AA

ROAD ATLAS
EUROPE

19th edition June 2018

© AA Media Limited 2018

© 2018 MairDumont, D-73751 Ostfildern

A05617

Published by AA Publishing (a trading name of AA Media Limited, whose registered office is Fanum House, Basing View, Basingstoke, Hampshire RG21 4EA, UK. Registered number 06112600).

ISBN: 978 0 7495 7967 8 (spiral bound)
ISBN: 978 0 7495 7990 6 (flexi bound)

A CIP catalogue record for this book is available from The British Library.

Printed by 1010 Printing International Ltd

Contents

Scale 1:800,000
or 12.6 miles to 1 inch

	Police	Ambulance	SOS	Motorway	‰	Headlights	Vest	Breakdown	Automobile club
A	112	112	112	Vignette ✓	0,5‰	✓	✓	✓	120 ÖAMTC
AL	129	127	128	x	0,1‰	x	✓	✓	+355 42 262 263 ACA
AND	110	116	118	x	0,5‰	x	x	✓	+376 80 34 00 Automòbil Club d'Andorra
B	101	112	100	x	0,5‰	x	✓	✓	+32 70 34 47 77 Touring Club Belgium
BG	166	150	160	Vignette ✓	0,5‰	✓	✓	✓	+359 2 911 46 Union of Bulgarian Motorists
BIH	122	124	123	✓	0,3‰	✓	✓	✓	+387 33 12 82 BIHAMK
BY	02	03	01	✓	0,0‰	✓	✓	✓	116 BKA
CH	112/117	112/144	112/118	Vignette ✓	0,5‰	✓	x	✓	0800 140 140 TCS
CY	112	112	112	x	0,5‰	x	✓	✓	22 31 31 31 CAA
Kıbrıs	155	112	199	x	0,0‰	x	x	✓	22 31 31 31 CAA
CZ	112	112	112	Vignette ✓	0,0‰	✓	✓	✓	12 30 ÚAMK
D	110	112	112	x	0,5‰	✓	✓	✓	22 22 22 ADAC
DK	112	112	112	x	0,5‰	✓	x	✓	+45 70 13 30 40 FDM
E	112	112	112	x	0,5‰	x	✓	✓	+34 900 11 22 22 RACE
EST	110/112	112	112	x	0,2‰	✓	✓	✓	1888 EAK
F	112/17	112/17	112/18	✓	0,5‰	x	✓	✓	0800 08 92 22 AIT
FIN	112	112	112	✓	0,5‰	✓	✓	✓	0200 80 80 AL
FL	117	144	118	x	0,8‰	x	x	✓	0800 140 140 TCS
FO	112	112	112	x	0,5‰	✓	x	✓	+45 70 13 30 40 FDM
GB	112	112	112	x	0,8‰	x	x	✓	0800 82 82 82 RAC
GBZ	199	199	190	x	0,5‰	x	x	✓	+34 900 11 22 22 RACE
GR	112/100	112/166	112/199	x	0,5‰	✓	✓	✓	10 400 ELPHA
H	112/107	112/104	112/105	Vignette ✓	0,0‰	✓	✓	✓	188 MAK
HR	112/192	112/94	112/93	✓	0,5‰	✓	✓	✓	+385 1 1987 HAK
I	112	112	112	✓	0,5‰	✓	✓	✓	803 116 ACI
IRL	112	112	112	x	0,5‰	✓	x	✓	1800 66 77 88 AA
IS	112	112	112	x	0,5‰	✓	✓	✓	+354 511 21 12 FIB
L	112/113	112	112	x	0,5‰	✓	✓	✓	+352 260 00 ACL
LT	112	112	112	✓	0,4‰	✓	✓	✓	1888 LAS
LV	112	112	112	✓	0,5‰	✓	✓	✓	1888 LAMB
M	112	112	112	x	0,8‰	✓	✓	✓	+356 21 24 22 22 RMF
MC	112	112	112	x	0,5‰	x	✓	✓	0800 08 92 22 AIT
MD	902	903	901	x	0,0‰	XI–III ✓	✓	✓	+373 6 91 43 724 ACM
MK	192	194	193	✓	0,5‰	✓	✓	✓	196 AMSM
MNE	112	112	112	✓	0,3‰	✓	✓	✓	+382 198 07 AMSCG
N	112	113	110	x	0,2‰	✓	✓	✓	08 505 NAF
NL	112	112	112	Vignette ✓	0,5‰	x	x	✓	+31 88 269 28 88 ANWB
P	112	112	112	✓	0,5‰	x	✓	✓	707 509 510 ACP
PL	112	112	112	✓	0,2‰	✓	x	✓	19637 PZM
RKS	92	94	93	x	0,5‰	✓	x	✓	+385 1 1987 HAK
RO	112	112	112	x	0,0‰	✓	✓ Fahrzeuge >3,5 t	✓	+40 21 222 22 22 ACR
RSM	112	112	112	x	0,5‰	✓	x	✓	803 116 ACI
RUS	02	03	01	x	0,0‰	✓	x	✓	8 800 505 08 66 AKAR
S	112	112	112	x	0,2‰	✓	x	✓	+46 771 91 11 11 M
SK	112	112	112	✓	0,0‰	✓	✓	✓	18 124 SATC
SLO	112	112	112	Vignette ✓	0,5‰	✓	✓	✓	19 87 AMZS
SRB	92	94	93	✓	0,3‰	✓	✓	✓	1987 AMSS
TR	155	112	110	x	0,5‰	✓	x	✓	+90 212 3 47 90 45 TTOK
UA	02	03	01	x	0,0‰	✓	✓	✓	+380 9 76 68 38 30 112UA
V	112	118	115	x	0,5‰	✓	✓	✓	803 116 ACI

Political structure | Politische Gliederung | Subdivision politique | Politisk inddeling

EUROPA · EUROPE		km²	(x1000)
(A) Österreich		83 879	8 508
(AL) Shqipëria (Albania)		28 748	3 600
(AND) Andorra		468	75
(B) België · Belgique		32 545	11 199
(BG) Bălgarija		110 994	7 364
(BIH) Bosna i Hercegovina		51 197	3 817
(BY) Belarus'		207 595	9 462
(CH) Schweiz · Suisse ·			
Svizzera · Svizra		41 285	8 000
(CY) Kýpros		9 251	885
(CZ) Česko		78 866	10 520
(D) Deutschland		357 168	80 716
(DK) Danmark		43 094	5 627
(E) España		505 990	46 700
(EST) Eesti		45 227	1 310
(F) France		543 965	64 437
(FIN) Suomi · Finland		338 144	5 460
(FL) Liechtenstein		160	37
(GB) United Kingdom		243 820	63 700
(GR) Elláda (Greece)		131 957	11 000

EUROPA · EUROPE		km²	(x1000)
(H) Magyarország (Hungary)		93 030	9 900
(HR) Hrvatska (Croatia)		56 538	4 285
(I) Italia		301 277	60 783
(IRL) Éire · Ireland		70 282	4 581
(IS) Ísland		103 000	326
(L) Lëtzebuerg ·			
Luxemburg		2 586	549
(LT) Lietuva (Lithuania)		65 300	2 960
(LV) Latvija		64 589	2 005
(M) Malta		316	421
(MC) Monaco		2	36
(MD) Moldova		33 800	3 559
(MK) Makedonija (F.Y.R.O.M.)		25 713	2 100
(MNE) Crna Gora (Montenegro)		13 812	625
(N) Norge		385 200	5 100
(NL) Nederland		41 526	16 828
(P) Portugal		92 345	10 600
(PL) Polska		312 679	38 500
(RKS) Kosovë · Kosovo		10 877	1 800
(RO) România		238 391	20 100

EUROPA · EUROPE		km²	(x1000)
(RSM) San Marino		61	32
(RUS) Rossija		17 098 200	143 300
(S) Sverige		449 696	9 640
(SK) Slovensko		49 034	5 410
(SLO) Slovenija		20 273	2 060
(SRB) Srbija		77 474	7 100
(TR) Türkiye		783 562	76 670
(UA) Ukrajina		603 700	45 600
(V) Civitas Vaticana ·		0,44	0,8
Città del Vaticano			
EU · UE		4 381 000	512 000

1 : 4,500,000

Grønland (Dan.)

Jan Mayen (Nor.)

o. Kolguev

Surgut

Reykjavik

Norwegian Sea

Murmansk

Vesterålen

Lofoten

Unta

Arhangel'sk

EKATERINBURG

Syktyvkar

PERM'

ČELJABINSK

ATLANTIC

Føroyar/ Færøerne (Dan.)

Trondheim

Petrozavodsk

OCEAN

Shetland Is.

8

Bergen

OSLO

Uppsala

Åland

Tampere

HELSINKI
HELSINGFORS

9

S.-PETERBURG

NIŽNIJ
NOVGOROD

KAZAN'

UFA

Hebrides

Stavanger

STOCKHOLM

Tallinn

Velikij
Novgorod

RJAZAN'

SAMARA

ORENBURG

GLASGOW

GÖTEBORG

Gotland

RĪGA

MOSKVA

PENZA

SARATOV

Belfast

BAILE ÁTHA CLIATH
DUBLIN

Liverpool

Leeds

North Sea

KØBENHAVN

Öland

Baltic Sea

Klaipėda

Kaliningrad

Smolensk

VORONEŽ

Atyrau

Corcaigh

BIRMINGHAM

Cardiff

5

6

LONDON

AMSTERDAM

Rotterdam

HAMBURG

BERLIN

Malmö

Gdańsk

POZNAŃ

VILNIUS

MINSK

Homel'

WARSZAWA

7

KYJIV

CHARKIV

DNIPRO

DONECK

ROSTOV-
NA-DONU

Astrahan'

*Caspian
Sea*

Brest

PARIS

BRUSSEL
BRUXELLES

KÖLN

Luxembourg

FRANKFURT
a.M.

DRESDEN

WROCŁAW

KRAKÓW

L'VIV

Brèst

KRASNODAR

Groznyj

Strasbourg

STUTTGART

Plzeň

PRAHA

Bratislava

Debrecen

CHIŞINĂU

ODESA

Soči

TBILISI

A Coruña

Bordeaux

Zürich

Bern

Vaduz

MÜNCHEN

Salzburg

WIEN

BUDAPEST

Timişoara

BEOGRAD

BUCUREŞTI

Sevastopol'

Black Sea

EREVAN

Santander

10

Montpellier

Lyon

Genève

MILANO

Ljubljana

ZAGREB

11

18

Varna

SOFIJA

TABRIZ

Porto

ZARAGOZA

Andorra
la Vella

MARSEILLE

GENOVA

Venezia

Split

Sarajevo

Prishtinë

Plovdiv

İSTANBUL

ANKARA

LISBOA

MADRID

VALÈNCIA

BARCELONA

Corse

Firenze

ROMA

Podgorica

Tiranë

Skopje

Thessaloniki

İZMIR

KONYA

ADANA

AL-MAWSIL

BAĠDĀD

Arquipélago da Madeira (Port.)

SEVILLA

MÁLAGA

Is. Balears
Mallorca
Palma

Sardegna

Cagliari

NAPOLI

Bari

ATHINA

Lefkosia

HALAB

DIMAŠQ

Islas Canarias (Esp.)

TANJA
(RABAT)
AR-RIBĀT

(ORAN)
WAHRAN

AL-JAZĀ'IR
(ALGIER)

Constantine

12

FĀS
(FÈS)

MEDITERRANEAN SEA

PALERMO

Sicilia

Kriti

BAIRŪT

AMMĀN

YERUSHALAYIM

MARRAKUSH

AD-DĀR-AL-BAYDA
(CASABLANCA)

13

14

TUNIS

Valletta

15

AL-ISKANDARĪYA
(ALEXANDRIA)

AGĀDIR

TARĀBULUS

Distances · Entfernungen · Distances · Afstande

km
10 km = 6.2 miles

	Athína (GR)	Berlin (D)	Bern (CH)	København (DK)	Kyjiv (UA)	Lisboa (P)	London (GB)	İstanbul (TR)	Madrid (E)	Moskva (RUS)	Paris (F)	Roma (I)	Stockholm (S)	Warszawa (PL)	Wien (A)
Athína (GR)		2346	2405	2776	2083	4238	3185	1096	3685	2937	2897	1274	3420	2339	1712
Berlin (D)	2346		965	439	1372	2872	1041	2225	2314	1847	1053	1508	1083	574	681
Bern (CH)	2465	965		1235	2228	2011	982	2316	1564	2691	571	931	1899	1445	869
København (DK)	2776	439	1235		1771	2948	1245	2626	2488	2248	1217	1901	661	1002	1114
Kyjiv (UA)	2083	1372	2228	1771		4147	2403	1462	3687	877	2402	2354	2413	782	1352
Lisboa (P)	4238	2872	2011	2948	4147		2188	4087	631	4666	1751	2526	3596	3410	2910
London (GB)	3185	1041	982	1245	2403	2188		3044	1720	2873	454	1838	1899	1627	1476
İstanbul (TR)	1096	2225	2316	2626	1462	4087	3044		3572	2150	2805	2258	3272	2190	1592
Madrid (E)	3685	2314	1564	2488	3687	631	1720	3572		4097	1281	1967	3126	2851	2397
Moskva (RUS)	2957	1847	2691	2248	877	4666	2873	2150	4097		2851	3066	1438	1257	1954
Paris (F)	2897	1053	571	1217	2402	1751	454	2805	1281	2851		1425	1867	1592	1238
Roma (I)	1274	1508	931	1901	2354	2526	1838	2258	1967	3066	1425		2548	1795	1133
Stockholm (S)	3420	1083	1879	661	2413	3596	1899	3272	3126	1438	1867	2548		1645	1760
Warszawa (PL)	2339	574	1445	1002	782	3410	1627	2190	2851	1257	1592	1795	1645		718
Wien (A)	1712	681	869	1114	1352	2910	1476	1592	2397	1954	1238	1133	1760	718	

United Kingdom

Malta

Deutschland

Österreich

France

Luxembourg

Republic of Ireland

Liechtenstein

Schweiz

Belgique

Monaco

GB

D

F

Suisse

Motorway with junctions	Autobahn mit Anschlussstellen	Autoroute avec points de jonction
Tol motorway - Toll station	Autobahn mit Gebühr - Mautstelle	Autoroute à péage - Gare de péage
Filling-station - Road-side restaurant - Road-side restaurant and hotel - Truckstop - Truck secure parking	Tankstelle - Raststätte - Rasthaus mit Übernachtung - Autohof - LKW -Sicherheitsparkplatz	Poste d'essence - Restaurant - Motel - Relais routier - Parking sécurisé poids lourds
Motorway under construction - Motorway projected	Autobahn in Bau - Autobahn in Planung	Autoroute en construction - Autoroute en projet
Dual carriageway with motorway characteristics - under construction	Autobahnähnliche Schnellstraße - in Bau	Chaussée double de type autoroutier - en construction
Dual carriageway - Thoroughfare	Straße mit getrennten Fahrbahnen - Durchgangsstraße	Route à chaussées séparées - Route de transit
Important main road - Main road - Secondary road	Wichtige Hauptstraße - Hauptstraße - Nebenstraße	Route principale importante - Route principale - Route secondaire
Roads under construction	Straßen in Bau	Routes en construction
Carriageway (use restricted) - Footpath	Fahrweg (nur bedingt befahrbar) - Fußweg	Chemin carrossable (praticabilité non assurée) - Sentier
Road closed for motor vehicles - Gradient	Straße für Kraftfahrzeuge gesperrt - Steigung	Route interdite aux véhicules à moteur - Montée
Pass - Closure in winter	Pass - Wintersperre	Col - Fermeture en hiver
Not recommended - closed for caravans - Car-loading terminal	Für Wohnanhänger nicht empfehlenswert - gesperrt - Autozug-Terminal	Non recommandée - interdite aux caravanes - Gare auto-train
Road numbers	Straßennummern	Numéros des routes
Distances in km on motorways	Kilometrierung an Autobahnen	Distances en km sur autoroutes
Distances in km on other roads	Kilometrierung an übrigen Straßen	Distances en km sur autres routes

In Great Britain and Northern Ireland distances in miles | In Großbritannien und Nordirland Entfernungen in Meilen | En Grande-Bretagne et Irlande du Nord distances en milles

Main line railway - Secondary line railway	Fernverkehrsbahn - Sonstige Eisenbahn	Chemin de fer: ligne à grand trafic - Chemin de fer: ligne à trafic secondaire
Rack-railway - Aerial cableway	Zahnradbahn - Luftseilbahn	Chemin de fer à crémaillère - Téléphérique
Car ferry - Car ferry on river	Autofähre - Autofähre an Flüssen	Bac pour automobiles - Bac fluvial pour automobiles
Shipping route - Railway ferry	Schifffahrtslinie - Eisenbahnfähre	Ligne de navigation - Ferry-boat
Airport - Regional airport - Airfield	Verkehrsflughafen - Regionalflughafen - Flugplatz	Aéroport - Aéroport régional - Aérodrome
Route with beautiful scenery - Tourist route	Landschaftlich schöne Strecke - Touristenstraße	Parcours pittoresque - Route touristique
Church - Monastery - Castle, palace - Mosque - Ruins	Kirche - Kloster - Burg, Schloss - Moschee - Ruinen	Église - Monastère - Château fort, château - Mosquée - Ruines
Archaeological excavation or ruins - Tower - Lighthouse	Ausgrabungs- oder Ruinenstätte - Turm - Leuchtturm	Site archéologique ou ruines - Tour - Phare
Monument - Cave - Waterfall - Other object	Denkmal - Höhle - Wasserfall - Sonstiges Objekt	Monument - Grotte - Cascade - Autre objet
National park, nature park	Nationalpark, Naturpark	Parc national, parc naturel
Point of view	Aussichtspunkt	Point de vue
Youth hostel - Camping site	Jugendherberge - Campingplatz	Auberge de jeunesse - Terrain de camping
Refuge - Isolated hotel	Berghütte - Allein stehendes Hotel	Refuge - Hôtel isolé
Prohibited area	Sperrgebiet	Zone interdite
National boundary - Check-point - Check-point with restrictions	Staatsgrenze - Grenzkontrollstelle - Grenzkontrollstelle mit Beschränkung	Frontière d'État - Point de contrôle - Point de contrôle avec restrictions
Disputed national boundary	Umstrittene Staatsgrenze	Frontière d'État contestée
Capital	Hauptstadt	Capitale

PARIS

1 : 800,000

Kolbeinsey
*8

G r e e n l a

24

D e n m a r k *S t r a i t*

Straumnes
Hornbjarg
Látrar *Hlöðuvík*
Hesteyri •709
793
Ísafjarðardjúp
Bolungarvík Unaðsdalur 925
Suðureyri *Ísafjörður* *Dranga-*
Sæból Flateyri Ögur *jökull* Norðurfjörður Grim
Súðavík Gjögur
Arnarfjörður Arngerðareyri Djúpavík
Þingeyri 61
920 Melgraseyri
Gláma Hraun Siglufjörður
Bíldudalur *Friðland í* Hólmavík Skagaströnd *Málmey* Ólafsfjörður
Patreksfjörður *Vatnsfirði* 76 Hrísey Dalvík
25 Breiðavík 63 Húnaflói 74 Sauðárkrókur Hofsós Árskógs-
Bjargtangar 60 Drangsnes Blönduós 1052 Hólar sandur 82
62 Tjörn Glaumbær 76 Akure
663 Hagi Reykhólar 61 Hvammstangi Varmahlíð *1387* 153
Flatey Króksfjarðarnes *Hóp* Eldjarns- *jökull*
923 staðir
Ballará Borðeyri Grímstunga Goðdali
Breiðafjörður Búðardalur 59 Núpsdals- Tj
820 tunga *Blöndulón*
Stykkishólmur *Hvamms-* 1 Í S L
Brokey *fjörður* 54 Hveravellir
Hellisandur Grundar- 54 60 *Hofsjökull*
Þjóðgarður Ólafsvík fjörður 55 1765
Snæfellsjökull *Snæfells-* 56 Kolbeinsstaðir Surtshellir 1675 *Eiríksjökull* Kjölur 1477 Kerlingarfjöll
1448 54 Búðir Dalsmynni 1420 1410 *Hvítár-*
26 *jökull* Einholt Húsafell *Friðland í* *vatn*
54 210 Reykholt Ok *Geitlandi* 860
50 1198 Kaldidalur *Þórisjökull* *Þórisvatn*
Faxaflói Borgarnes 52 1350 1188
1041 50 *Þórisjökull* Haukadalur Gullfoss
Borgarfjörður 47 Miðsandur *Glymur* *Þjóðgarður* Geysir
Akranes 48 914 *Pingvellir* *Þingvellir* 37
Hvalfjörður Pingvellir 35 30 Búrfell
Seltjarnarnes *Þingvalla-* Laugarvatn 32 *Hekla*
REYKJAVÍK *vatn* 36 Skálholt 26 1491
Sandgerði Kópavogur 35 *Lák*
Keflavík 45 Vogar 41 Hafnarfjörður 30 Hellá 1190 *Torfajökull* Öfæru
Hafnir Njarðvík 42 Hveragerði 38 Selfoss *Vatnafjöll* Kirkjubæjarklaustu
Sandvíkur 43 •385 34 Stokkseyri Hellá 1462
Grindavík *Ölfusá* Þykkvibær 25 Hvolsvöllur *Þórsmörk* *Þríhnjúk*
Reykjanestá Þorlákshöfn 1666 *Mýrdalsjökull* Katla
27 *Eldey* 1450 Skógafoss
1 Skógar *Mýrdals-*
Vestmannaeyjar *sandur*
Heimaey Vík í Mýrdal
Dyrhóley
Surtsey
Vestmannaeyjar

28 *A T L A N*

n d S e a

Grimsey

Mánáreyjar
Kópasker
Öxar-
fjörður
Flatey

Rifstangi
Raufarhöfn
Pistil-
fjörður
Fontur

Skjálfandi
Tjörnes
Húsavík

Þjóðgarður
Jökulsárgljúfur

85

Þórshöfn
719

Bakkaflói

Bakkafjörður

167
Grenivik 1210
Kambur

85

Goðafoss
Lax

87

Krafla
818
Reykjahlíð

85

Dettifoss

891

925
Vopnafjörður

85

Bakkafjörður

Vopnafjörður

Kollumúli

717

Héraðsflói

Kögur

Borgarfjörður

Eyjafjarðará

Skjálfandafljót

1
Grímsstaðir

Mývatn
Dimmu-
borgir

Mýri

276

Þjóðfell
1035

Smörfjöll

Jökulsá á Fjöllum

876

Hringvegur

1251

94

Herfell
1055

Möðrudalur

Egilsstaðir

93

Seyðisfjörður

Neskaupstaður

92

1332

Herðubreið
1682

Brú

Fljótsdalheiði

Lagarfljót

Hallorms-
staður

92
Eskifjörður
Reyðarfjörður

Öskjuvatn
Aska
1510

Jökulsá á Brú

1

Fáskrúðsfjörður
1201

96

Skrúður

A N D

Dingjujökull

Snæfell
1833
Þóriseyjar

Kistufell 1116

Breiðdalsvík

Kverkfjöll
1920

Brúarjökull

Þrándar-

1248

Berufjörður

Sprengisandur
Óðáðahraun

Bárðarbunga
2009

1570

jökull

Djúpivogur
Papey

Vatnajökulsþjóðgarður

1573

Grímsvötn
1719

Langisjór

1659

Vatnajökull

Hvalnes

1522
Kálfafells-
staður

Höfn
Stokksnes

699

Grænalón

Svartifoss
Skaftafell
Kálfafell

1

Öræfajökull
Hvannadalshnúkur
2110

Myrabugur

Tórshavn

foss

Skeiðarársandur

Fagurhólsmýri

Ingólfshöfði

Meðallands-
bugur

Langholt

ÍSLAND

1 : 2,000,000

| 0 | 20 | 40 | 60 | 80 | 100 km |

| 0 | 20 | | 40 | | 60 miles |

N O R S K E H A

N O R W E G I

S E A

39

40

41

42

NORSKEHAVET / Norwegian Sea area — selected place names:

Næringen, Nakkeslett, Burøya, Fugløya, Rundkallen, 753, Torsvåg, Burøysundet, Ryten, Nord-kvaløy, Laukvik, Helgøy, Vannareid, Stora, Skorøya, Årviksand, Grøtøy, Bromnes, Helgøy, Vanna, Kvalvåg, 1033, Vanntindan, Kristoffervalen, A, Rebbenesøy, Mikkelvik, Dåvøya, Skåningsbukt, Vannvåg, Akkarvik, 654, Rebbenesbotn, Engvik, Keipen, Steinnes, 676, Grunnfjord, 906, Haug, Sandøya, 429, Mjelvik, Sør-Grunnfjord, Ånes, Steinvollen, Karlsøy, Lyngstuva, 390, Måsvik, Skarsfjord, Steinsund, Skattøra, Karlsøy, Russelv, 105, Risøy, Komagvik, Hessfjord, Skog, Klokkarvollen, Nordeidet, Runda, 586, Gråtind, Y. Kårvik, Gamnes, Reinøy, Søreidet, Nord-Lenangen, 1390, Kvannholmen, Musvær, Ringvassøy, Hellristninger, Sør Lenangen, Gamm, handelss, Kiberg, Steinalder-graver, Bjørnskar, Finnkroken, 1094, Lenangsøra, Iddonjargga, Vengsøya, Trondjord, 863, Ullstind, Jægervatn, Krigsruiner, Naustbukt, Skulsfjord, Skulgam, 1596, Store Lenangstind, Tromvik, Skjittenelv, Ullsnesvik, Jægervatn, Vengsøy-fjorden, Tønsvik, Breivikeidet, Koppangen, Sessøya, Belvik, Futrikelv, 1512, Rekvik, 1044, Store Blåmannen, 863, 1111, Nonstind, Svensby, Jægervasstindane, 1042, Ersfjordbotn, Skintinden, Kvaløysletta, Skjelnan, Hov, 71, Kvikeberg, Vasstrand, Eidkjosen, Tromsøysundtunnelen, Skarmunken, Odder, Tussøya, Hillesøy, Kvaløy, Tromsømuseet, Tromsø, Sandeggen, Jøvik, 91, Lyngseidet, Store Sommarøy, Håkøybotn, 858, Fagernes, Klosen, Fossheim, Berg, 862, Mjeldkardtind, Vollen, Larseng, 1283, Tromsdaltind, 91, Fornesbreen, 2018, Hillesøy, Millom-gard, 953, Hellristninger, 1359, Bjørnskartinden, 1567, Kvalvik, Hustufter, Bakkejord, Rystraumen, Vikran, Sandvik, N, Ullsfjord, Holmbukt, 63, Okshornan, Melfjordvær, Fjordgård, Greipstad, 862, Ånsnes, Kraksletta, Sarasteinen, E08, Hundberg, 1413, Seniehopen, Berg, 778, Husøy, Laukvik, Jennskjer, Jakobnjargga, 858, 72, Selnes, Skognes, Jiekkavarre-breen, 1833, Furuflaten, 559, Vangshamn, 1045, Spildra, Sletind, 1118, 1323, Stordalselv, Lia, Lakselvbukt, Straumsnes, 864, Lysnes, Aglapsvik, Kvitnes, Lakselvslett, 868, Skibotn, 1554, Langdalstinden, E06, Hamn, 86, Finnsæter, 957, Bukkemoen, 577, Kårvikkjølen, Rossfjord, Malangen, Svartnes, Kantornes, Laksvatn, Elvevollen, Elsnes, E06, Agj, Torsken, Istindan, Sætra, Senja, 861, Skutvik, Straumen, Målsnes, Malangseidet, Mestervik, Middagstind, Slettmo, Lakselvsletta, Oteren, 1462, Falesgaissa, Gryllefjord, 851, Kaperfjellet, Kvannås, Bjørelvnes, Tårnelv, Steinheim, Aursfjordgård, Balsfjord, 859, Piggtind, 1505, Seljelvnes, Storfjord, E06, 68, Sørli, 1004, Kistefjell, Finnfjordeidet, Silsand, 632, Keianes, Nordfjordbotn, Furudal, Luneng, 1360, 86, Skatvik, Vangsvik, 466, 860, Finnsnes, Stornesset, Hemmingsjord, Rønningen, 854, Lunneborg, Bergneset, Nordkjosbotn, Oterting, Signalnes, 964, Kvænan, Kampevoll, Vågan, Karlstad, Storsteinnes, 858, Myrhaug, Øvergård, 1467, Rognli, Flakkstadvåg, 632, Ånderdalen nasjonal park, Rossvoll, Målselv, 1380, Blåtindan, E06, Russetind, Mallan lu, Rødsand, Gjøvik, Skaland, Espenes, Moen, 653, 63, 1405, Govddá-javrre, Lønketind, 847, ollsvik, Stonglandet, 1096, Fossmo, Solstad, Geologi, Heia, 214, L. Russetind, Vingstad, 1527, Å, -ollsvik, -enjehesten, 84, Brøstadbotn, Svartåsen, 86, Andselv, 854, Straumsli, Takvatnet, Tamokdalen, 87, Signaldalen

Tranøyfjorden, Hortigruta, Solbergfjorden, Fossbakken, 28, 43</p>

V E T

A N

Ingøya
Ingøy Gåsnes
Trollsundet
Tufjord Kalven
Sørkjosen Gunnarnes
Rolvsøya
Skolten
Skipsholmen 319
Revsholmen
Reinøya
Bondøya Tarhalsen Hurtigruta Bjørnøya
Kamøya Gamvik²
Sandøya Finnvik Akkarfjord
534 209 Skarvfjordhamn Steinalder-
Reppefjella Sandøyfjor- Båtsfjord Hellefjord tufter
den Steinalder- Struve
Dønnesfjorden Storelv tufter Geodetic Arc
374 Dønnesfjord Langstrand Håja Verdens nordligste skog
Sørvær Brevik Rypefjord Hammerfest
Breivik S ø r ø y a Akkarfjord Kvaløya
882 Breivikbotn 656 Kårnamn 57 630 Svartfjellet
Bårvik Breivikbotn Vatnafjellet Kjerringholmen 94 Samisk Klubbukt
Hasvik Vatnhamn Eidvågeid offersten Stallogargo
Hasvik Hønseby Hammernes Kvalsund
Helleristning Långøra
Rester etter Nordmanns- Neverfjord
nederlandsk fjordjøkelen Porsa
hvalfangstasjon 1079 Saraby Lille Lerrisfjord
Seilandsjøkelen 677
Krykjeberget 985 Fieddaruran Duoddar-Sion
Loppa Silda 939 Kjerring- S e i l a n d Store 385
Sildmylingen Elias fjordfjellet Ferresli Vieluft
Loppa 224 Silda 960 Store Altnes Levdun
Loppkalven 628 Øra Kvalfjord Hakkstabben Komagfjord 87
Hummelvik Stjernøya Nyvoll Sennalandet
L o p p h a v e t Myrnes Nuvsvåg Stjernsund Storekorsnes
Andsnes Neset Sandland Sletta 882 Øksfjord Skillefjordnes 24
Storfjellet Klubbneset Gamvik Klubbneset 883 Leirbotn E06
752 Seglvik Simavik Leirbotnvatn
Nymo Skavnakk 962 Stør Stølen Øksfjordbotn Kåven Steinalder- Mortensnes Russeluft
Laukøy 769 Nakkefjellet 1081 Tappeluft 958 boplasser Rafsbotn
959 Lauksletta Reinfjord 1204 Sopnes Isnestoften 2018
Arnøy 741 Rødøya Langfjordhamn Riverbukt 75
hamn Singla Langfjordjøkelen Jøkelfjord Eidsnes
Nikkeby Haukøya 1059 Hamnebukta Talvik
Skjervøy Spildra Rappvika Alteidet 1119 Lassefjellet Kåfjord 212
Storstein Skjervøy 506 Bognelv Hjemmeluft Alta Elvestrand
1230 Norde Kågtind Store Taskeby 547 Klubben Burfjord Hålde Eiby Tangen Bjørnstad
Kågen 1178 Trolldastind Skorpa Sørkjos Skillemo
Klauvnes Flåten 1171 Storeng Skorpa Sørjos Didnovarre 93
1142 Uløybukt Hamn- Sandbukt 402 Nøklan Undereidet 915 998
eidet 866 Straumfjordnes Nøklan Badderen Middavarre Gargia-
Uløya Bakkeby Oksfj- E06 Sørstraumen fjellstue
227 Stornes- vatnet Sameleir Karvik 620
Storsletta hamn 103 Sørstraumen Røyfossen Bæskades
Hamnes Langslett 266 1107 Navit Tangnesland 98
Sørkjosen Tretten Heindalstind Navitfossen Joatkajavrek Jotka
Rotsund Storslett Nordreisa Andsjøen Kvænangsbotn Jotkajavre fjellstue
Djupvik Sorbmejiekke Røyelelva Riepe Suolovuobme 418 Virdnej-
34 1288 Moskodalen 1337 avrre
Engnes Furulund Bergmo Nabar 841 Nuppevarre Nassa 635
Kåfjordbergan 1301 Oappes Abbojavre Čuoikka- 724 Gacca- Masi
Olderdalen Bergmo javrre 916 danjavrre 510 510
E06 1139 Sappen 1326 779
1271 Bæccegælhaldde G
Noammerjiekke Raisdalen 865 Bilto 97
Trollvik R Bilto
Løkvoll Gruver Puntaelva Mollijus Biggejavre Suodnjo
1375 Kåfjordbotn Punta- 975 887 93 Pikefossen
Isfjellet Kåfjorddalen dalen Reisaelva Čaravarre 92
Elvelund Gruver Guolas- Lappo-
Mardalselva javrre Mollis- javrre Stuorajavrre
Raisduoddarhaldde fossen 770 Stuoran-
Raśśanibba Vuomatakka Imofossen Gruver jargga Gievdnegoikka
46 1361 831 Bidjovagge
1252 1324 Tjerta Caskijas 31 Mieron Voulggamas-
Rovijokfossen Halti Raisjavri Mieron javrre
Halde Reisa 93 Njallajavrre
1410 Pitsusjärvi 1026 nasjonalpark Raisjavri Kautokeino
Bihčosjávri Toskalharji
Helligskogen Perskogen S U O M I Nuorgam
550 Sameleir Porojärvi Njallajokka
Galgojavre Boazojávri
Kilpisjärvi Gahperusat F I N L A N D
1144
Kilpisjärvi 29 Kautokeino

BARENTS SEA
BARENTSHAVET

Ø s t h a v e t

Kinnarodden

Nordre · 339
ornsviktuva
Steinvåg
Varnesodden

Gamvik
Museum
Mehamn
888
894

Langvatnet
Koifjordvatnet

N o r d k i n n h a l v ø y a

Sandfjellet
486

Risdalsfjellet
· 370

Skarve-
neset

· 266
Tanahorn
Berlevåg

Skjånes
Store Molvik

Vegen til
Ishavet
Laukvik

Hopseidet
888

Hopsfjorden

R a g g o n j a r g g a

Kongsøy-
fjorden

Seibo-
neset

Langfjordnes
554
Nervei

Digermulen

Raggocærro
474

Kongsfjord
890
Veines
· 400

Perletind
639

Boksjok

Langfjorden

Duolbbadas-
gaissa
673

Stangenes-
tinden
724
Høyholmen

Langnes

Davgge-
javrre
544

Trollfjordelva

Oarddovarre
504

Kongsfjord-
fjellet

Vegen til
Ishavet
891
Båtsfjord

Båtsfjordfjellet

402
Syltefjord-
fjellet
Nordfjord

Syltevikmyra
Hamningberg

618

Oarddojokka

Syltefjorden

Varanger
11-05

mekapellet
98
Vestertana
89

Sundt-
vat.
Smalfjord
Birkes-
strand
Leirpollskogen

Rustefjelbma
890
Harrkjosen

Vegen til
Ishavet

J a k o b s e l v v i d d a

501
Guovddaoaivve

Skipskjølen

· 633
Kjöltindan

V a r a n g e r h a l v ø y a - n a s j o n a l p a r k

Sandfjordelva

Krognes
Vardøhus
festning

Blodskytodden

Laukvik
Reinøya
Vardøya
Vardø
143

Gæssejavrri

Maskjok
Luoftjok
98

Tanabru
18
G r

Nyborg
k

Varanger
E75
Nesseby
52

V a r a n g e r h a l v ø y a

Urfjellet
460

Komageelva

Falkefjellet
545

Tverrelva

Ridelva

Storelva

Skallelv

Varanger

79
E75

Komagvær
Kiberg

300

Skipagurra
Varanger-
botn
E06
E75
895
Vesterelv
Kariebotn

Mortensnes
Hustufterbauta
Vestre Jakobselv
Påddeby
Andersby
Solnes

Båteng
Storfossen
970

Nuorgam
Njuorggán
Polmak
Strimmelen

Grasbakken

Hustufter

Vadsø
Ekkerøy

V a r a n g e r f j o r d e n

Pájukoste
Niemelä

Vegen til
Ishavet
Polmakvatnet

E06
Gandvik-
neset
Lausklubben

Gandvik
119

Bugøynes
Bugøa

Pulmankijärvi
Buolbmatjávri

· 362
Njuohkarggu
Arola

Korgåsen
· 419
Garssjøen
· 250

Bugøyfjord

Skoger-
øya

Kielms-
øya

Uhcit
Gálddoaivi
430

Villavaara
Ullovárri
344

Nord-
Leirvåg

· 443
Kuorboaivi

Storbukt

Veineset
893
Neiden
E06
Munkneset

Kirkenes
Jakobsnes

Ropelv

Grense
Jakobselv

Store
Kobbholm
Vatn
Vintervollen
Bjørnstad

Näätämö
Njávdán
Skolte-
fossen
Munkelva

Hesseng
Bjørnevatn
885

Elvenes
N

886
Tárnet
Valvatnet
11-05

M I

Näätämöjoki
Djeavdám
971

N D

Sevettijärvi
Čevetjävri

Langfjordbotn
Brattli
E105
RUS
39
P21

57
Murmansk

Iijärvi
Idjajávri
193

Pautujärvi
Bävdejávri
210

Rautapera

Sågvatu
Store
Sametti

Ulnes

Oz. Kjasjukkja-
järvi

Sal' mijärvi
Сальмиярви

Zapoljarnyj
Заполярный

Korzunovo
Корзуново

Järvelä

Kuorboaivi

Triangelen
885

Skogfoss

Oz. Kuètssjarvi

Nikel'
Никель
G. Kuorpukas
631

Sammuttijävri

Suojanperä

Surnujärvi
Čurnajávri

Kobbfoss

Pasvik
zapovednik

Oz. Svetloe

Oz. Keubšer'jaur

Pečenga

A N D

Partakko
Pääri
971

Väsikkaselkä
Kálbáiääpi

Surnuvuono
Čurnavuona

Nammi-
järvi
158

Vággatem
Skogly
885

Øvre Pasvik
nasjonalpark

Nyrud

Ruskvatn-
vatn

Oz. Šuonijaur

Oz. Terskel'jaur

Oz. Piebs'jaur

Oz. Kaskel'jaer

NORWEGIAN

SEA

Bk
Bl
Bm
Bn
Bo
Bp
Bq

Fauske
Rognan
Misvær
Bygdetun
Jakobsbakken
Lomi vatnet
Muorki-jávrre
1208 Labba
Sämmarlappastugan
Tarrekaise 1828
Vallespiken

Gjømmer Vesterli Skar
Gugnads-veien 812 500
60
Båshaugen 4192
Skåddefjellet 842
Røttoöokka 1259
Pieskehaure-stugan
Vaimok
1799 Staika
1942
Tarrekaisestugan
Kvikkjokk Huhttán

Beiarn
Drageid Røkland
577
Bk 1286
630
Sørdal
Junkerdal nasjonalpark
Nuortab Saulo
1316
Mavasjaure 547
Kaskaure
Piteälven
1376 Jerta
1464 Riepentjåkkå
Tsielekjåkkå

Strand 813
Osbakk
Rusånes Storenga
Balvatnet
600-593
Pieskehaure
Väreikjåkkå

1354 Gråtatinden
Grotten
Tollånes Nedre Tollådal
Bleiknesmo Trettnes
Sauela
1590 Argaladeiöokka
1715
1427 Aivotjåkkå
844 Nuorjo-jaure
Arfotjårro 1287
Kaisetjåkkå 1627
1161 Gardaure
1386 Tjårok
Västerfjäll

Kyskmoen Gråtånes
Skolneset
Storjord 1751
77
Skaiti
1710 Bierdnáöokka
Ikes-jaure 745
1054
Pi
Tjidtjak
Vuoggatjålm jaure 1587
1136 Riebneskaise
Kungs-leden
Barturte
1003 Tuolpak
451
Tjeggel-vas

Saltfjellet-
Ølfjellet
Junkerdalen
610
Guikultjårro
1276
1400
Straites-öcokka
1571
Smuolevagge
1605 Fierras
te
Vuoggatjålme 1427
Riebnes
Sädvajaure
Stenudden

Svartisen
1416 Steintoppen
Midtistua
Sondre Bjøllåvatn
Lønsdal Graddis 740
95
Bäino
Skellefteälven
Lillviken
Ballasviken Ballasluoktta
149
Tjakt-jaure
Riebneskaise
488 Övernäs

nasjonalpark
Steinfjella
Steinfjellet 1288 1315
1493 Stormdalshøgda
1347
Polarsirkelsenteret
Polarsirkelstøtte
Minnestøtte
Stødi Samiske offerstener
(707)
la
Nåsafjället
1310
Njeråive 1020
Hurasjåkkå
Laisälven
Sädvaluspen Sädvalusppe
Pieljekaise
1138 Pieljekaise nationalpark
Jåkkvik Jäggeluoktta
Sarek 722
Labbas
Hornavan
Labbas

Bredekfjellet
Bjøllånes
Øvre Raufjellfossen
E06
Randals-vollen
1213
Tromberget
1094 Virvass-fjellet
Vuordnatjåkkå 1375
Laisälven
1419 Girjastjåkkå
Tjälmejaure
Bäverholmen
Adolfsström
1092
221
Jutis Juhtás

Bredekfossen
113
Dunderlandsdalen
Krok-strand
G
E
Ballonåive
Svaipavalle
Tjäksa 985
Årjan
Stuor-Jutas
423-426

Storforshei
Rana elva
Dunderland
1050 Lille Kjerring-fjellet
Blerek-vatna
1009 Rikartjåkke
Dalavardo
Vuorektjakke 1245
Ahajaure
Krappesvare 1079
Laisvall
Gruvsamhydda
95
Akkelis-jaure

Grønt-fjelldal
Rauvatn
Toftlia
Jordbrua
Junkeren
Øvre Alsvattnet
V i
Björk-
1107 Tjamurt
Dellikälven 1046 Nämek
Laisvallsby 919
Loholm
Östansjö
Båtsjaur

E12
Jordbru-grotten
Rundmoen
Kalvatnet
521-564
1459 Melkfjellet
Lilluman
1288
Aurotjakke
1609 Rerrogaise
rd
f jället
Vuorektjakke
Kungs-leden
d
Årjan 985
1046
Racksund
780 Uljabuouda

Umbukta-fjellstüe 650
104
Överuman
Strimsund
1384 Gåbbi
Ammarfjället
e
916 Valle
1102
Stångfjället
G
Hammar-träsket
Mjölkberg

Tjirjips-jaure
1200
Tjutjejakke
Umasjö
1454 Stour Älke
Tärnasjöstugorna
Kungsleden
St. Tjultträsket
Ribovaredo
363
Dunderforsen
Sandselforsen
Ov. Sandsele
Jillesnåle-forsen
Stor-vindeln
Skansnäs
Granåker
675
Guoteleskielas

Artfjället 1554
Bäimäive
1573
Liketjakke 1444
Tärnasjön
Tärnaglaciären 1651
1792
Njallabliekie
1026 Därrudden
Vuometjäkke
Ammarnäs 875
879 Åino
Suttsjaure
Vuovosjaure
Rakkos-jaure
Björknäsön
363
762 Nalovardo

Rönäs
Klippen
Norra Storfjället
Björkfors
HMV
Joestrøm Västansjø
Laxnäs
Björkbacken
Oltojaure
1128
Gouratjåkke 1250
Djupfors
Kraddsele
Jillesnåle
Granäs
Karlsten
Örnäs
Stormyren

Jofjället
Ström
Joesjö
Atoklinten 1006
828 Tärnaby
Granås
875
Joksjaur
Nolvik
Övre Boksjön
Aivak
Aiva-jaure
Valle
Åkernäs
Viktoriakyrkan
Rakkos-jaure 576
Nedre Gautsträsk
Sorsele

Södra Storfjället
1263
Mon
Stor-Björkvattnet
Ropen
652-668
Ryvegaise 410
1202 Ryfjället
Stalofjället 1060
E12
Ängs-jön
Branaberg
Fjällsjönäs
Berglunda
Jiltjer
Jiltjen
Danasjö
Norra Stensund
Stensund

Gejmän
Abelvattnet
Fräkenvik
Gäutajaure
Vojtjajaure kapell
Ajaure
Ajaureforsen
Järvsjön
Magasjön
Sten-träsket
Abborrberg
Flakaträsk
Stor-juktan
Övre Saxnäs
Nedre Saxnäs

1275 Skalmo-dalen
Arefjället
Gränssjö
Bojtiken
1109 Löfjället
Forsmark
375-395
139
Nordanås
Umnäs
Gardsjönäs
Slussfors
E12
Gardsjön
Kvarnbränna

Vardo-fjällen 1109
1069
Gielas
Fättjaur
Fättjärn
Borkan
1256 Kanan
1259 Gaitokkdalen
Silverberg
Gardfjället
Holm-träsket
Gaitokkdalen
Ankarsund
Strömsund
Fjällbosjö
Norra Umstrand
Juktnäs
Siksele
Juktfors

Marsfjällen
Fjällfjällen 1408
1031
1280 Durrenpiken
Graipesvare 1117
Grundfors
Gikasjön
Fatmomakke
Kittelfjället
1310 Borkafjället
Henriksfjäll
Dikanäs
Dikasjön
1299 Girifjället
1384 Risfjället
Bergland
Dajkanberg
Ullisjaur
Gaskeluokte
352
Blajksberg
Störuman
754 Storblaiken
Gubbträsk
E45
E12

Marsfjället 589
Girisjön
Krutsjön
Västansjö
Holmsjön
Brattåker
Rönnberget 606
Lång-vattnet
Dajkanvik
740 Kalvberget
Mellanskan
Vojmsjön
Långsjöby
Störuman
Stensele
Barsele
Skarvsjöby
Gunnarn

34

Arjeplog

Slagnäs

Sandsele

46 Bq Br Bs Bt Bu Ca

Tarrekaise
1828
Tarrekaisestugan

1442
Vallespiken

Kvikkjokk
Huhttán
805

Nåljesvoúkka

Pårtestugorna
Stuortjåkkå
1188

1104
Kabla
Gåbllå

443-477

Tjáktja-
jaure

Appakis

Stora
Lulevatten

784

Luspebryggan

Kronsågen

Stubba
natur-
reservat

E45 820

Saivo

Muddus

Njávve
Árrenjarka

303

Saggat

Ramekvare

832

Tjámotis
Tjámodis

Tjårro Pierikes

Harre-
jaure

764

Nautijaur

Björkholmen

709

Talput

Vuosmo
611

Porjus-
vare

Porjus
Bárjås

nationalpark

Radne-
jaure

Muddus-
jaure

109

Rudn

Riepentjåkkå
1464

Västerfjäll

Tjeggel-
vas

47

Vuoskon-
jaure

Skalka

951
Farforita

Karatj

Randijaure
Rådnávrre

Parkijaure

283

Hajkak

Ligga
Liggá

Stora-Luleälven

Messaure
Miessávrre

Urtimjaur
Urddajávrre
Sarkavare
Sárggavárre
Njetsavare
Njetsavárre
Högträsk

1046
Kaisatj

Peuraure
924 948

Storselet

Karats
Gárásj
Vuojat
stugorna

Latun-
jaure

Luvos

Piertinjaure

Purkijaure

Framnäs

E45

Vajkijaur
Vájgajávrre

Forss-
hällan

Purki-
forsen

Juggijaur
Juggijávrre

Kaitumfallet

Järtasjön

542

Kuouka

Palatjåkkå
911
931

Stenudden

Arctic Circle

Pärlälven

Kyrkan,
museum

Jokkmokk
Skabramáive
464

Dálvvadis

Mattisudden

97

Själlarin

Padierim-
forsen

S

Övernäs
488

Rappen

Labbas

Vuolvojaure

Måskejaure

Arvesjåkkå

Saddo-
jaure

Galla-
jaure

Vajmat

Tárrajaur
Dárråjávrre

V

Tárrajaure

Larve

E

Vuollerim
Vuolieriebme

R

Görjeån

Sarek
722

Stor-
Mattaure

Lill-
Mattaure

Hällnäs

Ytterdal

439

Gittun

Nausta-
jaure

Nausta

651
Hukimáive

Majtum-
sjön

73

Stenträsk

Stenträsket

Kåpponis
Gåhpánis

Lövnäs

Mársa-
jaure

48

423-426

Galtis-
jaure

786
Lulep Tjåkkålis

Eggelats

Forsnäs

Vuollesavon

722
Udtjapuouta

697
Palja

E45

Kåbdalis
Goabddális

Puottaure
Buohttávrre
Snesuddem

Holmträsk

Li

Siksslet

Åbberget

Akkelis-
jaure

Galtisbuouda

Kakel

Silver-
museum

800

Stensund

Svannäs

Abraure

Kuolle
jaure

Varjisån

Trollforsen

Kuolle-
jaure
Guollejávrre

Jäkna-
jaure

Kuoktjaure

Abrauve

Tellejåkk
Diellejåhkå

Norden

374

Vitberget
594

Vitberget

436
Kálkáive

Hapträsk

Jäckvik
33

Räcksund

Arjeplog
Arjepluovve

Öberget

628

Renberget

Ö. Aisjaure

Radnejaur

Östansjö
780

Uljabuouda

Nimtek

656

Gångsjajaure

Å. Ljusselforsen
Åberget

E45

Malmes-
jaure

Benbryte-
forsen

Piteälven

Myrheden

Stor
forsen

73

Bredsel
Vidsel

Uddjaure

748
Jelleb
Stårbatjvare

Suddesjaur

Suddes-
jaure

85

Kuorpekielas

Moskosel

Myrås
621
N. Blåsberget

Allejaure

85

Älvsbacka

Östansjö

673
Bellunáive

Tjappsåive

Ljusträsk

Grundvattnet
Gransel

427
Rörtjärnbgt.

49

Ö. Mulle-
jaure

Mjölkberg

Kasker

Mellanström

Siebnes-
jaure

Baktáive

Reivo

Aukisjaure

Tallsund

Rättsel

Piltträsk

Stor-
Laver

Manjärv
Timfors

Marielund

Kallön

Tjäkkjokk

Bergnäs

Storbodfj.

419

Lång-
träsket

V.
Kikke-
jaure

Ravenjaur

E45

Akkavare
Kyrkstad

Fjällbonäs

Grundselän

96

Lauker

Lauker-
sjön

516
Naktebergst

Storsund

Nalovardo
762

Fjällnäs

Nyliden

Sjulnäs

Gullön

Avaviken

Övre
Långträsk

Långträsket

Renviken

Arvidsjaur

AJR

Bäcklund

Renträsk

N. Holmnäs

94

Dartsel

Bergbacka

Kolerträsk
Koler

Stormyren

Buresjön

Slagnäs

E45

82

Sorsele

Antåsstugan

Nedre Saxnäs

Aha

Kvarnbränna

Blattnicksele

363

Staggträsk

Södra
Johannisberg

Ledvattsfjällen
733

Björklund

Grundträskliden

Vittjåkk

Storberg

Grundträsk

Olovslund

95

Pjesker

Arvidsjaursjön

Öseälven

Bjurälven

Pjesker

Gråträsk

Ö. Kikkejaure

Gråträsket

Strömfors

Brunmyrheden
Aspliden

373

Grundträsk

Bäcknäs

Hålberg

Svanträsk
Lillträsk

Högbacken

Myrheden

Storgranliden

Långträsk
Finnlid

408

Sandsele

Kåtaliden

Gränsgård

Bockträsk

Nya Bastuselet

Hedberg

Surliden

Adakgruvan

Hündberg

Adak

568

Kvorbevare

Baktsjaur

Utterliden

Mörång

Högbränna

Gränber

Träskholm

Juktfors
Sandsjönäs

73

Torviksele
Råstrand

Gargnäs

Sappetsele

Holmsjö

Granberget

Adakliden

Tjärnberg

Koktjäsk

Rönnliden

Högbränna

Glommersträsk

Hembygdsgård

Missentråsk

Ullbergsträsk

Stenträsk

Stortäsk

Grundträsk
Flakmyren

351
Degerträ

Melstrå

Storuman

Gubbträsk

E45

Tjangar-
forsen

Tväråträsk

Skotträsk

Sunnet-
träsket

Juktån

Tjamstanberget

Holmfors

Malå-Vännäs

Släpp-
träsket

Stensund

Malå

467

Fårträsk

Lainejaur

Björkliden

Långträsk

Grundträsk

365

370

Vindelgransele

Rentjärn

363

370

Vithatten

11

365

95

140

Granbergs-
träsk

Skellefteå

Stortäsk
Storklinten

404

Knöllen

Brännäs

Byskeälven

Åselet

33

50

Malmberget Svappavaara
Andra sidan
GEV
E10
Cb Cc Cd Ce Cf Cg Ch SUOMI
Ripats Kielavaara 474 Dokkas 394 Martinvaara Nytorp Kompelusvaara Kirnujärvi 392 57 Sättajärvi 99 Kassa Pajala
594 Leipipir Leipojärvi 471 Ullatti Kainulasjärvi Kuusilaki Pajala Väylänpää
Keskijärvi Mestosforsarna Jarhois
Palohuornas Sammakko Äijävaara Mestoskoski Naamijoki Övertorneå
Hakkas Yrttivaara 301 Pempeljärvi Narken Kronotorp Nuoksujärvi Lahenpää Ohtanajärvi Olkamangi
Kilvo Pikkujako Satter Toravaara Narkån Korpilombolo Aapua Neistenkangas
Gilvvo Puolalaki Lahnajärvi Teura- 401 Rovakka Mettäjärvi
Nattavaara Mäntyvaara järvi Etu-Aapua Pello
Nattavaara by Lina- Iso 392 Rantajärvi 99
552 Storget Storberget fallet Linkkavaara Teurajärvi Vinsa Limingojärvi Svanstein
Ranesvare Sarvisvaara Skröven Torasjärvi Angesån Naurisniemi 56
Torrivaara 123 Lansjärv Vallsjär Jockfallet Mukkajärvi Ruokojärvi Ylinenjärvi
I G Öv. Gärd- Jockfall Kannusjärvi Juoksengi
Lansjärv forsen Vallsjärv Limingojärvi 21 52
Härkmyran Ytt. Lansjärv Ansvars- Ansvar Jänkisjärvi E08
Polcirkeln E10 forsen Lillsele Långlandet Handelstradgard
473 Vuottarautio Ristäsk Naisjärv Sistkos- 392 257 Kaulinranta FINLAND
Murjek Lillsaivis forsen Strömsnäs Lomträsk Kuivakangas Aavasaksa
Porsi Suobbat Hirvijärv 50 98 3 242
Kirtik Vuottas 405 Vännäsberget Landets äldsta orgel Övertorneå Aavasaksa
Stenåldersby Pålkem Vitberget Gyljen Allsån Miekojärvi Ylitornio
Storbacken Mörtberg Allsjärv Tallvik Puostijärv Luppio 69
Näsberg Mårdudden Överkalix Armasjärv 192
Lakaträsk Skajte- Talljärv Lappbgt. Sandudden Svartbyn Ekfors Kainuunkylä
Laxede Grenholms- forsen Talltberget 261 Boheden Svartberget Hedenäset
Edefors forsen Grundträsk Granbergs- Lombheden Pekanpää
Forsnäs Gulträsk 258 reservatet 208 Kypäsjärv Risudden
Klingersel Fiskel- Storsvedjan Mjöträsk 398
Aspliden Lapp- träskbgt. Risberget 51 Ö. Flakaträsk Vuomajärv
137 träsket Valvträsk Hovlös- Tjäruträsk Matojärv 121
Bodträskfors Degervattnet Åträsk sjön Övermorjärv Koutojärv
Harads Sandträsk Gunnarsbyn Forsträskhed Morjärv 175 Oja Linkka Lappträsk
Södra Granjö Bjurähed 356 Vitvattnet Björkfors Kattilasaari
Harads Nybyn Sörbyn Kamlunge- Kamlunge 398 Naartijärv
97 Sundsnäs forsen Korpikå
165 Svartlå Degerselet Niemisel Eliskölen E10 Haparanda
Degerträsk Hollsvattnet 239 115 Törel 148 Raggdynan Kälsjärv
382 Ljusä Snöbgt. Arbyn Vitåfors Börjelsbyn Kalix E04
Aspliden N. Långsjön N. Bredåker 356 Ned. Flåsjön Vitäfj. Nederkalix 76 Säjvis
Björkberg Bredåker Åskogen Prästholm Dammet Rolfs Sangis
Långsjön Rasmyran Garnisons- Gemträsk Böle Jämtön Siknäs Grytnäs Risögrund Seskaröfj.
Degerbäcken museum Skogså Råneå Siknäs- Påläng Risögrund Batskärsnäs
Vittjärv Brobyn 116 fjärden Nyborg Karlsborg Seskarö-
Öv. Tväråselet Trångforsen Boden Vibbyn Smedsbyn Rörbäck Spiggen Störön Seskarö-Furö
Åkermark Råbäcken 383 Skorvkölen Rånön Seskarön
Ned. Tväråselet Mocktäsk Sävast Sundom Bergön Halsön Sandskär
356 Unbyn 97 Ängesbyn Persön Börjelslandet Rånön
Nystrand Vändträsk Persön Bodön Bergö- Haparanda
Visthed Älvsbyn Avan 50 Rutvik Brändön fjärden skärgårds
Lilltäsk Nordbyn E10 Fjuksön nationalpark
Korsträsk Selet Gammelstaden Bensbyn Lappön Esterön Malören
310 Höghedn Norra Kängelfjärd Båtön
374 Pålsträsk Sunderbyn Notviken Gräsön Renskäret
Stor-Teuger Klöverträsk Karlsvik Luleå Uddskäret
59 Ale Bälinge Norrbottens museum Gunnars-fjärden
48 94 Alvik Bälingstr. Bergnäset Svartöstaden Hertsön Haparanda
Arvidsträsk Råvamyren Antnäs 139 Sandön skärgårds
Grantäsk Inner Mjättsund Sandön Småskären
Tallträsk Holmträsk Bodarna Morön Hinderö- St.
Sikfors Långträsk Ersnäs E04 Fäbodar fjärden Brändön
Stortäskbyn Sjulsmark 50 Holtjärden Germandön Sandgrönnorna
Altersbruk Alhamn Junkön
Kilberg Stridholm Kyrkstad Rosvik Mannön Norr-Äspen
Åträsk Norrfjärden Berkön Sör-Äspen
Skogsberget Lillpite Pitegammel- Kyrkstad Trundön Rödkallen
333 Böle stad Storfjärden
Önusberg 373 Långnäs Öjebyn Baggen
Roknäs Sjulnäs Piteå Pitholmen Vargön
Svensbyn Bergsviken Mellerstön BOTTNISKA VIKEN
Klubbfors Grantäskmark Hortlax Munksund Bondön (GULF OF BOTHNIA)
Hedfors Blåsmark 87 Bondö- Stor-Räbben
Hemmingsmark fjärden
Jakobsfors E04 Javre Gagsmark Stenskär
Fällfors Alund Högbgt. 85 Javre
Finnträsk Abyälven Javrefjärden Sandön
Skellefteå

Cp Cq Cr Cs Ct Cu

Sodankylä
Pelkosenniemi
Pyhäjärvi
Saunavaara
Haapakumpu
Ojala
Saija
Pulkkavitta
Särkelä
Kotala
Tenniojoki
113
540
Kultakero
962
Vuostimo
Varvikko
Vittiko
Varpuselkä
Kelioselkä
82
Kuolojärvi
Кюолоярви
68
Kajraly
Кайралы
Pyhätunturi
Pyhätunturin kansallispuisto
Javarus
Tapionniemi
Ylikylä
E63
5
Kalkiainen
Isohalme
Pahkakumpu
Mälävaara
82
Vaadinselkä
Aatsinki
G. Rohmojva
658
R O S S I J A
Kemijärvi
58
Hyypiö
Ketola
82
Kostamo
Tohmo
Kemi joki
Kyröj.
Kursu
Salmivaara
Salla
Korsu
477
Salmijoenkuru
Iso Pyhätunturi
Onkamo
järvi
Onkamo
Oz. Hosijärvi
Oz. Kjasijärvi
Rovala
Iliosalmi
Kuusivaara
Isokylä
25
Joutsijärvi
5
82
Joutsi järvi
Lapajärvi
Varpuvaara
432
Poropuisto
472
Ruuhitunturi
950
Niemelä
Palotunturi
467
Selkälä
Kallunki
Sieppitunturi
537
944
Halosenranta
Soppela
Ruopsa
Polojärvi
Rytilahti
Raisälä
Tonkopura
E63
Vilmatunturi
Hirvasvaara
Aholanvaara
Hautajärvi
Urriaapa
Oulanka
Oulangan kansallispuisto
Iso-Sieninjärvi
Luusua
Itäranta
945
Palopera
Isöjärvi
Karhujärvi
Karhujärvi
Maaninkavaara
950
Ollila
Kallunkij.
Karhunkierros
Nacional'nyj park
Pannajärvi
Oz. Pannajärvi
Päiväjoki
Juujärvi
Nolimo
Jumisko
Murtoselkä
947
Mourujärvi
110
5
Koramoniemi
Patoniemi
Käylä
Säkkilä
Juuma
Vuomat
Juräva
Paljakka
Kemijoki
Pekkala
Juotasniemi
Pirttikoski
Auttiköngäs
Suorsa
Karjalanvaara
942
Aittaniemi
Jumisko
945
Ristilä
Niirokumpu
Lehtiniemi
Karjalaisenniemi
Riisitunturin kansallispuisto
Virrankylä
Kitka
Aho
Vesala
Ruka
462
Rukatunturi
Virkkula
Suorajärvi
Rukajärvi
Vuotunki
Louhela
Vapavaara
Piittisjärvi
Pohjaslahti
81
Putkivaara
118
Pernu
Korouoma
Perä-Posio
Perälä
Tolva
Yli-
Oivanki
E63
Määttälänvaara
Niemitalo
Suininki
Särkiluoma
Riekki
Teeravaara
M I
Ruona
Sukellus-vene
Rosamo
Saaskilahti
Koppelo-järvi
Posio
Lehto
Uutela
Vasaraperä
81
Soidinkumpu
Nissinvaara
Saynäjä
Kiitama
Heikkilä
Likolampi
Kärpänkylä
Koskenkylä
Välttämön
Kortteenperä
Raistakka
Luon-selkä
Hyväniemi
Lohiranta
Meskusvaara
Mäkelä
IKAO
Kuusamo
Korhosenniemi
866
Kemilä
Hiltonen
Iivaara
471
Lusminki
Kortesalmi
53
FI
863
Kolkonjärvi
Mantyjärvi
Nässakka
Livoj.
Kurkijärvi
Jokilampi
Tuomaala
Purnuvaara
Oijusluoma
Oijusluoma
5
Vesala
843
Pousso
Penikkajärvi
Pikkarainen
Mattila
Tienhaara
941
Vitanvaara
Impiö
Anetjärvi
Kuloharju
Löytövaara
Sirniö
Kynsivaara
Kynsipera
Kuolio
Kasma
Penttilän-vaara
Soivio
Kontio-luoma
Ahola
Irniniemi
Murtovaara
Kallioluoma
Jakälävaara
Kouva
Kuhå
Kuukasjärvi
Saariharju
Majovakylä
Kelankylä
858
Kivisuo
Nuukavaara
Sarajärvi
Jukka
A N D
Syötteen kansallispuisto
Pyhitys
422
Koston-järvi
Inkee
Heikkilä
Pisamo
20
Kasma
Irni
Irnijärvi
Julma Ölkk
Katosranta
Vaaraperä
Kurvinen
FIN
Rytinki
Kortej.
Kontioj.
Polo-j.
Siekkinen
Koitila
Särkelä
Särkiluoma
Teeriranta
862
Virkkunen
863
Metsälä
431
Syötekylä
Iso-Svöte
Taivalkoski
Isukumpu
Ilijoki
Jokijärvi
Somer
RUS
Lehtovaara
Livo
Pärjänsuo
Latva
860
Jurmu
109
Kallioniemi
Tyrämäki
Tyrävaara
Kokkoniemi
E63
Hossan kansallispuisto
Hossa
843
Törmänen
Iinattijärvi
Iinattijärvi
Pintamo
Pintamo-järvi
Hautakylä
Kurtti
Kürtinjär.
Oijärvi
Tyräjärvi
Iso-Peranka
Pisto
Peranka
Timpinvaara
Selkoskylä
Jyrkkäkoski
16
Poijula
Haisovaara
Kisoj.
Latvajärvenperä
Korvuanj.
Iso-
Isoj.
Pyhäkylä
Vasara
5
Piispajärvi
Saarikylä
Lavala
Kivari järvi
20
Hirvoskoski
Yli-Kurki
Metsäkylä
800
Leino
143
Ahola
Juntusranta
Lehtovaara
Martinselkonen
Pudasjärvi
(Kurenalus)
Niva
Jonku
Ervasti
78
Kurki
Puhos
Iijoki
Puhos-järvi
Salmijärvi
Kurkikylä
Näljänkä
Mustavaara
Keträvaara
Rasinvaara
Pirttivaara
Taipaleenharju
Ruottisenharju
Siivikko
Jaalanka
219
Palovaara
Jaurakkajärvi
Korpinen
Slikajärvi
Suolijärvi
Paljäkka
Leppälä
Vaaranniva
897
Naamankaa
Hattuvaara
Kiannanniemi
Pyykköskylä
Saloniemi
kiäntä
843
Olvassuon
luonnonpuisto
Vitaperä
69
384
Slikajärvi
Stuolij.
Suolipera
800
Suomussalmi
Käpylä
Kuurto
Lappi
Kaleval'skij

Laisbäck Sorsele
Storuman Bp
Stensele
Nyliden
Skarvsjöby
Frostberget
granaa
E45

Barsele
Sund-
träsket
Bq
Gunnarn
Nyland
Juktán

Tjangar-
forsen
Skoträsk Vindelgransele
Storforsen Br
Lyxaberg
Björksele
Kittelforsen
Linaforsen
Nyberg

Vindelälvsdalen Bs
Kristineberg
Viterliden
Rökå
363
Svartliden
Lidstr.
Vormsele
Vormträsk

Rentjärn Bt
Åmliden
St.Kvammarn
Raggsjö
365

Nicknoret Granbergs-
träsk Bu
Treholms-
forsen
Björkliden
Mensträsk
Petikträsk
370
Orträsk
Svansele

Arvidsjaur
Jörn
Älgträsk

Skellefte

Grundfors
Jovan
Skarvsjöby
Ulvoberg
605

109
Åskiljeby
Åskilje
E12
Rusele
Blå-
viken
Blåviksjön
Medelås
Blå-
viksjön

Björksele
Kalvberget
Rörmyrberget
46

Vormseleforsen
Faltträsk

Ruskele
Ruskträsk
Altarliden
493

363
Ajaur
Manjaur

Norsjövallen
Stenbäck
Björknäs
Norsjö
Näset

370
Bjurträsk
Kusfors
Petiknäs
Bastutjärn

Bergnäs Pauträsk
Finnäs Pauträsk
Risträsk
624
Norrbäck
Björkberg
Vinliden
Örän
Öravan
Talliden

Kattisavan
Rusfors
Umgransele
Bålforsen
360
Bratt-
forsen

365
Husbondliden
365
Stensund
Busjön
Lycksele
Berglunda
LYC
Hedlunda
Bratten 365

Arträsk
Överbo
E12
Gäddträsk
367

Siksele Mårdsele
Mårdseleforsen
Ekorrträsk
Bjursele
Holmträsk
Sävsjön
Petisträsk

Risberg
Hemmingen
Arnträsket
Kattisträsk
Gran-
träsket
Mensträsket

Sör-
Lidsträsket
Kalvträsk
Åstrask
Slipstensjön
Ljusvattenbgt.

Storberget
Latikberg
Järvsjö
Siksjö
Hacksjö
Gransjön
Mårdsjöberg
Rismyrliden
Idbacka

Bäskjö
Storberget
Bomsjön
St.
Arasjön
Fäbodliden
Bjurträsk
Råberg
Krokjö
Tuvträsk
Vägsele
Rödingträsk
Knaften
353
Hornmyr
Vänjaurbäck
Lillsele
E12
Stryckjön
Forsårnasväg
198

Bergnäs
Rössjön
Ytter-
sjön
Sjöbränet
Storsavartr
Mjösjön
Kamsjö

Näverberget
558
Torvsjö
90 69 Almsele
Insjön
Västansjö
662
Sandsjö
84
Attonträsk
Lillögda
Långbäcken
Nordanås
Granträsk
Mossavattenbgt.
583

Bysstrask
Vänjaurträsk
Långsele
Granberget
418

131
Granö
Örträskjön
Skarda
Örträsk
Sundö
Skivsjön
Rödånäs
Älglund
Vindelälven

Kussjön
Abborrtjärn
Kryckeljärn
Ånäset
Häggnäs
363

Vittjärnberget
605
Yxsjö
365
Tensjö
Älgsjö
92
92
Åsele
Hembygdparken
Sju älvers väg
Borgsjö
Gideälven
55
Täljsjö
Basar-
myren
585
Nordansjöberget
Oxvattnet
Klippberget
602
Fredrika
Käringberget
504

Stamsjöän
Gavsele-
forsen
Östermoret
Österstrand
Ytter-Rissjö
Fjälltuna
352
Långsele-
forsen
Orestöm
Ström
E
Nyåkerstjärn
Sunnansjö
Tvärålund
Tallberg
Östersele
E12
Tvåråbäck
Spö-
land

Björk-
sele
482
Gavsele
90
Långvattnet
Holmträsk
Tjärn
Kalvbäcken
Saga-
vägen
Klubbkullen
Stennäs
92
108
Ångermanälven
Näsmark
Näsland
Lillarmsjö
Kolksele
Vännäsby
E12

Hällby
magasinet
Hälla
Mossa-
träsk
Käl
Storsjö
Tegel-
träsket
507
Bredträsk
Karlsbäck
Öv.
Nyland
Balsjö
Gamla
prästgården
Vännäs
Brännland
Pengsjö
Hjäggsjö
Vännäs
Gubböle

Lillsele
Gulsele
67
Adals-
vägen
348
507
Solberg
Rödvattnet
Nyåker
Knäsjö
Locksta
Glesskallbgt.
N.Nordsjö
500
Önskasjön
Norrfors
Nyåker
Hörnsjö
Gräsmyr
Hummelholm
Hössjö
Hörnån

Eden
Allmogegård
Östby
Järvberget
Holmsjö
Innertallmo
Yttertallmo
Nyliden
Kantsjö
411
Hemliden
Trehörningsjö
Storborgaren
Gålberget
Hemling
Movattnet
Långvattnet
Lemesjö
Flygsjö
Långviksmon
Stor-
tallet
Sunnansjö
Storfall
Baggård
Örsbäck
Högland
Mullsjö

Klappsjö
Myckelgensjö
Genbergska-
gården
Remmar-
bäcken
Agnsjö
Seltjärn
Risbäck
Hädanberg
Björna
Leding
Svedje
Västergissjö
Skallberget
Nyland
Levar
Bruksmiljö
Olofsfors
Nordmaling
Rundvik
Bredvik
Norrbyskär
Öre

111 E04
Hörnefors
Storsjön
Lövnäset
Grundtjärn
Björnbäck
Långsele
Kubbe
Kubbån
Skalmsjö
Sörflärke
Antarsbgt.
281
Bredbyn
Arnundsjö
Norrmesunda
Gottne
Fors
Björna
Hundsjö
Lögdeå
Gideå bruk
Rönnholm
Salubóle
Husum
Kasabacka
Nat.res.
Nord-
malings-
fjärden
Järnäs
Kräken
Snöan

Kristningar
505
Norrtannflo
74
Resele
Omsjö
Yttersels-
berget
335
Forsmo
90
Österås
Ed
Adals-
vägen
Plankåsen
Björksjön
266
Björka
Gålsjö
bruk
Överlännäs
335
Sånga
Hinn-
sjön
St.Degersjön
Rössjö
Fjällkern
Amynnet
Kopmanholmen
Skule
Skuleskogens
nationalpark
E04
51

Näs
Långsele
323
Rämslemon
87
Österforse
250
Hallsbacken
Nyland
90
25
Sollefteå
Botea
Fåltsjö
Björkåbäck
Östmarkum
Högsjö

Ostra Bispgården
Högsjö

GULF OF BOTHNIA

B O T T E N V I K E N

S V E R I G E

51

52

41

53

111

54

Skellefteå

Umeå

Vaasa
Vasa

Jakobstad
Pietarsaari

Kvarkens skärgård

P e r ä m e r i

Hailuoto
(Karlö) Ck

Marjaniemi

Kemi 36 Pudasjärvi
Jääli

Korvenkylä

Oulu
(Uleåborg)

Pajuniemi
Keskipiiri
Oulunsalo

816

Hailuoto
(Karlö)

Luondonselkä

Lumijoen-
selkä

Liminan-
lahti

Keskikylä
Varjakka
Madekoski
Turkansaari
Pikkarala

Kempele
OUL
Murto

Tupos

Säärenperä
Karinkanta
813 Lumijoki
Ylipää

22

E08

Liminka

Angeslevä 827

Tyrnävä
Ylipää Kolmikanta
Temmes

E75

822

Siikajoki
Keskikylä
Tauvo

807 Revonlahti
Ruukki

8

55

86

49

Saarikoski
Tuomioja
Paavola

4

Luohua 807
Savaloja

68

Oikijoki
Raahe
(Brahestad) E08
Pattijoki

Saloinen

Arkukari

Haapajärven
tekojärvi

Ketunperä
Kopsa

Relletti

Möykkylä

Vihanti

Rankinen

Rantsila

Pelkoperä

Kamukangas

88

34

Piehinki

Parhalahti
Pyhäjoki
Kopisto
Keskikylä

Limankakylä
Ylipää

Lampinsaari
Alpua

Kilpua
Käpylä

Lumimetsä

52

Latva

88

58

Yppäri

790

Pyhänkoski

Petäjäskoski
Körvenkylä
Lehtopää
Matkaniva

Piirs-
järvi

Osmanki

Lintujärvet

Laakkola

794

8

787

Pirttikoski

Oulainen

Ainali

Ojakylä

800

Vasankari

786 Mehtäkylä
Taluskylä

787

Merijärvi

786

58

786

Mieluskylä

Korkatti

Haapavesi

Ulkokalla

Maakalla
Kalastajakylä

Plassi
Kalastusmuseo
Kalajoki

Ala-Kääntä

Someronkylä

Mäyränperä

86

Haapajärvi

Vattukylä
Kytökylä

Isse-
Vatjus-
järvi

Hiekkasärkät
Siltönen

Pitkäsenkylä

Alavieska

Kangas

86

Ainali

Pyrrönperä

Roukala

Tynkä

38

27

Typpö

Kähtävä

Niemelänkylä

Vähäkangas

793

786

Alajoki

42

Himankakylä
Torvenkylä

Kärkinen

774

Rautio

Ylivieska

800

Vätjusjärvi
Ala-Sydänmaa

Suotuperä

Kärsämäki

E08

8

Pahkala

Korvenkylä

38

28

Raudaskylä

Sarjankylä

58

Kalastusmuseo
Leirikeskus

Himanka

Hillilä

86

Huhmarmäki
121

Maliskylä

Karsikas

Kuusaa
Kuusaa-
järvi

Lohtaja

Ala-Viirre

Korhoskylä

63

Markkula

Mehtäperä

Ronkaisperä

28

Karhi

Marinkainen

65

Väli-Viirre

775

Eskola

Sievi

Järvikylä

Ypyä

Nivala

27

Karvoskylä

Parkkila

Settijärvi

Ruotsalo

40

28

Kannus

56

28

Jokikylä

Järvikylä

29

Oksava

Koposperä
Nurmesperä

Kokkola
Karleby

Rimmi

Kälviä

Riutta

Kiiskilä

Aittoperä

763

Ojakyla

Haapajärvi

31

Ykspihlaja
Yxpila

Öja

13

Oikemus

Välikylä

775

760

Ylipää

Kuona

Varisperä

Bosund

Knivsund

Lärsmo
(Luoto)

49

757

Alikylä

Ullava

Tôholampi

63

Töholampi

Hautaperän-
tekojärvi

Tuomiperä

177

Vuortenvuoret

27

Kronoby
Kruunupyy

KOK

748

Nedervetil
Alaveteli

Seljesharju

Pirttiniemi

Salonkylä

Määttälä
Purontaka

Raikoharju
159

161

Huuhankallio
Lokkiperä

Kangaskylä

58

Kalaja

Köyhänperä

Junganperä

Muurasjärvi

Muuras

68

68

27

Källby
Kolppi

Esse
Ähtävä

Ytteresse
747

Jousen
Snåre

Jylhä

Kola

Köyhäjoki

63

Rahkonen

Sykäräinen

Syri

Vöhto-
järvi

Niskankorpi

Reisjärvi

58

Lestijärvi

Pitäjänmäki

658

Muuras-
järvi

Hiidenkylä

Pedersören kunta

S

Forsby

Purmo

68

Lillby

Lappfors

Marken

741

Storbacka
Ilvesk.

U

43

Hästbacka

Teerijärvi
Terjärv

Kaustinen

Tunkkari

O

Vissaveden
tekojärvi

Köyhäjoki

Halsua

Ina

751

Polso

63

Veteli

13

Isokangas

Kanala

Kangaskylä

Salamajärvi

M

Lestijärvi
140

Yli-Lesti

Alvajärvi
Etelaäylä

Lentua

I

4

E75

Evijärvi

751

SmAbönders

750

Ylikylä

Salamajärvi

Alvajärvi

Saani-
järvi

Rönnynkylä

73

Marken

Kerttuankylä

63

Isokylä

Räyrinki
Pulkkinen

63

Lepistönmaki

68

Patana

77

Oksakoski

Salamajärven
kansallispuisto

Muhola

Selantaus

Ilosjoki

F

I

N

L

A

N

D

Alahärmä
61

Voltti

738

Rintala

711

Tarvola

741

91

Itäkylä

Patanan-
tekojärvi

Peltokangas

Perho

58

775

Löytänä
Löytänä

19

Liinamaa

63

Huhmarkoski

733

Karvala
Kärnä

Lappajärvi

750

Vimpeli

Lappajärvi

68

Holsko

Hallapuro
53

Sääksjärvi

Poranen

Möttönen

Kyyjärvi

13

Lähdenperä

Kivijärvi
131

Puralankylä
Valkeisjärvi

Kivijärvi

Kennää
Keihärinkoski

Lapua

44

54

N O R S K E H A V E T

N O R W E G I A N

S E A

55

56

57

58

56

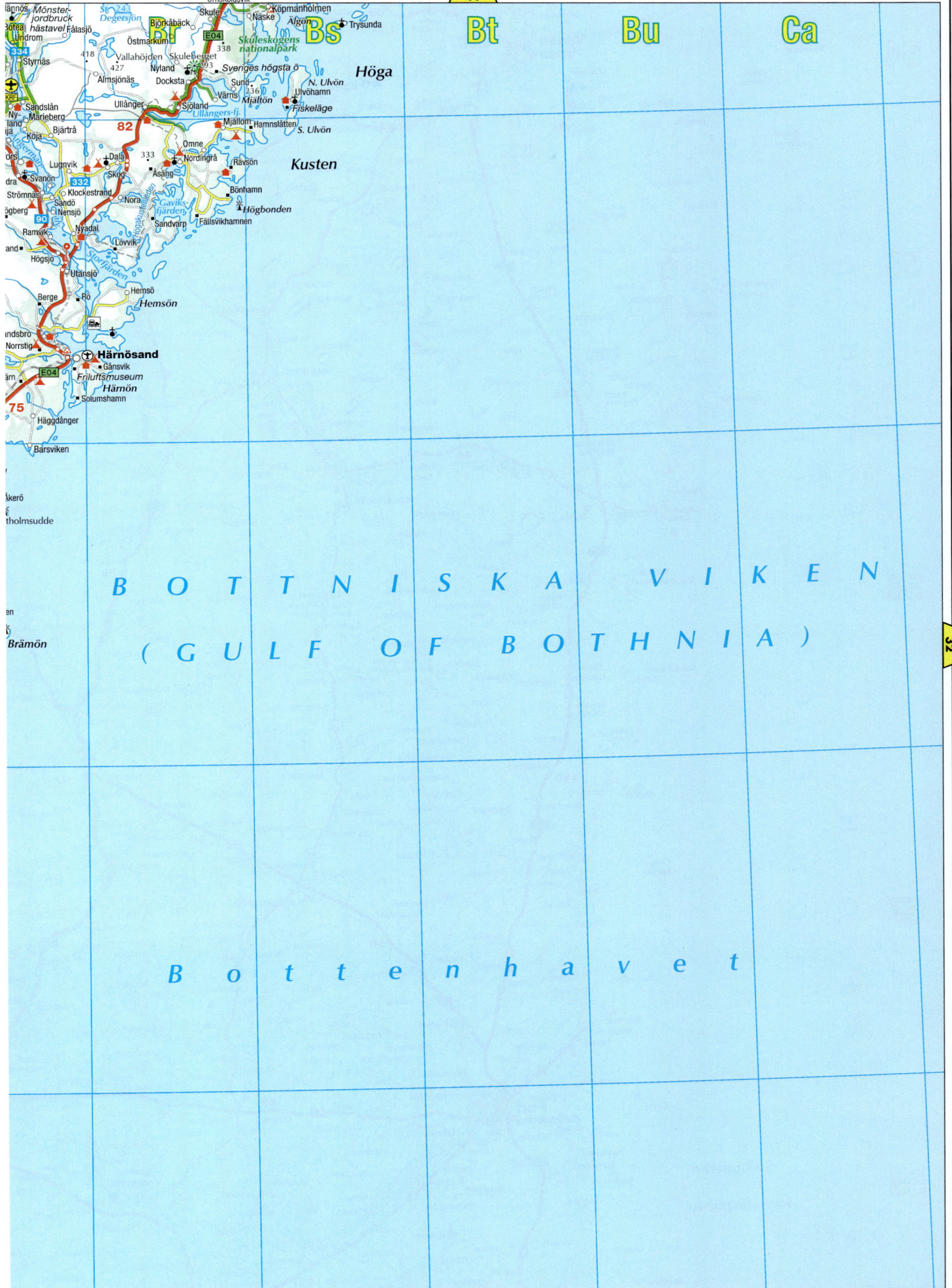

Örnsköldsvik
Köpmanholmen
Skule
Näske Älgön
Björkåbäck Trysunda
Östmarkum Skuleskogens
Vallahöjden Skuleberget nationalpark
Nyland Sveriges högsta ö
Docksta **Höga**
Sund N. Ulvön
Värns Ulvöhamn
Mjältön Fiskeläge
Sjöland Hamnslätten
Mjällom S. Ulvön
Omne
Nordingrå **Kusten**
Råvsön
Skog
Åsäng Bönhamn
Klockestrand Högbonden
Nora
Sandvarp Fällsvikhamnen
Lövvik

Mönster-
jordbruck
Fålasjö
Styrnäs
Almsjönäs
Sandslån
Marieberg
Bjärtrå
Köja
Lugnvik Dala
Svanön
Strömnäs Sandö
Nensjö
Ramvik Nyadal
Högsjö
Utänsjö Hemsö
Berge Rö **Hemsön**
Norrstig
Härnösand
Gånsvik
Friluftsmuseum
Härnön
Solumshamn
Häggdånger
Bärsviken

Åkerö
tholmsudde

Brämön

B O T T N I S K A V I K E N

(G U L F O F B O T H N I A)

B o t t e n h a v e t

q Br Bs Bt Bu Ca

t e n h a v e t

S e l k ä m e r i

S U O M I
F I N L A N D

Norrhavet

Kalskär

Saggö
Boxö
Boxöfjärden

Hällen
Hällnäs
Grönö
uk
Skärplinge
Österlövsta
Lövstabruk
Imundbo
Forsmark
Johannisfors
Snesslinge
Öregrund
Sund
Bjurön
Graso
Gräsö
Långalma
Yttersby
Östhammar
Börstil
Harg
Hargshamn

Ahvenanmaa
Åland

Djupviksgrottenin
Isaksö
Geta
Skarpnåto
42
Tjudo
Näs
Finbo
Strömma
Finström
Ödkarby
Saltvik
Haraldsby
Godby
32
Bovik
Hammarland
Nåtsby
Signilskär
Västerön
Storby
Eckerö
Torp
Skeppsvik
Karlgärd
Torp
Södersunda
Gottby
Jomala

Hamnsund
Orrdals klint
130
Långbergsöda
Hulta
Sund
Finby
46
Prästö
Tranvik

Simskäla

Sandö
Lövö
Vårdö
Hummelvik
Grundsunda

Bergö
Norrboda
Långnäs

Lumparn
Lumparland
27
3
Järsö

103
76
Vebola
Isarby
290
Valö
gelsmora
Film
Upplanda
Dannemora
Österbybruk
290
Morkarla
yttrop
85
Salsta
Vattholma
68
lena
orreta
Rasbo
88
mla Uppsala
sala
Gunsta
Hökhuvud
Gimo
288
Skätthammars kyrka
292
Kilby
Ekeby
Alunda
273
Tuna
Gränome
Edinge
282
Knutby
280
Faringe
Ununge
Edsbro
282
283
Söderby-Karl
E
Vällen
Stavby
Rasbokil
Söder
Giningen
Erken
Marielund
273
Linnés Hammarby
Lagga
E04 Östuna
Husby-
Långhundra
Almunge
Fasterna
Ekebyholm
Rimbo
71
Malsättra
Häverödal
45
Skebobruk
Almsta
Broby
Roslags-
Bro
Estuna
Lohärad
76
Malsta
191
Frötuna

MHQ
Mariehamn
Maarianhamina
Lemland
Järsö
Granboda
Flaka
Degerby
Hummelsö
Föglö

Bråtö
Storklobben

Ålands Hav
(Ahvenanmeri)

Näsby
Söderboda
Norrboda
Gräsö
Gräsö
Valö
Skättin
Sanda
Herräng
Grisslehamn
Albert Engströms
atelé museum
283
Hallstavik
Fjäll
Väddö
Västernäs

Backa
Björkö-
Arholma
Vätö Stärbsnäs
Simpnäsklubb
Arholma

Rådhamnsfjärden

Naantali
Turku

Helsinki
Tallinn

Söderarm

Paldiski

Norrboda

Singö
Boda
35
Singö

Singö

Södra Kvarken
(Ahvenanrauma)

77
75
Mörby
184
vsta
Vidbo
Arlanda
69
Husby-
Arlinghundra
263
Norrsunda
181
Märsta
Skånela
Runsa
Upplands-
Väsby
Rotebro
174
Bollstanäs
M
Sundbyberg
Bromma
Svartsjö
ska
Jakobsberg
Sollen-
tuna
Danderyd

273
Skepptuna
Gottröra
Närtuna
Rö
Lunda
Kårsta
189
Frösunda
66
Markim
Orkesta
Lind-
holmen
Vada
Osseby-Garn
Angarn
85
273
Hammarby
Vallentuna
Vallentunasjön
187
Åkersberga
185
Österåker
Svinninge
Vaxholm
Karlsudd
Oskar-Fredriksborg
Norra Lagnö
Grynninge
Ängsvik
Överby
Boo

76
Norrtälje
E18
22
Penningby
Länna
Furusund
Köpmanholm
Ängsö
nationalpark
Blidö
Glyxnäs
Östra
Lagnö
276
Östanå
S Ljusterö
N Ljusterö
Linanäs
Svartsö
Gällnö
Möja
Möja
Svartlöga
Kobbfjärden
Svartlögafj.
Gälnan

Rådmansö
Gräddö
Kapellskär
Furusund
Oxhalsö
Blidö

B A L T I C S E A

Högfjärden
Svenska Högarna
Horsstensfj.

Udd-djupet

Ca Cb Cc Cd Ce Cf

58

Selkämeren

kansallispuisto

S e l k ä m e r i

B o t t e n h a v e t

59

61

60

61

62

208

Rautjärvi · Asemanseutu · Sortavala

Cs · C · Cu · Da · Db

LADOŽSKOE
ozero
Ладожское
озеро

o-va Hejusenmta
о-ва Хейнясенма

o. Vossinojnsari
о. Воссинойсари

o. Verkkosari
о. Верккосари

Imatra
Svetogorsk
Светогорск

47 Salo-Issakkla

Lppeenranta
(Villmanstrand)

K

Priozersk
Приозерск

38

o. Burnev

Borodinskoe
Бородинское

54 Borovinka
Боровинка

Kamennogorsk
Каменногорск

62

Konevic
о. Конечев

53 Solnecnoe
Солнечное

49 Komsomol'ske
Комсомольск

R O S S I J A

Vyborg
Выборг

Priozersk

Lembolovskaja vozvyšennost'

o. Iariakij
o. Vysockij

100

103

11/2

54

o. Sev.
Berezovyj

o. Bol. Berezovyj
о. Бол. Березовый

98

64

Sestroreck
Сестрорецк

o. Kotlin
o. Котлин

Kronstadt
Кронштадт

39

Sertolovo
Сертолово

SANKT-
PETERBURG
САНКТ-
ПЕТЕРБУРГ

45

Vsevoložsk
Всеволожск

49

Sosnovyj Bor
Сосновый Бор

Lomonosov
Ломоносов

Petrodvorec
Петродворец

53

Strel'na
Стрельна

KOLPINO
КОЛПИНО

Nikol'skoe
Никольское

98

33

A120

Krasnoe Selo
Красное Село

Puškin
Пушкин

44

Pavlovsk
Павловск

Tosno
Тосно

7

40

57

55

49

Gatčina
Гатчина

38

53

32

Volosovo
Волосово

Kingisepp
Кингисепп

12

Siverskij
Сиверский

Vyrica
Вырица

15

Slancy · Kursk · Luga

Vanebu
Steinsholt
Nes
Hvittingfoss
Ofte
Brunkeberg
Seljord
Holte
Norsjø
Vråvatnet
Vrådal
Kilen
Nes
359
Valebø
Mo
Siljan
32
306
307
Hvarn
Bjørneyasshytta
830
Berehømmen
178
Aslestad
Hauggrend
Foldsø
38
944
Omnes
Lunde
Solberg
Hoppestad
Haugen
Austad
Geirastadir
Kvelde
Holmen
Gloppefossen
Rygnestad
Aq
Veum
1192
Storroan
Fjågesund
Steane
Fjåseund
Strengen
Uleflss
453
Helgja
Nome
Skotfoss
36
Skifjellhytta
Eikenes
304
Setesdalsmuseet
Høystøyl
Ar
Slette Fjellet
Singusdal
Afoss
Skien
Flateland
Tveitbø
Vatle
Kilen
850
Hømleid
Nakksjø
Høgset
Porsgrunn
13
Fjerdingen
360
Farris
40
Sundet
(307)
Torsdalsdamen
Borgen
Runestein
Nissedal
Dale
Grova
Sanda
Kjosen
356
Herre
Skjelsvik
Eidanger
21
Omisland
Hedrum
Nutevasshytta
Breidvik
Momrak
Dale
Bø
65
78
883
Bostrak
Drangedal
Rund Kollen
419
Rognsbru
Gisholt
353
Brunlanes
Larvik
Valestøyl
Hylestad
Helle
Fardal
Berge
Valebjørg
925
Strandrak
358
500
Gautefall
Straumé
356
Nenset
Bjønnes
Fritzøehus
E18
Stavern
9
Vestre Kile
Sundsli
Treungen
Nedre
Tokke
Dørdal
Bamble
Brevikstrand
Feset
Helgeroa
Nevlunghavn
Sordal
Austad
963
Tjønnefoss
Haugsjåsund
Almelia
Bjørstad
Neslands-
vatn
Brøsjø
Valle
Langesund
R
Skore
Haugetveit
Espestøl
638
Sølem
349
Rørholt
40
Haugen
G
E
Reiårsfossen
Froysnes
Dale
41
Tjørull
Øy
Felle
Gjerstad
Sannidal
Kragerø
12
Skåtøy
Jomfruland
Ånebjør
Ormeholt
Askland
(T60)
Vadfoss
104
Skreland
Katterås
418
Sunde bru
Myra
Jomfruland
nasjonalpark
Juvatn
Bygland
Lindsås
636
Øygardslia
417
Brokland
Eidet
Juvasstøl
784
Ytre
Ramse
Åmli
Vegårs-
Høl
Dale
Levang
351
Gisholt
Byglands-
fjorden
Frøyrak
Longerak
Skjeggdal
Kil
Kløvfjell
Espeland
414
261
Songe
416
Bossvik
Øysang
Risør
Gyvatn
 Årdal
Dømeli
Bås
Nelaug
412
Hovde
Ubergsmoen
415
68
Laget
Sandnes
Ardals-
fjorden
413
Mofjell
Lauvråk
507
Nelaug
414
Helldalsmo
Nesgremda
Tvedestrand
Stangholms Gapet
Øvre Dåsvatn
Byglandsfjord
Gautestad
Vatne
Mjåland
41
Svenes
Søysdal
Skottkjær
411
Dypvåg
Lyngor fj.
Evje og
Hornnes
42
Mykland
240
Myjavatn
42
410
Fiosta
lystveit
Evje
(402)
Lislevatn
Ytre
Lauvrak
41
Herefoss
140
Froland
2019
Strengereid
nø Fjellet
653
Hornnes
571
Vatne
Haukom
32
Blakstad
Arendal
Saltrød
Kongshavn
43
Bjørndalen
450
Apåsdal
Hornesund
Frinkstad
Lande
406
Koveland
Vigeland
408
Rykene
409
Tromøya
Tromøya
42
Sveindal
Homme
Iveland
Skreros
Væting
Metveit
377
404
420
Raet nasjonalpark
9
Kile
Fjorden
170
Ogge
Senumstad
Bru
Repstad
Rore
Fevik
455
512
Hægeland
403
Vatnstrøm
405
191
Beisland
Syndle
Landvik
Grimstad
Bjelland
462
342
405
Svalands
Tarnet
332
66
Birkeland
Enge
Homborsund
57
Finsland
Øvrebø
454
454
Skarpeng-
land
Birkenes
68
402
E18
Lillesand
461
Vätneli
Vennesla
41
Laudal
Stupstad
405
Kjevik
KRS
Hamre
Vestre
Vallesverd
Sjøfartsmuseum
Manda
Stokkeland
Mosby
Høvåg
Mandalselva
461
Hortemo
9
Nodeland
208
Kristiansand
455
yslebø
Folkemuseum
Søgne
Vollberg
Vågs-
bygd
Mebø
456
DANMARK
Bygdemuseum
Flekkerøy
Reve Fjorden
E39
4
Hellen
Harkmark
Skjernoy
Farestad

S k a g e r r a k

DANMARK
Hirtshals
59
55
Tornby
E39
Bjergby
Jammerbugten
Skallerup Klit
Lønstrup
Hjørring
Mårup Kirke
Rubjerg Knude
51
Sønder
Nørre Lyngby
Løkken

63

A T L A N T I C

O C E A N

In the United Kingdom distances in miles.

Flannan Isles

64

Sc Sd

65

Boreray
379

Soay
376 Saint Kilda

Butt of Lewis
Rubha Robhannais
Church of St. Moluag Port of Ness
Teampull Mholuidh Port Nis

857

The Trushel Stone

Shader
Siadar Iarach

North Tolsta
Tolastadh
Tolsta Head

Lewis Black House Barvas
Barabhas 248

Coll
Col Bac
Back Tiumpan Head
Portnaguran
Port Nan Giuran

Broad Bay

Garenin
Gearrannan Carloway/Carlabhagh
Dun Carloway Broch Stornoway
Steornabhagh Eye Peninsula
An Rubha

858 Beinn Mholach 291 866 St. Columba's
Church

Great Bernera Breasclete
Bearnaraigh Callanish Laxdale
Miavaig Standing Lews Castle
Miabhig Stones Garynahine 823 Achmore
859 Acha Mor
Gallan Head 428 Leurbost
256 Crossbost
Brenish Crosbost
Breanais
Laival a Tuath 495 Balallan
Baile' Ailein

Lewis
Leodhas

Rubha Coig

Scarp 308 Loch
Hushinish Langavat Kintarvie Kebock Head
Huisinis
Gasker 679 Lemreway
Leumrabhagh Sumn

571 Eilean
Iubhard

Clisham
799 Shiant Islands Priest Island
Taransay Tarbert Nah-Eileannan Mora
Tairbeart 506 Eilean an Tighe
Toe Head 859 Borve Scalpay
Northton 284 Scalpaigh Rubha
Gru

65 Pabbay Ensay 459 Cluer 104 Rubha Reigh Mellon Ba
Pabaigh St. Clement's Rodel Longa Island Charles
Berneray Church Roghadal Rubha Hunish Midtown Inverev
Bearnaraigh Killegray Renish Point 296 Big Sand Poolewe
Boreray Eilean Troday Longa Island 832
Boraraigh Kilmaluag Melvaig
Vallay Skye Museum Flora MacDonald's Redpoint Gairloch 420
Bhalaigh of Island Life Quiraing Victoria Falls Kerrysdale
865 543 Staffin
Newtonferry Staffin Kilt Rock
Tigharry Trumisgarry Watternish Point 611 855 Lower Diabaig 985
Tigh a Ghearraidh 867 Ascrib Uig Island Shieldaig
Balranald 280 Islands Earlish of Rona 896
Trumpan 87 Loch Torridon
Kirkibost Samala Isay I. Trotternish
Island Cairinis North Uist Lusta Applecross 896
Baleshare Uibhistaluath Waternish The Storr Beinn Bhan
Trinity Temple Taval Dunvegan 719 Crowlin Ardarroch
Teampull Na Trionaid 347 Castle Old Man of Storr Islands Toscaig
Nunton Uachdar 850 Brove Raasay Plockton
Monach Islands Ronay Dunvegan Edinbane 896 Lochcarron Stro
Na H-Eileana Grimsay Ronaigh Folk Prince Charles's Peinchorran Duirinish
Monach Griomasaigh 863 Museum 266 Cave Scalpay Kyle of Lochalsh Lochalsh Garde
Ardivachar Point Creagorry Milovaig Colbost Dunvegan U N I T E Sconser House Pabay Kyle Balmacara
Creag Ghoraidh Wiay Roskhill Portree Scalpay 87 House Caisteal Maol
Benbecula Fuidhaigh Folk 411 Camastianavaig Crowlin Skulamus Kyleakin Dornie
Beinn na Faoghla Ramasaig Museum Bracadale 49 Clachan Islands 739 Kyle
Duinnish 488 Broch Luib Ardarroch Alsh Dui
Our Lady Idrigill Point Wiay Fiskavaig 863 Drynoch Crofter's Museum Kylerhea Glenelg Shie
of The Isles Lochskipport Talisker Distillery House Broadford
Lochsgioport Merkadale Sligachan Hotel Torrin 851 299
Howmore **S k y e** Glenbrittle Sgurr Minginish Isleornsay
Tobha Mor House Alasdair Cuillin Hills Loch
865 993 Coruisk Knock
Beinn Mhor Castle
Flora MacDonald's 620 Soay Prince Charles's Armadale Meall Buidhe
Birth Place **South Uist** Cave Castle 1019
Uibhista Deas Elgol Clan Donald **K n o y d a r t**
Daliburgh Centre
Lochboisdale Magnetic Hill Aird of Sleat
Loch Baghasdail Canna 211 Sanday Point of Sleat Mallaig
Kilbride Kinloch Castle Loch
Cille Brighde A'Bhrideanach Nevis
186 Eriskay Sound of Canna Glenancross North Morar
Scurrival Point Eiriosgaigh Glenancross Loch Morar
Cille Barra Fuday Askival Bunacaimb Arisaig South Morar
Fudaigh 812 830
Cuier Hellisay Rum Cleadale Road to the Isles 44
Castlebay 384 Barra Rhum 394 Eigg Lochailort Glen
Bagh a Chaister Barraigh Oigh-sgeir Rubh' Arisaig 882
Vatersay Kisimul Castle Eilean 861 **M o i d a r t**
Bhatarsaigh Sandray Muck Shona
Sandraigh
Pabbay Oban
Pathaigh Oban
Mingulay Berneray
Miu' Laigh Bearnaraigh
Barra Head
Ceann Barraigh

66

67

In the United Kingdom distances in miles.

UNITED KINGDOM

NORTH SEA

So

Sq

Sr

Ss

St

A T L A N T I C O C E A N

59

60

Muckle Flugga
Herma Ness

Lamba Ness
285
Burrafirth
Norwick
Haroldswick
Baltasound
Cullivoe
968
Unst
Belmont
Muness Castle
Uyeasound
Point of
Fethaland
Lumbister
Reserve
Gutcher
Uyea
Oddsta
Fetlar Reserve
North Roe
North Roe
968
West
Sandwick
Yell
Brough
Lodge
Mid.Yell
Funzie
Houbie
Fetlar
Ronas Hill
449
Ollaberry
Bigga
Ulsta
Hascosay
Otterswick
166
Burravoe
Old Haa
Esha Ness
Stenness
Gate of Giants
Hillswick
970
Sullom Voe, Oil Terminal
Laxobigging
Hamnavoe
Out Skerries

UNITED KINGDOM

Saint
Magnus
Bay
Busta House
Muckle Roe
Brae
968
Hillside
Laxo
Vidlin
Skaw
Whalsay
222
Neap
Symbister
Papa Stour
Vementry
Papa
Little
Voe
970
Brettabister

Shetland
Islands

60

Melby Ho
249
Erne's Stack
West
Burrafirth
Dale
281
M a i n l a n d
Bixter
Bridge of
Walls
Tresta
Wall
Walls
971
Veensgarth
Heogan
Bressay
Lerwick
Isle of Noss
Kirkabister
Orkneyman's Cave
Bard Head

Wats Ness
Vaila
Culswick
The
Deeps
Scalloway
Broch
Hamnavoe
Quarff
East
Burra
Royl
Field

Foula
418
Ham

West Burra
Kettla Ness
293
970

61

Mousa
Mousa-Broch
Sandwick
Levenwick
Skelberry
St. Ninian's Isle
Church
283
Croft House Museum
Fitful Head
Toab
Grutness
Braer
(Oil Tanker Wreck)
Jarlshof
Sumburgh Head

N O R T H

Sp

Sq

A T L A N T I C

O C E A N

Mull Head
Papa Westray
Knap of Howar
North Ronaldsay
Noup Head
Noltland Castle
Pierowall
0
Westray
169
The North Sound
North-Ronaldsay Firth
Northwall
Scar
Start Point
Midbea
Rapness
Calf
of Eday
Carrick
Ho'
66
Kettletoft
Sanday
Braeswick
Quoyness Cairn

62

Westray Firth
Faray
Sanday
Sound
Rousay
Wasbister
Eday
St. Magnus
Church
Brinian
Egilsay
Backaland
Whitehall
Stronsay
Brough of Birsay
Broch of Gurness
The Barony
Georth
966
Wyre
Aith
Rothies-
holm
Marwick Head
Nature Reserve
Twatt
Dounby
Tingwall
Gairsay
Edmonstone
Skara Brae
Yesnaby
Aith
967
Carrigal Farm Museum
Balfour
Standgarth
Shapinsay
Standgarth
Auskerry
Loch of Stenness
Finstown
Ring of Brodgar
Standing Stones of Stenness
Stromness
Maes
Howe
220
Unston
Cairn
965
Kirkwall
Highland Park Distillery
Mull Head

Orkney
Islands

61

S E A

Lerwick
217
Fair Isle
Stonybreck

Kirkwall
Aberdeen

Graemsay
Ward Hill
269
Orphir
100
960
Gritley
Round Church
Houton
German High Seas Fleet
St. Mary's
Copinsay
St. John's Head
481
Ward Hill
Cava
Italian Chapel
Linksness
Dwarfie
Stane
Burray
Old Man of Hoy
Rora Head
Fara
Lyness
Scapa Flow
Flotta
St. Margaret's Hope

Sr

Ss

UNITED
KINGDOM

Hoy
157
Longhope
Bow
Howe
of Hoxa
103
South
Ronaldsay
Melster
South Walls
Swona
961
Tomb of the Eagles
Burwick

N O R T H S E A

Pentland Firth
Dunnet Head
Island
of Stroma
Muckle Skerry
Scarfskerry
Castle of Mey
Duncansby Head
114
Dunnet Bay
Dunnet
836
Mey
Huna
John o'Groats
Scrabster
Thurso
9
Castletown
Freswick
99
Nybster

Inverness
75

In the United Kingdom
distances in miles.

ATLANTIC OCEAN •Inishtrahull

70

Toraigh
Tory Island
An Baile Thiar•

Cáineál Thoraí
Tory Sound
Cnoc Fola
Bloody Foreland
Gabhla
An Bun Beag

Árainn Mhór
Arranmore Island
An Leadhb Gharbh
Na Rosa
The Rosses
Ait an Chorráin

71

Ceann Ros
Eoghain
Gleann Choim Cille
Glencolumbkille
Málainn
Bhig
Sliabh Liag
Slieve League
An Charraig
Killybegs
Cill
Chartaigh
Teelin

Horn Head
Ros Goill
Rosguill
Dunfanaghy
Na Dúnaibh
Carraig Airt

Cionn Fhánada
Fanad Head
Arryheernabin
Portsalon
Tawny

Malin Head •Ballyhillin
Portaleen
Malin Culdaff
Carndonagh Gleneely
Cionmany
Drumfree Slieve Snaght
615
Inishowen
Peninsula
Buncrana Bun Crancha

Giant's Causeway
Inishowen Head Dunluce
Greencastle Castle
Magilligan Point Portrush
Moville Downhill Portstewart
Mussenden Temple
Articlave Coleraine
Macosquin
Ballymoney
Limavady Ringsend
Eglinton

Derry

72

Sligo
Sligeach

IRELAND

ÉIRE

82

87

NORTH SEA

In the United Kingdom distances in miles.

UNITED
KINGDOM

In the United Kingdom distances in miles.

Hartlepool

Redcar

Billingham
Eston and
South Bank

STOCKTON-
on-Tees
Thornaby

MIDDLESBROUGH

Guisborough

Whitby

North York Moors

National Park

Northallerton

Thirsk

Scarborough

Bridlington

Bridlington Bay

Driffield

Knaresborough

YORK

Malton

Pickering

Beverley

Cottingham

KINGSTON UPON HULL

Selby

Goole

Scunthorpe

Grimsby
Cleethorpes

Spurn Head

Thorne

Doncaster

ROTHERHAM

Worksop

Gainsborough

Louth

Mablethorpe and Sutton

Sutton on Sea

Retford

Lincoln

Skegness

Mansfield
Mansfield
Woodhouse

Sutton
in Ashfield
Kirkby
in Ashfield

Newark-
on-Trent

Boston

The Wash

King's Lynn

Hunstanton

NOTTINGHAM

Sleaford

Beeston and
Stapleford

West
Bridgford

Grantham

Long Eaton

Spalding-
Pinchbeck

Loughborough

Melton
Mowbray

In the United Kindom
distances in miles

A T L A N T I C O C E A N

72

Mullet
Peninsula

Achill Island
Cliff Scenery

73

Clare Island

Inishturk

Inishbofin

Inishkea

Connemara
Duiche Sheoigheach

The Twelve Pins

Mannin Bay

74

Dún Aonghasa
Inis Mór
Inishmore
Oileain Árann
Aran Islands

Galway
Gaillimh

Galway Bay

Black Head

Burren National Park

75

O'Brien's Tower
Cliffs of Moher

Ennis
Inis

I R E E

Mullingar

Enfield
402

Maynooth
Maigh Nuad
Leixlip
Léim an Bhradáin
Celbridge
Cill Droichid
Clondalkin
Cluain Dolcáin

Navan Dundalk Dundalk

Blanchardstown
Baile Bhlainséir

DUBLIN
BAILE ÁTHA CLIATH

Sk

Sl
Holyhead

S9
Sg

Donadea

rby

Carbury

Lucan
Leamhcán

Phoenix Prk

Dundrum

Dún Laoghaire

HOWTH

Dublin Bay

Dalkey
Deilginis

Killiney
Cill Iníon Léinín

Bray
Bré

Allenwood

Rathcoole

Saggart

E20

N7

Tallaght
Tamhlacht

43

Naas
Nás

Kill

Brittas 650

Kilbride

Kilteel

537

M50

M11

Robertstown

Milltown

Clane
Castletown
House

Grand Canal

Sallins

Kilcullen

448

Newbridge
Droichead Nua

Kildare
Cill Dara

Irish
National Stud

Mayfield

Fontstown

46

Ballymore

411

Russborough
House

Poulaphouca
Mullaghcleevaun
Res.

Blessington

Eustace

Hollywood

756

819

Kippure
754

Dargle

Liffey

Enniskerry

Powerscourt House
504

Greystones
Na Clocha Liatha

Delgany
Kilcoole

Newtown
Mount Kennedy N11

Newcastle

Dunlavin

Crookstown

Stratford

Timolin

High Cross
of Moone

383

654

545

Roundwood

Glendalough

850

Laragh

Lughnaquilla
Mountain

664

926

Mount Usher Gardens

69
Wicklow

Ashford

Rathnew

Wicklow
Cill Mhantáin

Wicklow Head

Glenealy

383

755

M11

Rathdrum

E01

Castle Howard

Mizen Head

Avoca 28

Arklow
An tInbhear Mór

Bardsey Island

Lleyn
Peninsula

Braich y Pwll

Rath of
Mullamast

N78

Castledermot

448

Ballickmoyler

122
N81

Rathvilly

Hacketstown

Aughrim

Woodenbridge

747

607

747

20

Inch

21

Browne's Hill
106

Carlow
Ceatharlach

Tullow

48

Ballon

Shillelagh

422

748

Carnew

457

725

Clonmore

433

M9

206

Muine Bheag
Myshall

746

457

Clonegall

Bunclody

52

Clogh

Gorey

Courtown

Mount
Leinster
796

Ferns

N11

Camolin

Riverchapel

Borris

702

746

Kiltealy
Marshalstown

217

N80

2019

235

Moriamolin

Cahore Point

Graig na Managh

734

730

2019

Oulart

Ford

519

705

Saint Mullin's

Enniscorthy
Inis Córthaidh

M11

2019

153

74

Clonroche

N30

182

23

741

Blackwater

New Ross
Ros Mhic Thriúin

192

55

Adamstown

730

74

Curracloe

Wexford
Bay

2019

59

183

E01

N11

Castlebridge

Camaross

N25

E30

Wexford
Loch Garman

John F. Kennedy
Memorial Forest Park

271

Heritage
Park

Gusserane

Taghmon

Johnstown
Castle

23

N25

Rosslare

Dunbrody
Abbey

Arthurstown

733

Wellingtonbridge

Piercestown

694

Bridgetown

Rosslare Harbour

Greenore Point

Tintern
Abbey

736

Killinick

Tagoat

ast

Duncannon

Waterford Harbour

Ballyteige
Bay

Duncormick

19

Churchtown

Kilmore
Quay

Carnsore Point

32

Churchtown

Hook Head

Saltee Islands

Fethard

Saint George's Channel

UNITED KINGDOM

In the United Kingdom
distances in miles.

Pembrokeshire Coast
National Park

Strumble Head

Goodwick

Bryn-
henlannd

Nevern
Newport

Fishguard

347

Trevine

Scleddau

E30

Treleddyd-
fawr

Mathry

Wolf's
Castle

Maenclochog

Saint David's
Head

487

181

Newgale

15

40

Saint David's

Ramsey
Island

487

Haverfordwest

30

Saint Brides
Bay

Broad Haven

Johnston

Skomer
Island

Marloes

Herbrandston

7 10

Milford Haven

Carew
Castle

Skokholm Island

Dale

Neyland

Pembroke

Carew

477

Angle

Saint Ann's
Head

Pembroke
Dock

Lamphey

Manorbier

Milford Haven

Bosherston

Pembrokeshire Coast
National Park

Saint Govan's
Head

Celtic Sea

Cherbourg
Roscoff/Gijón

Cherbourg-en-C.

Cherbourg-en-C.

Aberystwyth

92

Carmarthen

Carmarthen

UNITED
KINGDOM

Bristol Channel

La Manche

English Channel

Ac

Ad

N O R T H

S E A

UNITED
KINGDOM

In the United Kingdom
distances in miles.

ish C h a n n e l

L a M a n c h e

FRANCE

Côte d'Opale

Côte d'Albâtre

Pays de Bray

Ao Ap Aq A AS

Søndervig Holstebro Give | Give
Tofterup
Kærup | Vejers Strand
Varde | Hovb
Vejers Strand
Oksbøl Billum | 14 | Ny Lifstrup | Årre | Agerbæk
21 | 30 | Grimstrup | Endrup | A
Ho | Ho | Tarp | Vester Nykirke | Holsted | 55
Skallingen | Hjerting | 12 | Skads | 11 | Tirslundstenen
70 Nordby | 15 | Tjæreborg | Bramming | Gørding Stby | Holsted
Esbjerg | 24 | Gredstedbro | Tobøl | 32 | Ribe
Rindby Strand | 33 | Kærgård | 31 | Kalvslund
Fanø | Vade- | Ribe
Sønderho | Nationalpark Vadehavet | havet | Sønder
Mandø | Vester Vedsted | Egebæk | 24
Mandø By | Høgsbro | Frifelt | An
Mandøhuset | Brøns | Randerup | 11 | 62 | 25
Koresand | Juvre | Skærbæk | Hønning
Rømø | Nørre Tvismark | Lovrup | Løgum
Lakolk | Bådsbøl-Ballum | Bredebro | 48
Havneby | Trøjborg | kloster
Jordsand | Løgum
Lister Dyb | List auf Sylt | Vester Gammelby | Guldhornene | Abild
Lister Tief | Kampen | Højer | Møgel- | Tønder | Jejsing
Rotes Kliff | 52 | Lister Ley | tønder | Schackenborg | Sæd
Nordsee-Aquarium | Keitum | Hindenburg- | Rudbøl | 5 | 14
Westerland | damm | Neukirchen | Süderlügum
Sylt | Klanxbüll | 47

NORDSEE

Fanø Bugt

Nordfrisiske øer

Nordfriesische Inseln

Sy Sylt | Morsum | Horsbüll
Rantum | Nationalpark | Emmelsbüll- | Niebüll | Klixbüll
Hörnumtief | Leck
Hörnum | Föhr | Risum-Lindholm | Eng-
Oldsum | Dagebüll | Sand
Utersum | Alkersum | Waygaard | 5
Norddorf | Wyk auf Föhr | Oland | Schlüttsiel | Langenhorn
Windmühlenhaus | Nieblum | Hunnenswarf | Ockholm | 47
Nebel | Kirchwarft | Gröde- | Bredstedt | land
Wittdün | Nordmarsch- | Appelland | Bredstedt
Amrum | Rixwarft | Langeneß | Habel | d
Japsand | Hooge | Halligen | Nordstrandisch- | Neuwarft
Königspesel | Hooge | moor
Norderoog- | Peil | Elisabeth-Sophien- | Hattstedt
sand | worm | Koog
Alte Kirche | Tammensiel | Süden | Westertilli
Pellworm | Nordstrand | Husum
Süderoogsand | Süderoog | Süden | Süderhn
Süderoog | Südfall | Nordstrand | Heverstrom | Simonsberg
Schleswig-
Osterhever | Oldenswort
Eiderstedt | Tetenbüll | 202
Bad St. Peter | Tating | Garding | Tönning
St. Peter-Ording | Welt | 5
Eider-Sperrwerk | Eider
Holsteinisches | Wesselburen | Dith

Deutsche

Bucht

Helgoland | Blauort
Helgoland | Tertiussand | Büsum | 203
Wöhrden
Meldorfer
Trischen | Bucht
Helgoländer | Seehundstation | Wattenmeer | Friedrichskoog
Bucht | Kronprinzenkoog
Nationalpark
Scharhörn | Hamburgisches
Neuwerk | Wattenmeer
Nationalpark | Cuxhaven | Alte Liebe
Großer | Ritzebüttel | Otterndorf | Elbe | Br
Knechtsand | Berensch | 2 | 66
Niedersächsisches | Nordholz | Lüdingworth | Neuenkirch
Wangerooge | Spieka | 73
Museums-Spiekeroog | Wangerooge | Nordleda | Bülk
Spiekeroog | Wilhelmshaven | E234 | 40 | Ihlenworth | Baby
Langeoog | Mellum | Midlum | Neufe
Norderney | Langeoog | Niedersächsisches | Bremerhaven | Land Hadeln
Baltrum | Wattenmeer | Wattenmeer
Norderney | Baltrum | Bremerhaven

Ostfriesische Inseln

SVERIGE

ÖSTERSJÖN

Bornholm (Danmark)

Rønne

BALTIC SEA

OSTSEE

MORZE BAŁTYCKIE

Rügen

POLSKA

Stralsund

Greifswald

Grimmen

Wolgast

Usedom

Wolin

Świnoujście

Anklam

Gryfice

73

74

75

76

77

N O R T H S E A

N O O R D Z E E

Newcastle-upon-Tyne

Kingston upon Hull

Harwich

Terschelling
(Skylge)
Oosterend
Landerum
West-Terschelling

Vlieland
(Flylân)
Oost-Vlieland
(East Flylân)
Sint Ja

Tzumm
Franekera
(Frjentsjerteran)

Harlingen
(Harns)
Wûnse
Wonse
Witm

Nationaal Park
Duinen van Texel
De Cocksdorp
De Koog
Oosterend
Texel
Eco Mare
Den-Burg
't Horntje
24

Zurich
Kn. Zurich

Afsluitdijk E22

Makkum

Workum

Hindeloopen

Nijefur
Kou

Stavoren
Gaa
(Gaa
Oudemir

IJsselme

Noorderhaaks

Den Helder
23
De Kooy 25
Julianadorp
Hippo-
lytushoef
Den Oever
99

Anna
Paulowna
Wieringerwerf
Kreileroord

Callantsoog

Middenmeer

Schagen 46 242
Medemblik
Andijk

Sint Maartensbrug
46 Niedorp 32
Wervershoof 47 Enkhuizen

Camperduin 9
Harenkarspel
Langedijk
Spanbroek
Hoogkarspel
Stede Broec

Schoorl 54
Wognum
Venhuizen

Bergen
Heerhugo-
waard
Hoorn
302

Bergen aan Zee

Alkmaar Wester-
Koggenland
Schellinkhout

Egmond
aan Zee
Stompetoren Noord-
beemster
Oosthuizen

Heiloo A9 Beemster
Polder
Markermeer
30

Castricum 52 A7
Akersloot De Rijp E22
Midden-
beemster
Purmerend Edam
Lelystad

Uitgeest Graft
Wormer
Volendam
Marken
Havenbuurt

Heemskerk Velsen
Zaandam
Landsmeer
Monnickendam 34

Beverwijk Broek
in Waterland
AMSTERDAM

IJmuiden
Santpoort
Zwanenburg
Diemen Muider-
slot Almere-
Buiten

Bloemendaal
Nationaal Park Zuid-Kennemerland
A1 Almere 37

HAARLEM
74
Amstelveen
Ouder-
Amstel Weesp Naarden Huizen 305

Zandvoort
Hoofddorp
A9 Bussum Laren Bun-
schoten

Heemstede
Linnaeushof
Nieuw-
Vennep
Aalsmeer
Uithoorn Hilversum Baarn

Hillegom
Keukenhof

Noordwijkerhout Lisse Mijdrecht Vinke-
veen Loosdrecht Stichtse Soest

Noordwijk A44 E19 Vinke-
veense pl. Maarssen UTRECHT AMERS

Sassenheim Oegst-
geest A4 52 Nieuwkoop Breukelen De Bilt

Katwijk Leiderdorp Woerden Bunnik Zeist Driebergen-R.

Wassenaar Alphen
a.d. Rijn Vleuten E30 Pyramide N.P. De U Woud

Sea Life Centre Voorschoten LEIDEN Boskoop Bodegraven A12 Nieuwegein Houten Doorn Leersum Amerd

DEN HAAG Voorburg ZOETER- Waddinx- Oudewater Montfoort Vianen Wijk b. D. Rhe

'S-GRAVENHAGE Rijswijk MEER veen Gouda IJsselstein Rijswijk Kes

Monster 29 A12 Pijnacker Hollandse IJssel Meerkerk Culemborg Buren 40

's-Gravenzande Delft Berkel en Bleiswijk Nieuwerkerk Schoon- Capelle Bergambacht Geldermalsen A15 Tiel 322

Naaldwijk Rodenrijs a/d IJ. hoven a/d IJ. Asperen Leerdam Buren Oss

Hoek van Holland ROTTERDAM Krimpen Lekkerkerk Kinderdijk Gorinchem Zaltbommel

Europoort a/d IJ. Alblasserdam Sliedrecht Neerijnen Lith

Maassluis Schie- Ridder- Oud- Werken- Loeve- Brake Kerkdriel

Vlaar- dingen kerk Barendrecht Beijerland dam stein Aalburg Ammerzoden Oss

Oostvoorne Spijke- Slie- Dussen N.P. De Loonse en Geffen

Brielle nisse DORDRECht drecht Nieuwendijk Rosmalen

Rockanje Hellevoetsluis 42 'S-Gravendeel Biesbosch

Haringvliet- 57 Stellendam Klaaswaal N.P. De Biesbosch 's-Hertogenbosch

Brouwersdam Ouddorp Piershil Zuid- Strijen Numansdorp 22 E311 Empel

Renesse Dirksland Beijerland A29

Scharendijke Middelharnis Nieuwe-Tonge Bergen op Zoom Breda Breda

Overflakkee

Middelburg 112 113 Breda

N E D E R L A N D E

N O R T H S E A

Harwich

Kingston upon Hull

'S-GRA
's-G

Goe 42
57 Ouddor
Brouwersdam
Renesse Scharéndijke
Haamstede Brouwershaven
Schuddebeurs
59 12 Zierikz
S c h o u w e n
44
Waterland Midden- Duive
Neeltje Jans Zeeland-
Route Zeelandt
57 Veere Noord- 24
Domburg Oostkapelle Beveland National Pa
256 Oosters
Westkapelle Wemeldinge
Middelburg Arnemuiden Wolphaartsdijk Goes
Koudekerke E312 25 A58
Oost-Souburg Kn. de Poel B e v e l a n d
Vlissingen 55 49 Oyezande
Borssele 82
Breskens Baarland
Cadzand Hoofdplaat Kloosterzande
Knokke- Schoondijke Ellewoutsdijk
Heist IJzendijke Westerschelde- Terneuzen
Zeebrugge Sluis Oostburg 61 tunnel Zaamslag 260
Blankenberge E403 Aardenburg Watervliet Sluiskil 62 Axel
26 20 31 A11 49 Hoek Sas van Gent Hu
De Haan 34 56 Kaprijke Assenede Stek
E404 Damme Maldegem Zelzate (St.-Ni
Oostende Bredene BRUGGE Oedelem Eeklo E34 A11 St.-
Westende (BRUGES) Oostkamp Knesselare 60 Ertvelde Lokeren
Middelkerke A10 (9) Zedelgem Evergem R4 23 59
Oostduinkerke-Bad Gistel Eernegem Aalter GENT Oostakker Ze
Koksijde-Bad Nieuwpoort 45 Zwevezele E40 (GAND) B
De Panne A18 Leke Torhout 50 40 (8) Dender
Bray-Dunes Pervijze (Thourout) Wingene 's-Gravenst Laarne (Term
Adinkerke 25 Zarren- Kortemark A17 Nevele Wetter
Dunkerque Veurne Werken Lichtervelde Tielt Deinze Eke E40 Lede
St.-Pol-s.-Mer (Furnes) Woumen Aarsele Dentergem Erpe-Mer
Grde-Synthe Diksmuide Staden 37 van Oidonk
Calais Coudekerque-Branche Roeselare Ardooie Oosterzele 50 46
Gravelines Bergues (Roulers) 44 Meulebeke E17 Dombergen Liede
42 St.-Folquin Hondschoote -Poelkapelle Izegem Ingelmunster Waregem Zottegem
32 Bourbourg Oost-Cappel Moorslede 50 Kruishoutem Ophasselt Ninove
Looberghe 916 Langemark- Harelbeke A14 Oudenaarde
Audruicq Zegerscappel Bollezeele Ieper- Bellewaerde- 32 E403 (Audenarde)
Guînes Wormhout 300 Noord Park Menen KORTRIJK Ronse
Ardres Watten 75 St-Éloi A19 Wevelgem (COURTRAI) (Renaix)
E15 Steenvoorde Reningelst Ieper Avelgem Geraards
St-Laurent (Ypres) 55 Wervik Mouscron Brakel (Grammo
Nordausques Casset 158 Flandre Heuvelland Halluin (Moeskroen) Flobecq Lessines
des Caps et Marais Meteren Nieppe Comines Dottignies Hotonbarg 57
St-Omer Bailleul Tourcoing 29 A22 Celles Frasnes-
Longuenesse 79 Hazebrouck 29 A22 Warcoing lez-Buissenal
Wizernes Armentières E17 Roubaix A17 Quartes 92 Ath
154 Thérouanne Estaires E42 E403 Gaurain- A8 Ghislenghien
Aire-sur-la-Lys Ramecroix 32
Haubourdin Leuze-en-Hainaut Ch. d'Attre Soi
Laventie LILLE 17 Tournai Chièvres B
A26 St-Venant Seclin 21 (Doornik) A16 Beloeil Lens
F R A N C E Béthune la Bassée 41 Annœulin Rumes Antoing 60 53
80 Bruay- Nœux- I.-M. Pont-à-Marcq Péruwelz E42 56
la-Bussière Bully- 47 Carvin A1 A23 Condé- 35
Auchel Harnes Bassin minier Maulde s.-l'Escaut A7
Lens Méricourt A21 Thumeries Orchies Parc Nat. Rég. de la 169 E19 A2
Avion Orchies Plaine de la Scarpe St-Amand- Colfontaine
N.-D. de Lorette Marchiennes les-Eaux Bruay- Dour
Auchy-les-Hesdin Arras Amiens St-Quentin Arras 155 Paris Cambrai Valenciennes Valenciennes

Nice Marseille, Toulon Nice Savona Genova Nice Savona Livorno Livorno

Isola di Capraia

447 Capraia Isola

Parco Naz. dell'Arcipelago Toscano

I T A L I A

Piombino

M a r e L i g u r e

Cap Corse Col de la Serra I. de la Giraglia

Capo Bianco Macinaggio (Macinaghju)

Rogliano (Rughianu) • 608

Pino (U Pinu) Sta-Severa (Sta Suvera)

Tour de Sénèque Luri 180

Marinca Sisco (Siscu) Marine de Sisco (Marina di Siscu)

Punta di Canelle 1305 Olcani

Mte Stello Erbalunga (Erbalonga)

Nonza 1307 Miomo (Miomu)

Figarella (A Ficarella) Pietranera (Petra Nera)

Golfe de St-Florent Sainte Lucie

Punta di l'Acciolu Barbaggio **Bastia**

479 Casta St-Florent (San Fiurenzu) Col de Teghime (536) E25

Anse de Peraiola Bocca di Vezzu (311) Cath. du Nebbio 16

L'Ile-Rousse Oletta 955

95 Algajola Couvent de Corbara Novella (Nuvella) Sto-Pietro-N. di-Tenda (Santu Petru di T.) San Michele Borgo (U Borgu) T11 la Canonica

Marseille, Toulon Lumio (Lumiu) I Cateri Belgodère (Balgudè) Rapale Murato (Muratu) Casamozza BIA

Punta di a Revellata Calvi Muro 1332 Olmi-Cappella (Olmi è Cappella) 1535 Pietralba (Petralba) 1234 T20

F R A N C E *Grotte des Veaux Marins* N.D. de la Serra 151 Sta Restituta 68 Mt Astu 31 Vescovato (U Viscuvatu) 1218 Folelli (I Fulelli)

Capo Cavallo 848 Calenzana (Calinzana) Gorges de l'Asco Ponte Novu T20 T10

Suare 81 2393 Ponte Leccia Morosaglia (Merusaglia) 506 59

B Asco (Ascu) 71 La Porta 98 11% Moriani-Plage

Punta Palazzu Galéria Haut-Asco 24 Francardo (Francardu) 176 Mte San Petrone Piedicroce Cervione (Cervioni)

I. d. Gargalu Col de Palmarella (408) Mte Cinto 2706 T20 84 Omessa 819 d'Arcarota Valle d'Alesani (E V. d'Alisgiani) 71 Prunete

Res. Nat. de Scandola 1023 Monte Estremo 2180 Castiria 1724 Sermano (Sermanu) Chiatra (Chjatra)

Bocca a Croce (272) 2525 1951 Corte San Giovanni Matra Moita

Golfe de Girolata Partinello Col de Verghio (1484) Calacuccia (396) (Corti) Erbajolo Piedicorte-di-Gaggio Marine de Bravone

96 *Golfe de Porto e Calanche* 81 Evisa *Citadelle* 11% Granaje Col de Belle

Capu Rossu 84 Gorges du Tavignano Gorges de la Restonica (723) 48 T50 Caterraggio (U Caterraghju) Étang de Diane

Piana (A Piana) 1101 Col de Sevi Mte Rotondo Venaco (Venacu) Vizzani T10 Aleria Fort Matra Ruines romaines

Punta d'Orchinu Porto (Portu) 84 Orto (Ortu) 2622 Vivario (Vivariu) T20 343 Étang d'Urbino

81 1131 Vico (Vicu) 23 Soccia Guagno (Guagnu) Mte d'Oro 565 Col di Sorba Ghisoni Défilé de Inzecca 344

Parc Naturel Arbori (Arburi) 1623 Salice (U Salge) 2389 Forêt de Vizzavona (1311) 69 St-Antoine San Antone Ghisonaccia (Ghisunaccia)

Sagone Sari-d'Orcino (S.d'Orcinu) Vero (Veru) 82 Col de Vizzavona (1163) 2152 Prunelli-di-Fiumorbo T10

Golfe de Sagone Tiuccia Calcatoggio (Calcatoghju) Bocognano (Buenina) Mte Renoso 2042 Ghisunaccia

Regional Sarrola-Carcopino Col de Verde (1289) Bastelica Chisa (Chisà) Ventiseri

de la T20 Gorges du Prunelli Col de Menta (756) Cozzano (Cuzza) Solaro (U Sulaghju) Travo (U Travu) C o r s e

Capo di Feno La Punta Ocana 42 27 *Corse* Zicavo (Zicavu) 2134 Solenzara (Sulinzara)

779 T22 Bastelicaccia Mte Incudine 268

Punta di a Parata **Ajaccio (Ajacciu)** Porticcio (Purtichju) Cauro (Cavru) T40 83 Corrano (Corranu) 2134 599

Îles Sanguinaires 111 AJA 302 1060 Grosseto-(Grossetu) 69 Col de Bavella (1218) 99 Favone

Toulon Bisinao (Bisinau) Pila-Canale Olivese (L'Ivese) (1193) Sainte-Lucie-de-Porto-Vecchio

Marseille *Golfe d'Ajaccio* 55 Verghia 757 Petreto-Col de la Bicchisano Vaccia Aullène (Aude) 420 Conca

97 Acqua Doria *Station préhist. de Filitosa* Filitosa 1400 Serra di-Scopamène Castello di Cucuruzzu Zonza Pinarellu

Capu di Muru 157 Propriano (Prupià) Cargiaca Levie (Livia) Castellu d'Arraggio Sainte-Trinité

Porto Pollo (Portu Pollu) Olmeto (Ulmetu) 69 Sainte-Lucie-de-Tallano 1314 G. de Porto-Vecchio

Golfe de Valinco Campomoro U Campu Moru 402 *Alignements de Pagliaju* L'Ospedale (809) Col de Bacinu Piccovaggia 323

Belvédère-U Campu Moru Belvédère (Belvidè) Sartène (Sartè) (305) Mgne de Cagna 1340 Porto-Vecchio (Portivechju) Piccovaggia

Capu di Senetosa *Tizzano* 54 Gianuccio Sotta *Plage de Palombaggia* *Îles Cerbicale*

Capu di Zivia Pianottoli-Caldarello (Pianottuli-Caldareddu) T40 659 *Îles Cerbicale*

Île des Moines i Monachi *G. di Ventilegne* Figari T10 E25

Grotte M. du Sdragonato 243 Punta di u Capicciolu M a r e T i r r e n o

Bonifacio (Bunifaziu) Gurgazu

Capo Pertusato *Île Cavallo*

Bouches de Bonifacio *Îles Lavezzi*

M E D I T E R R A N E A N *Bocche di Bonifacio* I. Sta. Maria I T A L I A

98 *Parco Naz. dell'Arcipelago di La Maddalena*

S E A Santa Teresa di Gallura 65 I. Razzoli I. Budelli **Isola Maddalena**

Capo Testa I. Spargi **La Maddalena** I. Caprera

126 Porto Pozzo 55 Casa di Garibaldi

Sardegna 133b Palau

Cluchesu Capo d'Orso Capo Ferro

Porto Torres 140 Tempio P. 23 Olbia Liscia di

Porto-Torres

ITALIA

Golfo

di Gaeta

Mare Tirreno

MEDITERRANEAN SEA

NAPOLI

Golfo
di Napoli

Mare Tirreno

M E D I T E R R A N E A N S E A

I T A L

Isola Strombolicchio
Isola Stromboli
Stromboli
924
i Vancori

Isole Eolie o Lipari

Isola Panarea
420
Isola di Basiluzzo
Isola Lisca Bianca
San Pietro

Isola Salina
Punta di Perciato
Pollara
Malfa
Capo Faro
Santa Marina Salina
Punta di Stimpagnato
Isola Filicudi
Fossa Felci
Grotta
723
Filicudi Porto
Capo Graziano
Leni
962
Rinella
Lingua
Punta Castagna
Isola Alicudi
675
Alicudi Porto
Quattropani
M. Chirica
2602
Pianoconte
Canneto
Isola Lipari
Terme di S. Calogero
Lipari
Bocche di Vulcano
Porto Levante
Gran Cratere
391
Isola Vulcano
Gelso
Punta Bandiera

Palermo

S i c i l i a

Capo di Milazzo
Paradiso
Golfo di Milazzo
S. Saba
Messina Nord-Villafranca T.
113d.
Milazzo
Villafranca Tirrena
Rometta
E90
Spadafora
A20
113
Santa Marina
Divieto
Olivarella
Monforte
San Giorgio
Saponara
Rometta

Capo d'Orlando
Capo d'Orlando
Gioiosa Marea
Capo Calavà
San Giorgio
Golfo di Patti
Brolo
Tyndaris
Barcellona
Barcellona P. di Gotto
Santa Lucia del Mela

Golfo di Termini Imerese
Cefalù
Naso
Sant'Angelo di Brolo
Castell'Umberto
Patti
Patti Tindari
Falcone
Castroreale
Monte Poverello
1279
Monti Peloritani
Itala
la Rocca
Sant'Agata di Militello
Acquedolci
Rocca di Capri Leone
Torrenova
Frazzanò
Ucria
San Piero Patti
Raccuia
Furnari
Basicò
185
Falcone
A18
Santa Teresa di Riva
Finale
Tusa Milianni
Santo Stefano di Camastra
180
Marina di Caronia
Sant'Agata d.M. Acquedolci
Alcara li Fusi
San Salvatore
Tortorici
Floresta
Portella d. Zoppo
Montalbano Elicona
Novara di Sicilia
1288
Fondachelli Fantina
Fiumedinisi
1214
Mandanici
Ali
88
A18
Scal. Zanc.

Campofelice di Roccella
Buonfornello
A20
E90
Pollina-Castelbuono
Pollina
Halaesa
Tusa
Motta d'Affermo
Reitano
Reitano-Santo Stefano d.C.
113
Caronia
Furiano Caronia
San Fratello
Parco
289
il Furiano
dei
1847
Monte Soro
Portella d. Miraglia
1464
Nebrodi
S. Domenica Vittoria
Moio Alcantara
Roccella Valdemone
Montagna Grande
Casalvecchio Siculo
Roccalumera
Casalvecchio Siculo
E45
114
Roccalumera

Gratteri
Isnello
Castelbuono
Pizzo Carbonara
1979
Parco
delle
Madonie
1660
Rif. Martini
Petralia Sottana
San Mauro Castelverde
286
Mistretta
Portella dell'Obolo
1503
Monti
Portella Pertusa
974
1374
Forza d'Agrò
Francavilla di Sicilia
Taormina
Giardini-Naxos
Letojanni
Gaggi
Taormina

Cerda
409
Collesano
Scillato
E932
Polizzi Generosa
1147
Gangi
Portella del Bufurco
1120
Colle del Contrasto
1107
Capizzi
117
Cesarò
120
1567
Pizzo Pilato
Nebrodi
Randazzo
120
Passopisciaro
Linguaglossa
Giardini-Naxos
185

Caltavuturo
120
Castellana Sicula
Portella Madonnuzza
Cerami
Troina
990
Bronte
Parco
dell'
Monte Pizzillo
2414
Rif. Conti
Maletto
Mareneve
Calatabiano
Fiumefreddo di Sicilia
A18

Caltanissetta
Nicosia
Nicosia
153
Adrano
Catania

152

Bi
Bk
Bl
Bm

ITALIA

RRANEAN SEA

Sicilia

Isola Alicudi
Fossa Felci
Grotta 773 Filicudi Porto
Punta Stimpagnato
Alicudi Porto
Isola Filicudi
Capo Graziano

Isole Eolie o Lipari

Punta di Perciato
Pollara
Leni Rinella
Lingua
Malfa
Santa Marina Salina
Quattropani
M. Chirica 602
Pianoconte
Terme di S. Calogero
Isola Salina

Capo Faro
Capo Castagna

Isola Lipari

Lipari
Bocche di Vulcano
Porto Levante
Gran Cratere 391
Gelso
Punta Bandiera
Isola Vulcano

150

Stromboli
Genova Civitavecchia Napoli
Isola Lipari

Capo di Milazzo
Messina Nord-Villafranca T. 113d
Villafranca Tirrena
Spadafora
Paradiso
Divieto
Rometta
S. Saba
Castanea delle Furie
609
Galati Marina
Spartà
Torre Faro
M. Sud 1127 Tremestieri
Villa San Giovanni
MESSINA

Milazzo
Santa Marina
Barcellona P. di Gotto
A20
Milazzo-I. Eolie
E90
113
Saponara
Santa Lucia del Mela
Castroreale
Monte Poverello 1279
Itala
A18
88
Scaletta Zanclea
REGGIO DI CALABRIA
San Gregorio
Pellaro
Bocale
San Giovanni
Motta
Lazzaro

Cefalù
Finale
Tusa
Santo Stefano di Camastra
Marina di Caronia
180
Sant'Agata di Militello
Acquedolci
Torrenova
Capo d'Orlando
Naso
la Rocca
Brolo
Gioiosa Marea
Capo d'Orlando
San Giorgio
Capo Calavà
Golfo di Patti
Tyndaris
Patti
Patti
Tindari
Falcone
Furnari
Barcellona
Santa Marina
Santa Lucia del Mela
Olivarella
San Filippo del Mela
Villafranca Tirrena

Castelbuono
Pollina
Castelverde
San Mauro Castelverde
Mistretta
Portella dell'Obolo
Monte Soro 1847
Portella di Miraglia (1464)
Pizzo Pilato
Randazzo
120
Parco dei Nebrodi
Nebrodi
S. Domenica Vittoria
Moio Alcantara
Francavilla di Sicilia
Motta Camastra
185
Letojanni
Gaggi
Taormina
Giardini-Naxos

Pizzo Carbonara 1979
Rif. Martini
286
Petralia Sottana
Madonie 1660
Portella del Bafurco (1120)
Colle del Contrasto (1107)
Capizzi
Cerami
Cesarò
120
Parco dell'Etna
Monte Pizzillo 2414
Marenere
Fiumefreddo
Fiumefreddo di Sicilia
Mascali
A18
Riposto
Giarre
Pozzillo

Polizzi Generosa
Gangi
120
Portella Madonnuzza (1147)
Sperlinga
Nicosia (724)
Troina (990)
284
Bronte
M. Rosso 1876
Rif. Montagnola 2640
Etna 3323
Rif. Citelli
Zafferana Etnea
Santa Venerina
Aci Sant'Antonio
Acireale
San Giovanni la Punta
Aci Castello

64
Resuttano
Alimena
290
M. Altesina 1193
117
Gagliano Castelferrato
Monte Salici 1142
Lago di Pozzillo
575
Passo d. Zingaro (700)
Ferrovia Circumetnea
Cantoniera d'Etna
10%
Ragalna
Nicolosi
Viagrande

Villapriolo
121
Nissoria
Agira
Regalbuto
Adrano
Biancavilla
Santa Maria di Licodia
Belpasso
Mascalucia
Gravina di Cat.
RA15
CATANIA

Leonforte
Calascibetta
Enna
A19
Sacchitello
Mulinello
Agira
96
Dittaino
Centuripe
192
Paternò
Misterbianco
Motta S.A.
Lido di Plaia

Villarosa
Enna
117b.
Lago di Pergusa
Catenanuova
487
Catenanuova
Sferro
Gerbini
A19
E932
A19
114
CTA

Caltanissetta
Pietraperzia 723
M. Polino
71
117bis
Aidone
876
Raddusa
288
Piana di Catania
Golfo di Catania

122
Barrafranca
626
191
190
Mirabella Imbaccari
Ramacca
417
Corridore del Pero
Agnone Bagni
Capo Campolato
Brucoli

Mazzarino
12
Scavi di Casale
570
Serra Pietralisca
68
Palagonia (200)
385
Lentini-Carlentini
Lentini
62 CT-SR
Augusta
Megara Hyblaea

Riesi
526
San Michele di Ganzaria
Museo (608)
417
Caltagirone
Grammichele
683
Scordia
Militello in Val di Catania
68
194
Francofonte
114
15%
10%
Golfo di Augusta

76
626
190
30
35
M. Moschitta 554
20
Niscemi
Licodia Eubea
Vizzini 986
M. Santa Venere 870
15%
Melilli
Priolo Gargallo
Penisola Magnisi

Monte Desusino 429
Butera
117bis
Santo Pietro
Buccheri
Monti Iblei
124
Sortino
Solarino
Gast. Euriolo
Teatro Greco
406
SIRACUSA

Falconara
E931
Gela
E45
115
34
Mazzarrone
Acate
M. Carasia 739
Monterosso Almo
Giarratana
Palazzolo Acreide
Necropoli di Pantalica
Canicattini Bagni
Floridia
124
Siracusa
Fonte Ciane
Penisola della Maddalena

46
Vittoria
Comiso
194
514
Ragusa
Chiaramonte Gulfi
Akrai
Necropoli di Bibbinello 571
Cassibile
287
Monte d'Oro 394
Cassibile
Capo Murro di Porco

Scoglitti
Camarina
Santa Croce Camerina
115
571
31
Scicli
Modica
Cava d'Ispica
Rosolini
63
Noto
Testa d'Acqua
Villa Vela
Noto Antica
A18
Avola
Lido di Noto
Eloro
S. Paolo
Golfo di Noto
Torre Vendicari

Punta Secca
Capo Scaramia o Scalambri
Marina di Ragusa
Donnalucata
Cava d'Aliga
Sampieri
Marina di Modica
Pozzallo
2019
Ispica
115
Marzamemi
Pachino
Isola Capo Passero
Portopalo di Capo Passero
Capo delle Correnti
Isola delle Correnti

Valletta

Golfo di Gela

Mediterranean Sea

Ad

UNITED KINGDOM

English Channel

Strait of Dover
Pas de Calais

Côte d'Opale

Côte d'Albâtre

LE HAVRE

ROUEN

FRANCE

Côte de Granit Rose

les Sept Îles

Corniche d'Armorique

83

Côte des Légendes

Trégastel-Plage Perros-Guirec Trestel
Île Grande Perroz-Gireg Port-Blanc
Kermaria
Trébeurden Sulard La Roche
Baie Locquémeau Derrien
de Lannion Bühulien
Lannion Lannuon gorrois
Île de Batz Pointe Locquémeau 39 Tonquédec
Roscoff de Primel Primel-Trégastel St-Jean- Saint-Michel- Cavan
Plouéscat Saint-Pol- Primel Plougasnou du-Doigt en-Grève Kerauzern Prat
Plouescad de-Léon Cairn Térénez Locquirec Plestin-les-Grèves 767 15
77 Cléder de Barnénez Carantec Grand Rocher Plestin Bégard 302
Kerlouan 10 788 Plouénan 129 Lanmeur Plouigneau Béal
Trez Ploudalmézeau Berven Lanneur Plouigno Plouaret Gurunhuel
Île Vierge Goulven Taulé Locquénolé 788 42 Plouaret Ploared 57
Plouguerneau Tréflez Plouvorn Morlaix Plougonven Ploared Louargat
Landéda Lanhou- St-Derrien 57 Montroulet (61) Calvaire Plougonver 305
Lannilis arneau 12 St-Thegonnec Plougonven 42 Gurunhuel
Portsall Lanniliz Le Folgoët Kerjean Landivisiau Pleyber-Christ Lannéanou Belle-Isle-e- Callac Bulat-Pestivien
Château de Lesneven Plounéventer 788 Plounéour- Scrignac 320 Kallag 54
Trémazan Gwitalmèze Le Drennec Bodilis Guimiliau St-Sauveur Menez Berrien Grotte Plourac'h Maël-Pestivien
Landunvez Coat-Méal Plabennec Plouédern Landivisiau Guimiliau Menez Croissant- d'Artus St-Nicodème
Tréouergat Plouvien Bourg- Pencran Ploudiry Commana 293 Marie-Jaffré 769 Locarn
Porspoder Bourg- Blanc 788 Plouzé Sizun Parc An Uhelgoad Huelgoat Poullaouen Carhaix-Plouguer 302
Lampaul- Gouesnou 665 Landerneau Lampaul- l'Elorn Plounévez- 23
Ploudalmézeau Landerne Guimiliau St-Eloy Nat. Loqueffret 52 du-Faou Mäel-
Lanildut Plouarzel Saint-Divy La-Roche- Réq Lannédern Collorec Carhaix
Brélès St-Renan Guipavas Maurice Parc Cléden- Glomel 307
Île d'Ouessant Lokournan Le Relecq- Daoulas 36 Pôher Canal de Rostrenen
Lampaul- Ploumoguer Kerhuon 770 St-Rival Mont d'Arrée Châteaulin 164 Cléden- Rostrenen
Plouarzel 138 BREST Plougastel- 165 St-Eloy Huelgoat 38 Pôher 769 Tréogan Glomel 790
Pyramide Plouzané Daoulas E60 Daoulas Spezet N.-D. du Mellionnec Etang
de Runiou Parc 87 Rade 18 Le Faou Crann 326 Plouray du Corong
Île de Molène Nat. Kernéiel de Ar Faou Châteauneuf- Ar C'hastell- Plounévez- Guiscriff Langonnet 64 Ploërdut
Rég. Plougonvelin Brest Landévennec du-Faou Nevez du-Faou 53 Langonnet Prizlac
d'Armorique la Trinité 165 791 Gouézec Abb. de Kernascléden
Île de Beniguet Roscanvel Plougastel- Brasparts 279 Spezet N.-D. du Langonnet Meslan Inguiniel
Pointe de Lanvéoc d'Armorique 45 Lannédern Crann Coray Le Faouët 769
St-Mathieu Crozon Ménez-Hom Pleyben Châteaulin Montagnes Ar Faouët Lanvénégen Scorff
Camaret-sur-Mer Kraozon 39 687 235 Kastellin Noires Guiscriff Querrien Arzano
84 Pointe de Morgat Ménez-Hom Châteaulin Pleyben Plounévez- 53 Scaër 164
Penhir Grandes 86 Kastellin du-Faou Guisriff Mellac Plouay
Presqu'île de Crozon Grottes Plomodiern Châteauneuf- Roudouallec Ploue
Rostudel Telgruc- Ploéven du-Faou Langonnet Quimperlé Inzinzac-
Mer d'Iroise sur-Mer St-Nic 107 Briec 26 Coray 64 Kernascléden 60 Kemperle Lochrist
Cap de la Plonévez- Cast 770 Trégourez Langonnet Mellac Pont-Scorff
Chèvre N.-D.-du- Porzay 789 Quéménéven 279 Briec Guiscriff Meslan 62 E60 Hennebont
Chaussée de Beuzec- Rosudon Calvaire Réq Scaër Lanvénégen 165 Kemperle
Sein Cap-Sizun Locronan Guémenéven Coray 165 70 Lanester
Île de Sein Pointe du Van Pouldavid Plogonnec Guengat Ergué-Gabéric Elliant Querrien Hennebont
Parc Nat. Rég. Goulien Pont-Croix Pouldergat 39 St-Yvy Rosporden Bannalec St-Thurien Lanester
d'Armorique Pointe Pontecroaz 765 Guengat Quimper 765 Bannaleg Arzano Lorient
du Raz Audierne 101 Landudec 784 Kemper 60 Mellac An Oriant
Lescoff Plogoff St-Evarzec 783 165 Quimperlé
Plozévet Pluguffan 126 Concarneau Kemperle Ploemeur
85 143 Plogastel- St-Yvy Konk-Kerne 60 Lanester An Oriant
Pouldreuzic St-Germain 785 Fouesnant 24 Pont-Aven Hennebont Riantec
Penhors Plonéour- Fouenant Moëlan- Guidel Port-
Baie Tréguennec Lanvern Combrit 44 Trégunc s.-M. Clohars- Louis
d'Audierne Pont-l'Abbé- 34 Bénodet Névez Riec-s.-Belon Caméet Larmor-Plage
N.-D. Pont-'n-Abad Loctudy Anse de Beg-Meil le Pouldu le Fort-Bloqué
de Tronoën Plomeur Kérazan Bénodet Trégunc Pointe du Tallut
St-Guénolé 53 Baie Port- Groix
Phare d'Eckmühl Lesconil Concarneau Manec'h Locmaria
Pointe de Kérity Trévignon Île de Groix
Penmarc'h Le Guilvinec Pointe de
Ar Gelveneg Trévignon Îles de Glénan

Côte de Cornouaille

86

A T L A N T I C

O C E A N

FRANCE

Golfe du Lion

MEDITERRANEAN SEA

Mont Ventoux 1393
Signal de Lure
Gap
Selonnet
La Javie
Montagne
Parc
St-Martin-d'Entraunes
Péone
Le Grand
11%
Sault
Noyers-s.-J.
Bléone
Thoard
Thorame-Haute
2305
Le Fugeret
Guillaumes
Mormoiron
Montagne de Lure
S.-Sud
Pic d'Oise
Château-Arnoux
Digne-les-Bains
Thorame-Basse
2693
Peyresq
Valberg

92

Mazan
Bédoin
997
Aubinosc
Malijai
Malie-moisson
85
Saint Michel de Cousson
Tartonne
(2191)
Sausses
Gorges du Cians

Revest-du-Bion
Monieux
St-Christol
Peyruis
Les Mées
85
60
Clumanc
St-André-les-Alpes
Annot
202
Entrevaux
Puget-Théniers
Venasque
Banon
Forcalquier
Châteauredon
Barrême
Senez
Col de
Toutes
Clue de Riolan

Plateau de Vaucluse
Saint-Étienne-les-Orgues
Abbaye de Ganagobie
Volx
Puimoisson
Chaudon-Norante
Vergons
St-Auban
Montagne

672
Mazan
Murs
Abbaye de Sénanque
Simiane-la-Rotonde
Saint-Pierre
La Brillanne
Oraison
Chiran
1905
Moustiers-Ste-Marie
N.-D. du Roc
Col de
Lègues
Collongues
Sigale

Fontaine-d.-Vaucluse
Gordes
Rustrel
Roussillon
Apt
Céreste
Volx
Manosque
Valensole
Grand Canyon du Verdon
Point Sublime
De Chasteuil
Castellane
Le Mas

132
Rég
Oppède-le-Vieux
Bonnieux
1125
Vitrolles
Manosque
Parc Nat. Rég
du Verdon
Taulane
96
Valderoure
Andon
Gréolières

93
Montagne du Lubéron
La Motte-d'Aigues
Bastide-des-Jourdans
Vauvenargues
Allemagne-en-Prov.
Les Salles-sur-Verdon
Balcons de la Mescla
Comps-sur-Artuby
Seillans
St-Vallier-d.-T.
Grotte de St-Cézaire
Grass

MARSEILLE

94

95

96

MEDITERRANEAN SEA

180

190

G o l f o d e
V i z c a y a

C o s t a V a s c a

Côte Basque

Pays Basque

PYRÉNÉES

PIRINEOS

Bermeo
Mundaka
Lekeitio
Ondarroa
Gernika-Lumo
Galdakao
Amorebieta-Etxano
Ermua
Eibar
Durango
Azkoitia
Elgoibar
Azpeitia
Bergara
Zumárraga
Arrasate Mondragón
Ordizia Beasain
Oñati
Tolosa
Andoain
Zarautz
Errenteria
DONOSTIA SAN SEBASTIÁN
Pasaia
Irun
Hendaye
Hondarribia
St-Jean-de-Luz
Ciboure
Biarritz
Bayonne
Dax

VITORIA-GASTEIZ
Estella
Logroño
PAMPLONA/IRUÑEA
Tafalla
Olite
Calahorra
Arnedo
Tudela
Tarazona
Ejea d.l. Caballeros
Soria

Sa Sb Sc

101

Costa de Prata

102 PORTU

103

104

ATLANTIC

OCEAN

Gran Canaria (Esp.)

Ri **Rk**

124

125

Pta. de Guanarteme
Cenobio de Valerón
La Guancha
Pta. de Sardina
Sardina
Gáldar
Guía
Moya
Firgas
Arucas
Bañaderos
Los Berrazales
Casas de Tamadaba
El Risco
Agaete
Puerto de las Nieves
Tamadaba
San Mateo
Teror
Tamaraceite
San José
LAS PALMAS
de Gran Canaria
La Isleta
Bahía del Confital
Pta. del Camello

Vallesco
P. Nat. de Tamadaba
Santa Brígida
La Atalaya
Artenara
Vega de San Mateo
Pico de las Nieves
1949
Pta. de la Cueva
Pta. de la Garita
Pta. de Silva
Telde

La Aldea de San Nicolás
Montaña de Sándara
1583
San Bartolomé de Tirajana
Pasadilla
Ingenio
Santa Lucía
Aeropuerto
Bahía de Gando
Pta. de Gando
Agüimes
Arinaga

Pta. de Góngora
Pta. de La Aldea
Pta. de Soga
Los Canalizos
Fataga
P. Nat. de Pilancones
Cruce de Arinaga
Arinaga
Pta. de la Sal

Mogán
La Playa de Veneguera
Puerto de Mogán
Parque Los Palmitos
Vecindario
Bahía de Formas
Castillo del Romeral
Pta. de Tenefé

El Tablero
El Doctoral
Las Burras
Playa de las Casillas

Puerto Rico
Arguineguín
Pasito Blanco
Maspalomas
Playa de Maspalomas
San Agustín
Playa del Inglés
Dunas de Maspalomas
Punta de Maspalomas

La Palma (Esp.)

Rd **Re**

123

124

Pta. de Rabisca
Franceses
Garafía
Pta. Salvajes
Barlovento
Las Tricias
Punta Gorda
Puntagorda
P. Nat. de Las Nieves
Roque de los Muchachos
2426
Los Sauces
Pta. Salinas
Puntallana

Tijarafe
Parque Nac. de la Caldera de Taburiente
2044
El Corralejo
Taburiente
Santa Cruz de la Palma

Los Llanos de Aridane
El Paso
Tazacorte
Breña Alta
Breña Baja
Belmaco

Las Manchas
Puerto Naos
Mazo (El Pueblo)
1949
San Sebastián de la G.
Los Cristianos

P. Nat. de Cumbre Vieja
Bahía de los Roques

Fuencaliente de la Palma
Pta. de Fuencaliente

El Hierro (Esp.)

Rd **Re**

125

Pta. Norte
Mocanal
Guarazoca
Sitio Guinea
Valverde
La Caleta
San Sebastián de I.G.
San Andrés
Frontera
Puerto de la Estaca
Isora
Pta. de Ajones

P. Nat. del Hierro
Los Reyes
Sabinosa
Tigaday
1501
El Julán
Taibique
Cueva del Gaterón
La Restinga
Pta. de Restinga

Pta. de la Sal
El Golfo
Malpaso
Pta. de los Mozos
Playa de los Mozos

La Gomera (España)

Rf

124

125

Pta. del Peligro
Fortaleza de Chipude
Playa de Vallehermoso
Tazo
Alojera
Vallehermoso
Agulo
Pta. de los Órganos

Pta. del Viento
P. Nat. de Majona
Pta. Majona
Pta. Llana

Pta. de La Calera
La Playa Calera
Valle Gran Rey
Gerián
Parque Nac. de Garajonay
Garajonay
1487
La Calera
San Sebastián de la Gomera
Torre del Conde

Alajeró
La Rajita
Calvario
808
Barranco de Santiago
Pta. Falcones
Punta del Becerro

PORTUGAL

Sc **Sd**

105

106

107

Setúbal
Grândola
Setúbal
São Bartolomeu da Serra
Santiago do Cacém
Abela
Ermidas do Sado
São João de Negrilhos
Ervidel

Sines
Relvas
São Domingos
Alvalade
Muda

Porto Covo da Bandeira
Vale Manhãs
Cercal
Charneca
Silveiras
Fornalhas
Torre Vã
Messejana
Aljustrel
Aljustrel

Ilha do Pessegueiro
Vila Nova de Milfontes
Cercal
Montecos
Colos
Santa Luzia
Reliquias
Garvão
São Sebastião
Castro Verde

Parque
Cabo Sardão
Almograve
Cavaleiro
Odemira
Fataca
Conceição
Panóias
Casével
São Amaro

Praia Zambujeira
Zambujeira do Mar
São Teotónio
Sabóia
Santana da Serra
Almodôvar
Almodôvar

Odeceixe
Rogil
Serra de Monchique
Barranco dos Pisos
Monchique
Fóia
902
Alferce
São Marcos da Serra
Barragem do Odelouca
São Barnabé

Aljezur
Marmelete
Pícota
773
Caldas de Monchique
São Bartolomeu de Messines
S.B. Messines
Benafim
Alte

Praia da Carriagem
Praia da Arrifana
Arrifana
114
Barranco de Vaca
Tûmulos de Alcalar
Porto de Lagos
Silves
Paderne
Gilvrazino

Bordeira
Carrapateira
Pontal
Barão de São João
Bensafrim
Mexilhoeira Grande
Odeáxere
Alvor
Estombar
Porches
Alcantarilha
Boliqueime
Vilamoura

Vila de Guadalupe
Budens
Espiche
Luz
Lagos
Portimão
Lagos
Praia da Dona Ana
Armação de Pêra
Carvoeiro
Ferreiras
Guia

Raposeira
Burgau
Pta. da Piedade
Praia de Canavial
Algar Seco
Albufeira
Vale do Lobo

Cabo de São Vicente
Torre de Aspa
Gruta de Monte Francês
Sagres
Ponta de Sagres
Baía de Lagos
Praia do Vale do Lobo
Quinta do Lago

Tenerife

Rg **Rh** **Ri**

123

Santa Cruz de la Palma
Punta del Hidalgo
Pta. de los Roquetes
Roque Bermejo
Taganana
Taborno
1024
Pta. de Anaga

Buenavista del Norte
Pta. Gorda
Pta. de Teno
Valle de Guerra
Tejina
Mercedes
Pta. de Antequera
San Andrés

Los Silos
Garachico
Icod de los Vinos
La Guancha
San Juan de la Rambla
Los Realejos
Puerto de la Cruz
Loro Parque
La Matanza de Acentejo
La Esperanza
Tacoronte
Sauzal
SAN CRISTÓBAL DE LA LAGUNA
Aeropuerto Norte
SANTA CRUZ
de Tenerife

El Tanque
Ruigómez
Realejo Alto
Valle de Orotava
La Orotava
Radazul
Tabaiba
Igueste d.C.
Gran Tarajal
Morro del Jable
Las Palmas de G.C.

Masca
Montaña del Estrecho
Los Castillos
Parque Natural
Candelaria
Playa de la Entrada
Güímar / Puerto de Güímar
Arafo
Puerto de Güímar

Santiago del Teide
Tamaimo
Los Gigantes
Chío
Pico del Teide
3718
Cueva del Hielo
Las Cañadas de Corona
Abreo
2402
El Escobonal
Fasnia

Alcalá
Guía de Isora
Guajara
2717
P. Nac. del Teide
Fasnia / Los Roques
Arico

San Juan
Tejina
Vilaflor
Forestal
San Miguel
Granadilla de Abona
Arico Viejo / El Porís
Porís de Abona
Pta. de Abona

Armeñime
Charco del Pino
Infierno
Adeje
Arona
Cabo Blanco
Chimiche / El Río
Ensenada del Cobón

Puerto Colón / San Eugenio
Arona / Los Cristianos
Aeropuerto Reina Sofía
El Médano
Playa de las Américas
Los Cristianos
San Isidro
Los Abrigos
Pta. Roja
El Palm-Mar
Pta. de la Rasca
Costa del Silencio
Pta. Salema
Costa del Silencio
Pta. del Silencio

MEDITERRA

SEA

ATLANTIC

OCEAN

CÓRDOBA
Montoro
Arjona
Baeza
Úbeda
So

Villafranca de Córdoba
Pedro Abad
Villa del Río
Sm
Bailén
La Carolina
El Molar

Alcolea
El Carpio
Castillo de los Siete Torres
Bujalance
Arjonilla
Higuera de Arjona
Villanueva de la Reina
Bailén
Torreblascopedro
Begíjar
Palacio de Jabalquinto
Jabalquinto
Peal de Becerro

46
Mezquita-catedral
Castro del Río
Cañete de las Torres
Porcuna
Alhanilla
Escañuela
Las Infantas
Villargordo
Torrequebradilla
Bm
47
Venta de la Chata
Castillo Toya
Toya

Fernán-Núñez
N432
El Jardín
Higuera de Calatrava
Villardompardo
Fuerte del Rey
Jaén
Cuevade la Graja
Albánchez de Úbeda
Jódar
Larva
Huesa
Quesada

Santa Cruz
97
Espejo
Castillo de Doshermanas
Valenzuela
Torredonjimeno
Lendínez
Jamilena
La Guardia de Jaén
Pegalajar
Torres
Mancha Real
Bélmez de la Moraleda
Cabra del Santo Cristo
Alicún de Ortega

Montilla
Montemayor
Baena
Santiago de Calatrava
Martos
Los Villares
Fuensanta de Martos
1872
Ermita de Santa Lucía
Carchelejo
Cambil
Arbuniel
Huelma
Alamedilla de las Torres
Villanueva de las Torres
Almidar

Ñ
Doña Mencía
Muralla
La Bobadilla
50 316
Ermita de Alta Coloma
78
Campillo de Arenas
Montejícar
Guadahortuna

Aguilar
Cabra
N432
Luque
Zuheros
La Noguerón
La Carrasca
Valdepeñas de Jaén
P. Nat. Sierra Mágina

112
304
318
Castillo de los Condes
Cuevadel Cerro de los Murciélagos
P. Nat.
Fuente-Tójar
Alcaudete
Marroquín-Encina Hermosa
Castillo de Locubín
Noalejo
Pto. de Carretero (1040)
Domingo Pérez
Piñar
Moreda
Huélago
Fonelas
Erm. de S. Torcuato
Benalúa de Guadix

Monturque
339
Carcabuey
Priego de Córdoba
Alcalá la Real
72
Frailes
Campotéjar
323
308
282
Purullena
Guadix

Lucena
Zagrilla
Castillo de Medinaceli
Almedinilla
San José de la Rábita
Castillo árabe de la Mota
Santa Ana
Mures
Limones
Colomera
Moclín
Iznalloz
A44
P. Nat. Sierra de Huétor
Darro
Diezma
308
Casas Cueva
Alcudia de Guadix
Castillo

Rute
Cañadillas
Las Lagunillas
Algarinejo
Montefrío
Íllora
Colomera
Deifontes
Cogollos Vega
Orduña 1943
Pto. El Molinillo (1300)
La Peza
Lugros
Jerez del Marquesado
La Calahorra

Embalse de Iznájar
Fuentes de Cesna
Zagra
Ermita de Monte Santo (900)
Pto. de Ventorros de Zarga (900)
Tocón
Pinos-Puente
Ruinas de Elvira
Güevéjar
Albolote
Maracena
Alfacar
Huétor-Santillán
Pto. de la Mora 256
Benalúa de Guadix

N331
Villanueva de Algaidas
Ventorros de Balerma
Loja
Huétor-Tájar
211
A92
Moraleda de Zafayona
Lachar
Chauchina
2019
Atarfe
GRANADA
Alhambra
Cenes de la Vega
La carretera más alta de Europa
Güéjar-Sierra

137
138
142
Cartaojal
41
177
193
Salar
46
Los Infiernos
402
Chimeneas
Santa Fe
131
Armilla
Monachil
Sol y Nieve
SIERRA NEVADA
Pico de Veleta 3481
Mulhacén 3498
Parque Nacional de Sierra Nevada

Humilladero
153
Archidona
A92M
38
Estación de Salinas
Los Alazores
Malá
Zubia
Conv. de S. Jerónimo
137
139
A44
Padul
Dúrcal
68
Suspiro del Moro (860)
La Alpujarra
Trevélez
Válor
Erm. de S. Sebastián

14
Tholos de El Romeral
Dolmen de Menga
Villanueva del Trabuco
Puerto de los Alazores (1040)
Sta. Cruz de Alhama o del Comercio
Cacín
Ventas de Huelma
Pto. del Suspiro del Moro
Tablate
Lanjarón
Capileira
Pitres
Bérchules
Cádiar

Bobadilla Estación
Fortificaciones árabes
P. Nat. del Torcal de Antequera
Antequera
28
Villanueva de Cauche
Alfarnate
Zafarraya
Alhama de Granada
Emb. de los Bermejales
Jayena
Játar
Albuñuelas
N323
164
Órgiva
Pago (1219)
348
Torvizcón
Los Morones
Murtas
Albondón

Garganta del Chorro
Las Mellizas
Valle de Abdalajís
45
Villanueva de la Concepción
Casabermeja
Periana
356
Alcaucín 2065
Parque Natural
Sedella
Cómpeta
Sierra de Tejeda
Almijara y Alhama
Acueducto romano
Otívar
Guájar-Faragüit
E902
Pto. Camacho
La Rábita
Los Clementes
Albuñol

343
Almogía
P. Nat. Montes de Málaga
Pto. del León (960)
Comares
Viñuela
356
Benamargosa
Benamocarra
Arenas
Frigiliana
Vélez de Benaudalla
Lújar
Haza del Lino
Albuñol

Pizarra
AP46
Guadalmedina
Moclinejo
Algarrobo
101
Torrox
Maro
6
Motril
Los Tablones
A7
Almería

Estación de Cártama
Gibralfaro
Rincón de la Victoria
Vélez-Málaga
Torre del Mar
Aquavelis
E15 E902
Nerja
La Herradura
Salobreña
E15
La Calahonda
N340
Ruta de León el Africano

Alhaurín de la Torre
Cártama
229
235
MÁLAGA
Palacio de Misericordia
El Palo
Benajarafe
100
Torrox-Costa
Ruta de al-Idrisi
Cueva de Nerja
Pta. de Mona
Almuñécar
El Varadero
Torrenueva
Calahonda
127

Mijas
Alhaurín Grande
1150
AP7
Churriana
Aquapark
Cueva del Higuerón
C o s t a T r o p i c a l

Mijas
214
Torremolinos
Benalmádena
Carvajal Puerto Marina
S o l

Fuengirola
E15
Parque acuatico Mijas
d e l

95
Sitio de Calahonda

ATLANTIC OCEAN
Barbate
N340
48
Tahivilla
Los Barrios
381
Palmones
110
Puente Mayorga
La Línea de la Concepción
Si ESPAÑA

Castillo de Barbate
Zahara de los Atunes
Facinas
Ruinas Rom.
Gibraltar (U.K.)
St. Michael's Cave
Gorham's Cave
Europa Point

P. Nat. de Barbate
El Lentiscal
ALGECIRAS
Bahía de Algeciras
105
108
Sant. de Ntra. Sra. de la Luz
E05
Pta. Camarinal
Pto. del Cabrito (340)
29
La Costa
Pta. del Carnero

ATLANTIC
Tarifa
Castillo de Guzmán el Bueno
Genova, Livorno, Barcelona, Sète

OCEAN
Punta Marroquí o de Tarifa
Estrecho de Gibraltar

MEDITERRANEAN SEA
So
Sp
Cap des Trois Fourches
433
Charrana

AL-MAGHRIB (MAROC)
Punta Léona
Islote del Perejil (Esp.)
Benzú
Monte Hacho
Almina
Ceuta (Sebta) (Esp.)
Sant. de Ntra. Sra. de África
Sidi Messaoud
Farkhana
Medina Sidonia
Melilla (Esp.) (Melilia)

109
Cap Malabata
Ksar-es-Seghir
N16
Jbel Musa
842
El Biutz
N16
Rifflien
Club Méditerranée
Pointe Negri (Ras-Negri)
110
Boughafar
Had-Beni-Chekir
Beni-Enzar

Cap Spartel
Mirador de Perdicaris 66
Golf
Medina
Marbel
665
Souk-Tleta-Taghramet
45
Smir-Restinga
Azanén
AL-MAGHRIB (MAROC)
NADOR
30
Segangane
N19

Grottes d'Hercule
Kasbah
TANGER (TANJA)
N2
Z.Fr. Mellousa
Kabila Club
R610
Jbel Harcha
Beni-Bouyafrour
Taouima
Kariet-Arkmane

El-Araïch
N1
Titwan
Mellousa
Titwan
Kandousi
Selouane
N2
Ujdah

Ubeda
Chilluévar
El Molar
So
Pto. de las Palomas (1290)
Parc. Natural
Sierras de Cazorla
Sierra de Segura
Sp
Sierra de Cazorla y
Segura y de las Villas
P. Nat.
Puente de Génave
Sagra 2383
Puebla de Don Fadrique
330
Almaciles
Sq
El Moral
330
Cehegín
Cehegín
Almudema
Ermita del Calvario
Coy
Pinar Hermoso
Sr
P. Nat. Sierra de Espuña
Alha Mu
315
Cazorla
Peal de Becerro
Toya
Castillo de la Yedra
P. Nat. San Clemente
Sierra de Castril
Emb. de Clemente
San Clemente
Huéscar
Necrópolis de Tútugi
Galera
Las Cobatillas
1332
Guadalupe
Royos
Las Peñicas
Ermita de las Peñicas
Zarzadilla de Totana
La Paca
711
Casas de Panes
Ermita Santa Eulalia
Aledo
Totana
105
Castillo Toya
Quesada
Castillo Majuela
Cueva del Agua
Pto. de Tíscar (1183)
Tíscar-Don Pedro
Huesa
Hinojares
326
Cebas
Castril
Castilléjar
Orce
La Alfahuara
María
317
Pto. de María
P. Nat.
385
María 2045
Sierra María
Vélez Blanco
Vélez Rubio
404
Cueva de los Letreros
Casas de Panes
Pantano de Puentes
Fuensanta
Lorca
595
Casa Palacio
94
Pozo Alcón
Fontanar
330
Benamaurel
Perea 1612
Pto. de El Contador o de Vertientes (1130)
146
A92N
Chirivel
Rambla Chirivel
Los Guiraos
Ruta de Ibn al-Jatib
El Aljibe y las Brencas de Sicilia
578
591
585
A91
Puerto Lumbreras
Esparragal
Ermita de la Ramonete
315
Alicún de Ortega
Cuevas del Campo
Castillo
Zújar
Bacor-Olivar
Freila
Cúllar-Baza
El Sahuco
1443
399
Los Tonosas
Saliente Alto
Cueva de las Estalactitas
327
Pto. de Santa María de Nieva (1085)
Abejuela
574
32
A7
11
332
Los Estrechos
AP7
Baños de Alicún de las Torres
Villanueva de las Torres
Río Fardes
Emb. de Negratín
A92N
Baza
Alcazaba
Caniles
334
El Hijate
Lúcar
Oria
Taberno
Santa María de Nieva
Urcal
E15
559
Almendricos
Los Arejos
Pulpí
Castillo de San Juan
Gorafe
Almidar
Las Viñas
El Baúl
Gor
334
Purchena
Olula del Río
Río Almanzora
Cantoria
Albox
Huércal-Overa
553
549
547
Santa Bárbara
Zurgena
El Saltador
El Rincón
Cuevas del Almanzora
San Juan de los Terreros
Águilas
Fonelas
Erm. de S. Torcuato
Benalúa de Guadix
315
Santa Bárbara 2271
Parque Natural
Sierra de Baza 2296
Charches
Alcóntar
Serón
Tíjola
Macael
Sierra
537
534
Tenerife
367
Vera
Los Lobos
Villaricos
Palomares
Granada
Guadix
106
Jerez del Marquesado
Alcudia de Guadix
Castillo
La Calahorra
A92
Huéneja
Finaña
333
Abla
105
Río Nacimiento
Nacimiento
354
Sierra de los Filabres
Bacares
Tetica 2080
Tahal
Albánchez
Cóbdar
Puerto de la Virgen (1070)
Lubrín
Cortijada el Pilar
Antas
529
525
Garrucha
Mojácar
Castillo Jesús Nazareno
Costa
205
Pto. de la Ragua (2000)
337
Paterna del Río
Laroles
Parque Nacional de Sierra Nevada
Ohanes
Alboloduy
Gérgal
Observatorio astronómico
Castro de Filabres
Velefique
Senés
349
Uleila del Campo
Sorbas
Los Castaños
520
514
Turre
Arráez 919
Castillo Macenas
Torre del Peñón
SIERRA NEVADA
Ruta de la Alpujarra - Valor
Ugíjar
Erm. de S. Sebastián
Murtas
347
Alcolea
2242
Castala
Sierra de Gádor
Beninar
Laujar de Andarax
Canjáyar
348
Illar
Alhabía
376
Tabernas
Plataforma Solar
Los Yesos
N340A
98
Lucainena de las Torres
Polopos
504
Ruta de Münzer
E15
97
494
A7
N341
Carboneras
Pta. de la Media Naranja
Fondón
Alhama de Almería
A92
Alboloduy
Los Millares
Rioja
Pechina
Colativí 1387
Sierra de Alhamilla
Níjar
481
479
Campohermoso
Parque Natural
Las Negras
Cabo de Gata
Rodalquilar
Pta. de la Polacra
Motril, Granada
107
Berja
Dalías
Murallas
Los Clementes
391
Santa María del Águila
El Ejido
420
E15
Aguadulce
Ruta de León el Africano
Enix
Félix
El Parador de las Hortichuelas
Benahadux
Viator
448
453
A7
La Alcazaba
438
Catedral
ALMERÍA
La Cañada de S.Urbano
Retamar
El Alquián
467
471
San Isidro de Níjar
Castillo San Felipe
El Pozo de los Frailes
Níjar 493
384
San José
Cabo de Gata
Motril
El Lance de la Virgen
Adra
391
El Puente del Río
409
Balanegra
Balerma
La Mojonera
Roquetas de Mar
Playa Serena
Playa de Cerrillos
Almerimar
Guardias Viejas
Pta. Entinas
Pta. del Sabinar
Golfo de Almería
Costa de Almería

102
Eivissa (Ibiza) (Esp.)
Portinatx
Cova d'es Cuilleram
Es Port
Na Xemena
Sant Joan de Labritja
Sant Miquel de Balansat
Santa Gertrudis de Fruitera
Sant Carles de Peralta
Cala Nova
Sta. Agnès de Corona
Sant Mateu d'Aubarca
Santa Eulària des Riu
Sant Antoni de Portmany
Sant Rafel de Forca
Can Salvos
733
731
Cala Llonga
Sa Roca Llisa
Port d'es Torrent
Sant Agustí des Vedrà
Sant Josep de sa Talaia
Cala Vadella
475
Sa Talaissa
Cova Santa
Es Cubells
Eivissa (Ibiza)
Platja Es Pirat
Aguamar
Sant Francesc de ses Salines
Illa es Vedrà
Sa Canal
Pta. de ses Portes
MEDITERRANEAN SEA
108
103
Estany Pudent
Sa Savina
Es Pujols
I. S'Espalmador
St. Francesc de Formentera
Formentera
Andravel
Sa Mola
Cap de Berbería
Ac
Ad
Ae

Ma10
Serra de Tramuntana
Deià
Port de Valldemossa
Valldemossa
Port de Sóller
Mirador de Ricardo Roca
P. Nat. Sa Dragonera
I. Sa Dragonera
Estellencs
Banyalbufar
Esporles
Ma10
S'Indioteria
STA. del
Andratx
Port d'Andratx
Sant Elm
Es Capdellà
Calvià
Puigpunyent
La Se
Ma1
Peguera
Ma1
Castell de Bellver
S'A
Magaluf Aquapark
Santa Ponça
Portals Vells
Cap de Cala Figuera
Badia de Palma
Cala
Barcelona
Palma
València
Dénia
Dénia
Dénia
València
Eivissa

Cehegín Albacete Albacete Elx Elx Elx Elx Alacant

Pliego
Albudeite
San Jerónimo
Alcantarilla
651
MURCIA
El Palmar
Sangonera La Verde
645
Columbares 647
Santuario de la Fuensanta
P. Nat. de Monte El Valle
1
Venta de la Virgen
Torreagüera
Emb. de la Pedrera
95
Torremendo
San Miguel de Salinas
Rebate
La Zenia
763
Torrevieja
P. Nat. de las Lagunas de la Mata y Torrevieja

Su Aa

3315
A
631
627
Ruta de Munzer
Carrascoy 1066
P. Reg. Carrascoy
Corvera
E15
A7
A30
Balsicas
19
Roldán 48
Dehesa de Campoamor
El Pilar de la Horadada
AP7
P.Reg. S. Pedro
San Pedro del Pinatar
Los Maldonados
23
Cañuelas
2
Fuente-Álamo
La Pinilla
La Aljorra
Albujón
La Palma
782
San Javier-Balsicas
MJV
San Javier
Santiago de la Ribera
Costa Blanca
3
Los Tuelas
3
La Atalaya
Gañuelas
AP7
Campo de Cartagena
Los Dolores
800
Los Alcázares
Mar Menor
Isla Mayor
Los Beatos
El Algar
Los Nietos
Hacienda 2 Mares
Torre-Pacheco
112
Mazarrón
332-1
Canteras
La Azohía
Playa de Fatares
12
6
La Unión
Los Belones 16
Cabo de Palos
Mar de Cristal
Puerto de Mazarrón
Playa de San Ginés
CARTAGENA
Escombreras
Portmán
P. Reg. Calblanque
Calnegre y Los Curas
Garrobillo
Cope
Pta. Cerro de la Cruz
P. Reg. Cabo Cope
Cabo Negrete

Golfo de Mazarrón
C á l i d a
C o s t a

M E D I T E R R A N E A N S E A

Barcelona
Barcelona
Barcelona

Menorca
Cap de Cavalleria
Cala Morell
Binimel·là
Cova Polida
Fornells
100
Santa Àgueda
260
Cap de Menorca o Bajolí
Ciutadella
Me1
Ferreres Mercadal
Es Migjorn
Port d'Addaia
Cap de Favàritx
Naveta d'Es Tudons
El Toro 350
S' Albufera
P. Nat. S'Albufera des Grau
Cala Blanca
Cala Sta. Galdana
Gran S. Cristóbal
Alaior
Es Grau
Cap d'Artrutx
Tamarinda
Cala Turqueta
Sant Tomàs
Son Bou de Baix
Talati de d'Alt
Cala Mesquida
Maó (Mahón)
Cap de Formentor
Cala Sant Vicenç
Formentor
Port de Pollença
Badia de Pollença
Cala En Pórter
Torre d'en Gaumes
Es Castell
Sant Lluís
Cova d'En Xoroi
MAH
Sant Climent
S'Algar
Binibequer Vell
Punta Prima

I l l e s B a l e a r s
(España)
101

Sa Calobra
Mon. de Lluc
1102
Puig Tomir
Ma10
Pollença
Alcúdia
Port d'Alcúdia
Puig Major 1443
Coves de Campanet
Ma13
Badia d' Alcúdia
Es Cap de Ferrutx
Sóller
Serra d'Alfàbia
Campanet
Selva
Sa Pobla
40
Ma12
P.N. de S'Albufera
Can Picafort
Castell d'Alaró
26
Inca
Muro
Sa Colònia de Sant Pere
Ermita de Betlem
Alaró
Lloseta
51
Santa Margalida
Artà
Pta. de Capdepera
Cala Rajada
Binissalem
Llubí
Ma15
Capdepera
Consell
Aiguadiàndia
Sineu
Santa de la Salut
Coves d' Artà
Maria Cami
Ma13
31
Sencelles
Santa Eugènia
Petra
Lloret de Vistalegre
Sant Lloren d'es Cardassar
Ma15
Son Servera
Costa de Canyamel
Sa Cabaneta
Sant Joan
Erm. de Bonany
Cala Millor
Mallorca
PALMA
Montuïri
82
Vilafranca de Bonany
Manacor
Coves dels Hams
S' Illot
Algaida
Portocristo
Coves del Drac
PMI
Puig de Randa
Porreres
Ma14
Son
Macià
Cales de Mallorca
arenal
acify
Llucmajor
549
Ma19
Santuari de Monti Sion
Felanitx
Santuari de Cura
Cala Antena
56
Campos
Santuari de S. Salvador
Portocolom
I L L E S B A L E A R S
(I S L A S B A L E A R E S)
Cala Pi
Ma19
Calonge
Es Salobar de sa F. Santa
Santanyí
Ma19
Cala d'Or
Cap Blanc
Sa Ràpita
Portopetro
Badia Gran
Ses Salines
Es Llombards
Cala Figuera
Colònia de Sant Jordi
Cap de ses Salines

M E D I T E R R A N E A N S E A
102

I. Conillera (I. Conejera)
1721
Es Port
I. de Cabrera
Parque Nacional Terrestre-Marítimo de Cabrera

Af Ag Ah Ai

Kapellskär

Mariehamn

Stockholm

I T Ä M E R I

62

B A L T I C S E A

Tahkuna n.

Lehtma

Hiiumaa saar

82

Vorm

Kõrgessaare Pihla

Malvaste

Luidja laht

Kärdla

52

Tubala

80

Hella

Põhla-
Ristna nina
Kalana Andruse mägi

80

Luidja
Hüti

Heiste

Kõpu

81

Suuremõisa

Kõpu poolsaar

Mardihansu laht

Tihu järv

Kaigutsi

Käina

Sõgi

B A L T I M E R I

84

Lelu

Kassari

63

Nurste

83 Jausa

Vanamõisa laht

Valgu

Jausa laht

Kassari saar

Emmaste

Sõru

S o e l a v ä i n

Kõir

Pammana neem

Pammana

Kõi

Saaremaa saar

Panga
pank

Panga

Randküla

Leisi

Metsküla

Angla

Nihatu

Tagaranna

Võhma

Karja

Tagavere

Vilsandi
rahvuspark

Taga-
Veere laht

Taga
laht

Jarise

Pamma

Koikla

Ratla

10

Kõi

76

Kurevere

Mustjala

Jarisu järv

Eikla

79

Valjala

Panni

Vilsandi saar

Pidula

86

Sauvere

Hakjala

Haeska

Kallemäe

Kihelkonna

Aste

Kiratsi

Turja

Viki

79

Kärla

Kräaterjärv

Kõljala

Pühа

Sandla

Atla

Viidumäe

Kaesla

Sutu laht

Sääretüki neer

64

Karala

Lümanda

Suurlahe
laht

Vaivere

Kailuka

Kuressaare piiskopilinnus

Nasva

Mullutu järv

Kuressaare

Koimla

77

Vetelanina neem

Lõmala

Kuressaare laht

Abruka

Allirahu saar

Salme

Kasema saar

Abruka saar

Hoostelaiu saar
Kirjalaiu neem

Anseküla

Kirjurahu saar

48

Sõrve poolsaar

Jämaja Mässa

65

Sääre
Sõrve neem

Lombimaa saar

Slīteres
nacionālais
parks

Kolkasrags

Irbenivän

Kolka

LATVIJA

Mazirbe P124 P131

Melnsils

Cg Ch Ci Ck Cl

Naissaar saar Põhjaküla Helsinki

Aegna s. Rohuneeme Neeme Rammusaar saar Aabla

Viimsi poolsaar Kaberneeme saar

Lahemaa rahvuspark

Tallinna laht Haabneeme Viimsi **Maardu** Kaberneeme Muuksi Kolga

Ihasalu laht Liiapeksi 85

Viti Rannamõisa Rocca al Mare Jõelähtme Jägala kosk Kiiu Kuusalu 102 59

Lohusalu Lohusalu laht Loo Saha Kostivere Jägala E20

Keila-Joa **TALLINN** Lagedi 42 Raasiku Kehra 13

Väike-Pakri saar Paldiski Maalilisea kosk 47 Harku Laagri Ülemiste jv Aruküla Mustjõe

Suur-Pakri saar 8 Keila 8 Saue 11 Männiku Jüri Aegviidu 12

Osmussaar saar Klooga 18 17 11 Saku Luige Kiili Vaida Kose-Uuemõisa Jänijõgi 106

Kurkse E67 Kiisa 15 Tuhala Kose Ravilla Vetla

Keibu Amari Vasalemma 9 Ä.smäe Kurtna Järlepa 90 Paunküla Ardu 2020

Nõva Rummu Pohla Hageri Kohila Ojasoo 14 2020

Dirham Harju-Risti Padise Kernu Kõue Kuimetsa Vööbu 83

Tuksi 24 Audevälja Hatu 35 Riisipere 67 Raka 14 Juuru Anna

Riguldi Suursoo soo Variku Turba 65 Via Baltica Hagudi 78 Ingliste Kaiu 15

Vormsi saar Seljaküla 17 45 Rapla Väätsa 2

Hara Norrby Pürksi Risti 4 Jalase 28 63 Kehtna 106 Põlliku Paide Kirna

Saxby Linnamäe 9 Palivere Marimetsa Tamme Raikküla 15 Käru Türi 26 Öisu

Hullo Sviby Taebla 41 10 Valgu Lelle Särevere Prandi

si majäks **Haapsalu** 29 Sipa Lühuvski 27 15 Laupa

Vohilaid saar Valgevälja Koluvere Märjamaa Velise 103 Vändra

Vahtrepa Ungru Ridala Kullamaa 69 Vana-Vigala 62 Järvakandi Eidapere 5 86

Heltermaa 31 Oonga Martna Pärdu Kaisma 58 Pärnjõe Kurgja 74

Heinlaid saar Kirbla Kivi-Vigala Pärnjõe Suurejõe Võhma

Kaevati saar Tauksi saar Kiideva Kasari Penijõe Lihula Avaste soo Suure-Jaani 57 Olustvere

Matsalu laht Matsalu rahvuspark 10 Tuudi Oidrema soo Kaansoo Lõhavere

Muhu saar Tupenurme Kõmsi Karuse Oidrema Tarva Pärnu-Jaagupi E67 Maima Tootsi **Viljandi**

Koguva Lüva Hellamaa Kuivastu Kalli Lavassaare Are Suigu Tori Kõpu 92 Heimtali

Piiri 10 Virtsu Paatsalu 60 82 Sauga 47 Ramsi

Orissaare Pädaste Varbla Tõhela järv Audru Sauga 59 Sindi Tipu Uue-Kariste

Põide Tornimäe Kõrkvere Kihlepa Paikuse 47 Vana-Kariste Öisu jv

Matsi Ermistu järv Kulli **Pärnu** Silla 65 Surju Halliste

Laimjala Tõstamaa Uulu 47 Sigaste Abja-Paluoja Halliste

igujärv Seliste Liu Metsaküla 6 Kilingi-Nõmme Tihemetsa Mõisaküla 34 Karksi-Nuia

Liivi laht Munalaid Manilaid Võiste 66 Penuja 54

Rannametsa-Soometsa 69 Sookuninga rahvuspark Vilpulka

Rīgas līcis Linaküla Lemsi Rannametsa Häädemeeste Nigula Lanksaare Jäärja P17

Kihnu saar E67 Kabli Majaka Soomaa rahvuspark Rūjiena Naukšēni

Treimani Rozēni Mazsalaca Sēļi 72 P22

Ruhnu Ainaži P15 P21 P16

Ruhnu saar Kuivīži Staicele Vecate Burtnieku ezers

Salacgrīva 55 Aloja **LATVIJA** Vilzēni P13 85 Matiši Dūre Renceni 86

A1 Via Baltica Riga Pāle P12 Puikule P15 Lizdeni Valmiera

210

Bu Ca Cb Cc Cd

65

BALTIC SEA

66

BALTIJAS

67

JŪRA

68

BALTIJOS

69

JŪRA

Lūžna
Ovišrags Oviši
Liepene Vēde
Stāvkrasts Circeņi
Staldzene
Busnieku ezers
Ventspils A10 E22 Pope
Dampeļi Tārgale Kamārce
Vanagi Vārve P122
Lēči Piltene
Užava P108 P123
Sīlmalas Kaktiņi Ziras Laidzesciems
P111 Muči Zlēkas
Sārnate Venta **59**
Lēpicas Nabas ezers
115 Jūrkalne Ēdole Padure
Buri P119
Alsunga Prjedaine
Ulmale Vilgales ezers Vent zumb
Pāvilosta Rīva Gūdenieki Birži
Saka P112
Akmensrags Grīņu Aprīki Turlava
Durbe Tebra Kikuri Cīldi
Ziemupe Cīrava Kazdanga Laidi
Vērgale Marijas Aizpute Valtaiki
P112 P117
Saraiki Vecpils Skrunda
L Rāva 112 **A**
Taši P111 Durbes ezers Kalvene Rudbārži
Tosmares ezers Durbe A9 P116
Tāši **100** Dzelzgale Dzelda
Grobiņa Krote
Alande Embūte
Liepāja Tadaiki Bunka 190 P106
Dubeni P106
Varata Priekule Vainode
P106
Liepājas ezers Krūte P114
Bernāti P113 Kalēti
Rūde Bārta
Nīca Bārta Aizviki Strē
Plostagals Sārte
Jūrmalciems Ječi 55 170
74 Narvydžiai Ylakiai
Kūpu kalns Aleksandrija Pašilė
Skuodas Raudoniai
A11 Barstyčiai
Papes ezers Lēnkimai Daukšiai Mosėdis Šatės
Rucava 218 169 **L**
Pape Grušlaukė Žemaitijo
Pape Senoji-Ipiltis Orvydu nacionali
sodyba parkas
A13 Darbėnai Salantai Plateliai
Šventoji 226 Šateikiai 164
Kulupėnai
Rūdaičiai Kartena Liepgiriai Pauošni
Palanga E272 A11 **50** **Plungė** architekt
Kretinga Lubiai ansambli
E272 168 Alantas 166 Stalgėnai
A13 Kretingalė Mižuikai
24 Jokūbavas 216 Baubliai Kuliai **36** 164
Giruliai 217 Minija Žvelsa Rietavas
Klaipėda

Nynäshamn

Lübeck, Travemünde

Ci 65

Ck

Cl

Cm

Cn 46

Rīgas līcis

Vidzemes jūrmala

66

116

107

66

82

67

87

83

39

68

82

49

69

LATVIJA

Valmiera

Cēsis

Sigulda

Gaujas nacionālais parks

RĪGA

Salaspils

Ogre

Ulbroka

Jūrmala

Jelgava

Bauska

Biržai

Pasvalys

Panevėžys

Vilnius

Panevėžys

LIETUVA

Jēkabpils

Līvāni

Rokiškis

Madona

56

47

65

57

96

104

80

55

87

Bu Ca Cb Cc Cd

69

Karlshamn

Kiel

70

B A L T I C S E A

71

Sassnitz

Gdynia

Baltijsk

72

Elbląg

73

Plunge

24 A13 216 Miżuikai 36 164
Palanga Kuliai
Giruliai 166 Žvelა Rietavas
Melnragė Vėžaičiai 197
KLAIPĖDA Gargždai E85 53 Endrejavas
Smiltynė Jakai Dovilai 227 Žadvainiai
Alksnynė Rimkai Veiviržėnai Judrėnai
 Agluonėnai L Kvėdarna
Juodkrantė Priekulė 126 I
Dreverna 141 Švėkšna 193
Kuršių nerija 167 49 Jurkaičiai 16
Pervalka Saugos Ramučiai Vainutas
Preila Kintai Kroku Žemaičių Naumiestis
Neringa Venté lanka ež Macikai 165 199
Kuršių nerijos Kuršių Rusnė Šilutė Katyčiai
nacionalinis marios (Heydekrug)
parkas Nida Juknaičiai Sesa 70
114 Mysovka 141 Usėnai Natk
Prohladnoe 36 Rukai Kamuna
Pričaly Jasnoe Neman Nemunas
Kuršskaja kosa Gorodkovo Pagėgiai 8
Rybačij Bol. Berežki Rževskoe Panemu
Nacional'nyj Tìmirjazevo Sovetsk
park Zapovednoe Slavsk
Kuršskaja kosa Matrosovo Gastellovo A216 Nema
K u r š s k i j Rževka
Lesnoj Zaja
z a l i v Golovkino Priamaja
m. Taran Gromovo Ohotnoe 21 Žilino
Svetlogorsk Pionerskij Zelenogradsk Polesskij kanal P
Primor'e zal. Teplyj Zalivnoe Ilíčevo Dzeržinskoe
Kulikovo Hrabrovo Nekrasovo Ušakovka Bol'šakovo 61 A Kalužskoe
Jantarnyj A217 Polessk Zales'e E77 60 Kalinovka
Russkoe Romanovo 25 Turgenevo Krasnyj Bor Pridorožnoe
Kruglovo Pereslavskoe K60 Morgunovo Sosnovka Dal'nee Krasnoe
S A M B I J A A217 Zarec'e Rečki Dal'nee Gremjač'e
111 Petrovo R O S S I J A Privol'noe
Primorsk Logvino Gur'evsk Dobroe Osinovka Eršovo 30 E28 A229 26
49 Ljublino Slavinsk Instruc
Vzmor'e Lesnoe KALININGRAD Nizov'e A229 E28 Talpaki Kamenskoe Maёvka
Svetlyj Калининград Malinovka 60 A216 Lesno
Pribrežnyj Maloe Borskoe E77 Gvardejsk Puškarёvo 39 Černjahovsk
kaliningradskij zaliv Lugovoe Гвардейск Zelencovo
kosa 71 Pregolja Ozerki Znamensk Ugrjumovo Svoboda
Rybačij Jablonevka Semenovo Druzba Novobobrujsk Frunzenskoe Krasno
Laduškin Novomoskovskoj Svetloe Niven'skoe 44 Progress 39 Sadovoe
Veseloe E28 Čehovo 44 Gusevo Mozyr' 165 Novostroevo
Mamonovo Pjatidorožnoe Medovoe Gvardejskoe Tišino Zajcevo Pravdinsk Lužki
101 Novoselovo Slavskoe 50 Reszla Domnovo 93 Podlipovo Otradnoe
Vituška 74 Krasnoznamenskoe Panfilovo Nilovo
Gronowo Kornevo Dolgorukovo Rjabinovka Dvorkino Sopkino Zabzernoe
Grechotki Pograničnoe Bagrationovsk Železnodorožnyj Krylovo Mie
Braniewo S22 Żelazna Góra Bogatovo 113 Širokoe Rudziszki Olownik
54 Bezledy Szczurkowo Gierkiny 63 Ma
Frombork 507 17 51 Moltajny Kaki Ogonki
Lelkowo Piotrowiec Bartoszyce Skandawa 210
Pakosze Górowo Iławeckie Sępopol Drogosze Węgorzewo
Myɫnary Kandyty Tolko N I Z I N A S Ę P O P O L S K A 157 Jez.
Nowica Zięby 512 Barciany Mamry
Pieniężno Wałsza Srokowo Dobie
W O 63 Jez.
Słobity Babiak Galiny Łabędnik 592 Korsze Sztynort Duży Jez. Dargin
Spędy P Stoczek Wielkie Jeziora Mazurskie Jez. Kisajno
Orneta Klasztorny Wozławki Wilczy Szaniec Kruklanki
Burdajny Lidzbark Warmiński Święta Lipka Kętrzyn Giżycko
Kwitajny Lubomino Bisztynek Reszel Wilkasy Kap.
72 51 Sątopy 592 Nakomiady 59
Markowo Miłakowo 507 72 Suryty 57 Lutry Bezławki Sterławki Jez.
199 Dobre Smolajny Jeziorany Jez. Luterskie 217 Łężany Wlk. Niegocin
Morąg Miasto Wilczkowo Międzylesie 52 Besia 220 59 63
Maɫdyty Głotowo P O J E Z I E R Z E 51 Bieńowo Szestno Ryn Jez. Jagodne
Zalewierze 181 Tułławki Szymonka Jez.
Jez. Narie O L S Z T Y Ń S K I E Niegocin
S7 Jez. Ruda Woda Pasłęk Jez. Dadaj
Ostróda Olsztyn Biskupiec

OSTSEE

MOR

BAŁTY

Kap Arkona
Putgarten
Vitt
71
Deutsche Allenstraße
Altenkirchen
Tromper Wiek
Dranske
Wiek
Glowe
Lohme
Nationalpark Jasmund
Königsstuhl 118
Stubbenkammer
Schaprode
Neuenkirchen
Trent
Sagard 161
Gr. Jasmunder Bodden
Sassnitz
Ummanz
Rappin
Lietzow
Ummanz
Kluis
Gingst
Neu Mukran
Prora
52
96
Rügen
Bergen auf Rügen
Prorer Wiek
Kubitzer Bodden
Rambin
Samtens
E251
Karow
196
Binz
Jagdschloss Granitz
Putbus
Sellin
Lancken Granitz
Baabe
Deutsche Alleenstraße
96
E22
Poseritz
Garz/Rügen
Schloss-park
Lauterbach
Vilm
Göhren
Mönchgut
Gustow
Zudar
Gager
Biosphärenreservat Südost-Rügen
Brandshagen
72
Thiessow
Stahlbrode
Reinberg
141
Greifswalder Oie
Greifswalder Bodden
Kołobrze
Stralsund
104
E251
E22
105
31
Mesekenhagen
Peenemünde
Ruden
POMMERSCHE BUCHT
Zatoka Pomorska
Dźwirzyno
Mrzeżyno
18
109
Greifswald
Lubmin
Kröslin
Karlshagen
Niechorze
Trzęsacz
Pobierowo
Rewal
Drzonov
Zieler
102
Griebenow
Eldena
Wusterhusen
Zinnowitz
Łędzic
Cerkwica
Derseków
Kemnitz
Katzow
Zempin
Koserow
Dziwnów
Gostyń
109
Trzebiatów
Sassen-Trantow
Gormin
20
Züssow
Hanshagen
Hohendorf
Lütow
Warthe
Naturpark Usedom
Bansin
Heringsdorf
Dziwnówek
Świerzno
Dargosław
109
Jarmen
Gützkow
111
Karlsburg
38
Schmatzin
Zemitz
Wehrland
Ahlbeck
Usedom
Wolin
97
Międzywodzie
Kamień Pomorski
Stuchów
Mechowo
Gryfice
S6
E28
Tutow
Lüssow
Murchin
Lassan
Mellenthin
111
Świnoujście
102
Kołczewo
Kodrąb
Dusin
92
Wyszobór
Wicimice
110
Demminer Land
Ziethen
Peene
110
Anklam
Anklamer Torturm
Dargen
110
Zirchow
93
12
E65
24
Międzyzdroje
107
Sibin
Śniatowo
76
E251
199
Pelsin
109
O.-Lilienthal-Gedenkstätte
Wolin
Woliński Park Narodowy
Recław
S3
Golczewo
Płoty
2019
Łabuń Wk
73
Breest
Spantekow
Stettiner Haff
Leopoldshagen
Zalew Szczeciński
Łąka
Moracz
Szczytniki
Resko
Rega
Staro
72
Bürow
197
Ducherow
Mönkebude
Ueckermünde
Altwarp
Nowe Warpno
Przybiernów
28
Błotno
Zabowo
6
Łososnica
Radowo
Sarnow
Löwitz
Czarnocin
Zielonczyn
Babigoszcz
NIZINA
2019
Troszczyno
Stremie
Altentreptow
69
39
Am Stettiner Haff
Eggesin
Czermnica
3
Stepnica
Stepnica
Czarna Łąka
E65
Nowogard
S6
Wierzbięcin
Jez. Woswin
Brunn
Friedland
Naturpark
Ferdinandshof
Ahlbeck
Trzebież
Dobieszczyn
Roztoka Odrzańska
Modrzewie
S6
2019
Osina
Jeników
Dobra
Neddemin
148
Galenbecker See
Rothemühl
Hinterten
Glashütte
Święta
Golczewo
6
E28
Goleniów
Mieszewo
Trzebawie
Sadelkow
124
Jatznick
109
Viereck
Tanowo
Modzewie
SzO
Mosty
Dębice
Jez. Woswin
20
Neu-brandenburg
12
Schönbeck
Strasburg (Uckermark)
Pasewalk
Zerrenthin
Boock
Dobra
Police
131
Lubczyna
Tarnówko
Maszewo
Nastazin
Tollensesee
67
Helpter Berge
179
Woldegk
63
Werbelow
Blumenhagen
104
Löcknitz
Lubieszyn
Mierzyn
29
SZCZECIN
Brama Wolińska
29
S6
Przemocze
Chociwel
96
Burg Stargard
Plath
Mühlenmuseum
33
Jagow
97
Brüssow
113
Dobra
Bobolin
10
Dąbie
S3
142
142
65
Jez. Insko
180
Groß Nemerow
34
70
198
Görlitz
38
12
13
Przecław
SZCZECIŃSKA
Gogolewo
Wichowo
29
Blankensee
198
Bredenfelde
Naturpark
Fürstenwerder
109
20
Carmzow
Krackow
Storkow
Kołbaskowo
E28
SZO
Przęsław
A6
Kijewo
119
10
Małocin
Kobylanka
25
20
Pezino
Dobra
Carpin
Feldberg
Möllenbeck
Feldberger
25
37
Schmölln
35
3
Rosów
Radziszewo
31
Klucz
119
Kościół farny
S10
Krąpiel
Ina
LAND
Schönermark
Gollmitz
Prenzlau
Damme
Penkun
113
Tantow
Binowo
Stare Czarnowo
14
Kołbacz
Stargard Szczeciński
Suchań
landschaft
Beenz
Boitzenburg
4
11
Zelisławiec
Będargowo
Warnice
Barnim
Wapnica
Lychen
Jakobshagen
Uckermärkische
198
Gramzow
Zichow
Kreuz Uckermark
National
Gartz (Oder)
Nowe Czarnowo
Gryfino
E65
Parsów
Żabów
Borzym
Bielice
Dolice
Piasecznik
Templiner Seen
Mittenwalde
6
7
37
Passow
Kunow
Tywa
64
Babinek
Lubanowo
Żalęcino
Chos
Densow
Templin
29
Schönermark
166
Widuchowa
Banie
Mielno Pyrzyckie
119
Pyrzyce
Przelewice
Jez. Płoń
Płońsko
ZIERZ
Blumenow
Hammelspring
Milmersdorf
Stegelitz
198
Wilmersdorf
Vierraden
park
Baniewice
Krzemień
52
E28
Greiffenberg
Schwedt /Oder
Krasne
Jez. Chłop
113
Pełczyce
65
Zabelsdorf
Vietmannsdorf
Friedrichswalde
54
Flemsdorf
Unteres Odertal
Krajnik Dolny
17
Trzcińsko-Zdrój
Jez. Pełcz
Barlinek
Zehdenick
109
Biosphärenreservat
Schorfheide-
Angermünde
Stolpe
167
Piasek
26
Róž
Łubianka
Buszów
75
Krewlin
Groß Dölln
Schorf-heide
Jagdschloss Hubertusstock
Groß Ziethen
Joachimsthal
Brodowin
Chojna (Königsberg i.d.N)
40
Myślibörz
S3
Bóbr
Bobrówko
167
30
Eichhorst
Werbellinsee
Chorin
Kloster Chorin
Liepe
Hohensaaten
Cedynia
124
Mętno
Piasecznio
Myślibörz
2021
Karsko
10
Falkenthal
Finow
Groß Schönebeck
Liebenwalde
Chorin
Oderberg
23
Gorzów

Ce · Cf · Cg · Ch · Ci

71

R O S S I J A

L I E T U V A

72

73

74

75

224

229

Jurbarkas

Antakalnis

Kaunas

Garliava

Marginkai

Piliuona

Kruonis

Darsūniškis

Pakuonis

Vilūnai

Prienai

Birštonas

Jieznas

Stakliškės

Vilnius

Alytus

Merkinė

Dzūkijos

nacionalinis

parkas

Grūto parkas

Druskininkai

Ratnyčia

LT

BY

H R O D N A
ГРОДНА

Skidal'
Скідаль

B E L A R U S

Sokółka

Sovetsk

Kaliningrad

Gusev

Gołdap

Suwałki

Olecko

Ełk

Grajewo

Augustów

Białystok

Zambrów

Olsztyn

Pisz

Łomża

Warszawa

Siedlce

Międzyrzec Podlaska

P O L S K A

WROCŁAW

Jawor
Legnica
Zgorzelec
Namysłów
Jelcz-Laskowice

Strzegom
Świdnica
Oława
Brzeg

Kowary
WAŁBRZYCH
Strzelin

Kamienna Góra
Boguszów-Gorce
Pieszyce
Dzierżoniów
Ziębice
Nysa
Krapkowice

Trutnov
Nowa Ruda
Kłodzko
Prudnik

Náchod
Kudowa-Zdrój
Głuchołazy

Jaroměř
Jeseník
Głubczyce

Rychnov n. Kněžnou
Krnov

Bystrzyca Kłodzka
Bruntál
Opava

Vysoké Mýto
Šumperk

Česká Třebová
Zábřeh

Litomyšl
Mohelnice
Uničov
Bílovec

Svitavy
Moravská Třebová
Litovel
Šternberk
Odry

Boskovice
Prostějov
Hranice na Moravě

Žďár n. Sázavou
OLOMOUC
Přerov

Bystřice n. Pernštejnem
Vyškov
Kroměříž
Bystřice pod Hostýnem

Vel. Meziříčí
Tišnov
Blansko
Holešov

Zlín

BRNO
Otrokovice

Cg Ch Cl

Ci

Uzhorod

УКРАЇНА

UKRAJINS'KI KARPATY

Mukačeve
Мукачеве

Berehove
Береове

Vynohradiv
Виноградів

Chust
Хуст

Rachiv
Рахів

Karpats'kyj
zapovidnyk

MAGYARORSZÁG
(HUNGARY)

Muntii Oaşului

Sighetu
Marmaţiei

Maramoroş

Muntii

Negreşti-Oaş

Satu Mare

Carei

Muntii Ignişului

BAIA MARE

Baia
Sprie

Vişeu
de Su

Muntii Tibleşului

Culmea Codrului

Tăşnad

Dealurile Silvaniei

R O

Preluca

Târgu
Lăpuş

M
Dealurile Năsău

Simleu
Silvaniei

Zalău

Dej

Beclean

Năsăud

Muntele Şes

Muntii Meseş

I Ş

Gherla

P

Muntii Vlădeasa

C â m p i a

T r a n s i l v a n i e i

Băciu

Floreşti

CLUJ-NAPOCA

Aphida

256

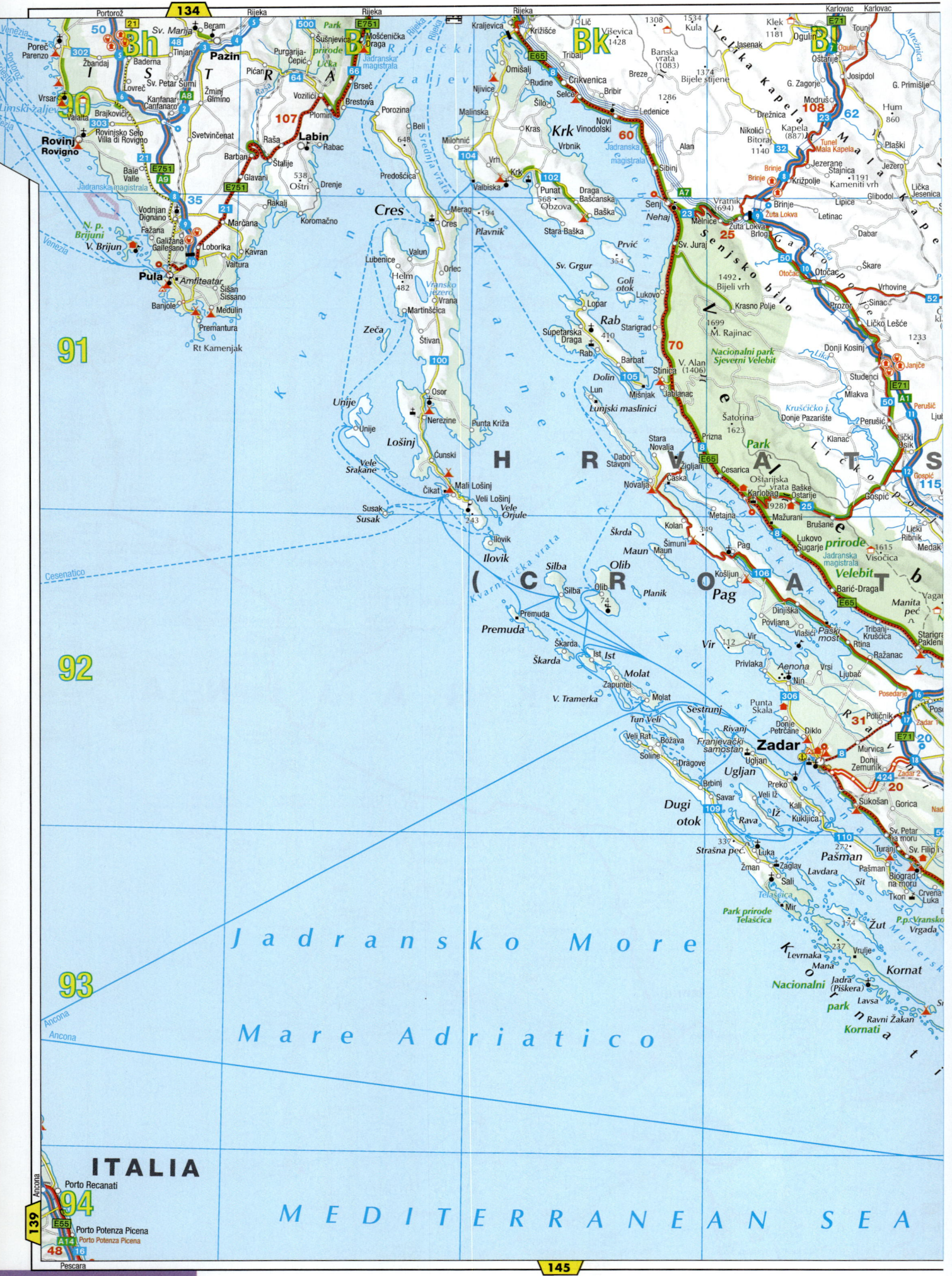

91

92

93

Jadransko More

Mare Adriatico

ITALIA

MEDITERRANEAN SEA

Mâcin
Greci
Parcul National
Muntii Macinului
Macinului
Muntii Macinului

Galati
Somova
Niculitel
93
Mineri
Tulcea
Partizani
Maliuc
Sulina
Gorgova
Crisan
Iacob
Sulina

Pod
Niculitel
312
Frecatei
Uzum
Nufaru
Delta Dunarii
Caraorman
Vatafu
L. Lumina

Hamcearca
Catalui
223
Mahmudia
Uzlina
L. Rosu

Podisul
Nalbant
45
Valea
Nucarilor
Murighiol
Uzlina
Padurea
Caraorman
L. Puiu

Dobrogei de Nord
Dorobantu
400
Ciucurova
52
Sari Saltik
Babadag
Agighiol
Sarinasuf
79
Dunavatu
de Jos
Bratul Sf. Gheorghe
Canalul Dunavatu

Ostrov
Magurele
Slava
Chercheza
25
224
Salciora
Sabangia
Zebil
Sarichioi
L. Babadag
I. Popina
I. Gradistea
Canalul-Mustaca-Razim
Sfântu
Gheorghe
I-le Sacalinul Mic

Făgărasu Nou
Topolog
Slava Rusa
22
Enisala
L. Razim
L. Holbina
L. Dranov
Sfintu Gheorghe-Palade-Pensor
Cnl. Ciutica-Zaton

Dăeni
Rahman
55
Simbata Nouă
Camena
Ceamurlia
de Sus
Baia
Juriloveca
L. Golovita
I-le Sacalinul Mare

Agaua
Gârliciu
Vulturu
Sarighiol
de Deal
Beidaud
Ceamurlia
de Jos
Periteasca-
Gura Portitei

Ciobanu
Horia
210
Râmnicu
de Jos
Mihai Viteazu
Sinoie 28
L. Zmeica

Ghindăresti
Saraiu
Runcu
Casimcea
Cogealac
Sinoie
Istria
Cetatea
Histria
Lacul Sinoie

Topalu
Stupina
Pantelimon
Cheia
73
Nuntasi
Grindul
Chituc

Capidava
Crucea
Cheia
Sacele
L. Nuntasi

Dunarea
Gălbiori
Târgusor
P. Liliecilor
P. La Adam
Vadu

Siliştea Dorobantu
81
Nicolae
Bălcescu
57
Piatra
Corbu

Mihail
Kogălniceanu
Tasaul

Cernavodă
Tortoman
Nazarcea
Năvodari

Mircea
Vodă
Saligny
Satu
Nou
Cuza Vodă
Castelu
79
Ovidiu
Mamaia
L. Siutghiol

Cochirleni
Medgidia
Valea
Dacilor
Poarta Albă
Poiana
CONSTANTA

Peştera
70
Basarabi
Valu
lui Traian
Valu
lui Traian
10
Cumpăna
Agigea

Pietreni
Ciocârlia
Cobadin
Mereni
Techirghiol
Eforie Nord
L. Techirghiol
Eforie Sud

Deleni
Viisoara
Ciobănita
Topraisar
Tuzla

Sipotele
Amzacea
64
Costineşti

Padurea
Dumbrăveni
Ploieni
38
Comana
Pecineaga
53
39
Unirea
L. Tatlageac

Dumbrăveni
Independenta
Chirnogeni
Cotu Văii
Olimp
Neptun
Jupiter
Aurora
Venus
Saturn

Kraiste
Cerchezu
Negru
Vodă
Albeşti
Mangalia
L. Mangalia
2 Mai
Vama Veche

Izvorovo
Jovkovo
Coroana
Padurea
Negru Vodă
Limanu
Pestera Limanu
Vicovo
92

Kapinovo
Kardam
Pisarovo
Rogozina
Spasovo
Granicar
Bezanovo
Durankulak
Kosmos
Durankulasko
Ezero

General
Toševo
Cernookovo
Cernomorci
Durankulak
Bilo
Vaklino
Krapec

Prisad
Ljuljakovo
Sărnino
41
29
Preselenci
Velikovo
Vaklino

Plenimir
Malina
Sredina
Belgun
Septemvrijci
Tvärdica
Ezerec
61
Dobrudža
Šablensko tuzla

General
Kolevo
Vasilevo
Dropla
Vidno
Prolez
Šabla
N. Šabla

veštarovo
Dăhrava
Konare
Čelopečene
Goričane
Tjulenovo

Trigorci
Vranino
Ireček
Rakovski
Gorun
27
29
Senokos
Sokolovo
Gurkovo
Mogilište
Kámen Brjag

lino
Hrabrovo
Karvuna
Caričino
Topola
Sveti
Nikola

reevo
9
Balčik
Božurets
Kavarna
Bálgarevo
Rusalka

Batovo
Obročište
Tuzlata
Morska
Zvezda
Nos Kaliakra

Albena
Kranevo
Zlatni Pjasáci
47
Zlatni Pjasáci

Varna
Cajka
Vinica

274

Cr Cs Ct

KARADENİZ

İncesırt
Armagan
Yeşilce
Dupnisa Mağarası
Sarpdere
Avcılar
İğneada Burnu
Limanköy
İğneada
İğneada Longoz Ormanları
Milli Parkı
Çukur-
pınar
Yenice
565
Demirköy
Sivriler
Mahya Dağı
1031
Üsküp
Kurudere
Evcller
Akören
İslâmbeyli
Sergen
Hacıfaklı
Kaynarca
Servi Br.
Küçükyayla
Kömürköy
Kıyıköy
Poyralı
Evrencik
Hamidiye
Pınarhisar
Vize
020
Aksicim
Tozaklı
Çevizköy
Evrenliköy
Çakıllı
Karaağaç
Kadıköy
Saray
Safaalan
Binkılıç
Karacaköy Ormanlı
Durusu
Gölü
Balaban
Yeniköy
Karaburun
Durusu
2018
Kumköy
Kilyos
Yavuz Sultan

KARADENİZ

TEKİRDAĞ

İSTANBUL

Marmara Denizi
Sea of Marmara

Marmara Adası

BANDIRMA

Gemlik

Mudanya

BURSA

Ca
Cb
Cc
Cd

Kérkira
102

103

104

105

I Ó N I O

P É L A G O S

Kérkira

Lefkáda

Itháki

Kefalloniá

Zákinthos

Igoumenitsa

Ormós
Agiou Ioánnou
Nekrómantio

Párga

Préveza
Πρέβεζα

Lefkáda

Meganíssi

Kálamos

Kastós

Vromónas

Átokos

Drakonéra

Petalás

Makrí

Oxiá

Mesolóngi
Μεσολόγγι

Árta
Άρτα

Agrínio
Αγρίνιο

Amfilohía

Zákinthos
Ζάκυνθος

Amaliáda
Αμαλιάδα

Pírgos
Πύργος

Olympia

Psathoúra

Akrotíri Erimítis
Gioúra
570

Pipéri

Kirá Panagiá
299

Ethnikó Thalássio Párko

Alónissos Vóries Sporádes

Akrotíri Gérakas

Alónnisos
456
Peristéra
260
Patitíri
Adelfí

Skándzoura

SKU

368
Ólimbos Skíros
Skiropoúla

Skíros
Linariá
Kohílas
772
Valáxa

Akrotíri Lithári

Sarakinó

Neohóri
34
Xinóvrissi
102
Argalastí
Promíri
Milína
Plataniá

Kástro
433
Skíathos
Máratha
Skíathos
Tsoungriá

Glóssa
Loutráki 680
Skópelos
Skópelos
Agnóntas
Akrotíri Míti

Vóries Sporádes

Akrotíri
Artemíssio
Pontikoníssi
Agriovótano
Artemíssio Ellinikà
86
Krionerítis Pappádes
Kokinómbléa Ahládi
Xiró Angáli
991 Agía Anna
Kourkoúli Strofiliá
Límni Mandoúdi
Galatáki
103
Pílio
Prokópi
Pixariá
77 1343
67 Néos Pagóntas
Ágios Stavrós
(605)
Kamaritsa
Neotrívia Psahná
Politikà Kastélla
Néa
Artáki Pissónas
77 Drossiá
Halkída
Χαλκίδα

Évvia

Dírfis

Paralía
Hiliadoú
Metóhio
Androniáni
866 Kími
Paralía
Kími
Kádio Oxílithos
Stení Dírfios
Séta
Místros Trahíli Akrotíri Ohthonías
761 Orológi
Theológos Ágios Harálambos
1171
Ólimbos Ágios Loukás
Neohóri
Áno Váthia Lépoura
Erétria Amárinthos Kriezá Akrotíri Poúnda
Alivéri

Ágios Geórgios
Malesína
Lárimna
Martíno Ágios Ioánnis
Akréfnio · 698
Ptio Loukíssia
Akréfia Mourikí
Límni Ilíki Ságmata
Aliártos 1021
Livádia Thíva/Mourikí 16 Eleónas/Ritsóna
A11
4 44 Halkída
Thíva 24 Vassilikó
Θήβα Arma Schimatári
(218) Kallithéa Tanágra
Melissohóri Neohoráki Inofíta
Kaparéli E962 Asopós Ágios Thomás
46 Pláteés Eléftheres Avlóna
Kithéron Óros Pánakto Skoúrta
1409 Erithrés
Egósthena Vília Inói Fili
Ínói Moní Parnitha Óros
Egósthena Ossioú Meletíou 1413
Ágios 1131 Agía Sotíra Karampóla
Iérotheos 25 Klistó
Óros Patéras Mándra Ágios Triás Parníthas
3 Mándra Fili
Mégara Asprópirgos Dekélia
Mégara Αστρόπυργος
Néa A6 Kifissiá
Péramas A8 Elefsína PERISTÉRIO Maroúsi
Páhi Ελευσίνα Ilio Pendéli
Salamína Péramas Halándri Agía
Σαλαμίνα Πέραμα Nίκea E94 Paraskevf
Keratsíni Νίκαια Akrópolis
Akrotíri Petrítis 365 PIREAS KALLITHÉA Peanía
Eántio Πειραιάς ATHÍNA Ilioúpoli Vravróna
Salamína Αθήνα 26 Koropí
Diápora Nissiá Glifáda 27
105 Voúla Kalívia
Souvála Vouliagméni Kalúbia
Égina Aféa Fléves Varkíza
Angístri Agía Marína 59 91
Égina Anávissos
Angístri Óros Thorikó
Pérdika Afaía Arsída Paléa
Angístri Fókea Kató Soúnio
Ethnikós Drimós Souníou Poseidónos
Patróklou Akrotíri Soúnio

Vórios Evoïkós Kólpos

Kandíli
1225

Nótios Evoïkós Kólpos

Límni
Distoú
Distós

73
Almiropótamos
Messohória

E L L

Panagía
648

Néa Stíra

Rámnous
Agía Marína
Néa Stíra
Stíra
680

Vatisí

Marmári Óhi
1398 Óhi

Platanistós
Potámi

Kárystos

Giannítsi
Kalérgo
Ágios Dimitrios
Kómita

Akrotíri Kafírea

Stenó Karístou
Akrotíri Kambanís

Kalívari
Epáno Fellós

Ándi

Gávrio
Arnás
Batsí 994
Apíkia
Paleópoli

Ethnikó Párko
Shiniá Marathóna
Marathónas
Marathon
Ágios Stéfanos
Shiniás
88
Néa Mákri
Νέα Μάκρη
Ntaoú Pendéli
15 Rafína
Ραφήνα
Spáta Artemis
Άρτεμις
Moní Peanía
Kessarianí Pórto Ráfti
1026 Moní Sotíras
Markópoulo 49
Keratéa
Lagonissí

Saronikós Kólpos

Nissí Petalií

Ormós
Karístou

Mandiloú

Kéas

Agía Irini
Kató Soúnio Naós
Lávrio Makroníssi
Thorikó
89 Thorikó
Korissía
Vourkári
Kéa Otziás
Kéa

Giáros

Ermoúpoli (Síros)
Ándi Síros

Paros
Tinos

Cl Cm

Mírina (Límnos)

Çanakkale

Tuzla
Gülpınar Tamiş Lámponia Ahmetçe Adatepe
Ágios Efstrátios 567 Küçükkuyu
303 Körubaşı Paşaköy Büyükhusun
Chryse Sazlı
Ágios Efstrátios
Akrotíri Tripití Hamaxítos Babakale Bademli Behramkale Kadırga
Baba Burnu 425 **TÜRKİYE**
Assos
Polymedium

Maden
Adası
Mithímna **Alibey Adası**
(Mólyvos) Sikaminiá Alibey
836
Pétra Stypsi Kápi Mandámados Şeytan
Sofrası
Akrotíri Fourniá
Antissa Skalohóri Sarımsaklı
Moní Moní Perivóli
Moní Ipsilón Ántissa Moní Limónos Agía Paraskeví
Sígri 511 Kalloní Pírgi Thérmis
Akrotíri Sígri Parákila Mistegná 451 Pámfiila
Eressós Ágra Vatoússa 36 Thermí
Skála Vassiliká Agiássos **Mitilíni**
Eressós Skála Eressoú Káto Trítos **Μυτιλήνη**
Polihnítos 968 Ambelikó Ólimbos *Kólpos
Géras* 486
Lésvos Vaterá Skópelos Loutrá Agriliá
Akrotíri Ágios Fokás Plomári Pérama Kratígou
Akrotíri
Agriliá

E G E D E N İ Z İ

Kömür Burnu
Hasseki Karaburun
Salman Yaylaköy 505
Psará Ak Dağ Köşedere
Agiásmata Küçükbahçe 1218
Andipsará Psará Kambiá Akrotíri Vamvakás Mordoğan
Melaniós 1297 Mármaro *Inoússes*
Akrotíri Melaniós Pelinéo Inoússes
Kardámila Delphínion
Fitá Passás **TÜRKİYE**
Volissós Pitioús
Langáda Kara Ada
Sidiroúnda Balıklıova
Marathóvounos Vrondádos Top Burnu *Erythraí* İldır
Híos Anávatos 796 Dalyanköy Kadıovacık
Híos Gülbahçe
Lithío Néa Moní Χίος Çeşme Sıfne Barbaros
Haïkió Karfás Çiftlikköy Ilıca Reşdere
Á D L A Passá Limáni Véssa 304 Uzunkuyu
Kallimassiá Ovacık 71 300 Karaköy İzmir
Mestá Eláta Armólia Alaçatı 7
Akrotíri Mestón Nénita Tursite Zeytinli Zeytinler
Páto Fanó Pirgí Kómi Deniz Kıran Dağı
Kámp Yeri 712
Emporió Emboriós 363
Akrotíri Mástiho Teke Burnu

S

A G O S

ros
Stenýs
Ándros
Ormós
Kórthio Kallithéa
Sámos Ágia
Sámos Kiriakí
Akrotíri Fanári *Ágia Kiriakí*
Ormós *Tínos* Ermoúpoli (Síros) Ikaría Perdíki **Fourní**
Panórmou Píreás Armenistís Évdilos Agios Kírikos
Panórmos

Ci

Ck

Cl

Cm

E G É O P É L A

105

Gávrio
Batsí 994
Arnás
Apikía
Steniés
Áno
Paleópoli
Ándros
Ormós
Kórthio

Ándros

Agía Iríni
Korissía
Otziás
Vourkári
Kéa
Kéa
•561
Koundouros
Agía Triáda
Karthéa

Akrotíri Steno

Ormós
Panórmou
Istérnia
Pánormos
Kalloní
Agápi
Akrotíri Livada

Tínos

Kíonia
650
Falatádos

Kíonia
Panagía Evangelístria
Tínos

Akrotíri
Tamelos
Kéfalos
Akrotíri
Akrotíri Pálos

Kástro
Loutrá
Kíthnos
Kíthnos
Driopís
Kanála
Mérihas

Síros
Áno Síros
442
Ermoúpoli
Ερμούπολη
Kíni
Finikas
Posidonía
Vári
Akrotíri
Vinglostássi

Ágios Stéfanos
•372
Mikonos
Áno Méra
Kalafáti
LMK
Platí Gialó
Míkonos
Rínia
Delos
Dílos

Dragoníssi

106

Stenó Serifou

Serfopoúla

Sérifos
Akrotíri Vólos
Taxiarho
Panagía
585•
Koutalás
Sérifos
Livádi

Akrotíri Kórakas
Náousa
Longovárdas
Mármara
Páros
Páros
Poúnda
747
Léfkes
Marpissa
Pisso Livádi
Driós

Páros

Akrotíri
Stavros
Apóllo
Mármara
Kóronos
Náxos
Engarés
Apírados
Moutsoúna
1001
Filóti
Danakós
Náxos Zéfs
Kastráki
Aliko

Náxos

Donoússa
Donoússa

Akrotíri Fílippos
Sífnos
Kámares
Artemó
Kástro
Apollonía
694•
Platís Gialós
Akrotíri Kondós

Sífnos

Andíparos
Andíparos
299
Spíleo
Stalaktiton
Despotikó
Akrotíri
Petalída

Akrotíri Katoméri
Koufoníssi
Koufoníssi
Káto
Koufoníssi
Shinoússa
Kéros
432•
Kéros
Áno Antikéri

Nikour

Kímolos
398
Psáthi
Akrotíri-Spilas
Apollonía
Voúdia
Milos
Filakopi
Adámas
Ralaki
Hálakos
Kánava
•751
Profítis Ilías
Akrotíri
Psális

Mílos

Políegos

Stenó Kamáritsa Sífnou

Stenó Políegou Folégandrou

Sikinos
553
Sikinos
Aloprónia

Folégandros
Folégandros
415
Karavostássis

Íos
Íos
713
Manganári
Akrotíri Ahládes

Ágios Geórgios
Iráklia
Iráklia
•419

Shinoússa

Mávri
Míti
Katápola
Arkessíni
Mínoa

E L L

L

Akrotíri Kalotássi

Ándros

Akrotíri Mavrópetra
Oía
Thirassía
Néa
Kaméni
Thira
LTR
Athiniós
Thíra
(Santoríni)
Akrotíri
Émborio
566
Perissa
Akrotíri
Exomítis
Kamári
Thíra

Thirassía

Anáfi
582
Anáfi

Pahiá
Mákr

108

Hristianí

K r i t i k ó

P é l a g o s

109

Iráklio (Kríti)

Iráklio (Kríti)

Cn

Co

Co

G O S

Ikaría

Armenistis
Perdíki
Évdilos
Hristós
Amáló
Plagiá
Thérma
Ágios Kirikos
1037
1033

N ó t i i S p o r á d e s (D o d e k á n i s s a)

Thímena
Thímena
Foúrni
Fourní
Ágios Minás

Karlovássi
Kosmadéi
Kastanéa
Kallithéa
1433
Marathókampos
Kámpos
Koumeíka
Marathókambou
Spatharéi
Pagóndas
Avlákia
Kokkári
Idroússa
Platános
Pándrosso
Pirgos
Hóra
Mitilinii
Heraion
Ágia Kiriakí
Agia
Kiriakí
Kólpos
Iréo
Dii Burnu
62
1153
Sámos
Kamára
Vathí
Páli
Ámmos
Akrotíri
Katsoúni
Pithagório
SMI
Heraion

Sámos

Kuşadası

Selçuk İzmir
Magnesia
Germencik
Gökcealan Gümüşköy
Ortaklar 43 Mursallı
Üzümlü
1019
Sazlı
525
Söke (38)
Haydarlı
Büyük Menderes
Bağarası
Davutlar Savulca
Güzelçamlı
Pánionion
[Priene]
1046
1237
Doğanbey
Güllübahçe
Burunköy Yeşilköy
Özbaşı
Sayrakçı
658
Akrotíri
Prásso
Kuşadası
Körfezi
Dilek Yarımadası
Milli Parkı
D
Karine
Balat Ovası
Avşar Yeniköy
Karakaya

Amáló

Amorgós

Á D A

Tholária
Egiáli
Potamós
Panagía Hozoviótissa
orgós
Krikelas
822
Megálo Livádi
Akrotíri Xódoto
Kínaros

Levítha

Astipálea
Vathí
Ofidoússa
482
Análipsi
Astipálea

Akrotíri Fanári
Akrotíri Tsoúloúfi
Kámbos
Skála
Moní Agíou Ioánnou
Pátmos
277
Lipsí
Lipsí

Pátmos

Arkí
Arki

Agathoníssi

Farmakoníssi

Partheni
Léros
Agia Marína
Lákki
Xirókambo
327

Léros

Kalólimnos

Emborió
Télendos
Arginónda
Mirtiés
Pánormos
Horió
678
Vathís
Kálimnos
Kálimnos
Κάλυμνος

Kálimnos

Psérimos
Psérimos

Marmári
Trigáki
Mastihári
Zipári
Pili
846
Asfendioú
Antimáhia
Kardámena
KGS
Kéfalos
Kamári
428
Látra
Akrotíri
Kríkelas

Kós
Κώς
Asklepíeion
Akrotíri Ágios Fokás
Akrotíri Skandári

Kós

Giali
Páli Níssiros
Mandráki Emboriós
698
Kratír Niklá

Milet
Balat
Yeniköy
Akköy
Myos
Heraklea (Latmos)
Kapıkırı
Çamiçi
525
105
Teichiussa Karaba Tüneli
Didim
(Didyma) Didim
Tekeağaç
Burnu
Akbük Limanı
Akbük
Kazıklı
1083
Altınkum
Kızılağaç
Iasos
Kıyıkışlacık
Kazıklı Limanı

T Ü R K İ Y E

Güllük
Körfezi
Güllük
Dörttepe
Salih Adası Hisar
48
330
Türkbükü
Güvercinlik
Yalıkavak
Karakaya
Pazar Dağı
Myndos 690
19 Ortakent
Gümüşlük
BODRUM
Halikarnassos
Turgutreis (Karatoprak)
Yalı
Akyarlar
Fener Burnu
Termal Deniz
Mağarası
Kara Ada

Reşadiye Yarımadası
İnce Burun
Boz Dağı
1144
İskandil Burnu Döşeme
Knidos Yazıköy
Dereboynu Mesudiye
Burnu Palamutbükü
Simi

Ródos
Ródos

Simi

Ofidoússa
482
Análipsi
Astipálea

Sírna

Sírna

Akrotíri Orfós
Megalóhóri
651
Livádia
Tílos
Akrotíri
Tráhilos

Ródos

Ródos

Hálki

K a r p á t h i o P é l a g o s

Tría Nissiá

Sofianá

Fri (Kássos)

I k á r i o n P é l a g o s

Cg

Ch

Ci

Spárti
Veliés
Akrotíri Kremmidi
Monemvassía

107

Nómia
Pandanássa
716

Kólpos
Epidávrou Limerás

Pelopónnissos

Dermatiánika

Elafónissos
Neápoli
Káto Kastaniá

Elafónissi
Ormós Neapóleos
Velanídia
772

Akrotíri Maléas

Kala-
máta
Akrotíri
Spathí

Karavás

Agía Pelagía

Milopótamos
507
Diakófti
Avlémonas

108

Kíthira
Kapsáli
Kíthira

Kíthira

Akrotíri Kapélo

Pori

Potamós

Andikíthira

109

Steno Kithiron

Steno Kithiron

K r i t i k ó

E L L

Milos
Raláki
Hálakos
Adámas
Kánava

Profítis Ilías

Akrotíri Psális

Mílos

Ananés

Adámas (Mílos)

Steno
Folegandrou

110

Akrotíri Spánda

Imeri Granvoúsa
Akrotíri
Voúxa
Hersoníssos
Rodópou
748

Bálos
762

Kólpos Kíssamou

Rodopós

Kolibári

Stavrós

Akrotíri Tripití
Moní Gouvernétou
A k r o t í r i
Agía Triáda

Phalassarna

Kíssamos
(Kastélli)

Máleme
Plataniás

Haniá
Χανιά

CH

90
E65
Spiliá
90

Soúda

Akrotíri Drápano

Plátanos

48
Voukoliés
Alikianós
Mourniés
Nerokoúros
A90

Stérnes
Ormós Soúdas

Sfinári

Topólia

Mesklá

Néo Horió
E75
Kalíves

Kámbos
Élos
Flória

Lákki
56
Vámos
Ormós Almiroú

Réthimno
Ρέθυμνο
Stavroménos

Moní Hrissoskalítissas
1182
Kándanos
Prassés
Omalós
Xilóskalo
(1227)
Fisikó Párko Samariás
Vrisses

90
Georgioúpoli
Episkopí

Moní

Voutás
Rodováni

L e f k á

Óri

Karés
Kournás
Mir, okéfala

77

Elafonísi
Soúgia
2116
Farángi
Samariás
2453
Páhnes
Kournás

Spíli

Paleohóra

Akrotíri Kriós

Agía Rouméli
Loutró
Hóra Sfakíon

Selliá
Plakiás

55

77

Frangokástello

Akrotíri Méliss

Méla

111

Gavdopoúla

Paximád

M e

Gávdos
Ámbelos
345
Kastrí Karapéa

M E D I T E

Ck

Cl

Cm

Cn

Psáthi (Kímolos)
Psáthi (Kímolos)
dámas (Milos)
Sífnos
Náxos

Folégandros
ondou

Folégandros
415
Karavostássis

Folégandros

Síkinos
Aloprónia
553
Sýkinos

Síkinos

Íos
713
Íos

Manganári

Akrotíri Ahládes

Ándros

Astipálea

Astipálea

Ofidoússa

Akrotíri Mavrópetra

Thirassía
Thirassía
Néa
Kaméni
Thíra
Thíra
(Santoríni)
Ía

Athiniós

Akrotíri
566
Thíra
Kamári

Akrotíri
Emborio
Perissa
Exomítis

Anáfi
582
Anáfi

Pahiá
Mákra

Ródos

K a r p á t h i o P é l a g o s

Á D A

Hristianí

P é l a g o s

Fri (Kássos)

K r í t i

Fri (Kássos)

Día

Pánormos
Akrotíri Stavrós
Agía Pelagía
Kólpos Iraklíou
Sísses

E75
90

76
1083
Fódele

Pé(rama
Damásta
IRÁKLIO
Ηράκλειο
Gázi
Akrotíri
Ágios Ioánnis
Dragonáda
228

Arkadíou
Axós
Alikarnassós
Αλικαρνασσός
Limenas Hersoníssou
Pláka
Gianissáda
147

Í d i Ó r o s
Zoniana
Anógia
Tílisos
Gournes
Mália
Spinalónga
Lemesos
Akrotíri
Síderos

Apóstoli
97
Fortétsa
Φορτέτσα
Knossós
Mohós
Eloúnda
Itanos

Amári
Psilorítis
2456
Ágios
Míronas
Dáfnes
Ioúhtas Epáno Arhánes
811
Goniés
Tzermiádo
Neápoli
90
Kólpos Vaï
Vaï

Áno Méros
Fourfourás
Kroussónas
Káto Ássites
Profítis Ilías
Thrapsanó
Kastélli
340
Ágios Nikólaos
Άγιος Νικόλαος
Láto
Móhlos
Sitía
Moní
Toplóu

Kamáres
2020
Zarós
45
48
Arkalohóri
Djktéon
Ándron
Psihro
Ó r o s D í k t i
Krítsa
(300)
Ágios Stéfanos
49
E75
90
Skopí
Palékastro
Akrotíri
Pláka

97
Agía Galíni
2019
Górtis
97
Tiímbaki
35
Míres
Agía Varvára
(700)
Teféli
99
2148
Kaló Horió
Pahiá Ámmos
24
Goúrnia
Stáka
Kavoússi
Éxo
Moulianá
1476
Óri Thríptis
Ágios Stéfanos
(450)
Mitáto
Zákros
819
Kato Zákros
Hametoúlio

Vóri
Trías
Phaistos
Ágia Déka
Pómbia
52
Áno Viános
Péfkos
48
Anatolí
15
Kato Horió
54
Lithínes
Zíros

ssarás
Matala
Hárakas
Pirgos
(290)
Tsoútsouros
Arvi
Keratókambos
Mírtos
Ierápetra
Makrígialos
Akrotíri Goudoúra

Akrotíri Líthinon
Kalí Liménes
Léndas
K ó f i n a s Ó r o s
1231
Hrisí
Hrisí
Koufonísi
64

R R A N E A N S E A

Co **Cp** **Cq** **Cr**

Güllük
Körfezi

Milas
Ekinanban
Damarası
Bencik Dağı
1396
Kafaca

Güllük
313
BJV
Kindya
Ağaçlıhüyük
İzikoy
Pesados
Damarası
Demirciler
Pınarköy
Kale
Keramos

Çiftlikköy
Yeşilyurt
Yeniköy
Bağyaka
Yerkesik
Yenice
Akyaka

Salih Adası
Dörttepe
48
330
Türkbükü
Pazar Dağı
690
Ortakent
Güvercinlik
Mumcular
Yaran Dağı
879
Gürceğiz
Ören
Kultak

Yalıkavak
19
Karakaya
Myndos
Gümüşlük
Akyarlar
BODRUM
Halikarnassos
Yalı

106

Pátmos
Lípsi
Partheni
Léros
Agia Marina
Lakkí
Xirókampo

Emborió
Kálolimnos
Myndos
Karakaya
Sámos

Télendos
Arginónda
Kálimnos
Mírties
Pánormos
678
Horió
Vathís
Kálimnos
Κάλυμνος
Psérimos
Psérimos
Akrotíri Skaridári

Termal Deniz
Mağarası
Kara Ada

Gelibolu
Cetibeli
Kedreia
Cetibeli
(550)
400
Bayır
31

Marmári
Trigáki
Kós
Κώς
Akrotíri Ágios Fokás
TÜRKİYE
Marmaris
Yuvacık

107

Mastihári
Antimáhia
Pili
Zipári
Asfendiou
Asklepieíon
KGS
Kardámena
Kéfalos
Kardámena
Kámari
428
Látra
Akrotíri
Kríkelos
Kós
Giali

Reşadiye Yarımadası
İnce Burun
Körmen
Kızlan
Emecik
Risadiye
Karaköy
Aktur
400
522
Boz Dağı
1144
Döşeme
Kargı
Datça
Yazıköy
Mesudiye
Palamutbükü

Gökova Körfezi
Marmaris Denizi
Mağarası
İçmeler
Kástabos
Turgut
Hydas
880
Bozburun
Selimiye
Söğüt
Bayır
(455)
Çiftlik
Çadirga
Burnu

Hisárönü
Hisárönü
Körfezi
Erine
Adaköy
Turunç

Níssiros
Mandráki
Páli
Emboriós
698
Krátir
Nikliá
Knidos
Dereboynu
Burnu

Sími
Nímos
Emboriós
Sími
Pédi
Taşlıca
Sömbeki
Körfezi
520
Kasaréia
Lóryma
Kara Burun

108

Astipálea
Piraéas
Anáfi
Akrotíri Orfós
Megalohóri
651
Livádia
Tílos
Akrotíri
Tráhilos

Moni
Panormítis
Sésklio

Akrotíri
Zonári
Fethiye
Megísti

Ródos
Ρόδος
RHO
Kremastí Iálisós
Ialisós (Triánta)
Paradísi
Soroní
Filérimos
Maritsá
Koskinoú
Faliráki
Kamíros
Kalavárda
Sálakos
Kalithiés
Psínthos
Kritinia
Mandrikó
Kástellos
Eleoússa
Arhípoli
Afándou
Kolímbia
Profítis Ilías
798
Apóllona
Moni Tsambíka
95

Alimiá
Kástellos
Émbonas
1215
Atáviros
Moni Artamíti
Malónas
Arhángelos
Feráklos

Hálki
Hálki
Akrotíri
Armenistís
Siána
Ágios
Isidoros
Istrios
Moni Kamírou
Láerma
Kálathos
Lárdos

Monólithos
Moni Thári
Asklipiío
Apolakkiá
Váti
563
Gennádi
Mesanagrós
Lahaniá

Líndos
Péfki
Akrotíri Lárdos

Karpáthio
Pélagos

**ELLÁDA
(GREECE)**

Ródos

Akrotíri Paraspóri
Sariá

Akrotíri Prasonísi

**MEDITERRANEAN
SEA**

109

Diafáni
Ólimbos
718
Spóa
Kárpathos
Messohóri
1215
Apéri
Pilés
Kárpathos
Menetés
Arkássa
685
AOK
Akrotíri Kastéllou

Fethiye
Çavdır
Dümanlı Dağı
1957
Akyazı
Belpınar Geçidi
Kemerköy
Cu
Xanthos
Knik
Alacasık Geçidi
(990)
Çataloluk
Pydnai
Karadere
Üzümlü
İslamlar
Sarıbelen
Bölüceağaç
Kasaba
Gavurağılı
Letoon
Yeşilköy
TÜRKİYE
Patara
Kalkan
Tuzla Tepe
1366
Phellos
108
Yalı Burnu
Turkuvaz
Mağara
(Mavi Mağarası)
Yeniköy
Kaş
Antiphellus
Kadirleryakası
Işında
Ró
Megísti
Hindrelles
Mağarası
Ulu
Burun
MEDITERRANEAN SEA
Megísti
(Kastellórizo)
ELLÁDA
Strongilí
Kale

110

Frí
600
Arvanitohóri
Kássos
Akrotíri Hélatros
Iráklio
Armathiá
Sitía
Anáfi
Akrotíri
Aktís

0183

Citypläne · City maps · Plans des centre-villes · Stadcentrumkaarten
Piante dei centri urbani · Planos del centro de las ciudades · Byplaner · Stadskartor
Plany centrów miast · Plany středů měst · Mapy centier miest · Citytérképek
1 : 20 000

D	GB	F	NL
Autobahn - Vierspurige Straße	Motorway - Road with four lanes	Autoroute - Route à quatre voies	Autosnelweg - Weg met vier rijstroken
Durchgangsstraße - Hauptstraße	Thoroughfare - Main road	Route de transit - Route principale	Weg voor doorgaand verkeer - Hoofdweg
Einbahnstraße - Fußgängerzone	One-way street - Pedestrian zone	Rue à sens unique - Zone piétonne	Straat met eenrichtingsverkeer - Voetgangerszone
Hauptbahn - Sonstige Bahn	Main railway - Other railway	Chemin de fer principal - Autre ligne	Belangrijke spoorweg - Overige spoorweg
S-Bahn - U-Bahn	Rapid transit railway - Underground	Train de banlieue rapid - Métro	Snelle lokaaltrein - Ondergrondse spoorweg
Parkplatz - Information	Parking place - Information	Parking - Information	Parkeerplaats - Informatie
Polizeistation - Denkmal - Postamt	Police station - Monument - Post office	Poste de police - Monument - Bureau de poste	Politiebureau - Monument - Postkantoor
Krankenhaus - Jugendherberge	Hospital - Youth hostel	Hôpital - Auberge de jeunesse	Ziekenhuis - Jeugdherberg
Bebaute Fläche - Öffentliches Gebäude - Industriegelände	Built-up area - Public building - Industrial area	Zone bâtie - Bâtiment public - Zone industrielle	Bebouwing - Openbaar gebouw - Industrieterrein
Park, Wald	Park, forest	Parc, bois	Park, bos

I	E	DK	S
Autostrada - Strada a quattro corsie	Autopista - Carretera de cuatro carriles	Motorvej - Firesporet vej	Motorväg - Väg med fyra körfällt
Strada di attraversamento - Strada principale	Carretera de tránsito - Carretera principal	Genemmfartsvej - Hovedvej	Genomfartsled - Huvudled
Via a senso unico - Zona pedonale	Calle de dirección única - Zona peatonal	Gade med ensrettet kørsel - Gågade	Enkelriktad gata - Gågata
Ferrovia principale - Altra ferrovia	Ferrocarril principal - Otro ferrocarril	Hovedjernbanelinie - Anden jernbanelinie	Huvudjärnväg - Övrig järnväg
Treno rápido - Metropolitana	Tren rápido - Metro	Bybane - Underjordisk bane	Förortståg - Tunnelbana
Parcheggio - Informazioni	Aparcamiento - Información	Parkeringplads - Information	Parkering - Information
Posto di polizia - Monumento - Ufficio postale	Comisaría de policía - Monumento - Correos	Politistation - Mindesmærke - Posthus	Poliskontor - Monument - Postkontor
Ospedale - Ostello della gioventù	Hospital - Albergue juvenil	Sygehus - Vandrerhjem	Sjukhus - Vandrarhem
Caseggiato - Edificio pubblico - Zona industriale	Zona edificada - Edificio público - Zona industrial	Bebyggelse - Offentlig bygning - Industriområde	Bebyggt område - Offentlig byggnad - Industriområde
Parco, bosco	Parque, bosque	Park, skov	Park, skog

PL	CZ	SK	H
Autostrada - Droga o czterech pasach ruchu	Dálnice - Čtyřstopá silnice	Diaľnica - Štvorprúdová cesta	Autópálya - Négysávos út
Droga przelotowa - Droga główna	Průjezdní silnice - Hlavní silnice	Prejazdná cesta - Hlavná cesta	Átmenő út - Főútvonal
Ulica jednokierunkowa - Strefa ruchu pieszego	Jednosměrná ulice - Pěší zóna	Jednosmerná cesta - Pešia zóna	Egyirányú utca - Sétálóutca
Kolej główna - Kolej drugorzędna	Hlavní železnice - Ostatní železnice -	Hlavná železnica - Ostatné železnice	Fővasútvonal - Egyéb vasútvonal
Szybka kolej miejska - Metro	Městská dráha - Metro	Rýchlodráha - Podzemná dráha	Gyorsvasút - Földalatti vasút
Parking - Informacja	Parkoviště - Informace	Parkovisko - Informácie	Parkolóhely - Információ
Komisariat - Pomnik - Poczta	Policie - Pomník - Poštovní úřad	Polícia - Pomník - Poštový úrad	Rendőrség - Emlékmű - Postahivatal
Szpital - Schronisko młodzieżowe	Nemocnice - Ubytovna mládeže	Nemocnica - Mládežnícka ubytovňa	Kórház - Ifjúsági szálló
Obszar zabudowany - Budynek użyteczności publicznej - Obszar przemysłowy	Zastavěná plocha - Veřejná budova - Průmyslová plocha	Zastavaná plocha - Verejná budova - Priemyselná plocha	Beépítés - Középület - Iparvidék
Park, las	Park, les	Park, les	Park, erdő

Beograd SRB-11000

STARI GRAD

DORĆOL

STARI GRAD

PALILULA

Kalemegdan

Sava

Novi Sad, Zagreb

Zrenjanin, Pančevo

Smederevo

Most Bratstva i jedinstva

Pristanište Sava

Pristanište Dunav

29. Novembra

Brankova

Prizrenska

Bulevar Kralja Aleksandra

Valjevo Užice Banjica Kragujevac Niš

Bern CH-3000-31

INNERE ENGE

NEUFELD

BREMGARTEN

BRÜCKFELD

LORRAINE

BREITEN RAIN

ALLMEND

LÄNGGASS

STADT-BACH

VILLETTE

MARZILI

MONBIJOU

KIRCHENFELD

SPITALACKER

BEUNDEN-FELD

SCHÖNBERG

OBST

BERG

SCHOSS-HALDE

Haupt bf.

RBS- Bf.

Aare

Solothurn Aarburg A6, Verzwg. Wankdorf

Fribourg/Freiburg Murten Thun

Târgovişte Ploieşti

0 500 1000M

Pitesti

Alexandria Giurgiu

Calea Griviței
Str. Mircea Vulcănescu
Calea Victoriei
Bulevardul G-ral Magheru
Bulevardul N. Bălcescu
Bulevardul Carol I
Stirbei Vodă
Calea Plevnei
B-dul Regina Elisabeta
B-dul M. Kogălniceanu
Bulevardul Națiunile Unite
Bulevardul Libertății
Bulevardul Unirii
Splaiul Unirii
13 Septembrie
Piața Unirii
Piața Constituției
Palatul Parlamentului
Universitate
Izvor
Cișmigiu
Grădina
Parcul Izvor

Monaghan Drogheda, Airport Howth

0 500 1000M

North Circular Road
Prussia Street
Manor Street
Constitution Hill
Western Way
Frederick St.
Parnell Square
O'Connell
Summerhill
Strand Rd.
Parkgate
Wolfe Tone Quay Ellis Qy. Arran Quay Ormond Q. Upper Wellington Quay Bachelors Walk
Victoria Quay Uher's Island Uher's Quay
River Liffey
Custom House Quay
City Quay
Pearse Street
James's Street
Thomas Street
High St.
Dame St.
Nassau St.
Merrion Row
Baggot Street Lower
Leeson Street
Guiness Brewery
Trinity College
St. Stephen's Green
Christ Church Cathedral
St. Patrick's Cathedral
Four Courts

Baltinglass, Blessington, Dundrum Bray, Dun Laoghaire

ПОДІЛ
PODIL

СОЛДАТСЬКА СЛОБІДКА
SOLDATS'KA SLOBIDKA

ГОНЧАРІ
HONČARI

vul. Artema
вул. Артема

СТАРЕ МІСТО
STARE MISTO

Велика Житомирська вул.
Velyka Žytomyrs'ka vul.

bul'v.-Tarasa-'evčenka

Žyljans'ka vul.

ПАНЬКІВЩИНА
PAN'KIV'ČINA

Майдан Незалежності
Majdan Nezaležnosti

Золоті Ворота
Zoloti Vorota

Хрещатик
Chre'čatik

ЛИПКИ
LYPKY

БЕССАРАБКА
BESSARABKA

Театральна
Teatral'na

bul'v.-Tarasa-'evčenka

Університет
Universitet

Вокзальна
Vokzal'na

vul. L'va Tolstoho

КЛОВ
KLOV

Палац Спорту
Palac Sportu

Червоноармійська вул.
Červonoarmijs'ka vul.

Žyljans'ka vul.

БАТИЄВА ГОРА
BATYEVA HORA

НОВА ЗАБУДОВА
NOVA ZABUDOVA

ЧЕРЕПАНОВА ГОРА
ČEREPANOVA HORA

Республіканський стадіон
Respublikans'kyj stadion

ПРОТАСІВ ЯР
PROTASIV JAR

САПЕРНЕ ПОЛЕ
SAPERNE POLE

Палац Україна
Palac 'Ukrajina'

Дніпро
Dnipro

Vyshorod

Brovary

Smila, Boryspil'

Uman'

Žytomyr

Korosten'

0 500 Svetlogorsk Светлогорск 1000M Zelenogradsk Зеленоградск

ул. Кирова
ul. Kirova
ul. General-Leitenanta Ozerova
ул. Генерал-Лейтента Озерова
ул. Al. Nevskogo

Советский проспект
Sovetskij prospekt

Пруд Верхний
Prud Verhnij

Башня Дона
Bašnja Dona
Музей Янтаря
Muzej Jantarja

Городские ворота
Rosgarten
Городские ворота
Росгертеркие

Zoopark
Зоопарк

Prospekt Mira
Проспект Мира
Памятник Шиллеру
Pamjatnik Schilleru
Горсовет
Gorsovet

Černiahovskovo
Черняховского

Спортивный палац
Sportivnyi palaci

Литовский вал
Litovskij val

Gvardejsk Гвардейск

Frunze
Фрунзе

Памятник "Родина-Мать"
Pamjatnik "Rodinamat"

Университет имени Канта
Universitet imeni Kanta
Памятник Канту
Pamjatnik Kantu

Стадион
Stadion

Нижнее озеро
Nižnee ozero

Gvardejsk Гвардейск

Sergeanta Koloskova
Сержанта Колоскова

Ščevčenko
Щевченко

Историко-художественный музей
Istoriko-hudožestvennyi muzej

Астрономический бастион
Astronomiceskij bastion

Park Botanica
Парк Ботаника

Областная библиотека Коперника
Oblastnaja biblioteka Kopernika

Пл. Центральная
Pl. Centralnaja
Дом Советов
Dom Sovetov

Московский Проспект
Moskovskij-Prospekt

Gornaja
Горная
Московский Проспект
Moskovskij Prospekt

Park Skulptur
Парк Скульптур

Остров Канта
Ostrov-Kanta

Новая Преголя
Novaja Pregolja

Ново-Эстакадный-мост
Novoj-Estakadnyj-most

Музей океанологии
Musej okeanologii

Кёнигсбергский собор
Kënigsbergskij sobor

Friedrichsburg
Фридрихсбург

Дворец моряков
Dvorec morjakov

Кирха Креста
Kirha Kresta

Portovaja
Портовая

Pregolja
Преголя

Mamonowo Мамоново Bagrationovsk Багратионовск

0 500 Kranj 1000M Celje, Maribor Bežigrad Šmartino

ZELENA JAMA

Šišenski hrib 429

Hala Tivoli

Tivolski vrh 387

Tivoli

VODMAT

TABOR

CENTER

Ilirska
Hrvatski trg

Ljubljanica

GRADIŠČE

POLJANE

KRAKOVO

Trg Osvobodilne fronte
Masarykova

PRULE

Gradaščica

Gruberjev prekop

Novo Mesto, Zagreb

Lisboa P-1000

Tallinn · Pskov

Daugava

VECRĪGA

KLĪVERSALA

CENTRA RAJONS

Jūrmala · Jelgava, Bauska · Daugavpils

Ukmergė, Utena · Utena · Švenčionys

ŽVĖRYNAS

CENTRAS

TAURAKALNIS

SENAMIESTIS

NAUJAMIESTIS

UŽUPIS

Neris

Marijampolė, Kaunas · Eišiškės · Lida

Sarajevo BiH

Sofija BG-1000

Tallinn

0 500 1000M

Löbustuspark

Narva

Lastemuuseum
Kotzbaue
Mine
Pöhla pst
Sadama
B-terminal
Vanasadam
C-terminal
D-terminal
Stoll
Balti jaam
Bannaphago
Linnahall
Merekeskus
Eesti Arhitektuurimuuseum
Norde Centrum
SADAMA
Metodisti kirik
A. Alle
Rannamäe tee
Ahtri
Ahtri
Pedagoogikaülikool
Narva mnt
A. Weizenberg
Muuseum
Miia-Milla-Manda Muus
Linateater
Nukuteater
ALL-LINN
Oleviste torn
Muus
Kalev
Postimaja
Coca-Cola Plaza
Narva
mnt
RAUA
R. Tobiase
Poska
Kunstiakadeemia
Tallinn
Toompark
VANALINN
Toomkirik
Narva
Viru keskus
Kauba-maja
Gonsiori
KOMPASSI
Kadrioru staadion
Pronksi
Gonsiori
TOOMPEA
Nevski Katedraal
Estonia teater
Gonsiori
Pärnu mnt
SÜDALINN
Politseileid
Paldiski mnt
Vene Draama teater
Estonia
Estonia pst
MAAKRI
Tartu
Livalaia
TORUPILLI
K. Türnpu
Laagna tee
Gonsiori
KASSISABA
Endla
Luise
Kaarli
SIBULAKÜLA
Lembitu park
Maria
Keskturg
Tartu
Tartu mnt
Pärnu mnt
TATARI
Komandandi
TÕNISMÄE
Kimé Kosmos
Keskhaigla
Juhkentali
KELDRIMÄE
Odra
Livalaia
SUUR-Ameerika
Liivalaia
Autobussijaama Bus Station
K. Luumi
UUS MAAILM
Kristiine Konvor
Hostel
Spordihall
Juhkentali
JUHKENTALI
Sikupilli kaubanduskeskus
Sossi klubi
Tatari
Uus-Tatari
Kalev keskstaadion
Ülemiste tee
Peterburi tee
Pärnu
Sisehaina kalmistu
Sõjaväe kalmistu
Vaikne park
Ülemiste tee
Peterburi tee
Järvevana
Peterburi tee
Tartu, Ülemiste
S.-Peterburg
Narva
Ukri-Side-patalion

Tiranë

0 500 1000M

Burrel

Spitali i Sëmundjeve të Brendshme

Pandi Dardha
Rruga Don Bosko
Rr. Ferit Xhajku
Rruga Memo Meto
Durrës, Shkodër
Egnatia
Rruga e Durrësit
Asim Vokshi
Rruga Ferit Xhajko
Rruga e Dibrës
Rruga Bardhyl
Universiteti "Zoja e Këshillit të Mirë"
Asim Vokshi
Shët. Dëshmorët e Kombit
Rr. Qemal Stafa
Arkitekt Kasemi
Rruga e Durrësit
Rruga e Durrësit
Rr. Hoxha Tahsin
Universiteti i Sporteve të Tiranës
Rruga e Kavajës
Muzeu Historik Kombëtar
Xhamia E Kokonozit
Bulevardi Zhane d'Ark
PMNZSH Zjarrfikëse
Rruga e Kavajës
Teqja Helvetie
Luigi Gurakuqi
Kisha Emanuel
Bulevardi Bajram Curri
Rruga Ali Demi
Rr. Al Demi
Palati i Kulturës
Xhamia e Ethem Beut
Muzeu i Shën Palit
Murat Toptani
Kuvendi
Muzeu i
Kisha Ortodokse
Teatri i Kukullave
Ministria
Teatri
Galeria Kombëtare e Arteve
Rruga Myslym Shyri
Memoriali i Parku
Rinia
Kompleksi Taiwan
Ministria
Bulevardi Zhane d'Ark
Bulevardi Bajram Curri
Bulevardi Gjergj Fishta
Bulevardi Gjergj Fishta
Bulevardi Bajram Curri
Universiteti Europian i Tiranës (UET)
SH3
Radio Televizioni Shqiptar
Sulejman Delvina
Abdyl Frasheri
Shëtitorja
BLLOKU VASIL SHANTO
Stadium Selman Stermasi
Presidenca
Muzeu Qemal Stafa
Rruga e Elbasanit
Pallati Kongresëve
Sheshi Skënderbej
Elbasan

Zagreb HR-10000

Zürich CH-8000-99

①	②	③	④
Aachen	D	114	An79

① (GB) Place name / (D) Ortsname / (F) Localité / (DK) Stednavn
② (GB) Nation / (D) Nation / (F) Nation / (DK) Folkeslag
③ (GB) Page number / (D) Seite / (F) Numéro de page / (DK) Sidetal
④ (GB) Grid reference / (D) Suchfeld / (F) Coordonnées / (DK) Kvadratangivelse

A Österreich
AL Shqipëria (Albania)
AND Andorra
AX Åland · Ahvenanmaa
B België · Belgique
BG Bălgarija
BIH Bosna i Hercegovina
BY Belarus'
CH Schweiz · Suisse
CZ Česko
D Deutschland
DK Danmark
E España
EST Eesti

F France
FIN Suomi · Finland
FL Liechtenstein
FO Føroyar · Færøerne
GB United Kingdom
GBA Alderney
GBG Guernsey
GBJ Jersey
GBM Isle of Man
GBZ Gibraltar
GR Elláda (Greece)
H Magyarország (Hungary)
HR Hrvatska (Croatia)
I Italia

IRL Éire · Ireland
IS Ísland
L Lëtzebuerg · Luxembourg
LT Lietuva (Lithuania)
LV Latvija
M Malta
MC Monaco
MD Moldova
MK Makedonija (F.Y.R.O.M.)
MNE Crna Gora (Montenegro)
N Norge
NL Nederland
P Portugal
PL Polska

RKS Kosovë · Kosovo
RO România
RSM San Marino
RUS Rossija
S Sverige
SK Slovensko
SLO Slovenija
SRB Srbija
TR Türkiye
UA Ukrajina
V Civitas Vaticana · Città del Vaticano

A

Å N 26 Bf45
Å N 27 Bp42
Aabenraa DK 103 At70
Aabla EST 209 Cm61
Aabybro DK 100 Au66
Aach D 125 As85
Aachen D 114 An79
Aadorf CH 125 As86
Aakirkeby DK 105 Bk70
Aalbæk DK 68 Ba65
Aalborg DK 100 Au66
Aalburg NL 113 Al77
Aalen D 125 Ba83
Aalestrup DK 100 At67
Aalsmeer NL 106 Ak76
Aalst B 155 Ai79
Aalten NL 107 Ao77
Aalter B 155 Ag78
Äänekoski FIN 53 Cm55
Aapajärvi FIN 31 Cp46
Aapajoki FIN 36 Ci48
Aapua S 35 Ch47
Aarau CH 124 Ar86
Aarberg CH 130 Ap86
Aarbergen D 120 Ar80
Aarburg CH 124 Aq86
Aardenburg NL 112 Ag78
Aareavaara S 29 Ch46
Aarestrup DK 100 Au67
Aarhus DK 100 Ba68
Aarlen = Arlon B 119 Am81
Aaron F 159 St84
Aars DK 100 Au67
Aarschot B 156 Ak79
Aarsele B 155 Ag78
Aarup DK 103 Ba70
Äåsmäe EST 209 Ck62
Aasterein = Oosterend NL 106 Al74
Aatsinki FIN 37 Cs47
Aavasaksa FIN 36 Ch48
Abades E 193 Sm99
Abadia E 192 Si100
Abadín E 183 Sf94
Abádszalók H 244 Cb86
Abalar TR 280 Co97
Abaliget H 243 Br88
Abancourt F 154 Ad81
Abandonada = Cofete E 203 Rm124
Abanilla E 201 Ss104
Abano Terme I 132 Bd90
Abarán E 201 Ss104
Abárzuza E 186 Sq95
Abaújszántó H 241 Cc84
Abaurrea Alta E 176 Ss95
Abbadia San Salvatore I 144 Bd95
Abbaretz F 164 Sr85
Abbasanta I 141 As100
Abbazia di Fiastra I 145 Bg94
Abbekås S 73 Bh70
Abbenseth D 109 At73
Abberton GB 95 Ab77
Abbeville F 154 Ad80
Abbey IRL 90 Se74
Abbeydorney IRL 89 Sa76
Abbeyfeale IRL 89 Sb76
Abbeylara IRL 87 Sf73
Abbeyleix IRL 87 Sf75
Abbeytown GB 81 So71
Abbiategrasso I 131 As90
Abborrberg S 33 Bo50
Abborrsjöknoppen S 49 Bk57
Abborrtjärn S 41 Bu52
Abborrträsk S 34 Bt50
Abbots Bromley GB 84 Sr75
Abbotsbury GB 98 Sp79
Abbots Ripton GB 94 Su76
Abda H 243 Bb85
Abdurrahim TR 280 Cn99
Abegondo E 182 Sd94
Abejar E 185 Sp97

Abejuela E 195 St101
Abejuela E 206 Sr105
Abela P 196 Sc105
Abeles LV 213 Ce67
Abella de la Conca E 188 Ac96
Abelnes N 66 Ao64
Åbelová SK 240 Bt84
Abelvær N 38 Bc51
Abenberg D 121 Bb82
Abengibre E 200 Sr102
Abenójar E 199 Sm103
Åbenrå = Aabenraa DK 103 At70
Abensberg D 127 Bd83
Aberaeron GB 92 Sm76
Aberarth GB 92 Sm76
Aberavon GB 97 Sn77
Abercarn GB 97 So77
Aberchirder GB 76 Sp65
Aberdâr = Aberdare GB 93 So77
Aberdare GB 93 So77
Aberdaron GB 92 Sl75
Aberdaugleddau = Milford Haven GB 91 Sk77
Aberdeen GB 76 Sq66
Aberdour GB 76 Sq66
Aberdyfi GB 92 Sm75
Aberfeldy GB 79 Sn67
Aberfoyle GB 79 Sm68
Åberga S 59 Bk58
Abergavenny GB 93 So77
Abergele GB 84 Sn74
Abergement-Sainte-Colombe, L' F 168 Al87
Åberget S 49 Bt49
Abergwesyn GB 92 Sn76
Abergwynant GB 92 Sm75
Abergynolwyn GB 92 Sm75
Aberhonddu = Brecon GB 93 So77
Aberlady GB 81 Sp68
Abermaw = Barmouth GB 92 Sm75
Abermule GB 93 So75
Aberporth GB 92 Sl76
Abersoch GB 88 Sl75
Abertamy CZ 123 Bf80
Abertawe = Swansea GB 97 Sn77
Abertillery GB 93 So77
Abertura E 198 Si102
Aberystwyth GB 92 Sm76
Abetone I 138 Bb92
Abfaltersbach A 133 Bf87
Abiada E 185 Sm94
Abia de la Obispalía E 194 Sq100
Abide TR 280 Cn100
Abiego E 188 Su96
Abild DK 102 As71
Abild S 101 Bf67
Abingdon GB 98 Ss77
Abington GB 79 Sn70
Abington GB 95 Aa76
Abisko S 28 Bs44
Abiskojauresugan S 28 Bs44
Abisko turiststation S 28 Bs44
Abitureiras P 196 Sc102
Abiul P 196 Sc101
Abizanda E 187 Aa96
Abja-Paluoja EST 209 Ci64
Abjaroūšćyna BY 229 Cg76
Ab Kettleby GB 94 St75
Abla E 206 Sp106
Ablanica BG 278 Ch97
Ablis F 160 Ad83
Ablitas E 186 Sr97
Åbo S 39 Be53
Åbo = Turku FIN 62 Ce60
Abod H 240 Cb84
Äbolini LV 213 Ch67
Abondance F 169 Ao88
Abony H 244 Ca86
Åbosjö S 41 Bg53
Aboyne GB 79 Sd66
Abrămuţ RO 245 Ce86
Abrantes P 196 Sd102

Abraure S 34 Bs48
Abreiro P 191 Sf98
Abreschviller F 124 Ap83
Abrets-en-Dauphiné, Les F 173 Am89
Abri e Epërme RKS 270 Cb95
Abriès F 136 Ao91
Abriola I 147 Bm99
Abrud-Berazvecki BY 219 Cq70
Abrud RO 254 Cg88
Abruka EST 208 Cf64
Absam A 126 Bc86
Absdorf A 271 Bm84
Absie, L' F 165 St87
Abtei A 134 Bi87
Abtenau A 128 Bg85
Abtsgmünd D 125 Ba83
Abuchava BY 224 Ci73
Åby S 70 Bn63
Åby S 73 Bk66
Åby S 73 Bl67
Åbybro = Aabybro DK 100 Au66
Åbyggeby S 60 Bp59
Åbyn S 42 Cc50
Åbytorp S 69 Bl62
Abzac F 166 Ab88
Acaia I 149 Br100
A Canda E 183 Sg96
A Cañiza E 182 Sg96
Acás RO 245 Cf85
Acâtari RO 255 Ck88
Accadia I 148 Bl98
Acceglio I 174 Ao92
Accettura I 147 Bn100
Acciaroli I 148 Bl100
Accous F 187 St95
Accrington GB 84 Sq73
Accumoli I 145 Bg95
Acebeiro E 182 Sd95
Acebuche E 203 Sg106
Acedo E 186 Sq95
Acehúche E 197 Sg101
Acered E 194 Sr88
Acerenza I 148 Bm99
Acerno I 148 Bm99
Acerra I 142 Bi99
Aceuchal E 197 Sh103
Achada P 182 Sd94
Achadas da Cruz P 190 Rf115
Achadh an lúir = Virginia IRL 82 Sf73
Achanalt GB 75 Sl65
Achanwahra S 185 Sm94
Acharn GB 79 Sm67
Achau A 238 Bn84
Achavanich GB 75 So64
Achel, Hamont- B 156 Am78
Achenkirch A 126 Bd85
Achern D 124 Ar83
Acheux-en-Amiénois F 155 Af80
Achiltibuie GB 75 Sk64
Achim D 109 At74
Achleck GB 78 Sh67
Achmelvich GB 75 Sk64
Achmore (Acha Mor) GB 74 Sg64
Achnacroish GB 78 Sk67
Achnasheen GB 75 Sk65
Achosnich GB 78 Sh67
Achranich GB 78 Sk67
Achremaücy BY 219 Cp69
Achtmaal NL 113 Ak78
Aci Castello I 153 Bl105
Acigné F 158 Sr84
Acireale I 153 Bl105
Acksjöbergsvallen S 49 Bk57
Aclare IRL 86 Sc72
Acle GB 95 Ad75
A Coruña E 182 Sd94
Acqua Doria F 142 As97

Acquafredda I 132 Ba90
Acqualagna I 139 Bf93
Acquanegra Cremonese I 137 Au90
Acquanegra sul Chiese I 138 Ba90
Acquapendente I 144 Bd95
Acquarossa CH 131 As88
Acquasanta Terme I 145 Bg95
Acquasparta I 144 Bf95
Acquaviva delle Fonti I 149 Bo99
Acquaviva Picena I 145 Bh95
Acquaviva Platani I 152 Bh105
Acquedolci I 153 Bk104
Acqui Terme I 175 Ar91
Acri I 151 Bn102
A Cruz de Incio (O Incio) = Cruz de Incio E 183 Sf95
Ács H 243 Br85
Acsa H 239 Bt85
Acsád H 229 Bs86
Ácsteszér H 243 Br86
Acton Burnell GB 93 Sp75
Acton Turville GB 98 Sq77
Ada SRB 252 Ca89
Adács H 244 Bu85
Adahuesca E 188 Su96
Adak S 34 Bs50
Adakgruvan S 34 Bs50
Adaköy TR 292 Cr107
Ådalsbruk N 58 Bc59
Ádamas GR 288 Ci107
Adamclisi RO 267 Cq92
Adámi GR 287 Cg105
Adamivka SRB 261 Bt90
Adamivka UA 248 Da85
Adamivka UA 257 Da88
Adamov CZ 232 Bo82
Adamów PL 227 Ba76
Adamów PL 229 Cg77
Adamstown IRL 91 Sg76
Ädämuş RO 254 Ci88
Adamuz E 199 Sl99
Adáncata RO 247 Cn85
Adáncata RO 266 Co91
Ádánd H 243 Br87
Adanero E 192 Sl99
Adão P 191 Sf100
Adaševci SRB 261 Bt90
Adatepe TR 280 Co100
Adatepe TR 285 Co101
Adavere EST 210 Cm63
Ádaži LV 214 Cc66
Ådbodarna S 59 Bg58
Adderbury GB 93 As76
Adé F 176 Su94
Adeje E 202 Rg124
Adelán E 183 Sf93
Adelboden CH 169 Aq88
Adelebsen D 115 Au77
Adelfia I 149 Bo98
Adelmannsfelden D 125 Ba83
Adelov S 69 Bk64
Adelschlag D 122 Bc83
Adelsdorf D 121 Bb81
Adelsheim D 121 At82
Adél'sk BY 224 Ch74
Adelsö S 60 Bq62
Adelsried D 126 Bb84
Ademuz E 194 Ss100
Adendorf D 109 Ba74
Adendro GR 277 Cf99
Adenstedt D 116 Bb76
Adevuopmi = Velsvatnia N 29 Ce44
Adılhan TR 280 Co99
Adıgüzel RO 255 Co88
Adinkerke B 155 Af78
Adissan F 178 Aq93
Adjud RO 266 Cp88
Ådland N 56 An60
Adleşič SLO 135 Bl89
Adlington GB 84 Sq74

Adliswil CH 125 As86
Admannshagen-Bargeshagen D 104 Bd72
Admont A 128 Bi85
Ádneram N 66 Ao62
Adobes E 194 Sr99
Adolfsberg S 70 Bl62
Adolfsström S 33 Bo48
Adony H 244 Bs86
Adorf D 115 As78
Adorf (Erzgebirge) D 230 Be80
Adorjánháza H 242 Bp86
A-dos-Ferreiros P 191 Sf99
Adra E 206 So107
Adrada, La E 192 Sl100
Adradas E 194 Sq98
Adrall E 177 Ac96
Adrani SRB 262 Cb93
Adrano I 153 Bk105
Adria I 139 Be90
Adriani GR 279 Ci98
Adrigole IRL 89 Sa77
Adro I 138 Au89
Aduard NL 107 An74
Adúm DK 101 Bd69
Adunaţi RO 265 Cm90
Adunaţii-Copăceni RO 265 Co92
Adutiškis LT 219 Co70
Adzaneta = Atzeneta del Maestrat E 195 Su100
Ādžūni LV 213 Ci68
Aegviidu EST 209 Cm62
Ænes N 56 An60
Aerinó GR 283 Ce102
Ærøskøbing DK 103 Ba71
Aerzen D 115 At76
Aesch D 124 Aq86
Aetohóri GR 277 Ce98
Aetópetra GR 282 Cb100
Aetópetra GR 283 Cd99
Aetoráhi GR 286 Cc105
Aetós GR 277 Ce98
Aetós GR 286 Cd106
Äetsä FIN 52 Cf58
Afándou GR 292 Cr108
Afar N 47 Ar55
Affaltbach D 121 At83
Affeltrangen CH 125 At85
Affing D 126 Bb84
Afiónas GR 282 Ca104
Afidnes GR 287 Ch104
Afionas GR 276 Bu101
Áfisos GR 283 Cg102
Afitos GR 278 Cg100
Åfjord N 38 Ba53
Aflenz Kurort A 129 Bl85
Afonguia da Baleia P 196 Sb102
Afonosovo RUS 211 Cr63
Áfoss N 67 Au62
Afragola I 146 Bi99
Aftret N 38 Bb54
Afumaţi RO 264 Cg92
Afumaţi RO 266 Cn91
Aga N 56 Ao60
Ağaçli TR 281 Cp98
Ağaçlıhüyük TR 292 Cu106
Agaete E 202 Ri124
Agalás GR 282 Cb105
Agapia RO 247 Cn86
Agápi GR 288 Ci105
Agapinó RO 247 Cn88
Agárd GR 283 Cg103
Agaśĕvo RUS 215 Co67
Agaş RO 255 Co88
Agathenburg D 109 Au73
Agatovo BG 274 Ck94
Agaua RO 267 Cr91
Agay F 136 Ao94
Agazzano I 137 Au91
Agde F 178 Aq94
Agdenes N 38 Au53

Ágios Dimítrios GR 283 Cg104
Ágios Dimítrios GR 287 Cf107
Ágios Dimítrios GR 287 Ci104
Ágios Efstrátios GR 285 Ck101
Ágios Geórgios GR 283 Cd103
Ágios Geórgios GR 287 Bk99
Ágios Geórgios GR 283 Cf104
Ágios Geórgios GR 288 Ci107
Ágios Germanós GR 271 Cc99
Ágios Harálambos GR 279 Cm99
Ágios Ioánnis GR 283 Cf102
Ágios Ioánnis GR 283 Cg104
Ágios Ioánnis GR 286 Cc105
Ágios Ioánnis GR 287 Cf104
Ágios Ioánnis GR 287 Cf105
Ágios Ioánnis GR 287 Cf107
Ágios Isídoros GR 292 Cq108
Ágios Kírikos GR 289 Cn105
Ágios Konstantínos GR 282 Cc103
Ágios Konstantínos GR 283 Cf103
Ágios Kosmás GR 279 Ck98
Ágios Lavréntios GR 283 Cg102
Ágios Léon GR 282 Cb105
Ágios Loukás GR 283 Ce104
Ágios Matthéos GR 276 Bu101
Ágios Mironas GR 291 Cl110
Ágios Nikítas GR 282 Cb103
Ágios Nikólaos GR 276 Ca101
Ágios Nikólaos GR 283 Cg104
Ágios Nikólaos GR 282 Cb103
Ágios Nikólaos GR 282 Cb105
Ágios Nikólaos GR 282 Cc101
Ágios Nikólaos GR 283 Cd103
Ágios Nikólaos GR 283 Ce104
Ágios Nikólaos GR 286 Cc107
Ágios Nikólaos GR 286 Ce107
Ágios Nikólaos GR 291 Cm110
Ágios Panteleímonas GR 277 Cd99
Ágios Pétros GR 271 Cf99
Ágios Pétros GR 282 Cb103
Ágios Pétros GR 286 Cf106
Ágios Pnévma GR 278 Ch98
Ágios Pródromos GR 278 Cg100
Ágios Serafím GR 283 Cf102
Ágios Stéfanos GR 287 Ch104
Ágios Stéfanos GR 288 Cl106
Ágios Stéfanos GR 291 Cm110
Ágios Thomás GR 284 Ch104
Ágios Vassílios GR 283 Cf105
Ágios Vissários GR 277 Cd102
Ágios Vlásios GR 283 Cf104
Ágios Vrondoú GR 278 Ch98
Agirá I 153 Bk105
Aglapsvik N 22 Br42
Aglasterhausen D 120 As82
Agle N 39 Bf52
Áglen BG 273 Ci94
Aglen N 38 Bc51
Agliana I 138 Bc93
Agliano Terme I 136 Ar91
Aglientu I 140 At98
Aglish IRL 90 Se76
Aglona LV 215 Cp68
Aglonas stacija LV 215 Co68
Agluona LT 213 Cf68
Agluonénai LT 216 Co69
Agna I 138 Bd90
Agnanda GR 276 Cc102
Agnándi GR 283 Cf103
Agnanterí GR 277 Cc102
Agnanteró GR 277 Ce100
Agnantiá GR 277 Cc101
Agnäs S 41 Bt53
Agnières-en-Dévoluy F 174 Am91
Agnita RO 255 Ck89
Agno CH 131 As89
Agnone I 145 Bi97
Agnone Bagni I 153 Bl106
Agnóntas GR 284 Ch102
Agolada P 196 Sc102
Agonac F 171 Ab90
Agoncillo E 186 Sq96
Agon-Coutainville F 158 Sr82

Agordina, La Valle I 133 Be88
Agordo I 133 Be88
Agost E 201 St104
Agos-Vidalos F 176 Su94
Ágotnes N 56 Ak60
Ágra GR 278 Cm98
Ágra GR 285 Cn102
Ágrafa GR 282 Cd102
Agramón E 200 Sr104
Agramunt E 188 Ac97
A Graña E 182 Sd96
Agrapidohóri GR 282 Cd105
Agrás GR 277 Cd99
Agreda E 186 Sr97
Agreliá GR 277 Cd101
Ágrena S 69 Bk62
Agres E 201 St103
Agri DK 101 Bb68
Agriá GR 283 Cg102
Agriani GR 284 Ci98
Agrigento I 152 Bh106
Agrij RO 246 Ci86
Agriliá Kratigou GR 285 Co102
Agrílos GR 286 Cd106
Agrínio GR 282 Cc103
Agriovótano GR 283 Cg102
Agrişu Mare RO 245 Cd88
Agrochão P 191 Sf97
Agrópoli I 148 Bk100
Agrustos I 140 Au99
Ägskardet N 32 Bg47
Água de Alto P 182 Qk105
Água de Pau P 182 Qi105
Aguadulce E 204 Sl106
Aguadulce E 206 Sp107
Agualada E 182 Sc94
Água Longa P 190 Sd98
Agualva P 182 Qf103
Agualva-Cacém P 196 Sb103
A Guarda E 182 Sc97
Água Retorta P 182 Qk105
Aguarón E 194 Ss98
Aguas E 187 Su96
Aguasantas = Augasantas E 182 Sd96
Águas Frias P 191 Sf97
Aguatón E 194 Ss99
Aguaviva E 195 Su99
Aguaviva de la Vega E 194 Sq98
Ayuçadoura P 190 Sc98
A Gudiña E 183 Sf96
Agudo E 198 Sl103
Águeda P 190 Sd99
Agüera E 183 Sh94
Agüera E 185 Sg94
Agüero E 176 Sf96
Aguessac F 178 Ag92
Agugliano I 139 Bg93
Agugliaro I 132 Bd90
Aguiar P 197 Se104
Aguiar da Beira P 191 Se99
Aguiar de Sousa P 190 Sd98
Aguilafuente E 193 Sm98
Aguilar E 205 Sl105
Aguilar de Alfambra = Aguilar del Alfambra E 195 St99
Aguilar de Campoo E 185 Sm95
Aguilar de Codes E 186 Sq95
Aguilar de Codés = Aguilar de Codes E 186 Sq95
Aguilar del Alfambra E 195 St99
Aguilar del Río Alhama E 186 Sr97
Águilas E 206 Sr108
Aguilón E 194 Ss98
Agüimes E 202 Rk125
Agulo E 202 Rf124
Agunnaryd S 72 Bi67
Agurain = Salvatierra E 186 Sq95
Agvall S 50 Bm57
Aha S 34 Bq50
Aham D 127 Be83
Aharnés GR 287 Ch104
Ahascragh IRL 87 Sd74
Ahaus D 114 Ap76
Ahausen D 109 At74
Åheim N 46 Am56
Aheloj BG 275 Cq95
Ahetze F 176 Sr94
Ahigal E 192 Sh100
Ahigal de Villarino E 191 Sh98
Ahijärve EST 215 Co65
Ahillio GR 283 Cf102
Ahillones E 198 Sl104
Ahimehmet TR 281 Ca98
Ahja SLO 210 Cp64
Ahjärvi FIN 55 Ct58
Ahládi GR 284 Cg103
Ahladohóri GR 277 Ce101
Ahladohóri GR 278 Ch98
Ahladókambos GR 286 Cf105
Ahlainen FIN 52 Cd57
Ahlbeck D 105 Bi73
Ahlbeck D 111 Bi73
Ahlden (Aller) D 109 Au75
Ahlen D 114 Aq77
Ahlen D 125 Ca84
Ahlerstedt D 109 At74
Ahlhorn D 108 At75
Ahmas FIN 44 Cn51
Ahmeca TR 280 Cp99
Ahmediye TR 281 Cs98
Ahmetbey TR 275 Cq98
Ahmetçe TR 285 Cn101
Ahmetler BG 275 Cp96
Ahmoo FIN 63 Ci59
Ahmovaara FIN 55 Cu54
Ahmsen D 107 Aq75
Ahnatal D 115 At78
Aho FIN 37 Cs48
Ahoghill GB 83 Sh71
Ahoinen FIN 63 Ci59
Ahokylä FIN 44 Co53
Ahola FIN 37 Ct49
Ahola FIN 37 Ct50
Aholanvaara FIN 37 Cs47
Aholming D 236 Bf83
Ahonkylä FIN 52 Cf55
Ahonkylä FIN 55 Ct55
Ahorn D 121 At82
Ahorn D 122 Bb80
Ahorntal D 122 Bc81

Aho-Vastinki FIN 53 Ci55
Ahrbrück D 120 Ao80
Ahrensbök D 103 Bb72
Ahrensburg D 109 Ba73
Ahrenshagen-Daskow D 104 Bf72
Ahrenshoop D 104 Be72
Ahrsen D 109 Au75
Ähtäri FIN 53 Ci55
Ähtärinranta FIN 53 Ci55
Ähtävä FIN 43 Cg53
Ahtopol BG 275 Cq96
Ahujärvi = Akujärvi FIN 31 Cq43
Ahun F 166 Ae88
Åhus S 72 Bi69
Ahveninen FIN 55 Da55
Ahvenista FIN 54 Co58
Ahvensaari = Åvensor FIN 62 Cd60
Ahvensalmi FIN 54 Cr56
Ahvenselkä FIN 37 Cr47
Ahvio FIN 64 Co59
Ahvionsaari FIN 54 Cs57
Aia E 186 Sq94
Aiani GR 277 Cd100
Aibar E 186 Ss95
Aich A 128 Bh86
Aich D 127 Be84
Aichach D 126 Bc84
Aicha vorm Wald D 128 Bg83
Aichstetten D 125 Ba88
Aidenbach D 128 Bg83
Aidlingen D 125 As83
Aidone I 153 Bi106
Aidt DK 100 Au68
Aiello Calabro I 151 Bn102
Aielo de Malferit E 201 St103
Aifersdorf A 133 Bh87
Aiffres F 165 Su88
Aigen im Mühlkreis A 128 Bh83
Aigle CH 130 Ao88
Aigle, L' F 160 Ab83
Aiglsbach D 126 Bd83
Aiglun F 136 Ao93
Aignan F 177 Aa93
Aignay-le-Duc F 168 Ak85
Aigne F 178 Af94
Aigre F 170 Aa89
Aigrefeuille-d'Aunis F 165 St88
Aigrefeuille-sur-Maine F 165 Ss86
Aiguafreda E 189 Ae97
Aiguebelette-le-Lac F 174 An89
Aiguebelle F 174 An89
Aigueperse F 172 Ag88
Aigues-Mortes F 179 Ai93
Aiguilles F 136 Ao91
Aiguillon F 170 Aa92
Aiguillon-sur-Mer, L' F 165 Ss88
Aiguines F 180 An93
Aigurande F 166 Ad88
Äijäjoki FIN 29 Cg44
Äijälä FIN 53 Cn55
Äijälä FIN 63 Cg60
Äijänneva FIN 53 Ch56
Äijävaara S 35 Ce47
Ailefroide F 174 An91
Ailharnem N 66 Ao63
Ailladie IRL 89 Sb74
Aillant-sur-Milleron F 167 Af85
Aillant-sur-Tholon F 161 Ag85
Aillas F 170 Su92
Aillevillers-et-Lyaumont F 162 An85
Aillon-le-Jeune F 174 An89
Ailly F 160 Ac82
Ailly-le-Haut-Clocher F 154 Ad80
Ailly-sur-Noye F 155 Ae81
Ailt an Chorráin IRL 82 Sd71
Aimargues F 179 Ai93
Aime-la-Plagne F 174 Ao89
Ainali FIN 43 Ci52
Ainay-le-Château F 167 Af87
Ainay-le-Vieil F 167 Af87
Ainaži LV 209 Ci65
Aincourt F 160 Ad82
Aindling D 126 Bb83
Ainet A 133 Bf87
Ainhoa F 176 Sr94
Ainring D 128 Bf85
Aínsa E 177 Aa96
Aínsa-Sorbabre = Aínsa E 177 Aa96
Ainsdale GB 84 So73
Ainzón E 186 Sr97
Airaines F 154 Ad81
Airasca I 174 Ap91
Aird GB 78 Si68
Airdrie GB 80 Sm69
Aire-sur-l'Adour F 176 Su93
Aire-sur-la-Lys F 155 Ae79
Airisto FIN 62 Ce60
Airola I 147 Bk98
Airole I 181 Aq93
Airth GB 79 Sn68
Airuno I 131 At89
Airvault F 165 Su87
Aísa E 187 St95
Aisey-sur-Seine F 168 Ak85
Aïssey F 124 An86
Aisy-sur-Armançon F 168 Ai85
Aitamännikkö FIN 36 Ci46
Aita Mare RO 255 Cm89
Aiterbach D 126 Bd84
Aiterhofen D 123 Bf83
Aith GB 77 So62
Aith GB 77 Sp62
Aitjohka = Ajtejákk S 28 Bu45
Aitolahti FIN 53 Ch57
Aiton RO 254 Ch87
Aitona E 188 Aa98
Aitoo FIN 53 Ch58
Aitrach D 125 Ba85
Aittaniemi FIN 37 Cq48
Aittojärvi FIN 36 Co50
Aittojärvi FIN 44 Co53
Aittokoski FIN 45 Cs51
Aittokylä FIN 44 Cq51
Aittolahti FIN 55 Da55
Aittoperä FIN 43 Ck53
Aiud RO 254 Ch88
Aivak S 33 Bn49
Aivanlı TR 280 Cp98

Aix-d'Angillon, les F 167 Af86
Aix-en-Othe F 161 Ah84
Aix-en-Provence F 180 Al93
Aix-sur-Vienne F 171 Ac89
Aizkalne LV 215 Co68
Aizenay F 164 Sr87
Aizkraukle LV 214 Ci67
Aizpurve LV 214 Cn67
Aizpute LV 212 Cd67
Aizviķi LV 212 Cd68
Ajac F 178 Ae94
Ajaccio F 142 As97
Ajaciu = Ajaccio F 142 As97
Ajain F 166 Ae88
Ajalvir E 193 So99
Ajankijärvi FIN 36 Ci47
Ajaur S 41 Bt51
Ajaureforsen S 33 Bm49
Ajdovščina SLO 134 Bh89
Ajka H 243 Bd87
Akaçova TR 281 Cq100
Akçakale TR 280 Co98
Akçaova TR 281 Cq100
Akcjabr BY 219 Cq72
Aken (Elbe) D 117 Be77
Åker S 72 Bi66
Åkerbränna S 40 Bo53
Åkerholm S 70 Bo65
Åkerholmen S 35 Cc49
Åkerlänna S 60 Bp60
Åkermark S 35 Ce49
Åkerö S 70 Bk62
Åkersberga S 61 Br62
Åkersjön S 39 Bi53
Åkersloot NL 106 Ak75
Åkers styckebruk S 70 Bg62
Åkervik N 32 Bh49
Akhiolahti FIN 44 Cp54
Akıncılar TR 275 Cq98
Akınvallen S 50 Bm56
Åkirkeby = Aakirkeby DK 105 Bk70
Akkala FIN 55 Da56
Akkarfjord N 23 Cg39
Akkarfjord N 23 Ch39
Akkarvik N 22 Ca40
Akkavare S 34 Bt49
Akköy TR 289 Cp106
Akkrum NL 107 Am74
Akland N 67 At63
Akmené LT 213 Cf68
Akmené, Naujoji LT 213 Cf68
Akmenytai LT 217 Cg72
Aknīste LV 214 Cm68
Akonpohja FIN 54 Cr54
Åkovos GR 286 Ce106
Akra N 56 An61
Åkraham-Vedavågen N 66 Al62
Akranes IS 20 Qh26
Åkre S 60 Bm60
Akréfnio GR 283 Cg105
Akrene N 58 Bb61
Åkri GR 277 Cd101
Akrini GR 277 Cd100
Akritas GR 277 Ce99
Åkroken S 50 Bp55
Akropótamos GR 278 Cf99
Akrotiri GR 291 Ci108
Aksakal TR 281 Cr100
Aksakovo BG 275 Cq94
Aksaz TR 280 Cp100
Akset N 38 At53
Aksicim TR 275 Cr97
Aksla N 46 An56
Aksla N 46 An57
Aksnes N 47 Ar55
Aktse S 28 Br46
Aktsestugorna S 28 Br46
Aktur TR 292 Cu107
Akujärvi FIN 31 Cq43
Åkullsjön S 42 Ca52
Akuneva BY 219 Cq70
Akureyri IS 21 Rb25
Åkvik N 32 Be48
Akyarlar TR 289 Cp107
Akyazı TR 292 Cu108
ÅL N 57 As59
Alabruck D 124 Ar85
Alaçam TR 280 Cn100
Alaçatı TR 285 Cn104
Alacón E 195 St99
Alà dei Sardi I 140 At99
Alà di Stura I 130 Ap90
Alaejos E 192 Sk98
Alafors S 68 Be65
Alagna-Valsesia I 175 Aq89
Alagoa P 197 Se102
Alagón E 186 Ss97
Alahärmä FIN 43 Cf54
Ala-Honkajoki FIN 52 Ce57
Alaigne F 178 Ae94
Alainenjoki FIN 52 Cf58
Alaior E 207 Ai101
Alájar E 203 Sg105
Alajärvi E 53 Ch55
Alajärvi FIN 53 Ci54
Alajeró E 202 Rf124
Alajõe EST 210 Cp62
Alajoki FIN 43 Cm53
Ala-Käántä FIN 43 Ci52
Alakylä FIN 29 Cb45
Ala-Kuona FIN 55 Ct57
Alakylä FIN 30 Ck46

Alakylä FIN 36 Cm50
Alakylä FIN 52 Cd57
Alakylä FIN 55 Cu57
Alameda E 205 Sl106
Alameda de Cervera E 200 So102
Alameda de la Sagra E 193 Sn100
Alamedilla E 205 Sp105
Alamillo E 198 Sl103
Alaminos E 194 Sp99
Álamo, El E 193 Sn99
A Lamosa E 182 Sd96
Alan F 177 Ab94
Alan HR 258 Bk90
Ala-Nampa FIN 36 Cn47
Alanäs S 40 Bm52
Åland D 110 Bd75
Åland S 60 Bp61
Ålandsbro S 51 Bq55
Alange E 198 Sl103
Alaniemi FIN 36 Cl49
Alanís E 198 Sl104
Alanno I 145 Bh96
Alano di Piave I 132 Bd89
Alanta LT 218 Cl70
Ala-Pihlaja FIN 64 Cq59
Ala-Pirilä FIN 55 Cs54
Alapitkä FIN 44 Cr54
Ala-Postojoki FIN 30 Co45
Alaraz E 192 Sk99
Alarcón E 200 Sq101
Alar del Rey E 185 Sm95
Alaró E 206-207 Af101
Alarup AL 276 Cb99
Alasjar E 40 Bk53
Ala-Siurua FIN 36 Cn49
Alaskylä FIN 52 Cf57
Alassio I 181 Ar92
Alastaro FIN 62 Cf59
Alatoz E 201 Ss102
Alatri I 146 Bg97
Alatskivi EST 210 Cp63
Ala-Valli FIN 52 Cf56
Alavatnet S 40 Bm52
Alavere EST 209 Cl62
Alaveteli = Nedervetil FIN 43 Cg53
Alavi S 70 Bk62
Alavieska FIN 43 Ci52
Ala-Vieski FIN 45 Cs52
Ala-Viirre FIN 43 Ch52
Ala-Vuokki FIN 45 Ct51
Ala-Vuotto FIN 44 Cn50
Alavus FIN 53 Ch55
Alazores, Los E 205 Sm106
Alba I 183 Se94
Alba E 194 Ss99
Alba RO 248 Cn84
Alba Adriatica I 145 Bh95
Albac RO 254 Cf88
Albacete E 200 Sr103
Albacken S 50 Bn55
Alba de Cerrato E 186 Sp99
Alba de Tormes E 192 Si99
Albaida E 201 St103
Albaina E 186 Sp95
Alba Iulia RO 254 Ch88
Albaladejo E 200 Sp103
Albaladejo del Cuende E 200 Sq101
Alba-la-Romaine F 173 Ak91
Albalate de Cinca E 188 Aa97
Albalate del Arzobispo E 195 St98
Albalate de las Nogueras E 194 Sq100
Albalate de Zorita E 193 Sp100
Alban F 178 Ae93
Albánchez E 206 Sq106
Albánchez de Úbeda E 205 So105
Albanella I 147 Bl100
Albano di Lucania I 147 Bn99
Albano Laziale I 144 Bf97
Albano Vercellese I 130 Ar90
Albanyà E 178 Af96
Albaredo Arnaboldi I 137 At90
Albaredo d'Adige I 132 Bc90
Albaredo per San Marco I 131 Au88
Albarellos E 183 Se97
Albares E 193 So100
Albaro I 132 Bc90
Albaron F 179 Ai93
Albarracín E 194 Ss100
Albarreal de Tajo E 193 Sm101
Albata de Jos MD 257 Cr89
Albatana E 200 Sr103
Albatàrrec E 195 Ad97
Albatera E 201 St104
Albstadt E 205 Sm105
Albstadt D 125 At84
Albbruck D 124 Ar85
Albueta E 207 Ss104
Albuera, La E 197 Sg103
Albuixech E 196 Sd102
Albujón E 207 Ss105
Ålbæk = Aalbæk DK 68 Ba65
Albufeira P 203 Sd106
Albufereta = Albufereta, l' E 201 Su104
Albufereta, l' E 201 Su104
Albujón E 207 Ss105
Albula CH 131 Au87
Albuixent RO 264 Cg91
Albuñol E 205 So107
Albuñuelas E 205 Sn107
Alburejito D 196 Sc101
Alburquerque E 197 Sg102
Albusetrà N 47 Ba56
Alby S 50 Bl55
Alby-sur-Chéran F 174 An89
Alcácer do Sal P 196 Sc104
Alcaçovas P 196 Sd104
Alcadozo E 200 Sr103
Alcafozes P 191 Sf100
Alcaine E 195 St99
Alcains P 191 Sf101
Alcalá E 202 Rg124
Alcalá de Chivert = Alcalà de Xivert E 195 Aa100
Alcalá de Guadaira E 204 Si106
Alcalá de Gurrea E 187 St96
Alcalá de Henares E 193 So100
Alcalá de la Selva E 195 St100
Alcalá de la Vega E 194 Sr100
Alcalá del Júcar E 201 Ss102
Alcalá de los Gazules E 204 Si108
Alcalá del Obispo E 187 Su96
Alcalá del Río E 204 Si105
Alcalá del Valle E 204 Sk107
Alcalà de Xivert E 195 Aa100
Alcalá la Real E 205 Sn106
Alcamo I 152 Bf105
Alcamo Marina I 152 Bf104
Alcampel E 187 Aa96
Alcanadre E 195 Aa96
Alcanar E 195 Aa99
Alcanede P 196 Sc102
Alcanena P 196 Sc102
Alcanhões P 196 Sc102
Alcañices E 191 Sh97
Alcañiz E 188 Su98
Alcántara E 197 Sg101
Alcantarilha P 202 Sd106
Alcantarilla E 200 Sq104
Alcantarilla E 201 Ss105
Alcantarillas, Las E 204 Si106
Alcantud E 194 Sq99
Alcaracejos E 198 Sl104
Alcara li Fusi I 150 Bk104
Alcaraz E 200 Sq103
Alcaria E 191 Se100
Alcaria Ruiva P 203 Se105
Alcarràs E 195 Ab97
Alcaucín E 205 Sm107
Alcaudete E 205 Sm105
Alcaudete de la Jara E 198 Sl101
Alcázar del Rey E 193 Sp100
Alcázar de San Juan E 199 So102
Alcazarén E 192 Sl98
Alcázares, Los E 207 St105
Alcester GB 94 Sr76
Alçıtepe TR 280 Cn100
Alcoba E 199 Sm102
Alcobaça P 196 Sc101
Alcobendas P 196 Sc102
Alcobertas P 196 Sc102
Alcochete P 196 Sc103
Alcoentre P 196 Sc102
Alcohujate E 194 Sp100
Alcoi = Alcoy E 201 St103
Alcolea E 205 Sl105
Alcolea E 206 Sp107
Alcolea de Calatrava E 199 Sm103
Alcolea de Cinca E 188 Aa97
Alcolea del Pinar E 194 Sq99
Alcolea del Río E 204 Si105
Alcolea de Tajo E 198 Sk101
Alconchel E 197 Sf103
Alconchel de Ariza E 194 Sq98
Alconera E 197 Sg103
Alcontar E 206 Sp106
Alcora = Alcora, L' E 195 Su100
Alcora, L' E 195 Su100
Alcorcón E 193 Sn100
Alcorisa E 195 Su99
Alcorróges E 194 Sr99
Alcórrego P 197 Se102
Alcossebre P 195 Aa100
Alcoutim P 203 Sf106
Alcover E 188 Ac98
Alcoy = Alcoi E 201 Su103
Alcsútdoboz H 243 Bs86
Alcubierre E 187 Su97
Alcubilla de Avellaneda E 193 So97
Alcubillas E 200 So103
Alcublas E 201 St101
Alcúdia E 207 Ag101
Alcúdia, l' E 201 St102
Alcúdia de Crespins, l' E 201 St103
Alcudia de Guadix E 206 So106
Alcuéscar E 198 Sh102
Alcuneza E 194 Sp98
Aldborough GB 81 Ss72
Aldborough GB 85 Su73
Aldbourne GB 93 Sf78
Aldeacentenera E 198 Si101
Aldeadávila de la Ribera E 191 Sg98
Aldea del Cano E 197 Sh102
Aldea del Fresno E 193 Sm100
Aldea del Obispo E 191 Sg99
Aldea del Portillo de Busto, La E 185 So95
Aldea del Rey E 199 Sn103
Aldea de San Esteban E 193 So97
Aldea de Trujillo E 198 Si101
Aldeahermosa E 200 So104
Aldealafuente E 194 Sq97
Aldealcorvo E 193 Sn98
Aldealengua de Santa María E 193 So98
Aldeamayor de San Martín E 192 Sl97
Aldeanueva de Barbarroya E 198 Sl101
Aldeanueva de Ebro E 186 Sr96
Aldeanueva de Figueroa E 192 Sl98
Aldeanueva de la Serrezuela E 193 Sn98
Aldeanueva de la Vera E 192 Si100
Aldeanueva del Codonal E 192 Sl98
Aldeanueva de San Bartolomé E 198 Sk101
Aldeaquemada E 199 So104
Aldea Quintana E 204 Sl105
Aldearrodrigo E 192 Si98
Aldeaseca de la Frontera E 192 Sk99
Aldeavieja E 193 Sm99
Aldea del Obispo P 191 Sg99
Aldebron H 240 Ca85
Aldeburgh GB 95 Ad76
Aldeia da Mata P 197 Se102
Aldeia da Ponte P 191 Sg100
Aldeia dos Palheiros P 202 Sd105
Aldeia Galega da Merceana P 196 Sb102
Aldeia Nova de São Bento P 203 Sf105
Aldeia Velha P 196 Sd102
Aldejávri = Alttajärvi N 29 Cb45
Aldenhoven D 114 An79
Aldeonte E 193 Sn98
Aldersbach D 128 Bg83
Aldershot GB 93 St78
Aldeşti RO 264 Ci90
Aldfield GB 84 Sr72
Aldford GB 93 Sp74
Aldinci MK 271 Cc97
Aldingen D 125 As84
Aldover E 195 Aa99
Aldra N 32 Bg48
Aldridge GB 94 Sr75
Aldsworth GB 94 Sr77
Aldtsjerk = Aldtsjerk NL 107 Am74
Aldudes F 186 Ss94
Ale S 35 Cd49
Åleby S 59 Bg61
Åled S 72 Bf67
Aledo E 206 Sr105
Alegrete P 197 Sf102
Aleknaičiai LT 213 Ch69
Alekovo BG 265 Cl94
Alekovo BG 266 Cq93
Aleksandravėlė LT 214 Cn69
Aleksandria BG 233 Bs79
Aleksandrija BG 266 Cq93
Aleksandrija LT 212 Cd68
Aleksandrov BG 274 Cd94
Aleksandrovac SRB 263 Cq92
Aleksandrovac SRB 263 Cd93
Aleksandrovo BG 274 Cd94
Aleksandrovo BG 274 Cn94
Aleksandrovo BG 274 Cn96
Aleksandrovskaja RUS 65 Da61
Aleksandrów Kujawski PL 227 Bs75
Aleksa Šantić SRB 244 Bt89
Aleksejevka RUS 65 Cs62
Aleksin BY 235 Cf80
Aleksinac SRB 263 Cd93
Alekšyčy BY 224 Cn74
Alekula S 101 Bf66
Álem S 73 Bk68
Alen N 48 Bc55
Alençon F 159 Aa84

Alberone I 138 Bc91
Albersdorf D 103 At72
Albersloh D 114 Aq77
Albersweiler D 120 Ar82
Albert F 155 Af80
Albertirsa H 244 Bu86
Albertslund DK 104 Be69
Albertville F 174 An89
Albes I 132 Bd87
Albesa E 188 Ab97
Albeşti RO 248 Cp85
Albeşti RO 255 Ck88
Albeşti RO 256 Cq88
Albeşti RO 266 Cp90
Albeşti RO 267 Cr93
Albeşti-Paleologu RO 265 Cn91
Albestroff F 119 Ao83
Albeuve CH 169 Ap87
Albi F 178 Ae93
Albidona I 148 Bn101
Albiez-le-Vieux F 174 An90
Albigowa PL 235 Ce80
Albina RO 256 Cd90
Albinen CH 130 Ao88
Albino I 131 Au89
Albires E 184 Sk96
Albiş RO 245 Ce86
Albisheim (Pfrimm) D 163 Ar81
Albissola Marina I 175 As92
Albiţa RO 248 Cr87
Alblasserdam NL 106 Ak77
Ålbo S 60 Bp60
Albocàcer E 195 Aa100
Alboga S 69 Bg65
Alboke S 73 Bo67
Aloboduy E 206 Sp106
Albolote E 205 Sn106
Albondón E 205 So107
Alborea E 201 Ss102
Ålborg = Aalborg DK 100 Au66
Albosaggia I 131 Au88
Albota RO 265 Ck91
Aboussières F 173 Ak91
Albox E 206 Sq106
Albuñuelas E 205 Sn107
Alburg D 123 Bf83
Alburitel P 196 Sc101
Alburquerque E 197 Sg102
Alby S 50 Bl55
Alcina E 195 Su100
Alcira E 201 St102
Alciston GB 94 Sr76
Aldea I 138 Bc91

Alenquer P 196 Sb102
Alentisque E 194 Sq98
Alènya F 189 Af95
Alera E 186 Ss96
Alès F 179 Ai92
Alesanco E 185 Sp96
Alesd RO 245 Ce86
Alesjaurestugorna S 28 Br44
Åle-Skövde S 68 Be64
Alešniki BY 219 Cq72
Alessandria I 175 As91
Alessandria del Carretto I 148 Bn101
Alessandria della Rocca I 152 Bg105
Alessano I 152 Br102
Ålestrup = Aalestrup DK 100 At67
Ålesund N 46 An56
Alet-les-Bains F 178 Ae94
Alevráda GR 282 Cc103
Alexa, Caporal- RO 245 Cd88
Alexain F 159 St84
Alexándria GB 78 Sl69
Alexándria RO 278 Ce99
Alexandria RO 265 Cl93
Alexandroúpoli GR 280 Cm99
Alexandru I. Cuza RO 248 Co86
Alexandru Vlahuţă RO 256 Cq88
Alexeni RO 266 Co91
Alezio I 149 Br100
Alf D 119 Ap80
Alfacar E 205 Sn106
Alfaiates P 191 Sg100
Alfajarín E 195 St97
Alfambra E 194 Ss99
Alfamén E 194 Ss98
Alfândega da Fé P 191 Sg98
Alfara de Carles E 195 Aa99
Alfara dels Ports = Alfara de Carles E 195 Aa99
Alfarela de Jales P 191 Se98
Alfarelos P 196 Sb100
Alfarim P 196 Sb104
Alfarnate E 205 Sm107
Alfaro E 186 Sr96
Alfarràs E 187 Ab97
Alfatar BG 266 Cp93
Alfaz del Pi E 201 Su103
Alfdorf D 121 Au83
Alfedena I 146 Bg97
Alfeizerão P 196 Sb102
Alfeld D 122 Bd82
Alferce P 202 Sd106
Alfero I 139 Be93
Alfershausen D 122 Bc82
Alfhausen D 108 Aq76
Alfonsine I 139 Be91
Alford GB 76 Sp66
Alford GB 85 Aa74
Alforja E 188 Ab98
Alfoten N 46 Am57
Alfreton GB 93 Ss74
Alfta S 50 Bn58
Alfundão P 196 Sd104
Ålgå S 58 Be61
Algaba, La E 204 Sh106
Algaida E 184 Si96
Algar E 206-207 Af101
Algarda, La E 204 Sh107
Algajola F 181 As95
Algámitas E 204 Sk106
Algar E 204 St107
Algar, El E 207 St105
Algar, S' E 207 Ai101
Algarås S 69 Bi63
Algård-Figgjo N 66 Am63
Algarheim N 58 Bc60
Algarinejo E 205 Sm106
Algarrobo E 205 Sm107
Algatocín E 204 Sk107
Algeciras E 204 Sk108
Algemesí E 201 St102
Algered S 50 Bo56
Algermissen D 116 Au76
Algerri E 187 Ab97
Algesheim, Gau- D 120 Ar81
Algete E 193 So99
Alghallen S 40 Bl53
Alghero I 140 Ar99
Alghult S 41 Br53
Alghult S 73 Bm67
Algimia de Almonacid E 195 Su101
Alginet E 201 Su102
Ålglund S 42 Bu52
Algodonales E 204 Sk107
Algodor P 203 Se105
Algodres P 191 Sf99
Algora E 194 Sp99
Algoso P 191 Sg98
Algoz P 202 Sd106
Algsjö S 41 Bp52
Algsjöbo S 60 Bm60
Älgträsk S 42 Bu50
Alguaire E 195 Ab97
Alguazas E 201 Ss104
Alguer, L' = Alghero I 140 Ar99
Algutsboda S 73 Bm67
Algutsrum S 73 Bo67
Algyő H 244 Ca88
Alhabia E 206 Sp107
Alhadas P 190 Sc100
Alhama de Almería E 206 Sp107
Alhama de Aragón E 194 Sr98
Alhama de Granada E 205 Sn107
Alhama de Murcia E 207 Ss105
Alhama E 200 So103
Alhambra E 200 So103
Alhamn S 35 Cd50
Alhandroal P 197 Sf103
Alharilla E 205 Sm105
Alhaurín de la Torre E 205 Sl107
Alhaurín el Grande E 205 Sl107
Alheim D 115 Au78
Alho RUS 55 Cu58
Alhojarvi FIN 53 Ci57
Alholmen FIN 42 Cf53
Alhóndiga E 193 Sp99
Alhus N 46 An57
Ali I 150 Bl104
Alía E 198 Sk102

Alia I 152 Bh105
Aliaga E 195 St99
Aliaguilla E 201 Ss101
Aliano I 148 Bn100
Alíartos GR 283 Cg104
Alibey TR 280 Cn98
Alibey TR 285 Co102
Alibunar SRB 253 Cb90
Aliç TR 280 Co98
Alicante = Alacant E 201 Su104
Alice Castello I 130 Ar90
Alicudi Porto I 153 Bi103
Alicún de Ortega E 206 So105
Alife I 146 Bi98
Alija del Infantado E 184 Si96
Alijó P 191 Sf98
Alika GR 286 Ce108
Alikarnassós GR 291 Cl110
Alikés GR 282 Cd105
Alíkes GR 282 Cd104
Aliki GR 282 Cc102
Aliki GR 283 Cg104
Alikianós GR 290 Ch110
Aliko GR 288 Cl107
Alikoč MK 272 Ca97
Alikylä FIN 43 Ch53
Aliman RO 266 Cq92
Alimena I 153 Bi105
Alimpeşti RO 264 Ch90
Alinci MK 271 Cc98
Alingsås S 69 Bf65
Alín BG 272 Cg96
Alín Potok SRB 262 Bu93
Alins E 188 Ac95
Alinyà E 188 Ac96
Alioş RO 253 Cd88
Alipaşa TR 281 Cr98
Aliseda E 197 Sg102
Aliseda de Tormes, La E 192 Sk100
Alistráti GR 278 Ch98
Ali Terme I 150 Bl104
Ali-Vekkoski FIN 63 Cl60
Alixan F 173 Al91
Alizava LT 214 Cl69
Aljabaras, Las E 204 Sk105
Aljachnovičy BY 219 Cp72
Aljaraque E 203 Sf106
Aljezur P 202 Sc106
Aljinovići SRB 261 Bu94
Aljorra, La E 207 Ss105
Aljubarrota P 196 Sc101
Aljucén E 197 Sh102
Aljustrel P 202 Sd105
Alken B 113 Al79
Alken D 119 Ap80
Alkersum D 102 As71
Ål Kilen S 59 Bl59
Alkißkiai LT 213 Cf68
Alkkia FIN 52 Cf56
Alkmaar NL 106 Ak75
Alksniupiai LT 213 Ch69
Alksnynė LT 216 Cc69
Alku FIN 52 Cf56
Allaines-Mervilliers F 160 Ad84
Allaire F 164 Sq85
Allaman CH 169 An88
Allanche F 172 Af90
Alland A 238 Bn84
Allanton GB 81 Sq69
Allariz E 183 Se96
Allarmont F 124 Ap84
Allassac F 171 Ac90
Allaži LV 214 Ck66
Alleen N 66 Ap64
Alleghe I 133 Be88
Allègre F 172 Ah90
Allègre F 173 Ai92
Allein I 130 Ap89
Alleins F 179 Al93
Allemagne-en-Provence F 180 An93
Allemond F 174 An90
Allenbach D 120 Ap81
Allenberg D 126 Bn84
Allendale Town GB 81 Sq71
Allendorf (Eder) D 115 As78
Allendorf (Lumda) D 115 As79
Allenheads GB 81 Sq71
Allensbach D 125 At85
Allentsteig A 237 Bl83
Allenwood IRL 87 Sg74
Allepuz E 195 St104
Aller = Cabañaquinta E 184 Si94
Allerborn L 119 Am80
Allerey F 168 Ai86
Allersberg D 122 Bc82
Allershausen D 126 Bd84
Allerston GB 85 St72
Allerum S 101 Bf68
Alles (Peñamellera Alta) E 184 Sl94
Alleshave DK 101 Bc69
Alleuze F 172 Ag91
Allevard F 174 An90
Allex F 173 Ak91
Alleyras F 172 Ah90
Allgunnen S 73 Bn66
Allibaudières F 161 Ai83
Alligny-Cosne F 167 Ag86
Allihies IRL 89 Ru77
Allingåbro DK 100 Ba68
Allinge DK 105 Bk70
Allingmo N 68 Bd62
Alliste I 149 Bn101
Allmannsweier D 163 Aq84
Allmendingen D 125 Au84
Allo E 186 Sq95
Alloa GB 79 Sn68
Allogny F 167 Ae86
Alloluokta S 28 Bt46
Allonby GB 81 So71
Allonne F 160 Ae82
Allonnes F 159 Aa85
Allons F 175 Su92
Allos F 174 Ao92
Alloue F 171 Ab88
Allouville-Bellefosse F 160 Ab81
Alloway GB 78 Sl70
Alloza E 195 St99
Allsån S 35 Cf48

Allschwil CH 169 Aq85
Ållsjön S 41 Bp54
Allstedt D 116 Bc78
Alltnacaillich GB 75 Sl64
Alltwalis GB 92 Sm77
Allumiere I 144 Bd96
Ally F 172 Ae90
Almaceda P 191 Se100
Almacelles E 188 Aa97
Almaciles E 200 Su105
Almada P 196 Sb103
Almadén E 198 Sl103
Almadén de la Plata E 204 Sh105
Almadenejos E 199 Sl103
Almadrava, I' E 188 Ab99
Almagreira P 182 Qk107
Almagro E 199 Sn103
Almájj RO 264 Ch92
Almajano E 186 Sq97
Almaluez E 194 Sq98
Almancil P 202 Sd106
Ålmannbua N 57 At61
Almansa E 201 Ss103
Almanza E 184 Sk95
Almanzora, Cuevas del E 206 Sr106
Almaraz E 198 Si101
Almargem do Bispo P 196 Sb103
Almargen E 204 Sk107
Almarza E 186 Sq97
Almås N 48 Bb54
Almásfüzitő H 243 Br85
Almás-Sãliște RO 253 Cf88
Almassora E 195 Su101
Almaşu RO 246 Cg87
Almasu Mare RO 254 Cg88
Almatret E 195 Aa98
Alma Vii RO 254 Ci88
Almazán E 194 Sp98
Almazora = Almassora E 195 Su101
Almberg S 59 Bl59
Almdalen N 32 Bh49
Alme D 115 As78
Almè I 131 Au89
Ålmeboda S 73 Bl67
Almedíjar E 195 Su101
Almedina E 200 Sp103
Almedinilla E 205 Sm106
Almeida E 192 Sh98
Almeida P 191 Sg99
Almeirim P 196 Sc102
Almelia N 67 As63
Almelo NL 107 Ao76
Almenar E 188 Aa97
Almenar de Soria E 194 Sq97
Almendra E 191 Sh98
Almendral E 197 Sg103
Almendralejo E 197 Sh103
Almendros E 193 Sq101
Almensilla E 204 Sh106
Almer GB 98 Sq79
Almere NL 106 Ak76
Almere-Buiten NL 106 Al76
Almere-Haven NL 106 Al76
Almería E 206 Sr107
Almerimar E 206 Sp107
Almesåkra S 69 Bk65
Almese I 136 Ap90
Almhult S 72 Bi67
Almidar E 206 So106
Almiropótamos GR 284 Ci104
Almirós E 283 Cf102
Almklov N 46 Am56
Ålmli N 38 Bc52
Ålmo N 38 Ar54
Almo S 59 Bk59
Almodóvar P 202 Sd105
Almodóvar del Campo E 199 Sm103
Almodóvar del Pinar E 200 Sr101
Almodóvar del Río E 204 Sk105
Almogía E 205 Sl107
Almograve P 202 Sc105
Almoguera E 193 Sp100
Almoharín E 198 Sh102
Almolda, La E 195 Su97
Almonacid de la Sierra E 194 Ss98
Almonacid del Marquesado E 200 Sp101
Almonacid de Toledo E 199 Sn100
Almonacid de Zorita E 193 Sp100
Almonaster la Real E 203 Sg105
Almontarás, Las E 206 Sp105
Almonte E 203 Sg106
Almoradí E 201 St104
Almorox E 193 Sm100
Almosætra N 39 Bf52
Almoster P 196 Sd101
Almsele S 41 Bp52
Almsjönäs S 51 Br54
Ålmsta S 61 Bs61
Almtaler Haus A 128 Bi85
Almudena E 206 Sr104
Almudévar E 187 St96
Almuñécar E 205 Sn107
Almunge S 61 Bs60
Almunia de Doña Godina, La E 194 Ss98
Almunia de San Juan E 187 Aa97
Almuradiel E 199 Sn103
Almussafes E 201 Su102
Alnes N 46 Am56
Alness GB 75 Sm65
Alnö S 50 Bp56
Alnwick GB 81 Sr70
Alocén E 194 Sp99
Aloja LV 209 Ck65
Alojera E 202 Rf124
Alojzów PL 235 Cg82
Alomartes E 205 Sn106
Alón S 39 Bi63
Alónisos GR 284 Ch102
Alonístena GR 286 Ce105
Aloprónia GR 288 Cl107
Alóra E 205 Sl107
Alos E 188 Ac95
Alosno E 203 Sf105
Alost = Aalst B 155 Ai79
Alovë LT 213 Cf72
Alovera E 193 So99
Alozaina E 204 Sl107

Alp E 178 Ad96
Alpalhão P 197 Se102
Alpbach A 127 Bd86
Alpe Cheggio, Rifugio I 130 Ar88
Alpe-d'Huez, l' F 174 An90
Alpedrete E 193 Sm99
Alpedrinha P 191 Sf100
Alpedriz P 196 Sc101
Alpen D 114 Ao77
Alpendurada e Matos P 190 Sd98
Alpera E 201 Ss103
Alpes NL 113 Ak76
Alphen aan de Rijn NL 113 Ak76
Alpheton GB 95 Ab76
Alpiarça P 196 Sc102
Alpicat E 195 Aa98
Alpignano I 136 Aq90
Alpin RO 247 Cm86
Alpin RO 255 Ci90
Alpirsbach D 125 Ar84
Alpl A 242 Bm85
Alpthal CH 131 As86
Alpua FIN 43 Ci52
Alpuente E 194 Ss101
Alpullu TR 280 Cg98
Alqueva P 197 Se104
Alquézar E 188 Aa96
Alquián, El E 206 Sq107
Alrewas GB 94 Sr75
Alrø By DK 100 Ba69
Als DK 100 Ba67
Alsasua E 186 Sq95
Alsdorf D 113 An79
Alsédziai LT 213 Ce68
Alseda S 70 Bl66
Alsédžiai LT 213 Ce68
Alsen S 39 Bh54
Alsenborn, Enkenbach- D 163 Aq82
Alseno I 137 Au91
Alsenz D 120 Aq81
Alsev Kro DK 103 At70
Alsfeld D 115 At79
Alsheim D 120 Ar81
Alshult S 72 Bk67
Alsike S 61 Bg61
Alsjö S 50 Bn56
Alsleben (Saale) D 116 Bd77
Alsnäs S 61 Br61
Alsónémedi H 243 Bt86
Alsóörs H 243 Bs85
Alsószentiván H 243 Bs87
Alsószölnök H 135 Bn87
Alsótold H 240 Bu85
Alsóújlak H 135 Bo86
Alsózsolca H 240 Cb84
Alsta S 60 Bp61
Ålstad N 27 Bi45
Ålstad N 38 Bc53
Ålstad N 47 Ap56
Ålstad N 58 Bc59
Ålstad S 73 Bg70
Alstadhaug N 38 Bc53
Alstahaug N 32 Be49
Alstätte D 114 Ao76
Alsterbro S 73 Bm67
Alsterfors S 73 Bm67
Alstermo S 73 Bm67
Alston GB 81 Sq71
Alstrup DK 100 Au68
Alsunga LV 212 Cd67
Alsvåg N 27 Bl43
Alsvik N 27 Bl46
Alsviki LV 215 Co66
Alta N 23 Cg41
Älta S 71 Br62
Altamura I 148 Bo99
Altare I 175 Ar92
Altarejos E 194 Sq101
Altares P 182 Qf103
Altaussee A 128 Bh85
Alt Bennebek D 103 At72
Altdöbern D 117 Bi77
Altdorf D 127 Be83
Altdorf (UR) CH 131 As87
Altdorf bei Nürnberg D 122 Bc82
Alt Duvenstedt D 103 Au72
Alte P 202 Sd106
Altea E 201 Su103
Altedo I 138 Bc91
Altefähr D 96 Bf65
Ateglofsheim D 122 Be83
Alteidet N 23 Ce40
Alte Kirche D 102 As71
Altena D 114 Aq78
Altenahr D 120 Ao79
Altenau D 116 Ba77
Altenbeken D 115 As77
Altenberg D 117 Bh79
Altenberge D 114 Ap76
Altenbüren D 115 As78
Altenburg A 129 Bm83
Altenburg D 117 Be79
Altenfelden A 128 Bh84
Altengeseke D 115 As77
Altenglan D 163 Ap81
Altenhagen D 104 Bd72
Altenhausen D 110 Bc76
Altenheim D 163 Aq84
Altenholz D 103 Ba72
Altenhundem D 115 Ar78
Altenkirchen D 220 Bg71
Altenkirchen (Westerwald) D 114 Aq79
Altenkrempe D 104 Bb72
Altenmarkt an der Alz D 236 Bf84
Altenmarkt im Pongau A 127 Bg86
Altenmedingen D 109 Bb74
Altenmünster D 126 Ba84
Altenpleen D 104 Bf72
Altenstadt D 120 As80
Altenstadt D 125 Ba84
Altenstadt D 126 Bb85
Altensteig D 125 As83
Altenthann D 127 Be82
Altentreptow D 111 Bg73
Altenweddingen D 116 Bd76

Alter do Chão P 197 Se102
Alteren N 32 Bf49
Altersbruk S 35 Cc50
Altersham P 128 Bf84
Altes Lager D 117 Bg76
Altfraunhofen D 236 Be84
Altfriedland D 225 Bi75
Altfriesack, Wustrau- D 110 Bf75
Alt Gaarz D 110 Bf73
Altglietzen D 111 Bi75
Altheim A 128 Bg84
Altheim D 119 Ap82
Altheim D 121 At81
Althofen A 134 Bi87
Althorne GB 99 Ab77
Altier F 172 Ah92
Altilia I 147 Bk98
Altimir BG 264 Ch93
Altına RO 254 Ci89
Altinkum plaji TR 289 Cp106
Altintaş TR 280 Cq98
Altja EST 210 Cn61
Altkalen D 104 Bf73
Altkirch F 169 Ap85
Altlandsberg D 111 Bi75
Altleiningen D 163 Ar81
Altlüdersdorf D 111 Bg74
Altmannstein D 122 Bd83
Altmärkische Höhe D 110 Bd75
Alt Meteln D 110 Bc73
Altmörbitz D 117 Bf79
Altmünster D 236 Bh85
Altnabreac Station GB 75 Sn64
Altnaharra GB 75 Sm64
Altnapaste IRL 82 Se71
Altnes N 23 Cg40
Alto I 181 Ar92
Altobordo E 206 Sr105
Alto do Hospital E 183 Se95
Altofonte I 152 Bg104
Altomonte I 151 Bn101
Altomünster D 126 Bc84
Alton GB 98 Sf78
Altona D 103 Au72
Altopascio I 138 Bb93
Altorricón E 188 Aa97
Altötting D 236 Bf84
Altreetz D 111 Bi75
Altrincham GB 84 Sq74
Alt Ruppin D 110 Bf75
Alt Sankt Johann CH 125 At86
Alt-Schadow D 108 Bh76
Alt Schönau D 110 Bf73
Alt Schwerin D 110 Be73
Altshausen D 125 Au85
Altstätten CH 126 Au86
Altstoßbüllingen D 125 Au84
Alt Sührkow D 110 Bf73
Attajärvi S 29 Cb45
Altuna S 60 Bo61
Altura E 195 St101
Altwarp D 111 Bi73
Alūksne LV 215 Cp66
Ålum DK 100 Au68
Alunda S 61 Br60
Aluniş RO 246 Ch86
Aluniş RO 247 Ck87
Aluniş RO 255 Cm87
Aluniş RO 255 Cm90
Alunu RO 264 Ch90
Alustante E 194 Sr99
Alva GB 79 Sn68
Alvaiázere P 196 Sd101
Alvajärvi FIN 43 Ci57
Alvalade P 202 Sd105
Alvaneu CH 131 Au87
Alväng S 60 Bm62
Älvängen S 68 Be65
Alvarado E 197 Sg103
Alvarenga P 190 Sd99
Alvares P 190 Sd100
Álvaro P 191 Se101
Alvdal N 48 Bb56
Älvdalen S 59 Bi58
Alvechurch GB 94 Sr76
Alverca do Ribatejo P 196 Sb103
Alversund N 56 Ai59
Alvesta S 72 Bk67
Alveston GB 98 Sq77
Alvestorp S 59 Bi61
Álvho S 49 Bk57
Ålvhöjden Östra S 59 Bk61
Alvignano I 146 Bi98
Alvik N 56 An60
Alvik S 35 Cd49
Alvik S 59 Bk59
Älviken S 40 Bi53
Alvioberra P 196 Sd101
Alvito E 201 Su103
Alvito P 197 Se104
Älvkarleby S 60 Bg59
Älvkarleö S 60 Bp59
Älvkarlhed S 50 Bn58
Alvor P 202 Sc106
Alvorge P 190 Sd101
Alvra = Albula CH 131 Au87
Älvsåker S 68 Bd66
Älvsborg S 68 Bd65
Älvsbyn S 35 Cc49
Älvsered S 72 Bd66
Älvsjöhyttan S 59 Bi61
Älvsund S 50 Bp58
Ålvundfoss N 47 As55
Alyth GB 76 So67
Alytus LT 224 Ci72
Alzano Lombardo I 131 Au89
Alzenau D 120 At80
Alzey D 120 Ar81
Alzira E 201 Su102
Alzon F 172 Ah92
Alzonne F 178 Ae94
Åmådalen S 49 Bk57
Amadora P 196 Sb103
Amagne F 161 Ak81
Amailloux F 165 Sq87
Åmål S 69 Bf62
Amalfi I 147 Bk99
Amaliáda GR 286 Cc105

Amaliápolis GR 283 Cf102
Amáló GR 289 Cm105
Amance F 161 Ak84
Amance F 169 An85
Amancey F 169 An86
Amandola I 145 Bg95
Amanteia I 151 Bn102
Amarante P 190 Sd98
Amarante P 190 Sd98
Amárantos GR 276 Cb100
Amárantos GR 283 Cd102
Amărăşti RO 264 Ci91
Amărăştii de Jos RO 264 Ci93
Amărăştii de Sus RO 264 Ci93
Amareleja P 197 Sf104
Amares P 190 Sd97
Amári EST 209 Ci62
Amári GR 291 Ck110
Amárinthos GR 284 Ch104
Amaro I 133 Bg88
Amaru RO 266 Cq91
Amaseno I 146 Bg98
Amatrice I 145 Bg95
Amaxádes GR 279 Cl98
Amay B 113 Al79
Amaya E 185 Sm95
Ambås S 184 Sk94
Ambàs S 184 Sk94
Ambazac F 171 Ac89
Ambelákia GR 282 Cc103
Ambelákia GR 274 Cn98
Ambelákia GR 277 Cf101
Ambelía GR 282 Cb101
Ambelía GR 283 Ce102
Ambelikó GR 285 Cn102
Ambelónas GR 277 Cc101
Ambelónas GR 277 Cc101
Ámbelos GR 290 Cl111
Amberg D 122 Bd82
Åmberg S 59 Bi59
Ambergate GB 93 Ss74
Ambérieu-en-Bugey F 173 Al89
Ambérieux-en-Dombes F 173 Ak88
Ambernac F 171 Ab89
Ambert F 172 Ah89
Ambès F 170 St90
Ambialet F 178 Ae93
Ambierle F 167 Ah88
Ambillou F 166 Aa86
Ambjörby S 59 Bg59
Ambjörnarp S 69 Bg66
Amble EST 210 Cm62
Amble I 81 Sr70
Ambleny F 161 Ag82
Ambleside GB 81 Sp72
Ambleteuse F 99 Ad79
Ambleville F 160 Ad82
Amboda = Empo FIN 62 Ce60
Amboise F 166 Ab86
Ambra I 138 Bd94
Ambri CH 131 As87
Ambrières-les-Vallées F 159 St84
Ambrus SLO 133 Bi87
Ambud RO 241 Cf85
Amdal N 38 Bb54
Amdal N 56 Am62
Åmdals Verk N 57 Ar62
Amden CH 131 At86
Amecke D 114 Aq78
Ameiras de Baixo P 196 Sc104
Ameixial P 203 Se106
Amel B 119 An80
Amele LV 213 Ce66
Amelia I 144 Be95
Amélie-les-Bains-Palalda F 178 Af96
Amelinghausen D 109 Ba74
Amel'janec BY 229 Ch75
Amêndoa P 196 Sd101
Amendoeira P 203 Se105
Amendolara I 148 Bo101
Amer E 189 Af96
Amerang D 236 Be85
Amerdingen D 122 Ba84
Amerongen NL 113 Al76
Amersfoort NL 113 Al76
Amersham GB 98 Sf77
Amesbury GB 98 Sr78
Ametlla del Vallès, l' E 189 Ac97
Ametlla de Mar, l' E 195 Ab99
Ameyugo E 185 Sp95
Amezketa E 186 Sq94
Amfíklia GR 283 Cf103
Amfilohía GR 282 Cc103
Amfíssa GR 283 Ce103
Amfreville-la-Campagne F 160 Ab82
Amieira P 197 Se104
Amieira do Tejo P 197 Se101
Amieiro P 190 Sc100
Amiens F 155 Ae81
Amigdaléa GR 277 Ce101
Amigdalées GR 277 Cc100
Amigdaliá GR 283 Ce104
Amíkles GR 286 Ce106
Amíllano E 186 Sq95
Amilly F 161 Af85
Amíndeo GR 277 Cd99
Aminne FIN 52 Cd55
Amisfield GB 80 Sn70
Amjüdze LV 213 Ce66
Amnácona I 139 Bb93
Åmnäs S 68 Bd64
Ammer S 50 Bl55
Ammerfeld D 126 Bb83
Ammersbek D 109 Ba73
Ammerzoden NL 113 Al76
Ammeville F 159 Aa83
Ammochostos GR 282 Cb103
Ammon S 50 Bn57
Ámnnøy N 46 As57

Andernos-les-Bains F 170 Ss91
Andersbenning S 60 Bn60
Andersbo S 60 Bl59
Andersböle = Anttila FIN 63 Cl60
Andersby FIN 64 Cs59
Andersfors S 59 Bi60
Anderslöv S 73 Bg70
Andersmark S 40 Bn51
Andersskog N 38 Ar54
Andersviksberg S 59 Bh60
Andezeno I 136 Aq90
Andfiskå N 32 Bi48
Andijk NL 106 Al75
Andíparos GR 288 Cl106
Andisleben D 116 Bb78
Andjoen N 23 Cc41
Andlau F 163 Ap84
Andoain E 186 Sq94
Andocs H 251 Bs87
Andolsheim F 124 Ap84
Andon F 136 Ao93
Andorf A 127 Bh84
Andørja N 27 Bp43
Andornaktálya H 240 Ca85
Andorno Micca I 175 Ar89
Andorra E 195 Su99
Andorra la Vella AND 189 Ad95
Andosilla E 186 Sr96
Andouillé F 159 St84
Andover GB 98 Ss78
Andoversford GB 94 Sr77
Andrano I 149 Br101
Andrarum S 72 Bh69
Andrăşeşti RO 266 Cp91
Andra sidan S 35 Cb46
Andratx E 206 Ae101
Andraval E 206 Ac103
Andravida GR 282 Cc105
Andreas GBM 88 Sm72
Andreiaşu de Jos RO 256 Co89
Andrespol PL 227 Bu77
Andrest F 177 Aa94
Andrésy F 160 Ae83
Andretta I 148 Bl99
Andria I 148 Bn98
Andrid RO 245 Ce85
Andrieşeni RO 248 Cp85
Anafonitria GR 282 Cb105
Andrijevica MNE 251 Bu95
An Drinded-Porc'hoed = Trinidt-Porhoët, La F 158 Sp84
Andritsena GR 286 Cd106
Androniáni GR 284 Ci103
Andros GR 285 Ck105
Androússa GR 286 Cd106
Angurme LV 215 Cp68
Andrychów PL 233 Bt81
Andrzejewo PL 229 Ce75
Andrzejówka PL 234 Cb82
Andrzejówka PL 235 Cf79
Andselv N 28 Br42
Andsnes N 23 Cc40
Andújar E 199 Sn104
Anduze F 179 Ah92
Andvikgrend N 56 Ai59
Åne LV 213 Ch67
An Eachléim IRL 86 Ru72
Åneböl N 66 Ap63
Aneboda S 72 Bk66
Aneby N 27 Bp43
Åneby S 69 Bk65
Anelema LV 215 Cp68
An Eleven = Elven F 164 Sp85
Anemohóri GR 286 Cd105
Anemoráhi GR 276 Cc102
Anenii Noi MD 249 Ct87
Anesund N 23 Cc40
Ånes N 22 Bt40
Ånes N 27 Bm42
Ånes N 38 Ar54
Anet F 160 Ac83
Anetjärvi FIN 37 Cq49
An Fál Carrach IRL 82 Sd70
An Fhairche IRL 86 Sb73
Äng S 69 Bk65
Änga S 50 Bn58
Angáli GR 284 Cg103
Angarn S 61 Br61
Angathía GR 278 Ce99
Ånge S 39 Bi54
Änge S 50 Bm55
Ångebo S 50 Bn57
Angeja P 190 Sc100
Angelburg D 115 As79
Ängelholm S 72 Bf68
Angeli FIN 30 Cm43
Angelniemi FIN 62 Cf60
Angelohóri GR 277 Cd99
Angelókastro GR 282 Cc103
Angelókastro GR 287 Cf105
Ängelsberg S 60 Bn61
Ängelsfors S 60 Bn59
Angelstad S 72 Bh67
Ången S 49 Bf58
Angen Norra S 59 Bg60
Anger D 129 Bm86
Anger D 128 Bf85
Angera I 175 As89
Angerdshestra S 69 Bh65
Angered S 68 Be65
Angerlo NL 113 An76
Angermenn N 32 Bg48
Angermund D 114 Ao78
Angermünde D 111 Bh74
Angern an der March A 129 Bo84
Angers F 165 St86
Ångersjö S 41 Bp54
Angerville F 160 Ae84
Ångesån S 35 Ce47
Ångesbyn S 35 Cc49
Ångeslevä FIN 43 Cm51
Angevillers F 162 An82
Anghiari I 138 Bd94
An Ghrainseach = Grange IRL 82 Sc72
Angistri GR 278 Ch99
Angístri GR 287 Cg105

Ángistro GR 278 Cg98
Ángkasen S 68 Bd62
Angla EST 208 Cf63
Anglards-de-Salers F 172 Ae90
Angle GB 96 Sk77
An Glean Garbh IRL 89 Sa77
Anglefort F 174 Am89
Anglès E 189 Af97
Angles F 165 Ss88
Anglès F 178 Af93
Anglesola E 188 Ac97
Angles-sur-l'Anglin F 166 Ab87
Anglet F 176 Sr94
Anglure F 161 Ah83
Angoulême F 170 Aa89
Angoulins F 165 Ss88
Angra do Heroísmo P 182 Qf103
Angri I 147 Bk99
Ångsnäs S 60 Bo60
Ångsö S 60 Bo61
Ångsvik S 61 Bs62
Anguës E 188 Su96
Anguiano E 185 Sp96
Anguillara Sabazia I 144 Be96
Anguillara Veneta I 138 Bd90
Anguita E 194 Sq98
Anguix E 193 Sp100
Anguse EST 210 Co62
Angvik N 47 Ac55
Anhée B 156 Ak80
Anholt D 107 An77
Anholt DK 101 Bd67
Anhovo SLO 133 Bh88
Aniane F 178 Ah93
Aniche F 155 Ag80
Ánidro GR 277 Ce99
Anielin PL 228 Cd78
Aniès E 187 St96
Ánimskog S 69 Bf63
Anina RO 253 Cd90
Aninoasa RO 265 Cl91
Aniñón E 194 Sr98
Aninós GR 278 Ch99
Anizy-le-Château F 161 Ag81
Anjala FIN 64 Co59
Anjans fjällstation S 39 Bf53
Anjos P 182 Qf104
Anjum NL 107 An74
Ankaran SLO 134 Bh89
Ankarede S 40 Bi51
Ankarsrum S 70 Bn65
Ankarsund S 33 Bo50
Ankarvattnet S 40 Bi51
Ankele FIN 54 Cq56
Ankenes N 28 Bg44
Ankershagen D 110 Bf74
Anklam D 105 Bh73
Ankum D 108 Aq75
Anlaby GB 85 Su73
An Leadhb Gharbh IRL 82 Sc71
Anlezy F 167 Ah87
An Longfort IRL 87 Se73
Anloo NL 107 An74
An Mám IRL 86 Sa73
An Móta = Moate IRL 87 Se74
An Muileann gCearr = Mullingar IRL 87 Sf73
Ånn S 39 Bf54
Anna E 201 St102
Anna EST 209 Cm62
Anna LV 215 Cp66
Annaberg A 237 Bl85
Annaberg-Buchholz D 123 Bg79
Annaberg-Lungötz A 128 Bg85
Annaburg D 117 Bg77
Annacotty IRL 90 Sc75
Annagassan IRL 83 Sh73
Annalong GB 88 Si72
Anna Paulowna NL 106 Ak75
An Nás = Naas IRL 91 Sg74
Annascaul IRL 89 Ru76
Anndalsvågen N 32 Be49
Annebault F 159 Aa82
Anneberg S 59 Bh62
Anneberg S 68 Be65
Anneberg S 8b Bk65
Annecy F 174 An89
Annefors S 59 Bg61
Annefors S 60 Bn58
Ånnel = Angeli FIN 30 Cm43
Ånneland N 36 Ak59
Annelund S 69 Bg65
Annemasse F 169 An88
Annenieki LV 213 Cg67
Annerstad S 72 Bh67
Annestown IRL 90 Sf76
Anneville-sur-Mer F 158 Sr82
Annevoie-Rouillon B 156 Ak80
Annikoru EST 210 Cn64
Annín CZ 123 Bh82
Annino RUS 65 Da61
Annœulin F 155 Af79
Annolsetrene N 48 Ba57
Annonay F 173 Ak90
Annopil' UA 249 Cs83
Annopol PL 234 Ca76
Annot F 180 Ao93
Annouville-Vilmesnil F 160 Aa81
Annweiler am Trifels D 163 Aq82
Ano Ágios Vlássios GR 282 Cc103
Áno Ámfia GR 286 Ce106
Áno Diakoftó GR 286 Ce104
Áno Fanári GR 287 Cg105
Anógia GR 286 Ce107
Anógia GR 291 Ck110
Áno Hóra GR 283 Cd103
Áno Kalendini GR 282 Cc102
Áno Kaliniki GR 271 Cc99
Áno Kariófito GR 279 Ck98
Áno Kómi GR 277 Cd100
Anola FIN 64 Cq59
An Ómaigh = Omagh GB 87 Sf71
Áno Méra GR 288 Cl106
Áno Méros GR 291 Ck110
Añón E 186 Se97
Áno Poróïa GR 278 Cg98
Añora E 198 Sl104
An Oriant = Lorient F 157 So85
Áno Sinikía Trikala GR 283 Ce105
Áno Síros GR 288 Ck106
Anost F 167 Ah87
Anould F 163 Ao84
Áno Váthia GR 284 Ch104

Añover de Tajo E 193 Sn101
Año Viános GR 291 Cl110
Ånøya N 38 Ba54
Anquela del Ducado E 194 Sq99
Anrath D 114 An78
An Rinn IRL 90 Se76
An Ros = Rush IRL 88 Sh73
Ans B 156 Am79
Ans DK 100 Au68
Ansager DK 100 As69
Ansalahti FIN 64 Cn58
Ansarve S 71 Br66
Ansbach D 121 Bb82
An Scairbh = Scarriff IRL 86 Sc75
An Sciobairín = Skibbereen IRL 89 Sb77
An Scoil = Skull IRL 89 Sa77
Anse F 173 Ak89
Ansedonia I 144 Bc96
Ansekûla EST 208 Ce64
Anserall E 177 Ac96
Ansião P 190 Sd101
Ansignan F 178 Af95
Ansjö S 50 Bn55
Ánsnes N 22 Br41
Ansnes N 38 As53
Ansó E 176 St95
An Spidéal IRL 86 Sb74
Ansvik N 27 Bl46
An tAbhallort = Oulart IRL 91 Sh75
Antagnac F 170 Aa92
Antakalnis LT 218 Ci71
Antaliepté LT 218 Cm69
Antanavas LT 217 Cg71
Antanhol P 190 Sd100
An tAonach = Nenagh IRL 87 Sd75
Antas E 206 Sr106
Antas P 191 Sf99
Antas de Ulla E 183 Se95
Antašava LT 214 Ck69
Antasstugan S 33 Bg50
Antazavė LT 214 Cm69
An Teach Dóite IRL 86 Sa74
An Teampall Mór = Templemore IRL 90 Se75
Antegnate I 131 Au90
Antemil (Cerceda) = Cerceda E 182 Sd94
Anten S 68 Be65
Antequera E 205 Sl106
Anterselva di Mezzo I 133 Be87
Anterselva di Sotto I 133 Be87
Antey-Saint-André I 130 Aq89
Antezana = Foronda E 186 Sp95
Anthée B 156 Ak80
Anthéor F 136 Ao94
Anthering A 236 Bg85
Ánthia GR 280 Cm99
Anthili GR 283 Ce103
Anthófito GR 277 Cf99
Antholz-Mittertal = Anterselva di Mezzo I 133 Be87
Antholz-Niedertal = Anterselva di Sotto I 133 Be87
Anthótopos GR 277 Cd100
Anthótopos GR 283 Cf102
Anthrakiá GR 277 Cd101
Antibes F 136 Ap93
Antichan-de-Frontignes F 187 Ab95
Antiesenhofen A 127 Bg84
Antignano I 138 Ba94
Antigónia GR 278 Cf98
Antígonos GR 277 Cd99
Antigua E 203 Rm124
Antigüedad E 185 Sm97
Antikira GR 283 Cf104
Antíla GR 52 Ce57
Antillo I 150 Bl105
Antimáhia GR 289 Cp107
Antimovo BG 266 Cp93
An tInbhear Mór = Arklow IRL 91 Sh75
Antírio GR 282 Cd104
Ántissa GR 285 Cm102
An tIúr = Newry GB 87 Sh72
Antjärn S 51 Bq55
Antnäs S 35 Cd49
Antoing B 155 Ag79
Anton BG 273 Cl95
Antonin PL 226 Bq77
Antoniów PL 234 Cd79
Antonivka UA 249 Cr83
Antonovo BG 274 Cn94
Antraigues-sur-Volane F 173 Ai91
Antrain F 159 Ss84
Antrifttal D 115 At79
Antrim GB 83 Sh71
Antrodoco I 145 Bg96
Antronapiana I 175 Ar88
Antskog FIN 63 Ch60
Antsla EST 210 Co65
An tSnaidhm = Sneem IRL 89 Sa77
Anttila FIN 63 Cl60
Anttila FIN 64 Co58
Anttis S 29 Cf46
Anttola FIN 54 Co57
Anttola FIN 55 Ct57
An Tulach = Tullow IRL 91 Sg75
Antunovac HR 251 Bs90
Antwerpen B 113 Ai78
An Uaimh = Navan IRL 87 Sg73
An Uhelgoad = Huelgoat F 157 Sn84
Använgen S 39 Bl53
Anvers = Antwerpen B 113 Ai78
Anversa degli Abruzzi I 145 Bh97
Anvin F 112 Ae80
Anykščiai LT 218 Ci69
Anzánigo E 176 St96
Anzano di Puglia I 148 Bl98
Anze-le-Luguet F 172 Ag90
Anzendorf A 237 Bk84
Anzex F 170 Aa92
Anzi I 148 Bm99
Anzing D 127 Bd84
Anzio I 146 Bf98

Anzur E 205 Sl106
Anzy-le-Duc F 167 Ai88
Aoiz E 176 Ss95
Aosta I 130 Ap89
Aoste F 173 Am89
Apa RO 246 Cg85
Apagy H 241 Cd85
Apalevo RUS 211 Cr63
Apašćia LT 214 Cl68
A Pastoriza E 183 Sf94
Apata RO 255 Cm89
Apateu RO 245 Cd87
Apatin SRB 252 Bs89
Apavovac HR 135 Bd88
Apchon F 172 Af90
Ape LV 215 Co65
Apecchio I 139 Be93
Apel, Ter NL 108 Ap74
Apeldoorn NL 114 Am76
Apelern D 109 At76
Apele Vii RO 264 Ci92
Apen D 108 Aq74
Apenburg-Winterfeld D 110 Bc75
Apensen D 109 Au74
A Pereira E 182 Sc95
A Peroxa E 183 Se96
Apice I 147 Bk98
Apídia GR 287 Cf107
Apiés E 187 Su96
Apikía GR 284 Ck105
Apírados GR 288 Cm106
Apiro I 139 Bg94
Aplared S 69 Bg65
Apold RO 255 Ck88
Apolda D 116 Bd78
Apoldu de Jos RO 254 Ch89
Apóllo GR 288 Cm106
Apóllona GR 292 Cq108
Apollonía GR 287 Cl102
Apolonía GR 288 Cm107
Apollosa I 147 Bk98
A Pontenova E 183 Sf94
Apostolache RO 266 Cn90
Apóstoli GR 291 Ck110
Appelbo S 59 Bi59
Appelhülsen D 107 Ap77
Appelscha NL 107 An75
Appeltern NL 107 Am77
Appen D 109 Au76
Appenweier D 124 Aq83
Appenzell CH 125 At86
Appeville-Annebault F 160 Ab82
Appiano sulla Strada del Vino I 132 Bc88
Appignano I 145 Bg94
Appignano del Tronto I 145 Bh95
Appingedam NL 108 Ao74
Appleby GB 85 St73
Appleby-in-Westmorland GB 84 Sq71
Applecross GB 74 Si66
Appledore GB 97 Sm78
Appletreewick GB 84 Sr72
Applø FIN 62 Cc60
Appoigny F 161 Ah85
Apprieu F 173 Am90
Apremont F 164 Sr87
Apremont-la-Forêt F 162 Am83
Apremont-sur-Allier F 167 Ag87
Aprica I 131 Ba88
Apricena I 147 Bl97
Aprigliano I 151 Bn102
Apriki LV 212 Cd67
Aprilci BG 273 Cm94
Aprilci BG 274 Ck95
Aprilia I 144 Bf97
Aprilovo BG 274 Cn94
Apsalós GR 271 Cd99
Apšuciems LV 213 Cg66
Apt F 180 Al93
Apúlia P 190 Sc98
A Pumarega E 183 Sf95
Aquila, L' I 145 Bg96
Aquileia I 134 Bg89
Aquilonia I 147 Bl99
Aquino I 146 Bh98
Ar S 71 Bs65
Arabba I 132 Bd88
Aracena E 203 Sg105
Aračinovo MK 271 Cd96
Arad RO 253 Cc88
Aradac SRB 262 Ca90
Arádalen S 49 Bh55
Aradippou CY 177 Ab99
Araglin IRL 90 Sd76
Aragnouet F 187 Aa95
Aragona I 152 Bh106
Aragoncillo E 194 Sq99
Aragüés del Puerto E 187 St95
Arahal, El E 204 Si106
Arahamites GR 286 Ce106
Arahnéo GR 287 Cf105
Aráhova GR 283 Cf104
Araia = Araya E 186 Sq95
Àraissi LV 214 Cl66
Araksbø N 67 Aq63
Áram N 46 Ai56
Aramits F 187 St94
Aranda de Duero E 193 Sn97
Aranda de Moncayo E 194 Sr97
Arandelovac SRB 262 Cb92
Arándiga E 194 Sr98
Arandilla del Arroyo E 194 Sq99
Arãneag RO 245 Cd88
Aranga = Ponte-Aranga E 182 Sd94
Arango E 184 Sh94
Aránzazu E 186 Sq95
Aranyosapáti H 241 Ce84
Aranzueque E 193 So100
Arapuša BIH 250 Bn91
Àràs N 56 Ah59
Aras de Alpuente E 194 Ss101
Arasluoktastugorna S 27 Bo46
Aratorés E 187 St95

Áratos GR 278 Cm98
Áratos GR 280 Cm98
Arauzo de Miel E 185 So97
Aravete EST 210 Cm62
Arávissos GR 277 Ce99
Araya E 186 Sq95
Arazede P 190 Sc100
Arbanasi BG 273 Cm94
Arbanási BG 256 Co90
Arbas F 177 Ab95
Arbatax I 141 Au101
Arbeca E 188 Ab97
Arberg D 237 Bk84
Arbetela E 194 Sq99
Arbing A 128 Bk84
Arbinovo MK 277 Cb99
Arboç, l' E 189 Ad98
Arboga S 60 Bm62
Arbois F 168 Am87
Arbon CH 125 At86
Arbore RO 247 Cm85
Arborea I 141 As101
Árbori I 181 As96
Arborio I 130 Ar89
Árbos = Arboç, l' E 189 Ad98
Árbostad N 28 Bp43
Arbrå S 50 Bn58
Arbresle, L' F 173 Ak89
Arbroath GB 76 Sp67
Arbucias = Arbúcies E 189 Af97
Arbúcies E 189 Af97
Arbuniel E 205 Sn105
Arburi = Arbori F 181 As96
Arbus I 141 As101
Árbyn S 73 Bn67
Arcachon F 170 Ss91
Arcambal F 171 Ad92
Arcani RO 264 Cg90
Arčar BG 264 Cf93
Arce I 146 Bh97
Arce E 194 Sq101
Arceau I 168 Am86
Arcen NL 113 An79
Arc-en-Barrois F 162 Al85
Arceniega = Artziniega E 185 So94
Arces-Dilo F 161 Ah84
Arceto I 138 Bb91
Arc-et-Senans F 168 Am86
Arcevia I 139 Bf94
Arcey F 169 Ao85
Arch CH 169 Ap86
Ar C'hastell-Nevez = Châteauneuf-du-Faou F 157 Sn84
Archena E 201 Ss104
Archi I 146 Bi96
Archiac F 170 Su89
Archidona E 205 Sm106
Archigny F 166 Ab87
Archiș RO 245 Ce88
Archita RO 255 Cl88
Archivel E 200 Sq104
Archlebov CZ 238 Bp80
Archot GB 85 St73
Arcidosso I 144 Bd95
Arcille I 143 Bc95
Arcins F 170 St90
Arcisate I 131 As89
Arcis-sur-Aube F 161 Ai83
Arclid Green GB 93 Sq74
Arco I 132 Bb89
Arco de Baúlhe P 191 Se98
Arcomps F 167 Ae87
Arcos E 183 Se95
Arcos E 185 Sn96
Arcos I 183 Sg95
Arcos de Jalón E 194 Sq98
Arcos de la Frontera E 204 Si107
Arcos de la Sierra E 194 Sq100
Arcos de Valdevez P 182 Sd97
Arcozelo P 190 Sc97
Arcozelo P 190 Sd100
Arcs, Les F 180 An94
Arc-sur-Tille F 168 Am86
Arcucelos E 183 Sf96
Arcugnano I 132 Bd90
Arcy-sur-Cure F 167 Ah85
Arcyz UA 257 Ct89
Arda BG 273 Cm96
Ardagh IRL 90 Sb76
Ardal N 46 An57
Årdal N 66 An62
Årdal N 67 Aq63
Árdales E 204 Sl107
Ardánoz GR 280 Cn99
Ardanovo UA 241 Cf84
Ard an Ratha = Ardara IRL 82 Sd71
Ardara I 140 As99
Ardara IRL 82 Sd71
Ardarroch GB 74 Si66
Ardauli I 141 As100
Årdava LV 215 Co68
Ardbeg GB 78 Sf68
Ardcath IRL 87 Sh73
Ardchiavaig GB 78 Se67
Ardchronie GB 75 Sk65
Ardea I 144 Bf97
Ardee IRL 88 Sg73
Ardeluța RO 255 Cm86
Arden DK 100 Au67
Ardentes F 166 Ad87
Ardentinny GB 78 Sl68
Ardenza I 143 Ba93
Ardeoani RO 256 Co87
Ardersier GB 75 Sm65
Ardes F 172 Ag90
Ardesio I 131 Au89
Ardez CH 131 Ba87
Ardfert IRL 89 Sa76
Ardfinnan IRL 90 Sd76
Ardgartan GB 78 Sl68
Ardglass GB 80 Si72

Ardgroom IRL 89 Sa77
Ardino BG 273 Cl97
Ardisa E 187 St96
Ardley GB 94 Ss77
Ardlui GB 78 Sl68
Ardlussa GB 78 Si68
Ard Mhacha = Armagh GB 87 Sg72
Ardminish GB 78 Si69
Ardmolich GB 78 Si67
Ardmore IRL 90 Se77
Ardnasodan IRL 86 Sc74
Ardón E 184 Si96
Ardon F 166 Ad85
Ardooie B 112 Ag79
Ardore I 151 Bn104
Ardpatrick IRL 90 Sc76
Ardrahan IRL 89 Sc74
Ardres F 112 Ad79
Ardrishaig GB 80 Sk68
Ardrossan GB 78 Si69
Ardtalla GB 78 Sh69
Ardtoe GB 78 Sh69
Ardu EST 209 Cl62
Arduaine GB 78 Si68
Ardwell GB 83 Sl71
Åre EST 209 Ck63
Åre S 39 Bf54
Areas E 182 Sd96
Areatza-Villaro E 185 Sp94
Arèches F 174 Ao89
Arefu RO 255 Ck90
Arehava BY 229 Cn77
Aremark N 68 Bd62
Aremberg D 114 Ao80
Arena I 151 Bn103
Arenal, El E 192 Sk100
Arenal, s' E 206-207 Af101
Arenales de San Gregorio E 200 So102
Arenao E 185 So94
Arenas E 205 Sm107
Arenas del Rey E 205 Sn107
Arenas de San Juan E 199 Sn102
Arenas de San Pedro E 192 Sk100
Arendal N 67 As64
Arendonk B 113 Al78
Arendsee (Altmark) D 110 Bc75
Arenella I 152 Bg104
Arenella = Rinella I 153 Bk103
Arengosse F 176 Sr92
Arenshausen D 116 Au78
Arenys de Mar E 189 Af97
Arenys de Munt E 189 Af97
Arenzano I 175 Au92
Areópoli GR 286 Ce107
Åres E 182 Sd94
Arès F 170 Sr91
Ares del Maestrat E 195 Su100
Ares del Maestre = Ares del Maestrat E 195 Su100
Aresing D 126 Bc83
Åreskutan S 39 Bg54
Aréthousa GR 278 Cg99
Arette F 187 St94
Åreu E 188 Ac95
Arévalillo E 192 Sl98
Arévalo E 192 Sl98
Arévalo de la Sierra E 186 Sq97
Arez P 197 Se102
Arfará GR 286 Ce106
Arfeuilles F 167 Ah88
Árfor N 39 Bd51
Argagnon F 187 St94
Argalastí GR 283 Cg102
Argallón E 198 Si103
Argamasilla de Alba E 200 So102
Argamasilla de Calatrava E 199 Sm103
Argamasón E 200 Sq103
Arganda E 193 So100
Arganil P 190 Sd100
Argancy F 162 An81
Argangueo E 184 Si94
Arganin E 192 Sg99
Argasión GR 289 Cn105
Argegno I 175 Ar88
Argel RO 247 Cl85
Argelaguer E 189 Af96
Argelès-Gazost F 176 Su94
Argelès-Plage F 189 Ag95
Argelès-sur-Mer F 189 Ag95
Argelita E 195 Su100
Argenbühl D 126 Au83
Argences F 159 Sz82
Argences-en-Aubrac F 172 Af91
Argens F 158 Su83
Argentat-sur-Dordogne F 171 Ad90
Argente E 194 Ss99
Argentera I 136 Ao92
Argenthal D 119 Aq81
Argentiera I 140 Ar99
Argentière F 130 Ao89
Argentière-la-Bessée, L' F 174 Ao91
Argenton F 159 Sa84
Argenton-les-Vallées F 165 Su87
Argentonnay F 165 Su87
Argenton-sur-Creuse F 166 Ad87
Argentré F 159 St84
Argentré-du-Plessis F 159 Sa84
Argent-sur-Sauldre F 167 Ae85
Argés E 199 Sm101
Argetoaia RO 264 Cg91
Argiñóna GR 292 Co106
Argirádes GR 276 Ca102
Argiropoúli GR 277 Ce101
Árgos GR 287 Cf105
Árgos Orestikó GR 277 Cc100
Argové AL 276 Ca100
Arguedas E 186 Sr96
Argueil F 160 Ad81
Arguenos F 177 Ab95
Arguiano E 185 Sq96
Arguis E 187 Su96
Arguisuelas E 194 Sr101
Argyroúpoli GR 291 Ck110
Arhángelos GR 277 Ce98
Arhángelos GR 292 Cr108
Arhéa Kleonés GR 283 Cf105
Arhípoli GR 292 Cr108

Arholma S 61 Bt61
Århult S 69 Bf62
Århult S 73 Bn66
Århus = Aarhus DK 100 Ba68
Ari I 145 Bi96
Ariano Irpino I 148 Bl98
Ariano nel Polesine I 139 Be91
Ariceştii Rahtivani RO 265 Cm91
Arico E 202 Rh124
Aridéa GR 271 Ce99
Arienzo I 146 Bi98
Arieșeni RO 244 Cd87
Arija E 185 Sn95
Arild S 101 Bf68
Arileod GB 78 Sg67
Arilje SRB 261 Ca93
Arinaga = Puerto de Arinaga E 202 Rk125
Arinagour GB 78 Sg67
Ariniş RO 246 Cg85
Ariño E 195 St98
Arinsal AND 188 Ac95
Arinthod F 168 Am88
Ariogala LT 217 Cg70
Arisaig GB 74 Si67
Aristoménis GR 286 Cd106
Aristot E 177 Ad96
Arisvere EST 210 Cn63
Aritzo I 141 At101
Arive E 176 Ss95
Ariza E 194 Sq98
Arizcun E 176 Ss94
Arizgoiti = Basauri E 185 Sp94
Ärjäng S 58 Be62
Arjeplog S 34 Bg48
Arjeplouvve = Arjeplog S 34 Bg48
Arjona E 205 Sm105
Arjonilla E 199 Sm105
Arkadia PL 227 Ca76
Arkala FIN 36 Cn50
Arkalohóri GR 291 Cl110
Arkássa GR 292 Cp110
Arkelstorp S 72 Bi68
Arkessíni GR 288 Cm107
Arkhyttan S 60 Bm60
Arkí GR 289 Co106
Arkitsa GR 283 Cg103
Arklow GB 91 Sh75
Arkösund S 70 Bo64
Arköudi GR 282 Cc105
Arksjö S 40 Bn52
Arkukani FIN 43 Ci51
Arla F 176 Ss94
Ärla GR 282 Cd104
Àrla S 70 Bo62
Arlanc F 172 Ah90
Arlanzón E 185 So96
Arlay F 168 Am87
Arle D 107 Aq73
Arlena di Castro I 144 Bd96
Arles F 179 Ak93
Arlesheim CH 124 Aq86
Arles-sur-Tech F 178 Af96
Arlingham GB 93 Sg77
Arlon B 119 Am81
Arló H 240 Ca84
Arlucea E 186 Sp95
Arluzea = Arlucea E 186 Sp95
Arma GR 284 Cg104
Armação de Pêra P 202 Sd106
Armadale GB 76 Sn69
Armadale GB 78 Si66
Armagan TR 281 Cp97
Armagh GB 87 Sg72
Armallones E 194 Sq99
Armamar P 191 Se98
Armaşeşti RO 264 Cl90
Armaşeşti RO 266 Co91
Armasjärvi S 35 Cf48
Ármata GR 276 Cb100
Armellada E 184 Si95
Armen AL 276 Bu99
Arméni GR 277 Cf102
Arменşime E 202 Rg124
Armeniş RO 253 Ce90
Armenistís GR 289 Cn105
Armeno I 175 Ar89
Armenohóri GR 271 Cc99
Armentia E 186 Sp95
Armentières F 112 Af79
Armilla E 205 Sn106
Armiñón E 185 Sp95
Armintza E 185 Sp94
Armintza = Armintza E 185 Sp94
Armólia GR 285 Cn104
Armoy GB 83 Sh70
Armstorf D 109 At73
Armuña de Tajuña E 193 So99
Armutlu TR 281 Cq100
Armutlu TR 281 Cs99
Arna GR 286 Ce107
Arnabost GB 78 Sg67
Arnaccio I 138 Ba94
Arnac-Pompadour F 171 Ac90
Arnafjord N 66 An63
Arnafjörður FO 26 Sg56
Arnage F 159 Aa84
Arnás GR 284 Ck105
Arnàsvall S 41 Bs54
Arnau F 160 Ac84
Arnay-le-Duc F 168 Ai86
Arnbach A 133 Be87
Arnberg S 41 Bt51
Arnborg DK 100 As68
Arnbruck D 123 Bf82
Arnbygget N 39 Bg51
Arnéa GR 278 Ch100
Arneberg N 58 Bb58
Arneburg D 110 Bd75
Arnedillo E 186 Sq96
Arnedo E 186 Sq96
Arnéguy F 186 Ss94
Arneiro de Milhariças P 196 Sc102
Arnelas E 182 Sc95
Arnemuiden NL 112 Ah77
Arnes N 27 Bo44
Ärnes S 39 Bc51
Àrnes S 58 Bc60
Ärnes S 58 Bo60
Arnes S 58 Be60
Arnesby GB 94 Ss75

Arnfels A 135 Bl87
Arnhem NL 107 Am77
Arni I 138 Ba92
Arnis D 103 Au71
Arnisdale GB 78 Si66
Árnissa GR 277 Cd99
Arnö S 60 Bp62
Arnö S 70 Bp63
Arnold GB 85 Ss75
Arnoldstein A 134 Bh87
Arnoso P 190 Sd98
Arnøyhamn N 23 Cb40
Arnsberg D 115 Ar78
Arnsberg D 122 Bf83
Arnset N 38 Au53
Arnside GB 84 Sq72
Arnstadt D 116 Bb79
Arnstein D 116 Bc77
Arnstein D 121 Au81
Arnstein D 122 Bc80
Arnstorf D 127 Bf83
Arnstorp S 59 Bg61
Arnum DK 102 As70
Arnundsjö S 41 Br54
Äro DK 103 Au70
Aroània GR 283 Ce105
Aroche E 203 Sg105
Arogi GR 279 Cl99
Aroktö H 245 Cb85
Arola FIN 25 Cr41
Arolla CH 174 Ap88
Arona E 202 Rg124
Arona I 175 As89
Aronkylä FIN 52 Ce56
Åros N 58 Bb61
Arosa CH 131 Au87
Årøsund DK 103 Au70
Arouca P 190 Sd99
Årøysund N 68 Ba62
Arpajon F 160 Ae83
Arpas RO 255 Ck89
Arpåşel RO 245 Cd87
Arpela FIN 36 Ci48
Arpenans F 124 An85
Arpino I 146 Bh97
Arquà Petrarca I 132 Bd90
Arqua Polesine I 138 Bd90
Arquata del Tronto I 145 Bg95
Arquata Scrivia I 137 As91
Arques F 155 Ae79
Arques F 178 Ae95
Arques, les F 171 Ac91
Arques-la-Bataille F 99 Ca81
Arquian F 167 Af85
Arquillos E 199 So104
Arra AL 270 Ca97
Arrabal (Oia) E 182 Sc96
Arrach D 123 Bf82
Arracourt F 124 Ao83
Arraibi E 185 Sp94
Arraiolos P 197 Se103
Arrakoski FIN 53 Cl58
Arrancada P 190 Sc101
Arrankorpi FIN 63 Cl59
Arras F 155 Af80
Arrasate-Mondragón = Arrasate o Mondragón E 186 Sq94
Arrasate o Mondragón E 186 Sq94
Arraute-Charritte F 186 Ss94
Arrázola E 186 Sp94
Årre DK 102 As69
Arreau F 187 Aa95
Arrecife E 203 Rn123
Arredondo E 185 So94
Ar Releg-Kerhuon = Relecq-Kerhuon, Le F 157 Sm84
Arrén AL 270 Ca97
Ärrenjarka S 34 Br47
Arrens-Marsous F 187 Su95
Arrepiado P 196 Sd102
Arreza e Madhe AL 276 Ca100
Arrianá GR 278 Cm98
Arriano E 185 Sp95
Arriate E 204 Sk107
Arricau-Bordes F 176 Su94
Arrien F 176 Su94
Arrifana P 191 Sf99
Arrifes P 182 Qi105
Arrigny F 162 Ak83
Arrigorriaga E 185 Sp94
Arrington GB 94 Su76
Arriondas E 184 Sk94
Arro F 177 Aa96
Arroba de los Montes E 199 Sl102
Arrobio E 184 Sk94
Arrochar GB 78 Sl68
Ar Roc'h-Bernez = Roche-Bernard, La F 164 Sq85
Ar Roc'h-Derrien = Roche-Derrien, La F 158 So83
Arroiabe = Arroyabe E 186 Sp95
Arromanches-les-Bains F 159 St82
Arronches P 197 Sf102
Arrone I 144 Bf95
Arróniz E 186 Sq95
Arròs E 177 Ab95
Arrou F 160 Ac84
Arroyabe E 186 Sp95
Arroyal S 41 Bs54
Arroyo E 185 Sm95
Arroyo de la Luz E 197 Sg102
Arroyo de San Serván E 197 Sh103
Arroyomolinos de León E 197 Sh104
Arroyomolinos de Montánchez E 198 Sh103
Arruda dos Vinhos P 196 Sb103
Arryheernabin IRL 82 Se70
Ars F 177 Ac96
Ars = Aars DK 100 Au67
Àrsandøy N 39 Be50
Arsbeck D 114 An78
Årsdale DK 105 Bl70
Ars-en-Ré F 164 Sr88
Àrset N 46 An56
Àrset N 57 At60
Årseter N 47 Aq57
Arsiè I 132 Bd89

Arsiero I 132 Bc89
Árskogssandur IS 20 Rb25
Árslev DK 103 Ba70
Årsnes N 56 An60
Arsoli I 146 Bg96
Ars-sur-Formans F 173 Ak89
Ars-sur-Moselle F 162 An82
Arstad N 33 Bk46
Årsta Havsbad S 71 Br62
Årsunda S 60 Bo59
Arsura RO 256 Cr87
Arsvågen N 66 Ai62
Artà E 207 Ag101
Árta GR 282 Cb102
Artaiz E 186 Ss95
Artajona E 187 Ed94
Artana E 195 Su101
Artazu E 186 Sr95
Arteixo E 182 Sd94
Artemare F 173 Am89
Årtemark S 68 Be62
Ártemis GR 284 Ci105
Artemíssia GR 286 Ce106
Artemíssio GR 283 Cg102
Artemíssio GR 286 Ce105
Artemó GR 288 Ck107
Artena I 146 Bf97
Artenara E 202 Ri124
Artenay F 160 Ad84
Årteråsen S 49 Bl58
Artern (Unstrut) D 116 Bc78
Artés E 189 Ad97
Artesa de Lleida E 195 Ab97
Artesa de Segre E 188 Ac97
Artesianó GR 277 Cd102
Arth D 127 Be83
Arthez-d'Asson F 187 Su94
Arthez-de-Béarn F 187 St94
Arthog GB 92 Sm75
Arthon F 166 Ad87
Arthon-en-Retz F 164 Sr86
Arthonnay F 161 Ai85
Arthurstown IRL 91 Sg76
Artiče SLO 242 Bm89
Articlave GB 82 Sg70
Artieda E 186 Ss95
Arties E 188 Ab95
Artigarvan GB 82 Sf71
Artimino I 138 Bc93
Artix F 187 St94
Artjärvi FIN 64 Cn59
Ärtled S 60 Bl59
Artogne I 131 Ba89
Artolsheim F 163 Aq84
Artofno E 182 Sd95
Artozqui E 176 Ss95
Ärtrik S 40 Bo54
Artziniega E 185 So94
Arucas E 202 Ri124
Arudy F 187 Su94
Arukse EST 210 Co62
Aruküla EST 63 Ci62
Aruküla EST 210 Co62
Arum NL 106 Al74
Arundel GB 98 St79
Årup = Aarup DK 103 Ba70
Arvagh IRL 82 Se73
Arvaja FIN 53 Cl57
Arvanitohóri GR 292 Co110
Arvåsen S 50 Bl58
Arvert F 170 Ss89
Arvesund S 39 Bi54
Arveyres F 170 Su91
Årvi GR 291 Cl111
Arvidsjaur S 34 Bt49
Arvidsträsk S 35 Cb49
Arvier I 174 Ap89
Arvieu F 172 Af92
Arvieux F 174 Ao91
Arvigo CH 131 At88
Årvik N 46 Am56
Arvika S 59 Bf61
Årvikstrand N 23 Cb40
Arville F 160 Ab84
Arvträsk S 41 Bt51
Åryd S 73 Bk67
Åryd S 73 Bl68
Arzachena I 140 At98
Arzacq-Arraziguet F 187 Su93
Arzádigos E 183 Sf97
Arzano F 157 So85
Aržano HR 260 Bo93
Arzberg D 117 Bg77
Arzberg D 230 Be80
Arzenc-de-Randon F 172 Ah91
Arzfeld D 119 An80
Arzignano I 132 Bc89
Arzúa E 182 Sd95
As B 156 Am78
Aš CZ 122 Be80
Ås N 48 Bd54
Ås N 58 Bb61
Ås N 58 Bb61
Ås S 40 Bk54
Ås S 72 Bh66
Ås S 73 Bn68
Åsa N 39 Be52
Åsa S 68 Be66
Åsa S 73 Bk66
Aså = Asaa DK 100 Ba66
Åsaa DK 100 Ba66
Aşağı Inova TR 280 Cp100
Aşağıokçular TR 280 Cm100
Aşağı Sevindikli TR 281 Cq98
A Sagrada E 182 Sd95
Åsaka, Barne- S 69 Bh64
Åsaliseter N 48 Bd54
Asamati MK 270 Cc99
Åsan N 39 Be51
Åsäng S 50 Bp55
Åsäng S 51 Bp55
Åsär N 47 At57
Asare LV 214 Cm68
Åsarna S 49 Bi55
Asarum S 73 Bk68
Åsasp-Arros F 187 St94
Åsäu RO 256 Cn88
Asbach D 114 Aq79
Asbach D 127 Bg84
Asbach-Bäumenheim D 126 Bb83
Åsbacka S 50 Bn58
Åsberget S 59 Bh58
Åsbo N 56 Al59
Asbo S 70 Bl64

Åsbräcka S 68 Be64
Åsbro S 60 Bl63
Asby S 70 Bl65
Åsby S 72 Be66
Ascain F 176 Sr94
Ascea I 148 Bl100
Ascha D 123 Bf83
Aschach an der Donau A 128 Bl84
Aschaffenburg D 121 At81
Aschau A 127 Be86
Aschau im Chiemgau D 127 Be85
Aschbach Markt A 237 Bk84
Ascheberg D 107 Aq77
Ascheberg (Holstein) D 103 Ba72
Aschendorf (Ems) D 107 Ap74
Aschersleben D 116 Bc77
Aschildeu Mare RO 246 Cg87
Asciano I 144 Bd94
Ascó E 195 Ab98
Asco F 142 At96
Ascoli Piceno I 145 Bh95
Ascoli Satriano I 148 Bm98
Ascona CH 131 As88
As Corredoiras E 182 Sd94
Ascot GB 94 St78
As Cruces E 182 Sd94
Ascu = Asco F 142 At96
Åse N 27 Bm42
Åse N 56 Al60
Åse N 57 As61
Åse S 50 Bp55
Åsebyn S 58 Be62
Åseda S 73 Bl66
Åsele S 41 Bp52
Åselet S 34 Ca50
Åseli N 27 Bk46
Asemanseutu FIN 53 Ch55
Asemanseutu FIN 55 Ct58
Åsen N 38 Bc53
Åsen N 46 An56
Åsen N 66 An63
Åsen S 40 Bk54
Åsen S 49 Bh58
Åsen S 49 Bi57
Åsen S 50 Bm55
Åsen S 59 Bh59
Asendorf D 109 At75
Åsenhöga S 72 Bh66
Asenovgrad BG 274 Ck96
Asenovo BG 265 Ck93
Asenovo BG 265 Cn94
Åsensbruk S 68 Be63
Åsentopalo FIN 30 Co45
Åsenvoll N 48 Bc55
Åseral N 66 Ap63
Aseri EST 64 Co62
Åserud N 58 Bd61
Åsettajet N 58 Bc59
Ásfáka GR 276 Cb101
Åsfallet S 60 Bl60
Asfeld F 156 Ai82
Asfendioú GR 289 Cp107
Asfordby GB 94 St75
Åsgårdstrand N 58 Ba62
Åsgreina N 58 Bb60
Ash GB 95 Ac78
Åshagen S 59 Bg60
Åshammar S 60 Bo59
Ashbocking GB 96 Ad77
Ashbourne GB 93 Sr74
Ashbourne IRL 87 Sh73
Ashburton GB 97 Sn79
Ashbury GB 93 Sr78
Ashby-de-la-Zouch GB 93 Ss75
Ashford GB 94 Ab78
Ashford GB 94 Ab78
Ashford IRL 91 Sh74
Ashford in the Water GB 84 Sr74
Ashill GB 95 Ab75
Ashill GB 97 Sp79
Ashington GB 81 Sr70
Ashkirk GB 79 Sp70
Ashley GB 95 Aa76
Ashton-in-Makerfield GB 84 Sp74
Ashton-under-Lyne GB 84 Sq74
Ashurst GB 154 Aa78
Ashwell GB 94 Su76
Asiago I 132 Bd89
Asige S 101 Bf67
Asikkala FIN 54 Cr56
Asikkala FIN 55 Ct58
Asikkalan kirkonkylä FIN 64 Cl58
Asila FIN 54 Ct57
A Silva E 182 Sc94
Asín E 186 Ss96
Ask N 58 Bc60
Ask S 70 Bl63
Ask S 72 Bg69
Aska FIN 30 Co46
Aska S 70 Bp62
Åskagsberg S 59 Bf60
Askainen FIN 62 Cd59
Åskåsen S 60 Bk58
Askeaton IRL 88 Sc75
Askeby S 70 Bm64
Asker N 38 Be52
Askern GB 85 Ss73
Askersby S 70 Bl62
Askersund S 70 Bk63
Askeryd S 69 Bl65
Askesta S 50 Bp58
Åskilje S 41 Bq51
Åskiljeby S 41 Bq51
Askim N 58 Bc61
Askim S 68 Bd65
Askje N 66 Am62
Askland N 67 Aq63
Asklanda S 69 Bf65
Asklipío GR 292 Cq108
Asko By DK 104 Bc71
Åskogen S 35 Cd49
Askome S 72 Bh66
Åsköping S 70 Bn62
Askós GR 278 Cg99
Askøy N 56 Al60
Askum S 68 Bd65
Askvåg N 46 Ap55
Askvoll N 36 Af55
Aslaka S 68 Bd65
Aslackby GB 85 Sc74
Åslanda S 69 Bf65
Åslarna S 57 At61
Aslestad N 57 Aq62
Åsljunga S 72 Bg68

Asma (San Félix) = Asma (San Fix)
E 183 Se95
Asma (San Fix) E 183 Se95
Asmali TR 280 Cp100
Asmali TR 281 Cq99
Åsmandrud N 58 Aa60
Åsmansbo S 60 Bl60
Asmunti FIN 53 Ck56
Asmundtorp S 72 Bf69
Åsmundvåg N 38 As53
Asmunti FIN 36 Co49
Asnæs DK 101 Bd69
Åsnes N 38 Bc52
Åsnes N 46 Al58
As Neves E 182 Sd94
Åsnorrbodarna S 50 Bp56
Asola I 138 Ba90
Asolo I 132 Bd89
Asón E 185 Sn94
Asp DK 100 As68
Aspa N 47 Aq54
Aspa S 70 Bp63
Aspach D 128 Bg84
Aspach D 121 At83
Aspai E 183 Se94
Aspan S 50 Bk56
Aspang Markt A 242 Bm85
Asparagies S 192 Si97
Asparn an der Zaya A 129 Bn83
Asparuhovo BG 275 Cp95
Aspås S 40 Bi54
Aspåsnäset S 40 Bk54
Aspatria GB 81 So71
Aspberget S 58 Be58
Aspe E 201 St104
Aspea S 41 Bq54
Aspeboda S 60 Bl59
Aspenes N 27 Bn43
Áspered S 69 Bg65
Asperen NL 106 Al77
Asperg D 121 At83
Asperö S 68 Bd65
Aspet F 177 Ab94
Åsphult S 72 Bh69
Aspliden S 34 Bt50
Aspliden S 35 Cd48
Åspnäs S 40 Bl52
Åspnäs S 50 Bg55
Åspnäs S 50 Bp60
Aspnes N 39 Bh52
Aspö S 60 Bp62
Aspö S 73 Bn68
As Pontes de García Rodríguez E
183 Se94
Asprángeli GR 276 Cb101
Aspres, Les F 160 Ab83
Aspres-sur-Buech F 174 Am91
Asprières F 171 Ae91
Áspro GR 277 Ce99
Asprógia GR 277 Cc99
Asprohóma GR 286 Ce106
Asprokklissiá GR 277 Cd101
Aspropírgos GR 287 Ch104
Áspros GR 271 Cf99
Asproválta GR 278 Ch99
Aspsele S 41 Br53
Assais-les-Jumeaux F 165 Su87
Assamalla EST 210 Co62
Assamstadt D 121 Au82
Assas F 179 Ah93
Asse B 156 Ai79
Asseiceira P 196 Sd101
Asseln D 115 As77
Assemini I 141 As102
Assenede B 119 Am78
Assens DK 100 Ba67
Assens DK 103 Au70
Assentott DK 100 Ba68
Assérac F 164 Sq86
Assergi I 145 Bh96
Assesse B 156 Al80
Assini GR 287 Cf105
Ássiros GR 278 Cg99
Assisi I 147 Bf96
Ássjöbo S 50 Bl58
Assling A 135 Bl86
Aßling D 236 Ar79
Assmannshausen D 120 Aq81
Asso I 131 At89
Asson F 187 Su94
Ássos GR 282 Cb104
Asso-Veral E 176 St95
Assumar P 197 Sf102
Aßweiler D 163 Ap82
Asta I 138 Ba92
Astaddalen N 58 Bc58
Astaffort F 177 Ab92
Astakós GR 282 Cc103
Astákra S 72 Bi67
Astan N 38 As53
Aste EST 208 Ce64
Åsted DK 68 Ba66
Astelarra E 186 Sp94
Asten NL 113 Am78
Asterholma AX 62 Cc60
Astfeld = Campolasta I 132 Bc87
Asti I 175 Ar91
Astikkala FIN 55 Cu57
Aştileu RO 245 Ce86
Astillero,El E 185 Sn94
Astipálea GR 289 Cn107
Åstol S 68 Bd65
Aston GB 85 Ss74
Aston GB 93 Sp74
Aston Clinton GB 94 St77
Astorga E 184 Sh96
Åstorp S 72 Bf68
Astráin E 186 Sr95
Åstrand S 59 Bg60
Åstrandssätern S 59 Bg60
Åsträsk S 32 Bu51
Astravec BY 218 Ck69
Astrašycki Garadok BY 219 Cq72
Astravec BY 218 Cm71
Astrazub RKS 270 Cb96
Astrohóri GR 282 Cc102
Ástros GR 286 Cf106
Astrup DK 100 Au67

Åstrup DK 103 Ba70
Astruptunet N 46 An57
Astudillo E 185 Sm96
Astwood Bank GB 93 Sr76
Asuaju de Sus RO 246 Cg85
Asuma FIN 54 Cq55
Åsundatorp S 69 Bg62
Asüne LV 215 Cq68
Asuni I 141 As101
Asunta FIN 53 Ck56
Åsványráró H 238 Bg85
Asvestohóri GR 278 Cg99
Asvestópetra GR 277 Cd100
Ászár H 244 Bt85
Aszófő H 243 Bq87
Atajate E 204 Sk107
Atalaia P 191 Se98
Atalánti GR 283 Cg103
Atalaya del Cañavate E 200 Sq101
Atanzón E 193 Sp99
Ataquines E 192 Sp99
Atarfe E 205 Sn106
Atašiene LV 214 Cn67
Atea E 194 Si98
Ateca E 194 Sr98
Atei P 191 Se98
Ateca E 194 Sr98
Atel RO 254 Ci88
Ateleta I 145 Bi97
Atella I 148 Bm99
Atena Lucana I 147 Bm100
Atessa I 146 Bi96
Ath B 155 Ah79
Athaní GR 282 Cb103
Athboy IRL 87 Sg73
Athea IRL 89 Sb76
Athenry IRL 86 Sc74
Athenstedt D 116 Bb77
Athéras GR 282 Ca104
Atherstone GB 94 Sr75
Athesans-Étroitefontaine F
169 Ao85
Athies F 155 Af81
Athíkia GR 287 Cf105
Athína GR 284 Cn105
Athiniós GR 291 Cl108
Áthira GR 277 Cf99
Athis F 161 Ai82
Athis-Val-de-Rouvre F 159 Su83
Athleague IRL 87 Sd73
Athlone IRL 87 Se74
Áth na nUrlainn = Urlingford IRL
90 Se75
Athy IRL 87 Sg75
Atid RO 255 Cl88
Atienza E 193 Sp98
Ațintiș RO 254 Ci88
Aukštelkai LT 213 Ck69
Aukštelkė LT 213 Cj69
Atla EST 208 Cd64
Åtlo N 38 Bb53
Atnbrua N 48 Ba57
Atnisstugan S 33 Bk50
Atnosen N 48 Bb57
Åtorp S 69 Bi62
Atran S 72 Bf66
Åträsk S 35 Cb50
Åträsk S 35 Cd48
Atri I 145 Bh95
Atripalda I 147 Bk99
Atsiki GR 279 Cl101
Atspuka LV 215 Co67
Attadale House GB 78 Sf70
Áttali GR 284 Ch103
Atteln D 115 As77
Attendorn D 114 Aq78
Attenkirchen D 126 Bb83
Attersee am Attersee A 127 Bh85
Attert B 119 Am81
Attichy F 161 Ag82
Attigliano I 144 Be82
Attignat F 168 Al88
Attigny F 156 Ai82
Attimis I 134 Bg82
Attleborough GB 95 Ac75
Attlebridge GB 95 Ac75
Attmar S 50 Bp56
Attnang-Puchheim A 236 Bh84
Áttonträsk S 41 Br52
Attu FIN 62 Ce60
Åtvidaberg S 70 Bn64
Atzara I 141 At101
Atzeneta del Maestrat E
195 Su100
Au CH 125 Au86
Au D 236 Bd85
Aub D 121 Ba81
Aubagne F 180 Am94
Aubange B 162 Am81
Aubel B 114 Am79
Aubenas F 173 Ai91
Aubenton F 156 Ai81
Aubérive F 161 Ai82
Auberive F 168 Al85
Auberterre-sur-Dronne F 170 Aa90
Aubiet F 187 Ab93
Aubignan F 179 Al92
Aubigné F 170 Su88
Aubigny-au-Bac F 155 Ag80
Aubigny-en-Artois F 155 Af80
Aubigny-Les-Clouzeaux F
165 Ss87
Aubigny-sur-Nère F 167 Ae86
Aubin F 172 Ae91
Aubonne CH 169 An86
Aubrac F 172 Af91
Aubure F 163 Ap84
Aubusson F 171 Ae90
Auby F 112 Ag90
Auce LV 213 Cf68
Auch F 187 Ab93
Auchavan GB 76 So69
Auchenair GB 80 Sn71
Auchenblae GB 78 Sk68
Auchindoin GB 78 Sk68
Auchinleck GB 79 Sm70
Ausa-Corno I 133 Bg89
Ausás S 72 Bf68
Auchnagatt GB 76 Sq66
Auchronie GB 79 Sk68
Auchterarder GB 78 Sn68

Auchtermuchty GB 76 So68
Ausonia I 146 Bh98
Außerlienbachalm A 128 Bg85
Außernbrünst D 127 Bh83
Aussois F 174 Ao90
Aussonne F 177 Ac93
Aussurucq F 176 St94
Austad N 66 Ap64
Austad N 67 Au62
Austad N 67 Au62
Austafjord N 38 Bb51
Austbø N 32 Be49
Austbygda N 57 As60
Austefjord N 46 An56
Austevoll N 56 Ai60
Austgulen N 56 Al59
Austis I 141 At100
Austlid fjellstue N 48 Ba58
Austmarka N 58 Be60
Austnes N 27 Bm43
Austnes N 46 Ao55
Austpollen N 27 Bm43
Austrått N 38 Au53
Austrheim N 56 Ak59
Austrumdal N 66 An63
Auterive F 177 Ac94
Auteuil F 160 Ad82
Autheuil-Authouillet F 160 Ac82
Authon F 166 Ab85
Authon F 174 An92
Authon-du-Perche F 160 Ab84
Authon-Ébéon F 170 Su89
Authon-la-Plaine F 160 Ad84
Autilla del Pino E 184 Sl97
Autio FIN 53 Ci55
Autio S 29 Cg46
Autol E 186 Sq96
Autrans-Méaudre-en-Vercors F
173 Am90
Autrèche F 166 Ab85
Autretot F 160 Ab81
Autreville F 162 Am84
Autrey F 124 Ao84
Autrey-lès-Gray F 168 Al86
Autry F 162 Ak82
Autry-le-Châtel F 167 Af85
Autti FIN 37 Cp48
Auttoinen FIN 53 Cl58
Autun F 168 Ai87
Auty F 177 Ac92
Auvere EST 64 Cq62
Auvila FIN 54 Cr57
Auw bei Prüm D 119 An80
Auxelles-Bas F 169 Ao85
Auxerre F 167 Ah85
Auxi-le-Château F 155 Ae80
Auxon F 161 Ah84
Auxonne F 168 Al86
Auzances F 172 Af88
Auzon F 172 Ag90
Auzouville-sur-Saâne F 154 Ab81
Åva AX 62 Cc60
Availles-Limousine F 166 Ab88
Avaldsnes N 56 Ai62
Avallon F 167 Ah86
Avan S 35 Cd49
Avan S 42 Co50
Avan S 42 Cc52
Avanca F 190 Sc99
Avant-lès-Ramerupt F 161 Ai84
Avaray F 166 Ad85
Ávas GR 280 Cm99
Avaträsk S 40 Bn52
Avaviken S 34 Bs49
Avdarma MD 257 Cs88
Ávdira GR 279 Ck99
Avebury GB 93 Sr78
Åvedal N 66 An63
Aveiras de Cima P 196 Sc102
Aveiro P 190 Sc99
Avelar P 190 Sd101
Avelås de Ambom P 191 Sf99
Aveley GB 99 Aa77
Avelgem B 112 Ag79
Avellanes E 188 Ab97
Avellanes del Páramo E
185 Sn96
Avellino I 147 Bk99
Avenches CH 130 Ap87
Avène F 178 Ag92
Avenida do Marqués de Figueroa E
182 Sd93
Åvensor FIN 62 Cd60
Averbode B 156 Ak78
Avereest NL 107 An75
Avernak By DK 103 Ba70
Avernes F 160 Ad82
Avérole F 130 Ap90
Aversa I 146 Bi99
Avesnes-le-Comte F 155 Af80
Avesnes-lès-Aubert F 155 Ag80
Avesnes-sur-Helpe F 156 Ah80
Avesta S 60 Bn60
Avetrana I 149 Bg100
Avezzano I 146 Bg96
Avgerinós GR 277 Cc100
Avià E 189 Ad96
Avía GR 286 Ce106
Aviano I 133 Bf88
Aviemore GB 75 Sn66
Avigliana I 136 Ap90
Avigliano I 147 Bm99
Avigliano Umbro I 144 Be95
Avignon F 179 Ak93
Avignonet-Lauragais F 178 Ad94
Ávila E 192 Sl99
Avilés E 185 Sl94
Avilley F 124 An86
Avinurme EST 210 Co63
Avinyó F 189 Ad97
Avinyonet del Penedès E 189 Ad98
Avioth F 162 Al81
Avis P 197 Se102
Avize F 161 Ai83
Aviiženai LT 218 Cl71
Avláki GR 283 Cf103
Avlákia GR 289 Co105
Avlémonas GR 290 Cg108
Avliótes GR 276 Bu101

Ávlóna GR 284 Ch104
Avluobasi TR 280 Cp98
Avnslev DK 103 Ba70
Avø P 191 Se100
Avoca IRL 88 Sh75
Avoch GB 75 Sm65
Avola I 153 Bl107
Avonbridge GB 76 Sn69
Avonmouth GB 98 Sp77
Avord F 167 Af86
Avoriaz F 130 Ao88
Avradsberg S 59 Bh60
Avrämeni RO 247 Cp84
Avrämești RO 255 Cl88
Avram Iancu RO 245 Cd87
Avram Iancu RO 245 Ce88
Avram Iancu RO 254 Cf88
Avrámio GR 286 Cd106
Avranches F 159 Ss83
Avren BG 275 Cq94
Avrig RO 254 Ci89
Avrillé F 165 Ss88
Avrillé F 165 St85
Avşa TR 281 Cp99
Avşar TR 289 Cp105
Avtovac BIH 269 Bs94
Avvil = Ivalo FIN 31 Cq43
Avvil Mahtte = Ivalon Matti FIN
30 Cm44
Avžže N 29 Cg42
Axams A 126 Bc86
Axat F 178 Ae95
Axberg S 60 Bl62
Axbridge GB 97 Sp78
Axel NL 156 Ah78
Axente Sever RO 254 Ci88
Axintele RO 266 Co91
Axiohóri GR 271 Cf99
Axioúpoli GR 271 Cf99
Ax-les-Thermes F 178 Ad95
Axmar S 60 Bp58
Axminster GB 97 Sp79
Axós GR 291 Ck110
Axstedt D 108 As74
Axvall S 69 Bh64
Ay F 161 Ai82
Aya = Aia E 186 Sq94
Ayamonte E 203 Si106
Aý-Champagne F 161 Ai82
Aydat F 172 Af89
Aydincik TR 280 Cm100
Aydinlar TR 281 Cr98
Ayen F 171 Ac90
Ayent CH 169 Ap88
Ayer CH 169 Aq88
Ayerbe E 187 St96
Ayherre F 186 Ss94
Aying D 126 Bb83
Ayla FIN 44 Cq51
Aylburton GB 93 Sp77
Aylesbury GB 94 St77
Aylesham GB 99 Ac78
Ayllón E 193 So98
Aylsham GB 95 Ac75
Ayna E 200 Sq103
Aynac F 171 Ad91
Aynho GB 94 Ss77
Ayódar E 195 Su100
Ayora E 201 Ss102
Ayr GB 78 Sl70
Ayrens F 172 Ae91
Ayron F 165 Aa87
Ayros-Arbouis F 187 Su94
Aysgarth GB 81 Sr72
Áyskoski FIN 54 Co54
Äystö FIN 52 Cd56
Ayton GB 85 Su72
Aytré F 165 Ss88
Ayuelas E 185 So95
Ayvalik GB 95 Ac75
Ayna E 200 Sq103
Azaga F 186 Sr96
Azaila E 195 Su98
Azambuja P 196 Sc102
Azanja SRB 262 Cb92
Azannes-et-Soumazannes F
162 Al82
Azanúy-Alíns E 188 Aa97
Azaruja P 197 Se103
Azat-le-Ris F 166 Ac88
Azatlı TR 275 Co98
Azay-le-Ferron F 166 Ac87
Azay-le-Rideau F 166 Aa86
Azay-sur-Thouet F 165 Su87
Azé F 168 Ak88
Azeglio I 130 Aq90
Azeiteiros P 197 Sf102
Azenhas do Mar P 196 Sb103
Azerables F 166 Ac88
Ažėry BY 224 Ci73
Azinhaga P 196 Sd102
Azinhal P 203 Sf106
Azinheira dos Barros P 196 Sd104
Azinhoso P 191 Sg98
Azjaryšča BY 219 Cq73
Azkoitia E 186 Sq94
Aznalcázar E 204 Sh106
Aznalcóllar E 204 Sh105
Ažovo RUS 215 Cr65
Azoz E 176 Sr95
Azpeitia E 186 Sq94
Azuaga E 198 Si104
Azuara E 195 St98
Azuel E 199 Sm104
Azuga RO 255 Cm90
Ažuzny BY 219 Cp70
Ažuolų Būda LT 237 Ch71
Azuqueca de Henares E 193 So99
Azur F 176 Ss93
Azzano Decimo I 133 Bf89
Azzate I 131 As89

B

Baabe D 220 Bh72
Baad A 125 Ba86
Baak NL 114 An76
Baal D 114 An78
Baamonde E 183 Se94
Baar (Schwaben) D 126 Bb83
Baar D 88 Sl107
Baarland NL 112 Ah78
Baar (Schwaben) D 126 Bb83
Baarle-Nassau B 113 Ak78
Baarlo NL 113 An78

Baarn NL 106 Al76
Baba Ana RO 266 Cn91
Babadag RO 267 Cs91
Babaeski TR 275 Cp98
Babaevo RUS 211 Cr65
Bābăiţa RO 265 Cl92
Babaj-Bokës RKS 270 Ca96
Babaj Boks = Babaj-Bokës RKS 270 Ca96
Babakale TR 285 Cn102
Babarc H 243 Be88
Babčynci UA 248 Cr84
Babek BG 273 Cl96
Babele RO 255 Cl90
Babelsberg D 111 Bg76
Babenhausen D 120 As81
Babenhausen D 126 Ba84
Bābeni RO 246 Cg86
Bābeni RO 256 Co91
Bābeni RO 264 Cg91
Babensham D 127 Be84
Babiak PL 216 Ca72
Babiak PL 228 Cc75
Babica BG 272 Cf95
Babica PL 234 Cd81
Babiciu RO 265 Ck92
Babięta PL 223 Cc73
Babigoszcz PL 111 Bk73
Babilafuente E 192 Sk99
Babimost PL 226 Bm76
Babina Greda HR 261 Bs90
Babine SRB 261 Bu94
Babinek PL 220 Bk74
Babino RUS 215 Cq66
Babino Polje HR 268 Bg95
Babjak BG 272 Ch97
Bab'jakovo RUS 215 Cr65
Bábolna H 243 Bq85
Baborów PL 232 Bg80
Baboszewo PL 228 Ca75
Babovo BG 266 Cn93
Babrovicky RUS 219 Co72
Babsk PL 228 Ca77
Babtai LT 217 Ch70
Babuk BG 266 Cp92
Babušnica SRB CZE 94
Babyči UA 241 Cf84
Bac GB 74 Sh64
Bač MNE 262 Ca95
Bač SLO 134 Bi89
Bač SRB 251 Bt90
Băcani RO 256 Cq88
Bacares E 206 Sq106
Bacău RO 256 Co87
Baccarat F 124 Ao84
Baccinello I 144 Bc95
Baccon F 160 Ad85
Băceşti RO 248 Cp87
Bach A 126 Ba86
Bach F 171 Ad92
Bach an der Donau D 127 Be82
Bacharach D 120 Aq80
Bachellerie, La F 171 Ac90
Bachl D 236 Bd83
Bachórz PL 235 Ce81
Băcia RO 254 Cf89
Băčina SRB 263 Cc93
Baciu RO 246 Cf87
Baciu RO 265 Cl92
Back GB 74 Sh64
Bäck S 42 Cb52
Bäck S 69 Bi63
Backa S 59 Bg59
Backa S 59 Bh61
Backa S 61 Bs61
Backa S 68 Bd65
Backa S 68 Bd66
Bäckaby S 73 Bk66
Backadammen S 59 Bg59
Bačka Gradište SRB 252 Ca89
Backaland GB 77 Sp62
Bäckan S 50 Bm56
Bačka Palanka SRB 252 Bt90
Backaryd S 73 Bl68
Bäckaskog S 73 Bk68
Bačka Topola SRB 252 Bu89
Backberg S 60 Bo59
Bäckboda S 42 Cb52
Backbodarna S 59 Bf58
Backböle = Pakila FIN 64 Cm59
Backe S 40 Bn53
Bäckebo S 73 Bn67
Bäckefors S 68 Be63
Bäckegruvan S 60 Bl61
Backen S 42 Ca53
Backen S 59 Bf60
Bäckhammar S 69 Bi62
Bäcki Breg SRB 244 Bs89
Bački Brestovac SRB 252 Bt89
Bački Gračac SRB 252 Bt89
Bački Jarak SRB 252 Bu90
Bački Monoštor SRB 252 Bs89
Bačkininkai LT 218 Cn70
Bački Petrovac SRB 252 Bt90
Bački Sokolac SRB 244 Bu89
Bäckland S 51 Bq55
Bäcklösen S 60 Bp60
Bäcklund S 34 Bf49
Backnang D 121 At83
Bäcknäs S 34 Bf50
Bačko Dobro Polje SRB 252 Bu89
Bačko Novo Selo SRB 251 Bt90
Bačko Petrovo Selo SRB 252 Ca89
Bačkovo BG 274 Ck97
Bačkowice PL 234 Cc79
Bäcksega S 73 Bl66
Backvallen S 49 Bf55
Bäckviken S 101 Bf69
Backwell GB 97 Sp78
Bâcleş RO 264 Cg92
Bacoli I 146 Bi99
Baconnière, La F 159 St84
Baconsthorpe GB 95 Ac75
Bacor-Olivar E 206 Sp105
Bacova Mahala BG 265 Ck93
Bacqueville-en-Caux F 154 Ab81
Bácsalmás H 252 Bt88
Bácsbokod H 252 Bt88
Bácsszentgyörgy H 243 Bt89
Bacup GB 84 Sq73
Bacúrov SK 239 Bt83
Bad D 116 Ba76

Bada S 59 Bg60
Bad Abbach D 122 Be83
Badacsonytomaj H 243 Bq87
Bad Aibling D 236 Be85
Badajoz E 197 Sg103
Badalona E 189 Ae98
Badalucco I 181 Aq93
Badanj SRB 262 Cb94
Badarán E 185 Sp96
Bad Arolsen D 115 At78
Badaroux F 172 Ah91
Bad Aussee A 128 Bh85
Bad Bederkesa D 108 As73
Bad Bellingen D 109 Aq85
Bad Belzig D 117 Bf76
Bad Bentheim D 108 Ap76
Badbergen D 108 Aq75
Bad Bergzabern D 120 Ar82
Bad Berka D 116 Bc79
Bad Berleburg D 115 At78
Bad Berneck im Fichtelgebirge D 122 Bd80
Bad Bertrich D 119 Ap80
Bad Bevensen D 109 Bb74
Bad Bibra D 116 Bd78
Bad Birnbach D 127 Bg84
Bad Blankenburg D 116 Bc79
Bad Bleiberg A 135 Bh86
Bad Blumau A 135 Bn86
Bad Bocklet D 121 Ba80
Bad Bodenteich D 109 Bb75
Bad Boll D 125 Au83
Bad Brambach D 122 Be80
Bad Bramstedt D 103 Au73
Bad Breisig D 120 Ap79
Bad Brückenau D 121 Au80
Bad Buchau D 125 Au84
Badby GB 94 Ss76
Bad Camberg D 120 Ar80
Badcaul GB 75 Sk65
Bad Colberg-Heldburg D 121 Bb80
Baddeckenstedt D 116 Ba76
Badderen N 23 Ce41
Bad Doberan D 104 Bd72
Bad Driburg D 115 At77
Bad Düben D 117 Bf77
Bad Dürkheim D 163 Ar82
Bad Dürrenberg D 117 Be78
Bad Dürrheim D 125 Aa84
Badefols-d'Ans F 171 Ac90
Badefols-sur-Dordogne F 171 Ab91
Bad Eilsen D 109 At76
Bad Eisenkappel = Železna Kapla A 134 Bk88
Bademli TR 285 Cn101
Bad Ems D 120 Aq80
Bad Emstal D 115 At78
Baden A 238 Bn84
Baden CH 125 Ar86
Baden-Baden D 163 Ar83
Bad Endbach D 115 Ar79
Bad Endorf D 236 Be85
Badenscoth GB 76 Sq66
Badenstedt D 109 At74
Badenweiler D 124 Aq85
Baderna HR 139 Bh90
Bad Essen D 108 Ar76
Bādeuţi RO 247 Cm85
Bad Fallingbostel D 109 Au75
Bad Feilnbach D 127 Be85
Bad Fischau A 238 Bn85
Bad Frankenhausen (Kyffhäuser) D 116 Bc78
Bad Fredeburg D 115 At78
Bad Freienwalde (Oder) D 111 Bi75
Bad Friedrichshall D 121 At82
Bad Fusch A 127 Bf86
Bad Füssing D 236 Bg84
Bad Gams A 135 Bl87
Bad Gandersheim D 115 Ba77
Bad Gastein A 133 Bg86
Bad Gleichenberg A 242 Bm87
Bad Godesberg D 114 Ap79
Bad Gögging D 122 Bd83
Bad Goisern am Hallstättersee A 127 Bh85
Bad Gottleuba-Berggießhübel D 230 Bh79
Bad Griesbach im Rottal D 128 Bg84
Bad Grönenbach D 126 Ba85
Bad Großpertholz A 128 Bk83
Bad Grund (Harz) D 116 Ba77
Bad Hall A 128 Bi84
Bad Harzburg D 116 Bb77
Bad Heilbrunn D 126 Bc85
Bad Herrenalb D 125 Ar83
Bad Hersfeld D 115 Au79
Bad Hindelang D 126 Ba85
Bad Hofgastein A 128 Bg86
Bad Höhenstadt D 236 Bg84
Bad Homburg vor der Höhe D 120 As80
Bad Honnef D 119 Ap79
Bad Hönningen D 120 Ap79
Badia Calavena I 122 Be81
Badia Gran E 206-207 Af102
Badia Polesine I 138 Bd90
Badia Pratáglia I 138 Bd93
Badia Tedalda I 139 Be93
Bad Iburg D 115 Ar76
Bădiceni MD 248 Cr84
Bad Ischl A 127 Bh85
Badje-Sohppar = Övre Soppero S 29 Cd44
Bad Karlshafen D 115 At77
Bad Kissingen D 121 Ba80
Bad Kleinen D 110 Bc73
Bad Kleinkirchheim A 134 Bh87
Bad Klosterlausnitz D 230 Bd79
Bad Kohlgrub D 126 Bc85
Bad König D 121 At81
Bad Königshofen im Grabfeld D 122 Ba80
Bad Köstritz D 230 Be79
Bad Kötzting D 122 Be83
Bądków PL 227 Bt77
Bad Kreuznach D 120 Aq81
Bad Krozingen D 163 Aq85
Bağarası TR 289 Cq105

Bad Laer D 115 Ar76
Bad Langensalza D 116 Bb78
Bad Laterns A 125 Au86
Bad Lauchstädt D 116 Bd78
Bad Lausick D 117 Bf78
Bad Lauterberg im Harz D 116 Ba77
Bad Leonfelden A 128 Bi83
Bad Liebenstein D 116 Ba79
Bad Liebenwerda D 118 Bg77
Bad Liebenzell D 125 As83
Bad Lippspringe D 115 As77
Badljevina HR 250 Bp89
Bad Lobenstein D 116 Bd80
Badluarach GB 75 Sk65
Bad Marienberg (Westerwald) D 120 Aq79
Bad Mergentheim D 121 Au82
Bad Mitterndorf A 128 Bh85
Bad Münder am Deister D 115 At76
Bad Münster am Stein-Ebernburg D 120 Aq81
Bad Münstereifel D 119 Ao79
Bad Muskau D 118 Bk77
Bad Nauheim D 120 As80
Bad Nenndorf D 109 At76
Bad Neuenahr-Ahrweiler D 119 Ap79
Bad Neustadt an der Saale D 121 Ba80
Bad Oeynhausen D 115 As76
Badolato I 151 Bo103
Badolato Marina I 151 Bo103
Badolatosa E 205 Sl106
Bad Oldesloe D 103 Au73
Badonviller F 124 Ao83
Bad Orb D 121 At80
Badovinci SRB 261 Bt91
Bad Peterstal-Griesbach D 163 Ar84
Bad Pirawarth A 129 Bo84
Bad Pyrmont D 115 At77
Bad Radkersburg A 242 Bm87
Bad Ragaz CH 131 Au86
Bad Rappenau D 121 At82
Bad Reichenhall D 128 Bf85
Bad Rehburg D 109 At76
Bad Rippoldsau-Schapbach D 163 Ar84
Bad Rodach bei Coburg D 121 Bb80
Bad Rothenfelde D 115 Ar76
Bad Saarow D 117 Bi76
Bad Sachsa D 116 Bb77
Bad Säckingen D 169 Aq85
Bad Salt = Bagni di Salto I 132 Bb87
Bad Salzdetfurth D 115 Ba76
Bad Salzhausen D 115 As80
Bad Salzig D 119 Aq80
Bad Salzschlirf D 121 Au79
Bad Salzuflen D 115 As76
Bad Salzungen D 116 Ba79
Bad Sankt Leonhard im Lavanttal A 134 Bk87
Bad Sankt Peter D 102 As72
Bad Sassendorf D 115 Ar77
Bad Saulgau D 125 Au84
Bad Schallerbach A 236 Bh84
Bad Schandau D 117 Bi79
Bad Schlema D 123 Bf79
Bad Schmiedeberg D 117 Bf77
Bad Schönborn D 120 As82
Bad Schussenried D 125 Au84
Bad Schwalbach D 120 Ar80
Bad Schwartau D 103 Bb73
Bad Segeberg D 103 Ba73
Bad Sobernheim D 120 Aq81
Bad Soden am Taunus D 120 Ar80
Bad Soden-Salmünster D 121 At80
Bad Sooden-Allendorf D 116 Au78
Bad Staffelstein D 122 Bb80
Bad Steben D 122 Bd80
Bad Suderode D 116 Bc77
Bad Sulza D 116 Bd78
Bad Sülze D 104 Bf72
Bad Tabarz D 116 Bb79
Bad Teinach-Zavelstein D 125 As83
Bad Tennstedt D 116 Bb78
Bad Tölz D 126 Bd85
Bad Traunstein A 237 Bl84
Badules E 194 Ss98
Bāduleşti RO 265 Cl91
Bad Urach D 125 At84
Bad Vellach A 134 Bk88
Bad Vöslau A 238 Bn85
Bad Waldliesborn D 115 Ar77
Bad Waldsee D 125 Au85
Bad Waltersdorf A 242 Bn86
Bad Wiessee D 126 Bd85
Bad Wildbad im Schwarzwald D 125 As83
Bad Wildungen D 115 At78
Bad Wilsnack D 110 Bd75
Bad Wimpfen D 121 At82
Bad Windsheim D 122 Ba81
Bad Wörishofen D 126 Bb84
Bad Wünnenberg D 115 As77
Bad Wurzach D 126 Au85
Bad Zell A 128 Bk84
Badzeni BY 219 Cp71
Bad Zurzach CH 125 Ar85
Bad Zwesten D 115 At78
Bad Zwischenahn D 108 Ar74
Bae Colwyn = Colwyn Bay GB 84 Sn74
Bæivašgiedde N 24 Ck42
Bække DK 103 At69
Bækmarksbro DK 100 Ao68
Bælum DK 100 Ba67
Baen = Bain-de-Bretagne F 158 Sr85
Baena E 205 Sm105
Baerum N 58 Ba71
Baesweiler D 114 An79
Baeza E 199 So105
Baga SRB 263 Cd89
Bagà E 178 Ad96
Bagasra RO 254 Ci88
Bagaladi I 151 Bm104
Bagamér H 245 Cd86
Bağarası TR 289 Cq105

Bagas F 170 Su91
Bagaslavíškis LT 218 Ck70
Bagband D 107 Aq74
Bâgé-le-Châtel F 173 Ai90
Bagenkop DK 103 Bb71
Bages F 189 Af95
Baggård S 41 Bt53
Baggböle S 42 Ca53
Baggetorp S 70 Bn62
Bagh a Chaister GB 74 Se67
Bagheria I 152 Bh104
Baglio Messina I 152 Bf104
Bagn N 57 Au59
Bagnacavallo I 138 Bd92
Bagnac-sur-Célé F 171 Ae91
Bagnara Calabra I 151 Bm104
Bagnasco I 175 Ar92
Bagnères-de-Bigorre F 177 Aa94
Bagnères-de-Luchon F 187 Ab95
Bagneux-la-Fosse F 161 Ai85
Bagni di Gogna I 133 Be87
Bagni di Lucca I 138 Bb92
Bagni di Lusnizza I 134 Bg87
Bagni di Masino I 131 Au88
Bagni di Petriolo I 144 Bc94
Bagni di San Giuseppe I 133 Be87
Bagni di Vinadio I 174 Ap92
Bagno a Rípoli I 138 Bd93
Bagno di Romagna I 138 Bd93
Bagnoles-de-l'Orne Normandie F 159 Su83
Bagnoli I 146 Bi99
Bagnoli del Trigno I 145 Bf97
Bagnoli di Sopra I 138 Bd90
Bagnoli Irpino I 148 Bf100
Bagnolo in Piano I 138 Bb91
Bagnolo Mella I 131 Ba90
Bagnols I 137 Ah92
Bagnols-en-Forêt F 180 Ao93
Bagnols-les-Bains F 172 Ah91
Bagnols-sur-Cèze F 179 Ak92
Bagnone I 137 Au92
Bagnoregio I 144 Be95
Bagnu, Iu I 140 As99
Bagny PL 224 Cg73
Bagoïë AL 276 Bt98
Bagolino I 132 Ba89
Bagolyirtás H 240 Bu85
Bagotoji LT 217 Cg71
Bagrationovo RUS 223 Ce72
Bagrationovsk RUS 216 Cd72
Bagrdan SRB 263 Cc92
Bagrenci BG 272 Cf96
Bāguena E 194 Ss98
Baguşoüka BY 224 Ch73
Bağyaka TR 289 Cr105
Bağyogzovát H 242 Bp85
Bahabón de Esgueva E 185 Sn97
Bahate UA 257 Cs90
Bahçeköy TR 280 Co99
Bahçeköy TR 281 Cs98
Bahdany BY 229 Ch77
Bahillo E 184 Sl96
Bahlingen am Kaiserstuhl D 124 Aq84
Bahna RO 256 Co87
Bahnea RO 255 Ci88
Bāhoň SK 238 Bp84
Bahovycja UA 248 Cr85
Bahratal = Hellendorf D 118 Bh79
Bahusläuka BY 229 Ch77
Baia RO 247 Cn86
Baia RO 253 Ce88
Baia RO 267 Cs91
Baia de Aramă RO 264 Cf91
Baia de Arieş RO 254 Cg88
Baia de Criş RO 254 Cf88
Baia de Fier RO 264 Ch90
Baia Domizia I 146 Bh98
Baiano I 147 Be99
Baião P 190 Sd98
Baiardo I 181 Aq93
Baia Sardinia I 140 At98
Baia Sprie RO 246 Ch85
Băicoi RO 265 Cm90
Băiculeşti RO 265 Ck90
Baides E 193 Sq98
Baienfurt D 125 Au85
Baierbach D 236 Be84
Baiersbronn D 125 Ar83
Baiersdorf D 121 Bc81
Baignes-Sainte-Radegonde F 170 Su90
Baigneux-les-Juifs F 168 Ak85
Băile Amara RO 266 Cp91
Baile an Bhuinneánaigh = Ballybunnion IRL 89 Sa75
Baile an Chaistil = Ballycastle GB 83 Sh70
Baile an Chaistil = Ballycastle IRL 86 Sb72
Baile an Chollaigh = Ballincollig IRL 90 Sc77
Baile an Ghearlánaigh = Castlebellingham IRL 87 Sh73
Baile an Sceilg IRL 89 Ru77
Baile Átha Cliath = Dublin IRL 88 Sh74
Baile Átha Fhirdhia = Ardee IRL 88 Sg73
Baile Átha I = Athy IRL 87 Sg75
Baile Átha Luain = Athlone IRL 87 Se74
Baile Átha Seanaidh = Ballyshannon IRL 87 Sd72
Baile Átha Troim = Trim IRL 87 Sg73
Baile Basna RO 254 Ci88
Baile Bhlainséir = Blanchardstown IRL 88 Sh74
Baile Brigín = Balbriggan IRL 88 Sh73

Baile Chathail = Charlestown IRL 82 Sc73
Baile Chláir IRL 86 Sc74
Baile Easa Dara = Ballycadare IRL 82 Sc72
Baile Govora RO 264 Ci90
Baile Herculane RO 253 Ce91
Baile Homorod RO 255 Cl88
Baile Locha Riach = Loughrea IRL 90 Sc74
Baile Mhic Andáin = Thomastown IRL 90 Sf75
Baile Mhic Íre IRL 90 Sb77
Baile Mhistéala = Mitchelstown IRL 90 Sd76
Băile Miercurea RO 254 Ch89
Balanivka UA 249 Ct84
Baile na Finne IRL 82 Sd71
Baile na gCros = Castlepollard IRL 87 Sf73
Baile na nAith IRL 89 Ru76
Baile na n Gall IRL 89 Ru76
Baile na nGallóglach = Millford IRL 82 Se70
Băile Olăneşti RO 254 Ci90
Baile Rodbay RO 255 Ck89
Băileşti RO 264 Cg92
Baile Tuşnad RO 255 Cm88
Baile Uí Mhatháin = Ballymahon IRL 87 Se73
Ballieborough IRL 82 Sg73
Baillé F 159 Ss84
Bailleau-le-Pin F 160 Ac84
Baillet F 170 St91
Bailleul F 155 Af79
Bailleul-sur-Thérain F 160 Ae82
Bailo E 176 St95
Baimaclia MD 257 Cr88
Bain-de-Bretagne F 158 Sr85
Bains F 172 Ah90
Bains-les-Bains F 162 An84
Bainton GB 85 St73
Bainville-sur-Madon F 162 An83
Baio Grande E 182 Sc94
Baiona E 182 Sb96
Bairro da Sapec P 196 Sc104
Bais F 159 Su84
Băişoara LT 217 Ch69
Baisogala LT 217 Ch69
Baisweil D 126 Bb85
Băiţa RO 246 Cg85
Băiţa RO 254 Cf88
Băiţa de Sub Codru RO 246 Cg85
Băiuţ RO 246 Ci85
Baix F 173 Ak91
Baixas F 178 Af95
Bajamar E 202 Rh123
Bajánsenye H 242 Bm87
Bajary BY 219 Cp71
Bajas, Cuevas E 205 Sm106
Bajč SK 239 Br85
Bajgora = Bajgorë RKS 263 Cc95
Bajgorë RKS 263 Cc95
Bajina Bašta SRB 261 Bu93
Bajište MNE 262 Bu95
Bajkal BG 264 Ci93
Bajlovce MK 271 Cd96
Bajlovo BG 272 Ch95
Bajmok SRB 244 Bt89
Bajovo Polje MNE 269 Bs94
Bajram Curri AL 270 Ca96
Bajša SRB 252 Bu89
Bak H 242 Bo87
Baka SK 239 Bq85
Bakacak TR 280 Cp100
Bakałarzewo PL 217 Cf72
Bakar HR 134 Bk90
Bakarebo S 72 Bh67
Bakel nim Milheeze NL 113 Am77
Bakewell GB 93 Fr74
Bakino RUS 215 Cs67
Bakırköy TR 281 Cr100
Bakırköy TR 281 Cs99
Bakka N 56 Ao59
Bakka N 57 At61
Bakkafjörður IS 21 Rf24
Bakkasund N 56 Al60
Bakke N 68 Bc62
Bakkebø N 66 An64
Bakkebu N 57 Ar60
Bakkebu N 23 Co41
Bakkefean = Bakkeveen NL 107 An74
Bakkejord N 22 Br41
Bakken N 38 Ka55
Bakken N 39 Bi52
Bakken N 58 Bd59
Bakkerud N 57 At61
Bakkeveen NL 107 An74
Baklaburun TR 280 Co99
Bakonybél H 243 Bq86
Bakonycsernye H 243 Br86
Bakonygyepes H 243 Bq86
Bakonykoppány H 243 Bq86
Bakonysárkány H 243 Br86
Bakonyszentkirály H 243 Bq86
Bakonyszombathely H 243 Bq86
Bakov nad Jizerou CZ 118 Bk80
Bakırköy PL 233 Cd89
Bákòw PL 233 Bs81
Bąkowa PL 228 Cc79
Baksa H 243 Bq89
Baksjöliden S 40 Bt52
Baksjönäset S 39 Bf53
Bákšty BY 219 Co72
Baksur SK 224 Cb84
Baktáive S 34 Bs49
Baktalórántháza H 241 Ce85
Baktsjaur S 34 Bf50
Bakum D 108 Ar75
Bakvattnet S 39 Bi53
Bāl S 71 Bs65
Bała GB 84 Sn75

Bäla RO 255 Ci87
Bala RO 264 Cf91
Balaban MD 257 Cs89
Balaban TR 281 Cs98
Bălăbăneşti RO 256 Cq88
Bălan TR 281 Cs98
Bălanli TR 285 Cn102
Balaci RO 265 Ck92
Bălăciţa RO 264 Cg92
Balaciu RO 266 Co91
Balaguer E 188 Ab97
Balahanovo RUS 65 Cu59
Balallan GB 74 Sg64
Bälan RO 246 Cg86
Bălan RO 255 Cm87
Balanegra E 206 Sp107
Balanivka UA 249 Ct84
Balaruc-les-Bains F 179 Ah94
Bălăşeşti MD 248 Co84
Bălăşti F 69 Bk65
Bălăşyd S 69 Bk65
Bălăşineşti MD 248 Co84
Balanbanlı TR 289 Cq105
Balassagyarmat H 240 Bt84
Balástya H 244 Ca88
Balašy BY 219 Cp71
Balat TR 289 Cp105
Balatina MD 248 Cp85
Balatonakali H 243 Bq87
Balatonalmádi H 243 Br86
Balatonboglár H 243 Bq87
Balatonföldvár H 243 Bq87
Balatonfüred H 243 Bq87
Balatonfűzfő H 243 Br86
Balatonkenese H 243 Br86
Balatonkilyos H 243 Bq87
Balatonlelle H 243 Bq87
Balatonszabadi H 243 Br87
Balatonszárszó H 243 Bq87
Balatonszemes H 243 Bq87
Balatonszentgyörgy H 242 Bp87
Balatonudvari H 243 Bq87
Bălăuşeri RO 255 Ck88
Baláže SK 239 Bt83
Balazote E 200 Sq103
Balbacienta E 185 So94
Balbeggie GB 76 So68
Balbieriškis LT 224 Cn71
Balbigny F 173 Ai89
Balblair GB 75 Sm65
Balboa E 183 Sg99
Balbriggan = Baile Brigín IRL 88 Sh73
Balc RO 245 Cf86
Balcacíu RO 254 Ci88
Balcani RO 256 Co87
Bălcăuţi RO 247 Cm85
Bălceşti RO 264 Ch91
Bălceşti RO 267 Cr94
Balcıköy TR 281 Cq100
Balcılar TR 280 Co100
Balcombe GB 154 Su78
Balde D 115 Ar79
Baldellou E 187 Ab97
Baldern D 121 Ba83
Balderschwang D 125 Ba86
Baldichieri d'Asti I 136 Ar91
Baldock GB 94 St72
Baldone LV 214 Ci67
Baldovineşti RO 256 Cq90
Bale HR 258 Bh90
Băle = Basel CH 169 Aq85
Baleal P 196 Sb102
Bălea Lac RO 255 Ck89
Baleia RO 254 Cg90
Baleix F 176 Su94
Baleizão P 203 Se104
Balej BG 263 Cf92
Balen B 156 Ai78
Bāleni RO 256 Cp90
Băleni-Români RO 265 Cm91
Balerma E 206 Sp107
Balerno GB 76 So69
Băleşti RO 256 Cp90
Băleşti RO 264 Cg92
Balestrand N 56 Ao58
Balestrate I 152 Bg104
Balewo PL 222 Bf72
Balf H 242 Bo85
Bălforsen S 41 Br51
Balfour GB 77 Sp62
Balfron GB 79 Sm68
Bălganet S 73 Bl68
Bălgaranovo BG 274 Cn94
Bălgarčevo BG 272 Cg96
Bălgarene BG 265 Cl94
Bălgarevo BG 267 Cr94
Bălgarin BG 274 Cm97
Bălgarka BG 266 Cp92
Bălgarski Izvor BG 273 Ck94
Bălgarski Slivovo BG 265 Cl93
Balge D 109 At75
Balgray GB 79 Se65
Balgudè = Belgodere F 142 At95
Bălgviken S 70 Bo62
Bāligrod PL 235 Ce82
Balıklıçeşme TR 280 Cp100
Balıklıdere TR 281 Cr101
Balıklıova TR 285 Co104
Bālileşti RO 265 Ck90
Bālilurum TR 280 Co99
Balinge S 35 Cd49
Bālinge S 60 Bq61
Bālinge S 70 Bp63
Bālinge S 72 Bg68
Balingen D 125 As84
Balint RO 253 Cd89
Balintore GB 75 Sn65
Balje D 103 At73
Baljevac SRB 262 Cb94
Baljvine BIH 259 Bp92
Balk NL 107 Am75
Balkanci RO 274 Cn94
Balkány H 241 Cd85
Balkbrug NL 107 An76
Balke N 58 Bb59
Balkåsen S 40 Bt53

Ballantrae GB 80 Sl70
Ballao I 141 At101
Ballará IS 20 Qh25
Ballasalla GBM 88 Sl72
Bāllasluokta = Ballasviken S 33 Bo48
Ballasviken S 33 Bo48
Ballater GB 79 So66
Balle DK 101 Bb68
Ballebro DK 103 Au71
Ballefors S 69 Bi63
Ballen DK 101 Bb69
Ballenstedt D 116 Bc77
Balleroy-sur-Drôme F 159 St82
Ballerup DK 72 Se69
Ballestero, El E 200 Sq103
Ballesteros de Calatrava E 199 Sn103
Ballí TR 280 Cp99
Ballickmoyler IRL 87 Sg75
Ballina IRL 86 Sb72
Ballinaby GB 78 Sh69
Ballinafad IRL 82 Sc72
Ballinagar IRL 87 Sf74
Ballinagleragh IRL 87 Sd72
Ballinakill IRL 87 Sf75
Ballinalee IRL 87 Se73
Ballinamallard GB 87 Se73
Ballinamore IRL 82 Se72
Ballinasloe IRL 87 Sd74
Ballincollig IRL 90 Sc77
Ballincurrig IRL 90 Sd77
Ballinderry IRL 90 Sd74
Ballindine IRL 86 Sc73
Ballineen IRL 89 Sc77
Ballingarry IRL 90 Se76
Ballingarry IRL 89 Sc75
Ballingarry IRL 90 Se75
Ballingry GB 76 So68
Ballinglöv S 72 Bh68
Ballingurteen IRL 90 Sb77
Ballinhassig IRL 90 Sc77
Ballinlough IRL 82 Sc73
Ballinluig GB 76 Sn67
Ballinlough IRL 86 Sb73
Ballintober IRL 82 Sc73
Ballintogher IRL 82 Sd72
Ballintoy GB 83 Sh70
Ballinure IRL 90 Se75
Ballivor IRL 87 Sg73
Ballobar E 195 Aa97
Balloch GB 80 Sl68
Ballon-Saint-Mars F 159 Aa84
Ballota E 183 Sh93
Ballots F 159 Ss85
Ballsh AL 276 Bu99
Ballstad N 26 Bh44
Ballyagran IRL 90 Sc76
Ballybay IRL 87 Sg72
Ballyboghill IRL 88 Sh73
Ballybrittas IRL 90 Sf74
Ballybrophy IRL 87 Se75
Ballybunnion IRL 89 Sa75
Ballycadare IRL 82 Sc72
Ballycahill IRL 90 Se75
Ballycarry GB 83 Si70
Ballycastle GB 83 Sh70
Ballycastle IRL 86 Sb72
Ballyclare GB 83 Sh71
Ballyclogh IRL 87 Sf75
Ballycolla IRL 87 Sf75
Ballyconneely IRL 86 Ru74
Ballyconnell IRL 87 Se72
Ballycotton IRL 90 Sd77
Ballycroy IRL 86 Sa72
Ballycumber IRL 87 Se74
Ballydangan IRL 87 Sd74
Ballydavid IRL 90 Sd74
Ballydehob IRL 89 Sb77
Ballyderaban IRL 90 Se76
Ballydesmond IRL 89 Sb76
Ballyduff IRL 89 Sa76
Ballyduff IRL 90 Se76
Ballyfarnan IRL 87 Sd74
Ballyforan IRL 87 Sd74
Ballygalley GB 83 Si71
Ballygar IRL 87 Sd73
Ballygawley GB 87 Sf72
Ballyglass IRL 86 Sb73
Ballygowan GB 80 Sg72
Ballyhack IRL 91 Sg76
Ballyhaise IRL 87 Sf72
Ballyhalbert GB 80 Sk72
Ballyhale GB 90 Sf76
Ballyhaugh GB 78 Sg67
Ballyhaunis IRL 86 Sc73
Ballyheige IRL 89 Sa76
Ballyhillin IRL 82 Sf70
Ballyhooly IRL 90 Sd76
Ballyjamesduff IRL 82 Sf73
Ballykeeran IRL 87 Se74
Ballykelly GB 82 Sf70
Ballylanders IRL 90 Sd76
Ballyliffin IRL 82 Sf70
Ballylongford IRL 89 Sb75
Ballylooby IRL 90 Se76
Ballylynan IRL 87 Sf75
Ballymacarbry IRL 90 Se76
Ballymacoda IRL 90 Sd77
Ballymacward IRL 87 Sd74
Ballymahon IRL 87 Se73
Ballymakenny IRL 87 Sh73
Ballymena GB 83 Sh71
Ballymoe IRL 87 Sd73
Ballymoney GB 82 Sg70
Ballymore IRL 87 Se74
Ballymore Eustace IRL 91 Sg74
Ballymote IRL 82 Sc72
Ballynacally IRL 90 Sb75
Ballynacarrigy IRL 87 Se74
Ballynacourty IRL 90 Se76
Ballynahinch GB 88 Si72
Ballynamallaght GB 82 Sf71
Ballynana = Baile na nAith IRL 89 Ru76
Ballynoe IRL 90 Sd76
Ballynure GB 83 Si71
Ballyporeen IRL 90 Sd76
Ballyragget IRL 90 Sf75

Ballyroan **IRL** 87 Sf 75
Ballyronan **GB** 82 Sg 71
Ballyroney **GB** 83 Sh 72
Ballyshannon **IRL** 87 Sd 72
Ballytoohy **IRL** 86 Sa 73
Ballyvaughan **IRL** 90 Sb 74
Ballywalter **GB** 88 Sk 71
Ballyward **GB** 83 Sh 72
Balmacara **GB** 74 Si 66
Balmaseda E 185 So 94
Balmazújváros **H** 245 Cc 85
Balme **I** 130 Ap 90
Balme-de-Sillingy, La **F** 174 An 89
Balmedie **GB** 76 Sg 66
Balmerino **GB** 79 So 68
Balmuccia **I** 175 Ar 89
Balnacoil **GB** 75 Sm 64
Balnafoich **GB** 75 Sm 66
Balnahard **GB** 78 Sh 68
Balnapaling **GB** 75 Sm 65
Balneario de Panticosa E 187 Su 95
Balninkai **LT** 218 Cf 70
Bálojávri = Palojärvi **FIN** 29 Cg 43
Bálojohnjálbmi = Palojoensuu **FIN** 29 Cg 44
Balota de Jos **RO** 264 Ch 91
Baloteşti **RO** 265 Cn 91
Baloži **LT** 213 Ci 67
Balquhidder **GB** 79 Sm 68
Balrath **IRL** 87 Sh 73
Balrothery **IRL** 88 Sh 73
Balş **RO** 264 Ci 92
Balşa **RO** 254 Cg 88
Balsa de Ves E 201 Ss 102
Balsareny E 189 Ad 97
Balschwiller **F** 169 Ap 85
Balsfjord **N** 22 Bt 42
Balsiai **LT** 217 Ce 69
Balsicas E 207 St 105
Balsjö **S** 41 Bt 53
Balsorano Vecchio **I** 145 Bh 97
Balsovo **RUS** 211 Cq 64
Bålsta **S** 60 Bg 61
Balsthal **CH** 124 Aq 86
Balsupiai **LT** 224 Cg 71
Balta **UA** 249 Cu 85
Balta Albă **RO** 256 Cp 90
Balta Berilovac **SRB** 263 Ce 89
Balta Doamnei **RO** 265 Cn 91
Baltanás E 185 Sm 97
Baltar E 183 Se 97
Baltasound **GB** 77 St 59
Bălţăteşti **RO** 247 Cn 86
Bălţaţi **RO** 248 Cp 86
Bălţaţi **RO** 265 Ck 91
Bălţeni **RO** 256 Cq 87
Bălţeşti **RO** 265 Cn 90
Baltezers **LV** 214 Ci 66
Balţi **MD** 248 Ca 85
Baltijsk **RUS** 216 Bu 71
Baltimore **IRL** 89 Sb 78
Baltinava **LV** 215 Cq 67
Baltinglass **IRL** 87 Sg 75
Baltoji Vokė **LT** 218 Ci 72
Baltrum **D** 108 Ap 73
Bałucz **PL** 227 Bt 77
Balungstrand **S** 60 Bm 59
Balvan **BG** 273 Ci 94
Bâlvăneşti **RO** 264 Cf 91
Bâlvănjos, Baile **RO** 255 Cm 88
Balve **D** 114 Aq 78
Balvi **LV** 215 Cp 66
Balynci **UA** 247 Cl 83
Balze **I** 139 Be 93
Balzers **FL** 131 Au 86
Balzhausen **D** 126 Ba 84
Bamberg **D** 122 Bb 81
Bambini **GR** 282 Cc 103
Bamble **N** 67 Aa 62
Bamburgh **GB** 81 Sr 69
Bamford **GB** 84 Sr 74
Bampton **GB** 97 So 79
Bana **H** 243 Bg 85
Baña, La E 183 Sg 96
Baňad a **IRL** 86 Sc 72
Bañaderos E 202 Ri 124
Banagher **IRL** 90 Se 74
Banaleg = Bannalec **F** 157 Sn 85
Banarlı **TR** 280 Cp 98
Banatski Brestovac **SRB** 253 Cb 91
Banatski Dvor **SRB** 252 Cb 89
Banatski Karlovac **SRB** 253 Cc 90
Banatski Palanka **SRB** 253 Cc 91
Banatsko Arandelovo **SRB** 252 Ca 88
Banatsko Veliko Selo **SRB** 244 Cb 89
Banbridge **GB** 88 Sh 72
Banbury **GB** 93 Ss 76
Banca **F** 186 Se 94
Banca **RO** 256 Cq 88
Banchory **GB** 79 Sg 66
Band **RO** 254 Ci 87
Bandaksli **N** 57 Ar 62
Bandary **BY** 224 Ci 73
Bande **E** 183 Se 96
Bandeira **E** 182 Sd 95
Bandeiras **P** 190 Qd 103
Ban-de-Laveline **F** 163 Ap 84
Bandholm **DK** 104 Bc 71
Bandırma **TR** 281 Cq 100
Bando **I** 138 Bd 91
Bandol **F** 180 Am 94
Bandon **IRL** 90 Sc 77
Bǎneasa **RO** 256 Cq 89
Băneasa **RO** 265 Cn 92
Băneasa **RO** 266 Cq 92
Băneres E 201 St 103
Banevo **BG** 275 Cp 95
Bañeza, La E 184 Si 96
Banff **GB** 76 Sg 65
Bångnäs **S** 40 Bh 51
Bangor **F** 164 So 86
Bangor **GB** 80 Si 71
Bangor **GB** 92 Sm 74
Bangor **IRL** 86 Sa 72
Bangor-is-y-coed **GB** 93 Sp 74
Bangsund **N** 39 Bc 52
Bangueses **E** 182 Sd 96
Bǎnia **RO** 253 Ce 91

Banica **BG** 264 Ch 94
Baničevac **HR** 250 Bp 90
Banići **HR** 268 Ba 95
Banie **PL** 220 Bk 74
Banie Mazurskie **PL** 223 Ce 72
Baniewice **PL** 111 Bk 74
Baniocha **PL** 228 Cc 76
Baniska **BG** 265 Ci 94
Bǎnişor **RO** 246 Cf 86
Bǎnişte **BG** 273 Ck 97
Bǎniţa **RO** 254 Cg 90
Banja **BG** 272 Ci 96
Banja **BG** 272 Ci 96
Banja **BG** 274 Cm 95
Banja **BG** 275 Cg 95
Banja **SRB** 262 Bu 93
Banja **SRB** 262 Cb 94
Banja **SRB** 269 Bu 93
Banja = Bajë **RKS** 270 Cb 96
Banja e Kukës **AL** 276 Cb 100
Banja Koviljača **SRB** 262 Bt 91
Banjaloka **SLO** 134 Bk 89
Banja Luka **BIH** 259 Bp 91
Banjani **SRB** 262 Bu 91
Banja Vrućica **BIH** 260 Bq 91
Banje **RKS** 262 Ch 95
Banjevci **HR** 259 Bm 93
Banjica = Llixhë e Pejes **RKS** 270 Ca 95
Banjišta **MK** 270 Cb 97
Banjole **HR** 258 Bh 91
Banjska **RKS** 262 Cb 95
Bankekind **S** 70 Bm 64
Bankeryd **S** 69 Bi 65
Bankfoot **GB** 76 Sn 68
Bankja **BG** 272 Cg 95
Bankovac **SRB** 263 Cd 94
Banloc **RO** 253 Cc 90
Bannalec **F** 157 Sn 85
Bannegon **F** 167 Af 87
Bannes **F** 161 Ah 83
Bannia **I** 133 Bf 89
Bannivka **UA** 257 Cs 89
Bannockburn **GB** 79 Sn 68
Baňobárez **E** 191 Sg 99
Bañon **F** 194 Ss 99
Bañon **F** 180 Am 92
Baños de Alicún de las Torres **E** 206 So 105
Baños de Benasque **E** 187 Ab 95
Baños de Cerrato **E** 185 Sm 97
Baños de Fuente de la Encina **E** 199 Sn 104
Baños de la Encina **E** 199 Sn 104
Baños de Molgas **E** 183 Se 96
Baños de Montemayor **E** 192 Si 100
Baños de Río Tobía **E** 185 Sp 96
Baños de Valdearados **E** 185 Sn 97
Bánov **CZ** 239 Bg 83
Bánovce nad Bebravou **SK** 239 Br 83
Banovici **SLO** 250 Bn 87
Banovići **BIH** 261 Bs 92
Banovići Selo **BIH** 260 Br 92
Banovo **BG** 275 Cq 94
Bánréve **H** 240 Ca 84
Bansha **IRL** 90 Sd 76
Bansin **D** 105 Bi 73
Banská Bystrica **SK** 240 Bt 83
Banská Štiavnica **SK** 239 Bt 84
Banska Topola **SRB** 252 Ca 89
Banské **SK** 241 Cd 83
Banski Despotovac **SRB** 252 Cb 90
Banski Stanovi **MNE** 269 Bt 94
Bansko **BG** 272 Cg 97
Bansko **MK** 271 Cf 98
Bansko Karaďorďevo **SRB** 252 Cb 89
Bansko Novo Selo **SRB** 253 Cb 91
Banteer **IRL** 89 Sc 76
Bantheville **F** 162 Al 82
Bantry **IRL** 89 Sb 77
Bantzenheim **F** 144 Aq 85
Bañuelos de Bureba **E** 185 So 95
Banwell **GB** 97 Sp 78
Banyalbufar **E** 206-207 Af 101
Banyliv **UA** 247 Cl 84
Banyliv-Pidhirnyj **UA** 247 Cl 84
Banyoles **E** 189 Ae 96
Banyuls-sur-Mer **F** 178 Aj 96
Baoid **IRL** 86 Sc 72
Bapaume **F** 155 Af 80
Bar **F** 171 Ae 92
Bâr **I** 251 Bs 88
Bar **MNE** 269 Bt 96
Bara **RO** 245 Cd 89
Bâra **RO** 248 Cp 86
Bara **S** 73 Bg 69
Barabhas = Barvas **GB** 74 Sg 64
Baraboi **MD** 248 Cq 84
Baracaldo = Barakaldo **E** 185 Sp 94
Baracska **H** 243 Bs 86
Baradili **I** 141 As 101
Baradzinič y **BY** 219 Cq 69
Bărăganul **RO** 266 Cq 91
Baragiano **I** 148 Bm 99
Bárago **E** 184 Sl 94
Barahona **E** 194 Sp 98
Barajas de Melo **E** 193 Sp 100
Barajas **E** 193 Sn 100
Barajevo **SRB** 262 Ca 91
Barakaldo **E** 185 Sp 94
Baralla **E** 183 Sf 95
Baralla (Neira de Xusá) = Baralla **E** 183 Sf 95
Barañáin **E** 176 Sr 95
Baranavan **E** 194 Sp 99
Bárand **H** 245 Cc 86
Baranda **E** 185 Sn 94
Baranda **SRB** 252 Ca 90
Barane = Barani **RKS** 270 Ca 95
Barani **RKS** 270 Ca 95
Baranja Petrovo Selo **HR** 251 Br 89
Barano d'Ischia **I** 146 Bh 99
Baranów **PL** 226 Cc 77
Baranów **PL** 223 Cu 74
Baranowo **PL** 221 Bp 73
Baranowo **PL** 223 Cb 73
Baranowo **PL** 221 Bp 72
Barão de São João **P** 202 Sc 106
Baraolt **RO** 255 Cm 88

Bǎrǎguani **RO** 248 Co 87
Bǎrgǎului Colibiţa **RO** 247 Ck 86
Barge **I** 136 Ap 91
Bargemon **F** 180 Ao 93
Bargeshagen, Admannshagen- **D** 104 Bd 72
Bargfeld-Stegen **D** 109 Ba 73
Bârghiş **RO** 255 Ck 89
Bargoed **GB** 97 So 77
Bargstedt **D** 103 Au 72
Bargstedt **D** 109 Au 74
Bargteheide **D** 109 Ba 73
Bargullas **AL** 276 Ca 99
Bârhely **D** 250 Bo 87
Bari **I** 149 Bo 98
Barič **SRB** 262 Ca 91
Barić-Draga **HR** 258 Bl 92
Barice **MNE** 262 Bt 94
Barice **SRB** 253 Cc 90
Baricella **I** 138 Bd 91
Barikadite **BG** 273 Ci 95
Barilović **HR** 135 Bm 90
Barinas **E** 201 Ss 104
Barisciano **I** 145 Bh 96
Bariúnai **LT** 217 Ce 68
Barjac **F** 173 Ai 92
Bârjás = Porjus **S** 34 Bu 47
Barjols **F** 180 An 93
Barjon **F** 168 Ak 85
Bârkač **BG** 273 Ci 94
Barkåker **N** 58 Ba 62
Barkald **N** 48 Bb 56
Barkarö **S** 60 Bn 61
Barkasovo **UA** 246 Cf 84
Barkau **D** 103 Bb 72
Barkava **LV** 215 Co 67
Barkelsby **D** 103 Au 71
Barkerud **S** 68 Be 62
Barkeryd **S** 69 Bk 65
Barkestad **N** 27 Bk 43
Barkhytten **S** 80 Bn 59
Barking **GB** 99 Aa 77
Barkowo **PL** 221 Bp 73
Barkston **GB** 85 Si 75
Bârla **RO** 265 Ck 92
Bârlad **RO** 256 Cq 88
Bar-le-Cley **GB** 94 Su 77
Barlestone **GB** 93 Ss 75
Barletta **I** 148 Bn 98
Barley **GB** 95 Aa 76
Barlin **F** 112 Af 80
Barlinek **PL** 220 Bl 74
Bârlja **BG** 272 Cf 94
Barlo **D** 107 Ao 77
Bârlog **N** 56 Ao 58
Barlovento **E** 202 Re 123
Barlow **GB** 93 Ss 75
Barmash **AL** 276 Cb 100
Barmen **D** 114 Ap 78
Barmouth **GB** 92 Sm 75
Barmstedt **D** 109 Au 73
Bârna **RO** 253 Ce 89
Barnaderg **IRL** 86 Sc 74
Barnard Castle **GB** 84 Sr 71
Barnane = Barr na Trá **IRL** 86 Sa 72
Bârnau **D** 230 Be 81
Barne-Åsaka **S** 69 Bf 64
Barneberg **D** 109 Bc 76
Barner Stück **D** 110 Bc 73
Barnetby le Wold **GB** 85 Su 73
Barneveld **NL** 113 An 76
Barneville-Carteret **F** 98 Sr 82
Barnewitz **D** 110 Bd 75
Barnim **PL** 111 Bl 74
Barningham **GB** 95 Ab 76
Bärnkopf **A** 129 Bl 84
Barnoldswick **GB** 84 Sq 74
Bârnova **RO** 248 Cq 86
Barnowo **PL** 221 Bp 72
Barnsley **GB** 85 Ss 73
Barnstaple **GB** 97 Sn 78
Barnstable Cross **GB** 97 Sn 79
Barnstedt **D** 109 Ba 74
Barnstorf **D** 109 At 75
Barntrup **D** 115 At 77
Baron **F** 161 Af 82
Baronissi **I** 147 Bk 99
Baronville **F** 162 An 83
Barošević **SRB** 262 Ca 92
Barovo **MK** 271 Ce 98
Barp, Le **F** 170 St 91
Barquilla de Pinares **E** 192 Sk 100
Barr **F** 124 Ap 84
Barr **GB** 80 Sl 70
Barra **P** 190 Sc 99
Barracão **P** 190 Sc 100
Barracas **I** 195 St 100
Barrachina **E** 194 Ss 99
Barraco **E** 192 Sl 100
Barrado **E** 192 Sj 100
Barrafranca **I** 153 Bi 106
Barral **E** 182 Sd 95
Barran **F** 187 Aa 93
Barranco da Vaca **P** 202 Sc 106
Barranco de Santiago **E** 202 Rf 124
Barrancos **P** 197 Sg 104
Barranco Velho **P** 203 Se 106
Barranda **E** 200 Sr 104
Barrapol **S** 78 Sg 68
Barrax **E** 200 Sq 103
Barre-des-Monts, La **F** 164 Sq 87
Barre-des-Cévennes **F** 172 Ah 92
Barreiro **P** 196 Sb 103
Barreiro de Besteiros **P** 190 Sd 99
Barrela, A **E** 183 Se 95
Barrême **F** 180 An 93
Barrhead **GB** 80 Sm 69
Barrhill **GB** 80 Sk 70
Barri = Barry **GB** 93 So 78
Barriada Las Canteras **E** 206 Sq 106
Barrio de Jarana **E** 204 Sh 107
Barrio de Nuestra Señora **E** 184 Sk 95

Barrio Nuevo **E** 204 Sk 108
Barrios, Los **E** 205 Sk 108
Barrios de Luna, Los **E** 184 Si 95
Barr na Trá **IRL** 86 Sa 72
Barrô **P** 191 Se 98
Barros, Los **E** 185 Sm 94
Barros **E** 166 Ab 87
Barroux, le **F** 179 Al 92
Barrow-in-Furness **GB** 84 So 72
Barrowcopardo **E** 191 Sg 98
Barruelo de Santullán **E** 185 Sm 95
Barruera **E** 188 Ab 95
Bârsa **RO** 245 Cd 89
Bârsana **RO** 246 Ci 85
Bârsǎneşti **RO** 256 Co 88
Bârsǎu de Sus **RO** 246 Cg 85
Barsbüttel **D** 109 Ba 73
Barse **DK** 104 Bd 70
Barsebäckshamn **S** 72 Bf 69
Barsinghausen **D** 109 At 76
Barskamp **D** 109 Bb 74
Barßel **D** 108 Aq 74
Barst **F** 163 Ao 82
Bârsta **S** 70 Bl 62
Barstyčiai **LT** 212 Cd 68
Bar-sur-Aube **F** 162 Ak 84
Bar-sur-Loup, Le **F** 136 Ao 93
Bar-sur-Seine **F** 161 Ai 84
Barsviken **S** 51 Bq 56
Bârta **LV** 212 Cc 68
Bartelshagen I bei Ribnitz-Damgarten **D** 104 Be 72
Bartelshagen II bei Barth **D** 104 Bf 72
Bartenheim **F** 169 Ap 85
Barth **D** 104 Bf 72
Barthe-de-Neste, La **F** 177 Aa 94
Bartmannshagen **D** 105 Bg 72
Bartne **PL** 241 Cc 81
Bartniki **PL** 228 Ca 76
Bartninkai **LT** 224 Cg 71
Bartodzieje **PL** 228 Cc 77
Bartołdy Wielkie **PL** 223 Cb 73
Bartolty Wielkie **PL** 223 Cb 73
Barton-le-Cley **GB** 94 Su 77
Barton-upon-Humber **GB** 85 Su 73
Bartošovice v Orlický horách **CZ** 232 Bo 80
Bartoszyce **PL** 223 Cb 72
Baru **RO** 254 Cg 90
Barum **D** 109 Ba 74
Barum **S** 72 Bi 68
Barumini **I** 141 As 101
Baruth (Mark) **D** 118 Bg 76
Barutin **BG** 273 Ci 97
Barva **S** 60 Bo 62
Barvas **GB** 74 Sg 64
Barvaux-Condroz **B** 156 Al 80
Barvaux-sur-Ourthe **B** 156 Am 80
Barver **D** 108 As 75
Barvik **N** 23 Cg 40
Barville, Cany- **F** 154 Ab 81
Barvyďdzai **LT** 213 Cf 68
Barwałd Średni **PL** 233 Bu 81
Barwice **PL** 221 Bn 73
Barwinek **PL** 234 Cd 82
Barycz **PL** 235 Ce 81
Barysaŭ **BY** 219 Cs 72
Baryševo **RUS** 65 Cu 59
Bârzana **E** 184 Sk 93
Bârzava **RO** 253 Cd 88
Bârzija **BG** 272 Cg 94
Bârzina **BG** 264 Ch 93
Bârzna **RO** 253 Cd 89
Bås **N** 67 Ar 63
Bås N 67 Ar 63
Basa **RO** 253 Cd 89
Basaböle **FIN** 63 Cg 61
Basagiapenta **I** 133 Bg 89
Bašaid **SRB** 252 Ca 89
Basaluzzo **I** 175 As 91
Basarabeasca **MD** 257 Cs 88
Basarabi **RO** 267 Ct 92
Basarbovo **BG** 265 Cm 93
Basardilla **I** 193 Se 99
Basauri **E** 185 Sp 94
Bàscara **E** 189 Af 96
Baschurch **GB** 93 Sp 75
Basconcillos del Tozo **E** 185 Sn 95
Bascov **RO** 265 Ck 91
Bascous **E** 184 Si 95
Basdahl **D** 108 As 74
Basdorf **D** 111 Bg 75
Basel **CH** 169 Aq 85
Baselga di Pinè **I** 132 Bc 88
Bas-en-Basset **F** 173 Ai 90
Bǎseşti **RO** 246 Cg 86
Bàshëim **N** 57 At 60
Basicò **I** 150 Bl 104
Basildon **GB** 94 Ab 77
Basin **SRB** 262 Cb 92
Basingstoke **GB** 94 Ss 78
Baška **HR** 258 Bk 91
Baška Voda **HR** 260 Bq 94
Baške Oštarije **HR** 258 Bl 91
Bǎskele **S** 40 Bb 51
Bǎsksjö **S** 41 Bp 51
Baslow **GB** 84 Sr 74
Båsna **S** 60 Bl 59
Basovizza **I** 134 Bh 89
Bas-Rupts **I** 163 Ap 84
Bass-Acutena **I** 140 At 98
Bassano del Grappa **I** 132 Bd 89
Bassano in Teverina **I** 144 Be 96
Bassecourt **CH** 124 Aq 86
Bassée, La **F** 155 Af 79
Bassenthwaite **GB** 81 So 71
Bassersdorf **CH** 125 As 85
Bassevuovdde **N** 30 Cm 43
Bassignac-le-Haut **F** 171 Ae 90
Bassilac-et-Auberoche **F** 171 Ab 90
Bassingham **GB** 85 St 74
Bassoues **F** 187 Aa 93
Bassum **D** 108 As 75
Bassurels **F** 172 Ah 92
Bǎstad **S** 72 Bf 68
Bastanova **I** 157 Cs 88

Bautzen **D** 118 Bi 78
Bava Borşa **RO** 247 Ck 85
Bavallen **N** 56 An 59
Bavanište **SRB** 253 Cb 91
Bavans **F** 124 Ao 86
Bavay **F** 155 Ah 80
Bavendorf **D** 109 Bb 74
Baveno **I** 175 As 89
Båverholmen **S** 33 Bo 48
Bavigne **L** 119 An 81
Bavilliers **F** 169 Ao 85
Bavorov **CZ** 123 Bi 82
Bawdeswell **GB** 95 Ac 75
Bawdsey **GB** 95 Ac 76
Bawinkel **D** 108 Ap 75
Bawtry **GB** 85 Ss 74
Bayerbach bei Ergoldsbach **D** 127 Be 83
Bayern Eisenstein **D** 236 Bg 82
Bayers **F** 170 Aa 89
Bayeux **F** 159 St 82
Bayır **TR** 292 Cr 107
Bayon **F** 124 An 84
Bayonne **F** 186 Ss 94
Bayons **F** 174 An 92
Bayramlı **TR** 280 Cp 98
Bayreuth **D** 122 Bd 81
Bayrischzell **D** 127 Be 85
Bayubas de Abajo **E** 193 Sp 97
Baza **E** 206 Sp 106
Bázakerettye **H** 250 Bp 87
Bažán **BG** 265 Cn 93
Bazán **E** 199 Sn 103
Bazancourt **F** 161 Ai 82
Bazar'janka **UA** 257 Da 89
Bazas **F** 170 Su 92
Baziaş **RO** 253 Cc 91
Bazjë **AL** 270 Bq 97
Bazna **RO** 254 Ci 88
Bazoches-Gouët, La **F** 160 Ab 84
Bazoches **F** 167 Ah 86
Bazoches-les-Gallérandes **F** 160 Ad 84
Bazoches-sur-Hoëne **F** 160 Aa 83
Bazoge, Le **F** 159 Aa 84
Bazougers **F** 159 St 84
Bazouges-la-Pérouse **F** 158 Sr 84
Bǎzovec **BG** 264 Ch 93
Bazzano **I** 138 Bc 91
Beaconsfield **GB** 98 St 77
Beade **E** 182 Sd 96
Beadnell **GB** 81 Sr 69
Beaford **GB** 97 Sn 79
Béage, Le **F** 173 Ai 91
Bealach Feich = Ballybofey **IRL** 82 Se 71
Bealaha **IRL** 89 Sa 75
Béal an Átha = Ballina **IRL** 86 Sb 72
Béal an Mhuirthead **IRL** 86 Sa 72
Béal Átha na Muice **IRL** 89 Sb 77
Béal Átha hAmhnais = Ballyhaunis **IRL** 86 Sc 73
Béal Átha Liag = Lanesborough **IRL** 87 Sd 73
Béal Átha na Sluaighe = Ballinasloe **IRL** 87 Sd 74
Béal Deirg **IRL** 86 Sa 72
Bealdovuopmi = Peltovuoma **FIN** 30 Ci 44
Béal Easa = Foxford **IRL** 86 Sb 73
Béal na mBuillí = Strokestown **IRL** 87 Sd 73
Béal Tairbirt = Belturbet **IRL** 87 Sf 72
Beaminster **GB** 97 Sp 79
Bear = Bégard **F** 158 So 83
Béard **F** 167 Ag 87
Béariz (Forxa) **E** 182 Sd 96
Bearna **IRL** 90 Sb 74
Bearsden **GB** 79 Sm 69
Beas **E** 203 Sg 106
Beasain **E** 186 Sq 94
Beas de Segura **E** 200 Sp 104
Beateberg **S** 69 Bi 63
Beattock **GB** 81 Sn 70
Beauberry **F** 168 Ai 88
Beaubigny **F** 98 Sr 82
Beaucaire **F** 179 Ak 93
Beaucamps-le-Vieux **F** 154 Ad 81
Beauchamps **F** 159 Ss 83
Beauchastel **F** 173 Ak 91
Beauchêne **F** 159 St 83
Beaucourt **F** 124 Ao 86
Beaufort **F** 168 Ai 87
Beaufort **F** 174 Ao 89
Beaufort **L** 119 An 81
Beaufort-en-Anjou = Beaufort **F** 165 Su 86
Beaugency **F** 166 Ad 85
Beaujeu **F** 168 Aa 88
Beaulac **F** 170 Su 92
Beaulieu **F** 167 At 85
Beaulieu **GB** 98 Ss 79
Beaulieu-lès-Loches **F** 166 Ac 86
Beaulieu-sous-la-Roche **F** 164 Sr 87
Beaulieu-sur-Dordogne **F** 171 Ad 91
Beaulieu-sur-Layon **F** 165 St 86
Beauly **GB** 75 Sm 66
Beaumarchés **F** 187 Aa 93
Beaumaris **GB** 92 Sm 74
Beaumesnil **F** 159 St 83
Beaumesnil **F** 160 Ab 82
Beaumetz **F** 155 Ae 80
Beaumetz-lès-Loges **F** 155 Af 80
Beaumont **B** 156 Ai 80
Beaumont-de-Lomagne **F** 177 Ab 93
Beaumont-du-Gâtinais **F** 160 Ae 84
Beaumont-en-Argonne **F** 162 Al 81
Beaumont-en-Auge **F** 160 Ab 82
Beaumont-Hague **F** 98 St 81
Beaumont-la-Ferrière **F** 167 Ag 86
Beaumont-les-Autels **F** 160 Ab 84
Beaumont-Louestault **F** 166 Ab 85
Beaumont-sur-Oise **F** 160 Ad 82
Beaumont-sur-Sarthe **F** 159 Aa 84
Beaune **F** 168 Ak 86

Beaune-la-Rolande F 160 Ae 84
Beaupréau-en-Mauges F 165 St 86
Beauquesne F 155 Ae 80
Beaurainville F 112 Ad 80
Beauregard F 141 Al 92
Beaurepaire F 173 Al 90
Beaurepaire-en-Bresse F 173 Al 89
Beaurières F 173 Am 91
Beaussais F 165 Su 88
Beausset, Le F 180 Am 94
Beauvais F 155 Ae 80
Beauvallon F 180 Ao 94
Beauvezer F 180 Ao 92
Beauville F 171 Ab 92
Beauvilliers F 160 Ad 84
Beauvoir-sur-Niort F 165 Su 88
Beauvoir-sur-Mer F 164 Sq 87
Beba Veche RO 252 Ca 88
Bebertal D 110 Bc 76
Bebington GB 84 So 74
Bebra D 115 Au 79
Bebrene LV 214 Cn 68
Bebrina HR 260 Bq 90
Bebrovo BG 274 Cn 95
Bebrupe LV 213 Cf 66
Bec RKS 270 Ca 96
Beccacivetta I 132 Bb 90
Beccles GB 95 Ad 76
Becedas E 192 Si 100
Beceite E 195 Aa 99
Bečej SRB 252 Ca 89
Beceni RO 256 Co 90
Becerreá E 183 Sf 95
Becerril E 193 So 98
Becerril de Campos E 184 Sl 96
Becerro, Cuevas del E 204 Sh 107
Bec-Hellouin, le F 160 Ab 82
Bechen D 114 Ag 78
Becheni RO 245 Ce 86
Bécherel F 158 Sr 84
Bechet RO 264 Ch 93
Bechhofen D 122 Bb 82
Bechlín CZ 231 Bi 80
Bechyně CZ 231 Bi 82
Becicherecu Mic RO 245 Cc 89
Bečići MNE 269 Bs 96
Becilla de Valderaduey E 184 Sk 96
Beckdorf D 109 Au 74
Beckedorf D 109 At 76
Beckeln D 108 As 75
Beckenried CH 130 Ar 87
Beckfoot GB 81 So 71
Beckhampton GB 93 Sr 78
Beckingen D 119 Ao 82
Beckingham GB 85 St 74
Beckington GB 98 Sq 78
Beckov SK 239 Bg 83
Beck Side GB 81 So 72
Beckum D 115 Ar 77
Beckum NL 107 Ao 76
Beclean RO 246 Cb 86
Beclean RO 255 Ck 89
Bécon-les-Granits F 165 St 85
Becsehely H 242 Bo 88
Becske H 240 Bt 85
Bective IRL 87 Sg 73
Bečváry CZ 231 Bl 81
Bedale GB 81 Sr 72
Bédarieux F 178 Ag 93
Bedburg D 114 Ao 79
Bedburg-Hau D 114 An 77
Beddau GB 97 Sp 77
Beddgelert GB 92 Sm 74
Beddingestrand S 73 Bg 70
Bédée F 158 Sr 84
Bedekovčina HR 242 Bm 88
Bédenac F 170 Su 90
Bedenik HR 250 Bp 89
Beder DK 100 Ba 68
Bedevlja UA 246 Ch 84
Bedford GB 94 Su 76
Będgoszcz RO 220 Bk 74
Bedihošť CZ 232 Bp 82
Bedizzole I 132 Ba 89
Będków PL 227 Bu 77
Bedlington GB 81 Sr 70
Bedno PL 227 Bu 76
Bedmar E 205 Sh 105
Bednja HR 250 Bm 88
Bédoin F 179 Al 92
Bedole I 132 Bb 88
Bedonia I 141 At 91
Bedous F 187 St 94
Bedruthan Steps GB 96 Sk 80
Bedsted DK 103 At 70
Bedstedt DK 100 Ar 67
Bedum NL 107 Ao 74
Bedwas GB 97 So 77
Bedworth GB 93 Ss 76
Będzin PL 233 Bt 80
Beedenbostel D 109 Ba 75
Beeford GB 85 Su 73
Beek NL 113 Am 79
Beekbergen NL 114 Am 76
Beek en Donk NL 113 Am 77
Beelen D 115 Ar 77
Beelitz D 110 Bf 76
Beenz D 220 Bg 74
Beer GB 97 So 79
Beerfelde D 111 Bi 76
Beerfelden D 120 As 81
Beerse B 113 Ak 78
Beerta NL 107 Ap 74
Beesel NL 113 An 78
Beesenstedt D 116 Bd 77
Beeskow D 118 Bi 76
Beesten D 108 Aq 76
Beeston and Stapleford GB 85 Ss 75
Beeswing GB 80 Sn 70
Beetsterzweach = Beetsterzwaag NL 107 An 74
Beetsterzwaag NL 107 An 74
Beetzendorf D 109 Bc 75
Begaljica SRB 262 Cb 91
Béganne F 164 Sq 85
Bégard F 158 So 83
Begas = Begues E 189 Ad 98
Begeč SRB 252 Bu 90
Begejci SRB 252 Cb 89

Begelly GB 92 Sl 77
Beğendik TR 275 Cr 97
Beğendik TR 280 Co 99
Begerel = Bécherel F 158 Sr 84
Beget E 178 Ae 96
Beggerow D 105 Bg 73
Beghis RO 246 Cf 86
Begijar E 199 Sn 105
Beg-Meil F 157 Sn 85
Begndal N 57 Au 59
Begnécourt F 129 An 84
Begnins CH 169 An 88
Begnište MK 271 Cd 98
Begonte E 183 Se 94
Bégude-de-Mazenac, le F 173 Ak 91
Begues E 189 Ad 98
Begunci SLO 134 Bi 89
Begunje na Gorenjskem SLO 134 Bi 88
Begunovci BG 272 Cf 95
Begur E 189 Ag 97
Behnsdorf D 109 Bc 76
Beho B 119 An 80
Behramkale TR 285 Cn 102
Behren-lès-Forbach F 120 Ao 82
Behren-Lübchin D 104 Bf 72
Behrensdorf (Ostsee) D 103 Bb 72
Behrensen D 115 At 76
Behringen D 116 Bb 78
Beia RO 255 Cl 88
Beian N 38 Au 53
Beide Jos RO 255 Ck 87
Beichlingen D 116 Bc 78
Beidaud RO 267 Cs 91
Beidenfleth D 103 At 73
Beierfeld, Grünhain- D 123 Bf 79
Beijos P 191 Se 100
Beilen NL 107 Ao 75
Beilngries D 122 Bc 82
Beilstein D 119 Ap 80
Beilstein D 120 Ar 79
Beilstein D 121 At 82
Beine-Nauroy F 161 Ai 82
Beinette I 175 Aq 92
Beinn N 33 Bk 46
Beinoraičiai LT 213 Ch 68
Beinwil am See CH 125 Ar 86
Beira P 190 Qd 103
Beirã P 197 Sf 102
Beisfjord N 28 Bq 44
Beisland N 67 Ar 64
Beistad N 39 Bc 52
Beith GB 80 Sl 69
Beitostølen N 47 As 58
Beiuş RO 245 Cd 87
Beižionys LT 218 Ci 71
Beja P 203 Se 104
Béjar E 192 Si 100
Bejarn N 33 Bk 46
Bejís E 195 St 101
Békés H 245 Cc 87
Bekirli TR 281 Cs 98
Bekkarfjord N 24 Cp 39
Bekkelaget N 58 Bc 59
Bekkelegret N 48 Au 56
Bekken N 48 Bd 57
Bekkevoort B 156 Ak 79
Bekkjarvik N 56 Al 60
Bekkos N 48 Bd 55
Bela BG 263 Cf 93
Belá SK 240 Bs 82
Bélâbre F 166 Ac 87
Bela Crkva SRB 253 Cc 91
BelaCrkva SRB 262 Bt 92
Belaje = Bëllë RKS 270 Ca 97
Belalcázar E 198 Sk 103
Belá nad Radbuzou CZ 236 Bf 81
Belanovce MK 271 Cd 96
Belanovica SRB 262 Ca 91
Bela Palanka SRB 263 Ce 94
Bélapátfalva H 240 Ca 84
Bela Reka SRB 263 Ce 92
Belascoáin E 186 Sr 95
Belasica BG 272 Ce 96
Bělá u Pecky CZ 231 Bm 80
Bëla Woda = Weißwasser/Oberlausitz D 118 Bk 77
Bèl'c' = Bălţi MD 248 Cq 85
Belceşti RO 248 Cp 86
Belchatów PL 227 Bt 78
Belchite E 195 St 98
Belchów PL 227 Ca 76
Belčin BG 272 Cg 96
Belčišta MK 270 Cb 98
Belciugatele RO 266 Cn 92
Belclare IRL 86 Sc 74
Belcov BG 265 Cm 93
Bel'cy = Bălţi MD 248 Cq 85
Belebotn N 56 Ap 60
Belec HR 242 Bn 88
Belecke D 115 Ar 78
Beled H 242 Bp 86
Belegiš SRB 261 Ca 90
Belém P 196 Sb 103
Belén E 183 Sf 93
Belenci BG 272 Ci 94
Belene BG 265 Cl 93
Beleño (Ponga) E 184 Sk 94
Belesar E 183 Se 95
Belesh AL 270 Bu 99
Bélésta F 178 Ad 95
Beletinec HR 135 Bn 88
Belevići BY 218 Cn 71
Belfast GB 88 Si 71
Belfir RO 245 Cd 87
Belford GB 81 Sr 69
Belfort F 169 Ao 85
Belforte del Chienti I 145 Bg 94
Belgern-Schildau D 117 Bg 78
Belgioioso I 137 At 90
Belgirate I 175 As 89
Belgodère F 142 Al 95
Belgooly IRL 88 Sd 75
Belhade F 170 St 92
Beli HR 258 Bi 90
Belianes E 188 Ac 97
Belica BG 266 Co 93

Belica BG 272 Ch 95
Belica BG 272 Ch 97
Belica BG 274 Ck 97
Belica HR 135 Bo 88
Belica MK 270 Cb 98
Beliche do Cerro P 203 Se 106
Beli Iskâr BG 272 Ch 96
Beli Izvor BG 273 Ck 96
Beli Izvor SRB 262 Cb 93
Beli Lom BG 266 Co 93
Beli Manastir HR 251 Bs 89
Belimel BG 264 Cf 94
Belin RO 255 Cm 89
Belin-Béliet F 170 St 92
Belinchón E 193 So 100
Beli Osâm BG 273 Ck 95
Beli Plast BG 273 Cl 97
Beliş RO 254 Cg 87
Belišće HR 251 Br 89
Beliu RO 245 Cd 88
Beljaevo RUS 215 Cr 66
Beljai BY 219 Cq 70
Bełk PL 233 Bs 80
Bel'ki BY 219 Cp 70
Bella I 148 Bm 99
Bellaghy GB 82 Sg 71
Bellagio I 131 At 89
Bellanagare IRL 82 Sd 73
Bellanagh IRL 82 Sf 73
Bellanaleck GB 82 Se 72
Bellano I 175 At 88
Bellante I 145 Bh 95
Bellaria I 138 Bb 91
Bellaria I 139 Be 92
Bellavary IRL 86 Sb 73
Bellavista E 204 Sl 106
Bellcaire de Urgel = Bellcaire d'Urgell E 188 Ab 97
Bellcaire d'Urgell E 188 Ab 97
Belle N 57 Ap 59
Belleau F 161 Ag 82
Belle-Croix B 119 An 79
Belleek GB 87 Se 72
Belleek IRL 87 Sd 72
Bellefontaine F 169 An 87
Bellegarde F 160 Ae 85
Bellegarde F 179 Ak 93
Bellegarde-en-Marche F 172 Ae 89
Bellegarde-sur-Valserine F 168 Am 88
Belleherbe F 124 Ao 86
Belle-Isle-en-Terre F 157 So 83
Bellême F 160 Ab 84
Bellenaves F 167 Ag 88
Bellenberg D 125 Ba 84
Bellencombre F 154 Ac 81
Bellentre F 174 Ao 90
Bellerive-sur-Allier F 167 Ag 88
Bellevaux B 156 Al 81
Bellevaux F 169 Ao 88
Bellevesvre F 168 Al 87
Bellevigne-en-Layon F 165 St 86
Bellevigny F 165 Sq 87
Belleville F 168 Ak 88
Belleville-sur-Loire F 167 Af 85
Bellevue-la-Montagne F 172 Ah 90
Belley F 173 Am 89
Belleydoux F 168 Am 88
Bellheim D 120 Ar 82
Bellicourt F 155 Ag 81
Belligné F 165 Ss 86
Bellinge DK 103 Ba 70
Bellingen D 110 Bd 75
Bellingham GB 81 Sq 70
Bellingwedde NL 108 Aq 74
Bellingwolde NL 108 Aq 74
Bellino I 174 Ap 91
Bellinzago Novarese I 175 As 89
Bellinzona CH 131 At 88
Bell-lloc d'Urgell E 188 Ab 97
Bello E 194 Sr 99
Bellò S 70 Bl 65
Bellona I 146 Bi 98
Bellopolijë RKS 270 Cb 95
Bellorí I 132 Bc 89
Bellosguardo I 147 Bl 100
Bellot F 161 Ag 83
Bellpuig E 188 Ac 97
Bellreguard F 201 Su 103
Belluno I 133 Be 88
Belluno Veronese I 132 Bb 89
Bellver de Cerdanya E 178 Ad 96
Bellvik S 40 Bn 52
Bellvís E 188 Ab 97
Belm D 108 Ar 76
Belmesnil F 154 Ac 81
Belmez E 198 Sk 104
Bélmez de la Moraleda E 205 So 105
Belmont GB 77 St 59
Belmont GB 84 Sq 73
Belmont-de-la-Loire F 168 Ai 88
Belmonte E 184 Sh 94
Belmonte I 200 Sp 101
Belmonte P 191 Sf 100
Belmonte de Campos E 184 Sl 97
Belmonte de Miranda = Belmonte E 184 Sh 94
Belmontejo E 193 Sq 101
Belmontet F 171 Ac 92
Belmont-sur-Rance F 178 Af 93
Belmullet = Béal an Mhuirthead IRL 86 Sa 72
Belo Blato SRB 252 Ca 90
Belo Brdo SRB 262 Cb 94
Beloci MD 249 Cs 85
Belœil B 112 Ah 79
Belogaraca RKS 271 Cc 96
Belogradec = Belogaraca RKS 271 Cc 96
Belogradčik BG 263 Cf 93
Belogradec BG 266 Cp 94
Beloinje SRB 263 Ce 94
Belojin SRB 263 Cc 94
Belones, Los E 207 St 105
Beloostrov RUS 65 Ca 60
Belopolci BG 280 Cm 97
Belo Pole BG 264 Cf 93
Belopoljane BG 274 Cn 98
Belo Polje = Bellopoljë RKS 270 Cb 95
Belorado E 185 So 96

Belosavci SRB 262 Cb 92
Beloševac SRB 262 Cb 93
Beloškino RUS 211 Cu 65
Beloslav BG 275 Cq 94
Bēlotín CZ 239 Bq 81
Belotinci BG 264 Cf 93
Belovica BG 273 Ck 96
Belovo BG 272 Ci 96
Belovodica MK 271 Cd 98
Belozem BG 274 Cl 96
Belp CH 169 Aq 87
Belpasso I 153 Bk 105
Belpech F 177 Ad 94
Belper GB 93 Ss 74
Belprato I 132 Bc 87
Belsay GB 81 Sr 70
Belsen D 109 Au 75
Belsk Duży PL 228 Cb 77
Belsué E 187 Su 96
Beltinci SLO 250 Bn 87
Beltno RO 246 Cf 85
Beltno PL 221 Bm 73
Belton GB 85 St 75
Beltra IRL 82 Sc 72
Beltra IRL 86 Sb 73
Belturbet IRL 87 Sf 72
Belušа SK 239 Br 82
Belušić SRB 263 Cc 93
Belvedere I 134 Bg 89
Belvédère-Campomoro F 181 As 97
Belvedere di Spinello I 151 Bo 102
Belvedere Marittimo I 151 Bm 101
Belver E 195 Aa 97
Belver P 197 Se 102
Belver de los Montes E 192 Sk 97
Belverne F 169 Ao 85
Belvès F 171 Ac 91
Belvik N 22 Bs 41
Belvis de la Jara E 198 Sk 101
Belvis de Monroy E 198 Si 101
Belvoir GB 85 St 75
Belz F 164 So 85
Belz UA 235 Ci 80
Belzec PL 229 Ce 78
Bełżyce PL 229 Cd 79
Bembibre E 183 Sh 95
Bembibre (Val do Dubra) E 182 Sc 94
Bembridge GB 98 Sf 71
Bemowo Piskie PL 223 Ce 73
Bemposta P 191 Sg 98
Bemposta P 196 Sd 102
Benabarre E 188 Aa 96
Benacazón E 203 Se 106
Benac'h = Belle-Isle-en-Terre F 157 So 83
Benadresa E 195 Su 100
Benafim Grande P 202 Sd 106
Benaguasil E 201 St 101
Benahadux E 206 Sq 107
Benahavis E 204 Sh 107
Benajarafe E 205 Sm 107
Ben Alder Lodge GB 75 Sm 67
Benalí E 201 St 102
Benalmádena E 205 Sl 107
Benalúa de Guadix E 206 Sn 106
Benalúa de las Villas E 205 Sn 106
Benalup de Sidonia E 204 Si 108
Benamargosa E 205 Sm 107
Benamaurel E 206 Sp 105
Benamejí E 205 Sl 106
Benamocarra E 205 Sm 107
Benaoján E 204 Sh 107
Benasal E 195 Su 100
Benasau E 201 Su 103
Benasque E 187 Ab 95
Benassay F 166 Aa 87
Benatae E 206 Sp 104
Benátky nad Jizerou CZ 231 Bk 80
Benavente E 184 Si 97
Benavente P 196 Sc 103
Benavides de Órbigo E 184 Si 95
Benburb GB 87 Sg 72
Bencatel P 197 Sf 103
Bencecu de Sus RO 245 Cc 89
Bendeleben D 116 Bc 78
Bender MD 249 Ct 87
Benderloch GB 74 Sk 66
Bendery = Bender MD 249 Ct 87
Bendón E 183 Sg 94
Bendorf D 114 Aq 80
Bêne LV 213 Cg 68
Benecko CZ 231 Bm 80
Beneden-Leeuwen NL 107 Am 77
Benediktbeuern D 126 Bc 85
Benedikt v Slovenskih goricah SLO 250 Bm 87
Benedita P 196 Sc 102
Bénéjacq F 187 St 94
Benejama E 201 St 103
Benejúzar E 201 St 104
Benesat RO 246 Cg 86
Benešov CZ 231 Bk 81
Benešov CZ 238 Bo 81
Benešovice I 147 Sl 100
Benešov nad Černou CZ 128 Bk 83
Benešov nad Ploučnicí CZ 231 Bi 79
Bênesse-lès-Dax F 186 Ss 93
Benestad S 105 Bn 69
Bénestroff F 119 Ao 83
Benet F 165 St 88
Benetutti I 140 At 100
Beneuvre F 168 Ak 85
Bénévent-l'Abbaye F 166 Ad 88
Benevento I 147 Bk 98
Benfeld F 163 Aq 84
Benfleet, South GB 99 Ab 77
Bengeşti RO 264 Ch 90
Bengtsbo S 60 Bo 60
Bengtsfors S 68 Be 62
Bengtsheden S 60 Bm 59
Bengtstorp S 59 Bi 61
Benia (Onis) E 184 Sl 94
Beniaján E 201 Su 103
Beniarjó E 201 Su 103
Benic RO 254 Ch 88
Benicànim = Benicàssim E 195 Aa 100

Benicàssim E 195 Aa 100
Benidorm E 201 Su 103
Beniel E 201 St 104
Benifaió E 201 Su 102
Benifallet E 188 Ab 99
Benifallim E 201 Su 103
Benigánim E 201 Su 103
Benilloba E 201 Su 103
Benimaurell E 201 Su 103
Benínar E 206 So 107
Benislava LV 215 Cp 67
Benissa E 201 Aa 103
Bénisson-Dieu, La F 167 Ai 88
Benken D 117 Be 76
Benkovac HR 259 Bm 92
Benkovski BG 266 Cp 93
Benkovski BG 273 Ck 96
Benkovski BG 279 Ci 98
Benlhevai P 191 Sf 99
Benllech GB 92 Sm 74
Benlloch E 195 Aa 100
Ben More GB 78 Sl 68
Bennacott GB 97 Sm 79
Benneckenstein (Harz) D 116 Bb 77
Bennerup Strand DK 101 Bb 67
Bennettsbridge IRL 90 Sf 75
Bennin D 110 Bb 74
Benninghausen D 115 Ar 77
Bénodet F 157 Sm 85
Benquerença P 191 Sf 100
Benquerencia de la Serena E 198 Sl 103
Bensafrim P 202 Sc 106
Bensberg D 114 Aq 79
Bensdorf D 110 Be 76
Bensersiel D 108 Aq 73
Benshausen D 116 Bb 79
Bensheim D 120 As 81
Bensjö S 50 Bl 55
Bentler TR 281 Cs 98
Bentley GB 85 Ss 73
Beňuš SK 240 Bu 83
Benvende P 191 Sf 99
Benwick GB 94 Su 76
Benzú E 205 Sk 109
Beočin SRB 252 Bu 90
Beograd SRB 252 Ca 91
Beragh GB 87 Sf 71
Beram HR 134 Bh 90
Berane MNE 262 Bu 95
Beranga E 185 Sn 94
Beranuy E 187 Ab 96
Bérarde, la F 174 An 91
Berastegi E 186 Sr 94
Berat AL 276 Bu 99
Bérat F 177 Ac 94
Beratón E 194 Sr 97
Beratzhausen D 122 Bd 82
Berazinskae BY 219 Co 72
Berbegal E 187 Aa 97
Berbenno di Valtellina I 131 Au 88
Berberana E 185 So 95
Berbes E 184 Sk 94
Berbeşti RO 246 Ch 85
Berbeşti RO 264 Ch 90
Berca RO 256 Co 90
Bercel D 240 Bt 85
Berceto I 137 Au 91
Bercher CH 169 Ao 87
Berchères-sur-Vesgre F 160 Ad 83
Berchidda I 140 At 99
Berching D 122 Bc 82
Berchtesgaden D 128 Bg 85
Bérchules E 205 So 107
Bercianos de Aliste E 184 Sh 97
Bercianos del Páramo E 184 Si 96
Bercimuel E 193 Sn 98
Berck F 99 Ad 80
Bercu RO 241 Cf 85
Berdal N 38 At 54
Berdalen N 57 Ap 62
Berd'huis F 160 Ab 84
Berdía E 182 Sc 95
Berdoias E 182 Sb 94
Berducedo E 183 Sg 94
Berdún E 176 St 95
Berechiu RO 245 Cd 87
Beregove = Berehove UA 246 Cf 84
Beregovo = Berehove UA 246 Cf 84
Beregsău Mare RO 253 Cc 89
Bereguardo I 175 At 90
Beregy = Velyki Berehy UA 241 Cf 84
Berehomet UA 247 Cl 84
Berehommen N 57 Aq 62
Berehove UA 246 Cf 84
Berehove GB 264 Ch 86
Beremend D 251 Br 89
Berensch D 102 As 73
Bere Regis GB 98 Sq 79
Bereşti RO 256 Cq 88
Beretinec HR 242 Bn 88
Berettyószentmárton H 245 Cd 86
Berettyóújfalu H 245 Cd 86
Berevoeşti RO 255 Ck 90
Bereza RUS 211 Cu 64
Berežci UA 229 Cg 78
Berezeni RO 256 Cr 88
Berezicy RUS 211 Cu 63
Berezivka UA 248 Cr 83
Berezka PL 235 Ce 82
Berezno RUS 211 Cs 63
Berëzovo RUS 65 Cu 58
Berezyne UA 257 Ct 88
Berfay F 160 Ab 85
Berg D 122 Bd 83
Berg D 126 At 85
Berg D 126 Bc 85
Berg N 22 Bp 42
Berg N 28 Bp 41
Berg N 32 Be 50
Berg N 38 Ba 54
Berg N 57 Au 61
Berg N 67 Aq 62
Berg N 68 Bc 62
Berg S 41 Bf 55
Berg S 68 Bd 63
Berg S 72 Bk 66
Berga D 116 Bc 78

Berga E 189 Ad 96
Berga S 60 Bn 62
Berga S 60 Bo 59
Berga S 69 Bh 63
Berga S 73 Bn 66
Bergaby S 60 Bm 62
Berge D 108 Aq 75
Berge D 110 Bd 74
Berge D 110 Bf 75
Berge E 195 Su 99
Berge N 46 Ao 58
Berge N 57 Ar 61
Berge N 67 Ar 62
Berge N 68 Bc 62
Berge S 50 Bk 55
Berge S 51 Bg 55
Bergedorf D 109 Ba 74
Bergeforsen S 50 Bp 55
Bergen D 109 Aq 75
Bergen D 117 Be 80
Bergen D 122 Bc 82
Bergen N 56 Al 60
Bergen NL 106 Ak 75
Bergen (Dumme) D 110 Bb 75
Bergen = Mons B 112 Ah 80
Bergen aan Zee NL 106 Ak 75
Bergen auf Rügen D 220 Bg 72
Bergen op Zoom NL 113 Ai 78
Berger N 58 Ba 61
Berger N 58 Bc 59
Bergerac F 170 Aa 91
Bergères-lès-Vertus F 161 Ai 83
Berget N 38 Ba 53
Bergeyk NL 113 Al 78
Bergfors S 28 Bu 44
Berggießhübel D 118 Bh 79
Bergh NL 107 An 77
Bergham A 236 Bg 85
Berghausen D 163 As 82
Berghausen D 114 Ao 79
Berghausen D 115 At 77
Berghausen D 126 Bc 83
Berghausen F 163 Ap 84
Berghem S 69 Bf 66
Berghin RO 254 Ch 88
Bergholz-Rehbrücke D 111 Bg 76
Berghülen D 125 Au 84
Bergisch Gladbach D 114 Ap 79
Bergkamen D 114 Aq 77
Bergkarlås S 59 Bk 58
Bergkvara S 73 Bm 68
Bergland N 58 Au 60
Bergland S 33 Bn 50
Berglern D 127 Bd 84
Bergli N 38 At 54
Berglia N 39 Bh 52
Berglunda S 33 Bo 49
Berglunda S 41 Bs 51
Bergmo N 23 Cc 41
Bergnäs S 34 Br 49
Bergnäs S 41 Bp 51
Bergnäs S 41 Bf 52
Bergneset N 22 Bt 42
Bergnicourt F 156 Ai 82
Bergö FIN 52 Cc 55
Bergonce F 176 Su 92
Bergreheinfeld D 121 Ba 80
Bergsåing S 59 Bn 60
Bergsäng S 59 Bl 59
Bergsbyn S 42 Cc 51
Bergset N 48 Bc 57
Bergsfjord N 23 Cd 40
Bergshamra S 70 Bo 63
Bergshamra S 61 Bs 61
Bergsjö S 50 Bj 57
Bergsjö S 59 Bi 62
Bergsmo N 39 Be 52
Bergsoya N 47 Aq 55
Bergs slussar S 70 Bn 64
Bergstad FIN 63 Ck 60
Bergstrøm N 68 Bd 62
Bergsviken S 35 Cc 50
Bergtheim D 121 Ba 81
Bergue, la F 169 An 87
Bergues F 155 Ae 79
Bergujfalu = Novoe Selo UA 241 Cf 84
Bergum = Burgum NL 107 Am 74
Bergün CH 131 Au 87
Bergunda S 73 Bk 67
Bergundhaugen N 58 Bb 58
Bergvallen S 49 Bg 57
Bergvik N 58 Bo 58
Bergvik S 60 Bn 59
Berhida H 243 Br 86
Beringel P 197 Se 104
Beringen B 156 Al 78
Beringen CH 125 As 85
Beringstedt D 103 Au 72
Berini RO 253 Cc 89
Berisal CH 130 Ar 88
Berishë AL 270 Bu 99
Beriu RO 254 Cg 89
Berja E 206 Sp 107
Berka (Werra) D 115 Ba 79
Berkåk N 48 Au 55
Berkatal D 116 Ba 78
Berkel en Rodenrijs NL 106 Ai 77
Berkel-Enschot NL 113 Al 77
Berkeley GB 97 Sq 77
Berkenthin D 109 Bb 73
Berkhamsted GB 94 St 77
Berkhof D 109 Au 75
Berknes N 46 An 56
Berkön S 35 Cd 50
Berkovica BG 264 Cg 94
Berkovići BIH 269 Br 94
Berlaar B 156 Ak 78
Berlanas, Las E 192 Sl 99
Berlanga E 198 Sl 104

Berlanga de Duero E 193 Sp 98
Berlanga del Bierzo E 183 Sg 95
Berlangas de Roa E 193 Sn 97
Berle N 46 Al 57
Berlevåg N 25 Ct 39
Berlicum NL 113 Al 77
Berlin D 103 Ba 72
Berlín D 111 Bg 75
Berlişte RO 253 Cc 91
Berluvier E 161 Ah 84
Bermeo E 186 Sp 94
Bermillo de Sayago E 192 Sh 98
Bern CH 169 Ap 87
Bernacice PL 232 Bq 80
Bernadets F 187 St 94
Bernalda I 148 Bo 100
Bernardos E 193 Sm 98
Bernartice CZ 231 Bi 82
Bernartice CZ 232 Bm 79
Bernāti LV 212 Cb 68
Bernatoniai LT 214 Ci 69
Bernau D 111 Bh 75
Bernau D 124 At 85
Bernau am Chiemsee D 236 Be 85
Bernay F 159 Su 84
Bernay F 160 Ab 82
Bernbeuren D 126 Bb 85
Bernburg (Saale) D 116 Bd 77
Berndorf A 238 Bn 85
Berne D 108 Ar 74
Bernedo E 186 Sp 95
Bernerie-en-Retz, La F 164 Sq 86
Bernes N 56 Al 59
Berneuil F 170 St 89
Berneuil F 171 Ac 88
Berneval-le-Grand F 99 Ac 81
Berngau D 122 Bc 82
Bernhardswald D 127 Be 82
Bernières-sur-Mer F 159 Su 82
Bernkastel-Kues D 119 Ap 81
Bernolákovo SK 238 Bp 84
Bernried D 126 Be 85
Bernried D 230 Bf 82
Bernsbach, Lauter- D 123 Bf 79
Bernsdorf D 117 Bi 78
Bernsdorf D 121 Au 81
Bernshammar S 60 Bm 61
Bernstadt auf dem Eigen D 231 Bk 78
Bernstein A 129 Bn 86
Bernués E 176 St 96
Berolzheim D 121 Au 82
Berolzheim, Markt D 121 Bb 82
Beromünster CH 125 Ar 86
Beronovo BG 275 Co 95
Beroun CZ 123 Bi 81
Berovo MK 272 Cf 97
Berra I 138 Bd 91
Berre N 38 Bc 53
Berre-l'Étang F 179 Al 94
Berric F 164 Sq 85
Berriedale GB 75 So 64
Berrien F 157 Sn 84
Berriew GB 93 So 75
Berro E 200 Sq 103
Berrocal E 203 Sg 105
Berrocal de Salvatierra E 192 Si 99
Berrocalejo de Aragona E 192 Sl 99
Berry-au-Bac F 161 Ah 82
Beršad' UA 249 Cu 84
Bersbo S 70 Bn 64
Bersenbrück D 108 Aq 75
Berset N 46 Ap 57
Beršiči SRB 262 Ca 92
Bersone I 132 Bb 89
Berstadt D 115 As 80
Bertamiráns (Ames) E 182 Sc 95
Bertea RO 255 Cm 90
Bertem B 113 Ak 79
Berteştii de Jos RO 266 Cq 91
Berthelming F 120 Ao 83
Berthoud = Burgdorf CH 130 Aq 86
Bertincourt F 155 Af 80
Bertinoro I 139 Be 92
Bertogne B 156 Am 80
Bertoldsheim D 121 Bc 83
Bertrix B 156 Al 81
Berumerfehn D 107 Ap 73
Berven F 157 Sm 83
Berveni RO 241 Ce 85
Berville-sur-Mer F 154 Aa 82
Berwang A 126 Bb 86
Berwick-upon-Tweed GB 81 Sr 69
Berzasca RO 263 Cf 91
Bërzciems LV 213 Cg 66
Berzé-la-Ville F 168 Ak 88
Berzé-le-Châtel F 168 Ak 88
Berzence H 250 Bp 88
Bërzgale LV 215 Cq 67
Berzigala, la I 138 Bb 92
Bērzini LV 213 Ci 68
Berzo I 131 Ba 88
Berzocana E 198 Sk 102
Berzosa E 193 Sp 97
Berzovia RO 253 Cd 90
Bērzpils LV 215 Cp 67
Berzunti RO 256 Co 88
Beša SK 239 Br 86
Besalma MD 257 Cs 88
Besalú E 189 Af 96
Besançon F 169 An 86
Besande E 184 Sl 95
Besarabjaska = Basarabeasca MD 257 Cs 88
Besate I 131 As 90
Bescanó E 189 Af 97
Bescaran E 177 Ad 96
Besednice CZ 123 Bk 83
Beselich D 115 Ar 80
Besenfeld D 125 Ar 83
Beseňov SK 239 Br 84
Beseňovo SRB 261 Bu 90
Besenyőtelek H 244 Ca 85
Besenyszög H 244 Ca 85
Besęda PL 216 Cb 73
Besigheim D 121 At 82
Bêsiny CZ 230 Bg 82
Beširte MK 272 Cd 98
Besitz D 110 Bb 74
Beška SRB 261 Ca 90
Beškino 1 (Pervoe) RUS 211 Cq 63

Besnik MNE 262 Ca95
Besozzo I 175 As89
Bessaker N 38 Ba52
Bessan F 178 Ag94
Bessans F 130 Ap90
Bessarabka = Basarabeasca MD 257 Cs88
Bessat, Le F 173 Ak90
Bessay-sur-Allier F 167 Ag88
Bessbrook GB 87 Sh72
Besse D 115 At78
Besse-et-Saint-Anastaise F 172 Af89
Bessèges F 173 Ai92
Bessenbach D 121 At81
Bessé-sur-Braye F 160 Ab85
Besse-sur-Issole F 180 An94
Besset F 178 Ad94
Bessines-sur-Gartempe F 166 Ac88
Besstul N 57 Au62
Best NL 113 Al77
Bestemac MD 257 Cs87
Bestensee D 111 Bh76
Bestorp S 70 Bm64
Bêstvina CZ 231 Bm81
Bestwig D 115 Ar78
Bestwina PL 233 Bt81
Besulllo E 183 Sg94
Besvica MK 271 Ce98
Beşyol TR 280 Cn100
Beszterec H 241 Cd84
Betancuria E 203 Pm124
Betanzos E 182 Sd94
Betåsen S 40 Bo53
Betchat F 177 Ac94
Betelu E 186 Sr94
Beteta E 194 Sq99
Bethausen RO 245 Cd89
Bétheniville F 161 Ai82
Bétheny F 161 Ai82
Bethersden GB 154 Ab78
Bethesda GB 92 Sm74
Béthines F 166 Ab87
Bethmale F 177 Ac95
Béthune F 155 Af79
Betliar SK 240 Cb83
Betna N 47 Ar54
Béton-Bazoches F 161 Ag83
Betschdorf F 120 Aq83
Bettegney-Saint-Brice F 124 An84
Bettelainville F 119 An82
Bettembourg L 162 An81
Bettna S 70 Bo63
Bettola I 137 Au91
Betton F 158 Sr84
Bettona I 144 Be94
Bettoncourt F 162 An84
Bettyhill GB 75 Sm63
Bettystown IRL 88 St73
Betws-y-Coed GB 92 Sn74
Betxí E 195 Su101
Betygala LT 217 Cg70
Betz F 161 Af82
Betzdorf D 114 Aq79
Betzenstein D 122 Bc81
Betzigau D 126 Ba85
Betz-le-Château F 166 Ab87
Beuda E 189 Af96
Beudin RO 246 Ci86
Beuel D 114 Aq79
Beuerberg D 126 Bc85
Beuil F 180 Ao92
Beulah GB 92 Sm76
Beuningen NL 107 Am77
Beunza E 186 Sr95
Beure F 169 An86
Beuren D 116 Ba78
Beurlay F 170 St89
Beurville F 162 Ak84
Beutelsbach D 128 Bg83
Beuvron-en-Auge F 159 Su82
Beuzec-Cap-Sizun F 157 Sl84
Beuzeville F 159 Aa82
Bevagna I 144 Bf95
Bever CH 131 Au87
Beveren B 113 Ai78
Bevergern D 107 Aq76
Beverley GB 85 Su73
Bevern D 108 Ar75
Bevern D 115 At77
Beverstedt D 108 As74
Beverungen D 115 At77
Beverwijk NL 106 Ak76
Bevilacqua I 138 Bc90
Béville-le-Comte F 160 Ad84
Bevtoft DK 103 At70
Bevuléni LV 214 Ci67
Bewcastle GB 81 Sp70
Bewdley GB 93 Sq76
Bex CH 130 Ap88
Bexbach D 120 Ap82
Bexhill GB 99 Aa79
Bexley GB 95 Aa78
Bexo E 182 Sc95
Beyazköy TR 281 Cq98
Beyçayırı TR 280 Co100
Beychac-et-Caillau F 170 Su91
Beyciler TR 281 Cr98
Beyharting D 236 Bd85
Beynac-et-Cazenac F 171 Ac91
Beynat F 171 Ad90
Beynes F 160 Ad83
Beyoulu TR 281 Cp100
Bežanija SRB 252 Ca91
Bežanovo RO 267 Cr93
Bežanovo BG 273 Ci94
Bežany RUS 211 Cu63
Bezas E 194 Ss100
Bezdan SRB 244 Bs89
Bezdead RO 265 Cm90
Bezděčín CZ 231 Bk80
Bezden BG 272 Ci97
Bezdenica BG 264 Cg93
Bezdonys LT 218 Cm71
Bezdružice CZ 123 Bf81
Bèze F 168 Al86
Bézenet F 167 Af88
Bezenye H 238 Bp85
Bezid RO 255 Ck88
Béziers F 178 Ag94

Bezimjanka UA 257 Da89
Bežište SRB 272 Ce94
Bezławki PL 223 Cc72
Bezledy PL 223 Cb72
Bezmer BG 266 Cp93
Bezmer BG 274 Cn96
Bezno CZ 231 Bk80
Bez'va RUS 211 Cr64
Bezvěrov CZ 230 Bg81
Bezvodne UA 249 Cr84
Bezvodno BG 273 Cl97
Biadaszki PL 227 Br78
Biadki PL 226 Bq77
Biała PL 229 Cf77
Biała PL 232 Bg80
Biała PL 233 Bt79
Biała, Bielsko- PL 233 Bt81
Biała Góra PL 222 Bt75
Biała Nyska PL 232 Bp80
Biała Piska PL 223 Ce73
Biała Podlaska PL 229 Cg76
Biała Rawska PL 228 Ca77
Biała Rządowa PL 227 Br78
Białawy Wielkie PL 226 Bo78
Białe Błota PL 222 Bq74
Białka PL 233 Bu81
Białka Tatrzańska PL 234 Ca82
Białobrzegi PL 221 Bp74
Białobrzegi PL 228 Cb77
Białobrzegi PL 228 Cc76
Białogard PL 221 Bm72
Białośliwie PL 221 Bp74
Białowąs PL 221 Bn73
Białowieża PL 229 Ch75
Białowola PL 235 Cg79
Biały Bór PL 221 Bn73
Biały Dunajec PL 233 Ca82
Białystok PL 224 Cg74
Biancavilla I 153 Bk105
Bianco I 151 Bn104
Biandrate I 130 Ar90
Biar E 201 St103
Biarritz F 176 Sr94
Biarrotte F 186 Ss93
Bias F 176 Ss92
Biasca CH 131 As88
Bias do Sul P 203 Se106
Biatorbágy H 244 Bs86
Bibart, Markt D 122 Ba81
Bibbiena I 138 Bd93
Bibbona I 143 Bb94
Biberach an der Riß D 125 Au84
Biberach D 126 Bb83
Biberbrugg CH 131 As86
Biberist CH 169 Aq86
Bibern CH 130 Ap86
Bibiana I 174 Ap91
Bibione I 133 Bg89
Biblis D 120 Ar81
Bibra D 116 Ba80
Bibury GB 93 St77
Bicaj AL 270 Ca97
Bicaz RO 246 Ci86
Bicaz RO 247 Cn87
Bicazu Ardelean RO 247 Cm87
Biccari I 147 Bl98
Bicester GB 94 Ss77
Bichelsee CH 125 As86
Bichigiu RO 246 Ci86
Bichiș RO 254 Ci88
Bichl D 126 Bc85
Biči RUS 215 Cr67
Bickendorf D 119 An80
Bickenriede D 116 Ba78
Bickington GB 97 Sn79
Bickleigh GB 97 Sn79
Bickley Moss GB 93 Sq74
Bicorp E 201 St102
Bicske H 243 Bs86
Bidache F 186 Ss94
Bidalite S 73 Bm68
Bidania = Bidegian E 186 Sq94
Bidart F 176 Sr94
Biddinghuizen NL 107 Am76
Biddulph GB 93 Sq74
Bideford GB 97 Sm78
Bidegyan E 186 Sq94
Bidford-on-Avon GB 93 Sr76
Bidjovagge N 23 Cf42
Bidovce SK 240 Cc83
Bie S 70 Bn62
Bieber D 121 At80
Biebergemünd D 121 At80
Biebertal D 120 As79
Biebesheim am Rhein D 120 Ar81
Biecz PL 234 Cc81
Biedenkopf D 115 As79
Biederitz D 116 Bd76
Biedrusko PL 226 Bn77
Bieganowo PL 226 Bq76
Biegen D 111 Bi76
Biejsce PL 234 Ca80
Biel CH 130 Ap86
Biel E 178 St96
Bielanka PL 225 Bm78
Bielany PL 233 Bt81
Bielany Wrocławskie PL 232 Bo78
Bielatal, Rosenthal- D 117 Bi79
Bielawa PL 226 Bm77
Bielawa Dolna PL 118 Bl78
Bielawy PL 226 Bm77
Bielawy PL 227 Br75
Bielawy PL 227 Bq76
Bielba E 185 Sm94
Bielcza PL 234 Cb80
Bieldside GB 79 Sq66
Bielefeld D 115 As78
Bielice PL 111 Bk74
Bielice PL 233 Bt81
Bielsk PL 228 Bu75
Bielsko PL 233 Bt81
Bielsko-Biała PL 233 Bt81
Bielsk Podlaski PL 229 Cg75
Biendorf D 104 Bd72
Bienenbüttel D 109 Ba74
Bienenmühle, Rechenberg- D 117 Bh79

Bieniów PL 118 Bl77
Bienne = Biel CH 130 Ap86
Bienservida E 200 Sp103
Bientina I 138 Bd93
Bienvenida E 198 Sh104
Bienvenida E 199 Sl103
Bierawa PL 233 Br80
Bierbaum an der Safen A 135 Bn86
Bierdzany PL 233 Br79
Bière CH 169 An87
Biere D 116 Bd77
Bierge E 188 Su96
Bieringen D 125 As84
Bierné F 165 St85
Biersted DK 100 Au66
Biert F 177 Ac95
Biertan RO 255 Ck88
Bieruń PL 233 Bt80
Bierutów PL 226 Bq78
Bierwart B 113 Ai79
Bierzwnica PL 221 Bm73
Bierzwnik PL 221 Bm74
Biescas E 176 Su95
Biesenthal D 122 Bc83
Biesenthal D 111 Bh75
Bieszkow E 162 Al84
Bietigheim D 120 Ar83
Bietigheim-Bissingen D 121 At84
Bièvre B 161 Aj81
Biez E 156 Ak79
Bieżdziadka PL 234 Cc81
Bieżuń PL 222 Bu75
Biga TR 280 Cp100
Biganos F 170 St91
Bigastro E 201 St104
Bigbury-on-Sea GB 97 Sn80
Biggar GB 80 Sn69
Biggin Hill GB 95 Aa78
Biggleswade GB 94 Su76
Bignasco CH 131 As88
Bigor MNE 269 Bt96
Bigorne P 191 Se98
Bigrenica SRB 263 Cc92
Big Sand GB 74 Si65
Bigüézal E 176 Ss94
Bihać BIH 250 Bm91
Biharia RO 241 Cd86
Biharkeresztes H 245 Cd86
Biharnagybajom H 245 Cc86
Bihosovo BY 215 Cq69
Bijela BIH 261 Bs91
Bijela MNE 269 Bs96
Bijela MNE 269 Bt96
Bijele Poljane MNE 269 Bs95
Bijeljani BIH 269 Bs95
Bijeljina BIH 261 Bt91
Bijelo Brdo BIH 260 Bq90
Bijelo Brdo HR 252 Bs89
Bijelo Polje MNE 262 Bt94
Bijelo Polje MNE 269 Bu94
Bijotai LT 217 Cf70
Bikal H 243 Br88
Bikovo SRB 252 Bu88
Biksti LV 213 Cf67
Biľaivka UA 257 Da88
Bilalovac BIH 260 Br92
Bílá Voda CZ 232 Bo80
Bilbao E 185 Sp94
Bilbo = Bilbao E 185 Sp94
Bilbor RO 247 Cl86
Bilca RO 247 Cm85
Bilciurești RO 265 Cm91
Bilcza PL 234 Cb79
Bilcza PL 234 Cd79
Bildt, Het NL 107 Am74
Bildudalur IS 20 Qg25
Bildston GB 95 Ac77
Bilecii Vechi MD 248 Cr85
Bilina CZ 123 Bh79
Biľšane HR 259 Bm92
Bilisht AL 276 Cb99
Bilitt N 58 Bb59
Biljača SRB 271 Cd96
Biljanovac SRB 262 Cb94
Biljany UA 248 Cr83
Bilje HR 251 Bs89
Biljeg SRB 263 Cd94
Biljevac SRB 261 Ca93
Bilka BG 275 Cp95
Bilkheim D 114 Aq80
Bilky UA 246 Cg84
Billaux, Les F 170 Su91
Billdal S 68 Bd65
Billerbeck D 107 Ap77
Billericay GB 99 Aa77
Billesdon GB 94 St75
Billesholm S 72 Bf68
Billiat F 174 Am89
Billiers F 164 Sq85
Billigheim D 121 At82
Billigheim-Ingenheim D 120 Ar82
Billingen D 125 Au84
Billinge S 72 Bf68
Billingham GB 85 Su74
Billingsfors S 68 Be63
Billingshurst GB 99 Su78
Billingsley GB 93 Sq76
Billnäs FIN 63 Ch60
Billockby GB 95 Ad75
Billom F 172 Ag89
Billum DK 102 Ar69
Billy F 167 Ag88
Bilo HR 267 Cr93
Bilolissja UA 257 Cu89
Bilousivka UA 248 Cp83
Bilovec CZ 233 Br81
Bilovice nad Svitavou CZ 238 Bo82
Bilska LV 214 Cm66
Bilstein D 115 Ar78
Bilt, de NL 113 Al76
Bilto N 23 Cd42
Biltris DK 101 Bd79
Bilý Kostel nad Nisou CZ 231 Bk79

Bílý Potok CZ 231 Bl79
Bilzen B 113 Ai80
Bimeda E 183 Sg94
Bimenes = Martimporra E 184 Si94
Binaced E 187 Aa97
Binarowa PL 234 Cc81
Binas F 160 Ac85
Binasco I 171 At90
Binche B 113 Ai80
Bindalseidet N 39 Be50
Binde D 110 Bc75
Bindlach D 122 Bd81
Bindslev DK 100 Ba65
Binéfar E 187 Aa97
Binénai LT 213 Ch68
Bingen D 120 Ar76
Bingen N 57 Au61
Bingen am Rhein D 120 Aq81
Binghan GB 85 St75
Bingley GB 84 Sr73
Bingsjö S 60 Bm58
Bingula SRB 261 Bt90
Binham GB 95 Ab75
Binibequer Vell E 207 Ai101
Binic-Étables-sur-Mer F 158 Sp83
Biniés E 176 St95
Binimel-là E 207 Ai100
Binissalem E 206-207 At101
Binkılıç TR 275 Cr98
Binkos BG 274 Cn95
Binn CH 130 Ar88
Binneberg S 69 Bh63
Binningen CH 169 Aq83
Binowo PL 111 Bk74
Binsfeld D 119 Ao81
Binz D 105 Bh72
Bioče MNE 270 Bt95
Biodola I 143 Ba95
Bioge F 169 Ao88
Biograd na moru HR 258 Bl93
Biol F 169 Ao88
Biollet F 172 Af89
Bionaz I 147 Ap89
Biorine HR 268 Bo93
Biorra = Birr IRL 90 Se74
Bioska SRB 261 Bu93
Biot F 181 Ap93
Biot, le F 169 Ao88
Biota E 186 Ss96
Bippen D 108 Aq75
Birac F 170 Su89
Birchington GB 95 Ac78
Birchis RO 245 Ce89
Bircza PL 235 Ce81
Birdhill IRL 90 Sd75
Birgland D 122 Bd82
Biri N 58 Bb59
Birini LV 214 Ck66
Birkeland N 67 Ar64
Birkenau D 120 Ar81
Birken-Honigsessen D 114 Aq79
Birkendorf, Uhlingen- D 125 At85
Birkenes N 67 Ar64
Birkenfeld D 120 Ak83
Birkenfeld D 121 Au81
Birkenfeld D 163 Ap81
Birkenhead GB 84 So74
Birkenwerder D 111 Bg75
Birkerod DK 72 Be70
Birkestrand N 25 Cr40
Birket DK 104 Bc71
Birkfeld A 129 Bm86
Birkirkara M 151 St109
Birkland D 126 Bb85
Birmensdorf CH 125 Ar86
Birmingham GB 93 Sr76
Birnbaum A 133 Bl87
Biron F 171 Ab91
Birori I 140 As100
Birr IRL 90 Se74
Birstein D 121 At81
Biršštonas LT 224 Ci71
Biruintă MD 248 Cr85
Biržai LT 214 Ck68
Birzebbuga M 151 Bk109
Birzgale LV 214 Ck67
Birži LV 212 Cd67
Birži LV 214 Cm68
Bisaccia I 148 Bl98
Bisacquino I 152 Bg105
Bisbal de Falset, la E 188 Ab98
Bisbal del Pandés = Bisbal del Penedès, la E 188 Ac98
Bisbal del Penedès, la E 188 Ac98
Bisbal d'Empordà, la E 189 Ag97
Bisberg S 60 Bm58
Biscarrosse E 170 Ss92
Biscarrosse-Plage F 170 Ss92
Bisceglie I 148 Bl98
Bischbrunn D 121 At81
Bischheim F 124 Aq83
Bischoffen D 115 Ar79
Bischofsgrün D 122 Bd80
Bischofsheim D 120 Ar82
Bischofsheim an der Rhön D 115 Ba80
Bischofshofen A 127 Bg86
Bischofswerda D 118 Bj78
Bischofswiesen D 128 Bf85
Bischofszell CH 125 At86
Bischwiller F 163 Aq83
Biscoitos P 182 Qf100
Bisegna I 145 Bh97
Bisenti I 145 Bh95
Biserci BG 266 Co93
Bisericani RO 247 Cm87
Biševo MNE 269 Bt95
Bishop Auckland GB 84 Sr71
Bishop's Castle GB 93 Sq75
Bishop's Caundle GB 97 Sq79
Bishop's Cleeve GB 93 Sr77
Bishops Lydeard GB 97 So78
Bishop's Stortford GB 95 Aa77
Bishop's Tachbrook GB 94 Sr76
Bishopston GB 97 Sm77
Bishop's Waltham GB 98 Ss79

Biskupia Woda PL 227 Bu77
Biskupice PL 229 Cf78
Biskupice PL 234 Cb80
Biskupice Oławskie PL 232 Bq79
Biskupice Radłowskie PL 234 Cb80
Biskupiec PL 222 Bt73
Biskupiec PL 223 Cb73
Biskupin PL 226 Bq75
Bislev DK 100 Au67
Bislich D 114 An77
Bismark (Altmark) D 110 Bd75
Bismo N 47 Ar57
Bisoca RO 256 Co89
Bisping F 119 Ao83
Bispingen D 109 Ba74
Bissendorf D 108 Ar76
Bissendorf D 109 Au75
Bisserup DK 104 Bc71
Bissingen D 126 Bb83
Bissingen, Bietigheim- D 121 At83
Bissingen ob Lontal D 125 Ba83
Bistagno I 171 Av91
Bistar SRB 272 Ce96
Bistarac BIH 261 Bs91
Bistra BG 266 Co94
Bistra RO 246 Ci85
Bistra RO 254 Cg88
Bistražin RKS 270 Ca96
Bistrenci BG 265 Cm94
Bistret RO 264 Cg93
Bistrica BG 272 Cg95
Bistrica BG 272 Cg96
Bistrica BIH 259 Bp91
Bistrica BIH 260 Bq93
Bistrica BIH 261 Bs91
Bistrica MK 271 Cc99
Bistrica MNE 262 Bt95
Bistrica SRB 261 Bu94
Bistrica ob Sotli SLO 135 Bm88
Bistriţa RO 247 Ci86
Bistriţa, Bereşti- RO 256 Co87
Bistriţa Bârgăului RO 247 Ck86
Bisztcza PL 235 Cg80
Bisztynek PL 216 Cb72
Bitburg D 119 Ao81
Bitche F 163 Ap82
Bitelić HR 259 Bo93
Bitetto I 149 Bo98
Bitola MK 277 Cc98
Bitonto I 148 Bo98
Bitritto I 149 Bo98
Bitschviller-lès-Thann F 124 Ap85
Bitterfeld-Wolfen D 117 Be77
Bitterstad N 27 Bk43
Bitti I 140 At100
Bitz D 125 At84
Bivigliano I 138 Bc93
Biville F 98 Sr81
Biville-sur-Mer F 99 Ac81
Bivio CH 131 Au88
Bivio Lupo I 152 Bg105
Bivona I 152 Bg105
Bixad RO 246 Cg85
Bixad RO 255 Cm88
Bixter GB 77 Ss60
Biyıkali TR 280 Cp98
Biyıklı TR 289 Cq105
Bize F 177 Aa94
Bizeljsko SLO 135 Bm88
Bizeneuille F 167 Af88
Bizovac HR 251 Bs89
Bjåen N 57 Ap61
Bjærangen N 32 Br47
Bjæverskov DK 104 Be70
Bjala BG 265 Cm94
Bjala BG 275 Cn95
Bjala Čerkva BG 274 Cl94
Bjala Reka BG 274 Cm95
Bjala Reka BG 273 Cl94
Bjala Slatina BG 264 Ch94
Bjala Voda BG 265 Cl93
Bjâlbo S 69 Bj64
Bjal Izvor BG 274 Cm96
Bjal Izvor BG 274 Cl97
Bjalo Pole BG 274 Cm96
Bjärklunda S 69 Bg64
Bjarkøy N 27 Bo43
Bjärme S 50 Bp56
Bjärnum S 72 Bh68
Bjärred S 72 Bg69
Bjärten S 41 Bt53
Bjärtrå S 51 Bq55
Bjåsta S 41 Bs54
Bjåsta S 50 Bp57
Bjelland N 56 Aa61
Bjelland N 67 Aq64
Bjelopolje HR 259 Bm91
Bjelovar HR 242 Bo89
Bjerga N 56 An60
Bjergby DK 100 Ba65
Bjerka N 32 Bn48
Bjerkelia N 58 Bd60
Bjerkreim N 66 Al63
Bjerkvik N 28 Bg43
Bjerre DK 103 Bb71
Bjerregård N 100 Ar69
Bjerreby DK 103 Bb71
Bjerringbro DK 100 Au68
Bjøberg N 57 At60
Bjøllånes N 33 Bk47
Bjølstad N 47 At57
Bjoneroa N 58 Ba59
Bjønnes N 67 Au62
Bjørbo S 59 Bl60
Bjørbohølm S 59 Bk59

Björka S 60 Bl61
Björkåbäck S 51 Bt54
Bjørkås N 28 Bt43
Bjørkåsen N 27 Bo44
Bjørkåsen N 32 Bg50
Björkbacken S 33 Bm49
Björkberg S 35 Cb49
Björkberg S 41 Bg51
Björkberg S 49 Bl57
Bjørkboda FIN 62 Cf60
Bjørkdal S 41 Bs53
Bjørke N 46 Ao56
Björke S 60 Bp59
Bjørkebakken N 28 Bg42
Bjørkedal N 46 An56
Bjørkeflåta N 57 As60
Björkefors S 70 Bm64
Björkelangen N 58 Bd61
Björkenäs S 73 Bm68
Bjørketorp S 69 Bf66
Björkfors S 33 Bi49
Björkfors S 35 Cg49
Björkholmen S 34 Bt47
Bjørkhult S 29 Cb46
Bjørklången S 59 Bg60
Bjørkli N 38 Bb54
Björkliden S 28 Bs44
Bjørkliden S 34 Bt50
Björkliden S 42 Bu50
Bjørklinge S 60 Bq60
Bjørklund N 48 Au56
Björklund S 34 Bs50
Bjørknäs S 41 Bt51
Björknäset S 50 Bp54
Bjørksele S 41 Bs51
Bjørksjön S 41 Bs53
Bjørksjön S 59 Bk61
Bjørkströnäset S 40 Bn52
Björkstugan S 28 Bs44
Bjørkudden S 28 Bs46
Bjørkvattnet S 39 Bh51
Bjørkvattnet S 40 Bn54
Bjørkvik S 70 Bo63
Bjørli N 47 Ar56
Bjørla N 39 Be51
Bjørn N 32 Bf48
Bjørnå S 41 Bs53
Bjørnås S 60 Bm58
Bjørnåsen N 41 Bt50
Björnåsen S 60 Bm58
Bjørnbäck S 41 Bp53
Björnbeckdalen N 32 Bg50
Bjørneborg S 69 Bh62
Bjørneborg = Pori FIN 52 Cd58
Bjørnelia N 57 At59
Bjørnemsbygd N 66 An62
Bjørnestad N 66 Ao63
Björnfjell S 28 Br44
Bjørnhult S 73 Bn66
Bjørnlunda S 70 Bp62
Bjørnrike S 49 Bh56
Bjørnset N 46 Al57
Bjørnsholm S 70 Bp61
Bjørnskar N 22 Bt41
Bjørnsnäs S 70 Bo63
Bjørnstad N 23 Cg41
Bjørnstad N 26 Db41
Bjørnstad N 39 Bg50
Bjørnstad N 58 Bc62
Bjørnstad N 67 At63
Bjørnvik FIN 64 Cn60
Björsarv S 69 Bn63
Björsäter S 69 Bn64
Björsäter S 70 Bn64
Bjursås S 60 Bm59
Bjursele S 41 Bt59
Bjurselet S 42 Cc51
Bjursjön S 59 Bn55
Bjursjön S 60 Bm61
Bjurträsk S 41 Bs51
Bjurträsk S 41 Bu53
Bjuv S 72 Bf68

Blackthorn GB 94 Ss77
Blackwater GB 98 Ss79
Blackwater IRL 91 Sh76
Blackwaterfoot GB 83 Sk69
Blackwatertown GB 82 Sg72
Blackwellbua N 47 As57
Blackwood GB 97 Sp77
Bladåker S 61 Br60
Bladel en Netersel NL 113 Al78
Blådinge S 72 Bk67
Bladstrup DK 103 Ba69
Blaenau Ffestiniog GB 92 Sn75
Blaenavon GB 93 Sp77
Blaengwrach GB 92 Sn77
Blaengwynfi GB 97 Sp77
Blære D 100 Au67
Blåflat N 57 Aq58
Blagaj BIH 268 Bq94
Blågeşti RO 256 Cn87
Blågeşti RO 256 Cr88
Blagnac F 177 Ac94
Blagoevgrad BG 272 Cg96
Blagon F 170 St91
Blagovo BG 264 Cg94
Blåhåll S 71 Br65
Blåhammaren S 39 Be54
Blahodatne UA 257 Da89
Blåhøj DK 100 At69
Blahovišćens'ke UA 249 Da84
Blaibach D 123 Bf82
Blaichach D 126 Ba85
Blaikliden S 40 Bm50
Blain F 164 Sr86
Blainville-Crevon F 160 Ac81
Blainville-sur-l'Eau F 124 An83
Blainville-sur-Mer F 158 Sr82
Blairgowrie GB 76 So67
Blaiserives F 162 Ak84
Blaisy-Bas F 168 Ak86
Blaj RO 254 Ci88
Blăjani RO 256 Co90
Blăjel RO 254 Ci88
Blăjeni RO 254 Cf88
Blakeney GB 93 Sq77
Blakeney GB 95 Ab75
Blaker N 58 Bd60
Blaksæter N 46 Ao57
Blakstad N 38 Au54
Blakstad N 67 As64
Blåmont F 124 Ao83
Blanc, Le F 166 Ac87
Blanca E 201 Ss104
Blancafort F 167 Af85
Blancas E 194 Ss100
Blanchardstown = Baile Bhlainséir IRL 87 Sh74
Blanchland GB 81 Sq71
Blancos = Blancos, Os E 183 Se97
Blancos, Os E 183 Se97
Blancs-Coteaux F 161 Ai83
Blandas F 179 Ah93
Blandford Forum GB 98 Sq79
Blandiana RO 254 Cg89
Blanes E 189 Af97
Blangy-le-Château F 159 Aa82
Blangy-sur-Bresle F 154 Ad81
Blangy-sur-Ternoise F 112 Ae80
Blanice CZ 231 Bk82
Blankaholm S 70 Bo65
Blankenberge B 112 Ag78
Blankenburg (Harz) D 116 Bb77
Blankenese D 109 Au73
Blankenfelde-Mahlow D 118 Bg76
Blankenhagen D 104 Be72
Blankenhain D 116 Bc79
Blankenrath D 120 Ap80
Blankensee D 111 Bg74
Blankensee D 111 Bg74
Blanquefort F 170 St91
Blansko CZ 232 Ba82
Blanzac-Porcheresse F 170 Aa90
Blanzay F 165 Aa88
Blarghour GB 78 Sk68
Blarnalearoch GB 75 Sk65
Blarney IRL 90 Sb76
Blåsjø S 71 Bs65
Blåsmark S 35 Cc50
Błaszki PL 227 Br77
Blatec BG 274 Cn95
Blatec MK 271 Cf97
Blatná CZ 230 Bh82
Blatné Remety SK 241 Ce83
Blatnica BG 273 Ci96
Blatnica BIH 260 Bq92
Blatnica SK 240 Bs83
Blatnice CZ 238 Bp83
Blato HR 268 Bo95
Blato na Cetini HR 260 Bo94
Blatska BG 272 Ch97
Blatten (im Lötschental) CH 169 Aq84
Blatten bei Naters CH 130 Ar88
Blattniksele S 40 Bn50
Blatzheim D 114 An80
Blaubeuren D 125 Au84
Blaufelden D 121 Ba82
Blauhus = Blauwhuis NL 107 Am74
Blaustein D 126 Ba84
Blauwe Hand NL 107 An75
Blauwhuis NL 107 Am74
Blåvik S 70 Bl64
Blåviksjön S 41 Br51
Blaxhall GB 95 Ac76
Blaxton GB 85 St74
Blaydon GB 81 Sr71
Blaye F 170 St90
Błażejewice PL 232 Bq80
Błażek PL 235 Ce79
Błażma LV 212 Cb65
Błażowa PL 235 Ce81
Błażuj BIH 260 Br93
Bleckåsen S 39 Bh54
Bleckede D 109 Bb74
Blecket S 49 Bl56
Blecket S 60 Bl57
Bled SLO 134 Bl88
Błędów PL 228 Cb77
Bleggio Superiore I 132 Bb88
Bleialf D 119 An80

Bleiburg A 134 Bk87
Bleicherode D 116 Bb78
Bleik N 26 Bm42
Bleikeseter N 58 Ba58
Bleiknesmo N 33 Bl47
Bleiktvedt N 57 As59
Bleikvassli N 32 Bh49
Bleiswijk NL 113 Ak76
Blejoi RO 265 Ci92
Bleket S 68 Bd65
Blender D 109 At75
Bléneau F 167 Af85
Blennerville IRL 89 Sa76
Blénod-lès-Toul F 162 Am83
Blenstrup DK 100 Ba67
Blentarp S 73 Bh69
Blera I 146 Bi96
Blérancourt F 161 Ag81
Bléré F 166 Ab86
Blesa E 195 St98
Bleskenstad N 56 Ao61
Blesle F 172 Ag90
Blesme F 162 Ak83
Blessaglia I 133 Bf89
Blessano I 133 Bg88
Blessington IRL 88 Sg74
Blestua N 57 At61
Blet F 167 Af87
Bletchley GB 94 St77
Bletterans F 168 Al87
Blèves F 159 Aa84
Blévy F 160 Ac83
Bleymard, Le F 172 Ah92
Blickling GB 95 Ac75
Blidberget S 50 Bl58
Blïdene LV 213 Cf67
Blidö S 61 Bs61
Blidsberg S 69 Bg65
Blienschwiller F 124 Ap84
Blieskastel D 163 Ap82
Blievenstorf D 110 Bd74
Bligny-sur-Ouche F 168 Ak86
Blijnii Hutor MD 249 Cu87
Blikkberget N 58 Bd58
Blikshamn N 66 Ai62
Blikstugan S 49 Bh58
Blindenmarkt A 237 Bk84
Blinisht AL 270 Bu97
Blinja HR 135 Bn90
Blinno RO 252 Bt75
Bliskowice PL 234 Cd79
Blismes F 167 Ah86
Bliszczyce PL 232 Bg80
Blizejov CZ 236 Bf81
Blížkovice CZ 237 Bm83
Bliznaci RO 266 Co94
Bliznak BG 275 Cp96
Blizne PL 234 Cd81
Blizno PL 222 Bu75
Blizyn PL 223 Bg88
Bljanicy RUS 211 Ct65
Bllac RKS 270 Cb96
Bllacë AL 270 Ca97
Bloemendaal NL 106 Ak76
Błogocice PL 234 Ca80
Blois F 166 Ac85
Blokhus DK 100 Au66
Blokzijl NL 107 Am75
Blombacka S 59 Bh61
Blomberg D 115 At77
Blome LV 214 Cn66
Blomshols S 68 Bc63
Blomskog S 68 Be62
Blomstermåla S 73 Bn67
Blomstøl N 57 Ap62
Blomvåg N 56 Ak59
Blond F 171 Ac88
Blönduós IS 20 Qk25
Błonie PL 226 Bo78
Błonie PL 228 Cb76
Blötberget S 59 Bl60
Błotnica Strzelecka PL 233 Br80
Błotno PL 111 Bl73
Blovice CZ 236 Bh81
Blowatz D 104 Bd73
Bloxham GB 93 Ss76
Blšany CZ 230 Bg80
Bludenz A 125 Au86
Bludov CZ 232 Bo81
Blue Anchor GB 97 So78
Blue Ball IRL 87 Se74
Blumberg D 125 As85
Blumenhagen D 220 Bh73
Blumenholz D 111 Bg74
Blumenow D 111 Bg74
Blumenstein CH 169 Aq87
Blumenthal D 103 Au72
Blumenthal D 108 Ar74
Blumenthal D 110 Be74
Bluñ = Bluno D 118 Bi77
Bluno D 118 Bi77
Blyberg S 59 Bi58
Blynki RUS 211 Cr63
Blyth GB 81 Sr70
Blyth Bridge GB 79 So69
Blythburgh GB 95 Ad76
Blythe Bridge GB 84 Sq75
Blyton GB 85 St74
Bø N 27 Bl45
Bø N 46 Am56
Bø N 57 At62
Bø N 67 As62
Bo S 70 Bm63
Boadilla del Monte E 193 Sn100
Boadilla de Rioseco E 184 Sl96
Boal E 183 Sg94
Boalhosa P 190 Sd97
Boalset = Bolsward NL 107 Am74
Boalt S 72 Bi68
Boan MNE 262 Bt95
Boaventura P 204 Rg115
Boa Vista P 196 Sc101
Bobadilla, La E 205 Sm105
Bobadilla del Campo E 192 Sk98
Bobadilla Estacion E 205 Sl106
Bobálna RO 246 Cd86
Bobbio I 137 At91
Bobbio Pellice I 136 Ap91
Bobda RO 253 Cb89
Bóbeda P 191 Se97
Bobenheim-Roxheim D 163 Ar81
Boberg S 40 Bm54
Boberka UA 241 Cf82

Bobicești RO 264 Ci92
Bobigny F 160 Ae83
Bobin PL 234 Ca80
Bobingen D 142 Ba86
Bobitz D 110 Bc73
Böblingen D 125 At83
Boboiești RO 247 Cn86
Bobolice PL 232 Bo79
Bobolice PL 232 Bo79
Bobolin PL 111 Bi74
Boboševo BG 272 Cg96
Boboszów PL 232 Bo80
Bobota RO 246 Cf86
Bobovdol BG 272 Cg96
Bobove UA 241 Cf84
Boboviște MNE 269 Bt96
Bobovyšče UA 246 Cf83
Bobowa PL 234 Cc80
Bobowicko PL 225 Bm76
Bobowo PL 222 Bs73
Böbrach D 236 Bg82
Bobrová CZ 232 Bn82
Bobrowice PL 118 Bl77
Bobrowice PL 221 Bo72
Bobrówko PL 220 Bl75
Bobrówko PL 223 Cd73
Bobrownik PL 227 Bs77
Bobrowniki PL 221 Bp71
Bobrowniki PL 224 Ch74
Bobrowniki PL 227 Ca76
Bobryk 1-j UA 248 Cj84
Bočac BIH 259 Bp91
Bocairent E 201 St103
Bocale I 153 Bm104
Bočar SRB 252 Ca89
Bocca di Piazza I 151 Bn102
Boccea I 144 Be97
Bocchigliero I 151 Bo102
Boceguillas E 193 Sn98
Bocheniec PL 234 Ca79
Bochnia PL 234 Ca81
Bocholt B 156 Am78
Bocholt D 107 Ao77
Bochotnica PL 228 Cd78
Bochum D 114 Ap78
Bocigas E 192 Sl98
Bockara S 73 Bn66
Bockau D 123 Bf79
Bockel D 109 At74
Bockenau D 120 Aq81
Bockenem D 115 Ba76
Bockenheim an der Weinstraße D 163 Ar81
Bockfließ A 238 Bo84
Bockhorn D 108 Ar74
Bockhorst D 107 Aq74
Boćki PL 229 Cg75
Bočkivci UA 247 Cn84
Bocksjö S 69 Bk63
Böckstein A 133 Bg86
Bockswiese, Hahnenklee- D 116 Ba77
Bockträsk S 34 Br50
Bockum-Hövel D 114 Aq77
Bocognano F 142 At96
Bócsa H 251 Bt87
Bocşa RO 246 Cf86
Bocşa RO 253 Cd90
Bocsig RO 245 Cd88
Boczów PL 111 Bk76
Bod RO 255 Cm89
Boda S 50 Bo55
Boda S 59 Bf61
Boda S 59 Bg61
Boda S 60 Bi58
Boda S 61 Bs60
Böda S 73 Bq66
Bodacke S 50 Bo55
Bodaczów PL 235 Cg79
Boda glasbruk S 73 Bn67
Bodajk H 243 Br86
Bødal N 46 Ao57
Bodane S 69 Bf62
Bodange B 156 Am81
Bodani SRB 251 Bt90
Bodaño E 182 Sd95
Bodåsgruvan S 60 Bn60
Bodbacka FIN 52 Cf62
Bodbyn S 42 Ca52
Bodbyn S 42 Ca52
Boddam GB 76 Sr66
Boddin D 104 Bf73
Boddin D 109 Bc73
Boddum DK 100 Au66
Bodegraven NL 113 Ak76
Bodelshausen D 125 As84
Boden A 126 Bb86
Boden S 35 Cd49
Bodenburg D 115 Ba76
Bodenfelde D 115 Au77
Bodenheim D 120 Ar81
Bodenkirchen D 236 Be84
Bodenmais D 236 Bg82
Bodensdorf A 134 Bh87
Bodenwerder D 115 Au77
Bodenwöhr D 236 Be82
Bodéo, La F 158 Sp84
Bodeşti RO 248 Cn86
Bodfari GB 84 So73
Bodga RO 245 Cd89
Bodiam GB 154 Ab75
Bodilis F 157 Sm83
Bodinggraben A 237 Bi85
Bodman-Ludwigshafen D 125 At85
Bodmin GB 96 Sl80
Bodo N 27 Bi46
Bodoc RO 255 Cm89
Bodön S 39 Bd53
Bodön S 35 Ce49
Bodonal de la Sierra E 197 Sg104
Bodorgan Station GB 92 Sm74
Bodrogul Nou RO 253 Cc88
Bodrost BG 272 Cg96
Bodrovo = Stambolovo BG 272 Ch96

Bodzanowice PL 233 Bs79
Bodzechów PL 234 Cc79
Bodzentyn PL 234 Cb79
Boecillo E 192 Sl97
Boëge F 169 An88
Boeil-Bezing F 187 Su94
Boek D 110 Bf74
Boekel NL 113 Am77
Boën F 173 Ai89
Boer, Ten NL 107 Ao74
Boeslunde DK 104 Bc70
Boet S 69 Bk64
Boeza E 183 Sh95
Bofara S 60 Bo58
Boffzen D 115 At77
Bofin IRL 86 Ru73
Bofors S 59 Bk62
Bogacica RO 233 Cc79
Bogács H 240 Cb85
Bogadmon PL 227 Bu78
Bogajo E 191 Sg99
Bøgård N 27 Bm42
Bogarra E 200 Sq103
Bogata RO 254 Cd88
Bogate PL 223 Cb75
Bogatj RO 265 Cl91
Bogatić SRB 252 Bt91
Bogatovo RUS 216 Ca72
Bogatynia PL 118 Bk79
Bogavik N 56 Am60
Bogdan BG 273 Ck95
Bogdana RO 256 Cg86
Bogdana RO 256 Co88
Bogdana RO 256 Co87
Bogdana RO 265 Cl93
Bogdanci BG 266 Co93
Bogdanci MK 277 Cf98
Bogdanci RO 246 Cf86
Bogdănești RO 247 Cn86
Bogdănești RO 256 Co88
Bogdanje SRB 263 Cc93
Bogdanovo RO 274 Cn96
Bogdanovo BG 275 Cp96
Bogdanovo BY 218 Cn72
Bogdanovo Vodă RO 246 Ci85
Bogdaše BIH 259 Bo92
Bogdevo MK 270 Cb97
Bogë AL 269 Bu96
Bogë RKS 270 Ca95
Bogel D 120 Aq80
Bogë = Bogë RKS 270 Ca95
Bogini SRB 263 Cd94
Bogjovci BG 272 Cg95
Boglewice PL 228 Cb77
Bognæs DK 101 Bd69
Bognelv N 23 Ce40
Bognes N 27 Bn44
Bogniebrage GB 76 Sp66
Boksjök N 25 Cq39
Bogno CH 131 At88
Bognor Regis GB 98 St79
Bogny-sur-Meuse F 156 Ak81
Bogø By DK 104 Be71
Bogodol BIH 260 Bu94
Bogojevce SRB 263 Cd94
Bogojevce SRB 263 Cd94
Bogojevo SRB 251 Bt89
Bogomila MK 271 Cc97
Bogomilovo BG 273 Cm96
Bogomolje HR 268 Bp94
Bogoria PL 234 Cc79
Bogorodica MK 277 Cf98
Bogorovo BG 266 Cp92
Bogosavac SRB 252 Bu91
Bogoslav BG 271 Cf96
Bogovići BIH 261 Bs93
Bogovina SRB 263 Cd93
Boguchwała PL 234 Cd81
Bogumiłowice PL 227 Bt78
Bogumiłowice PL 234 Cb80
Bogusław PL 225 Bk75
Boguszów-Gorce PL 232 Bs79
Boguszyce Duże PL 228 Ca77
Boguszyn PL 226 Bp76
Bogutc Selo BIH 252 Bt89
Bogutovac SRB 262 Cb93
Bogyiszló H 244 Bs88
Bogyoszló H 242 Bp85
Bogza RO 256 Cp89
Bohain-en-Vermandois F 155 Ag81
Boharboy IRL 83 Sh72
Bohas F 168 Al88
Bohdalov CZ 231 Bm82
Bohdan UA 246 Cj84
Bohdanivka UA 247 Cm83
Bohdašín CZ 232 Bn80
Boheeshil IRL 89 Sa77
Böheimkirchen A 239 Bm84
Boheraphuca IRL 90 Se74
Boherboy IRL 90 Sb76
Bohinjska Bela SLO 134 Bi88
Bohinjska Bistrica SLO 134 Bh88
Bohmo BY 219 Co70
Böhlen D 117 Be78
Böhlitz (Thallwitz) D 117 Bf78
Böhlitz-Ehrenberg D 117 Be78
Böhme D 109 At75
Böhmenkirch D 126 Au83
Bohola IRL 86 Sb73
Bohonal de Ibor E 198 Sk101
Böhönye H 242 Bp86
Bohot BG 265 Ck94
Bohra PL 228 Ca84
Bohula MK 271 Ce98
Bohumin CZ 233 Bs80
Bohuňovice CZ 238 Bq81
Bohuslavice CZ 231 Bn80

Bohutín CZ 230 Bh81
Boi E 188 Ab95
Boialvo P 190 Sd100
Boian RO 254 Cd88
Boiano I 146 Bi98
Boianu Mare RO 247 Cd85
Boiereni RO 246 Ch86
Boil BG 266 Co93
Boimorto = Gándara E 182 Sd95
Boiro E 182 Sc95
Boiro de Arriba (Boiro) = Boiro E 182 Sc95
Boiry-Saint-Martin F 155 Af80
Boiscommun F 160 Ae84
Bois-de-Céné F 165 Sr87
Bois-d'Oingt, Le F 173 Ak89
Bois-Plage-en-Ré, Le F 165 Ss88
Boisredon F 170 St90
Boisseron F 179 Ai93
Boisses, les F 130 Ao89
Boisset-les-Prévanches F 160 Ac83
Boissey F 158 Aa82
Boissière, la F 159 Aa82
Boissy-lès-Perche F 160 Ab83
Boissy-Saint-Léger F 161 Af83
Boisville-la-Saint-Père F 160 Ad84
Boița RO 254 Ci89
Boitzenburg D 220 Bh74
Boitzenhagen D 109 Bb75
Böja S 69 Bh63
Bojadła PL 226 Bm77
Bojadžik BG 274 Cn96
Bojana BG 272 Cg95
Bojančište MK 271 Ce98
Bojane MK 271 Cc97
Bojanów PL 234 Cd80
Bojanowo PL 226 Bp78
Bojany UA 247 Cn84
Bojarsk BY 218 Cn72
Bojčinovci BG 264 Cg94
Bojden DK 103 Ba70
Bojišta MK 270 Cc98
Bojkovice CZ 239 Bq82
Bojná SK 239 Br83
Bojnica BG 263 Ce94
Bojnice-kúpele SK 239 Bs83
Bojszów PL 233 Br80
Bojszów S 33 Bk50
Boka SRB 253 Cb90
Boke D 115 As77
Bokel D 108 As74
Bokelholm D 103 Au72
Bokenäs S 68 Bd63
Bokholm N 28 Bg44
Bokinka Pańska PL 229 Cg77
Böklund D 103 Au71
Bokn N 66 Ai62
Bokod H 243 Br86
Bokove UA 248 Da85
Bokros H 244 Ca87
Bököksholm S 73 Bl66
Boksjön N 25 Cq39
Bokštai LT 217 Ch70
Bol HR 268 Bo94
Bol SK 241 Cd84
Bol Alaški BY 219 Co70
Bol'SK 241 Cd84
Bölan S 51 Br55
Bolašane S 49 Bi54
Bolätău RO 256 Cn87
Bolatice CZ 233 Bs80
Bolayır TR 280 Co99
Bolbec F 160 Aa81
Bolboşi RO 264 Cg91
Bolca I 132 Bc89
Bölcske H 244 Bs87
Bolderaja LV 213 Ci66
Bolderslev DK 103 At71
Boldeşti RO 256 Cp89
Boldeşti-Scăeni RO 265 Cn90
Boldogkőváralja H 241 Cc84
Boldon GB 81 Ss71
Boldre GB 98 Sr79
Boldu RO 256 Cp90
Boldur RO 253 Cd89
Boldva H 240 Cb84
Bøle N 57 At60
Bøle S 35 Cc50
Böle S 35 Ce49
Böle S 39 Bh54
Böle S 40 Bi54
Böle S 49 Bi56
Böle S 50 Bn58
Bolea E 187 St96
Bolebof CZ 123 Bg79
Bolechiv UA 235 Cn84
Bolęcin PL 233 Bt80
Bolehošťská Lhota CZ 231 Bn80
Boleiros P 196 Sc101
Boleradice CZ 238 Bo83
Boleráz SK 239 Bq84
Bolesław PL 233 Br80
Bolesławiec PL 225 Bm78
Bolesławiec PL 227 Bs78
Boleşovo SK 239 Br83
Boleszkowice PL 231 Bi76
Boletice nad Labem CZ 118 Bi79
Bolewice PL 226 Bn76
Bolfiar P 190 Sd99
Bolfoss N 58 Bd61
Bolgatovo RUS 215 Cr67
Bolhás H 250 Bp88
Bolhrad UA 257 Ck91
Boliden S 42 Ca51
Bolimów PL 227 Ca78
Bolintin-Deal RO 265 Cm92
Bolintin-Vale RO 265 Cm92
Boliqueime P 202 Sc106
Boljanić BIH 260 Br91
Boljanići MNE 261 Bt94
Boljarci BG 273 Cl96
Boljarino BG 273 Cl96
Boljarovo, Kvartal BG 274 Cl97
Boljarsko BG 274 Cn96

Boljesestra MNE 270 Bt95
Boljetin SRB 263 Ce91
Boljevac SRB 263 Cd93
Boljevci SRB 252 Ca91
Boljević BIH 262 Bu92
Boljun HR 134 Bi90
Bolkesjo N 57 At61
Bölkow D 104 Bd72
Bölkow D 110 Be73
Bölkow PL 231 Bn79
Bollano I 144 Bd94
Bollastanäs S 61 Bq62
Bollate I 175 At89
Bollberg S 69 Bk64
Bolney GB 99 Su76
Bolnhurst GB 94 Su76
Bölnorp S 70 Bn63
Bologna I 138 Bc92
Bologne F 162 Al84
Bolognetta I 152 Bg105
Bolognola I 145 Bg95
Bolos E 182 Sd95
Boloteşti RO 256 Cp89
Boloto Besjady BY 219 Cq72
Bols S 71 Br66
Bolšaja Borovnja RUS 211 Cr62
Bolšaja Goruška RUS 215 Cr65
Bolšaja Ižora RUS 65 Cu61
Bolšaja Myssa BY 218 Cn72
Bolšakovo RUS 216 Cd71
Bolsena I 144 Bd95
Bolševik BG 275 Cp96
Bolšoe Kuzemkino RUS 211 Cr61
Bolšoe Pole RUS 65 Cs59
Bolšoe Stremlenie RUS 65 Cs61
Bolšoe Zagor'e RUS 211 Cs62
Bol'šoj Berëzki RUS 216 Co70
Bol'šoj RUS 64 Cr59
Bolsover GB 85 Ss74
Bolstad S 68 Be63
Bolsward NL 107 Am74
Boltaña E 177 Aa96
Boltenhagen D 103 Bc73
Boltigen CH 130 Ap87
Bolton GB 84 Sq73
Bolton Abbey GB 84 Sr73
Bolton-le-Sands GB 84 Sp72
Boltun MD 248 Ck86
Bölüceağac TR 292 Cu108
Bolungarvík IS 20 Qf24
Bolvasnita RO 253 Ce90
Bolventor GB 96 Sl79
Bóly H 243 Bs89
Bolzano I 132 Bc87
Bomal B 156 Am80
Bomba I 146 Bk98
Bombarral P 196 Sb102
Bömighausen D 115 As78
Bominaco I 145 Bh96
Bomlitz D 109 Au75
Bomporto I 138 Bc91
Bom Sucesso P 190 Sc100
Bomsund S 50 Bn54
Bona F 167 Ag86
Boná N 32 Bf49
Bönan S 60 Bp59
Bonanza E 204 Sh107
Boñar E 184 Sk95
Bonar Bridge GB 75 Sm65
Bonarcado I 141 As100
Bonares E 203 Sg106
Bonås S 59 Bg61
Bonås S 59 Bi58
Bonäset S 39 Bg54
Bonäset S 41 Bs54
Bönäsjøen N 27 Bm45
Bonassola I 137 Au92
Bonboillon F 168 Am86
Boncza PL 228 Cc77
Bondalseidet N 46 Ao56
Bondari RUS 215 Ct68
Bondarvet S 60 Bo60
Bondelum D 103 At71
Bondemon S 68 Bd63
Bondeno I 138 Bc91
Bondhytta S 60 Bn60
Bondorf D 125 As83
Bondstorp S 69 Bh65
Bondy F 160 Ae83
Bonea I 147 Bk98
Bonefeld D 120 Ap79
Bonefro I 147 Bk97
Bonelli I 139 Be91
Bönen D 114 Aq77
Bonenburg D 115 At77
Bones N 28 Bi43
Bo'ness GB 80 Sn68
Bonete E 201 Ss103
Bonfol CH 124 Aq83
Bönhamn S 51 Br55
Bonifacio F 181 At98
Bonifati I 150 Bn101
Bonilla de la Sierra E 192 Sk99
Bonillo, El E 200 Sp103
Bonin PL 221 Bn72
Bonjedward GB 79 Sp69
Bonlieu F 168 Am87
Bonn D 114 Ap79
Bønnerup Strand DK 101 Bc66
Bonnat F 167 Ae86
Bonndorf im Schwarzwald D 125 Ar85

Bonne F 169 An88
Bonnefond F 171 Ad89
Bonnefont F 187 Aa94
Bonnemazon F 177 Aa94
Bonnes F 166 Ab87
Bonnétable F 159 Aa84
Bonneuil-Matours F 166 Ab87
Bonneval F 160 Ac84
Bonneval-sur-Arc F 130 Ap90
Bonneville F 174 An88
Bonneville-sur-Iton, La F 160 Ac83
Bonnières-sur-Seine F 160 Ad82
Bonnieux F 180 Al93
Bönnigheim D 121 At82
Bonny-sur-Loire F 167 Af85
Bono F 164 Sp85
Bono I 140 At100
Bonorva I 140 As100
Bonrepos-sur-Aussonnelle F 177 Ac93
Bons-en-Chablais F 169 An88
Bonsignore I 152 Bg106
Bønsvig DK 104 Be70
Bonțida RO 246 Cd87
Bonyhád H 244 Bs88
Boo S 71 Br62
Boock D 111 Bf77
Boofzheim F 124 Aq84
Bookholzberg D 108 As74
Boom B 156 Ai78
Boos S 69 Bh64
Boos F 160 Ac82
Boostedt D 103 Ba72
Boothby Graffoe GB 85 St74
Boothby Pagnell GB 85 St75
Bootle GB 84 So72
Bootle GB 84 So74
Bopfingen D 121 Ba83
Boppard D 119 Aq80
Boquiñeni E 186 Ss97
Bor CZ 123 Bf81
Bor RUS 211 Cu63
Bor RUS 211 Cu64
Bor S 60 Bl61
Bor S 72 Br66
Bor SRB 263 Ce92
Borač SRB 262 Cb93
Boraja HR 259 Bp93
Borås S 69 Bf65
Borăscu RO 264 Cg91
Borawe PL 223 Cb76
Borba P 197 Sf103
Borbjerg DK 100 As68
Borbona I 145 Bg96
Borca RO 247 Cm86
Borča SRB 252 Ca91
Borca di Cadore I 133 Be88
Borcane RKS 262 Cb94
Borcea RO 266 Cq92
Borchen D 115 As77
Borci BIH 269 Br93
Borci SRB 262 Ca91
Borculo NL 114 Ao76
Bordalba E 194 Sq98
Bordalen N 57 Ap61
Børdalsvoll N 38 Bc54
Bordány H 244 Bu88
Bordas F 171 Ab90
Bordeaux F 170 St91
Bordeira P 202 Sc106
Bordei Verde RO 266 Cq90
Bordères-Louron F 187 Aa95
Bordes, Les F 167 Ae85
Bordesholm D 103 Ba72
Bordighera I 181 Aq93
Bording Stationsby DK 100 At68
Bordon MD 248 Ck86
Borduşani RO 266 Cq92
Bordvika N 58 Ba61
Bore I 137 Au91
Boreczno PL 222 Bu73
Borehamwood GB 99 Su77
Borek CZ 123 Bf81
Borek PL 234 Cb80
Borek Nowy PL 235 Ce81
Borek Stary PL 235 Ce81
Borek Strzeliński PL 232 Bp79
Borek Wielki PL 234 Cd80
Borek Wielkopolski PL 226 Bp77
Boreland GB 81 So70
Borello I 139 Be92
Boren D 103 Au71
Borensberg S 70 Bl63
Bréon, le F 181 Ap92
Börfink D 119 Ap81
Borg N 26 Bh44
Borgå = Porvoo FIN 63 Cm60
Borgafjäll S 40 Bl51
Borgan N 38 Bb51
Borgarnes IS 20 Qi26
Bórgata H 242 Bp86
Borgata Costiera I 152 Bf105
Borgata Danna I 174 Ap91
Borgby = Linnanpelto FIN 63 Cl60
Borge N 68 Bc62
Børgefjellskolen N 32 Bh50
Borgen N 58 Ba59
Borgen N 58 Bc60
Borgen N 67 Aq62
Borgentreich D 115 At77
Borger NL 107 Ao75
Börger D 107 Aq74
Börgermoor D 108 Ap74
Borges Blanques, les E 188 Ad97
Borges del Camp, les E 188 Ac98
Borggård S 70 Bm63
Borgharen NL 119 Am80
Borghamn S 69 Bk64
Borghetto d'Arroscia I 181 Aq92
Borghetto di Borbera I 137 As91
Borghetto di Vara I 137 Au92
Borghetto Lodigiano I 137 At90
Borghetto Santo Spirito I 181 Ap92
Borghi I 139 Be92
Borgholm S 73 Bo67
Borgholzhausen D 115 Ar76
Borghorst D 114 Ar76
Borgia I 151 Bo103
Borgloon B 113 Al79
Børglum DK 100 Au66
Borgo F 181 At95
Borgo a Buggiano I 138 Bb93
Borgo a Mozzano I 138 Bb93
Borgo Celano I 147 Bm97

Borgoforte I 138 Bb90
Borgofranco d'Ivrea I 175 Aq89
Borgo Grappa I 149 Br100
Borgomanero I 175 Ar89
Borgomaro I 181 Aq93
Borgo Montello I 146 Bf97
Borgone Susa I 136 Ap90
Borgonovo Ligure I 175 At92
Borgonovo Val Tidone I 137 At90
Borgo Pace I 139 Be93
Borgo Piave I 146 Bf98
Borgo Priolo I 175 At91
Borgo Regalmici I 152 Bh105
Borgorose I 146 Bg96
Borgo San Dalmazzo I 174 Ap92
Borgo San Lorenzo I 138 Bc93
Borgosesia I 175 As89
Borgo Ticino I 175 As89
Borgo Tossignano I 138 Bd92
Borgo Tufico I 145 Bg94
Borgo Val di Taro I 137 Au92
Borgo Valsugana I 132 Bc88
Borgo Vercelli I 130 Ar90
Borgsdorf D 111 Bg75
Borgsjö S 41 Bq52
Borgsjö S 50 Bm55
Borgstena S 69 Bg65
Borgu, U = Borgo F 181 At95
Borgund N 46 As56
Borgund N 57 Aq58
Borgvattnet S 40 Bm54
Borgvik S 59 Bf62
Borgworm = Waremme B 156 Al79
Borhaug = Vestbygd N 66 Ao64
Boria PL 234 Cd79
Boričje MNE 269 Bs94
Borik BIH 261 Bt93
Borilovec BG 263 Cf93
Borima BG 273 Ck95
Borinka BG 272 Ch96
Borinka SK 238 Bp84
Borino BG 273 Ci97
Borisenki RUS 215 Cr68
Borislav BG 274 Ck94
Borislavci BG 280 Cm97
Borisov = Barysaŭ F 219 Cs72
Borisovo BG 265 Cn93
Borisovo BG 275 Cp96
Borisovo RUS 65 Da59
Borisovo RUS 65 Da62
Borivci UA 247 Cm83
Borivka UA 248 Cr83
Borja E 186 Sr97
Borjas Blancas = Borges Blanques, les E 188 Ad97
Börjelsbyn S 35 Cf49
Börjelslandet S 35 Ce49
Bork D 114 Ap77
Börka S 59 Bi58
Borkan S 33 Bl50
Borkel NL 113 Al78
Borken D 107 Ao77
Borken D 117 At78
Borken (Hessen) D 115 At78
Borkenes N 27 Bn43
Börkhamor = Burghammer D 118 Bi78
Borkhusseter N 47 Ba56
Borki BY 229 Ci75
Borki PL 229 Cf77
Borki PL 234 Cc80
Borki RUS 211 Da64
Borki-Kosy PL 229 Ce76
Borki Wielkie PL 233 Bs79
Børkjenes N 56 Am61
Børkop DK 103 Au69
Borkow D 110 Bd73
Borkowy = Burg (Spreewald) D 117 Bi77
Borkum D 107 Ao73
Borlänge S 60 Bl60
Borlaug N 57 Aq58
Borleşti RO 248 Cn86
Børlia N 58 Bd60
Bormani LV 214 Cl67
Bormida I 136 Ar92
Bormio I 132 Ba88
Bormujos E 204 Sh106
Born D 110 Bc76
Born NL 113 Am78
Born S 59 Bl61
Borna D 111 Be78
Born am Darß D 104 Bf72
Bornåsjösätern S 49 Bg57
Borne F 172 Ah90
Borne NL 107 Ao76
Bornel F 160 Ae82
Bornes I 191 Sg98
Bornes de Aguiar P 191 Se97
Borness GB 80 Sm71
Borne Sulinowo PL 221 Bp73
Bornheim D 114 Ao79
Bornhöfen, Kamp- D 119 Aq80
Bornhöved D 103 Ba72
Börnicke D 110 Bf75
Börnicke D 111 Bg75
Bornos E 204 Si107
Bornsdorf D 116 Bc78
Bornstedt D 116 Bc78
Boroaia RO 248 Cn86
Borobia E 194 Sr97
Borod RO 246 Cf87
Borodinskoe RUS 65 Ct58
Borodyno UA 257 Cs88
Borogani MD 257 Cs88
Borohrádek CZ 231 Bn80
Boronjava UA 246 Cg84
Boronów PL 233 Bs79
Borore I 140 As100
Boroşneu Mare RO 255 Cn89
Boroszow PL 233 Bs79
Borough Green GB 95 Aa78
Borova HR 250 Bp89
Borovan BG 265 Ch93
Borovany CZ 237 Bk83
Borovci BG 264 Cg93
Borove UA 229 Co71
Borovec BG 272 Ch96
Borovica BG 263 Cf93
Borovichi HR 268 Bq94
Borovik RUS 211 Cr64
Borovinka RUS 65 Ct59
Borovka BY 215 Cq69

Borovnica BIH 260 Br92
Borovnica SLO 134 Bi89
Borovnice CZ 232 Bn81
Borovo BG 265 Cm94
Borovo HR 261 Bs90
Borovy CZ 236 Bg81
Borów PL 234 Cd79
Borowa PL 226 Bp78
Borowa Góra PL 228 Cc76
Borowe PL 118 Bl78
Borowice PL 231 Bm79
Borowiec PL 226 Bm77
Borowniki PL 225 Bm77
Borowniki PL 227 Bs75
Borowno PL 233 Bt79
Borox E 193 Sn100
Borrby S 73 Bi70
Borre N 58 Ba62
Borredà E 189 Ad96
Borrentin D 104 Bf73
Borres E 183 Sg94
Borrèze F 171 Ac91
Borriana E 195 Su101
Börringe S 105 Bg69
Borriol E 195 Su100
Borris DK 100 As69
Borris IRL 91 Sg75
Borris in Ossory IRL 87 Se75
Borrisokane IRL 87 Sd75
Borrisoleigh IRL 90 Se75
Börrum S 70 Bo64
Börry D 115 At76
Borș RO 245 Cd86
Borsa S 38 Ba54
Borșa RO 247 Ck85
Borșcii UA 249 Ct85
Bors-de-Montmoreau F 170 Aa90
Borsec RO 247 Cm87
Børselv N 24 Cm40
Børselvnes N 24 Cl40
Borsfa H 250 Bo87
Borsh AL 276 Bu100
Boršice u Buchlovic CZ 238 Bp82
Borskie RUS 223 Cb71
Borský Mikuláš SK 238 Bp83
Borský Sväty Jur SK 129 Bp83
Borsodivánka H 244 Cb85
Borsodnádasd H 240 Ca84
Borssele NL 112 Ah78
Börßum D 116 Bb76
Borstel D 108 As75
Borstel-Hohenraden D 109 Au73
Börstig S 69 Bg65
Börstil S 61 Br60
Borsuky UA 249 Ct84
Bortan S 59 Bf61
Borth D 114 Ao77
Borth GB 92 Sm76
Bortigali I 140 As100
Bortigiadas I 140 At99
Bort-les-Orgues F 172 Af90
Börtnan S 49 Bh55
Bortnen N 46 Al57
Bartnes N 57 At60
Borucino PL 222 Bq72
Boruja Kościelna PL 226 Bn76
Boruny BY 218 Cn72
Borup DK 104 Bd70
Borusowa PL 234 Cb80
Borve GB 74 Sf65
Børve N 56 Ao60
Borynja UA 241 Cf82
Boryslaw UA 235 Cg82
Boržavs'ke UA 241 Cg84
Borzęciczki PL 226 Bp77
Borzęcin Duży PL 228 Cb76
Borzęcin Górny PL 234 Cb80
Borzonasca I 175 At92
Borzykowa PL 233 Bu79
Borzykowo PL 226 Bq76
Borzym PL 111 Bk74
Borzysław PL 221 Bo72
Borzytuchom PL 221 Bp72
Bosa I 140 Ar100
Bošáca SK 239 Bq83
Bosa Marina I 140 Ar100
Bosanci HR 135 Bl90
Bosanci RO 247 Cn85
Bosanska Dubica BIH 260 Bo90
Bosanska Kostajnica BIH
 250 Bo90
Bosanska Krupa BIH 250 Bn81
Bosanski Brod = Brod BIH
 260 Br90
Bosanski Kobaš BIH 260 Bq90
Bosanski Novi = Novi Grad BIH
 259 Bn90
Bosanski Petrovac BIH 259 Bn91
Bosansko Grahovo BIH 259 Bn92
Bošany SK 239 Br83
Bősárkány H 242 Bp85
Bosarp S 72 Bg79
Bosau D 103 Ba72
Boscamnant F 170 Su90
Boscastle GB 96 Sl79
Bosc-Bordel F 160 Ac81
Boschi I 137 At91
Bosc-le-Hard F 160 Ac81
Bosco Chiesanuova I 132 Bc89
Bosco Gurin CH 130 Ar88
Bösdorf D 103 Ba72
Bosebo S 72 Bg66
Bösebo S 73 Bm66
Bösel D 108 Aq74
Bosentino I 132 Bc88
Boseter N 48 Bb58
Bosetrene N 47 As56
Bosherston GB 91 Sl77
Bosia RO 248 Cq86
Bosilegrad SRB 272 Ce96
Bosilevo MK 272 Cf98
Bosiljevo HR 135 Bl90
Bosilkovci BG 265 Cm94
Bösingen D 125 As84
Bösingfeld D 115 At76
Bosjanyja BY 219 Cq69
Bösjö S 49 Bi58
Bosjön S 59 Bh61
Boskoop NL 113 Ak76
Bosley GB 93 Sq74
Bosna BG 266 Co93
Bosnek BG 272 Cg96
Bøsnes N 58 Ba60
Bošnjace SRB 263 Cd95

Brestovik SRB 262 Cb91
Brestovo BG 274 Ck94
Brestrnica SLO 250 Bm87
Bretanha P 182 Qi105
Brețcu RO 255 Cn88
Bretea Română RO 254 Cg89
Bretenière F 168 Al86
Bretenoux F 171 Al91
Breteuil F 160 Ab83
Breteuil F 160 Ae81
Brethon, le F 167 Af87
Brétignolles-sur-Mer F 164 Sr87
Brétigny-sur-Orge F 160 Ae83
Bretsteingraben A 128 Bi86
Brettabister GB 77 Ss60
Bretten D 120 As82
Brettenham GB 95 Ab76
Brettesnes N 27 Bk44
Bretteville-sur-Laize F 159 Su82
Brettheim D 121 Ba82
Breuberg D 121 At81
Breugel, Son en NL 113 Am77
Breuil, Le F 161 Ah83
Breuil, Le F 167 Ah88
Breuil, le F 177 Aa92
Breuil-Cervinia I 130 Aq89
Breuil-en-Auge, Le F 159 Aa82
Breuillet F 160 Ae83
Breuillet F 170 Ss89
Breuil-Magné F 170 St89
Breuilpont F 160 Ac83
Breukelen NL 113 Al76
Breum DK 100 At67
Breuna D 115 At78
Breungeshain D 121 At79
Brévands F 159 Sa82
Brevenbruk S 70 Bm62
Brevik N 67 Au62
Brevik S 69 Bf63
Brevik S 69 Bi64
Brevik S 71 Br62
Breviksnäs S 68 Be62
Breviksstrand N 67 Au63
Breza BIH 260 Br92
Breza MK 271 Cd96
Brežani BG 272 Cg97
Břežany CZ 238 Bn83
Brežany SK 241 Cc83
Brežđje SRB 261 Ca92
Breze HR 258 Bk90
Březí CZ 230 Bf81
Brezičani BIH 259 Bo90
Brežice SLO 242 Bm89
Brézins F 173 Al90
Brezje SLO 134 Bi88
Brezna SRB 262 Ca92
Brezna SRB 262 Ca93
Breznica SRB 271 Cd95
Březnice CZ 236 Bh81
Brezniški Hum HR 250 Bm88
Breznik BG 272 Cf95
Brezniţa-Ocol RO 253 Cf91
Březno CZ 117 Bg80
Brezno SK 240 Bu83
Brezno SLO 135 Bl87
Brezoaele RO 265 Cm91
Brezoi RO 254 Ci90
Brezojevica MNE 270 Bu95
Brézolles F 160 Ac83
Brezolupy CZ 239 Bq82
Březová CZ 232 Bq81
Brezova SRB 261 Ca93
Březová nad Svitavou CZ 232 Bo81
Brezová pod Bradlom SK 239 Bq83
Březové Hory CZ 123 Bh81
Brezovica HR 243 Bq89
Brezovica SK 233 Bu82
Brezovica SLO 134 Bi88
Brezovica = Brezovicë RKS 270 Cb96
Brezovicë RKS 270 Cb96
Brezovo BG 273 Cl96
Brezovo Polje HR 259 Bn90
Brezovo Polje-Selo BIH 252 Bs91
Brgule SRB 262 Ca91
Briançon F 174 Ao91
Briare F 167 Ac83
Briatico I 151 Bn103
Briaucourt F 162 Al84
Bribir HR 258 Bk90
Bribir HR 259 Br93
Bričany = Briceni MD 248 Cp84
Bričen' = Briceni MD 248 Cp84
Briceni MD 248 Cp84
Bricherasio I 174 Ap91
Bricia E 184 Sl94
Brickebacken S 70 Bl62
Brickeens IRL 86 Sc73
Bricket Wood GB 94 Su77
Bricquebec-en-Cotentin F 98 Sr82
Bricqueville F 159 St82
Bride GBM 88 Sm72
Bridel L 162 An81
Brides-les-Bains F 130 Ao90
Bridestowe GB 97 Sm79
Bridge End IRL 82 Sf70
Bridgend D 78 Sh69
Bridgend GB 97 Sr79
Bridge of Allan GB 79 Sn68
Bridge of Don GB 76 Sq66
Bridge of Earn GB 79 So68
Bridge of Muchalls GB 79 Sq66
Bridge of Orchy GB 78 Sl67
Bridge of Tilt GB 79 Sn67
Bridge of Walls GB 77 Sr60
Bridge of Weir GB 78 Sl69
Bridges GB 93 Sp75
Bridgetown IRL 91 Sg74
Bridgham GB 95 Ab76
Bridgnorth GB 93 Sq76
Bridgwater GB 97 Sp78
Břidličná CZ 232 Bp81
Bridlington GB 85 Su72
Bridport GB 97 Sp79
Brie F 170 Aa89
Briec F 157 Sn84
Brie-Comte-Robert F 161 Af83
Brielle NL 106 Ai77
Brienne F 168 Al87
Brienne-le-Château F 161 Ak84
Brienon-sur-Armançon F 161 Ah85

Brienz (BE) CH 130 Ar87
Brienza I 147 Bm100
Brieselang D 111 Bg75
Briesen (Mark) D 111 Bi76
Brieske D 118 Bh78
Brieskow-Finkenheerd D 118 Bk76
Brie-sous-Matha F 170 Su89
Brieulles-sur-Bar F 156 Ak82
Brieva de Cameros E 185 Sp96
Brieves-Charensac F 172 Ah90
Brig CH 130 Aq88
Brigachtal D 125 Ba88
Brigels = Breil CH 131 At87
Brigg GB 85 Su73
Brighouse GB 84 Sr73
Brighthampton GB 93 Ss77
Brightlingsea GB 95 Ac77
Brighton GB 154 Su79
Briģi LV 215 Cn68
Brignac-la-Plaine F 171 Ac90
Brignoles F 180 An94
Brignoud F 174 Am90
Brigstock GB 94 St76
Brigue, La F 181 Aq92
Brigueuil F 171 Ab89
Brihuega E 193 Sp99
Briis-sous-Forges F 160 Ae83
Brijesnica BIH 260 Br91
Brijesta HR 268 Bq95
Briksdal N 46 Ao57
Brillac F 171 Ab88
Brillanne, La F 180 Am93
Brillon-en-Barrois F 162 Al83
Brilon D 115 As78
Brilon-Wald D 115 As78
Brimi Fjellstugu N 47 As57
Brimnes N 56 Ao60
Briñas E 185 Sp95
Brinches P 197 Se104
Brindisi I 149 Bq99
Bringetofta S 69 Bk66
Bringsinghaug N 46 Al56
Bringsli N 27 Bl46
Brinian GB 77 Sp62
Brinje HR 258 Bl90
Brinkley GB 95 Aa76
Brinkum D 107 Aq74
Brinkum D 108 Ba74
Brinon-sur-Beuvron F 167 Ag86
Brinon-sur-Sauldre F 167 Ae85
Brinzio I 131 As89
Brion F 166 Ad87
Brione (Verzasca) CH 131 As88
Briones E 185 Sp95
Brionne F 160 Ab82
Brioude F 172 Ag90
Brioux-sur-Boutonne F 165 Su88
Briouze F 159 Su83
Briscous F 176 Ss94
Brisighella I 138 Bd92
Brisley GB 95 Ab75
Brismene S 69 Bg64
Brissac-Loire-Aubance F 165 Su86
Brissago CH 131 As88
Brissund S 71 Br65
Bristol GB 93 Sp78
Briston GB 95 Ac75
Britelo P 182 Sd97
Britiande P 191 Se98
Brittas IRL 87 Sh74
Britten D 163 Ao81
Brittern CH 130 Ap86
Brittoli I 145 Bh96
Brive-la-Gaillarde F 171 Ad90
Brivezac F 171 Ad90
Briviesca E 185 So95
Brivio I 131 At89
Brix F 158 Sr81
Brixen = Bressanone I 132 Bd87
Brixen im Thale A 127 Be86
Brixham GB 97 Sn80
Brixlegg A 127 Bd86
Brixworth GB 94 St76
Brizambourg F 170 Su89
Brjagovica BG 274 Cm94
Brjagovo BG 274 Ci97
Brjast BG 273 Cm96
Brjastovec BG 274 Cn97
Brjuchovyči UA 235 Ch81
Brka BIH 251 Bs91
Brlog HR 258 Bl91
Brloh CZ 123 Bi83
Brložnik BIH 261 Bt92
Brná nad Labem CZ 117 Bi79
Brnaze HR 268 Bo93
Brnjica SRB 261 Bs93
Brnjica SRB 262 Ca94
Brnjica SRB 263 Cd91
Brno CZ 238 Bo82
Bro S 60 Bm61
Bro S 60 Bq61
Bro S 68 Bc64
Bro S 71 Br65
Broa S 71 Bt65
Broadford GB 74 Si66
Broadford IRL 90 Sc75
Broad Haven GB 91 Sk77
Broad Hinton GB 93 Sr78
Broadley GB 76 Sq66
Broadmeadows GB 81 Sp69
Broadstairs GB 95 Ac78
Broadway GB 93 Sr76
Broadway GB 97 Sq79
Broadwindsor GB 97 Sp79
Broager DK 103 Au71
Broaryd S 72 Bg66
Broby S 72 Bd68
Broby = Siltakylä FIN 64 Co60
Brobyn S 35 Cd49
Brobyværk DK 103 Ba70
Bročanac BIH 260 Bp94
Bročanac HR 259 Bm90
Brocas F 176 St92
Brocēni LV 213 Cf67
Brochel GB 74 Sh66
Brochov CZ 232 Bn79
Bročice HR 250 Bo90
Brockel D 109 Au74
Bröckelbeck D 109 At73
Brockenhurst GB 98 Sr79
Brockhagen D 115 At77
Brockley Green GB 95 Ab76

Brockum D 108 Ar76
Brod BIH 260 Br90
Brod BIH 261 Bs94
Brod MK 271 Cc97
Brod MK 271 Cd99
Brod = Brodi RKS 270 Cb96
Brodarevo SRB 269 Bu94
Brodce CZ 231 Bk80
Broddarp S 69 Bg65
Broddbo S 60 Bn61
Broddetorp S 69 Bh64
Brodec MK 270 Cb96
Brodek u Prostějova CZ 232 Bp82
Brodenbach D 119 Ap80
Broderstorf D 104 Be72
Broderup DK 103 At71
Brodfurth D 236 Be84
Brodi RKS 270 Cb96
Brodick GB 83 Sk69
Brodina RO 247 Cl85
Brodina de Jos RO 247 Cl85
Brodła PL 233 Bu80
Brodłø N 32 Be49
Brod Moravice HR 134 Bk90
Brodnica PL 222 Bt74
Brodnica Górna PL 222 Br72
Brodowe Łąki PL 223 Cc74
Brodowin D 120 Bi75
Brodské SK 129 Bp83
Brodski Stupnik HR 260 Bq90
Brod u Stříbra CZ 123 Bf81
Brody PL 118 Bk77
Brody Duże PL 227 Ca76
Brody-Parcele PL 227 Be82
Broek in Waterland NL 106 Ak76
Broglie F 159 Ab82
Broglio CH 131 As88
Brohl-Lützing D 114 Ap80
Brohyttan S 69 Bk62
Brojce PL 220 Bl73
Brojce PL 225 Bm76
Brok PL 228 Cd75
Brokdorf D 103 At73
Brokind S 70 Bm64
Brokland N 67 At63
Brokstedt D 103 Au73
Brokvik N 27 Bo43
Brolo I 153 Bk104
Bromary FIN 63 Cg61
Bromberg A 242 Bn85
Brome D 110 Bb75
Bromfield GB 93 Sp76
Bromley GB 94 Su77
Bromma S 61 Bq62
Brommösund S 69 Bh63
Bromnes N 22 Bs40
Bromölla S 72 Bi68
Brompton GB 85 St72
Brömsebro S 73 Bn68
Bromsgrove-Catshill GB 94 Sq76
Bromskirchen D 115 As78
Bromyard GB 93 Sp76
Bronchales E 194 Sr99
Brøndby DK 72 Be69
Brønderslev DK 100 Au66
Bronice PL 225 Bk77
Bronicja UA 235 Cg82
Broniewice PL 227 Br75
Bronikowo PL 226 Bn77
Bronisławka PL 229 Ce78
Broniszew PL 228 Cb77
Broniszew PL 228 Cd77
Bronken N 58 Bd59
Bronkow D 118 Bi76
Bronn D 122 Bc81
Brönnestad S 72 Bh68
Brønnøysund N 32 Be50
Bronnycja UA 248 Cq84
Brøns DK 102 As70
Bronte I 153 Bk105
Bronzani Majdan BIH 260 Bo91
Brookeborough GB 87 Sf72
Brookhouse GB 84 Sp72
Broons F 158 Sq84
Broquiès F 178 Af92
Brora GB 75 Sn66
Brørup DK 103 At70
Brósarp S 72 Bi69
Broscăuți RO 248 Cn85
Brosjø N 67 At63
Broske N 47 Ar55
Brossac F 170 Su90
Brostadbotn N 28 Bg42
Broșteni RO 247 Cm86
Broșteni RO 256 Cp89
Broșteni RO 264 Cf91
Brøstrud N 57 Aa60
Brøstebro S 69 Bi65
Broto E 188 Su95
Brøttem N 38 Bb54
Brotterode-Trusetal D 116 Ba79
Bröttjärna S 59 Bl59
Brottum N 58 Bb58
Brou F 160 Ac84
Brough GB 84 Sq71
Brough Lodge GB 77 St59
Broughshane GB 83 Sh71
Broughton GB 79 So69
Broughton GB 84 So71
Broughton GB 84 Sp73
Broughton GB 85 St73
Broughton GB 94 Su76
Broughton Astley GB 94 Ss75
Broughton in Furness GB 81 So72
Brouilh-Monbert, Le F 187 Aa93
Brouilla F 189 Af95
Broumov CZ 230 Bf81
Broumov CZ 232 Bn79
Broumy CZ 230 Bh81
Brousse-le-Château F 178 Af93
Brousses-et-Villaret F 178 Ae94
Brouwershaven NL 112 Ah77
Brovallen S 60 Bn60
Brove GB 74 Sh66
Brovst DK 100 Au66

Brownhills GB 94 Sr75
Broxburn GB 76 So69
Broxted GB 95 Aa77
Broye-Aubigney-Montseugny F 168 Am86
Brozany CZ 118 Bl80
Brozas E 197 Sg101
Brożec PL 233 Cl89
Brožec PL 232 Bp79
Brozzo I 131 Ba89
Brśadin HR 252 Bi90
Brśeč HR 258 Bi90
Brśno MNE 269 Bt91
Brśtanovo HR 268 Bn93
Brstica SRB 262 Bt92
Brtnice CZ 231 Bm82
Brtonigla HR 133 Bh90
Bru IS 21 He25
Bru N 67 Ar64
Brua N 48 Au55
Brua N 48 Bb56
Bruay-en-Artois = Bruay-la-Buissière F 112 Af80
Bruay-la-Buissière F 112 Af80
Bruay-sur-l'Escaut F 112 Ah80
Bruch F 177 Aa92
Bruchhausen-Vilsen D 109 At75
Bruchköbel D 120 As80
Bruchmühlbach-Miesau D 119 Ap82
Bruchsal D 120 As82
Bruck an der Großglocknerstraße A 127 Bf86
Bruck an der Leitha A 129 Bo84
Bruck an der Mur A 129 Bl86
Bruckberg D 122 Bb82
Bruckberg D 236 Bd83
Brück D 117 Bf76
Bruck in der Oberpfalz D 122 Be82
Brückl A 134 Bk87
Bruckmühl D 127 Bd85
Brucoli I 153 Bl106
Brucourt F 159 Su82
Brudevoll N 56 Ao58
Brudnów PL 227 Bt77
Brudnów PL 228 Cb78
Brudnowo PL 227 Bs75
Brudzew PL 227 Bs76
Brudzewek PL 225 Bm76
Brudzowo PL 226 Bq77
Brue-Auriac F 180 Am93
Brüel D 110 Bd73
Bruère-Allichamps F 167 Ae87
Brués E 182 Sd96
Bruestøl N 57 Aq61
Bruflat N 57 Au59
Bruff IRL 90 Sc76
Bruges = Brugge B 155 Ag78
Bruges-Capbis-Mifaget F 187 Su94
Brugg CH 125 Ar86
Brugge B 155 Ag78
Brügge D 114 Aq78
Brugge = Bruges B 155 Ag78
Brüggen D 113 An78
Brüggen D 115 Au76
Brugnens F 177 Ab93
Bruhagen N 47 Aq54
Brühl D 114 Ao79
Brühl D 163 As82
Bruinisse NL 113 Ai77
Bruino I 136 Ap90
Bruiu RO 255 Ck89
Bruk N 58 Bc61
Bruksvallarna S 48 Be55
Brûlange F 119 Ao83
Brûlon F 159 St86
Brumath F 124 Ag83
Brumby D 116 Bd77
Brummen NL 113 An76
Brumov-Bylnice CZ 239 Br82
Brumunddal N 58 Bb59
Brumunddal seter N 58 Bc58
Brunate I 175 At89
Brunau D 110 Bc75
Brundish GB 95 Ac76
Brunehamel F 156 Ai81
Brunella I 140 Au99
Brünen D 114 Ao77
Brunete E 193 Sn100
Bruneck = Brunico I 132 Bd87
Brunella I 140 Au99
Brünen D 114 Ao77
Brunete E 193 Sn100
Brunflo S 50 Bk54
Brunico I 132 Bd87
Bruniquel F 177 Ad92
Brunkeberg N 57 As62
Brunmyrheden S 34 Bf50
Brünn D 116 Bb80
Brunn D 220 Bg73
Brunnbach A 237 Bk85
Brunnberg S 59 Bi60
Brunne S 101 Bf68
Brunne S 50 Bq55
Brunnental A 128 Bi85
Brunnes N 28 Bl45
Brunnsberg S 49 Bh58
Brunnshyttan S 59 Bk61
Brunøy F 160 Ae82
Brunsbüttel D 103 At73
Brunn D 220 Bg73
Brunssum NL 114 Am79
Bruntál CZ 232 Bp81
Bruny PL 227 Bt78
Brurvik N 56 Ao59
Bruree IRL 90 Sc76
Brusago I 132 Bc88
Brusali N 66 Am63
Brusand N 66 Am63
Brušane HR 258 Bl92
Brusarci BG 264 Cg93
Brusasco I 136 Ar90
Brusen BG 272 Ch94
Brushkull AL 270 Bu98
Brusio CH 131 Ba88
Brusno SK 240 Bt84
Brusov CZ 233 Bs79
Brusque F 178 Af93

Brussa I 133 Bf89
Brussel = Bruxelles B 156 Ai79
Brusson I 130 Aq89
Brüssow D 220 Bi74
Brustad N 58 Bc60
Brusturet RO 255 Cl89
Brusturi RO 245 Ce86
Brusturi RO 248 Cn86
Brusturiv UA 247 Ck84
Brusturoasa RO 255 Cn87
Brusy BY 219 Co71
Brusy PL 221 Bq73
Bruton GB 92 Sp78
Brüttelen CH 130 Ap86
Bruvik N 56 Am60
Bruvno HR 259 Bm92
Bruvoll N 48 Au56
Bruvoll N 58 Bd60
Bruxelles B 156 Ai79
Bruxelles = Brussel B 156 Ai79
Bruyère, La B 113 Ak79
Bruyères F 124 Ad84
Bruyères-et-Montberault F 161 Ah81
Bruz F 158 Sr84
Bruzaholm S 70 Bl65
Brvany SK 117 Bh80
Brvenica MK 270 Cb96
Brwinów PL 228 Cb76
Bryggesåk N 66 Ap63
Bryggja N 46 Al57
Brynamman GB 92 Sn77
Bryncrug GB 92 Sm75
Bryne N 66 Am63
Bryngelhögen S 49 Bl56
Bryngwran GB 88 Sm74
Bryn-henlland GB 91 Sl76
Brynica D 122 Bd79
Brynjegård S 40 Bl54
Brynmawr GB 93 So77
Bryrup DK 100 Au68
Brząszowice PL 233 Ca81
Brzan SRB 263 Cc92
Brza Palanka SRB 253 Ce92
BrzeBznica PL 228 Cd77
Brzęce SRB 262 Cb94
Brzeg PL 227 Bs77
Brzeg PL 232 Bp79
Brzeg Dolny PL 226 Bo78
Brzeg Głogowski PL 226 Bm77
Brzegi Górne PL 235 Cf82
Brzeście Kujawski PL 227 Bs75
Brzesko PL 234 Cb81
Brzeszcze PL 233 Bt81
Brzezica PL 232 Bp79
Brzezie PL 234 Cb81
Brzeziny PL 227 Bu77
Brzeziny PL 228 Cd77
Brzeziny PL 234 Cb79
Brzeźnica PL 233 Bt78
Brzeźnica PL 234 Cc80
Brzeźno PL 221 Bm73
Brzeźno PL 111 Bl76
Brzeźno PL 227 Br76
Brzeźno Szlacheckie PL 221 Bp72
Brzohade SRB 263 Cc92
Brzostek PL 234 Cc81
Brzostowa Góra PL 234 Cd80
Brzostowiec PL 228 Cb77
Brzostówka PL 229 Cf78
Brzostowo PL 226 Bq78
Brzoza PL 222 Br74
Brzóza PL 228 Cc77
Brzóza Królewska PL 235 Ce80
Brzóza Stadnicka PL 235 Ce80
Brzózka PL 118 Bl77
Brzozie PL 222 Bt74
Brzozów PL 235 Cf82
Brzozowa PL 229 Cf77
Brzozówka PL 234 Bu80
Brzozowo-Maje PL 223 Cb74
Brzuska PL 235 Ce81
Brzyska PL 228 Ca77
Brzyskorzystew PL 221 Bq75
Bschlabs A 126 Bb86
Bú F 160 Ad83
Bua S 68 Be66
Buais-Les-Monts F 159 St83
Buavåg N 56 Al61
Bubendorf CH 124 Aq86
Bubenreuth D 121 Bc81
Buberget S 42 Bu52
Bubiai LT 213 Cg69
Bubiai LT 217 Ch71
Bublava CZ 230 Be80
Bubnevo RUS 215 Cq66
Bubny BY 219 Cq71
Bubry F 158 Sf85
Bubwith GB 85 St73
Buccheri I 153 Bk106
Bucchianico I 145 Bi96
Buccinasco I 131 At90
Buccino I 147 Bl99
Bucecea RO 248 Cn85
Bucelas P 196 Sb103
Buceș RO 254 Cf88
Buch D 111 Bg75
Buchanty GB 79 Sn68
Buchbach D 236 Be84
Buchberg A 129 Bl85
Buchdorf D 121 Bb83
Büchen A 127 Bf86
Büchel D 119 Ap80
Buchen CH 169 Aq87
Büchen D 109 Bb74
Buchen (Odenwald) D 121 At81
Büchenbeuren D 119 Ap81
Buchenberg D 126 Ba85
Buchhausen D 122 Be83
Buchholz (Aller) D 109 Au74
Buchholz (Westerwald) D 114 Ap79
Buchholz bei Treuenbrietzen D 117 Bf76
Buchholz in der Nordheide D 109 Au74

Buchhorst D 109 Bc76
Buchin RO 253 Ce90
Buchloe D 126 Bb84
Buchlovice CZ 238 Bp82
Buchlyvie GB 79 Sm68
Buchs (SG) CH 125 At86
Buchy F 119 An83
Buchy F 160 Ac81
Bučin MK 271 Cc98
Bucin RO 255 Cl87
Bučina CZ 123 Bh83
Bucine I 138 Bd94
Buciņi BG 272 Cg95
Bučin Prohod BG 272 Cg95
Bucium RO 254 Cf88
Bucium RO 254 Cg88
Buciumeni RO 256 Cp88
Buciumeni RO 265 Cl90
Buciumi RO 246 Cg86
Bučje HR 250 Bg90
Buckau D 110 Be76
Buckden GB 84 Sq72
Buckden GB 94 Su76
Bückeburg D 109 At76
Bücken D 109 At75
Buckfastleigh GB 97 Sn80
Buckhaven GB 79 So68
Buckie GB 76 Sp65
Buckingham GB 94 St76
Bucklesham GB 95 Ac76
Buckley GB 93 So74
Buckminster GB 94 St75
Buckow D 225 Bi75
Bucks Green GB 99 Su78
Bückwitz D 110 Be75
Bucoșnița RO 253 Ce90
Bucov RO 265 Cn91
Bucovăț RO 264 Ch92
Bučovice CZ 238 Bp82
Bucquoy F 155 Af80
Bucsa H 245 Cb86
Bucșani RO 265 Cm91
Bucșani RO 265 Cm91
Bucu RO 266 Cp91
Bucugna = Bocognano F 142 At96
Bucureşti RO 254 Cf88
Bucureşti RO 265 Cn92
Bucy-le-Long F 161 Ag82
Bucy-lès-Pierrepont F 161 Ah81
Bucz PL 226 Bn76
Buczek PL 227 Bt77
Buczkowice PL 233 Bt81
Bud N 46 Ao55
Buda RO 256 Co90
Budachów D 118 Bl76
Budac de Jos RO 247 Ck86
Budac de Sus RO 247 Ck86
Budăi MD 249 Cr86
Budăi MD 277 Ct89
Budajenő H 244 Bs85
Budakeszi H 243 Bt85
Budakovo MK 277 Cc98
Budal N 48 Ba55
Budalen N 58 Bc62
Budanovci SRB 261 Bu91
Budaörs H 244 Bs86
Budapest H 243 Bt86
Bûdardalur IS 20 Qi25
Budby GB 85 Ss74
Büddenstedt D 109 Bc76
Budduső I 140 At99
Bude GB 96 Sl79
Budeč CZ 238 Bm82
Budeji UA 249 Ct84
Budel NL 156 Am78
Büdelsdorf D 103 Au72
Budenec' UA 247 Cm84
Budens P 202 Sc106
Büderich D 114 Ao77
Büdesheim D 119 Ao80
Budești MD 249 Cl86
Budești RO 266 Cn92
Budia E 193 Sp99
Budić SRB 262 Ca94
Budila RO 255 Cm89
Budily BY 219 Cp69
Budimci HR 251 Br90
Budimirci MK 277 Cd98
Budimlić Japra BIH 250 Bn91
Budina SK 240 Bt84
Budinarci MK 272 Cf97
Büdingen D 121 At80
Bûdir IS 20 Qg26
Budisavci RKS 270 Ca95
Budisava SRB 252 Bu90
Budisavci = Budisalc RKS 270 Ca95
Budislav CZ 232 Bn81
Budislav CZ 237 Bn82
Budišov nad Budišovkou CZ 232 Bp81
Budjevo SRB 262 Ca94
Budkovce SK 241 Cd83
Budkowice PL 233 Br79
Budle GB 81 Sr69
Budleigh Salterton GB 97 So79
Budmerice SK 238 Bp84
Budoi RO 245 Ce86
Budomierz PL 235 Cg80
Budoni I 140 Au99
Budor N 58 Bb58
Büdos LT 218 Ci71
Budowo PL 221 Bq72
Budoželja SRB 262 Ca93
Budrio I 138 Bd91
Budslav BY 219 Cn71
Budureasa RO 254 Cf87
Budusläu RO 245 Ce86
Budva MNE 269 Bt96
Budy UA 249 Ct84
Budyně nad Ohří CZ 117 Bi80
Budziar D 118 Bi78
Budžak = Bugeac MD 257 Cs88
Budzisko PL 224 Cg72
Budziszewice PL 228 Bu77
Budzisów Wielki PL 226 Bn78
Budżjak = Bugeac MD 257 Cs88
Budzów PL 233 Bu81
Budzyń PL 221 Bo75
Budzynek PL 227 Bt77
Bue N 66 Am63

Bueil F 160 Ac83
Buenache de Alarcón E 200 Sq101
Buenache de la Sierra E 194 Sq100
Buenavista E 192 Sl100
Buenavista del Norte E 202 Rg124
Buenavista de Valdavia E 184 Sl95
Buendía E 193 Sp100
Buer D 108 Ar74
Buer N 56 An61
Bueren = Buren NL 107 Am74
Bueu E 182 Sc96
Buffon F 168 Ai85
Buftea RO 265 Cm91
Bugac H 244 Ba87
Bugarra E 201 St101
Bugbrooke GB 94 St76
Buğdaylı TR 281 Cq100
Bugeat F 171 Ad89
Buggenhout B 156 Ai78
Buggerru I 141 Ar102
Bughea de Jos RO 255 Cl90
Bughea de Sus RO 255 Cl90
Buginiai LT 214 Ck68
Bugios P 197 Se101
Bugk D 118 Bh76
Buglose F 176 St93
Bugnein F 176 St94
Bugojno BIH 260 Bp92
Bugoyfjord N 25 Cu41
Bugøynes N 25 Cu41
Bugue, Le F 171 Ab91
Bugyi H 244 Bt86
Bühl D 124 Ar83
Buhl F 163 Ap85
Bühlertal D 163 Ar83
Bühlertann D 121 Ba82
Bühne D 115 At77
Buholovo RUS 215 Cq67
Buhovci BG 266 Co94
Buhovo BG 272 Ch95
Buhulien F 157 So83
Buhuși RO 256 Co87
Buia I 133 Bg88
Buie = Buje HR 133 Bh90
Builth Wells GB 93 So76
Buinsetter N 57 As60
Buirios Uí Chéin = Borrisokane IRL 87 Sd75
Buironfosse F 155 Ah81
Buis-les-Baronnies F 173 Al92
Buisse, La F 173 Am90
Buisson, Le F 162 Ak83
Buisson-de-Cadouin, Le F 171 Ab91
Buitenpost NL 107 An74
Buitrago del Lozoya E 193 Sn99
Bujak H 240 Bu85
Bujaków PL 233 Bu81
Bujalance E 205 Sm105
Bujaleuf F 171 Ad89
Bujanovac SRB 271 Cd96
Bujaraloz E 195 Su97
Buje HR 133 Bh90
Bujkova MK 271 Cc94
Bujnovci BG 274 Cm95
Bujnovica BG 266 Co93
Bujnovo BG 266 Co94
Bujor RO 248 Cr87
Bujoreni RO 265 Cm92
Bujoru RO 265 Cm93
Buk PL 226 Bo76
Buk PL 235 Ce82
Bukatova BY 218 Cn72
Bukatynka UA 248 Cr84
Bukecy = Hochkirch D 118 Bk78
Bükfürdő H 129 Bo86
Bukinje BIH 261 Bs91
Bükkábrány H 240 Cb85
Bukkemoen N 22 Bq42
Bükkösd H 251 Bq88
Bükkszentkirály H 240 Cb84
Bukonys LT 218 Ci70
Bukorovac SRB 263 Cc93
Bukova Gora BIH 259 Bp93
Bukovec BG 264 Cf93
Bukovec BG 272 Cl97
Bukovec BG 274 Cm95
Bukovec CZ 236 Bg81
Bukovec SK 239 Bs81
Bukovec' UA 241 Cf83
Bukovi SRB 261 Bu92
Bukovica BIH 268 Bp93
Bukovica SRB 262 Cb93
Bukovica, Spišić- HR 242 Bp89
Bukovik SRB 269 Bt93
Bukovlak RKS 270 Ca95
Bukovska SRB 263 Cd92
Bukowa PL 227 Bt78
Bukowiec PL 222 Br74
Bukowiec PL 225 Bm76
Bukowina Tatrzańska PL 234 Ca82
Bukownica PL 227 Br78
Bukowno PL 233 Bt80
Bukowsko PL 235 Ce82
Bukruva TR 280 Cq99
Buksnes N 26 Bm43
Buktav N 38 Ba53
Bulačiani MK 271 Cd96
Bulair BG 275 Cp95
Bulan F 187 Aa94
Bulandet N 46 Ak58
Bulat-Pestivien F 157 So84
Bulbucata RO 265 Cm92
Bulbuente E 186 Sr97
Buldern D 107 Ap77
Buldoo GB 75 An63
Buleta RO 264 Ci90
Bulford GB 98 Sr78
Bulgnéville F 162 Am84
Buljane SRB 263 Cf82
Buljarica MNE 269 Bs96
Bülkau D 108 As73
Bulkeley GB 93 Sp74
Bulken N 56 An59
Bulkington GB 93 Ss76
Bulkowo PL 227 Ca75
Bullange = Büllingen B 114 An80
Bullas E 200 Sr104

Bullay D 119 Ap80
Bulle CH 130 Ab87
Bullerup DK 103 Ba70
Bulles F 155 Ae82
Büllmark S 42 Ca52
Bully-les-Mines F 112 Af80
Bulmer Tye GB 95 Ab76
Bulnes E 184 Sl94
Bulovka CZ 118 Bl79
Bülow D 110 Bd73
Bülow D 110 Bf73
Bulqizë AL 270 Ca98
Bulshizë AL 270 Bu97
Bültringen D 110 Bc76
Bultei I 140 At100
Bulwick GB 94 St75
Bulz RO 246 Cf87
Bulzeşti de Sus RO 254 Cf88
Bumbeşti-Jui RO 246 Cg90
Bumbeşti-Piţic RO 264 Ch90
Buna BIH 268 Bg94
Bunacaimb GB 74 Si67
Bunar SRB 263 Cc93
Bunbrosna IRL 87 Sf73
Bunclody IRL 91 Sg75
Buncrana IRL 82 Sf70
Bun Cranncha = Buncrana IRL 82 Sf70
Bünde D 107 Ap74
Bünde D 115 As76
Bundoran IRL 87 Sd72
Bundorf D 121 Bb80
Bunessan GB 78 Sh68
Buneşti RO 247 Cn85
Buneşti RO 255 Cl88
Bungay GB 95 Ac76
Bunge S 71 Bt65
Bungenäs S 71 Bt65
Bunić HR 259 Bm91
Bunifaziu = Bonifacio F 181 At98
Bunila RO 253 Cf89
Buniv UA 235 Cg81
Bunjany BY 218 Cn72
Bunka LV 212 Cc68
Bunkeflostrand S 73 Bf69
Bunkris S 49 Bg58
Bunleix F 171 Ae89
Bunmahon IRL 90 Sf76
Bunn S 69 Bk65
Bunnanaddan IRL 82 Sc72
Bunnik NL 113 Al76
Buño E 182 Sc94
Bunovo BG 272 Ch95
Bunschoten NL 106 Al76
Bunteşti RO 245 Ce87
Buntova BG 273 Ci95
Buntowo PL 221 Bp74
Buñuel E 186 Ss97
Bunyola E 206-207 Af101
Buoddobohki = Patoniva FIN 24 Cp41
Buohttàvrre = Puottaure S 34 Ca48
Buoldavàrre = Puoltikasvaara S 29 Cc46
Buolžajàrvi = Pulsujärvi S 29 Cc44
Buonabitacolo I 88 Bm100
Buonalbergo I 148 Bk98
Buonconvento I 144 Bc94
Bur DK 100 Ar68
Buran N 39 Bd53
Burano I 133 Be90
Burbach D 115 Ar79
Burbage GB 94 Sr78
Burbáguena E 194 Ss98
Burbia E 183 Sg95
Burcei I 141 At102
Burcy F 161 Af84
Burdajny PL 216 Bu72
Bureå S 42 Cc51
Bureåborg S 41 Bg54
Burela E 183 Sf93
Bure-les-Templiers F 168 Ak85
Büren D 115 As77
Buren NL 106 Al77
Buren NL 107 Am74
Büren an der Aare CH 130 Ap86
Bures GB 95 Ab77
Bureşin S 34 Bq49
Bürfeli IS 20 Ql26
Burfjord N 23 Ce41
Burford GB 94 Sr77
Burg A 242 Bn86
Burg D 110 Bd76
Burg, Den NL 106 Ak74
Burg (Dithmarschen) D 103 At73
Burg (Spreewald) D 117 Bi77
Burgajet AL 270 Ca97
Burgalben, Waldfischbach- D 163 Aq82
Burgas BG 275 Cp96
Burgau A 242 Bn86
Burgau D 126 Ba84
Burgau P 202 Sc106
Burgaud, Le F 177 Ac93
Burg auf Fehmarn D 103 Bb72
Burgazcık TR 275 Cp97
Burgbernheim D 121 Ba82
Burgdorf CH 130 Aq86
Burgdorf D 109 Ba76
Burgdorf D 116 Ba76
Burgebrach D 121 Bb81
Bürgel D 116 Bd79
Burgess Hill GB 154 Su79
Burggen D 126 Bb85
Burghammer D 118 Bf78
Burghaslach D 122 Bb81
Burghaun D 115 Au79
Burghausen D 128 Bf84
Burghead GB 75 So65
Burgh le Marsh GB 85 Aa74
Burgheim D 121 Bc83
Burgio I 152 Bg105
Burgk D 116 Bd79
Burgkirchen A 127 Bg84
Burgkirchen an der Alz D 236 Bf84
Burgkunstadt D 122 Bc80
Burglengenfeld D 122 Be82
Burgo P 190 Sd99
Burgo, El E 204 Sl107
Burgo de Ebro, El E 195 St97

Burgo de Osma, El E 193 So97
Burgohondo E 192 Sl100
Burgo Ranero, El E 184 Sk96
Burgos E 185 So96
Burgos I 140 As100
Burgpreppach D 121 Bb80
Burgsalach D 122 Bc82
Burgscheidungen D 116 Bd78
Burgschwalbach D 120 Ar80
Burgsinn D 121 Au80
Burgstädt D 117 Bf79
Bürgstadt D 121 At81
Burgstall D 110 Bd76
Burg Stargard D 220 Bg74
Burgsteinfurt D 114 Ap76
Burgsvik S 71 Br66
Burgthann D 122 Bc82
Burgueira E 182 Sb94
Burguete E 176 Ss95
Burgui E 176 Ss95
Burguillos E 204 Sl105
Burguillos del Cerro E 197 Sg104
Burguillos de Toledo E 199 Sn101
Burgum NL 107 Am74
Burgwald D 115 As78
Burgwedel D 109 Au75
Burgwindheim D 122 Bb81
Burhafe D 107 Aq73
Burhave D 108 Ar73
Buri LV 212 Cd66
Buriasco I 136 Ap91
Burie F 170 Su89
Burila Mare RO 263 Cf92
Burilčevo MK 271 Ce97
Burja BG 273 Cl94
Burjassot E 201 Su101
Burjuc RO 245 Ce89
Burk D 122 Ba82
Burkardroth D 121 Ba80
Burkhardtsdorf D 230 Bf79
Burladingen D 125 At84
Burleydam GB 84 Sr73
Burley Gate GB 93 Sp76
Burley in Wharfedale GB 84 Sr73
Burlton GB 84 Sp75
Burnfoot GB 79 Sp70
Burnfoot IRL 82 Sf70
Burnham Norton GB 85 Ab75
Burnham-on-Crouch GB 99 Ab77
Burnham-on-Sea GB 97 Sp78
Burnhaupt-le-Bas F 169 Ap85
Burnhouse GB 78 Sl69
Burnley GB 84 Sq73
Burnmouth GB 76 Sq69
Burntisland GB 76 So68
Burntwood GB 94 Sr75
Buronzo I 130 Ar90
Buros F 176 Su94
Burow D 111 Bg73
Burøysundet N 22 Bu40
Burrafirth GB 77 Sf59
Burravoe GB 77 Ss59
Burrel AL 270 Bu97
Burrelton GB 76 So67
Burren IRL 90 Sb74
Burres E 182 Sd95
Burriana = Borriana E 195 Su101
Burricos E 182 Sd94
Burringham GB 85 St73
Burry Port GB 97 Sm77
Burs S 71 Bs66
Bursa TR 281 Ct100
Burscheid D 114 Ap78
Burscough GB 84 Sp73
Burseryd S 72 Bg66
Bursfelde D 115 As77
Burstad N 24 Ci39
Burstad N 58 Bc61
Bürstadt D 163 Aq81
Burtenbach D 126 Ba84
Burton Agness GB 85 Su72
Burton Constable GB 85 Aa72
Burton-in-Kendal GB 84 Sp72
Burton Latimer GB 94 St76
Burton Pidsea GB 85 Su73
Burton upon Stather GB 85 St73
Burton-upon-Trent GB 93 Sr76
Burträsk S 42 Cb51
Buru RO 254 Ch87
Burua N 48 Bc57
Burujón E 193 Sm101
Burunköy TR 280 Cp105
Burvik S 42 Cc51
Burwash GB 154 Aa78
Burwell GB 85 Aa74
Burwell GB 95 Aa76
Burwick GB 77 Sp63
Bury GB 84 Sq73
Bury Saint Edmunds GB 95 Ab76
Burzenin PL 227 Bs78
Burzet F 173 Ai91
Busachi I 141 As100
Busalla I 137 As91
Busana I 138 Ba92
Busca I 136 Ap91
Busche I 132 Bd88
Busdorf D 103 Aq74
Buseck D 120 As79
Büsetina RO 245 Ce89
Busewo PL 229 Cg78
Busko-Zdrój PL 234 Cb80
Busnegrend N 57 At61
Busni BY 229 Ci76
Busot E 201 Su104
Busovača BIH 260 Bq92
Busówno PL 229 Cg78
Bussana I 136 Aq93
Busserolles F 171 Ac90
Busset F 172 Ah89
Busseto I 137 Ba91
Bussière, La F 166 Ab87
Bussière, La F 167 Af85

Bussière-Galant F 171 Ac89
Bussière-Poitevine F 166 Ab88
Bussi sul Tirino I 145 Bh96
Bussoleno I 136 An94
Busson F 162 Al84
Bussum NL 106 Al76
Bussy-Chardonney CH 169 Aa91
Bussy-en-Othe F 161 Ah84
Bustares E 193 So98
Bustarviejo E 193 Sn99
Buste, El E 186 Sr97
Buşteni RO 255 Cm90
Bustidoño E 185 Sn95
Bustillo del Páramo E 184 Si96
Bustnes N 32 Bh48
Busto Arsizio I 131 As89
Busto de Bureba E 185 So95
Busto Garolfo I 131 As89
Buštranje SRB 271 Cd96
Bustuchin RO 264 Ch91
Bustvallen S 49 Bf57
Buta RO 254 Cf90
Butan BG 264 Ch93
Butea RO 248 Co86
Buteni RO 245 Ce88
Bütenpost = Buitenpost NL 107 An74
Butera I 153 Bi106
Buters S 71 Bs65
Bütgenbach B 114 An80
Buti I 138 Bb90
Butimanu RO 265 Cm91
Butkaičiai LT 217 Cf70
Butkiškė LT 217 Cg70
Butlers Bridge IRL 82 Sf72
Butlerstown IRL 90 Sc77
Butley GB 95 Ac76
Butoieşti RO 264 Cg91
Butorp S 59 Bg62
Butovo BG 265 Cl91
Butrimonys LT 218 Cl72
Butrimonys LT 224 Ci71
Butrón E 185 Sp94
Butryny PL 223 Cb73
Bütschwil-Ganterschwil CH 125 At84
Butsel B 156 Ak79
Buttapietra I 132 Bb90
Büttelborn D 120 As81
Buttelstedt D 116 Bc78
Buttermere GB 84 So71
Buttevant IRL 90 Sc76
Buttlar D 116 Bc78
Buttstädt D 116 Bc78
Buturugeni RO 265 Cm92
Butzbach D 115 As80
Bützfleth D 109 At73
Bützow D 104 Bd73
Buurse NL 114 Ao76
Buvåg N 27 Bn49
Buvasskoia N 57 Au60
Buvce SRB 263 Cd95
Buvik N 32 Bh48
Buvik N 47 Aq55
Buvika N 38 Ba54
Buvika N 48 Ba56
Buxheim D 122 Bc83
Buxières-les-Mines F 167 Af88
Buxtehude D 109 Au74
Buxton GB 84 Sr74
Buxy F 168 Ak87
Büyükada TR 281 Ct99
Büyükaltıağaç TR 280 Cn98
Büyük Anafarta TR 280 Cn100
Büyükçavuşlu TR 281 Cr100
Büyükçekmece TR 281 Cs98
Büyük Doğanca TR 280 Co99
Büyükhusun TR 285 Cn101
Büyük Karakrlı TR 280 Cp98
Büyük Karıştıran TR 281 Cq98
Büyük Yoncalı TR 281 Cq98
Buza RO 246 Ci87
Buzançais F 166 Ac87
Buzancy F 156 Ak82
Buzău RO 266 Co90
Buzău, Munteni- RO 266 Co 91
Buzescu RO 265 Cl92
Buzet HR 134 Bh90
Bužica MK 262 Bt95
Buzica SK 241 Cc83
Büzim BIH 259 Bn90
Buzlubża SK 240 Bt84
Buzmadhjë AL 270 Ca97
Buzovgrad BG 274 Cl95
Buzovycja UA 248 Co83
Buzsák H 243 Bq81
Buzy F 187 Su91
Buzzi, Albergo I 132 Bb88
Bwlch GB 93 So77
Bwlchgwyn GB 93 So74
Bwlch-y-sarnau GB 93 So76
By S 60 Bn60
By S 69 Bf62
Byarum S 72 Bi65
Byberget S 50 Bl59
Bybjerg DK 101 Bd69
Bybrua N 58 Bb59
Bychawa PL 235 Cf78
Byczki PL 227 Bt78
Byczyna PL 227 Br78
Bydalen S 49 Bh54
Bydgoszcz PL 222 Br74
Byfield GB 94 Ss76
Bygdeå S 42 Cb52
Bygdsiljum S 42 Cb52
Bygland N 67 Aq63
Byglandsfjord N 67 Aq63
Bygstad N 46 An58
Bykle N 57 Ap62
Bykov = Bucoveţ MD 249 Cr86
Bylchau GB 84 Sn74
Bylnice, Brumov- CZ 239 Br82
Byneset N 38 Ba54
Byringe S 70 Bo62
Byrkjedal N 66 An63

Byrkjelo N 46 An57
Byrknes N 56 Ak59
Byrness GB 79 Sq70
Byrum DK 101 Bc66
Byrum S 60 Bn61
Bysala S 42 Cc51
Byšice-Liblice CZ 123 Bk80
Byske S 42 Cc51
Byškovice CZ 232 Bq82
Bysław PL 222 Bq73
Byssträsk S 41 Bs52
Bystad S 70 Bm62
Byşteni RO 255 Cm90
Bystra Śląska PL 233 Bt81
Bystré CZ 232 Bn81
Bystré SK 241 Cd82
Bystrec' UA 247 Ck84
Bystrica BG 273 Cm71
Bystricany SK 239 Bs83
Bystřice CZ 231 Bk81
Bystřice CZ 233 Bs81
Bystřice nad Pernštejnem CZ 238 Bn81
Bystřice pod Hostýnem CZ 232 Bq82
Bystřice pod Lopeníkem CZ 239 Bq83
Bystrowice PL 235 Cf81
Bystrycja UA 246 Ci84
Bystrzyca PL 232 Bp79
Bystrzyca PL 233 Bt79
Bystrzyca PL 235 Ce79
Bystrzyca Górna PL 232 Bn79
Bystrzyca Kłodzka PL 232 Bo80
Byszew PL 227 Bs76
Bytča SK 239 Bs82
Bytkiv UA 246 Ci84
Bytlaukis LT 217 Ce69
Bytnica PL 118 Bi76
Bytom PL 233 Bs80
Bytom Odrzański PL 226 Bm77
Bytów PL 221 Bp72
Bytyri PL 226 Bn76
Byvalla S 60 Bn60
Byvallen S 50 Bl59
Byxelkrök S 73 Bp66
Bzenec CZ 238 Bp83
Bzenica SK 239 Bs83
Bzince pod Javorinou SK 239 Bq83
Bzovík SK 240 Bt84
Bżówki PL 227 Bt76

C

Cabaços P 196 Sd101
Čabaj-Čápor SK 239 Br84
Čabalovce SK 241 Cd82
Cabanac-et-Villagrains F 170 St91
Cabañaquinta E 184 Sk94
Cabana Rusu RO 254 Cg90
Cabañas de la Dornilla E 183 Sg95
Cabaná Voievodul RO 254 Ch90
Cabanes E 195 Aa100
Cabañes de Esgueva E 185 Sn97
Cabaneta, Sa E 206-207 Af101
Cabanillas E 186 Sr96
Cabanillas de la Sierra E 193 Sn99
Cabannes, les F 177 Ad95
Cabação P 196 Sd103
Čabar HR 134 Bk89
Cabasse F 178 Am90
Cabdella E 177 Ab96
Cabeção P 196 Sd103
Cabeça Santa P 190 Sd98
Cabeceiras de Basto P 191 Se97
Cabeço de Vide P 197 Se102
Cabestany F 189 Af91
Căbeşti RO 245 Ce87
Cabeza del Buey E 198 Sl103
Cabeza de León E 197 Sh104
Cabezamesada E 200 So101
Cabezarados E 199 Sm103
Cabezarrubias del Puerto E 199 Sm103
Cabezas del Villar E 192 Sk99
Cabezas de San Juan, Las E 204 Si107
Cabezas Rubias E 203 Sf105
Cabezón E 192 Sl97
Cabezón de la Sal E 185 Sm94
Cabezuela del Valle E 192 Si100
Cabia E 185 Sn96
Caboalles de Abajo E 183 Sh95
Cabo Blanco E 202 Rg124
Caborana E 184 Si94
Cabourg F 159 Su82
Cabra E 198 Sl105
Cabra E 205 Sm106
Cabrach GB 76 So66
Cabra del Santo Cristo E 205 So105
Cabra de Mora E 195 St100
Cabras I 141 As101
Cabredo E 186 Sq95
Cabrejas del Pinar E 185 Sp97
Cabrela P 196 Sd103
Cabrera E 192 Sh99
Cabrerets F 171 Ad91
Cabrillas E 192 Sh99
Cabriès F 180 Al94
Cabrillanes E 184 Si95
Cabanes E 192 Si100
Cacabelos E 183 Sg95
Čačak SRB 262 Ca93
Cacela Velha P 203 Se106
Cacém, Agualva- P 196 Sb103
Cáceres E 197 Sh102
Cachafeiro E 182 Sd95
Cachen F 176 St93
Čachopo P 203 Se106
Cachtice SK 239 Bq83
Cacia P 190 Sc99
Čacinci HR 261 Bq91
Căciulata RO 254 Ci90
Čačkava BY 219 Cp73

Cadafresnas E 183 Sg95
Cadagua E 185 So94
Cadalen F 178 Ad93
Cadalso E 192 Si100
Cadalso de los Vidrios E 193 Sm100
Cadaqués E 189 Ag96
Cadaval P 196 Sb102
Cadavedo E 183 Sh93
Čadavica BIH 251 Bt91
Čadavica BIH 260 Bo92
Čadavica HR 251 Bq89
Cadbury GB 97 Sn79
Cadéac F 187 Aa95
Cadeby GB 93 Ss75
Cadelbosco di Sopra I 138 Bb91
Caden F 164 Sq85
Cadenabbia I 175 At89
Cadenazzo CH 131 As88
Cadenberge D 109 At73
Cadenet F 180 Al93
Cádiar E 205 So107
Cadillac F 170 Su91
Cadima P 190 Sc100
Cadinje SRB 261 Bu94
Cádiz E 204 Sh107
Cadnam GB 98 Sr79
Cadolzburg D 122 Bb82
Cadouin F 171 Ab91
Cadours F 177 Ac93
Cadzand NL 112 Ah78
Caen F 159 Su82
Caerano di San Marco I 133 Be89
Caerdydd = Cardiff GB 93 So78
Caerfyrddin = Carmarthen GB 92 Sm77
Caergybi = Holyhead GB 88 Sl74
Caerleon GB 93 Sp77
Caernarfon GB 92 Sn74
Caerphilly GB 97 So77
Caersws GB 93 So75
Caerwent GB 97 Sp77
Čafa MK 270 Cc97
Cagli I 139 Bf93
Cagliari I 141 At102
Čaglin HR 251 Bq90
Cagnano I 132 Bd90
Cagnano Varano I 147 Bm97
Cagnes-sur-Mer F 181 Ap93
Caguellh I 141 Ao103
Caherconnell IRL 90 Sb74
Caherconlish IRL 90 Sc75
Cahersiveen IRL 89 Ru77
Cahir IRL 90 Se76
Cahors F 171 Ac92
Cahul MD 256 Cr89
Căianu RO 254 Cg87
Căianu Mic RO 246 Ci86
Caiazzo I 146 Bi98
Cailhau F 178 Ae94
Caillère-Saint-Hilaire, La F 165 St87
Caín E 184 Sl94
Căinari MD 257 Ct87
Căineni RO 254 Ci90
Căineni-Bái RO 256 Cp90
Caino I 132 Ba89
Caión E 182 Sc94
Caira BG 272 Ch96
Cairnbulg-Inverallochy GB 76 Sr65
Cairncross GB 76 Sp67
Cairndow GB 78 Sl69
Cairnryan GB 80 Sk71
Cairo Montenotte I 175 Ar92
Caiseal = Cashel IRL 90 Se75
Caisleán an Bharraigh = Castlebar IRL 86 Sb73
Caister-on-Sea GB 95 Ad75
Caistor GB 85 Su74
Căiuţi RO 256 Co88
Caivano I 146 Bi99
Çajarc F 171 Ad92
Çajetina SRB 261 Bu93
Čajić BIH 260 Bo93
Cajigar E 187 Ab96
Çajka BG 275 Cp94
Čajkovići UA 235 Ch81
Čajle MK 270 Cb97
Čajniče BIH 269 Bt93
Cajvana RO 247 Cm85
Čakajovce SK 239 Br84
Čakilköy TR 281 Cr100
Çakır TR 280 Cp101
Čaklov SK 241 Cd83
Čakovec HR 250 Bn88
Cala E 198 Sh105
Cala Antena E 207 Ag102
Cala Blanca E 207 Ah101
Cala Blava E 206-207 Af102
Calabor E 183 Sg97
Calabritto I 147 Bl99
Calaceite E 195 Aa98
Cala d'Oliva I 140 Ar98
Cala d'Or E 207 Ag102
Cala En Porter E 207 Ai101
Calaf E 189 Ad97
Calafat RO 264 Cf93
Calafell E 188 Ae98
Cala Figuera E 207 Ag102
Calafindeşti RO 247 Cm85
Calahonda E 205 So107
Calahorra E 186 Sr96
Calahorra, La E 205 So106
Calahorra de Boedo E 185 Sm95
Calais F 95 Ad79
Cala Liberotto I 140 Au100
Calonge E 189 Ag97
Calonge E 207 Ag102
Calalzo di Cadore I 133 Be88
Cala Mesquida E 207 Ah101
Calañas E 203 Sf105
Calamine, La = Kelmis B 113 An79
Calamocha E 194 Ss99
Calamonaci I 152 Bg105
Calamonte E 197 Sh103
Cala Morell E 207 Ah100
Calamonte E 197 Sh103
Calana I 133 Be94

Calanda E 188 Su99
Calangianus I 140 At99
Calanhel F 157 So84
Calanna I 151 Bm104
Cala Nova E 206 Ad102
Cala Pi E 206-207 Af102
Calapica BG 273 Ck96
Cala Piccola I 143 Bc96
Cala Rajada E 207 Ag101
Călăraşi MD 249 Cr86
Călăraşi RO 248 Cp85
Călăraşi RO 264 Ci93
Călăraşi RO 266 Cp92
Călăraşi RO 254 Ch88
Cala Santa Galdana E 207 Ah101
Cala Santa Vicenç E 207 Ag101
Calascibetta I 153 Bi105
Calascio I 145 Bh96
Calasetta I 141 Ar102
Calasparra E 200 Sr104
Calatafimi I 152 Bf105
Calatañazor E 193 Sp97
Calatayud E 194 Sr98
Călăţele RO 254 Cg87
Calatorao E 194 Ss97
Cala Turqueta E 207 Ah101
Calau D 118 Bh77
Cala Vadella E 206 Ac103
Calbe (Saale) D 116 Bd77
Calberlah D 109 Bb76
Calbor RO 255 Ck89
Calcara I 138 Bc91
Calcata I 144 Be96
Calcatoggio F 142 As96
Calcena E 194 Sr97
Calcinato I 132 Ba90
Calcinelli I 139 Bf93
Calco I 130 Aq90
Caldaro I 132 Bc88
Caldarola I 145 Bg94
Caldas da Cavaca P 191 Se99
Caldas da Rainha P 196 Sb102
Caldas de Malavella = Caldes de Malavella E 189 Af97
Caldas de Monchique P 202 Sc106
Caldas de Reis E 182 Sc96
Caldas de Vizela P 190 Sd98
Căldăraru P 265 Ck92
Caldbeck GB 81 So71
Caldas de Boi E 188 Ab95
Caldelas E 182 Sc96
Caldelas de Tui = Caldelas E 182 Sc96
Calden D 115 As78
Caldern D 115 As79
Calders E 189 Ad97
Caldes de Boi E 188 Ab95
Caldes de Malavella E 189 Af97
Caldes de Montbui E 189 Ae97
Caldes de Montbúy = Caldes de Montbui E 189 Ae97
Caldicot GB 97 Sp77
Caldueño E 184 Sk94
Caleao E 184 Sk94
Caledon GB 83 Sg72
Calella E 189 Af97
Calella de Palafrugell E 189 Ag97
Calenzana F 181 As95
Calenzano I 138 Bc93
Calera de León E 197 Sh104
Calera y Chozas E 198 Sl101
Caleri I 139 Be90
Caleruega E 185 So97
Calès de Mallorca E 207 Ag102
Calestano I 137 Ba91
Caletta I 140 Au99
Caletta, la I 141 Ar102
Calgary GB 78 Sh67
Calheta P 190 Qd103
Calheta P 190 Ri115
Calheta de Nesquim P 190 Qd104
Căliacra BG 275 Cp95
Cálig E 195 Aa100
Călimăneşti RO 254 Ci90
Calimera I 149 Br100
Calina RO 253 Cd90
Calinal E 180 Aa93
Călineşti MD 248 Cp85
Călineşti RO 265 Ci92
Călineşti-Oaş RO 246 Cg85
Calinzana = Calenzana F 181 As95
Calitri I 147 Bl99
Calizzano I 136 Ar92
Callac F 157 So84
Callan IRL 90 Sf75
Callander GB 79 Sm68
Callanish GB 74 Sg64
Callantsoog NL 106 Ak75
Callen F 170 Su92
Callezuela E 184 Si94
Callian F 187 Aa94
Calliano I 132 Bc89
Calliano I 136 Ar90
Callington GB 97 Sm79
Callosa d'En Sarrià E 201 Su103
Callosa de Segura E 201 St104
Callús E 189 Ad97
Călmăţuiu RO 265 Ck93
Călmăţuiu de Sus RO 265 Ck92
Calmazzo I 139 Bf93
Calmbach D 125 As83
Calmeilles F 189 Af95
Calmette, la F 173 Ai93
Calmont F 172 Af92
Calmont F 177 Ad94
Calne GB 94 Sq78
Cálnegre y Los Curas E 207 Ss105
Calnic RO 254 Ch88
Calnic RO 263 Cg91
Calonge E 189 Ag97
Calonge E 207 Ag102
Calonne-Ricouart F 112 Ae80
Calore, La E 204 Sk105
Calopăr RO 264 Cg92
Calp E 201 Aa103
Calpe = Calp E 201 Aa103
Caltabellotta I 152 Bg105
Caltagirone I 153 Bk106
Caltana I 133 Be90
Caltanissetta I 153 Bi105
Caltavuturo I 150 Bh105
Caltojar E 193 Sp98

Caltra IRL 87 Sd74
Călugăra, Luizi- RO 256 Co87
Călugăreni RO 255 Ck87
Călugăreni RO 265 Cm92
Căluşeri RO 255 Cb87
Caluso I 130 Aq90
Calvario (Rosal) E 182 Sc97
Calvarrasa de Abajo E 192 Sj99
Calvarrasa de Arriba E 192 Si99
Calveley GB 84 Sp74
Calvello I 147 Bm100
Calver GB 84 Sr74
Calverton GB 85 Ss74
Calvera I 148 Bn100
Calvi F 181 As95
Calvià E 206-207 Af101
Calviac-en-Périgord F 171 Ac91
Calvi dell'Umbria I 144 Bf96
Calvinet F 172 Ae91
Calvi Risorta I 146 Bi98
Calvisson F 179 Ai93
Calvörde D 110 Bc76
Calvos E 183 Se97
Calvos (Calcos de Randín) = Calvos E 183 Se97
Calw D 125 As83
Calzada de Calatrava E 199 Sn103
Calzada de los Molinos E 184 Sl96
Calzada de Oropesa, La E 192 Sk101
Calzada de Valdunciel E 192 Si98
Calzadilla E 191 Sg100
Calzadilla de los Barros E 197 Sh104
Camacha P 190 Rg115
Camacha (Porto Santo) P 190 Rh114
Camaiore I 138 Ba93
Camaldoli I 138 Bd93
Camaleño E 184 Sl94
Camañas E 194 Ss99
Camàr RO 245 Cf86
Câmara de Lobos P 190 Rg115
Camarasa E 188 Ab97
Câmăraşu RO 254 Ci87
Camarção P 190 Sc100
Camarena E 193 Sm100
Camarena de la Sierra E 194 Ss100
Camarenilla E 193 Sm100
Camarès F 178 Af93
Camaret-sur-Aigues F 179 Ak92
Camaret-sur-Mer F 157 Si84
Camargo = Muriedas E 185 Sn94
Camariñas E 182 Sb94
Camarles E 195 Ab99
Camarma de Esteruelas E 193 Sn99
Camarmeña E 184 Sl94
Camaross IRL 91 Sg75
Câmârzana RO 246 Cg85
Camarzana de Tera E 184 Sh97
Camas E 204 Sh106
Camastianavaig GB 74 Sh66
Camastra I 152 Bh106
Camba P 191 Se100
Cambados E 182 Sc95
Cambe, la F 159 St82
Cambeo E 183 Se96
Camber GB 99 Aa79
Camberley GB 94 St78
Cambiano I 175 Aq91
Cambil E 205 Sn105
Camblesforth GB 85 Ss73
Cambo GB 81 Sr70
Cambo-les-Bains F 186 Ss94
Camborne GB 96 Sk80
Cambra P 190 Sd99
Cambrai F 155 Ag80
Cambre E 182 Sd94
Cambremer F 159 Aa82
Cambres P 191 Se98
Cambrésis F 155 Ah80
Cambridge GB 95 Aa76
Cambrils E 188 Ac98
Cambs D 110 Bd73
Camburg D 116 Bd78
Camelford GB 96 Sl79
Camelle E 182 Sb94
Camena RO 267 Cs91
Camenca MD 255 Cb84
Camerano I 139 Bh93
Cameri I 175 As89
Camerino I 145 Bg94
Camerota I 148 Bl100
Camerano E 131 As90
Camerino I 145 Bg94
Cametá IRL 89 Sh75
Camieres F 99 Ad79
Camigliatello Silano I 151 Bn102
Camin D 110 Bc74
Caminha P 182 Sc97
Camino E 184 Sr94
Camino al Tagliamento I 133 Bf89
Caminomorisco E 191 Sh100
Caminreal E 194 Ss99
Camisano Vicentino I 132 Bd89
Câmlica TR 280 Co99
Camlough GB 87 Sf72
Cammachmore GB 79 Sg66
Cammarata I 152 Bh105
Cammin D 104 Be73
Camogli I 175 As91
Camolin IRL 91 Sh75
Camors F 158 So85
Camou-Cihigue F 176 St94
Camp IRL 89 Sa76
Campagna I 147 Bl99
Campagna Lupia I 133 Be90
Campagnano di Roma I 144 Be96
Campagnatico I 144 Bc95
Campagne F 171 Ab91
Campan F 187 Aa94
Campana I 151 Bo102
Campanario E 198 Sl103
Campanas E 176 Sr95
Campanet E 206-207 Af101
Câmpani RO 245 Cf87
Campaspero E 193 Sn98
Campbeltown GB 78 Si70
Campdevànol E 189 Ae96

Campeaux F 159 St83
Campeglio I 134 Bg88
Campello = Campello, el E 201 Su104
Campello, el E 201 Su104
Campello San Clitunno I 144 Bf95
Campelo P 190 Sd101
Campelos P 196 Sb102
Campénéac F 158 Sd85
Campeni RO 254 Cg88
Camperduin NL 106 Ak75
Campia P 190 Sd99
Câmpia Turzii RO 254 Ch87
Campi Bisenzio I 138 Bc93
Campiglia Marittima I 143 Bb94
Campigliola, la I 144 Bd95
Campigna I 138 Bd93
Campigny F 159 Ab82
Campill = Longiarù I 132 Bd87
Campillo I 192 Si97
Campillo, El E 203 Sg105
Campillo de Altobuey E 200 Sr101
Campillo de Arenas E 205 Sn105
Campillo de Deleitosa E 198 Sl101
Campillo de Dueñas E 194 Sr99
Campillo de la Jara, El E 198 Sk101
Campillo de las Doblas E 200 Sr103
Campillo de Llerena E 198 Sl103
Campillos E 204 Sl106
Câmpina RO 265 Cm90
Câmpineanca RO 256 Cp89
Campione del Garda I 132 Bb89
Campione d'Italia I 131 As89
Campisábalos E 193 So98
Campi Salentina I 149 Br100
Campitello Matese I 146 Bi98
Campli I 145 Bh95
Camplongo de Arbás E 184 Si95
Campo E 177 Aa96
Campo I 131 Au88
Campo P 190 Sd98
Campo P 197 Se104
Campo (Blenio) CH 131 As87
Campo, Cuevas del E 206 Sp105
Campo Arcis E 201 Ss102
Campobasso I 145 Bk97
Campobecerros E 183 Sf96
Campobello di Licata I 152 Bh106
Campobello di Mazara I 152 Bf105
Campo Catino I 145 Bg97
Campodarbe E 177 Aa96
Campodarsego I 132 Bd90
Campo de Besteiros P 190 Sd99
Campo de Criptana E 200 So102
Campo de la Feria = Campo da Feira E 183 Se94
Campo dell'Osso I 146 Bg96
Campo de San Pedro E 193 Sn98
Campo di Giove I 146 Bi96
Campodipietra I 147 Bk97
Campodolcino I 131 At88
Campodonico I 144 Bf94
Campofelice di Roccella I 150 Bh105
Campofiorito I 152 Bg105
Campoformido I 133 Bg88
Campofranco I 152 Bh105
Campofrio E 203 Sg105
Campohermoso E 206 Sq107
Campolasta I 132 Bc87
Campolattaro I 147 Bk98
Campolieto I 147 Bk97
Campo Ligure I 175 As91
Campo Lugar E 198 Si102
Campo Maior P 197 Sf102
Campomanes E 184 Si94
Campomarino I 147 Bl97
Campomarino I 149 Bq100
Campomolino I 174 Aq92
Campomoro F 142 As97
Campon I 133 Be88
Campone I 133 Bf88
Campora San Giovanni I 151 Bn102
Campo Real E 193 So100
Camporeale I 152 Bg105
Camporeggiano I 144 Be94
Camporgiano I 138 Ba92
Camporrells I 187 Ab97
Camporrobles E 201 Ss101
Campos E 207 Ag102
Camposampiero I 132 Bd89
Camposanto I 138 Bc91
Campotéjar E 205 Sn106
Campotosto I 145 Bg96
Campo Tures I 132 Bd87
Camprodon I 178 Ae96
Campsas F 177 Ac93
Camps-en-Amiénois F 154 Ad81
Câmpu Cetàtii RO 255 Cl87
Câmpulung RO 255 Cl90
Câmpulung Moldovenesc RO 247 Cm85
Campu Moru, U = Campomoro F 142 As97
Câmpuri RO 256 Co88
Camucia I 144 Bd94
Camugnano I 138 Bc92
Camuñas E 199 So102
Çamyaya TR 280 Co100
Çan TR 280 Cp100
Caña SK 241 Cc83
Canabal E 183 Se96
Cañada E 201 St103
Cañada, La E 193 Sm99
Cañada de la Cruz E 200 Sq104
Cañada del Hoyo E 194 Sr101
Cañada del Rosal E 204 Sk105
Cañada de San Urbano, La E 206 Sq107
Cañadajuncosa E 200 Sq101
Cañada Vellida E 195 St99
Cañadillas E 205 Sm106
Canakkale TR 280 Cn100
Canale I 175 Aq91
Canaleja E 184 Si95
Canalejas del Arroyo E 194 Sq100
Canals E 201 St103
Canal San Bovo I 132 Bd88
Cañamares E 194 Sq100
Cañamares P 190 Sq103
Cañamero E 198 Sk102

Canaples F 155 Ae80
Canara E 200 Sr104
Canarios, Los = Fuencaliente de la Palma E 202 Re124
Canaro I 138 Bd91
Canas de Senhorim P 191 Se99
Cañaveral E 197 Sh101
Cañaveral de León E 203 Sg104
Cañaveras E 194 Sq100
Canazei I 132 Bd88
Cancale F 158 Sr83
Cancárix E 200 Sr104
Cancellara I 147 Bm99
Cancello ed Arnone I 146 Bi98
Canchy F 154 Ad80
Cancienes E 184 Si93
Cancon F 171 Ab91
Candamil E 183 Se94
Candanchú E 187 St95
Candanedo de Fenar E 184 Si95
Candás (Carreño) E 184 Si93
Candasnos E 195 Aa97
Candedo P 191 Sf98
Candela I 148 Bm98
Candelaria E 202 Rh124
Candelaria E 190 Qc104
Candelário P 182 Qi105
Candelario E 192 Si100
Candeleda E 192 Sk100
Candelo I 130 Ar89
Candemil P 182 Sc97
Candemil P 191 Se98
Candes-Saint-Martin F 165 Aa86
Candești RO 256 Co87
Candești RO 256 Cr90
Candești-Vale RO 265 Cl90
Candia Lomellina I 137 As90
Candlesby GB 85 Aa74
Candón E 203 Sg106
Candosa P 191 Se100
Canedo E 183 Se94
Canejan F 177 Ab95
Canelli I 136 Ar91
Canena E 199 So104
Canenina E 193 Sn99
Canepina I 144 Be96
Canero E 183 Sh93
Cănești RO 256 Co90
Canet F 178 Ag93
Canet de Mar E 189 Af97
Cañete E 193 Sn101
Cañete E 194 Sr100
Cañete de las Torres E 205 Sm105
Cañete la Real E 204 Sk107
Canet lo Roig E 195 Aa99
Canet-Plage F 189 Ag95
Canfanaro = Kanfanar HR 258 Bh90
Canfranc E 187 St95
Canfranc-Estación E 187 St95
Cangas E 182 Sc96
Cangas E 183 Sf93
Cangas del Narcea E 183 Sg94
Cangas de Onís E 184 Sk94
Cangues d'Onís = Cangas de Onís E 184 Sk94
Canha P 196 Sc103
Canhestros P 196 Sd104
Canhidur TR 280 Cp98
Caniçal P 190 Sf93
Canicatti I 152 Bh106
Canicattini Bagni I 153 Bl106
Caniço = Caniço de Bàixo P 190 Rg115
Caniço de Bàixo P 190 Rg115
Canicosa de la Sierra E 185 So97
Canido E 182 Sc96
Caniles E 206 Sp106
Canino I 144 Bd96
Canisy F 159 Ss82
Cañizal E 192 Si99
Cañizares E 194 Sq99
Canjáyar E 206 Sp106
Canlia RO 266 Cq92
Canna I 148 Bo100
Cannai I 141 Ar102
Cannara I 144 Be96
Cannero Riviera I 175 As88
Cannes F 136 Aq93
Cannet-des-Maures, le F 180 An94
Canneto I 150 Bk104
Canneto sull'Oglio I 138 Ba90
Cannich GB 75 Sd66
Cannigione I 140 At98
Canningstown IRL 82 Sf73
Cannington GB 97 So78
Cannobio I 175 As88
Cannock GB 94 Sg75
Ca' Noghera I 133 Be89
Canon, Mézidon- F 159 Su82
Canonbie GB 81 Sp70
Canosa di Puglia I 147 Bn98
Canosa Sannita I 145 Bi96
Canosio I 174 Aq92
Canourgue, La F 172 Ag92
Ca'n Pastilla E 206-207 Af101
Can Picafort E 207 Ag101
Can Salvos E 206 Ac103
Cantagallo I 138 Bc92
Cantalapiedra E 192 Sk98
Cantalejo E 193 Sn98
Cantalice I 144 Bf96
Cantalopos E 178 Af96
Cantalobos E 187 Su97
Cantalojas E 193 So98
Cantalpino E 192 Sk98
Cantalupo in Sabina I 144 Bf96
Cantalupo nel Sannio I 146 Bi97
Cantanhede P 190 Sc100
Cantavieja E 195 Sq99
Cantavir SRB 244 Bu89
Canteiros E 182 Sd93
Canteleu F 154 Ac82
Cantemir MD 256 Cr88
Cantenac F 170 St90
Canteras E 207 Ss105
Canterbury GB 99 Ac78
Cantiano I 139 Be94
Cantillana E 204 Si105
Cantimpalos E 193 Sm98
Cantinella I 151 Bn101
Cantoira I 130 Aq88

Cantoral de la Peña E 184 Sl95
Cantoria E 206 Sq106
Cantù I 175 At89
Cañuelas E 207 Ss105
Canvey Island GB 99 Ab77
Cany-Barville F 154 Ab81
Canyelles E 189 Ad98
Canyet de Mar E 189 Af97
Canzo I 131 At89
Caol GB 75 Sk67
Caoles GB 78 Sg67
Caoria di dentro I 132 Bd88
Caorle I 133 Bf89
Caorso I 137 Au90
Capaccio I 147 Bl100
Capalbio I 144 Bc96
Căpâlna RO 254 Ch89
Căpâlnaș RO 245 Ce89
Căpâlnița RO 255 Cm88
Capannoli I 143 Bb93
Capannori I 138 Bb93
Caparde BIH 261 Bs92
Capareiros P 190 Sc97
Capari MK 277 Cd98
Caparica P 196 Sb103
Caparroso E 194 Sq99
Caparrosó E 176 Sr96
Capartice CZ 230 Bf82
Capavenir Vosges F 124 An84
Capbreton F 186 Ss93
Cap-d'Agde, le F 178 Ah94
Capdellà, Es E 206 Ae101
Capdenac-Gare F 171 Ae91
Capdepera E 207 Ag101
Capel GB 99 Su78
Capelas P 182 Qi105
Capel Curig GB 92 Sn74
Capelins (Aldeia de Ferreira) P 197 Sf103
Capeľka RUS 211 Cs64
Capella E 188 Aa96
Capellades E 189 Ad97
Capelle, La F 155 Ae80
Capelle, Sprang- NL 113 Al77
Capelle-aan-de-IJssel NL 106 Ak77
Capelle-lès-Boulogne, La F 154 Ad79
Capelo P 190 Qc103
Capel Saint Mary GB 95 Ac76
Capel-y-ffin GB 93 So77
Capendu F 178 Af94
Capestang F 178 Ag94
Capestrano I 145 Bh96
Cap-Ferret F 170 Ss91
Capidava RO 267 Cr91
Capileira E 205 So107
Capinha P 191 Sf100
Capistrello I 146 Bg97
Capitana I 141 At102
Capitello I 148 Bd90
Capitignano I 145 Bg95
Capizzi I 150 Bk105
Căplani MD 257 Cu88
Căpleni RO 245 Cf85
Caplje BIH 259 Bo91
Capljina BIH 268 Bg94
Capodacqua I 144 Bf94
Capodimonte I 144 Bd95
Capo d'Orlando I 150 Bk104
Capoliveri I 143 Ba95
Capo Rizzuto I 151 Bp103
Caposile I 133 Bf89
Capostrada I 138 Bb93
Capoterra I 141 As102
Cappadocia I 145 Bg97
Cappagh White IRL 90 Sd75
Cappamore IRL 90 Sd75
Cappeen IRL 89 Sc77
Cappel D 115 Ar77
Cap-Pelat F 177 Aa93
Cappeln (Oldenburg) D 108 Ar75
Cappenberg D 114 Aq77
Cappoquin IRL 90 Se76
Capracotta I 145 Bi97
Capráia = Capraia Isola I 142 Au94
Capraia Isola I 142 Au94
Capranica I 144 Be96
Capraola I 144 Be96
Căpreni RO 264 Ch91
Caprese Michelangelo I 138 Bd93
Capri I 146 Bi99
Căpriana MD 249 Cr86
Capriasca CH 175 As88
Capriati a Volturno I 146 Bi98
Capriccioli I 140 Au98
Caprile I 132 Bd90
Caprino Bergamasco I 131 At89
Caprino Veronese I 132 Bb89
Căprioru RO 253 Ce89
Căpruța RO 253 Ce88
Captieux F 170 Su92
Capua I 146 Bi98
Capu Codrului RO 247 Cm85
Capu Corbului RO 247 Cm86
Capurso I 149 Bo98
Căpușu Mare RO 246 Cg87
Caputh (OT) I 148 Bp76
Çapvern-les-Bains F 177 Aa94
Çara HR 268 Bg92
Cara RO 254 Ch87
Carabaña E 193 So100
Carabias E 193 Sn98
Caracal RO 264 Ci92
Caracena E 193 So98
Caracenilla E 194 Sp100
Caraffa del Bianco I 151 Bn104
Caraffa di Catanzaro I 151 Bn103
Caragasani MD 257 Cu88
Caragele RO 266 Cp90
Caragh Lake IRL 89 Sa76
Caraglio I 174 Aq92
Caragna I 136 Ar92
Caraman F 178 Ad93
Caramanico Terme I 146 Bi96
Caramulo P 190 Sd99
Cărand RO 245 Ce98
Caranga E 184 Sh94
Caranguejeira P 196 Sc101
Caransebeș RO 253 Ce90
Carantec F 157 Sn83
Caraorman RO 267 Ct90
Carapacho P 190 Qe102

Carasco I 137 At92
Car Asen BG 265 Cn94
Carașova RO 253 Cd90
Carastelec RO Cf86
Carate Brianza I 131 At89
Caraula RO 264 Cg92
Caravaca de la Cruz E 200 Sr104
Caravaggio I 131 Au89
Carbajales de Alba E 192 Si97
Carbajo E 197 Sf101
Carballal E 182 Sc96
Carballeda de Avia E 182 Sd96
Carballiño = Carballino, O E 182 Sd96
Carballino, O E 182 Sd96
Carballo E 182 Sc94
Carballo (Verea) E 183 Se96
Carbellino E 192 Sh98
Cărbești RO 264 Cg91
Carbis Bay GB 96 Sk80
Carbon-Blanc F 170 St91
Carboneras E 206 Sr107
Carboneras de Frentes E 194 Sp97
Carboneras de Guadazaón E 194 Sr101
Carbonero el Mayor E 193 Sm98
Carboneros E 199 Sn104
Carbonia I 141 As102
Carbonin I 133 Be87
Carbonne F 177 Ac94
Cărbunari RO 253 Cd91
Cărbunești RO 255 Sn83
Carbury IRL 87 Sg74
Carcaboso I 192 Sh100
Carcabuey E 205 Sm106
Carcaixent E 201 Su102
Carcaliu RO 256 Cr90
Cárcamo E 185 So96
Carcanières F 189 Ae95
Carcans F 170 Ss90
Carcans-Plage F 170 Ss90
Carção P 191 Sg99
Cárcar E 186 Sr96
Carcare I 175 Ar92
Carcassonne I 178 Ae94
Carcastillo E 176 Sr96
Cârcea RO 264 Ch92
Carcelén E 201 St102
Carcen-Ponson F 176 St93
Carchelejo E 205 Sn105
Carčmšycy BY 219 Co71
Carcoforo I 175 Ar89
Çardak TR 280 Co100
Cardakija MK 271 Ce97
Cardaño de Abajo E 184 Sl95
Cardaño de Arriba E 184 Sl95
Cardedeu E 189 Ae97
Cardejón E 194 Sq97
Cardeña E 199 Sm104
Cardenete E 200 Sr101
Cardeñosa E 192 Sl98
Cardeston GB 93 Sp75
Cardeto I 151 Bn104
Cardiff GB 93 So78
Cardigan GB 92 Sl76
Cardigos P 196 Sd101
Cardinale I 151 Bn103
Cardó E 188 Ab99
Cardon RO 257 Cv90
Cardona E 189 Ad97
Cardross GB 78 Sl68
Carei RO 245 Ce85
Carennac F 171 Ad91
Carentan-les-Marais F 159 Ss82
Carentoir F 164 Sq85
Careri I 151 Bn104
Carevac SRB 263 Cc91
Careva Livada BG 274 Cl95
Carev Brod BG 266 Cp94
Carevci BG 267 Cs94
Carevdar HR 135 Bo88
Carevdol BG 266 Co93
Carev Dvor MK 276 Cc98
Carevec BG 265 Cl93
Carevo BG 275 Cq96
Carfin GB 81 Sl77
Carezza al Lago I 132 Bd88
Carfizzi I 151 Bo100
Cargan BG 275 Co96
Cargèse F 181 As96
Carghjese = Cargèse F 181 As96
Cargiaca F 181 At97
Carhaix-Plouguer F 157 Sn84
Caria P 191 Sf100
Cariati I 151 Bo102
Cariçino BG 267 Cr94
Carignan F 162 Al81
Carignano I 136 Aq91
Cariñena E 194 Ss98
Carini I 152 Bg104
Carinish (Cairinis) GB 74 Sf65
Cariño E 183 Se93
Cariñola I 146 Bh98
Carisio I 130 Ar90
Cârjiti RO 254 Cf89
Cark GB 84 Sp72
Car Kalojan BG 265 Cn93
Carla-Bayle F 177 Ac94
Carla-de-Roquefort F 178 Ad95
Carlanstown IRL 87 Sg73
Carlat F 172 Af91
Carlepont F 161 Ag84
Carlet E 201 St102
Carli E 204 Si95
Cârlibaba RO 247 Cl85
Cârligele RO 256 Cp89
Carlingford IRL 83 Sh72
Carlisle GB 81 Sp71
Carloforte I 141 Ar102
Cârlogani RO 264 Ci91
Carlota, La E 204 Sl105
Carlow D 110 Bb73
Carlow IRL 91 Sg75
Carlow = Ceatharlach IRL 91 Sf75
Carlowrie GB 74 Sg64
Carlsfeld D 117 Bf80
Carlton GB 85 Ss75
Carlton in Lindrick GB 85 Sa74
Carluke GB 80 Sn69
Carmagnola I 136 Aq91
Carmanova MD 249 Cu86
Carmarthen GB 92 Sm77
Carmaux F 178 Ae91
Carmel GB 92 Sm74
Carmel I 137 At92

Carmignano I 138 Bc93
Carmona E 204 Si106
Carmonita E 197 Sh102
Carmzow-Wallmow D 111 Bi74
Carna IRL 86 Sa74
Carnac F 164 So85
Carnach GB 75 Sk66
Carnagh GB 82 Sg70
Carna Plumpa = Schwarze Pumpe D 118 Bi77
Carnaross IRL 87 Sg73
Čarnaučycy BY 229 Ch76
Carncastle GB 83 Si71
Carn Domhnach = Carndonagh IRL 82 Sf70
Carndonagh IRL 82 Sf70
Carnew IRL 91 Sh75
Carnforth GB 84 Sp72
Carnia Piani I 133 Bg88
Carnikava LV 214 Ci66
Cărniany BY 229 Ci77
Carnlough GB 83 Si71
Carnon-Plage F 179 Ah93
Carnota E 182 Sb95
Carnoules F 180 An94
Carnoustie GB 79 Sp68
Carnteel GB 82 Sg72
Carnwath GB 80 Sn69
Carolei I 151 Bn102
Carolina, La E 199 Sn104
Carolinensiel D 108 Aq73
Carolles F 158 Sr83
Carona I 131 Au88
Caronia I 150 Bk104
Carosino I 149 Bp100
Carovigno I 149 Bq99
Carovilli I 146 Bi97
Carpano, Rifugio I 174 Ap89
Carpegna I 139 Be93
Carpen RO 264 Cg92
Carpenedolo I 132 Ba90
Carpentras F 179 Al92
Car Petrovo BG 263 Cf93
Carpi I 138 Bb91
Cârpieni MD 257 Cr87
Carpignano Salentino I 149 Br100
Carpignano Sesia I 175 Ar89
Carpin D 111 Bg74
Cărpinet RO 245 Ce88
Carpineti I 138 Bb92
Carpineto Romano I 146 Bg97
Carpinheira P 190 Sc100
Cârpiniș RO 253 Cb89
Carpino I 147 Bm97
Carpinone I 146 Bi97
Carpio E 192 Sk98
Carpio, El E 205 Sl105
Carpio de Azaba E 191 Sg99
Carpio de Tajo, El E 193 Sm101
Carquefou F 155 Ss86
Carradale GB 80 Sk69
Carragosa P 183 Sg97
Carragosela P 191 Se100
Carraig Airt IRL 82 Se70
Carraig an Chabhaltaigh = Carragholt IRL 89 Sa75
Carraig Mhachaire = Carrickmacross IRL 82 Sg73
Carraig na Siúire = Carrick on Suir IRL 90 Sf76
Carraig Uí Leighin = Carrigaline IRL 90 Sd77
Carral E 182 Sd94
Carralevë RKS 270 Cb96
Carrapateira P 202 Sc106
Carrara I 137 Ba92
Carrascal del Obispo E 192 Sh99
Carrascosa E 194 Sq99
Carrascosa de Haro E 200 Sp101
Carrascosa del Campo E 194 Sp100
Carratraca E 204 Sl107
Carrazeda de Ansiães P 191 Sf98
Carrazedo de Montenegro P 191 Sf97
Carrbridge GB 75 Sn66
Carregal do Sal P 190 Sd100
Carregosa P 190 Sd99
Carreira = Carreira (Miño) E 182 Sd94
Carreira (Miño) E 182 Sd94
Carreña (Cabrales) E 184 Sk94
Carresse-Cassaber F 176 St94
Carretera (Gutín de Pallares) = Guntín E 183 Se95
Carretera de Pallares (Guntín) = Guntín E 183 Se95
Carrick GB 78 Si68
Carrickfergus GB 83 Si71
Carrick Ho GB 77 Sp62
Carrickmacross IRL 82 Sg73
Carrickmore GB 87 Sf71
Carrick-on-Shannon IRL 82 Sd73
Carrick on Suir IRL 90 Sf76
Carriço P 190 Sc101
Carrigaholt IRL 89 Sa75
Carrigaline IRL 90 Sd77
Carrigallen IRL 82 Se73
Carrigtohill IRL 90 Sd77
Carril E 182 Sc95
Carrio E 184 Si94
Carrión de Calatrava E 199 Sn102
Carrión de los Céspedes E 203 Sh106
Carrión de los Condes E 184 Sl96
Carrizo de la Ribera E 184 Si95
Carrizosa E 200 Sp103
Carro F 179 Al94
Carrodano I 137 Au92
Carronbridge GB 80 Sn70
Carrouges F 159 Sp82
Carrouges F 159 Su83
Carrowdore GB 88 Si71
Carrowkeel IRL 82 Se70
Carrowkeel IRL 82 Sf70
Carrowmoreknock IRL 86 Sb74
Carrù I 175 Aq92
Carrutherstown GB 81 So70
Carryduff GB 88 Si71
Carry-le-Rouet F 179 Al94
Cars, Les F 171 Ac89

Cascais P 196 Sb103
Cascano I 146 Bh98
Cascante E 186 Sr97
Cascante del Rio E 194 Ss100
Cascia I 145 Bg95
Casciana Terme I 143 Bb93
Cascina I 143 Bb93
Cascine Vecchie I 138 Ba93
Câscioarele RO 266 Cn92
Casebres P 196 Sc103
Casei Gerola I 137 As90
Câșeiu RO 246 Ch86
Casel D 117 Bl77
Casella I 132 Bd89
Casella I 175 At91
Caselle I 132 Bd89
Caselle in Pittari I 148 Bm100
Caselle Torinese I 136 Aq90
Casemurate I 139 Be94
Casenove I 144 Bf95
Casera di Fuori I 132 Bb87
Caserío Playa de Vallehermoso E 202 Rf124
Caserta I 146 Bi98
Caserta Vecchia I 146 Bi98
Casetas E 194 Ss97
Case Val Viola I 131 Ba88
Casével P 202 Sd105
Casez I 132 Bc88
Cashel IRL 90 Se75
Cashel Bay IRL 86 Sa74
Cashmoor GB 98 Sp79
Casicas, La E 200 Sq104
Casillas E 192 Sl100
Casimcea RO 267 Cr91
Casin RO 256 Co88
Casina I 138 Bb91
Casinalbo I 138 Bb91
Casinos E 201 St101
Caşinu Nou RO 255 Cn88
Ċaska HR 258 Bk91
Ċaška MK 271 Cd97
Ċaskel N 24 Cl40
Ċasla IRL 86 Sa74
Čáslavice CZ 237 Bm82
Čáslav CZ 237 Bl81
Čáslavsko CZ 237 Bl81
Ċáslita RO 257 Ct90
Casnewydd = Newport GB 97 Sp77
Ċásoaia RO 253 Cd88
Casola in Lunigiana I 137 Ba92
Casola Valsenio I 138 Bd92
Casole d'Elsa I 143 Bc94
Casoli I 146 Bi96
Casoria I 146 Bi99
Casorzo I 136 Ar91
Caspe E 188 Su98
Cassà de la Selva E 189 Af97
Cassagnabère-Tournas F 177 Ab94
Cassagnas F 172 Ah92
Cassagnes-Bégonhès F 178 Af92
Cassagnoles F 178 Af94
Cassano allo Jonio I 148 Bn101
Cassano d'Adda I 131 Au89
Cassano delle Murge I 149 Bo99
Cassano Spinola I 137 As91
Cassel F 155 Ae79
Casserres E 189 Ad96
Cassibile I 153 Bl107
Cassine I 175 As91
Cassino I 146 Bh98
Cassis F 180 Am94
Cassolnovo I 131 As90
Cassuéjouls F 172 Af91
Cast F 157 Sm84
Casta I 181 At95
Ċastá SK 238 Bp84
Castagnaro I 138 Bc90
Castagneto Carducci I 143 Bb94
Castagnito I 175 Ar91
Castagno I 138 Bd92
Castagno, il I 138 Bb94
Castagnole delle Lanze I 136 Ar91
Castagnole Piemonte I 136 Aq91
Castaignos-Souslens F 187 St93
Castala E 206 Sq107
Castalla E 201 St103
Castañar de Ibor E 198 Sk101
Castañares de Rioja E 185 Sp95
Castanea delle Furie I 153 Bm104
Castanedo E 183 Sg94
Castanet-Tolosan F 177 Ad93
Castanheira de Pêra P 190 Sd100
Castano Primo I 131 As89
Castaños y Trasierra E 198 Sh103
Casteggio I 137 At90
Casteição P 191 Sf99
Castejón E 186 Sr96
Castejón de Monegros E 195 Su97
Castejón de Sos E 188 Aa95
Castejón de Valdejasa E 187 St97
Castelbajac F 177 Aa94
Castelbelbo I 188 Bl98
Castelbello-Ciardes I 132 Bb87
Castelbiague F 177 Ab94
Castel Bolognese I 138 Bd92
Castelbuono I 150 Bi105
Castel Castagna I 145 Bh95
Castel d'Aiano I 138 Bc92
Castel d'Ario I 138 Bb90
Casteldarne I 132 Bd87
Castel de Cabra E 195 St99
Casteldelci I 139 Be93
Casteldelfino I 174 Ap91
Castel del Monte I 145 Bh96
Castel del Monte I 147 Bn98
Castel del Piano I 144 Bd95
Castel del Rio I 138 Bd92
Castel di Casio I 138 Bc92
Castel di Sangro I 145 Bi97
Castel di Tora I 144 Bf96
Castelejo P 191 Se100
Castelfiorentino I 143 Bb93
Castelflorite E 188 Su97
Castel Focognano I 138 Bd93
Castelforte I 146 Bh98
Castelfranc F 171 Ac91
Castelfranco di Sopra I 138 Bd93
Castelfranco Emilia I 138 Bc91
Castelfranco in Miscano I 147 Bl98
Castelfranco Veneto I 132 Bd89

Castel Frentano I 145 Bi96
Castel Gandolfo I 144 Bf97
Castelginest F 177 Ac93
Castel Giorgio I 144 Bd95
Castelguelfo I 137 Ba91
Casteljaloux F 170 Aa92
Castell D 121 Ba81
Castella, ie I 151 Bp103
Castellabate I 148 Bk100
Castellalto I 145 Bh95
Castellammare del Golfo I 152 Bf104
Castellammare di Stabia I 146 Bi99
Castellamonte I 130 Ag90
Castellana Grotte I 149 Bg99
Castellana Sicula I 153 Bi105
Castellane I 180 Ao93
Castellaneta I 149 Bo99
Castellaneta Marina I 149 Bo100
Castellarano I 138 Bd92
Castellar de la Frontera E 204 Sk108
Castellar de la Ribera E 188 Ac96
Castellar del Vallès E 189 Ae97
Castellar de N'Hug E 189 Ae96
Castellar de Santiago E 199 So103
Castellar de Santisteban E 200 So104
Castell'Arquato I 137 Au91
Castell'Azzara I 144 Bd95
Castellazzo Bormida I 175 As91
Castellbó E 177 Ac96
Castellciutat E 177 Ac96
Castelldans E 188 Ab98
Castell de Cabres E 195 Aa99
Castell de Castells E 201 Su103
Castelldefels E 189 Ad98
Castell de Ferro E 205 So107
Castelleone I 131 Au90
Castellfollit de la Roca E 189 Af96
Castellfollit de Riubregós E 188 Ac97
Castellfort E 195 Su101
Castelli I 145 Bh96
Castellier = Kaštelir HR 133 Bh90
Castellina in Chianti I 138 Bc94
Castellina Marittima I 138 Bb94
Castell-nedd = Neath GB 97 Sh77
Castellnovo E 195 Su101
Castello de Farfanya E 188 Ab97
Castelló de la Plana E 195 Su101
Castelló d'Empúries E 189 Ag96
Castello di Annone I 136 Ar91
Castello-Molina di Fiemme I 132 Bc88
Castelló de la Plana = Castelló de la Plana E 195 Su101
Castelló de Rugat = Castelló de Rugat E 201 Su103
Castellote I 195 Su99
Castello Tesino I 132 Bd88
Castellserà I 188 Ab97
Castellterçol E 189 Ae97
Castelluccio I 138 Bb90
Castelluccio dei Sauri I 147 Bl98
Castelluccio Inferiore I 148 Bm100
Castell'Umberto I 153 Bk104
Castelluzzo I 152 Bf104
Castel Madama I 144 Bf97
Castel Maggiore I 138 Bc91
Castelmauro I 147 Bk97
Castelmoron-sur-Lot F 170 Aa92
Castelnau-Barbarens F 187 Ab93
Castelnaudary F 178 Ad94
Castelnau-d'Auzan F 177 Aa92
Castelnaud-de-Gratecambe F 171 Ab92
Castelnau-de-Lévis F 178 Ae93
Castelnau-de-Mandailles F 172 Af91
Castelnau-de-Médoc F 170 St90
Castelnau-de-Montmiral F 178 Ad93
Castelnau-la-Chapelle F 171 Ac91
Castelnau-Durban F 177 Ac94
Castelnau-Magnoac F 177 Aa94
Castelnau-Montratier-Sainte-Alauzie F 177 Ac92
Castelnau-Picampeau F 177 Ac92
Castelnau-sur-Gupie F 170 Aa91
Castelnou E 195 Su99
Castelnou F 189 Af95
Castelnou de Bassella E 188 Ac96
Castelnovo Bariano I 138 Bc90
Castelnovo di Sotto I 138 Ba92
Castelnovo ne' Monti I 138 Ba92
Castelnuovo Berardenga I 144 Bd94
Castelnuovo Bocca d'Adda I 137 Au90
Castelnuovo del Garda I 132 Bb90
Castelnuovo dell'Abate I 144 Bd95
Castelnuovo della Daunia I 147 Bl97
Castelnuovo di Garfagnana I 138 Ba92
Castelnuovo di Val di Cecina I 143 Bb94
Castelnuovo Scrivia I 137 As91
Castelo P 190 Sd98
Castelo P 190 Sd99
Castelo Branco P 191 Sg98
Castelo Branco P 197 Sf101
Castelo de Paiva P 190 Sd98
Castelo de Penalva P 191 Se99
Castelo de Vide P 197 Sf102
Castelo do Neiva P 190 Sc97
Castelões P 190 Sd98
Castelões P 190 Sd99
Castelo Mendo P 191 Sg99
Castelo Rodrigo P 191 Sg99
Castel Porziano I 144 Be97
Castelraimondo I 145 Bg94
Castel Rigone I 144 Be94
Castel Ritaldi I 144 Bf95
Castelrotto I 132 Bd87
Castel San Gimignano I 138 Bc94
Castel San Giorgio I 147 Bk99
Castel San Giovanni I 137 At90
Castel San Lorenzo I 147 Bl100
Castel San Niccolò I 138 Bd93
Castel San Pietro Terme I 138 Bd92

Castelsantangelo sul Nera I 145 Bg95
Castel Sant'Elia I 144 Be96
Castelsaraceno I 148 Bm100
Castelsardo I 140 As99
Castelsarrasin F 177 Ac92
Castelserás E 188 Su99
Casteltermini I 152 Bh105
Castelu RO 267 Cr92
Castelvecchio I 138 Bb92
Castelvecchio Subequo I 146 Bh96
Castelvetrano I 152 Bf105
Castelvetro di Modena I 138 Bb91
Castel Viscardo I 144 Be95
Castenedolo I 132 Ba90
Castéra-Verduzan F 177 Aa93
Castetpugon F 183 St93
Castets F 176 Ss93
Castex F 187 Aa94
Castiadas I 141 At102
Castielfabib E 194 Ss100
Castiello de Jaca E 187 St95
Castigaleu E 187 Ab96
Castiglioncello I 138 Ba94
Castiglione I 145 Bg96
Castiglione d'Adda I 137 Au90
Castiglione dei Pepoli I 138 Bc92
Castiglione del Lago I 144 Be94
Castiglione della Pescaia I 143 Bb95
Castiglione della Valle I 144 Be94
Castiglione delle Stiviere I 132 Ba90
Castiglione di Garfagnana I 138 Ba92
Castiglione di Ravenna I 139 Be92
Castiglione d'Orcia I 144 Bd94
Castiglione in Teverina I 144 Be95
Castiglione Messer Marino I 145 Bi97
Castiglione Olona I 131 As89
Castiglion Fibocchi I 138 Bd93
Castiglion Fiorentino I 144 Bd94
Castilblanco E 198 Sa102
Castilblanco de los Arroyos E 204 Si105
Castil de Peones E 185 So96
Castilfrío de la Sierra E 186 Sq97
Castiliscar E 176 Ss96
Castilleja de la Cuesta E 204 Sh106
Castilléjar E 206 Sp105
Castillejo de Iniesta E 200 Sr101
Castillejo de Martín Viejo E 191 Sg99
Castillejo de Mesleón E 193 Sn98
Castillejo de Robledo E 193 Sn97
Castillo de Bayuela E 192 Sl100
Castillo de Castellar E 204 Sk108
Castillo de Garcimuñoz E 200 Sq101
Castillo de las Guardas, El E 204 Sh105
Castillo de Locubín E 205 Sn105
Castillo del Romeral E 202 Rk125
Castillo de Villalpando o Torres Secas E 197 St96
Castillon-en-Couserans F 177 Ac95
Castillon-la-Bataille F 170 Su91
Castillonnès F 171 Ab91
Castilruiz E 186 Sq97
Castione CH 131 At88
Castione della Presolana I 131 Ba89
Castions di Strada I 133 Bg89
Castirla F 181 At96
Castkov SK 238 Bp83
Castlebar = Caisleán an Bharraigh IRL 86 Sb73
Castlebay GB 74 Sf67
Castlebellingham IRL 87 Sh73
Castleblakeney IRL 87 Se72
Castleblayney IRL 87 Sg72
Castlebridge IRL 91 Sf76
Castle Caereinion GB 93 So75
Castle Cary GB 98 Sp78
Castlecaulfield GB 87 Sg71
Castle Combe GB 98 Sq77
Castlecomer IRL 90 Sf75
Castlecor IRL 90 Sc76
Castledermot IRL 87 Sg75
Castle Donington GB 85 Ss75
Castle Douglas GB 80 Sn71
Castlefin IRL 86 Sf72
Castleford GB 85 Ss73
Castle Frome GB 93 Sq76
Castlegregory IRL 89 Ru76
Castle Gresley GB 85 Ss74
Castle Hedingham GB 95 Ab77
Castleisland IRL 89 Sb76
Castlemaine IRL 89 Sb76
Castlemartyr IRL 90 Sd77
Castleplunket IRL 87 Se73
Castlepollard IRL 87 Sf73
Castlerea IRL 87 Sd73
Castleton GB 84 Sr74
Castletown GB 75 So63
Castletown GBM 83 Sl72
Castletown IRL 87 Sf74
Castletown IRL 87 Sf75
Castletownbere IRL 89 Sa77
Castletownroche IRL 90 Sd76
Castletownshend IRL 89 Sb77
Castlewellan GB 83 Si72
Casto I 132 Ba90
Častolovice CZ 232 Bn80
Castranova RO 264 Ci92
Castrejón E 192 Sk98
Castrejón de la Peña E 184 Sl95
Castrelo de Miño = Barral E 182 Sd96
Castres F 178 Ae93
Castricum NL 106 Ak75
Castries F 179 Ah93
Castril E 206 Sp105
Castrillo de Don Juan E 185 Sm97
Castrillo de la Reina E 185 So97
Castrillo de la Vega E 199 Sn98
Castrillo de Murcia E 185 Sm96
Castrillo de Sepúlveda E 193 Sn98

Castrillo-Matajudíos E 185 Sm96
Castrillo-Tejeriego E 193 Sm97
Castriz E 182 Sc94
Castro CH 131 As88
Castro I 183 Sf94
Castro I 149 Br100
Castro (Carballedo) E 183 Se95
Castro (Pantón) E 183 Se95
Castrobarto E 185 So94
Castrocalbón E 184 Sl96
Castro Caldelas E 183 Sf96
Castrocaro Terme I 138 Bd92
Castrocontrigo E 184 Sh96
Castro Daire P 191 Se99
Castro de Filabres E 206 Sq106
Castro de Fuentidueña E 193 Sn98
Castro del Río E 205 Sm105
Castro dei Volsci I 146 Bg97
Castro de Rei E 183 Se95
Castro de Rei E 183 Sf94
Castro de Rey = Castro de Rei E 183 Se95
Castrojeriz E 185 Sm96
Castronuevo E 192 Sl100
Castronuño E 192 Sk99
Castronuovo di Sicilia I 152 Bh105
Castropignano I 145 Bk97
Castropol E 183 Sf93
Castrop-Rauxel D 114 Ap77
Castroreale I 153 Bl104
Castroregio I 148 Bn101
Castros E 183 Se93
Castro Urdiales E 185 So94
Castrovega di Valmadrigal E 184 Sk96
Castroverde E 183 Se96
Castroverde I 183 Sf94
Castro Verde P 202 Sd105
Castroverde de Campos E 184 Sk97
Castroverde de Cerrato E 193 Sm97
Castroviejo E 186 Sp96
Castrovillari I 148 Bn101
Castuera E 198 Si103
Çata RO 255 Cl88
Čata SK 239 Bs85
Cataeggio I 131 Aa88
Çatalca TR 281 Ck98
Catalina RO 255 Cn89
Cataloi RO 267 Cs88
Cataloluk TR 292 Cu108
Catane RO 264 Cg93
Catania I 153 Bl105
Catanzaro I 151 Bo103
Catanzaro Marina I 151 Bo103
Catarroja E 201 Su102
Cățcău RO 246 Ch86
Catenanuova I 153 Bk105
Caterham GB 104 Su78
Cateri I 181 As95
Cateri, i = Cateri F 181 As95
Caterinovca MD 249 Cs85
Caterraigo F 181 Au96
Cathair na Mart = Westport IRL 86 Sa73
Cati E 195 Aa100
Cati = Cati E 195 Aa100
Cătiaşu RO 255 Cn90
Catignano I 145 Bh96
Cătina RO 246 Ci87
Cătina RO 255 Cn90
Catino, Campo I 145 Bg97
Cativelos P 191 Se99
Catoira E 182 Sc95
Catraia Cimeira P 197 Se101
Catral E 201 St104
Catrine GB 83 Sn69
Cattenom F 162 An82
Catterick GB 85 Sr74
Catterick Garrison GB 81 Sr72
Cattolica I 139 Bf93
Cattolica Eraclea I 152 Bg106
Catus F 171 Ac91
Căuaş RO 245 Cf85
Caudebec-en-Caux F 160 Ab81
Caudete E 201 St103
Caudete de las Fuentes E 201 Ss101
Caudiel E 195 St101
Caudrot F 170 Su91
Caudry F 155 Ag90
Caujac F 177 Ac94
Caulnes F 158 Sq84
Caulonia I 151 Bn104
Caumont F 177 Ab92
Caumont F 177 Ac94
Caumont-sur-Aure F 159 St82
Caumont-sur-Durance F 179 Ak93
Caunes-Minervois F 178 Af94
Cauro F 142 As97
Căuşeni MD 257 Ct87
Causeway IRL 89 Sa76
Çauş AL 276 Ca101
Caussade F 177 Ad92
Caussens F 177 Aa93
Caussou F 178 Ad95
Cauterets F 187 Su95
Čava BIH 259 Bo90
Cava d'Aliga I 153 Bk107
Cava de'Tirreni I 147 Bk99
Cavadineşti RO 256 Cr88
Cavaglià I 130 Ar90
Cavaillon F 179 Ai93
Cavalaire-sur-Mer F 180 Ao94
Cavaleiro P 202 Sc105
Cavalese I 132 Bc88
Cavalière F 180 An94
Cavallermaggiore I 136 Aq91
Cavallino I 133 Bf90
Cava Manara I 137 At90
Cavanella I 133 Bf89
Cavarno I 131 At88
Cavarzere I 139 Be90
Cavaria I 131 As89
Cavazzo Carnico I 133 Bg88

Cavccas = Tjautjas S 29 Cb46
Čavdir TR 280 Cp97
Cave I 146 Bf97
Cave del Predil I 133 Bh88
Caveira P 182 Ps102
Ca' Venier I 139 Be91
Cavernães P 191 Se99
Cavernago I 131 Au89
Caversham GB 94 St78
Cavezzo I 138 Bc91
Caviedes E 185 Sm94
Cavignac F 170 Su90
Cavillargues F 179 Ah92
Čavle HR 134 Bi90
Cavnic RO 246 Ch85
Cavo I 143 Ba95
Cavour I 136 Ap91
Cavriago I 138 Bb91
Cavriglia I 138 Bc93
Cavru = Cauro F 142 As97
Cavtat HR 269 Br95
Cawood GB 85 Ss73
Caxarias P 196 Sc101
Caxton GB 94 Su76
Çayağzı TR 281 Cq100
Çayarevo SRB 252 Bu90
Çaylar, Le F 178 Ag93
Caylus F 171 Ad92
Cayres F 172 Ah91
Cazalegas E 192 Sl100
Cazalla de la Sierra E 204 Si105
Cazals F 171 Ac92
Căzăneşti RO 264 Cf91
Căzăneşti RO 266 Cp91
Cazanuecos E 184 Si96
Cazasu RO 256 Cq90
Cazaubon F 176 Su93
Cazaux F 170 Ss91
Cazenave F 177 Ad95
Cazères F 177 Ac94
Cazères-sur-l'Adour F 176 Su93
Cazes-Mondenard F 171 Ac92
Cazin BIH 250 Bm91
Čazma HR 135 Bo89
Cazorla E 206 So105
Cazouls-lès-Béziers F 178 Ag94
Ca' Zuliani I 139 Be91
Cea E 184 Sk96
Cea (San Cristóbal de Cea) = Cea (San Cristovo de Cea) E 183 Se96
Cé na Cille Móire = Kilmore Quay IRL 91 Sg76
Cea (San Cristovo de Cea) E 183 Se96
Ceadea E 191 Sh97
Ceadîr-Lunga MD 257 Cs88
Ceahlău RO 247 Cm86
Ceamurlia de Jos RO 267 Cs91
Ceamurlia de Sus RO 267 Cs91
Ceanánnas IRL 87 Sg73
Ceaneselli I 138 Bc90
Ceann Toirc = Kanturk IRL 89 Sc76
Ceann Trá IRL 89 Ru76
Ceapach Choinn = Cappoquin IRL 90 Se76
Ceatalchioi RO 257 Cs90
Ceatharlach IRL 91 Sg75
Ceaucé F 159 St84
Cebas E 206 Sp105
Cebolla E 192 Sl101
Cebolleros E 185 Sn96
Cebreros E 193 Sm100
Cebrones del Río E 184 Si96
Ceccano I 146 Bg97
Cece H 244 Bu86
Čečejovce SK 241 Cc83
Čečel'nyk UA 249 Ct84
Cechanivka UA 249 Ct86
Čechtice CZ 231 Bm82
Čechtín CZ 231 Bm82
Cecina I 143 Bb94
Čečina SRB 262 Ca94
Ceckley GB 84 Sr75
Ceclavín E 197 Sg101
Cecos E 183 Sg94
Cecuni MNE 261 Ca94
Çeçylówka PL 228 Cc77
Čedasai LT 214 Cl68
Cedeira E 182 Sd93
Cedillo E 197 Sf101
Cedillo del Condado E 193 Sm100
Cedofeita E 193 Sn100
Cedro P 190 Qc103
Cedros P 190 Qc103
Cée E 182 Sb95
Cefa RO 245 Cd87
Cefalù I 150 Bi104
Cefn-coed-y-cymmer GB 93 So77
Cefn-mawr GB 84 So75
Ceggia I 133 Bf90
Céglie Messapica I 149 Bq99
Céglow PL 228 Cc76
Çegrane MK 270 Cb97
Cehal RO 245 Cf86
Cehăluţ RO 245 Cf86
Cehegín E 200 Sr104
Cehlare BG 274 Cn96
Cehnice CZ 123 Bi82
Čehovo RUS 223 Cb71
Cehu Silvaniei RO 246 Cg86
Ceica RO 245 Ce87
Ceilhes-et-Rocozels F 178 Ag93
Ceillac F 180 Ao93
Ceinewydd = New Quay GB 92 Sm76
Ceinos de Campos E 184 Sk96
Ceintrey F 162 An83
Ceira P 190 Sd100
Cejč CZ 238 Bo83
Cejkov SK 241 Cd84
Čejkovice CZ 238 Bo83
Cekçyn PL 222 Br73
Çekirge TR 281 Cs100
Çekişke LT 217 Ch70
Çeków PL 227 Br77
Cela BIH 260 Br92
Cela P 182 Sd96
Celadas E 194 Ss100
Čeladná CZ 239 Br81
Čelákovice CZ 231 Bk79

Celaliye TR 280 Cp97
Celano I 146 Bh96
Čelanova E 183 Se96
Celaru RO 264 Ci92
Celbridge IRL 88 Sg74
Çelebi TR 280 Cn99
Çelebibağ TR 289 Bo93
Čelebići BIH 259 Bo93
Čelebići BIH 261 Bs94
Celerina CH 131 Au87
Celestynów PL 228 Cc77
Čelić BIH 261 Bs91
Čelico I 151 Bn102
Čelikovo Polje BIH 261 Bs94
Čeliševo BG 266 Cn93
Čelina CZ 231 Bi81
Čelinac BIH 260 Bp91
Celiny PL 233 Bt80
Celiny PL 234 Cb79
Celje SLO 135 Bl88
Cella E 194 Ss100
Cella F 161 Af87
Celldömölk H 242 Bp86
Celle D 109 Ba75
Celle di Bulgheria I 148 Bl100
Celle-en-Morvan, La F 167 Ai86
Celle-Guenand, La F 166 Ab87
Celle Ligure I 175 As92
Celleno I 144 Be95
Celles B 112 Ag79
Celles B 156 Aa80
Celles F 170 Aa90
Celle-Saint-Avant, La F 166 Ab86
Celles-sur-Belle F 165 Su88
Celles-sur-Plaine F 163 Ao84
Cellino Attanasio I 145 Bh95
Cellino San Marco I 149 Bq100
Celon F 166 Ac87
Čelopeč BG 272 Ci95
Čelopečene BG 267 Cr93
Čelopeci MK 270 Cb98
Čelopek MK 270 Cc97
Celorico da Beira P 191 Sf99
Celorico de Basto P 191 Se98
Çeltikköy TR 281 Cr98
Çembra I 132 Bc88
Čemerno BIH 269 Bs94
Ceminac HR 251 Bs89
Cemmaes Road GB 92 Sn75
Cenad RO 252 Bu88
Cenade RO 254 Ci88
Cenajo E 200 Sr104
Cenarth GB 92 Sm76
Cencenighe Agordino I 132 Bd88
Cenei RO 253 Cb89
Čeneköy TR 280 Cp98
Ceneselli I 138 Bc90
Cénevières F 171 Ad92
Cengio I 175 Ar92
Cenicero E 186 Sp96
Cenicientos E 193 Sm100
Cenizate E 200 Sr102
Cenon F 170 St91
Cenović B 266 Cp92
Cenovo BG 265 Cm93
Censerey F 168 Ai86
Çenta SRB 261 Ca90
Centallo I 136 Aq91
Centelles E 189 Ae97
Centenillo, El E 199 Sn104
Cento I 138 Bc91
Centola I 148 Bl100
Centovalli CH 131 As88
Centuripe I 153 Bk105
Cepagatti I 145 Bh96
Čepelare BG 273 Ck96
Čepikuće HR 268 Bs95
Cepin HR 251 Bs89
Cepinci BG 274 Ck98
Cepleniţa RO 248 Cq86
Čepljani BY 215 Cg68
Çepões P 191 Se99
Cepos P 191 Se100
Cepovan SLO 134 Bh88
Ceppo Morelli I 130 Ar89
Ceprano I 146 Bh97
Ceptura de Jos RO 266 Cn90
Čepukai LT 129 Co69
Čepure SRB 263 Cr93
Cer MK 270 Cc98
Ceralije HR 251 Bq89
Cerami I 153 Bk105
Ćeran F 171 Ad96
Cerani BIH 251 Bq91
Ceranica Gora MNE 269 Bt95
Cerano I 131 As90
Ceranów PL 229 Ce75
Ceraşu RO 255 Cn90
Cerät RO 264 Ch92
Céravë AL 276 Cb99
Cerbaia I 143 Bc93
Cerbăl RO 254 Cf89
Cerbère F 178 Ai95
Cercadillo E 193 Sp99
Cercado E 193 Sm100
Cercal P 196 Sc102
Cercal P 202 Sc105
Čerčany CZ 231 Bk81
Cerceda E 182 Sc94
Cerceda E 182 Sd95
Cerceda E 193 Sm99
Cercedilla E 193 Sm99
Cercemaggiore I 147 Bk98
Cerchezu RO 267 Cr93
Cerchiara di Calabria I 148 Bn101
Cercs E 189 Ad96
Cercy-la-Tour F 167 Ah87
Cerda I 150 Bh105
Cerdanyola del Vallès E 189 Ae98
Cerdedelo E 183 Sf96
Cerdedo E 182 Sd95
Cerdeira P 191 Sf99
Cerdeira P 191 Sg99
Cerdon F 167 Ae85
Cère LV 213 Cd66
Cerea I 138 Bc90
Cereceda E 185 Sn96
Cerecinos de Campos E 184 Sk97
Cered H 240 Bu84
Ceregnano I 138 Bd90

Cerekvice nad Loučnou CZ 232 Bn81
Čerekwia PL 232 Bq80
Céré-la-Ronde F 166 Ac86
Cérelles F 166 Ab85
Čeremykino RUS 65 Cu61
Čerenča BG 266 Co94
Cerenzia I 151 Bo102
Čerepovo BG 274 Cn96
Ceres I 130 Ap90
Čereša BG 275 Cp95
Ceresara I 132 Bb90
Cerese I 138 Bb90
Čeršk BY 219 Co71
Certaldo I 143 Bc93
Certeju de Sus RO 254 Cf89
Certeşti RO 256 Cq88
Certeze RO 246 Cg85
Certeze, Huta- RO 246 Cg85
Čertižne SK 234 Cd82
Čertov SK 239 Br82
Cerva P 191 Se98
Cervantes = San Román E 183 Sf95
Cervara I 137 Au92
Cervarezza I 138 Ba92
Cervaro I 146 Bh98
Cervatos de la Cueza E 184 Sl96
Červen BG 274 Ck97
Červen BG 265 Cn93
Červenakeř AL 270 Cb99
Červená Mogila BG 272 Cg94
Červená Řečice CZ 237 Bl81
Červená Skala SK 240 Ca83
Červena Voda BG 265 Cn93
Červená Voda BG 265 Cn93
Červen Brjag BG 272 Ci94
Červenci BG 266 Cp93
Červené Janovice CZ 231 Bl81
Cervenia RO 265 Cl93
Červený Kameň SK 239 Br82
Červený Kostelec CZ 231 Bn80
Cervera E 188 Ac97
Cervera de Buitrago E 193 Sn99
Cervera de la Cañada E 194 Sr98
Cervera del Llano E 200 Sq101
Cervera del Río Alhama E 186 Sr96
Cervera de Maeste = Cervera de Maestrat E 195 Aa100
Cervera de Maestrat E 195 Aa100
Cervera de Pisuerga E 184 Sl95
Cervere I 175 Aq91
Cervesina I 137 At90
Cerveteri I 144 Be97
Cervia I 139 Be92
Cerviá = Cerviá de les Garrigues E 188 Ab98
Cerviá de les Garrigues E 188 Ab98
Cerviá de Ter E 189 Af96
Cervières F 174 Ao91
Cervignano del Friuli I 134 Bg89
Cervinara I 147 Bk98
Cervione F 181 At96
Cervioni = Cervione F 181 At96
Cervo I 175 Aq91
Cervo I 183 Sf93
Çervo I 181 Ar93
Červona Hreblja = Popova Hreblja UA 249 Ct84
Červonoarmijs'ke = Kubej UA 257 Cs89
Cervonyj Jar UA 257 Ct89
Cerzeto I 151 Bn101
Cesana Torinese I 136 Ao91
Cesano I 139 Bg92
Cesano Boscone I 131 At90
Cesara I 175 Ar89
Cesarica HR 258 Bi91
Cesarò I 153 Bk105
Cesarzowice PL 226 Bo78
Cescau F 187 St94
Cesena I 139 Be92
Cesenatico I 139 Be92
Čes`ila BY 219 Cp70
Cēsis LV 214 Cl66
Česká Bělá CZ 231 Bm81
Česká Kamenice CZ 231 Bi79
Česká Kubice CZ 230 Bf82
Česká Lípa CZ 231 Bk79
Česká Metuje CZ 232 Bn79
Česká Skalice CZ 231 Bn80
Česká Třebová CZ 232 Bn81
České Budějovice CZ 123 Bk82
České Libchavy CZ 232 Bn80
České Velenice CZ 237 Bk83
Český Brod CZ 231 Bk80
Český Dub CZ 231 Bk79
Český Krumlov CZ 123 Bi83
Český Těšín CZ 233 Bs81
Çeşme TR 285 Cn104
Çeşmeli TR 281 Cq98
Cesole I 138 Bb90
Cespedosa E 192 Si99
Cessalto I 133 Bf89
Cessenon-sur-Orb F 178 Ag94
Cessford GB 79 Sq69
Cessières F 161 Ah81
Cessieu F 173 Al89
Cesson F 158 Sp83
Çesson-Sévigné F 158 Sr84
Çestimensko BG 266 Cp93
Cestin CZ 231 Bl81
Cestobrodica SRB 261 Ca93
Cesvaine LV 214 Cn67
Cetariu RO 245 Cd86
Cetate RO 247 Ck86
Cetate RO 254 Cg89
Cetate RO 264 Cg93
Cetatea de Baltă RO 254 Ci88
Cetăţeni RO 255 Cl90
Cetibeli TR 292 Cr106
Cetina E 194 Sr98
Cetina HR 259 Bn93
Cetingrad HR 259 Bm90
Cetinje MNE 269 Bs96
Četirci BG 272 Cf96
Ceton F 160 Ab84
Cetona I 144 Bd95
Cetraro I 151 Bn102
Ceuaşu de Câmpie RO 255 Ck87
Ceuti E 205 Sk109
Ceutí E 201 Ss104
Čevetjävri = Sevettijärvi FIN 25 Cs41

Cevico de la Torre E 185 Sm97
Cevico Navero E 185 Sm97
Cevins F 174 An89
Cevio CH 131 As88
Çevizköy TR 281 Cq97
Čevo MNE 269 Bs95
Cewica PL 221 Bg72
Cewków PL 235 Cf80
Ceylanköy TR 281 Cp97
Ceyrat F 172 Ag89
Ceyzériat F 168 Al88
Cézanne, Refuge F 174 An91
Cezieni RO 264 Ci92
Chaam NL 113 Ak77
Chabanais F 171 Ab89
Chabanière F 173 Al89
Chabafovice CZ 230 Bh79
Chabeuil F 173 Al91
Chabielice PL 227 Bt78
Chablis F 167 Ah85
Chabreloche F 172 Ah89
Chabris F 166 Ad86
Chacim P 191 Sg98
Chadziloni BY 218 Ck73
Chaffois F 169 An87
Chagey F 169 Ao85
Chagford GB 97 Sn79
Chagny F 168 Ak87
Chaillac F 166 Ac88
Chailland F 159 St84
Chaillé-les-Marais F 165 Ss88
Chailles F 166 Ac85
Chailley F 161 Ah84
Chaillol F 174 An91
Chailly-en-Gâtinais F 161 Af85
Chailly-sur-Armançon F 168 Ai86
Chaintrix-Bierges F 161 Ai83
Chaise-Dieu, La F 172 Ah90
Chaize-Giraud, La F 164 Sr87
Chaize-le-Vicomte, La F 165 Ss87
Chajew PL 227 Br77
Chalabre F 178 Ae95
Chalais F 170 Aa90
Chalamera E 195 Aa97
Chalamont F 173 Al89
Chalancey F 168 Al85
Chale GB 98 Ss79
Chalet-du-Gioberney F 174 An91
Chalets-de-Laval F 174 Ao90
Chalètre-sur-Loing F 161 Af85
Chalindrey F 168 Al85
Chalivoy-Milon F 167 Af87
Challacombe GB 97 Sn78
Challain-la-Potherie F 165 Ss85
Challans F 164 Sr87
Challes-les-Eaux F 174 Am89
Challuy F 167 Ag87
Chalmazel-Jeansagnière F 172 Ah89
Chalmoux F 167 Ah87
Chalonnes-sur-Loire F 165 St86
Châlons-en-Champagne F 161 Ai83
Châlons-sur-Marne = Châlons-en-Champagne F 161 Ai83
Chalon-sur-Saône F 168 Ak87
Chalo-Saint-Mars F 160 Ae84
Chałupki PL 233 Bf81
Chałupy PL 222 Bs71
Châlus F 171 Ab89
Cham CH 125 Ar86
Cham D 236 Bf82
Chamagnieu F 173 Al89
Chambéria F 168 Am88
Chambéry F 174 Am89
Chambilly F 167 Ai88
Chamblet F 167 Af88
Chambley-Bussières F 119 Am82
Chambly F 160 Ae82
Chambois F 159 Aa83
Chambolle-Musigny F 168 Ak86
Chambon-la-Forêt F 160 Ae84
Chambon-Sainte-Croix F 166 Ad88
Chambon-sur-Lignon, Le F 173 Ai90
Chambon-sur-Voueize F 167 Ae88
Chambord F 166 Ad85
Chamborêt F 171 Ac88
Chambost-Allières F 173 Ak88
Chambray F 160 Ac82
Chambre, la F 174 An90
Chamerau D 123 Bf82
Chammünster D 236 Bf82
Chamonix-Mont-Blanc F 130 Ao89
Chamoux-sur-Gelon F 174 An89
Chamoy F 161 Ag84
Champagnac-le-Vieux F 172 Ah90
Champagné F 159 Aa84
Champagne-en-Valromey F 173 Am90
Champagne-Mouton F 170 Aa89
Champagné-Saint-Hilaire F 166 Aa88
Champagne-sur-Seine F 161 Af84
Champagney F 169 Ao85
Champagnole F 168 Am87
Champagnolles F 170 St89
Champagny-en-Vanoise F 130 Ao90
Champaubert F 161 Ah83
Champcevrais F 167 Af87
Champdeniers-Saint-Denis F 165 Su88
Champdieu F 173 Ai89
Champ-d'Oiseau F 168 Ai85
Champdôtre F 168 Al86
Champdray F 163 Ao84
Champeaux F 159 Ss84
Champeaux F 161 Af83
Champeix F 172 Ag89
Champenoise, La F 166 Ad87
Champenoux F 124 An83
Champéry CH 130 Ao88
Champex CH 174 Ap88
Champier F 173 Al90
Champigné F 165 St85
Champignelles F 167 Ag85
Champignol-lez-Mondeville F 162 Ak84
Champigny F 161 Ag84
Champigny-sur-Veude F 166 Aa86
Champillet F 166 Ae87

Champlemy F 167 Ag86
Champlitte F 168 Am85
Champlive F 169 An86
Champniers-et-Reilhac F 171 Ab89
Champoléon F 174 An91
Champoluc I 130 Aq89
Champorcher F 130 Aq89
Champrond-en-Gâtine F 160 Ac84
Champ-Saint-Père, Le F 165 Ss87
Champs-de-Losque, Les F 159 Ss82
Champs-sur-Tarentaine-Marchal F 172 Af90
Champs-sur-Yonne F 167 Ah85
Champtoceaux F 165 Ss86
Champvans F 168 Am86
Chamrousse F 174 Am90
Chamusca P 191 Se100
Chamusca P 196 Sd102
Chan, A (Cotobade) E 182 Sd96
Chanac F 172 Ag92
Chana de Somoza E 183 Sh96
Chanas F 173 Ak90
Chancelade F 171 Ab90
Chancelaria P 196 Sc101
Chancelaria P 197 Se102
Chancia F 168 Am88
Chancy CH 168 Am88
Chandai F 160 Ab83
Chandolin F 169 Aq88
Chandrexa (Chandrexa de Queixa) E 183 Sf96
Chañe E 193 Sm98
Change, Le F 171 Ab90
Changy F 167 Ah88
Chaniers F 170 St89
Chanonrock IRL 88 Sg73
Chantada E 183 Se95
Chantelle F 167 Af88
Chanteloup F 165 St87
Chanteloup F 173 Ak90
Chantemerle F 174 Ao91
Chantenay-Saint-Imbert F 167 Ag87
Chantilly F 160 Ae82
Chantonnay F 165 Ss87
Chantraus F 169 An86
Chants CH 131 Au87
Chao E 183 Se94
Chao de Pousadoiro (Ribeira de Piquín) E 183 Sf94
Chaon F 166 Ae85
Chaource F 161 Ai84
Chapareillan F 174 Am90
Chapeau F 167 Ah88
Chapeau-Rouge F 155 Ah80
Chapela E 182 Sc96
Chapelaude, La F 167 Af88
Chapel-en-le-Frith GB 84 Sr74
Chapelle, La F 165 Ss85
Chapelle, La F 158 Sq85
Chapelle-au-Mans, La F 167 Ah87
Chapelle-au-Riboul, La F 159 Su84
Chapelle-aux-Bois, La F 124 An84
Chapelle-aux-Chasses, La F 167 Ah87
Chapelle-Bouëxic, La F 158 Sr85
Chapelle-d'Angillon, La F 167 Ae86
Chapelle-du-Noyer, La F 160 Ac84
Chapelle-en-Valgaudémar, la F 174 An91
Chapelle-en-Vercors, La F 173 Al91
Chapelle-Glain, La F 165 Ss85
Chapelle-la-Reine, La F 161 Af84
Chapelle-Laurent, La F 172 Ag90
Chapelle-Rainsouin, La F 159 St84
Chapelle-Rousselin, La F 165 St86
Chapelle-Royale F 160 Ac84
Chapelle-Saint-Laurent, La F 165 Su87
Chapelle-Saint-Luc, La F 161 Ai84
Chapelle-Saint-Martial, La F 171 Ad88
Chapelle-Saint-Quillain, La F 168 Am86
Chapelle-Saint-Sauveur, La F 165 St86
Chapelle-Saint-Sépulcre, La F 161 Af84
Chapelle-Saint-Ursin, La F 167 Ae86
Chapelle-sur-Erdre, La F 164 Sr86
Chapelle-Thémer, La F 165 St87
Chapelle-Vendômoise, La F 166 Ac85
Chapelotte, La F 167 Af86
Chapel St. Leonards GB 85 Aa74
Chapelton GB 97 Sm78
Chapeltown GB 85 Ss74
Chapieux, les F 174 Ao89
Chappel GB 95 Ab77
Chappes F 172 Ag89
Charbinowice PL 234 Cb80
Charbogne F 161 Ak81
Charbonnières-les-Bains F 173 Ak89
Charbowo PL 226 Bg75
Charches E 206 Sg106
Charco del Pino E 202 Rg124
Charco del Tamujo E 199 Sn102
Chard GB 97 Sp79
Chardogne F 162 Al83
Charenton-du-Cher F 167 Af87
Charité-sur-Loire, La F 167 Ag86
Charlbury GB 93 Ss77
Charleroi B 113 Ai80
Charlestown IRL 82 Sc73
Charlestown of Aberlour GB 75 So66
Charleval F 160 Ac82
Charleville = Râth Luirc IRL 90 Sc76
Charleville-Mézières F 156 Ak81
Charlieu F 168 Ai88
Charlottenberg S 58 Be61
Charlton on Trent GB 85 St74
Charly F 161 Ag83
Charmant F 170 Aa90
Charmé F 170 Aa89
Charmes F 124 An84
Charmey CH 169 Ap87
Charmoille F 169 An86
Charmont F 162 Ak83
Charmouth GB 97 Sp79

Charnequinha Silveiras P 202 Sc105
Charnizay F 166 Ab87
Charnoz F 173 Al89
Charny-Orée-de-Puisaye F 161 Ag85
Charny-sur-Meuse F 162 Al82
Charolles F 168 Ai88
Charośae BY 219 Cq71
Chârost F 166 Ae87
Charras F 170 Aa89
Charron F 165 Ss88
Charroux F 166 Aa88
Chars F 160 Ad82
Charsfield GB 95 Ac76
Charsonville F 160 Ad85
Charsznica PL 234 Bu80
Chartres F 160 Ad84
Chartre-sur-le-Loir, La F 166 Ab85
Chartrettes F 173 Al91
Châs de Tavares P 191 Se99
Chassaing, le F 171 Ad90
Chassant F 160 Ac84
Chasse-sur-Rhône F 173 Ak90
Chassepierre B 156 Al81
Chasseradès F 172 Ah91
Chassey-Beaupré F 162 Al84
Chassigny-Aisey F 168 Al85
Chassillé F 159 Su84
Chastanier F 172 Ah91
Chastellux-sur-Cure F 167 Ah86
Châtaigneraie, La F 165 St87
Chatain F 170 Aa88
Château-Arnoux F 180 An92
Châteaubourg F 159 Ss84
Châteaubriant F 165 Ss85
Château-Chervix F 171 Ac89
Château-Chinon F 167 Ah86
Château-des-Prés F 168 Am87
Château-d'Oex F 169 Ap88
Château-d'Oléron, Le F 170 Ss89
Château-du-Loir F 166 Aa85
Châteaudun F 160 Ac84
Châteaufort F 160 Ae83
Château-Garnier F 166 Aa88
Châteaugiron F 158 Sr84
Château-Gontier F 159 St85
Château-Landon F 161 Af84
Château-Larcher F 166 Aa88
Château-la-Vallière F 166 Aa85
Château-l'Évêque F 171 Ab90
Châteaulin F 157 Sm84
Châteaumeillant F 166 Ae87
Châteauneuf F 168 Ai88
Châteauneuf-de-Galaure F 173 Ak90
Châteauneuf-de-Randon F 172 Ah91
Châteauneuf-d'Ille-et-Villaine F 158 Sr83
Châteauneuf-du-Faou F 157 Sn84
Châteauneuf-du-Pape F 179 Ak92
Châteauneuf-en-Thymerais F 160 Ac83
Châteauneuf-la-Forêt F 171 Ad89
Châteauneuf-le-Rouge F 180 Am94
Châteauneuf-les-Bains F 172 Af88
Châteauneuf-sur-Charente F 170 Su89
Châteauneuf-sur-Cher F 167 Ae87
Châteauneuf-sur-Loire F 160 Ae85
Châteauneuf-sur-Sarthe F 165 Su85
Châteauneuf-Val-de-Bargis F 167 Ag86
Châteauponsac F 166 Ac88
Château-Porcien F 161 Ai81
Château-Queyras F 136 Ao91
Châteauredon F 180 An92
Châteaurenard F 161 Af85
Châteaurenard F 179 Ak93
Château-Renault F 166 Ab85
Châteauroux F 166 Ad87
Châteauroux F 174 Ao91
Château-Salins F 119 Ao83
Château-Thierry F 161 Ag82
Châteauvert F 180 An94
Châteauvieux F 180 Ao93
Châteauvilain F 162 Ak84
Châtel F 130 Ao88
Châtelaillon-Plage F 165 Ss88
Châtelard, Le F 174 An89
Châtelaudren F 158 Sp83
Châtelblanc F 169 An87
Châtel-Censoir F 167 Ah85
Châtel-de-Neuvre F 167 Ag88
Châteldon F 172 Ah89
Châtelet B 113 Ak80
Châtelet, Le F 167 Ae87
Châtelet-en-Brie, Le F 161 Af83
Châtel-Gérard F 167 Ai85
Châtelguyon F 172 Ag89
Châtellerault F 166 Ab87
Châtel-Montagne F 167 Ah88
Châtel-Saint-Denis CH 130 Ao87
Châtel-sur-Moselle F 124 An84
Châtelus-le-Marcheix F 171 Ad89
Châtelus-Malvaleix F 166 Ae88
Châtenois F 124 Ap84
Châtenois F 162 Am84
Châtenois-les-Forges F 169 Ao85
Châtenoy F 160 Ae85
Châtenoy-le-Royal F 168 Ak87
Chatham GB 95 Ab78
Châtillon F 169 Ao88
Châtillon-Coligny F 167 Af85
Châtillon-de-Michaille F 168 Am88
Châtillon-en-Bazois F 167 Ah86
Châtillon-en-Diois F 173 Al91
Châtillon-en-Vendelais F 159 Ss84
Châtillon-la-Palud F 173 Al89
Châtillon-le-Roi F 160 Ae84
Châtillon-sur-Chalaronne F 168 Ak88
Châtillon-sur-Colmont F 159 St84
Châtillon-sur-Indre F 166 Ac87
Châtillon-sur-Loire F 167 Af86
Châtillon-sur-Marne F 161 Ah82
Châtillon-sur-Seine F 162 Ak85
Châtre, la F 166 Ae87
Châtres-sur-Cher F 166 Ad86
Chatteris GB 95 Aa76

Chatton GB 81 Sr69
Chauché F 165 Ss87
Chauchina E 205 Sn106
Chaudes-Aigues F 172 Ag91
Chaudeyrac F 172 Ah91
Chaudfontaine B 119 Am79
Chaudon-Norante F 180 An93
Chaudron-en-Mauges F 165 St86
Chauffailles F 168 Ai88
Chauffayer F 174 An91
Chauffour-lès-Bailly F 161 Ai84
Chaulnes F 155 Af81
Chaumard F 167 Ah86
Chaume, la F 164 Sr88
Chaume-les-Baigneux F 168 Ak85
Chaumergy F 168 Al86
Chaumes-en-Brie F 161 Af83
Chaumes-en-Retz F 164 Sr86
Chaumont F 162 Al84
Chaumont-en-Vexin F 160 Ad82
Chaumont-Gistoux B 156 Ak79
Chaumont-Porcien F 161 Ai81
Chaumont-sur-Loire F 166 Ac86
Chaumont-sur-Tharonne F 166 Ad85
Chaunay F 165 Aa88
Chauny F 161 Ag81
Chaus F 182 Sd97
Chaussée-Saint-Victor, La F 166 Ac85
Chaussée-sur-Marne, La F 161 Ak83
Chaussin F 168 Al87
Chauvé F 164 Sr86
Chauvigny F 166 Ab87
Chaux F 169 Ao85
Chaux-de-Fonds, La CH 130 Ao86
Chavagnac F 171 Ac90
Chavagnes-les-Redoux F 165 St87
Chavanat F 171 Ad89
Chavanay F 173 Ak90
Chavanges F 162 Ak83
Chavannes-sur-Suran F 168 Al88
Chave F 182 Sc95
Chaves = Chave F 182 Sc95
Chaveyriat F 168 Al88
Chavornay CH 169 Ao87
Chawston GB 94 Sr78
Chazelles-sur-Lyon F 173 Ai89
Chazé-sur-Argos F 165 St85
Chbany CZ 230 Bg80
Cheadle GB 84 Sr74
Cheadle GB 84 Sr75
Cheb CZ 230 Be80
Checa E 194 Sr99
Chechło PL 233 Bu80
Chęciny PL 234 Ca79
Checy F 166 Ae85
Chedburgh GB 95 Ab76
Cheddar GB 97 Sp78
Chedworth GB 93 Sr77
Chef-Boutonne F 165 Su88
Cheglevict RO 252 Ca88
Chef, Bicaz- RO 247 Cm87
Cheia RO 253 Cd88
Cheia RO 267 Cr91
Cheles E 197 Sf103
Chelford GB 84 Sq74
Chelle-Debat F 187 Aa94
Chełm PL 229 Cg79
Chelmac RO 253 Cc88
Chełmek PL 233 Bt80
Chelmiec PL 240 Cb81
Chełmno PL 222 Br74
Chełmno PL 227 Bs76
Chelmondiston GB 95 Ac77
Chelmsford GB 95 Ab78
Chełmsko Śląskie PL 231 Bn79
Chełmża PL 222 Bs74
Cheltenham GB 94 Sq77
Chelva E 201 St101
Chemazé F 165 St85
Chemenot F 168 Am87
Chémeré-le-Roi F 159 St85
Chémery F 166 Ac86
Chémery-Chéhéry F 162 Ak81
Chemillé-en-Anjou F 165 St86
Chemillé-sur-Dême F 166 Ab85
Chemilly F 167 Ah88
Chemin F 168 Al86
Cheminot F 119 An83
Chemiré-le-Gaudin F 159 Su85
Chemnitz D 117 Bf79
Chenac-Saint-Seurin-d'Uzet F 170 St89
Chenay F 165 Su88
Chêne-Bourg CH 169 An88
Chênehutte-Trèves-Cunault F 165 Su86
Chénelette F 168 Ak88
Chêne-Pignier F 171 Ab89
Chénérailles F 166 Ae88
Chenoise F 161 Ag83
Chenonceaux F 166 Ac86
Chenôve F 168 Al86
Chens-sur-Léman F 169 An88
Chenu F 166 Aa85
Cheny F 161 Ah85
Chepoix F 160 Ae81
Chepstow GB 97 Sp77
Chera E 201 St101
Cherain B 119 Am80
Cherasco I 175 Aq91
Cherbonnières F 170 Su89
Cherbourg-en-Cotentin F 158 Sr81
Cherbourg-Octeville = Cherbourg-en-Cotentin F 158 Sr81
Chereluş RO 245 Cd88
Chérences-le-Roussel F 159 Ss83
Cheresig RO 245 Cc86
Cherestur RO 252 Ca88
Chiṣinău RO 247 Cn88
Cherisindia RO 245 Cc88
Chiṣinău-Criṣ RO 245 Cd87
Cherrueix F 158 Sr83
Chéry F 161 Af84
Chéroy F 161 Af84
Cher = Xert E 195 Aa99
Chertsey GB 94 Su78
Chervers-Châtelars F 171 Ab89
Cherves-Richemont F 170 Su89
Cherveux F 165 Su88
Chesham GB 94 St77
Cheshunt GB 94 Su77
Chesley F 161 Ah85
Chesne, Le F 162 Ak81

Chessy F 173 Ak89
Chessy-lès-Prés F 161 Ah84
Cheste E 201 St102
Chester GB 93 Sp74
Chesterfield GB 93 Ss74
Chester-le-Street GB 81 Sr71
Chetani RO 254 Ci88
Chetrosu MD 248 Cq84
Chevagnes F 167 Ah87
Chevanceaux F 170 Su90
Chevannes F 167 Ag85
Cheverşu Mare RO 253 Cc89
Chevigny, Libramont- B 156 Al81
Chevillon F 162 Al83
Chevillon F 167 Ag85
Cheviré-le-Rouge F 165 Su85
Chèvrefosse F 163 Ao84
Chew Magna GB 98 Sp78
Chewton Mendip GB 98 Sp78
Chey F 165 Su88
Cheylade F 172 Af90
Cheyssieu F 173 Ak90
Cheylard, Le F 173 Ai91
Chezal-Benoît F 166 Ae87
Chèze, La F 158 Sp84
Chezelles F 166 Aa86
Chézery-Forens F 168 Am88
Chialamberto I 130 Ap90
Chiampo I 132 Bc89
Chianale I 174 Ap91
Chianciano Terme I 144 Bd94
Chianni I 138 Bb94
Chiappera I 136 Ao91
Chiaramonte Gulfi I 153 Bk106
Chiaramonti I 140 As99
Chiaravalle I 139 Bg93
Chiaravalle I 151 Bn103
Chiareggio I 131 Au88
Chiari I 131 At89
Chiaromonte I 148 Bn100
Chiasna I 138 Bd93
Chiasso CH 153 At89
Chiatona I 149 Bp99
Chiatra F 142 At96
Chiavari I 137 At92
Chiavenna I 131 At88
Chichè F 165 Su87
Chichester GB 98 St79
Chiching RO 255 Cm89
Chicklade GB 94 Sq78
Chiclana de la Frontera E 204 Sh108
Chiclana de Segura E 200 So104
Chiddingfold GB 98 St78
Chiddingstone GB 154 Aa78
Chideock GB 97 Sp79
Chieming D 236 Bf85
Chienes I 132 Bd87
Chieri I 136 Aq90
Chiesa I 132 Bc89
Chiesa in Valmalenco I 131 Au88
Chiesazza I 138 Bd90
Chies d'Alpago I 133 Be88
Chiesina Uzzanese I 138 Bb93
Chieti I 145 Bi96
Chieuti I 147 Bl97
Chieveley GB 93 Ss78
Chièvres B 155 Ah79
Chigné F 166 Aa85
Chignolo Po I 137 At90
Chigy F 161 Ag84
Chiheru de Jos RO 255 Ck87
Chilches = Xilxes E 201 Su101
Chilham GB 99 Ab78
Chilia Veche RO 257 Ct90
Chilivani I 140 As99
Chillarón de Cuenca E 194 Sq100
Chilleurs-aux-Bois F 160 Ae84
Chillingham GB 81 Sr69
Chillón E 198 Sl103
Chilluévar E 206 So104
Chiloeches E 193 So99
Chimay B 156 Ai80
Chimeneas E 205 Sn106
Chimparra E 182 Sd93
Chinchilla de Monte Aragón E 200 Sr103
Chinchón E 193 So100
Chinnor GB 94 St77
Chinon F 165 Aa86
Chinteni RO 246 Ch87
Chio E 202 Rg124
Chiochiș RO 246 Ci87
Chioggia I 139 Be90
Chiojdu RO 255 Cn90
Chiojdeni RO 255 Cp89
Chiopčiči UA 235 Cg81
Chioselna Rusa MD 257 Cs88
Chipiona E 203 Sh107
Chippenham GB 93 Sq78
Chippenham GB 95 Aa76
Chipping GB 84 Sp73
Chipping Campden GB 94 Sr76
Chipping Norton GB 93 Sr77
Chipping Ongar GB 95 Aa77
Chipping Warden GB 94 Ss76
Chiprana E 188 Su98
Chirac F 172 Ag91
Chiraleș RO 246 Ci86
Chirens F 173 Am90
Chiriet-Lunga MD 257 Cs88
Chirivel E 206 Sq105
Chirk GB 84 So75
Chirnogeni RO 267 Cr93
Chirnogi RO 266 Co92
Chirnside GB 81 Sq69
Chirpär RO 255 Ck89
Chirsova MD 257 Cs88
Chisa F 142 At97
Chiscani RO 256 Cq90
Chiseldon GB 98 Sr77
Chiselet RO 266 Co92
Chiṣineu-Criṣ RO 245 Cd87
Chiṣlaz RO 245 Cc86
Chiṣoda RO 253 Cb89
Chitcani MD 257 Ct87
Chitignano I 138 Be94
Chitila RO 265 Cm91
Chitray F 166 Ac87
Chittering GB 95 Aa76
Chiuiești RO 246 Ch86

Chiusa I 132 Bd87
Chiusa, Rifugio I 132 Bd87
Chiusa di Pesio I 175 Aq92
Chiusaforte I 134 Bg88
Chiusa Sclafani I 152 Bg105
Chiusdino I 143 Bc94
Chiusi I 144 Bd94
Chiusi della Verna I 138 Bd93
Chiuza RO 246 Ci86
Chiva E 201 St102
Chivasso I 136 Aq90
Chizé F 165 Su88
Chjatra = Chiatra F 142 At96
Chłaba SK 239 Bs85
Chłaniów PL 235 Cf79
Chłapowo PL 226 Bp76
Chlebnice SK 239 Bt82
Chlebowo PL 118 Bk76
Chlewiska PL 228 Cb78
Chlivčany UA 235 Ch80
Chlopiatyn PL 235 Ch80
Chlopice PL 235 Cf81
Chlopków PL 235 Cf79
Chlopowo PL 221 Bn73
Chludowo PL 226 Bo75
Chlum CZ 238 Bo81
Chlumec CZ 118 Bh79
Chlumec nad Cidlinou CZ 231 Bl80
Chlum u Třeboně CZ 237 Bk83
Chmeľov SK 241 Cc82
Chmiel Drugi PL 229 Cf78
Chmielek PL 235 Cf80
Chmieleń PL 231 Bl79
Chmielewo PL 228 Cb75
Chmielnik PL 234 Cb79
Chmielnik PL 235 Ce81
Chmielno PL 222 Br72
Chmielno PL 226 Bm78
Chobienia PL 226 Bn75
Choceň CZ 232 Bn80
Choceň PL 227 Bt76
Chocerady PL 231 Bk81
Chochołów PL 233 Bu82
Chocianów PL 226 Bm78
Chociw PL 228 Ca77
Chociwel PL 220 Bl74
Chocz PL 226 Bq77
Choczewo PL 222 Bq71
Chodaki PL 227 Bs77
Chodecz PL 227 Bt76
Chodel PL 229 Ce78
Chodov CZ 230 Bf80
Chodová Planá CZ 230 Bf81
Chodzież PL 221 Bo75
Chojna PL 220 Bi75
Chojnice PL 221 Bq73
Chojno PL 226 Bp77
Chojnów PL 226 Bm78
Cholderton GB 98 Sr78
Cholet F 165 St86
Chollonges F 168 Am88
Cholmok UA 241 Ce83
Cholms'ke UA 257 Ct89
Chomęciska Małe PL 235 Cg79
Chomentów PL 234 Cb79
Chomérac F 173 Ak91
Chomutov CZ 118 Bg80
Chon'kivci UA 248 Cq83
Choňkovce SK 241 Ce83
Chorges F 174 An91
Chorin D 220 Bh75
Chorley GB 84 Sp73
Chornice CZ 232 Bo81
Choroń PL 233 Bt79
Choroszcz PL 224 Cf74
Chorzele PL 223 Cb74
Chorzów PL 233 Bs80
Chosebuz = Cottbus D 118 Bi77
Choszczewo PL 227 Bs77
Choszczno PL 220 Bl74
Chotcza PL 228 Cd78
Chotěboř CZ 231 Bm81
Chotěšov CZ 231 Bk79
Chotilsko CZ 231 Bm79
Chotjačiv UA 235 Ci79
Chotomów PL 228 Cb76
Chotyn UA 248 Cn83
Choustník CZ 231 Bl81
Chouto P 196 Sd102
Chouzy-sur-Cisse F 166 Ac85
Chozas de Canales E 193 Sm100
Chrabąly PL 229 Cg78
Chrást CZ 123 Bg81
Chrast CZ 232 Bm81
Chrastava CZ 231 Bk79
Chřibská CZ 231 Bj79
Chřič CZ 123 Bh81
Chrisoupoli GR 157 Sr78
Christchurch GB 98 Sr79
Christianshede DK 103 At70
Chrjebja-Nowa Wjes = Kreba-Neudorf D 118 Bk78
Chrlice CZ 238 Bo82
Chroberz PL 234 Ca80
Chromin PL 228 Cd77
Chropyně CZ 232 Bp82
Chróścicy = Crostwitz D 118 Bi78
Chróścina PL 226 Bo77
Chróstnik PL 226 Bn78
Chrostowa PL 234 Ca81
Chrudim CZ 231 Bm81
Chruściriskie PL 227 Bt78
Chruślin PL 227 Bu76
Chruślina PL 228 Cd78
Chryps'k UA 229 Ch77
Chrystova BY 219 Cp70
Chrzan PL 226 Bq76
Chrząstów PL 233 Bt80
Chrzanów PL 235 Cf79
Chrząstowalice PL 233 Br79
Chrząstowo PL 226 Bp76
Chrzęsne PL 228 Cd78
Chtelnica SK 239 Bq83
Chucena E 203 Sh106
Chudenická CZ 123 Bg81
Chudleigh GB 97 Sn79
Chudoba PL 233 Br79
Chulmleigh GB 97 Sn79
Chur CH 131 At88
Chuřáňov CZ 123 Bg82
Churchill GB 97 Sp78
Church Langton GB 94 St75
Church Stoke GB 93 So76

Church Stretton GB 93 Sp75
Churchtown GBM 88 Sm72
Churchtown E 201 St102
Churchtown IRL 91 Sg76
Churchtown IRL 91 Sf76
Churchtown IRL 131 Au87
Churriana E 205 Sl107
Churwalden CH 131 Au87
Churriana E 205 Sl107
Chust UA 246 Cg84
Chutcze PL 229 Cg78
Chvalatice CZ 238 Bm83
Chvaleč CZ 231 Bn79
Chwarszczany PL 225 Bk75
Chwaszczyno PL 222 Br72
Chybice PL 234 Cc79
Chybie PL 233 Bs82
Chylin PL 227 Br76
Chym, Perín- SK 241 Cc83
Chymčyn UA 247 Cl84
Chyňava CZ 123 Bh80
Chynorany SK 239 Br83
Chýnov CZ 231 Bl82
Chynów PL 228 Cc77
Chynowa PL 226 Bq77
Chyriv UA 241 Cf81
Chyše CZ 230 Bg80
Chyšky CZ 237 Bi81
Chyża UA 246 Cg84

Ciacova RO 253 Cc89
Ciadîr-Lunga = Ceadîr-Lunga MD 257 Cs88
Ciampino I 144 Bf97
Cianciana I 152 Bg105
Ciano E 184 Si94
Ciasna PL 233 Bs79
Ciavolo I 152 Bf105
Ciążeń PL 226 Bq76
Cibakháza H 244 Ca87
Cibla LV 215 Cq67
Ciboure F 176 Sr94
Cicagna I 175 At92
Cicciano I 147 Bk99
Ciciano I 143 Bc94
Ciće PL 222 Bt74
Ciceu RO 255 Ck89
Cigales E 192 Sl97
Cigánd H 241 Cd84
Ciğel SK 239 Bs83
Cigliano I 130 Ar90
Cigole I 131 Ba90
Ciguñuela E 192 Sl97
Cihavolja BY 229 Ch75
Cikat TR 281 Cp98
Cikatové RKS 270 Cb95
Çikatovo = Çikatovë RKS 270 Cb95
Čikši LV 214 Cl66
Ciladas (S. Romão) P 197 Sf103
Cildi LV 212 Cd97
Ciliau-Aeron GB 92 Sm76
Cilibia RO 266 Cp90
Cilieni RO 265 Ck93
Cilinkoz TR 275 Ck99
Cilipi HR 269 Br95
Cill Airne IRL 89 Sb76
Cillamayor E 185 Sm95
Cillas E 194 Sr99
Cill Bheagáin = Kilbeggan IRL 87 Sf74
Cill Chainnigh IRL 90 Sf75
Cill Chaoi = Kilkee IRL 89 Sa75
Cill Charthaigh IRL 82 Sc71
Cill Chiaráin IRL 86 Sa74
Cill Choca = Kilcock IRL 87 Sg74
Cill Chormaic IRL 90 Se74
Cill Chuilin = Kilcullen IRL 91 Sg74
Cill Dalua = Killaloe IRL 90 Sd75
Cill Dara = Kildare IRL 91 Sg74
Cill Dhéaglain = Ashbourne IRL 87 Sh73

Cill Droichid = Celbridge IRL 88 Sg74
Cilleros E 191 Sg100
Cilleruelo de Abajo E 185 Sn97
Cilleruelo de Bezana E 185 Sn95
Cilli = Celje SLO 135 Bl88
Cillín Chaoimhín = Hollywood IRL 91 Sg74
Cill Iníon Léinín = Killiney IRL 88 Sh74
Cill Mhantáin = Wicklow IRL 88 Sh75
Cill Mhuirbhigh IRL 89 Sa74
Cill Náile = Killenaule IRL 90 Se75
Cill Orglan = Killorglin IRL 89 Sa76
Cill Rois = Kilrush IRL 89 Sb75
Cill Rónáin IRL 89 Sa74
Cílnov RO 265 Cm93
Cilycwm GB 92 Sn76
Cimadevilla E 184 Si93
Cima di Vorno I 138 Bb93
Cimadolmo I 133 Bd89
Cimanes de la Vega E 184 Si96
Cimanes del Tejar E 184 Si95
Cîme-du-Mélezet F 136 Ao91
Čimelice CZ 231 Bi82
Ciminna I 152 Bn105
Cimişlia MD 257 Cs87
Cimochy PL 217 Cf73
Cimolais I 133 Be88
Cimpello I 133 Bf89
Cimpu lui Neag RO 254 Cg90
Çinarcik TR 280 Cp101
Çinarcik TR 281 Ct99
Çinarlı TR 281 Cq99
Cinco Casas E 199 So102
Cincsor RO 255 Ck89
Cinctorres E 195 Su99
Cincu RO 255 Ck89
Cinderford GB 93 Sq77
Ciñera E 184 Si95
Ciney B 156 Al80
Cinfães P 190 Sd98
Cingia de'Botti I 138 Ba90
Cingoli I 145 Bg94
Cinigiano I 144 Bc95
Cinişeuţi MD 249 Cs85
Cinisi I 152 Bg104
Cinn Mhara = Kinvarra IRL 89 Sc74
Cinobaňa SK 240 Bu84
Cinovec CZ 230 Bh79
Cinq-Mars-la-Pile F 166 Aa86
Cinquefrondi I 151 Bn104
Cintano I 130 Aq90
Cintegabelle F 177 Ad94
Cintei RO 245 Cd88
Cintrey F 168 Am85
Cintruénigo E 186 Sr96
Cinzano I 136 Aq90
Ciobăniţa RO 267 Cr92
Ciobanu RO 267 Cq91
Čiobiškis LT 218 Ci72
Ciocăneşti RO 265 Cm91
Ciocăneşti RO 266 Cp92
Ciochina RO 266 Cp91
Ciocile RO 266 Cp91
Ciocîlteni MD 249 Cs86
Cioclovina RO 254 Cg89
Cioc Maidan MD 257 Cs88
Ciolăneşti din Deal RO 265 Cl92
Ciółkówko PL 228 Bu75
Cionn Átha Gad = Kinnegad IRL 87 Sf74
Cionn tSáile = Kinsale IRL 90 Sc77
Ciora MD 256 Cr87
Cioranii de Jos RO 266 Cn91
Ciorăşti RO 256 Cp90
Ciorna MD 249 Cs85
Cioroiaşi RO 264 Cg92
Ciorpcani MD 248 Cq86
Ciorraga E 185 Sp94
Ciorroga = Ciorraga E 185 Sp94
Ciorţeşti RO 248 Cq87
Ciotat, La F 180 Am94
Cipérez E 191 Sh99
Ciprian Porumbescu RO 247 Cn85
Ciprovci BG 264 Cf94
Čirák H 242 Bp86
Cirat E 195 Su100
Cirauqui E 186 Sr95
Cīrava LV 212 Cc67
Ciré-d'Aunis F 170 St88
Čirella I 148 Bm101
Čiren BG 264 Ch94
Cirencester GB 93 Sr77
Cireşu RO 253 Cf91
Cireşu RO 266 Cp90
Cirey-sur-Blaise F 162 Ak84
Cirey-sur-Vezouze F 124 Ao83
Ciríe I 175 Aq90
Ciriè, Rifugio I 174 Ap90
Cirio E 183 Sf94
Ciripcău MD 249 Cr85
Çirkale LV 213 Ce66
Čírkovicy RUS 211 Ct61
Cirkulane SLO 142 Bn88
Cirò I 151 Bp102
Cirò Marina I 151 Bp102
Çiron F 166 Ac87
Čírpan BG 274 Ci96
Cîrpeşti MD 257 Cr88
Ciruelos E 193 So101
Ciruelos de Coca E 192 Sl98
Cīruļi LV 213 Ce66
Ciry-le-Noble F 168 Ai87
Cis I 132 Bb88
Cisano sul Neva I 181 An92
Ciscar E 187 Ab96
Cisek PL 233 Br80
Cisiec PL 239 Bt81
Ciskādi LV 215 Cg68
Cisla E 193 Sn99
Cislău RO 256 Cn90
Cismar D 104 Bb72
Cisna PL 241 Ce82
Cisnădie RO 254 Ci89
Cisnădioara RO 254 Ci89
Cisneros E 184 Si96
Ciśniawy PL 240 Bu81

Cisowa PL 235 Cf81
Cissé F 165 Aa87
Čista CZ 123 Bh80
Čistá CZ 231 Bm79
Cista Provo HR 268 Bo93
Cisterna di Latina I 146 Bf97
Cistérniga E 192 Sl97
Cisternino I 149 Bp99
Čistierna E 184 Sk95
Čistye Prudy RUS 224 Ce72
Ciszkowo PL 221 Bh75
Ciszyca Przewozowa PL 228 Cd78
Čítlu SRB 263 Cc93
Čitluk BIH 268 Bg94
Čitluk SRB 263 Cc93
Citolíby CZ 230 Bh80
Citou F 178 Af94
Citov CZ 231 Bi80
Cittadella I 132 Bd89
Cittadella del Capo I 151 Bm101
Città della Pieve I 144 Bd95
Città del Vaticano = Vaticana, Civitas V 144 Be97
Città di Castello I 139 Be94
Cittanova I 151 Bn104
Cittanova = Novigrad HR 133 Bh90
Cittareale I 145 Bg95
Città Sant'Angelo I 145 Bi95
Cittiglio I 175 As89
Ciuc, Miercurea- RO 255 Cm88
Ciuc, Păuleni- RO 255 Cm88
Ciucea RO 246 Cf87
Ciuchesu I 140 At98
Ciuchici RO 253 Cd91
Ciuciuleni MD 249 Cr86
Ciucsângeorgiu RO 255 Cm88
Ciucur Mingir MD 257 Cs88
Ciucurova RO 267 Cr91
Ciudad Real E 199 Sn103
Ciudad-Rodrigo E 191 Sg99
Ciudanoviţa RO 253 Cd90
Ciuhoi RO 245 Ce86
Ciulniţa RO 266 Cp91
Ciumai MD 257 Cs89
Ciumani RO 255 Cm87
Ciumeghiu RO 245 Cd87
Ciunteşti RO 245 Ce87
Ciuperceni RO 265 Ck93
Ciuperceni Noi RO 264 Cf93
Ciurea RO 248 Cq86
Ciurila RO 254 Ch87
Ciuruleasa RO 254 Cg88
Čiuslice PL 234 Cb80
Ciutadella E 188 Ac97
Ciutadilla E 188 Ac97
Ciužiakampis LT 218 Ci72
Civaux F 166 Ac87
Civenna I 131 At89
Cividale del Friuli I 134 Bg88
Cividale Mantovano I 138 Ba90
Civitacampomarano I 145 Bk97
Civita Castellana I 144 Be96
Civitanova Marche I 145 Bh96
Civitas Vaticana V 144 Be97
Civitavecchia I 144 Bd96
Civitella Casanova I 145 Bh96
Civitella d'Agliano I 144 Be96
Civitella del Tronto I 145 Bh95
Civitella di Romagna I 138 Bd92
Civitella in Val di Chiana I 138 Bd94
Civitella Marittima I 144 Bc95
Civitella Roveto I 145 Bg97
Civray F 165 Aa88
Cizer RO 246 Cf86
Cizur Mayor E 176 Sr95
Čjačeřki BY 219 Cp69
Ckla MNE 270 Bt96
Čkyně CZ 123 Bh82
Clabby GB 87 Sf72
Clachan GB 74 Sh66
Clachan GB 79 Sn67
Clachan GB 80 Si69
Clachan Mór GB 78 Sg67
Clachan of Glendaruel GB 80 Sk68
Clackmannan GB 79 Sn68
Clacton-on-Sea GB 95 Ac77
Cladich GB 80 Sk68
Clady GB 82 Se71
Claino con Osteno I 175 At88
Clairac F 170 Aa92
Clairavaux F 171 Ae89
Clairvaux-les-Lacs F 168 Am87
Clamecy F 167 Ah86
Clamensane F 174 Am92
Clamerey F 168 Ai86
Clane IRL 87 Sg74
Clans F 181 Ap92
Claonaig GB 80 Sk69
Clapham GB 84 Sq72
Clara IRL 87 Se74
Clara IRL 87 Sh72
Clarborough GB 85 St74
Clár Chlainne Mhuiris = Claremorris IRL 86 Sc73
Clarde-Riviere, Saint- F 177 Ac94
Clarecastle IRL 89 Sc74
Clareen IRL 90 Se74
Claregalway = Baile Chláir IRL 86 Sc74
Claremorris IRL 86 Sc73
Clarholz, Herzebrock- D 115 Ar77
Clarina IRL 89 Sd73
Clarinbridge IRL 89 Sc74
Clashmore IRL 90 Se76
Claudy GB 82 Sf71
Claußnitz D 130 Bf79
Clausthal-Zellerfeld D 116 Ba77
Claut I 133 Bf88
Clavering GB 95 Aa77
Clavijo E 186 Sq96
Claville F 160 Ac82
Clawd-newydd GB 93 So74
Clawton GB 97 Sm79
Clay Cross GB 93 Sr76
Claydon GB 95 Ac76
Claye-Souilly F 161 Af83
Clayette, La F 168 Ai88
Cleadale GB 74 Sh67
Cleator Moor GB 84 Sn71
Cléey F 159 Su83
Cléden-Poher F 157 Sn84

Cléder F 157 Sm83
Cleedownton GB 93 Sq76
Cleehill GB 93 Sq76
Cleethorpes GB 85 Su73
Cleeve Hill GB 94 Sq77
Clefmont F 162 Am84
Clefs-Val-d'Anjou F 165 Su85
Cleggan IRL 86 Ru73
Cléguérec F 158 So84
Clejani RO 265 Cm92
Clelles-en-Trièves F 173 Am91
Clémont F 167 Ae85
Clenze D 105 Bb73
Cléon F 160 Ac82
Cleon-d'Andran F 173 Ak91
Cléré-les-Pins F 166 Aa86
Clères F 160 Ac81
Clérac-sur-Layon F 165 Su86
Clergoux F 171 Ad90
Clermont F 160 Ae82
Clermont F 177 Ac94
Clermont F 187 St93
Clermont-Créans F 165 Su85
Clermont-de-Beauregard F 171 Ab91
Clermont-en-Argonne F 162 Al82
Clermont-Ferrand F 172 Ag89
Clermont-l'Hérault F 178 Ag93
Cléron F 169 An86
Clerval F 169 An86
Clervaux L 119 An80
Cléry-Saint-André F 166 Ad85
Cles I 132 Bc88
Clessé F 165 Sa87
Cléty F 112 Ae79
Clevedon GB 93 Sp78
Clévilliers F 160 Ac83
Clézentaine F 124 Ao84
Clifden IRL 86 Ru74
Cliffe GB 119 Ap80
Cliffony IRL 87 Sd72
Clímăuţi MD 248 Cq84
Clinchamps-sur-Orne F 159 Su82
Clingen D 116 Bb78
Cliponville F 160 Ab81
Clipston GB 94 St76
Clisson F 165 Ss86
Clit RO 247 Cn85
Clitheroe GB 84 Sq73
Cloaşterf RO 255 Ck88
Clogh GB 83 Sh71
Clogh IRL 91 Sh75
Cloghan IRL 82 Se71
Cloghan IRL 90 Se74
Cloghane = An Clochán IRL 89 Ru76
Clogheen IRL 90 Se76
Clogher IRL 82 Sf72
Clogher IRL 82 Sf74
Clogherhead IRL 83 Sh73
Cloghjordan IRL 87 Sd75
Clogh Mills GB 83 Sh71
Cloghmore = An Chloich Mhór IRL 86 Sa73
Cloghy GB 80 Sk72
Clohars-Carnoët F 157 Sm85
Clonalvy IRL 87 Sh73
Clonaslee IRL 90 Se74
Clonbern IRL 86 Sc73
Clonbulloge IRL 87 Sf74
Clondalkin = Cluain Dolcáin IRL 87 Sh74
Clonea IRL 90 Sf76
Cloneen IRL 88 Sh74
Cloneen IRL 90 Se76
Clonegall IRL 91 Sg75
Clones IRL 87 Sf72
Clonfert IRL 87 Sd74
Clonlara IRL 90 Sc75
Clonmacnoise IRL 87 Se74
Clonmany IRL 82 Sf70
Clonmel IRL 90 Se76
Clonmellon IRL 87 Sf73
Clonmore IRL 87 Sg75
Clonroche IRL 91 Sg74
Clontibret IRL 87 Sg72
Clonygowan IRL 90 Sf74
Clonacool IRL 86 Sc72
Cloone IRL 87 Se73
Cloonfad IRL 86 Sc73
Cloonlara IRL 90 Sc75
Clophill GB 94 St76
Clopotiva RO 254 Cf90
Cloppenburg D 108 Ar75
Cloşani RO 264 Cf90
Cloşani, Obârşa- RO 264 Cf90
Closeburn GB 80 Sn70
Close Clark GBM 80 Sl72
Clough GB 83 Si72
Cloughton GB 85 Su72
Clova GB 75 So67
Clovelly GB 97 Sm79
Clowne GB 85 Ss74
Cloyes-sur-le-Loir F 160 Ac85
Cloyne IRL 90 Sd77
Cluain Cearbán = Louisburgh IRL 86 Sa73
Cluain Dolcáin = Clondalkin IRL 87 Sh74
Cluain Eois = Clones IRL 82 Sf72
Cluain Meala = Clonmel IRL 90 Se76
Cluer GB 74 Sg65
Cluis F 166 Ad87
Cluj RO 254 Ch87
Cluj-Napoca RO 254 Ch87
Clumanc F 180 An92
Clun GB 93 So76
Clunderwen GB 92 Sn77
Clunes GB 75 Sl67
Clungunford GB 93 Sq76
Cluny F 168 Ak88
Clusane I 131 Au89
Clusaz, la F 174 An89
Cluse, la F 174 Am91
Cluse, la F 174 Am91
Cluse-et-Mijoux, la F 169 An87
Cluses F 174 Ao88

Clusone I 131 Au89
Clutton GB 93 Sp74
Clydach GB 92 Sn77
Clydebank GB 79 Sm69
Clynnog-fawr GB 92 Sm74
Clyst Saint Mary GB 97 So79
Čmielów PL 234 Cd79
Čmirsk Kościelny PL 234 Cb79
Cmolas PL 234 Cd80
Coachford IRL 90 Sc77
Coagh GB 88 Sg71
Coalisland GB 87 Sg71
Coalville GB 93 Ss75
Čoamă E 183 Sg93
Coarnele Caprei RO 248 Cp86
Coaş RO 246 Ch85
Coatbridge GB 79 Sn69
Coat-Méal F 157 Sl83
Coatti I 138 Bc91
Čoba BG 274 Ci96
Coba E 183 Sf96
Cobadin RO 267 Cr92
Cobani MD 248 Cp85
Cobatillas E 200 Sr104
Cobbel D 110 Bd79
Čóbdar E 206 Sq106
Cobeta E 194 Sq99
Cobh = An Cóbh IRL 90 Sd77
Cobor RO 255 Cl89
Cobos de Cerrato E 185 Sm96
Cóbreces E 185 Sm94
Cobres E 182 Sc96
Coburg D 121 Bb80
Co bussa Veche MD 249 Ct87
Coca E 192 Sl98
Coccaglio I 131 Au89
Coccanile I 138 Bd91
Coccau I 133 Bh87
Coccolia I 139 Be92
Cocconato I 136 Ar90
Cocentaina E 201 Su103
Cochem D 119 Ap80
Cochirleanca RO 256 Cp90
Cochirleni RO 267 Cr92
Cochstedt D 116 Bc77
Cociuba Mare RO 245 Cd87
Cockburnspath GB 76 Sq69
Cockenzie and Port Seton GB 76 Sp69
Cockerham GB 84 Sp72
Cockermouth GB 84 Sn71
Cockley Cley GB 95 Ab75
Cocois F 161 Ai84
Cocora RO 266 Cp91
Cocorăştii Colţ RO 265 Cm91
Cocorăştii Mislii RO 265 Cm90
Cocumont F 170 Aa92
Codăeşti RO 248 Cq87
Code LV 213 Ci68
Codevigo I 139 Be90
Codigoro I 139 Be91
Codlea RO 255 Cl89
Codo E 195 St98
Codogno I 137 Au90
Codos E 194 Ss98
Codosera, La E 197 Sf102
Codreni RO 266 Co92
Codroipo I 133 Bf89
Codru MD 249 Cs85
Codsall GB 93 Sr75
Coesfeld D 107 Ap77
Coesmes F 159 Ss85
Cœuvres-et-Valsery F 161 Ag82
Coevorden NL 107 Ao75
Coëx F 164 Sr87
Cofete E 203 Rm124
Cofrentes E 201 Ss102
Cogealac RO 267 Cs91
Cogeces del Monte E 193 Sm97
Coggeshall GB 95 Ab77
Coglès F 159 Ss84
Cognac F 170 St89
Cognac-la-Forêt F 171 Ac89
Cogne I 174 Ap89
Cogoleto I 175 As92
Cogolin F 180 Ao94
Cogollos E 185 Sn96
Cogollos Vega E 205 Sn106
Cogolludo E 193 So99
Çohiniac F 158 Sp84
Čohkkiras = Jukkasjärvi S 29 Cb45
Coignafearn Lodge GB 75 Sm66
Coimbra P 190 Sd100
Coimbrão P 190 Sc101
Coín E 204 Sl107
Coirós = Coirós de Arriba E 182 Sd94
Coirós de Arriba E 182 Sd94
Coja P 191 Se100
Cojasca RO 265 Cm91
Čojocna RO 254 Ch87
Čoka SRB 244 Ca89
Čokešino SRB 262 Bt91
Čokoba BG 274 Cn95
Col SLO 134 Bi89
Col = Coll GB 74 Sh64
Colbitz D 110 Bd79
Colbordolo I 139 Bf93
Colbost GB 74 Sg66
Colceag RO 266 Cn91
Colcerasa I 145 Bg94
Colchester GB 95 Ab77
Cold Ashton GB 93 Sq78
Coldingham GB 76 Sq69
Colditz D 117 Bf78
Coldstream GB 81 Sq69
Coleford GB 93 Sp77
Coleraine GB 82 Sf70
Coleraine bei Klix D 118 Bk78
Colfiorito I 144 Bf94
Colfontaine B 112 Ah80
Coli I 137 At91
Colibas MD 256 Cr88
Colibaşi RO 265 Ck91
Colico I 131 At88
Coligny F 168 Al88
Colinas de Trasmonte E 184 Si96
Colindres E 185 Sp94

Colintraive GB 78 Sk69
Coll = Col GB 74 Sh64
Collado Villalba E 193 Sm99
Collagna I 138 Ba92
Collalto Sabino I 146 Bg96
Collançelle, La F 167 Ah86
Collanzo E 184 Si94
Collarmele I 146 Bh96
Collazzone I 144 Be95
Coll de Nargó E 188 Ac96
Coll d'en Rabassa E 206-207 Af101
Colle I 132 Bc88
Colle I 133 Bf88
Collecchio I 137 Ba91
Colle di Val d'Elsa I 138 Bc94
Colleferro I 146 Bf97
Colle Isarco I 132 Bc87
Collepasso I 149 Br100
Collesalvetti I 143 Ba93
Colle Sannita I 147 Bk98
Collesano I 150 Bh105
Collet-de-Dèze, Le F 172 Ah92
Colletorto I 147 Bk97
Colleville-sur-Mer F 159 St82
Colli a Volturno I 146 Bi97
Colli di Montebove I 146 Bg96
Collin GB 80 Sn70
Collinée F 158 Sp84
Collingbourne Kingston GB 94 Sr78
Collingham GB 85 Ss73
Collingham GB 85 St74
Collinstown IRL 87 Sf73
Collio I 132 Ba89
Collioure F 189 Ag95
Collobrières F 180 An94
Collodi I 138 Bb93
Collon IRL 88 Sy73
Collongues F 136 Ar91
Collooney IRL 82 Sd72
Collorec F 157 Sn84
Colmar F 163 Ap84
Colmars F 174 Ao92
Colmberg D 122 Ba82
Colmenar E 205 Sm107
Colmenar, El E 204 Sk107
Colmenar del Arroyo E 193 Sm100
Colmenar de Oreja E 193 So100
Colmenar Viejo E 193 Sn99
Colnabaichin GB 79 So66
Colne GB 84 Sq73
Colnrade D 108 Ar75
Colobraro I 148 Bn100
Cologna Veneta I 138 Bd91
Cologne I 133 Au89
Cologno al Serio I 131 Au89
Colombey-les-Belles F 162 Am83
Colombey-les-Deux-Églises F 162 Ak84
Colombières-sur-Orb F 178 Ag93
Colombres (Ribadedeva) E 184 Si94
Colomera E 205 Sn106
Colomers E 189 Ag96
Colonard-Corubert F 160 Ab84
Colondannes F 166 Ad88
Coloneşti RO 256 Cp87
Coloneşti RO 265 Cm91
Colònia de Sant Jordi E 206-207 Af102
Colònia de Sant Pere, Sa E 207 Ag101
Colonia García Escámez E 203 Rm123
Colonia Iberia E 193 Sn101
Colorno I 138 Ba91
Colos P 202 Sd105
Colsterworth GB 85 St75
Colţ RO 256 Cn90
Colunga E 184 Sk94
Colwich GB 93 Sr75
Colyford GB 97 So79
Comacchio I 139 Be91
Čomakovci BG 272 Ci94
Comana RO 265 Cn92
Comana RO 267 Cr93
Comana de Jos RO 255 Cl89
Comanca RO 254 Ci90
Comandău RO 256 Cn89
Comăneşti RO 256 Cn88
Comano I 137 Ba92
Comares E 205 Sm107
Comarna RO 248 Cq86
Comarnic RO 255 Cm90
Combarro E 182 Sc96
Combarros E 184 Si95
Combeaufontaine F 168 Am85
Comber GB 88 Si71
Comberton GB 95 Aa76
Combières F 170 Ac88
Comblain-au-Pont B 113 Am80
Combles F 155 Af80
Combloux F 174 Ao89
Combourg F 159 Ss84
Combray, Illiers- F 160 Ac84
Combrée F 165 Ss85
Combres F 160 Ac84
Combrit F 157 Sm85
Combronde F 172 Ag89
Comeat RO 245 Cd89
Comeglians I 133 Bf87
Comelico Superiore I 133 Bf87
Comendo P 197 Se102
Comillas E 185 Sm94
Comines F 155 Af79
Comişani RO 265 Cm91
Comiso I 153 Bk107
Comisoaia RO 256 Co90
Comloşu Mare RO 244 Cb89
Commana F 157 Sn84
Commarin F 168 Ak86
Commentry F 167 Af88
Commercy F 162 Am83

Compiègne F 161 Af82
Compolibat F 171 Ae92
Componaraya E 183 Sg95
Comporta P 196 Sc104
Compreignac F 171 Ac89
Comps-sur-Artuby F 180 Ao93
Comrat MD 257 Cs88
Comrie GB 79 Sn68
Comunanza I 145 Bg96
Conan F 166 Ac85
Conca F 142 At97
Concabella E 188 Ac97
Conca della Campania I 146 Bh98
Concarneau F 157 Sm85
Conceição P 202 Sd105
Concerviano I 144 Bf96
Concesio I 131 Ba89
Conches, Les F 165 Ss88
Conches-en-Ouche F 160 Ab83
Conchy-les-Pots F 161 Af81
Concise CH 130 Ao87
Conco I 132 Bd89
Concordia sulla Secchia I 138 Bc90
Concorès F 171 Ac91
Concots F 171 Ad92
Concressault F 167 Af86
Condado E 184 Sk94
Condat F 172 Af90
Condé-en-Brie F 161 Ah82
Condé-en-Normandie F 159 St83
Condé-Folie F 155 Ae80
Condeixa-a-Nova P 190 Sd100
Condé-sur-Huisne F 160 Ab84
Condé-sur-l'Escaut F 112 Ah80
Condé-sur-Marne F 161 Ai82
Condé-sur-Vesgre F 160 Ad83
Condé-sur-Vire F 159 Ss82
Condino I 132 Bb89
Condofuri, San- F 151 Bn105
Condom F 177 Aa93
Condove I 136 Ap90
Condrieu F 173 Ak90
Conegliano I 133 Be89
Conesa E 188 Ac97
Conevo BG 275 Cp94
Conflans F 174 An89
Conflans-en-Jarny F 119 Am82
Conflans-Sainte-Honorine F 160 Ae82
Conflans-sur-Lanterne F 169 An85
Confolens F 171 Ab88
Cong IRL 86 Sb73
Congaz MD 257 Cs88
Congleton GB 93 Sq74
Congosto de Valdavia E 184 Sl95
Congostrina E 193 Sp98
Coni de la Frontera E 204 Sh108
Conisbrough GB 85 Ss74
Coniston GB 81 So72
Conlie F 159 Su84
Conna IRL 90 Sd76
Connah's Quay GB 93 So74
Connaux F 179 Ak92
Connel GB 78 Sk68
Connerré F 159 Ab84
Conon Bridge GB 75 Sm65
Conop RO 253 Cd88
Čonoplja SRB 252 Bt90
Conques-en-Rouergue F 172 Ae91
Conques-sur-Orbiel F 178 Ae94
Conquet, Le F 157 Sl84
Conquista E 199 Sl104
Conselice I 139 Be91
Consell E 206-207 Af101
Conselve I 138 Bd90
Consett GB 81 Sr71
Consistorio (Arbo) E 182 Sd96
Constância P 196 Sd102
Constanţa RO 267 Cs92
Constantí E 188 Ad98
Constantina E 204 Si105
Constantin Daicoviciu RO 253 Ce89
Constantin Gabrielescu RO 266 Cq90
Constantinova MD 257 Ct87
Constanzana E 192 Sl99
Consuegra E 199 Sn102
Consuma I 138 Bd93
Contadero E 199 Sn104
Contamines-Montjoie, les F 174 Ao89
Contaut, le F 170 Ss90
Contay F 155 Ae80
Contessa Entellina I 152 Bg105
Conteşti RO 265 Cl93
Conteşti RO 265 Cm91
Conteville F 160 Ab81
Conthey CH 130 Ap88
Conti, Rifugio I 153 Bl105
Contigliano I 144 Bf96
Contin GB 75 Sl65
Contis-Plage F 176 Ss92
Contrada I 147 Bk99
Contres F 166 Ac86
Contrexéville F 162 Am84
Controguerra I 145 Bh95
Controne I 148 Bl99
Contursi Terme I 147 Bl99
Contwig D 120 Ap82
Conty F 155 Ae81
Convento, O (Poio) E 182 Sc96
Conversano I 149 Bp99
Convoy IRL 82 Sf71
Conwil GB 92 Sn74
Cookstown GB 87 Sg71
Coola IRL 87 Sd72
Coole F 161 Ai83
Coole IRL 87 Sf73
Coombe GB 96 Sl79
Coombe Bissett GB 98 Sr78
Coombe Hill GB 94 Sq77
Cooraclare IRL 89 Sb75
Cootehill IRL 87 Sf72

Copertino I 149 Br100
Çöpköy TR 280 Co98
Copons E 189 Ad97
Copparo I 138 Bd91
Coppathorne GB 96 Sl79
Coppenbrügge D 115 Au76
Coppet CH 169 Am83
Copplestone GB 97 Sn79
Coppull GB 84 Sp73
Copşa Mică RO 254 Ci88
Coquille, La F 171 Ab89
Corabia RO 265 Ck93
Corăchar = Coratxà E 195 Aa99
Coraci I 151 Bn102
Cora Droma Rúisc = Carrick-on-Shannon IRL 82 Sd73
Corao E 184 Sk94
Corato I 148 Bn98
Coratxà E 195 Aa99
Coray F 157 Sn84
Corbadžiisko BG 279 Cl98
Corbalán E 195 St100
Corbanese I 133 Be89
Corbara I 144 Be95
Corbara I 147 Bk99
Corbasca RO 256 Cp88
Corbeanca RO 265 Cn91
Corbeil-Essonnes F 160 Ae83
Corbeilles F 161 Af84
Corbenay F 162 An84
Corbeni RO 255 Ck90
Corbeny F 155 Ah82
Corbera E 201 Su102
Corbera d'Ebre E 188 Aa98
Corberon F 168 Ak86
Corbi RO 255 Ck90
Corbie F 155 Af81
Corbières CH 130 Ap87
Corbigny F 167 Ah86
Corbii Mari RO 265 Cl91
Corbins E 195 Ab97
Corbiţa RO 256 Cp88
Corbola I 139 Be90
Corbon F 159 Su82
Corbridge GB 81 Sq71
Corby GB 94 St76
Corby Glen GB 85 St75
Corcagnano I 138 Ba91
Corcaigh IRL 90 Sd77
Corchiano I 144 Be96
Corchuela E 192 Sk101
Corciano I 144 Be94
Corcieux F 163 Ao84
Corclogh = Corrchloch IRL 86 Ru72
Corcmaz MD 257 Cu88
Córcoles E 194 Sp100
Corconne F 179 Ah93
Corconte E 185 Sn94
Corcoué-sur-Logne F 164 Sr87
Corcova RO 264 Cg91
Corcubión E 182 Sb95
Cordal E 183 Sf94
Cordăreni RO 248 Co85
Cordemais F 164 Sr86
Cordenons I 133 Bf89
Cordes-sur-Ciel F 178 Ad92
Córdoba E 204 Sl105
Cordobilla de Lácara E 197 Sh102
Cordovilla E 200 Sr103
Cordovilla la Real E 185 Sm96
Corduente E 194 Sr99
Cordun RO 248 Co87
Coreglia Antelminelli I 138 Bb92
Corella E 186 Sr96
Coreses E 192 Sl97
Corestăuti MD 248 Cp84
Corfe Castle GB 98 Sq79
Corfino I 146 Bh96
Corgnac-sur-l'Isle F 171 Ab90
Corgo, O E 183 Sf95
Corgo, O E 183 Sf95
Corhampton GB 98 Ss79
Cori I 146 Bf97
Coria E 191 Sg101
Coria del Río E 204 Sh106
Coriano I 139 Bf93
Corigliano Calabro I 148 Bo101
Corinaldo I 139 Bg93
Coripe E 204 Sk107
Corjeuţi MD 220 Cp84
Cork IRL 90 Sd77
Cork = Corcaigh IRL 90 Sd77
Corlăţel RO 264 Cf92
Corlăţeni RO 248 Co85
Corlay F 158 So84
Corleone I 152 Bg105
Corleto Monforte I 147 Bl100
Corleto Perticara I 147 Bn100
Çorlu TR 281 Cq98
Cormaia RO 247 Ck86
Cormainville F 160 Ad84
Cormatin F 168 Ak87
Cormeilles F 159 Aa82
Corme-Porto E 182 Sc94
Cormeray F 166 Ab86
Cörmigk D 116 Bd77
Cormons I 134 Bg89
Cormontreuil F 161 Ai82
Cormost F 161 Ai84
Cormoz F 168 Al88
Çorna UA 249 Ct85
Čornae BY 219 Cp70
Cornago E 186 Sq96
Corna Ribnica BG 271 Cg97
Čornăţel RO 254 Ci89
Corna Tysa UA 246 Ci84
Cornau D 108 Ar75
Cornberg D 116 Au78
Cornea RO 253 Ce90
Cornedo Vicentino I 132 Bc89
Cornellà de Llobregat E 189 Ae98
Cornellà del Terri E 189 Ag96
Cornellana E 184 Sh94
Cornerva RO 253 Ce90
Corneşti MD 248 Cq86
Corneşti RO 246 Ch86
Corneşti RO 265 Cm91

Cornetu RO 265 Cm92
Cornhill GB 81 Sq69
Corni RO 248 Co85
Corni RO 256 Cq89
Cornice I 137 Au92
Corniglio I 137 Ba92
Cornil F 171 Ad90
Cornimont F 163 Ao85
Corniolo I 138 Bd93
Čorni Oslavy UA 247 Ck84
Čornoholova UA 241 Cf83
Cornollo E 183 Sg94
Čornomyn UA 249 Ct84
Čornotysiv UA 246 Cg84
Cornuda I 133 Be89
Cornudella de Montsant E 188 Ab98
Cornudilla E 185 So95
Cornu Luncii RO 247 Cm86
Cornus F 178 Ag93
Cornwood GB 97 Sn80
Corny-sur-Moselle F 119 An82
Coroana RO 267 Cr93
Corod RO 256 Cq89
Coroieni RO 246 Ch86
Coroisânmartin RO 255 Ck88
Coronada, La E 198 Si103
Coronada, La E 198 Sk104
Coronil, El E 204 Si106
Čorovodë AL 276 Ca99
Čorpach GB 75 Sk67
Corpaci MD 249 Ct84
Corps F 174 Am91
Corps-Nuds F 158 Sr85
Corral de Almaguer E 200 So101
Corral de Calatrava E 199 Sm103
Corralejo E 203 Rn123
Corrales E 192 Si98
Corrales E 203 Sg106
Corrales, Los E 204 Si106
Corrales, Los (Corralles de Buelna, Los) E 185 Sm94
Corral-Rubio E 201 Ss103
Corran GB 78 Sk67
Corrano F 181 At97
Corranu = Corrano F 181 At97
Corrchloch IRL 86 Ru72
Corre F 162 Am85
Correggio I 138 Bb91
Correpoco E 185 Sm94
Corrèze F 171 Ad90
Corrézzola I 139 Be90
Corridonia I 145 Bh94
Corridore del Pero I 153 Bl106
Corrie GB 83 So69
Corrillo = Mimetiz E 185 So94
Corringham, Stanford-le-Hope/ GB 99 Aa77
Corris GB 92 Sn75
Corrofin IRL 86 Sb75
Corroy F 161 Ah83
Corsavy F 178 Af96
Corsham GB 93 Sq78
Corsico I 131 At90
Corsock GB 80 Sn70
Cortaccia sulla Strada del Vino I 132 Bc88
Cortale I 151 Bn103
Čortanovci SRB 261 Ca90
Cortanze I 136 Ar90
Corte F 181 At96
Corte Centrale I 139 Be91
Corteconcepción E 203 Sg105
Corte de Peleas E 197 Sg103
Cortegaça P 190 Sc99
Cortegada E 182 Sd96
Cortegada E 183 Se96
Cortegana E 203 Sg105
Cortemaggiore I 137 Au91
Cortemilia I 175 Ar91
Corten MD 257 Cs88
Corteolona I 137 At90
Corteraso I 132 Bb87
Cortes E 186 Ss97
Cortés E 201 Ss101
Cortes de Aragón E 195 St99
Cortes de Arenoso E 195 St100
Cortes de Baza E 206 Sp105
Cortes de la Frontera E 204 Sk107
Cortes de Pallás E 201 Ss102
Corte Sines P 203 Se105
Corteşti RO 254 Cg88
Corti = Corte F 181 At96
Corticô da Serra P 191 Sf99
Cortiglione I 136 Ar91
Cortijada el Pilar E 206 Sq106
Cortijo de Arriba E 199 Sm102
Cortijo de Garci-Gómez E 199 Sm104
Cortijo de Tortas E 200 Sq103
Cortijos Nuevos E 200 Sp104
Cortijos Nuevos del Campo E 206 Sq105
Cortina E 183 Sh93
Cortina d'Ampezzo I 133 Be87
Cortino I 145 Bh95
Cortona I 144 Bd94
Coruche P 196 Sc103
Corullón E 183 Sg95
Coruña, A E 182 Sd94
Coruña del Conde E 185 So97
Corund RO 255 Cl88
Corval P 197 Sf104
Corvara in Badia I 132 Bd87
Corvées-les-Yys, Les F 160 Ac84
Corvera E 207 Ss105
Corvo, Vila do P 182 Ps101
Corvol-l'Orgueilleux F 167 Ag86
Corvoy IRL 82 Sg72
Corwen GB 84 So75
Coryton GB 99 Ab77
Corzu RO 264 Cg92
Cosâmbeşti RO 266 Cq91
Coşana RO 245 Ce89
Coşbuc RO 246 Ch86
Coscojuela de Sobrarbe E 177 Aa96
Coşeiu RO 246 Cf86
Cosel-Zeisholz D 118 Bh78
Cosenza I 151 Bn102
Coşereni RO 266 Co91
Coşeşti RO 265 Ck90
Cosici BIH 260 Bp92
Coslada E 193 Sn100

Cosmeşti RO 256 Cp89
Cosmeşti RO 265 Cl92
Cosmina de Jos RO 265 Cm90
Cosnardière, la F 158 Sr82
Cosne-Cours-sur-Loire F 167 Af86
Cosne-d'Allier F 167 Af88
Cosoleto I 151 Bm104
Coşoveni RO 264 Ch92
Cossato I 130 Ar89
Cossaye F 167 Ag87
Cossebaude D 117 Bh78
Cossé-le-Vivien F 159 St85
Cossignano I 145 Bh95
Cossonay CH 169 Ao87
Costa P 196 Sc104
Costacciaro I 144 Bf94
Costache Negri RO 256 Cq89
Costa da Caparica P 196 Sb103
Costa de Canyamel E 207 Ag101
Costa del Silencio E 202 Rg124
Costa Molini I 132 Bd87
Costâna RO 247 Cn85
Coştangalic MD 257 Cr88
Costa Nova E 201 Aa103
Costa Nova P 190 Sc99
Costa Paradiso I 140 As98
Costaros F 172 Ah91
Coşteiu RO 253 Cd89
Costeşti MD 248 Cp85
Costeşti MD 249 Cs87
Costeşti RO 254 Cg89
Costeşti RO 265 Ck91
Costeşti RO 266 Co90
Costeştii din Vale RO 265 Cl91
Costigliole d'Asti I 136 Ar91
Costigliole d'Asti I 175 Ar91
Costigliole Saluzzo I 174 Ap91
Costineşti RO 267 Cs93
Costişa RO 256 Co87
Costuleni RO 248 Cq86
Coşula RO 248 Co85
Coswig I 117 Bh78
Coswig (Anhalt) D 118 Bf77
Coţatcu RO 256 Cp90
Coteala UA 248 Co84
Coteana RO 264 Ci92
Coteau, La F 168 Ai87
Cotebrook GB 93 Sp74
Côte-Saint-André, la F 173 Al90
Coteşti RO 256 Cp89
Cotgrave GB 85 Ss75
Cotherstone GB 84 Sr71
Coti-Chiavari I 142 As97
Cotignac F 180 An93
Cotignola I 138 Bd92
Cotillas E 200 Sp104
Cotillo, El E 203 Rm123
Cotinière, La F 170 Ss89
Cotmeana RO 265 Ck91
Cotnari RO 248 Co86
Coţofâneşti RO 256 Cp88
Coţofenii din Dos RO 264 Ch92
Cotronei I 151 Bo102
Cottanello I 144 Bf96
Cottbus D 118 Bi77
Cottenham GB 95 Aa76
Cottens CH 169 Aa87
Cottered GB 94 Su77
Cottingham GB 85 Su73
Coţuşca RO 248 Co84
Cotu Vâii RO 267 Cr93
Couarde-sur-Mer, La F 165 Ss88
Coubert F 161 Af83
Couches F 168 Ak87
Coucieiro E 182 Sd96
Couço P 196 Sd103
Coucouron F 172 Ah91
Coucy-le-Château-Auffrique F 161 Ag81
Coudekerque-Branche F 155 Ae78
Coudray F 165 St85
Coudray-Saint-Germer, Le F 160 Ad82
Coudures F 170 Aa83
Couéron F 164 Sr86
Couffy-de-Sarsonne F 172 Ae89
Couflens F 177 Ac95
Couhé F 165 Aa88
Couilly-Pont-aux-Dames F 161 Af83
Couiza F 178 Ae95
Coulanges-la-Vineuse F 167 Ah85
Coulanges-sur-Yonne F 167 Ah85
Coulans-sur-Gée F 159 Aa84
Coulaures F 171 Ab90
Couledoux F 177 Ab95
Couleuvre F 167 Af87
Coullons F 167 Ae85
Coulmier-le-Sec F 168 Ai85
Coulombiers F 165 Aa88
Coulombs-en-Valois F 161 Ag82
Coulomby F 112 Ae79
Coulommiers F 161 Ag83
Coulon F 165 St88
Coulonges-sur-l'Autize F 165 St88
Coulport GB 78 Sl68
Coupar Angus GB 79 So67
Coupru F 161 Ag82
Couptrain F 159 Su84
Courances F 160 Ae84
Courant F 170 St88
Courban F 168 Ak85
Courcelles B 113 Ai80
Courcelles-Chaussy F 162 An82
Courcemont F 159 Aa84
Courchaton F 169 Ao85
Courchevel F 130 Ao90
Cour-Cheverny F 166 Ac85
Courçôme F 174 Aa89
Courçon F 165 Ss88
Courcy-aux-Loges F 160 Ae84
Cour-et-Buis F 173 Al90
Courgains F 159 Aa84
Courgenard F 160 Ab84
Courgenay CH 124 Ap86
Courjeonnet F 161 Ah83
Courmayeur I 130 Ao89
Courmelles F 161 Ag82
Courmont F 161 Ah82
Courniou F 178 Af94
Cournon-d'Auvergne F 172 Ag89

Cournonterral F 179 Ah93
Couronne, La F 170 Aa89
Courpière F 172 Ah89
Courpignac F 170 Su90
Courrendlin CH 124 Ap86
Cours F 168 Ai88
Cours F 171 Ad91
Coursac F 171 Ab90
Coursan F 178 Ag94
Coursegoules F 136 Ap93
Courson-les-Carrières F 167 Ah85
Courson-sur-Loire, Cosne- F 167 Af86
Courtalain F 160 Ac84
Courtemaîche CH 124 Ap86
Courtenay F 161 Ag84
Courthézon F 179 Ak92
Courtils F 159 Ss83
Courtine, La F 172 Ae89
Courtmacsherry IRL 90 Sc77
Courtomer F 159 Aa83
Courtown IRL 91 Sh75
Crêches-sur-Saône F 168 Ak88
Courtrai = Kortrijk B 112 Ag79
Courville-sur-Eure F 160 Ac84
Cousance F 168 Al87
Cousolre F 156 Ak80
Coussac-Bonneval F 171 Ac89
Coussay F 165 Aa87
Coussay-les-Bois F 166 Ab87
Coussegrey F 161 Ai85
Coussey F 162 Am84
Coustellet F 179 Al93
Coustouges F 178 Af96
Coutainville, Agon- F 158 Sr82
Coutances F 159 Ss82
Couterne F 159 Su83
Couto E 182 Sc96
Coutras F 170 Su90
Couture-d'Argenson F 170 Su89
Coutures F 165 Su86
Couvertoirade, La F 178 Ag93
Couvet CH 169 Ao87
Couvin B 156 Ai80
Couvron-et-Aumencourt F 161 Ah81
Coux-et-Bigaroque-Mouzens F 171 Ab91
Couze-et-Saint-Front F 171 Ab91
Cova = Coba E 138 Sf96
Covadonga E 184 Sk94
Covaleda E 185 Sp97
Covanera E 185 Sn95
Covarrubias E 185 Sn96
Covas E 183 Se93
Covas P 182 Sc97
Covas P 190 Sd98
Covas do Barroso P 191 Se97
Covăsint RO 253 Cd88
Covasna RO 255 Cn89
Cove GB 74 Si65
Covelo P 190 Sd98
Cõvenli TR 275 Cq98
Coventry GB 93 Sr76
Coverack GB 96 Sk80
Covet E 188 Ac96
Covide P 190 Sd97
Covilhã P 191 Se100
Çovões P 190 Sc100
Covrik = Tjäurek S 28 Bt45
Covurlui MD 257 Cr87
Cowbit GB 94 Su75
Cowbridge GB 93 So78
Cowdenbeath GB 79 So68
Cowes GB 98 Ss79
Cowfold GB 99 Su79
Cowie GB 79 Sn68
Cowley GB 94 Sq77
Cowshill GB 81 Sq71
Cox E 201 St104
Cox F 177 Ac93
Coxwold GB 85 Ss72
Coy E 200 Sr105
Coylton GB 78 Sl70
Cozaclia MD 257 Cs88
Cozăneşti MD 249 Cs87
Cozangic MD 257 Cr87
Cózar E 200 So103
Cozes F 170 St89
Cozien RO 256 Co90
Cozma RO 247 Ck88
Cozmeşti RO 248 Cr87
Cozzano F 142 At97
Cozze I 149 Bp98
Crăcăoani RO 247 Cn86
Crăciunelu de Jos RO 254 Ch88
Craco I 148 Bn100
Crailoroţi RO 245 Cf85
Crăieşti RO 254 Ci87
Craig GB 75 Si66
Craigavon GB 87 Sh72
Craigellachie GB 75 So66
Craighouse GB 78 Si69
Craignure GB 78 Si68
Craig-y-nos GB 92 Sn77
Craik GB 79 Sn68
Crail GB 79 Sp68
Crailsheim D 121 Ba82
Crai Nou RO 253 Cb90
Crillon F 160 Ad81
Craiova RO 264 Ch92
Craiva RO 245 Cd87
Crăklevci BG 272 Cg95
Cramlington GB 81 Sr72
Cranagh IRL 82 Sf71
Cranborne GB 98 Sr79
Cranbrook GB 154 Ab78
Cranfield GB 94 St76
Crângeni RO 265 Ck92
Crângu RO 265 Cl93
Cranleigh GB 99 Su78
Crans CH 169 Ap88
Cransac F 172 Ae91
Crans-Montana CH 169 Ap88
Crans-près-Céligny CH 169 An88
Craon F 159 St85
Craonne F 155 Ah82
Craponne-sur-Arzon F 172 Ah90
Crarae GB 78 Sk68
Crásanii de Sus RO 266 Co91
Crask Inn GB 75 Sl64
Crasna RO 246 Cf86
Crasna RO 254 Ch90
Crasna RO 255 Cn89
Crasnoarmeiscoe MD 257 Cr87
Crasnoe MD 257 Cr87
Craster GB 81 Sr70

Crathes GB 79 Sq66
Crathie GB 79 So66
Crathorne GB 81 Ss72
Crato P 197 Se102
Cravagliana I 130 Ar89
Cravant-les-Côteaux F 166 Aa86
Craveggia I 130 Ar88
Craven Arms GB 93 Sp76
Crawford GB 79 Sn70
Crawinkel D 116 Bb79
Crawley GB 99 Su78
Creaca RO 246 Cg86
Creag Ghoraidh = Creagorry GB 74 Sf66
Creagorry GB 74 Sf66
Creaguaineach Lodge GB 78 Sl67
Crean's Cross Roads IRL 90 Sc77
Creaton GB 94 St76
Crecente E 182 Sd96
Crèche, La F 165 Su88
Crèches-sur-Saône F 168 Ak88
Crécy-en-Ponthieu F 154 Ad80
Crécy-sur-Serre F 155 Ah81
Credenhill GB 93 Sp76
Crediton GB 97 Sn79
Creegh IRL 89 Sb75
Creeslough IRL 82 Se70
Creetown GB 83 Sm71
Cregenzán E 188 Aa94
Creggan IRL 86 Sa73
Creggan GB 87 Sf71
Creggs IRL 84 Sd72
Creglingen D 121 Ba82
Créhange F 119 Ao82
Creil F 160 Ae82
Crema I 137 Au90
Crémenes E 184 Sk95
Crémieu F 173 Al89
Cremlingen D 109 Bb76
Cremona I 137 Ba90
Cremyll GB 97 Sm80
Créon F 170 Su91
Créon-d'Armagnac F 176 Su93
Crepaja SRB 252 Cb90
Crépy F 161 Ah81
Crépy-en-Valois F 161 Af82
Cres HR 258 Bi91
Crès, Le F 179 Ah93
Crescentino I 136 Ar90
Cresciano CH 131 At88
Crespano del Grappa I 132 Bd89
Crespian F 179 Ai93
Crespì d'Adda I 131 Au89
Crespino I 138 Bd91
Crespino del Lamone I 138 Bd92
Crespos E 192 Si99
Cressa I 175 As89
Cressage GB 93 Sp75
Cressanges F 167 Ag88
Cressensac F 171 Ad90
Cressia F 168 Al87
Cresswell GB 81 Sr72
Crest F 173 Ai91
Cresta CH 131 Au88
Crestet, Le F 173 Ak91
Crestuma P 190 Sc98
Cretas E 188 Aa99
Créteil F 160 Ae83
Creţeni RO 265 Ck92
Creţeşti RO 256 Cq87
Creti I 144 Bd94
Cretshengan GB 80 Si69
Creully-sur-Seulles F 159 St82
Creusot, Le F 168 Ai87
Creußen D 122 Bd81
Creutzwald F 119 Ao82
Creuzburg D 116 Ba78
Crevacuore I 130 Ar89
Crevalcore I 138 Bc91
Crevant F 166 Ad88
Crevant-Laveine F 172 Ag89
Crèvecœur-le-Grand F 160 Ae81
Crevedia RO 265 Cm91
Crevedia Mare RO 265 Cm92
Crevenicu RO 265 Cm92
Crevillente E 201 St104
Crévin F 158 Sr85
Crevoladossola I 130 Ar88
Crévoux F 174 Ao91
Crewe GB 93 Sq74
Crewkerne GB 97 Sp79
Criales E 185 So95
Crialarich GB 78 Sl68
Cricău RO 254 Ch88
Criccieth GB 92 Sm75
Crichton GB 76 Sp69
Criciova RO 253 Ce89
Crickhowell GB 93 So77
Cricklade GB 98 Sr77
Cricov, Gornet- RO 266 Cn90
Cricov, Valea Lungă- RO 265 Cn90
Cricova MD 249 Cs86
Crieff GB 79 Sn68
Crief-sur-Mer F 99 Ac80
Crikvenica HR 258 Bk90
Crimmitschau D 117 Be79
Crinan GB 78 Si68
Crinitz D 117 Bh77
Criquetot-l'Esneval F 159 Aa81
Criş RO 255 Ck88
Criş, Chişineu- RO 245 Cd87
Crişcior RO 254 Cg88
Crişeni RO 246 Cg86
Crispiano I 149 Bp99
Crissier CH 169 Ao87
Cristešti RO 248 Co85
Cristeşti RO 254 Ci87
Cristian RO 254 Ci89
Cristian RO 255 Cl89
Cristești GB 88 Sh71
Cristianos, Los E 202 Rg124
Cristineşti RO 248 Co84
Cristioru de Jos RO 245 Cf88
Cristóbal E 192 Si100
Cristo del Espíritu Santo E 199 Sm102
Cristolţ RO 246 Cg86
Cristur, Recea- RO 246 Ch86
Cristuru Secuiesc RO 255 Cl88
Criţ RO 255 Cl88
Criuleni MD 249 Ct86

Crivina RO 263 Cf91
Crivitz D 110 Bd73
Crizbav RO 255 Cl89
Crkvice HR 268 Bp95
Crkvine MNE 270 Bt95
Crljenac SRB 253 Cc92
Crljivica BIH 259 Bn92
Crmjan = Cermjan RKS 270 Ca96
Crna Bara SRB 244 Ca89
Crna Bara SRB 251 Bt91
Crnac HR 251 Bq89
Crnac RKS 262 Cb94
Crna Gora MNE 269 Bt94
Crna Trava SRB 263 Ce95
Crnča SRB 262 Bt92
Crnci MNE 269 Bt95
Crni Kal SLO 134 Bh89
Crni Lug BIH 259 Bo92
Crni Lug HR 134 Bk90
Crnjelovo Gornje BIH 251 Bt91
Črnoča SRB 262 Ca94
Crnoljevo = Carralevë RKS 270 Ca96
Črnomelj SLO 135 Bl89
Črnuče SLO 134 Bk88
Crocetta del Montello I 133 Be89
Crockernwell GB 97 Sn79
Crocketford or Ninemile Bar GB 80 Sn70
Crocq F 172 Ae89
Crocy F 159 Su83
Crodo I 130 Ar88
Crognaleto I 145 Bg95
Croick GB 75 Sl65
Croisic, Le F 164 Sp86
Croisilles F 155 Af80
Croisille-sur-Briance, la F 171 Ad89
Croismare F 124 Ao83
Croissant-Marie-Jaffré F 157 Sn84
Croissy-sur-Selle F 155 Ae81
Croix-Blanche, la F 171 Ab92
Croix-Chapeau F 165 Ss88
Croix-de-Vie, Saint-Gilles- F 164 Sr87
Croixille, La F 159 Ss84
Croix-Valmer, La F 180 Ao94
Crolles F 174 Am90
Cromarty GB 75 Sm65
Cromdale GB 75 Sn66
Cromer GB 95 Ac75
Cromford GB 93 Sr74
Cronat F 167 Ah87
Crook GB 81 Sr71
Crookedwood IRL 87 Sf73
Crookham GB 81 Sq69
Crookhaven IRL 89 Sa78
Crookstown IRL 89 Sc77
Crookstown IRL 91 Sg74
Croom IRL 90 Sc75
Cropalati I 151 Bo101
Cropani I 151 Bo103
Cropani Marina I 151 Bo103
Cropston GB 94 Ss75
Crosbost = Crossbost GB 74 Sh64
Crosby GB 84 Si75
Crosby GBM 80 Si72
Crosia I 151 Bo101
Crosmières F 165 Su85
Crossaig GB 78 Sk69
Crossakeel IRL 87 Sf73
Crossapol GB 78 Sg68
Cross Barry IRL 90 Sc77
Crossbost GB 74 Sh64
Crossdoney IRL 82 Sf73
Crossen an der Elster D 230 Bd79
Crossens GB 84 Sp73
Crosses F 167 Af86
Crossford GB 80 Sn69
Crossgar GB 80 Si72
Crossgates GB 93 Sp76
Cross Hands GB 92 Sm77
Crosshaven IRL 90 Sd77
Cross Inn GB 92 Sn76
Cross Keys IRL 82 Sf73
Cross Keys IRL 87 Sf73
Cross Lanes GB 93 Sp74
Crosslee GB 79 So70
Crossmaglen GB 88 Sg72
Crossmolina IRL 86 Sb72
Croston GB 84 Sp73
Crostwitz D 118 Bi78
Crotenay F 168 Am87
Crotone I 151 Bp102
Crots F 174 An91
Crottendorf D 123 Bf79
Crouy-sur-Ourcq F 161 Ag82
Crovie GB 76 Sq65
Crowborough GB 154 Aa78
Crowland GB 94 Su75
Crowle GB 85 St73
Crownhill GB 97 Sm80
Croxton Kerrial GB 85 St75
Croy GB 75 Sm65
Croyde GB 97 Sm78
Croydon GB 94 Su77
Crozant F 166 Ad88
Crozon F 157 Sm84
Crozon-sur-Vauvre F 166 Ad88
Cruas F 173 Ak91
Crucea RO 247 Cm86
Crucea RO 267 Cs93
Cruce de Arinaga E 202 Rk125
Crucişor RO 255 Cc88
Crucoli I 151 Bp102
Crucoli Torretta I 151 Bp102
Cruden Bay GB 76 Sr66
Crudgington GB 93 Sp75
Cruguel F 158 Sp85
Cruïs F 180 An92
Crulai F 160 Ab83
Crumlin GB 88 Sh71
Crumlin IRL 91 Sf75
Cruseilles F 174 An88
Crusheen IRL 86 Sc75
Cruz de Incio E 183 Sf95
Cruzy-le-Châtel F 161 Ai85
Crvena Luka HR 258 Bl93
Crvenka SRB 252 Bt89
Crveni SRB 262 Bu91
Crvica SRB 262 Bu91
Čučer MK 272 Ca97
Čučerje HR 242 Bn89
Cuco RO 246 Cg86
Cuci RO 254 Ci88
Cuckfield GB 154 Su78
Cucuron F 180 Al93
Cucuteni RO 248 Co86
Čudalbi RO 256 Cq89
Cudillero (Cuideiru) E 184 Sh93
Čudnite Skali BG 275 Cp95
Cudrefin CH 130 Ap87
Cudworth GB 85 Ss73
Čuéllar E 193 Sm98
Cuénabres E 184 Sl94
Cuenca E 194 Sq100
Cuenca de Campos E 184 Sk96
Cuers F 180 An94
Cuerva E 199 Sn101
Cuervo, El E 204 Sh107
Cuervo, Las E 201 Ss101
Cuevas Bajas E 205 Sm106
Cuevas de Almudén E 195 St99
Cuevas de Cañart E 195 Su99
Cuevas del Almanzora E 206 Sr106
Cuevas del Becerro E 204 Sk107
Cuevas del Campo E 206 Sp105
Cuevas de San Clemente E 185 Sn96
Cuevas de San Marcos E 205 Sm106
Cuevas de Velasco E 194 Sq100
Cuevas de Vinromá = Vinromà, les Coves de E 195 Aa100
Cuevas Labradas E 194 Ss100
Cuffley GB 94 Su77
Cugand F 165 Ss86
Cuges-les-Pins F 180 Am94
Cuggiono I 131 As89
Cugir RO 254 Cg89
Cuglieri I 140 As100
Cugnaux F 177 Ac93
Cuguen F 158 Sr84
Cuied RO 245 Ce88
Cuijin en Sint Agatha NL 114 Am77
Cuille F 159 Ss85
Cuinzier F 168 Ai88
Cuiseaux F 168 Al88
Cuisery F 168 Al87
Cuizăuca MD 249 Cs85
Čujmir RO 264 Cf92
Čujpetlovo BG 272 Cg95
Čukojevac SRB 262 Cb93
Čukurköy TR 275 Co98
Čukurpınar TR 281 Cp97
Čukva UA 235 Cg92
Culan F 167 Ae87
Culcheth GB 84 Sp74
Culciu RO 246 Cg85
Culdaff IRL 82 Sf70
Culemborg NL 106 Al77
Culine SRB 261 Bt92
Cuijia SRB 262 Ca95
Čukovo SRB 262 Bu91
Culkein GB 75 Sk64
Culla E 195 Su100

Cúllar-Baza E 206 Sp105
Cullaville IRL 82 Sg72
Culleens IRL 86 Sc72
Cullen GB 76 Sp65
Cullera E 201 Su102
Culleredo E 182 Sd94
Cullivoe GB 77 Ss59
Cullomane Cross Roads IRL 89 Sb77
Cullompton GB 97 So79
Cully CH 169 Ao88
Cullybackey GB 83 Sh71
Culmstock GB 97 So79
Culnacraig GB 75 Sk65
Culoz F 174 Am89
Culrain GB 75 Sm65
Culswick GB 77 Sr60
Cumalevo UA 246 Ch84
Cumbel GB 131 At87
Cumbernauld GB 79 Sn69
Cumbre, La E 198 Si102
Cumbres de en Medio E 197 Sg104
Cumbres de San Bartolomé E 197 Sg104
Cumbres Mayores E 197 Sg104
Cumiana I 174 Ap91
Cumić SRB 262 Cb92
Cuminestown GB 76 Sq65
Cumlosen D 110 Bd74
Cummertrees GB 81 Sr71
Cumnock GB 79 Sm70
Cumpăna RO 255 Cs90
Cumpăna RO 267 Cs92
Cuneo I 175 Aq92
Cunewalde D 118 Bk78
Cunfin F 162 Ak84
Čunica MD 249 Cs85
Čuništa BIH 261 Bs92
Cunit E 188 Ad98
Čun'kiv UA 247 Cm83
Cunlhat F 172 Ah89
Cunnewitz D 118 Bi78
Čunski HR 258 Bi91
Cuntis E 182 Sc95
Čunusavvon = Junosuando S 29 Cf46
Cuon F 165 Su86
Cuonovuoppi N 29 Cf42
Cuorgnè I 130 Aq89
Cupar GB 76 So68
Cupcini MD 249 Cp84
Cupello I 147 Bk96
Cuperly F 162 Ak84
Cupra Marittima I 145 Bh94
Cupramontana I 139 Bg94
Čuprene BG 263 Cf93
Ćuprija SRB 263 Cc93
Cupşeni RO 246 Ch85
Cuq-Toulza F 178 Ad93
Curan F 172 Af92
Curățele RO 245 Ce87
Curau D 103 Bb73
Curcani RO 266 Co92
Curçay-sur-Dive F 165 Su86
Curciu RO 254 Ci88
Čurek BG 272 Ch95
Ćuren BG 273 Ck97
Curinga I 151 Bn103
Curmătura RO 255 Cn90
Curnier F 173 Al92
Curon Venosta I 131 Bb87
Curracloe IRL 91 Sh76
Curraghroe IRL 87 Sd73
Curraj Epërm AL 270 Bu96
Curral das Freiras P 190 Rg115
Currelos E 183 Se95
Curriel GB 76 So69
Curry IRL 86 Sc72
Curtea RO 245 Ce89
Curtea de Argeş RO 265 Ck90
Curteşti RO 248 Co85
Curtici RO 245 Cc88
Curtil-sous-Buffières F 168 Ak88
Curtis = Teixeiro E 182 Sd94
Curtis-Estación E 182 Sd94
Curtişoara RO 264 Cg90
Curtişoara RO 264 Ci92
Curtuişeni RO 245 Ce85
Čurug SRB 252 Ca90
Cury Cross GB 96 Sk80
Cusano Mutri I 147 Bk98
Cusercoli I 139 Be92
Cushendall GB 83 Sh70
Cushendun GB 83 Sh70
Cushina IRL 90 Sf74
Cusinati I 132 Bd89
Cuşma RO 247 Ck86
Cuşmed RO 255 Cl88
Cussac F 170 St90
Cussac F 171 Ab89
Cusset F 167 Ag88
Cussy-les-Forges F 167 Ah86
Custines F 162 An83
Custonaci I 152 Bf104
Cutar E 174 An89
Cuxac-d'Aude F 178 Af94
Cuxhaven D 102 As73
Cuzap RO 245 Ce86
Cuzăplac RO 246 Cg87
Cuza Vodă RO 266 Cp92
Cuza Vodă RO 266 Cq91
Cuzcurrita-Río Tirón E 185 Sp95
Cuzdrioara RO 246 Ch86
Cuzmin MD 249 Cs84
Cuzorn F 171 Ac91
Cuzzà = Cozzano F 142 At97
Cuzzola I 175 Ar88
Cuzzola I 140 Au92
Cvelodubovo RUS 65 Cu60
Cvetnica BG 274 Cn94
Cvikov CZ 231 Bi79
Cvitović HR 259 Bm90
Cwm GB 93 So77
Cwmbran GB 97 So78
Cwrtnewydd GB 92 Sm76
Cybinka PL 118 Bk76
Cybulivka UA 247 Ct84
Cyców PL 229 Cg78
Cykarzew Północny PL 233 Bt79

Cymmer GB 97 Sn77
Cynadijovo UA 241 Cf84
Cynków PL 233 Bt79
Cynwyd GB 84 So75
Cynwyl Elfed GB 92 Sm77
Cysci-Vadamskija BY 219 Cq71
Cysoing F 112 Aq79
Czachy PL 229 Ce76
Czaczki Wielkie PL 224 Cg75
Czajków PL 227 Br78
Czaniec PL 233 Bt81
Czaplinek PL 221 Bn73
Czarlin PL 222 Bs72
Czarna PL 228 Cc78
Czarna PL 228 Cc78
Czarna Białostocka PL 224 Cg74
Czarna Dąbrówka PL 221 Bq72
Czarna Górna PL 235 Cf82
Czarna Łąka 1 PL 111 Bk74
Czarna Sędziszowska PL 234 Cd80
Czarna Tarnowska PL 234 Cc80
Czarna Woda PL 222 Br73
Czarne PL 221 Bo73
Czarnków PL 221 Bo75
Czarnocin PL 111 Bk73
Czarnolas PL 228 Cd78
Czarnów PL 225 Bk75
Czarnowąsy PL 232 Bq79
Czarnowo-Biki PL 224 Ce74
Czarnożyły PL 227 Be78
Czarny Bór PL 231 Bn79
Czarny Dunajec PL 233 Bu82
Czastary PL 227 Br78
Czaszyn PL 235 Ce82
Czatkowice PL 226 Bp77
Czchów PL 234 Cd81
Czechowice-Dziedzice PL 233 Bs81
Czechy PL 221 Bo73
Czechy PL 227 Bs77
Czekanów PL 233 Bs80
Czeladź PL 233 Bt80
Czelin PL 111 Bi75
Czeluścin PL 226 Bq76
Czemierniki PL 229 Cf77
Czempin PL 226 Bo76
Czeremcha PL 229 Cg75
Czermin PL 234 Cc80
Czermnica PL 111 Bk73
Czermno PL 227 Ca78
Czernice Borowe PL 223 Cb74
Czerniczyn PL 235 Ch79
Czerniew PL 228 Bu76
Czerniewice PL 227 Ca77
Czerników PL 227 Bt76
Czernikowo PL 222 Bs75
Czernin PL 222 Br73
Czernina PL 226 Bo77
Czersk PL 222 Bq73
Czerwin PL 223 Ce76
Czerwińsk nad Wisłą PL 228 Ca76
Czerwionka-Leszczyny PL 233 Bs80
Czerwona PL 228 Cc78
Czerwonak PL 226 Bo76
Czerwona Woda PL 225 Bl78
Czerwone PL 223 Cd74
Czerwony Dwór PL 223 Ce72
Cześniki PL 235 Cg79
Częstków B PL 227 Bt78
Częstochowa PL 233 Bt79
Częstocice PL 232 Bp79
Czeszów PL 226 Bp78
Człopa PL 221 Bn74
Człuchów PL 221 Bp73
Czudec PL 234 Cd81
Czumów PL 235 Ch79
Czuszów PL 234 Ca80
Czyżyew-Osada PL 229 Ce75
Czyżów PL 234 Cd79

D

Daaden D 114 Aq79
Dābāca RO 264 Cb87
Dabar HR 258 Bl91
Dabar RO 260 Bq93
Dabas H 243 Bt86
Dāben BG 273 Ci94
Dābene BG 274 Ck95
Dabergotz D 110 Bf75
Dābica RO 254 Cf89
Dąbie PL 111 Bl76
Dąbie PL 227 Bs76
Dąbie PL 233 Ca74
Dabila MK 272 Cf98
Dąbki PL 221 Bn74
Dąbki PL 226 Bp77
Dābnica BG 272 Ch97
Dabo F 124 Ap83
Dabo Stanovi HR 258 Bk91
Dābovan BG 265 Ck93
Dabove = Dabo Stanovi HR 258 Bk91
Dābovec BG 280 Cm97
Dābovo BG 273 Cm95
Dābravino BG 275 Cq94
Dabravolja BY 224 Ci75
Dabrica BIH 269 Br94
Dąbroszyn PL 225 Bk75
Dąbrowa PL 228 Cd77
Dąbrowa PL 232 Bq79
Dąbrowa PL 233 Bs78
Dąbrowa PL 234 Cb81
Dąbrowa PL 235 Ce80
Dąbrowa Białostocka PL 224 Cg73
Dąbrowa Chełmińska PL 222 Br74
Dąbrowa Dolna PL 229 Ce77
Dąbrowa Górnicza PL 233 Bt80
Dąbrowa Rzeczycka PL 235 Ce80
Dąbrowa Tarnowska PL 234 Cd80
Dąbrowa Wielka PL 227 Bs77
Dąbrowice Duża PL 229 Cg77
Dąbrowice PL 227 Bt76
Dąbrowice B PL 229 Cf77
Dąbrówka PL? 223 Cd74
Dąbrówka PL 228 Cd77
Dąbrówka Górna PL 232 Bq79
Dąbrówka Warszawska PL 228 Cc78

Dąbrówka Wielkopolska PL 226 Bm76
Dąbrówno PL 223 Ca74
Dąbrowy PL 223 Cc74
Dābuleni RO 264 Ci93
Dabužiai LT 218 Ck69
Dachau D 126 Bc84
Dachnów PL 235 Cg80
Dachsbach D 121 Bb81
Dachsenhausen D 120 Aq80
Dacia RO 255 Cl88
Dačice CZ 238 Bl82
Dacón E 182 Sd96
Daddbodarna S 59 Bk58
Dādia GR 280 Cn98
Dadow D 110 Bc74
Dâdran S 60 Bm59
Dāeni RO 267 Cr91
Dāești RO 264 Ci90
Dáfnes GR 283 Cd104
Dafni GR 291 Cl110
Dáfni GR 278 Ch99
Dáfni GR 279 Ci100
Dáfni GR 283 Ce105
Dáfni GR 286 Cf107
Dafnó GR 279 Ck98
Dagali N 57 Ar60
Dagarn S 60 Bm61
Dagâța RO 248 Cp87
Dagda LV 215 Cq68
Dagebüll D 102 As71
Dağkadi TR 281 Cr100
Daglan F 171 Ac91
Daglösen S 59 Bi61
Dagnabba CH 169 Aq86
Dagnall GB 94 St77
Dagsberg S 70 Bn63
Dagsmark FIN 52 Cd56
Daguenière, La F 165 Su86
Dağyenice TR 281 Cr98
Dahl D 114 Aq78
Dahlem D 114 Ao80
Dahlen D 117 Bg78
Dahlenburg D 109 Bb74
Dahlewitz D 118 Bg76
Dahlum D 116 Bb76
Dahme D 103 Bc72
Dahme/Mark D 118 Bg77
Dahn D 120 Aq82
Dahouët F 158 Sp83
Dāhrava RO 267 Cr93
Dāhre D 110 Bb75
Dailly GB 83 Sl70
Daimiel E 199 Sn102
Dainava LT 218 Ck70
Dainava LT 218 Cl72
Daingean IRL 86 St74
Dainville-Bertheléville F 162 Am84
Dairsie or Osnaburgh GB 79 Sp68
Dajkanberg S 33 Bn50
Dajkanvik S 33 Bn50
Dajidko BY 218 Cn71
Dajlidy Górne PL 224 Cg74
Dajnava BY 218 Cm72
Dāka H 242 Bp86
Đakovica = Gyakovë RKS 270 Ca96
Đakovo HR 251 Br90
Daksti LV 210 Cm65
Dal N 58 Bc60
Dal S 50 Bq54
Dala S 51 Br55
Dala S 69 Bn64
Đala SRB 252 Ca88
Dalaas A 125 Ba86
Dalachów PL 233 Bs78
Dala-Floda S 59 Bk59
Dala-Järna S 59 Bi59
Dalåkre N 47 Aq58
Dalamot N 56 Ao60
Dalarö S 71 Br62
Dalåsen S 49 Bi55
Dalåsen S 59 Bi62
Dalasjö S 40 Bb51
Dalastova N 56 Am59
Dalavardo S 33 Bm48
Dalavík N 56 Am61
Dalbäcken S 59 Bm62
Dalbeattie GB 80 Sn71
Dalberg-Wendelstorf D 110 Bc73
Dālbok Dol BG 273 Ck95
Dālbok Izvor BG 273 Cl96
Dalbošet RO 253 Cd91
Dalby S 59 Bg59
Dalby S 60 Bq61
Dalby S 69 Bl63
Dalby S 72 Bg69
Dalbyn S 59 Bl58
Dalbyover DK 100 Ba67
Dalchalloch GB 78 Sl68
Dalchork GB 75 Sm64
Dalchreichart GB 78 Sl66
Dalchruin GB 79 Sm68
Dāldenās S 69 Bi62
Dale GB 77 Sr60
Dale GB 91 Sk77
Dale N 26 Bn43
Dale N 46 Al58
Dale N 67 Ar62
Dale N 67 Ar63
Dale N 56 Am59
Dale N 67 Ar62
Dale N 67 Ar63
Dalečín CZ 238 Bn81
Dalëkija BY 219 Co70
Dalen N 47 As55
Dalen N 57 Ar62
Dalen NL 107 Ao75
Daleszyce PL 234 Cb79
Dalfors S 60 Bl58
Dalfsen NL 107 An75
Dàlghiu RO 264 Ck91
Dàlgi Del BG 264 Cf94
Dālgopol BG 274 Cq93
Dālgo Pole BG 264 Cf93
Dalhaivaig GB 75 Sm64

Dalhausen D 115 At77
Dalheim D 27 Bm44
Dalhem B 156 Am79
Dalhem S 70 Bn63
Dalhem S 71 Bs65
Dalholen N 48 As56
Dalías E 206 Sp107
Daliburgh GB 74 Sf66
Dalj HR 252 Bs90
Dalkarby FIN 62 Cd60
Dalkarlsberg C 59 Bk62
Dalkarlså S 42 Cb52
Dalkeith GB 76 So69
Dalkey = Deilginis IRL 88 Sh74
Dallas GB 76 So65
Dallau D 121 At82
Dalldorf D 110 Bb75
Dalleagles GB 79 Sm70
Dallmin D 110 Bd74
Dalmally GB 78 Sl68
Dalmellington GB 83 Sm70
Dalmeny GB 76 So69
Dalmose DK 104 Bc70
Dalnavie GB 75 Sm65
Dal'nee RUS 216 Cd71
Daloy N 56 Ak58
Dalry GB 78 Sl69
Dalrymple GB 78 Sl70
Dalsbruk FIN 62 Cf60
Dalseter N 47 At58
Dalsjöfors S 69 Bg65
Dalskog S 68 Be63
Dals Långed S 68 Be63
Dalsmund S 59 Bk62
Dalsmynni IS 20 Qi26
Dals-Rostock S 68 Be63
Dalsten F 119 An82
Dalston GB 81 Sp71
Dalstorp S 69 Bh65
Dalstuga S 60 Bm58
Dalsvallen S 49 Bh56
Dalton-in-Furness GB 84 So72
Daltrozów PL 228 Cb77
Dalum S 69 Bg65
Dalur FO 26 Sg57
Dalvangen N 48 Ba56
Dalvik IS 20 Rb25
Dalvina Lodge GB 75 Sm64
Dálvvadis = Jokkmokk S 34 Bu47
Dalwhinnie GB 75 Sm67
Dalyanköy TR 285 Cn104
Damačava BY 229 Ch77
Damak H 240 Cb84
Damarasi TR 297 Cr106
Damaskiniá GR 277 Cc100
Damasławek PL 226 Bp75
Damási GR 277 Ce101
Damásta GR 291 Ck110
Damaši BY 219 Co73
Damašy BY 219 Co72
Damazan F 170 Aa92
Dambaslar TR 280 Cp98
Dambeck D 110 Bd74
Dambelin F 124 Ao86
Dambofice CZ 238 Bo82
Dâmbovicioara RO 255 Cl90
Dameilevières F 124 An83
Dameliai LT 213 Cg68
Damgan F 164 Sp85
Dāmienești RO 256 Co87
Dāmis RO 245 Cf87
Damjan MK 272 Ce97
Damjanovo BG 274 Ck94
Damlykkja N 58 Bb59
Dammarie F 160 Ac84
Dammarie-en-Puisaye F 167 Af85
Dammarie-les-Lys F 161 Af83
Dammartin-en-Goële F 161 Af92
Damme B 112 Ag78
Damme D 108 Ar75
Dammen N 57 Au62
Dammet S 35 Cf49
Damnatz D 109 Bc74
Damnica PL 221 Bp71
Damp D 103 Ba71
Dampierre F 161 Ai83
Dampierre F 168 Am86
Dampierre-en-Bray F 160 Ad81
Dampierre-en-Yvelines F 160 Ad83
Dampierre-le-Château F 162 Ak82
Dampierre-sur-Boutonne F 170 Su80
Dampierre-sur-Linotte F 169 An85
Dampierre-sur-Salon F 168 Am85
Damprichard F 169 Ao86
Damsdorf D 118 Bg77
Damshagen D 103 Bc73
Damsholte DK 104 Be70
Dāmuc RO 247 Cm87
Damuci BY 218 Cn71
Damûls A 126 Ba86
Damvant CH 124 Ao86
Damville F 160 Ac83
Damvillers F 162 Al82
Damvix F 165 St80
Damwäld NL 107 An74
Damwoude = Damwäld NL 107 An74
Danakós GR 94 Ss76
Danapınar TR 280 Cp100
Danasjö S 33 Bo49
Danáv E 206 Sp105
Davidešti RO 265 Cl90
Danby GB 85 St72
Dance PL 229 Cg77
Dancharinea = Dantxarinea E 176 Sr94
Daneryd S 61 Br62
Dāneasa RO 265 Ck92
Danes RO 255 Cl88
Dānești RO 248 Cp87
Dānești RO 255 Cm87
Dānești RO 264 Cg91
Dangast D 108 Ar74
Dangeau F 160 Ac84
Dângeni RO 248 Co85
Dange-Saint-Romain F 166 Ab87
Dangé F 159 Aa84
Dângou PL 229 Cg77
Dângu PL 264 Ci94
Danholn S 60 Bm59
Daniec PL 233 Br77

Danilovgrad MNE 269 Bt95
Dänischenhagen D 103 Ba72
Danişment TR 280 Cp100
Dannäs S 72 Bg68
Dannau D 103 Bb72
Dannemare DK 104 Bc71
Dannemarie F 169 Ap85
Dannemora S 61 Bq60
Dannenberg (Elbe) D 109 Bc74
Dannenfels D 163 Aq81
Dannenwalde D 111 Bg74
Dannike S 69 Bg65
Dansbodarna S 60 Bm58
Dánszentmiklós H 244 Bu45
Dantxarinea E 176 Sr94
Danvou-la-Ferrière F 159 St83
Danylovo UA 246 Cg84
Daon F 165 St85
Daoulas F 157 Sm84
Daoulas, Plougastel- F 157 Sm84
Dapkūniškiai LT Cf70
Darabani RO 248 Co84
Darány H 243 Bq89
Dębe Wielkie PL 228 Cc76
Darbénai LT 212 Cc68
Darbu N 58 Au61
Darchau D 110 Bb74
Darda HR 251 Bs89
Dardesheim D 116 Bb77
Dardhë AL 276 Ca99
Dardhë AL 276 Cb99
Daretorp S 69 Bg65
Darfeld D 114 Ap76
Darfield GB 85 Ss73
Darfo I 131 Ba89
Dargen D 105 Bi73
Dargosław PL 220 Bl72
Dargun D 104 Bf73
Dargužiai LT 218 Ck72
Darica TR 281 Cq99
Dari Kum TR 281 Cq99
Dar'ino RUS 211 Cs99
Dārjiu RO 255 Cl88
Darlington GB 85 Sq72
Dārlos RO 254 Ci88
Darłowo PL 221 Bn72
Darłówko PL 221 Bn72
Darlton GB 85 St74
Dārmānești RO 247 Cn85
Dārmānești RO 248 Cp88
Dārmānești RO 265 Cm91
Dārmoxa RO 247 Cm86
Darmstadt D 120 As81
Darnétal F 154 Ac82
Darney F 162 An84
Darnius E 178 At96
Darnózseli H 238 Bp85
Daroca E 194 Ss98
Daromin RO 234 Cd79
Dārrājávrre = Tārrajaur S 34 Bu48
Darras Hall GB 81 Sr70
Dārrauden S 33 Bm49
Darro E 205 So106
Darsūniškis LT 217 Ci71
Dárte LV 213 Cf66
Dartford GB 95 Su78
Darthus N 47 At57
Dartmeet GB 97 Sn80
Dartsel S 34 Ca49
Darup D 107 Ap77
Daruvar HR 251 Bq90
Dārvari RO 264 Cg92
Darvas H 245 Ce86
Darvel GB 79 Sm69
Dárzanica BG 264 Cf89
Dārzānica BG 264 Cf93
Dasá I 151 Bn103
Dašava UA 235 Ci82
Dasburg D 119 An80
Dascălu RO 265 Cn91
Daseburg D 115 At77
Dašice CZ 232 Bn80
Dasili GR 277 Cc100
Daskal Atanasovo BG 274 Cm96
Daskalovo, Kvartal BG 272 Cg95
Dáski GR 277 Ce100
Dāskot BG 274 Cl94
Dāskotna BG 275 Cp95
Daskow, Ahrenshagen- D 104 Bf72
Dassel D 116 Ba77
Dassendorf D 109 Ba74
Dassohóri GR 280 Cn98
Dassow D 104 Bb73
Dābwang D 122 Bd82
Datteln D 114 Ap77
Datça TR 292 Cq107
Daugai LT 218 Ck71
Daugailiai LT 218 Cm69
Daugavpils LV 215 Cq69
Daugstad N 46 Ap55
Daujénai LT 214 Ck68
Daukšiai LT 212 Cc68
Daumazan-sur-Arize F 177 Ac94
Daun D 119 Ao80
Daunorava LT 213 Ch68
Daunoriai LT 218 Cm70
Dautphe D 115 As79
Dautphetal D 115 As79
Dave B 113 Ak80
Daventry GB 94 Ss76
Davhinava BY 219 Cp71
Davià E 182 Sc95
Davideni RO 265 Cl90
Davidovo BG 266 Co94
Davidstow GB 96 Sl79
Davik N 46 Al57
Daviken S 70 Bn60
Daviot GB 75 Sm66
Davle GB 83 Cl103
Dávlia GR 283 Cf103
Davoli I 151 Bn103
Davor HR 260 Bq90
Davos CH 131 Ai87
Davos-Dorf CH 131 Au87
Davos-Platz CH 131 Au87
Davuteli TR 280 Cp98
Davutköy TR 289 Cp105
Davutlar TR 281 Cq98
Davydivka UA 247 Cm84

Dawlish GB 97 So79
Dawn GB 84 Sn74
Dax F 176 Ss93
Deal GB 154 Ac78
Dealu RO 255 Cl88
Dealu Frumos RO 255 Ck89
Dealu Morii RO 265 Cp88
Deanich Lodge GB 75 Sl65
Dearne GB 85 Ss73
Deauville F 159 Aa82
Deba E 186 Sq94
Dēba PL 228 Ca78
Dębanos E 186 Sr97
Debar MK 270 Cb97
Debarsed RO 247 Cm89
Debelec BG 273 Cm94
Debeli Lag BG 272 Cf96
Debelt BG 275 Cp96
Debenham GB 95 Ac76
De Blesse NL 107 An75
Dęblin CZ 232 Bn82
Dęblin PL 228 Cd77
Debnevo BG 274 Ck95
Dębno PL 111 Bk75
Dębno PL 234 Ca82
Dębno PL 234 Cb81
Dębno PL 235 Cf80
Dębów PL 229 Cg77
Dębowa Łąka PL 235 Ce80
Dębowica PL 229 Ce77
Dębowiec PL 233 Bs81
Dębowiec PL 234 Cd80
Debrc SRB 262 Bu91
Debrecen H 245 Cd85
Debrene BG 266 Cq94
Debrešte MK 271 Cc98
Debrznica PL 111 Bl76
Debrzno PL 221 Bp73
Dęby Wolskie PL 228 Cc78
Dec SRB 261 Ca91
Deçan RKS 270 Ca95
Dečani = Deçan RKS 270 Ca95
Decazeville F 172 Ae91
Dechantskirchen A 129 Bm86
Dechsendorf D 122 Bd81
Dechtow D 110 Bf75
Decimomannu I 141 As102
Decimoputzu I 141 As102
Děčín CZ 118 Bi79
Decize F 167 Ag84
De Cocksdorp NL 106 Ak74
Decs H 243 Bs88
Deda RO 247 Ci87
Dedaj AL 269 Bu96
Deddington GB 93 Ss77
Dedeleben D 116 Bb76
Dedelstorf D 109 Ba75
Dedemsvaart NL 107 An74
Dedesdorf D 108 As74
Dedinci BG 273 Cm94
Dedino RUS 215 Cr68
Deduleşti RO 256 Co90
Dēg H 243 Br87
Degaña E 183 Sg95
Degeberga S 72 Bi69
Degerbäcken S 35 Cc49
Degerby AX 62 Cd60
Degerby FIN 63 Ci60
Degerby S 59 Bf62
Degerfors S 69 Bi62
Degerhamn S 73 Bo68
Degerköls-vallen S 50 Bl57
Degerlund S 42 Ca51
Degernäs S 42 Ca53
Degernäs S 35 Cc49
Degerö FIN 63 Ci60
Degerselet S 35 Cd48
Degersheim CH 125 At86
Degersjö S 41 Bg54
Degersjö S 42 Ca53
Degésiai LT 213 Se93
Degeşti RO 256 Cd79
Deggendorf D 128 Bf83
Degginga D 121 Ba83
Değirmen TR 281 Cr98
Değirmenli TR 212 Ae79
Deglova LV 215 Cq67
Dego I 175 Ar92
De Gordyk = Gorredijk NL 107 An74
Degučiai LT 213 Ch69
Degučiai LT 213 Cn68
Degumnieki LV 215 Co67
Dehesa de Campoamor E 207 St105
Dehesa de Montejo E 184 Sl95
Dehesa Mayor E 193 Sm98
Dehesas E 183 Sg95
De Hommerts = Hommerts NL 107 An75
Deià E 206-207 Af101
Deichhausen D 108 As74
Deifontes E 205 So106
Deilginis = Dalkey IRL 88 Sh74
Deimern D 109 At73
Deining D 122 Bd82
Deinste D 109 At73
Deinze B 112 Ah79
Deißlingen D 125 Aq84
Deiva Marina I 137 Au92
Dej RO 246 Ch86
Dejbjerg DK 100 Ar69
Deje S 59 Bg61
De Jouwer = Joure NL 107 An75
Dekélia GR 287 Ch104
Deknepollen N 46 Al57

De Koog NL 106 Ak74
De Kooy NL 106 Ak75
Dekov BG 265 Cl93
Dekutince SRB 271 Ce95
Delāes P 190 Sd98
Delamere GB 93 Sp74
Delbrück D 115 As77
Delčevo BG 266 Co93
Delčevo MK 272 Cf97
Delebio I 131 Ar88
Delecke D 115 Ar78
Deleitosa E 198 Sl101
Delejna BG 263 Cf92
Đelekovec HR 242 Bo88
De Lemmer = Lemmer NL 107 An75
Délemont CH 124 Ap86
Delen' UA 257 Cs89
Deleni RO 267 Cr92
Deleşti RO 256 Cp87
Delfi GR 283 Ce104
Delft NL 113 Ai76
Delfzijl NL 108 Ao74
Delganv IRL 91 Sh74
Delia I 151 Bm104
Delianuova I 151 Bm104
Deliblato SRB 253 Cc91
Deliceto I 148 Bl98
Deligrad SRB 263 Cd93
Delitzsch D 117 Be77
Deljatyn UA 247 Ck83
Dellach im Drautal A 133 Bg87
Delle F 169 Ap85
Delligsen D 116 Ba77
Dello I 131 Ba90
Dellstedt D 103 At72
Dellwig D 114 Aq78
Delme F 119 An83
Delmenhorst D 108 As74
Delnice HR 134 Bk90
Delni Wujězd = Unhyst D 118 Bk78
Delp N 27 Bk44
Delphi IRL 86 Sa73
Delsberg = Delémont CH 124 Ap86
Delsbo S 50 Bl57
Deltebre a Cava E 195 Ab99
De Lutte NL 108 Ao76
Delvin IRL 87 Sf73
Delvinaki GR 276 Ca101
Delvinë AL 276 Ca101
Del'żytver UA 257 Ct89
Demçauşa RO 247 Cl85
Demandice SK 239 Bu82
Demānová SK 239 Bu82
Demecser H 241 Cd84
Demen D 110 Bd73
Demene LV 229 Co69
Demeškino RUS 215 Cr66
Demidivka UA 248 Da85
Demigny F 168 Ak87
Demircihali TR 275 Cp97
Demircilar TR 292 Cq106
Demir Hisar MK 271 Cc98
Demir Kapija MK 272 Ce98
Demirköy TR 275 Cq97
Demirköy TR 275 Cq97
Demkivka UA 249 Ct83
Demmin D 105 Bg73
Démonia GR 287 Cf107
Demonte I 174 Ap92
Dému F 177 Aa93
Dena E 182 Sc96
Denain F 155 Ag80
Denbigh GB 93 So74
Den Burg NL 106 Ak74
Denby Dale GB 84 Sr73
Dendermonde B 155 Ai78
Dendrohóri GR 277 Cc99
Denekamp NL 108 Ap76
Đeneral Janković = Hani i Elezit RKS 271 Cc96
Den Haag NL 113 Ai76
Den Haag = 's-Gravenhage NL 113 Ai76
Den Ham NL 107 An76
Denhead GB 76 Sq65
Den Helder NL 106 Ak75
Denholm GB 79 Sp70
Den Hoorn, Wehe- NL 107 An74
Denia E 201 Aa103
Denizgörüntü TR 280 Cn100
Deniz Kamp Yeri TR 285 Cn104
Denizova TR 292 Cr106
Denkendorf D 122 Bc83
Denklingen D 114 Aq79
Denkte D 116 Bb76
Denmore GB 76 Sq66
Dennebrœucq F 112 Ae79
Dennington GB 95 Ac76
Denno I 131 Bb88
Denny GB 80 Sn68
Den Oever NL 106 Al75
Densow D 220 Bg74
Densuş RO 254 Cf89
Denta RO 253 Cc90
Dentergem S 63 Ch68
Denton GB 84 Sq74
Denzlingen D 163 Aq84
De Panne B 155 Af78
Derby GB 93 Ss75
Derecske H 245 Cd86
Dereham GB 95 Ab75
Dereköy TR 275 Cp97
Dereköy TR 281 Cr101
Derenburg D 116 Bb77
Derendingen H 169 Aq86
Dereneu MD 248 Cr86
Derevkovo RUS 211 Ct65
Dergentin D 110 Bd74
De Rijp NL 106 Ak75
Derkavčyna BY 219 Cq70
Dermanci BG 273 Ci94
Dermatiánika GR 290 Cg107
Derna RO 245 Ce86
Deronje SRB 251 Bt90
Derry GB 88 Sd72
Derrybrien IRL 90 Sc74
Derrygolan IRL 87 Sf74
Derrygonelly GB 82 Se72

Derrykeighan GB 83 Sh70
Derrylin GB 82 Se72
Derryrush = Doire Iorrais IRL 86 Sa74
Dersca RO 247 Cn85
Dersekow D 105 Bg72
Dersingham GB 85 Ab75
Dērsnik AL 276 Ca99
Dertiny RUS 211 Cu64
Deruta I 144 Be95
Dervaig GB 78 Sh67
Derval F 164 Sr85
Derveliai LT 213 Ch69
Derveni GR 286 Ce104
Derventa BIH 251 Br91
Dervio I 131 At88
Derviška Mogila BG 274 Cn97
Derviziana GR 276 Cb102
Dervock GB 83 Sh70
Desa RO 264 Cg93
Desana I 175 Ar90
Desantne UA 257 Cu89
Desborough GB 94 St76
Descargamaría E 191 Sh100
Descartes F 166 Ab87
Deschaux, Le F 168 Am87
Desenzano del Garda I 132 Bb90
Desértines F 159 St84
Desertmartin GB 82 Sg71
Deseşti RO 246 Ch85
Deset N 48 Bc58
Desfina GR 283 Cf104
Desford GB 94 Ss75
Desimirovac SRB 262 Cb92
Desinić HR 135 Bm88
Desjatniki BY 218 Cn72
Deskáti GR 277 Cd101
Desná CZ 231 Bl79
Dešno-Strjažow = Dissen-Striesow D 118 Bi77
Dešov CZ 238 Bm83
Despótis GR 277 Cc100
Despotovac SRB 263 Cc92
Despotovo SRB 252 Bu90
Dessau D 117 Be77
Dessau-Roßlau D 117 Be77
Dessel B 113 Al78
Dessenheim F 163 Ap85
Deštná CZ 237 Bk82
Deštné CZ 232 Bn80
Destriana E 184 Sh96
Destrup DK 100 Au67
Desulo I 141 At100
Desvres F 154 Ad79
Deszczno PL 225 Bl75
Deszk H 252 Ca88
Deta RO 253 Cc90
Detelina BG 275 Cp95
Detk H 240 Ca85
Detkovo RUS 211 Cs63
Detmold D 115 As77
Dětřichov CZ 238 Bn83
Dětřichov nad Bystřicí CZ 232 Bp81
Dettelbach D 121 Ba81
Dettenhausen D 125 At83
Dettum D 116 Bb76
Dettwiller F 124 Ap83
Detva SK 240 Bt83
Deuerling D 236 Bd82
Deurne NL 113 Am78
Deute D 115 At77
Deutscheinsiedel D 118 Bg79
Deutsch Evern D 109 Ba74
Deutsch Goritz A 242 Bm87
Deutsch Jahrndorf A 129 Bp84
Deutschkreuz A 242 Bo85
Deutschlandsberg A 135 Bl87
Deutschneudorf D 118 Bg79
Deutschnofen = Nova Ponente I 132 Bc84
Deutsch-Wagram A 238 Bo84
Deux-Alpes, les F 174 An90
Deuz D 115 Ar79
Deva RO 254 Cf89
Dévaványa H 245 Cb86
Devecey F 169 An86
Deveci TR 292 Bp86
Devecser H 242 Bp86
Develier CH 124 Ap86
Devenci BG 264 Ci94
Deventer NL 107 An76
Devesel RO 263 Cf92
Deveselu RO 264 Ci92
Devesos E 183 Se93
Devesset F 173 Ai90
Devetak BG 275 Co95
Devetaki BG 274 Ck94
Deviat F 178 Ab90
Devic MK 271 Cc97
Devil's Bridge GB 92 Sn76
Devín BG 273 Ci97
Devínska Nová Ves SK 129 Bo84
Devizes GB 94 Sr78
De Westerein NL 107 An74
De Wijk NL 107 An75
De Wilp NL 107 An74
Dewsbury GB 84 Sr73
Deyelsdorf D 104 Bf72
Deza E 194 Sq98
Dežanovac HR 250 Bp89
Dezghingea MD 257 Cs88
Dezna RO 245 Ce88
Deževa SRB 262 Ca94
Dežova SRB 262 Ca94
Dezzo I 131 Ba89
Dhaun, Hochstetten- D 119 Aq81
Dhérmi AL 276 Bu100
Dhron, Neumagen- D 120 Ao81
Dhrovjan AL 276 Ca101
Dhuizon F 166 Ad85
Diablerets, Les CH 169 Aq86
Diafáni GR 292 Cp109
Diakoftó GR 286 Ce104
Diakopto GR 286 Ce104
Diákos GR 277 Cc101
Diakovce SK 239 Bq84
Dialektó GR 277 Cc100
Diamante I 151 Bm101
Dianalund DK 104 Bc69
Diano d'Alba I 136 Ar91

Dorohoi RO 248 Cn85
Dorohusk PL 229 Ch78
Doroļt RO 241 Cf85
Doroslovo SRB 251 Bt89
Dorotea S 40 Bh52
Dorràs N 39 Bc52
Dörrenbach D 119 Ap82
Dorres F 178 Ad96
Dorrington GB 93 Sp75
Dorsten D 114 Aa77
Dorstone GB 93 Sp76
Dortan F 168 Am88
Dortmund D 114 Ah77
Dörttepe TR 289 Cq106
Doruchów PL 221 Br78
Dorum D 108 As73
Dorupe LV 213 Ch67
Dörverden D 109 At75
Dory RO 219 Co72
Dörzbach D 121 Au82
Dos Aguas E 201 St102
Dosbarrios E 193 So101
Döşeme TR 289 Cq107
Dos Hermanas E 204 Si106
Dosimo I 137 Ba90
Dosnon F 161 Ai83
Dosolo I 138 Bb91
Dospat BG 273 Ci97
Dossenheim D 120 As82
Dosso I 132 Bb90
Dossobuono I 132 Bb90
Dossow D 110 Bf74
Dos Torres E 198 Sl104
Dötlingen D 108 Ar75
Dotnuva LT 217 Ch70
Dotsikó GR 277 Cc100
Dottignies B 155 Ag79
Dottikon CH 125 Ar86
Douadic F 166 Ac87
Douai F 155 Ag80
Douarnenez F 157 Sm84
Doubnava BG 229 Cg76
Doubrava CZ 230 Be80
Doubravnik CZ 232 Bn82
Doubravy CZ 239 Bq82
Douchy-les-Mines F 155 Ag80
Douchy-Montcorbon F 161 Ag85
Doucier F 168 Am87
Doudeville F 154 Ab81
Doué-en-Anjou F 165 Su86
Douelle F 171 Ac92
Douglas GB 80 Sn69
Douglas GBM 80 Sl72
Douglas IRL 90 Sd77
Doulaincourt-Saucourt F 162 Al84
Doullens F 155 Ae80
Dounby GB 77 So62
Doune Doune GB 79 Sm68
Dounéika GR 286 Cc105
Dounoux F 124 An84
Dounreay GB 75 Sn63
Doupov CZ 230 Bg80
Dour B 112 Ah80
Dourbies F 178 Ag92
Dourdan F 160 Ae83
Dourgne F 178 Ae94
Douriez F 154 Ad80
Dourmillouse F 174 An91
Dournazac F 171 Ab90
Douvaine F 169 An88
Douvrend F 99 Ac81
Douzy F 162 Al81
Dovadola I 138 Bd92
Dover GB 154 Ac78
Dovera I 131 Au90
Dovhe UA 246 Cg84
Dovhopillja UA 247 Ck84
Dovik N 66 An62
Döviken S 49 Bl55
Dovilai LT 216 Cc69
Dovre N 47 At56
Dovregubbens hall N 47 At56
Dovžok UA 249 Cs84
Downham Market GB 95 Aa75
Downhill GB 82 Sg70
Downpatrick GB 80 Sl72
Downton GB 97 Sm79
Dowra IRL 88 Sd72
Dowton GB 98 Sr79
Doxarás GR 277 Ce102
Doxató GR 279 Ci98
Doyet F 167 Af88
Doze Ribeiras P 182 Qf103
Dozulé F 159 Su82
Drabišna BG 274 Cn98
Drača SRB 262 Cb92
Dračevo BIH 269 Br95
Dračevo MK 271 Cd97
Drachhausen D 118 Bi77
Drachselsried D 236 Bg82
Drachten NL 107 An74
Drag N 27 Bn44
Drag N 38 Bc51
Drag S 73 Bn67
Draga SLO 134 Bk89
Draga Bašćanska HR 258 Bk91
Dragalina RO 266 Cg92
Dragalj MNE 269 Bs95
Dragalovci BIH 260 Bq91
Dragana BG 273 Ci94
Drăgăneşti RO 256 Cp89
Drăgăneşti RO 266 Cn91
Drăgăneşti-de Vede RO 265 Cl92
Drăgăneşti-Olt RO 265 Ck92
Drăgăneşti-Vlaşca RO 265 Cm92
Draganići HR 135 Bm89
Draganovo BG 266 Cn90
Draganovo BG 274 Cm94
Drăganu RO 265 Ck91
Dragaš = Dragaš RKS 270 Cd96
Drăgăşani RO 264 Ci91
Dragash RKS 270 Cd96
Dragaš Vojvoda BG 265 Ck93
Dragatuš SLO 135 Bl89
Drage HR 259 Bm93
Drageid N 33 Bl46
Drageid N 39 Be51
Drăgeşti RO 246 Ck87
Draginje SRB 262 Bt91
Draginovo BG 272 Ci96
Dragičevo BG 273 Cn94
Draglica SRB 269 Bq93
Dragnes N 26 Bm43
Dragnić BIH 259 Bp92

Dragobi AL 270 Bu96
Dragočaj BIH 250 Bp91
Dragočava MNE 261 Bs94
Dragocvet SRB 263 Cc93
Dragodan BG 272 Ch94
Dragodana RO 265 Cl91
Dragoevo MK 271 Ce97
Dragojčinci BG 272 Ce95
Dragojnovo BG 274 Cl97
Dragoman BG 272 Cf95
Dragomir BG 273 Ci96
Dragomireşti RO 246 Ci85
Dragomireşti RO 256 Cp87
Dragomireşti RO 256 Ci91
Dragomireşti-Vale RO 265 Cm92
Dragomirna RO 247 Cn85
Dragomirovo BG 265 Cl93
Dragoni I 146 Bi98
Dragor DK 104 Bf69
Dragoševac SRB 263 Cc93
Dragoslavele RO 265 Cl91
Dragoslăveni RO 256 Cp89
Dragostunjë AL 276 Ca98
Dragoş Vodă RO 266 Cg92
Drăgoteşti RO 264 Ci91
Drăgoteşti RO 264 Ci92
Dragotina HR 260 Bq90
Dragot Sulovë AL 270 Ca99
Dragovac SRB 262 Cb91
Dragovac SRB 262 Cb91
Dragov Dol MK 271 Cd97
Dragove HR 258 Bk92
Dragović HR 250 Bp90
Dragovištica BG 271 Cf96
Dragsfjärd FIN 62 Cf60
Dragsjön S 59 Bh60
Dragsmark S 68 Bd64
Dragsvik N 56 Ao58
Dragu RO 246 Cg86
Draguć HR 134 Bi90
Draguignan F 180 An93
Drăguşeni RO 248 Cn86
Drăguşeni RO 248 Co84
Drăguşeni RO 248 Co91
Drahany CZ 232 Bo82
Drahnsdorf D 117 Bh77
Drahonice CZ 123 Bi82
Drahovce SK 239 Bq83
Drajna de Sus RO 255 Cn90
Drákia GR 283 Cg102
Drakótripa GR 277 Cd102
Draksenić BIH 260 Bo90
Dralfa BG 266 Cn94
Dráma GR 279 Cg95
Drange N 56 Ai60
Drangedal N 67 At62
Drangovo BG 274 Cl96
Drangovo BG 279 Cl98
Drängsered S 72 Bf66
Drängsmark S 42 Cb51
Drangsnes IS 20 Qi25
Drangstedt D 108 As73
Dránic RO 264 Ch92
Dranse D 110 Bf74
Dranske D 220 Bg71
Draperstown GB 82 Sg71
Drarvik N 56 An61
Drasenhofen A 238 Bo83
Draßmarkt A 242 Bn85
Drăsutaičiai LT 213 Ch68
Dratów-Kolonia PL 229 Cf78
Drávafok H 243 Bq89
Dravagen S 49 Bh56
Dravaszentes H 250 Bp88
Dravegny F 161 Ah82
Dravjaniki BY 218 Cm71
Dravlaus N 46 An56
Dravograd SLO 135 Bl87
Drawno PL 221 Bn74
Drawsko PL 221 Bn74
Drawsko Pomorskie PL 221 Bm73
Draycott in the Clay GB 84 Sr75
Draženov CZ 230 Bf82
Draževac SRB 262 Ca91
Draževici SRB 261 Bu94
Dražgoše SLO 134 Bk88
Dražič CZ 231 Bi82
Dražinci BG 264 Cf93
Drążna PL 221 Bq77
Drbtinci SLO 250 Bm87
Drebber D 108 At74
Drebkau D 118 Bi77
Dreetz D 110 Be75
Dreggers D 103 Ba73
Dreghorn GB 78 Sl69
Dreieich D 120 As78
Dreilingen D 109 Ba75
Dreilützow D 109 Bc74
Dreis D 119 Ao81
Dreis-Brück D 119 Ao80
Dreischor NL 112 Ah77
Drejo By DK 103 Ba71
Drelja RKS 270 Ca95
Drelje = Drelaj RKS 270 Ca95
Drelsdorf D 103 At71
Drem GB 81 Sp68
Dren RKS 262 Bt94
Drenas RKS 270 Cb95
Drenchia I 150 Bg88
Drencova RO 263 Ce91
Drenje HR 258 Bl90
Drenje MK 272 Ce96
Drennhausen D 109 Ba74
Drennewitz D 117 Bf76
Drenov BG 274 Co98
Drenova BIH 260 Bq91
Drenovac SRB 252 Bu94
Drenovac SRB 263 Cc93
Drenovac SRB 271 Cd95
Drenovci HR 252 Bs91
Drenové AL 276 Cb99
Drenovec BG 264 Cf93
Drenovo MK 271 Cd98
Drenovštica MNE 269 Bs95
Drenšteinfurt D 114 Aq77

Drenta BG 274 Cm95
Drenushë RKS 270 Ca95
Drépano GR 287 Cf105
Dresden D 280 Bh78
Dretelj BIH 268 Bq94
Dretyń PL 221 Bp72
Dreumel NL 106 Al77
Dreux F 160 Ac83
Drevant F 84 So75
Drevdagen S 48 Be57
Dreverna LT 216 Cc69
Dřeveš CZ 232 Bn81
Drevjemoen N 32 Bg48
Drevjesetra N 49 Bf58
Drevsjö N 48 Be57
Drevvatn N 32 Bg48
Drewitz D 117 Be76
Drezdenko PL 286 Bm75
Drežnica HR 258 Bl90
Drežnik SRB 262 Bq93
Drežno PL 221 Bo73
Dričáni LV 215 Cp67
Dridu RO 266 Cn91
Drieberg D 110 Bc73
Drieberge-Rijsenburg NL 113 Al76
Driebes E 193 So100
Driedorf D 120 Ar79
Drienov SK 241 Cc83
Drienovo SK 239 Bt84
Driesum NL 107 An74
Drietoma SK 239 Bq83
Driezum = Driesum NL 107 An74
Driffield GB 85 Su72
Drighu RO 245 Cf86
Dřiňuči BY 219 Cg69
Driméa GR 283 Cf103
Drími GR 278 Cm98
Drimnin GB 78 Sj67
Drimós GR 278 Cf99
Dring IRL 82 Se73
Dringenberg D 115 At77
Drinič BIH 259 Bp91
Drinjaa BIH 261 Bt92
Drinovci BIH 260 Bp94
Drinsko BIH 262 Bt93
Drionville F 112 Ae79
Driopis GR 288 Ch84
Driós GR 288 Cl106
Dríovouno GR 277 Cc100
Dripsey IRL 90 Sc77
Dříteč CZ 231 Bm80
Driva N 47 Au55
Drivstua N 47 Au56
Drize AL 270 Ca99
Drizë AL 276 Ca98
Drjanovec BG 266 Cn93
Drjanovo BG 274 Cl95
Drjanovo BG 274 Cm96
Dražno RUS 211 Cs63
Drmno SRB 253 Cc91
Drnava SK 240 Cb83
Drnholec CZ 238 Bn83
Drniš HR 259 Bn93
Drnje HR 242 Bo88
Drnovice SRB 238 Bo82
Dro I 132 Bb89
Drobak N 58 Bb61
Drobeta-Turnu Severin RO 263 Cf91
Drobin PL 228 Bu75
Drobnice PL 227 Bs78
Drochia MD 248 Cq84
Drochlin PL 233 Bu79
Drochtersen D 109 At73
Droghead IRL 87 Sh73
Drogobyč = Drohobyč UA 235 Cg82
Drogomiłowice PL 232 Bn78
Drogomyśl PL 233 Bs81
Drogosze PL 223 Cg72
Drohiczyn PL 229 Cf76
Drohobycz = Drohobyč UA 235 Cg82
Drohobyčka PL 235 Ce81
Droichead Átha = Drogheda IRL 87 Sh73
Droichead Lios an tSonnaigh IRL 89 Sa77
Droichead na Bandan = Bandon IRL 90 Sc77
Droichead Nua IRL 91 Sg74
Droim Seanbhó = Drumshanbo IRL 82 Sd72
Droitwich GB 94 Sq76
Drolshagen D 114 Aq78
Drołtowice PL 226 Bq78
Dromad IRL 88 Se73
Dromahair IRL 82 Sd72
Dromara GB 83 Sh73
Dromcollier IRL 89 Sc76
Dromina IRL 90 Sc76
Drömme S 41 Bl54
Dromod = Dromad IRL 82 Se73
Dromore D 83 Sh72
Dromore GB 82 Sf72
Dromore West IRL 86 Sc72
Dronero I 174 Ap92
Dronfield GB 93 Su74
Drongan GB 79 Sm70
Drönnewitz D 109 Bc73
Dronninglund DK 100 Ba66
Dronten NL 107 Ba77
Dropla GR 267 Cr93
Drosbacken S 48 Be57
Drosendorf Stadt A 238 Bm83
Drösing A 129 Bo83
Drosnay F 162 Ak83
Drossáto GR 278 Cf98
Drosseró GR 277 Cd99
Drosseró GR 277 Ce99
Drossiá GR 284 Ch104
Drossopigi GR 277 Cc102
Drossopigi GR 277 Cc99
Droszków PL 225 Bm77
Drotninghaug N 46 Ao56
Droué F 160 Ac84
Droué T 166 Ad86
Droyßig D 230 Be78
Drozdowo PL 221 Bo72

Droženi PL 227 Br76
Drożki PL 226 Bq78
Drůbeck D 116 Bb77
Druc̆evic̆ BIH 261 Ct63
Drugavci BIH 260 Bq92
Druges I 174 Ap89
Drugnia PL 234 Cb79
Druid GB 84 So75
Druja BY 215 Cp69
Drujsk BY 219 Cp69
Drulingen F 120 Ap83
Drum IRL 82 Sf72
Drumbeg GB 75 Sk64
Drumbridge GB 97 Sn79
Drumcar IRL 87 Sh73
Drumcliffe GB 82 Sc72
Drumclog GB 79 Sm69
Drumcondra IRL 82 Sg73
Drumdallagh GB 83 Sh70
Drumelzier GB 79 Sp68
Drumevo BG 266 Cp94
Drumfree IRL 82 Sf70
Drumgask GB 79 Sm66
Drumin GB 75 So66
Drumkeeran IRL 87 Sd72
Drumlish IRL 82 Se73
Drummore GB 80 Sl71
Drumnadrochit GB 79 Sk66
Drumrunie GB 75 Sk64
Drumsallie GB 78 Sk67
Drumshanbo IRL 82 Sd72
Drumsna IRL 82 Se73
Drunen NL 113 Al77
Drusenheim F 124 Aq83
Druskininkai LT 217 Ck72
Drusti LV 214 Cm66
Druva LV 213 Ch67
Druviena LV 214 Cn66
Druyes-les-Belles-Fontaines F 167 Ag85
Družba BG 274 Cp98
Družba RUS 223 Cg72
Družnoseľe RUS 65 Cs59
Drvar BIH 259 Bn92
Drvenik HR 268 Bq94
Drwalew PL 228 Cc77
Drygały PL 223 Ce73
Drymen GB 79 Sm68
Drynoch GB 74 Sh66
Drysvjaty BY 219 Cp69
Drzewce PL 225 Cn78
Drzewiany PL 221 Bo73
Drzková CZ 232 Bo79
Drzonowo PL 220 Bl72
Drzonowo BG 274 Cm96
Drzycim PL 222 Br73
D'Štoji MNE 269 Bp77
Duagh IRL 89 Sb76
Duaichi I 140 As100
Duas Igrejas P 191 Sh98
Dub IRL 861 Bt93
Dub SRB 262 Bu93
Dubá CZ 123 Bk79
Dubăsari MD 249 Ct86
Dubăsaru Vechi MD 249 Ct86
Duba Stonska HR 268 Bq95
Dubatovka BY 219 Co71
Dubci SRB 261 Bu93
Dubeczno PL 229 Cg78
Duben D 117 Bh77
Dubeni LV 212 Cc68
Dubĕšar' = Dubăsari MD 249 Ct86
Dubeşti RO 245 Ce89
Dubi CZ 230 Bh79
Dubičiai LT 218 Ck72
Dubicze Cerkiewne PL 229 Cg75
Dubin PL 226 Bp77
Dublin = Baile Átha Cliath IRL 88 Sh74
Dubljany UA 235 Cg82
Dubljany UA 235 Cg82
Duba LV 215 Co68
Dub nad Moravou CZ 232 Bp82
Dubňany CZ 238 Bp83
Dubné CZ 123 Bi83
Dubnica SRB 263 Cc93
Dubnica SRB 271 Ce95
Dubnica nad Váhom SK 239 Br83
Dubnicĕ e Poshtmĕ RKS 263 Cc95
Dubo RUS 211 Cs62
Dubočica BIH 261 Bt93
Dubova BIH 260 Br92
Dubovac SRB 253 Cc91
Dubovac = Dubovc RKS 270 Cb95
Dubovc SRB 270 Cb95
Dubove SK 240 Ca83
Dubovik BG 266 Cp93
Dubovik MNE 269 Bs96
Dubovo GR 270 Ca95
Dubovsko BIH 259 Bn91
Dubovy BY 219 Cp72
Dubra BY 219 Cg72
Dubrave BIH 260 Bq92
Dubravica SRB 253 Cc91
Dubravka MNE 269 Bs95
Dubrivka = Dibrivka UA 246 Cf84

Dubrovka BY 219 Cp71
Dubrovka RUS 65 Db61
Dubrovka RUS 211 Ct63
Dubrovka RUS 219 Co70
Dubrovycja UA 235 Ch81
Dubrynči UA 241 Cd83
Ducaj AL 269 Bu96
Ducato di Fabriago I 138 Bd92
Ducey-Les-Chéris F 159 Ss83
Duchally GB 75 Sl64
Duchcov CZ 123 Bh79
Ducherow D 120 Bi74
Dučina SRB 252 Cb92
Duclair F 154 Ab82
Duczki PL 228 Cc76
Dudar H 243 Bq86
Duddenhoe End GB 95 Aa76
Duddington GB 94 St75
Dudelange L 162 An82
Dudeldorf D 119 Ao81
Düdenbüttel D 109 At73
Dudenhofen D 120 Ar82
Duderstadt D 116 Ba78
Dudeşti RO 266 Cp91
Dudeştii Vechi RO 252 Ca88
Dudince SK 239 Bs84
Düdingen CH 169 Ap87
Dudley GB 94 Sq75
Dudovica SRB 262 Ca92
Dudy BY 218 Cm73
Dueñas E 184 Sl97
Duerne F 173 Ak89
Duesund N 56 Ai59
Duffel B 156 Ak78
Duffield GB 93 Ss75
Duffort F 177 Aa94
Dufftown GB 75 So66
Dufton GB 84 Sq71
Duga MNE 269 Bp77
Duga Poljana SRB 262 Ca94
Duga Resa HR 135 Bm90
Dugi Rat HR 259 Bo94
Dúglas = Douglas IRL 90 Sd77
Dugo Polje SRB 251 Br91
Dugo Selo HR 135 Bn89
Duhaviljany BY 224 Ci74
Duhel RKS 270 Cb96
Duhovec BG 266 Cp93
Duhovo RUS 215 Cr66
Duingt F 174 An89
Duino-Aurisina I 133 Bh89
Duingen D 115 Au76
Duisburg D 114 Ao78
Duiven NL 107 An77
Dukat AL 276 Bu100
Dukat SRB 271 Ce96
Dukinfield GB 84 Sq74
Dukla PL 241 Cd81
Dukovany CZ 238 Bn82
Dukovce SK 241 Cc82
Dükštas LT 218 Cn69
Dükštos LT 218 Ck71
Dulcele RO 245 Cc88
Dulcești RO 248 Co87
Duleek IRL 87 Sh73
Duleu RO 253 Cd89
Dulina BY 219 Cp70
Dulje = Duhel RKS 270 Cb96
Dülmen D 107 Ap77
Dulovo BG 266 Cp93
Dulpetorpet N 58 Be59
Dulverton GB 97 Sn78
Dumanovce MK 271 Cd96
Dumbarton GB 80 Sl69
Dumbrava RO 245 Cé89
Dumbrava RO 265 Cn91
Dumbrava de Jos RO 264 Cg91
Dumbrava Roşie RO 248 Co87
Dumbrăveni RO 248 Cn85
Dumbrăveni RO 255 Ck88
Dumbrăveni RO 256 Cp89
Dumbrăveni RO 253 Ce88
Dumbrăveni RO 255 Cl89
Dumbrăvita MD 248 Cr86
Dumbrăvita RO 248 Ci85
Dumbrăvita RO 246 Ci85
Dumbrăvita RO 253 Ce88
Dumbrăviţa RO 255 Ck89
Dumeni RO 248 Co84
Dumfries GB 80 Sn71
Dumitra RO 246 Ci86
Dumitreşti RO 256 Cp90
Dümmer D 109 Bc73
Dummerstorf D 104 Be71
Dümpelfeld D 120 Ao80
Duna H 39 Bd51
Dunaalmás H 239 Br85
Dunafalva H 252 Bs88
Dunaföldvár H 243 Bt86
Dunaharaszti H 243 Bt86
Dunakeszi H 243 Bt85
Dunakömlöd H 244 Bt87
Dunapataj H 244 Bs87
Dunărea RO 267 Cr92
Dunăreni RO 264 Cn92
Dunaszeg H 239 Bq85
Dunaszekcső H 252 Bs88
Dunaszentbenedek H 251 Bs87
Dunaszentgyörgy H 251 Bs87
Dunaszigetet H 238 Bp85
Dunaújváros H 244 Bs87
Dunava LV 214 Cn68
Dunavăţu de Jos RO 267 Ct91
Dunavci BG 264 Cf93
Dunavci BG 274 Cl95
Dunavecse H 244 Bs87
Dunbar GB 81 Sp68
Dunbeath GB 75 So64
Dunblane GB 79 Sk68
Dunboyne IRL 88 Sh74
Duncannon IRL 91 Sg76
Dun Chaoin IRL 89 Ru76
Duncormick IRL 91 Sg76
Dundaga LV 213 Cd65
Dún Dealgan = Dundalk IRL 87 Sh72
Dundee GB 79 Sp68

Dunderland N 33 Bk48
Dundonnell GB 75 Sk65
Dundonnell IRL 87 Sd74
Dundrennan GB 80 Sn71
Dundrum GB 88 Si72
Dundrum IRL 88 Sh74
Dundrum IRL 90 Sf75
Dunecht GB 76 Sq66
Dunfanaghy IRL 82 Se70
Dunfermline GB 79 So68
Dungannon GB 82 Sg72
Dún Gar = Frenchpark IRL 82 Sd73
Dún Garbháin = Dungarvan IRL 90 Se76
Dungarvan IRL 90 Se76
Dungarvan IRL 90 Sf75
Dungiven GB 82 Sg71
Dungloe = An Clochán Liath IRL 82 Sd71
Dungourney IRL 90 Sd77
Dunholme GB 85 Su74
Dunières F 173 Ai90
DunilaviČy BY 219 Cp71
Duninowo PL 221 Bo71
Dunis SRB 263 Cc93
Dunje MK 271 Ce97
Dunjica MK 271 Ce97
Dunkeld-Birnam GB 76 Sn67
Dunker S 70 Bo62
Dunkerque F 155 Ae78
Dunkerrin IRL 87 Se75
Dunkeswell GB 97 So79
Dunkineely IRL 87 Sd71
Dún Laoghaire IRL 88 Sh74
Dunlavin IRL 91 Sg74
Dunleer IRL 87 Sh73
Dun-le-Palestel F 166 Ad88
Dun-le-Poëlier F 166 Ad86
Dun-les-Places F 167 Ai86
Dunlop GB 78 Sl69
Dún Mánmhaí = Dunmanway IRL 90 Sc77
Dunmanway IRL 90 Sb77
Dunmore IRL 86 Sc74
Dunmore East IRL 91 Sg76
Dunnamanagh GB 82 Sf71
Dún na nGall IRL 87 Sd71
Dún na Séad = Baltimore IRL 89 Sb78
Dunnet GB 75 So63
Dunning GB 76 Sn68
Dunningen D 125 As84
Dunoon GB 78 Sl69
Dunowo PL 221 Bn72
Dun Pádraig = Downpatrick GB 80 Sl72
Dunquin = Dun Chaoin IRL 89 Ru76
Dunragit GB 83 Sl71
Duns GB 79 Sq69
Dunscore GB 80 Sn70
Dún Seachlainn = Dunshaughlin IRL 88 Sg73
Dünsen D 108 As75
Dunshaughlin IRL 88 Sg73
Dunstable GB 94 St77
Dunster GB 97 So78
Dun-sur-Auron F 167 Af87
Dun-sur-Meuse F 162 Al82
Dunsyre GB 79 So69
Dunte LV 214 Ci66
Duntisbourne Leer GB 94 Sq77
Dunure GB 78 Sl70
Dunvegan GB 74 Sg66
Dünwald D 116 Ba78
Duoddar Sion N 23 Ci40
Duolluvárri = Tuolluvaara S 28 Ca45
Dupnica BG 272 Cg96
Durach D 126 Ba85
Đurakovac = Gjurakovc RKS 270 Ca95
Durance F 177 Aa92
Durango E 186 Sp94
Durankulak BG 267 Ct92
Duras F 170 Aa91
Durbach D 124 Ar84
Durban-Corbières F 178 Af95
Durbe LV 212 Cc67
Đurbuj B 156 Al80
Dúrcal E 205 Sn107
Durdat-Larequille F 167 Af88
Đurđenovac HR 251 Br89
Đurđevac HR 250 Bp88
Đurđevik BIH 261 Bs92
Đurđevo SRB 252 Ca90
Đurđevića Tara MNE 269 Bt94
Đurđin SRB 244 Bu89
Düre LV 214 Cn68
Düren D 114 An79
Durfort-Lacapelette F 177 Ac92
Durham GB 81 Sr71
Durlach D 120 Ar83
Durlaş IRL 90 Se75
Durleşti = Durleşti MD 249 Cs86
Durleşti MD 249 Cs86
Đurmanec HR 242 Bm88
Dürmentingen D 124 Au83
Durmersheim D 120 Ar83
Dürnau D 125 Au84
Durness GB 75 Sl63
Durnești RO 248 Cp85
Dürnkrut A 238 Bo83
Dürnstein A 129 Bm84
Dürnstein in der Steiermark A 134 Bl87
Dürrenboden CH 131 As87
Durrës AL 276 Bt98
Durrow IRL 87 Sf75
Dursley GB 93 Sp77
Durston GB 97 Sn78
Durtal F 165 Su85
Duruelo de la Sierra E 185 Sp97
Durup DK 100 As67
Dury F 155 Ae81
Duşanci BG 273 Ci95
Dušanovo MK 271 Cf98

Dušanovo BIH 261 Bt92
Dusetos LT 218 Cm69
Dushorn D 109 Au75
Dusin PL 105 Bk73
Dusina BIH 260 Bq93
Duškava BY 219 Cp73
Duškovci SRB 261 Ca93
Dušniky CZ 123 Bi80
Dusnok H 244 Bs88
Düsseldorf D 114 Ao78
Dussen NL 113 Ak77
Dußlingen D 125 At84
Dusznik PL 226 Bn76
Duszniki-Zdrój PL 232 Bn80
Duthil GB 75 Sn66
Dutovlje SLO 134 Bh89
Duvberg S 49 Bi56
Duvebo S 69 Bk64
Duved S 39 Bf54
Duvno = Tomislavgrad BIH 260 Bq93
Duži BIH 268 Bq95
Duži MNE 269 Bp95
Düzorman TR 275 Cp97
Dúzova TR 281 Cg97
Dvärsätt S 40 Bk54
Dve Mogili BG 265 Cm93
Dviete LV 214 Cn68
Dvirci UA 235 Ci80
Dvor HR 259 Bn90
Dvor SLO 134 Bi88
Dvor SLO 134 Cn68
Dvorčany D 219 Co70
Dvorce CZ 232 Bp82
Dvorec RUS 211 Cs63
Dvorišče RUS 211 Cr62
Dvorišče RUS 215 Cr68
Dvorište MK 272 Cf97
Dvorjane SLO 242 Bm88
Dvorkino RUS 216 Cc72
Dvorovi BIH 261 Bt91
Dvorska SRB 262 Bt92
Dvory nad Žitavou SK 239 Br85
Dvůr Králové nad Labem CZ 231 Bm80
Dwernik PL 235 Cf82
Dwikozy PL 234 Cd79
Dwingeloo NL 107 An75
Dyblin PL 227 Bt75
Dyce GB 76 Sq66
Dychtynec' UA 247 Cl84
Dydjatyči UA 235 Cg81
Dydnia PL 235 Ce81
Dyffryn Ardudwy GB 92 Sm75
Dygowo PL 221 Bm72
Dykehead GB 76 Sp67
Dykends GB 79 So67
Dylagówka PL 235 Ce81
Dylaki PL 233 Br79
Dylewo PL 222 Cc74
Dymchurch GB 154 Ac78
Dymniki BY 229 Cf76
Dymokury CZ 231 Bl80
Dymovo RUS 65 Ct58
Dynäs S 51 Bj55
Dyniska PL 235 Ce81
Dynivci UA 247 Cn84
Dynów PL 235 Ce81
Dyping N 27 Bl45
Dypvåg N 67 At63
Dyranut N 57 Aq60
Dyrkollbotn N 56 Am59
Dyrkorn N 46 Ao56
Dyrnes (Vestmola) N 38 Aq54
Dyroyhamn N 28 Bp42
Dysna LT 219 Co70
Dyverdalen S 49 Bi58
Dyvizija UA 257 Cu89
Dywity PL 223 Ca73
Dżanici BIH 260 Bq93
Dząbałog BG 280 Cm97
Dzelzava LV 214 Cn66
Dzelzgale LV 212 Cd67
Dzęni LV 214 Ci65
Dzępčiste MK 270 Cb98
Dzępište MK 270 Cb98
Dzeravno BG 274 Cm96
Dźerbene LV 214 Cm66
Dźerman BG 272 Cg96
Dzeržinskoe RUS 216 Cd71
Dziadkowice PL 229 Cf75
Dziadowa Kłoda PL 226 Bq78
Działdowo PL 222 Ca74
Działoszyce PL 234 Ca80
Działoszyn PL 233 Bt79
Dzięcioły PL 229 Cf77
Dzięgielów PL 233 Bs81
Dziekanów Leśny PL 228 Cb76
Dziele PL 234 Cb81
Dziergowice PL 233 Br80
Dzierzążnia PL 228 Ca75
Dzierzbin PL 227 Br78
Dzierzgoń PL 222 Bt73
Dzierzgowo PL 234 Bu79
Dzierżkowice PL 232 Bq81
Dzierzkowice-Rynek PL 235 Ce79
Dzierżoniów PL 232 Bo79
Dzierżysław PL 232 Bq80
Dzietrznik PL 227 Bs78
Dziewiklin PL 234 Ca80
Dziewierzewo PL 233 Br79
Džigolj SRB 263 Cd94
Dziurków PL 228 Cd78
Dziwiszów PL 231 Bm79
Dziwnów PL 105 Bk72
Dzjamjačysy BY 229 Ch76
Džūkste LV 213 Cg67
Đurkovo BG 274 Cko97
Dżwierzno PL 227 Br75
Dżwirzyno PL 220 Bl72
Dzwola PL 235 Cd80
Dzyhivka UA 249 Cr84

Ea E 186 Sp94
Éadan Doire = Edenderry IRL
87 Sf74
Eaglesham GB 80 Sm69
Ealing GB 99 Su77
Eanjum = Anjum NL 107 An74
Eanodat = Enontekiö FIN 29 Ch44
Eàntio GR 284 Cg105
Earby GB 84 Sq73
Earith GB 95 Aa76
Earlish GB 74 Sh65
Earls Barton GB 94 St76
Earls Colne GB 95 Ab77
Earl Shilton GB 94 Ss75
Earlston GB 81 Sp69
Earl Stonham GB 95 Ac76
Eas Géitine = Askeaton IRL
89 Sc75
Easington GB 85 Aa73
Easington Colliery GB 81 Ss71
Easingwold GB 85 Ss72
Easky IRL 86 Sc72
East Aberthaw GB 93 So78
East Bergholt GB 95 Ac77
Eastbourne GB 154 Aa79
East Brent GB 97 Sp78
East Cowes GB 98 Ss79
East Dean GB 154 Sa79
Eastergate GB 98 St79
Easterse = Oosterzee NL
107 Am75
Eastfield GB 76 Sn69
East Flylân NL 106 Al74
East Grinstead GB 154 Su78
East Harling GB 95 Ab76
East Horsley GB 94 St78
East Kilbride GB 79 Sm69
East Knighton GB 98 Sq79
East Knoyle GB 94 Sq78
Eastleigh GB 98 Ss79
East Norton GB 94 St75
Eastoft GB 85 St73
Easton GB 81 Sp70
Easton GB 97 Sq79
East Portlemouth GB 97 Sn80
East Ravendale GB 85 Su74
East Retford = Retford GB 85 St74
East Rhidorroch Lodge GB 75 Sl65
Eastry GB 95 Ac78
East Stoke GB 85 St74
East Stour GB 98 Sq78
Eaton Socon-Saint Neots GB
94 Su76
Eaux-Bonnes F 176 Su95
Eaux-Chaudes, les F 176 Su95
Eauze F 177 Aa93
Ebberup DK 103 Au70
Ebbingen D 109 Au75
Ebbo = Epoo FIN 64 Cm60
Ebbw Vale GB 93 So77
Ebeleben D 116 Bb78
Ebeltoft DK 101 Bb68
Ebene Reichenau A 134 Bh87
Ebenfurth A 238 Bn85
Ebensee A 236 Bh85
Ebensfeld D 122 Bb80
Ebenweiler D 125 Au85
Eberbach D 120 As82
Ebergötzen D 115 Ba77
Ebermannstadt D 122 Bc81
Ebermergen D 126 Bb83
Ebern D 121 Bb80
Eberndorf A 134 Bk87
Eberndorf = Dobrla vas A
134 Bk87
Ebersbach D 117 Bf78
Ebersbach an der Fils D 125 Au83
Ebersbach-Neugersdorf D
118 Bk79
Ebersbach-Neugersdorf D
231 Bk78
Ebersberg D 127 Bd84
Ebersbrunn D 122 Be79
Ebersburg D 115 Au80
Ebersdorf D 109 At73
Ebersdorf, Saalburg- D 122 Bd79
Ebersdorf bei Coburg D 121 Bc80
Ebershausen D 126 Ba84
Ebersheim F 124 Aq84
Eberstein A 134 Bk87
Eberswalde D 111 Ah75
Eberswalde-Finow = Eberswalde D
111 Bh75
Ebhausen D 125 As83
Ebikon CH 130 Ar86
Ebingen D 125 At84
Ebnat D 121 Ba83
Ebnat-Kappel CH 125 At86
Eboli I 148 Bl99
Ebrach D 122 Ba81
Ebreichsdorf A 238 Bn85
Ébreuil F 167 Ag88
Ebsdorfergrund D 115 As79
Ebstorf D 109 Ba74
Écaussinnes B 113 Ai79
Ecclefechan GB 81 So70
Eccleshall GB 84 Sq75
Eceabat TR 280 Cn100
Echalar E 176 Sr94
Echallens CH 169 Ao87
Échalot F 168 Ak85
Écharmeaux, les F 168 Ai88
Echarri-Aranaz E 186 Sq95
Echassières F 167 Af88
Echauffour F 159 Aa83
Echauri E 186 Sr95
Echebrune F 170 Su89
Echelles, les F 174 Am90
Echem D 109 Bb74
Echenoz-le-Sec F 169 An85
Echillais F 170 St89
Echiré F 165 Su88
Echourgnac F 170 Aa90
Echt D 79 Sq66
Echt NL 114 An78
Echteld NL 107 Am77
Echterdingen, Leinfelden- D
125 At83
Echternach L 119 An81
Echzell D 115 As80
Écija E 204 Sk105
Ečiūnai LT 218 Ci71

Ečka SRB 252 Ca90
Eckartsau A 238 Bo84
Eckartsberga D 116 Bd78
Eckelshausen D 115 As79
Eckenhagen D 114 Aq79
Eckental D 122 Bc81
Eckenförde D 103 Au72
Eckerö AX 61 Bu60
Eckersdorf D 122 Bd81
Eckford GB 79 Sq69
Eckhorst D 103 Bb73
Eckington GB 85 Ss74
Eckwarden D 108 Ar73
Eckweisbach D 116 Au79
Éclaron-Braucourt-Sainte-Livière F
162 Ak83
Ecly F 161 Ai81
Écommoy F 159 Aa85
Écouché-les-Vallées F 159 Su83
Écouen F 160 Ae82
Écouis F 160 Ac82
Ecromagny F 124 Ao85
Écrouves F 162 Am83
Écs H 243 Bg85
Ecseg H 240 Bu85
Ecsegfalva H 245 Cb86
Ecton GB 94 St76
Ecueillé F 166 Ac86
Ecury-sur-Coole F 161 Ai83
Ed S 41 Bp54
Ed S 68 Bd63
Ed S 69 Bf62
Ed S 69 Bg62
Eda S 58 Be61
Eda glasbruk S 58 Be61
Edeby S 59 Bg61
Edefors S 35 Cb48
Edefors S 40 Bl53
Edelény H 240 Cb84
Edelsfeld D 122 Bd81
Edelshausen D 126 Bb84
Edemissen D 109 Ba76
Edemissen D 116 Au77
Eden S 41 Bp53
Edenbridge GB 154 Aa78
Edenderry IRL 87 Sf74
Edenkoben D 163 Ar82
Ederheim D 122 Ba83
Edermünde D 115 At78
Ederny GB 87 Se71
Edertal D 115 At78
Edesheim D 163 Ar82
Édessa GR 276 Ce99
Edestad S 73 Bl68
Edevik S 39 Bf53
Edewecht D 108 Aq74
Edgcumbe GB 96 Sk80
Edgeworthstown IRL 87 Se73
Edinbane GB 74 Sh66
Edinburgh GB 79 So69
Edincik TR 281 Cd100
Edincy = Edineţ MD 248 Cp84
Edinec = Edineţ MD 248 Cp84
Edineţ MD 248 Cp84
Edinge S 61 Br61
Edingen = Enghien B 155 Ai79
Edipsós GR 283 Cg103
Edipsoú, Loutrá GR 283 Cg103
Edirne TR 280 Co97
Edland N 57 Aq61
Edlingham GB 81 Sr70
Édole LV 212 Cd66
Edolo I 132 Ba88
Edrom GB 81 Sq69
Edsbro S 61 Bs61
Edsbruk S 70 Bn64
Edsbyn S 50 Bh63
Edsele S 40 Bo54
Edsgatan S 59 Bf62
Edshult S 70 Bl65
Edsleskog S 58 Be62
Edsta S 50 Bp55
Edsvalla S 59 Bg62
Edsvära S 69 Bg64
Edy BY 219 Cp70
Edzell GB 79 Sp67
Eeklo B 155 Ah78
Eemshaven NL 108 Ao74
Eerbeek NL 113 An76
Eernegem B 155 Ag78
Eersel NL 113 Al78
Eferding A 128 Bl84
Effeltrich D 121 Bc81
Effretikon CH 125 As86
Efira GR 282 Cc105
Efkarpía GR 277 Cf101
Eftorie Nord RO 267 Cs92
Eftorie Sud RO 267 Cs92
Efrem BG 280 Cm97
Efringen-Kirchen F 169 Aq85
Eftelot N 58 Au61
Eftimie Murgu RO 253 Ce91
Egáni GR 277 Cf101
Egby S 73 Bo67
Egebæk DK 102 As70
Egebjerg DK 101 Bd69
Egeln D 116 Bc77
Egelsbach D 115 As80
Egenhofen D 126 Bc84
Eger H 240 Ca85
Egerbakta H 240 Ca85
Egern, Rottach- D 126 Bd85
Egersund DK 103 Au71
Egerton GB 84 Sq73
Egervár H 242 Bo87
Egestorf D 109 Ba74
Egg A 126 Au86
Egg CH 125 As86
Egg = Dosso I 132 Bc87

Egg an der Günz D 126 Ba84
Eggby S 69 Bh64
Egge N 46 Ao57
Eggedal N 57 At60
Eggen N 38 Bb54
Eggenburg A 129 Bm83
Eggenfelden D 127 Bf84
Eggenstein-Leopoldshafen D
163 Ar82
Eggermühlen D 108 Aq75
Eggersdorf, Petershagen/ D
111 Bh75
Eggesbones N 46 Am56
Eggesin D 111 Bi73
Eggeslevmagle DK 104 Bc70
Eggesvik N 32 Bi46
Eggiwil CH 130 Aq87
Egglescliffe GB 85 Ss71
Egglkofen D 127 Be84
Eggodden N 38 Bb54
Eggolsheim D 121 Bc81
Eggstetten D 128 Bf84
Eggum N 26 Bh44
Eggvena S 69 Bh64
Eghezée B 113 Ak79
Egiáli GR 289 Cm107
Egiertowo PL 222 Br72
Egies GR 286 Ce107
Egilsstaðir IS 21 Rf25
Egina GR 284 Cg105
Eging am See D 128 Bg83
Égio GR 283 Ce104
Egiros GR 279 Cl98
Églaine LV 214 Cn69
Égletons F 171 Ae90
Egling D 126 Bd85
Egling an der Paar D 126 Bb84
Eglingham GB 81 Sr70
Eglinton GB 82 Sf70
Eglisau CH 125 As85
Église-neuve-d'Entraigues F
172 Af90
Égloffstein D 122 Bc81
Eglosbach D 126 Ba86
Eglwys-Brewis GB 93 So78
Eglwyswrw GB 92 Sl76
Egmond aan Zee NL 106 Ak75
Egósthena GR 287 Cg104
Égrek BG 280 Cm98
Égremont GB 84 Sn72
Egreville F 161 Af84
Egton GB 85 St72
Egtved DK 103 At69
Eguilleta E 186 Sn95
Éguilles F 180 Al93
Eguzon-Chantôme F 166 Ad88
Egyed H 242 Bp85
Egyek H 245 Cb86
Egyházasrádóc H 135 Bo86
Egyptienkorpi FIN 45 Cu53
Ehekirchen D 126 Bc83
Ehestetten D 125 At84
Ehingen (Donau) D 125 Au84
Ehinos GR 279 Ck98
Ehlershausen D 109 Ba75
Ehra-Lessien D 109 Bb75
Ehrang-Pfalzel D 119 An81
Ehrenberg, Bölhitz- D 117 Be78
Ehrenberg (Rhön) D 121 Ba79
Ehrenburg D 108 As75
Ehrenburg = Casteldarne I
132 Bd87
Ehrendingen CH 124 Ar85
Ehrenfriedersdorf D 123 Bf79
Ehrenhain D 230 Bf79
Ehringshausen D 120 Ar79
Ehrwald A 126 Bb86
Eia N 66 An64
Eiangseter N 57 At61
Eiasland N 56 Aq63
Eibar E 186 Sq94
Eibelshausen D 115 Ar79
Eibenstock D 117 Bf80
Eibenthal RO 263 Ce91
Eibergen NL 114 Ao76
Eibiswald A 135 Bl87
Eibsee D 126 Bb86
Eiby N 23 Cg41
Eich D 120 Ar81
Eichberg CH 125 At86
Eichelsdorf D 115 At80
Eichenbarleben D 116 Bc76
Eichenbrunn A 129 Bn83
Eichendorf D 127 Bf83
Eichenzell D 115 Au80
Eichgraben A 129 Bm84
Eichhorst D 220 Bh75
Eichstätt D 122 Bc83
Eichtersheim D 120 As82
Eichwalde D 111 Bh76
Eičiai LT 217 Ce70
Eickendorf D 116 Bd77
Eickhorst D 108 As76
Eid N 38 Ba53
Eid N 47 Ap55
Eid N 58 Bd59
Eidanger N 67 At62
Eidapere EST 210 Ck63
Eidbukt N 27 Bm43
Eide N 46 Al56
Eide N 46 Ao57
Eide N 47 Ap55
Eide N 56 Al58
Eide N 56 Ao59
Eide N 66 An62
Eide N 66 An64
Eidem N 32 Bf48
Eidet N 39 Bi52
Eidet N 67 At63
Eidsdal N 46 Ap58
Eidsetra N 48 Bc56
Eidsfoss N 38 At54
Eidsfoss N 58 Ba61
Eidskog N 58 Be60
Eidslandet N 56 Am59
Eidsnes N 23 Cf40
Eidsøra N 47 At55
Eidsund N 66 Am62

Eidsvåg N 47 Ar55
Eidsvåg N 56 Am61
Eidsvik N 46 Ao55
Eidsvoll N 58 Bc60
Eidvågeid N 23 Ch39
Eifa D 115 As79
Eigirdžiai LT 213 Ce68
Eijsden NL 156 Am79
Eik N 46 Ao55
Eik N 66 Am62
Eik N 66 An63
Eikanger N 56 Al59
Eikefjord N 46 Al57
Eikeland N 66 An64
Eikeland N 66 Ao64
Eikelandsosen N 56 Am60
Eikemo N 56 An61
Eiken N 66 Ap64
Eikenes N 46 Al58
Eikjeskog N 66 Ap64
Eikla EST 208 Cf64
Eiknes N 56 An60
Eikre-gardan N 57 As59
Eikrem N 47 Ar55
Eiksund N 46 Am56
Eileanach Lodge GB 75 Sm65
Eilenburg D 117 Bf78
Eilsleben D 116 Bc76
Eimbeckhausen D 109 At76
Eime D 115 Au76
Eimen D 115 Au77
Eimisjärvi FIN 55 Db56
Eimke D 109 Ba75
Eina N 58 Bb59
Einang N 57 As58
Einavoll N 58 Bb59
Einbeck D 116 Au77
Eindhoven NL 46 Al56
Einerhaug N 46 Al56
Einestrand N 56 Al59
Einholt IS 20 Qh26
Eining D 122 Bd83
Einödsbach D 126 Ba86
Einruhr D 119 An79
Einsbach D 126 Bc84
Einsiedel D 230 Bf79
Einsiedeln CH 131 As86
Einsiedl D 126 Bc85
Einville-au-Jard F 124 An83
Eira de Ana P 190 Sc97
Eisbergen D 115 At76
Eisden B 156 Am79
Eisenach D 116 Ba78
Eisenbach (Hochschwarzwald) D
163 Ar85
Eisenberg D 230 Bd79
Eisenberg (Pfalz) D 163 Ar81
Eisenerz A 128 Bk85
Eisenhüttenstadt D 118 Bk76
Eisenkappel-Vellach = Železna
Kapla-Bela A 134 Bk88
Eisenstadt A 238 Bo85
Eisfeld D 116 Bb80
Eišiškės LT 218 Ck72
Eisleben, Lutherstadt D 116 Bd77
Eislingen/Fils D 125 Au83
Eita I 131 Ba88
Eitensheim D 122 Bc83
Eiterfeld D 115 Au79
Eitorf D 114 Aq79
Eivindvik N 56 Al59
Eivissa E 206 Ac103
Eix F 162 Am82
Eixen D 104 Bf72
Eixo P 190 Sc99
Ejby DK 101 Bd69
Ejby DK 104 Bc70
Ejby DK 104 Be70
Ejde = Eiði FO 26 Sf56
Ejea de los Caballeros E 186 Ss96
Ejheden S 49 Bl58
Ejido, El E 206 Sp107
Ejsing DK 100 At69
Ejulve E 195 Si99
Ek S 69 Bh63
Ekáli GR 287 Ch104
Ekby S 69 Bh63
Eke B 112 Ah79
Ekeberga S 73 Bl67
Ekeby S 61 Br60
Ekeby S 69 Bl64
Ekeby S 70 Bl62
Ekeby S 71 Bk65
Ekeby S 71 Bs65
Ekeby S 72 Bl69
Ekeby-Almby S 70 Bl62
Ekebyborna S 70 Bl63
Ekenäs FIN 63 Cg61
Ekenäs S 69 Bg63
Ekenässjön S 70 Bl66
Eker S 69 Bl62
Ekerö S 71 Bq62
Ekeskog S 69 Bl63
Ekfors S 35 Cg48
Ekinanbarı TR 292 Cp106
Ekkerøy N 25 Da40
Eknäs N 25 Da40
Ekne N 38 Bc53
Ekolsund S 60 Bp61
Ekorrsele S 41 Bt52
Ekorrträsk S 41 Bt51
Ekra N 47 As56
Ekran N 32 Bf48
Eksel, Hechtel- B 156 Al78
Ekshärad S 59 Bg60
Eksjö S 70 Bk65
Ekträsk S 42 Bu52
Ekzarh Antimovo BG 275 Co95
Ekzarh Josif BG 265 Cm93
Ekzarh Antimovo GR 267 Cf107
El Álamo E 203 Sh105
El Álamo E 206 Sn107
El Algar E 207 St105
El Aljibe y las Brencas de Sicilia E
206 Sr105
Elämäjärvi FIN 43 Cm54
Elàfótopos GR 276 Cb100
El Arahal E 204 Si106

El Arenal E 192 Sk100
Elassóna GR 277 Ce101
El Astillero E 185 Sn94
Eláta GR 285 Cm104
Eláti GR 276 Cb101
Eláti GR 277 Cd101
Eláti GR 282 Cd101
Elàtia GR 277 Cf101
Elàtia GR 283 Cf103
Elatohóri GR 276 Cb101
Elatohóri GR 277 Ce100
Élatos GR 277 Cc100
Elatoú GR 283 Cd103
El Azagador E 201 Ss102
El Ballestero E 200 Sq103
Elbasan AL 276 Ca98
El Baúl E 206 Sp106
El Bayo E 186 Ss96
Elbe D 116 Ba76
El Bercial E 198 Sk101
Elberfeld D 114 Ap78
Elbergen D 108 Ap76
Elbeuf F 160 Ac82
Elbigenalp A 126 Ba86
Elbingerode (Harz) D 116 Bb77
Elblag PL 222 Bt72
El Bodón E 191 Sd100
El Bosque E 204 Si106
El Buste E 186 Sr97
El Cabaco E 192 Sh99
El Cabo de Gata E 206 Sp107
El Calonge E 204 Sk105
El Campillo E 200 So104
El Campillo E 200 Su104
El Campillo E 204 Sh105
El Campillo de la Jara E
198 Sk101
El Campo de Peñaranda E
192 Sk99
El Cañavate E 200 Sq101
El Cardoso de la Sierra E
193 So98
El Carpio E 205 Sl105
El Carpio de Tajo E 193 Sm101
El Casar de Escalona E 192 Sl100
El Casar de Talamanca E
193 So99
El Centenillo E 199 Sn104
El Cerro de Andévalo E 203 Sg105
El Chaparral E 205 Sl107
Elche = Elx E 201 St104
Elche de la Sierra E 200 Sq104
Elchingen D 125 Ba84
Elchingen D 126 Ba83
Elçili TR 275 Co98
Elcóaz E 186 Ss95
El Cobo E 200 Sr104
el Cogul E 195 Ab98
El Colmenar E 204 Sk107
El Corchuelo E 203 Sg106
El Coronil E 204 Si106
El Cotillo E 203 Rm123
El Cuervo E 204 Sh107
Elda E 201 Ss104
Eldagsen D 115 Au76
Eldalsosen N 46 An58
Elde N 27 Bn43
Eldena D 110 Bc74
Eldenburg D 110 Au73
Eldevik N 46 Al57
Eldforsen S 59 Bi60
Eldingen D 109 Ba75
Eldjaernstadir IS 20 Ql25
Eldshorn D 109 Au73
Eldslösa E 201 St104
Eldubvik FO 26 Sg56
Eléa GR 280 Cm97
Eléa GR 286 Cd106
Eléa GR 287 Cf107
Elefsina GR 287 Ch104
Eleftherio GR 277 Cf101
Eléftherio, Loutrá GR 278 Cf101
Elefterúpoli GR 279 Ci99
Eleja LV 213 Ch68
El Ejido E 206 Sp107
Elek H 245 Cc87
Elektrénai LT 218 Ck71
Elemir SRB 252 Ca90
Elemno RUS 211 Ct63
El Empalme E 203 Sf106
Elena BG 274 Cm95
Elena BG 274 Cn96
Elenite BG 275 Cp95
Elenka BY 219 Cp72
Elenovo BG 266 Cn94
Elenovo BG 274 Cn96
El Entrego E 184 Si94
Eleófito GR 282 Cc103
Eleohóra GR 282 Cg100
Eleohóri GR 279 Ci99
Eleoússa GR 275 Cb101
Eleoússa GR 292 Cr108
Eleona GR 283 Ce103
Elešnica BG 272 Ch97
Elešno RUS 211 Ct64
Elewijt B 156 Ak79
Elexalde = Igorre E 185 Sp94
Elgå N 48 Bd56
El Garrobo E 204 Sh105
El Gastor E 204 Sk107
Elgersburg D 116 Bb79
Elgg CH 125 As86
Elgin GB 76 So65
Elgiszewo PL 222 Bs74
Elgoibar E 186 Sq94
Elgol GB 74 Sh66
El Grado E 187 Aa96
El Granado E 203 Sf105
El Guijar E 193 Sn98
Elham GB 154 Ac78
El Haza del Riego E 206 Sp106
El Herrumblar E 200 Sr102
El Higuerón E 204 Sl105
El Hijate E 206 Sp106
Elhovo BG 273 Ci96
Elhovo BG 274 Cn95
Elhovo BG 275 Co96
El Hoyo E 199 Sn104

El Hoyo de Pinares E 193 Sm99
Eliana, l' E 201 St101
Elie GB 79 Sp68
Elikónas GR 283 Cf104
Elimäki FIN 53 Ck56
Elimäki FIN 64 Cm59
Elincourt-Sainte-Marguerite F
161 Af81
Eling S 69 Bf64
Elin Pelin BG 272 Ch95
Eliny RUS 215 Cr66
Elisabeth-Sophien-Koog D
102 As71
Elisejna BG 272 Cg94
Elisenvaara RUS 55 Cu58
Elishader GB 74 Sh65
Elizalde (Oiarzun) E 186 Sr94
Elizalde (Oyarzun) = Elizalde
(Oiarzun) E 186 Sr94
Elizavetinka RUS 65 Da60
Elizavetino RUS 65 Cu62
Elizondo E 176 Sr94
El Jardín E 200 Sq103
El Jardón E 205 Sl105
Eljaröd S 72 Bi69
Eljas E 191 Sg100
Elk PL 224 Ce73
Elkenroth D 114 Aq79
El Lance de la Virgen E 206 So107
Ellastone GB 84 Sr75
Ellefsplass N 48 Bc56
Elleholm S 73 Bk68
Ellemford GB 79 Sq69
Ellenabeich GB 78 Si68
El Lentiscal E 205 Si108
Ellerau D 109 Au73
Ellerhoop D 109 Au73
Ellesmere Port GB 84 Sp74
Ellewoutsdijk NL 112 Ah78
Elliant F 157 Sh85
Ellidhsvjk DK 100 Au67
Ellingen D 121 Bb82
Ellingsgard N 46 Ap55
Ellingstring GB 84 Sr72
Ellington GB 81 Sr70
Elliniká GR 284 Cg102
Elliniká GR 278 Cg98
Ellinoekklissía GR 286 Cd106
Ellmau A 127 Be85
Ellon GB 76 Sq66
Ellös S 69 Bf64
Ellrich D 116 Bb77
Ellwangen D 126 Au85
Ellwangen (Jagst) D 121 Ba83
Ellzee D 126 Ba84
Elm CH 131 At87
Elm D 109 At73
Elm GB 95 Aa75
Elmacık TR 275 Cp97
Elmadró E 203 Sg105
El Matorral E 203 Rn124
El Coronil E 204 Si106
El Cotillo E 203 Rm123
Elmen A 126 Bb86
Elmenhorst D 105 Bg72
Elmenhorst D 109 Ba73
Elmenhorst-Lichtenhagen D
104 Be72
el Molar E 188 Ab98
El Molar E 200 So105
El Molinillo E 199 Sm102
El Moncayo E 201 St104
el Morell E 188 Ad98
Elmshorn D 109 Au73
Elmstein D 120 Aq82
Elmswell GB 95 Ab76
El Palmar E 201 Su102
El Palo E 205 Sm107
El Pedernoso E 200 Sq102
El Pedroso de la Armuña E
192 Sk98
El Peral E 200 Sr102
El Perelló E 201 Su102
Elphin GB 75 Sk64
Elphin IRL 82 Sd73
El Picazo E 200 Sq102
El Pinedo E 188 Sn105
El Pintado E 198 Sh105
El Pilar de la Horadada E
207 St105
El Pilar de La Mola E 206 Ad103
El Pla de Sant Tirs E 188 Ac96
El Pobo E 195 Si99
el Port de Borriana E 195 Su101
el Port de Sagunt E 201 Su101
El Prat de Llobregat E 189 Ae98
El Priorato E 204 Sk105
El Puente del Río E 206 Sp107
El Puerto E 184 Sk94
El Puerto E 197 Sg105
El Pulpillo E 201 Ss103
El Robledo E 199 Sm102
el Rodriguillo E 201 Ss104
El Romeral E 199 So101
El Rompido E 203 Sf106
El Royo E 186 Sq97
El Rubio E 204 Sl106
El Sabinar E 186 Ss96
El Sabinar E 200 Sq104
El Sahuco E 206 Sq105
El Saler E 201 Su102
El Salobral E 200 Sr103
El Saltador E 206 Sp106
Elsaucejo E 204 Sk106
Elsbethen A 128 Bg85
Elsdon GB 81 Sr70
Elsdorf D 109 At74
El Serrat AND 177 Ad95
Elsfjord N 32 Bh48
Elsfleth D 108 Ar74
els Hostalets d'en Bas E 189 Ae96
Elsnes N 22 Ca42
els Prats de Rei E 189 Ad97
Elsrickle GB 79 So69
Elsrud N 58 Ba60
Elst NL 107 Am77
Elstal D 111 Bg75
Elstead GB 98 St78
Elster D 117 Bf77
Elster, Zahna- D 117 Bf77
Elsterberg D 122 Be79
Elsterheide D 118 Bi78
Elsterwerda D 117 Bh78
Elstra D 117 Bi78
El Tanque E 202 Rg124
Eltdalen N 48 Bd57
Elten D 107 An77
Elterlein D 123 Bf79
El Tiemblo E 192 Sl100
Eltisley GB 94 Su76
Eltmann D 121 Bb81
El Toboso E 200 So101
Elton GB 94 Su75
El Torno E 204 Si107
El Torro E 195 St101
El Trobal E 204 Si106
Eltvik N 46 Al56
Eltville am Rhein D 120 Ar80
Eltzieqo = Elciego E 186 Sp95
Elva EST 210 Cn64
Elvål N 48 Bd57
Elvanfoot GB 79 Sn70
El Varadero E 205 Sn107
Elvas P 197 Sf103
Elvdal N 48 Bd57
Elve N 66 An64
Elvebakken N 24 Co40
Elveden GB 95 Ab76
Elvekrok N 47 Ap57
Elvelund N 23 Cb42
Elven F 164 Sp85
Elvenes N 25 Da41
Elvenes N 27 Bl43
Elveng N 38 Ba53
Elverhøy N 47 As55
Elverom N 28 Br43
Elverum N 58 Bd59
Elvestad N 58 Bb61
Elvestrand N 23 Cg41
Elvevollen N 22 Bu42
el Vilosell E 188 Ab98
Elviria E 204 Sl107
Elvran N 38 Bc54
Elvseter N 48 Bd57
Elwick GB 81 Ss71
Elworthy GB 97 So78
Elx E 201 St104
Elxleben D 116 Bb78
Elxleben D 116 Bc79
Ely GB 95 Aa76
Elz D 115 Ar80
Elzach D 124 Ar84
Elze D 115 Au76
Emanville F 160 Ab82
Embach A 128 Bg86
Embd CH 130 Aq88
Emberménil F 124 Ao83
Embid E 187 St95
Embid de Ariza E 194 Sr98
Embleton GB 81 Sr70
Émbonas GR 292 Cg108
Embório GR 291 Ci108
Embório GR 292 Co106
Embório GR 289 Cp107
Embório GR 292 Cq107
Embrach CH 125 As85
Embrun F 174 Ao91
Embsen D 109 Ba74
Embühren D 103 Au72
Embün E 187 St95
Embüte LV 212 Cd67
Emden D 108 Ap74
Emecik TR 292 Cp107
Emel'janovka RUS 45 Db53
Emen BG 273 Cl94
Emersacker D 126 Bb84
Emertsham D 236 Be84
Emese TR 280 Cp100
Emhjella N 46 Am57
Emilia PL 227 Bt77
Emilovo RUS 215 Cq66
Emiryakup TR 280 Cp98
Emlichheim D 108 Ao75
Emly IRL 90 Sd76
Emmaboda S 73 Bm67
Emmaljunga S 72 Bh68
Emmanouil Pappás GR 278 Ch98
Emmaste EST 208 Cf63
Emmeloord NL 107 Am76
Emmelsbüll-Horsbüll D 102 As71
Emmelshausen D 119 Aq80
Emmen CH 130 Ar86
Emmen NL 108 Ao75
Emmendingen D 163 Aq84
Emmer-Compascuum NL
107 Ap75
Emmerich am Rhein D 107 An77
Emmerthal D 115 At76
Emmetten CH 131 As87
Emmingen-Liptingen D 125 As85
Emmoo IRL 87 Sd73
Emöd H 240 Cb85
Emolahti FIN 44 Cm53
Emonen FIN 54 Cm55
Empessós GR 282 Cc102
Empfingen D 125 As84
Empingham GB 94 St75
Empo FIN 62 Ce60
Empoli I 138 Bb93
Empório GR 277 Cd100
Emre TR 281 Cr100
Emsbüren D 108 Ap76
Emsdetten D 107 Aq76
Emsfors S 73 Bn66
Emstek D 108 Ar75
Emsworth GB 98 St79
Emtekær DK 103 Au70

Emtinghausen D 108 As75
Emyvale IRL 87 Sg72
Ena E 176 St96
Enafors S 39 Be54
Enäjärvi FIN 64 Cp59
Enåker S 50 Bp57
Enånger S 50 Bp57
Enanlahti FIN 55 Ct57
Enanniemi FIN 55 Ct57
Enarsvedjan S 39 Bi53
Enåsa S 69 Bh63
Enberget N 58 Be58
Encamp AND 189 Ad95
Encarnação P 196 Sd102
Encausse-les-Thermes F 177 Ah94
Encinas E 193 Sn98
Encinas de Abajo E 192 Sk99
Encinas de Esgueva E 193 Sn97
Encinasola E 197 Sg104
Encinasola de los Comendadores E 191 Sg98
Encinas Reales E 205 Sm106
Encinilla, La E 204 Si107
Enciso E 186 Sq96
Encs E 241 Cc84
Endalsetra N 48 Ba55
Endelave By DK 100 Ba69
Enden N 47 As57
Enden N 48 Ba57
Endine Gaiano I 131 Au89
Endingen D 124 Aq84
Endre S 71 Br65
Endrespless N 32 Bh50
Endriejavas LT 216 Cd69
Endrinal E 192 Si99
Endrőd H 245 Cb87
Endrup DK 102 As69
Enebakk N 58 Bc61
Enebo S 60 Bm61
Enego I 132 Bd89
Enéricz E 186 Sr95
Eneryda S 72 Bi67
Enese H 242 Bp85
Enez TR 280 Cn99
Enfesta (Pontecesures) E 182 Sc77
Enfield GB 99 Su77
Eng, Wirtshaus A 126 Bd86
Enga N 22 Bq42
Engan N 32 Be48
Engan N 47 Au55
Engarés GR 288 Cl106
Engavågen N 32 Bh47
Engdal N 47 As54
Engelen D 108 As75
Engelsberg D 122 Bd82
Engelschoff D 109 At73
Engelsdorf D 117 Be78
Engelskirchen D 114 Aq79
Engelsneset N 32 Bf49
Engelsviken N 68 Bb62
Engen D 125 As85
Enger D 115 As76
Engerdal N 48 Bd57
Engerdalssetra N 48 Bd57
Engerneset N 48 Bd57
Engerrodden N 58 Ba60
Enge-Sande D 102 As71
Engesvang DK 100 At68
Enghien B 155 Ah79
Engi CH 131 At87
Engis B 156 Ai79
Englefontaine F 155 Ah80
Engli N 57 At61
Engnes N 23 Cb41
Engstingen D 125 At84
Engter D 108 Ar76
Enguera E 201 St103
Enguidanos E 200 Sr101
Engure LV 213 Cg66
Engvik N 22 Bs40
Enica BG 264 Ci94
Enichioi MD 257 Cr88
Enina BG 274 Cl95
Enisala RO 267 Cs91
Enix E 206 Sp107
Enkenbach-Alsenborn D 163 Aq82
Enkhuizen NL 106 Al75
Enkirch D 120 Ap81
Enklinge AX 62 Cb60
Enknäso S 50 Bn58
Enköping S 60 Bp61
Enmo N 48 Ba55
Enmo Legeret N 48 Bb55
Enna I 153 Bi105
Ennabeuren D 125 Au84
Ennepetal D 114 Ap78
Ennezat F 172 Ag89
Enniger D 114 Aq77
Ennigerloh D 115 Ar77
Ennis = Inis IRL 89 Sc75
Enniscorthy IRL 91 Sg75
Enniskean IRL 89 Sc77
Enniskerry IRL 91 Sh74
Enniskillen GB 82 Se72
Ennistymon IRL 88 Sb75
Enns A 237 Bi84
Ennyinen FIN 62 Cd59
Eno FIN 55 Da55
Enochdu GB 76 Sn67
Enonkoski FIN 55 Cs56
Enonkylä FIN 44 Co52
Enonlahti FIN 54 Cr55
Enontekiö FIN 29 Ch44
Ens NL 107 Am75
Enschede NL 108 Ao76
Ensdorf D 230 Bd82
Ense D 114 Aq78
Ensignè F 158 Su88
Enstabo S 50 Bn58
Enstone GB 93 Ss77
Enter NL 107 Ao76
Enterkinfoot GB 79 Sn70
Entlebuch CH 130 At87
Entracque I 136 Ap92
Entradas P 202 Sd105

Entrago E 184 Sh94
Entrains-sur-Nohain F 167 Ag86
Entrambasmestas E 185 Sn94
Entrammes F 159 Sb83
Entraunes F 136 Ao92
Entraven = Antrain F 159 Ss84
Entraygues-sur-Truyère F 172 Af91
Entrelacs F 174 Am89
Entrena E 186 Sp96
Entrevaux F 136 Ao92
Entrèves I 130 Ao89
Entrín Bajo E 197 Sg103
Entringen D 125 As83
Entroncamento P 196 Sd102
Envendos P 197 Se101
Envermeu F 99 Ac81
Envernalles E 183 Sg95
Envie I 174 Ap91
Enxara do Bispo P 196 Sb103
Enying H 243 Br87
Enzenkirchen A 127 Bh84
Enzersdorf A 128 Bl85
Enzersdorf im Thale A 129 Bn83
Enzingerboden A 127 Bf86
Enzklösterle D 125 Ar83
Eochaill = Youghal IRL 90 Se77
Epagny F 168 Al86
Epaignes F 160 Aa82
Epannes F 165 St88
Epáno Arhánes GR 291 Cl110
Epáno Fellós GR 284 Ck105
Epanomi GR 287 Cf100
Epe D 114 Ap76
Epe NL 107 Am76
Epehy F 155 Ag80
Epenède F 171 Ab88
Epernay F 161 Ah82
Epernon F 160 Ad83
Epesses, Les F 165 St87
Epieds F 161 Ag82
Epierre F 174 An90
Epila E 194 Ss97
Epiñaredo E 183 Se94
Epinal F 124 An84
Epinay-le-Comte, L' F 159 St84
Epioux, Les B 156 Al81
Epiry F 167 Ah86
Episcopia I 148 Bn100
Episkopi GR 287 Cg106
Episkopi GR 290 Cl110
Epitálio GR 286 Cc105
Eplény H 243 Bq86
Epoisses F 167 Ai85
Epôl H 243 Bs85
Epône F 160 Ad83
Epoo FIN 64 Cm60
Epouville F 159 Aa81
Epoye F 161 Ai82
Eppan an der Weinstraße = Appiano sulla Strada del Vino I 132 Bc88
Eppelborn D 120 Ao82
Eppelheim D 120 As82
Eppenbrunn D 119 Aq82
Eppendorf D 230 Bg79
Eppenschlag D 123 Bg83
Eppe-Sauvage F 156 Ai80
Epping GB 95 Aa77
Eppingen D 120 As82
Eppstein D 120 Ar80
Epsom GB 94 Su78
Eptahóri GR 276 Cb100
Eptálofos GR 283 Ce103
Epuisay F 160 Ab85
Epureni RO 256 Cq89
Epureni RO 256 Cr87
Epworth GB 85 St73
Equeurdreville-Hainneville F 158 Sr81
Equihen-Plage F 99 Ad79
Eraclea I 133 Bf89
Eraclea Mare I 133 Bf89
Eräjärvi FIN 53 Ck57
Eräjärvi FIN 55 Cs58
Eranova I 151 Bm104
Erasbach D 122 Bc82
Eraso E 186 Sr95
Eratini GR 283 Ce104
Eratinó GR 279 Ck99
Erátira GR 277 Cd99
Erba I 175 At89
Erbach D 120 As81
Erbach D 126 Au84
Erbajolo F 181 Ac95
Erbalonga = Erbalunga F 181 Ac95
Erbalunga F 181 At95
Erbedeiro E 183 Se95
Erbendorf D 122 Be81
Erberge LV 214 Cl68
Erbiceni RO 248 Cp86
Ercé F 177 Ac95
Erchie I 149 Bq100
Ercolano I 146 Bi99
Ercsi H 244 Bs86
Érd H 244 Bs86
Erdal N 56 Al60
Erdek TR 281 Cq100
Erden BG 266 Cg94
Erdeven F 164 So85
Erdevik SRB 261 Bt90
Erding D 127 Bd84
Erdőbénye H 241 Cc84
Erdre-en-Anjou F 165 St85
Erdut HR 251 Bt90
Erdweg D 126 Bc84
Erdzelija MK 271 Ce97
Eréac F 158 Sq84
Eremitu RO 255 Ck87
Eresfjord N 47 Ar55
Eressós GR 285 Cm102
Erétria GR 277 Cf102
Erétria GR 284 Ch104
Erezée B 156 Am80
Erfde D 103 At72
Erftstadt D 103 At71
Erfurt D 116 Bc79
Érgeme LV 210 Cm65
Ergersheim D 121 Ba81
Ergili TR 281 Cq100
Ergli LV 214 Cl67
Ergolding D 127 Be83
Ergoldsbach D 127 Be83
Ergué-Gabéric F 157 Sm85

Erhi BY 219 Cp71
Eriboll GB 75 Sl64
Erice I 152 Bf104
Ericeira P 196 Sb103
Erikli TR 280 Cn99
Erikoússa GR 276 Bu101
Eriksberg S 40 Bm50
Eriksberg S 69 Bg64
Erikslund S 50 Bm55
Eriksmåla S 73 Bl67
Erikstad S 68 Be63
Ering D 128 Bg84
Eringsboda S 73 Bl68
Eriskirch D 125 Au85
Eriswell GB 95 Aa78
Erith GB 95 Aa78
Erithrès GR 284 Cg104
Erize-la-Petite F 162 Al83
Erkelenz D 114 An78
Erkenschwick, Oer- D 114 Ap77
Erkner D 111 Bh76
Erkrath D 114 Ao78
Erla E 187 St96
Erla-Hütte A 127 Bd86
Erlangen D 121 Bc81
Erlau D 230 Bf78
Erlbach, Markt D 122 Bb82
Erle D 114 Ao77
Erlenbach am Main D 121 At81
Erlensee D 120 As80
Erlingshofen D 126 Bb83
Erlinsbach (SO) CH 169 Ar86
Erlsbach A 133 Be87
Erlstätt D 236 Bf85
Erm NL 108 Ao75
Ermakiá GR 277 Cd100
Ermatingen CH 125 At85
Ermelo NL 107 Am76
Ermelo P 191 Se98
Ermenonville F 161 Af82
Ermenrod D 121 At79
Ermesinde P 190 Sc98
Ermida P 190 Sc100
Ermida P 191 Se98
Ermidas-Sado P 196 Sd105
Ermilovo RUS 65 Cl61
Ermióni GR 287 Cg106
Ermita, La E 206 Sq106
Ermita del Ramonete E 207 Ss105
Ermoclia MD 257 Cu87
Ermoúpoli GR 288 Ck106
Ermua E 186 Sp94
Erndtebrück D 115 Ar79
Ernée F 159 St84
Ernei RO 255 Ck87
Ernen CH 130 Ar89
Ernestinovo HR 251 Bs90
Ernsgaden D 126 Bd83
Ernstbrunn A 129 Bn83
Ernsthausen D 115 As79
Ernstthal, Hohenstein- D 117 Bf79
Erolzheim D 125 Ba84
Erôme F 173 Ak90
Erp NL 113 Am77
Erpe-Mere B 156 Ah79
Erquelinnes B 155 Ai80
Erquy F 158 Sq83
Erra P 196 Sd103
Errenteria E 186 Sr94
Errindlev DK 104 Bc71
Erritso DK 103 Au69
Erro E 186 Ss95
Erroitegi = Roitegui E 186 Sq95
Errol S 56 So68
Erschwil CH 124 Aq86
Érsecsanád H 244 Bs86
Érsekë AL 276 Cb100
Érsekvadkert H 240 Bt85
Erskine GB 80 Sm69
Ersmark S 42 Ca53
Ersmark S 42 Cb51
Ersnäs S 35 Cd49
Eršovo RUS 211 Cr65
Eršovo RUS 223 Cs71
Ersrode D 115 As79
Erstan = Airisto FIN 62 Cd60
Erstein F 163 Aq84
Erstfeld CH 131 As87
Ertingen D 125 At84
Ertvåg N 38 Ss54
Ertvelde B 155 Ah78
Erul BG 272 Cf95
Ervalla S 60 Bm60
Ervasti FIN 37 Cp50
Ervauville F 161 Af84
Erve N 56 Al61
Ervedal P 191 Se100
Ervedal P 197 Se102
Ervedosa do Douro P 191 Sf98
Ervenik HR 239 Bl96
Ervidel P 196 Sd105
Ervik N 56 Ak59
Ervik N 46 Al56
Ervy-le-Châtel F 161 Ah84
Erwitte D 115 Ar77
Erxleben D 110 Bb76
Erxleben D 110 Bd75
Erzgrube D 125 Ar83
Eržvilkas LT 217 Cf70
Esanatoglia I 144 Bf94
Esanos E 184 Si94
Esbjerg DK 102 Ar70
Esbo = Espoo FIN 64 Cm60
Esboviken = Espoonlahti FIN 63 Ck60
Escacena del Campo E 203 Sh106
Escairón (O Saviñao) E 183 Se95
Escala, l' E 189 Ag96
Escalada E 185 Sn96
Escalaplano I 141 At101
Escalhão P 191 Sg99
Escaló E 188 Ac95
Escalona E 177 Aa96
Escalona del Prado E 193 Sm98
Escalonilla E 193 Sm101
Escalos de Baixo P 197 Sf101
Escalos do Meio P 190 Sd101
Escamplero E 184 Si94
Escañuela E 205 Sm105
Es Capdellà E 206 Aa101
Escarabote E 182 Sc95

Escarène, Le F 136 Ap93
Escariche E 193 So100
Escarigo P 191 Sg99
Escaropim P 196 Sc102
Escároz E 186 Ss95
Escazeaux F 177 Ac93
Esch D 120 Ar80
Esch FL 125 Au86
Eschach D 121 Au83
Eschau F 163 Aq84
Eschborn D 120 As80
Eschbronn D 125 Ar84
Esche D 108 Ao75
Escheburg D 109 Ba74
Eschede D 109 Ba75
Eschen FL 125 Au86
Eschenbach CH 130 Ar86
Eschenbach D 115 Ar79
Eschenbach in der Oberpfalz D 122 Bd81
Eschenburg D 115 Ar79
Eschershausen D 115 Au77
Eschlkam D 230 Bf82
Esch-sur-Alzette L 162 Ak81
Esch-sur-Sûre L 119 An81
Eschwege D 116 Ba78
Eschweiler D 114 An79
Esclottes F 170 Aa91
Escobonal, El E 202 Rh124
Escombreras E 207 St105
Escondeaux F 177 Aa94
Escorial, El E 193 Sm99
Escorihuela E 195 St99
Escosse F 177 Ad94
Escot F 187 St94
Escoubès F 187 Su94
Escoublac, La Baule- = Baule, La F 164 Sq86
Escource F 176 Ss92
Escoussans F 170 Su91
Escovedu E 141 As101
Escragnolles F 136 Ao93
Escreins F 174 Aq91
Es Cubells E 206 Ac103
Escucha E 195 St99
Escuderos E 185 Sn96
Escuredo E 183 Se96
Escurolles F 167 Ag88
Escusa P 197 Se102
Esechioi RO 266 Cq92
Eşelniţa RO 263 Cd91
Esen BG 275 Cq96
Esens D 107 Aq73
Esenyurt TR 281 Cs98
Esgos E 183 Se96
Es Grau E 207 Ai101
Esgueira P 190 Sc99
Esguevillas de Esgueva E 193 Sn97
Esher GB 94 Su78
Esh Winning GB 81 Sr71
Esino Lario I 131 At89
Eski Kadın TR 280 Cn97
Eskilsäter S 69 Bg63
Eskilsryd S 73 Bm67
Eskilsruna S 60 Bo62
Eskilstrup DK 104 Bd71
Eski Manyas TR 281 Cr100
Eskola FIN 43 Ci53
Eskolanmäki FIN 64 Cn58
Eslarn D 236 Bf81
Esley F 162 An84
Esleys F 170 Ss92
Eslida E 195 Su101
Es Llombards E 207 Ag102
Eslohe (Sauerland) D 115 Ar78
Eslöv S 72 Bg69
Es'manavcy BY 221 Ch71
Es Mercadal E 207 Ai100
Es Migjorn Gran = Migjorn Gran San Cristóbal, Es E 207 Ai101
Es Migjorn Gran San Cristóbal, Es E 207 Ai101
Esnandes F 165 Sr88
Esnes-en-Argonne F 162 Al82
Esneux B 156 Am79
Esóvalta R 277 Ce99
Espa N 48 Bc59
Espadañedo E 183 Sh96
Espalion F 172 Af91
Esparız P 190 Sd100
Esparragal E 206 Sq106
Esparragalejo E 197 Sh103
Esparragosa de la Serena E 198 Si103
Esparreguera E 189 Ad97
Esparron F 180 Am93
Esparza E 176 Ar95
Espe N 56 Ao60
Espedal N 47 Au58
Espeja E 191 Sg99
Espeja de San Marcelino E 193 So98
Espejo E 205 Sl105
Espejones de la Reina, Los E 184 Sl95
Espel NL 107 Am75
Espeland N 56 As63
Espeland N 67 As63
Espelette F 186 Sr94
Espeli N 67 Aq63
Espelkamp D 108 Ar76
Espenschied D 120 Ar80
Espera E 204 Sj107
Esperança P 197 Sf102
Esperanza, La E 202 Rh124
Espéria I 146 Bh98
Espérou, l' F 178 Ag92
Espes E 129 Bl85
Espevær N 56 Ak61
Espiec E 207 Ai104
Espiel E 204 Sl104
Espieilha E 177 Ac95
Espiñaredo E 183 Se93
Espinal, El E 193 Sn99
Espinama E 184 Sl94

Espinar, El E 193 Sm99
Espiñeira E 183 Sf93
Espinhal P 190 Sd100
Espinho P 190 Sc98
Espinilla E 185 Sn94
Espinosa de Cerrato E 185 Sn97
Espinosa de Cervera E 185 So97
Espinosa de Henares E 193 So99
Espinosa de los Monteros E 185 Sn94
Espinoso del Rey E 198 Sl101
Espírito Santo P 203 Se105
Esplantas-Vazeilles F 172 Ah91
Espluga de Francolí, l' E 188 Ac98
Esplús E 188 Aa97
Espoey F 187 Su94
Espoo FIN 63 Ck60
Espoonlahti FIN 63 Ck60
Esporles E 206-207 Af101
Esport E 206 Ad102
Es Port E 206-207 Af102
Esposende P 190 Sc97
Espot E 188 Ac95
Esprels F 124 An85
Es Pujols E 206 Ac103
Esquedas E 187 St96
Esquivias E 193 Sn100
Esrange S 29 Cc45
Essay F 159 Aa83
Esse = Ähtävä FIN 43 Cg53
Esseg = Osijek HR 251 Bs89
Essen B 113 Ai78
Essen D 114 Ao78
Essen (Oldenburg) D 108 Aq75
Essenbach D 236 Be83
Essern D 108 As76
Essertaux F 155 Ae80
Essertenne-et-Cecey F 168 Al86
Essfeld D 121 At81
Essing D 122 Bd83
Essingen D 125 Ba83
Eßleben D 121 Ba81
Esslingen am Neckar D 125 At83
Essômes-sur-Marne F 161 Ag82
Essoyes F 161 Ak84
Essuiles F 155 Ae82
Essunga S 69 Bf64
Estables F 178 Af95
Estacas E 182 Sd96
Estação Torre das Vargens P 197 Se102
Estadilla E 187 Aa96
Estagel F 178 Af95
Estaing F 172 Af91
Estaires F 112 Af79
Estang F 176 Su93
Estarreja P 190 Sc99
Estartit, l' E 189 Ah96
Estavar F 188 Ad96
Estavayer-le-Lac CH 130 Ah87
Este I 138 Bd90
Estela P 190 Sc98
Estella E 186 Sp95
Estellencs E 206 Ae101
Estenfeld D 121 Ba81
Estensvoll N 48 Ba56
Estepa E 204 Sl106
Estépar E 185 Sn96
Estepona E 204 Sk108
Estercuel E 195 St99
Estéremcuby F 186 Ss94
Esternay F 161 Ah83
Esterri d'Àneu = Esterri d'Àneu E 188 Ac95
Esterwegen D 107 Ap75
Esterzili I 141 At101
Estiche de Cinca E 187 Aa97
Estissac F 161 Ah84
Estivella E 201 Su101
Estói P 203 Se106
Estômbar P 202 Sd106
Eston and South Bank GB 85 Ss71
Estorf D 109 At73
Estoril P 196 Sb103
Estorninhos P 203 Se106
Estrada, A E 182 Sd95
Estrée-Blanche F 112 Ae79
Estrées-Saint-Denis F 161 Af82
Estrée-Wamin F 155 Ae80
Estreito E 195 Se101
Estreito da Calheta P 190 Rf115
Estreito de Câmara de Lobos P 190 Rg115
Estrela, La E 198 Sk101
Estremoz P 197 Se103
Estry F 159 St83
Estuna S 61 Bs61
Esztergom H 239 Bs85
Étables-sur-Mer F 158 Sp83
Etagnac F 171 Ab89
Étain F 162 Am82
Étais-la-Sauvin F 167 Ag85
Etalle B 156 Am81
Étampes F 160 Ae84
Étang-sur-Arroux F 168 Ai87
Étaples F 99 Ad79
Etàra BG 274 Cl95
Étaules F 170 Ss89
Etcharry F 186 Ss94
Étel F 164 So85
Etelä-Lylyä FIN 63 Ck58
Eteläinen FIN 63 Ck58
Etelä-Niskamäki FIN 54 Cp56
Etelä-Paippinen FIN 63 Cp60
Etelä-Varisala FIN 62 Cc59
Etena S 185 So96
Etevaux F 168 Al86
Ethe B 162 Am81
Etili TR 280 Co101
Etiver F 167 Ai85
Etmißl A 129 Bl85
Etna, Cantoniera d' I 153 Bl105
Etne N 56 Am61
Etnestølen N 57 At58
Étógnes F 161 Ah83
Etoliko GR 282 Cc104

Éton GB 94 St78
Étréaupont F 156 Ah81
Étréchy F 160 Ae84
Étrépagny F 160 Ad82
Étretat F 154 Aa81
Étreux F 155 Ah81
Etropole BG 272 Ch95
Étroussat F 167 Ag88
Étsaut F 187 St95
Ettal D 230 Be82
Ettelbruck L 119 An81
Ettenheim D 124 Aq84
Ettersburg D 116 Bc78
Etterzhausen D 127 Bd82
Ettingbo S 60 Bp60
Ettingen CH 124 Aq86
Ettington GB 93 Sr76
Ettiswil CH 124 Ar86
Ettlingen D 120 Ar83
Ettringen D 126 Bb84
Etulia MD 257 Cr89
Etuz F 168 Am86
Etwall GB 84 Sr75
Etyek H 243 Bs86
Etzenricht D 122 Be81
Eu F 154 Ac80
Euba E 186 Sp94
Euerbach D 121 Ba80
Euerdorf D 121 Ba80
Eugénie-les-Bains F 176 Su93
Eugmo FIN 43 Cf53
Eugui E 176 Sr95
Eula D 117 Bf77
Eupen B 113 An79
Eura FIN 62 Cc58
Eurajoki FIN 62 Cd58
Eurasburg D 126 Bc84
Euratsfeld A 237 Bk84
Eursinge NL 107 An75
Eurville-Bienville F 162 Al83
Euseigne CH 130 Aq88
Euskirchen D 114 Ao79
Eußenheim D 121 Au81
Euston GB 95 Ab76
Eutin D 103 Bb72
Eutingen im Gäu D 125 As84
Eutzsch D 117 Bf77
Eväjärvi FIN 53 Ck57
Evangelístria GR 278 Cg99
Evangelístria GR 283 Cg104
Evaux-les-Bains F 167 Ae88
Eveciler TR 275 Cq97
Évele LV 214 Cm65
Evellys F 158 Sp85
Evendorf D 109 Ba74
Evenskjær N 27 Bo43
Evercreech GB 98 Sp78
Evergem B 155 Ah78
Everöd S 72 Bi69
Eversley GB 94 St78
Everswinkel D 114 Aq77
Evesham GB 94 Sr76
Évian-les-Bains F 169 Ao88
Evijärvi FIN 43 Ch54
Evinohóri GR 282 Cd104
Evionnaz CH 130 Ap88
Evisa F 181 As96
Evitskog FIN 63 Ci60
Evje N 67 Aq63
Evolène CH 169 Aq88
Évora F 107 Au75
Évora de Alcobaça P 196 Sc101
Évora Monte (Santa Maria) P 197 Se103
Évosmo GR 276 Cf99
Evpáli GR 283 Cd104
Evran F 158 Sr84
Evrecy F 159 Su82
Évreux F 160 Ac82
Evrenbey TR 280 Cp99
Evrencik TR 281 Cq97
Evrenliköy TR 281 Cq98
Evrensekiz TR 281 Cp98
Evreşe TR 280 Co99
Evriguet F 158 Sq84
Evron F 159 Su84
Evropós GR 277 Ce99
Evrostina GR 286 Ce104
Évry F 160 Ae83
Evxinoúpolis GR 283 Cf102
Evzoni GR 277 Cf98
Ewloe GB 93 So74
Ewyas Harold GB 93 Sp77
Exarhos GR 283 Cf103
Exbourne GB 97 Sn79
Excideuil F 171 Ac90
Exeter GB 97 Sn79
Exford GB 97 Sn78
Exilles I 136 Ao90
Exing D 237 Bf83
Exloo NL 108 Ao75
Exmes F 159 Aa83
Exminster GB 97 So79
Exmouth GB 97 So79
Éxo Mouliana GR 291 Cm110
Exohí GR 276 Cb100
Exohí GR 279 Ck98
Exoplátanos GR 271 Ce99
Exter D 115 As76
Extremo P 182 Sd97
Eyam GB 84 Sr74
Eybach D 126 Au83
Eydelstedt D 108 As75
Eye GB 94 Su75
Eye GB 95 Ac76
Eyemouth GB 76 Sq69
Eyeries IRL 89 Sa77
Eyguians F 174 Am92
Eyguières F 179 Al93
Eygurande F 172 Ae90
Eygurande-Gardeuil F 170 Aa90
Eymet F 170 Aa91
Eymoutiers F 171 Ad89
Eynatten B 113 An79
Eynsford GB 95 Aa78
Eynsham GB 93 Ss77

Eyrecourt IRL 90 Sd74
Eysines F 170 St91
Eysteinkyrkja N 47 Au56
Eystrup D 109 At75
Eythorne GB 154 Ac78
Ézaro E 182 Sb95
Ezcaray E 185 So96
Ezcurra E 186 Sr94
Eze F 136 Ap93
Ezerče BG 266 Cn93
Ezerec BG 267 Cs93
Ežerélis LT 217 Ch71
Ezere LV 213 Ce68
Ezeri LV 213 Ce66
Ezeriş RO 263 Cd90
Ezernieki LV 215 Cq68
Ezerovo BG 274 Cl96
Ezerovo BG 275 Cq94

F

Faaborg DK 103 Ba70
Faak am See A 134 Bh87
Fabäcken S 70 Bo63
Fabara E 188 Aa98
Fabas F 177 Ac94
Fåberg N 47 Ar57
Fåbergstølen N 47 As57
Fabero E 183 Sg95
Fábiánsebestyén H 244 Ca87
Fåbodliden S 41 Bg51
Fåborg = Faaborg DK 103 Ba70
Fabrègues F 179 Ah93
Fabrezan F 178 Af94
Fabriano I 144 Bf94
Fábricas de San Juan de Alcaraz E 200 Sq104
Fabrizia I 151 Bn104
Făcăeni RO 266 Cq91
Făcăi BG 264 Aa98
Fachwerk A 128 Bk85
Facinas E 205 Si108
Fačkov SK 239 Bs82
Fadalto I 133 Bb88
Fadd H 244 Bs88
Fadón E 192 Sh98
Faedis I 134 Bg84
Faenza I 138 Bd92
Færden N 58 Ba60
Færoy N 56 Ak58
Fafe P 190 Sd98
Fågaråg RO 255 Ck89
Fägaraşu Nou RO 267 Cr91
Fågelåsen S 40 Bk52
Fågelberget S 40 Bk52
Fågelfors S 73 Bm66
Fägelmara S 73 Bm66
Fågelsjö S 49 Bk57
Fägelsta S 69 Bh64
Fågelsta by S 40 Bn52
Fågelvik S 70 Bo64
Fågelvik Östra S 59 Bh62
Fagerås S 59 Bg61
Fageråsen S 50 Bk55
Fageråssjön S 59 Bf59
Fagered S 72 Bi66
Fagerfjell N 57 At61
Fagerhaug N 48 As58
Fagerheim Fjellstue N 57 Aq60
Fagerhøy N 48 As58
Fagerhult S 68 Be64
Fagerhult S 73 Bl67
Fagerhult S 73 Bm66
Fagerland S 40 Bl54
Fagerli N 47 Au57
Fagerlund N 58 Ba58
Fagernäs S 50 Bo56
Fagernes N 22 Bt41
Fagernes N 57 At58
Fagersanna S 69 Bh64
Fagersta S 60 Bm60
Fagerstølen N 56 Ba43
Fagerstrand N 58 Bb61
Fagertun N 28 Bg43
Fagervik FIN 63 Ci60
Fagervik S 50 Bp55
Fagervika N 32 Bf48
Fäget RO 245 Ce89
Fäget RO 255 Cn87
Fägetelu RO 265 Ck91
Fäggeby S 60 Bm60
Fåglavik S 69 Bg64
Fåglum S 69 Bf64
Fagnano Castello I 151 Bn101
Fagurhólsmýri IS 21 Rd27
Fahamore IRL 88 Ru76
Fahan IRL 82 Sf70
Fahrbinde D 110 Bc74
Fährdorf D 104 Bc73
Fahrenbach D 121 At82
Fahrenhorst D 108 As75
Fahrenzhausen D 126 Bd84
Fahrland D 111 Bg76
Fahy CH 124 Ao86
Faial P 190 Rg115
Faial da Terra P 182 Qk105
Faido CH 131 As88
Fain-lès-Montbard F 168 Ai85
Fairford GB 94 Sr77
Fairlie GB 80 Sl69
Fairlight GB 99 Ab79
Fairy Cross GB 97 Sn79
Faiti I 146 Bf98
Fajã da Ovelha P 190 Rf115
Fajã Grande P 182 Rs102
Fajãzinha P 182 Rs102
Fajolles F 177 Ac93
Fajslawice PL 229 Cf78
Fajsz H 244 Bs88
Fåker S 49 Bk54
Fakija BG 275 Cp96
Fakovići BIH 262 Bu92
Fala SLO 135 Bl87
Falaise F 159 Su83
Fálanna GR 278 Ce101
Fálasjö S 51 Bg54
Falatádos GR 288 Cl105
Falcade I 132 Bd88

Fløjterup DK 104 Be 70
Flokeneset N 46 Al 58
Flomborn D 120 Ar 81
Flomyran S 50 Bl 56
Flon S 48 Be 55
Flor S 49 Bl 56
Florac-Trois-Rivières F 172 Ah 92
Florange F 119 An 82
Flor da Rosa P 197 Se 102
Floreffe B 113 Ak 80
Florennes B 156 Ak 80
Florensac F 178 Ag 94
Florenville B 156 Al 81
Flores de Ávila E 192 Sk 99
Floressas F 171 Ac 92
Foresta I 150 Bk 105
Floreşti MD 249 Cr 85
Floreşti RO 254 Cg 87
Floreşti RO 265 Cm 90
Floreşty = Floreşti MD 249 Cr 85
Flória GR 290 Ch 110
Floriáda GR 282 Cc 102
Florida, La E 183 Sh 94
Floridia I 163 Bl 106
Flórina GR 277 Cc 99
Florinas I 140 As 99
Flornes N 39 Bc 54
Florø N 46 Ak 57
Floroaica RO 266 Cp 92
Flörsbachtal D 121 At 80
Flörsheim am Main D 120 Ar 80
Florstadt D 120 As 80
Florvag N 56 Al 60
Floß D 122 Be 81
Flossenbürg D 230 Be 81
Flosta N 67 As 63
Flostrand N 32 Bg 48
Flötemarken S 68 Bd 63
Flöthe D 116 Ba 76
Flötningen S 48 Be 57
Flottumsetra N 48 Ba 55
Flovallen S 49 Bg 57
Floyrla N 46 An 62
Fluberg N 58 Ba 59
Flüeli CH 130 At 87
Flühli CH 130 At 87
Flumet F 174 Ao 89
Fluminimaggiore I 141 As 102
Flums CH 131 At 86
Fluorn-Winzeln D 125 Ar 84
Fluren S 50 Bn 57
Flurkmark S 42 Ca 53
Fly DK 100 At 68
Flyggsjö S 41 Bs 53
Flygsfors S 73 Bm 67
Flyiseter N 57 As 59
Flykälen S 40 Bl 53
Flymen S 73 Bm 68
Flyn S 40 Bn 53
Flystveit N 67 As 63
Flytsåsen S 60 Bm 58
Fobello I 175 Ar 89
Foča BIH 261 Bs 94
Focene I 144 Bd 99
Fochabers GB 76 So 65
Fockbek D 103 Au 72
Focşani RO 256 Cp 89
Focuri RO 248 Cp 86
Födele GR 291 Ck 110
Fodnes N 57 Ap 58
Foeni RO 253 Cb 90
Fogdhyttan S 59 Bk 61
Fogdö S 60 Bo 62
Foggia I 147 Bm 98
Fogliano I 138 Bb 91
Foglizzo I 175 Aq 90
Föglö AX 62 Ca 60
Fogueteiro P 196 Sb 103
Fohnsdorf A 128 Bk 86
Föhrden, Lohe- D 103 Au 72
Föhren D 119 Ao 81
Foia, la E 201 St 104
Foiano della Chiana I 144 Bd 94
Foiano di Val Fortore I 148 Bk 98
Foieni RO 245 Ce 85
Fóios P 191 Sg 100
Foissac F 179 Ai 92
Foix F 177 Ad 95
Fojnica BIH 260 Bq 93
Fojnica BIH 269 Br 94
Fojtovice CZ 118 Bh 79
Fokstua N 47 At 56
Folbern D 118 Bh 78
Földeák H 244 Ca 88
Foldereid N 39 Be 51
Földes H 245 Cc 86
Foldfjord N 38 Ar 54
Foldingbro DK 103 At 70
Foldsæ N 57 Ar 62
Foldvik N 28 Bp 43
Fole S 71 Bs 65
Folégandros GR 291 Ck 107
Folelli F 181 Au 96
Folgaria I 132 Bc 89
Folgensbourg F 169 Ap 85
Folgoët, le F 157 Sm 83
Folgosinho P 191 Se 99
Folgoso E 183 Sf 95
Folgoso de la Ribera E 183 Sh 95
Folgoso do Courel = Folgoso E 183 Sf 95
Folgueiro E 183 Se 93
Foliã GR 279 Ci 99
Folie, la F 168 Am 85
Folignano I 145 Bh 95
Foligno I 144 Bf 95
Folkärna S 60 Bn 60
Folkegården S 59 Bg 61
Folkestad N 46 Am 56
Folkestone GB 154 Ac 78
Folladalen N 38 Bc 52
Follafoss N 38 Bc 53
Follandsvangen N 48 Ba 56
Folldal N 48 Au 56
Follebu N 58 Ba 58
Follheim N 48 Bb 56
Follina I 133 Be 89
Follingbo S 71 Bs 65
Föllinge S 40 Bk 53
Follonica I 143 Bb 95
Folmava CZ 230 Bf 81
Folschviller F 119 Ao 82
Folteşti RO 256 Cr 89
Folvåg N 46 Al 58

Fombio I 137 Au 90
Fompedraza E 193 Sm 97
Foncebadón E 183 Sh 96
Foncine-le-Bas F 169 An 87
Foncquevillers F 155 Af 80
Fondachelli Fantina I 150 Bl 105
Fondevila (Lobios) E 182 Sd 97
Fondet F 170 Su 91
Fondi I 132 Bc 89
Fondi I 146 Bg 98
Fondo I 132 Bc 88
Fondón E 206 Sp 107
Fône S 50 Bm 57
Fönebo S 50 Bo 57
Fonelas E 206 So 106
Fonfria E 184 Si 94
Fonfria E 192 Sh 97
Fongalop F 171 Ab 91
Fonnastøl N 56 Ao 60
Fonnebost N 56 Al 59
Fonnes N 56 Ak 59
Fonni I 141 At 100
Fonollosa E 189 Ad 97
Fonsagrada, A E 183 Sf 94
Fonsagrada = Fonsagrada, A E 183 Sf 94
Fonsorbes F 177 Ac 93
Fontaine F 169 Ao 85
Fontainebleau F 161 Af 84
Fontaine-Chalendray F 170 Su 89
Fontaine-de-Vaucluse F 179 Al 93
Fontaine-Française F 168 Al 85
Fontaine-Henry F 159 Su 82
Fontaine-la-Soret F 160 Ab 82
Fontaine-le-Bourg F 160 Ac 81
Fontaine-le-Dun F 154 Ab 81
Fontaine-Luyères F 161 Ai 84
Fontainemore I 175 Aa 89
Fontaine-Saint-Martin, La F 165 Aa 85
Fontainhas P 190 Sc 98
Fontan F 181 Aq 92
Fontanafredda I 133 Bf 89
Fontanar F 193 So 99
Fontanar E 206 Sp 105
Fontanarejo E 199 Sl 102
Fontanars dels Alforins E 201 St 103
Fontanelice I 138 Bd 92
Fontanella I 143 Bb 93
Fontanellato I 137 Ba 91
Fontanelle I 133 Be 89
Fontanes-du-Causse F 171 Ad 91
Fontangy F 168 Ai 86
Fontanosas E 199 Sl 103
Font de la Figuera, la E 201 St 103
Font d'En Carròs, la E 201 Su 103
Fonte I 132 Bd 89
Fonte alla Roccia I 133 Be 86
Fonteblanda I 143 Bc 95
Fontebona E 184 Sh 94
Fontecchio I 145 Bh 96
Fonte-Diaz (Touro) E 182 Sd 95
Fontelas P 191 Se 98
Fontenay F 124 Ao 84
Fontenay-le-Comte F 165 St 88
Fontenay-Saint-Père F 160 Ad 82
Fontenay-Trésigny F 161 Af 83
Fontenelle, la F 160 Ac 84
Fontenoy F 167 Ag 85
Fontenoy-le-Château F 162 An 85
Fonte Nuova I 144 Bf 97
Fontes P 191 Se 98
Fontette F 162 Ak 84
Fontevraud-l'Abbaye F 165 Aa 86
Fontgillarde F 136 Ao 91
Fontgombault F 166 Ac 87
Fonti I 130 Ar 88
Fontibre E 185 Sm 94
Fontiveros E 192 Sl 99
Fontoy F 119 Am 82
Fontpédrouse F 189 Ae 95
Font-Romeu F 189 Ae 95
Fontstown IRL 91 Sg 74
Fonyód H 243 Bq 87
Fonz E 187 Aa 96
Fonzaso I 132 Bd 88
Foppolo I 131 Au 88
For N 39 Bd 52
Fôra S 50 Bl 58
Foradada del Toscar E 177 Aa 96
Forăşti RO 248 Cn 86
Forbach D 125 Ar 83
Forbach F 163 Ao 82
Förby FIN 62 Cf 60
Forcall E 195 Su 99
Forcalqueiret F 180 An 94
Forcalquier F 180 Am 93
Forcarei E 182 Sd 95
Forchheim D 121 Bc 81
Forchtenberg D 121 Au 82
Ford GB 78 Sk 68
Ford IRL 91 Sh 75
Forde N 46 Am 57
Forde N 46 Am 58
Forde N 48 Am 57
Forde N 56 Al 61
Forde N 46 Am 58
Ford End GB 98 Aa 77
Förderstedt D 116 Bd 77
Fordham GB 95 Aa 76
Fordingbridge GB 98 Sf 79
Fordongianus I 141 As 101
Fordoun GB 79 Sq 67
Fordstown IRL 87 Sg 73
Fordyce GB 76 Sp 65
Fore IRL 87 Sf 73
Fore N 27 Bi 43
Fore N 32 Bh 47
Forenza I 147 Bm 99
Forest GBG 98 Sq 82
Foresta di Burgos I 140 As 100
Forest-Montiers F 154 Ad 79
Forest Row GB 154 Aa 78
Forest-Saint-Julien F 174 An 91
Forêt-sur-Sèvre, la F 165 St 87
Forfar GB 76 Sp 67
Forges, les F 124 An 84
Forges, les F 168 Ai 85
Forges-les-Eaux F 160 Ad 81
Forio I 146 Bh 99
Forjães P 190 Sb 98
Förkärla S 73 Bk 66
Forkill GB 87 Sh 72

Førland N 66 Ap 64
Førlanda S 68 Ba 64
Forli I 139 Be 92
Forli del Sannio I 146 Bi 97
Forlimpopoli I 139 Be 92
Forlitz-Blaukirchen D 108 Ap 74
Formaris E 182 Sc 95
Formazza I 130 Ar 88
Formby GB 84 So 73
Formentor E 207 Ag 101
Formerie F 160 Ad 81
Formia I 146 Bh 98
Formigine I 138 Bb 91
Formigliana I 130 Ar 90
Formignana I 138 Bd 91
Formigny F 159 St 82
Formiguères F 189 Ae 95
Formofoss N 39 Be 52
Fornalhas P 202 Sd 105
Fornåsa S 70 Bl 64
Fornbu N 58 Bb 61
Fornelli I 140 Ar 99
Fornells E 207 Ai 100
Fornes N 28 Bp 43
Forni Avoltri I 133 Bf 87
Forni di Sopra I 133 Bf 88
Forni di Sotto I 133 Bf 88
Forno I 130 Ar 89
Forno I 136 Ap 90
Forno Allione I 132 Ba 88
Forno Alpi Graie I 130 Ap 90
Forno di Zoldo I 133 Be 88
Fornos de Algodres P 191 Se 99
Fornovo di Taro I 137 Ba 91
Förolach A 134 Bg 87
Foronda E 186 Sp 95
Forotic RO 253 Cb 90
Forrásküt H 244 Bu 88
Forres GB 76 Sn 65
Forró H 241 Cb 84
Fors S 41 Bs 54
Fors S 50 Bo 54
Fors S 50 Bn 60
Fors S 60 Bn 60
Forså N 27 Bo 44
Forsa S 50 Bo 57
Forsand N 66 An 63
Forsåsen S 40 Bk 53
Forsbacka S 42 Ca 51
Forsbacka S 50 Bp 58
Forsbacka S 60 Bo 59
Forsbodarna S 59 Bk 59
Forsbro S 50 Bn 57
Forsby FIN 43 Cf 53
Forsby S 69 Bh 64
Forsby = Koskenkylä FIN 64 Cn 59
Forsen N 32 Bi 48
Forseng N 32 Bh 48
Forserum S 69 Bi 65
Forsetsetra N 58 Ba 58
Forshaga S 59 Bg 61
Forshälla S 68 Bd 64
Forshällan S 34 Bu 47
Forsheda S 72 Bh 66
Forshem S 69 Bg 63
Forsinard GB 75 Sn 64
Förslöv S 72 Bf 68
Forsly S 69 Bh 64
Forsmark S 33 Bm 50
Forsmark S 61 Br 60
Forsmo N 32 Bg 49
Forsmo S 41 Bp 54
Forsnäs S 34 Bs 48
Forsnäs S 35 Cb 48
Forsnäs S 40 Bo 52
Forsnäs S 59 Bf 61
Forsnes N 38 Ar 54
Forsøl N 23 Ch 39
Forssa FIN 63 Ch 59
Forssa S 70 Bo 63
Forssjö S 70 Bl 62
Forst (Lausitz) D 118 Bk 77
Forstinning D 127 Bd 84
Forstråskshed S 35 Ce 48
Forsvik S 69 Bi 63
Fortanete E 195 St 99
Fort Augustus GB 78 Sl 66
Fort George GB 75 Sm 65
Forth D 122 Bc 81
Forth GB 80 Sn 69
Fortim P 203 Se 106
Fortingall GB 79 Sm 67
Fortios P 197 Sf 102
Fort-Mahon-Plage F 99 Ad 80
Fortrose GB 75 Sm 65
Fortun N 47 Aq 57
Fortuna E 201 Su 104
Fortuneswell GB 97 Sq 79
Fort William GB 78 Sk 67
Forus N 66 Am 63
Forvik N 32 Be 49
Forxa, A (A Porqueira) E 183 Se 96
Forza d'Agró I 150 Bl 105
Fos F 177 Ab 95
Fosdinovo I 137 Ba 92
Foskros N 49 Bf 56
Fosnavåg N 46 Am 56
Fosnesvågen N 39 Bc 51
Foss N 39 Bd 51
Foss N 48 Ba 54
Fossa I 145 Bg 96
Fossacesia I 145 Bk 96
Fossacesia Marina I 145 Bk 96
Fossan N 28 Br 43
Fossan N 58 Ba 62
Fossat, Le F 177 Ac 94
Fossato di Vico I 144 Bf 94
Fossbakken N 28 Bq 43
Fossbakken N 48 Bb 56
Fossby N 68 Bd 62
Fossen N 66 An 63
Fosses F 161 Af 82
Fosses-la-Ville B 113 Ak 80
Fossestua N 27 Bf 43
Fossheim N 23 Cb 41
Fossheim N 57 At 58
Fossholt N 57 Au 59
Fossli N 56 Ap 60

Fossmo N 28 Br 42
Fossmork N 66 An 63
Fossò I 133 Be 90
Fossombrone I 139 Bf 93
Fossum N 48 Bd 57
Fossum N 58 Bc 63
Fos-sur-Mer I 179 Ak 94
Foston GB 85 St 75
Fót H 243 Bt 85
Fotelaie, la F 159 Ss 82
Fotheringhay GB 94 Su 75
Fotinovo BG 279 Ci 98
Fotolivos GR 278 Ci 98
Foucarmont F 99 Ad 81
Fouchères F 161 Ai 84
Fouenant = Fouesnant F 157 Sm 85
Fougères F 159 Ss 84
Fougères-sur-Bièvres F 166 Ac 86
Fougereuse, la F 165 Su 86
Fougerolles F 162 An 85
Fouillade, La F 171 Ae 92
Fouilloy F 154 Ad 81
Fouligny F 119 Ao 82
Fouras F 170 Ss 89
Fourcès F 171 Ac 93
Fourchambault F 167 Ag 86
Fourfourás GR 291 Ck 110
Foúrka, Skála GR 278 Cg 100
Fourmies F 155 Aa 80
Four Mile House IRL 87 Sd 73
Fourná GR 283 Cd 102
Fourneaux F 173 Ai 89
Fourneaux-le-Val F 159 Su 83
Fournels F 172 Ag 91
Fourni GR 289 Cn 105
Fournols F 172 Ah 90
Fourques F 189 Af 95
Fourques-sur-Garonne F 170 Aa 92
Fourquevaux F 177 Ad 93
Fours F 167 Ah 87
Foussais-Payré F 165 St 87
Fousseret, Le F 177 Ac 94
Foústani GR 277 Ce 98
Foux-d'Allos, la F 174 Ao 92
Fovant GB 98 Sr 78
Fowey GB 96 Sl 80
Fowlis Wester GB 79 Sn 68
Fowlmere GB 95 Aa 76
Foxas E 182 Sd 94
Foxford IRL 86 Sb 73
Foxo E 182 Sd 95
Foxup GB 84 Sq 72
Foyedo E 183 Sh 93
Foyers GB 75 Sm 66
Foynes IRL 90 Sb 75
Foz E 183 Sf 93
Foza I 132 Bd 89
Foz de Odeleite P 203 Sf 106
Foz do Arelho P 196 Sb 102
Frabosa Soprana I 175 Aq 92
Fraccano I 139 Be 93
Fraddon GB 96 Sl 80
Frades de la Sierra E 192 Si 99
Frafjord N 66 An 63
Fraforeano I 133 Bf 89
Fraga E 195 Aa 97
Fragagnano I 149 Bp 100
Fragg S 60 Bm 60
Fragiista GR 282 Cc 103
Frägnvallen S 49 Bi 57
Frago, El E 187 St 96
Fráguas P 196 Sc 102
Fraguas,Las E 185 Sm 94
Frailes E 205 Sn 106
Fraisse-sur-Agout F 178 Af 93
Fraize F 163 Ao 84
Fråkenvik S 33 Bl 49
Fram SLO 135 Bm 88
Framfjord N 56 An 58
Framlev DK 100 Ba 68
Framlingham GB 95 Ac 76
Främlingshem S 60 Bo 59
Frammersbach D 121 At 80
Främmestad S 69 Bf 64
Framnäs S 34 Bu 47
Frampol PL 235 Cf 79
Frampton Cotterell GB 97 Sq 77
Framrusta N 47 Au 57
França P 183 Sg 97
Franca, la E 184 Si 94
Francaltroff F 119 Ao 83
Francardo F 142 At 96
Francavilla d'Ete I 145 Bh 94
Francavilla di Sicilia I 150 Bl 105
Francavilla Fontana I 149 Bq 100
Francavilla in Sinni I 148 Bn 100
Francenigo I 133 Bf 89
Francescas F 177 Aa 92
Franceses P 202 Re 123
Frâncești RO 264 Ci 91
Franchesse F 167 Ag 87
Francofonte I 153 Bk 106
Francorchamps B 114 Am 80
Francos E 193 So 98
Francova Lhota CZ 239 Br 82
Francueil F 166 Ac 86
Frändefors S 68 Be 64
Franeker NL 107 Am 74
Franekeradeel NL 107 Am 74
Frangádes GR 276 Cb 101
Frangy F 174 Am 88
Frankenau D 115 As 78
Frankenberg D 92 Bf 79
Frankenberg (Eder) D 115 As 78
Frankenburg am Hausruck A 128 Bg 84
Frankenfels A 129 Bl 86
Frankenhardt D 121 Au 82
Frankenheim D 120 Aq 82
Frankenmarkt A 236 Bg 85
Frankenstein D 120 Aq 82
Frankenthal (Pfalz) D 163 Ar 81
Frankfurt (Oder) D 111 Bk 76
Frankfurt am Main D 120 As 80
Frankrike S 39 Bh 53
Frânninge S 72 Bh 69
Fränsta S 50 Bn 55
Frant GB 154 Aa 78
Franţaşti E 193 Sf 96
Františkovy Lázně CZ 230 Bd 80
Franzburg D 104 Bf 72

Franzensfeste = Fortezza I 132 Bd 87
Frascati I 144 Bf 97
Frascineto I 148 Bn 101
Frasdorf D 236 Be 85
Fraserburgh GB 76 Sq 65
Frasin RO 247 Cm 85
Fräsinet RO 266 Co 92
Frasne F 169 An 87
Frasnes-lez-Buissenal B 112 Ah 79
Frasno, El E 194 Ss 98
Frassinoro I 138 Bb 92
Frasso Telesino I 147 Bk 98
Fresta P 196 Sd 104
Fráteşti RO 265 Cl 92
Frätäuţii Noi RO 247 Cm 85
Frätäuţii Vechi RO 247 Cm 85
Fratel P 197 Se 101
Fratelli RO 265 Cm 93
Frättmaggiore I 146 Bi 99
Fratta Polesine I 138 Bd 90
Fratta Todina I 144 Be 95
Fratte Rosa I 139 Bf 93
Frauenau D 123 Bg 83
Frauenberg D 163 Ap 81
Frauenburg, Unzmarkt- A 128 Bi 86
Frauenfeld CH 125 As 85
Frauenkirch CH 131 Au 87
Frauenkirchen A 238 Bo 85
Frauenstein A 237 Bi 85
Frauental an der Laßnitz A 135 Bl 87
Fraunberg D 236 Bd 84
Fraurombach D 115 As 79
Frayssinet-le-Gélat F 171 Ac 91
Frazè F 160 Ac 84
Frazzanò I 153 Bk 105
Freckenhorst D 114 Aq 77
Freckleton GB 84 Sp 73
Fredagsberget S 60 Bn 58
Fredelsloh D 115 As 77
Fredene (Leine) D 116 Au 77
Fredensborg-Humlebæk DK 72 Be 69
Fredericia DK 103 Au 69
Frederiks DK 100 At 68
Frederiksberg DK 104 Bd 70
Frederikshåb DK 104 Bd 70
Frederikshavn DK 68 Bb 66
Frederikssund DK 101 Be 69
Frederiksværk DK 101 Be 69
Fredersdorf-Vogelsdorf D 111 Bh 75
Fredrika S 41 Br 52
Fredriksberg S 59 Bi 60
Fredriksdal S 69 Bk 65
Fredrikshamn = Hamina FIN 64 Cp 59
Fredrikstad-Sarpsborg N 68 Bb 62
Fredsberg S 69 Bi 63
Freemount IRL 89 Sc 76
Fregenal de la Sierra E 197 Sg 104
Fregene I 144 Bd 99
Fregeneda, La E 191 Sg 99
Fréhel F 158 Sq 83
Frehne D 110 Be 74
Frei N 47 Aq 54
Freiamt D 124 Aq 84
Freiberg D 118 Bg 79
Freiburg (Elbe) D 103 At 73
Freiburg = Fribourg CH 169 Ap 87
Freiburg im Breisgau D 163 Aq 84
Freienbach CH 131 As 86
Freienhagen D 115 At 78
Freienhufen D 118 Bh 77
Freienried D 126 Bb 84
Freienseen D 121 At 79
Freiensteinau D 115 At 80
Freienried D 121 At 80
Freila E 206 Sp 105
Freiland A 237 Bm 85
Freilassing D 128 Bf 85
Freilingen D 120 Aq 79
Freinhausen D 126 Bc 83
Freisen D 163 Ap 81
Freising D 236 Bd 84
Freissinières F 174 Ao 91
Freistadt A 128 Bi 83
Freital D 230 Bh 79
Freixeda do Torrão P 191 Sf 99
Freixedas P 191 Sf 99
Freixeiro E 182 Sd 95
Freixianda P 196 Sd 101
Freixido E 183 Sf 96
Freixo P 190 Sc 97
Freixo de Espada à Cinta P 191 Sg 98
Frécourt F 162 Am 84
Freiston GB 85 Aa 74
Freshwater GB 98 Sr 79
Fresnay-en-Retz F 164 Sr 86
Fresnay-sur-Chédouet, La F 159 Aa 84
Fresnay-l'Evêque F 160 Ad 84
Fresnay-sur-Sarthe F 159 Aa 84
Fresneda, La E 188 Aa 99
Fresneda de la Sierra Tirón E 185 So 96
Fresnedilla S 193 Sm 100
Fresnedoso de Ibor E 198 Si 101
Fresne-Léguillon F 160 Ad 82
Fresne-le-Plan F 160 Ac 82
Fresne-Saint-Mamès F 168 Am 85
Fresnes-en-Woëvre F 162 Am 82
Fresnes-sur-Apance F 162 Am 85

Fresnes-sur-Escaut F 112 Ah 80
Fresno-Alhándiga E 192 Si 99
Fresno de Cantespino E 193 So 98
Fresno de Caracena E 193 So 98
Fresno de la Ribera E 192 Si 97
Fresno de la Vega E 184 Si 96
Fresno de Sayago E 192 Sh 98
Fresno el Viejo E 192 Sk 98
Fresnoy-Folny F 99 Ac 81
Fresnoy-le-Grand F 155 Ag 81
Fressingfield GB 95 Ac 76
Fresta P 196 Sd 104
Fresvik N 56 Ao 58
Freswick GB 75 So 63
Fréteval F 160 Ac 85
Fretheim N 56 Ap 59
Fretigney-et-Velloreille F 168 Am 86
Frette, La F 173 Al 90
Fretter D 115 Ar 78
Freudenberg D 114 Aq 79
Freudenberg D 121 At 81
Freudenberg D 230 Bd 82
Freudenstadt D 125 Ar 84
Freundorf D 128 Bg 83
Frévent F 155 Ae 80
Fréville F 160 Ab 81
Freyburg (Unstrut) D 116 Bd 78
Freyenstein D 110 Be 74
Freyming-Merlebach F 163 Ao 82
Freystadt D 122 Bc 82
Freyung D 127 Bh 83
Fri GR 292 Co 110
Frias E 185 So 95
Frias de Albarracin E 194 Sr 100
Fribourg CH 169 Ap 87
Frick CH 169 Ar 85
Frickhofen D 120 Ar 79
Frickingen D 125 At 85
Fridafors S 72 Bk 68
Fridaythorpe GB 85 St 72
Fride S 71 Br 66
Fridene S 69 Bi 64
Fridheim N 26 Bh 44
Fridingen an der Donau D 125 As 84
Fridlevstad S 73 Bm 68
Fridolfing D 128 Bf 84
Friedberg A 129 Bn 86
Friedberg D 126 Bb 84
Friedeburg D 108 Ap 74
Friedenfels D 230 Be 81
Friedersdorf D 111 Bh 76
Friedewald D 114 Aq 79
Friedewald D 116 Au 79
Friedewalde D 108 As 76
Friedland D 111 Bh 73
Friedland D 116 Au 78
Friedland D 118 Bi 76
Friedlos D 115 Au 79
Friedrichroda D 116 Bb 79
Friedrichsbrunn D 116 Bc 77
Friedrichsdorf D 120 As 80
Friedrichshafen D 125 At 85
Friedrichskoog D 102 As 72
Friedrichsmoor D 110 Bd 74
Friedrichsruhe D 110 Bd 73
Friedrichstadt D 103 At 72
Friedrichswalde D 220 Bh 74
Friedrichswerth D 116 Bb 79
Friel S 69 Bf 64
Frielendorf D 115 At 79
Friera E 183 Sg 95
Friesach A 129 Bi 86
Friesach D 110 Bf 75
Friesenheim D 163 Ap 84
Friesenhofen D 125 Ba 85
Friesenried D 126 Bb 85
Friesheim D 114 Ao 79
Friesoythe D 108 Aq 74
Frieswil CH 130 Ap 86
Frifelt DK 102 As 70
Frigento I 148 Bl 98
Friggesund S 50 Bo 57
Frihetsli N 28 Bu 43
Friisua N 48 Ba 57
Friitala FIN 52 Cd 58
Frikés GR 282 Cb 104
Friland N 48 Bb 57
Frillesås S 68 Be 66
Frilset N 58 Bc 60
Frinkstad N 67 Aq 63
Frinnaryd S 69 Bk 65
Frinton-on-Sea GB 95 Ac 77
Friockheim GB 76 Sp 67
Friões P 191 Sf 97
Friol E 183 Se 94
Frisange L 162 An 81
Frisbo S 50 Bo 57
Fristad S 69 Bg 65
Frithville GB 85 Su 74
Fritsla S 69 Bf 65
Fritzlar D 115 At 79
Fritzøehus N 67 Ba 62
Frjentsjerteradiel = Franekeradeel NL 107 Am 74
Froðba FO 26 Sg 57
Fröderyd S 73 Bk 66
Fröderyd S 70 Bn 65
Frodsham GB 84 Sp 74
Froghall GB 93 Sr 74
Frogn N 58 Bc 60
Frogner N 58 Bc 60
Frohen-le-Grand F 155 Ae 80
Frohnleiten A 129 Bl 86
Froidchapelle B 156 Ai 80
Froissy F 160 Ad 81
Frójach A 134 Bi 86
Fröjel S 71 Br 66
Fröjered S 69 Bi 64
Froland N 57 Aq 62
Fromberg S 60 Bn 60
Frome GB 98 Sg 78
Fromental F 159 Sa 83
Frómista E 185 Sm 96
Fron GB 83 Sp 75
Froncysyllte GB 84 So 75
Fröndenberg/Ruhr D 114 Aq 78

Fronhausen D 115 As 79
Fronsac F 170 Su 91
Front I 175 Aq 90
Frontale I 145 Bg 94
Fronteira P 197 Se 102
Frontenard F 168 Al 86
Frontenhausen D 127 Bf 83
Frontera E 202 Re 125
Frontera, La E 194 Sq 100
Frontignan F 179 An 94
Frontignano I 145 Bg 95
Frontino I 139 Be 93
Fronton F 177 Ac 93
Frontone I 139 Bf 93
Fröös S 40 Bk 54
Frosinone I 146 Bg 97
Frosolone I 146 Bi 97
Frossay F 164 Sr 86
Frössen D 116 Bd 80
Frosta N 38 Bb 53
Frostberget S 41 Bp 51
Frostensmåla S 73 Bl 68
Frösthult S 60 Bo 61
Frostkåge S 42 Cc 51
Frøstrup DK 100 As 66
Frostviken S 39 Bh 51
Frostviksbränna S 39 Bh 51
Frösunda S 61 Bs 61
Frösve S 69 Bh 63
Frotey-lès-Vesoul F 169 An 85
Frotheim D 108 As 76
Frötuna S 61 Bs 61
Frouard F 162 An 83
Froussioúna GR 286 Ce 105
Frövi S 60 Bl 62
Frøyrak N 67 Aq 63
Frøysadal N 46 Ap 56
Frøyset N 56 Al 59
Frøysnes N 67 Aq 63
Frøystul N 57 Ar 61
Frugården S 69 Bf 64
Frugarolo I 175 As 91
Fruges F 112 Ad 79
Frula E 187 Su 97
Frumoasa RO 255 Cm 88
Frumoasa RO 265 Cl 93
Frumosu RO 247 Cm 85
Frumuşani RO 266 Cn 92
Frumuşeni RO 253 Cc 88
Frumuşica RO 248 Co 85
Frumuşiţa RO 256 Cr 89
Frunză MD 249 Cu 87
Frunzenskoe RUS 216 Cd 72
Frunzivka = Zacharivka UA 249 Cu 86
Frutigen CH 169 Aq 87
Frutt CH 130 Ar 87
Fruvik S 71 Br 62
Frýdek-Místek CZ 233 Br 81
Frýdlant CZ 118 Bl 79
Frýdlant nad Ostravicí CZ 239 Br 81
Fryele S 72 Bi 66
Frygnowo PL 223 Ca 73
Frykerud S 59 Bg 61
Fryksås S 59 Bk 58
Frymburk CZ 128 Bi 83
Fryšava CZ 231 Bn 81
Fryšták CZ 232 Bq 82
Frysztak PL 234 Cd 81
Fryvollán N 48 Au 57
Ftelia GR 279 Ci 98
Fterë AL 276 Bu 100
Fuans F 130 Ao 86
Fubine I 175 Ar 91
Fucecchio I 138 Bb 93
Fuchsmühl D 122 Be 81
Fuchsstadt D 121 Au 80
Füchtorf D 115 Ar 76
Fuencaliente E 199 Sm 104
Fuencaliente de la Palma E 202 Re 124
Fuendejalón E 194 Ss 97
Fuendetodos E 195 St 98
Fuengirola E 205 Sl 107
Fuenlabrada E 193 Sm 100
Fuenlabrada de los Montes E 198 Sl 102
Fuenmayor E 186 Sp 96
Fuensalida E 193 Sm 100
Fuensanta E 200 Sq 102
Fuensanta E 206 Sr 105
Fuensanta de Martos E 205 Sn 105
Fuente-Álamo E 201 Ss 103
Fuente-Álamo E 207 Ss 105
Fuentealbilla E 200 Sr 102
Fuentearmegil E 193 Sn 97
Fuente-Blanca E 201 Ss 104
Fuente Carreteros E 204 Sk 105
Fuentecén E 193 Sn 97
Fuente Dé E 184 Sl 94
Fuente de Cantos E 198 Sh 104
Fuente del Arco E 198 Si 104
Fuente del Maestre E 197 Sh 103
Fuente del Oro E 203 Sg 105
Fuente del Pino E 201 Ss 103
Fuente de Pedro Naharro E 193 So 102
Fuente de Piedra E 205 Sl 106
Fuente de San Esteban, La E 191 Sh 99
Fuente el Fresno E 199 Sn 102
Fuente el Olmo de Íscar E 193 Sm 98
Fuente el Saz de Jarama E 193 Sn 99
Fuente el Sol E 192 Sl 98
Fuente Encalada E 184 Si 96
Fuenteguinaldo E 191 Sg 100
Fuenteheridos E 203 Sg 105
Fuentelapeña E 192 Sk 98
Fuente la Reina E 195 Sr 99
Fuentelcésped E 193 Sn 97
Fuentelespino de Haro E 200 Sp 101
Fuentelespino de Moya E 194 Ss 101
Fuentelmonge E 194 Sq 98
Fuentelsaz E 194 Sr 98
Fuentemilanos E 193 Sm 99

Fuentenovilla E 193 So100
Fuente Obejuna E 198 Sk104
Fuente Palmera E 204 Sk105
Fuentepelayo E 193 Sm98
Fuentepinilla E 193 Sp97
Fuenterrabia = Hondarribia E 186 Sr94
Fuenterrebollo E 193 Sn98
Fuenterrobles E 201 Ss101
Fuentes E 194 Sq101
Fuentesaúco E 192 Sk98
Fuentesaúco de Fuentidueña E 193 Sm98
Fuentes Claras E 194 Ss99
Fuentes de Andalucía E 204 Sk106
Fuentes de Béjar E 192 Si99
Fuentes de Carbajal E 184 Sk96
Fuentes de Cesna E 205 Sm106
Fuentes de Ebro E 195 St97
Fuentes de León E 197 Sg104
Fuentes de Nava E 184 Sl96
Fuentes de Oñoro E 191 Sg99
Fuentes de Ropel E 184 Si96
Fuentes de Valdepero E 184 Sl96
Fuentespalda E 195 Aa99
Fuentespina E 193 Sn97
Fuente-Tójar E 205 Sm105
Fuentidueña E 193 Sn98
Fuentidueña E 205 Sm105
Fuentidueña de Tajo E 193 So100
Fuerte del Rey E 205 Sn105
Fugelsta S 50 Bm54
Fügen A 127 Bd86
Fugeret, Le F 180 Ao92
Fuglafjørður FO 26 Sg58
Fuglebjerg DK 104 Bd70
Fuglevik N 58 Bb62
Fuglseter N 47 As57
Fuglstad N 32 Bh48
Fuglstad N 39 Bf50
Fuglvåg N 38 Ar54
Fuhlendorf D 104 Bf72
Fuhlsbüttel D 109 Au73
Fuhrberg D 109 Au75
Fuhrn D 230 Be82
Fuiola, la E 188 Ac97
Fulbourn GB 95 Aa76
Fulda D 121 Au79
Fuldabrück D 115 At78
Fuldatal D 115 Au78
Fuldera CH 132 Ba87
Fülesd H 246 Cf84
Fulga de Jos RO 266 Cn91
Fulgatore I 152 Bf105
Fullestad S 69 Bf64
Füllösa S 69 Bg63
Fulnek CZ 232 Bg81
Fulnetby GB 85 Su74
Fülöpjakab H 244 Bu87
Fülöpszállás H 243 Bt87
Fulpmes A 132 Bc86
Fultot F 154 Ad91
Fulunäs S 49 Bg58
Fumay F 156 Ak81
Fumel F 171 Ab92
Funäs S 49 Bi55
Funäsdalen S 49 Bf55
Funbo S 61 Bq61
Funchal P 190 Rg115
Fundão P 191 Sf100
Fundata RO 255 Cl90
Fundeni RO 256 Cq89
Fundeni RO 266 Cn92
Fundingsland N 66 An62
Fundres I 132 Bd87
Fundulea RO 266 Cn92
Fundu Moldovei RO 247 Cl85
Funes E 186 Sr96
Funes I 132 Bd87
Fünfeichen D 118 Bk76
Fünfstetten D 121 Bb83
Funningur FO 26 Sg56
Funzie GB 77 St59
Fur S 73 Bm68
Furadouro P 190 Sc99
Furci I 147 Bk96
Furculești RO 265 Cl93
Fure N 46 Al58
Furen BG 264 Ci94
Fürged H 243 Br87
Furingstad S 70 Bn63
Furlo I 139 Bf93
Furmanovka RUS 224 Ce71
Furnari I 150 Bl104
Furnas P 182 Qk105
Furneset N 46 Ap55
Furset N 47 Aq55
Fürstenau D 107 Aq75
Fürstenau D 115 At77
Fürstenberg D 115 As77
Fürstenberg/Havel D 111 Bg74
Fürstenfeld A 135 Bn86
Fürstenfeldbruck D 126 Bc84
Fürstensee D 111 Bg74
Fürstenstein D 128 Bg83
Fürstenwalde (Spree) D 111 Bi76
Fürstenwerder D 220 Bh74
Fürstenzell D 128 Bg83
Furta H 245 Cc86
Furtei I 141 As101
Fürth D 120 As81
Fürth D 122 Bb82
Furth D 236 Be83
Furth bei Göttweig A 237 Bm84
Furth im Wald D 230 Bf82
Furthof A 237 Bm85
Furtwangen im Schwarzwald D 163 Ar84
Furuberg S 50 Bo56
Furudal N 22 Bs42
Furudal S 59 Bl58
Furuflaten N 22 Ca42
Furugrenda N 47 As55
Furuhaugli N 47 At56
Furuholmen N 58 Bc62
Furulund N 23 Cc41
Furulund S 72 Bg69
Furunäs S 42 Ca52
Furuögrund S 42 Cc51
Furusjö S 69 Bh65
Furustrand N 68 Ba62
Furusund S 61 Bs61
Furuvik S 60 Bp59

G

Fusa N 56 Am60
Fuscaldo I 151 Bn102
Fusch an der Großglocknerstraße A 127 Bf86
Fuschl am See A 236 Bg85
Fushë-Arrëz AL 270 Ca96
Fush'e Bullit AL 276 Ca98
Fush'e Bulqizës AL 276 Ca98
Fushë-Kosovë RKS 270 Cc95
Fushë-Krujë AL 270 Bu98
Fushë Muhurr AL 270 Ca97
Fusignano I 133 Be90
Fusine in Valromana I 133 Bh88
Fusino I 132 Ba88
Fusio CH 131 As88
Füssen D 126 Bb85
Fussy F 167 Ae86
Fustiñana E 186 Ss96
Futani I 148 Bl100
Futog SRB 252 Bu90
Futrikelv N 22 Bt41
Fuzine HR 134 Bk90
Fyfield GB 95 Aa77
Fynshav DK 103 Au71
Fyrås S 40 Bl54
Fyresdal N 67 Ar62
Fyrudden S 70 Bo64
Fyrunga S 69 Bg64
Fyvie GB 76 Sq66

Gaal A 128 Bk86
Gaanderen NL 107 An77
Gaasterland-Sloten = Gaasterlân-Sleat NL 107 Am75
Gaasterlân-Sleat NL 107 Am75
Gabaldón E 200 Sr101
Gabare BG 264 Ch94
Gabarevo BG 264 Ci95
Gabarret F 177 Aa93
Gabbro I 138 Ba94
Gabčíkovo SK 239 Bq85
Gabellino I 143 Bc94
Gâbense DK 104 Bd71
Gaber BG 272 Cf95
Gabian F 178 Ag93
Gabiano I 136 Ar90
Gabicce Mare I 139 Bf93
Gabin PL 227 Bu76
Gabino PL 221 Bp71
Gabøl DK 103 At71
Gabra BG 272 Ch95
Gabrene BG 278 Cf100
Gabreševci BG 271 Cf95
Gabrje SLO 135 Bf88
Gabrovica BG 272 Ch96
Gabrovnica BG 264 Cg93
Gabrovo BG 274 Ci95
Gabrovo MK 272 Cf97
Gabšiai LT 217 Cg70
Gaby I 175 Aq89
Gać PL 224 Ce74
Gać PL 235 Ce80
Gacé F 159 Aa83
Gaceo E 186 Sq95
Gacilly, la F 154 Sj63
Gacko BIH 269 Bs94
Gåda S 50 Bm56
Gadbjerg DK 100 At69
Gädeballe S 39 Bi51
Gäddeholm S 60 Bo61
Gäddsjöberget S 59 Bi60
Gäddtjärnberget S 59 Bi59
Gäddträsk S 41 Bs52
Gadebusch D 109 Bc73
Gädheim D 122 Ba83
Gadis = Gadish RKS 271 Cc96
Gadish RKS 271 Cc96
Gadka PL 228 Cc78
Gádor E 206 Sp107
Gâdoros H 244 Cb87
Gadow D 110 Bf74
Gadstrup DK 104 Be69
Gædno RO 266 Cq92
Gædstrup DK 100 Au69
Gaël F 158 Sq84
Gærum DK 68 Ba66
Gáešti RO 265 Cl91
Gaeta I 146 Bh98
Gafanha da Boa Hora P 190 Sc99
Gáfete P 197 Se102
Gaflenz A 237 Bk85
Gag = Hal UA 246 Cf87
Gågelow D 104 Bc73
Gaggenau D 125 Ar83
Gaggio I 150 Bl105
Gaggio I 133 Be89
Gaggio Montano I 138 Bb92
Gagince SRB 271 Cd95
Gagliano Castelferrato I 153 Bk105
Gagliano del Capo I 149 Br101
Gaglovo SRB 263 Cc93
Gagnef S 59 Bl59
Gagnet S 40 Bo54
Gagovo BG 265 Cn94
Gagsmark S 42 Cc51
Gáhpánis = Kápponis S 34 Ca48
Gaiarine I 133 Be89
Gaibana I 138 Bd91
Gáiceana RO 256 Cp88
Gaienhofen D 125 As85
Gaigalava LV 215 Cg67
Gaiki LV 213 Cd67
Gaildorf D 121 Au83
Gaillac F 178 Ad93
Gaillac-Toulza F 177 Ac94
Gaillefontaine F 160 Ad81
Gaillimh IRL 90 Sb74
Gaillon F 160 Ac82
Gaiļmuiža LV 215 Co68
Gaiki LV 213 Cd67

Gäineşti RO 247 Cm86
Gainfarn A 238 Bn85
Gainsborough GB 85 St74
Gaiola I 174 Ap92
Gaiole in Chianti I 138 Bc94
Gairloch GB 74 Si65
Gairlochy GB 75 Sl67
Gairnshiel Lodge GB 79 So66
Gais I 141 Au101
Gais CH 125 At86
Gaisbeuren D 125 Au85
Gâiseanca, Surdila- RO 266 Cp90
Gâiseni RO 265 Cm91
Gaitokkdalen S 33 Bm50
Gaitsgill GB 81 Sp71
Gaižaičiai LT 213 Cg68
Gaj SRB 253 Cc91
Gajary SK 238 Bp85
Gajdobra SRB 252 Bt90
Gajeva LV 215 Co68
Gaj Oławski PL 232 Bp79
Gajów PL 234 Ca75
Gajowniki PL 224 Cf74
Gajtaninovo BG 264 Cf93
Gakovo SRB 243 Bt89
Gâlâ N 47 Au57
Gâlâbinci BG 274 Cm96
Gâlâbnik BG 272 Cg96
Gâlâbodarna S 49 Bh55
Gâlâbovci BG 272 Cf95
Gâlâbovo BG 273 Ck96
Gâlâbovo BG 274 Cm96
Galafura P 191 Se98
Galambok I 250 Bp87
Galan F 177 Aa94
Gâlâneşti RO 247 Cm85
Galanito N 29 Cf43
Galanta SK 239 Bq84
Galapagar E 193 Sm99
Galaroza E 203 Sg105
Gâla seter N 48 Bb57
Galashiels GB 79 Sp69
Galata BG 273 Ci94
Galatádes GR 277 Ce99
Galatás GR 286 Cf105
Galatás GR 287 Cg106
Gâlâteni RO 265 Cl92
Galati I 151 Bn105
Galaţi RO 256 Cr90
Galati Marina I 153 Bm104
Galatina I 149 Br100
Galatini GR 277 Cd100
Galátista GR 278 Cg100
Galatone I 149 Br100
Gâlâuţaş RO 247 Cl87
Galaxídi GR 283 Ce104
Galbally IRL 90 Sd76
Galbeja E 192 Sl101
Galben RO 256 Cp90
Galbenu RO 256 Cp90
Gâlberget S 41 Br53
Gâlbinaşi RO 266 Cn91
Gâlbiori RO 267 Cr92
Galdakao = Galdakao E 185 Sp94
Galda de Jos RO 254 Cl88
Galdakao E 185 Sp94
Gâldar E 202 Ri124
Gâldâu RO 266 Cq92
Galdeasand N 47 Ar57
Galeata I 138 Bd93
Galéni LV 215 Co68
Galera E 206 Sp105
Galera, la E 195 Aa99
Galéria F 142 As96
Galeş RO 254 Ch89
Gâleşti RO 255 Ck87
Galew PL 227 Bu78
Galewice PL 227 Br78
Galgamácsa H 243 Bt85
Galgate GB 84 Sp73
Gâlgâu RO 246 Ch86
Galgiai LT 218 Cl71
Galiče BG 264 Ch93
Galicea RO 264 Ci89
Galicea Mare RO 264 Cg92
Galičnik MK 270 Cb97
Galinduste E 192 Si99
Galiny PL 216 Cb72
Galipsós GR 278 Ch99
Galisancho E 192 Si99
Galisteo E 191 Sh101
Galiţa RO 266 Cq92
Galizano E 185 Sn94
Galizes P 191 Se100
Gałków PL 227 Bu77
Gałkowice-Ocin PL 234 Cd79
Gallarate I 131 As89
Gallardon F 160 Ad83
Gallardos, Los E 206 Sr106
Gâllared S 72 Bf66
Gallareto I 136 Ar91
Gallartú E 185 Sp94
Gâllaryd S 72 Bi66
Gallega, La E 185 Sq97
Gallegos de Argañán E 191 Sg99
Gallegos de Solmirón E 192 Sk99
Galleno I 138 Bb93
Gâlleräsen S 59 Bq61
Gâllestad I 131 As90
Galliano I 138 Ba92
Gallicano I 138 Ba92
Gallicano nel Lazio I 144 Bf97
Gallicchio I 147 Bn100
Gallina Veneta I 132 Bd89
Gallin D 110 Bb74
Gallin D 110 Be73
Gâllinge S 68 Be66
Gallio I 132 Bd89
Gallipoli I 149 Bq100
Gâllivare S 29 Cb47
Gallizien A 134 Bk87
Gallneukirchen A 237 Bi84
Gâllnö S 61 Bs62
Gallo I 139 Bf93
Gâllö S 49 Bl55
Gallspach A 128 Bh84
Gallur E 186 Ss97
Galluzzo I 138 Bc93

Galovo BG 264 Ci93
Gâlsjö bruk S 41 Bq54
Galston-Newmilns GB 80 Sm69
Galtby FIN 62 Cd60
Galtelli I 140 Au100
Galten DK 100 Au68
Galten N 48 Bd57
Galteviken S 68 Be62
Galtseter N 48 Bd57
Galtür A 132 Ba87
Galu RO 247 Cm86
Galve E 195 St99
Galve de Sorbe E 193 So98
Galveias P 197 Se102
Galven S 60 Bn58
Gálvez E 199 Sm101
Galway = Gaillimh IRL 86 Sb74
Gamaches F 99 Ad81
Gámas = Kaamanen FIN 31 Cp42
Gámasmohkki = Kaamasmukka FIN 24 Cn42
Gambais F 160 Ad83
Gambara I 138 Ba90
Gambarie I 193 Sp100
Gambassi Terme I 147 Bk97
Gambettola I 139 Be92
Gamboli I 175 Aa90
Gambsheim F 124 Aq83
Gaming A 237 Bl85
Gamla Falmark S 42 Cc51
Gamla Uppsala S 60 Bq61
Gamleby S 70 Bn65
Gamlestolen N 57 Au58
Gamlingay GB 94 Su76
Gamlitz A 135 Bm87
Gammalbodarna S 49 Bk55
Gammalbodarna S 50 Bk55
Gammalkil S 70 Bl64
Gammalkroppa S 59 Bi61
Gammalsälen S 59 Bg59
Gammelbo S 60 Bl61
Gammelbodarna S 50 Bk55
Gammelby DK 100 At69
Gammelby S 60 Bn61
Gammelfäb B 60 Bn59
Gammelin D 110 Bc73
Gammel Rye DK 100 Au68
Gammelsågen S 60 Bp58
Gammel Skagen = Højen DK 68 Bb65
Gammelstaden S 35 Ce49
Gammendorf D 103 Bc72
Gammersvik N 56 Am59
Gammertingen D 125 At84
Gammsätter S 50 Bp56
Gamnes N 22 Bt41
Gamnes N 28 Bq44
Gamonal E 192 Sl101
Gams CH 125 At86
Gams bei Hieflau A 128 Bk85
Gamskogel-Hütte A 127 Be86
Gamvik N 23 Ce40
Gamvik N 23 Cg39
Gamvik N 25 Cn38
Gamzigrad SRB 263 Ce93
Gâmzovo BG 264 Cf92
Gan F 187 Su94
Ganacker D 127 Bf83
Ganade E 183 Se96
Gánádalvre N 23 Ce41
Gándara E 182 Sb93
Gándara E 182 Sd93
Gándara E 182 Sd95
Gándara = Gándara E 182 Sb95
Gándara dos Olivais P 196 Sc100
Ganderela E 182 Sd96
Ganderela P 190 Sd96
Gandesa E 188 Aa98
Gandía E 201 Su103
Gandino I 132 Bc87
Gandra CH 175 At88
Gandrup DK 100 Ba66
Gandvik N 25 Ct40
Ganna I 131 As89
Gannat F 167 Ag88
Ganórhora GR 278 Ce100
Gansbach A 237 Bl84
Gânsen S 59 Bk60
Gânsdorf A 238 Bo84
Gânsvik S 51 Br55
Gánt H 243 Br86
Ganthem S 71 Bs65
Ganthorpe GB 85 St72
Ganties F 177 Ab94
Gañuelas E 207 Ss105
Ganuza E 186 Sq95
Ganzlin D 110 Be74
Gaoth Dobhair IRL 82 Sd70
Gaoth Sáile IRL 86 Sa72
Gap F 174 An91
Gaperhult S 69 Bg63
Gaphnytta N 28 Ca42
Gara H 252 Bt88
Gara, Lehliu- RO 266 Co92
Garaballa E 201 Ss101
Garachico E 202 Rg114
Garadzinávičy BY 215 Cf68
Garafia E 202 Re123
Garaguso I 148 Bn99
Gara Hitrino BG 266 Co94
Gara Lakatnik BG 272 Cg94
Gárasavvon = Kaaresuvanto FIN 29 Cf44

Gárásj = Karats S 34 Bs47
Garbagna I 137 As91
Garbatka-Letnisko PL 228 Cd78
Garbatówka PL 229 Cg78
Gârbâu RO 246 Cg87
Garbayuela E 198 Sl102
Garbce PL 226 Bo77
Garbno D 38 Bc54
Garboldisham GB 95 Ab76
Garbolovo RUS 65 Da60
Gârbou RO 246 Cg86
Gârbova RO 254 Ck88
Gârbovi RO 266 Co91
Garbsen D 109 At74
Gârceni RO 256 Cp87
Gârcina RO 248 Cn87
Garcinarro E 193 Sp100
Gârcinovo BG 265 Cn93
Gârcov RO 265 Ck93
Garda I 132 Bb89
Gârda de Sus RO 254 Cf88
Gardanne F 180 Al94
Gardar N 57 Ar61
Gârdås S 59 Bh59
Gârdâssälen S 59 Bg59
Gardby S 73 Bo67
Garde E 176 St95
Gârde S 39 Bh53
Garde S 71 Bs66
Garde-Freinet, La F 180 An94
Gardeja Pierwsza PL 222 Bs73
Gardelegen D 110 Bc76
Gardemoen N 58 Bc60
Gardermo I 133 Bd89
Gardíki GR 282 Cc101
Gardíki GR 283 Cd103
Garding D 102 As72
Gardinovci SRB 261 Ca90
Gârdnas S 40 Bl52
Gardno PL 220 Bk74
Gardnos N 57 At59
Gârdoaia RO 264 Cf91
Gardone Riviera I 132 Bb89
Gardone Val Trompia I 131 Ba89
Gardonne F 170 Aa91
Gârdony H 243 Bs86
Gârdsby S 73 Bk67
Gârdserum S 70 Bn64
Gârdsjö S 59 Bi63
Gardsjönäs S 33 Bi52
Gârdsjönäs S 41 Bq52
Gârdskär S 60 Bq59
Gârdskärs fiskehamn S 60 Bq59
Gârds Köpinge S 72 Bi69
Gârdslösa S 73 Bo67
Gârdstânga S 72 Bg69
Gardvik N 58 Bd60
Gârdvik S 60 Bo59
Gâre N 48 Bc55
Gâregasnjárga = Karigasniemi FIN 24 Cm42
Garein F 176 St92
Garelochhead GB 78 Sl68
Garenin (Gearrannan) GB 74 Sg64
Garešnica HR 250 Bp89
Garessio I 136 Ar92
Garfin E 184 Sk95
Garforth GB 85 Ss73
Gargaliáni GR 286 Cd106
Gargallo E 195 St99
Garganta, La E 192 Si100
Gargantiel E 199 Sl103
Gargazon = Gargazzone I 132 Bc87
Gargazzone I 132 Bc87
Gargjellfjellstue N 23 Ch41
Gargilesse-Dampierre F 166 Ad87
Gargjaur S 34 Bq49
Gargnano I 132 Bb89
Gargnäs S 34 Br50
Gárgoles de Abajo E 194 Sp99
Gargrave GB 84 Sq73
Gargždai I 216 Cc69
Gari MK 270 Cb97
Garino RUS 215 Cs67
Garkalne LV 214 Ci66
Garkleppvollen N 48 Bd54
Garlasco I 137 Au90
Gârleni RO 256 Co88
Garliava LT 217 Ch71
Gârliciu RO 267 Cr91
Garlieston GB 83 Sm71
Garlin F 187 Su93
Garlitos E 198 Sk103
Garlstedt D 108 As74
Gârljano BG 271 Cf96
Gârlstorf D 109 Ba74
Garmisch-Partenkirchen D 126 Bc86
Garmo N 47 As57
Garnache, La F 164 Sr87
Garnek PL 233 Bt79
Garnes N 46 Am56
Garnes N 56 Al60
Gârnic RO 253 Cd91
Garoata RO 256 Cd89
Garp F 174 An91
Garpenberg S 60 Bn60
Garpenbergsgård S 60 Bn60
Garphyttan S 70 Bk62
Garraf E 189 Ad98
Garrafe de Torio E 184 Sl95
Garragie Lodge GB 79 Sm66
Garrapinillos E 194 Ss97
Garray E 186 Sq97
Garrel D 108 As75
Garriga, la E 189 Ae97

Garrigill GB 81 Sq71
Garrison GB 82 Sd72
Garristown IRL 87 Sh73
Garrobillo E 206 Sr106
Garrovillas La E 197 Sh103
Garrovillas E 197 Sg101
Garrucha E 206 Sr106
Garryvoe IRL 90 Sd77
Gars am Inn D 127 Be84
Gars am Kamp A 129 Bm83
Garsdale Head GB 81 Sq72
Garstang GB 84 Sp73
Garstedt D 109 Ba74
Garsten A 38 Au53
Garth GB 92 Sn76
Garthmyl GB 93 So75
Garthus N 57 Au59
Gartland N 39 Be51
Gartow D 110 Bc74
Gärtringen D 125 As83
Gartz (Oder) D 111 Bi74
Gârva N 24 Cl42
Garvagh GB 82 Sg71
Garvagh IRL 82 Se73
Garvald GB 76 Sp69
Garvan BG 266 Co92
Garvão P 202 Sd105
Garve GB 75 Sl65
Garwolin PL 228 Cd77
Garde E 176 St95
Gârde S 39 Bh53
Garde S 71 Bs66
Garde-Freinet, La F 180 An94
Gardeja Pierwsza PL 222 Bs73
Gardelegen D 110 Bc76
Gardemoen N 58 Bc60
Gardermo I 133 Bd89
Gardíki GR 282 Cc101
Gardíki GR 283 Cd103
Garding D 102 As72
Gardinovci SRB 261 Ca90
Gârdnas S 40 Bl52
Gardno PL 220 Bk74
Gardnos N 57 At59
Gârdoaia RO 264 Cf91
Gardone Riviera I 132 Bb89
Gardone Val Trompia I 131 Ba89
Gardonne F 170 Aa91
Gârdony H 243 Bs86
Gârdsby S 73 Bk67
Gârdserum S 70 Bn64
Gârdsjö S 59 Bi63
Gardsjönäs S 33 Bi52
Gârdsjönäs S 41 Bq52
Gârdskär S 60 Bq59
Gârdskärs fiskehamn S 60 Bq59
Gârds Köpinge S 72 Bi69
Gârdslösa S 73 Bo67
Gârdstânga S 72 Bg69
Gardvik N 58 Bd60
Gârdvik S 60 Bo59
Gâre N 48 Bc55
Gâregasnjárga = Karigasniemi FIN 24 Cm42
Garein F 176 St92
Garelochhead GB 78 Sl68
Garenin (Gearrannan) GB 74 Sg64
Garešnica HR 250 Bp89
Garessio I 136 Ar92
Garfin E 184 Sk95
Garforth GB 85 Ss73
Gargaliáni GR 286 Cd106
Gargallo E 195 St99
Garganta, La E 192 Si100
Gargantiel E 199 Sl103
Gargazon = Gargazzone I 132 Bc87
Gargazzone I 132 Bc87
Gargjellfjellstue N 23 Ch41
Gargilesse-Dampierre F 166 Ad87
Gargjaur S 34 Bq49
Gargnano I 132 Bb89
Gargnäs S 34 Br50
Gárgoles de Abajo E 194 Sp99
Gargrave GB 84 Sq73
Gargždai I 216 Cc69
Gari MK 270 Cb97
Garino RUS 215 Cs67
Garkalne LV 214 Ci66
Garkleppvollen N 48 Bd54
Garlasco I 137 Au90
Gârleni RO 256 Co88
Garliava LT 217 Ch71
Gârliciu RO 267 Cr91
Garlieston GB 83 Sm71
Garlin F 187 Su93
Garlitos E 198 Sk103
Garlstedt D 108 As74
Gavä S 189 Ae98

Gawłuszowice PL 234 Cd80
Gawroniec PL 221 Bn73
Gawrony Duże PL 226 Bn77
Gawthrop GB 81 Sq72
Gawthwaite GB 83 Sp72
Gâxsjö S 40 Bl53
Gaybrook IRL 87 Sf74
Gaydon GB 93 Ss76
Gayton GB 85 Ab75
Gázi GR 291 Cl110
Gaziliego = Gacilly, La F 164 Sq85
Gazinet F 170 St91
Gazoldo degli Ippoliti I 138 Bb90
Gázoros GR 278 Ch98
Gazzada I 131 As89
Gazzaniga I 131 Au89
Gazzuolo I 138 Bb90
Gbelce SK 239 Bs85
Gbely SK 238 Bp83
Gdańsk PL 222 Bs72
Gdinj HR 268 Bo94
Gdov RUS 211 Cq63
Gdów PL 234 Ca81
Gdynia PL 222 Bs71
Geaca RO 246 Ci87
Gea de Albarracín E 194 Ss100
Geaune F 187 Su93
Geay F 165 Su87
Gebenbach D 122 Bd81
Gebesee D 116 Bb78
Gebhardshain D 114 Aq79
Gębice PL 227 Br75
Gebrazhofen D 126 Au85
Gebsattel D 121 Ba82
Gedern D 115 At80
Gedesby DK 104 Bd71
Gedinne B 156 Ak81
Gedney Drove End GB 85 Aa75
Gèdre F 187 Aa95
Gedser DK 104 Bd71
Gedsted DK 100 At67
Geel B 156 Ak78
Geertruidenberg NL 113 Ak77
Geeste D 107 Ap75
Geesthacht D 109 Ba74
Geestland D 108 As73
Gefell D 116 Bd80
Geffen NL 113 Al77
Géfira GR 277 Cf99
Gefiria GR 283 Ce102
Gefrees D 122 Bd80
Gega BG 271 Cg98
Geguźinė LT 218 Ck70
Gehau D 115 Au78
Gehlenberg D 108 Aq75
Gehlsbach D 110 Be74
Gehrde D 109 Au76
Gehren D 122 Bc79
Geijershstm S 59 Bh60
Geilenkirchen D 113 An79
Geilo N 57 Ar59
Geinsheim D 120 Ar82
Geiranger N 46 Ap56
Geirastadir N 67 Ba62
Geisa D 116 Au79
Geiselhöring D 122 Be83
Geiselwind D 122 Ba81
Geisenfeld D 126 Bd83
Geisenhausen D 127 Be84
Geisenheim D 120 Aq81
Geising D 118 Bh79
Geisingen D 125 As85
Geislingen D 125 As84
Geislingen an der Steige D 126 Au83
Geismar D 115 Ba78
Geisnes N 39 Bd51
Geispolsheim D 124 Aq83
Geistthal-Södingberg A 129 Bl86
Geistthal-Södingberg A 135 Bl86
Geiswasser F 163 Aq85
Geitastrand N 38 Au54
Geiterygghytta N 57 Aq59
Geithain D 230 Bf78
Geithus, Åmot- N 58 Au61
Geithus, Åmot/ N 58 Au61
Geitvågen N 27 Bk46
Geiu RO 253 Cc88
Gela BG 273 Ck97
Gela I 153 Bi106
Gelbensande D 104 Be72
Geldermalsen NL 106 Al77
Geldern D 114 An77
Geldrop NL 113 Am78
Geleen NL 114 Am79
Gelej H 240 Cb85
Gelemenovo BG 273 Ci96
Gelenau (Erzgebirge) D 230 Bf79
Gelénes H 241 Ce84
Geležiai LT 214 Ck69
Gelgaudiškis LT 217 Cf70
Gelibolu TR 280 Co100
Gelibolu TR 292 Cr107
Gelida E 189 Ad98
Gellénháza H 242 Bo87
Gellershausen D 115 At78
Gelles F 172 Af89
Gelligaer GB 97 So77
Gelnhaar D 121 At80
Gelnhausen D 121 At80
Gelnica SK 240 Cb83
Gelsa E 195 Su98
Gelsenkirchen D 114 Ap77
Gelso I 150 Bk104
Gelsted DK 103 Au70
Gelterkinden CH 124 Aq84
Gelting D 103 Au71
Gelucourt F 163 Ao83
Gelvonai LT 218 Ck70
Gembloux B 156 Ak79
Gemenele RO 256 Cq90
Gemer SK 240 Ca84
Gemerská Panica SK 240 Ca84
Gemerská Poloma SK 240 Ca83
Gemert NL 113 Am77
Gemla S 72 Bk67
Gemlik TR 281 Ct100
Gemmingen D 120 As82
Gemona del Friuli I 133 Bg88
Gemozac F 170 St89
Gempfing D 126 Bb83
Gemträsk S 35 Ce49
Gemünd D 119 Ao79

Goljamo Kamenjane **BG** 273 Cm98
Goljamo Kruševo **BG** 275 Co96
Goljamo Peštene **BG** 264 Ch94
Goljamo Vranovo **BG** 266 Cn93
Goŕkojce = Kolkwitz **D** 118 Bi77
Gokowice **PL** 233 Br81
Gölle **H** 251 Br88
Göllersdorf **A** 129 Bn84
Göllheim **D** 163 Ar81
Göllin **D** 104 Bd73
Golling an der Salzach **A** 128 Bg85
Gollmitz **D** 111 Bh74
Gollmitz **D** 118 Bh77
Gollomboc **AL** 270 Cb99
Gollwitz **D** 104 Bc72
Golma **N** 47 Aq54
Golnice **PL** 225 Bm78
Golnik **SLO** 134 Bi88
Golobok **SRB** 263 Cc92
Golo Brdo **SRB** 263 Ce91
Gölönü **TR** 289 Cp105
Gološnicy **RUS** 211 Ct63
Golovkino **RUS** 216 Cc71
Golpejas **E** 192 Si98
Golpilleiras **E** 183 Sf94
Golspie **GB** 75 Sn65
Golßen **D** 117 Bh77
Golubac **SRB** 263 Cd91
Golub-Dobrzyń **PL** 222 Bt74
Golubić **HR** 259 Bn92
Golubinci **SRB** 261 Ca91
Golubinje **SRB** 253 Ce92
Golubovci **MNE** 269 Bt96
Golubovec **MNE** 242 Bm88
Golubovo **RUS** 215 Cq66
Gołuchów **PL** 226 Bq77
Gölyaka **TR** 281 Cq100
Golymin-Ośrodek **PL** 228 Cb75
Golzheim **D** 114 Ao79
Golzow **D** 110 Bf76
Gomadingen **D** 125 At84
Gómara **E** 194 Sq97
Gomaringen **D** 125 At84
Gomáti **GR** 278 Ch100
Gomba **H** 244 Bu86
Gombergean **F** 166 Ac85
Gombo **I** 138 Ba93
Gombogen **N** 27 Bm43
Gombrèn **E** 189 Ae96
Gomecello **E** 192 Si98
Gomes Aires **P** 202 Sd105
Gomezserracín **E** 193 Sm98
Gomirje **HR** 135 Bi89
Gommern **D** 116 Bd76
Gomobu **N** 57 As59
Gomotarci **BG** 264 Cf92
Gomsiqë **AL** 269 Bm96
Gomulin **PL** 227 Bu78
Gonars **I** 133 Bg89
Gonäs **S** 59 Bl60
Gönc **H** 241 Cc84
Gonçalo **P** 191 Sf100
Goncelin **F** 174 Am90
Göndal **S** 60 Bp62
Gondelsheim **D** 120 As82
Gondenans-Montby **F** 124 An86
Gondo **CH** 130 Ar88
Gondomar **E** 182 Sc96
Gondomar **P** 190 Sc98
Gondorf, Kobern- **D** 119 Ap80
Gondrecourt-le-Château **F** 162 An84
Gondreville **F** 162 Am83
Gondrin **F** 177 Aa93
Gönen **TR** 281 Cq100
Gonesse **F** 160 Ae83
Gonfaron **F** 180 An94
Gonfreville-l'Orcher **F** 159 Aa81
Goni **I** 141 At101
Goniądz **PL** 224 Cf74
Goniès **GR** 291 Cl110
Gonnesa **I** 141 Ar102
Gonneville **F** 159 Ss81
Gonneville-la-Mallet **F** 159 Aa81
Gónni **GR** 278 Ce101
Gonnosfanadiga **I** 141 As102
Gonnosnò **I** 141 As101
Gönyü **H** 239 Bg85
Gonzaga **I** 138 Bb91
Goodrich **GB** 93 Sp77
Goodwick **GB** 91 Sl76
Goold's Cross **IRL** 90 Se75
Goole **GB** 85 St73
Goor **NL** 107 Ao76
Gopa **S** 60 Bl59
Gopegi **E** 186 Sq95
Gopegui = Gopegi **E** 186 Sp95
Göpfritz an der Wild **A** 237 Bl83
Goppenstein **CH** 169 Aq84
Göppingen **D** 125 Au83
Goppollen **N** 48 Bb58
Gopshus **S** 59 Bl58
Gor **E** 206 Sp106
Gora **HR** 135 Bn90
Góra **PL** 226 Bo77
Góra **PL** 226 Bp77
Góra **RUS** 218 Cn71
Goračići **SRB** 262 Ca93
Gorafe **E** 206 So106
Goraj **AL** 270 Bt96
Goraj **PL** 235 Cf79
Góra Kalwaria **PL** 228 Cc77
Goran **BG** 274 Ce91
Gorani **BY** 219 Co71
Goráni **GR** 286 Ce107
Góra Puławska **PL** 228 Cd78
Gorawino **PL** 220 Bf72
Goražde **BIH** 269 Bs93
Gorban **RO** 248 Cr87
Gorbănești **RO** 248 Co85
Gorbeháza **H** 241 Cc85
Gorbovo **RUS** 215 Cr65
Gördalen **S** 48 Be57
Gordaliza del Pino **E** 184 Sk96
Gordes **F** 179 Al93
Gording **DK** 102 As70
Gordoa **E** 186 Sq95
Gordola **CH** 131 As88
Gordoncillo **E** 184 Sk96
Gordonstown **GB** 76 Sp65
Gorebridge **GB** 76 So69
Goręczyno **PL** 222 Be72
Gorelovo **RUS** 65 Da61
Gorenja vas **SLO** 134 Bi88

Gorenje **SLO** 135 Bl88
Gorestnicy **RUS** 211 Cs63
Gorey **GBJ** 158 Sq82
Gorey **IRL** 91 Sh75
Gorgast **D** 225 Bk75
Görgeteg **H** 250 Bg88
Gorgoditas **GR** 277 Ce102
Gorgogiri **GR** 282 Cc101
Gorgoglione **I** 147 Bn100
Gorgonzola **I** 131 At89
Gorgópi **GR** 271 Cf99
Gorgopótamos **GR** 283 Ce103
Gorgota **RO** 265 Cn91
Gorgova **RO** 267 Ct90
Gorica **BG** 265 Cn94
Gorica **BG** 275 Cg95
Gorica **BIH** 260 Bp94
Gorica **BIH** 269 Br95
Gorica **HR** 258 Bl92
Goričan **HR** 135 Bo88
Goričane **BG** 267 Cr93
Goricë **AL** 270 Cb99
Gorice **BIH** 251 Bs91
Goričevo **BG** 266 Cn93
Gorinchem **NL** 106 Ak77
Gorisried **D** 126 Bb85
Goritsá **GR** 286 Ce107
Göritz **D** 220 Bh74
Gorizia **I** 133 Bh89
Gorjani **HR** 251 Br90
Gorjani **SRB** 262 Bu93
Górka **PL** 226 Bo75
Górka **PL** 234 Cb80
Górki **PL** 225 Bl75
Gorki **RUS** 211 Cs65
Gorki **RUS** 211 Ct65
Górki Grabieńskie **PL** 227 Bs78
Górki Wielkie **PL** 233 Bs81
Gor'kovskoe **RUS** 65 Ct60
Gorleben **D** 110 Bc74
Gorlev **DK** 103 Bc69
Gorlice **PL** 234 Cc81
Görlitz **D** 118 Bk78
Garlose **DK** 101 Be69
Gorlosen **D** 110 Bc74
Gormanstown **IRL** 88 Sh73
Gormaz **E** 193 So98
Görmin **D** 105 Bg73
Gorna Banja, Kvartal **BG** 272 Cg95
Gorna-Bešovica **BG** 272 Ch94
Gorna Dikanja **BG** 272 Cg96
Górna Grupa **PL** 222 Bs74
Gorna Kremena **BG** 272 Ch94
Gorna Kula **BG** 273 Cm98
Gorna Lipnica **BG** 265 Cn92
Górna Mahala **BG** 273 Ck96
Gorna Mitropolia **BG** 264 Ci94
Gorna Orjahovica **BG** 273 Cm94
Gorna Rosica **BG** 273 Cm94
Gorna Studena **BG** 265 Cl94
Gorneni **BG** 265 Cm92
Gornești **RO** 255 Ck87
Gorni Cibar **BG** 264 Ch93
Gorni Dǎbnik **BG** 264 Ci94
Gorni Krupac **SRB** 263 Cd93
Gorni Lom **BG** 264 Cf94
Gorni Okol **BG** 272 Ch96
Gorni Vadin **BG** 264 Ci93
Gornja **SRB** 263 Cc93
Gornja Belica **MK** 271 Cc97
Gornja Britvica **BIH** 260 Bq94
Gornja Dobrinja **SRB** 261 Ca93
Gornja Dubica **BIH** 260 Br90
Gornja Glama **SRB** 272 Ce94
Gornja Gorica **MNE** 269 Bt96
Gornja Gorijevnica **SRB** 262 Ca93
Gornja Grabovica **BIH** 260 Bp94
Gornja Gračenica **HR** 135 Bo89
Gornja Jošanica **SRB** 263 Cd94
Gornja Kamenica **SRB** 263 Ce94
Gornja Klina = Klinë e Epërme **RKS** 270 Cb95
Gornja Konjuša **SRB** 263 Cc94
Gornja Lapaštica = Llaposhticë e Epërme **RKS** 263 Cc95
Gornja Lijeska **BIH** 261 Bt93
Gornja Lisina **SRB** 271 Ce95
Gornja Ljuboviđa **SRB** 262 Bt92
Gornjane **SRB** 263 Ce92
Gornja Ploča **HR** 259 Bm92
Gornja Radgona **SLO** 230 Bm87
Gornja Rtica = Herticë **RKS** 263 Cc95
Gornjasellë **RKS** 270 Cb96
Gornja Slatina **BIH** 251 Br91
Gornja Stržava **SRB** 263 Cd94
Gornja Studena **SRB** 263 Ce94
Gornja Suvaja **BIH** 259 Bn91
Gornja Toponica **SRB** 263 Cd94
Gornja Trepča **MNE** 269 Bs95
Gornja Trepča **SRB** 262 Ca93
Gornja Trešnjevica **SRB** 262 Cb92
Gornja Trnava **SRB** 262 Cb92
Gornja Tuzla **BIH** 261 Bt91
Gornje Dubočke **MNE** 269 Bs95
Gornje Jelenje **HR** 134 Bk90
Gornje Kukavice **BIH** 261 Bs93
Gornje Polje **MNE** 269 Bs95
Gornje Primišlje **HR** 135 Bl90
Gornje Radaljevo **SRB** 261 Ca93
Gornje Ratkovo **BIH** 260 Bp93
Gornje Ravno **BIH** 260 Bp93
Gornje Selo = Gornjasellë **RKS** 270 Cb96
Gornje Taborište **MK** 271 Cc98
Gornji Vinovo **HR** 135 Bn90
Gornji Vratno **HR** 260 Bn88
Gornji Zagorje **HR** 258 Bl90
Gornja Crnišava **SRB** 263 Cc93
Gornji Brčeli **MNE** 269 Bt96
Gornji Breg **SRB** 263 Cc93
Gornji Dubac **SRB** 262 Ca93
Gornji Gajtan **SRB** 263 Cd95
Gornji Gare **SRB** 271 Cd96
Gornji Grad **SLO** 134 Bk88
Gornji Humac **HR** 258 Bn91
Gornji Jabločište **MK** 271 Cc97
Gornji Kamengrad **BIH** 259 Bo91
Gornji Kokot **MNE** 269 Bt96
Gornji Košlje **SRB** 262 Bt92
Gornji Kremen **HR** 259 Bm90
Gornji Krnjino **SRB** 272 Ce94

Gornji Krušje **MK** 276 Cb98
Gornji Lapac **HR** 259 Bn91
Gornji Leskovice **SRB** 262 Bu92
Gornji Lisičje **MK** 271 Cd97
Gornji Ljubiš **SRB** 269 Bu93
Gornji Malovan **BIH** 259 Bp93
Gornji Muć **HR** 268 Bn93
Gornji Nerezi **MK** 271 Cc97
Gornji Nerodimlje = Nerodime e Epërme **RKS** 270 Cc96
Gornji Očauš **BIH** 260 Bq93
Gornji Orizari **MK** 271 Cd97
Gornji Petrovci **SLO** 242 Bn87
Gornji Podgradci **BIH** 260 Bp90
Gornji Potpeć **BIH** 261 Bs91
Gornji Rahić **BIH** 261 Bs91
Gornji Ribnik **BIH** 260 Bp92
Gornji Sjeničak **HR** 135 Bm90
Gornji Statovac **SRB** 263 Cd94
Gornji Stepos **BIH** 263 Cd94
Gornji Stiplje **SRB** 263 Cc92
Gornji Strerroc = Strelici i Epërm **RKS** 270 Ca95
Gornji Tkalec **HR** 242 Bn91
Gornji Vakuf-Uskoplje **BIH** 260 Bq93
Gorno **PL** 234 Cb79
Górno **PL** 235 Ce80
Gorno Botevo **BG** 274 Cm96
Gorno Cerovene **BG** 264 Cg94
Gorno Jablǎkovo **BG** 275 Cp96
Gorno Kamarci **BG** 272 Ch95
Gorno Novo Selo **BG** 274 Cl96
Gorno Ozirovo **BG** 272 Cg94
Gorno Pavlikene **BG** 273 Ck94
Gorno Peštene **BG** 264 Ch94
Goro **I** 139 Be91
Gorobinici **MK** 271 Cd97
Gorodišče **RUS** 211 Cj65
Gorodišče **RUS** 211 Da65
Gorodkovo **RUS** 216 Cd70
Gorovec **RUS** 211 Cu63
Gorovići **BIH** 261 Bs93
Górowo Iławeckie **PL** 223 Ca72
Gorre **F** 176 Ss93
Gorredijk **NL** 107 An74
Gorreto **I** 137 At91
Gorron **F** 159 St84
Gorseinon **GB** 97 Sm77
Gorsk **PL** 222 Br74
Gorska Poljana **BG** 275 Co96
Gorski Izvor **BG** 274 Cl96
Gorsko Ablanovo **BG** 265 Cn93
Gorskoe **RUS** 65 Cu60
Gorsko Kosovo **BG** 273 Cl94
Gorsko Novo Selo **BG** 273 Cm94
Gorsko Slivovo **BG** 273 Cl94
Goršlev **DK** 104 Bd70
Gorssel **NL** 107 An76
Gorstan **GB** 75 Sl65
Gort **IRL** 89 Sc74
Gort an Choirce **IRL** 82 Sd70
Gorteen **IRL** 82 Sc73
Gorteen **IRL** 86 Sc74
Gortin **GB** 82 Sf71
Gortnahoo **IRL** 90 Se75
Goruia **RO** 253 Cd90
Görükle **TR** 281 Cs100
Gorun **BG** 267 Cr94
Górvik **S** 40 Bm53
Görwihl **D** 124 Ar85
Góry Mokre **PL** 228 Bu78
Gorzanów **PL** 232 Bo80
Gorzew **PL** 227 Bt77
Görzke **D** 117 Be76
Gorzków **PL** 233 Ca81
Gorzkowice **PL** 227 Bu78
Gorzków-Wieś **PL** 235 Cg79
Górzno **PL** 222 Bu74
Górzno **PL** 226 Bq77
Górzno **PL** 228 Cd77
Gorzów Śląski **PL** 233 Br78
Gorzów Wielkopolski **PL** 225 Bl75
Górzyca **PL** 111 Bk76
Gorzyce **PL** 233 Br81
Górzyń **PL** 225 Bk77
Gorzyń **PL** 226 Bm75
Gosaldo **I** 132 Bd88
Gosau **A** 127 Bh85
Gosberton **GB** 85 Sr82
Göschenen **CH** 131 As87
Gościęcin **PL** 233 Br80
Gościm **PL** 225 Bm75
Gościno **PL** 221 Bm72
Goscisław **PL** 232 Bo78
Gościszów **PL** 225 Bl77
Goseck **D** 116 Bd78
Gosfield **GB** 95 Ab77
Gosforth **GB** 81 So72
Gosforth **GB** 81 Sr74
Gosheim **D** 125 As84
Gosie Małe **PL** 224 Ce74
Goslar **D** 116 Ba77
Göslice **PL** 227 Bu75
Gosné **F** 159 Ss84
Gospić **HR** 258 Bl91
Gospodinci **BG** 272 Ch97
Gospodinci **BIH** 252 Bu90
Gosport **GB** 98 Ss79
Gossau (SG) **CH** 125 At86
Gössensass = Colle Isarco **I** 132 Bc87
Goßfelden **D** 115 As79
Gößl **A** 128 Bh85
Gösslunda **S** 69 Bg63
Gößnitz **D** 116 Bc78
Gossolengo **I** 137 Au90
Gößweinstein **D** 122 Bc81
Gostchórz **PL** 229 Ce76
Gostilë **AL** 270 Cb99
Gostilica **BG** 273 Cl94
Gostilicy **RUS** 65 Cu61
Gostilja **BG** 264 Ci93
Gostinari **RO** 265 Cn92
Gostinja **BG** 274 Ck94
Gostinu **RO** 265 Cn92
Gostistrit **AL** 276 Cb100
Gostivar **MK** 270 Cb97
Gostkino **RUS** 211 Cu67
Göstling an der Ybbs **A** 237 Bk85
Gostomia **PL** 221 Bn74

Gostun **SRB** 262 Bu94
Gostwica **PL** 240 Cb81
Gostycyn **PL** 222 Bq74
Gostyczna **PL** 227 Bp77
Gostyń **PL** 105 Bk72
Gostyrì **PL** 264 Bs94
Gostynin **PL** 227 Bt76
Goświnowice **PL** 232 Bp80
Goszcz **PL** 226 Bp78
Goszczanów **PL** 227 Br77
Goszczyn **PL** 228 Cb77
Göteborg **S** 68 Bd59
Götene **S** 69 Bh63
Göteryd **S** 72 Bh67
Gotha **D** 116 Bb79
Gothem **S** 71 Bs65
Götlunda **S** 60 Bm62
Gottböle **FIN** 52 Cc56
Gotteszell **D** 128 Bf83
Götting **D** 127 Bd85
Göttingen **D** 116 Au77
Gottlieb **I** 127 Bd85
Gottlob **RO** 244 Cb89
Gottne **S** 41 Br54
Gottolengo **I** 132 Ba90
Gottröra **S** 61 Br61
Gettrup **DK** 100 At66
Götzendorf an der Leitha **A** 129 Bk84
Götzis **A** 125 Au86
Gouarec **F** 158 So84
Gouda **NL** 113 Ak76
Goudargues **F** 173 Ai92
Goudes, les **F** 180 Al94
Goudhurst **GB** 154 Aa78
Gouesnière, La **F** 158 Sr83
Gouesnou **F** 157 Sn84
Gouézec **F** 157 So84
Goulémi **GR** 283 Cf103
Goulien **F** 157 Sl84
Goulles **F** 171 Ae90
Goulles, Les **F** 162 Ak85
Goulven **F** 157 Sm83
Gouménissa **GR** 278 Ce99
Goumois **CH** 169 Ao86
Goúra **GR** 283 Ce105
Gourbera **F** 176 Ss93
Gourdon **F** 136 Ao93
Gourdon **F** 171 Ac91
Gourette **F** 187 Su95
Gourgançon **F** 161 Ai83
Gourgé **F** 165 Su87
Gourin **F** 157 Sn84
Gournay-en-Bray **F** 154 Ad82
Gournay-sur-Aronde **F** 155 Af82
Goúrnes **GR** 291 Cl110
Gourock **GB** 78 Sl69
Gout-Rossignol **F** 170 Aa90
Gouveia **P** 191 Se100
Gouvy **B** 119 Am80
Gouzeaucourt **F** 155 Ag80
Gouzon **F** 166 Ae88
Goveđari **HR** 268 Bp95
Goven **F** 158 Sr84
Governolo **I** 138 Bb91
Govora, Băile **RO** 264 Ci90
Gowarczów **PL** 228 Ca78
Gowerton **GB** 97 Sm77
Gowidlino **PL** 222 Bq72
Goworowo **PL** 223 Cd75
Gowran **IRL** 90 Sf75
Göxe **D** 109 Au76
Goxwiller **F** 163 Ap84
Goyatz **D** 117 Bi76
Gøystad **N** 57 As60
Gozdanin **PL** 221 Bi78
Gozd-Martuljek **SLO** 134 Bh88
Gozdnica **PL** 118 Bk78
Gozdów **PL** 227 Bt77
Gozdowice **PL** 111 Bi75
Gozzano **I** 130 Ar89
Graal-Müritz **D** 104 Be72
Graauw **NL** 155 Ai78
Gråbenden **S** 59 Bg58
Grabovo **SLO** 134 Bk89
Grab **BIH** 269 Br95
Grab **MNE** 269 Bu94
Grab **PL** 226 Bq76
Grab **PL** 234 Cc82
Grabarka **PL** 229 Cg76
Grabbskog **FIN** 63 Cg60
Grabels **F** 179 Ah93
Graben-Neudorf **D** 163 Ar82
Grabenstätt **D** 236 Bf85
Grabfeld **D** 116 Ba80
Grabina Wola **PL** 227 Bu77
Grabiny **PL** 234 Cc80
Grabiny-Zameczek **PL** 222 Bs72
Grabjan **AL** 270 Bu99
Grabków **PL** 228 Ca78
Grablje **BIH** 269 Br95
Grabo **S** 68 Be65
Graboštani **PL** 228 Cc78
Grabovac **HR** 260 Bo94
Grabovac **PL** 235 Ce79
Grabovci **SRB** 261 Bu91
Grabovica **SRB** 253 Ce92
Grabovko **SLO** 134 Bk88
Grabovnica **SRB** 263 Cc94
Grabów **D** 110 Bd74
Grabów **PL** 227 Bt76
Grabów **PL** 228 Bu77
Grabowiec **PL** 228 Cc78
Grabowiec **PL** 235 Ch79
Grabówka **PL** 234 Cd79
Grabów nad Prosną **PL** 227 Br77
Grabowno Starzeńska **PL** 235 Ce81
Grabowno **PL** 221 Bp74
Grabowo **PL** 223 Cd74
Grabowo **PL** 223 Ce77
Grabučaer **BY** 219 Cq70
Gračac **HR** 259 Bm92
Gračac **SRB** 262 Cb93
Gračanica **BIH** 260 Bq92
Gračanica **BIH** 260 Br91
Gračanica **SRB** 269 Bu94
Gračanica = Graçanicë **RKS** 271 Cc95
Graçanicë **RKS** 271 Cc95
Graçay **F** 166 Ad86
Gracciano **I** 144 Bd94

Gracen **AL** 276 Bu98
Gracze **PL** 232 Bp79
Grad **SLO** 242 Bn87
Gradac **HR** 251 Bq90
Gradac **HR** 251 Bq90
Gradac **MNE** 261 Bt94
Gradac **SLO** 135 Bi89
Gradac **SRB** 261 Ca94
Gradac **SRB** 262 Cb94
Gradačac **BIH** 251 Br91
Gradara **I** 139 Bf93
Graddis **N** 33 Bm47
Gräddö **S** 61 Bt61
Gradec **BG** 271 Cf97
Gradec **BG** 274 Co95
Gradec **HR** 242 Bn89
Gradec **MK** 278 Ce98
Gradefes **E** 184 Sk95
Graden **A** 135 Bl86
Grades **A** 134 Bi87
Gradešnica **BG** 264 Cg94
Gradešnica **MK** 277 Cd98
Gradevo **BG** 272 Cg97
Gradina **BG** 273 Cm96
Gradina **BG** 274 Cm94
Gradina **HR** 251 Bs90
Gradina **MNE** 262 Bt94
Grădinari **RO** 253 Cd90
Grădinari **RO** 264 Ci91
Gradinarovo **BG** 275 Cp94
Gradini **BG** 266 Cq93
Gradisca d'Isonzo **I** 133 Bh89
Gradiška **BIH** 260 Bp90
Gradiška = Gradiška **BIH** 260 Bp90
Gradište **BG** 266 Co94
Gradište **BG** 273 Ci94
Gradište **HR** 261 Bs90
Gradište **MK** 271 Cd96
Grădiștea **RO** 256 Cp90
Grădiștea **RO** 266 Cp92
Grădiștea de Munte **RO** 264 Ch91
Graditz **D** 117 Bg77
Gradnica **BG** 266 Cp93
Gradnica **BG** 274 Ck95
Grado **E** 184 Si94
Grado **I** 184 Bg89
Gradojević **SRB** 262 Bu91
Gradoli **I** 144 Bd95
Gradošorci **MK** 272 Cf98
Gradsko **MK** 271 Cd97
Gradskovo **SRB** 263 Ce92
Græsted **DK** 101 Be68
Gräfelfing **D** 126 Bc84
Grafenau **D** 123 Bg83
Gräfenberg **D** 122 Bc81
Gräfendorf **D** 121 Au80
Grafendorf bei Hartberg **A** 129 Bm86
Gräfenhainichen **D** 117 Be77
Grafenhausen **D** 125 Ar85
Grafenkirchen **D** 230 Bf82
Grafenort **CH** 130 Ar87
Gräfenroda **D** 116 Bb79
Gräfenthal **D** 122 Bc79
Gräfentonna **D** 116 Bb78
Grafenwöhr **D** 230 Bd81
Graffer **N** 47 As57
Graffignano **I** 144 Be95
Grafham **GB** 94 Su76
Grafhorst **D** 110 Bb76
Graf Ignatievo **BG** 273 Ck96
Grafing bei München **D** 127 Bd84
Grafling **D** 128 Bf83
Grafrath **D** 126 Bc84
Gräfsnäs **S** 69 Bf64
Gräftåvallen **S** 49 Bh54
Graglia **I** 175 Aq89
Gragnano **I** 147 Bk99
Gråhaugen **N** 47 At55
Graig na Managh **IRL** 91 Sg75
Graiguenamanagh = Graig na Managh **IRL** 91 Sg75
Grain **GB** 95 Ab78
Grainau **D** 126 Bc86
Grainet **D** 127 Bh83
Grainville-Langannerie **F** 159 Su82
Grainville-la-Teinturière **F** 154 Ab81
Graja de Iniesta **E** 200 Sr101
Grajal de Campos **E** 184 Sk96
Grajalejo de las Matas **E** 184 Sk96
Grajdana **RO** 256 Cp91
Grajduri **RO** 248 Cq87
Grajewo **PL** 224 Ce73
Gram **DK** 103 At70
Gramada **BG** 263 Cf93
Gramais **A** 126 Bb86
Gramastetten **A** 128 Bi84
Gramat **F** 171 Ad91
Gramatikovo **BG** 275 Cq96
Grambois **F** 180 Am93
Grambow **D** 110 Bc73
Graméni **GR** 278 Ch98
Grameşti **RO** 247 Cn85
Gramentin **D** 104 Bf73
Gramkow **D** 104 Bc73
Grammatikó **GR** 283 Ce102
Grammatikó **GR** 287 Ch104
Grammendorf **D** 104 Bf72
Grammèni Oxiá **GR** 283 Ce103
Grammichele **I** 153 Bk106
Grammont **F** 173 Ai89
Grammont = Geraardsbergen **B** 155 Ah79
Grampound **GB** 90 Sl80
Gramsbergen **NL** 107 Ao75
Gramschatz **D** 121 Au81
Gramsh **AL** 276 Ca99
Gramsh i Lushnjes **AL** 276 Bu98
Gramzow **D** 120 Bn74
Gran **N** 58 Au61
Gran **S** 42 Cb51
Granåbron **S** 59 Bh60
Granada **E** 205 Sn106
Granadella, La **E** 196 Aa92
Gran Rey, Valle **E** 202 Rf124
Granado, El **E** 203 Sf105

Granaione **I** 144 Bc95
Granåker **S** 33 Bp49
Gránard **IRL** 87 Se73
Gránari **RO** 255 Ck88
Granarolo dell'Emilia **I** 138 Bc91
Granäs **S** 33 Bl49
Grånäs **S** 59 Bi59
Granäsen **N** 48 Be58
Granäsen **S** 40 Bo52
Granátula de Calatrava **E** 199 Sn103
Granavollen **N** 58 Au60
Granberg **S** 34 Bu50
Granberget **S** 34 Br50
Granberget **S** 42 Cc52
Granbergsdalstorp **S** 59 Bk62
Granbergsträsk **S** 42 Bu50
Granbo **S** 49 Bh54
Granboda **AX** 61 Ca60
Granboda **S** 50 Bm55
Grančar **BG** 272 Ch96
Grancey-le-Château-Neuville **F** 168 Al85
Granda **E** 184 Si93
Grandas **S** 183 Sg94
Grandas de Salime = Grandas **E** 183 Sg94
Grand-Auverné **F** 165 Ss85
Grand-Bornand, le **F** 174 An89
Grand-Bourg, Le **F** 166 Ad88
Grand-Bourgthéroulde **F** 160 Ab82
Grandcamp-Maisy **F** 159 Ss82
Grandchain **F** 160 Ab82
Grand-Champ **F** 164 Sp85
Grandchamp **F** 167 Ag85
Grand-Combe, La **F** 173 Ai92
Grandcour **CH** 130 Ao87
Grand-Couronne **F** 160 Ac82
Grandcourt **F** 99 Ac81
Grand-Crohot-Océan **F** 170 Ss91
Grand-Croix, La **F** 173 Ak89
Grande **I** 46 Ap56
Grande-Côte, La **F** 164 Sr86
Grande-Motte, La **F** 179 Ai93
Grandes **E** 192 Sl99
Grande-Synthe **F** 155 Ae78
Grandfontaine-Fournets **F** 169 An85
Grand-Fort-Philippe **F** 155 Ae78
Grand-Fougeray **F** 164 Sr85
Grandfresnoy **F** 161 Af82
Grand-Halleux **B** 119 Am80
Grand-Lucé, Le **F** 160 Aa85
Grand-Madieu, Le **F** 170 Aa89
Grand-Pré **F** 161 Ai83
Grand-Piquey, Le **F** 170 Ss91
Grandpré **F** 162 Ak82
Grand-Pressigny, Le **F** 166 Ab87
Grand-Quevilly, Le **F** 160 Ac82
Grandrieu **F** 172 Ah91
Grand-Rullecourt **F** 155 Ae80
Grand-Serre, Le **F** 173 Al90
Grand-Vabre **F** 172 Ae91
Grandvelle-et-le-Perrenot **F** 169 An85
Grandvillars **F** 135 Bl86
Grandvillers **F** 169 Ao85
Grandvilliers **F** 160 Ac83
Grandvilliers **F** 160 Ad81
Grâne **F** 173 Ak91
Grane **N** 32 Bg49
Grañén **E** 187 Su97
Grañena **E** 205 Sn105
Granerud **N** 58 Bd62
Grangärde **S** 59 Bl60
Grange **IRL** 82 Sc72
Grangebellew **IRL** 87 Sh73
Grangemouth **GB** 80 Sn68
Granges-Aumontzey **F** 163 Ao84
Grängesberg **S** 59 Bk60
Granges-près-Marnand **CH** 130 Ao87
Granges-sur-Lot **F** 171 Ab92
Grängshyttan **S** 59 Bk61
Grängsjö **S** 50 Bo57
Grängsjö **S** 50 Bp56
Granheim **N** 57 As59
Granhult **S** 29 Cd46
Granica **BIH** 269 Br95
Granica **SRB** 261 Bt94
Graničar **BG** 267 Cr93
Graničane **MNE** 269 Bs95
Grănicerii **RO** 245 Cc87
Grănicești **RO** 253 Cb90
Grănicerii **RO** 247 Cn85
Granihar **BG** 275 Cp96
Graninge **S** 50 Bo54
Gräningen **D** 110 Be75
Granit **BG** 274 Cl96
Granitec **BG** 275 Co96
Granitis **GR** 278 Ch98
Granitnoe **RUS** 65 Ct59
Granitola-Torretta **I** 152 Bf105
Granitovo **BG** 274 Co96
Granitsa **GR** 282 Cc102
Granitsopoúla **GR** 276 Cb101
Granja **P** 190 Sc98
Granja **I** 197 St104
Granja de Moreruela **E** 184 Si97
Granja de Torrehermosa **E** 198 Su104
Gränjåsvallen **S** 49 Bf57
Granjuela, La **E** 198 Sk104
Grankulla = Kauniainen **FIN** 63 Ck60
Grankullavik **S** 73 Bp66
Granli **N** 58 Be60
Granliden **S** 40 Bm51
Granlund **N** 32 Bi48
Granlunda **S** 60 Bp60
Granmon **S** 58 Be62
Gränna **S** 69 Bi64
Grannäs **S** 33 Bn50
Grannäs **S** 33 Bp49
Granö **S** 41 Bt52
Granollers **E** 189 Ae97
Granowiec **PL** 226 Bq77
Granowo **PL** 226 Bo76
Granozzo **I** 131 As90
Gransee **D** 111 Bg74

Gransel **S** 34 Ca49
Grånsgård **S** 34 Bq79
Gransherad **N** 57 At61
Gransjö **S** 35 Cc48
Gränsjön **S** 58 Be61
Gränsjön **S** 59 Bd60
Gränssjö **S** 33 Bk50
Gran Tarajal **E** 203 Rm124
Grantham **GB** 85 St75
Grantola **I** 131 As88
Grantorto **I** 132 Bd89
Grantown-on-Spey **GB** 76 Sn66
Granträsk **S** 35 Cb49
Gränträsk **S** 41 Br52
Gränträskmark **S** 35 Cc50
Grantshouse **GB** 76 Sq69
Granucillo **E** 184 Si96
Gränum **S** 72 Bk68
Granusjön **S** 49 Bg57
Granvik **FIN** 62 Ce60
Granvik **S** 69 Bk63
Granville **F** 158 Sr83
Granvin **N** 56 Ao59
Granzin **D** 110 Bd73
Grao, El = Grau de Castelló, el **E** 195 Aa101
Grao de Sagunt, el = Port de Sagunt, el **E** 201 Su101
Grapska Gornja **BIH** 260 Br91
Gras **F** 173 Ak92
Gras, Les **F** 130 Ao86
Gräsås **S** 72 Bf67
Gräsåsen **S** 50 Bo56
Grasbakken **N** 25 Cs40
Grasberg **D** 108 As74
Gräsberg **S** 60 Bl60
Gräsbrickan **S** 59 Bg59
Gräsgård **S** 73 Bo68
Gräsmark **S** 59 Bf61
Grasmere **GB** 81 So72
Gräsmyr **S** 41 Bu53
Gräsnäs **N** 38 Bo54
Gräsö **S** 61 Br60
Grassac **F** 170 Aa90
Grassano **I** 148 Bn99
Grassau **D** 127 Be85
Grasse **F** 136 Ao93
Grassington **GB** 84 Sr72
Gråsjön **S** 50 Bm55
Gråsten **DK** 103 Au71
Gråstorp **S** 69 Bf61
Grasvik **N** 47 As57
Gratallops **E** 188 Ab98
Gråtanes **N** 33 Bk47
Gratangsbotn **N** 28 Bq43
Gråtanliden **N** 40 Bo51
Gratens **F** 177 Ac94
Gratia **RO** 265 Cl92
Gratini **GR** 278 Cm98
Gratkorn **A** 135 Bl86
Gråträsk **S** 34 Bu51
Gratteri **I** 150 Bh105
Gratwein **A** 135 Bl86
Grau = Grado **E** 184 Sh94
Grau de Castelló, el **E** 195 Aa101
Grau-du-Roi, Le **F** 179 Ai93
Graulhet **F** 178 Ad93
Graulinster **L** 119 An81
Graun im Vinschgau = Curon Venosta **I** 131 Bb87
Graus **E** 188 Aa94
Graustein **D** 118 Bi77
Gravabotn **N** 57 Ar59
Grávalos **E** 186 Sq94
Gravberg **S** 59 Bl58
Gravbränna **S** 40 Bk53
Gravdal **N** 26 Bh43
Gravdal **N** 66 Am63
Grave **NL** 113 An77
Grave, La **F** 174 An90
Gravedona **I** 131 At88
Gravelines **F** 112 Ae79
Gravelle, La **F** 159 Ss84
Gravellona Toce **I** 175 Ar89
Gravelotte **F** 119 An82
Gravem **N** 47 At55
Gravendal **S** 59 Bl60
Gravendeel, 's- **NL** 113 Ak77
Gravens **DK** 103 At69
Grävenwiesbach **D** 115 Ar80
Gravenzande, 's- **NL** 113 Ai76
Gräveri **LV** 215 Cp68
Gravesend **GB** 95 Aa78
Graveson **F** 179 Ak93
Gravfors **S** 42 Ca52
Gravhaug **N** 46 An57
Graviá **GR** 283 Ce103
Gråvika **N** 56 Ak59
Gravlev **DK** 100 At66
Gravmark **S** 42 Ca52
Gravvik **N** 39 Bd51
Gray **F** 168 Am85
Grays **GB** 95 Aa78
Graz **A** 135 Bl86
Grazalema **E** 204 Sk107
Grażawy **PL** 222 Bu74
Gražiškiai **LT** 217 Cf72
Grazzanise **I** 146 Bi99
Grbe **MNE** 269 Bt96
Grčina = Gërçinë **RKS** 270 Ca96
Grčiste **MK** 271 Cf98
Grdelica **SRB** 263 Ce95
Greabănu **RO** 256 Co90
Greaca **RO** 265 Cn92
Greasby **GB** 84 So74
Great Ayton **GB** 85 Ss72
Great Barford **GB** 95 Aa77
Great Barton **GB** 95 Ab76
Great Bircham **GB** 85 Aa75
Great Bradley **GB** 95 Aa76
Great Bridgeford **GB** 84 Sq75
Great Chesterford **GB** 95 Aa76
Great Dunmow **GB** 95 Aa77
Great Eccleston **GB** 84 Sp73
Great Gidding **GB** 94 Su76
Great Gransden **GB** 94 Su76

Greatham GB 98 St78
Great Harwood GB 84 Sg73
Great Hockham GB 95 Ab75
Great Langton GB 81 Sr72
Great Leighs GB 95 Ab77
Great Malvern GB 93 Sq76
Great Massingham GB 95 Ab75
Great Missenden GB 94 St77
Great Oakley GB 95 Ac77
Great Ponton GB 85 St75
Great Shelford GB 95 Aa76
Great Smeaton GB 81 Sg72
Greatstone-on-Sea GB 99 Ab79
Great Torrington GB 97 Sm79
Great Totham GB 95 Ab77
Great Wakering GB 99 Ab77
Great Waltham GB 95 Aa77
Great Witley GB 93 Sq76
Great Yarmouth GB 95 Ad75
Grebbestad S 68 Bc63
Greben RKS 271 Cc96
Grebenac SRB 253 Cc91
Grebenau D 115 At79
Grebendorf D 115 Ba78
Grebenhain D 115 At80
Grebenice PL 228 Ca78
Grebenişu de Câmpie RO 254 Ci87
Grebenstein D 115 At78
Grebice MNE 269 Bs95
Grębków PL 228 Cd76
Grebnice BIH 261 Bs90
Grebno = Greben RKS 271 Cc96
Grebo S 70 Bm64
Grębocin PL 222 Bs74
Grębów PL 234 Cd79
Grebs-Niendorf D 110 Bc74
Greceşti RO 264 Cg92
Greci I 147 Bl98
Greci RO 264 Cg91
Greci RO 265 Ck92
Greci RO 267 Cr90
Greci, Surdila- RO 266 Cp90
Grecksåsar S 59 Bk61
Greda HR 135 Bh89
Greding D 122 Bc82
Gredstredbro DK 102 As70
Grędzina PL 226 Bp78
Green GB 81 So71
Greencastle IRL 82 Sg70
Greene D 116 Ba79
Green Hammerton GB 85 Ss72
Greenhead GB 81 Sg71
Greenlaw GB 79 Sq69
Greenloaning GB 79 Sn68
Greenock GB 78 Sl69
Greenodd GB 81 So72
Green Ore GB 98 Sp78
Greenwich GB 95 Aa78
Greetland GB 84 Sr73
Greetsiel D 108 Ag74
Grefrath D 114 Ag77
Gregam = Grand-Champ F 164 Sg85
Greifenburg A 133 Bg87
Greifendorf D 230 Bg78
Greifenstein D 120 Ar79
Greiffenberg D 111 Bh74
Greifswald D 220 Bg72
Grein A 237 Bk84
Greipstad N 22 Br41
Greiz D 122 Be79
Grekohóri GR 276 Ca102
Grelas E 182 Sc94
Grellingen CH 124 Aq86
Gremersdorf D 104 Bb72
Gremersdorf D 104 Bf72
Gremjač'e RUS 223 Cf71
Gremsh AL 276 Ca99
Grenå = Grenaa DK 101 Bb68
Grenade F 177 Ac93
Grenade-sur-l'Adour F 176 Su93
Grenagh IRL 90 Sc76
Grenant F 168 Am85
Grenås S 40 Bl53
Grenchen CH 169 Ap86
Grendelbruch F 124 Ap84
Grendze LV 214 Cn69
Grenivík IS 21 Rb25
Grenoble F 173 Am90
Grense Jakobselv N 25 Db41
Grenzhausen, Höhr- D 114 Aq80
Greoesffordd GB 88 Sl75
Gréolières F 136 Ao93
Gréolières-les-Neiges F 136 Ao93
Greoni RO 253 Cd90
Gréoux-les-Bains F 180 Am93
Gres E 182 Sd95
Gresenhorst D 104 Be72
Gresford GB 93 Sp74
Gressåmoen N 39 Bg52
Gresse D 109 Bb74
Gressillvollen N 48 Bc54
Gressoney-la-Trinité I 175 Aq89
Gressoney-Saint-Jean I 175 Aq89
Gressow D 104 Bc73
Gresten A 237 Bl85
Gresy F 173 Am89
Grésy-sur-Isère F 174 An89
Gretna GB 81 So70
Gretna GB 81 So71
Grettstadt D 121 Ba81
Greußen D 116 Bb78
Grevbäck S 69 Bi64
Greve DK 104 Be69
Greve in Chianti I 143 Bc93
Greven D 114 Aq76
Grevená GR 277 Cc100
Grevenbroich D 114 Ao78
Grevenbrück D 115 Ar78
Greveniti GR 276 Cb101
Grevenmacher L 162 An81
Grevesmühlen D 103 Bc73
Greve Strand DK 104 Be69
Grevie S 72 Bf68
Grevnäs = Kreivilä FIN 64 Cn59
Greyabbey GB 88 Si71
Greystoke GB 81 Sp71
Greystone IRL 87 Sg72
Greystones IRL 91 Sh74
Grèzels F 171 Ac92
Grez-en-Bouère F 159 St85
Grèzes F 171 Ad91

Grézolles F 172 Ah89
Grezzana I 132 Bc89
Grgar SLO 133 Bh88
Grgurevci SRB 261 Bu90
Grgurnica MK 270 Cc97
Gribbylund S 61 Br62
Gribuli RUS 215 Cr66
Gridino RUS 211 Cr64
Grieben D 110 Bd76
Grieben D 111 Bg75
Griebenow D 105 Bg72
Griesalp CH 130 Ad87
Gries am Brenner A 132 Bc86
Griesen D 116 Bb86
Griesener Alm A 127 Be85
Griesheim D 121 At80
Gries im Sellrain A 126 Bc86
Grießem D 115 At76
Griesstätt D 236 Be85
Griffen A 134 Bk87
Grigiškés LT 218 Cl71
Grignan F 173 Ak92
Grignasco I 130 Ar89
Grigno I 132 Bd88
Grignols F 170 Su92
Grignols F 171 Ab90
Grijó P 190 Sc98
Grijó de Vale Benfeito P 191 Sg98
Grijota E 184 Sl96
Grijpskerk NL 107 An74
Grilė AL 270 Bl96
Grillby S 60 Bp61
Grillstad S 69 Bf64
Grimaldi I 151 Bn102
Grimaud F 180 Ao94
Grimbergen B 156 Ai79
Grimeli N 57 Aa60
Grimentz GR 169 Aq88
Grimeton S 72 Be66
Grimma D 117 Bf78
Grimmared S 72 Be66
Grimmen D 105 Bg72
Grimmenstein A 242 Bn85
Grimmenthal, Obermaßfeld- D 122 Ba79
Grimsåker S 59 Bh59
Grimsås S 69 Bh66
Grimsby GB 85 Sa73
Grimslöv S 72 Bk67
Grimsö S 60 Bl61
Grimssetra N 47 As54
Grimstad N 47 As64
Grimstad N 67 As64
Grimsthorpe GB 94 Su75
Grimstorp S 69 Bk65
Grimstunga S 20 Qk25
Grindaflethytta N 56 Ao59
Grindal N 47 Au55
Grindalheim N 57 As58
Grindavik IS 20 Qh27
Grinde N 56 Al62
Grindelwald CH 130 Ar87
Grinder N 58 Be60
Grindheim N 56 An61
Grindjord N 28 Bp44
Grindsted DK 100 As69
Grindu RO 266 Co91
Gringley on the Hill GB 85 St74
Griniai LT 217 Cf69
Grinkiškis LT 217 Ch69
Grinnemo S 59 Bf60
Grinneröd S 68 Bd64
Griñón E 193 Sn100
Grinstad S 69 Bk65
Grințieș RO 247 Cm86
Grinton GB 81 Sr72
Grip N 38 Aj54
Gripenberg S 69 Bk65
Gripport F 162 An84
Grisignana = Grožnjan HR 133 Bh90
Grisignano di Zocco I 132 Bd90
Grišino RUS 215 Cs67
Griškabūdis LT 217 Cg71
Griškino RUS 215 Cs67
Grislingås N 58 Bd62
Grisolia I 148 Bm101
Grisolles F 177 Ac93
Grisslan S 41 Bs58
Grisslehamn S 61 Bs60
Gristede D 114 Au78
Grisvåg N 38 Ar54
Gritley GB 77 Sg83
Griva GR 271 Ce99
Grivac SRB 262 Cb92
Grivica BG 265 Ck94
Grivița RO 266 Cp91
Grivy RUS 215 Cr66
Grivy RUS 215 Cs67
Grizanó I 277 Ce101
Grizebeck GB 81 So72
Grizzana Morandi I 138 Bc92
Grkinja SRB 263 Ce94
Grlište SRB 263 Ce93
Grljan SRB 263 Ce93
Grnčar SRB 272 Ce94
Grøa N 47 As55
Grobbendonk B 156 Ak78
Gröbenzell D 126 Bc84
Gröbers D 117 Be78
Grobiņa LV 212 Cc67
Groble PL 235 Cd80
Groblice PL 232 Bp78
Gröbming A 126 Bg86
Grobniki PL 232 Bq80
Gröbzig D 116 Bd77
Grocholice PL 226 Bn77
Grocka SRB 262 Cb91
Grodås N 46 Ao57
Gródby S 71 Bq62
Gröde D 102 As71
Gródek PL 224 Ce74
Gródek PL 229 Ce77
Grodern N 46 An62
Grödig A 127 Bg85
Gröfinge S 71 Bq62
Gröditz D 118 Bg78
Grodk = Spremberg D 118 Bi77
Grodków PL 232 Bp79
Grodnawice PL 225 Bm78
Grodzieć PL 227 Br76
Grodzisk PL 233 Br79

Grodzisk PL 229 Cf75
Grodzisk Mazowiecki PL 228 Cb76
Grodzisko PL 233 Br79
Grodzisko Dolne PL 235 Ce80
Grodzisk Wielkopolski PL 226 Bn76
Groeningen NL 113 An77
Groenlo NL 114 Ao76
Groesbeek NL 114 Am77
Grohnde D 115 At76
Grohote HR 259 Bn94
Grohotno BG 273 Ci97
Groisbach A 129 Bn84
Groises F 167 Af86
Groix F 157 Sc85
Grojdibodu RO 264 Ci93
Grójec PL 228 Cb77
Grojec PL 233 Bj80
Grolanda S 69 Bj65
Grolley CH 130 Ap87
Gromford GB 95 Ac76
Gromiljak BIH 260 Bp93
Grömitz D 104 Bb72
Gromnik D 234 Cb81
Gromo I 131 Ba88
Gromoševac HR 259 Bj93
Gromovo RUS 65 Da59
Gromovo RUS 216 Cc71
Gromšin BG 264 Cg93
Grönahög S 69 Bh65
Grönås S 50 Bn57
Gronau D 107 Ap76
Gronau (Leine) D 115 Au76
Grönbo S 34 Cb50
Grönbo S 60 Bl61
Grønbua N 47 As57
Grønbygil N 57 As61
Grøndal N 46 An57
Grønfjelldal N 33 Bk48
Grong N 39 Be52
Gronggruver N 39 Bh51
Grönhögen S 78 Bn68
Grønhøj DK 100 At68
Grønków PL 233 Ca82
Grønlia N 32 Bi48
Grønlia N 38 Bb53
Grønliden S 42 Ca51
Grönmyrkojan S 50 Bn55
Grønnes N 47 Ap55
Grønning N 27 Bk43
Grono CH 131 At88
Gronowo PL 216 Bu72
Gronowo Elbląskie PL 222 Bf72
Gronowo Górne PL 222 Bt72
Grönsäsen S 49 Bm58
Grønsetrene N 47 At56
Grönsinka S 60 Bo60
Grönskåra S 73 Bm66
Grønvik N 66 An62
Grönviken S 50 Bl55
Grootegast NL 107 An74
Groothusen D 107 Ap74
Gropello Cairoli I 137 As90
Gropeni RO 266 Cp90
Gropnița RO 248 Cp86
Gropparello I 137 Aq91
Grósäter S 68 Bd63
Grosio I 132 Ba88
Groslée-Saint-Benoît F 173 Am89
Grosmagny F 169 Ao85
Grosmont GB 98 Sp77
Grošnica SRB 262 Cb93
Großaitingen D 126 Bb84
Großalmerode D 115 Au78
Großalsleben D 116 Bc77
Groß Ammensleben D 110 Bd76
Großarl A 128 Bg86
Groß Aspe D 109 At74
Großbarkau D 103 Ba72
Großbeeren D 111 Bg76
Groß Behnitz D 110 Bf75
Groß Berkel D 115 At76
Großbieber D 120 As81
Großbodungen D 116 Ba78
Großbothen D 117 Bf78
Großbottwar D 121 At82
Großbreitenbach D 121 Bc79
Groß Buchholz D 110 Bd74
Großburgwedel D 109 Au76
Großburlo D 107 Ao77
Groß Dölln D 220 Bg75
Großdorf A 133 Bf86
Groß Düngen D 115 Ba76
Großebersdorf D 230 Bd79
Großefehn D 107 Aq74
Großenaspe D 103 Au73
Großenbrode D 103 Bc72
Großenehrich D 116 Bb78
Großengottern D 116 Bb78
Großenhain D 108 Ba73
Großenhain D 118 Bh78
Großenhof D 104 Bc72
Großenkneten D 108 Ar75
Großenlüder D 121 At81
Großenmarpe D 115 At77
Großenmeer D 108 Ar74
Großenrade D 109 At73
Großenried D 103 At73
Großenseebach D 122 Bb81
Großenstein D 109 At73
Großenwiehe D 103 At71
Großenwörden D 109 At73
Grosseto I 143 Bc95
Grosseto-Prugna I 181 Aa94
Großfurra D 116 Bb78
Groß Garz D 110 Bd75
Groß-Gerau D 120 Ar81
Groß Gerungs A 128 Bk83
Groß Gievitz D 110 Bf73
Groß Glienicke D 111 Bg76
Großglobnitz A 129 Bl83
Groß Görnow D 104 Bd73
Großgörschen D 117 Be78

Großhabersdorf D 121 Bb82
Großharrie D 103 Ba72
Großharthau D 109 Ba73
Großhartmannsdorf D 118 Bg79
Großhartpenning D 126 Bd85
Groß Heide D 109 Bc74
Großhelfendorf D 126 Bd85
Großheringen D 116 Bd78
Groß Hesepe D 108 Ap75
Großheubach D 121 At81
Großhöbing D 122 Bc82
Grosshöchstetten CH 169 Aq87
Großholzleute D 125 Ba85
Groß Ippener D 108 As75
Groß Jehser D 118 Bh77
Großkirchheim A 133 Bf87
Großkmehlen D 117 Bh78
Großkochberg D 116 Bc79
Großköllnbach D 127 Bf83
Großkonreuth D 230 Be81
Großkorbetha D 117 Be78
Groß Kördorf D 110 Bf72
Groß Köris D 117 Bh76
Großkoschen D 117 Bi78
Groß Krams D 110 Bc74
Groß Labenz D 110 Bd73
Groß Lafferde D 109 Ba76
Groß Leine D 117 Bi76
Großleinungen D 116 Bc78
Großlittgen D 119 Ao80
Großlohra D 116 Bb78
Großmehring D 126 Bd83
Groß Mohrdorf D 104 Bf72
Groß Muckrow D 118 Bi76
Großmugl A 238 Bn84
Groß Naundorf D 117 Bg77
Großnaundorf D 118 Bh78
Groß Nemerow D 111 Bg74
Groß Neuendorf D 225 Bj75
Groß Oesingen D 109 Ba75
Groß Oßnig D 118 Bi77
Großostheim D 121 At81
Groß Pankow D 110 Be74
Großpetersdorf A 242 Bn86
Groß Plasten D 110 Bf73
Großräschen D 118 Bh77
Großreifling A 128 Bk85
Groß Rheide D 103 At72
Großrinderfeld D 121 Au81
Groß-Rohrheim D 120 Ar81
Großröhrsdorf D 117 Bi78
Großropperhausen D 115 At79
Großtreben-Zwethau D 117 Bg77
Groß Twülpstedt D 110 Bb76
Groß-Umstadt D 121 At81
Großwallstadt D 121 At81
Großwarasdorf A 242 Bo85
Groß Warnow D 110 Bc74
Großweikersdorf A 129 Bm84
Großweil D 126 Bc85
Großweißenbach A 129 Bl83
Großweitzschen D 117 Bg78
Groß Welle D 110 Be74
Großwenkheim D 121 Ba80
Großwilfersdorf A 135 Bn86
Groß-Wittensee D 103 Au72
Groß Wokern D 110 Be73
Großwudicke D 110 Be76
Groß-Ziethen D 220 Bh75
Groß-Zimmern D 120 As81
Großzöbern D 117 Be80
Gros-Theil, Le F 160 Ab82
Grosuplje SLO 134 Bk89
Grotawær N 26 Bn43
Gröthen S 49 Bf57
Grötholen S 49 Bf57
Grotle N 46 Ak58
Grotli N 47 Ap56
Grötlingbo S 71 Br66
Grotnes N 56 An60
Grotniki PL 227 Bd77
Grottaferrata I 144 Bf97
Grottaglie I 149 Bg99
Grottaminarda I 148 Bl98
Grottammare I 145 Bh95
Grottazzolina I 145 Bh94
Grotte I 151 Bn106
Grotte di Castro I 144 Bd95
Grotteria I 151 Bn104
Grotte Santo Stefano I 144 Be95
Grotteseter N 57 Ar60
Grottole I 148 Bn99
Grøtvågen N 38 At54
Grou NL 107 An74
Grov N 46 Ap57
Grov = Grovfjord N 27 Bn43
Grova N 47 As62
Grøvdal N 47 Au55
Grove, O E 182 Sc96
Grovelas P 190 Sd97
Gröveldalsvallen S 49 Bf57
Grövelsjön S 48 Be56
Grovfjord N 27 Bp43
Grovnäs N 38 Bb53
Grovstolan N 57 As58
Grozdjovo BG 270 Bu94
Grozeşti RO 248 Cp87
Grua N 48 Bc57
Grubben N 32 Bi49
Grubbenvorst NL 113 An78
Grube D 103 Bc72
Grubišno Polje HR 250 Bp89
Gruczno PL 222 Br74
Grude BIH 260 Bp94
Gruda S 69 Bg65
Grudna Dolna PL 234 Cc81

Grudovo = Bozduganovo BG 274 Cm96
Grudovo = Sredec BG 275 Cp96
Grudusk PL 223 Cb74
Gruemirë AL 269 Bu96
Gruetta I 130 Ag89
Gruffy F 174 Am89
Grugliasco I 136 Aq90
Gruia RO 263 Cf92
Gruissan F 178 Ag94
Gruissan-Plage F 178 Ag94
Gruiu RO 265 Cn91
Grullos E 184 Sh94
Grumăzeşti RO 248 Cm86
Grumello del Monte I 131 Au89
Grumento Nova I 148 Bm100
Grumo Appula I 148 Bo98
Grums S 59 Bg62
Grüna D 230 Bf80
Grünau im Almtal A 236 Bh85
Grünbach am Schneeberg A 237 Bm85
Grünberg D 120 As79
Grünburg A 237 Bi85
Grundagssätern S 49 Bf56
Grundarfjörður IS 20 Qg26
Gründau D 121 At80
Grundbro S 70 Bp62
Grundfors S 33 Bl50
Grundforsen S 49 Bf58
Grundisburgh GB 95 Ac76
Grundsjö S 40 Bo52
Grundsjö S 50 Bm56
Grundsund S 68 Bc64
Grundsunda S 41 Bt54
Grundtjärn S 41 Bp53
Grundträsk S 34 Ca50
Grundträsk S 34 Ca50
Grundträsk S 35 Cd48
Grundträskliden S 34 Bs49
Grundvattnet S 34 Ca49
Grundzäle LV 214 Cn66
Grünendeich D 109 Au73
Grünenplan D 115 Au77
Grünewald D 113 An77
Grünewald D 118 Bh78
Grungedal N 57 Aq61
Grünhain-Beierfeld D 123 Bf79
Grünheide (Mark) D 111 Bh76
Grunnfarnesbotn N 22 Bo42
Grunnfjord N 22 Bo40
Grunnfjordbotn N 27 Bn45
Gubanicy RUS 65 Cu62
Gubbio I 144 Bf94
Gubböle S 42 Bu53
Gubbträsk S 33 Bg50
Gubalka S 42 Bu53
Gübbträsk S 33 Bg50
Grünthal D 236 Be84
Grunow-Dammendorf D 118 Bi76
Grünsfeld D 121 Au81
Grüntal D 111 Bh75
Grünthal D 236 Be84
Grunwald PL 223 Ca74
Grupčin MK 271 Cc97
Grupenhagen D 115 At76
Gruža SRB 262 Cb93
Gruža Gora BIH 260 Bq92
Grüsch CH 131 Au87
Grüslakaké LT 212 Cc68
Grüssendorf D 109 Bb75
Grussetu Prugna = Grosseto-Prugna I 181 Aa97
Gruszczyce PL 227 Bd77
Gruszka PL 228 Cb78
Gruta PL 222 Bs74
Grutle N 56 Al61
Grutness GB 77 Ss61
Grutseter N 48 Ba54
Gruva N 48 Bc55
Gruvberget S 60 Bn58
Gruvsamhälle S 42 Ca51
Gruvsamhydda S 33 Bp48
Gruyères CH 169 Ap87
Gruždžiai LT 213 Cg68
Grybėnai LT 218 Cn70
Grybly BY 219 Cp70
Grybów PL 240 Cb81
Grycksbo S 60 Bl59
Grydzi'ki BY 219 Co70
Gryfino PL 111 Bi74
Gryfów Śląski PL 231 Bl78
Grykë AL 276 Bt99
Gryllefjord N 22 Bp42
Grymyr N 58 Ba60
Grynberget S 40 Bo52
Gryon CH 169 Ap88
Gryt S 70 Bo64
Gryt S 70 Bp62
Grytå N 32 Bf49
Gryta S 38 As53
Grytdalen N 48 Au55
Gryte N 38 Bc53
Gryteryd S 72 Bg66
Grytgöl S 70 Bm63
Grythyttan S 59 Bk61
Gryting N 67 At62
Grytnäs S 35 Cg49
Grytnäs S 60 Bn60
Grytsjö S 40 Bf51
Grytsjön S 69 Bi62
Grytstorp S 70 Bm63
Gryttie S 58 Bf65
Grytting N 27 Bl43
Gryżyna PL 226 Bo76
Grza SRB 263 Cc93
Grzechotki PL 223 Ca72
Grzegorzew PL 228 Ca78
Grzęska PL 235 Ce80
Grzmiąca PL 221 Bn73
Grzmiąca PL 228 Cb77
Grzymałin PL 226 Bn78
Grzymałków PL 234 Ca78
Grzymiszew PL 227 Bp73
Grzywna PL 222 Bs74

Guadalcanal E 198 Si104
Guadalcázar E 204 Sl105
Guadalix de la Sierra E 193 Sn99
Guadalmedina E 205 Sm107
Guadalope E 198 Sk102
Guadalupe E 206 Sq105
Guadalupe P 190 Qd102
Guadarrama E 193 Sm99
Guadassar E 201 Su102
Guadiana del Caudillo E 197 Sg103
Guadisa E 198 Sk102
Guadix E 206 So106
Guadramil P 183 Sg97
Guagno F 142 Aa96
Guájar-Faragüit E 205 Sn107
Gualachulain GB 78 Sk67
Gualdámez E 198 Sl103
Gualdo Cattaneo I 144 Bf95
Gualdo Tadino I 144 Bf94
Gualöv S 72 Bi68
Guancha, La E 202 Rg124
Guarazoca E 202 Re125
Guarcino I 145 Bg97
Guarda CH 131 Ba87
Guarda P 191 Sf99
Guarda, A E 182 Sc97
Guardamar del Segura E 201 St104
Guarda Veneta I 138 Bd91
Guardia E 198 Sh103
Guardia, La = Guarda, A E 182 Sc97
Guardia, La E 199 So101
Guardia, La = Guarda, A E 182 Sc97
Guardia de Jaén, La E 205 Sn105
Guàrdia de Noguera = Guàrdia de Tremp E 188 Ab96
Guardiagrele I 145 Bi96
Guàrdia de Tremp E 188 Ab96
Guardia Perticara I 147 Bn100
Guardia Piemontese I 151 Bn102
Guardia Sanframondi I 147 Bk98
Guardias Viejas E 206 Sp107
Guardiola de Berguedà E 189 Ad96
Guardiola de Font-rubi E 189 Ad98
Guardistallo I 143 Bb94
Guardo E 184 Sl95
Guareña E 198 Sh103
Guaro E 204 Sl107
Guarromán E 199 Sn104
Guasila I 141 At101
Guastalla I 138 Bb91
Guatiza E 203 Ro122
Guaza de Campos E 184 Sl96
Gubanicy RUS 65 Cu62
Gubbio I 144 Bf94
Gubböle S 42 Bu53
Gubbträsk S 33 Bg50
Gubbträsk S 42 Bu53
Gübbträsk S 33 Bg50
Guberevac SRB 262 Cb93
Gubeš BG 263 Cg94
Gubin PL 118 Bk77
Gubin = Guben D 118 Bk77
Guča SRB 262 Ca93
Guča Gora BIH 260 Bq92
Gudač CH 131 Au87
Gudaj BY 218 Cm71
Gudbrandsgård N 57 Aq59
Gudbrandslia N 47 Au57
Guddal N 46 An58
Gudeliai LT 224 Ch71
Gudenieki LV 212 Cd67
Gudensberg D 115 At78
Guderup DK 103 Au72
Gudhem S 69 Bi65
Gudhjem, Allinge- DK 105 Bk70
Gudiña, A E 183 Sf96
Gudmundra S 51 Bq55
Gudmontorp S 72 Bg69
Gudojagj BY 218 Cm71
Gudovac HR 242 Bo89
Gudow D 109 Bb73
Gudvangen N 56 Al62
Gudziūniai LT 217 Ch69
Gueberschwihr F 163 Ap84
Guebwiller F 163 Ap85
Guécélard F 159 Aa85
Güéjar-Sierra E 205 So106
Guella, Rifugio I 132 Bc89
Guémené-Penfao F 164 Sr85
Guémené-sur-Scorff F 158 So84
Guénange F 119 An82
Güeñes E 185 So94
Guenes = Güeñes E 185 So94
Guengat F 157 Sm84
Guer F 158 Sq85
Guérande F 164 Sp86
Guerche-Bretagne, La F 159 Ss85
Guerche-sur-l'Aubois, la F 167 Af87
Guereñu E 186 Sq95
Guéret F 166 Ad88
Guérigny F 167 Ag86
Guerinière, La F 164 Sp87
Guern F 158 So84
Güesa E 176 Ss95
Guéthary F 176 Sr94
Gueugnon F 167 Ai87
Gueux F 161 Ah82
Güevéjar E 205 Sn106
Guewenheim F 124 Ap85
Gugești RO 266 Cp89
Güglingen D 120 As82
Guglionesi I 148 Bj97
Gugny F 224 Cf74
Gühlen-Glienicke D 110 Bf74
Guhttás = Kuttanen FIN 29 Cd44
Guhtur = Kuttura FIN 30 Cn44
Guía E 202 Ri124
Guía P 190 Sc101
Guia P 202 Sd106
Guía de Isora E 202 Rg124
Guiche, La F 168 Ai87
Guidel-Plages F 157 So85
Guidizzolo I 138 Bb90
Guidonia-Montecelio I 146 Bf96
Guiglia I 138 Bb92
Guignes F 161 Af83
Guignicourt F 156 Ah82
Guijo E 198 Sl104
Guijo de Coria E 191 Sh100
Guijo de Santa Bárbara E 192 Sk100

Guijuelo E 192 Si99
Guilden Morden GB 94 Su76
Guildford GB 98 St78
Guilhofrei P 190 Sd97
Guillar E 183 Se95
Guillaumes F 180 Ao94
Guillena E 204 Sh105
Guillestre F 174 Ao91
Guilliers F 158 Sq84
Guillon F 167 Ai85
Guillonville F 160 Ad84
Guillos F 170 Su91
Guilsfield GB 93 So75
Guilvinec, Le F 157 Sm85
Güimar E 202 Rh124
Guímara E 185 Sn97
Guimarães P 190 Sd98
Güime E 203 Rn123
Guimiliau F 157 Sn84
Guînes F 112 Ad79
Guingamp F 158 So83
Guipavas F 157 Sm84
Guipry-Messac F 164 Sr85
Guipy F 167 Ah86
Guisando E 192 Sk100
Guisborough GB 85 Ss71
Guiscard F 161 Ag81
Guiscriff F 157 Sn84
Guise F 155 Ah81
Guiseley-Yeadon GB 84 Sr73
Guissona E 188 Ac97
Guist GB 95 Ab75
Guitiriz E 183 Se94
Guîtres F 170 Su90
Gujan-Mestras F 170 Ss91
Gulbene LV 215 Co69
Guldsmedshyttan S 59 Bl61
Güleç TR 280 Cp100
Gulen N 56 Al59
Gulia RO 265 Cm91
Gulianca RO 256 Cq90
Guljanci BG 265 Ck93
Gullabo S 73 Bm66
Gullane GB 81 Sp68
Gullänget S 41 Bs54
Gullaskruv S 73 Bm67
Gullbergsbo S 50 Bm58
Gullbrå N 56 An59
Gullbrandstorp S 72 Bf67
Gullered S 69 Bh65
Gullesfjordbotn N 27 Bm43
Gullhaug N 58 Ba61
Gullholmen N 27 Am43
Gullholmen S 68 Bc64
Gullön S 34 Br49
Gullringen S 70 Bm65
Gullspång S 69 Bi63
Gulltjärn S 42 Ca52
Gullträsk S 35 Cc48
Gulpen NL 114 Am79
Gülpe D 110 Be75
Gülpınar TR 285 Cn101
Gulsele S 41 Bp54
Gulsrud N 58 Ba60
Gulsvik N 57 Au60
Gültz D 111 Bg73
Gülze D 110 Bb74
Gumboda S 42 Cc52
Gumbodahamn S 42 Cc52
Gümeli D 230 Bk77
Gumiel de Hizán E 185 Sn97
Gumiel de Mercado E 193 Sn97
Gumlösa S 72 Bh68
Gummark S 42 Cb51
Gummersbach D 114 Aq78
Gummervallen S 50 Bn57
Gumniska PL 234 Cc81
Gumtow D 110 Be75
Gümüşçay TR 280 Cp100
Gümüşköy TR 289 Cp105
Gümüşlük TR 292 Cp106
Gümüşpınar TR 281 Cr98
Gümüşyaka TR 281 Cr98
Gunaroš SRB 252 Ba89
Günaydın TR 281 Cr101
Gundelfingen D 163 Aq84
Gundelfingen an der Donau D 126 Ba83
Gundelsdorf D 126 Bc83
Gundelsheim D 121 At82
Gundersdorf A 135 Bl87
Gundersted DK 100 At67
Gundertshausen A 128 Bf84
Gunderup DK 100 Ba67
Gundheim D 121 Ap80
Gundinci HR 260 Br90
Gundremmingen D 126 Ba83
Güngörmez TR 281 Cr100
Gunhildrud N 58 Au61
Gunja HR 251 Bs91
Gunjaci SRB 262 Bu92
Gunnarn S 41 Bg50
Gunnarnes N 23 Cl38
Gunnarp S 72 Bf66
Gunnarsbyn S 35 Cd48
Gunnarskog S 59 Bf61
Gunnarskulla FIN 63 Ci60
Gunnarsnäs S 68 Be63
Gunnarvattnet S 39 Bi52
Gunnebo S 70 Bo65
Gunneböda N 27 Bm43
Gunnilbo S 60 Bm61
Gunnivalen S 39 Bg52
Gunnislake GB 97 Sm79
Günselsdorf A 238 Bn84
Gunskirchen A 128 Bh84
Gunsta S 61 Bp61
Gunstadseter N 48 Ba57
Guntauninkai LT 219 Co70
Günterode D 115 Ba78
Güntersberge D 116 Bb77
Güntersdorf A 129 Bn84
Guntersdorf D 120 Ar81
Guntín E 183 Se95

Günzburg D 126 Ba84
Gunzenhausen D 122 Bb82
Günzerode D 116 Bb77
Guollejávrre = Kuollejaure S 34 Bt48
Guostagalis LT 213 Ci68
Guovdageainnu = Kautokeino N 29 Cg42
Gura Bârbuleţului RO 265 Cl90
Gura Foii RO 265 Cl91
Gura Galbenei MD 257 Cs87
Gura Haitii RO 247 Cl86
Gurahonţ RO 245 Ce88
Gura Humorului RO 247 Cm85
Gurakula AL 270 Ca98
Guraletsch, Alp CH 131 At87
Guran F 187 Ab95
Gura Ocniţei RO 265 Cm91
Gura Râului RO 254 Ch89
Gurasada RO 245 Cf89
Gura Şuţii RO 265 Cl91
Gurat F 170 Aa90
Gura Teghii RO 256 Cn90
Gura Vadului RO 266 Cn90
Gura Vǎii RO 256 Co88
Gura Zlata RO 254 Cf90
Gurb E 189 Ae97
Gurba RO 245 Cd88
Gurbăneşti RO 266 Co92
Gürceğiz TR 292 Cq106
Gürçeşme TR 280 Cp100
Gur'evsk RUS 216 Cb71
Gurfiles S 71 Bs66
Gurgazu F 181 At98
Gurghiu RO 255 Ck87
Gurgy-la-Ville F 162 Ak85
Guriby N 58 Ba61
Gurin = Bosco Gurin CH 130 Ar88
Guriset N 57 As59
Gurizi AL 269 Bu96
Gurk A 134 Bi87
Gurkovo BG 267 Cr94
Gurkovo BG 274 Cm95
Gurlevo RUS 65 Cs62
Gurmels CH 130 Ap87
Gürpınar TR 281 Cs99
Gurravárri = Kurravaara S 28 Ca45
Gurrè AL 270 Bu98
Gurrea de Gállego E 187 St96
Gurr'e madhë AL 270 Ca97
Gurrëz AL 270 Bu97
Gurskevägen N 46 Am56
Gursli N 66 Ao64
Gurunhuel F 158 So83
Gurusláu RO 246 Cf86
Gürzenich D 114 Ao79
Gusborn D 110 Bc74
Gušče HR 135 Bo90
Güsen D 110 Bd78
Gusendos de los Oteros E 184 Sk96
Gusev RUS 223 Ce71
Guseva Gora RUS 211 Cr63
Gusevo RUS 216 Cc72
Gusinje MNE 270 Bu96
Gusmar AL 276 Bu100
Gusow-Platkow D 225 Bi75
Guspini I 141 As101
Gussarvshyttan S 60 Bm60
Gusselby S 60 Bl61
Gusserane IRL 91 Sg76
Güssing A 135 Bn86
Gußwerk A 129 Bl85
Gustav Adolf S 59 Bh60
Gustav Adolf S 59 Bi65
Gustavsberg S 71 Br62
Gustavsburg D 120 Ar81
Gustavsburg, Ginsheim- D 120 Ar81
Gustavsfors S 59 Bh60
Gustavsfors S 68 Be62
Gustavsström S 59 Bi60
Gustawów PL 228 Cc78
Güsten D 116 Bd77
Gustow D 105 Bg72
Güstrow D 110 Be73
Gusum S 70 Bo64
Gutach (Schwarzwaldbahn) D 163 Ar84
Gutach im Breisgau D 124 Aq84
Gutar E 200 Sp104
Gutau A 128 Bk84
Gutcher GB 77 Ss59
Gutenfürst D 230 Bd80
Gutenstein A 237 Bm85
Gutenstetten D 121 Bb81
Gutenzell-Hürbel D 126 Ba84
Güterfelde D 111 Bg76
Güterglück D 116 Bd77
Gütersloh D 115 Ar77
Gutorfölde H 250 Bo87
Guttannen CH 130 Ar87
Guttaring A 134 Bk87
Guttormsgard N 57 Ar59
Guttusjön S 48 Be57
Gutvik N 39 Bd50
Gützkow D 105 Bg73
Guvåg N 27 Bk43
Güvemalanı TR 281 Cp100
Güvercinlik TR 289 Cq106
Guvništa BIH 269 Bs93
Guxhagen D 115 At78
Guxinde E 182 Sd97
Guyhirn GB 95 Aa75
Güzelbahçe TR 285 Co104
Güzelçamlı TR 289 Cp105
Güzelköy TR 280 Cp99
Güzelyalı TR 280 Cn100
Guzmán E 193 Sn97
Guzówka PL 235 Cf79
Gvardejsk RUS 223 Cc71
Gvardejskoe RUS 65 Cs59
Gvardejskoe RUS 216 Cb72
Gvarv N 57 At62
Gvepseborg N 57 As61
Gverzdon' RUS 211 Cr64
Gvozd HR 135 Bm90
Gvozdansko HR 259 Bn90
Gvozol MNE 269 Bt95
Gwalchmai GB 92 Sm74
Gwareg = Gouarec F 158 So84
Gwda Mała PL 221 Bp73
Gweek GB 95 Sk80
Gwened = Vannes F 164 Sp85

Gwengamp = Guingamp F 158 So83
Gwen-Porc'hoed = Guer F 158 Sq85
Gwernymynydd GB 93 So74
Gwieżdzin PL 221 Bp73
Gwipavaz = Guipavas F 157 Sm84
Gwitalmeze = Ploudalmézeau F 157 Sl83
Gwitreg = Vitré F 159 Ss84
Gwizdów PL 235 Ce79
Gwizien = Guichen F 158 Sr85
Gwytherin GB 92 Sn74
Gy F 168 Am86
Gya N 66 An63
Gyakové RKS 270 Ca96
Gyál H 244 Bt86
Gyarmat H 242 Bp86
Gyé-sur-Seine F 161 Ai84
Gyl N 47 Ar55
Gyleen IRL 90 Sd77
Gyling DK 100 Ba69
Gyljen S 35 Cf48
Gyltvik N 27 Bm46
Gymnich D 114 Ao79
Gyoma H 245 Cb87
Gyomaendrőd H 245 Cb87
Gyömöre H 243 Bt86
Gyöngyös H 240 Bu85
Gyöngyöspata H 240 Bu85
Gyönk H 251 Br87
Győr H 243 Bq85
Györgytarló H 241 Cd84
Győrsövényház H 242 Bp85
Győrszemere H 243 Bq85
Győrszentiván H 243 Bq85
Győrtelek H 241 Ce85
Gypsera CH 169 Ap87
Gysinge S 60 Bo60
Gyttil N 46 Ao57
Gyttorp S 59 Bk62
Gyula H 245 Cc87
Gyulafirátót H 243 Bq86
Gyulaj H 251 Br87
Gyvann N 66 Ao62

H

Hå N 66 Am63
Haabneeme EST 209 Ck61
Häädemeeste EST 209 Ck64
Haag A 128 Bk84
Haag, Den NL 113 Ai76
Haag am Hausruck A 127 Bh84
Haag an der Amper D 127 Bd84
Haag in Oberbayern D 127 Be84
Haaksbergen NL 114 Ao76
Haamstede NL 112 Ah77
Haan D 114 Ap78
Haan, De B 112 Ag76
Haanja EST 215 Cp65
Haapa-aho FIN 54 Cs56
Haapajärvi FIN 43 Cl53
Haapajärvi FIN 44 Cq53
Haapajärvi FIN 65 Cr59
Haapa-Kimola FIN 64 Cn59
Haapakoski FIN 54 Cp56
Haapakumpu FIN 37 Cq46
Haapala FIN 64 Cp59
Haapalahti FIN 55 Da56
Haapalampi RUS 55 Db57
Haapaloso FIN 55 Dc55
Haapaluoma FIN 52 Cg55
Haapamäki FIN 44 Cn53
Haapamäki FIN 53 Ci56
Haapamäki FIN 54 Co55
Haapamäki FIN 54 Cr55
Haapaniemi FIN 54 Cr56
Haapasalmi FIN 55 Cs56
Haapavesi FIN 43 Cl52
Haapovaara FIN 55 Dc55
Haapovaara FIN 55 Cc55
Haapsalu EST 209 Ch63
Haar D 110 Bb74
Haarajärvi FIN 55 Da56
Haarajoki FIN 64 Cn59
Haarajoki FIN 63 Cl59
Haarala FIN 63 Cl59
Haaraoja FIN 44 Cn52
Haarasaajo FIN 36 Ci48
Haarbach D 128 Bg83
Haarby DK 100 Ba68
Haaren D 115 As77
Haarlem NL 116 Ak76
Haaroinen FIN 62 Cf59
Haavisto FIN 63 Ci58
Haba, La E 198 Si103
Habartov CZ 230 Bf80
Habas F 187 St93
Habay-la-Neuve B 156 Am81
Habère-Poche F 169 An88
Habernau A 128 Bk85
Haberskirchen D 127 Bf83
Habibler TR 281 Cs98
Habichtswald D 115 At78
Hablingbo S 71 Br66
Habo S 69 Bi65
Håbol S 68 Be63
Habovka SK 233 Ba87
Habr CZ 123 Bh81
Habsheim F 169 Ap85
Håby S 68 Bd64
Hachen D 114 Aq78
Hachenburg D 114 Aq79
Hachmühlen D 115 At76
Hacıdanışment TR 275 Co97
Hacienda 2 Mares E 207 St105
Hacifakılı TR 281 Cp97
Hacigelen TR 280 Co100
Hacıkasım TR 280 Co101
Hacılı TR 280 Cp98
Hacinas E 185 So97
Hacipehlivan TR 280 Cp100
Hacıslav F 229 Ci77
Hacısungur TR 280 Cp98
Hacıumur TR 275 Co97
Hacıvelioba TR 281 Cq100
Hacıyakup TR 281 Cq100
Hacıyusuf TR 281 Cq100
Hackenstown IRL 87 Sg75
Hackness GB 85 St72

Hacksjö S 41 Bp51
Håcksvik S 72 Bg66
Hackvad S 70 Bk62
Haczów PL 234 Cd81
Hadamar D 115 Ar80
Hädanberg S 41 Br53
Haddenham GB 95 Aa76
Haddington GB 76 Sp69
Haddiscoe GB 95 Ad75
Hade S 60 Bp60
Hademarschen, Hanerau- D 103 At72
Haderslev DK 103 At70
Haderup, Avlum- DK 100 As68
Hadigny-lès-Verrières F 124 An84
Hadımköy TR 280 Cs98
Hadleigh GB 95 Ab76
Hadmersleben D 116 Bc76
Hadol F 124 An84
Hadselsand N 27 Bk44
Hadsten DK 100 Ba68
Hadsund DK 100 Ba67
Hadžići BIH 260 Bp93
Hægard N 57 As60
Hægebostad N 66 Ap64
Hægeland N 67 Aq64
Haelen NL 114 Am78
Hæredalsstøl N 57 As58
Hærland N 58 Bc61
Haeska EST 208 Cf64
Hafnarfjörður IS 20 Qi26
Hafnir IS 20 Qh27
Hafsås N 47 As55
Hafslo N 46 Ap58
Hafsmo N 38 At54
Haga N 58 Ba59
Haga N 58 Bc60
Haga S 60 Bq61
Hagalund S 59 Bl62
Haganj HR 242 Bo89
Hägäräuti UA 248 Cp84
Hagaström S 60 Bp59
Hagavik N 56 Al60
Hagby S 60 Bp61
Hagby S 73 Bn67
Hage D 107 Ap73
Hagebyhöga S 70 Bk64
Hagelberg S 69 Bh64
Hagen D 109 At75
Hagen D 114 Ap78
Hagenah D 109 At73
Hagen am Teutoburger Wald D 114 Aq76
Hagenbach D 120 Ar82
Hagenburg D 109 At76
Hägendorf CH 130 Ap86
Hagenbstadt D 116 Bc77
Hagenow D 109 Bc74
Hagenwerder D 231 Bk78
Hage Økdal N 48 Ba55
Hageri EST 209 Ck62
Hagermarsch D 107 Ap73
Hägernäs S 60 Bl61
Hägerstad S 70 Bn64
Hagestad S 73 Bi70
Hagetaubin F 187 St93
Hagetmau F 187 St93
Hagfors S 59 Bh60
Häggås S 40 Bo52
Häggdånger S 51 Bq55
Häggeby S 60 Bo60
Häggemåla S 73 Bn67
Häggenås S 40 Bk54
Haggerston GB 81 Sr69
Häggesled S 69 Bf64
Häggnäs S 42 Bu52
Häggnäset S 40 Bi52
Häggsåsen S 40 Bi52
Häggsberget S 49 Bg56
Häggsjönäs S 39 Bf53
Häggsjövik S 40 Bi53
Häggum S 69 Bh64
Häghig RO 255 Cm89
Hagi IS 20 Qg25
Haglebu N 57 At60
Hagley GB 94 Sq76
Hagmuren S 60 Bn59
Hagnarp S 72 Bh68
Hägnäsen S 49 Bg58
Hagondange F 119 An82
Hagota RO 247 Cm87
Hagshult S 72 Bi66
Hagsta S 60 Bp59
Hägsbebo S 69 Bf62
Hägudi EST 209 Ck62
Haguenau F 120 Aq83
Hagyárosbörönd H 135 Bo87
Hahausen D 116 Ba77
Hahn D 119 Ap81
Hahn D 120 Ar80
Hahn am See D 120 Aq79
Hahnbach D 122 Bd78
Hahnenklee-Bockswiese D 116 Ba77
Hähnichen D 118 Bk78
Hahót H 250 Bo87
Haidhof, Maxhütte- D 236 Be82
Haidmühle D 123 Bh83
Haiger D 115 Ar79
Haigerloch D 125 As84
Häijää FIN 52 Cg58
Haikola FIN 54 Cs54
Haillainville F 124 An84
Haiming A 126 Bb86
Haimoo FIN 63 Ci60
Haina (Kloster) D 115 As78
Hainburg D 120 As80
Hainburg an der Donau A 129 Bo84
Hainchen D 115 Ar79
Hainfeld A 238 Bm84
Hainichen D 230 Bg79
Hainsacker D 127 Be82
Hainton GB 85 Su74
Haisovaara EST 37 Cq50
Haistia FIN 53 Cg58
Haisunperä FIN 44 Cn52

Haiterbach D 125 As83
Háj SK 240 Cb83
Hajala FIN 62 Cf60
Hajdúböszörmény H 245 Cd85
Hajdúdorog H 241 Cc85
Hajdúhadház H 241 Cc85
Hajdúnánás H 241 Cc85
Hajdúsámson H 241 Cc85
Hajdúszoboszló H 245 Cc85
Hajdúszovát H 245 Cc85
Hajdúvíd H 241 Cc85
Hajkak S 34 Bu47
Hajna BY 219 Cq72
Hajnáčka SK 240 Bu84
Hajnówka PL 229 Ch75
Hajom S 101 Bf65
Hajoš H 243 Bt88
Hajredin BG 264 Cn93
Háj ve Slezsku CZ 233 Br81
Hakadal N 58 Bb60
Hákafot S 40 Bi52
Håkanbol S 69 Bi62
Håkånes N 57 As61
Håkansboda S 59 Bk61
Håkansvallen S 49 Bi56
Håkantorp S 69 Bh64
Hakarp S 69 Bi65
Håkaunet N 32 Bf50
Hakenberg D 110 Bf75
Hakenby N 58 Bd62
Hakenes N 56 Am59
Hakjala EST 208 Ce64
Hakkas S 35 Cd47
Hakkenpää FIN 62 Cd59
Häkkilä FIN 53 Cl55
Häkkilä FIN 54 Cp56
Hakkstabben N 23 Cg40
Håkmark S 42 Ca53
Håkøbotn N 22 Bs41
Hakokylä FIN 45 Cs51
Håksberg S 59 Bl60
Hålaforsen S 40 Bo54
Halahult S 73 Bl68
Håland N 56 An61
Halándri GR 287 Ch104
Halandrítsa GR 286 Cd103
Hálandsosen N 56 An62
Halapić BIH 259 Bo92
Hálastra GR 278 Cf99
Häläuceşti RO 248 Co86
Halavačy BY 224 Cj73
Halbe D 117 Bh76
Halbenrain A 242 Bm87
Hålberg S 34 Bu50
Halberton GB 97 So79
Halberstadt D 116 Bc77
Halblech D 126 Bb85
Hålchiu RO 255 Cm89
Hald DK 100 At67
Hald DK 100 Ba67
Haldarsvík FO 26 Sf56
Halden N 68 Bc62
Haldensleben D 116 Bc76
Haldern D 114 An77
Haldum DK 100 Ba68
Halen B 113 Ai77
Halenbeck-Rohlsdorf D 110 Be74
Halenkov CZ 233 Br82
Halenkovice CZ 238 Bp82
Halesowen GB 94 Sq76
Halesworth GB 95 Ad74
Hâle-Tâng S 69 Bf64
Halfing D 236 Be85
Halford GB 93 Sr76
Halhjem N 56 Al60
Halič SK 240 Bu84
Háliden S 59 Bh59
Halifax GB 84 Sr73
Haliki GR 277 Cc101
Halikko FIN 63 Cg60
Halimcy BY 219 Co73
Halinów PL 228 Cc76
Haljala EST 64 Cn62
Halkeró GR 279 Ci99
Hálki GR 292 Cq108
Halkía GR 283 Cf105
Halkiádes GR 277 Ce102
Halkida GR 284 Ch104
Halkidóna GR 277 Cf99
Halkió GR 285 Cn104
Halkirk GB 75 So63
Halkivaha FIN 63 Cg58
Halkokumpu FIN 54 Co58
Halkosaari FIN 52 Cf55
Hall H 56 Ap61
Hall S 71 Bs65
Hälla S 41 Bp53
Hälla S 70 Bl62
Halla S 70 Bl64
Halla-aho FIN 44 Cq53
Hallabro S 73 Bl68
Hällabrottet S 70 Bl62
Hallaçlı TR 281 Cr98
Hällan S 39 Bi53
Hällan S 69 Bk64
Halland GB 114 Ao79
Hallapuro FIN 53 Ci54
Hallaryd S 72 Cg58
Hällaryd S 73 Bk68
Hällåsen S 40 Bm54
Hallavaara FIN 45 Cs51
Hallbankgate GB 81 Sp71
Hällberga S 70 Bo62
Hallbergmoos D 126 Bd84
Hällbo S 60 Bo59
Hällbodarna S 59 Bg58
Hällbyhyttan S 60 Bn62
Hällbrosätern S 59 Bg58
Hamilton GB 80 Sm69
Hamétoulo GR 291 Cn110
Hamina FIN 64 Cn59
Haminalahti FIN 54 Cp57
Haminankylä FIN 63 Cl59
Haminanmäki FIN 54 Cn57
Hamitabat TR 280 Cp97
Hamkoll N 66 Ap63
Hamlagrø N 56 Al59
Hamm D 114 Aq77
Hamm D 114 Aq77
Hamma S 70 Bk63
Hammarby S 59 Bi61

Hallen S 39 Bi54
Hällen S 61 Bq59
Hallenberg D 115 As78
Hallenberg, Steinbach- D 116 Bb79
Hallencourt F 154 Ad81
Hallerndorf D 122 Bd81
Hallerud N 58 Bc61
Hallerud S 69 Bh62
Hälleparken S 48 Ap59
Hälleråker S 56 Al60
Hälle S 68 Be65
Hälleberga S 73 Bn67
Hallesaker N 56 Al60
Halhjem N 56 Al60
...

Hällåsaar
(truncated)

Härlec BG 264 Ch 93
Harlech GB 92 Sm 75
Harleston GB 95 Ac 56
Harlestone GB 94 St 76
Härlev DK 104 Be 70
Harlingen = Harns NL 106 Al 74
Harlösa S 72 Bh 69
Harlu RUS 50 Bf 57
Harmaalanranta FIN 44 Cm 54
Harmaasalo FIN 55 Ct 55
Härman RO 255 Cm 89
Harmanec SK 240 Bt 83
Harmånger S 50 Bp 57
Härmäniemi FIN 54 Cr 56
Härmänkylä FIN 45 Ct 52
Harmanli BG 274 Cm 97
Harmanlı TR 281 Cт 100
Härmänmäki FIN 44 Cr 52
Harmer GB 84 Sp 75
Harmoinen FIN 53 Cl 58
Harmsdorf D 109 Bb 73
Härna S 69 Bg 65
Harnäs S 68 Be 62
Harnes F 112 Af 80
Härnevi S 60 Bp 61
Härniçeşti RO 246 Ch 85
Härnösand S 51 Bq 55
Harns NL 106 Al 74
Harnstrup DK 100 As 68
Haro E 185 Sp 95
Haroköpio GR 286 Cd 107
Harola FIN 62 Ce 58
Haroldswick GB 77 St 59
Häromfa H 250 Bp 88
Haroué F 162 An 84
Härpe = Härkäpää FIN 64 Cm 60
Harpefoss N 48 Au 57
Harpenden GB 94 Su 77
Harplinge S 101 Bf 67
Harpstedt D 108 As 75
Harpswell GB 85 St 74
Harrachov CZ 231 Bl 79
Harrachstal A 128 Bk 83
Harrakamäki FIN 54 Cr 55
Harran N 39 Bf 51
Harre DK 100 As 67
Harreslev = Harrislee D 103 At 71
Harréville-lès-Chanteurs F 162 Am 84
Harridslev DK 100 Ba 67
Harrington GB 85 Aa 74
Harrislee D 103 At 71
Harrkjosen N 25 Cr 40
Harrogate GB 84 Sr 73
Harrow GB 95 Aa 77
Harrsjö S 40 Bm 51
Harrsjön S 40 Bl 52
Harrström FIN 52 Cc 55
Harrvik S 33 Bn 50
Härryda S 68 Be 65
Härsängen S 68 Be 63
Harsány H 240 Cb 85
Harsault F 162 An 84
Harsefeld D 109 Au 74
Hårseni RO 255 Ck 89
Hårseşti RO 265 Cx 91
Harsewinkel D 115 At 77
Harsjoen M 48 Bd 55
Harskamp NL 113 Am 76
Harsleben D 116 Bc 77
Hårşova RO 266 Cq 91
Härsovo BG 266 Co 93
Härsovo BG 266 Cp 93
Härsovo BG 272 Cg 98
Harsprånget S 34 Bu 47
Harstad N 27 Bn 43
Hårstad N 38 Bb 52
Harston GB 95 Aa 76
Harsum D 116 Au 76
Harsvik N 38 Ba 52
Harta H 243 Bt 87
Hartberg A 129 Bm 86
Hartburn GB 81 Sr 70
Härte S 50 Bp 57
Hartenholm D 103 Ba 73
Hartennes-et-Taux F 161 Ag 82
Hartenstein D 123 Bf 79
Hartevassbu N 57 Ap 61
Hartfield GB 154 Aa 78
Hartha D 117 Bf 78
Harthem am Rhein D 163 Aq 85
Härtieşti RO 265 Cl 90
Hartikansalo FIN 54 Cq 55
Hartington GB 93 Sr 74
Hartland GB 97 Sm 79
Hartlepool GB 81 Ss 71
Hartley Wintney GB 94 St 78
Hartmanice CZ 123 Bg 82
Hartmannsdorf D 117 Bf 79
Hartmannsdorf, Markt A 135 Bm 86
Hartmannshain D 115 Au 79
Hartmannshof D 122 Bd 82
Hartola FIN 53 Cn 57
Hartola FIN 64 Co 58
Hartosenpää FIN 54 Co 57
Hartum D 108 As 76
Harvaluoto FIN 62 Ce 60
Harvassdal N 32 Bi 50
Harviala FIN 63 Ck 59
Harville F 162 Am 82
Harvio FIN 55 Db 55
Harwich GB 95 Ac 77
Harworth GB 85 Ss 74
Harzgerode D 116 Bc 77
Hasanbey TR 281 Cq 100
Hasanpınar TR 280 Co 98
Hasbergen D 108 Aq 76
Hasborn D 120 Ao 80
Hasbuğa TR 281 Cq 97
Haselbach D 236 Bf 82
Haseldorf D 109 Au 73
Häselgehr A 126 Ba 86
Haselund D 103 At 71
Haselünne D 108 Ap 75
Hasenmoor D 103 Au 73
Hasfjord N 23 Ce 39
Håsjö S 50 Bn 54
Håsjøbyn S 50 Bn 54
Haskovo BG 273 Cm 97
Haslach an der Mühl A 128 Bi 83
Haslach im Kinzigtal D 124 Ar 84
Hasle CH 130 Aq 86
Hasle DK 105 Bk 70
Haslemere GB 98 St 78
Haslemoen N 58 Bd 59

Haslev DK 104 Bd 70
Haslingden GB 84 Sq 73
Hasloch D 121 At 81
Hasloh D 109 Au 73
Haslund DK 100 Ba 68
Hasmark DK 104 Ba 69
Hâşmaş RO 245 Ce 87
Haso FIN 55 Da 56
Hasparren F 176 Ss 94
Haßbergen D 109 At 75
Hasseki TR 285 Cn 103
Hassel S 50 Bo 56
Hassel (Weser) D 109 At 75
Hassela S 50 Bo 56
Hassela kyrkby S 50 Bo 56
Hasselberg D 103 Au 71
Hasselfelde D 116 Bb 77
Hasselfors S 69 Bk 62
Hasselt NL 107 An 75
Hasselt, 't B 113 Al 79
Hasselvika N 38 Au 53
Haßfurt D 121 Bb 80
Hassi FIN 53 Cl 57
Hassing DK 100 Ar 67
Håssjö S 50 Bq 55
Hässle S 69 Bh 63
Haßleben D 111 Bh 74
Hässleholm S 72 Bh 68
Hasslö S 73 Bl 68
Haßloch D 163 At 82
Hästbacka = Kolam FIN 43 Cg 53
Hästberg S 59 Bl 60
Hästbo S 60 Bl 60
Hästbo S 60 Bp 59
Haste D 109 At 76
Hästholmen FIN 64 Co 61
Hästholmen S 69 Bk 64
Hastings GB 99 Ab 79
Hästnäs S 70 Bm 62
Hästveda S 72 Bh 68
Håsum DK 100 As 67
Hasvåg N 38 Bb 52
Hasvik N 23 Ce 40
Hať UA 246 Cf 84
Hatatviçy BY 219 Cq 71
Hatě CZ 237 Bn 83
Hațeg RO 254 Cf 89
Hatežino BY 219 Cp 73
Hatfield GB 94 Su 77
Hatfield GB 95 Aa 77
Hatfield-Stainforth GB 85 Ss 73
Hatherleigh GB 97 Sm 79
Hathersage GB 84 Sr 74
Hathern GB 94 Ss 75
Hatlingsæter N 39 Bd 52
Hatsola FIN 54 Cq 57
Hattarvik FO 26 Sh 56
Hattem NL 107 An 76
Hatten D 108 Ar 74
Hatten F 120 Aq 83
Hattenhofen D 126 Bc 84
Hattersheim am Main D 120 Ar 80
Hattevik N 38 As 54
Hattfjelldal N 32 Bi 49
Hatting DK 100 Au 69
Hattingen D 114 Ap 78
Hatton GB 84 Sr 75
Hatton GB 93 Sr 76
Hattorf D 109 Bb 76
Hattorf am Harz D 116 Ba 77
Hattstedt D 103 At 71
Hattula FIN 63 Ci 58
Hattusaari FIN 45 Cu 54
Hattuselkonen FIN 45 Da 53
Hattuvaara FIN 45 Cs 50
Hattuvaara FIN 55 Dc 55
Hattvik N 36 Ba 52
Hatu EST 209 Ch 62
Hatulanmäki FIN 44 Cp 53
Hätuna S 60 Bq 61
Hatunkylä FIN 45 Db 54
Hatvan H 244 Bu 85
Hatvanpuszta H 243 Bs 87
Hatzbach D 115 At 79
Hatzfeld (Eder) D 115 As 79
Hatzis GR 286 Cd 106
Hau, Bedburg- D 114 An 77
Haubourdin F 153 Af 79
Haudivillers F 155 Ae 82
Hauenstein D 120 Aq 82
Haugan N 38 Bb 53
Haugastøl N 42 Aq 59
Hauge N 66 An 64
Hauge N 68 Bb 62
Haugen N 28 Br 43
Haugen N 46 Am 57
Haugen N 47 At 55
Haugen N 62 Ap 57
Haugesund N 56 Al 62
Haugetveit N 67 Aq 63
Haugfoss N 58 Au 61
Hauggrend N 57 At 62
Haugh of Urr GB 80 Sn 71
Haughom N 66 Ao 63
Haughton GB 93 Sq 75
Haugland N 32 Bg 48
Haugnes N 27 Bn 42
Haugsdorf A 129 Bn 83
Haugseter N 47 At 58
Haugseter N 58 Ao 59
Haugsetvollen N 48 Bb 56
Haugsjåsund N 67 As 63
Haugstøl N 57 As 61
Hauho FIN 63 Ck 58
Hauhuu FIN 53 Cn 56
Haúja BY 218 Cm 73
Haúkå N 46 Al 57
Haukadalur IS 20 Qk 26
Haukanmaa FIN 53 Cm 56
Haukela FIN 45 Cq 52
Haukelgrend N 57 Aq 61
Haukelisæter N 56 Ap 61
Haukelister N 56 Ao 61
Haukijärvi FIN 52 Cg 57
Haukipudas FIN 36 Cl 50
Haukivaara FIN. 55 Db 55
Haukivuori FIN 54 Cp 56
Hauklappi FIN 54 Cr 58
Haukom N 67 Ar 63
Haunetal D 115 Au 79

Haunia FIN 52 Ce 57
Haunstetten D 126 Bb 84
Haurida S 69 Bk 65
Haus N 56 Al 60
Hausach D 163 Ar 84
Hausen D 122 Bd 82
Hausen D 122 Be 83
Hausham D 127 Bd 85
Hausjärvi FIN 63 Ck 59
Hausmannstätten A 135 Bm 87
Hausstette D 108 Ar 75
Haustreisa N 32 Bg 49
Hausvik N 66 Ap 64
Hauswurz D 115 At 80
Hautajärvi FIN 37 Ct 47
Hautakylä FIN 44 Cr 52
Hautakylä FIN 53 Ci 55
Haut-Asco F 142 As 96
Hautefort F 171 Ac 90
Hauteluce F 174 Ao 89
Haute-Nendaz CH 130 Ap 88
Hauterives F 173 Al 90
Hautes-Rivière, Les F 156 Ak 81
Hauteville-Lompnes F 173 Am 89
Hautjärvi FIN 63 Cl 59
Hautmont F 156 Ah 80
Hauts-de-Bienne F 169 An 87
Hauville F 160 Ab 82
Hauzenberg D 127 Bh 83
Havaj SK 241 Cd 82
Havant GB 98 St 79
Havâri GR 286 Cc 105
Håvârna RO 248 Cd 84
Håvberget S 59 Bk 60
Havbro DK 100 At 67
Havdåta GR 282 Ca 104
Havdhem S 71 Br 66
Havelange B 113 Al 80
Havelberg D 110 Be 75
Havelsee D 110 Be 76
Havelte NL 107 An 75
Håven S 49 Bf 56
Havenburt NL 106 Al 76
Haverdal S 101 Bf 67
Haverdalssetra N 47 Au 56
Haverfordwest GB 91 Sl 77
Haverhill GB 95 Aa 76
Håverö S 49 Bl 56
Håverö S 61 Bs 60
Håverödal S 61 Bs 60
Haversin F 156 Al 80
Haverslev DK 100 At 66
Håverud S 68 Bc 63
Havetoftloit D 103 Au 71
Havířov CZ 233 Br 81
Havixbeck D 107 Ap 77
Hâvla S 70 Bm 63
Havna N 38 Bc 54
Havnbjerg DK 103 Au 70
Havndal DK 100 Ba 67
Havnebyen DK 101 Bc 69
Havnemark DK 101 Bb 69
Havnsø DK 101 Bc 69
Havola FIN 64 Cq 58
Havoysund N 24 Ck 38
Håvra S 50 Bn 57
Havran CZ 118 Bi 80
Havre, Le F 159 Aa 81
Havre-Antifer, Port pétrolier du F 159 Aa 81
Havrvig DK 100 Ar 69
Havsa TR 280 Co 97
Havsjön S 59 Bk 61
Havsnäs S 40 Bm 52
Havstenssund S 68 Bc 63
Havtorsbygget S 49 Bg 57
Havtvik N 36 Ba 52
Havumäki FIN 54 Cn 57
Hawarden GB 93 Sq 74
Hawes GB 81 Sq 72
Hawick GB 79 Sp 70
Hawkhurst GB 154 Ab 78
Hawkshead GB 81 Sp 72
Haworth GB 84 Sr 73
Hawser GB 85 St 72
Haxby GB 85 Ss 72
Haxey GB 85 St 74
Hayange F 162 An 82
Haydariye TR 281 Ct 99
Haydarlı TR 289 Cq 105
Haydon Bridge GB 81 Sq 71
Haye-du-Theil, la F 160 Ab 82
Haye-Malherbe, la F 160 Ac 82
Haye-Pesnel, la F 159 Ss 83
Häyhtiönmaa FIN 52 Ce 58
Hayingen D 125 At 84
Hayle GB 96 Sk 80
Hay-on-Wye GB 93 So 76
Hayrabolu TR 280 Cp 98
Hayriye TR 281 Ct 99
Haywards Heath GB 154 Su 78
Haza del Lino E 205 So 107
Hazebrouck F 155 Af 79
Hazel Grove GB 84 Sq 74
Hazhoù = Hédé F 158 Sr 84
Hazłach PL 233 Bs 81
Hažlín SK 234 Cc 82
Hazlov CZ 122 Be 80
Hažova RO 219 Co 72
Heacham GB 85 Aa 75
Headcorn GB 154 Ab 78
Headford IRL 86 Sb 74
Heanor GB 93 Ss 74
Heath GB 95 Au 74
Heathfield GB 154 Aa 79
Hebden Bridge GB 84 Sq 73
Hebel D 115 At 78
Heber D 109 Au 74
Heberg S 101 Bf 67
Hebnes N 66 Am 62
Heby S 60 Bo 61
Héches F 177 Aa 94
Hechingen D 125 As 84
Hecho (Echo) E 176 St 95
Hechtel-Eksel B 156 Al 78
Hechthausen D 109 At 74
Heckelberg-Brunow D 225 Bh 75
Heckington GB 85 Su 75
Hecklingen F 115 Bd 77
Heda S 69 Bk 64
Hedal N 57 Au 59

Hedalen S 68 Be 62
Hedared S 69 Bf 65
Hedås S 59 Bh 61
Hedberg S 34 Bs 50
Hedby S 59 Bk 59
Hedbyn S 60 Bl 61
Heddal N 57 At 61
Hedderen N 66 Ap 63
Hédé F 158 Sr 84
Hede S 49 Bg 56
Hede S 60 Bd 60
Hede S 68 Bd 63
Hedehusene DK 104 Be 69
Hedekas S 68 Bd 63
Hedemora S 60 Bm 60
Hedemünden D 115 Au 78
Heden DK 103 Ba 70
Heden S 49 Bf 57
Heden S 59 Bi 58
Heden S 59 Bl 58
Heden S 59 Bl 59
Hedenäset S 35 Ch 48
Hedensted DK 100 Au 69
Hedersleben D 116 Bc 77
Hedesunda S 60 Bp 60
Hedeviken S 49 Bh 56
Hedfors S 35 Cb 50
Hedlunda S 41 Bs 51
Hednedalsheber N 57 Ap 59
Hedon GB 85 Su 73
Hedrum S 50 Bm 57
Hedtorp S 60 Bp 61
Hedwiżyn PL 235 Cf 79
Hee DK 100 Ar 68
Heede D 107 Ap 75
Heek D 114 Ap 76
Heel NL 114 Am 78
Heemsen D 109 At 75
Heemskerk NL 106 Ak 75
Heemstede NL 106 Ak 76
Heer N 58 Bd 61
Heerde NL 107 An 76
Heerenberg, 's- NL 107 An 77
Heerenveen = It Hearrenfean NL 107 Am 75
Heerhugowaard NL 106 Ak 75
Heerlen NL 114 Am 79
Heers B 113 Al 79
Heerstedt D 108 As 74
Hesch NL 113 Am 77
Heeslingen D 109 At 74
Heeswijk-Dinther NL 113 Al 77
Heeten NL 107 An 76
Heeze NL 113 Am 78
Hegge N 42 Ag 58
Hegge N 57 At 58
Heggedal N 58 Ba 61
Heggem N 47 Aq 55
Heggem N 47 At 54
Heggenes N 57 At 58
Heggeriset N 48 Be 57
Heggra bygda N 46 Ak 57
Heggland N 39 Au 52
Heggland N 67 At 62
Heggvoll N 48 Ba 55
Heglesvolle N 39 Bd 53
Hegra N 38 Bc 54
Hegset N 48 Bc 54
Hegsetvoll N 48 Bc 55
Hegyeshalom N 129 Bp 85
Hegyközség H 242 Bo 86
Hehlen D 115 At 77
Hehlingen D 110 Bb 76
Heia N 28 Bt 42
Heia N 39 Be 52
Heidal N 47 At 57
Heide D 103 At 72
Heideck D 122 Bc 82
Heidelberg D 120 As 82
Heidelberger Hütte CH 132 Ba 87
Heiden CH 125 Au 86
Heiden D 107 Ao 77
Heiden D 115 As 77
Heidenau D 109 Au 74
Heidenau D 118 Bh 79
Heidenheim an der Brenz D 125 Ba 82
Heidenreichstein A 237 Bl 83
Heidenrod D 120 Aq 80
Heidersheim am Rhein D 120 Ar 81
Heidmühlen D 103 Au 73
Heidolsheim F 162 Aq 84
Heigenbrücken D 121 At 80
Heikendorf D 103 Ba 72
Heikkilä FIN 37 Cr 49
Heikkilä FIN 37 Cu 49
Heikkilä FIN 62 Ce 58
Heikkisenvaara FIN 45 Ct 51
Heikkurila FIN 54 Cr 57
Heikola FIN 62 Cd 59
Heilbad Heiligenstadt D 115 Ba 78
Heilbronn D 122 Bb 82
Heiligenblut am Großglockner A 133 Bf 86
Heiligendamm D 104 Bd 72
Heiligenfelde D 108 As 75
Heiligenfelde D 110 Bc 75
Heiligengrabe D 110 Be 74
Heiligenhafen D 104 Bb 72
Heiligenhaus D 114 Ao 78
Heiligenkreuz A 129 Bn 84
Heiligenkreuz am Waasen A 135 Bm 87
Heiligenkreuz im Lafnitztal A 135 Bn 87
Heiligenstadt in Oberfranken D 122 Bc 81
Heiligkreuzsteinach D 120 As 82
Heiloo NL 106 Ak 75
Heilsbronn D 122 Bb 82
Heiltz-le-Maurupt F 162 Ak 83
Heimbach D 119 An 79
Heimboldshausen D 116 Au 79
Heimburg D 116 Bb 77
Heimenkirch D 125 Au 85
Heimertingen D 125 Ba 84
Heimsheim D 120 As 83
Heim-sjoen N 38 At 54
Heimsnes N 39 Be 51
Heimste Lundadalsetra N 47 Ar 57

Heimtali EST 209 Cm 64
Heinade D 116 Au 77
Heinäjoki FIN 63 Ck 59
Heinäkulma FIN 53 Ck 57
Heinämaa FIN 64 Cn 59
Heinämaankulma FIN 63 Ch 59
Heinäperä FIN 44 Co 53
Heinässuo FIN 63 Cg 59
Heinästö FIN 52 Cd 57
Heinävaara FIN 55 Cu 55
Heinävaara FIN 55 Da 55
Heinävesi FIN 54 Cs 56
Heinebach D 115 Au 78
Heinersdorf D 111 Bi 76
Heinersreuth D 122 Bd 81
Heinfels A 133 Be 87
Heinijoki FIN 62 Ce 59
Heinikki FIN 63 Ck 60
Heinlax = Heinlahti FIN 64 Co 60
Heino NL 107 An 76
Heinola FIN 64 Cn 58
Heinolan maalaiskunnat FIN 54 Cn 58
Heinoniemi FIN 55 Cu 56
Heinoo FIN 52 Cf 58
Heinsberg D 114 An 78
Heinsberg D 115 Au 78
Heintaival FIN 54 Cs 55
Heiskalankylä FIN 53 Cj 55
Heist, Knokke- B 112 Ag 78
Heistad N 67 Au 62
Heiste EST 208 Cf 63
Heist-op-den-Berg B 156 Ak 78
Heitersheim D 163 Aq 85
Heiterwang A 126 Bb 86
Heituinlahti FIN 64 Cq 58
Hejde S 71 Br 66
Hejdeby S 71 Br 65
Hejlsminde DK 103 Au 70
Hejnice CZ 118 Bl 79
Hejnsvig DK 100 As 69
Hejnum S 71 Br 65
Hejőbába H 240 Cb 85
Hejsager DK 103 Au 70
Hekal AL 276 Bu 99
Hekeren S 49 Bf 55
Hel PL 222 Bs 71
Helagsstugorna S 49 Bf 55
Helbra D 116 Bc 77
Helden D 114 Aq 78
Helden D 113 Au 78
Heldenstein D 127 Be 84
Helder, Den NL 106 Ak 75
Heldrungen D 116 Bc 78
Helechal E 198 Sk 103
Helechosa E 198 Sl 102
Helegiu RO 256 Co 87
Helen's Bay GB 80 Si 71
Helensburgh GB 80 Sl 68
Heleşteni RO 248 Co 86
Hélette F 176 Ss 94
Helfenberg A 128 Bi 83
Helfendorf = Großhelfendorf D 126 Bd 85
Helgådalen N 39 Bd 53
Helgatun N 56 An 59
Helgenäs S 70 Bo 65
Helgenes N 27 Bl 43
Helgeroa-Nevlunghavn N 68 Au 63
Helgeset N 57 Ar 59
Helgesta S 70 Bo 62
Helgja N 67 At 62
Helgoland D 102 Aq 72
Helgøy N 22 Bt 40
Helgum S 40 Bp 54
Helgum S 50 Bo 54
Helidónio GR 282 Cd 105
Heligfjäll S 40 Bn 51
Hejelund S 68 Be 62
Heljulja RUS 55 Db 57
Hell N 38 Bb 54
Hella IS 20 Qk 27
Hella N 56 Ao 58
Hellamaa EST 208 Cf 63
Helland N 27 Bn 44
Helland N 38 As 54
Helland N 46 Al 56
Helland N 56 Am 62
Helldalsmo N 67 As 63
Helle N 27 Bk 44
Helle N 66 An 63
Helle N 67 Aq 62
Hellebæk DK 101 Bf 68
Hellebekksetrene N 57 At 59
Helleberg N 48 Au 58
Helleberg N 57 At 61
Hellefeld D 115 Ar 78
Hellefjord N 23 Cg 39
Helleland N 66 An 63
Hellendoorn NL 107 An 76
Hellendorf D 118 Bh 79
Hellenthal D 114 An 80
Helleren N 27 Bp 43
Hellesøy N 56 Ak 58
Hellestad DK 104 Be 70
Hellesylt N 46 Ao 56
Hellevad D 103 At 70
Hellevik N 46 Al 58
Helleville F 158 Sr 81
Helligskogen N 23 Cd 42
Helligvær N 26 Bh 44
Hellimer F 119 Ao 83
Hellín E 200 Sr 103
Hellissandur IS 20 Qg 26
Hellmonsödt A 237 Bk 84
Hellsö AX 62 Cb 61
Helmond NL 113 Am 78

Helmsdale GB 75 Sn 64
Helmsley GB 85 Ss 72
Helmstedt D 110 Bb 76
Helnæs By DK 103 Ba 70
Helpfau-Uttendorf A 128 Bg 84
Helppi FIN 30 Ck 46
Helpup D 115 As 77
Helsa D 115 Au 78
Helsby GB 84 Sp 74
Helshan AL 270 Ca 96
Helsingborg S 72 Bf 68
Helsingby S 52 Cd 54
Helsinge DK 101 Bf 68
Helsingfors = Helsinki FIN 63 Ck 60
Helsingør DK 101 Bf 68
Helsinki FIN 62 Cc 59
Helsinki FIN 63 Ck 60
Helstadløkka N 39 Bf 50
Helston GB 96 Sk 80
Heltborg DK 100 Ar 67
Heltermaa EST 209 Cg 63
Helvesiek D 109 At 74
Helvik N 38 Bb 52
Helvoirt NL 113 Al 77
Hem DK 100 As 67
Hemau D 122 Bd 82
Hemberg CH 125 At 86
Hemden D 107 Ao 77
Hemdingen D 109 Au 73
Hemeius RO 256 Co 87
Hemel Hempstead GB 94 Su 77
Hemer D 114 Aq 78
Hemfjällstangen S 59 Bg 58
Hemiksem B 156 Ak 78
Heming F 124 Ao 83
Hemingbrough GB 85 St 73
Hemm TR 280 Co 99
Hemling S 41 Bs 53
Hemlinge S 60 Bn 61
Hemmelte D 108 Aq 75
Hemmern D 115 Ar 77
Hemmet DK 100 Ar 69
Hemmingen D 109 Au 76
Hemmingen S 41 Bu 51
Hemmingsjord N 22 Br 42
Hemmingsmark S 35 Cc 50
Hemmingstedt D 103 At 72
Hemmoor D 109 At 73
Hemmonranta FIN 54 Cr 55
Hemne N 38 At 54
Hemnes N 58 Bc 61
Hemnesberget N 32 Bh 48
Hempstead GB 95 Aa 76
Hemsbach D 120 As 81
Hemsby GB 95 Ad 75
Hemse S 71 Br 66
Hemsedal N 57 As 59
Hemsjö S 50 Bm 55
Hemsjö S 72 Bk 68
Hemslingen D 109 Au 74
Hemsö S 51 Br 55
Hemstedt D 110 Bc 75
Hemsworth GB 85 Ss 73
Hemyock GB 97 So 79
Hen N 47 Aq 55
Hen N 58 Bd 60
Henán S 68 Bd 64
Henarejos E 194 Ss 101
Henbont = Hennebont F 164 So 85
Hencida H 245 Cd 86
Henclová SK 240 Cb 83
Henda N 47 Ap 54
Hendaye F 186 Sr 94
Hendungen D 116 Ba 80
Henfield GB 99 Su 79
Heng, Postbauer- D 122 Bc 82
Hengelo NL 107 Ao 76
Hengelo NL 114 Ao 76
Hengersberg D 236 Bg 83
Hengstdijk NL 112 Ai 77
Henley GB 93 Sq 76
Henley-in-Arden GB 93 Sr 76
Henley-on-Thames GB 98 St 77
Henlow GB 94 Su 76
Hennan S 50 Bm 56
Henndorf am Wallersee A 236 Bg 85
Henne DK 100 Ar 69
Henneberg D 116 Ba 80
Hennebont F 164 So 85
Hennef (Sieg) D 114 Aq 79
Hennen D 114 Aq 78
Henne Strand DK 100 Ar 69
Hennezel F 162 An 84
Hennickendorf D 117 Bg 76
Hennickendorf D 225 Bh 75
Hennigsdorf D 111 Bg 75
Henningen D 110 Bb 75
Henningskälen S 40 Bl 53
Hennøystranda N 46 Al 57
Hennseid N 67 At 62
Hennstedt D 103 At 72
Hennstedt D 103 Au 72
Hénonville F 160 Ad 82
Henrichemont F 167 Af 86
Henriksdal FIN 52 Cc 56
Henriksfjäll S 33 Bm 50
Henryków PL 232 Bp 79
Henrysin PL 229 Cg 78
Henstedt-Ulzburg D 109 Au 73
Hentula FIN 54 Cr 58
Henvälen S 49 Bg 55
Heogan GB 77 Sa 60
Hepberg D 122 Bd 82
Hepohyli FIN 64 Cp 58
Hepojoki FIN 62 Cf 60
Heppendorf D 114 Ao 79
Heppenheim (Bergstraße) D 120 As 81
Heradsbygd N 58 Bd 59
Herajoki FIN 55 Cu 54
Herajoki FIN 63 Ck 59
Herakulma FIN 53 Cl 57
Herand N 56 An 60
Heraniemi FIN 55 Cu 54
Heras de la Peña,Las E 184 Sl 95
Herăşti RO 266 Cn 92
Herbault F 166 Ac 85
Herbergement,L' F 165 St 87
Herbern D 114 Aq 77
Herbertingen D 125 At 84

Herbertstown IRL 90 Sd 75
Herbes E 182 Sd 94
Herbeumont B 156 Al 81
Herbignac F 164 Sq 86
Herbitzheim F 163 Ap 82
Herbolzheim D 121 Ba 81
Herbolzheim D 124 Aq 84
Herborn D 115 Ar 79
Herbrandston GB 91 Sk 77
Herbsleben D 116 Bb 78
Herbstein D 121 At 79
Herbsthausen D 121 Au 82
Herby PL 233 Bs 79
Herca UA 247 Cn 84
Herceg Novi MNE 269 Bs 96
Hercegovac HR 250 Bp 89
Hercegszántó H 244 Bs 89
Herculian RO 255 Cm 88
Herdalseter N 47 Ap 56
Herdecke D 114 Ap 78
Herderen B 156 Am 79
Herdorf D 114 Aq 79
Herdwangen-Schönach D 125 At 85
Heréchou F 187 Ab 93
Hereford GB 93 Sp 76
Herefoss N 67 Ar 63
Herencia E 199 So 102
Herencsény H 240 Bt 85
Herend H 243 Bq 86
Herent B 113 Ak 79
Herentals B 156 Ak 78
Herenthout B 156 Ak 78
Herépian F 178 Ag 93
Herfølge DK 104 Be 70
Herford D 115 As 76
Herguijuela, La E 192 Sk 100
Héric F 164 Sr 86
Hércourt F 169 Ao 85
Héricourt-en-Caux F 154 Ab 81
Hérie-la-Viéville, La F 155 Ah 81
Hérimoncourt F 124 Ao 86
Heringen D 116 Bb 78
Heringen (Werra) D 115 Ba 79
Heringhausen D 115 As 78
Heringsdorf D 105 Bi 73
Heringsdorf D 105 Bi 73
Herisau CH 125 At 86
Hérisson F 167 At 87
Herjangen N 28 Bp 43
Herk-de-Stad B 113 Al 79
Herlany SK 241 Cc 83
Herlev DK 101 Bf 69
Herlies F 155 Af 79
Herlufmagle DK 104 Bd 70
Hermagor A 134 Bg 87
Hermance CH 169 An 88
Hermannsburg D 109 Ba 75
Heřmanov CZ 232 Bn 82
Heřmanova Huť CZ 230 Bg 81
Heřmanovice CZ 232 Bp 80
Hermanovský BY CZ 70
Hermanstolen N 57 At 59
Hermanstorp S 73 Bm 67
Hermansverk N 56 Ao 58
Heřmanův Městec CZ 231 Bm 81
Hermé F 161 Ag 84
Hérmedes de Cerrato E 185 Sm 97
Hermenault,L' F 165 St 87
Herment F 172 Af 89
Hermeskeil D 120 Ao 81
Hermida, La E 184 Sl 94
Hermisende E 183 Sg 97
Hermitage GB 81 Sp 70
Hermitage,L' F 158 Sr 84
Hermites, Les F 166 Ab 85
Hermsdorf in Thüringen D 230 Bd 79
Hermunen FIN 64 Cp 58
Hernádkércs H 241 Cc 84
Hernádnémeti H 242 Cb 85
Hernani E 186 Sr 94
Hernansancho E 192 Sl 99
Herne D 114 Ap 77
Herne Bay GB 95 Ac 77
Herning DK 100 As 68
Heroldsbach D 121 Bc 81
Heroldsberg D 122 Bc 81
Heroldstatt D 125 Au 84
Herongen D 113 An 78
Herónia GR 283 Cf 104
Hérouville-Saint-Clair F 159 Su 82
Hérouvillette F 159 Su 82
Herøya N 46 Ao 62
Herpf D 121 Ba 79
Herradura, La E 205 Sn 107
Herråkra S 73 Bl 67
Herrala FIN 63 Cl 59
Herralanvaara FIN 45 Cu 54
Herräng S 61 Bs 60
Herraskylä FIN 53 Ch 56
Herre N 67 Au 62
Herrenberg D 125 As 83
Herrera E 204 Sl 106
Herrera de Alcántara E 197 Sf 101
Herrera del Duque E 198 Sk 102
Herrera de los Navarros E 194 Ss 98
Herrera de Pisuerga E 185 Sm 95
Herrère F 187 St 94
Herrerías, Las E 203 Sf 105
Herreros de Suso E 192 Sk 99
Herreruela E 197 Sg 102
Herreruela de Castillería E 185 Sm 95
Herrestad S 68 Bd 64
Herrested DK 103 Bb 70
Herriard GB 98 St 78
Herrieden D 122 Ba 82
Herrischried D 169 Ar 85
Herrljunga S 69 Bg 64
Herrnhut D 231 Bk 78
Herrnsdorf D 121 Bb 81
Herrö S 49 Bi 56
Herrsching am Ammersee D 126 Bc 85
Herrup DK 100 As 68
Herrvik S 71 Bs 66
Hersby F 167 At 86
Herschbach D 120 Aq 79

Herscheid D 114 Aq78
Herselt B 156 Ak78
Herset N 32 Bg48
Hersin-Coupigny F 112 Af80
Hersjoseter N 58 Bc59
Hérso GR 277 Cf98
Herstad N 46 Am57
Herstad N 58 Ba61
Herstadberg S 70 Bn63
Herstal B 156 Am79
Herstmonceux GB 94 Aa79
Hersvik N 56 Ak58
Hersztupowo PL 226 Bo77
Herte S 50 Bn58
Herten D 114 Aq77
Hertford GB 94 Su77
Herticë RKS 263 Cc95
Hertogenbosch, 's- NL 113 Al77
Hertsänger S 42 Cc52
Hertsjö S 50 Bn58
Hervás E 192 Si100
Hervassbu N 47 Aq57
Herve B 119 Am79
Hervès = Herbes E 182 Sd94
Hervik N 66 Am62
Herxheim bei Landau/Pfalz D 120 Ar82
Herzberg (Elster) D 117 Bg77
Herzberg (Mark) D 110 Bf75
Herzberg am Harz D 116 Ba77
Herzebrock-Clarholz D 115 Ar77
Herzfeld D 115 Ar77
Herzfelde D 111 Bh76
Herzhorn D 109 At73
Herzlake D 107 Aq75
Herzogenaurach D 121 Bb81
Herzogenbuchsee CH 169 Aq86
Herzogenburg A 237 Bm84
Herzogenrath D 113 An79
Herzsprung D 110 Be74
Hesdin F 155 Ae80
Hesedorf D 109 At74
Hesel D 107 Aq74
Hesepe D 108 Aq76
Hêsingue F 169 Ag85
Hesjeberg N 28 Bg43
Heskem D 115 As79
Hesnæs DK 104 Be71
Hesperange L 162 An81
Heßdorf D 122 Bb81
Hesselbjerg DK 100 As67
Hessen D 116 Bb76
Hesseng N 25 Cu41
Hessfjord N 22 Bt41
Hessisch Lichtenau D 115 Au78
Hessisch Oldendorf D 115 At76
Heßlingen D 115 At76
Hesstun N 32 Be49
Hessvik N 56 An60
Hest N 56 Am58
Hestad N 46 Am58
Hestenesøyri N 46 Am57
Hesteyri IS 20 Qh24
Hestra S 69 Bh66
Hestra S 70 Bl65
Hestur FO 26 Sg57
Hestvik N 46 Al60
Hestvika N 38 At53
Heswall GB 84 So74
Het Bildt NL 107 Am74
Hetekylä FIN 36 Co50
Hetényegyháza H 244 Bu87
Hetes H 251 Bg88
Hetlenes N 56 Al60
Hetlevik N 56 Al60
Hettange-Grande F 162 An82
Hettenleidelheim D 163 Ar81
Hetton-le-Hole GB 81 Ss71
Hettstedt D 116 Bd77
Hetzbach D 120 As81
Hetzerath D 119 Ao81
Hetzwege D 109 At74
Heubach D 115 Au80
Heubach D 126 Ba83
Heuchelheim D 120 As79
Heuchin F 112 Ae80
Heudeber D 116 Bb77
Heugh GB 81 Sr70
Heugueville-sur-Sienne F 158 Sr82
Heumen NL 114 Am77
Heuqueville F 160 Ac82
Heusden-Zolder B 156 Al78
Heusenstamm D 120 As80
Heustreu D 121 Ba80
Heusweiler D 120 Ao79
Heveningham GB 95 Ac76
Heves H 244 Ca85
Héviz H 242 Bp87
Hevlín CZ 238 Bn83
Hevonlahti FIN 54 Cs56
Hevosoja FIN 63 Ci59
Hexenagger D 122 Bd83
Hexham GB 81 Sq71
Heybeli TR 281 Ct99
Heyrieux F 173 Al89
Heysham GB 84 Sp72
Heytesbury GB 94 Sq78
Heywood GB 84 Sr72
Hibuličy BY 224 Ch73
Hida RO 277 Cf88
Hidas H 243 Br88
Hidasnémeti H 241 Cc83
Hiddenhausen D 115 As76
Hiddensee, Insel D 105 Bg71
Hidişelu de Sus RO 245 Ce87
Hidry BY 229 Ci75
Hidsnes N 46 Am56
Hieflau A 188 Bk85
Hiekkala FIN 53 Cm55
Hiendelaencina E 193 So98
Hierden NL 107 Am76
Hiersac F 170 Aa89
Hietajoki FIN 31 Cp46
Hietakylä FIN 54 Cq56
Hietama FIN 53 Cm55
Hietana FIN 64 Cn59
Hietanen FIN 29 Ch46
Hietanen FIN 54 Cp57
Hietaniemi FIN 54 Co58
Hietapera FIN 45 Ct52
Hietoinen FIN 63 Ci59
Highampton GB 97 Sm79
High Bentham GB 84 Sp72

Highbridge GB 97 Sp78
Highciere GB 94 Ss78
High Ercall GB 93 Sp75
Highgreen Manor GB 81 Sq70
High Hesket GB 81 Sp71
High Lane GB 93 Sq76
Highley GB 93 Sq76
Hightae GB 81 So70
Highworth GB 98 Sr77
High Wycombe GB 98 St77
Higuera de Arjona E 199 Si105
Higuera de Calatrava E 205 Sm105
Higuera de las Dueñas E 192 Sl100
Higuera de la Serena E 198 Si103
Higuera de la Sierra E 203 Sh105
Higuera de Llerena E 198 Sl104
Higuera del Duque E 198 Sk104
Higuera la Real E 197 Sg104
Higueruela E 201 Ss103
Higueruelas E 201 St101
Hiidenkylä FIN 44 Cm53
Hiidenlahti FIN 54 Cr55
Hiirikylä FIN 45 Cs53
Hiirola FIN 54 Cp57
Hiisijärvi FIN 45 Cs52
Hiismäki FIN 54 Cp57
Hiitelä FIN 64 Cm59
Hiittinen = Hitis FIN 62 Cf61
Hijar E 195 Su98
Hijče UA 235 Ch80
Hijosa de Boedo E 185 Sm96
Hijtola RUS 65 Cu58
Hikiä FIN 63 Ck59
Hikolaevo BG 274 Cn95
Hila FIN 63 Ci60
Hilborough GB 95 Ab75
Hilchenbach D 115 Ar79
Hildal N 56 Ao60
Hildburghausen D 116 Bb80
Hilden D 114 Ao78
Hilders D 115 Ba79
Hildesheim D 116 Au76
Hildisrieden CH 130 Ar86
Hilgermissen D 109 At75
Hilgertshausen-Tandern D 126 Bc84
Hiliódendro GR 277 Cc100
Hiliomódi GR 287 Cd105
Hilişeu-Horia RO 247 Cn85
Hillared S 69 Bg65
Hille D 108 As76
Hille S 60 Bp59
Hillegom NL 106 Ak76
Hillerød DK 101 Be69
Hillersboda S 60 Bm59
Hillerse S 60 Bm59
Hillerslev DK 100 As66
Hillerstorp S 70 Bl65
Hilleshamn N 28 Bg43
Hilleshøg S 60 Bq62
Hillesley GB 97 Sq77
Hillesøy N 22 Br41
Hillestad N 46 Ap58
Hillestad N 58 Ba61
Hillested DK 104 Bc71
Hililä FIN 43 Ch52
Hillingdon GB 98 St77
Hillington GB 85 Ab75
Hillion F 158 Sp83
Hillmersdorf D 118 Bg77
Hillo FIN 64 Cp59
Hillosensalmi FIN 64 Co58
Hillsand S 40 Bl52
Hillsborough GB 83 Sh72
Hillside GB 81 Ss72
Hillswick GB 77 Ss60
Hilltown GB 83 Sh72
Hilpertsau D 125 Ar83
Hiltenfingen D 126 Bb84
Hiiter am Teutoburger Wald D 115 Ar76
Hilton GB 93 Sq75
Hiltonen FIN 37 Cu49
Hiltpoltstein D 122 Bc81
Hiltrup D 107 Aq77
Hiltula FIN 54 Cr57
Hitulanlahti FIN 54 Cq55
Hilvarenbeek NL 113 Al78
Hilversum NL 106 Al76
Hilzingen D 125 As85
Himalanpohja FIN 54 Cp58
Himalansaari FIN 54 Cq58
Himanka FIN 43 Ch52
Himankakylä FIN 43 Ch52
Himarë AL 276 Bu100
Himberg A 238 Bn84
Himbergen D 109 Bb74
Himesháza H 243 Bs88
Himmelberg A 134 Bi87
Himmelkron D 122 Bd80
Himmelpforten D 109 At73
Himmeta S 60 Bm62
Himöd H 242 Bp85
Hincǎuti MD 260 Cp84
Hinceşti MD 249 Cs87
Hinckley GB 93 Ss75
Hindås S 68 Be65
Hindeloopen NL 106 Al75
Hindenburg D 110 Bd75
Hindhår N = Hinthaara FIN 63 Ci60
Hindhead GB 98 St78
Hindnes N 56 Al59
Hindrem N 38 Ba52
Hindsted DK 100 Ba66
Hingham GB 95 Ab75
Hinglé, Le F 158 Sq84
Hinka GR 276 Cb101
Hinnerjoki FIN 62 Cd59
Hinnerup DK 100 Ba68
Hinneryd S 72 Bi67
Hinojal E 197 Sh101
Hinojar E 206 Su105
Hinojares E 206 So105

Hinojos E 203 Sh106
Hinojosa de Duero E 191 Sg99
Hinojosa de la Sierra E 186 Sp97
Hinojosa del Duque E 198 Sk104
Hinojosa del Valle E 198 Sl104
Hinojosas de Calatrava E 199 Sm103
Hinojosos, Los E 200 Sp101
Hinova RO 263 Cf91
Hinrichshagen D 104 Be72
Hinsala FIN 53 Ch58
Hinstock GB 84 Sq75
Hinte D 108 Ap74
Hinterberg CH 131 Au87
Hinterbichl A 133 Be86
Hinterglemm, Saalbach- A 127 Bf86
Hinterhermsdorf D 231 Bh79
Hinterhornbach A 126 Ba86
Hinterriß A 126 Bc86
Hinterschmiding D 127 Bh83
Hintersee A 128 Bg85
Hintersee D 111 Bl73
Hinterstoder A 128 Bi85
Hintertux A 132 Bd86
Hinterweidenthal D 120 Aq82
Hinterweißenbach A 128 Bi83
Hinthaara FIN 63 Ci60
Hinton GB 98 Sr79
Hinwil CH 125 As86
Hinx F 176 St93
Hióna GR 286 Cd104
Hios GR 285 Ci104
Hippach A 127 Bd86
Hippolytushoef NL 106 Ak75
Hipstedt D 108 As74
Hîrbovât MD 249 Ct87
Hîrcêşti MD 248 Cs86
Hird H 251 Br88
Hirmula FIN 36 Ck49
Hirne UA 235 Ch82
Hiroviči BY 219 Cq70
Hirschaid D 121 Bc81
Hirschau D 236 Bd81
Hirschbach D 121 Bb79
Hirschbach D 128 Bg84
Hirschberg D 115 Ar78
Hirschberg D 116 Bd80
Hirschhorn (Neckar) D 120 As82
Hirschwang an der Rax A 129 Bm85
Hirsjärvi FIN 44 Cn51
Hirsilä FIN 53 Ci57
Hirsingue F 169 Ag85
Hirsjärvi FIN 63 Ch59
Hirške UA 235 Ch82
Hirson F 155 Ai81
Hirtolahti FIN 53 Ck57
Hirtshals DK 67 Au65
Hirtzfelden F 163 Ap85
Hirvaanmäki FIN 53 Cm55
Hirvas FIN 36 Cl48
Hirvaskylä FIN 53 Cm56
Hirvasvaara FIN 37 Cs47
Hirvelä FIN 45 Cu52
Hirvelä FIN 63 Ch59
Hirvelä FIN 64 Cp59
Hirvenlahti FIN 54 Cp57
Hirvensalmi FIN 54 Co57
Hirvihaara FIN 63 Ci59
Hirvijärvi FIN 44 Cp53
Hirvijärvi FIN 52 Cd57
Hirvijärvi FIN 53 Ck57
Hirvijärvi FIN 54 Co55
Hirvijärvi S 35 Cg48
Hirvijoki FIN 53 Cg55
Hirvikangas FIN 53 Cl55
Hirvikoski FIN 62 Cf59
Hirvikylä FIN 53 Ck55
Hirvilahti FIN 54 Cp54
Hirvimäki FIN 53 Cl56
Hirviperä FIN 53 Cg56
Hirvisalo FIN 54 Cn58
Hirvivaara FIN 45 Da54
Hirvlax FIN 42 Ce54
Hirvoskoski FIN 37 Cp50
Hirwaun GB 92 Sn77
Hiry BY 218 Cn71
Hirzenhain D 115 At80
Hisälen S 59 Bh59
Hisarja BG 273 Ck95
Hisarönü TR 292 Ct107
Hishult S 72 Bg68
Hissjön S 42 Ca53
Histon GB 95 Aa76
Hita E 193 So99
Hitcham GB 95 Ab76
Hitchin GB 94 Su77
Hitiaş RO 253 Cd89
Hitis FIN 62 Cf61
Hitovo BG 266 Cq93
Hitra N 38 As53
Hittarp S 101 Bf68
Hitzendorf A 135 Bl86
Hitzkirch CH 125 As86
Hiukkajoki FIN 55 Cu57
Hjaggsjö S 41 Bu53
Hjällerup DK 100 Ba66
Hjällstad S 59 Bg59
Hjälmarsnäs S 69 Bi62
Hjälmseryd S 72 Bk66
Hjälstad S 69 Bi63
Hjältanstorp S 50 Bn56
Hjältevad S 70 Bl65
Hjärnarp S 72 Bi68
Hjärnö By DK 100 Ba69
Hjärsås S 73 Bm68
Hjärtås S 56 Ak59
Hjärtum S 68 Be64
Hjärup S 72 Bg69
Hjelle N 46 An57
Hjelle N 46 Ap57
Hjelle N 47 Aq58
Hjellestad N 56 Al60
Hjelmeland-svågen N 66 An62
Hjelset N 47 Ap55
Hjemmeluft N 23 Cg41

Hjerkinn N 47 Au56
Hjerkinnstra N 47 Au56
Hjerm DK 100 As68
Hjertebjerg DK 104 Be71
Hjerting DK 102 Ar69
Hjo S 69 Bi62
Hjortdkær DK 102 Ar69
Hjørring DK 68 Au66
Hjortdal DK 100 At66
Hjorted S 70 Bn65
Hjorthammaren S 69 Bh63
Hjortkvarn S 70 Bl63
Hjortnäs S 59 Bk59
Hjortsberga S 72 Bi67
Hjørundfjord N 46 An56
Hjørungavåg N 46 An56
Hjukse N 57 At61
Hjulsjö S 59 Bk61
Hjuvik S 68 Bd65
Hlavani UA 257 Ct89
Hlebarovo = Car Kalojan BG 265 Cn93
Hlebavščyna BY 219 Cq71
Hlebine HR 250 Bo88
Hlina UA 248 Co84
Hlinik nad Hronom SK 239 Bs80
Hlinsko CZ 232 Bm81
Hlipiceni RO 248 Cp85
Hljabovo BG 274 Cn96
Hlohovec SK 239 Bq84
Hlubočec CZ 232 Bq81
Hlubočky CZ 238 Bo79
Hluboká nad Vltavou CZ 237 Bi82
Hluboké Mašůvky CZ 237 Bn83
Hlučín CZ 233 Br81
Hludno PL 235 Cd81
Hluk CZ 239 Bq83
Hlybačany BY 219 Cq72
Hlyboka UA 247 Cm84
Hlybokae BY 219 Cq70
Hlyboke UA 257 Cu89
Hlybokyj Potik UA 246 Ch84
Hlynicja UA 247 Cm84
Hnačov CZ 230 Bg82
Hnatkiv UA 249 Cr84
Hnilec SK 240 Cb83
Hnjazdilava BY 219 Cq71
Hnojnik CZ 233 Bs81
Hnúšta SK 240 Bu83
Ho DK 102 Ar69
Hoar Cross GB 93 Sr75
Hobita RO 264 Cg90
Hobkirk GB 79 Sp70
Hobol H 251 Bq88
Hobøl N 58 Bb61
Hobro DK 100 Au67
Hoce = Qytetit RKS 270 Cb96
Hoceni RO 256 Cr87
Höchberg D 121 Au81
Hochburg A 128 Bf84
Hochdonn D 103 At72
Hochdorf D 125 Ar86
Hochdorf D 123 Bg83
Höchenschwand D 125 Ar85
Hochfelden F 119 Aq83
Hochfilzen A 127 Bf86
Hochfügen A 126 Bd86
Hochheim am Main D 120 Ar80
Hochkirch D 118 Bk78
Hochosterwitz A 134 Bi87
Hochoza = Drachhausen D 118 Bi77
Hochscheid D 119 Ap81
Hochspeyer D 120 Aq82
Höchst CZ 120 As80
Höchstadt an der Aisch D 121 Bb81
Höchstädt an der Donau D 126 Bb82
Hochstätten D 120 Aq82
Höchstenbach D 120 Aq79
Hochstetten, Linkenheim- D 163 Ar82
Hochstetten-Dhaun D 119 Aq81
Höchst im Odenwald D 120 As81
Hogisht AL 276 Cb99
Hockenheim D 163 As82
Hockley Heath GB 94 Sr76
Hocksjö S 40 Bm52
Hodal N 48 Bc56
Hodász F 241 Ce85
Hodde DK 100 As69
Hoddesdon GB 94 Su77
Hoddevika N 46 Al56
Hodejov SK 240 Bu84
Hodel N 48 Bc56
Hodenhagen D 109 Au75
Hodice CZ 238 Bl82
Hodkovice nad Mohelkou CZ 118 Bi79
Hódmezővásárhely H 244 Ca88
Hodnaberg N 58 Bb61
Hodnanes N 56 Am61
Hodnet GB 84 Sp75
Hodod RO 246 Cg86
Hodonín CZ 238 Bn81
Hodonín CZ 238 Bp83
Hodoš SLO 135 Bn87
Hodós = Hodoš SLO 135 Bn87
Hodoša RO 255 Ck87
Hodošan HR 135 Bo88
Hodruša-Hámre SK 239 Bs84
Hodsager DK 100 As68
Hodslavice CZ 239 Br81
Hodul TR 281 Cp100
Hodzij = Göda D 118 Bi78
Hœdic F 164 Sd86
Hoegaarden B 156 Al79
Hoei = Huy B 156 Al79
Hoeilaart B 113 Al79
Hoek NL 112 Ah78
Hoek van Holland NL 106 Ai77
Hoenderloo NL 114 Am76
Hœrdt F 124 Aq83
Hoeselt B 113 Al79
Hoetmar D 114 Aq77
Hoevelaken NL 113 Al76
Hof D 230 Bd80
Hof N 58 Ba61
Hof am Leithagebirge A 238 Bo85

Hof bei Salzburg A 236 Bg85
Hofbieber D 121 Au79
Höfðakaupstaður = Skagaströnd IS 20 Qk25
Höfen D 122 Bc82
Hoff N 46 An55
Hofgeismar D 115 At78
Hofheim am Taunus D 120 Ar80
Hofheim in Unterfranken D 121 Bb80
Hofkirchen D 236 Be83
Hofkirchen im Mühlkreis A 128 Bh84
Hofles N 39 Bd51
Höfn IS 21 Re26
Hofors S 60 Bp59
Hofsós IS 20 Ql25
Hofstad N 38 Ba52
Hofstetten A 237 Bm84
Hofstetten D 122 Bc83
Hof van Twente NL 107 Ao76
Hög S 50 Bn57
Höganäs S 101 Bf68
Höganäs S 40 Bl54
Högås S 68 Bd64
Högås S 59 Bf59
Högbacken S 34 Ca50
Högberg S 51 Bg55
Högberget S 40 Bn62
Högberget S 60 Bm60
Högberget S 60 Bo59
Högby S 73 Bp66
Högbynäs S 40 Bm52
Högdal S 58 Bc62
Högeberg S 69 Bi62
Høgebru N 46 Ao57
Högel D 103 At71
Högerud S 59 Bf61
Högfjälls Hotellet S 59 Bg58
Högfors S 59 Bl61
Högfors S 60 Bn61
Hoggais FIN 62 Ce60
Hoggsetvollen N 48 Bd56
Høghed S 49 Bk58
Høgheden S 35 Cc49
Hoghilag RO 255 Ck88
Höghult S 69 Bk64
Högland S 40 Bm51
Högland S 41 Bl53
Högland S 50 Bp57
Höglekardalen S 49 Bh54
Høgli N 46 Ap56
Höglunda S 50 Bm54
Hogne B 156 Al80
Hognerud S 68 Be62
Hognes N 39 Be51
Högsåra FIN 62 Ce61
Högsäter S 58 Bd61
Högsäter S 68 Be63
Högsäter S 69 Bf62
Högsätern S 59 Bg58
Högsätter S 70 Bl62
Høgsby DK 102 As70
Högsby S 73 Bn66
Högsdorf D 103 Bb72
Høgset N 47 Aq55
Høgset N 47 At62
Högshult S 69 Bi63
Högsjö S 51 Bg55
Högsjö S 70 Bn62
Høgskarhus N 28 Bu43
Högsrum S 73 Bo67
Hogstad N 66 Am63
Hogstad S 69 Bi64
Høgstadgård N 28 Bu43
Hogstorp S 68 Bd64
Högträsk S 34 Cb47
Högvåalen S 49 Bf56
Höhbeck D 110 Bc74
Hohburg D 117 Bf78
Hohe Börde D 116 Bc76
Hohenaltheim D 126 Bb83
Hohenaspe D 103 Au73
Hohenau D 123 Bg83
Hohenau an der March A 129 Bo83
Hohenaverbergen D 109 At75
Hohenberg an der Eger D 122 Be80
Hohenbrunn D 126 Bd84
Hohenbucko D 118 Bg77
Hohenburg D 122 Bd82
Hohen Demzin D 110 Bf73
Hohendorf D 105 Bh72
Hoheneggelsen D 115 Ba76
Hohenems A 125 As86
Hohenfelde D 103 Ba72
Hohenfels D 122 Bd82
Hohenhameln D 115 Ba76
Hohenhaslach D 121 At83
Hohenhausen D 115 As76
Hohenkammer D 126 Bd84
Hohenkirchen D 108 Aq73
Höhenkirchen-Siegertsbrunn D 126 Bd84
Hohenleipisch D 117 Bh78
Hohenleuben D 230 Be79
Hohenlimburg D 114 Aq78
Hohenlinden D 236 Bd84
Hohenlockstedt D 103 Au73
Hohenmölsen D 117 Be78
Hohen Neuendorf D 111 Bg75
Hohen Pritz D 110 Be73
Hohenraden, Borstel- D 109 Au73
Hohenroda D 116 Au79
Hohensaaten D 220 Bi75
Hohenschambach D 122 Bd82
Hohenseeden D 110 Be76
Hohenstein D 121 At83
Hohenstein-Ernstthal D 117 Bf79
Hohentauern A 128 Bi86
Hohentengen D 125 Ar84
Hohenthann D 236 Be83
Hohenthann D 236 Be83
Hohenthurm D 117 Be77
Hohen Wangelin D 110 Be73
Hohenwart D 126 Bc83
Hohenwart A 123 Bf82

Hohenwarth-Mühlbach am Manhartsberg A 129 Bm83
Hohenwepel D 115 At77
Hohenwestedt D 103 Au72
Hohenwutzen D 111 Bi75
Hohenzethen D 110 Bb74
Hohenzieritz D 111 Bg74
Hohn D 103 At72
Höhn D 120 Aq79
Hohne D 109 Ba75
Hojem N 38 Bc53
Højen DK 68 Bb65
Højer DK 102 As71
Højerup DK 104 Be70
Højslev Stby DK 100 At67
Hok S 72 Bi65
Hökärr S 70 Bn62
Hökåsen S 60 Bo61
Hökerum S 69 Bg65
Hökesäter S 68 Bd63
Hökhult S 68 Be62
Hökhult S 69 Bg62
Hökhult S 73 Bl66
Hökön S 72 Bi67
Hökövuud S 81 Br60
Hokka FIN 54 Co57
Hokkåsen N 58 Be60
Hokkaskylä FIN 53 Ci55
Hokkaskylä FIN 53 Ci55
Hokkerup DK 103 At71
Hokksund N 58 Au61
Hokland N 27 Bn43
Hökmark S 42 Cc52
Hökön S 72 Bi68
Hol N 57 Ar59
Hol S 69 Bf65
Holand N 27 Bm43
Holand N 27 Bm43
Holand N 32 Bg49
Holand N 39 Bh52
Holand N 58 Bc61
Hólar IS 20 Ql25
Holásovice CZ 123 Bi83
Holbæk DK 100 Ba67
Holbæk DK 101 Bd69
Holbeach GB 85 Aa75
Holbeach Drove GB 94 Su75
Holbeach Saint Marks GB 85 Aa75
Holboca RO 248 Cq86
Holbrook GB 95 Ac77
Holbua N 47 Ar55
Holden N 39 Bf52
Holdhus N 56 Am60
Holdorf D 108 Ar75
Holdorf D 109 Ba73
Holdre EST 210 Cm65
Hole N 46 Ao56
Holeby DK 104 Bc71
Holedeč CZ 230 Bh80
Holem D 39 Be52
Holen N 58 Bb61
Holešov CZ 232 Bq82
Holfjärden S 35 Cd50
Holguera E 191 Sh101
Holíc CZ 232 Bm80
Hólik S 30 Bp83
Holja FIN 53 Ck58
Höljäkkä FIN 45 Ct54
Höljes S 59 Bf59
Holkham GB 95 Ab75
Holkonkylä FIN 53 Ch55
Holkstad N 27 Bk45
Holla N 38 At54
Hollabrunn A 129 Bn83
Hollange B 156 Am81
Holle D 115 Ba76
Höllen N 66 Ap64
Hollen N 67 Aq64
Hollenbek D 110 Bb73
Hollenfels L 119 An81
Hollenstedt D 109 Au74
Hollenstedt D 116 Au77
Hollenstein an der Ybbs A 237 Bk85
Hollerath D 114 An80
Hollern-Twielenfleth D 109 Au73
Hollersbach im Pinzgau A 127 Be86
Hollfeld D 122 Bc81
Hollingbourne GB 95 Ab78
Hollingsholm N 46 Ao55
Hollingstedt D 103 At72
Hollóháza F 241 Cc83
Hollökő H 240 Bu85
Hollola FIN 63 Cm59
Hollolan kirkonkylä FIN 63 Cl58
Hollum NL 107 Am74
Höllviken S 73 Bf70
Hollywood IRL 86 Sb73
Hollywood IRL 91 Sg74
Holm D 109 Au73
Holm FIN 42 Cf53
Holm N 32 Be50
Holm S 41 Bq54
Holm S 50 Bm55
Holm S 50 Bp60
Holm S 68 Be61
Holm S 68 Be63
Holmajärvi S 28 Bu45
Holmasto N 66 Am62
Holmavik IS 20 Qi25
Holmbo S 70 Bn64
Holmbukt N 22 Bu41
Holme D 103 Au72
Holmedal N 46 Al58
Holmen S 58 Ba59
Holmen N 67 Ba62
Holme next the Sea GB 85 Ab75
Holmenkollen N 58 Bb60
Holme-Olstrup DK 104 Bd70

Holme-on-Spalding-Moor GB 85 St73
Holmes Chapel GB 93 Sq74
Holmestad S 69 Bh63
Holmestad N 24 Ck42
Holmestrand N 58 Ba61
Holmfirth-Honley GB 84 Sr73
Holmfors S 34 Br50
Holmön S 42 Cb53
Holmsbo S 60 Bn58
Holmsbu S 58 Ba61
Holmsjö S 41 Bg53
Holmsjö S 34 Br50
Holmsjö S 41 Bg53
Holmsjöstugan S 39 Be54
Holmsnes N 27 Bl43
Holmsund S 42 Ca53
Holmsveden S 60 Bo58
Holmträsk S 35 Cc49
Holmträsk S 42 Ca53
Holmträsk S 81 Bt51
Holnis D 103 Au71
Holstein D 122 Bd82
Hölö S 71 Bq62
Holoa N 58 Bb60
Holod RO 245 Ce87
Holonda N 47 Ba54
Hološnita MD 248 Cr84
Hološyna UA 247 Ck85
Holoubkov CZ 123 Bh81
Holøydal N 48 Bc56
Holsbybrunn S 70 Bl66
Holsen N 46 An58
Holsengsætra N 39 Be52
Holseter N 58 Au58
Holsljunga S 69 Bf66
Holstadseter N 58 Ba59
Holstadt N 27 Bl46
Holstebro DK 100 As68
Holsted DK 102 As69
Holsted Stationsby DK 102 As70
Hölstein CH 124 Aq86
Holstre EST 210 Cm64
Holsworthy GB 97 Sm79
Holsworthy Beacon GB 97 Sm79
Holt GB 93 Sp74
Holt GB 95 Ac75
Holt GB 98 Sq78
Holtan N 27 Bm46
Holtan N 48 Bc55
Holtdalsvollen N 48 Bc55
Holte N 57 At62
Holten, Rijssen- NL 107 Ao76
Holten S 58 Be59
Holtet N 68 Bd63
Holt Heath GB 93 Sq76
Holtkamp D 115 Ar76
Holtsee D 103 Au72
Holtsjølivoll N 48 Bb54
Holtug DK 104 Be70
Holtwick D 114 Aq77
Holubyne UA 246 Cf83
Holum N 67 Aq64
Holungen D 116 Ba78
Holungsøyi N 47 At57
Holvik N 39 Bc51
Holwerd NL 107 Am74
Holwert = Holwerd NL 107 Am74
Holybush GB 78 Sl70
Holycross IRL 90 Se75
Holyhead GB 88 Sl74
Holýšov CZ 236 Bg81
Holywell GB 84 Sr74
Holywell GB 98 Sr79
Holywood GB 88 Sj71
Holzgau A 126 Ba86
Holzgerlingen D 125 At83
Holzhausen D 108 As76
Holzhausen D 115 Au78
Holzhausen D 117 Be78
Holzhausen an der Haide D 120 Aq80
Holzhausen-Externsteine D 115 As77
Holzheim D 126 Bb83
Holzkirchen D 126 Bd85
Holzmaden D 125 Au83
Holzminden D 115 At77
Holzweiler D 114 An78
Holzwickede D 114 Aq77
Homberg (Efze) D 115 At78
Homberg (Ohm) D 115 At79
Homborsund N 67 As64
Homburg-Haut F 163 Ao82
Hombreiro = Ombreiro E 183 Se94
Homburg D 120 Ap82
Homécourt F 119 Am82
Homersfield GB 95 Ac76
Homleid N 67 As62
Hommanbodarna S 59 Bi58
Homme N 67 Aq64
Hommelvik N 38 Bb54
Hommersåk N 66 Am63
Hommerts NL 107 Am75
Homnes F 165 Aa86
Homna S 50 Bm58
Homocea RO 256 Cp88
Homokszentgyörgy H 251 Bq88
Homoroade RO 246 Cg85
Homorod RO 255 Cl88
Homorog RO 245 Cd87
Homps F 178 Af84
Homrogd H 240 Cb84
Homstad N 39 Bd52
Hømvejle DK 102 As70
Hondarribia E 181 Se94
Hondelange B 162 Am81
Hondón de las Nieves E 201 St104
Hondón de los Frailes E 201 St104
Hondouville F 160 Ac82
Hønefoss N 58 Ba60
Honeybourne GB 93 Sr76
Honfleur F 159 Aa82
Høng DK 104 Bc69
Honganvik N 56 An61
Hongset N 32 Be50
Hongsessen, Birken- D 114 Aq79
Honikas GR 283 Cf105
Honingham GB 95 Ac75

Honiton GB 97 So79
Honkajärvi FIN 52 Cd57
Honkajoki FIN 52 Ce57
Honkakoski FIN 44 Cq53
Honkakoski FIN 52 Ce57
Honkaperä FIN 44 Cm52
Honkaranta FIN 44 Co53
Honkilahti FIN 52 Ce59
Honkola FIN 53 Cm55
Honkola FIN 63 Cg58
Hønning DK 102 As70
Honningsvåg N 24 Cm39
Hönninperä FIN 45 Ct53
Honnstad N 47 As55
Hönö S 68 Bd65
Honorivka UA 249 Ct84
Honrubia E 200 Sq101
Honseby N 23 Cg39
Hont H 240 Bs84
Hontalbilla E 193 Sm98
Hontanaya E 200 Sp101
Hontangas E 193 Sn97
Hontianske Nemce SK 240 Bs84
Höntönvaara FIN 55 Da54
Hontoria del Pinar E 185 So97
Hoofddorp NL 106 Ak76
Hoofdplaat NL 112 Ah78
Hooge D 102 As71
Hoogerheide NL 113 Ai78
Hoogersmilde NL 107 An75
Hoogeveen NL 107 An75
Hoogezand-Sappemeer NL 107 Ao74
Hooge Zwaluwe NL 113 Ak77
Hooghalen NL 107 Ao75
Hoogkarspel NL 106 Al75
Hoogkerk NL 107 Ao74
Hoogstede D 108 Ao75
Hoogstraten B 113 Ak78
Hook GB 94 St78
Hook Norton GB 93 Ss77
Hooksiel D 108 Ar73
Höör S 72 Bh69
Hoorn NL 106 Al75
Hoort D 110 Bc74
Hoo Saint Werburgh GB 95 Ab78
Hopárta RO 254 Ch88
Hope GB 93 So74
Hopeman GB 75 So65
Hopen (Nord-møla) N 38 Ar54
Hope under Dinmore GB 93 Sp76
Hopferau D 126 Bb85
Hopfgarten im Brixental A 127 Be86
Hopfgarten in Defereggen A 133 Bf87
Hopfriesen A 127 Bh86
Hôpital, L' F 119 Ao82
Hôpital-d'Orion, L' F 176 St94
Hôpital-du-Grosbois, l' F 160 Aa81
Hôpital-Saint-Blaise, L' F 176 St94
Hôpitaux-Neufs, les F 169 An87
Hoplandsjøen N 56 Ak59
Hoppegarten D 111 Bh75
Hoppegarten bei Müncheberg D 111 Bi76
Hoppenrade D 110 Be73
Hopperstad N 56 Ao58
Hoppeshuse DK 103 At70
Hoppestad N 67 Au62
Hopseidet N 26 Cg39
Hopsten D 107 Aq76
Hopsu FIN 53 Cl57
Hopton on Sea GB 95 Ad75
Hoptrup DK 103 At70
Hóra GR 286 Cd106
Hóra GR 289 Co105
Hóra Stakíon GR 290 Ci110
Hora Svatého Šebestiána CZ 123 Bg79
Hora Svaté Kateřiny CZ 118 Bg79
Horažďovice CZ 230 Bh82
Horbach D 121 At80
Horb am Neckar D 125 As84
Horbelev DK 104 Be71
Horbury GB 84 Sr73
Hørby DK 100 Au67
Hørby DK 100 Ba66
Hörby S 72 Bh69
Horcajada, La E 192 Sk100
Horcajo de las Torres E 192 Sk98
Horcajo de los Montes E 199 Sl102
Horcajo de Santiago E 200 So101
Horcajo Medianero E 192 Sk99
Horche E 193 Sq99
Horda N 56 Ao61
Horda S 72 Bi66
Hörda S 72 Bi66
Hordalia N 56 Ao61
Hörde D 114 Ap78
Hordorf D 109 Bb76
Horea RO 254 Cf87
Horea, Poiana- RO 254 Cf87
Horeb GB 92 Sm76
Horeckovščina BY 218 Cn72
Höreda S 70 Bl65
Horefitó GR 283 Cg102
Hořepník CZ 237 Bl81
Horezu RO 264 Cb90
Horgen CH 125 As86
Horgenzell D 125 Au85
Horgești RO 256 Cg88
Horgheim N 47 Aq56
Horgoš SRB 252 Bu88
Horia RO 248 Co87
Horia RO 267 Cr90
Hořice CZ 231 Bm80
Horidenjaty BY 218 Cn71
Horigio GR 277 Cf98
Horincovo UA 246 Cg84
Horió GR 292 Co107
Horisti GR 279 Ci98
Hörja S 72 Bh68
Horjul SLO 134 Bi88
Horka CZ 231 Bm79
Horka nad Moravou CZ 238 Bq81
Horka u St. Paky CZ 231 Bm79
Hörken S 59 Bk60
Hörle S 72 Bi66
Horley GB 154 Su78
Hormakumpu FIN 30 Cl45
Hörmannsdorf D 282 Bb82
Hormigos E 193 Sm100
Horn A 129 Bm83

Horn D 109 Ba73
Horn N 32 Be49
Horn N 32 Bf48
Horn N 58 Ba59
Horn S 70 Bm65
Horna BY 219 Cq71
Horna E 200 Sr103
Hornachos E 198 Sh103
Hornachuelos E 204 Sk105
Hornåsengg N 58 Bd61
Horná Štubňa SK 239 Bs83
Horná Súča SK 239 Br82
Horná Ves SK 239 Br83
Hornbach D 119 Ap82
Hornbæk DK 72 Be68
Hornbek D 109 Bb73
Hornberg D 163 Ar84
Hornberga S 59 Bk58
Hornborg DK 100 Au69
Hornburg D 116 Bb76
Horncastle GB 85 Su74
Horncliffe GB 81 Sq69
Horndal S 60 Bn60
Horndorf N 48 Bc57
Horndean GB 98 Ss79
Hörne D 103 At71
Horne DK 100 As69
Horneburg D 109 Ba71
Hörnefors S 42 Bu53
Horné Hámre SK 239 Bs84
Hörnerkirchen, Brande- D 103 Au73
Hornes E 185 So94
Horné Saliby SK 239 Bq84
Horné Srnie SK 239 Br83
Hornesund N 67 Aq64
Horní Bečva CZ 233 Br82
Horní Benešov CZ 232 Bq81
Horní Blatná CZ 123 Bf80
Horní Bradlo CZ 231 Bm81
Horní Bříza CZ 230 Bg81
Horní Čerekev CZ 231 Bl82
Horní Čermná CZ 232 Bo81
Horní Dobrouč CZ 232 Bo81
Horní Dunajovice CZ 238 Bq81
Horní Hbity CZ 123 Bi81
Horní Holčovice CZ 232 Bp80
Horní Jiřetín CZ 123 Bf79
Horníkecy = Knappenrode D 118 Bi78
Horní Lideč CZ 239 Br82
Horní Lipová CZ 232 Bp80
Hornillayuso E 185 So94
Hornillos de Cerrato E 185 Sm97
Horní Lomná CZ 239 Bs81
Horní Mísečky CZ 231 Bm79
Horní Moštěnice CZ 232 Bp82
Hornindal N 46 Ao57
Hornio FIN 52 Cf58
Horní Planá CZ 237 Bi83
Horní Slavkov CZ 123 Bf80
Horní Stropnice CZ 237 Bk83
Horní Suchá CZ 233 Br81
Horní Těrlicko CZ 233 Br81
Horní Tošanovice CZ 233 Br81
Horní Venéřovice CZ 231 Bm79
Horní Vltavice CZ 123 Bh83
Horní Vysoké CZ 123 Bi79
Horní Wujęzd = Uhyst am Taucher D 118 Bi78
Hornmoen N 58 Bd59
Hornmyr S 41 Br52
Hornnes N 67 Aq63
Hornow-Wadelsdorf D 118 Bk77
Hornoy-le-Bourg F 154 Ad81
Hornsea GB 85 Su73
Hornshytta N 57 Ap59
Hornsjö N 48 Bb58
Hornsjö S 41 Bu53
Hornsjøset N 48 Au58
Hornslet DK 100 Ba68
Hornstein A 238 Bn85
Hornstrup Mølleby DK 100 Au69
Hornstrua N 58 Ba61
Hornsyld DK 100 Au69
Hornum DK 100 At67
Horný Bar SK 238 Bp85
Horný Tisovník SK 239 Bs84
Horoatu Crasnei RO 246 Cf86
Horodиște MD 253 Cg82
Horodиște MD 248 Cp84
Horodиște MD 248 Cr86
Horodkivka UA 249 Cs84
Horodlo PL 235 Ci79
Horodne UA 257 Cs89
Horodnic de Jos RO 247 Cm85
Horodniceni RO 247 Cn85
Horodok UA 235 Ch81
Horonda UA 246 Cf84
Horonkylä FIN 52 Cd55
Horonkylä FIN 54 Cn55
Horošova UA 247 Cn83
Hořovice CZ 230 Bh81
Hořovičky CZ 230 Bh80
Horra, La E 193 Sn97
Horred S 72 Be66
Horrem D 114 Ao79
Hörröd S 72 Bi69
Horsbyg DK 103 At70
Horse IRL 90 Se75
Horseheath GB 94 Su77
Horseleap IRL 86 Sc74
Horseleap IRL 87 Se74
Horsens DK 100 Au69
Horsgard N 47 Aq55
Horsham GB 99 Su78
Horslunde DK 103 Bc71
Horsmanaho FIN 55 Ct55
Horšovský Týn CZ 236 Bf81
Horsskog S 60 Bp60
Hørsted DK 103 Au73
Horst (Holstein) D 103 Au73
Horstad N 46 Am57
Horstead GB 95 Ac75
Hörstel D 107 Aq76
Horstmar D 114 Ao76
Hort H 244 Bu85
Horta P 190 Qc103
Horta de Sant Joan E 188 Aa99

Hortas E 182 Sd95
Hortemo N 67 Aq64
Horten N 58 Ba62
Hortero GR 278 Cg98
Hortes F 162 Am85
Hortezuela E 193 Sp98
Hortigüela E 185 So96
Hortlax S 35 Cc50
Hortobágy H 245 Cc85
Horton GB 94 St76
Horton GB 97 Sp79
Horton GB 98 Sr79
Horumersiel D 108 Ar73
Hørup DK 103 Au71
Høruphav DK 103 Au71
Hørve DK 101 Bc69
Horw CH 130 Ar86
Horwich GB 84 Sp73
Horyniec-Zdrój PL 235 Cg80
Horyškivka UA 249 Cs83
Horyszów PL 235 Ch79
Hösbach D 121 At80
Hoscheid L 119 An81
Hosen N 38 Au52
Hosena D 117 Bi78
Hosenfeld D 121 At79
Hoset N 27 Bk46
Hoset N 47 Aq54
Hosingen L 119 An80
Hosionniemi FIN 36 Cm49
Hösjö S 49 Bh54
Hosjöbottnarna S 49 Bh54
Hosjön S 60 Bn62
Hoslemo N 57 Ap62
Hoslovice CZ 236 Bh82
Hosman RO 254 Ci89
Hospental CH 131 As87
Hospice I 130 Ao89
Hospital E 183 Sf95
Hospital E 188 Aa95
Hospital IRL 90 Sd74
Hospital de Órbigo E 184 Sl96
Hospital de Llobregat, l' E 189 Ae94
Hostalric E 189 Af97
Hostalrich = Hostalric E 189 Af97
Höstbodarna S 60 Bo59
Hosteland N 56 Ai59
Hostens F 170 St92
Hosteradice CZ 238 Bn83
Hostiká FIN 64 Cq59
Hostiště SK 239 Bt84
Hostivice CZ 231 Bi80
Hostivice CZ 231 Bi80
Hostka CZ 118 Bi80
Höstnäs FIN 63 Ch61
Hostomice CZ 123 Bi81
Hoston N 38 Au54
Hostouň CZ 236 Bf81
Hostovice SK 241 Cc83
Höstsätern S 49 Bf57
Hösvík FO 26 Sg56
Hotagen S 40 Bi53
Hotanj Hutovski BIH 268 Bq95
Hotele RO 266 Cn92
Hötensleben D 109 Bc76
Hotiliçy RUS 217 Cg70
Hoting S 40 Bn52
Hotnica BG 273 Ck96
Hotolisht AL 276 Ca98
Hotton B 156 Al80
Hotynicy RUS 65 Ct62
Hou DK 101 Bf68
Houat F 164 Sp66
Houbie GB 77 St59
Houches, les F 130 Ao89
Houdain F 112 Af80
Houdan F 160 Ad83
Houdelaincourt F 162 Am84
Houécourt F 162 Am84
Houeillès F 177 Aa92
Houffalize B 119 Am80
Houga, le F 176 Su93
Houghton-le-Spring GB 81 Ss71
Houhajärvi FIN 52 Cg58
Houkkala FIN 55 Ct58
Houlbjerg DK 100 Au68
Houliarádes GR 276 Cc101
Houminkío RO 278 Cm99
Houndslow GB 81 Sp69
Hoúni GR 283 Cd103
Hourdel, le F 99 Ad80
Hourtin F 170 Ss90
Hourtin-Plage F 170 Ss90
Houston GB 78 Sl69
Houten NL 113 Al76
Houthalen-Helchteren B 156 Al78
Houton GB 77 So63
Houtsala FIN 62 Cc60
Houtskär FIN 62 Cc60
Houtwaart = Houtskär FIN 62 Cc60
Houville-la-Branche F 160 Ad84
Houyet B 119 Am80
Hov DK 100 Ba69
Hov N 22 Bu41
Hov N 32 Bf48
Hov N 48 Ba55
Hov N 58 Ba59
Hov S 70 Bk64
Hov S 101 Bf68
Hova S 69 Bi63
Høvåg N 67 Ar64
Hovborg DK 102 As69
Hovda N 57 At59
Hovda N 66 An62
Hovden N 27 Bk43
Hovden N 57 Ap61
Hovdevåg N 46 Ak57
Huaröd S 72 Bh69

Hovegård DK 100 Au69
Hövelhof D 115 As77
Hoven DK 100 As69
Hövenäset S 68 Bc64
Hover DK 100 Ar68
Hoverberg S 49 Bi55
Hoverla UA 246 Ci84
Hovet N 57 Ar59
Hoveton GB 95 Ac75
Hovězí CZ 239 Br82
Hovid S 50 Bp56
Høvik N 58 Bb61
Hovmantorp S 73 Bl67
Hovorany CZ 238 Bo83
Høvringen N 47 Au57
Hovsäter S 68 Bd63
Hovseter N 58 Bb58
Hovslund Stationsby DK 103 At70
Hovsta S 60 Bl62
Hovsund N 27 Bi44
Howden GB 85 St73
Howgate GB 81 So69
Howmore GB 74 Sf66
Howth IRL 88 Sh74
Hoxne GB 95 Ac76
Höxter D 115 At77
Hoya D 109 At75
Hoya-Gonzalo E 200 Sr103
Høyanger N 56 Ak59
Høydalen N 67 At62
Høye N 56 Ai59
Høyerswerda D 118 Bi78
Høyholmen N 25 Cr39
Höykkylä FIN 53 Ch54
Höylä FIN 45 Cs54
Hoylake-West Kirkby GB 84 So74
Hoyland GB 85 Ss73
Høylandet N 39 Be51
Høym D 116 Bc77
Høymyr N 57 At61
Hoyocasero E 192 Sl100
Hoyo de Manzanares E 193 Sn99
Hoyo de Pinares, El E 193 Sn99
Hoyos E 191 Sg100
Hoystoyl N 67 Aq62
Höytiä FIN 53 Ci56
Hoz de Jaca E 176 Sn95
Hrabačov CZ 231 Bm79
Hrabišín CZ 232 Bo81
Hrabove UA 249 Ct83
Hrabrino BG 273 Ck96
Hrabrovo BG 267 Cr94
Hrabušice SK 240 Ca83
Hrabyně CZ 233 Br81
Hradec Králové CZ 231 Bm80
Hradec nad Moravicí CZ 232 Bq81
Hradec nad Svitavou CZ 232 Bn81
Hrádek CZ 238 Bn83
Hrádek nad Nisou CZ 118 Bk79
Hrádek na Vlárské dráze CZ 239 Bq82
Hradenyci UA 257 Da87
Hradiště SK 239 Br83
Hradivka UA 235 Ch81
Hrandzičy BY 224 Ch73
Hránes GR 286 Ce106
Hranice CZ 122 Be80
Hranice na Moravě CZ 239 Bq81
Hraničná pri Hornáde SK 241 Cc83
Hraničné SK 234 Cb82
Hranovnica SK 240 Ca83
Hrasnica BIH 260 Bp93
Hrastelnica HR 250 Bn89
Hrastnik SLO 135 Bl88
Hrastovica HR 251 Bn89
Hrastovlje SLO 134 Bh89
Hraun S 20 Qk24
Hrauðiški BY 218 Cm72
Hrebenne PL 235 Ch80
Hredino RUS 211 Ct64
Hfensko CZ 118 Bi80
Hrhov SK 240 Cb83
Hrib-Loški Potok SLO 134 Bk89
Hriňová SK 239 Bu83
Hrip RO 246 Cf85
Hrisafa GR 286 Cf106
Hrisey IS 20 Rb25
Hrisi GR 291 Cm111
Hrisohórafa GR 279 Ci98
Hrisópetra GR 278 Cf99
Hrisó GR 283 Ce104
Hrisohóri GR 279 Ck99
Hrissoúpoli GR 279 Ck99
Hrissovitsi GR 286 Ce105
Hristiano GR 286 Cd106
Hristianá UA 249 Ct86
Hristós GR 289 Ci100
Hřivice CZ 230 Bh80
Hrjada M 233 Bt82
Hrnčiarovce SK 239 Bq84
Hrochov SK 240 Bt83
Hrochův Týnec CZ 232 Bm81
Hrodna BY 224 Ch73
Hrómio GR 277 Cd100
Hronov CZ 232 Bn80
Hronsek SK 239 Bt83
Hronská Dúbrava SK 239 Bt83
Hronský Beňadik SK 239 Bs84
Hrotovice CZ 238 Bn82
Hroznětín CZ 123 Bf80
Hrtkovci SRB 261 Bu91
Hrubá Voda CZ 238 Bp81
Hrubieszów PL 235 Ch79
Hrušivci UA 248 Co83
Hruška UA 248 Cq84
Hrušovany nad Jevišovkou CZ 238 Bn83
Hruštín SK 233 Bt82
Hruzdova BY 219 Cp70
Hrvaćani BIH 250 Bq91
Hrvace HR 259 Bo93
Hrvatska Dubica HR 251 Bo90
Hrvatska Kostajnica HR 250 Bo90
Hrvatski Leskovac HR 250 Bm89
Hryčkovo RUS 211 Cq65
Hrynki BY 224 Cf73
Hrženica HR 135 Bo88

Huarte E 176 Sr95
Huarte-Araquil E 186 Sr95
Huben A 132 Bb86
Huben A 133 Bf87
Hubenice PL 234 Cb80
Hubnyk UA 249 Ct83
Hückelhoven D 114 An78
Hückeswagen D 114 Ap78
Hucknall GB 85 Ss74
Hucksjöåsen S 50 Bm55
Hucqueliers F 112 Ad79
Huddersfield GB 84 Sr73
Huddinge S 71 Bq62
Huddunge S 60 Bp60
Hude (Oldenburg) D 108 Ar74
Hudene S 69 Bg64
Hudenişt AL 270 Cb99
Hudești RO 248 Co84
Hudiksvall S 50 Bp57
Huedin RO 246 Cg87
Huélago E 205 So106
Huélamo E 194 Sr100
Huelgoat F 157 Sn84
Huelma E 205 Sn105
Huelva E 203 Sg106
Huéneja E 206 Sp106
Huércal-Overa E 206 Sr106
Huércanos E 186 Sp96
Huérmeces E 185 Sn95
Huerta de Arriba E 185 So96
Huerta de la Obispalía E 194 Sq101
Huerta del Rey E 185 So97
Huerta de Valdecarábanos E 193 Sn101
Huertahernando E 194 Sq99
Huérteles E 186 Sq96
Huerto E 187 Su97
Huesa E 206 So105
Huesa del Común E 195 St98
Huesca E 187 Su96
Huéscar E 206 Sp105
Huete E 194 Sp100
Huétor-Santillán E 205 Sn106
Huétor-Tájar E 205 Sm106
Hüfingen D 125 Aq84
Hüffenhardt D 120 As82
Hüffelsheim D 120 Ar80
Huftarøy N 56 Ai60
Hugali N 57 As58
Huggenås S 69 Bf62
Huggnora S 60 Bm61
Hughley GB 93 Sp75
Hugh Town GB 96 Sh81
Huglfing D 126 Bc85
Hugulia N 58 Aa58
Huhdasjärvi FIN 64 Co58
Huhla BG 280 Cn97
Huhmarkoski FIN 52 Cg54
Huhtamo FIN 62 Cf58
Huhti FIN 63 Ch58
Huhtia FIN 53 Ci56
Huhtijärvi FIN 53 Ci56
Huhttán = Kvikkjokk S 34 Bg47
Huhus FIN 55 Ct55
Huikola FIN 44 Cn51
Huiron F 161 Ak83
Huisinis GB 74 Sf65
Huismes F 165 Aa86
Huisseau-sur-Mauves F 160 Ad85
Huissen NL 114 Am77
Huissinkylä FIN 52 Ce55
Huizen NL 106 Al76
Hujakkala FIN 64 Cq59
Hukanmaa S 29 Cf45
Hukarovo BG 274 Cn96
Hukkajärvi FIN 45 Cu52
Hukkala FIN 55 Ct55
Hulin CZ 232 Bp82
Huljanka UA 249 Ct86
Huljen S 50 Bp57
Hulkkola FIN 54 Cp55
Hull = Kingston upon Hull GB 85 Su73
Hullaryd S 69 Bk65
Hüllhorst D 108 As76
Hullsjön S 50 Bo55
Hulpe, La B 156 Ai79
Hüls D 103 Au71
Hülsede D 109 At76
Hulsig DK 68 Ba65
Hult NL 155 Ai78
Hult S 69 Bf63
Hult S 70 Bl65
Hulta AX 62 Cb60
Hultafors S 69 Bf65
Hultanäs S 73 Bl66
Hulterstad S 73 Bo68
Hultsfred S 70 Bm66
Hultsjö S 72 Bk66
Hulubești RO 265 Cl91
Hulver Street GB 95 Ad76
Hum BIH 269 Br95
Hum HR 134 Bi90
Hum SRB 268 Bt91
Humada E 185 Sm95
Humanes E 193 Sp99
Humbauville F 161 Aj83
Humberston GB 85 Su73
Humble DK 103 Bb71
Humbligny F 167 Af86
Hume GB 92 Sg69
Humenné SK 241 Cd83
Humilladero E 205 Sl106
Humla S 69 Bh65
Humlebæk, Fredensborg- DK 72 Be69
Humlegårdsstrand S 50 Bp58
Hümme D 115 At77
Hummelholm S 41 Bu53
Hummelo NL 114 Am76
Hummelshain D 116 Bd79
Hummelshain D 116 Bd79
Hummelvik N 23 Cd40
Hummelvik S 70 Bp63

Hummersö AX 62 Ca60
Hummovaara FIN 55 Cu56
Hummuli EST 210 Cn65
Humpolec CZ 237 Bl81
Humppi FIN 53 Ck55
Humppila FIN 63 Cg59
Humshaugh GB 81 Sq70
Huna GB 75 So63
Hundåla N 32 Bf49
Hundalvatnet N 32 Bf49
Hundberg N 22 Bu42
Hundberg S 34 Bs50
Hundeidvik N 46 An56
Hundeluft D 117 Be77
Hunderfossen N 58 Bd58
Hundersetra N 58 Bb58
Hundested DK 101 Bd69
Hundham D 127 Bd85
Hundholmen N 27 Bn44
Hundige Strand DK 104 Be69
Hunding D 123 Bg83
Hundorf D 110 Bc73
Hundorp N 48 Au57
Hundsjö S 41 Bt53
Hundslev DK 103 Bb70
Hundslund DK 100 Ba69
Hundsnes N 56 Am62
Hundvin N 56 Ai59
Hune DK 100 Au66
Hunedoara RO 254 Cf89
Hünfeld D 115 At79
Hünfelden D 120 Ar80
Hungen D 115 As80
Hungerford GB 94 Sr78
Huninge F 169 Ag85
Hunmanby GB 85 Su72
Hunndalen N 58 Bd59
Hunnebostrand S 68 Bc64
Hunnenswarft D 102 As71
Hunnestad N 38 Bb51
Hunnestad S 72 Be66
Hunskår N 46 Al57
Hunspach F 120 Aq83
Hunstanton GB 85 Aa75
Hunteburg D 108 Ar76
Hunters Lodge Inn GB 97 Sp79
Huntiampi FIN 55 Da56
Huntingdon GB 94 Su76
Huntington GB 94 Sq75
Huntly GB 75 So65
Huntlosen D 108 Ar75
Huntly GB 76 Sp66
Huntorf D 108 Ar74
Hünxe D 114 Ao77
Huopanankoski FIN 53 Cm54
Huoppi FIN 64 Cq59
Huosionvaara FIN 55 Da55
Hupaly UA 229 Ch78
Huparlac F 172 Af91
Huppy F 154 Ad80
Hurbanovo SK 239 Br85
Hürbel, Gutenzell- D 126 Aa84
Hurdal N 58 Bc60
Hurdalverk N 58 Bc60
Hures-la-Parade F 172 Ag92
Hurezani RO 264 Cn91
Huriel F 167 Ae88
Hurissalo FIN 54 Cq58
Hurlers Cross IRL 89 Sc75
Hurmi EST 210 Co64
Hurones E 185 Sn96
Hurskaala FIN 54 Cp56
Hursley GB 98 Ss78
Hurstbourne Priors GB 98 Ss78
Hurstbourne Tarrant GB 94 Ss78
Hurstpierpoint GB 154 Su79
Hürtgenwald D 114 An79
Hürth D 114 Ao79
Hurttala FIN 64 Cq59
Huruiești RO 256 Cg88
Huruksela FIN 64 Co59
Hurum N 57 As58
Hürup D 103 Au71
Hurup DK 100 Ar67
Hurva S 72 Bh69
Hurworth-on-Tees GB 81 Sr72
Husa N 56 Am60
Huså S 39 Bg54
Husaby S 69 Bg63
Húsafell IS 20 Qk26
Husaker N 57 As58
Húsar FO 26 Sg57
Husain de Tinca RO 245 Cd87
Húsavík IS 21 Rc24
Husavik N 56 Ai60
Husbands Bosworth GB 94 Ss76
Husbondliden S 41 Bs51
Husby N 32 Bf49
Husby S 60 Bm60
Husby-Ärlinghundra S 61 Bq61
Husby-Långhundra S 61 Bq61
Husby-Oppunda S 70 Bo63
Husbysjöen N 38 Bb53
Husby-Sjuhundra S 61 Bs61
Hušča UA 229 Ch78
Husebo N 56 Ah59
Husevåg N 46 Ai57
Hushinish GB 74 Sf65
Huşi RO 257 Da88
Husinec CZ 236 Bh82
Huska = Gaußig D 118 Bi78
Huslenky CZ 233 Br82
Husnes N 56 Ah61
Husnicioara RO 264 Cf91
Husów PL 235 Ce81
Hüssy N 22 Bq41
Husøy N 47 Ap57
Husøy N 68 Bc57
Hüsten, Neheim- D 114 Aq78
Hustopeče CZ 238 Bo83
Hustopeče nad Bečvou CZ 239 Bq81
Hustuft N 68 Au62
Husula N 103 At72
Husum D 115 At77
Husum S 41 Bt54
Husvågsli FIN 55 Ct58
Husvika N 32 Bf49
Huta BY 229 Ch77
Huta PL 234 Cb82

Huta PL 239 Bt81
Huta UA 229 Ci77
Huta UA 246 Ci83
Huta-Certeze RO 246 Cg85
Huta Dzierążeńska PL 229 Ce77
Huta-Dąbrowa PL 229 Ce77
Huta Gogołowska PL 234 Cd81
Huta Krzeszowska PL 235 Ce79
Huta Turobińska PL 235 Cf79
Hüti EST 208 Ce63
Hutovo BIH 268 Bq95
Hüttau A 127 Bg86
Hutte, la F 159 Aa84
Hüttenberg A 134 Bk87
Hüttlingen D 121 Ba83
Hutton Cranswick GB 85 Su73
Hutton Sessay GB 85 Ss72
Hüttschlag A 128 Bg86
Hüttwilen CH 125 As85
Huttula FIN 54 Cp57
Huttula FIN 64 Cq58
Huttwil CH 130 Aq86
Hützhausen D 103 Ba72
Hutzfeld D 103 Ba72
Huuhkala FIN 14 Cf58
Huuki S 29 Ch46
Huutijärvi FIN 53 Ci58
Huutokoski FIN 54 Cq56
Huutokoski FIN 55 Ct55
Huutoniemi FIN 24 Co42
Huutunvaara FIN 55 Da55
Huuvari FIN 64 Cn59
Huy B 156 Al79
Huy D 116 Bb76
Huyton GB 84 Sp74
Huzová CZ 232 Bp81
Hvalba FO 26 Sg56
Hvalpsund DK 100 At67
Hvalvik FO 26 Sg56
Hvaler N 68 Bc62
Hvammstangi IS 20 Qk25
Hvam Stationsby DK 100 Au67
Hvannasund FO 26 Sg56
Hvar HR 268 Bn94
Hvarn N 68 Au62
Hveragerði IS 20 Qi26
Hveravellir IS 20 Qi26
Hvidbjerg DK 100 Ar67
Hvide Sande DK 100 Ar68
Hvidovre DK 72 Be69
Hvitanes FO 26 Sg56
Hvitsten N 58 Bb61
Hvittingfoss N 58 Ba61
Hyggen N 58 Ba61
Hvizdec' UA 247 Cl83
Hvojna BG 273 Ck97
Hvolsvöllur IS 20 Qk27
Hvorslev DK 100 Au68
Hvozdavka RO na 248 Da85
Hvoznica BY 229 Ch77
Hwlfordd = Haverfordwest GB 91 Sl77
Hybe SK 240 Bu82
Hybo S 50 Bo57
Hycklinge S 70 Bm65
Hyde GB 84 Sq74
Hyen N 46 An57
Hyères F 180 An94
Hyères-Plage F 180 An94
Hyggen N 58 Ba61
Hylen S 50 Bl57
Hylestad N 56 Al58
Hylestad N 67 Aq62
Hylke DK 100 Au69
Hylkje N 56 Ai59
Hylla N 39 Bc53
Hylland N 57 Ap61
Hylletofta S 72 Bk66
Hyllinge S 72 Bf68
Hylpen = Hindeloopen NL 106 Al75
Hyltebruk S 72 Bg67
Hymont F 162 Am85
Hynboholm S 59 Bg62
Hynčešt' = Hîncești MD 249 Cs87
Hynnekleiv N 67 Ar63
Hyönölä FIN 63 Ch60
Hyötyu FIN 54 Cq57
Hypönniemi FIN 55 Ct56
Hyrkkälä FIN 64 Cq59
Hyry FIN 36 Cm49
Hyrylä FIN 63 Cl60
Hyrynsalmi FIN 44 Cr51
Hysgjokaj AL 270 Bu99
Hyssna S 69 Bf65
Hythe GB 98 Ss79
Hythe GB 154 Su79
Hytölä FIN 54 Cn55
Hyttbakken N 38 Bc54
Hyttegrend N 28 Bt43
Hyttfossen N 38 Ba53
Hyväneula FIN 63 Cl59
Hyvänimi FIN 37 Cr48
Hyvikkälä FIN 63 Cl59
Hyvinkää FIN 63 Ck59
Hyvöländrantа FIN 44 Cn52
Hyynilä FIN 52 Cf59
Hyypiö FIN 37 Co47
Hyyppä FIN 52 Ce56
Hyyrylä FIN 53 Ci57
Hyytiälä FIN 53 Ci57

Ⅰ

Iablaniţa RO 253 Ce91
Iacobeni RO 247 Cm86
Iacobeni RO 255 Ck88
Ialisós GR 292 Cr108
Ialoveni MD 249 Cs87
Iam RO 253 Cc90
Iana RO 256 Ci88
Ianca RO 264 Ci93
Ianca RO 266 Cp90
Iancu Jianu RO 264 Ci92
Ianoşda RO 245 Cd87
Iapşi RO 248 Cq86
Iasmos GR 279 Cl98
Ibahernando E 198 Sl102
Ibakibka = arovka UA 246 Cf84
Iballë AL 270 Bu96
Ibăneşti RO 248 Cn84

Ibăneşti RO 255 Ck87
Ibarac MNE 262 Ca95
Ibarguren E 186 Sq95
Ibarra E 186 Sp94
Ibarra E 186 Sq94
Ibbenbüren D 108 Ad76
Ibdes E 194 Sr98
Ibeas de Juarros E 185 Sn96
Ibestad N 27 Bp43
Ibi E 201 St103
Ibiza = Eivissa E 206 Ac103
Ibos F 187 Su94
Ibramowice PL 232 Bo79
Ibrány H 241 Cd84
Ibriktepe TR 280 Co98
Ibros E 199 Sn104
Ibstock GB 93 Ss75
Içera BG 274 Cn95
Ichenhausen D 126 Ba84
Ichenheim D 124 Aq84
Ichtershausen D 116 Bb79
Iciar = Itziar E 186 Sq94
Icker D 108 Ar76
Iclănzel RO 254 Ci87
Iclod RO 246 Ch87
Içmeler TR 292 Cr107
Icoana RO 265 Ck92
Icod de los Vinos E 202 Rg124
Icuşeşti RO 248 Co87
Idala S 72 Be66
Idalin PL 234 Cd78
Idanha-a-Nova P 191 Sf101
Idanha-a-Velha P 191 Sf101
Idar-Oberstein D 119 Ap81
Idbacka S 41 Bp52
Idd N 68 Bc62
Ideciu de Jos RO 247 Ck87
Iden D 110 Bd75
Idenor S 50 Bp57
Idiciu RO 254 Ci88
Idivuoma S 29 Ce44
Idkerberget S 60 Bl60
Idom DK 100 Ar68
Idoš SRB 244 Ca89
Idra GR 287 Cg106
Idre S 49 Bf57
Idrefjäll S 49 Bf57
Idrica RUS 215 Cs68
Idrija SLO 134 Bi88
Idroússa GR 289 Co105
Idsingen D 109 At75
Idstein D 120 Ar80
Idvattnet S 41 Bp52
Idvor RO 252 Cb90
Iecava LV 213 Ci67
Iecea Mică RO 253 Cb89
Iedera de Jos RO 265 Cm90
Ieper B 155 Af79
Iepureni RO 248 Cp86
Iepureşti RO 265 Cm90
Ierápetra GR 291 Cm110
Ieriki LV 214 Cl66
Ierissós GR 278 Ch100
Iernut RO 254 Ci88
Ieromnimi GR 276 Cb101
Ieropigí GR 276 Cc99
Iesle RO 247 Cm86
Iesmere GB 84 Sp75
Ieud RO 246 Ci85
Ifac E 201 Aa103
Ifach = Ifac E 201 Aa103
Iffendic F 158 Sq84
Iffezheim D 124 Ar83
Ifjord N 24 Cp40
Ig SLO 134 Bk89
Igal H 251 Bg87
Igalo MNE 269 Bs96
Igé F 159 Ab84
Igé F 168 Ak88
Igea E 186 Sq96
Igea Marina I 139 Be92
Igel D 119 An81
Igeleta = Eguileta E 186 Sp95
Igelfors S 70 Bm63
Igerøy N 32 Be49
Igersheim D 121 Au82
Iggensbach D 127 Bg83
Iggesund S 50 Bp57
Iggön S 60 Bp59
Ighişu Nou RO 254 Ci88
Ighiu RO 254 Ch88
Igis CH 131 Au87
Iglarevo = Gllarevë RKS 270 Cb95
Iglebu N 66 Ap62
Iglerød N 68 Bd62
Iglesia = Igrexa (Fornelos de Montes) E 182 Sd96
Iglesiarrubia E 185 Sn97
Iglesias E 185 Sn97
Iglesias I 141 As102
Iglesuela, La (Trucios) E 185 Sn94
Iglesuela del Cid, La E 195 Su100
Igliauka LT 224 Ch71
Iglika BG 266 Co94
Iglika BG 271 Cf96
Igliškéliai LT 224 Ch71
Igls A 126 Bc86
Ignaberga S 72 Bh68
Ignalina LT 218 Cn70
Ignăţei MD 249 Cs85
Igneada TR 275 Cq97
Igneşti RO 245 Ce88
Igny-Comblizy F 161 Ah82
Igołomnia PL 234 Ca80
Igomeľ RUS 211 Ct63
Igornay F 168 Ai86
Igorre E 185 Sp94
Igoumenitsa GR 282 Ca101
Igralište BG 272 Cg97
Igrane HR 268 Bg94
Igrejinha P 197 Se103
Igrexa (Fornelos de Montes) E 182 Sd96
Igualada E 189 Ad97
Igualeja E 204 Sk107
Igüeña E 183 Sh95
Iguerande F 167 Ai88
Igueste de Candelaria E 202 Rh124
Igueste de San Andrés E 202 Rh123
Ihala RUS 194 Sr98
Ihamäki FIN 63 Ch59
Ihamaniemi FIN 55 Cs56

Iharosberény H 250 Bp88
Ihastjärvi FIN 54 Cp57
Ihl'any SK 240 Cb82
Ihlienworth D 108 As73
Ihlow D 108 Ap74
Ihmert D 114 Aq78
Ihode FIN 62 Cd59
Ihojarvenkjulja RUS 195 Da58
Iholdy F 186 Ss94
Ihrhove D 108 Ap74
Ihringen D 163 Aq84
Ihrlerstein D 122 Bd83
Ihtiman BG 270 Ch96
Ii FIN 36 Cl50
Iinattijärvi FIN 37 Cp50
Iisaku EST 210 Cp62
Iisalmi FIN 44 Cp53
Iisvesi FIN 54 Cp55
Iitin kirkonkylä FIN 64 Cn59
Iitti FIN 64 Cn59
Iitto FIN 29 Cc43
Iivantiira FIN 45 Ct52
IJlst NL 107 Am74
IJmuiden NL 106 Ak76
IJsselmuiden NL 107 Am75
IJsselstein NL 113 Al76
IJzendijke NL 112 Ah78
Ikaalinen FIN 52 Cg57
Ikast DK 100 At68
Ikazn' BY 219 Cp69
Ikervár H 242 Bo86
Ikizköy TR 292 Ca106
Ikkala FIN 53 Ch56
Ikkala FIN 63 Ci60
Ikkeläjärvi FIN 52 Cf57
Ikixce FIN 55 Ct57
Ikornnes N 46 Ao56
Ikosenniemi FIN 36 Co49
Ikškile LV 214 Ck67
Ilača HR 251 Bt90
Ilam GB 93 Sr74
Ilandža SRB 253 Cb90
Ilanz = Glion CH 131 At87
Ilarraza = Ilarraza E 186 Sp95
Ilarraza E 186 Sp95
Ilava SK 239 Br83
Iława PL 222 Bu73
Ilba RO 246 Cg85
Ilbro DK 68 Ba66
il Castagno I 138 Bb94
Ilche E 187 Aa97
Ilchester GB 97 Sp78
Ildır TR 285 Cn104
Ile LV 213 Cf67
Ileana RO 266 Co91
Ileanda RO 246 Ch86
Île-Bouchard, L' F 166 Aa86
Île-d'Aix F 170 Ss88
Île-d'Olonne, l' F 164 Sr87
Île-Rousse, L' F 181 As95
Ilfeld D 116 Bb77
Ilford GB 99 Aa77
Ilfracombe GB 97 Sm78
Ilhanköy TR 281 Cq99
Ilhavo P 190 Sc99
Ilia RO 245 Cf89
Ilıca TR 285 Cn104
Ilıcak TR 281 Cq100
Ilíčevo RUS 65 Cu60
Il'ičevo RUS 216 Cc71
Ilidža BIH 260 Br93
Ilieni RO 255 Cm89
Ilija Blåskovo BG 275 Cp94
Ilijaš BIH 260 Br93
Ilijno BG 274 Cn94
Ilinden MK 271 Cd97
Ilinji LV 213 Ce66
Il'inskoe RUS 224 Cf71
Ilio GR 287 Cn104
Iliókastro GR 287 Cg106
Ilioúpoli GR 284 Cn105
Ilirska Bistrica SLO 134 Bi89
Ilişeşti RO 247 Cn85
Ilja BY 219 Cp72
Iljušino RUS 224 Cf71
Ilkeston GB 85 Ss75
Ilkley GB 84 Sr73
Ilkowice PL 234 Ca80
Illana E 193 Sp100
Illar E 206 Sp107
Illby = Ilola FIN 64 Cm60
Illedcas E 193 Sn100
Illertissen D 125 Ba84
Illescas E 193 Sn100
Ille-sur-Têt F 189 Af95
Illfurth F 169 Ap85
Illhaeusern F 163 Ap84
Illiers-Combray F 160 Ac84
Illifaut F 158 Sq84
Illinci UA 247 Cl84
Illingen D 120 Ap82
Illingen D 120 As83
Illjašivka UA 249 Cs83
Illmanns A 237 Bl83
Illmensee D 125 At85
Illmitz A 129 Bo85
Illo FIN 52 Cg58
Illo FIN 62 Cf60
Illois F 154 Ad81
Illora E 205 Sn106
Illot, S' E 207 Ag101
Illueca E 194 Sr94
Illuka EST 211 Cq62
Illvålsetra N 48 Bd57
Illzach F 124 Ap85
Ilmajoki FIN 52 Cf55
il Marziano I 147 Bn98
Ilmenau D 116 Bb79
Ilmington GB 93 Sr76
Ilmjärv EST 211 Cn65
Ilmola FIN 63 Ci68
Ilomantsi FIN 55 Db55
Ilosjoki FIN 43 Cm54
Ilovik HR 258 Ba92
Iloviţa RO 253 Ce91
Ilów PL 222 Bt74
Iłowa PL 118 Bl78
Iłowo PL 221 Bp74

Iłowo-Osada PL 223 Ca74
Ilsbo S 50 Bp57
Ilsede D 109 Ba76
Ilsenburg (Harz) D 116 Bb77
Ilseng N 58 Bc59
Ilsfeld D 121 At82
Ilshofen D 121 Au82
Ilskov DK 100 At68
Iltula FIN 62 Cf60
Ilükste LV 214 Cn69
Ilumetsa EST 210 Cp65
Ilva Mare RO 247 Ck86
Ilva Mică RO 247 Ck86
Ilvesjoki FIN 52 Cf56
Ilz A 135 Bm86
Iłża PL 228 Cc78
Ilze LV 214 Cn68
Ilzeskalns LV 215 Cp67
Iľžo RUS 211 Cu63
Imatra FIN 65 Cs58
Imatu EST 211 Cq62
Imavere EST 210 Cm63
Imbradas LT 214 Cn69
Imende D 182 Sc94
Imer I 132 Bd80
Imielin PL 233 Bt80
Imielno PL 234 Ca79
Iminoľj Fjellstue N 57 As60
Imirizaldu E 176 Ss95
Imjärvi FIN 54 Cn58
Immala FIN 55 Cs58
Immelborn, Barchfeld- D 116 Ba79
Immeln S 72 Bi68
Immendingen D 125 As85
Immenhausen D 115 At78
Immenrode D 116 Ba77
Immensen D 109 Ba76
Immenstaad am Bodensee D 125 At85
Immenstad im Allgäu D 126 Ba85
Immenstedt D 103 At71
Immilä FIN 64 Cn58
Immingham GB 85 Su73
Imola I 138 Bd92
Imón E 194 Sp98
Imotski HR 260 Bp94
Imperia I 181 Ar93
Imphy F 167 Ag91
Impilahti RUS 195 Dc57
Impiö FIN 37 Cp49
Imposte I 145 Bh95
Impruneta I 143 Bc93
Imrenčevo BG 274 Cn94
Imroz = Gökçeada TR 280 Cm100
Ims N 66 Am63
Imsdalen N 48 Bb57
Imsenden N 48 Bb57
Imsland N 56 Am62
Imst A 126 Bb86
Imsweiler D 163 Aq81
Imundbo S 61 Bq60
Inagh IRL 86 Sb75
Inand RO 245 Cd87
Inari FIN 31 Cp43
Inari FIN 45 Db54
Inca E 206-207 Af101
Incesırt TR 275 Cq97
Inch IRL 89 Sa76
Inch IRL 91 Sh75
Inchigeelagh IRL 90 Sb77
Inchnadamph GB 75 Sl64
Inchture GB 79 Sm66
Inčiems LV 214 Ck66
Incinillas E 185 Sn95
Incisa in Val d'Arno I 138 Bc93
Incisa Scapaccino I 136 Ar91
Incourt B 156 Ak79
Inčukalns LV 214 Ck66
Indal S 50 Bp55
Inden D 114 An79
Independenţa RO 256 Cq90
Independenţa RO 266 Cp92
Independenţa RO 267 Cp93
Indersdorf, Markt D 126 Bc84
Indevillers F 124 Ao86
Indija SRB 261 Ca90
Indiotería, s' E 206-207 Af101
Indra LV 215 Cq69
Indreabhán IRL 86 Sb74
Indre Arna N 56 Al60
Indre Billefjord N 24 Cl40
Indre Brenna N 24 Cm39
Indreeide N 46 Ap56
Indre Håvik N 56 Al61
Indrejord N 56 Ao61
Indre Leirpollen N 24 Cm40
Indura BY 224 Ch74
Industrial Estate GB 76 Sr65
Inece TR 280 Cp97
Inecik TR 280 Cp99
Ineši LV 214 Cm66
Ineu RO 245 Cd88
Ineu RO 245 Ce86
Infantas, Las E 205 Sn105
Infiesto E 184 Sk94
Ingå FIN 63 Cl60
Ingardines = Ingårdbodarna S 59 Bk58
Ingared S 68 Be65
Ingarö S 71 Br62
Ingatorp S 70 Bl65
Ingdalen N 38 Au54
Ingeby S 60 Bp61
Ingelfingen D 121 Au82
Ingelheim am Rhein D 120 Ar81
Ingelmunster B 155 Ag79
Ingelsby S 70 Bk63
Ingelstad S 73 Bk67
Ingelsträde S 101 Bf68
Ingenes N 56 Am60
Ingenheim, Billigheim- D 120 Ar82
Ingenio E 202 Rk125
Ingering II A 128 Bk86
Ingersbyn S 59 Bf61
Ingersheim F 163 Ap84
Ingevallsobo S 60 Bl60
Ingham GB 95 Ab76
Ingierseter N 48 Bc56
Inglès, Playa del E 202 Ri125
Ingleton GB 84 Sq73
Inglise EST 210 Ck62

Ingoldmells GB 85 Aa74
Ingolsbenning S 60 Bn60
Ingolstadt D 126 Bc83
Ingøy N 23 Ci38
Ingram GB 81 Sr70
Ingrandes F 166 Ab87
Ingrandes-de-Touraine F 165 Aa86
Ingrandes-Le-Fresne-sur-Loire F 165 St86
Ingré F 160 Ad85
Ingrirud S 69 Bg62
Ingstrup DK 100 Au66
Inguiniel F 158 So85
Ingurtosu I 141 As101
Ingvallsbenning S 60 Bm60
Ingwiller F 119 Ap83
Inha FIN 53 Ci55
Inhan tehtaat FIN 53 Ci55
Iniesta E 200 Sr102
Iniö FIN 62 Cc60
Iniö GR 284 Cp104
Inis IRL 89 Sc75
Inis Ceithleann = Enniskillen GB 82 Se72
Inis Córthaidh = Enniscorthy IRL 91 Sg75
Inis Diomáin = Ennistymon IRL 86 Sb75
Inishannon IRL 90 Sc77
Inishcrone IRL 86 Sb72
Inistioge IRL 90 Sf76
Inkberrow GB 94 Sr76
Inkee FIN 37 Cs49
Inkere FIN 63 Cg60
Inkerilä FIN 64 Cp58
Inkeroinen FIN 64 Co59
Inkilä FIN 64 Cp58
Inkoo = Ingå FIN 63 Cl60
Inlăceni RO 255 Cm89
Innala FIN 53 Ci56
Innamo FIN 62 Cd60
Innansjön S 42 Cb60
Innbygda = Trysil N 48 Be58
Inndyr N 32 Bi46
Innellan GB 80 Sl69
Innerbraz A 126 Au86
Innerdalshytta N 47 As58
Innere Einöde A 134 Bh87
Innerferrera CH 131 At87
Innerkrems A 133 Bh87
Innerleithen GB 81 So69
Innermessan GB 83 Sl71
Innernzell D 123 Bg83
Innertällmo S 41 Bg53
Innertavle S 42 Ca53
Innerthal CH 131 Au86
Innertkirchen CH 130 Ar87
Innervillgraten A 133 Be87
Innerwick GB 79 Sm67
Innfield IRL 87 Se74
Innhavet N 27 Bm45
Innichen = San Candido I 133 Be87
Innfällan S 41 Bs52
Inning am Ammersee D 126 Bc84
Innsbruck A 126 Bc86
Innset N 28 Bs43
Introrget N 32 Be50
Innvik N 46 Ao57
Inofita GR 284 Cn104
Inói GR 284 Cp104
Inor F 162 Al81
Inota H 243 Br86
Inoússes GR 285 Cn104
Inovo BG 267 Cf92
Inowłocław PL 227 Br75
Ins CH 130 Ap86
Insch GB 76 Sp66
Insel Hiddensee D 105 Bg71
Insel Poel D 104 Bc72
Insjön S 41 Bp52
Insjön S 59 Bl59
Insko PL 221 Bn74
Instow GB 97 Sm78
Instøy N 32 Be48
Însurăţei RO 266 Co91
Întepe TR 280 Cn100
Interlaken CH 130 Aq87
Întorsura Buzăului RO 255 Cn89
Intragna CH 131 As88
Întregalde RO 254 Cg88
Introbio I 131 At89
Intsilä FIN 55 Cs57
İntürke LT 218 Cm70
İveran IRL 75 Sm65
İslâmbeyli TR 281 Cq97
Isla Menor E 204 Sm106
İslamlar TR 292 Ct108
İslares E 185 So94
İšlaužas LT 217 Ch71
İslaz RO 265 Ck93
İsle-Adam, L' F 160 Ae82
İsle-Bouzon, L' F 177 Ab93
İsle-d'Abeau, L' F 173 Al89
İsle-de-Noé, L' F 187 Aa93
İsle-en-Dodon, L' F 177 Ab94
İseham GB 95 Aa76
İsle-Jourdain, L' F 166 Ab88
İsle-Jourdain, L' F 177 Ac93
İsle of Whithorn GB 83 Sm71
İsleornsay or Eilean Iarmain GB 78 Si66
İsles-sur-Suippe F 161 Ai82
İsle-sur-la-Sorgue, L' F 179 Al93
İsle-sur-le-Doubs, l' F 124 Ao86
İsle-sur-Serein, L' F 167 Ai85
İslettes, Les F 162 Al82
İslip GB 94 St76
İsmaning D 126 Bd84
İsna P 197 Se101
İsnello I 150 Bi105
İson Creangă RO 248 Co85
İon Roată RO 266 Co91
İordăcheanu RO 266 Cn90
İos GR 288 Cl107
İp RO 245 Cf86
İpáti GR 283 Ce103
İpatovo RO 265 Ck93
İphofen D 121 Ba81
İpiltis Senojį LT 212 Cc68
İpolytarnóc H 240 Bu84
İpoteşti RO 247 Cn85
İpoteşti RO 248 Co85

Ippesheim D 121 Ba81
Ipsala TR 280 Cn99
Ipsheim D 122 Ba81
Ipsili Ráhi GR 279 Ci98
Ipsos GR 276 Bu101
Ipswich GB 95 Ac76
Iráklia 5000 F 136 Ap92
Iráklia GR 278 Cg98
Iráklia GR 283 Ce103
Iráklia GR 288 Cl107
Iráklio GR 291 Cl110
Iratoşu RO 245 Cc88
Irby upon Humber GB 85 Su73
Irdning-Donnersbachtal A 128 Bi85
Irdning-Donnersbachtal A 128 Bi86
Ire S 71 Bs65
Ireček BG 267 Cr93
Irečekovo BG 275 Co96
Iregszemcse H 243 Br87
Iréo GR 287 Cf104
Iréo GR 289 Co105
Irig SRB 261 Bu90
Irissarry F 186 Ss94
Irixoa E 182 Sd94
Irixo de Arriba E 182 Sd95
Irjanne FIN 62 Cd58
Irlava LV 213 Cf67
Irlbach D 123 Bf83
Irmath AL 270 Bu98
Irmelshausen D 122 Ba80
Irni FIN 37 Ct49
Irninniemi FIN 37 Ct49
Irodouër F 158 Sr84
Ironranta FIN 53 Ci55
Irrel D 119 An81
Irşadiye TR 281 Cr101
Iršava UA 241 Cg84
Irschenberg D 127 Bd85
Iršì LV 214 Cm67
Irsina I 148 Bn99
Irthlingborough GB 94 St76
Iruecha E 194 Sq98
Irujo E 186 Sr95
Irun E 186 Sr94
Irún = Irun E 186 Sr94
Iruñea = Pamplona E 176 Sr95
Irurita E 176 Sr94
Irurzun E 186 Sr95
Irvine GB 80 Sl69
Irvinestown GB 87 Se72
Irząḍze RO 233 Bu79
Isaba E 176 St95
Isaccea RO 257 Cr90
Isafjörður IS 20 Qg24
Isaklı TR 280 Cp99
Isaksó AX 61 Bu60
Isalniţa RO 264 Cr92
Isane N 46 Am57
Isaszeg H 244 Bt85
Isbergues F 155 Ae79
Iscar E 192 Sl98
Ischgl A 132 Ba86
Ischia I 146 Bh99
Isdes F 167 Ae85
Ise N 68 Bc62
Isebakke N 68 Bc62
Iselle I 130 Ar88
Iseltwald CH 130 Aq87
Iselvmo N 28 Bs43
Isen D 127 Be84
Isenburg D 114 Aq80
Isenbüttel D 109 Bb76
Isenvad DK 100 At68
Iseo I 131 Ba89
Isérables CH 130 Ap88
Iserlohn D 114 Aq78
Isernhagen D 109 Au76
Isernia I 146 Bi97
Isfjorden N 47 Aq55
Ishm AL 270 Bu97
Isigny-le-Buat F 159 Ss83
Isigny-sur-Mer F 159 Ss82
Isili I 141 At101
Iskanı BG 235 Ce81
Iskär BG 205 Sn107
Iskär BG 264 Ci93
Iskär BG 266 Cp94
Iskender TR 280 Co97
Iskleiva N 58 Bc61
Iskola FIN 62 Cd60
Iskra BG 266 Co93
Iskra BG 274 Ci97
Iskrec BG 272 Cg95
Iskrzynia PL 234 Cd81
Iškuras N 24 Cm42
Isla E 185 So94
Isla Cristina E 203 Sf106
Isla del Moral E 203 Sf106
Isallana E 186 Sp96
İtrabo E 205 Sn107
İtri I 146 Bh98
İtterâträsk S 42 Ca52
İtterbeck D 108 Ao75
İtterbach D 125 As83
İttireddu I 140 As99
İttiri I 140 As99
İtuero de Azaba E 191 Sg100
İturmendi E 186 Sq95
İtzehoe D 103 Au73
İzhovd D 121 Bb80
İtziar E 186 Sq94
İüe = BY 218 Cm73
İuje BY 218 Cm73
İvaja = Ivajë RKS 271 Cc96
İvajë RKS 271 Cc96
İvajlovgrad BG 280 Cn97
İvalo FIN 31 Cq43
İvalon Matti FIN 30 Cm44
İván H 129 Bo86
İvana Franka UA 235 Cg82
İvanaj AL 270 Bt96
İvanča BG 265 Cm94
İvančice CZ 238 Bn82
İvančići BIH 260 Br92
İvane-Puste UA 247 Cn83
İvăneşti RO 256 Cp87
İvangorod RUS 64 Cr62
İvanić Grad HR 135 Bn89
İvanić RUS 64 Ci58
İvanivka UA 243 Cg82
İvanje SRB 263 Cd98
İvanjevci MK 271 Cc98
İvanjica SRB 262 Ca93
İvanjska BIH 250 Bg91
İvanka SK 239 Br84

Isokylä FIN 54 Cp56
Isokylä S 29 Cf46
Isokyrö FIN 62 Ce54
Isoja E 186 Ag92
Isola I 131 At88
Isola 2000 F 136 Ap92
Isola = Izola SLO 133 Bh89
Isolaccia I 132 Ba88
Isola d'Asti I 175 Ar91
Isola del Cantone I 137 As91
Isola del Gran Sasso d'Italia I 145 Bh95
Isola della Scala I 132 Bc90
Isola delle Femmine I 152 Bg104
Isola dei Liri I 148 Bh97
Isola di Capo Rizzuto I 151 Bp103
Isola Fossara I 139 Bf94
Isola Rossa I 140 As98
Iso Linkkavaara S 35 Ce47
Isøne I 188 Ac96
Isone CH 131 As88
Isoperä FIN 62 Cf59
Isora E 202 Re125
Isorella I 132 Ba90
Iso-Vimma FIN 62 Ce58
Ispas UA 247 Cl84
Isperih BG 266 Co93
Isperihovo BG 273 Ci96
Ispica I 153 Bk107
Ispina PL 234 Ca80
Ispra I 175 As89
Ispringen D 120 As83
Issa RUS 215 Cs67
Issaka FIN 44 Cr53
Issakka FIN 55 Db55
Issambres, les F 180 Ao94
Issaris GR 286 Ce106
Issé F 165 Ss85
Isselburg D 107 An77
Issersheilingen D 116 Bb78
Isserstedt D 116 Bd79
Issigeac F 171 Ab91
Issime I 175 Ag89
Isso E 200 Sr104
Issogne I 130 Ag89
Issoire F 172 Ag89
Issoma Karió GR 286 Ce106
Issoudun F 166 Ad87
Issum D 114 An77
Is-sur-Tille F 168 Al85
Issy-l'Evêque F 167 Ah87
Ist HR 258 Ba92
Istán E 204 Sl107
Istanbul TR 281 Cs98
Istarske Toplice HR 134 Bh90
Iste S 50 Bn57
Istebna PL 240 Bs81
Isterberg D 108 Ap76
Istérnia GR 288 Cl105
Istha D 115 At78
Isthmia GR 283 Cg105
Istia d'Ombrone I 143 Bc95
Istibanja MK 271 Cf97
Istiéa GR 283 Cg103
Istog RKS 270 Ca95
Istok = Istog RKS 270 Ca95
Istrana I 133 Be89
Istres F 179 Ak93
Istria RO 267 Cs91
Istrios GR 292 Cq108
Istunmäki FIN 54 Cn55
Isufmuçaj AL 270 Bu98
Isukumpu FIN 37 Cr49
Isula, L' = L'Île-Rousse F 181 As95
Isverna RO 253 Cf91
Itä-Ähtäri FIN 53 Ci55
Itä-Aure FIN 53 Cg56
Itä-Karttula FIN 54 Cp55
Itäkoski FIN 36 Ck49
Itäkoski FIN 44 Cq53
Itäkylä FIN 43 Ch54
Itala I 153 Bl104
Itämeri FIN 53 Ci56
Itäpää FIN 36 Ci48
Itäranta FIN 37 Cp48
Itäsalmi FIN 63 Cl60
Itéa GR 271 Cd99
Itéa GR 277 Ce102
Itéa GR 280 Cn99
Itéa GR 283 Ce104
Itero de la Vega E 185 Sm96
Íthaki GR 282 Cb104
It Hearrenfean = Heerenveen NL 107 An75
Ítilo GR 286 Ce107

Ivankovo HR 251 Bs90
Ivano-Frankove UA 235 Ch81
Ivanovice na Hané CZ 232 Bp82
Ivanovo BG 274 Cm97
Ivanovo BG 275 Co94
Ivanovo Boloto RUS 211 Cq65
Ivanovskoe RUS 211 Cs62
Ivanska HR 250 Bo89
Ivanščak BG 275 Cp94
Ivantjärn S 60 Bo59
Ivarrud N 32 Bh50
Ivarsbjörke S 59 Bg61
Ivarsbyn S 58 Bd61
Ivars de Noguera E 187 Ab97
Iveland N 67 Aq64
Ivenack D 110 Bf73
Iverny F 161 Ad81
Ivesti RO 256 Cq88
Ivesti RO 256 Cq88
Ivinghoe GB 94 St77
Ivira GR 278 Ch99
Ivjaniec BY 219 Co73
Ivoy-le-Pré F 167 Ae86
Ivrea I 130 Aq90
Ivry-en-Montagne F 168 Ak86
Ivry-la-Bataille F 160 Ac83
Ivybridge GB 97 Sn80
Iwaniska PL 234 Cc79
Iwierzyce PL 234 Cd80
Iwiny PL 225 Bm78
Iwla PL 241 Cd81
Iwonicz PL 241 Cd81
Iwonicz-Zdrój PL 241 Cd81
Iwuy F 155 Ag80
Ixworth GB 95 Ab76
Iža BY 219 Co71
Iza UA 246 Cg84
Izabelin PL 228 Cb76
Izarra (Urkabustaiz) E 185 Sp95
Izatovci SRB 272 Cf94
Izbica PL 233 Cb79
Izbica Kujawska PL 227 Bs76
Izbiceni RO 265 Ck93
Izbišča BY 219 Cq71
Izbište SRB 253 Cc90
Izby PL 234 Cc82
Izdebnik PL 233 Bu81
Izdebno PL 229 Cf79
Izeda P 191 Sg97
Izegem B 155 Ag79
Izernore F 168 Am88
Izgrev BG 273 Ck97
Izgrev BG 275 Cq96
Izlake SLO 134 Bk88
Izluč̌e RUS 211 Cr63
Izmail = Izmajil UA 257 Cs90
Izmajil UA 257 Cs90
Iznájar E 205 Sm106
Iznalloz E 205 Sn106
Izola SLO 133 Bh89
Izsák H 244 Bt87
Izsákfa H 242 Bp86
Izsófalva H 240 Cb84
Iztalsna LV 215 Cq68
Izvalta LV 215 Cp69
Izvara RUS 65 Cu62
Izvoarele RO 254 Ci88
Izvoarele RO 255 Cn90
Izvoarele RO 265 Cm92
Izvoarele RO 267 Cs90
Izvoarele Sucevei RO 247 Cl85
Izvor BG 264 Cf93
Izvor BG 270 Ch97
Izvor MK 271 Cc98
Izvor SRB 263 Cd93
Izvor SRB 263 Ce94
Izvor SRB 271 Cd97
Izvor SRB 272 Ce96
Izvori MNE 269 Bs95
Izvor Mahala BG 263 Ce93
Izvornik BG 266 Cp94
Izvorovo BG 266 Cq93
Izvorovo BG 274 Cn97
Izvoru RO 265 Cl92
Izvoru Berheciului RO 256 Cp87
Izvoru Crişului RO 246 Cg87

J

Jäähdyspohja FIN 53 Ch56
Jaakonvaara FIN 55 Da54
Jaala FIN 64 Cn59
Jaalanka FIN 37 Cp50
Jaalanka FIN 44 Cp51
Jääli FIN 43 Cl50
Jaama EST 211 Cq62
Jaama FIN 55 Cu56
Järja EST 210 Cl65
Jääskö FIN 36 Cl46
Jaatila FIN 36 Cl48
Jabălčevo BG 275 Cp95
Jabălkovo BG 274 Cl97
Jabalquinto E 205 Sn104
Jabapuszta H 243 Br87
Jabbeke B 155 Ag78
Jabel D 110 Bf72
Jablanac HR 258 Bk91
Jablan Do BIH 269 Br95
Jablanica BG 272 Ch95
Jablanica BG 272 Ci94
Jablanica BIH 268 Bq93
Jablanica MK 270 Cb98
Jablanica SRB 262 Ca93
Jablanka SRB 253 Cc90
Jabłoń PL 229 Cg77
Jablonec nad Jizerou CZ 231 Bl79
Jablonec nad Nisou CZ 118 Bl79
Jablonevka RUS 223 Ca71
Jablonica SK 238 Bp83
Jabłonka PL 233 Bu82
Jabłoń Kościelna PL 224 Cf75
Jabłonna PL 226 Bn76
Jabłonna PL 229 Cf78
Jabłonna Lacka PL 228 Ce76
Jabłonna-Majątek PL 229 Cf78

Jablonné v Podještědí CZ 118 Bk79
Jabloňovce SK 239 Bs84
Jablonovka RUS 65 Da59
Jablonov nad Turňou SK 240 Cb83
Jabłonowo Pomorskie PL 222 Bt74
Jabłowo PL 222 Bs73
Jabluniv UA 247 Ck84
Jablůnka CZ 232 Bq82
Jablun'ka UA 241 Cf82
Jablunkov CZ 239 Bs81
Jablunycja UA 246 Ci84
Jablunycja UA 247 Ck84
Jabučje SRB 261 Ca92
Jabugo E 203 Sg105
Jabuka BIH 261 Bs93
Jabuka HR 268 Bo93
Jabuka MNE 269 Bu94
Jabuka MNE 269 Bu95
Jabuka SRB 252 Cb91
Jabukovac HR 135 Bn90
Jabukovac SRB 263 Ce92
Jabukovik SRB 263 Ce95
Jaca E 187 St95
Jacentów PL 234 Cc79
Jachenau D 126 Bc85
Jachimovščina BY 218 Cn72
Jachranka PL 228 Cb76
Jáchymov CZ 123 Bf80
Jackarby FIN 64 Cm60
Jackavičy BY 219 Cp71
Jackerath D 114 An78
Jackovičy BY 229 Cg76
Jaćmierz PL 241 Ce81
Jacobidrebber D 108 Ar75
Jaczowice PL 232 Bq79
Jadachy PL 234 Cd80
Jade D 108 Ar74
Jaderberg D 108 Ar74
Jäderfors S 60 Bo59
Jadów PL 228 Cd76
Jädraås S 60 Bn59
Jadranska Lešnica SRB 262 Bt91
Jadraque E 193 Sp99
Jadrtovac HR 259 Bm93
Jægerspris DK 101 Bd69
Jægervatn N 22 Bu41
Jägala EST 63 Ci62
Jagare BIH 259 Bp91
Jagel D 103 Au72
Jagenbach A 129 Bl83
Jäggeluoktta = Jäkkvik S 33 Bo48
Jagnilo BG 266 Cp94
Jagnjilo SRB 262 Cb92
Jagnjilo SRB 271 Ce95
Jagoda BG 273 Cm95
Jagodina BG 273 Ci97
Jagodina SRB 263 Cd93
Jagodne PL 228 Cd77
Jagodnjak HR 251 Bs89
Jagoštica SRB 262 Bt93
Jagow D 111 Bh74
Jagsthausen D 121 At82
Jagstzell D 121 Ba82
Jahkola FIN 63 Cl58
Jahnsfelde D 225 Bi75
Jahodyn UA 229 Cn78
Jajce BIH 260 Bp92
Ják D 242 Bo86
Jakabszállás H 244 Bu87
Jakai LT 216 Cc69
Jäkälävaara FIN 37 Cq49
Jakeš BIH 271 Br91
Jakimovo BG 264 Cg93
Jakimowice PL 228 Ca78
Jakkula FIN 52 Ce55
Jäkkvik S 33 Bo48
Jaklovce SK 241 Cc83
Jakobsbakken N 33 Bn46
Jakobsberg S 61 Bg62
Jakobsbyn S 69 Bf63
Jakobsdorf D 104 Bf72
Jakobsfors S 35 Cb50
Jakobshagen D 220 Bh74
Jakobsnes N 25 Da41
Jakobsrud S 68 Bd63
Jakobstad FIN 42 Cf53
Jakokoski FIN 55 Cu55
Jakoruda BG 272 Ch96
Jakovlevo RUS 65 Ct60
Jakovlevo RUS 211 Cs64
Jakovo BG 272 Cg97
Jakovo SRB 252 Ca91
Jakšić HR 251 Bq90
Jaksice PL 227 Br75
Jaktorów PL 228 Cb76
Jakubany SK 240 Cb82
Jakubčovice CZ 232 Bq81
Jakubov SK 129 Bo84
Jakubowice PL 234 Cd79
Jakuszyce PL 231 Bl79
Jakutiškiai LT 218 Ck70
Jalades, les F 173 Ai91
Jalance E 201 Ss102
Jalanec' UA 249 Ct84
Jalase EST 209 Ck63
Jalasjärvi FIN 52 Cf56
Jalhay B 119 Am79
Jaligny-sur-Besbre F 167 Ah88
Jallais F 165 St86
Jállby S 69 Bg64
Jälluntofta S 72 Bh66
Jalón E 201 Su103
Jalón de Cameros E 186 Sq96
Jalonoja FIN 52 Cf58
Jålons F 161 Ai82
Jalová SK 241 Ce82
Jalovik SRB 262 Bu91
Jalovik Izvor SRB 263 Ce94
Jałówka PL 224 Ch74
Jämaja EST 208 Cd65
Jamali FIN 45 Cu54
Jámás FIN 45 Ct52
Jambol BG 274 Cn96
Jameln D 109 Bc74
Jameston GB 96 Sl77
Jametz F 156 Al82
Jamica BY 229 Ch77
Jämijärven asema FIN 52 Cf57

Jämijärvi FIN 52 Cf57
Jamilena E 205 Sn105
Jäminkipohja FIN 53 Ci57
Jämjö S 73 Bm68
Jamm RUS 211 Cr64
Jammerdal N 58 Be60
Jamna BG 272 Ci95
Jamoigne B 156 Ak82
Jampiľ UA 248 Cr84
Jämsä FIN 53 Ci57
Jämsänkoski FIN 53 Ci57
Jämshög S 72 Bk68
Jämtön S 35 Cf49
Jamu Mare RO 253 Cc90
Jamy Wielkie PL 234 Cc80
Jana BG 272 Ch95
Jana, La E 195 Aa99
Janakkala FIN 63 Ck59
Jančulovci SRB 233 Bt82
Jandelsbrunn D 127 Bh83
Jäneda EST 210 Cm62
Jänhiälä FIN 65 Cs58
Jänickendorf D 117 Bg76
Janiewice PL 221 Bo72
Janik PL 234 Cc79
Janik SK 240 Cb83
Janików PL 234 Cd79
Janikowo PL 227 Br75
Jäniskylä FIN 54 Co58
Janja BIH 262 Bt91
Janjevë RKS 271 Cc95
Janjići BIH 262 Bt93
Janjina HR 268 Bp95
Jankai LT 217 Cg71
Jänkälä FIN 31 Cq46
Jankavičy BY 215 Cs69
Janki PL 227 Bt78
Janki PL 235 Ch79
Jänkisjärvi S 35 Cg47
Jänkmajtis H 241 Df85
Jankov CZ 231 Bk81
Jankovo BG 274 Cp94
Janków PL 226 Bq77
Jankowice PL 228 Cc78
Jankowice Rybnickie PL 233 Bs80
Jänmuiža LV 214 Ci66
Jännersdorf D 110 Be74
Jännevirta FIN 54 Cg55
Jannowitz D 118 Bk79
Janolin PL 228 Ca77
Janopole LV 215 Cp68
Jánoshalma H 244 Br86
Jánosháza H 242 Bp86
Janoši UA 246 Cf84
Jánossomorja H 129 Bp85
Janovice nad Úhlavou CZ 230 Bg82
Janów PL 224 Cg74
Janów PL 233 Bt79
Janowa PL 232 Bp79
Janowice PL 227 Bt77
Janowice PL 234 Cc79
Janowiec PL 228 Cd79
Janowiec Wielkopolski PL 226 Bp75
Janówka PL 217 Cf73
Janów Lubelski PL 235 Ce79
Janowo PL 223 Cb74
Janowo PL 226 Bq76
Janowo PL 228 Cb76
Janów Podlaski PL 229 Cg76
Jänschwalde D 118 Bi77
Jansjö S 40 Bn53
Jansjö S 41 Bp54
Janské Lázně CZ 231 Bm79
Jänsmässholmen S 39 Bh53
Jansjöce = Jänschwalde D 118 Bi77
Jantar PL 222 Bt72
Jantarnyj RUS 116 Bn71
Jantra BG 274 Cl95
Jánuciems LV 210 Co69
Janušy BY 229 Ch75
Januszewice PL 228 Ca78
Janville F 160 Ad84
Janzé F 159 Ss85
Jäppilä FIN 54 Cp56
Jaraba E 194 Sr98
Jaraczewo PL 226 Bp77
Jarafuel E 201 Ss102
Jaraicejo E 198 Su101
Jaraiz de la Vera E 192 Si100
Jarak SRB 252 Bu91
Järämä S 29 Cc44
Jarandilla de la Vera E 192 Si100
Järbo S 60 Bo59
Järbo S 68 Be63
Jardim do Mar P 190 Rf115
Jard-sur-Mer F 164 Sr88
Jardžilovci BG 271 Cf95
Jarebica BG 266 Cp93
Jaremča UA 247 Ck84
Jaren/Brandbu N 58 Bd70
Jargeau F 166 Ae85
Jarhois S 36 Ch47
Jarise EST 208 Ce63
Jariștea RO 253 Cn86
Jarivka UA 248 Co84
Järkastaka S 29 Cc44
Jarkovac SRB 253 Cb90
Järkvissle S 60 Bp61
Järlåsa S 60 Bp61
Jarlovica BG 264 Cf93
Jarlovo BG 272 Cg96
Jarmelo P 191 Sf99
Jarmen D 105 Bg73
Jarmina HR 251 Bs90
Jarmolići BY 219 Cp72
Järn S 69 Bf63
Järna S 71 Bq62
Järna, Dala- S 59 Bi59
Jarnac F 170 Su89
Jarnages F 166 Af86
Järnäs S 41 Bu54
Järnäsklubb S 41 Bu54
Järnbergsås S 59 Bg60
Järnboås S 59 Bi59
Jarne, La F 165 Ss88
Järnforsen S 70 Bm66
Jarny F 119 Am79
Jarocin D 105 Bf74
Jarocin PL 235 Ce79
Jaroměř CZ 232 Bm80

Jaroměřice CZ 232 Bo81
Jaroměřice nad Rokytnou CZ 238 Bm82
Jaronowice PL 234 Bu79
Jaroslav CZ 231 Bn80
Jaroslavice CZ 238 Bn83
Jarosław PL 226 Bo78
Jarosław PL 235 Cf80
Jarosławiec PL 221 Bo71
Jarosławiec PL 235 Cg79
Jarošov nad Nežárkou CZ 237 Bl82
Jaroszów PL 232 Bn79
Jaroszówka PL 226 Bm78
Jarove UA 257 Ct88
Jarovnice SK 241 Cc82
Järpås S 69 Bf64
Järpen S 39 Bg54
Järpliden S 58 Be59
Jarrow GB 81 Ss71
Jars F 167 Af86
Jarševiči BY 219 Co72
Järsnäs S 69 Bk65
Jårsö AX 51 Cd54
Jaruha UA 248 Cr84
Järva-Jaani EST 210 Cm62
Järvakandi EST 209 Ck63
Järva-Madise EST 210 Cm62
Järvberget S 41 Bq53
Järve, Kohtla- EST 64 Cp62
Järvelä = Kärköla FIN 63 Cl59
Järvelä FIN 25 Cq42
Järvenpää FIN 44 Cp53
Järvenpää FIN 44 Cr54
Järvenpää FIN 52 Cd55
Järvenpää FIN 53 Ck57
Järvenpää FIN 54 Cp57
Järvenpää FIN 55 Da55
Järvenpää FIN 54 Cp57
Järvenperä FIN 62 Cd59
Järventausta FIN 44 Cp51
Järventausta FIN 52 Ce57
Järvikylä FIN 43 Ck53
Järvikylä FIN 44 Cr53
Järvikylä FIN 55 Ct54
Jarville-la-Malgrange F 162 An83
Jarvinen FIN 64 Cn58
Järvirova FIN 30 Ci46
Järvsjö S 41 Bp51
Järvsö S 50 Bn57
Järvtjärn S 42 Cb51
Järvträsk S 34 Bt50
Jaryšiv UA 248 Cq83
Jaryszów PL 233 Br80
Jarzé-Villages F 165 Su85
Jaša Tomić SRB 253 Cb90
Jasen BG 264 Cf92
Jasen BIH 261 Bs92
Jasen BIH 269 Br95
Jasenak HR 258 Bl90
Jasenaš HR 250 Bp89
Jasenci RUS 215 Cq65
Jasenica BIH 259 Bn91
Jasenica SRB 263 Cd92
Jasenica Lug BIH 269 Br95
Jasenice HR 259 Bm92
Jasenie SK 239 Bt83
Jaseniv-Pilhyj UA 247 Cm83
Jasenjani BIH 268 Bq93
Jasenkovo BG 266 Co93
Jasenov SK 241 Cd83
Jasenovac HR 250 Bo90
Jasenovo SRB 253 Cc91
Jasenovo SRB 262 Bu93
Jasenovo Polje MNE 269 Bs95
Jasenycja UA 235 Cg82
Jasień PL 118 Bi77
Jasień PL 221 Bq72
Jasienica PL 225 Bk77
Jasienica PL 228 Cc76
Jasienica PL 232 Bp80
Jasienica PL 233 Br80
Jasienica Dolna PL 232 Bq79
Jasienie PL 228 Cb79
Jasieniec PL 228 Cb79
Jasika SRB 263 Cc93
Jasikovo SRB 263 Cd92
Jasinja UA 246 Ci84
Jašino RUS 65 Cr59
Jasionka PL 235 Ce80
Jašiūnai LT 218 Ci72
Jaskrów PL 233 Bt79
Jasło PL 234 Cd81
Jaślliska PL 234 Cd82
Jasná SK 240 Bu83
Jasnaja Poljanka RUS 224 Ce71
Jasna Poljana BG 275 Cq96
Jasney F 162 An91
Jasnoe RUS 216 Cd70
Jasov SK 240 Cb83
Jašoviči MNE 269 Br95
Jassans-Riottier F 173 Ak89
Jassbach CH 124 Ad87
Jassenova PL 228 Cb79
Jastarnia PL 222 Bs71
Jastorf D 109 Bb74
Jastrabá SK 240 Bt83
Jastrebarsko HR 135 Bm89
Jastrebino RUS 65 Cs67
Jastrebovo BG 273 Cm96
Jastrowie PL 221 Bo74
Jastrząb PL 228 Cb78
Jastrząbka Stara PL 234 Cc80
Jastrzębia PL 228 Cc78
Jastrzębia PL 234 Cb81
Jastrzębie PL 226 Ca81
Jastrzębie-Zdrój PL 233 Bs81
Jastrzębska Wola PL 234 Cc79
Jastrzygowice PL 233 Br79
Jászalsószentgyörgy H 244 Bu85
Jászapáti H 244 Ca85
Jászberény H 244 Bu85
Jászczurze PL 234 Cb79
Jaszczów PL 229 Cf79
Jászkarajenő H 244 Ca86
Jászkisér H 244 Ca86
Jászladány H 244 Ca86
Jaszłów PL 232 Bp79
Jászszentandrás H 244 Ca85

Jászszentlászló H 244 Bu87
Ját S 73 Bk67
Játar E 205 Sn107
Jatov SK 239 Br84
Jättansjö S 50 Bm56
Jättendal S 50 Bp57
Jattölä FIN 63 Ch60
Jatuni FIN 29 Cf44
Jatznick D 111 Bh73
Jauche, Orp- B 156 Ak79
Jauge F 170 St91
Jauja E 205 Sl106
Jaujac F 173 Ai91
Jaulgonne F 161 Ah82
Jaulin E 195 St98
Jaulnay F 166 Aa87
Jaun CH 169 Ap87
Jaunaumuiža LV 213 Ce67
Jaunberze LV 213 Cd66
Jaunciems LV 213 Ci66
Jauneikiai LT 218 Ch69
Jaunelgava LV 213 Cg68
Jauniūnai LT 213 Cg68
Jauniūnai LT 218 Cl71
Jaunjelgava LV 214 Cl67
Jaunkalsnava LV 214 Cm67
Jaunklidzis LV 214 Cm65
Jaunlutrini LV 213 Ce67
Jaunmārupe LV 213 Ch67
Jaunokra LV 215 Cp68
Jaunpagasts LV 213 Ce66
Jaunpiebalga LV 214 Cn66
Jaunpils LV 213 Cg67
Jaunsarās E 186 Sr94
Jaurakkajärvi FIN 37 Cq50
Jausa EST 208 Cf63
Jausiers F 174 Ao92
Jautor S 204 Si108
Javall N 58 Bd61
Javarus FIN 37 Co47
Jávea = Xàbia E 201 Aa103
Jävenitz D 110 Bd75
Javerdat F 171 Ab89
Javerlhac-et-la-Chapelle-Saint-Robert F 171 Ab89
Javgur MD 257 Cs87
Javier E 176 Ss95
Javierre E 176 Su96
Javierregay E 187 St95
Javorani BIH 260 Bp91
Javori UA 235 Cg81
Javoriv UA 241 Cf82
Javoriv UA 247 Ck84
Javorivka UA 249 Cs84
Javorná CZ 123 Bf80
Javornik CZ 232 Bp80
Javorov BG 272 Cg97
Javoroval'ka BG 274 Ck95
Jävre S 35 Cc50
Javron-les-Chapelles F 159 Su84
Jävsta S 60 Bp59
Jawidz PL 229 Cf79
Jawor PL 232 Bn78
Jawornik PL 234 Bu81
Jawornik Polski PL 235 Ce81
Jawornik Ruski PL 235 Ce81
Jaworowo PL 226 Bq76
Jawor Solęcki PL 228 Cc78
Jaworze PL 233 Bs81
Jaworznia PL 234 Ca79
Jaworzno PL 233 Bs78
Jaworzno PL 233 Bt80
Jaworzyna Śląska PL 232 Bn79
Jaworzynka PL 239 Bs81
Jayena E 205 Sn107
Jaz MNE 269 Bs96
Jazni BY 219 Cp71
Jazowa PL 222 Bt72
Jazowsko PL 240 Cb81
Jaźwina PL 233 Bo79
Jaźwiny PL 226 Bq79
Jeanménil F 124 An91
Jebel RO 253 Cc90
Jeberg D 100 At67
Jebsheim F 163 Ap84
Ječi LV 212 Cc68
Jécmište SRB 263 Cc93
Jedburgh GB 79 Sp70
Jeddingen D 109 Au75
Jedle PL 234 Ca79
Jedlicze PL 234 Cd81
Jedlina-Zdrój PL 232 Bn79
Jedlina-Letnisko PL 228 Cd78
Jednorożec PL 223 Cb74
Jedovnice CZ 232 Bo82
Jędrzejów PL 228 Cd76
Jędrzejów PL 234 Ca79
Jédula E 204 Si107
Jedwabne PL 224 Ce74
Jedwabno PL 223 Cb74
Jeesiö FIN 30 Cn46
Jegália RO 266 Cq92
Jeggau D 110 Bc74
Jegind DK 100 As67
Jegłowa PL 232 Bp79
Jegłownik PL 222 Bt72
Jegunovce MK 271 Cc96
Jejsing DK 102 As71
Jékabpils LV 214 Cl68
Jektevik N 56 Am61
Jekthamn N 23 Cb44
Jektvik N 32 Bg47
Jelah BIH 260 Bq92
Jelašca BIH 261 Bs94
Jelcz-Laskowice PL 232 Bp78
Jelenec SK 239 Br84
Jelenia Góra PL 231 Bm79
Jeleniewo PL 217 Cf72
Jeleninel PL 225 Bl77
Jeleśnia PL 233 Bt81
Jelgava LV 213 Ch67
Jelisavac HR 251 Bs89
Jelka SK 239 Bq84
Jelling DK 100 At69
Jelovica SRB 263 Cf80
Jełowa PL 233 Br79
Jels DK 103 At70

Jelsa HR 268 Bo94
Jelsa N 56 An62
Jelšane HR 134 Bi89
Jelšava SK 240 Ca83
Jelsi I 147 Bk97
Jemelle B 156 Al80
Jemena SRB 251 Bt91
Jemenuño E 193 Sm99
Jemeppe-sur-Sambre B 113 Ak80
Jemgum D 107 Ap74
Jemielnica PL 233 Br79
Jemielno PL 226 Bo76
Jemnice CZ 237 Bm82
Jena D 116 Bd79
Jenbach A 126 Bd86
Jeneč CZ 123 Bi80
Jenikowo PL 111 Bl73
Jenlain F 155 Ah80
Jennersdorf A 242 Bn87
Jenny S 70 Bo65
Jensásvoll N 48 Bd55
Jensneset N 32 Bg50
Jenzat F 167 Ag88
Jeper = Ieper B 155 Af79
Jeppedalen N 58 Bo60
Jeppo FIN 42 Cf54
Jepua = Jeppo FIN 42 Cf54
Jerchel D 110 Bc76
Jerez de la Frontera E 204 Sh107
Jerez del Marquesado E 206 So106
Jerez de los Caballeros E 197 Sg104
Jerggul N 24 Ca42
Jérica E 195 St101
Jerichow D 110 Be75
Jerka PL 226 Bo77
Jerli Perlez = Prelez i Muhaxhereve RKS 271 Cc96
Jersika LV 214 Cn68
Jerśinci SLO 242 Bn88
Jerslev DK 100 Ba66
Jerstedt D 116 Ba77
Jerte E 192 Si100
Jerup DK 100 Ba65
Jerusalimovo BG 274 Cn97
Jeruzal PL 228 Cd76
Jeruzalem SLO 135 Bn88
Jervis, Rifugio I 136 Ap91
Jerxheim D 116 Bb77
Jerzens A 132 Bb86
Jerzmanowa PL 226 Bn77
Jerzmanowice PL 233 Bu80
Jerzów PL 228 Bu77
Jerzu I 141 Aa101
Jerzwałd PL 222 Bu73
Jesberg D 115 At79
Jesenice CZ 123 Bk81
Jesenice SLO 134 Bi88
Jeseník RKS 271 Cc95
Jeseník nad Odrou CZ 232 Bq81
Jesenwang D 126 Bc84
Jeserig D 110 Be76
Jesi I 139 Bg93
Jesionna B 227 Ca76
Jesolo I 133 Bi89
Jessen (Elster) D 117 Bf77
Jessenitz D 109 Bc74
Jessheim N 58 Bc60
Jeßnitz D 117 Be77
Jesteburg D 109 Au74
Jestetten D 125 As76
Jestřebí CZ 123 Bk79
Jettingen D 125 As83
Jettingen-Scheppach D 126 Ba84
Jetzendorf D 126 Bc84
Jeugny F 161 Ai84
Jeumont F 155 Ai80
Jeu-Maloches F 166 Ac86
Jevenstedt D 103 Au72
Jever D 108 Aq73
Jevíčko CZ 232 Bo81
Jevišovice CZ 238 Bm83
Jevnaker N 58 Bd70
Jezera BIH 260 Bq92
Jezerane HR 258 Bl90
Jezerce RKS 270 Cc96
Jezerce = Jezercë RKS 270 Cc96
Jezero BIH 259 Bp92
Jezero HR 258 Bl90
Jezerski BIH 259 Bn91
Ježević HR 259 Bn93
Jezewo PL 228 Cs77
Jezierzyce PL 221 Bp71
Jeziorany PL 216 Cb73
Jeziorzany PL 229 Ce77
Ježopole PL 227 Br78
Jeżów PL 227 Bt78
Jeżów PL 228 Ca78
Jeżów Sudecki PL 231 Bm79
Jeżowe PL 235 Ce80
Jiana RO 263 Cf92
Jibert RO 255 Cl88
Jibou RO 246 Cg86
Jichişu de Jos RO 246 Ch86
Jičín CZ 231 Bl80
Jičiněves CZ 231 Bl80
Jidvei RO 254 Ci88
Jieznas LT 224 Ci71
Jihlava CZ 231 Bm82
Jijila RO 255 Cr90
Jijona = Xixona E 201 St103
Jilava RO 265 Cn92
Jilavele RO 266 Co91
Jilemnice CZ 231 Bm79
Jílové u Prahy CZ 231 Bi81
Jílovište CZ 231 Bi81
Jiltjer S 33 Bo49
Jimbolia RO 252 Cb89
Jimbor RO 255 Cl88
Jimena E 205 Sn105
Jimena de la Frontera E 204 Sk108
Jiménez de Jamuz E 184 Si96
Jimramov CZ 232 Bo81
Jince CZ 123 Bh81
Jindřichovice CZ 230 Bf80
Jindřichovice p. Smrkem CZ 231 Bl79

Jindřichův Hradec CZ 237 Bl82
Jinošov CZ 238 Bn82
Jiřetín pod Jedlovou CZ 118 Bk79
Jiříce u Miroslavi CZ 238 Bn83
Jiříkov CZ 118 Bk79
Jirkov CZ 123 Bg79
Jirlāu RO 266 Cp90
Jistebnice CZ 123 Bk82
Jitia RO 256 Co89
Joachimsthal D 220 Bh75
Joakim Gruevo BG 273 Ck96
Joane P 190 Sd98
Joänget S 59 Bf58
Joarilla de las Matas E 184 Sk96
Job F 172 Ah89
Jobbágyi H 240 Bu85
Jochberg A 127 Be86
Jochenstein D 128 Bh83
Jocketa D 122 Be79
Jódar E 205 Sn105
Jodłowa PL 234 Cc81
Jodoigne B 113 Ak79
Jõelähtme EST 63 Cl62
Joensuu FIN 55 Cu55
Joesjö S 33 Bk49
Joeström S 33 Bk49
Jõgeva EST 210 Cn63
Jõgeveste EST 210 Cn65
Joglav BG 274 Cg94
Johampolis LT 217 Cg69
Johanfors S 73 Bm69
Johankölen S 49 Bi56
Johannesberg D 121 At80
Johannesbg D 121 At80
Johanngeorgenstadt D 117 Bf80
Johannisfors S 61 Bi60
Johannisholm S 59 Bi59
Johannishus S 73 Bl68
Johanniskreuz D 163 Aq82
Johannislund FIN 63 Ch60
Jöhlingen D 163 As82
John o'Groats GB 75 So63
Johnshaven GB 79 Sq67
Johnston GB 80 Sm69
Johnstone GB 80 Sm69
Johnstown IRL 90 Se75
Johovac BIH 251 Br91
Jõhvi EST 64 Cp62
Joigny F 161 Ag85
Joinville F 162 Al84
Joița RO 265 Cn92
Jokela FIN 36 Cn48
Jokela FIN 44 Co53
Jokela FIN 63 Ck59
Jokela FIN 64 Co59
Jokelfjord N 23 Ce40
Jokijärvi FIN 37 Cs49
Jokijärvi FIN 54 Cn50
Joki-Kokko FIN 44 Cn50
Jokikunta FIN 63 Ci60
Jokikylä FIN 44 Ck53
Jokikylä FIN 44 Cn53
Jokikylä FIN 44 Cr51
Jokikylä FIN 45 Cs53
Jokikylä FIN 52 Ce55
Jokikylä FIN 52 Cs50
Jokilampi FIN 37 Cs49
Jokimaa FIN 63 Ck59
Jokioinen FIN 63 Cg59
Jokipii FIN 52 Cf55
Jokisivu FIN 53 Cs56
Jokivarsi FIN 53 Cs55
Jokkmokk S 34 Bu47
Joksjaur S 33 Bm49
Jokūbavas LT 212 Cc69
Jola E 197 Sf102
Jolanda di Savoia I 138 Bd91
Jolanki FIN 36 Ck47
Joleikko FIN 44 Cr51
Jolla N 38 At54
Jöllenbeck D 115 As76
Jolocskylä FIN 36 Cn50
Jomala AX 61 Bu60
Jomalvik FIN 63 Cg61
Jømna N 48 Bd56
Jona CH 125 As86
Jonasvollen N 48 Bd56
Jonava LT 218 Ci70
Jonchères F 173 Al91
Jonchère-Saint-Maurice, La F 171 Ac89
Jonchery-sur-Vesle F 161 Ah82
Jondal N 56 An60
Jondalen N 57 Au61
Joniškelis LT 213 Ci68
Joniškis LT 213 Cf68
Joniškis LT 218 Cm70
Jonkeri FIN 45 Cs54
Jönköping S 69 Bi65
Jonkova BG 266 Cp93
Jonku FIN 37 Cp50
Jonquera, La E 178 Af96
Jonsásreset N 57 At62
Jonsberg S 70 Bc59
Jonsdorf D 118 Bk79
Jönshyttan S 59 Bi61
Jonslund S 69 Bf64
Jønsrud N 48 Bd58
Jonsstølen N 56 Ao59
Jonstorp S 101 Ad66
Jonzac F 170 Su90
Jonzier-Epagny F 174 Am88
Joppolo I 151 Bm103
Jora de Jos MD 249 Ct86
Jorăști RO 256 Cq89
Jordanovo BG 273 Cm96
Jordanów PL 233 Bu81
Jordanów Śląski PL 232 Bo79
Jordbru N 27 Bl46
Jordbrua N 33 Bk48
Jördenstorf D 104 Bf73
Jordet N 48 Be58
Jordrup DK 103 At69
Jorgastak N 24 Cm42
Jorgucat AL 276 Ca101
Jörk D 109 Au73
Jörl D 103 At71
Jormasjokisuu FIN 44 Cr52
Jörmlien S 40 Bh51
Jormvattnet S 39 Bi51
Jörn S 41 Ca50
Jørpeland N 56 An62
Jorquera E 200 Sr102
Jørstad N 39 Be52
Jørstadmoen-Fåberg N 58 Ba58
Jorf F 159 Su83
Jošanica SRB 263 Cd93
Jošanička Banja SRB 262 Cb94
Jošavka BIH 260 Bp91
Josefov CZ 232 Bm80
Josefův Důl CZ 231 Bl79
Jøsen N 64 Al62
Joseni RO 255 Cm87
Josenii Bârgăului RO 247 Ck86
Joševa SRB 262 Bt91
Josifovo MK 278 Ce98
Josipdol HR 258 Bl90
Josipovac HR 251 Bs89
Josnes F 166 Ad85
Jossa F 121 Au80
Jossang N 66 An62
Jössefors S 58 Be61
Josselin F 158 Sp85
Jossgrund D 121 At80
Jøssund N 38 Bb52
Jósvafő H 240 Cb84
Josvainiai LT 217 Ch70
Jota N 48 Bd58
Jotkajavrre fjellstue N 24 Ch41
Jotunheimen N 47 Ar57
Jou P 191 Sf98
Jouac F 166 Ac88
Joué-du-Bois F 159 Sd84
Joué-lès-Tours F 166 Ab86
Joué-sur-Erdre F 165 Ss86
Jouet-sur-l'Aubois F 167 Af86
Jouhet F 166 Ab88
Jouhiniemi FIN 44 Cq54
Jouillat F 166 Ad88
Joukio FIN 55 Ct58
Joukokylä FIN 44 Cr50
Jouques F 180 Am93
Joure NL 107 Am75
Joûsen FIN 43 Cg53
Joussé F 166 Aa88
Joutsa FIN 54 Cn57
Joutsenlampi FIN 54 Cn57
Joutsenniemi FIN 64 Cu54
Joutseno FIN 65 Cs58
Joutsijärvi FIN 37 Cq47
Joutsjärvi FIN 54 Cn57
Joux-la-Ville F 167 Ah85
Jouy F 160 Ad83
Jouy F 161 Af84
Jouy-le-Châtel F 161 Ag83
Jouy-le-Potier F 166 Ad85
Jovac SRB 263 Cc93
Jovan S 41 Bp51
Jovanovac SRB 262 Cb92
Jøvik N 22 Bu41
Jovkovo BG 267 Cr93
Jovsa SK 241 Ce83
Joyeuse F 173 Ai92
Józefów PL 222 Cc76
Józsa H 245 Cd85
Juánäset S 50 Bl56
Juankoski FIN 54 Cr54
Juan-les-Pins F 136 Ap93
Jūbar D 103 At71
Jübek D 103 At71
Jublains F 159 Su84
Jubrique E 204 Sk107
Jüchen D 114 Ao78
Juchnovka BY 219 Cq71
Jüchsen D 116 Bb80
Jucklabergsvallen S 49 Bh57
Jucu de Sus RO 246 Ch87
Judaberg N 66 Am62
Judenau A 237 Bn84
Judenburg A 128 Bk86
Judino RUS 215 Cr68
Judinsalo FIN 53 Cm57
Judrénai LT 216 Cd70
Juelsminde DK 100 Ba69
Juf CH 131 Au88
Jugatovo RUS 65 Cr61
Jugenheim, Seeheim- D 120 As81
Juggijaur S 34 Ca47
Juggijávrre = Juggijaur S 34 Ca47
Jugla LV 214 Ck67
Jugon-les-Lacs F 158 Sq84
Jugorje pri Metliki SLO 135 Bl89
Jugueiros P 190 Sd98
Jühnde D 115 Au78
Juhtas = Jutis S 33 Bp48
Juhtimäki FIN 53 Ci57
Jui, Bumbești- RO 264 Cg90
Juignac F 170 Aa90
Juigné-des-Moutiers F 165 Ss85
Juillac F 171 Ac90
Juillan F 177 Aa94
Juilly F 161 Af82
Juist D 108 Ap73
Jukkasjärvi S 29 Cb45
Jukki RUS 65 Da60
Juknaičiai LT 216 Cd70
Juktån S 41 Bp50
Juktfors S 33 Bp50
Juktnäs S 33 Bp50
Jukua FIN 37 Cq49
Jûlchendorf D 110 Bd73
Jule N 39 Bf52
Julianadorp NL 106 Ak75
Julianka PL 233 Bt79
Julianstown IRL 88 Sh73
Jülich D 114 An79
Juliénas F 168 Ak88
Julita S 70 Bn62
Julussmoen N 58 Bd58
Jumeaux F 172 Ag90
Jumelles, Longué- F 165 Su86
Jumesniemi FIN 53 Cg57
Jumièges F 154 Ab82
Jumilhac-le-Grand F 171 Ac90
Jumilla E 201 Ss104
Juminda EST 63 Cm61
Juminen FIN 54 Cq55
Jumisko FIN 37 Cr48
Jumkil S 60 Bp61
Jumo FIN 62 Cc60
Jumprava LV 214 Ck67
Juncosa E 188 Ab98
Jundola BG 272 Ch96
Juneda E 188 Ab97
Jung S 69 Bg64

Junganperä FIN 43 Cl53
Jungénai LT 217 Cg72
Jungholz A 126 Ba85
Jungingen D 125 At84
Junglinster L 119 An81
Jungsund FIN 42 Cf44
Junies, Les F 171 Ac91
Junik RKS 270 Ca96
Juniskär S 50 Bp56
Juniville F 161 Ai82
Junnikkala FIN 54 Cr58
Junosuando S 29 Cf46
Junqueira P 190 Sd99
Junqueira P 191 Sf98
Junquera de Tera E 184 Sh97
Junsele S 40 Bo53
Juntinvaara FIN 45 Da52
Juntusranta FIN 37 Ct50
Juodaičiai LT 217 Cg70
Juodeikiai LT 217 Cf69
Juodkrantė LT 216 Cc69
Juodšiliai LT 218 Cl71
Juodupė LT 214 Cm68
Juoksengi S 36 Ch47
Juoksenki FIN 36 Ch47
Juokslahti FIN 53 Cl57
Juokuanvaara FIN 36 Ck49
Juonto FIN 45 Cl52
Juorkuna FIN 46 Cm52
Juornaankylä FIN 64 Cm59
Juostaviečiai LT 214 Ck68
Juotasniemi FIN 37 Co48
Jupănești RO 264 Ch91
Juper BG 266 Cn93
Jupilles F 166 Aa85
Jupiter RO 267 Cs93
Juprelle B 156 Am79
Jura MD 249 Ct85
Jurançon F 176 Su94
Jurata PL 222 Bs71
Juratiški BY 218 Cm72
Jurbarkas LT 217 Cf70
Jurdaičiai LT 213 Cg68
Jūre LT 217 Ch71
Jureczkowa PL 241 Cf81
Jurgelionys LT 218 Cm72
Jürgenstorf D 110 Bf73
Jüri EST 210 Ck62
Jurilovca RO 267 Cs91
Jurkaičiai LT 216 Cd69
Jūrkalne LV 212 Cc66
Jurkivci UA 247 Cm83
Jurków PL 234 Ca81
Jurków PL 234 Cb81
Jürmala LV 213 Ce67
Jūrmalciems LV 212 Cb68
Jurmo AX 62 Cd58
Jurmo FIN 62 Cd61
Jurmu FIN 37 Cq49
Juromenha P 197 Sf103
Jurovski Brod HR 135 Bl89
Jurques F 159 St82
Jurski Vrh SLO 250 Bm87
Jursta S 70 Bn63
Jurukovo BG 272 Ch97
Jurva FIN 52 Cc59
Jurvala FIN 64 Cd59
Jurvansalo FIN 53 Cm54
Juscorps F 165 Su88
Juseu E 187 Aa94
Juškaviči BY 219 Co71
Juškino RUS 211 Cg63
Juškovo RUS 211 Cj65
Jussac F 172 Ae91
Jussey F 168 Am85
Juszczyna PL 233 Bt81
Juszkowy-Gród PL 224 Ch75
Juta H 251 Bg88
Jüterbog D 117 Bg76
Jutis S 33 Bp48
Jutrosin PL 226 Bp77
Juttila FIN 63 Ck58
Juuansaari FIN 55 Db55
Juujärvi FIN 37 Cp48
Juuka FIN 45 Ct54
Juuma FIN 37 Ct48
Juupajoki FIN 53 Ci57
Juupakylä FIN 53 Cg56
Juurikka FIN 44 Cq54
Juurikka FIN 53 Da57
Juurikkalahti FIN 44 Cr52
Juurikkamäki FIN 54 Cr55
Juurikorpi FIN 64 Co59
Juuru EST 210 Ck62
Juustovaara FIN 30 Ck46
Juutinen FIN 44 Co52
Juva FIN 54 Cq57
Juva FIN 62 Cd59
Juvasshytta N 47 Ar57
Juvasstøl N 67 Aq63
Juvasstovl N 66 Ap62
Juvigné F 159 Ss84
Juvigny-les-Vallées F 159 Ss83
Juvigny-sur-Seulles F 159 St82
Juvisy-sur-Orge F 160 Ae83
Juvola FIN 54 Cs56
Juvre DK 102 As70
Juzafova BY 215 Cr69
Juzennecourt F 162 Ak84
Jōžintai LT 214 Cm69
Jyderup DK 101 Bc69
Jylångönperä FIN 44 Cn53
Jylhä FIN 43 Ch53
Jylhä FIN 44 Co54
Jyllinge DK 101 Be69
Jyllinkoski FIN 52 Ce56
Jyrkänkylä FIN 45 Cu52
Jyrkkä FIN 44 Cq53
Jyväskylä FIN 53 Cm56
Jyväskylän maalaiskunnat FIN 53 Cm56

K

Kaakarno FIN 36 Ci49
Kaalasjärvi S 28 Ca45
Kaalima FIN 30 Cm44
Kaamanen FIN 31 Cp42
Kaamasmukka FIN 24 Cn42
Kaanaa FIN 52 Cd57
Kaanaa FIN 53 Ch57
Kaanaa FIN 62 Ce60

Kaanaa FIN 63 Cl59
Kaansoo EST 209 Cl63
Kääntöjärvi S 29 Cd46
Kääpälä FIN 64 Co58
Kaarepere EST 210 Co63
Kaaresuvanto FIN 29 Cf44
Kääriku EST 210 Cn65
Kaarina FIN 62 Cc60
Käärmelahti FIN 54 Cp54
Käärmelehto FIN 36 Cm46
Kaarnevaara S 29 Ch45
Kaaro FIN 62 Cd58
Kaarßen D 109 Bc74
Kaarst D 114 Ao78
Kaartilankoski FIN 54 Cr57
Kaasmarkku FIN 52 Ce58
Käävankylä FIN 64 Cp58
Kaavi FIN 54 Cs55
Kaba H 245 Cc86
Kabakca TR 281 Cf98
Kabal HR 242 Bo89
Kabala EST 210 Cm63
Kabatepe TR 280 Cn109
Kabbenseter N 47 Aq56
Kabböle FIN 64 Cn60
Kåbdalis S 34 Bu48
Kabeliai 1 LT 218 Ci73
Kabelvåg N 27 Bi44
Kaberneeme EST 209 Cl61
Kabile LV 213 Ce67
Kableškovo BG 275 Cq95
Kabli EST 209 Ci65
Kać SRB 252 Bu90
Kacabać SRB 263 Cj94
Kaçanik RKS 271 Cc95
Kačanik = Kaçanik RKS 271 Cc96
Kačanovo RUS 215 Cq66
Kačarevo SRB 252 Cb91
Kaçekol RKS 271 Cc95
Kacelovo BG 265 Cn93
Kačeřov CZ 230 Bf83
Kačeřov CZ 230 Bh81
Kačevo SRB 261 Bu94
Kachanavičy BY 215 Cr69
Kąćik PL 227 Bt78
Kačikol = Kaçekol RKS 271 Cc95
Kaçınar AL 270 Bu97
Kačkivka UA 249 Cr84
Kąclowa PL 240 Cb81
Kacni AL 270 Ca97
Kácov CZ 231 Bl81
Kacperków PL 228 Cb77
Kács H 240 Cb85
Kaćul = Cahul MD 256 Cr89
Kaćulice SRB 262 Ca93
Kaczórki PL 235 Cg79
Kaczorów PL 232 Bm79
Kaczory PL 221 Bo74
Kadaga LV 214 Ci66
Kadań CZ 230 Bg80
Kadıdondurma TR 280 Cn98
Kadıköy TR 275 Cg98
Kadıköy TR 280 Cm100
Kadıköy TR 280 Co99
Kadıköy TR 281 Cr98
Kadıköy TR 281 Ct99
Kadina Luka SRB 261 Ca92
Kádió GR 284 Ci103
Kadıovacık TR 285 Co104
Kadırga TR 285 Cn102
Kadırleryakası TR 292 Cu108
Kadłub PL 233 Br79
Kadłub Turawski PL 233 Br79
Kadov CZ 230 Bh82
Kadrifakovo MK 271 Ce97
Kadrina EST 64 Cn62
Kadymka RUS 223 Cg72
Kadzidło PL 223 Cc74
Kaemnica nad Hronom SK 239 Bs85
Käenkoski FIN 55 Db55
Kærby DK 100 Ba67
Kærup DK 102 Ar69
Käesla EST 208 Ce64
Kafaca TR 292 Cr106
Kåfjord N 23 Cg41
Kåfjord N 24 Cm39
Kåfjordbergan N 22 Cd41
Kåfjordbotn N 23 Cb42
Kåfjorddalen N 23 Cb42
Kaga S 70 Bn64
Kaganshäkki FIN 53 Cm55
Kågbo S 60 Bp60
Kåge S 42 Cb51
Kågeröd S 72 Bg69
Kağıthane TR 281 Cs98
Kaharlyk UA 257 Da87
Kahla D 116 Bd79
Kahl am Main D 121 At80
Kahrstedt D 110 Bc75
Kähtävä FIN 43 Ci52
Kahul = Cahul MD 256 Cr89
Kaiáfas GR 286 Cd105
Kaibing A 242 Bm86
Kaidankylä FIN 53 Ch57
Kaifenheim D 119 Ap80
Kaigutsi EST 208 Cf63
Kaihlamäki FIN 54 Cn57
Kaihtula FIN 64 Cd58
Kailuka EST 208 Cf63
Kaiméni Hóra GR 287 Cg105
Käina EST 208 Cf63
Kainach bei Voitsberg A 129 Bl86
Kainasto FIN 52 Ce56
Kaindorf A 242 Bm86
Kainulasjärvi S 35 Ce46
Kainuunkylä FIN 36 Ch48
Kainunmäki FIN 44 Cp53
Kaipiainen FIN 64 Cp59
Kaipola FIN 53 Cl57
Kairala FIN 31 Cp46
Kairiai LT 213 Cg69
Kairila FIN 52 Ce57
Kaisepakte S 28 Bt44
Kaiserbach D 116 Bc78
Kaisersbach D 121 Au83
Kaisersesch D 119 Ap80
Kaiserslautern D 163 Aq82
Kaisersteinbruch A 238 Bo85
Kaiserswerth D 114 Ao78
Kaisheim D 126 Bb83
Kaišiadorys LT 218 Ci71

Kaislastenlahti FIN 54 Cp55
Kaisma EST 209 Ck63
Kaitai FIN 64 Ca59
Kaitainen FIN 54 Cq56
Kaitainsalmi FIN 44 Cr52
Kaitjärvi FIN 64 Cp59
Kaitsor FIN 42 Ce54
Kaitum S 28 Ca45
Kaiu EST 209 Cl62
Kaivanto FIN 44 Cp52
Kaivola FIN 62 Cd59
Kaivomäki FIN 54 Cp57
Kajaani FIN 44 Cq52
Kajala FIN 62 Cd59
Kajama FIN 53 Cm55
Kajan AL 270 Bu99
Kajánújfalu H 244 Ca87
Kajárpéc H 243 Bg86
Kajászó H 243 Bb85
Kajava FIN 37 Cu49
Kajdacs H 251 Bs87
Kajnardža BG 266 Cq93
Kajoo FIN 53 Cl57
Kakanj BIH 260 Br92
Kakarriq AL 270 Ca97
Kakavi AL 276 Ca101
Kåkelä FIN 45 Cs50
Kaķenieki LV 213 Cg67
Kakerbeck D 110 Bc75
Kaki GR 284 Cg105
Kåkiklahti FIN 44 Ce52
Kakmuži MNE 269 Bt94
Kaknäsen S 40 Bk53
Kakolewnica Wschodnia PL 229 Cf77
Kakolewo PL 226 Bo77
Kakóvatos GR 286 Cd106
Kakriala FIN 54 Co57
Kåkrina GR 274 Ck94
Kakskerta FIN 62 Ce60
Kakslauttanen FIN 31 Cp44
Kaktini LV 212 Co66
Kala D 119 Ao79
Kál H 244 Ca85
Kälä S 41 Bp53
Kälä FIN 54 Cn57
Kalaboda S 42 Cb52
Kalače MNE 262 Ca95
Kalafáti GR 288 Cl106
Kalaja FIN 43 Cl53
Kalajärvi FIN 43 Ck60
Kalajoki FIN 43 Ch52
Kalak N 24 Cp39
Kalakoski FIN 52 Cg56
Kalaksue FIN 64 Cn58
Kalamáki GR 282 Cb105
Kalamáki GR 283 Cl101
Kalamáki Beach GR 287 Cl105
Kalamariá GR 283 Cd102
Kalamáta GR 286 Ce106
Kalambáki GR 279 Cj98
Kalambáka GR 277 Cd101
Kalamítsi GR 278 Ch101
Kalamónas GR 279 Cj98
Kálamos GR 282 Cb103
Kálamos GR 283 Cg102
Kálamos GR 284 Ch104
Kalamotó GR 278 Cg99
Kalana EST 208 Ce63
Kalana EST 210 Cn63
Kalančak UA 257 Cs89
Kalándra GR 278 Cg101
Kalandseidet N 36 Al60
Kalá Nerá GR 283 Cg102
Kalapódi GR 283 Cf103
Kalaraš = Călăraşi MD 249 Ck86
Kálarna S 50 Bn55
Kálathos GR 292 Cr108
Kalavrå N 56 Al61
Kalavárda GR 292 Cq108
Kalávrita GR 286 Cd104
Kalax FIN 52 Cb56
Kalbach D 115 Au80
Kalbe (Milde) D 110 Bc75
Kalbenna N 58 Bd58
Kålbro S 70 Bo62
Kalce SLO 134 Bi89
Kalčeva UA 257 Cs89
Kalčevo BG 275 Cp96
Kaldbak FO 26 Sg86
Kaldenkirchen D 113 An78
Kaldfarnes N 22 Bd44
Kaldhusseter N 47 Ap56
Kaldred DK 101 Bc69
Kaldvåg N 27 Bm44
Kałęczyn PL 223 Cz73
Kalefeld D 115 Ba77
Kalej PL 233 Bs79
Kalek CZ 123 Bg79
Kalekovec BG 274 Ck96
Kalela FIN 62 Cf60
Kälen S 50 Bk55
Kalenik BG 263 Cf92
Kalenik BG 274 Cj94
Kaléntzi GR 282 Cb101
Kaléntzi GR 282 Cd105
Kalérgo GR 284 Ck104
Kalesméno GR 282 Cd103
Kalesninkai LT 218 Ck72
Kaléti LV 212 Cc68
Kalety BY 217 Ch73
Kalety PL 233 Bs79
Kaleva FIN 62 Cf60
Kálfafell IS 21 Ce73
Kálfafellsstaður IS 21 Re26
Kalho FIN 54 Cn57
Kali GR 277 Cd94
Kali HR 258 Bl92
Kaliáni GR 283 Ce105
Kaličane = Kaligan RKS 270 Ca95
Kalidona GR 286 Cd106
Kalifitos GR 279 Ci98
Kali Liménes GR 291 Ck111
Kalimanci BG 266 Cq94
Kalimanci BG 272 Cg98
Kalimanci MK 272 Cf97
Kalimasch AL 270 Ca96
Kalimnos GR 292 Cu107
Kalína-Rędziny PL 233 Ca80
Kalinčiakovo SK 239 Bs84
Kalini UA 246 Ch84

Kaliningrad RUS 223 Ca71
Kalinino RUS 224 Cf72
Kalinovik BIH 260 Br94
Kalinovka RUS 215 Cd71
Kalinovo SK 240 Bu84
Kalinowa PL 227 Br77
Kalinówka PL 235 Cg79
Kaliská PL 226 Cp92
Kaliska PL 221 Br72
Kalisz PL 227 Br77
Kalisz Pomorski PL 221 Bm74
Kalithéa GR 278 Ch98
Kalithiés GR 292 Cr108
Kalitino RUS 65 Cu62
Kality BY 219 Cp70
Kalivac AL 276 Ca99
Kaliváncsi GR 284 Ck105
Kalíves GR 290 Cu111
Kalívia GR 282 Cc103
Kalívia GR 283 Ce105
Kalívia GR 284 Ch105
Kalix S 37 Cb50
Kalíxfors S 28 Ca45
Kaljord N 27 Bl43
Kaljuha BY 219 Cq72
Kaljunen FIN 55 Ct58
Kalkan TR 292 Ct108
Kalkar D 114 An77
Kalkbrottsvillorna S 70 Bm62
Kalkhorst D 103 Bc73
Kalki PL 223 Cs72
Kalkiainen FIN 37 Cq47
Kalķis LV 213 Ch67
Kálkkinen FIN 53 Cm58
Kalków PL 232 Bp80
Kalkstein A 133 Be87
Kalkstrand FIN 63 Cl60
Kall D 119 Ao79
Kall S 39 Bg54
Källa S 73 Bo66
Kallak N 58 Bd61
Källands-Åsaka S 69 Bg64
Källarbo S 60 Bm60
Kallaste EST 210 Co63
Källbäcken S 59 Bk60
Källbergsbo S 60 Bn57
Källbomark S 42 Cc50
Källby FIN 43 Cf53
Källby S 69 Bg63
Kallemäe EST 208 Cf64
Kallenhardt D 115 Ar78
Källerstad S 72 Bh66
Kalletal D 115 As76
Källfallet S 60 Bm61
Kalli EST 209 Ci63
Kallifónio GR 283 Cd102
Kallimassiá GR 285 Cn104
Kallinge S 73 Bl68
Kallio FIN 53 Ch57
Kallioaho FIN 54 Cn58
Kalliojoki FIN 45 Da52
Kalliokylä FIN 44 Cn53
Kallioniemi FIN 55 Dc55
Kalliosalmi FIN 36 Co47
Kalliovaara FIN 55 Db55
Kallipéfki GR 278 Ce101
Kallíráhi GR 282 Ca100
Kalliráhis, Skála GR 279 Ck99
Kallirói GR 277 Cc101
Kallislahti FIN 54 Cs57
Kallithéa GR 278 Cc101
Kallithéa GR 278 Cg100
Kallithéa GR 284 Cg104
Kallithéa GR 284 Ck104
Kallithéa GR 284 Ck105
Kallithéa GR 285 Co105
Kallithéa GR 286 Cd105
Kallithéa GR 286 Cd107
Kallithéa GR 286 Cf106
Kallithiro GR 283 Cd102
Kallivere RUS 64 Cr62
Källsjö S 50 Bo57
Kallmet AL 269 Bu97
Kallmora S 59 Bk58
Kallmünz D 236 Bd82
Källo FIN 30 Ci46
Kálló H 239 Br85
Kallon S 34 Br49
Kalloní GR 276 Cc102
Kalloní GR 285 Cn102
Kalloní GR 287 Cg105
Kalloní GR 288 Cl105
Kállósemjén H 241 Cd85
Kallsedet S 39 Bf53
Källsjö S 101 Bf66
Källsjön S 60 Bn59
Kalltjärn S 60 Bo59
Källträsk FIN 52 Cd56
Källunga S 69 Bg64
Kallunki FIN 37 Cs47
Källvik S 70 Bo65
Källvik S 71 Bq63
Kallviken S 42 Cc52
Kalmankaltio FIN 30 Ck44
Kalmar S 60 Bq61
Kalmari FIN 53 Cl55
Kalmavirta FIN 53 Cl55
Kalmomäki FIN 44 Cr53
Kalmthout B 141 Ak77
Kalna SRB 263 Ce94
Kalná nad Hronom SK 239 Bs84
Kalnciems LV 213 Ch67
Kalni LV 213 Ce68
Kalnica PL 241 Ce82
Kalnieši LV 215 Cq69
Kalnujai LT 217 Cg70
Kalocsa H 251 Bg87
Kalodzišcy BY 219 Cq73
Kalofer BG 274 Ck95
Kalógria GR 286 Cc104
Kalóhio GR 277 Cd100
Kalohóri GR 277 Cc100
Kaló Horió GR 291 Cm110
Kalojanovec BG 273 Ck96
Kalojanovo BG 273 Ck96

Kalojanovo BG 274 Cn95
Kalókastro GR 278 Cg98
Kalonéri GR 277 Cc100
Kaló Neró GR 286 Cd106
Kalotina BG 272 Cf94
Kaloúsi GR 286 Cd104
Káloz H 243 Bb87
Kalpáki GR 276 Cb101
Kalpio FIN 44 Cq51
Kals am Großglockner A 133 Bf86
Kalsdorf bei Graz A 135 Bl87
Kålsjärv S 35 Cg49
Kalsvik N 46 Al57
Kaltanenai LT 218 Cm70
Kaltbrunn CH 125 At86
Kaltenbrunn D 230 Bd81
Kaltennordheim D 121 Ba79
Kalterherberg D 119 An79
Kaltern = Caldaro I 132 Bc88
Kaltinénai LT 217 Ce69
Kaltsila FIN 52 Cg56
Kaluderovo SRB 253 Cd91
Kaludjerske Bare SRB 261 Bu93
Kaludra MNE 270 Bu95
Kalugerovo BG 273 Cj96
Kalugerovo BG 274 Cm96
Kalundborg DK 101 Bc69
Kalupe LV 215 Co68
Kałuszyn PL 228 Cd76
Kalužskoe RUS 216 Cd71
Kalv S 72 Bg66
Kalvåg N 46 Ak57
Kalvarija LT 224 Cg72
Kalvatn N 46 An56
Kalvbäcken S 41 Bg53
Kalvehave DK 104 Be71
Kalveliai LT 218 Cm71
Kalven N 23 Ci39
Kalvene LV 212 Cd67
Kälviä FIN 43 Cg53
Kalvik N 39 Bh52
Kalvitsa FIN 54 Cp57
Kalvola FIN 63 Ci58
Kalvslund DK 102 As70
Kalvsvik S 72 Bk67
Kalvträsk S 42 Bu51
Kalwang A 128 Bk86
Kalwaria Zebrzydowska PL 233 Bu81
Kam H 135 Bo86
Kamai BY 219 Co70
Kamajai LT 214 Cm69
Kamajks BY 219 Cq71
Kamára GR 289 Cg105
Kamárce LV 212 Cd66
Kamáres GR 283 Cd104
Kamáres GR 285 Ck107
Kamáres GR 291 Ck110
Kamari EST 210 Co63
Kamári GR 283 Cf101
Kamári GR 286 Cf104
Kamári GR 291 Cl108
Kamári GR 292 Co107
Kamariótissa GR 279 Cl100
Kamaritsa GR 284 Cn103
Kamaroúka GR 229 Ch77
Kámbánis GR 278 Cf99
Kambiá GR 285 Cm103
Kambja EST 210 Co64
Kambo S 58 Bb62
Kámbos GR 283 Cd104
Kámbos GR 286 Ce107
Kámbos GR 289 Cc106
Kámbos GR 290 Ch110
Kamčija BG 275 Cq94
Kameled = Camaret-sur-Mer F 157 Sl84
Kamen GR 286 Cn94
Kamen BG 274 Cn95
Kamen D 114 Aq77
Kámena BY 219 Cp71
Kámena Gora SRB 269 Bu94
Kamenar BG 275 Cq94
Kaména Voúrla GR 283 Ci103
Kamenci BG 266 Cp93
Kamenec BG 274 Ck94
Kamenec BG 274 Cn95
Kamenec RUS 211 Ck63
Kamenica BIH 259 Bq92
Kamenica BIH 260 Br92
Kamenica BIH 261 Bt93
Kamenica SRB 252 Bu92
Kamenica, Gornja SRB 263 Ce94
Kamenica (Kraljevo) SRB 262 Cb93
Kamenica, Valjevka SRB 262 Bu92
Kamenica nad Cirochou SK 241 Ce83
Kamenica AL 276 Cb99
Kamenica CZ 231 Bn82
Kamenica RKS 271 Cd95
Kamenica nad Lipou CZ 231 Bl82
Kameniča Skakavica BG 271 Cf94
Kamenický Šenov CZ 231 Bn79
Kamenična SK 239 Br85
Kamenin SK 239 Bs85
Kamenjak BG 266 Cn94
Kamenjane MK 270 Cb97
Kamenka RUS 65 Ct60
Kamenka RUS 211 Cq65
Kamenka RUS 211 Cr63
Kamenná Riksa BG 264 Cg94
Kamenné Žehrovice CZ 123 Bi80
Kamennogorsk RUS 65 Ct59
Kamennyj Konec RUS 211 Cg63
Kamennyj Přívoz CZ 123 Bk81
Kameno BG 275 Cp95
Kameno Pole BG 272 Ch94
Kamenovo BG 266 Cp93
Kamenovo SRB 263 Cc92
Kamensko HR 250 Bp90
Kamensko HR 260 Bo93
Kamenskoe RUS 223 Cd71
Kamenz D 117 Bn78
Kamenz D 117 Bi78
Kamesznica PL 239 Bt81
Kameyvár N 24 Cn38
Kamień PL 227 Br77

Kamień PL 227 Bt78
Kamień PL 235 Ce80
Kamieńczyk PL 229 Ce75
Kamienica PL 232 Bo80
Kamienica PL 240 Ca81
Kamienica Śląska PL 233 Bs79
Kamieniec PL 222 Bt73
Kamieniec PL 233 Bs80
Kamieniec Wrocławski PL 232 Bp78
Kamienica Ząbkowicki PL 232 Bo79
Kamienka SK 234 Cb82
Kamień Kołowy PL 227 Bt75
Kamień Krajeński PL 221 Bq73
Kamienna, Skarżysko- PL 228 Cb78
Kamienna Góra PL 229 Cg78
Kamienna Góra PL 231 Bn79
Kamienna Wola PL 228 Ca78
Kamiennik PL 232 Bp79
Kamiennik Wielki PL 222 Bu72
Kamień Pomorski PL 105 Bk73
Kamieńsk PL 227 Bt78
Kamilski Dol BG 280 Cn97
Kamin D 104 Bd73
Kaminiá GR 276 Cb101
Kamion PL 228 Ca76
Kamion PL 228 Ca77
Kamionek Wielki PL 222 Bt72
Kamionka PL 228 Cd78
Kamionka PL 229 Ce78
Kamionka PL 229 Ce78
Kamionna PL 226 Bm75
Kam'jana UA 247 Cm84
Kamjaniec BY 229 Cf79
Kamjanec BY 229 Ch76
Kamjanjuki BY 229 Cf75
Kam'janka UA 247 Cm84
Kam'janobrid UA 255 Cr84
Kam'jans'ke UA 241 Cf84
Kam'jans'ke UA 257 Cl89
Kamjenc = Kamenz D 117 Bi78
Kamlunge S 35 Cf48
Kämmäklä FIN 62 Cf58
Kammela FIN 62 Cc59
Kämmenniemi FIN 53 Ch57
Kammerberg D 126 Bd84
Kamnica SLO 250 Bm87
Kamnik AL 276 Cb100
Kamnik SLO 134 Bk88
Kamniška Bistrica SLO 134 Bk88
Kamøyvær N 24 Cn38
Kampå N 58 Bc60
Kamp-Bornhofen D 119 Aq80
Kampe D 108 Aq74
Kampen NL 107 Am75
Kampen (Sylt) D 102 Ar71
Kampeseter N 47 Ai57
Kampevoll N 22 Bg42
Kampinkylä FIN 52 Ce55
Kampinos PL 228 Ca76
Kampiški LV 215 Cp68
Kamp-Lintfort D 114 Ao77
Kámpos GR 289 Co105
Kamsjö S 42 Bu52
Kamula FIN 44 Co52
Kamyk PL 233 Bt79
Kamýk nad Vltavou CZ 231 Bi81
Kanajärvi FIN 63 Ci59
Kanal SLO 133 Bh88
Kanala FIN 43 Ci54
Kanała GR 288 Cl105
Kanália GR 283 Cf102
Kanallákí GR 282 Cb102
Kanan S 33 Bm50
Kanaš RUS 216 Cd71
Kanatlarci MK 271 Cc98
Kánava GR 288 Cl107
Kančevo BG 273 Cl95
Kańczuga PL 235 Ce81
Kandal N 46 An57
Kandamış TR 280 Cg98
Kandanos GR 290 Ch110
Kandava LV 213 Cf66
Kandel D 120 Ar82
Kandern D 169 Ap85
Kandersteg CH 169 Aq88
Kandestederne DK 68 Ba65
Kándia GR 287 Cf105
Kandila GR 282 Cb103
Kandila GR 286 Ce105
Kandika BG 275 Cm98
Kandla S 59 Bk61
Kandrše SLO 134 Bk88
Kandyty PL 216 Ca72
Kanepi EST 210 Co65
Kanestraum N 47 Ar54
Kanfanar HR 258 Bh90
Kangádio GR 286 Cc104
Kangas FIN 43 Ce52
Kangas FIN 52 Cf54
Kangasaho FIN 53 Ck55
Kangasala FIN 53 Ci58
Kangasalan asema FIN 53 Ci58
Kangaskylä FIN 43 Ch53
Kangaskylä FIN 43 Ci53
Kangaskylä FIN 44 Cn52
Kangaskylä FIN 44 Cr51
Kangaslahti FIN 44 Cr54
Kangaslampi FIN 54 Cs56
Kangasniemi FIN 54 Co57
Kangos S 29 Cf46
Kangosjärvi FIN 29 Ch45
Kanin D 117 Bi78
Kaniów PL 225 Bt77
Kaniów PL 233 Bt81
Kankaanpää FIN 52 Ce57
Kankainen FIN 54 Cn56
Kankainen FIN 44 Cp51
Kankböle = Kankkila FIN 64 Cm59
Kånna S 72 Bi67
Kannas FIN 55 Cu57
Känne S 49 Bl56
Kannonkoski FIN 53 Cl55
Kannonsaha FIN 53 Cl55
Kannonsaari FIN 53 Cl55
Kannus FIN 43 Ch53

Kannusjärvi FIN 64 Cp59
Kannusjärvi S 35 Cg47
Kannuskoski FIN 64 Cp59
Kanstad N 27 Bm44
Kantala FIN 54 Cp56
Kanteenmaa FIN 62 Cf58
Kantele FIN 63 Cm59
Kantii FIN 52 Cf56
Kantküla EST 210 Co63
Kantojoki FIN 37 Ct48
Kantokylä FIN 43 Ck52
Kantola FIN 44 Cq51
Kantomaanpää FIN 36 Ci48
Käntörjánosi H 241 Ce85
Kantornes N 22 Bt42
Kantsjö S 41 Bs53
Kantstanicinava BY 219 Cp71
Kanturk IRL 89 Sc76
Kantvik FIN 63 Ci60
Kanunovščina RUS 211 Cq63
Kanvelíšri RUS 218 Cl72
Kánya H 243 Bb87
Kaolinovo BG 266 Cp93
Kaon = Caulnes F 158 Sq84
Kaona SRB 262 Ca93
Kaonik BIH 260 Bq92
Kaonik SRB 263 Cd93
Kap PL 216 Cg72
Kapakli TR 281 Cg98
Kapandriti GR 287 Ch104
Kaparéli GR 283 Cg104
Kaparéli GR 286 Cf105
Kapčëůka BY 224 Ch75
Kapčiamiestis LT 217 Ch72
Kapee FIN 53 Ch57
Kapela HR 242 Bo89
Kapellen A 242 Bm85
Kapellen B 113 Ai78
Kapellen D 114 An77
Kapellen (Erft) D 114 Ao78
Kapellendorf D 116 Bd79
Kapelln an der Perschling A 129 Bm84
Kapellskär S 61 Bt61
Kapfenberg A 129 Bl86
Kapfenstein A 242 Bm87
Kápi GR 285 Cn102
Kapıkırı TR 289 Cg105
Kapıkule TR 274 Cn97
Kapıni LV 215 Cp68
Kapiniškiai LT 218 Ci72
Käpinovo BG 267 Cr94
Käpinovo BG 273 Cm94
Kapitan Andreevo BG 280 Cn97
Kapitan Dimitrovo BG 266 Cq93
Kapitan Petko BG 266 Co94
Kaplava LV 215 Cp69
Kaplice CZ 188 Bk83
Kaplivka UA 248 Co84
Kapljuh BIH 259 Bn91
Kapnófito GR 278 Ch98
Kapolcs H 243 Bq87
Kápolna H 240 Ca85
Kápolnásnyék H 243 Bs86
Kápolnásnyék H 243 Bb86
Kápolnapuszta H 243 Bq87
Kaposfüred H 243 Bq88
Kaposmérő H 243 Bq88
Kaposszekső H 243 Br88
Kaposvár H 243 Bq88
Kapp N 58 Bb59
Kappel D 119 Ap80
Kappel DK 103 Bc71
Kappel = Kappeln D 103 Au71
Kappeln D 103 Au71
Kappelrodeck D 124 Ar83
Kappelshamn S 71 Bs65
Kappl A 132 Ba86
Käpponis S 34 Ca48
Kaprije HR 259 Bm93
Kaprije B 112 Ah78
Kaprun A 127 Bf86
Kapsáli GR 290 Cf108
Kapsás GR 286 Ce105
Kapshtică AL 276 Cb99
Káptalanfa H 242 Bq86
Káptalantóti H 243 Bq87
Kaptol HR 251 Bq90
Kapüne LV 215 Cp67
Kapušany SK 241 Cc82
Kapuvár H 242 Bp85
Käpylä FIN 43 Cl52
Käpylä FIN 53 Ch57
Kapylänmaa FIN 52 Ce56
Kapyl'šçyna BY 219 Cq70
Karaağaç TR 281 Cs98
Karabiga TR 280 Cp100
Karabunar BG 273 Cj96
Karabürçek TR 280 Cp98
Karaburun TR 281 Cs98
Karaburun TR 285 Co103
Karaby S 69 Bf64

Karacabey TR 281 Cr100
Karacahisar TR 292 Cq106
Karacakılavuz TR 280 Cp98
Karacaköy TR 281 Cr98
Karacaoğlan TR 280 Cp97
Karácsond H 244 Ca85
Karád H 243 Bq87
Karadağ TR 280 Co100
Karadere TR 275 Cg97
Karadere TR 292 Ct108
Karadžalovo BG 274 Cl96
Karaez-Plougêr = Carhaix-Plouguer F 157 Sn84
Karageorgievo BG 275 Cp95
Karahalli TR 292 Cq107
Karahamza TR 280 Cp97
Karahisar TR 280 Co99
Karaincirli TR 280 Cn100
Karainebeyli TR 280 Cn100
Karaisen BG 265 Cl94
Karaisen BG 261 Br92
Karakasım TR 280 Co97
Karakaya TR 292 Cq106
Karakılıça BG 273 Cn104
Karaköy TR 285 Cn104
Karaköy TR 292 Cq107
Karakurt UA 257 Cs89
Karala EST 208 Cd64
Karalaks N 24 Ck41
Karalgiris LT 217 Cn70
Karali RUS 55 Cs56
Karalino BY 224 Ch73

Kiaunoriai LT 217 Cg 69
Kibæk DK 100 As 68
Kiberen = Quiberon F 164 So 86
Kiberg N 22 Bs 41
Kiberg N 25 Db 40
Kibworth Harcourt GB 94 St 75
Kičenica BG 266 Co 93
Kičerely UA 246 Ch 84
Kičevo BG 267 Cq 94
Kičevo MK 270 Cb 97
Kicman' UA 247 Cm 84
Kidderminster GB 93 Sq 76
Kidlington GB 94 Ss 77
Kidričevo SLO 242 Bm 88
Kidsgrove GB 93 Sq 74
Kiduliai LT 217 Cf 70
Kidwelly GB 92 Sm 77
Kiedrich D 120 Ar 80
Kiedrzyn PL 228 Cc 78
Kiefersfelden D 127 Be 85
Kiekinkoski FIN 45 Da 52
Kiekrz PL 226 Bo 76
Kieksiäisvaara S 29 Cn 46
Kiel D 103 Ba 72
Kielajoki FIN 24 Co 42
Kielce PL 234 Cb 79
Kielcza PL 233 Bs 79
Kielczewo PL 226 Bo 76
Kielczów PL 232 Bp 78
Kielczygłów PL 227 Bs 78
Kiełczyn PL 232 Bo 79
Kielder GB 81 Sp 70
Kieleczka PL 233 Bs 79
Kieménai LT 214 Ci 68
Kienberg CH 124 Aq 86
Kienitz D 225 Bi 75
Kiens = Chienes I 132 Bd 87
Kiental CH 141 Aq 86
Kientzheim F 163 Ap 84
Kierinki FIN 30 Cm 46
Kierspe D 114 Aq 78
Kiesen CH 169 Aq 87
Kiesilä FIN 54 Cp 58
Kiesimä FIN 54 Co 55
Kietävälä FIN 54 Cr 58
Kietäyälä FIN 54 Cr 59
Kietrz PL 233 Br 80
Kietz, Küstrin-D 225 Bk 75
Kiezmark PL 222 Bs 72
Kifino Selo BIH 269 Br 94
Kifissiá GR 287 Ch 104
Kifjord N 24 Cp 39
Kihelkonna EST 208 Ce 64
Kihlanki FIN 29 Ch 45
Kihlanki S 29 Cg 45
Kihlepa EST 209 Ci 64
Kihnahmo FIN 55 Cu 55
Kihniö FIN 52 Cg 56
Kihniön asema FIN 53 Cg 56
Kiideva EST 209 Ch 63
Kiihtelysvaara FIN 55 Da 56
Kiikala FIN 63 Ch 60
Kiikka FIN 52 Cf 58
Kiikla EST 210 Cp 62
Kiikoinen FIN 52 Cf 58
Kiila = Kila FIN 62 Cf 60
Kiilholma FIN 52 Cd 57
Kiili EST 209 Ck 62
Kiimajärvi FIN 52 Cf 58
Kiiminki FIN 36 Cm 50
Kiimavaara FIN 45 Cu 51
Kiiskilä FIN 45 Ck 53
Kiiskilä FIN 54 Cf 57
Kiistala FIN 30 Cl 45
Kiiu EST 63 Cl 62
Kijavec BY 219 Co 73
Kije PL 234 Cb 79
Kijevë RKS 270 Cb 95
Kijevo HR 259 Bn 93
Kijevo = Kijevë RKS 270 Cb 95
Kijöw PL 232 Bp 80
Kikerino RUS 65 Cu 62
Kiki PL 227 Bt 77
Kikinda SRB 244 Ca 89
Kikól PL 222 Bt 75
Kikuri LV 212 Cd 67
Kikut fjellstue N 57 Ar 59
Kikutstua N 58 Bb 60
Kil N 59 Bg 61
Kil N 67 As 63
Kil S 59 Bi 62
Kil S 67 At 63
Kila FIN 62 Cf 60
Kila S 60 Bo 61
Kila S 69 Bf 62
Kila S 70 Bo 63
Kilafors S 60 Bo 58
Kilan N 38 Bb 52
Kilanda S 68 Be 65
Kilás GR 277 Cd 100
Kilás GR 283 Ce 101
Kilás GR 287 Cd 106
Kilb A 237 Bl 84
Kilbaha IRL 89 Sa 75
Kilbeggan IRL 87 Sf 74
Kilberg S 35 Cb 50
Kilberry IRL 87 Sg 73
Kilbirnie GB 80 Sl 69
Kilboghamn N 32 Bg 48
Kilbotn N 27 Bo 43
Kilbride IRL 87 Sh 74
Kilbride (Cille Bhrighde) GB 74 Sf 66
Kilbrittain IRL 90 Sc 77
Kilby S 61 Br 60
Kilchenzie GB 78 Si 70
Kilchoan GB 78 Sh 67
Kilchoman GB 78 Sh 69
Kilchreest IRL 90 Sc 74
Kilchrenan GB 78 Sk 68
Kilcock IRL 87 Sg 74
Kilcolgan IRL 90 Sc 74
Kilconnell IRL 87 Sd 74
Kilcoole IRL 90 Sh 74
Kilcormac IRL 90 Se 74
Kilcreggan GB 78 Sl 69
Kilcrohane IRL 89 Sa 77
Kilcullen IRL 91 Sg 74
Kildare IRL 91 Sg 74
Kildermorie Lodge GB 75 Sm 65
Kildonan GB 78 Sk 70
Kildonan Lodge GB 75 Sn 64
Kildorrery IRL 90 Sd 76
Kile S 68 Bc 63

Kilelegret N 57 Aq 60
Kilelér GB 283 Cf 101
Kilen N 56 Am 60
Kilen N 57 As 62
Kilen N 67 Ar 62
Kilen S 40 Bl 54
Kilen S 50 Bn 56
Kilfenora IRL 86 Sb 75
Kilfinnane IRL 90 Sd 76
Kilgarvan IRL 89 Sb 77
Kilglass IRL 86 Sb 72
Kilham GB 81 Sg 69
Kilham GB 85 Su 72
Kilifarevo BG 273 Cm 95
Kilija UA 257 Ct 90
Kilimán H 250 Bo 87
Kilingi-Nõmme EST 210 Ck 64
Kilittbahir TR 280 Cn 100
Kilkee IRL 89 Sa 75
Kilkeel GB 83 Si 72
Kilkelly IRL 86 Sc 73
Kilkenny IRL 90 Sf 75
Kilkenny = Cill Chainnigh IRL 90 Sf 75
Kilkerrin IRL 86 Sc 73
Kilkhampton GB 97 Sm 79
Kilkinkylä FIN 54 Co 57
Kilkinlea IRL 89 Sb 76
Kilkis GR 278 Cf 98
Kilkishen IRL 90 Sc 75
Kill IRL 87 Sg 74
Kill IRL 90 Sf 76
Killadoon IRL 86 Sa 73
Killadysert IRL 90 Sb 75
Killala IRL 86 Sb 72
Killaloe IRL 90 Sd 75
Killard GB 80 Si 72
Killarney IRL 89 Sa 76
Killarney = Cill Airne IRL 89 Sb 76
Killashandra IRL 87 Se 72
Killashee IRL 87 Se 73
Killavally IRL 86 Sb 73
Killavullen IRL 90 Sc 76
Killeagh IRL 90 Se 77
Killearn GB 79 Sm 68
Killeberg S 72 Bi 68
Killeigh IRL 90 Sf 74
Killen GB 87 Se 71
Killenaule IRL 90 Se 75
Killichonan GB 79 Sm 67
Killiecrankie GB 79 Sn 67
Killimer IRL 89 Sb 75
Killimor IRL 90 Sd 74
Killin GB 79 Sm 68
Killinaboy IRL 86 Sb 75
Killiney = Cill Iníon Léinin IRL 88 Sh 74
Killingdalskirken N 48 Bc 55
Killinge S 28 Ca 45
Killingerud S 59 Bg 60
Killini GR 282 Cc 105
Killinick IRL 91 Sh 76
Killinkoski FIN 53 Ch 56
Killorglin IRL 89 Sa 76
Killough GB 80 Si 72
Killucan IRL 87 Sf 73
Killybegs IRL 87 Sd 71
Killyleagh GB 80 Si 72
Killyon IRL 90 Se 74
Kilmacrenan IRL 82 Se 70
Kilmacthomas IRL 90 Sf 76
Kilmaganny IRL 90 Sf 76
Kilmaine IRL 86 Sb 73
Kilmallock IRL 90 Sc 76
Kilmaluag GB 74 Sh 65
Kilmanagh IRL 90 Sf 75
Kilmarnock GB 80 Sm 69
Kilmartin GB 78 Sk 68
Kilmaurs GB 80 Sl 69
Kilmeedy IRL 89 Sc 76
Kilmelfort GB 78 Sk 68
Kilmichael IRL 90 Sb 77
Kilmihil IRL 89 Sb 75
Kilmorack GB 75 Sl 66
Kilmore Quay IRL 91 Sg 76
Kilmory GB 78 Sk 70
Kilninver GB 78 Si 68
Kilnsea GB 85 Aa 73
Kilpelänvaara FIN 45 Cs 52
Kilpilahti FIN 63 Cm 60
Kilpisjärvi FIN 28 Ca 44
Kilpola FIN 54 Cp 57
Kilpua FIN 43 Ck 52
Kilrea GB 82 Sg 71
Kilronan = Cill Rónáin IRL 89 Sa 74
Kilrush IRL 89 Sb 75
Kilsheelan IRL 90 Se 76
Kilsmo S 70 Bn 62
Kilsyth GB 79 Sm 69
Kiltamagh IRL 86 Sc 73
Kiltealy IRL 91 Sg 75
Kiltegan IRL 87 Sg 75
Kiltoom IRL 87 Sd 74
Kiltormer IRL 87 Sd 74
Kiltsi EST 210 Cn 62
Kiltullagh IRL 86 Sc 74
Kiltyclogher IRL 87 Sd 72
Kilvakkala FIN 52 Cg 57
Kilve GB 97 So 78
Kilvenaapa FIN 36 Cn 48
Kilvik N 32 Bh 47
Kilvo S 35 Cd 47
Kilwaughter GB 83 Si 71
Kilwinning GB 78 Sl 69
Kilworth IRL 90 Sd 76
Kimberley GB 93 Ss 74
Kimberley GB 95 Ac 75
Kimbolton GB 94 Su 76
Kiméria GR 279 Ck 98
Kimi GR 284 Ci 103
Kiminki FIN 53 Ck 55
Kimissis GR 282 Cg 98
Kimito FIN 62 Cf 60
Kim Kirkeby DK 100 Ar 68
Kimle H 238 Bp 85
Kimo FIN 42 Ce 54
Kimola FIN 64 Cn 58
Kimonkylä FIN 64 Cn 59
Kimratshofen D 125 Ba 85
Kimstad S 70 Bm 63
Kinbrace GB 75 Sn 64
Kincardine IRL 87 Sn 68
Kincraig GB 79 Sn 66

Kindberg A 129 Bl 85
Kindelbrück D 116 Bc 78
Kinderåsen S 49 Bi 55
Kinderbeuern D 120 Ap 80
Kinderdijk NL 106 Ak 77
Kinding D 122 Bc 82
Kindsjön S 59 Bf 59
Kines N 27 Bm 46
Kinéta GR 283 Cg 105
Kineton GB 93 Sr 76
Kineton GB 94 Sr 77
Kingarth GB 80 Sk 69
Kingersheim F 124 Ap 85
Kinghorn GB 76 So 68
Kingisepp RUS 65 Cs 62
Kingisepskij RUS 65 Cs 62
Kingsbridge GB 97 Sn 80
Kingsclere GB 94 Ss 78
Kingscourt IRL 82 Sg 73
Kingsdown GB 54 Ac 78
Kingsley GB 93 Sr 74
Kingsley GB 98 St 78
King's Lynn GB 95 Aa 75
Kingsteignton GB 97 Sn 80
Kingsthorne GB 93 Sp 77
Kingston Bagpuize GB 93 Ss 77
Kingston upon Hull GB 85 Su 73
Kingston upon Thames GB 94 St 78
Kingstown = Dún Laoghaire IRL 88 Sh 74
Kingswear GB 97 Sn 80
Kingswood GB 98 Sp 78
Kingussie GB 79 Sm 66
Kini GR 288 Ck 106
Kınık TR 292 Ct 108
Kinkhytta S 69 Bk 62
Kinkiai LT 213 Cf 68
Kinloch GB 75 Sl 64
Kinlochard GB 79 Sm 68
Kinlochbervie GB 75 Sk 64
Kinloch Castle GB 78 Sh 66
Kinlochewe GB 75 Sk 65
Kinloch Hourn GB 78 Sk 66
Kinlochleven GB 78 Sl 67
Kinloch Rannoch GB 79 Sm 67
Kinloss GB 76 Sn 65
Kinlough Forest IRL 87 Sd 72
Kinmel Bay GB 84 Sn 74
Kinn N 26 Bm 43
Kinn N 58 Ba 59
Kinna S 101 Bf 65
Kinnakyrkia N 46 Ak 57
Kinnared S 72 Bg 66
Kinnarp S 69 Bh 64
Kinnaruma S 69 Bf 65
Kinnbäck S 42 Cc 50
Kinnegad IRL 87 Sf 74
Kinne-Vedum S 69 Bh 63
Kinni FIN 54 Co 58
Kinnitty IRL 90 Se 74
Kinnula FIN 43 Ck 54
Kinnulanlahti FIN 54 Cp 54
Kinnvallsjösätern S 59 Bg 58
Kinrooi B 156 Am 78
Kinross GB 79 So 68
Kinsale IRL 90 Sc 77
Kinsalebeg IRL 90 Se 77
Kinsarvik N 56 Ao 60
Kinsedal N 47 Ap 58
Kinsekvelv N 56 Ao 60
Kinspork = Königsbrück D 118 Bh 78
Kintai LT 216 Cc 70
Kintarvie GB 74 Sg 64
Kintaus FIN 53 Cl 56
Kintore GB 76 Sq 66
Kintra GB 78 Sh 69
Kintus FIN 52 Cg 57
Kinvarra IRL 89 Sc 74
Kióni GR 282 Cb 104
Kiónia GR 288 Cl 105
Kiosen N 22 Ca 41
Kiparíssi GR 287 Cf 107
Kiparíssia GR 286 Cd 106
Kiparissós GR 277 Ce 102
Kiparluoto FIN 62 Ce 59
Kipen' RUS 65 Cu 61
Kipfenberg D 122 Bc 83
Kipi GR 279 Ci 99
Kipía GR 279 Ck 98
Kipilovo BG 274 Cn 95
Kipinä FIN 36 Co 50
Kipouríou GR 277 Cc 101
Kippel CH 169 Aq 88
Kippen GB 79 Sm 68
Kippenheim D 124 Aq 84
Kippford of Scaur GB 80 Sn 71
Kipsdorf D 118 Bh 79
Kipséli GR 276 Cc 100
Kipséli GR 277 Ce 102
Kir AL 269 Bu 96
Kiran N 38 Ba 52
Kiratsi EST 208 Cf 64
Kirazlı TR 280 Cn 100
Kirbiži LV 214 Ci 65
Kirbla EST 209 Ch 63
Kirburg D 114 Aq 79
Kirby Hill GB 81 Ss 72
Kirby Misperton GB 85 St 72
Kircasalih TR 280 Co 98
Kirchaich D 122 Bb 81
Kirchardt D 120 As 82
Kirchbach S 133 Bg 87
Kirchbach-Zerlach A 135 Bm 87
Kirchberg CH 125 At 86
Kirchberg D 123 Bf 79
Kirchberg (BE) CH 130 Aq 86
Kirchberg (Hunsrück) D 120 Ap 81
Kirchberg am Wagram A 237 Bm 84
Kirchberg am Walde A 129 Bl 83
Kirchberg am Wechsel A 242 Bm 85
Kirchberg an der Jagst D 121 Au 82
Kirchberg an der Pielach A 129 Bl 84

Kirchberg an der Raab A 242 Bm 87
Kirchberg in Tirol A 127 Be 86
Kirchbichl A 127 Be 85
Kirchboitzen D 109 At 75
Kirchborchen D 115 As 77
Kirchdorf D 104 Bc 73
Kirchdorf D 108 As 75
Kirchdorf an der Krems A 237 Bl 85
Kirchdorf im Wald D 123 Bg 83
Kirchehrenbach D 122 Bc 81
Kircheib D 114 Ao 79
Kirchen, Efringen- D 169 Aq 85
Kirchen (Sieg) D 114 Aq 79
Kirchendemenreuth D 123 Be 81
Kirchenlamitz D 230 Bd 80
Kirchentellinsfurt D 125 At 83
Kirchenthumbach D 122 Bd 81
Kirchgellersen D 109 Ba 74
Kirchhain D 115 As 79
Kirchhain, Doberlug- D 118 Bh 77
Kirchham D 128 Bg 84
Kirchhasel, Uhlstädt- D 116 Bc 79
Kirchhatten D 108 Ar 74
Kirchheide D 115 As 76
Kirchheilingen D 116 Bb 78
Kirchheim D 115 Au 79
Kirchheim D 121 Au 81
Kirchheim am Neckar D 121 At 82
Kirchheim am Ries D 121 Ba 82
Kirchheimbolanden D 163 Ar 81
Kirchheim im Innkreis A 128 Bg 84
Kirchheim unter Teck D 125 At 83
Kirchhellen D 114 Ao 77
Kirchhof D 108 Ap 76
Kirchhorst D 109 Au 76
Kirchhundem D 115 Ar 78
Kirch Jesar D 110 Bc 74
Kirchlauter D 122 Bb 80
Kirchlengern D 115 As 76
Kirchlinteln D 109 At 75
Kirchmöser Dorf D 110 Be 76
Kirchnüchel D 103 Bb 72
Kirchohsen D 115 At 76
Kirchroth D 123 Bf 83
Kirchsahr D 120 Ao 79
Kirchschlag in der Buckligen Welt A 242 Bn 85
Kirchseeon D 127 Bd 84
Kirchtimke D 109 At 74
Kirchwalsede D 109 At 74
Kirchwarft D 102 As 71
Kirchweidach D 127 Bf 84
Kirchwerder D 109 Ba 74
Kirchwistedt D 108 As 74
Kirchzarten D 163 Aq 85
Kirchzell D 121 At 81
Kircubbin GB 80 Si 72
Kirdeikiai LT 218 Cm 70
Kireevo BG 263 Ce 93
Kiremitlik TR 280 Co 99
Kiri D 162 An 81
Kiriaki GR 280 Cn 98
Kiriaki GR 283 Cf 104
Kırık TR 275 Cp 98
Kirillovskoe RUS 65 Ct 60
Kirilovo BG 273 Cm 96
Kırjakka FIN 62 Cf 60
Kirjais FIN 62 Cd 60
Kirjakkala FIN 62 Cf 60
Kırjavala FIN 55 Cu 57
Kirk GB 75 So 63
Kirkabister GB 77 Sa 60
Kirkbride GB 81 So 71
Kirkbuddo GB 76 Sp 67
Kirkby GB 84 So 74
Kirkby in Ashfield GB 93 Ss 74
Kirkby Lonsdale GB 84 Sq 72
Kirkbymoorside GB 85 St 72
Kirkby Stephen GB 81 Sq 72
Kirkcaldy GB 76 So 68
Kirkcambeck GB 81 Sp 70
Kirkcolm GB 83 Sk 71
Kirkconnell GB 79 Sn 70
Kirkcowan GB 80 Sl 71
Kirkcudbright GB 80 Sm 71
Kirke Esbønderup DK 72 Be 68
Kirkehamn N 66 Ao 64
Kirkehavn DK 103 Bc 70
Kirke Hvalsø DK 102 Bd 69
Kirke Hyllinge DK 101 Bd 69
Kirkel D 119 Ap 82
Kirkenær N 58 Be 60
Kirkenes N 25 Da 41
Kirkham GB 84 Sp 73
Kirkholm DK 100 Ba 69
Kirkintilloch-Lenzie GB 79 Sm 69
Kirkja FO 26 Sh 56
Kirkjestølane N 47 Ao 57
Kirkjubæjarklaustur IS 20 Rb 27
Kirkjubøur FO 26 Sg 57
Kırkkavak TR 280 Co 98
Kirkkepenekli TR 281 Cq 98
Kirkkolahti RUS 55 Db 57
Kirkkonummi FIN 63 Ck 60
Kırklareli TR 275 Cp 97
Kirklington GB 84 Sr 72
Kirklington GB 85 St 74
Kirkmichael GB 79 So 67
Kırkmichael GBM 88 Sl 72
Kirkonkylä FIN 44 Cm 53
Kirkonkylä FIN 53 Ch 55
Kirkonkylä FIN 54 Cp 57
Kirkonkylä FIN 62 Cf 59
Kirkonmaa FIN 64 Cp 60
Kirkoswald GB 78 Sl 70
Kirkoswald GB 81 Sp 71
Kirkøy N 32 Bd 49
Kirkpatrick-Fleming GB 81 So 70
Kirkton of Culsalmond GB 76 Sq 66
Kirkton of Kingoldrum GB 79 So 67
Kirkton of Largo GB 79 Sp 68
Kirkton of Maryculter GB 79 Sq 66
Kirktown of Deskford GB 76 Sp 65
Kirkvollen N 48 Bd 54
Kirkwall GB 77 Sp 63
Kırmsi EST 210 Cp 64
Kırn D 119 Ap 81
Kirna EST 210 Cl 63
Kirnujärvi S 35 Cg 46
Kırumäki FIN 54 Cr 55
Kirova BG 275 Cp 96
Kirovo BG 275 Cq 96
Kirovo RUS 215 Cr 65

Kirovskoe RUS 65 Cu 60
Kirra GR 283 Ce 104
Kirriemuir GB 76 So 67
Kirschkau D 122 Bd 79
Kiršino RUS 211 Cq 64
Kirtik S 35 Cb 48
Kirton GB 85 Su 75
Kirton End GB 85 Su 75
Kirton in Lindsey GB 85 St 74
Kirtorf D 115 At 79
Kiruna S 28 Ca 45
Kiry PL 240 Bu 82
Kisa S 70 Bm 65
Kisać SRB 252 Bu 90
Kisar F 246 Cf 84
Kisbárapáti H 251 Bq 87
Kisbér H 243 Br 86
Kisdorf D 103 Ba 73
Kiseljak BIH 252 Bt 91
Kiseljak BIH 260 Br 93
Kiselovo BG 264 Cf 93
Kishaj AL 270 Cb 96
Kishajmás H 251 Br 88
Kishartyán H 240 Bu 84
Kishté AL 276 Ca 99
Kisielice PL 222 Bt 73
Kisielnica PL 223 Ce 74
Kišinev = Chişinău MD 249 Cs 86
Kısırmandıra TR 281 Cs 98
Kisiszák H 244 Bt 87
Kisko FIN 63 Cg 60
Kiskőre H 244 Ca 85
Kiskőrös H 251 Bt 87
Kiskunfélegyháza H 244 Bu 87
Kiskunhalas H 244 Bt 88
Kiskunlacháza H 244 Bt 86
Kiskunmajsa H 244 Bu 88
Kisláng H 243 Br 87
Kisovec SLO 134 Bk 88
Kissakoski FIN 54 Co 57
Kíssamos GR 290 Ch 110
Kissanlahti FIN 45 Ct 54
Kisselbach D 119 Aq 80
Kissenbrück D 116 Bb 76
Kisserup DK 101 Bd 69
Kissing D 126 Bb 84
Kißlegg D 126 Au 85
Kist D 121 Au 81
Kistanje HR 259 Bm 93
Kistelek H 244 Bu 88
Kisterenye H 240 Bu 84
Kistrand N 24 Cl 40
Kisújszállás H 245 Cb 86
Kisvárda H 241 Ce 84
Kisvejke H 251 Br 88
Kiszkowo PL 226 Bp 75
Kiszombor H 252 Ca 88
Kita GR 286 Ce 107
Kitančevo BG 266 Co 93
Kitee FIN 55 Da 56
Kiteenlahti FIN 55 Da 56
Kiten BG 275 Cq 96
Kithás GR 278 Cg 100
Kithira GR 290 Cf 108
Kíthnos GR 288 Ci 106
Kitino BG 274 Cn 94
Kitino RUS 211 Cr 64
Kitinoja FIN 52 Cf 55
Kitka FIN 37 Cs 48
Kitkiöjärvi S 29 Cg 45
Kitkiöjoki S 29 Cg 45
Kitriés GR 286 Ce 107
Kitros GR 277 Cf 100
Kitte S 50 Bo 57
Kittelfjäll S 33 Bm 50
Kittilä FIN 30 Ck 45
Kittilsbu N 58 Ba 58
Kittlitz D 118 Bk 78
Kittsee A 129 Bp 84
Kittuis FIN 62 Cc 60
Kitula FIN 63 Cd 60
Kitula FIN 64 Cp 59
Kituperä FIN 44 Co 52
Kitzbühel A 127 Be 86
Kitzingen D 121 Ba 81
Kitzscher D 117 Bf 78
Kiukainen FIN 52 Ce 58
Kiuruvesi FIN 44 Co 53
Kívárinjärvi FIN 44 Cq 51
Kíveri GR 286 Cf 105
Kivesjärvi FIN 44 Cp 52
Kiviapaja FIN 55 Cs 57
Kivijärvi FIN 53 Cl 54
Kivik S 72 Bi 69
Kivilahti FIN 55 Da 55
Kivilompolo FIN 29 Cg 43
Kivilõppe EST 210 Cm 64
Kivimurto FIN 37 Cr 49
Kiviniemenkulma FIN 52 Cf 57
Kiviniemi FIN 64 Co 60
Kivioja FIN 36 Cl 48
Kiviôli EST 64 Co 62
Kivisuo FIN 37 Cp 49
Kivisuo FIN 54 Cm 57
Kivitaipale FIN 36 Cm 48
Kivivaara FIN 45 Da 53
Kivivaara FIN 55 Cu 56
Kivi-Vigala EST 209 Ci 63
Kivotós GR 277 Cc 100
Kıyıkışlacık TR 289 Cq 106
Kıyıköy TR 275 Cr 97
Kızılağaç TR 281 Cq 98
Kızılağaç TR 289 Cq 106
Kızılcıkdere TR 275 Cp 97
Kızlan TR 292 Ct 107
Kjeåsen N 56 Ap 59
Kjeiken N 48 Bp 58
Kjeiprød N 28 Bq 43
Kjeldebotn D 27 Bo 44
Kjelkenes N 46 Al 57
Kjellerup DK 100 At 68
Kjengsnes N 27 Bn 43
Kjenstad N 39 Be 52
Kjerknesvågen N 38 Bc 53
Kjernmoen N 58 Be 58
Kjerringholmen N 23 Ch 39
Kjerringøy N 27 Bk 45
Kjerringsvik N 38 Bc 53
Kjerringvåg N 38 Ba 52
Kjerringvik N 68 Ba 62
Kjerrvika N 27 Bn 44

Kjerstad N 46 An 55
Kjølalbu N 47 At 58
Kjøllefjord N 24 Cp 39
Kjønsvik N 38 At 54
Kjøpmannskær N 68 Ba 62
Kjøpstad N 32 Bi 46
Kjøpsvik N 27 Bn 44
Kjøra N 38 Au 54
Kjøs N 46 An 57
Kjosen N 67 At 62
Kjosnes N 46 An 57
Kjulaås S 60 Bo 62
Kjulevča BG 275 Cp 94
Kjustendil BG 271 Cf 96
Klaaswaal NL 113 At 77
Klabböle S 42 Ca 53
Klabiniai LT 218 Cl 70
Klacka Lerberg S 59 Bk 61
Kläckeberga S 73 Bn 67
Klæbu D 38 Ba 53
Kladanj BIH 261 Bs 92
Kladenica = Koděrnik RKS 270 Cb 95
Klädesholmen S 68 Bd 65
Kladnica BG 253 Cf 91
Kladnica SRB 261 Ca 94
Kladnice HR 268 Bn 93
Kladniv UA 229 Ch 78
Kladno CZ 123 Bi 80
Kladorub BG 263 Cf 93
Kladovo SRB 263 Cf 91
Klæbu N 38 Ba 54
Klagenfurt am Wörthersee A 134 Bl 87
Klågerup S 73 Bg 69
Klaipéda LT 216 Cc 69
Klaissi GR 282 Cd 103
Klaj PL 234 Ca 81
Klajić SRB 263 Cd 95
Kłak SK 239 Bs 83
Klakegg N 46 Ao 57
Klakk N 27 Bk 43
Klaksvík FO 26 Sg 56
Klamila FIN 64 Cp 59
Klana HR 134 Bi 90
Klanac HR 258 Bl 91
Klanjec HR 135 Bm 88
Klanxbüll D 102 As 71
Klapkalnciems LV 213 Cg 66
Kläppe S 40 Bk 54
Kläppe S 49 Bi 54
Kläppsjö S 41 Bp 53
Kläppvik S 50 Bp 56
Klárafalva H 252 Ca 88
Klarup DK 100 Ba 67
Klašnice BIH 250 Bp 91
Klåssbol S 59 Bf 61
Kláštěrec nad Ohří CZ 123 Bg 80
Klášter pod Znievom SK 239 Bs 83
Klatovy CZ 230 Bg 82
Klaukkala FIN 63 Ck 60
Klausdorf D 103 Ba 72
Klausdorf D 105 Bg 72
Klausen D 120 Ao 81
Klausen = Chiusa I 132 Bd 87
Klausener Hütte = Rifugio Chiusa I 132 Bd 87
Klausúčiai LT 217 Cg 70
Klausučiai LT 224 Cf 71
Klauvnes N 23 Cb 41
Klaxás Nybodarna S 49 Bi 56
Klazienaveen NL 108 Ao 75
Kľčov SK 240 Cb 82
Kłębanowice PL 226 Bm 77
Klečevce MK 271 Cd 96
Klecko PL 226 Bp 75
Kleczany PL 234 Cd 79
Kleczew PL 227 Br 76
Kleczkowo PL 223 Cd 74
Klefstadlykkja N 47 Au 57
Klegereg = Cléguérec F 158 So 84
Kleinandelfingen CH 125 As 85
Kleinberghofen D 126 Bc 84
Klein Berßen D 107 Ap 75
Kleinblittersdorf D 163 Ap 82
Kleinenberg D 115 As 77
Kleines Wiesental D 124 Aq 85
Klein-Fredenbeck D 109 At 73
Kleinglödnitz A 134 Bl 87
Kleinheubach D 121 At 81
Kleinjörl D 103 At 71
Klein Lengden D 115 Ba 77
Kleinlobming A 128 Bk 86
Kleinlützel CH 124 Ap 86
Kleinmachnow D 111 Bg 76
Klein Marzehns D 117 Bf 76
Kleinostheim D 121 At 80
Kleinow D 110 Bf 76
Kleinpaschleben D 116 Bd 77
Klein-Pöchlarn A 237 Bl 84
Klein Priebus D 118 Bl 77
Klein Rodensleben D 116 Bc 76
Klein Rogahn D 110 Bc 73
Klein Sankt Paul A 134 Bk 87
Kleinsaubernitz D 118 Bk 78
Klein Sien D 104 Bd 73
Kleinsölk A 128 Bh 86
Kleinwelka D 118 Bk 78
Kleinzell A 237 Bl 84
Kleive N 47 Aq 55
Kleivi N 57 Ar 59
Klejniki PL 229 Cg 75
Klejtrup DK 100 Au 67
Klekeri LV 214 Cm 66
Klembivka UA 249 Cr 84
Klemenker DK 105 Bk 70
Klemensnäs S 42 Cc 51
Klemetstad N 24 Cf 41
Klenčí pod Čerchovem CZ 230 Bf 82
Klenica PL 225 Bm 77
Klenike SRB 271 Cd 96
Klenjé AL 270 Ca 98
Klenov SK 241 Cb 83
Klenovac S 68 Bd 67
Klenovec SK 240 Bu 83
Klenovnik HR 135 Bm 88
Klenovnik SRB 252 Ca 91
Klepočiai LT 218 Ck 72
Kleppe N 26 An 47
Kleppe N 39 Be 53
Kleppenes N 46 Am 57
Kleppe-Verdalen N 66 Am 63
Kleppestad N 27 Bi 44

Kleßen D 110 Bf 75
Kleszczele PL 229 Cg 75
Kleszczów PL 227 Bt 78
Kleszczowa PL 233 Ba 80
Klesztów PL 229 Ch 78
Kletina PL 227 Bt 78
Kłětno = Klitten D 118 Bk 78
Klettbach D 116 Bc 78
Klettgau D 125 Ar 85
Kletzke D 110 Be 75
Klevar N 57 At 62
Kleve D 113 An 77
Kleve N 48 Ba 58
Klevarken S 68 Bd 63
Klevshult S 72 Bi 66
Klew PL 227 Ca 78
Klewki PL 223 Cb 73
Kličevac SRB 253 Cc 91
Kličevo MNE 269 Bs 95
Kliczków PL 225 Bl 77
Klidi GR 277 Cd 99
Klidio GR 277 Cd 99
Klieken D 117 Bf 77
Kliening A 134 Bk 87
Klietz D 110 Be 75
Klikuszowa PL 240 Bu 81
Klim DK 100 At 66
Klimatáki GR 277 Cc 100
Klimatiá GR 276 Cb 101
Kliment BG 266 Cp 93
Klimentovo BG 266 Cq 94
Klimina GR 277 Cf 99
Klimkovice CZ 233 Br 81
Klimówka PL 234 Cb 81
Klimontów PL 234 Ca 80
Klimontów PL 234 Cc 79
Klimovo RUS 65 Ct 59
Klimpfjäll S 40 Bk 50
Klina = Klinë RKS 270 Cb 95
Klinča Sela HR 135 Bm 89
Klinë RKS 270 Cb 95
Klinë e Epërme RKS 270 Cb 95
Klinga N 39 Bd 52
Klingbo N 60 Bn 60
Klingen D 126 Bc 84
Klingenberg D 230 Bh 79
Klingenberg am Main D 121 At 81
Klingenmünster D 163 Ar 82
Klingenthal (Sachsen) D 122 Be 80
Klingersel S 35 Cd 48
Klingnau CH 125 Ar 85
Klingsmoos D 126 Bc 83
Klink D 110 Bf 74
Klinkby DK 100 Ar 67
Klinkenberg D 58 Ba 60
Klint DK 101 Bd 69
Klintebjerg DK 103 Ba 70
Klintehamn S 71 Br 66
Klintemåla S 73 Bo 65
Klintholm Havn DK 104 Be 71
Kliplev DK 103 At 71
Klippan S 72 Bg 68
Klippen S 33 Bj 49
Klippen S 33 Bp 49
Klipphausen D 230 Bh 78
Klippinge DK 104 Be 70
Klis HR 268 Bo 93
Klisa HR 252 Bs 90
Klisino PL 232 Bq 80
Kliškivci UA 247 Cn 84
Klissoúra GR 276 Cb 100
Klissoúra GR 277 Cc 99
Klisura BG 272 Cg 95
Klisura BG 273 Ci 95
Klisura SRB 272 Ce 95
Klisurica BG 264 Cg 93
Klitmøller DK 100 As 66
Klitoriá GR 283 Ce 105
Klitten D 118 Bk 78
Klitten S 49 Bi 58
Klixbüll D 102 As 71
Kljajičevo SRB 252 Bt 89
Kljasino RUS 65 Cu 61
Ključ BIH 259 Bo 91
Ključevoe RUS 65 Cs 60
Ključki RUS 215 Cr 67
Kljúščany BY 218 Cn 71
Klobouky CZ 238 Bo 83
Klobuczyn PL 226 Bm 77
Klobuk BIH 268 Bp 94
Klobuky CZ 123 Bh 80
Klöch A 242 Bm 87
Kločúniai LT 218 Cm 71
Klockarberg S 59 Bk 59
Klockenhagen D 104 Be 72
Klockestrand S 51 Bq 55
Kločkovo BY 219 Co 72
Klockrike S 70 Bl 64
Kloczew PL 228 Cd 77
Kłodawa PL 225 Bl 75
Kłodawa PL 227 Bs 76
Kłoda Duża PL 226 Bo 77
Kłoda Wielka PL 226 Bo 77
Klodne PL 234 Ca 82
Klodzino PL 224 Bn 73
Kłodzko PL 232 Bo 80
Kløfta N 58 Bc 60
Kløfta N 58 Be 59
Kløftefoss N 58 Ba 60
Klokkarstua N 58 Ba 61
Klokkarvik N 56 Al 60
Klokkarvollen N 22 Bu 41
Klokkerholm DK 100 Ba 66
Klokočevac SRB 263 Ce 92
Klokotnica BG 274 Cl 97
Klokotnica BIH 260 Br 91
Klokotós GR 283 Ce 101
Klomnice PL 233 Bt 79
Klonowa PL 227 Bs 78
Klony PL 226 Bp 76
Klooga S 208 Ci 62
Kloosterhaar NL 107 Ao 75
Kloosterzande NL 113 Ai 78
Klopot PL 118 Bk 76
Klos AL 270 Ca 97
Kloschwitz D 117 Be 80
Kloštar HR 242 Bp 89

Kloštar Ivanić HR 135 Bn89
Kloster D 105 Bg71
Kloster DK 100 Ar68
Kloster S 60 Bn60
Klosterfelde D 111 Bg75
Klosterlangheim D 122 Bc80
Klösterle A 125 Ba86
Klosterlechfeld D 126 Bb84
Kloster Lehnin D 110 Bf76
Klostermansfeld D 116 Bc77
Klosterneuburg A 129 Bn84
Klosters-Dorf CH 131 Au87
Klosters-Platz CH 131 Au87
Kloster Zinna D 117 Bg76
Kloten CH 125 As86
Kloten S 60 Bl61
Klotsboda S 60 Bl61
Klotten D 119 Ap80
Klötze D 109 Bc75
Klotzsche D 118 Bh78
Klovainiai LT 213 Ch69
Klövedal S 68 Bd64
Klöverfors S 35 Cc49
Kløvfjell N 67 As63
Kløvfors N 32 Bh50
Klövsjö S 49 Bi55
Klubbäcken S 60 Bo58
Klubbfors S 35 Cb50
Klubbukt N 23 Ci39
Kľúčovec SK 239 Bg85
Kluczbork PL 233 Br79
Klucze PL 233 Bu80
Kluczewo PL 221 Bn73
Kluczowa PL 232 Bo79
Kluis D 220 Bg72
Kluk CZ 231 Bl80
Kluki PL 221 Bp71
Kluki PL 227 Bt78
Kluknava SK 240 Cb83
Klukowicze PL 229 Cg76
Klukowo-Wieś PL 229 Cf75
Klumpen S 40 Bk53
Klundert NL 113 Ak77
Klupe BIH 260 Bg91
Kluse D 108 Ap75
Klüsserath D 119 Ao81
Klusy PL 223 Ce73
Kluszkowce PL 234 Ca82
Klutmark S 42 Cb51
Klütz D 103 Bc73
Klwów PL 228 Cb77
Klympuši UA 246 Ci84
Klysna S 60 Bl62
Kmiecin PL 222 Bt72
Knaben N 66 Ap63
Knåda S 50 Bm58
Knaften S 41 Bs52
Knappenrode D 118 Bi78
Knapper N 58 Bd60
Knapton GB 85 St72
Knåred S 72 Bg67
Knaresborough GB 85 Ss72
Knarrevik N 56 An60
Knarrevik-Straume N 56 Al60
Knarvik N 56 Al59
Knäsjö S 41 Br53
Knätte S 69 Bh65
Knätten S 49 Bi56
Knebel DK 100 Ba68
Knebworth GB 94 Su77
Kneesall GB 85 St74
Kneese D 110 Bb73
Knesebeck D 109 Bb75
Knesselare B 155 Ag78
Kneža BG 264 Ci94
Kneža SLO 134 Bh88
Knežak SLO 134 Bi89
Kněževes CZ 230 Bh80
Kneževi Vinogradi HR 251 Bs89
Kneževo BH 260 Bg92
Kneževo HR 243 Bs89
Knežica BIH 259 Bo90
Knežice CZ 231 Bl80
Knežina BIH 261 Bs92
Knežmost CZ 118 Bl80
Knić SRB 262 Cb93
Knićanin SRB 252 Ca90
Knidi GR 277 Cd100
Kniebis D 121 Ar84
Knighton GB 93 So76
Knights Town IRL 89 Ru77
Knightwick GB 93 Sq76
Knin HR 259 Bn92
Knipan S 58 Bd63
Knippelsdorf D 118 Bg77
Knislinge S 72 Bi68
Knittelfeld A 128 Bk86
Knittlingen D 120 As82
Kniva S 60 Bm59
Knive N 58 Au61
Kniveton GB 93 Sr74
Knivsta S 61 Bq61
Knivsund FIN 43 Cf53
Knížnovice CZ 273 Cm97
Knjahinin BY 219 Cp71
Knjaža Krynycja UA 249 Cs84
Knjaževac SRB 263 Ce93
Knjaževo BG 274 Co96
Knjaževo RUS 65 Ct62
Knjažicy RUS 211 Cs64
Knoände S 59 Bh60
Knobelsdorf D 117 Bg78
Knock GB 86 Sc73
Knock IRL 89 Sb75
Knockaderry IRL 89 Sc76
Knockanevin IRL 90 Sd76
Knockdolian Castle GB 80 Sl70
Knocklong IRL 90 Sd76
Knocktopher IRL 90 Sf76
Knokke-Heist B 112 Ag78
Knopkägra FIN 63 Cg60
Knoppe S 50 Bg56
Knott On-the-Sea GB 84 Sp73
Knottingley GB 85 Ss73
Knowehead GB 80 Sm70
Knowesgate GB 81 Sq70
Knowle GB 93 So76
Knucklas GB 93 So76
Knud DK 100 At67
Knulen S 59 Bh59
Knüllwald D 115 Au78
Knurów PL 233 Bs80
Knutby S 61 Br61

Knutnäset S 50 Bn55
Knutsbol S 69 Bk62
Knutsford GB 84 Sq74
Knutsvik N 66 An62
Knyszyn PL 224 Cf74
Kõarskär S 59 Bg58
Kobaky UA 247 Cl84
Kobarid SLO 133 Bh88
Kobberhaughytta N 58 Bb60
Kobbfoss N 25 Cu42
Kobelev DK 103 Bc71
København DK 104 Bf69
Kobeřice CZ 233 Br81
Kobiele Wielkie PL 233 Bp78
Kobiernice PL 233 Bt81
Kobierzyce PL 232 Bo79
Kobilje SLO 135 Bk87
Kobišnica SRB 263 Cf92
Koblenz D 119 Aq80
Köblitz, Wernberg- D 236 Be81
Kobolčyn UA 248 Cp84
Kobrinskoe RUS 65 Da62
Kobyla Góra PL 226 Bq78
Kobylanka PL 111 Bk74
Kobylany PL 233 Bu80
Kobylec'ka Poljana UA 246 Ci84
Kobyli CZ 238 Bo83
Kobylin PL 226 Bp77
Kobyłka PL 228 Cc76
Kobylnica PL 221 Bp72
Kobylnica PL 226 Bp76
Kobylniki PL 228 Ca76
Kocaçeşme TR 280 Cq99
Kocagöl TR 281 Cq100
Kocahıdır TR 280 Cn99
Kocalar TR 280 Cn99
Koçan BG 272 Ci97
Kočane SRB 263 Cd94
Kočani MK 272 Ce97
Kocapınar TR 281 Cq101
Kocatarla TR 275 Cp97
Kocayayla TR 280 Co100
Kočberče CZ 232 Bm80
Koceljevo SRB 261 Bu92
Kočeni LV 214 Cl65
Kočerinovo BG 272 Cg96
Kočevje SLO 134 Bk89
Kočevskaja Reka SLO 134 Bk89
Kochanivka UA 248 Da85
Kochanów PL 231 Bn79
Kochanowice PL 233 Bs79
Kochel am See D 126 Bc84
Kochersteinsfeld D 121 At82
Kochivka UA 248 Da85
Kochów PL 234 Cc79
Kočilar MK 271 Cd97
Kock PL 229 Ce77
Kočmar BG 266 Cg92
Kočovo BG 275 Co94
Kocs H 243 Br85
Kocsér H 244 Bu86
Kocsola H 251 Bh86
Kocsord H 241 Ce85
Kõcsújfalu H 245 Cb85
Kocury PL 233 Br79
Koczała PL 221 Bp73
Kode S 68 Bd65
Kodeń PL 229 Ch77
Kodeniec PL 229 Cg77
Köderník RKS 270 Cb95
Kodersdorf D 118 Bk78
Koděr Shëngjergj AL 270 Bu96
Koděr Spaç AL 271 Bu96
Kodesjärvi FIN 52 Ce56
Kodiksami FIN 62 Cd58
Kodisjoki FIN 62 Cd58
Köditz D 122 Bd80
Kodjala FIN 62 Cd59
Kodrąb PL 105 Bk73
Kodrąb PL 227 Bu78
Kodyma UA 249 Ct84
Kodžadžik MK 270 Cb98
Kœnigsmacker F 119 An82
Koerich L 119 Am81
Koersel B 156 Ai78
Koeru EST 210 Cn63
Koetschette L 119 Am81
Kofçaz TR 275 Cp97
Köfering D 126 Bd82
Köflach A 135 Bl86
Køge DK 104 Be70
Kogel D 110 Be74
Koguva EST 209 Ck62
Kohila EST 209 Cm62
Kohiseva FIN 54 Cq57
Kohlberg D 236 Be81
Köhlen D 108 As73
Kohlern = Colle I 132 Bc88
Kohmu FIN 53 Cm55
Kohren-Sahlis D 230 Bf78
Kohtla-Järve EST 64 Cp62
Kohtla-Nõmme EST 64 Cp62
Koigi EST 210 Cm63
Koijärvi FIN 63 Ch59
Koikkala FIN 54 Cq57
Koikküla EST 214 Cn65
Koikla EST 208 Cf64
Koilovci BG 265 Ck94
Koimla EST 208 Cf64
Kõinge S 72 Bd66
Koirakivi FIN 54 Co58
Koirakosk FIN 44 Cr53
Koiravaara FIN 45 Ct53
Kõisi EST 210 Cm63
Koitila FIN 37 Cr49
Koitsanlahti FIN 55 Ct58
Koivistonkylä FIN 53 Cm55
Koivu FIN 36 Cl48
Koivujärvi FIN 44 Cn53
Koivukylä FIN 53 Ck56
Koivulahti FIN 54 Cn54
Koivulahti = Kvevlax FIN 52 Cd54
Koivumäki FIN 53 Ci54
Koivumäki FIN 53 Cl54
Koivumäki FIN 54 Cs56
Kõja S 51 Bq55
Köjan S 39 Bg54
Kojanlahti FIN 54 Cs55
Kojetín CZ 238 Bp82
Kojnare BG 264 Cj94
Kojola FIN 52 Cg55
Kojonperä FIN 63 Cg59
Kõka H 244 Bu86

Kokaj AL 269 Bu96
Kõkar AX 62 Cb61
Kokašice CZ 123 Bf81
Kokava nad Rimavicou SK 240 Bу83
Kokelv N 24 Ck39
Kokemäki FIN 52 Ce58
Kokin Brod SRB 269 Bu93
Kokinómbléa GR 283 Cg103
Kokinopilós GR 277 Ce100
Kokinvaara FIN 55 Db56
Kokkala FIN 53 Ci57
Kokkala BIH 260 Bp93
Kökkälä GR 289 Co105
Kokkila FIN 62 Cf60
Kokkila FIN 63 Cf60
Kokkiniá GR 276 Ca101
Kokkiniá GR 278 Cg98
Kokkola FIN 43 Cg53
Kokkolahti FIN 55 Ct56
Kokkomäki FIN 44 Cq52
Kokkóni GR 283 Cf105
Kokkoniemi FIN 37 Ct50
Kókkoras GR 286 Cd105
Kokkosenlahti FIN 54 Cq57
Kokkoti GR 283 Cf102
Kokkovaara FIN 30 Ck46
Koklë AL 276 Ca99
Køklot FIN 42 Bu99
Kokmuiža LV 213 Cf68
Koknese LV 214 Cl67
Kokocko PL 222 Br74
Kokonkylä FIN 54 Co56
Kokonvaara FIN 55 Ct55
Kokora EST 210 Cp63
Kokořín CZ 123 Bk80
Kokory CZ 232 Bp82
Kokošinje MK 271 Cd96
Kokošovce SK 241 Cc83
Kokotek PL 233 Bs79
Kokotów PL 233 Ca80
Kokra SLO 134 Bk88
Kokrica SLO 134 Bi88
Koksijde-Bad B 155 Af78
Kokšino RUS 215 Cr67
Kokträsk S 34 Bs50
Kola BIH 259 Bp91
Kola FIN 43 Ch53
Køla S 58 Be61
Kolacin PL 227 Bu77
Kołaczkowo PL 228 Cb75
Kołaczyce PL 234 Cc81
Kolaka GR 283 Cg103
Kolam FIN 43 Cg40
Kolan HR 258 Bk92
Koland N 67 Aq63
Kõlarásen S 59 Bi60
Kolarbotn N 56 Ba63
Kolarci BG 266 Cg93
Kolari FIN 30 Ch46
Kolari SRB 262 Cb91
Kolarinsaari FIN 30 Ch46
Kolárovice SK 239 Bs82
Kolarovo BG 266 Cg92
Kolarovo BG 272 Cg98
Kolarovo BG 274 Cn97
Kolárovo SK 239 Bq85
Kolås N 46 An56
Kolåsen S 39 Bf53
Kolašin MNE 269 Bu95
Kolbäck S 60 Bn61
Kołbacz PL 220 Bk74
Kołbaskowo PL 111 Bi74
Kolbeinsstaðir IS 20 Qh26
Kolbeinsvik N 56 Ao61
Kolbermoor D 236 Be85
Kolbiel PL 228 Cc76
Kolbu N 58 Bb59
Kolbuszowa PL 234 Cd80
Kolby DK 100 Bb69
Kolby Kås DK 101 Bb69
Kol'čyno UA 241 Cf84
Kółczewo PL 105 Bk73
Kołczyn PL 111 Bl75
Koldby DK 100 As67
Koldet AL 270 Ca96
Kolding DK 103 At70
Koleczkowo PL 222 Br72
Koler S 34 Cb49
Kolerträsk S 34 Ca49
Kõlesd H 251 Bs87
Kolešino MK 278 Cf98
Koleško BIH 269 Br94
Kolešovice CZ 123 Bh80
Kolga-Jaani EST 210 Cn63
Kolgrov N 56 Ak58
Kolhiki GR 277 Cc99
Kolhikó GR 278 Cg99
Kolho FIN 53 Ck56
Koli FIN 55 Cu54
Kolibári GR 290 Ch109
Kolimbia GR 292 Cr108
Kolin CZ 231 Bl80
Kolind DK 101 Bb68
Kolinec CZ 230 Bg82
Kolingared S 69 Bh63
Kolinkivci UA 247 Cn84
Kõljala EST 208 Cf64
Koljane HR 259 Bo93
Koljola FIN 54 Cp57
Koljola FIN 62 Ce59
Kolju Gančevo, Kvartal BG 273 Cm96
Kolka LV 213 Cf65
Kolkaer DK 100 At68
Kolkanlahti FIN 53 Cl55
Kolkanranta FIN 54 Cq57
Kolkilamp S 60 Bn59
Kölkkä EST 210 Cp63
Kolkku FIN 44 Cn54
Kolkonjärvi FIN 37 Cq48
Kolkonranta FIN 54 Cr57
Kölmjärv S 35 Cc49
Kolmikanta FIN 44 Cr53
Kolmula FIN 44 Cr53
Kolmunen S 56 Ao61
Kölmümäki TR 279 Cm100
Kolmyšivka UA 257 Ct89

Kollerschlag A 128 Bh83
Kollines GR 286 Ce106
Kollolęç RKS 271 Cd95
Kollow D 109 Ba74
Kollum NL 107 An74
Kollumuli IS 21 Rf25
Kolma FIN 54 Cm51
Kolmikanta FIN 44 Cm51
Kolmisoppi FIN 55 Cu57
Kolče MK 272 Ce98
Kolndiás GR 279 Cl101
Kolno BIH 260 Bp93
Koło PL 227 Bs76
Koło PL 227 Bu78
Kołobrzeg PL 221 Bm72
Kołoczava UA 246 Ch84
Kolochau D 118 Bg77
Kolodruby SK 239 Bg85
Kolokolcevo RUS 65 Cs59
Kololęç = Kollolęç RKS 271 Cd95
Kolomoen N 58 Bc59
Kolomyja UA 247 Cl83
Kolonia AL 276 Bu100
Kolonia Ostrowicka PL 222 Bs73
Kolonia Pasztowa Wola PL 228 Cc78
Kolonia Polska PL 235 Cf80
Kolonowskie PL 233 Br79
Koloskovo RUS 65 Da59
Koloveč CZ 230 Bg82
Kolovo BG 272 Ci97
Kołøyholmen N 56 Al61
Kolpino RUS 65 Db61
Kolppi = Kållby FIN 43 Cf53
Kolrep D 110 Be74
Kolsätter S 49 Bk56
Kolsebro S 70 Bn64
Kolsjön S 50 Bn56
Kolsrud N 57 Au60
Kolstad N 47 Ap57
Kolsva S 60 Bm61
Kölsvallen S 49 Bk57
Kölsvallen S 49 Bi57
Kolt DK 100 Ba68
Kolta SK 239 Br84
Koluszki PL 227 Bu77
Koluvere EST 209 Ck63
Kölvallen S 49 Bg56
Kolvasozero RUS 45 Db53
Kolven N 39 Bf52
Kolvereid N 39 Bd51
Kolvik N 24 Ck39
Komádi H 245 Cc86
Komagfjord N 23 Cg40
Komagvær N 25 Db40
Komagvik N 22 Bs41
Koman AL 270 Bu96
Komarica PL 235 Ce80
Kómanos GR 277 Cd100
Komar BIH 260 Bg92
Kómara GR 280 Cn97
Komaran RKS 270 Cb95
Komarevo BG 265 Ck93
Komarevo HR 251 Bp92
Komarica BIH 251 Bq91
Komariv UA 248 Cq82
Komarniki UA 241 Cg83
Komarno SK 239 Br85
Komárno UA 235 Cf81
Komárom H 239 Br85
Komárov CZ 123 Bh81
Komarovka RUS 65 Cr62
Komarovo RUS 65 Cu60
Komárówka Podlaska PL 229 Cf77
Komarów-Osada PL 235 Cg81
Komatevo, Kvartal BG 273 Ck96
Kombotádes GR 283 Ce103
Kombsija AL 270 Bu97
Kombuli LV 215 Cp69
Komen SLO 134 Bh88
Komi FIN 53 Cg57
Kómi GR 285 Cn104
Komin HR 242 Bn88
Komin HR 268 Bq94
Kómita GR 284 Ck104
Komiža HR 268 Bn94
Komjatice SK 239 Br84
Komletinci HR 252 Bs90
Kómlo H 243 Br88
Kõmlõ H 244 Ca85
Kommelhaug N 27 Bn43
Kømméno GR 282 Cc102
Kommernieni FIN 54 Cs57
Kommunar RUS 65 Da61
Kommunary RUS 65 Da59
Komňa CZ 239 Bq83
Komnina GR 277 Cd99
Komniná GR 279 Ck98
Komninádes GR 276 Cb99
Komoča SK 239 Br85
Komorane = Komaran RKS 270 Cb95
Komořany CZ 123 Bh80
Komorić SRB 262 Bu92
Komorniki PL 226 Bo76
Komorovo BY 218 Cn71
Komorowice Krakowskie PL 233 Bt81
Komorowo PL 226 Bp75
Komorze MK 271 Ce98
Komorzno PL 226 Bp77
Komotini GR 280 Cm98
Komoštica BG 264 Cg93
Komotini GR 280 Cn97
Kompakka FIN 55 Cu56
Kompelusvaara FIN 35 Ce46
Kompina PL 227 Ca76
Komprachcice PL 233 Br79
Komrat = Comrat MD 257 Cs88
Kõmsi EST 209 Ck63
Komsomol'sk = Nimec'ka Mokra UA 246 Ch84
Komsomolskoe RUS 65 Cs59
Komu FIN 44 Cn53
Komula FIN 44 Cr53
Komuniga BG 274 Cl97
Komušivka UA 257 Ct89

Konak BG 274 Cn94
Konak SRB 253 Cb90
Konare BG 267 Cr93
Konare BG 274 Cn94
Konarevo SRB 262 Cb93
Konarzewo PL 226 Bo76
Konarzynki PL 221 Bp73
Konče MK 272 Ce98
Kondiás GR 279 Cl101
Kondofrej BG 272 Cg96
Kondolovo BG 275 Cq96
Kondopáli GR 276 Cu101
Kondorfa H 242 Bn87
Kondoros H 245 Cb87
Kondovázena GR 283 Cd105
Kondovo MK 271 Cc98
Kondrať'evo RUS 64 Cr59
Kondratovo RUS 211 Ct63
Kondratovo RUS 215 Cs65
Kondrić HR 251 Br90
Konevec BG 275 Co96
Konevo BG 266 Cg93
Konezer'e RUS 211 Da64
Konga S 73 Bl68
Köngäs FIN 30 Ck45
Kongasmäki FIN 44 Cp51
Kongegrav N 56 Al59
Kongens N 38 At53
Kongensgrube N 57 Au61
Kongens Lyngby DK 101 Bf69
Kongens Tisted DK 100 Au67
Konginkangas FIN 53 Cm55
Kongsberg N 57 Au61
Kongsbergseter N 57 As60
Kongselva N 27 Bf44
Kongsfjord N 25 Ct39
Kongshavn N 67 As64
Kongslia N 32 Bn49
Kongsmoen N 39 Be51
Kongsnes N 56 An58
Kongsvik N 27 Bn43
Kongsvinger S 61 Bs61
Kongsvoll N 47 Au56
Koniaków PL 240 Bs81
Konice CZ 238 Bo81
Konie PL 228 Cb77
Koniecpol PL 233 Bu79
Konieczkowa PL 234 Cd81
Konieczna PL 234 Cc82
Konieczno PL 234 Ca79
Königerode D 116 Bc77
Königreich D 109 Au73
Königsbach-Stein D 120 As83
Königsberg D 120 As79
Königsberg in Bayern D 121 Bb80
Königsborn D 116 Bc79
Königsbronn D 125 Ba83
Königsbrück D 118 Bh78
Königsbrunn D 126 Bb84
Königsee-Rottenbach D 116 Bc79
Königsfeld D 119 Ap79
Königsfeld D 122 Bc81
Königsfeld im Schwarzwald D 125 Ar84
Königshain-Wiederau D 117 Bf79
Königshofen D 121 Au81
Königshofen D 230 Bd78
Königshofen, Lauda- D 121 Au81
Königslutter am Elm D 109 Bb76
Königsee D 128 Bf85
Königsgerode D 116 Bc77
Königstein (Sächsische Schweiz) D 117 Bi79
Königstein im Taunus D 120 Ar80
Königswartha D 118 Bi78
Königswiesen A 237 Bk84
Königswinter D 114 Ap79
Königs Wusterhausen D 111 Bh76
Konin PL 227 Br76
Koniskós GR 277 Cd101
Konispol AL 276 Ca101
Kónitsa GR 276 Cb100
Köniz CH 169 Ap87
Konjavo BG 272 Cf96
Konjevići SRB 262 Ca93
Konjic BIH 268 Bq93
Konjsko BG 274 Cn95
Konjsko SRB 262 Bu94
Konken D 163 Ap81
Konk-Kerne = Concarneau F 157 Sn85
Konnekoski FIN 54 Co55
Konnersreuth D 230 Be80
Konnerud N 58 Ba61
Konnevesi FIN 54 Cp55
Konnunsuo FIN 65 Cs58
Konnuslahti FIN 54 Cq55
Könölä FIN 36 Cl49
Konolfingen CH 169 Aq87
Konopiska PL 233 Bt79
Konopište CZ 231 Bk81
Konopište MK 271 Ce98
Konopki PL 223 Ca75
Konotop BG 226 Bm77
Konradsreuth D 122 Bd80
Końskie PL 228 Ca78
Końskowola PL 229 Ce78
Konsko BG 274 Cn95
Konsmo N 66 Aq64
Konstancin-Jeziorna PL 228 Cc76
Konstantin BG 274 Cn95
Konstantinovo BY 218 Cn71
Konstantynów PL 229 Cg76
Konstantynów Łódzki PL 227 Bt77
Konstanz D 181 At85
Kontaineni FIN 53 Cg57
Kontich B 156 Ai78
Kontinjoki FIN 44 Cq52
Kontiolahti FIN 55 Cu55

Kõrkvere EST 209 Cg64
Körle D 115 Au78
Korly RUS 211 Cr65
Körmend H 135 Bo86
Kormu FIN 63 Ck59
Kormunkylä FIN 44 Cn51
Kornberg A 242 Bm87
Kornelimünster D 114 An79
Körner D 116 Bb78
Korneşty = Corneşti MD 248 Cq86
Korneuburg A 129 Bn84
Kornevo RUS 216 Ca72
Kornica BG 272 Ch97
Kornica S 232 Cg97
Kórnik PL 226 Bp76
Kornofolia GR 280 Cn98
Kornós GR 279 Cl101
Kornsjø N 68 Bd63
Kornwestheim D 121 At83
Környe H 243 Br85
Koro FIN 53 Ci54
Korobicino RUS 65 Cs59
Korolevo UA 246 Cg84
Korolevščina LV 215 Co68
Korołówka PL 229 Cf77
Koromačno HR 258 Bi91
Koróni GR 286 Cd107
Korónia GR 283 Cf104
Koronissia GR 282 Cb102
Kóronos GR 288 Cm106
Koronoúda GR 278 Cf99
Koronowo PL 222 Bq74
Koropí GR 284 Ch105
Köröslándos H 245 Cc87
Korospohja FIN 53 Cm57
Körösszegapáti H 245 Cd86
Köröstarcsa H 245 Cc87
Köröstetétlen H 244 Ca86
Korovija UA 247 Cm84
Korpela FIN 30 Cl44
Korpi FIN 53 Cg54
Korpijärvi FIN 54 Co57
Korpijoki FIN 44 Cn53
Korpikå S 35 Cg49
Korpikoski FIN 54 Cp57
Korpikylä FIN 36 Ch48
Korpikylä FIN 45 Cs51
Korpikylä S 36 Ch48
Korpilahti FIN 44 Cn54
Korpilahti FIN 53 Cm56
Korpilombolo S 35 Cg47
Korpimäki FIN 44 Cn55
Korpinen FIN 37 Cq50
Korpinen FIN 44 Cs54
Korpivaara FIN 55 Ct55
Korpo FIN 62 Cd60
Korpoström FIN 62 Cd60
Korppinen FIN 44 Cn54
Korppoo = Korpo FIN 62 Cd60
Korså S 60 Bn59
Korsåsen S 50 Bl58
Korsbäck FIN 52 Cc55
Korsberga S 69 Bi64
Korsberga S 73 Bk66
Korschenbroich D 114 Ao78
Korsen N 38 Bc52
Korshavn N 103 Ba70
Korshavn N 68 Bb62
Korsheden S 60 Bm60
Korsholm FIN 52 Cd54
Koršiv UA 247 Cl83
Korskrogen S 50 Bm57
Korsmo N 58 Bd60
Korsnäs FIN 52 Cc55
Korsnes N 27 Bn44
Korsö AX 62 Cb60
Korso FIN 63 Cl60
Korsør DK 103 Bc70
Korssjøen N 48 Bd56
Korssjön S 42 Cb52
Korssund N 46 Ak58
Korsträsk S 35 Cb49
Korsvegen N 38 Ba54
Korsvoll N 38 Ar54
Korsze PL 223 Cc72
Korte FIN 53 Cg56
Kortejärvi FIN 53 Ci55
Kortela RUS 55 Da57
Kortemark B 155 Ag78
Korten BG 274 Cm95
Kortenaken B 113 Ai79
Kortenberg B 156 Ah78
Korteperä FIN 53 Ci55
Kortesalmi FIN 37 Cu49
Kortesalmi FIN 54 Cn57
Kortesjärvi FIN 43 Cg54
Kortessem B 156 Ai79
Kortgene NL 112 Ah77
Kórthio GR 285 Ck105
Kortinge S 60 Bm61
Kortmark N 57 Ap60
Kortrijk B 112 Ag79
Kortteenperä FIN 37 Co48
Kortteinen FIN 54 Cs54
Korttia FIN 63 Cn59
Korubaşı TR 285 Cn101
Korucu TR 285 Co97
Koruköy TR 275 Cp97
Koruköy TR 280 Co99
Korup DK 103 Ba70
Korvakärvenkylä FIN 52 Cf56
Korvaluoma FIN 52 Cf57
Kõrvekülä EST 210 Co64
Korvenkylä FIN 43 Ci52
Korvenkylä FIN 43 Ci52
Korvenkylä FIN 43 Cm50
Korvensuu FIN 62 Cd59
Koryčany CZ 238 Bp82
Korycin PL 224 Cg74
Korytków Duży PL 235 Cf79
Korytnica PL 228 Cd77
Korytnica-Kúpele SK 240 Bd83
Koryto RUS 211 Ct64
Korytne RUS 215 Cr68
Korytnycja UA 235 Ci79
Korzeniste PL 223 Ce74
Korzenna PL 234 Cb81
Korzeničany CZ 238 Bg82
Korzenna RUS 25 Dc42
Korzybie PL 221 Bo72
Kos GR 289 Cp107
Kosa RUS 222 Bu71
Kos SK 239 Bg83

Kosančić SRB 263 Cd94
Kosanica MNE 262 Bt94
Kosara BG 266 Co93
Košarevo BG 271 Cf95
Košarna BG 266 Cn93
Kosarzyn PL 118 Bk76
Košava BG 264 Cg92
Koschach A 134 Bg87
Kösching D 126 Bd83
Kościan PL 226 Bo76
Kościelec PL 227 Bs76
Kościelec PL 227 Br77
Kościelna Wieś PL 227 Br77
Kościerzyna PL 222 Bg72
Kose EST 210 Cl62
Košeca SK 239 Br82
Kőşedere TR 285 Co103
Köseilyas TR 281 Cg98
Kosel D 103 Au71
Kosel MK 276 Cb98
Košelevicy RUS 211 Ct64
Köselitz D 117 Be77
Koserow D 105 Bh72
Kose-Uuemõisa EST 210 Cl62
Košiai-Pirmas LT 217 Cf69
Košice SK 241 Cd83
Košická Belá SK 241 Cc83
Košické Oľšany SK 241 Cc83
Kosihovce SK 239 Bt84
Kosiłan PL 229 Cg78
Kosina PL 235 Ce80
Kosinë AL 274 Ca100
Kosiv UA 247 Cl84
Kosiv'ska Poljana UA 246 Cl84
Kosjerić SRB 261 Bu93
Koška HR 251 Bt89
Koskama FIN 30 Cm45
Koskeby FIN 52 Ce54
Koskenjoki FIN 44 Co53
Koskenkorva FIN 52 Ce55
Koskenkylä FIN 30 Cn45
Koskenkylä FIN 37 Cu49
Koskenkylä FIN 54 Cp55
Koskenkylä FIN 62 Ce59
Koskenkylä FIN 64 Cm59
Koskenkylä = Koskeby FIN 52 Ce54
Koskenmäki FIN 45 Ct52
Koskenmylly FIN 54 Cn58
Koskenniska FIN 30 Cn43
Koskenniska FIN 54 Cn58
Koskenpää FIN 53 Cl56
Koski FIN 52 Cg58
Koski FIN 63 Cg59
Koski FIN 63 Cg59
Koski FIN 63 Cl58
Koski FIN 229 Ce76
Koskimäki FIN 52 Cd55
Koškino RUS 65 Cr62
Koskinoú GR 292 Cr108
Koskioinen FIN 63 Cg58
Koskisto FIN 64 Cn59
Koskue FIN 52 Ct56
Koskullskulle S 29 Cb46
Koskunen FIN 64 Cm59
Košljun HR 258 Bf92
Kosmač UA 247 Ck84
Kosmadéi GR 289 Co105
Kosmás GR 286 Ct106
Kósmi GR 279 Cf98
Kośminy PL 228 Cd76
Kosmira GR 278 Cb101
Kosmolów PL 233 Bo80
Kosmonosy CZ 231 Bk80
Kosmos BG 267 Cs93
Košničari BG 266 Cn94
Kosola FIN 52 Cf54
Koson' UA 241 Ce84
Kosorowice PL 233 Br79
Kosovo HR 259 Br91
Kosovo Polje = Fushë-Kosovë RKS 270 Cc95
Kosovska Kamenica = Kamenicë RKS 271 Cd95
Kosovska Mitrovica = Mitrovicë RKS 262 Cb95
Kosów Lacki PL 229 Ce75
Koßdorf D 117 Bg78
Kössen A 127 Be85
Kossenblatt D 117 Bi76
Kößlarn D 127 Bg84
Kösta GR 287 Cg106
Kösta S 39 Bh54
Kösta S 73 Bi67
Kostajnica BIH 260 Br91
Košťál'ov CZ 231 Bl79
Kostamo FIN 37 Cp47
Kostandenec BG 265 Cn93
Kostandovo BG 272 Cn96
Kostanje HR 260 Bo94
Kostanjevac na Krki HR 135 Bl89
Kostanjevica na Krasu SLO 133 Bh89
Kosta Perčevo BG 263 Cf93
Kostelec nad Černy'mi Lesy CZ 231 Bk81
Kostelec nad Labem CZ 123 Bk80
Kostelec nad Orlici CZ 232 Bn80
Kostelec nad Vltavou CZ 231 Bk81
Kostelec na Hané CZ 238 Bp81
Kostelní Bříza CZ 230 Bf80
Kosten D 126 Bd83
Kostena Reka BG 272 Cp94
Kostenec BG 272 Cm96
Koster DK 104 Be71
Kosti BG 275 Cq96
Kostice CZ 230 Bd83
Kostići BIH 260 Bp91
Kostievo BG 272 Ck96
Kostila FIN 63 Cl58
Kostilkovo BG 274 Cn98
Kostinbrod BG 272 Cg95
Kostivere EST 63 Cl62
Kostkowo PL 222 Bq71
Kostojevići SRB 262 Bu92
Kostomlaty pod Milešovkou CZ 123 Bh79
Kostomłoty PL 232 Bo78
Kostomłoty Drugie PL 236 Ca79
Kostomuksha RUS 45 Db51
Kostów PL 227 Br78
Kostrovo RUS 215 Cr68
Kostry PL 229 Cf77

Kostryživka UA 247 Cm83
Kostruzca PL 238 Bn79
Kostrzyn PL 226 Bp76
Kostrzynek PL 111 Bi75
Kostrzyn nad Odrą PL 225 Bk75
Kostula FIN 52 Cg57
Kosturino MK 271 Cf98
Kostveit N 57 Aq61
Kostylivka UA 246 Cl83
Kostynci UA 247 Cm84
Kosundet S 59 Bi61
Kosyny UA 241 Ce84
Koszalin PL 221 Bn72
Koszarawa PL 233 Bt81
Koszary PL 227 Bs76
Koszęcin PL 233 Bs79
Kőszeg H 129 Bo86
Koszewo PL 111 Bk74
Koszyce PL 234 Cb80
Koszyce Wielkie PL 234 Cb81
Kótaj H 241 Cd84
Kotajärvi FIN 36 Cm50
Kotajärvi FIN 45 Da52
Kotala FIN 37 Cl46
Kotala FIN 53 Ci56
Kotaperä FIN 53 Ci56
Kotel BG 274 Cn95
Kötelek H 244 Ca86
Koteleve UA 248 Cn84
Kotenovci BG 263 Cd91
Kotezicken A 242 Bn86
Köthel (Kreis Herzogtum Lauenburg) D 109 Bb73
Köthen (Anhalt) D 116 Bd77
Kotikylä FIN 44 Cp54
Kotila FIN 44 Cq51
Kotili GR 276 Cc100
Kotka FIN 64 Co60
Kotkajärvi FIN 63 Ci58
Kotkana FIN 45 Da52
Kotki PL 234 Cb79
Kotla PL 226 Bn77
Kotlarnia PL 233 Br80
Kotlenice HR 268 Bo93
Kotlice PL 235 Ch79
Kotlin PL 226 Bq77
Kotlovina UA 257 Cs89
Kotly RUS 211 Cs61
Kotomierz PL 222 Br74
Kotoriba HR 242 Bo88
Kotorsko BIH 251 Br91
Kotor Varoš BIH 260 Bo91
Kotoši RUS 211 Cs63
Kotovs'k = Hînceşti MD 249 Cs87
Kotovs'k = Podil's'k UA 249 Cu85
Kotowice PL 232 Bp78
Kotowice PL 233 Bt79
Kotraža SRB 262 Bu93
Kótronas GR 286 Ce107
Kotroniá GR 280 Cn98
Kötschach-Mauthen A 133 Bg87
Köttkulla S 69 Bh65
Kottmar D 231 Bk78
Köttsjön S 40 Bm54
Kotun PL 229 Ce76
Koty UA 235 Cg80
Kötzlin D 110 Be75
Koudekerke NL 112 Ah78
Koudum NL 106 Ai75
Kõue EST 209 Cl62
Koufália GR 277 Cd99
Koufónissi GR 288 Cm107
Kouklií GR 276 Cb101
Koúmanis GR 286 Cd105
Koumariá GR 278 Cg98
Kouméika GR 289 Co105
Koúndouros GR 288 Ci105
Kounice CZ 231 Bk80
Kounoupitsa GR 287 Cg105
Koura FIN 52 Cg55
Kouřím CZ 231 Bk80
Kourkouli GR 284 Cg103
Kournás GR 290 Ci110
Kouroúta GR 286 Cc105
Kousa FIN 54 Cn58
Koutajärvi FIN 54 Cn54
Koutalás GR 288 Ci106
Koutaniemi FIN 44 Cq52
Kout na Šumavě CZ 230 Bg82
Koutojärvi S 35 Ch48
Koutsó GR 279 Cf98
Koutsóhera GR 282 Cd105
Koutsóhero GR 277 Ce101
Koutsopódi GR 286 Cf105
Kouty nad Desnou CZ 232 Bp80
Kouva FIN 37 Cq49
Kouvola FIN 64 Co59
Kovačevci BG 271 Cf95
Kovačevci BG 272 Cg96
Kovačevci BG 265 Cn94
Kovačevica BG 272 Ch97
Kovačevo BG 274 Cn96
Kovačevo Polje BIH 260 Bq93
Kovači BIH 268 Bp93
Kovači BIH 260 Br91
Kovačić HR 259 Bn92
Kovačica BG 264 Ci92
Kovačica SRB 252 Cb90
Kovácsszénája H 251 Br88
Kovala FIN 54 Cp57
Kovanci MK 278 Ce98
Kovanj BIH 261 Bs93
Kovarce SK 239 Br84
Kovářov CZ 237 Bi81
Kovářská CZ 117 Bg80
Kováři RUS 65 Ct61
Kovborg DK 100 At69
Kovelahti FIN 52 Cf57
Koveland N 67 Ar64
Kővágóbánya H 243 Bq87
Kovil BG 266 Cn97
Kovilj SRB 261 Ca90
Kövra S 49 Bi55
Kovren MNE 269 Bu94
Kowal PL 227 Bt75
Kowala PL 228 Cd78
Kowale PL 233 Br78
Kowale Oleckie PL 224 Ce72

Kowale Pańskie PL 227 Bs77
Kowalew PL 226 Bq77
Kowalewko PL 221 Bp74
Kowalewo Pomorskie PL 222 Bs74
Kowalów PL 111 Bk76
Kowanówko PL 226 Bo75
Kowary PL 232 Bm79
Kowiesy PL 229 Ce76
Köyhäjoki FIN 43 Cl53
Köyhänperä FIN 43 Cl53
Köyliö FIN 62 Ce58
Köyliönkylä FIN 62 Cf59
Koyunbaba TR 280 Cp97
Koyuntepe TR 280 Cn99
Koyunyeri TR 280 Cn99
Kozac'ke UA 257 Da88
Kozáni GR 277 Cd100
Kožany SK 241 Cc82
Kozarac BIH 250 Bp91
Kozarac HR 135 Bm90
Kozar Belene BG 265 Cl94
Kozarevac BG 274 Cm96
Kozarica HR 258 Bp95
Kozarska Dubica = Bosanska Dubica BIH 260 Bo90
Kozarsko BG 273 Ci96
Kozaruša BIH 250 Bo91
Kozarzew PL 227 Br76
Koçzęsme TR 280 Cp100
Kozelnik SK 240 Bs83
Kozia Wola PL 228 Cb78
Kozica HR 268 Bp94
Kozica SRB 263 Cd91
Kozice PL 232 Bn79
Koziebrody PL 228 Bu75
Koziegłowy PL 226 Bo76
Koziegłowy PL 233 Bt79
Kozienice PL 228 Cd77
Kozin PL 221 Bq72
Kozina SLO 134 Bh88
Kozi Rog BG 274 Cl95
Kozjak MK 276 Cc98
Kozje SLO 135 Bm88
Kózki PL 229 Cf76
Kožle, Kędzierzyn- PL 233 Br80
Kozlodúj BG 264 Ch93
Kozlodujci BG 266 Cq93
Kozlov CZ 232 Bq81
Kozlovec BG 265 Cl93
Kozlovice CZ 239 Br81
Kozłowo PL 223 Ca74
Kozluk BIH 252 Bt91
Kozly RUS 215 Cq65
Kozmac AL 269 Bu97
Koźminek PL 227 Br77
Koźminiec PL 226 Bq77
Koźmin Wielkopolski PL 226 Bp77
Kozojedy CZ 123 Bh81
Kozolupy CZ 123 Bg81
Kozów PL 228 Ca78
Kožuar SRB 262 Bu91
Kozubów PL 234 Ca80
Kozuchów PL 225 Bm77
Kožuhe BIH 251 Br91
Kožuszki-Parcele PL 228 Ca76
Kozy PL 233 Bt81
Kozyürük TR 280 Cn98
Kpuz = Këpuz RKS 270 Cb95
Kračana BG 274 Cl95
Kračimir BG 263 Cf93
Krackelbäcken S 49 Bi57
Kräcklinge S 70 Bk62
Krackow D 112 Bj75
Kraczkowa PL 235 Ce80
Kraddsele S 33 Bo49
Kraftisried D 126 Ba85
Kraftsdorf D 230 Bd79
Krąg PL 221 Bo72
Kragelund DK 100 At68
Kragelund DK 103 At69
Kragenæs DK 104 Bc71
Kragerø N 67 At63
Kragujevac SRB 262 Cb92
Kraiburg am Inn D 236 Be84
Kraichtal D 120 As82
Kraigorci BG 275 Co95
Krainovo BG 275 Co96
Kraište BG 267 Cq93
Krajenka PL 221 Bo74
Krajišnik SRB 252 Cb90
Krajková CZ 230 Bf80
Krajmorie BG 275 Cp96
Kranja AL 269 Bu97
Krajná Poľana SK 234 Cd82
Krajnici BG 272 Cg96
Krajnik Dolny PL 220 Bi74
Krajnovo BG 267 Cp94
Krajsk BY 219 Cq71
Kraj Vladislavovo BG 275 Cq94
Kráka N 46 Ao56
Krakača BIH 259 Bm90
Krakau A 128 Bi86
Krakaudorf A 128 Bi86
Kråken S 41 Bu54
Kråkerøy N 68 Bd62
Krakès LT 217 Ch70
Krakhella N 48 Bb54
Kråklingbo S 71 Bs66
Kraklivollen N 48 Bb54
Kråkmo N 27 Bm45
Kråkmo N 38 Ba53
Kråknes N 32 Be50
Krakovec' UA 235 Cg81
Kraków am See D 110 Be73
Kråkshult S 70 Bl65
Kråksmåla S 70 Db55
Kråkstad N 58 Bb61
Kråkunai LT 218 Ch77
Kråkvåg N 38 At53
Krákvken S 68 Be62
Kráľ SK 240 Ca84
Kralice nad Oslavou CZ 238 Bn82
Kráľiky CZ 232 Bo80
Kraljeva Sutjeska BIH 260 Bq92
Kraljevec Kupinečki HR 250 Bm89
Kraljevica HR 134 Bk90
Kraljević BIH 252 Bt92

Kraljevo SRB 262 Cb93
Kraľovany SK 240 Bt82
Kráľov Brod SK 239 Bq84
Kra'lovec CZ 232 Bm79
Kralovice CZ 230 Bg81
Kráľovský Chlmec SK 241 Cd84
Kralupy nad Vltavou CZ 231 Bi80
Kramarzówka PL 235 Cf81
Kramarzyny PL 221 Bp72
Kramfors S 51 Bg55
Kramnitse DK 104 Bc71
Kramolin BG 265 Cl94
Kramolin = Kromnik RKS 270 Cb96
Krampfer D 110 Be74
Kramsk PL 227 Bt78
Kråmvik N 57 Ar61
Krän BG 274 Cl95
Kranéa GR 277 Cc101
Kranéa GR 277 Cf101
Kranenburg D 109 At73
Kranenburg D 110 At74
Krångede S 50 Bn54
Krani MK 270 Cc99
Kraniá Elassónas GR 277 Cd101
Kranichfeld D 116 Bc79
Kranidi GR 287 Cg106
Kranj SLO 134 Bi88
Kranjska Gora SLO 134 Bh88
Krannó GR 283 Ce101
Kranoúla GR 276 Cb101
Kranovo BG 266 Cq93
Krapec BG 267 Cr67
Krápec BG 267 Cs93
Krapec BG 272 Ch94
Krapiel PL 111 Bl74
Krapina HR 250 Bm88
Krapinske Toplice HR 242 Bm88
Krapje HR 250 Bo90
Krapkowice PL 232 Bp80
Kraplewice PL 222 Br73
Krápsi GR 276 Cc101
Kras HR 258 Bk90
Krasen BG 265 Cm93
Krasen BG 266 Cq93
Krašić HR 135 Bl89
Krasica HR 134 Bk90
Krasica HR 265 Ck93
Kraskov CZ 232 Bn80
Krasíkovščina RUS 211 Cr64
Krasino RUS 215 Cr65
Krasiv UA 235 Ci81
Kraski PL 227 Bs76
Kráslava LV 215 Cg69
Kráslice CZ 230 Be79
Krasna D 228 Cb78
Krasna FIN 254 Cq78
Krasna UA 247 Ck83
Krasnae BY 219 Cp69
Krasnaja Kosa UA 249 Ct85
Krásno CZ 123 Bf80
Krasnoarmejskoe RUS 65 Da59
Krasnobród PL 235 Cg79
Krasnoe RUS 211 Ct67
Krasnoe UA 257 Ct88
Krasnoe Selo RUS 65 Sa61
Krasnogorodsk RUS 215 Cr67
Krasnogorskoe RUS 223 Cn71
Krásnohorské Podhradie SK 240 Cb83
Krasnojarskoe RUS 223 Cn71
Krasnoililja UA 247 Cm84
Krasnoills'k UA 247 Cm84
Krasnoles'e RUS 224 Ce72
Krasno nad Kysucou SK 233 Bs82
Krasnoozërnoe RUS 65 Cu59
Krasnopol PL 217 Cg72
Krasno Polje HR 258 Bl91
Krasnosel'e RUS 65 Ct59
Krasnosielc PL 223 Cc74
Krasnosillja UA 235 Ci80
Krasnovo BG 273 Ci96
Krasnoznamensk RUS 216 Ce71
Krasnoznamenskoe RUS 223 Cq72
Krásny Brod SK 241 Cd82
Krásný Dvůr CZ 123 Bg80
Krasnyj Bor RUS 65 Db61
Krasnyj Bor RUS 216 Cc71
Krasnyj Ostrov RUS 65 Cs60
Krasnyj Sokol RUS 65 Cr63
Kritinía GR 292 Cq108
Krítsa GR 291 Cm110
Kritzmow D 104 Be72
Kritzow D 110 Be74
Kriukai LT 213 Ch68
Kriúkai LT 217 Cg70
Kroússonas GR 291 Ck110
Krôv D 119 Aq81
Krivaja Reka BG 266 Cp93
Krivajevici BIH 261 Bs92
Krivań SK 239 Bt84
Krivanda LV 215 Cr67
Kriva Palanka MK 272 Ce96
Kriva Reka BG 266 Cp93
Krivaja SRB 261 Ca93
Krivi Dol MK 271 Ce97
Krivina BG 265 Cm93
Krivi Vir SRB 263 Cd93
Krivodol BG 264 Cg94
Krivodol BG 273 Ck98
Krivogaštani MK 271 Cc98
Krivolak MK 271 Ce97
Krivoklát CZ 123 Bh80

Krăvenik BG 274 Ck95
Kravica BIH 261 Bt92
Kravik N 57 At60
Kravoder BG 264 Cg94
Kražiai LT 217 Cf69
Krazkowy PL 227 Br78
Krčedin SRB 261 Ca90
Krčevac SRB 262 Cb92
Krchleby CZ 231 Bl80
Kreba-Neudorf D 118 Bk78
Krechiv UA 235 Ch80
Krefeld D 114 Ao78
Kreien D 110 Be74
Krezpolje HR 258 Bl90
Krjakuša RUS 211 Cs65
Krk HR 258 Bk90
Krka SLO 134 Bk89
Krnjača SRB 252 Ca91
Krnja Jela MNE 262 Bt95
Krnjeuša BG 259 Bn91
Krnjevo SRB 263 Cc92
Krnov CZ 232 Bp80
Kroatisch Geresdorf A 129 Bo86
Kröbeln D 118 Bg78
Krobia PL 222 Bs74
Krobia PL 226 Bp77
Kroczyce PL 233 Bu79
Krøderen N 57 Au60
Krog S 50 Bl56
Kroge D 109 Au75
Krögis D 118 Bg78
Krognes N 25 Db40
Krogsbølle DK 103 Ba69
Krogsered S 72 Bf66
Krogseter N 46 Ao55
Kröhstorf D 128 Bf83
Krok S 39 Bg54
Krokedal N 58 Bc61
Krokeés GR 286 Cf107
Krokeide N 56 Af60
Krokek S 70 Bn63
Krokelvmo N 32 Bh49
Kroken N 32 Bi50
Kroken N 47 Ap58
Kroken S 58 Bd61
Krokevik N 46 Af56
Krokfors S 40 Bn53
Krokhaug N 47 Ba56
Krokílio GR 283 Ce103
Kroknäs S 50 Bk55
Kroknäs S 50 Bm56
Krokom S 40 Bi54
Krókos GR 277 Cd100
Krokowa PL 222 Br71
Kroksäterb S 59 Bf58
Krokseter N 48 Bc58
Króksfjarðarnes IS 20 Qi25
Kroksgård S 40 Bi54
Kroksjö S 41 Br51
Krokšlys LT 218 Ck72
Krokstad S 68 Bd63
Krokstadelva N 58 Ba61
Krokstorp S 70 Bn66
Krokstrand N 33 Bl48
Krokstrand N 68 Bc62
Kroksund N 58 Bc61
Kroktorp S 59 Bi60
Krokvik S 28 Ca45
Królikowo PL 221 Bp75
Królowa Górna PL 240 Cb81
Królowa Wola PL 228 Ca77
Królowy Most PL 224 Cg74
Krôlpa D 116 Bd79
Kroměříž CZ 232 Bq81
Kromnik RKS 270 Cb96
Kromolice PL 226 Bp77
Krompachy SK 240 Cb83
Kronach D 122 Bc80
Kronberg im Taunus D 120 As80
Kronenburg D 119 An80
Kronkärr S 69 Bi62
Kronmetz = Mezzocorona I 132 Bc88
Kronobäck S 73 Bn66
Kronoby FIN 43 Cg53
Kronotorp S 35 Cf47
Kronprinzenkoog D 102 As73
Kronsgaen S 34 Bu47
Kronshagen D 103 Ba72
Kronštadt RUS 65 Cr61
Kronstorf A 237 Bi84
Kronvald S 71 Bo66
Krootuse EST 210 Co64
Kropa SLO 134 Bi88
Kröpelin D 104 Bd72
Kropp D 103 Au72
Kropp S 72 Bf68
Kroppenstedt D 116 Bc77
Kroppitsirn S 49 Bk57
Kropstädt D 117 Bf77
Kropyvnyja UA 229 Ci78
Krościenko PL 235 Cf82
Krościenko nad Dunajcem PL 234 Ca82
Krôslin D 220 Bh72
Krosna LT 217 Ch72
Krosna PL 234 Cb81
Krośnice PL 226 Bp78
Krośniewice PL 227 Bt76
Krosno PL 234 Cd81
Krosno Odrzańskie PL 118 Bl76
Krossbu N 47 Ar57
Krossmoen N 66 An63
Krostitz D 117 Be78
Krote LV 212 Cd67
Krotoszyn PL 226 Bp77
Krotovo RUS 65 Cu78
Krouna CZ 231 Bn81
Kroussónas GR 291 Ck110
Krrabë AL 270 Bu98
Krško SLO 135 Bl89
Krstac MNE 269 Bt94
Krstac MNE 269 Bs96
Krstinja HR 250 Bm90
Krstur SRB 252 Ca88
Krsy CZ 230 Bg81
Krtiny CZ 232 Bq82
Kruchowo PL 226 Bq75
Krūden D 110 Bd75
Kruft D 120 Ap80
Kruglovo RUS 216 Ca73
Kruhlyk UA 248 Cn84
Kruibeke B 156 Ai79
Kruishoutem B 112 Ah79
Krujë AL 270 Bu97
Kruk N 57 At58
Kruki UA 215 Co68
Kruklanki PL 216 Cd72
Krulevščyna BY 219 Cq70
Krumbach A 134 Au86
Krumbach (Schwaben) D 126 Ba84
Krumbach Markt A 242 Bm85
Krumë AL 270 Ca97
Krummendeich D 103 At73
Krummesse D 109 Bb73
Krummhörn D 108 Ap74
Krumovgrad BG 273 Cm98
Krumovo BG 272 Cg96
Krumovo BG 274 Ck96
Krumovo BG 274 Cn96
Krumovo Gradiste BG 275 Co95
Krumpendorf am Wörthersee A 134 Bi87
Krūın D 126 Bc85
Kruonis LT 217 Ci71
Kruopiai LT 213 Cg68
Krupa HR 259 Bn92
Krupac BIH 260 Br92
Krupa na Vrbasu BIH 259 Bp91
Krupanj SRB 262 Bt92
Krupava BY 218 Cl73
Krupina SK 240 Bt84
Krupište MK 271 Ce97
Krupka CZ 118 Bh79
Krupnik BG 272 Cg97
Krupocin PL 222 Br74
Krupp RUS 211 Cq65
Krupski Myn PL 233 Bs79
Kruša DK 103 At71
Krušare BG 274 Cn95
Krušari BG 266 Cq93
Krokelvmo N 32 Bh49
Kruščić SRB 252 Bt89
Kruščica BIH 260 Br92
Kruščica MNE 262 Ca95
Kruščica SRB 263 Bu93
Kruse MNE 269 Bt96
Kruševdolski Prjanovar SRB 261 Bu90
Kruševica UA 235 Cg82
Krušeto BG 274 Cm94
Kruševac SRB 263 Ca92
Kruševica SRB 263 Ce95
Kruševo BG 275 Cp96
Kruševica SRB 263 Ca92
Kruševo MK 271 Cc98
Kruševo Brdo BIH 260 Bp92
Krushë e Madhe RKS 270 Cb96
Kruševene BG 264 Ci93
Kruševica BG 264 Cb94
Kruševica BG 264 Ci94
Krušuna BG 264 Cl94
Kruszewo PL 221 Bo75
Kruszwica PL 227 Br75
Kruszyna PL 233 Bt79
Kruszynek PL 227 Br75
Kruszyniany PL 224 Ch74
Kruta MNE 269 Bt96
Krûte LV 212 Cc68
Krute MNE 269 Bt97
Kruth F 163 Ao85
Kruti UA 249 Ct85
Krutje e sipërme AL 276 Bu99
Krutneset N 32 Bi49
Krutyń PL 223 Cc73
Kruunupyy = Kronoby FIN 43 Cg53
Krużlowa Wyżna PL 234 Cb81
Kryčava UA 219 Cg69
Kryckeltjärn S 42 Bu52
Krykuq AL 270 Bu99
Kryevidh AL 276 Bu98
Kryezi AL 270 Ca96
Kryg PL 234 Cb81
Krylbo S 60 Bn60
Krylovo RUS 223 Cd72
Krylów PL 235 Ci79
Krynica Morska PL 222 Bt72
Krynica-Zdrój PL 234 Cb82
Kryniczno PL 232 Bp78
Krynka PL 229 Ce76
Krynki PL 224 Ch74
Krynyčne UA 257 Cs89
Krypno Wielkie PL 224 Cf74
Kryptjärn S 49 Bg57
Krysovyči UA 235 Cg81
Kryspinów PL 233 Bu80
Kryvoe Sjalo BY 219 Cp71
Kryvopillja UA 247 Ck84
Kryvorivnja UA 247 Ck84
Kryžopil UA 249 Cs84
Krzania MNE 270 Bt95
Krzanowice PL 233 Br80
Krzatka PL 234 Cd80
Krzczonów-Wójtostwo PL 235 Cf78
Krzęcin PL 220 Bl74
Krzęcin PL 233 Bq81
Krzeczów Wielki PL 226 Bn78
Krzelów PL 226 Bn78
Krzemienice PL 227 Bu78
Krzemieniewo PL 221 Bp73
Krzepice PL 233 Bs79
Krzepielów PL 226 Bn78
Krzeszów PL 231 Bn79
Krzeszów PL 233 Bl81
Krzeszów PL 235 Ce80
Krzeszowice PL 233 Bu80
Krzeszyce PL 111 Bl75
Krzewica PL 229 Cf76
Krzewina PL 231 Bk78
Krzycko Wielkie PL 226 Bn79
Krzykosy PL 226 Bq76
Krzynowłoga Mała PL 223 Cb74
Krzysztkowice PL 228 Cb78
Krzysztoporska, Wola PL 227 Bu78
Krzywa PL 229 Ce77
Krzywda PL 229 Ce77
Krzywiń PL 226 Bn78
Krzywizna PL 233 Br78
Krzyż PL 222 Bq73
Krzyż PL 234 Cb80

Krzyżanów PL 227 Bt76
Krzyżanowice PL 228 Cc78
Krzyżanowice PL 233 Br81
Krzyżewo-Jurki PL 223 Cc75
Krzyżkowice PL 232 Bq80
Krzyżowa PL 225 Bm78
Krzyżowice PL 232 Bp79
Krzyżowice PL 233 Bs80
Ksany PL 234 Cb80
Książki PL 222 Bt74
Książ Wielki PL 233 Ca80
Książ Wielkopolski PL 226 Bp76
Księgnice PL 226 Bo78
Księżomierz PL 234 Cd79
Księżpol PL 235 Cf80
Księży Kąt PL 228 Cd75
Księży Las PL 233 Bs80
Księży Lasek PL 223 Cc74
Ksti RUS 211 Cs64
Ktery PL 227 Bt76
Ktissmata GR 276 Ca101
Kubadin BG 275 Co96
Kubbe S 41 Br53
Kubed SLO 134 Bh89
Kubej LA 257 Cs89
Kübekháza H 252 Ca88
Kübelberg, Schönenberg- D 119 Ap82
Kubiliai LT 217 Cg70
Kubličy BY 219 Cr70
Küblis CH 131 As87
Kubliščyna BY 219 Cq69
Kubrat BG 266 Co93
Kubuli LV 215 Cp66
Kuç AL 276 Bu100
Kučajna SRB 263 Cd92
Kučeviŝte MK 271 Cc96
Kučevo SRB 253 Cd92
Kučgalys LT 214 Cl68
Kucharki PL 226 Bq77
Kuchary PL 226 Bq77
Kuchen D 125 Aa83
Kuchl A 128 Bg85
Kucina BG 274 Cm94
Kuciny PL 227 Bt77
Kučište HR 268 Bp95
Kučište = Kuqishtë RKS 270 Ca95
Kučiūnai LT 217 Ch72
Kuc'i AL 276 Bu99
Kuckau, Panschwitz- D 118 Bi78
Kučkovo MK 271 Cc96
Kuçovë AL 276 Bu99
Küçük Anafarta TR 280 Cn100
Küçükbahçe TR 285 Cn103
Küçükçekmece TR 281 Cs98
Küçükçekmece TR 281 Cs98
Küçük Doğanca TR 280 Co99
Küçükkuyu TR 285 Co101
Küçükyayla TR 281 Cq97
Küçük Yoncalı TR 275 Cq98
Kucura SRB 252 Bu89
Kuczbork-Osada PL 223 Ca74
Kuddby S 70 Bn63
Kudensee D 103 At73
Kudirkos-Naumiestis LT 217 Cf71
Kudowa-Zdrój PL 232 Bn80
Kudrynci UA 247 Cn83
Kues, Bernkastel- D 119 Ap81
Kuflew PL 228 Cd76
Kufstein A 127 Be85
Kuggerud N 58 Bd60
Kuha FIN 36 Co49
Kuhakoski FIN 54 Cr57
Kuhlen D 110 Bd73
Kuhlhausen D 110 Be75
Kühlungsborn D 104 Bd70
Kuhmalahti FIN 53 Ck58
Kuhmo FIN 45 Cu52
Kuhmoinen FIN 53 Cl57
Kühnsdorf A 134 Bk87
Kühren D 117 Bd78
Kührstedt D 108 As73
Kuhs D 104 Be73
Kühsen D 109 Bb73
Kühstedt D 108 As74
Kuhstorf D 110 Bc74
Kühtai A 126 Bc86
Kuigatsi EST 210 Cn64
Kuikka FIN 53 Cm54
Kuikkalampi FIN 55 Db55
Kuikkaperä FIN 44 Co50
Kuikkavaara FIN 45 Cs51
Kuimetsa EST 209 Cl62
Kuinre NL 107 Am75
Kuismaa FIN 55 Da55
Kuitula FIN 54 Cr56
Kuivainen FIN 54 Cq58
Kuivajärvi FIN 43 Cl51
Kuivajärvi FIN 54 Cn58
Kuivakangas S 35 Ch48
Kuivalahti FIN 52 Cd58
Kuivaniemi FIN 36 Cl49
Kuivanto FIN 64 Cn59
Kuivasalmi FIN 45 Cu54
Kuivasjärvi FIN 52 Cf56
Kuivasmäki FIN 53 Ci56
Kuivastu EST 209 Cg63
Kuivi'iži LV 209 Ci65
Kujawy PL 232 Bq80
Kujawy PL 234 Cc79
Kujvozi RUS 65 Da60
Kukasjärvi FIN 30 Cm46
Kukaskylä FIN 44 Cn54
Kukavka UA 248 Cg83
Kukawka PL 235 Cg79
Kukës AL 270 Ca96
Kukinia PL 221 Bm72
Kukko FIN 53 Ci55
Kukkola FIN 36 Cl49
Kukkola S 36 Ci48
Kukkura FIN 44 Co53
Kuklen BG 273 Ck96
Kuklinów PL 226 Bp77
Kukliš MK 272 Cf98
Kukljić HR 259 Bm92
Kukljica HR 258 Bl92
Kukmirn A 135 Bn86
Kukonharja FIN 62 Cf58
Kuków PL 233 Bt81
Kukruse EST 64 Cp62
Kuks CZ 231 Bm80
Kuktiškes LT 218 Cm70
Kukujevci SRB 261 Bt90
Kukulje BIH 250 Bp91

Kukunjevac HR 250 Bp90
Kukur AL 276 Ca99
Kukurečani MK 277 Cc98
Kukuryki PL 229 Ch76
Kula BG 263 Cf93
Kula BIH 261 Bs93
Kula HR 251 Bq90
Kula SRB 252 Bu89
Kulaši BIH 260 Bq91
Kulata BG 266 Cq93
Kulata BG 278 Cg98
Kulautuva LT 217 Ch71
Kuleli TR 275 Co98
Kulen Vakuf BIH 259 Bn91
Kulennoinen FIN 55 Ct57
Kulevča UA 257 Cu88
Kulho FIN 55 Cu55
Kulhuse DK 101 Bd69
Kuli BY 224 Ch74
Kuliai LT 212 Cd69
Kulikovo RUS 65 Cu58
Kulikovo RUS 216 Ca71
Kulina SRB 263 Cd94
Kulina Voda BG 265 Cl93
Kulju FIN 53 Ck58
Kullaa FIN 52 Ce58
Kullamaa EST 209 Ci63
Kullavik S 68 Bd65
Kullbodskojan S 49 Bg58
Kullen S 59 Bk60
Kullerstad S 70 Bn63
Kulli EST 209 Ch64
Kullo = Kulloo FIN 63 Cl60
Kulloo FIN 63 Cl60
Küllstedt D 116 Ba78
Kulltorp S 72 Bh66
Kulmäki FIN 54 Co56
Kulmbach D 122 Bc80
Kuloharju FIN 37 Cr49
Kulow = Wittichenau D 118 Bi78
Kulpin SRB 252 Bt89
Külsheim D 121 Au81
Kultak TR 292 Cr106
Kultakero FIN 37 Cp46
Kuluntalahti FIN 44 Cq52
Külüpėnai LT 212 Cc69
Kulus FIN 36 Cn47
Kulvemäki FIN 44 Cq53
Kulyčkiv UA 235 Ci80
Kulykiv UA 235 Ci81
Kuman AL 276 Bu99
Kumane SRB 252 Ca90
Kumanica SRB 261 Ca94
Kumanovo MK 271 Cd96
Kumbağ TR 281 Cp99
Kumbergsvallen S 50 Bm56
Kumburgaz TR 281 Cr98
Kumdere TR 280 Cm101
Kumila FIN 62 Cf59
Kumkale TR 280 Cn101
Kumköy TR 280 Cn100
Kumköy TR 281 Ct98
Kumla S 60 Bo61
Kumla S 69 Bl62
Kumlinge AX 62 Cb60
Kummavuopio S 29 Cb43
Kummelnäs S 61 Bp62
Kummer D 110 Bc74
Kummerow D 110 Bf74
Kümmersbruck D 122 Bd82
Kumpfmühle A 237 Bm85
Kumpula FIN 53 Ck54
Kumpumäki FIN 44 Cn54
Kumpuranta FIN 55 Ct57
Kumpuselkä FIN 44 Cn54
Kumpuvaara FIN 37 Cp49
Kumrovec HR 135 Bm88
Kumrular TR 280 Cp97
Kunadacs H 243 Bt87
Kunčice pod Ondřejníkem CZ 239 Br81
Kuncsorba H 244 Cb86
Kunda EST 210 Co61
Kunes N 24 Co40
Kunfehértó H 244 Bt88
Kungälv S 68 Bc61
Kungsängen S 61 Bq62
Kungsåra S 60 Bo61
Kungsäter S 101 Bf66
Kungsbacka S 68 Be66
Kungs-Barkarö S 60 Bn62
Kungsberg S 60 Bo62
Kungsberga S 60 Bq62
Kungsfors S 60 Bo59
Kungsgården S 60 Bo59
Kungshamn S 68 Bc64
Kungslena S 69 Bh64
Kungsör S 60 Bo61
Kunhegyes H 244 Cb86
Kunheim F 124 Aq84
Kunice PL 226 Bn78
Kuningakülä EST 211 Cq62
Kuningiškiai LT 217 Ce70
Kuninkaanlähde FIN 52 Cf57
Kunino BG 272 Ci94
Kunje MNE 269 Bt96
Kunmadaras H 245 Cb86
Kunna N 32 Bh47
Kunnasniemi FIN 55 Cu55
Kunovice CZ 232 Bq82
Kunow D 111 Bi74
Kunów PL 234 Cc79
Kunowice PL 18 Bk76
Kunowo PL 226 Bp77
Kunoy FO 16 Sg78
Kunratice u Cvikova CZ 118 Bk79
Kunreuth D 122 Bd81
Kunštát CZ 238 Bo81
Kunszentmárton H 244 Ca87
Kunszentmiklós H 243 Bt86
Kunyče UA 249 Cs84
Kunžak CZ 239 Bl82
Künzell D 121 Au79
Künzelsau D 121 Ab82
Künzing D 128 Bg83
Kuohatti FIN 55 Ct54
Kuohenmaa FIN 53 Ck58
Kuohijoki FIN 53 Cl58
Kuohu FIN 53 Cl56

Kuokkala FIN 53 Ch58
Kuokkaniemi RUS 55 Da57
Kuoksu S 29 Cd45
Kuolio FIN 37 Cs49
Kuollejaure S 34 Bt48
Kuomioski FIN 54 Cp58
Kuona FIN 43 Cm53
Kuopala FIN 54 Cp58
Kuopio FIN 54 Cq55
Kuora FIN 55 Da54
Kuorevaara FIN 55 Ct55
Kuorsalo FIN 64 Cp60
Kuorsuma FIN 52 Cf57
Kuortane FIN 53 Ch55
Kuortti FIN 54 Cn58
Kuosku FIN 31 Cr46
Kuossakábba S 28 Ca46
Kuouka S 34 Cb47
Kuovila FIN 63 Cg60
Kup H 242 Bp86
Kup PL 232 Bq79
Kupari HR 269 Br95
Kupferberg D 122 Bd80
Kupferzell D 121 Au82
Kupienin PL 234 Cb80
Kupinovo SRB 261 Ca91
Kupiškis LT 214 Ck69
Kupjak HR 134 Bk90
Kupljensko HR 135 Bm90
Küplü TR 280 Cn98
Kuprava LV 215 Cq66
Kupravičy BY 218 Cn73
Kupreliškis LT 214 Ck68
Kupres BIH 260 Bq92
Kuprovščina RUS 211 Cr65
Küps D 122 Bc80
Kupusina SRB 251 Bt89
Kuqan AL 276 Ca98
Kuqishtë RKS 270 Ca95
Kurapolle BY 219 Co70
Kuražyn UA 248 Cp83
Kurbe LV 213 Cf66
Kurbnesh AL 270 Ca97
Kurd H 243 Br88
Kurdžali TR 292 Cr106
Kurduny BY 219 Co73
Kurejoki FIN 53 Ch54
Kuremaa EST 210 Co63
Kuremäe EST 211 Cq62
Kurenalus = Pudasjärvi FIN 37 Co50
Kurenec BY 219 Co71
Kurenlahti FIN 54 Cr56
Kurenpolvi FIN 44 Co53
Kuressaare EST 208 Ce64
Kurevere EST 208 Cd64
Kurfallı TR 281 Cr98
Kurfar = Corvara in Badia I 132 Bd87
Kurgja EST 209 Cl63
Kurihila FIN 63 Cl58
Kurikka FIN 52 Ce58
Kurjala FIN 54 Cr55
Kurjenkylä FIN 53 Cg56
Kurkela FIN 63 Cl60
Kurki FIN 37 Cr49
Kurki PL 223 Ca73
Kurkiëki RUS 55 Cu58
Kurkikarju FIN 55 Cu58
Kurkikylä FIN 37 Cr50
Kurkimäki FIN 54 Cq55
Kurkkio FIN 30 Ck44
Kurkliai LT 218 Cl70
Kurkse EST 209 Ci62
Kürnberg A 128 Bk84
Kurolanlahti FIN 54 Cp54
Kurort Oberwiesenthal =
 Oberwiesenthal D 117 Bf80
Kurort Seiffen = Seiffen D
 118 Bg79
Kurov RUS 65 Da62
Kurovicy RUS 211 Cr61
Kurów PL 229 Ce78
Kurowice PL 229 Ce78
Kurowice Rządowe PL 227 Bu77
Kurozwęki PL 234 Cc79
Kurravaara S 28 Ca45
Kuršenai LT 213 Cf68
Kursi EST 210 Cn63
Kursīši LV 213 Ce67
Kursu FIN 37 Cr47
Kuršumlija SRB 263 Cc93
Kuršumlijska Banja SRB 263 Cc94
Kuršunlu TR 281 Cr100
Kurtatsch an der Weinstraße =
 Cortaccia sulla Strada del Vino I
 132 Bc88
Kurtbey TR 280 Co98
Kurtdere TR 281 Cq98
Kürten D 114 Ap78
Kurtna EST 209 Cq62
Kurtovo BG 273 Ck96
Kurttepe TR 280 Co98
Kurtti FIN 37 Cr50
Kurttila FIN 40 Cl51
Kurtto FIN 44 Cr51
Kürtüllü TR 280 Co99
Kuru FIN 53 Ch57
Kuru FIN 53 Ck59
Kurudure TR 275 Cq98
Kurvinen FIN 37 Cu49
Kurylówka PL 235 Ce80
Kurzelów PL 234 Bu79
Kurzeszyn PL 228 Cd77
Kurzętnik PL 222 Bu74
Kurzras = Corteraso I 132 Bb87
Kusadak SRB 262 Cb92
Kusadasi TR 292 Cq105
Kuşçayır TR 280 Cn100
Kuşcenneti TR 281 Cr100
Kusel D 163 Ap81
Kusey D 109 Bo75
Kushnin RKS 270 Ca95
Kushovë AL 276 Ca99
Kušići SRB 261 Ca94
Kuside MNE 269 Bs95
Kušiljevo SRB 263 Cc92

Kušljany BY 218 Cn72
Kusmark S 37 Cs49
Küsnacht CH 125 As86
Kušnin = Kushnin RKS 270 Cb96
Kušnycja UA 246 Cg84
Kusnyščka UA 247 Cl90
Küssaberg (SZ) CH 130 Ar86
Kustavi FIN 62 Cc59
Küstelberg D 115 As78
Küsten D 109 Bc75
Küstriner Vorland D 285 Bk75
Küstrin-Kietz D 285 Bk75
Kusva RUS 211 Cr65
Kuta MNE 269 Bt95
Kutajoki FIN 63 Cl58
Kutas H 242 Bp88
Kutemajärvi FIN 54 Co56
Kutenholz D 109 At74
Kuti MNE 270 Bu95
Kutina HR 135 Bo90
Kutjevo HR 251 Bq90
Kutlugün TR 280 Co98
Kutná Hora CZ 231 Bl81
Kutno PL 227 Bt76
Kutovo BG 264 Cf92
Kutrikko FIN 37 Cs47
Kuttainen S 29 Cd44
Kuttanen FIN 29 Cf44
Kuttura FIN 31 Cn44
Kutuzov = Ialoveni MD 249 Cs87
Kúty SK 129 Bp83
Kuty UA 247 Cl84
Kuukanniemi FIN 64 Cq58
Kuukasjärvi FIN 37 Co49
Kuuksenvaara FIN 55 Dc55
Kuuminainen FIN 52 Cc58
Kuumu FIN 45 Cu51
Kuurila FIN 63 Ci58
Kuusamo FIN 37 Ct49
Kuusankoski FIN 64 Co59
Kuusenmäki FIN 44 Cn53
Kuusijoki FIN 52 Cf57
Kuusilaki S 35 Cg47
Kuusivaara FIN 37 Co47
Kuusivaara stugorna S 29 Ce46
Kuusjärvi FIN 55 Cu56
Kuusjoenperä FIN 63 Cg59
Kuusjoki FIN 63 Cg59
Kuuslahti FIN 54 Cq54
Kuuttila FIN 52 Ce54
Kuvaala FIN 54 Cp57
Kuvajanmäki FIN 45 Ct53
Kuvansi FIN 54 Cq56
Kuvaskangas FIN 52 Cd57
Kužai LT 213 Cg69
Kuželj HR 134 Bk90
Kuzma SLO 127 Bn87
Kuzmičevo SRB 262 Ca94
Kuzmin SRB 261 Bt90
Kuz'molovskij RUS 65 Da60
Kuźmy PL 228 Bu77
Kuźmy Kuźmińskie PL 228 Cd77
Kuznečnoe RUS 55 Cu58
Kuźnia Nieborowska PL 233 Bs80
Kuźnia Raciborska PL 233 Br80
Kuźnica PL 224 Ch73
Kuźnica Czarnkowska PL
 221 Bo75
Kuźnica Grodziska PL 233 Bu79
Kuźnica Lubiecka PL 227 Bt78
Kuźnica Zagrzebska PL 227 Bt78
Kuźnica Żelichowska PL 221 Bn75
Kuźniczysko PL 226 Bp78
Kuzucu TR 280 Cm101
Kuzyaka TR 292 Cq106
Kvačany SK 239 Bu82
Kvænangsbotn N 23 Ce41
Kvarbjane = Llablani RKS 271 Cc95
Kværndrup DK 103 Bb70
Kvål N 61 Ai62
Kvåle N 66 Ap64
Kvalnes N 26 Bh44
Kvalnes N 27 Bk46
Kvaløysletta N 22 Bs41
Kvalsund N 24 Cn39
Kvalsvik N 46 An56
Kvalvåg N 22 Bu40
Kvalvåg N 47 Aq54
Kvalvik N 22 Ca41
Kvalvik N 32 Bg48
Kvam N 47 As57
Kvamen N 46 Am56
Kvanhøgd N 57 At59
Kvanndal N 56 Ao60
Kvanndalsvoll N 47 Ar57
Kvanne N 47 As55
Kvånum S 69 Bg64
Kvarn S 70 Bl63
Kvårnakershamn S 71 Br64
Kvärnberg S 49 Bk58
Kvarnberget S 59 Bi60
Kvarnbergs-torp S 50 Bl57
Kvarnbränna S 33 Bp52
Kvarn = Myllykylä FIN 63 Ci60
Kvårnsjö S 42 Ca52
Kvarnriset S 42 Cd52
Kvarnstallet S 70 Bn62
Kvarntorp S 59 Bf60
Kvarntorp S 60 Bl62
Kvarsebo S 70 Bo63

Kvartal Sarafovo BG 275 Cq95
Kvartal Seslavci BG 272 Cg95
Kvartal Vulkan BG 273 Cm96
Kvartal Zora BG 273 Cm96
Kvås N 66 Ap64
Kvasice CZ 238 Bp82
Kvasoüka BY 224 Ch73
Kvasy UA 246 Ci84
Kvatir Asparuhovo BG 275 Cq94
Kvatir Rilci BG 266 Cq93
Kvatir Vinica BG 275 Cq94
Kvédarna LT 216 Cd69
Kveinsjøen N 39 Be50
Kvelde N 64 Am62
Kvelia N 39 Bh51
Kvennan N 48 Bb56
Kvenvær N 38 Ar53
Kvernaland N 66 Am63
Kvernes N 47 Aq54
Kvernland N 38 Bb52
Kvernvollen N 58 Ba60
Kvevlax FIN 52 Cd54
Kvibille S 72 Bf67
Kvicksund S 60 Bn62
Kvidinge S 72 Bg68
Kvie S 71 Br66
Kvigno N 72 Ad54
Kvikkjokk S 34 Bg47
Kvikne N 48 Ba55
Kvilda CZ 236 Bh82
Kvilldal N 56 Ao61
Kville S 68 Bc63
Kvillsfors S 73 Bm66
Kvilven N 48 Bd56
Kvinesdal N 66 Ao64
Kvingo N 56 Al59
Kvinlog N 66 Ao63
Kvinnestad S 69 Bf64
Kvisla N 48 Bb59
Kvisselkojan S 49 Bg55
Kvissleby S 50 Bg56
Kvisvik N 27 Aq54
Kvitblik N 27 Bl46
Kviteberg N 22 Ca41
Kvitesund N 57 As62
Kvitingen N 56 Am60
Kvitle N 32 Be50
Kvitnes N 22 Bs42
Kvitnes N 27 Bl43
Kvitnes N 46 Am56
Kvitsøy N 66 Al62
Kvitsøy N 66 Ai62
Kvivik FO 16 Se56
Kvols DK 100 At67
Kvorbevare S 34 Bs50
Kwaśniów PL 233 Bu80
Kwasówka PL 229 Cf77
Kwaszenina PL 241 Cf81
Kwiatków PL 227 Bs76
Kwiatkowice PL 227 Bt77
Kwidzyn PL 222 Bs73
Kwiecieszewo PL 227 Br75
Kwilcz PL 226 Bn75
Kwiryny PL 216 Bu72
Kyan S 50 Bn58
Kybartai LT 224 Cf71
Kycklingvattnet S 39 Bi51
Kydland N 66 Am63
Kydland N 66 An64
Kyjov CZ 238 Bp82
Kyjovice CZ 233 Br81
Kyläinpää FIN 52 Ce55
Kylämä FIN 53 Cl57
Kylänlahti FIN 45 Cu54
Kyläsaari FIN 52 Cd57
Kyleakin GB 74 Si66
Kylebäck IRL 90 Sd74
Kyle of Lochalsh GB 74 Si66
Kylerhea GB 75 Sk64
Kylland N 66 Ap63
Kyllås S 69 Bh66
Kyllburg D 119 Ao80
Kylmäkoski FIN 63 Ch58
Kylmälä FIN 44 Cn51
Kymbo S 69 Bh64
Kyme FIN 64 Cn59
Kymentaka FIN 64 Cn59
Kymmen S 59 Bf61
Kymönkoski FIN 54 Cm54
Kyndby Huse DK 101 Bd69
Kynsivaara FIN 37 Cr49
Kynšperk nad Ohří CZ 230 Bf80
Kypärävaara FIN 45 Cs51
Kypäsjärv S 35 Cg48
Kyre Park GB 93 Sp76
Kyritz D 110 Be75
Kyrkås S 69 Bf64
Kyrkbolandet S 40 Bh51
Kyrkby S 60 Bo61
Kyrkesund S 68 Bb64
Kyrkhult S 72 Bk68
Kyrkjebø N 57 Ad62
Kyrksæterøra N 38 At54
Kyrkskogen S 58 Bd60
Kyrkslätt = Kirkkonummi FIN 63 Cl60
Kyrnasivka UA 249 Cs83
Kyrnyčky UA 257 Ct89
Kyrönlahti FIN 53 Ch57
Kyröskoski FIN 52 Cg57
Kyrospohja FIN 52 Cg57
Kyrping N 56 An61
Kyrsyä FIN 54 Cr57
Kysak SK 241 Cc83
Kyšice CZ 123 Bi80
Kyskmoen N 33 Bk47
Kyslycja UA 257 Ct90
Kysucké Nové Mesto SK 233 Bs82
Kysucký Lieskovec SK 233 Bs82
Kytäjä FIN 63 Ck59
Kytö FIN 62 Cf60
Kytökylä FIN 44 Cl52
Kyyjärvi FIN 53 Ck54
Kyynämöinen FIN 53 Cl56
Kyynärö FIN 53 Cl58
Kyyrö FIN 54 Cp58

L

Laa an der Thaya A 129 Bn83
Laaben A 129 Bm84
Laaber D 122 Bd82
La Aceñuela E 204 Sl106
La Adrada E 192 Sl100
Laage D 104 Be73
Laagri EST 63 Ck62
Laaja FIN 44 Cr51
Laajakoski FIN 64 Co59
Laajala FIN 30 Cl46
Laajaranta FIN 53 Cm55
Laajoki FIN 62 Ce59
Laakajärvi FIN 44 Cr53
Laakanpera FIN 53 Ch56
Laakkola FIN 44 Cm52
Laakssaare EST 210 Cp64
Laamala FIN 54 Cq58
Laamala FIN 55 Cu54
Laanemetsa EST 214 Cn65
Laanila FIN 31 Cp44
Lääniste EST 210 Cp64
Laapas FIN 64 Cq59
La Antilla E 203 Sf106
La Arena E 184 Sh93
Laarne B 155 Ah78
Laasala FIN 53 Ci55
Laaslich D 110 Bd74
La Atalaya E 203 Sf106
La Atalaya E 202 Rk124
Laatre EST 210 Cn65
Laatzen D 109 Au76
La Aulaga E 203 Sh105
Laax CH 131 At87
La Azohía E 207 Ss105
Labanė RKS 271 Cc95
Labanoras LT 218 Cm70
La Barca de la Florida E 204 Si107
Labarces E 185 Sm94
La Barre-en-Ouche F 160 Ab83
Labarrère F 177 Aa93
La Bastide F 180 Aj93
Labasheeda IRL 89 Sb75
Labaşint RO 245 Cd89
La Bassée F 168 Ad83
Labastida E 185 Sp95
Labastide-Clairence F 176 Su93
Labastide-d'Anjou F 178 Ad94
Labastide-d'Armagnac F 176 Su93
La Bastide-du-Salat F 177 Ab94
Labastide-Paumès F 177 Ab94
Labastide-Rouairoux F 178 Af94
Labastide-Saint-Pierre F 177 Ac93
Labastide-Savès F 177 Ab93
Labastide-Villefranche F 176 Su93
Lábatlan H 239 Br85
La Bazagona E 192 Si101
La Bazana E 197 Sg104
Låbbyn S 68 Be62
Łabędnik PL 216 Cb72
Łabędzie PL 221 Bm73
Labenne F 186 Ss93
Labenne-Océan F 188 Ss93
Laberg N 28 Bq43
Laberget N 27 Bp43
La Bernerie-en-Retz F 164 Sq86
Laberweinting D 236 Be83
Labesserette F 172 Ae91
Labiano E 176 Sr95
Labin HR 258 Bi90
la Bisbal del Penedès E 188 Ac98
Łabiszyn PL 222 Br75
Lablachère F 173 Ai92
Labouheyre F 176 St92
Laboutarie F 178 Ae93
Labové AL 276 Ca100
Łabowa PL 240 Cb81
La Brévine CH 169 Ad87
Labrit F 176 St92
Labroye F 187 Ab94
Labruguière F 178 Ae93
L'Absie F 165 St87
Labudnjača SRB 251 Bt90
Labuerda E 177 Aa96
Labūnava LT 217 Ch70
Łabunie PL 235 Cg79
Labunista MK 270 Cb98
La Cabrera E 193 Sn99
Laç AL 270 Bu97
Lač AL 270 Bu97
La Calahorra E 206 So106
La Calera E 202 Re125
La Caleta E 202 Rg124
La Caleta de Famara E 203 Rn122
La Campana E 204 Sk105
La Campigliola I 144 Bd95
La Cañada E 193 Sm99
La Cañada de Cañepla E
 206 Sq105
La Cañada de San Urbano E
 206 Sq107
La Cañada de Verich E 195 Su99
Lacanau E 170 Ss90
Lacanau-Océan F 170 Ss90
Lacapelle-Barrès F 172 Ae91
Lacapelle-Marival F 171 Ad91
Lačarak SRB 252 Bu91
La Cardenchosa E 198 Si104
La Cardenchosa E 198 Sk104
La Caridad E 183 Sg93
La Carlota E 204 Sk105
La Carolina E 199 Sn104
La Carrasca E 205 Sm106

La Carrasca E 205 Sn105
Lacarre F 176 Ss94
La Casicas E 200 Sq104
Lacaune F 178 Af93
Lacave F 171 Ad91
Laccio I 175 At92
Lacco Ameno I 146 Bh99
Lac de la Haute-Sûre L 119 Am81
Lacedonia I 148 Bl98
Lacelle F 171 Ad89
la Cellera de Ter E 189 Af97
Lãceni RO 265 Cf92
La Cerca E 185 So95
La Cerollera E 195 Su99
La Cervera E 195 St101
Laces I 132 Bb87
Lachalade F 162 Ak82
Lachapelle F 170 Aa91
Lachapelle-aux-Pots F 154 Ad82
Lachapelle-sous-Aubenas F
 173 Ai91
Lachapelle-sous-Rougemont F
 169 Ap85
La Chapelle-Vicomtesse F
 160 Ac85
Láchar E 205 Sn106
La Chaux-de-Fonds CH 130 Ao86
Lachen CH 125 As86
Lachendorf D 109 Ba75
Lachowo PL 223 Ca74
La Cierva E 194 Sr100
La Ciotat F 180 An94
Lack GB 87 Se71
Łąck PL 227 Bu76
Lack PL 229 Cg77
Lackford GB 95 Ab76
Łącko PL 240 Cb81
Lacock GB 94 Sq78
La Codoñera E 188 Su99
La Codosera E 191 Sf102
La Concha (Valle de Carranza) E
 185 So94
Laconi I 141 At101
La Contienda E 197 Sg104
La Copa E 200 Sr104
La Coquille F 171 Ab89
La Corte E 197 Sg105
La Coruña = A Coruña E 182 Sd94
La Costa E 205 Si108
La Costana E 185 Sn94
Lacougotte-Cadoul F 178 Ad93
La Coveta Fumada E 201 Su104
Lacq F 187 St94
La Crau F 180 An94
la Croix-Avranchin F 159 Ss83
Lacroix-Barrez F 172 Af91
Lacroix-Saint-Ouen F 161 Af82
Lacropte F 171 Ab90
La Crosetta I 133 Be88
La Cuesta E 193 Sn98
La Cumbre E 198 Si102
Lacunza E 186 Sq95
Lacu Roşu RO 247 Cd90
Lacu Sărat RO 256 Cq90
Łączany PL 228 Cc78
Łączki Kucharskie PL 234 Cd80
Łączki PL 232 Bq80
Lad H 251 Bq88
Ladapeyre F 166 Ae86
Ladbergen D 114 Aq76
Ladce SK 239 Br82
Lådde S 59 Bi58
Lądek PL 226 Bq76
Lądek Zdrój PL 232 Bn80
Ladelund D 103 At71
Ladenburg D 120 As82
Ladendorf A 129 Bn83
Lądești RO 264 Ci91
Lådi GR 274 Co98
Ladignac-le-Long F 171 Ac89
Ladispoli I 144 Be97
Ladoeira P 197 Sf101
Ladomirov SK 241 Ce83
Ladomirová SK 234 Cd82
Ladovo RUS 215 Cs66
Laduškin RUS 223 Ca71
Ladybank GB 76 So68
Ladysford GB 86 Sh64
Ladyzino RUS 215 Cr67
Łądzice PL 227 Bt78
Lægran N 39 Bd52
Laekvere EST 210 Co62
La Encinilla E 204 Si107
Laer D 114 Ap76
La Estaca E 202 Rh124
La Estación E 204 Si105
Laeva EST 210 Cn64
Lævvajokgiedde N 24 Cn41
La Farlede F 180 An94
la Fatarella E 195 Aa98
La Felipa E 200 Sr102
La Ferté-en-Ouche F 159 Ab83
Laferté-sur-Amance F 162 Am85
Lafeuillade-en-Vézie F 172 Ae91
Laffrey F 174 Am90
Lafitole F 187 Aa94
Láfka GR 283 Ce105
la Font de la Figuera E 201 St103
La françoise F 177 Ac92
La Fuencubierta E 204 Sl105
Łąg PL 222 Br73
La Gacilly F 164 Sq85
Laganás GR 282 Cb105
La Ganchosa E 204 Sk105
Lagarde F 124 Ao83
La Garde-Freinet F 180 An94
Lagarelhos P 191 Sb97
La Garganta E 183 Sf94
La Garganta E 192 Sh100
La Garita E 202 Rk124
La Garnache F 164 Sr87
La Garovilla E 197 Sh103
Lagartera E 192 Sk101

Laslades F 187 Aa94
Las Lagunillas E 205 Sm106
Laslea RO 255 Ck88
Laslovo HR 251 Bs90
Las Machorras E 185 Sn94
Las Majadas E 194 Sq100
Las Médulas E 183 Sg96
Las Mellizas E 205 Sl107
Las Mercedes E 202 Rh123
Las Mesas E 200 Sp102
Las Minas E 200 Sr104
Las Navas E 205 Sm106
Las Navas de la Concepción E 204 Sk105
La Solana E 199 So103
La Solana E 200 Sq103
Lasovo SRB 263 Ce93
Las Palmas de Gran Canaria E 202 Rk124
Laspaüles E 177 Ab96
Las Pedrosas E 187 St96
La Spezia I 137 Au92
Las Playas E 203 Rn124
Las Rozas de Madrid E 193 Sn100
Las Rubias E 183 Sh94
Lássa S 60 Bq61
Lassahn D 110 Bb73
Las Salas E 184 Sk95
Lassan D 105 Bh73
Lassay-les-Châteaux F 159 Su84
Lassee A 238 Bo84
Lassemoen N 39 Bf51
Lassere F 177 Ac94
Lässerud S 58 Be61
Lasseube F 187 Su94
Lassigny F 161 Af81
Lassila FIN 52 Ce57
Laßnitz bei Murau A 134 Bi86
Laßnitzhöhe A 135 Bm86
Lassur F 177 Ad95
Lastád S 59 Bh63
Lastein N 66 Am62
Lastic F 172 Af89
Lastours F 178 Ae94
Lastovo HR 268 Bo95
Lastra a Signa I 138 Bc93
La Strada I 137 Ba91
Lastras de Cuéllar E 193 Sm98
Lastres E 184 Sk93
Lästringe S 70 Bp63
Lastrup D 108 Aq75
Lastukoski FIN 44 Cr54
Lastustenkulma FIN 53 Ch58
Lastva BIH 269 Bd90
Lastva MNE 269 Bs96
Las Uces E 191 Sh98
Lašva BIH 260 Bq92
Lasva EST 210 Cp65
Las Viñas E 206 So106
Łaszczów PL 235 Ch79
Łaszki PL 235 Cf80
La Talaudière F 173 Ai90
La Tercia E 200 Sr104
Laterina I 138 Bd93
Laterza I 149 Bo99
La Teste-de-Buch F 170 Ss91
Latette, la F 169 An87
Lathen D 108 Ap75
Latheron GB 75 So64
La Thuile I 130 Ao89
Lathus-Saint-Rémy F 166 Ab88
Latiano I 149 Bq99
Latikberg S 41 Bp51
Latillé F 165 Aa87
Latina I 146 Bf98
Latinu RO 256 Cq90
Latisana I 133 Bg89
Látky SK 240 Bu83
Latomaa FIN 53 Cg58
Latorpsbruk S 70 Bk62
La Torre E 194 Ss101
la Torre de Fontaubella E 188 Ab98
la Torre del Cap E 201 Su102
La Torresaviñán E 194 Sq99
La Torres de Cotillas E 201 Ss104
Latoszyn PL 234 Cc80
La Tour-Blanche-Cercles F 170 Aa90
Latour-de-France F 178 Af95
Latovainio FIN 63 Cg59
Látrány H 243 Bq87
Latrape F 177 Ac94
Látrar IS 20 Qh24
Latrecey-Ormoy F 162 Ak85
Latronico I 148 Bn100
Latronquière F 171 Ae91
Latsch = Laces I 132 Bb87
Latteluokta S 28 Bu44
Látteluokta = Latteluokta S 28 Bu44
Latterbach CH 169 Aq87
Lattes F 179 Ah93
Láttevárri = Lannavaara S 29 Cd44
Lattomeri FIN 52 Cd58
Lattrop NL 108 Ao76
Lattuna FIN 31 Cs45
Latva FIN 37 Cp49
Latva FIN 43 Cm52
Latva FIN 44 Cq51
Latvajärvenperä FIN 37 Cr50
Latvalampi FIN 55 Ci56
Latygal' BY 219 Cp72
Latzói GR 282 Cd105
Laubach D 120 As79
Laubere LV 214 Cl67
Laubrières F 159 Ss85
Laubusch D 117 Bi78
Laucesa LV 215 Co69
Laucha an der Unstrut D 116 Bd78
Lauchdorf D 126 Bb85
Lauchhammer D 118 Bh78
Lauchhammer-West D 118 Bh78
Lauchheim D 121 Ba83
Lauciene LV 213 Cf66
Lauda-Königshofen D 121 Au81
Laudal N 67 Aq64
Lauder GB 79 Sp69
Lauderi LV 215 Cq68
Laudio = Llodio E 185 Sp94
Laudona LV 214 Cn67
Lauenau D 109 At76
Lauenberg D 115 Au77
Lauenburg (Elbe) D 109 Bb74
Lauenen CH 169 Ap88

Lauenstein D 117 Bh79
Laufach D 121 At80
Lauf an der Pegnitz D 122 Bc81
Läufelfingen CH 124 Aq86
Laufen CH 124 Ap86
Laufen D 128 Bf85
Laufen, Sulzbach- D 121 Au83
Laufenburg CH 124 Ar85
Laufenburg (Baden) D 124 Ar85
Lauffen am Neckar D 121 At82
Laugarvatn IS 20 Qk26
Laugharne GB 92 Sm77
Lauingen (Donau) D 126 Ba83
Laujar de Andarax E 206 Sp107
Laukaa FIN 54 Cm56
Laukansalo FIN 54 Cs55
Lauker S 34 Bu49
Laukhamar N 54 Am61
Laukka FIN 44 Cm51
Laukka-aho FIN 54 Cr55
Laukkala FIN 44 Co54
Laukkavirta FIN 53 Cn56
Lauksargiai LT 217 Ce70
Lauksletta N 23 Cb40
Lauksodis LT 213 Ci68
Laukuva LT 217 Ce69
Laukvik N 22 Bg41
Laukvik N 22 Bf40
Laukvik N 24 Cp39
Laukvik N 25 Ct39
Laukvik N 25 Dc40
Laukvik N 27 Bk45
La Uña E 184 Sk94
Launac F 177 Ac93
Launceston GB 97 Sm79
Laundos P 190 Sc98
La Unión E 207 St105
La Unión de Campos E 184 Sk96
Launois-sur-Vence F 161 Ak81
Launonen FIN 63 Ck59
Laupa EST 209 Cl63
Laupen CH 130 Ap87
Laupheim D 121 Ba84
Laupunen FIN 62 Cc60
Laura I 147 Bd98
Lauragh IRL 89 Sa77
Laurbjerg DK 100 Ba84
Laureana di Borrello I 151 Bn104
Laurenburg D 120 Aq80
Laurencekirk GB 79 Sq67
Laurencetown IRL 87 Sd74
Laurens F 178 Ag93
Laurenzana I 147 Bm100
Lauria I 148 Bm100
Laurière F 171 Ac88
Laurieston GB 80 Sm71
Laurila FIN 36 Ck49
Laurino I 147 Bl100
Lauris F 180 Al93
Laurito I 148 Bm100
Lauro I 147 Bk99
Lauros F 159 St64
Lauša = Llaushë RKS 270 Cb95
Lausanne CH 169 Ao87
Lauscha D 116 Bc80
Laussa A 238 Bk85
Laußig D 117 Bf77
Laussou F 171 Ab91
Lauta D 117 Bi78
Lautakoski S 29 Ce46
Lautaporras FIN 63 Ch59
Lautela FIN 63 Ch59
Lautenbach F 163 Ap85
Lautenthal D 116 Ba77
Lauter S 71 Bt65
Lauterach A 125 Au86
Lauterbach D 125 Ar84
Lauterbach D 220 Bg72
Lauterbach (Hessen) D 121 At79
Lauterbourg F 120 Ar83
Lauterbrunnen CH 130 Aq87
Lauterburg D 126 Au83
Lautere LV 214 Cn67
Lauterecken D 119 Aq81
Lauterhofen D 122 Bd82
Lautertal D 121 Bb80
Lautertal (Vogelsberg) D 121 At79
Lautiosaari FIN 36 Ck50
Lautkankare FIN 62 Cf60
Lautrec F 178 Ae93
Lauttakulma FIN 53 Ci57
Lauttavaara FIN 44 Cp51
Lauttijärvi FIN 52 Cd57
Lauväsen N 47 Ba54
Lauvdalseter N 57 Ar59
Lauveid N 56 Ah57
Lauve-Viksfjord N 68 Ba62
Lauvhaugen N 59 Bf60
Lauvøy N 38 Au53
Lauvøyvågen N 39 Bc51
Lauvr N 67 Ar63
Lauvsjølia N 39 Bh52
Lauvsnes N 38 Bb52
Lauvstad N 46 Am56
Lauvuskylä FIN 45 Cu53
Lauvvik N 66 Ah53
Lauwersoog NL 107 An74
Lauzerte F 171 Ac92
Lauzès F 171 Ad91
Lauzet-Ubaye, le F 174 An92
Lauzun F 170 Aa91
Láva GR 277 Ce100
Lavad S 69 Bf64
Lavagna I 137 At92
Lavajärvi FIN 53 Cg57
Laval F 159 St84
Laval-Atger F 172 Ah91
La Vall d'Alba E 195 Su100
La Vall d'Uixó E 201 Su101
La Valle Agordina I 133 Be88
Lavallée F 162 Al83
Laval-Roquecezière F 178 Af93
Laval-Saint-Roman F 173 Ak92
Lavamünd A 134 Bk87
Lavandou, le F 180 An94
Lavangen N 28 Bg43
Lavangseidet N 27 Bo43
Lavangsnes N 28 Bg43
Lavans-lès-Saint-Claude F 168 Am88

Lavant A 133 Bf87
Lavapuro FIN 44 Cn53
Lávara GR 280 Cn98
Lavardac F 177 Aa92
Lavardens F 177 Ab93
Lavarone I 133 Bd88
Lavassare EST 209 Ci63
Lavau F 167 Af85
Lavaur F 178 Ad93
Lavau-sur-Loire F 164 Sr86
Lavaux, Hastière- B 156 Ak80
Lavaveix-les-Mines F 171 Ae88
Lávdas GR 277 Cc100
La Vega E 184 Si94
Lavelanet F 178 Ad95
Lavello I 148 Bm98
Lavelsloh D 108 As76
Lavenham GB 95 Ab76
Laveno I 132 Ba89
Laveno Mombello I 175 As89
la Venta del Poio E 201 St102
Laventie F 112 Af79
La Ventosa E 194 Sq100
Lavercantière F 171 Ac91
Lavernose-Lacasse F 177 Ac94
La Verrie F 165 St87
Lavertezzo F 131 As88
Lavesum D 114 Ap77
Lavezzola I 138 Bd91
Lavia FIN 52 Cf57
Laviano I 148 Bl99
La Victoria E 204 Sl105
La Vid E 193 So97
Lavid de Ojeda E 185 Sm95
Lavijarvi RUS 55 Da57
Lavik N 56 Al58
La Vila Joiosa E 201 Su103
La Vilavella E 195 Su101
La Villa I 132 Bd87
La Ville-aux-Clercs F 160 Ac85
La Ville-Dieu-du-Temple F 177 Ac92
Lavilletertre F 160 Ad82
Lavin CH 131 Ba87
Lavinio-Lido di Enea I 146 Bf98
Lavino di Mezzo I 138 Bc91
Lavis I 133 Bc88
La Visaille I 130 Ao89
Lavit F 177 Ab93
Lavizzara CH 131 As88
Lávnnjik = Lainio S 29 Ce45
Làvong = Levang N 32 Bg48
Lavos P 190 Sc100
Lavoûte-Chilhac F 172 Ag90
Lavoûte-sur-Loire F 172 Ah90
Lavra P 190 Sc98
Lavre P 196 Sd103
Lávrio GR 287 Ci105
Lavriv UA 235 Cf82
Lavry RUS 215 Cp65
Lavsjö S 40 Bq52
Lawalde D 231 Bk78
Laxà S 69 Bk63
Laxarby S 68 Be62
Laxbäcken S 40 Bn51
Laxdale GB 74 Sh64
Laxe E 182 Sb94
Laxede S 35 Cb48
Laxey GBM 88 Sm72
Laxford Bridge GB 75 Sk64
Laxnäs S 33 Bl49
Laxne S 70 Bq62
Laxo GB 77 Sg60
Laxobigging GB 77 Ss60
Laxou F 162 An83
Laxtjärn S 59 Bi60
Laxviken S 40 Bb53
Layer de la Haye GB 95 Ab77
La Yesa E 195 St101
Läyliäinen FIN 63 Ci59
Layna E 194 Sq98
Layrac F 177 Ab92
Laytown IRL 88 Sh73
Laz = Lohsa D 118 Bi78
Laza E 183 Sf96
Łaza PL 232 Bq79
Laza RO 256 Cq87
Lazagurría E 186 Sq94
Lažani MK 271 Cc98
Lăzarea RO 255 Cn87
Lăzăreni RO 245 Cc87
Lazarevac SRB 262 Ca92
Lazarev Krst MNE 269 Bt95
Lazarevo SRB 252 Cb90
Lazaropole MK 270 Cb97
Lazdijai LT 224 Ch72
Lazdona LV 214 Cn67
Lazduny PL 218 Cn73
Lažec MK 271 Cc99
Łazek Ordynacki PL 235 Ce79
Lazéšcyna UA 246 Ci84
Lazise I 132 Bb89
Łaziska Górne PL 233 Bs80
Łazkao S 186 Sq94
Lăzăreni RO 245 Ce87
Lázně Bělohrad CZ 231 Bm80
Lázně Bohdaneč CZ 231 Bm80
Lázně Kynžvart CZ 230 Bf80
Laznica SRB 263 Cd92
Lazo MD 248 Ch87
Lazovsk = Sîngerei MD 248 Cr85
Laz Stubički HR 242 Bn89
Lazuri RO 241 Ct85
Lazuri de Beiuş RO 245 Ce87
Łazy PL 221 Bn72
Łazy PL 233 Bt80
Łazy PL 234 Cb81
Lazzaro I 151 Bm105
Leadenham GB 85 St74
Leaden Roding GB 95 Aa77
Leadhills GB 79 Sn70
Leamhcán = Lucan IRL 87 Sh74
Leamington GB 93 Sr76
Leányfalu H 243 Bt85
Leap IRL 90 Sb77
Leasingham GB 85 Su74
Leatherhead GB 94 Su78
Łeauparthe F 159 Aa82

Łeba PL 221 Bq71
Lebach D 120 Ao82
Lebane SRB 263 Cd95
Lebanje = Labanë RKS 271 Cc95
le Barcarès F 189 Ag95
Lebbeke B 155 Ai78
Łebcz PL 221 Br71
Le Beausset F 180 Bo88
Lebedivka UA 257 Da89
Lebedzeva BY 219 Co72
Lebeña E 184 Sl94
Lebenstedt D 116 Ba76
Lébény H 238 Bp85
Lebesby N 24 Cp39
Lebiedziew PL 229 Ch76
Łebień PL 221 Bq71
Lebiez F 112 Ad80
Lebjaž'e RUS 65 Ct61
Łebno PL 222 Br72
Le Bonhomme F 124 Ap84
Leboreiro E 183 Se95
Łebork PL 221 Bq71
le Bosc F 177 Ac95
Le Boulou F 189 Ah93
Lebrade D 103 Ba72
Le Brassus CH 169 An87
Lebrija E 204 Sh107
Le Buisson-de-Cadouin F 171 Ab91
Lebus D 111 Bk76
Lebusa D 118 Bg77
Leça do Bailio P 190 Sc98
le Cannet-des-Maures F 180 An94
Lecce I 149 Br100
Lecco I 137 Ba89
Lece SRB 263 Cd95
Lécera E 195 St99
Lech A 125 Ba86
Le Châble CH 174 Ap88
Le Chambon-sur-Lignon F 173 Ai90
Lechbruck D 126 Bb85
Lèches, Les F 170 Aa91
Lechința RO 246 Ci86
Lechlade GB 93 Sr77
Lechovice CZ 238 Bn83
Lechów PL 234 Cc79
Lēči LV 212 Cd66
Lecina E 187 Aa96
Leciñena E 187 St97
Leck D 102 As71
Lecka PL 235 Ce81
Lectoure F 177 Ab93
Lecumberri E 186 Sr94
Lecumberry F 186 Ss94
Łęczeszyce PL 228 Cb77
Łęczna PL 229 Cf78
Łęczyca PL 227 Bt76
Łęczyce PL 222 Bq71
Ledal N 38 As54
Ledaña E 200 Sr102
Ledberg S 70 Bl64
Ledbury GB 93 Sq76
Ledce CZ 230 Bj81
Lede B 155 Ai78
Ledeč nad Sázavou CZ 231 Bl81
Ledenice CZ 237 Bk83
Ledenice HR 258 Bk90
Léderques F 178 Ae92
Ledesma E 192 Si98
Lédignan F 179 Ai93
Leding S 41 Bs53
Ledja S 73 Bm68
Lédmane LV 214 Cl67
Ledmore Junction GB 75 Sl64
Lednica SK 239 Br82
Lednicata BG 254 Ch97
Lednice CZ 238 Bo83
Lednické Rovné SK 239 Br82
Ledoira E 182 Sd94
Ledrada E 192 Si100
Ledsjö S 69 Bg64
Lédurga LV 214 Cl66
Lędyczek PL 221 Bo73
Lędzin PL 105 Bi72
Lędziny PL 233 Bt80
Leebury GB 81 Sr70
Leeds GB 84 Sr75
Leeds GB 99 Ab78
Leedstown GB 96 Sk80
Leegebruch D 111 Bg75
Leek GB 93 Sq74
Leek NL 107 An74
Leenane IRL 86 Sa73
Leende NL 113 An78
Lee-on-the-Solent GB 98 Ss79
Leer (Ostfriesland) D 108 Ap74
Leerbeek B 155 Ai79
Leerdam NL 106 Al77
Leersum NL 113 Al76
Le Escarène F 136 Ap93
Leese D 109 At75
Leeste D 108 As75
Leeuwarden = Ljouwert NL 107 Am74
Leeuwen, Beneden- NL 107 Am77
Leevaku EST 210 Cp64
Leevi EST 210 Cp65
Leezen D 103 Ba73
Leezen D 110 Bc73
Lefecí TR 280 Cg97
Lefkáda GR 282 Cb103
Lefke GR 288 Cl106
Lefkími GR 280 Cn98
Lefkímmi GR 285 Ca103
Lefkó GR 277 Cc99
Lefkónas GR 278 Cg98
Lefkópigi GR 277 Cd100
Lefktra GR 283 Cg104
Leganés E 193 Sn100
Léganiel E 193 Sp100
Legau D 125 Ba86
Legazpi E 186 Sq94
Legazpia = Legazpi E 186 Sq94
Legde/Quitzöbel D 110 Bd75
Legé F 164 Sr87
Legé-Cap-Ferret F 170 Ss91
Leghin RO 247 Cn86
Legionowo PL 228 Cb76
Léglise B 156 Am81
Legnago I 138 Bc90
Legnano I 131 As89

Legnaro I 132 Bd90
Legnica PL 226 Bn78
Legnickie Pole PL 226 Bn78
Legoretta E 186 Sq94
Legrad HR 252 Bo88
Legrená GR 287 Ci105
łęg Ręczyński PL 228 Bu78
łęg Tarnowski PL 234 Cb80
Leguevin F 177 Ac93
Léguillac-de-Cercles F 171 Ab90
Legutiano = Legutio E 186 Sp95
Legutio = Legutiano E 186 Sp95
Léh H 240 Cb84
Le Havre F 159 Aa81
Lehčevo BG 264 Ch96
Lehe D 107 Ap74
Lehena GR 282 Cc105
Léhen GR 283 Cf105
Lehesten D 116 Bc80
Lehliu RO 266 Co92
Lehliu-Gară RO 266 Co92
Lehmäjoki FIN 52 Ce54
Lehmden D 108 Ar74
Lehmikumpu FIN 36 Cl48
Lehmisuo FIN 37 Cp49
Lehmo FIN 55 Cu55
Lehmrade D 109 Bb73
Lehnice SK 238 Bp84
Lehnin, Kloster D 110 Bf76
Le Hom F 159 Su83
Lehouri GR 283 Cd105
Lehrberg D 121 Bb82
Lehre D 109 Bb76
Lehrte D 109 Bc74
Lehsen D 109 Bc74
Lehtimäki FIN 53 Ch55
Lehtiniemi FIN 37 Cq48
Lehtma EST 208 Cf62
Lehto FIN 37 Cr48
Lehtoi FIN 55 Da55
Lehtola FIN 53 Cl55
Lehtomäki FIN 44 Cl53
Lehtopää FIN 43 Ck52
Lehtovaara FIN 37 Cq49
Lehtovaara FIN 37 Cu50
Lehtovaara FIN 45 Cs54
Lehtovaara FIN 45 Cq52
Lehtovaara FIN 55 Dc55
Lehtse EST 210 Cm62
Leibertingen D 125 At84
Leiblfing D 127 Bf83
Leibnitz A 135 Bm87
Leiche SK 241 Ce84
Leicester GB 94 Ss75
Leichlingen (Rheinland) D 114 Ap78
Leiden NL 113 Ai76
Leiderdorp NL 113 Ak76
Leidersbach D 121 At81
Leiferde D 109 Ba76
Leifers = Laives I 132 Bc88
Leigh GB 84 Sp74
Leighlinbridge IRL 91 Sg75
Leighton Buzzard GB 94 St77
Leignes-sur-Fontaine F 166 Ab87
Leignon B 156 Al80
Leikanger N 46 Al56
Leikanger N 56 Ao58
Leikong N 46 Am56
Léim an Bhradáin = Leixlip IRL 87 Sh74
Leimani LV 214 Cm68
Leimen D 120 As82
Leimiolia N 57 Au61
Leine N 57 As58
Leinefelde D 116 Ba78
Leineperi FIN 52 Ce58
Leinesodden N 32 Bf48
Leinestrand N 46 Am56
Leinfelden-Echterdingen D 125 At83
Leingarten D 121 At82
Leini I 136 Ag90
Leino FIN 37 Cs50
Leinola FIN 53 Cn56
Leinolanlahti FIN 54 Cq54
Leinovaara FIN 55 Cd58
Leinstrand N 38 Ba54
Leintwardine GB 93 Sp76
Leipalingis LT 224 Ch72
Leipämäki FIN 54 Cr57
Leipämäki FIN 55 Cs56
Leipivaara FIN 44 Cq51
Leipnitz D 117 Bf78
Leipojärvi S 35 Cc46
Leippe D 117 Bi78
Leipzig D 117 Be78
Leira N 38 At54
Leira N 38 Ba53
Leira N 57 At59
Leirado E 182 Sd96
Leiramoen N 33 Bk47
Leiranger N 27 Bk45
Leiranger N 56 Am62
Leirbakk N 39 Bh51
Leirbotn N 23 Cg40
Leiria P 196 Sc101
Leiro Grande E 182 Sd96
Leirosa P 190 Sc100
Leirpollskogen N 25 Cs40
Leirsträre N 48 Bd57
Leirvassbu N 47 Ar59
Leirvik FO 96 Se56
Leirvik N 38 Ba44
Leirvik N 56 Al58
Leirvik N 56 Ak59
Leirvika N 32 Bh48
Leirviklandet N 47 As54
Leisi EST 208 Cf63
Leisnig D 117 Bf78
Leisniš DK 100 As67
Leißling D 117 Be78
Leiston GB 95 Ad76
Leite E 182 Sd94
Leitir Mealláin IRL 86 Sa74
Lencouacq F 176 Su92
Lend A 128 Bg84
Lendak SK 240 Ca82

Leithghlinn an Droichid = Leighlinbridge IRL 91 Sg75
Leitholm GB 79 Sq69
Leitir Ceanainn = Letterkenny IRL 82 Se71
Leitir Mealláin IRL 86 Sa74
Leitrim IRL 82 Sd73
Leitzersdorf A 129 Bn84
Leitzkau D 116 Bd76
Leiva E 185 So96
Leivonmäki FIN 54 Cn57
Leivonmäki FIN 55 Ct56
Leivset N 27 Bl46
Leixlip = Léim an Bhradáin IRL 87 Sh74
Leiza E 186 Sr94
Leizen D 110 Be74
Lejasciems LV 215 Co66
Lejaskrogs LV 212 Cd67
Lejcan AL 270 Ca98
Lejden S 59 Bh59
Lejkowo PL 221 Bo72
Lejre DK 104 Bd69
Leka N 39 Bd50
Lekangar N 32 Bi46
Lekangsund N 27 Bp42
Lekáni GR 279 Ck98
Lekárovce SK 241 Ce83
Lekaryd S 72 Bk67
Lekåsa S 69 Bf64
Łęka Wielka PL 226 Bo77
Łękanica PL 225 Bk77
łękno PL 226 Bp75
Lekomin PL 234 Cb79
Leksa N 38 At53
Leksand S 59 Bk59
Leksvik N 38 Bb53
Lekum N 58 Bc61
Lekvattnet S 59 Bf60
Leland N 32 Bf48
Le Landeron CH 130 Ap86
Leleasca RO 264 Ci91
Leles SK 241 Ce84
Lelese RO 254 Cf89
Lelești RO 264 Cg90
Lélex F 168 Am88
Lelice PL 223 Ca72
Le Locle CH 130 Ao86
Le Lonzac F 171 Ad90
Le Louroux-Béconnais F 165 St85
Lelów PL 233 Bu79
Lelu EST 208 Cf63
Lelystad NL 106 Al75
Lem DK 100 Ar68
Lem DK 100 As67
Le Maleshersbois F 160 Ae84
Le Mans F 159 Aa84
Lembach F 120 Aq83
Lembach im Mühlkreis A 236 Bh84
Lembeck D 114 Ap77
Lemberg F 120 Ap82
Lembeye F 176 Su94
Lembras F 171 Ab91
Lembruch D 108 Ar75
Lemele NL 107 An76
Lemelerveld NL 107 An76
Lemförde D 108 Ar75
Le Ménié F 159 Su85
Le Ménil F 162 An84
Lemešany SK 241 Cc83
Lemesjö S 41 Bt53
Lemetinvaara FIN 44 Cr52
Lemförde D 115 As76
Lemgow D 110 Bc75
Lemi FIN 64 Cq58
Lemie I 174 Ap90
Lemierzyce PL 225 Bk75
Lemkenhafen D 103 Bc72
Lemland AX 51 Ca60
Lemmenjoki FIN 30 Cn43
Lemmer NL 107 Am75
Lemming DK 100 Au68
Lemmik EST 210 Cm62
Lemnia RO 255 Cn88
Le Mont-Saint-Michel F 158 Sr83
Lémos GR 271 Cc99
Le Mouret CH 130 Ap87
Lemovža RUS 211 Ct62
Lempäälä FIN 53 Cn57
Lempäälä FIN 53 Ch58
Lempdes F 172 Ag89
Lempdes F 172 Ag90
Lempyy FIN 54 Cp55
Lemreway GB 74 Sh64
Lemsi EST 209 Ci64
Lemsterland NL 107 Am75
Lemu FIN 62 Cd59
Lemuy F 168 Am87
Lemvig DK 100 Ar67
Lemwerder D 108 As74
Lemybrien IRL 91 Se76
Lena N 58 Bb59
Lena S 69 Bf64
Lenangsøra N 22 Bu41
Lénárd v Slovenskih goricah SLO 250 Bm87
Lénas LT 218 Ck70
Lenauheim RO 265 Bt89
Lences E 185 Sn95
Lenclôitre F 166 Aa87
Lencouacq F 176 Su92
Lend A 128 Bg84
Lendak SK 240 Ca82

Lendalfoot GB 83 Sl70
Léndas GR 291 Ck111
Lendava SLO 250 Bn87
Lendemark DK 103 At71
Lendinara I 138 Bd90
Lendínez E 205 Sm105
Lendrick GB 79 Sm68
Lendringsen D 114 Aq78
Lendum DK 68 Ba66
Lendva = Lendava SLO 250 Bn87
Lene N 66 Ap64
Lenes N 67 At63
Lengau A 127 Bf86
Lengau A 236 Bg84
Lengefeld D 116 Ba76
Lengefeld, Pockau- D 117 Bg79
Lengenes N 28 Bp44
Lengenfeld D 122 Be79
Lengenwang D 126 Bb85
Lengerich D 107 Aq75
Lengerich D 114 Aq76
Lenggries D 126 Bd85
Lenglern D 116 Au77
Lengnau CH 125 Ar85
Lengronne F 159 Ss83
Lengyeltóti H 251 Bq87
Lenham GB 99 Ab78
Lenhovda S 73 Bl67
Leni I 153 Bk103
Lenora CZ 123 Bh83
Leninichi MD 249 Cr85
Leninskoe RUS 65 Cu60
Lenk CH 169 Ap88
Lenkimai LT 212 Cc68
Lenkivci UA 248 Co83
Lennartsfors S 68 Bd62
Lennestadt D 115 Ar78
Lenningen D 125 At83
Lenningen N 57 Au58
Lennoxtown GB 80 Sm69
Leno I 131 Ba90
Lenola I 146 Bg98
Lenora CZ 123 Bh83
Lenovac SRB 263 Ce93
Lenovo BG 274 Ci97
Lens B 155 Ah79
Lens F 112 Af80
Lensahn D 104 Bb72
Lensvik N 38 Au53
Lent F 168 Al88
Lenta I 175 Ar89
Lentellais E 183 Sf96
Lentföhrden D 103 Au73
Lenti H 250 Bo87
Lentiira FIN 45 Cu52
Lentini I 153 Bl106
Lentuankoski FIN 45 Cu52
Lentvaris LT 218 Cl71
Lenungen S 58 Be62
Lenzburg CH 125 Ar85
Lenzen D 110 Bc74
Lenzerheide CH 131 Au87
Lenzkirch D 163 Ar85
Leoben A 129 Bl86
Leobendorf A 238 Bn84
Leogang A 127 Bf86
Léognan F 170 St91
Leominster GB 93 Sp76
León E 184 Si95
Léon F 176 Ss93
Leonberg D 125 At83
Léoncel F 173 Al91
Leondári GR 286 Ce106
Leonding A 128 Bi84
Leonessa I 144 Bf95
Leonforte I 153 Bi106
Leonídio GR 287 Cf106
Leontári GR 283 Cd102
Leontári GR 283 Ce102
Leonfevo RUS 215 Cq65
Léontio GR 283 Cd104
Leopoldov SK 239 Bq84
Leopoldsburg B 156 Al78
Leopoldsdorf im Marchfeld A 129 Bo84
Leopoldshafen, Eggenstein- D 163 Ar82
Leopoldshagen D 220 Bh73
Leopoldshöhe D 115 As76
Leorda RO 248 Cm85
Leordeni RO 265 Cl91
Leordeni, Popești- RO 265 Cn92
Leordina RO 246 Ci85
Leova = Leova MD 257 Cr88
Leova MD 257 Cr88
Leoz E 176 Sr95
Lepaa FIN 63 Ci58
Lepäinen FIN 62 Cf59
Lepänge F 163 Ao85
Lepassaare EST 210 Cp65
Lepe E 203 Sf106
Lepenac MNE 269 Bu94
Lepenac SRB 263 Cc94
Lepenoú GR 282 Cc103
Lepeški BY 218 Cm72
Lépicas LV 212 Cd66
łepin PL 228 Cb77
L'Épine F 162 Ai83
Lepistönmäki FIN 43 Cg54
Leplëüka BY 229 Ch77
Lepna EST 64 Cn62
Lepoglava HR 242 Bn88
Le Pont CH 169 An87
Leporano I 149 Bp100
Leppähammas FIN 53 Ca57
Leppäjärvi FIN 29 Cg43
Leppälä FIN 37 Cr50
Leppälä FIN 55 Cs58
Leppälahti FIN 44 Cp54
Leppälahti FIN 54 Cm56
Leppälahti FIN 55 Ct56
Leppälänkylä FIN 53 Ch55
Leppäluoto FIN 43 Cf53
Leppänäki FIN 53 Ch55
Leppärinne FIN 55 Dc55
Leppäselkä FIN 54 Cn54

Lipova RO 256 Cp 87
Lipovac HR 261 Bt 90
Lipovac SRB 263 Cd 93
Lipová-lázně CZ 232 Bp 80
Lipovăț RO 256 Cq 87
Lipovce SK 240 Cb 82
Lipovec CZ 232 Bo 82
Lipovica SRB 263 Cd 92
Lipovka BY 215 Cq 69
Lipovka RUS 65 Cs 59
Lipovljani HR 135 Bo 90
Lipovo RUS 64 Cr 61
Lipovu RO 264 Ch 92
Lipowa PL 233 Bt 81
Lipowiec PL 226 Bn 77
Lipowiec PL 235 Ch 79
Lippa GR 276 Cb 102
Lippborg D 115 Ar 77
Lippersdorf-Erdmannsdorf D 116 Bd 79
Lippetal D 114 Aq 77
Lippi FIN 45 Ct 53
Lippstadt D 115 Ar 77
Lipsi GR 289 Co 106
Lipsko PL 228 Cd 78
Lipsko PL 235 Cg 79
Liptál CZ 232 Bq 82
Liptingen, Emmingen- D 125 As 85
Liptovská Kokava SK 240 Ca 83
Liptovská Osada SK 240 Bt 83
Liptovská Teplička SK 240 Ca 83
Liptovský Hrádok SK 240 Bu 82
Liptovský Mikuláš SK 240 Bu 82
Lipusz PL 222 Bq 72
Lipůvka CZ 232 Bo 82
Lira E 182 Sb 95
Liré F 165 Ss 86
Lisa RO 255 Ck 89
Lisa RO 265 Cl 93
Lisa SRB 262 Ca 93
Lisac BIH 260 Bq 92
Lisboa P 196 Sb 103
Lisburn GB 88 Sh 71
Liscannor IRL 86 Sb 75
Liscarney IRL 86 Sa 73
Liscarroll IRL 90 Sc 76
Liscia di Vacca I 140 Au 98
Lisciano Niccone I 144 Be 94
Liscoteanca RO 266 Cq 90
Lisdoonvarna IRL 89 Sb 74
Lisec BG 273 Ck 94
Lisec MK 269 Ca 97
Liseleje DK 101 Bd 68
Lišeň CZ 238 Bo 82
Lisewo PL 222 Bs 72
Lisewo PL 222 Ca 76
Lisia Góra PL 234 Cc 80
Lisięcice PL 232 Bq 80
Lisie Jamy PL 235 Cg 80
Lisieux F 159 Aa 82
Lisina SRB 262 Cb 94
Lisino RUS 65 Cu 62
Lisjö S 60 Bn 61
Liskeard GB 97 Sm 80
Liškiava LT 224 Cf 72
L'Isle CH 169 An 87
Lisle F 171 Ab 90
Liseleset N 57 At 59
L'Isle-sur-la-Sorgue F 179 Al 93
l'Isle-sur-le-Doubs F 124 Ao 86
Lisle-sur-Tarn F 178 Ad 93
Lislevatn N 67 Aq 63
Lisma FIN 30 Cl 44
Lismore IRL 90 Se 76
Lisna BY 215 Cr 68
Lisnacree GB 83 Sh 72
Lisnarrick GB 87 Se 72
Lisnaskea GB 87 Sf 72
Lisna Slobidka UA 247 Ck 83
Lisne UA 257 Ct 88
Liśnik Duży PL 235 Ce 79
Lišnja BIH 251 Bq 91
Lišov CZ 237 Bk 82
Lispatrick IRL 90 Sc 77
Lisryan IRL 87 Se 73
Lissatinnig Bridge = Droichead Lios an tSonnaigh IRL 89 Sa 77
Lisse NL 106 Ak 76
Lissett GB 85 Su 72
Lisskogsåsen S 59 Bg 59
Lissy F 161 Af 83
Lissycasey IRL 90 Sb 75
Lista GR 276 Ca 101
Lista S 70 Bn 62
List auf Sylt D 102 Ar 70
Listerby S 73 Bl 68
Lištica = Široki Brijeg BIH 260 Bq 94
Listowel IRL 89 Sb 76
L'Isula = L'Île-Rousse F 181 As 95
Lisvarrinane IRL 90 Sd 76
Liszki PL 233 Bu 80
Liszkowo PL 221 Bp 74
Liszno PL 229 Cg 78
Lit S 40 Bk 54
Lita RO 265 Ck 93
Litakovo BG 272 Ch 95
Litava SK 240 Bt 84
Litcham GB 95 Ab 75
Litene LV 215 Cp 66
Liteni RO 248 Co 85
Lit-et-Mixe F 176 Ss 92
Lith NL 106 Al 77
Lithakiá GR 282 Cb 105
Lithines GR 291 Cn 110
Lithio GR 285 Cm 104
Lithótopos GR 278 Cg 98
Liti GR 277 Cf 99
Litija SLO 134 Bk 88
Litkasenvaara FIN 37 Cu 48
Litke H 240 Bu 84
Litlefjord N 24 Ck 43
Litmaniemi FIN 54 Cr 55
Litohoř CZ 238 Bm 82
Litóhoro GR 277 Cf 100
Litohórou, Limáni GR 277 Cf 100
Litoměřice CZ 123 Bi 79
Litomyšl CZ 232 Bn 81
Litos E 184 Sh 97
Litovcy BY 219 Cq 71
Litovel CZ 232 Bp 81

Litschau, Reinberg- A 237 Bl 83
Litslena S 60 Bp 61
Litsmetsa EST 210 Co 65
Litsnäset S 40 Bk 54
Littau CH 130 Ar 86
Littel D 108 Ar 74
Littenseradeel = Littenseradiel NL 107 Am 74
Littenseradiel NL 107 Am 74
Litterzhofen D 122 Bc 82
Littleborough GB 84 Sq 73
Littleferry GB 75 Sm 65
Littlehampton GB 98 St 79
Little Langdale GB 84 Sq 72
Little Malvern GB 93 Sq 76
Littleport GB 95 Aa 76
Littleton IRL 90 Se 75
Little Walsingham GB 95 Ab 75
Little Waltham GB 95 Aa 77
Little Weighton GB 85 St 73
Littoinen FIN 62 Ce 60
Lituénigo E 186 Sr 97
Litultovice CZ 232 Bq 81
Litva RO 219 Co 72
Litvínov CZ 123 Bh 79
Litynja UA 235 Ch 82
Liu EST 209 Ci 64
Liubavas LT 224 Cg 72
Liučiūnai LT 217 Ch 70
Liudvinavas LT 217 Cg 72
Liukkunen FIN 45 Da 54
Liukonys LT 218 Ck 70
Livada RO 246 Cg 85
Livada RO 253 Cc 88
Livada de Bihor RO 245 Cd 86
Livade HR 134 Bh 90
Livaderó GR 277 Cd 100
Livaderó GR 279 Ci 98
Livádi GR 277 Ce 100
Livádi GR 278 Cg 99
Livádi GR 287 Cj 106
Livádia GR 277 Ce 98
Livádia GR 278 Cg 98
Livádia GR 283 Cf 104
Livádia GR 289 Cp 108
Livadica SRB 262 Bu 93
Livanátes GR 283 Cg 103
Līvāni LV 214 Cn 68
Livari MNE 269 Bt 96
Livarot-Pays-d'Auge F 159 Aa 82
Livârtzi GR 283 Cd 105
Livberze LV 213 Ch 67
Livenskoe RUS 217 Ce 70
Liverá GR 277 Cd 100
Liverdun F 162 An 83
Liverieg = Liffré F 159 Ss 84
Livernon F 171 Ad 91
Liverðô S 68 Bd 63
Liverpool GB 84 Sp 74
Livese = Olivese F 181 At 97
Livet-et-Gavet F 174 Am 90
Livezeni RO 255 Ck 87
Livezi RO 256 Co 88
Livezile RO 256 Co 89
Livezile RO 263 Cf 91
Livia = Levie F 142 At 97
Livigno I 131 Ba 87
Livingston GB 80 So 69
Livin Rebreanu RO 246 Ci 86
Livintai LT 218 Ci 71
Livno BIH 259 Bp 93
Livø DK 100 At 67
Livo FIN 37 Co 49
Livoç i Poshtëm RKS 271 Cc 96
Livold SLO 134 Bk 89
Livollen N 48 Be 58
Livonsaari FIN 62 Cd 59
Livorno I 143 Ba 93
Livorno Ferraris I 175 Ar 90
Livron-sur-Drôme F 173 Ak 91
Livrynci UA 248 Co 84
Liw PL 228 Cd 76
Lixfeld D 115 Ar 79
Lixing-lès-Saint-Avold F 119 Ao 82
Lixnaw IRL 89 Sa 76
Lixoúri GR 282 Ca 104
Lizard Town GB 96 Sk 81
Lizdėni LV 214 Cl 65
Lizespasts LV 215 Co 66
Lizhan AL 270 Ca 97
Lizum A 126 Bc 86
Lizums LV 214 Cn 66
Lizy-sur-Ourcq F 161 Ag 82
Lizzana I 132 Bc 89
Lizzanello I 149 Br 100
Lizzano I 149 Bp 100
Lizzano in Belvedere I 138 Bb 92
Ljachaücy BY 229 Cf 77
Ljady RUS 211 Cs 63
Ljahovo RUS 216 Cr 68
Ljamcevo RUS 211 Ct 63
Ljamony RUS 211 Cq 63
Ljaskelja RUS 55 Db 57
Ljaskovec BG 273 Cm 94
Ljaskovo BG 273 Ci 96
Ljaskovo BG 273 Cf 97
Ljatno BG 266 Cp 93
Ljavonpaľ BY 215 Cq 69
Lješane = Leshan RKS 270 Ca 95
Ljesnica SRB 262 Bt 92
Ljeviśta MNE 262 Bt 95
Ljig SRB 262 Ca 92
Ljøen N 46 Ao 56
Ljørdalen N 49 Bf 58
Ljosland N 66 Ap 63
Ljosnávoll N 48 Bd 55
Ljosno N 56 Ao 56
Ljouwert NL 107 Am 74
Ljubač HR 258 Bl 92
Ljubahišta MK 270 Cb 99
Ljuban' PL 215 Cq 69
Ljubanje SRB 262 Bu 93
Ljubaśivka UA 235 Ch 80
Ljubelja UA 235 Ch 80
Ljuben BG 273 Ck 95
Ljuben Karavelovo BG 266 Cq 94
Ljubenova mahala BG 274 Cm 96
Ljubenovo BG 274 Cm 96
Ljubešćica HR 242 Bn 88
Ljubija BIH 250 Bo 91
Ljubimec BG 274 Cn 96
Ljubimec RUS 211 Cq 63
Ljubinić SRB 262 Ca 91
Ljubinje BIH 269 Br 95

Ljubište = Lupishtë RKS 271 Cc 96
Ljublen BG 265 Cn 93
Ljublino RUS 216 Ca 71
Ljubljana SLO 134 Bk 88
Ljubno ob Savinji SLO 134 Bk 88
Ljubogošta BIH 261 Bs 93
Ljubojno MK 271 Cc 99
Ljuboml' UA 229 Ci 78
Ljubotin MNE 269 Bs 96
Ljubovija SRB 262 Bt 92
Ljubovo HR 259 Bm 91
Ljubuča BIH 260 Br 94
Ljubuški BIH 268 Bq 94
Ljuder S 73 Bl 67
Ljudvinova BY 219 Cq 70
Ljugarn S 71 Bs 66
Ljuljak BG 274 Cm 95
Ljuljakovo BG 267 Cr 93
Ljung S 69 Bg 65
Ljung S 70 Bl 63
Ljungå S 50 Bn 55
Ljungaverk S 50 Bn 55
Ljungby S 72 Bh 67
Ljungbyhed S 72 Bg 68
Ljungbyholm S 73 Bm 67
Ljungdalen S 49 Bf 55
Ljunggården S 69 Bi 62
Ljunghusen S 73 Bf 70
Ljungris S 49 Bf 55
Ljungsarp S 69 Bh 65
Ljungsbro S 70 Bm 63
Ljungskile S 68 Bd 64
Ljupina HR 250 Bp 90
Ljur S 69 Bf 65
Ljuśa BIH 260 Bp 92
Ljusá S 35 Cd 49
Ljusbodarna S 59 Bk 59
Ljuščik RUS 211 Cu 64
Ljusdal S 50 Bn 57
Ljusfallshammar S 70 Bm 63
Ljushult S 69 Bg 65
Ljusliden S 33 Bk 50
Ljusnarsberg S 59 Bk 61
Ljusnäs S 59 Bg 60
Ljusne S 60 Bp 58
Ljusnedal S 49 Bf 55
Ljusterö S 61 Bs 61
Ljustorp S 50 Bp 55
Ljuterå S 34 Bu 49
Ljusvattnet S 42 Ca 51
Ljuta BIH 269 Br 93
Ljuta UA 241 Cf 83
Ljuti Brod BG 272 Ch 94
Ljutomer SLO 250 Bn 87
Ljutovnica SRB 262 Ca 92
Ljutu Dol BG 272 Ch 94
Llaberia E 201 Su 103
Llablani RKS 271 Cc 95
Llacuna, la E 189 Ad 98
Lladó E 189 Af 96
Lladorre E 188 Ac 95
Lladorre E 188 Ac 95
Lladurs E 189 Ad 96
Llagostera E 189 Af 97
Llaguno E 185 So 94
Llamas del Mouro E 183 Sh 94
Llanaber GB 92 Sm 75
Llanaelhaearn GB 92 Sm 75
Llanallgo GB 92 Sm 74
Llanarmon-yn-Ial GB 93 So 74
Llanarth GB 92 Sm 76
Llanarthne GB 92 Sm 76
Llanbadarn Fynydd GB 93 So 76
Llanbadrig GB 88 Sm 74
Llanberis GB 92 Sm 74
Llanbister GB 93 So 76
Llanbrynmair GB 92 Sn 75
Llançà E 178 Ag 96
Llanddeusant GB 92 Sn 77
Llanddewi Velfrey GB 92 Sl 77
Llandefaelog GB 92 Sm 77
Llandegla GB 93 So 74
Llandeilo GB 92 Sm 77
Llandeilo Graban GB 93 So 76
Llandovery GB 92 Sn 76
Llandrindod Wells GB 93 So 76
Llandudno GB 92 Sn 74
Llandwrog GB 92 Sm 74
Llandysul GB 92 Sm 76
Llanegryn GB 92 Sm 75
Llanelidan GB 93 So 74
Llanelli GB 97 Sm 77
Llanerchymedd GB 92 Sm 74
Llanes E 184 Sl 94
Llanfaethlu GB 92 Sl 74
Llanfair Caereinion GB 93 So 75
Llanfairfechan GB 92 Sn 74
Llanfair Talhaiarn GB 84 Sn 74
Llanfair-yn-Neubwll GB 92 Sl 74
Llanfihangel-nant-Melan GB 93 So 76
Llanfyllin GB 93 So 75
Llanfynydd GB 92 Sn 77
Llangadfan GB 93 So 75
Llangefni GB 92 Sm 74
Llangeler GB 92 Sm 76
Llangelynnin GB 92 Sm 75
Llangennech GB 92 Sm 77
Llangernyw GB 92 Sn 74
Llangollen GB 84 So 75
Llangorse GB 93 So 77
Llangranog GB 92 Sm 76
Llangřeu = Langreo E 184 Si 94
Llangunnor GB 92 Sm 77
Llangurig GB 92 Sn 76
Llangwnnadl GB 88 Sl 75
Llangwyfan GB 93 So 74
Llangybi GB 92 Sm 75
Llangynnwr = Llangunnor GB 92 Sm 77
Llanharry GB 97 So 77
Llanidloes GB 92 Sn 76
Llanilar GB 92 Sm 76
Llanmadoc GB 97 Sm 77
Llannefydd GB 84 Sn 74
Llannon GB 92 Sm 76

Llanos de Aridane, Los E 202 Re 123
Llanos de la Concepción E 203 Rm 124
Llanrhaeadr-ym-Mochnant GB 84 So 75
Llanrhystud GB 92 Sm 76
Llanrug GB 92 Sm 74
Llanrwst GB 92 Sn 74
Llansantffraid-ym-Mechain GB 93 So 75
Llansilin GB 84 So 75
Llanstephan GB 92 Sm 77
Llantrisant GB 97 So 77
Llantwit Major GB 93 So 78
Llanubyther GB 92 Sm 76
Llanuwchllyn GB 84 Sn 75
Llanwddyn GB 93 So 75
Llanwrda GB 92 Sn 77
Llanwrtyd Wells GB 92 Sn 76
Llanynghenedl GB 92 Sl 74
Llaposhticë at Epërme RKS 263 Cc 95
Lauro F 189 Af 95
Llaushë RKS 270 Cb 95
Llavorsí E 177 Ac 96
Llechryd GB 92 Sl 76
Lledrod GB 92 Sm 76
Lleida E 195 Ab 97
Llengë AL 270 Ca 99
Llerena E 198 Sh 104
Llés E 177 Ad 96
Llessui E 198 Sh 104
Llimiana E 188 Ab 96
Llinars del Vallès E 189 Ae 97
Liria E 201 St 101
Llithfaen GB 88 Sm 75
Llívia E 178 Ad 96
Llixhë e Pejes RKS 270 Ca 95
Llobera E 188 Ac 97
Llodio E 185 Sp 94
Lloret de Mar E 189 Af 97
Lloret de Vistalegre E 206-207 Af 101
Llosa de Ranes E 201 St 102
Lloseta E 206-207 Af 101
Llovio E 184 Sk 94
Llubí E 207 Ag 101
Lluça E 189 Ae 96
Llucena E 195 Su 100
Llucmajor E 206-207 Af 102
Llugaxhi RKS 271 Cc 96
Llutxent E 201 Su 103
Llwyngwril GB 92 Sm 75
Llynclys GB 84 Sn 75
Llysfaen GB 84 Sn 74
Llyswen GB 93 So 76
Lnáře CZ 230 Bh 82
Lníč S 41 Br 52
Lnděá S 41 Bt 53
Loan E 181 Ar 92
Lôbau D 118 Bk 78
Lobberich D 114 An 78
Lobelo E 183 Se 93
Lôbejün, Wettin- D 116 Bd 77
Lobendava CZ 231 Bi 78
Lobera de Onsella E 176 Ss 96
Lôbergetra N 48 Be 58
Lôberöd S 72 Bh 69
Łobez PL 221 Bm 73
Lôbnitz D 104 Bf 72
Lôbnitz D 117 Be 77
Lobodno PL 233 Bs 79
Lobón E 197 Sg 103
Lobonäs S 50 Bl 57
Loborika HR 258 Bh 91
Loboś BG 271 Cf 95
Lobstädt D 117 Be 78
Lobug D 117 Be 76
Łobżenica PL 221 Bp 74
Locana I 130 Ap 90
Locarn F 157 Ac 84
Locarno CH 131 As 88
Loccum, Rehburg- D 109 At 76
Loch D 122 Bc 81
Lochailort GB 74 Si 67
Lochaline GB 78 Sh 67
Locharbriggs GB 80 Sn 70
Loch Baghasdail = Lochboisdale GB 74 Sf 66
Lochboisdale GB 74 Sf 66
Lochbuie GB 78 Si 68
Lochcarron GB 74 Si 66
Loch Choire Lodge GB 75 Sm 64
Lochdon GB 78 Si 68
Lochearnhead GB 79 Sm 68
Locheilside Station GB 75 Sk 67
Lochem NL 114 An 76
Loches F 166 Ab 86
Loché-sur-Indrois F 166 Ac 86
Loch Garman = Wexford IRL 91 Sh 76
Lochgelly GB 76 So 68
Lochgilphead GB 78 Si 68
Lochgoilhead GB 78 Sk 68
Lochinver GB 75 Sk 64
Lochmaben GB 80 Sn 70
Lochmaddy = Loch Na Madadh GB 74 Sf 65
Lochnevi GB 74 Sf 65
Lochnevi S 70 Bn 65
Lôcknitz D 220 Bi 74

Locksta S 41 Br 53
Lockstädt D 110 Be 74
Lockton GB 85 St 72
Locle, Le CH 130 Ao 86
Locmaria F 157 So 85
Locmaria F 164 So 86
Locmariaquer F 164 Sp 85
Locminé F 158 Sp 85
Loconia I 148 Bm 98
Locorotondo I 149 Bp 99
Locquénolé F 157 Sn 83
Locquirec F 157 Sn 83
Locri I 151 Bn 104
Locronan F 157 Sm 84
Loctudy F 157 Sm 85
Loculi I 140 Au 100
Lôddekôpinge S 72 Bg 69
Lôdderitz D 116 Bd 77
Lôdding N 38 Bc 51
Loddon GB 95 Ac 75
Lodè I 140 Au 99
Loděnice CZ 123 Bi 81
Lôderburg D 116 Bd 77
Lôderup S 73 Bi 70
Lodes F 187 Ab 94
Lodève F 178 Ag 93
Lodi I 131 At 90
Lodi Vecchio I 131 At 90
Lodno GB 233 Bs 82
Lodosa E 186 Sq 96
Lodrone I 132 Bb 89
Lods F 169 An 86
Łodygowice PL 233 Bt 81
Łodziska PL 223 Cc 74
Loeches E 193 So 100
Loenen NL 113 An 76
Lôfallstrand N 56 Am 60
Lofer A 127 Bf 85
Lorenç del Penedès E 189 Ad 98
Lôffingen D 163 Ar 85
Loffstrand S 59 Bg 60
Lôfiskos GR 278 Ce 101
Lôfos GR 278 Ce 100
Lôfsaen S 49 Bk 54
Lofsdal FIN 62 Ce 60
Lofsdalen S 49 Bg 56
Lofta S 70 Bn 65
Lofthammar S 70 Bo 65
Lofthouse GB 84 Sr 72
Lofthus N 28 Bm 45
Lofthus N 56 Ao 60
Lofsbo S 50 Bm 58
Loftus GB 85 St 71
Loga N 66 Ao 64
Logatec SLO 134 Bi 89
Lôgda N 41 Br 52
Lôgdeå S 41 Bs 53
Loges, les F 154 Aa 81
Loggerheads GB 84 Sq 75
Lognvik N 57 Ar 61
Logofteni MD 249 Cs 87
Logogvardi MD 277 Cc 98
Logovo RUS 215 Cq 66
Log pod Mangartom SLO 133 Bh 88
Logreşti RO 264 Ch 91
Logron F 160 Ac 84
Lôgrofio E 186 Sq 96
Logrosán E 198 Sq 102
Lôgstor DK 100 At 67
Lôgten DK 100 At 67
Loguivy F 158 So 83
Lôgumkloster DK 102 As 70
Lognec'h = Locminé F 158 Sp 85
Logvino RUS 216 Ca 71
Lohals DK 101 Bb 70
Lohärad S 61 Bs 61
Lohberg D 236 Bg 82
Lohéac F 158 Sr 85
Lohe-Fôhrden D 103 Au 72
Lohfelden D 115 As 78
Lohijärvi FIN 36 Ci 48
Lohikoski FIN 52 Cs 57
Lohikoski FIN 54 Cs 57
Lohilahti FIN 54 Cs 57
Lohiniva FIN 30 Ck 46
Lohiranta FIN 37 Cs 49
Lohitzun F 176 St 94
Lohja FIN 63 Ch 60
Lohjantaipale FIN 63 Ch 60
Lohlbach D 115 As 78
Lôhlmann D 114 Aq 79
Lohme D 220 Bh 71
Lohmen D 110 Be 73
Lohmen D 117 Bi 79
Lôhnberg D 120 Ar 79
Lohne (Oldenburg) D 108 Ar 75
Lohnsburg am Kobernaußerwald A 236 Bg 84
Loholm S 33 Bp 48
Lohra D 115 As 79
Lohr am Main D 121 Au 81
Lohsa D 118 Bk 78
Lohtaja FIN 43 Ch 52
Lohusalu EST 63 Ci 62
Lohusuu EST 210 Cp 63
Lohvanperä FIN 44 Cn 53
Loiano I 138 Bc 92
Loima FIN 62 Cf 58
Loiré F 165 St 85
Loire-Authion F 165 Su 86
Loireauxence F 165 Ss 86
Loiri I 140 Au 99
Loiron-Ruillé F 159 St 84
Lôiten Brandval F 48 Be 58
Loitz D 105 Bg 73
Loja E 205 Sn 106
Lojanice SRB 262 Bu 91
Lojo = Lohja FIN 63 Ci 60
Lôjt Kirkeby DK 103 At 70
Lok SK 239 Br 84

Lok SRB 252 Ca 90
Loka brunn S 59 Bi 61
Lokalahti FIN 62 Cc 59
Lokavec SLO 134 Bh 89
Lokca SK 233 Bt 82
Loke S 49 Bk 55
Lôken N 58 Bc 60
Lôken N 58 Bc 61
Lôkene S 59 Bg 61
Lokeren B 156 Ah 78
Loket CZ 123 Bf 80
Lokev SLO 134 Bh 89
Lokka FIN 31 Cq 45
Lôkken DK 100 Au 66
Lôkken N 47 Au 54
Lokkipera FIN 43 Cs 53
Lôkkô FIN 43 Ch 54
Lokourna = Saint-Renan F 157 Sl 84
Loksa EST 210 Cm 61
Lôkseботn N 28 Bg 43
Lokva HR 259 Bo 94
Lokve HR 134 Bk 90
Lokve SLO 134 Bh 88
Lokve SRB 253 Cc 90
Lôding N 27 Bk 46
Lôdingen N 27 Bm 44
Lôm CZ 123 Bh 79
Lom N 47 As 57
Lomačynci UA 248 Cp 83
Lomaha RUS 65 Ct 61
Lômala EST 208 Cd 64
Lomas del Mar E 201 St 104
Lômåsen S 40 Bl 53
Lomazy PL 229 Cg 77
Lomba P 190 Sd 98
Lomba P 182 Ps 102
Lomba da Maia P 182 Qk 105
Lombardore I 175 Aq 90
Lombardtown IRL 90 Sc 76
Lombega P 190 Qc 103
Lombez F 177 Ab 94
Lombron F 159 Aa 84
Lomci BG 266 Cn 94
Lomello I 137 As 90
Lômen S 57 As 58
Łomianki PL 228 Cb 76
Lomma S 72 Bg 69
Lommaryd S 69 Bk 65
Lommatzsch D 117 Bg 78
Lommel B 113 Al 78
Lom nad Rimavicou SK 240 Bu 83
Łomnica Zdrój PL 234 Cb 82
Lomnice CZ 232 Bn 82
Lomnice nad Lužnicí CZ 237 Bk 82
Lomnice nad Popelkou CZ 231 Bl 79
Lomonosov RUS 65 Cu 61
Lompolo FIN 30 Ck 44
Lomsjö S 40 Bc 52
Lomsjôkullen S 40 Bo 51
Lomträsk S 35 Cf 48
Lona-Lases I 132 Bc 88
Lônås N 48 Bb 56
Lônâshult S 72 Bk 67
Lonato Pozzolo I 131 As 89
Lonato I 132 Ba 90
Lônborg DK 100 Ar 69
Lonćari BIH 251 Bs 91
Lončarica HR 250 Bp 89
Londa I 138 Bd 93
Londe-les-Maures, La F 180 An 94
Londerzeel B 156 Ai 79
Londinières F 99 Ac 81
London GB 99 Su 77
London Colney GB 94 Su 77
Londorf D 115 As 79
Long S 69 Bf 64
Lone LV 214 Cl 68
Lôrenfallet N 58 Bc 60
Lo-Reninge B 112 Af 79
Lôrenskog N 58 Bb 61
Lorenzago di Cadore I 133 Be 88
Lorenzana E 184 Si 95
Loreo I 139 Be 90
Loreto I 139 Bh 94
Loreto Aprutino I 145 Bh 96
Lorgja N 46 An 55
Lorgues F 180 An 94
Lorient F 157 So 85
Lôriga P 191 Se 100
Lorignac F 170 St 90
Loriguilla E 201 St 101
Lôrinci H 240 Bu 85
Loriol-sur-Drôme F 173 Ak 91
Lormes F 167 Ah 85
Loro Ciuffenna I 138 Bd 93
Loroux-Bottereau, Le F 165 Ss 86
Lorquin F 201 Ss 104
Lôrrach D 163 Aq 86
Lorrez-le-Bocage F 161 Af 84
Lorris F 161 Af 85
Lorsch D 163 As 81
Lôrslev GB 84 Sr 75
Lôrudden N 50 Bq 56
Lorup D 107 Ar 75
Lorvão P 190 Sd 100
Łoś PL 228 Cb 77
Los S 49 Bl 57
Loša BY 218 Cm 71
Los Abrigos E 202 Rg 124
Los Alagbes E 201 St 101
Los Algarbes E 204 Sl 105
Los Arcos E 186 Sq 95
Los Arejos E 206 Ss 106
Los Arenales E 200 Sq 105
Losar de la Vera E 192 Sl 100
Los Arejos E 206 Sr 106
Los Barrancos E 197 Se 102
Los Belmontes E 200 Sq 104
Los Berrazales E 202 Ri 124
Losby N 58 Bc 61
Los Callejos E 184 Sl 94
Los Cañchales E 197 Sg 102
Los Cañadas E 203 Sn 108
Los Cañizares E 193 So 100
Los Castaños E 204 So 106
Los Centenares E 200 Sq 104
Los Cerezos E 195 St 100
Los Clementes E 206 So 107
Los Cocoteros E 203 Ro 122
Loscos E 194 Ss 98

Los Cristianos E 202 Rg124
Los Dolores E 207 Ss105
Lösen S 73 Bm68
Losenstein A 237 Bi85
Los Escoriales E 199 Sn104
Los Estrechos E 206 Sr106
Losevo RUS 65 Ct58
Losevo RUS 65 Cu59
Los Gigantes E 202 Rg124
Los Guadalperales E 198 Si102
Los Guiraos E 206 Sq105
Loshamn N 66 Ao64
Losheim D 119 An80
Losheim am See D 163 Ao81
Łosice PL 229 Cf76
Losicy RUS 211 Cs63
Łosie PL 241 Cc81
Losilla E 194 Ss101
Łosiów PL 221 Bp72
Łosiów PL 221 Bp72
Los Isidros E 201 Ss102
Los Jinetes E 201 Si106
Losk BY 218 Cn72
Los Lobos E 206 Sr106
Los Maldonados E 207 Ss105
Los Millares E 206 Sp107
Los Molares E 204 Si106
Los Morones E 205 Sn104
Los Navalucillos E 199 Sl101
Los Naveros E 204 Sn108
Los Nietos E 207 St105
Løsning DK 100 Ak69
Los Ojuelos E 204 Sk106
Losomäki FIN 54 Cs54
Łososina Dolna PL 234 Cd81
Łososnica PL 220 Bl73
Losovaara FIN 44 Cr51
Los Piedros E 205 Sl106
Los Rábanos E 194 Sq97
Los Rosales E 204 Si105
Los Ruices E 201 Ss102
Lossa D 116 Bc78
Lossatal D 117 Bf78
Loßburg D 125 Ar84
Losse F 176 Su92
Losser NL 108 Ap76
Lossiemouth GB 75 So65
Lößnitz D 123 Bf79
Los Tablones E 205 So107
Lostallo CH 131 At88
Loštice CZ 232 Bo81
Lostojancy BY 218 Cn72
Los Tonosas E 206 Sq105
Lostwithiel GB 96 Sl80
Los Villares E 205 Sm106
Los Villares E 205 Sn105
Los Yesos E 206 Sq106
Löt S 73 Bo67
Lote N 46 An57
Løten N 58 Bc59
Lothiers F 167 Ad87
Lothmore GB 75 Sn64
Lotlax FIN 52 Ce54
Løtoft N 66 An64
Lotorp S 70 Bm63
Lotovicy RUS 115 Cs67
Lotte D 108 Aq76
Lottefors S 50 Bn58
Löttorp S 73 Bo66
Lottum NL 113 An78
Lotyń PL 221 Bo73
Lotzorai I 141 Au101
Louailles F 165 Su85
Louan-Villegruis-Fontaine F
161 Ag83
Louargat F 157 So83
Loubajac F 176 Su94
Loubaresse F 173 Ai91
Loubieng F 187 St94
Loubillé F 170 Su88
Louchats F 170 St91
Loučím CZ 230 Bg82
Loučka CZ 239 Bg82
Loučná CZ 117 Bf80
Loučná nad Desnou CZ 232 Bp80
Loudéac F 158 Sp84
Loudenvielle F 177 Aa95
Loudes F 172 Ah90
Loudiég = Loudéac F 158 Sp84
Loudrefing F 119 Ao83
Loudun F 166 Aa86
Loué F 159 Su85
Loue FIN 36 Ck48
Louejärvi FIN 36 Cl48
Louens F 170 St91
Louerre F 165 Su86
Loughanavally IRL 87 Se74
Loughborough GB 94 Ss75
Loughbrickland GB 87 Sh72
Loughglinn IRL 82 Sc73
Loughrea IRL 90 Sc74
Loughton GB 99 Aa77
Lougratte F 171 Ab91
Louha GR 282 Cb105
Louhala FIN 37 Cu48
Louhans F 168 Al87
Louhioja FIN 55 Da55
Louhos FIN 53 Cb57
Louisburgh IRL 86 Sa73
Loukás GR 286 Ce105
Loukee FIN 54 Cp57
Loukinainen FIN 62 Ce60
Loukissia GR 284 Cg104
Loukolampi FIN 54 Cp56
Loukonou CZ 231 Bl80
Loukunvaara FIN 55 Da56
Loukusa FIN 37 Cq49
Louky CZ 233 Bs81
Loulans-Verchamp F 169 An86
Loulay F 170 St88
Loulé P 202 Sd106
Loúnakäula EST 209 Cd61
Louňovice pod Blaníkem CZ
231 Bk81
Louny CZ 230 Bh80
Louonmäki FIN 52 Ci57
Loupe, La F 160 Ac84
Loupiac F 171 Ae91
Louppy-sur-Loison F 156 Al82
Lourdes F 187 Su94
Lourdios-Ichere F 187 St94
Lourdoueix-Saint-Michel F
166 Ad88

Lourenzá (San Tomé) E 183 Sf94
Loures P 196 Sb103
Louriçal P 190 Sc100
Lourinhã P 196 Sb102
Louro E 182 Sb95
Lourosa GR 282 Cb102
Lourosa P 190 Sc99
Loury F 160 Ae84
Lousa P 191 Sf101
Lousa P 196 Sb103
Lousa P 190 Sd100
Lousiká GR 282 Cd104
Louth GB 85 Su74
Louth IRL 88 Sg73
Loutrá GR 278 Ch101
Loutrá GR 282 Cc103
Loutrá GR 285 Co102
Loutrá GR 286 Cd105
Loutrá GR 288 Ci106
Loutrá Edipsoú GR 283 Cg103
Loutrá Eleftherón GR 278 Ci99
Loutráki GR 282 Cc103
Loutráki GR 284 Cn102
Loutráki GR 287 Cf105
Loutrá Killínis GR 282 Cc105
Loutrá Smokóvou GR 283 Cd102
Loutrá Thérmis GR 278 Cg99
Loutró GR 290 Ci110
Loutrós GR 278 Cj99
Loutrós GR 280 Cn99
Loútsa = Artemis GR 284 Ci105
Louvain = Leuven B 156 Ak79
Louvain-la-Neuve, Ottignies- B
156 Ak79
Louvie-Juzon F 187 Su94
Louvière, La B 113 Ai80
Louviers F 160 Ac82
Louvigné-de-Bais F 159 Ss84
Louvigné-an-Dezerzh =
Louvigné-du-Désert F 159 Ss84
Louvois F 161 Ai82
Louvroil F 156 Ah80
Lövånger S 42 Cc52
Lovas HR 251 Bt90
Lövås N 58 Au62
Lovasberény H 243 Sb86
Lövåsen S 40 Bn54
Lövåsen S 48 Be56
Lövåsen S 59 Bg61
Lövåsen S 60 Bl61
Lövåsen S 60 Bm60
Lövászi H 250 Bo87
Lovászpatona H 243 Bq86
Lövberg S 40 Bk50
Lövberga S 40 Bm53
Lövberget S 59 Bk60
Lovčanci BG 266 Cb93
Lovcavičy BY 219 Cp72
Love DK 104 At70
Loveč BG 273 Ck94
Lovec BG 273 Cm96
Lovec BG 275 Co94
Level DK 100 At67
Lovelhe P 182 Sc97
Lövenich D 114 Ao79
Lovere I 131 Ba89
Lövestad S 105 Bh69
Løvika N 26 Bm43
Lovikka S 29 Cf46
Lovinac HR 259 Bm92
Lovinobaňa SK 240 Bu84
Lovisa FIN 64 Cn60
Loviště HR 268 Bp94
Lovlia N 58 Ba60
Lövliden S 40 Bo54
Lovlund N 48 Au58
Lovna chyża BG 273 Ck97
Lövnäs S 34 Bq48
Lövnäs S 40 Bm51
Lövnäs S 49 Bg58
Lövnäset S 41 Bp53
Lövnäsvallen S 49 Bh57
Lovni Dol BG 274 Cl95
Lövö H 242 Bo85
Lovosice CZ 121 Bj79
Lovraeid N 56 An62
Lovran HR 258 Bh90
Lovreč HR 258 Bh90
Lovreć HR 260 Bq94
Lovrenc na Pohorju SLO 135 Bl87
Lovring DK 100 At68
Lovrup DK 102 As70
Lövsjö S 40 Bl51
Lövsjön S 40 Bk53
Lövsjön S 59 Bk60
Lövstabruk S 61 Bq60
Lövstalöt S 60 Bq61
Lövtjärn S 60 Bn58
Lovund N 32 Be48
Lövvik S 51 Br55
Low Brunton GB 81 Sq70
Łowce PL 225 Cd77
Lowdham GB 85 Sr69
Łowcza PL 229 Cg78
Łowicz PL 228 Bu76
Łowicz Wałecki PL 221 Bn74
Löwitz D 111 Bh73
Łowyń PL 220 Bm74
Loxstedt D 108 As74
Loyat F 158 Sq85
Loyettes F 173 Al89
Løyning N 57 Ap62
Løyning N 66 An64
Löytänä FIN 43 Cm54
Löytö FIN 54 Cp57
Löytökylä FIN 36 Cn50
Löytövaara FIN 37 Cr49

Löytty FIN 64 Co59
Löytynmäki FIN 44 Co54
Lož SLO 134 Bi89
Loza CZ 230 Bg81
Lozarevo BG 275 Co95
Łozarzewo PL 222 Bp72
Lozen B 156 Am78
Lozen BG 272 Cg95
Lozen BG 274 Cn97
Lozenec BG 266 Cq93
Lozenec BG 275 Co93
Lozenec BG 275 Cq96
Lozhan AL 276 Ca99
Łozice SK 241 Cd83
Lozna RO 246 Cg86
Loznica BG 265 Cl93
Loznica BG 266 Co94
Loznica BG 266 Cq93
Loznica SRB 262 Bt91
Loznica SRB 262 Ca93
Lozorno SK 129 Bp84
Lozovac HR 259 Bm93
Lozovik SRB 263 Cc92
Lozovik SRB 263 Cc93
Lozoya E 193 Sn99
Lozoyuela E 193 Sn99
Lozza di Cadore I 133 Be88
Luanco E 184 Si93
Luant F 166 Ad87
Luaras AL 276 Cb100
Luarca E 183 Sg93
Luart, Le F 160 Aa84
Łubaczów PL 235 Cg80
Lubań PL 225 Bl78
Lubana LV 215 Co67
Lubanów PL 228 Br76
Lubartów PL 229 Cf78
Łubasz PL 226 Bo75
Lubawa PL 222 Bu73
Lubawka PL 231 Bn79
Lübbecke D 108 As76
Lubbeek B 113 Ak79
Lübbenwalde D 118 Bh79
Lübbenau (Spreewald) D 118 Bh77
Lübberstedt D 108 As74
Lübbon F 176 Su92
Lübbow D 109 Bc75
Lübeck D 108 Bb73
Łubiana PL 222 Bq74
Łubianka PL 222 Bq71
Łubianka PL 222 Br74
Lubiatowo PL 222 Bq71
Lubiąż PL 226 Bm78
Lubichowo PL 222 Br73
Łubiec PL 228 Cb76
Lubiecin PL 226 Bm77
Łubięcin PL 226 Bn77
Lubień PL 111 Bk76
Lubień PL 227 Bu78
Lubień PL 229 Cg77
Lubień PL 234 Bu81
Lubieniów PL 221 Bm74
Lubień Kujawski PL 227 Bt76
Lubieszyn PL 111 Bi74
Lubiewo PL 222 Br74
Lubij = Löbau D 118 Bk78
Lubina SK 239 Bq83
Lubine F 124 Ba84
Łubin Kościelny PL 229 Cg75
Lubiszyn PL 111 Bk75
Lubla PL 234 Cd81
Lublewo Gdańskie PL 222 Br72
Lublin PL 229 Cf78
Lublinec PL 235 Cg80
Lublinec PL 233 Bs79
Łubmin D 111 Bh73
Łubnica MNE 262 Bu95
Lubnica SRB 263 Ce93
Łubnice PL 227 Br78
Łubnice PL 234 Cc80
Łubnice PL 225 Bl75
Lubniewice PL 225 Bl75
Lubnjow = Lübbenau (Spreewald) D
118 Bh77
Łubno PL 221 Bp72
Lubo CZ 129 Bh87
Lubochnia PL 227 Ca77
Lubojna PL 233 Bt79
Lubomierz PL 231 Bm78
Lubomierz PL 240 Ca81
Lubomino PL 216 Ca72
Luboń PL 226 Bo76
Luboradz PL 232 Bn78
Luborzyca PL 233 Bu79
Ľuboreč SK 239 Bu84
Luborzyce PL 233 Ca80
Luboszyce PL 232 Bn79
Ľubotín SK 240 Cb82
Lubotyń PL 227 Br76
Lubów D 104 Bd73
Łubowidz PL 222 Bq71
Łubowidz PL 222 Bu74
Łubowo PL 221 Bn73
Łubowo PL 226 Bo74
Łubraniec PL 227 Bs75
Łubrza PL 226 Bl76
Lubrza PL 232 Bq80
Lubsko PL 118 Bk76
Łubsza PL 232 Bq79
Lubstów D 109 Bc74
Łubuczewo PL 221 Bp71
Lubwa CZ 129 Bp78
Łubz D 110 Be74
Lubzina PL 234 Cd80
Luc F 172 Ah91
Luc, Le F 180 An94

Lucainena de las Torres E
206 Sq106
Lucan IRL 87 Sh74
Lučane SRB 271 Cd96
Lučani SRB 262 Ca93
Lúcar E 206 Sq106
Lucaret RO 245 Cc90
Luçay-le-Mâle F 166 Ac86
Lucca I 138 Bb90
Lucé F 160 Ac84
Luče SLO 134 Bk88
Lucelle CH 124 Ap86
Lucena E 205 Sm106
Lucena del Cid = Llucena E
195 Su100
Lucena del Puerto E 203 Sg106
Lucenay-lès-Aix F 167 Ag87
Lucenay-l'Évêque F 168 Ai86
Luc-en-Diois F 173 Al91
Lučenec SK 240 Bu84
Luceni E 186 Ss97
Lucens CH 130 Ao87
Lucéram F 180 Ao93
Lucerne = Luzern CH 130 Ar86
Lucey F 174 Am89
Luchapt F 166 Ab88
Luché-Pringé F 165 Aa85
Lucheux F 155 Ae80
Lüchow (Wendland) D 109 Bc75
Luchsingen CH 131 At87
Luchy F 160 Ae81
Lucia E 266 Co92
Luciana E 199 Sm103
Lučica SRB 263 Cc91
Lučice CZ 230 Bg82
Lucień PL 227 Bt76
Lucienti RO 265 Cl91
Lucignano I 144 Bd94
Lucignano d'Arbia I 144 Bc94
Lucillos E 192 Sl101
Lučine SLO 134 Bi88
Luciu RO 266 Cp91
Lucka D 117 Be78
Lückau D 118 Bh77
Luckenwalde D 117 Bg76
Luckau D 118 Bh77
Lucklum D 116 Bb76
Luck-Mosarski BY 219 Cp70
Lückstedt D 110 Bd75
Lúčky SK 239 Bt82
Lucmau F 170 Su92
Luco dei Marsi I 145 Bg97
Lucon F 165 Ss89
Lucq-de-Béarn F 187 St94
Lucs-sur-Boulogne, Les F
165 Ss87
Ludanice SK 239 Br84
Ludborough GB 85 Su74
Ludbreg HR 135 Bo88
Ludden S 70 Bo66
Lude, Le F 165 Aa85
Lüdenhausen D 115 At81
Lüdenscheid D 114 Aq78
Lüdenralp CH 130 Aq86
Lüderdorf D 110 Bd75
Lüderode, Weißenborn- D
116 Ba77
Lüdersdorf D 104 Bb73
Ludeşti RO 265 Cl91
Ludford GB 85 Su74
Ludgershall GB 98 Sr78
Ludgierzowice PL 226 Bp78
Ludgo S 70 Bp63
Ludiente E 195 Su100
Lüdinghausen D 115 Aq78
Lüdingworth D 108 As73
Ludkovice CZ 239 Bq82
Ludlow GB 93 Sp76
Ludogorci BG 266 Co93
Ludon-Médoc F 170 St91
Ludorf D 110 Bf74
Ludos RO 264 Cj84
Ludres F 162 An83
Luduş RO 254 Cb86
Ludvigsborg S 72 Bh69
Ludvika S 59 Bl60
Ludwigsau D 116 At83
Ludwigsburg D 121 At83
Ludwigsdorf D 111 Bf76
Ludwigshafen, Bodman- D
125 At85
Ludwigshafen am Rhein D
163 Ar82
Ludwigslust D 110 Bd74
Ludwigsstadt D 116 Bc80
Ludwinów PL 229 Cg78
Ludyn UA 235 Ci79
Ludza LV 215 Cq67
Ludźmierz PL 234 Bu82
Lüe F 170 St92
Luesen = Luson I 132 Bd87
Luesia E 176 Ss96
Luesma E 194 Ss98
Lueta RO 255 Cl88
Lug HR 251 Bs89
Luga RUS 211 Cu63
Lugagnano Val d'Arda I 137 Au91
Lugán E 184 Sk95
Lugano CH 135 Aq89
Lugasu de Jos RO 245 Ce86
Lugau/Erzgebirge D 117 Bf79
Lugaži LV 210 Cm65
Lügde D 115 At77
Lüge D 110 Bc75
Luge MNE 270 Bu95
Luglon F 176 St92
Lugnano in Teverina I 144 Be91
Lugnås S 69 Bh63
Lugnvik S 51 Bq55
Lugny F 168 Ak88
Lugo I 138 Bb92
Lugo de Llerena E 184 Si94
Lugo di Vicenza I 132 Bd89
Lugoj RO 253 Cd89

Lugones E 184 Si94
Lugos F 170 St92
Lugros E 205 So106
Lugton GB 78 Sl69
Lugugnana I 133 Bf89
Luhalahti FIN 53 Cd57
Luhanka FIN 53 Cm57
Luhe-Wildenau D 236 Be81
Luhier, Le F 169 Ao86
Luhtapohja FIN 55 Db55
Luhtikylä FIN 63 Cl59
Luhy UA 249 Ct84
Luidja EST 208 Cd63
Luige EST 209 Ca62
Luik' = Liège B 156 Am79
Luikonlahti FIN 54 Cs55
Luiña E 184 Sh93
Luino I 131 As88
Luíntra (Nogueira de Ramuín) E
183 Se94
Luiro FIN 31 Cq46
Luisant F 160 Ac84
Luisiana, La E 204 Sk105
Luiso FIN 31 Cr45
Lújar E 205 So107
Luka BIH 260 Br94
Luka BIH 261 Bs91
Luka CZ 230 Bg80
Luka HR 258 Bl93
Luka SRB 263 Ce92
Luka nad Jihlavou CZ 231 Bm82
Lukanj SRB 263 Cf94
Lukanpuro FIN 45 Ct53
Łukaszów PL 226 Bm78
Lukavac BIH 261 Bs91
Lukavac BIH 269 Br94
Lukavec CZ 237 Bk81
Lukavec HR 250 Bm89
Lukavica BIH 261 Bs91
Łukawiec PL 235 Cg80
Łukawiec PL 234 Cc81
Luke BIH 269 Bt93
Luke SRB 262 Ca93
Lukićevo SRB 252 Cb90
Lukinić-Brdo HR 250 Bm89
Luk'janavičy BY 219 Cp71
Łukom PL 226 Bq76
Łukomie PL 222 Bu75
Lukomo RUS 211 Da65
Lukovica SRB 263 Cc92
Lukovica pri Domžalah SLO
134 Bk88
Lukovit BG 273 Ci94
Lukovo BG 272 Cg95
Lukovo HR 258 Bk91
Lukovo MK 270 Cb98
Lukovo MNE 269 Bt95
Lukovo SRB 263 Cc94
Lukovo SRB 263 Cd93
Lukovo Šugarje HR 258 Bl92
Lukovýça UA 247 Cn84
Łuków PL 229 Ce77
Łukowa PL 235 Ci79
Luksefjell N 57 Au62
Lukšiai LT 217 Cg71
Lukštai LT 214 Cm68
Łukta PL 223 Ca73
Lula I 140 At100
Luleå S 35 Ce49
Lüleburgaz TR 280 Cp98
Lüllemäe EST 210 Cn65
Lüllington GB 94 Sr75
Lūmanda EST 208 Ce64
Lumardhë AL 270 Bu96
Lumasi AL 276 Ca99
Lumbarda HR 268 Bp95
Lumbier = Irunberri E 176 Ss95
Lumbrales E 191 Sg99
Lumbres F 112 Ae79
Lumeau F 160 Ad84
Lumes F 156 Ak81
Lumijoki FIN 43 Cl51
Lumimetsä FIN 43 Cl52
Lumio F 181 As95
Lumivaara RUS 55 Da58
Lummelunda S 71 Br65
Lummen B 113 Al79
Lumnås S 50 Bo57
Lumparland AX 61 Ca60
Lumpénai LT 217 Ce70
Lumpiaque E 194 Ss97
Lumsheden S 60 Bn59
Lun HR 258 Bk91
Luna E 187 St96
Luna RO 254 Cb87
Lunamatrona I 141 As101
Lunan GB 76 Sp67
Lunano I 139 Be93
Lunas F 170 Aa91
Lunas S 178 Ag93
Lunay F 166 Ab85
Lunca RO 245 Ce87
Lunca RO 246 Ch87
Lunca RO 248 Cp85
Lunca RO 254 Cb85
Lunca RO 265 Ck93
Lunca Banului RO 256 Cr87
Lunca Bradului RO 247 Cl87
Lunca Cernii de Jos RO 253 Cf89
Lunca Corbului RO 265 Ck91
Lunca de Jos RO 255 Cm87
Lunca de Sus RO 255 Cm87
Lunca Ilvei RO 247 Ck86
Lunca Muresului RO 254 Ch88
Lunca Visagului RO 246 Cf87
Luncaviţa RO 253 Cg90
Luncaviţa RO 257 Cr90
Lunciou de Jos RO 254 Cf88
Lund DK 100 Au69
Lund DK 104 Be70
Lund N 39 Bd51
Lund N 39 Bd53
Lund S 68 Be62
Lund S 72 Bg69
Lunda S 61 Br61
Lundamo N 48 Ba54
Lundbäck S 42 Ca50
Lundbjörken S 59 Bk59
Lundby DK 100 At69
Lundby DK 104 Bd70
Lundby S 58 Bc60
Lundby DK 100 Ar69
Lunde N 28 Bs43
Lunde N 46 Ao57
Lunde N 56 Am60
Lunde N 66 Ao63
Lunde N 67 At62
Lundeborg DK 103 Bb70
Lundebyvollen N 58 Be59
Lunden D 103 At72
Lunden S 58 Be61
Lundenes N 27 Bo43
Lunder N 58 Bb62
Lunderseter N 58 Be60
Lunderskov DK 103 At70
Lundkälen S 40 Bk54
Lundsberg S 59 Bi62
Lundsbrunn S 69 Bg64
Lunds by S 70 Bn65
Lundseter N 56 Al61
Lundseter N 57 Au58
Lundsjön S 40 Bk53
Lundtoft DK 103 At71
Lundum DK 100 Au69
Lüneburg D 109 Ba74
Lunel F 179 Aj93
Lünen D 114 Aq77
Luneng N 22 Bf42
Luneray F 99 Ab81
Lunestedt D 108 As74
Lunéville F 124 An83
Lungani RO 248 Cp86
Lunger S 70 Bm62
Lungeşti RO 264 Ci91
Lungre S 40 Bk54
Lungro I 148 Bn101
Lungsjön S 40 Bn54
Lungsund S 59 Bi61
Lunguleţu RO 265 Cm91
Luni RO 217 Cp69
Lunino RUS 217 Ce71
Lunkkaus FIN 31 Cq46
Lunna BY 224 Ci74
Lunnäset S 49 Bg54
Lunndörrsstugorna S 49 Bg54
Lünne D 108 Ap74
Lunneborg N 22 Bs42
Lunner/Roa N 58 Bb60
Lunschania CH 131 At87
Lunteren NL 113 Am76
Lüntorf D 115 At77
Lunz am See A 237 Bl85
Lunzenau D 230 Bf79
Luode FIN 53 Ch57
Luoftjok N 25 Cr40
Luogosanto I 140 At98
Luohua FIN 43 Cl51
Luokė LT 213 Cf69
Luokkala FIN 44 Cr50
Luoma-aho FIN 53 Ch54
Luomankylä FIN 52 Ce56
Luonaala FIN 52 Cd55
Luopa FIN 52 Cf55
Luopajärvi FIN 52 Cf55
Luopioinen FIN 53 Ck58
Luostanlinna FIN 45 Cs54
Luosto FIN 30 Co46
Luoto = Larsmo FIN 43 Cf53
Luotojärvi FIN 55 Ct56
Luotola FIN 64 Cq59
Luotolahti FIN 54 Cs58
Luovankylä FIN 52 Cd55
Lupac RO 253 Cd90
Lupara I 147 Bm98
Lupe i Poshtëm RKS 271 Cc95
Lupeni RO 254 Cg90
Lupeni RO 255 Cl88
Lupeşti RO 255 Ce88
Lupiac F 177 Aa93
Lupiana E 193 Sn99
Łupice PL 226 Bn77
Lupiñén E 187 St96
Lupishtë RKS 271 Cc96
Laplanté F 160 Ac84
Lupogav HR 134 Bi90
Lupoglav HR 135 Bn89
Luppa D 117 Bf78
Luppoperä FIN 44 Cp50
Lupşa RO 254 Cg88
Lupşanu RO 266 Co92
Luque E 205 Sm105
Luquín E 186 Sq95
Lur S 68 Bc63
Luras I 140 At99
Lurcy-Lévis F 167 Af87
Lure F 124 An85
Luré F 181 At95
Lürey F 167 Ah87
Luzy F 168 Ai88
Luzzara I 138 Bb91
Luzzi I 151 Bn102
L'viv UA 235 Ci81
L'vov = L'viv UA 235 Ci81
Lwówek PL 226 Bn76
Lwówek Śląski PL 225 Bm78
Lybeck S 60 Bo61
Lyberget S 59 Bh59
Lybster GB 75 So64
Lycevči BY 219 Co71
Lychen D 220 Bg74
Lycke S 68 Bd65
Lycksele S 41 Bs54
Lydd GB 99 Ab79
Lydford GB 97 Sm79
Lydham GB 93 Sp76
Lydney GB 93 Sp77
Lydum DK 100 Ar69
Lye S 71 Bs66
Lyefjell N 66 Am63
Lygna N 58 Bb60
Lygre N 56 Am60
Lygumai LT 213 Ch68
Lykantó FIN 45 Cs52
Lykintö FIN 45 Cs52
Lyly FIN 53 Ci57
Lylykylä FIN 44 Cr51
Lyman UA 257 Cr90
Lymans'ke UA 257 Cr89
Lymans'ke UA 257 Co90
Lyme Regis GB 97 Sp79
Lymington GB 98 Sr79
Lymm GB 84 Sq74

Luszczów Pierwszy PL 229 Cf78
Łuszowice PL 233 Bt80
Luszowice PL 234 Cc80
Lutago I 132 Bd87
Lütau D 109 Bb74
Lutcza PL 234 Cd81
Lütetsburg D 107 Ap73
Luthenay-Uxeloup F 167 Ag87
Luthern CH 130 Aq86
Lutherstadt Eisleben D 116 Bd77
Lutherstadt Wittenberg D 117 Bf77
Lutín CZ 238 Bp81
Lutiše SK 240 Bs82
Lütjenburg D 103 Bb72
Lutol Suchy PL 225 Bm76
Lutomia Dolna PL 232 Bo79
Lutomiersk PL 227 Bt76
Luton GB 99 Su77
Lutová CZ 237 Bk83
Lütow D 105 Bh72
Lutowiska PL 235 Cf82
Lutrini LV 213 Ce67
Lutry DK 169 Ao87
Lutry PL 216 Cb72
Lutta FIN 62 Cd58
Luttach = Lutago I 132 Bd87
Lütte D 117 Bf76
Lutter am Barenberge D 116 Ba77
Lutterbach F 124 Ap85
Lutterberg D 115 Au78
Lutterworth GB 94 Ss76
Lüttich = Liège B 156 Am79
Luttra S 69 Bh64
Lututów PL 227 Br78
Luty = Lauta D 117 Bi78
Lützel D 115 Ar79
Lützelbach D 121 At81
Lützelbourg F 124 Ap83
Lützen D 117 Be78
Lutzerath D 119 Ap80
Lutzingen D 126 Bb83
Lützkampen D 119 An80
Lützow D 109 Bc73
Luuea Mureşului RO 254 Ch88
Luukkola FIN 54 Cr58
Luukkonen FIN 54 Cr57
Luumäen kirkonkylä FIN 64 Cq59
Luumäki FIN 64 Cq59
Luopojoki FIN 44 Co53
Luupuvesi FIN 44 Co53
Luusika EST 210 Co63
Luusniemi FIN 54 Cr57
Luusua FIN 37 Cp48
Luutalahti FIN 55 Db56
Lüva EST 209 Cg63
Luvia FIN 52 Cd58
Luvos S 34 Bs47
Lux F 168 Al86
Luxaondo = Luyando E 185 Sp94
Luxé F 170 Aa89
Luxembourg = Lëtzebuerg L
162 An81
Luxemburg = Lëtzebuerg L
162 An81
Luxeuil-les-Bains F 124 An85
Luxey F 170 St92
Luyando E 185 Sp94
Luynes F 166 Ab86
Luz P 197 Sf104
Luz P 202 Sc106
Luz P 190 Qe102
Luz = Luz de Tavira P 203 Se106
Luzaga E 194 Sq99
Lužajka RUS 65 Cr59
Lužani HR 260 Bq90
Lužanka UA 257 Cr88
Lužany UA 247 Cn84
Lazarches F 160 Ae82
Luz de Tavira P 203 Se106
Luže CZ 231 Bn81
Lužec F 171 Ac92
Lužec nad Vltavou CZ 231 Bi80
Luzenac F 177 Ac95
Lzeret F 166 Ac87
Luzern CH 130 Ar86
Luzianes P 202 Sd105
Lužica RUS 211 Cs63
Luzillé F 166 Ac86
Luzi i Madh AL 276 Bu98
Luzino PL 222 Br71
Lužki BY 219 Cq70
Lužki RUS 65 Ct60
Lužki RUS 216 Cq72
Lûžna LV 212 Cd65
łužna PL 234 Cc81
Luz-Saint-Sauveur F 187 Su95
Lyndby DK 103 Bb70
Lynderupgård DK 100 Au69
Lyne GB 81 Sn68
Lyness GB 75 Sn63
Lyngby DK 100 Au66
Lyngdal N 56 An63
Lyngdal N 57 At62
Lynge DK 103 Bc70
Lyngså DK 101 Bb66
Lyngsa DK 101 Bb66
Lyngseidet N 23 Ca43
Lyngsnes N 32 Bb50
Lyngså DK 101 Bb66
Lynmouth GB 97 Sn78
Lynton GB 97 Sn78
Lyø By DK 102 Ba71
Lyons-la-Forêt F 160 Ac81

Lyndby DK 101 Bd69
Lyndhurst GB 98 Sr79
Lyne DK 100 Ar69
Lyneham GB 98 Sr77
Lyness GB 77 So63
Lynevščina RUS 211 Cg63
Lyngby DK 100 Ar67
Lyngdal N 57 Au61
Lyngdal N 66 Ap64
Lynge DK 101 Be69
Lynge Eskilstrup DK 104 Bd70
Lyngerup DK 101 Bd69
Lyngmo N 46 Ap58
Lyngs DK 100 Ar67
Lyngså DK 101 Bb66
Lyngseidet N 22 Ca41
Lyngvoll N 46 Ao56
Łyniew PL 229 Cg77
Lynmouth GB 97 Sn78
Lynton GB 97 Sn78
Lyntupy BY 218 Cn70
Lyø DK 103 Ba70
Lyökki FIN 62 Cc59
Lyon F 173 Ak89
Lyonshall GB 93 Sp76
Lyons-la-Forêt F 160 Ac82
Łypča UA 246 Cg84
Lypnyky UA 235 Ci81
Lypovany UA 247 Cl84
Lyrestad S 69 Bi63
Łysa Góra PL 234 Cb81
Lysaker N 58 Bb61
Łysaków PL 234 Ca79
Lysá nad Dunajcom CZ 234 Ca82
Lysá nad Labem CZ 231 Bk80
Łysa Polana PL 234 Ca82
Lyščycy BY 229 Ch76
Łyse PL 223 Cd74
Lyse S 68 Bc64
Lysebotn N 66 Ao62
Lysekil S 68 Bc64
Lysestolene N 66 Ao62
Lysgård DK 100 At68
Lys-Haut-Layon F 165 Su86
Łysiny PL 226 Bn77
Lysice CZ 232 Bo82
Lysi pod Makytou SK 239 Br82
Lysjatyči UA 235 Ch82
Lyski PL 233 Br80
Lyski UA 257 Cu90
Lysnes N 22 Bq42
Łysomice PL 222 Bs74
Lysøysund N 38 Au53
Lyss CH 130 Ab86
Lyssås S 58 Be61
Lysthaugen N 39 Bd53
Lystrup DK 100 Ba68
Lysvik S 59 Bg60
Lysýcovo UA 246 Cg84
Łyszkowice PL 228 Bu77
Lytham GB 84 Sg73
Lytham Saint Anne's GB 84 So73
Lyttylä FIN 52 Cd57
Lyxaberg S 41 Br50

M

Maakeski FIN 53 Cl58
Maakylä FIN 63 Ck59
Maalahti = Malax FIN 52 Cd55
Maalisma FIN 36 Cm50
Maam Cross = An Teach Dóite IRL 86 Sa74
Maaninka FIN 54 Cp54
Maaninkavaara FIN 37 Cr48
Maanselkä FIN 44 Cr53
Maarala FIN 54 Cq57
Maaralanperä FIN 44 Cn53
Maardu EST 63 Cl62
Maarheeze NL 113 Am78
Maaria FIN 62 Ce59
Maarianhamina = Mariehamn AX 61 Bu60
Maarianvaara FIN 55 Cs55
Maaritsa EST 210 Co64
Maarja EST 210 Co63
Maarn NL 113 Al76
Maarssen NL 113 Al76
Maasbracht NL 114 Am78
Maasbree NL 113 An78
Maasbüll D 103 Au71
Maaseik B 156 Am78
Maaselkä FIN 45 Cu52
Maaselkä FIN 54 Cp56
Maasmechelen B 156 Am79
Maassluis NL 106 Ai77
Maastricht NL 156 Am79
Määttälä FIN 43 Ci53
Määttälänvaara FIN 37 Cu48
Maavehmaa FIN 63 Cl59
Maavesi FIN 54 Cq56
Maavuskylä FIN 54 Cq56
Måbjerg DK 100 As68
Mablethorpe and Sutton GB 85 Aa74
Mably F 167 Ai88
Macael E 206 Sq106
Maçanet de Cabrenys E 178 Af96
Maçanet de la Selva E 189 Af97
Mação P 197 Se101
Măcăreşti MD 248 Cq86
Maçãs de Dona Maria P 196 Sd101
Măcău RO 246 Cg87
Maccagno I 175 As88
Maccarese I 144 Be97
Macchiagodena I 146 Bi97
Macclesfield GB 84 Sq74
Macduff GB 76 Sq65
Mače HR 242 Bn88
Macea RO 245 Cc88
Maceda E 183 Se96
Macedo de Cavaleiros P 191 Sg97
Maceira P 196 Sc101
Macerata I 145 Bg94
Măceşu de Jos RO 264 Cg93
Măceşu de Sus RO 264 Ch93
Macharce PL 217 Cg73
Machault F 161 Ak82
Machecoul-Saint-Même F 164 Sr87
Mácher E 203 Rn123
Machern D 117 Bf78
Machico P 190 Rg115
Machine, La F 167 Ag87
Machnów Nowy PL 235 Ch80
Mąchocice Kapitulne PL 234 Cb79
Machov CZ 232 Bn80
Machrihanish GB 78 Si70
Machynlleth GB 92 Sn75
Maciejów PL 233 Br78
Maciejowice PL 228 Cd77
Macikai LT 216 Cd70
Măcin RO 256 Cr90
Macinaggio F 142 At95
Macinaghju = Macinaggio F 142 At95
Macisvenda E 201 Ss104
Mackat SRB 262 Bu93
Mačkatica SRB 271 Ce95
Mackenrode D 116 Bb77
Macki BY 219 Cg72
Mackmyra S 60 Bp59
Mačkovci SLO 242 Bh87
Maclas F 173 Ak90
Maclodio I 131 Ba90
Macomer I 140 As100
Mâcon F 168 Ak88
Macosquin GB 92 Sc87
Macotera E 192 Sk99
Macovişte RO 253 Cd91
Macroom IRL 89 Sc77
Macugnaga I 175 Aq86
Mačulišča BY 229 Cg76
Macure HR 259 Bm92
Macuty BY 219 Co70
Mád H 241 Cc84
Madalena P 190 Qc103
Madan BG 264 Cg93
Madan BG 274 Cx98
Madángsholm S 69 Bh64
Madaras H 252 Bt88
Mădăraş RO 245 Cd87
Madaras BG 266 Cp94
Madariaga E 186 Sq94
Mădărjac RO 248 Ci86
Maddalena Spiaggia I 141 At102
Maddaloni I 146 Bi98
Made NL 113 Ak77
Madeira P 190 Sd101
Madekoski FIN 43 Cm51
Madeleine-Bouvet, La F 160 Ab84
Maderal, El E 192 Si98
Maderuelo E 193 Sn98
Madesjö S 73 Bm67
Madesimo I 131 At88
Madières F 179 Ah93
Madingley GB 95 Aa76
Madiran F 179 Ah93
Madiswil CH 169 Aq86
Madla N 66 Am63
Madland N 66 An63
Madliena LV 214 Ci67
Madocsa H 244 Bs87
Madona LV 214 Cn67
Madonna del Bosco I 139 Be91
Madonna della Nevi, Rifugio I 131 Au88
Madonna di Baiano I 144 Bf95
Madonna di Campiglio I 132 Bb88
Madranges F 171 Ad90
Mădrevo BG 266 Cq93
Madrid E 193 Sn100
Madridejos E 199 Sn102
Madrigal de las Altas Torres E 192 Sk98
Madrigal de la Vera E 192 Sk100
Madrigalejo E 198 Si102
Madrigalejo del Monte E 185 Sn96
Mădrigeşti RO 253 Ce88
Madrigueras E 200 Sr102
Madroñera E 193 Sm99
Madroñera E 198 Si102
Mădulari RO 264 Ci91
Madžarovo BG 280 Cm97
Mädzerito SRB 273 Cm96
Maël-Carhaix F 157 So84
Mælen N 39 Bd52
Maella E 195 Aa98
Maello E 192 Sl99
Maël-Pestivien F 158 So84
Maenclochog GB 92 Sf77
Maen-Roch F 159 Ss84
Mäentaka FIN 62 Cf59
Mäentalo FIN 54 Cn58
Maentwrog GB 92 Sn75
Maenza I 146 Bg97
Maerdy GB 97 So77
Mære N 39 Bc53
Mæringsdalen N 47 At57
Mærişte RO 246 Cf86
Maesteg GB 97 Sn77
Maestu (Arraia Maeztu) E 186 Sq95
Maestu = Maestu (Arraia Maeztu) E 186 Sq95
Maila FIN 63 Ch60
Mailat RO 253 Cc88
Mailberg A 129 Bn83
Mailhac-sur-Benaize F 166 Ac88
Maillas F 170 Su92
Maillé F 165 St88
Mailleraye-sur-Seine, La F 154 Ab82
Mailleroncourt-Charette F 169 An85
Maillezais F 165 St88
Mailly-le-Camp F 161 Ai83
Mailly-le-Château F 167 Ah85
Mailly-Maillet F 155 Af80
Mainar E 194 Ss98
Mainbernheim D 121 Ba81
Mainburg D 126 Bd83
Maineivos LT 214 Ci68
Mainiemi FIN 54 Cc57
Mainistir an Corann = Midleton IRL 89 Sc77
Mainistir Eimhin = Monasterevin IRL 90 Sf74

Măgheruş, Tăuţii- RO 246 Cg85
Măgheruş, Şieu- RO 246 Ci86
Maghull-Lydiate GB 84 Sp73
Magione I 144 Be94
Măgireşti RO 256 Co87
Maglaj BIH 260 Br91
Magland F 171 Aa86
Maglavit RO 264 Cg92
Maglebrænde DK 104 Be71
Magleby DK 104 Be71
Maglehem S 72 Bi69
Maglehøj Strand DK 103 Bc71
Mägeln BG 275 Cp95
Maglern A 133 Bh87
Magliano de'Marsi I 146 Bg96
Magliano in Toscana I 144 Bc95
Magliano Sabina I 144 Be96
Magliano Vetere I 147 Bl100
Maglič SRB 252 Bu90
Maglič SRB 262 Cb93
Maglie I 149 Br100
Măgliž BG 274 Cm95
Maglód H 243 Bt86
Magnac-Bourg F 171 Ac89
Magnac-Laval F 166 Ac88
Magnières F 161 An87
Magnillseter N 48 Bb55
Magnor N 58 Be61
Magnuszew PL 228 Cc77
Magny-Cours F 167 Ag87
Magny-en-Vexin F 160 Ad82
Mágocs H 251 Br88
Magoito P 196 Sb103
Magolsheim D 125 Au84
Magonfia I 138 Ba92
Magóúliana GR 286 Ce105
Magra S 69 Bf64
Magrè sulla Strada del Vino I 132 Bc88
Magreta I 138 Bb91
Magstadt D 125 As83
Maguilla E 198 Si102
Maguiresbridge GB 87 Sf72
Maguinai LT 218 Cm71
Măgura RO 256 Co87
Măgura RO 256 Co90
Măgura RO 255 Ci92
Magura = Magurė RKS 270 Cc95
Măgura Ilvei RO 247 Ck86
Magurė RKS 270 Cc95
Măgurele MD 248 Cq86
Măgurele RO 265 Cr92
Măgurele, Vălenii de RO 265 Cn90
Măgureni RO 266 Cq91
Măguri-Răcătău RO 254 Cg87
Magyarbóly H 243 Br89
Magyarkeszi H 243 Bf87
Magyarmecske H 243 Bg89
Magyarszentmiklós H 250 Bo87
Mahala UA 247 Cn84
Maheráda GR 282 Cb105
Maheriv UA 235 Ch80
Mahično HR 135 Bm89
Mahide E 183 Sh97
Mahlow D 111 Bg76
Mahlsdorf D 110 Bc75
Mahlu FIN 53 Cl55
Mahmudia RO 267 Ct90
Mahmutbey TR 281 Cs98
Mahmutköy TR 280 Co99
Mahmut Şevket Pasa TR 281 Ct98
Mahnala FIN 53 Cg57
Maholič BG 275 Co95
Mahón = Maó E 207 Ai101
Mahoonagh IRL 90 Sb76
Mahora E 200 Sr102
Mahora D 230 Bf81
Mahu EST 210 Co61
Maia P 182 Qa105
Maia P 182 Qa107
Maia RO 266 Cn91
Maiais E 195 Ab98
Măicănești RO 256 Cq89
Maîche F 169 Ao86
Maida I 151 Bq97
Maiden Bradley GB 98 Sq78
Maidenhead GB 98 St77
Maiden Newton GB 98 Sp79
Maidford GB 94 Ss76
Maidla EST 210 Cq61
Maienfeld CH 131 Au86
Maierato I 151 Bn103
Maieru RO 247 Ck86
Măieruş RO 255 Cm89
Maigh Chromtha = Macroom IRL 89 Sc77
Maigh Cuilinn IRL 86 Sb74
Maighean Rátha = Mountrath IRL 90 Sf74
Maigh Nuad = Maynooth IRL 91 Sg74
Maignelay-Montigny F 161 Af81
Maijanen FIN 36 Cl46
Maikammer D 120 Ar82
Maila FIN 63 Ch60

Mainistir Fhear Maí = Fermoy IRL 90 Sd76
Mainistir na Búille = Boyle IRL 82 Sd73
Mainleus D 122 Bc80
Mainsat F 172 Ae88
Maintal D 120 As80
Maintenay F 154 Ad80
Maintenon F 160 Ad84
Mainua FIN 44 Cp52
Mainz D 120 Ar80
Maiorca P 190 Sc100
Maiorga P 196 Sc101
Maiori I 147 Bk99
Mairena del Alcor E 204 Si106
Maisach D 126 Bc86
Maishofen A 127 Bf86
Maişiagala LT 218 Cl71
Maisonnais F 166 Ae87
Maisonnay F 165 Su88
Maison-Rouge F 161 Ag83
Maisons F 178 Ai86
Maisons-Laffitte F 160 Ae83
Maissau A 129 Bn84
Maisse F 160 Ae84
Maissin B 156 Al81
Maivala FIN 54 Cq57
Maizières I 132 Bb90
Maizières-lès-Metz F 162 An82
Maizières-lès-Vic F 124 Ao83
Majac MD 249 Ct86
Majadahonda E 193 Sn100
Majadas E 192 Sl101
Majaelrayo E 193 So98
Majaka EST 209 Ci65
Majakovskoe RUS 216 Bu72
Majavatn N 32 Bg50
Majbolle DK 104 Bd71
Majcichov SK 238 Bo83
Majdan PL 235 Ch79
Majdan PL 241 Ce82
Majdan UA 235 Cg82
Majdan UA 246 Cg83
Majdan Górny PL 235 Cg80
Majdan Kasztelański PL 235 Cg79
Majdan Królewski PL 234 Cd80
Majdan Leśniowski PL 229 Ch79
Majdan Sieniawski PL 235 Cf80
Majdan Sitaniecki PL 235 Cg79
Majdan Wielki PL 235 Cg79
Majere SK 239 Br82
Majoo FIN 44 Cr52
Majovakylä FIN 37 Co49
Majs H 243 Bs89
Majskoe RUS 217 Ce71
Majstori MNE 269 Cb94
Majur SRB 261 Bu91
Makaj RKS 271 Cc95
Makarauċy BY 224 Ch74
Makariopolsko BG 266 Co94
Makar'ovo UA 241 Cf84
Makarska HR 268 Bp94
Makce SRB 263 Cc91
Mäkelä FIN 37 Ct48
Mäkelä FIN 64 Co58
Mäkelänranta FIN 45 Ct51
Mäkiaho FIN 45 Cs52
Mäkiaho FIN 54 Cr56
Mäkiänen FIN 62 Cf59
Mäki-Kokko FIN 30 Ci45
Mäkikylä FIN 45 Cr54
Mäkikylä FIN 53 Ck56
Mäkikylä FIN 53 Cl56
Mäkikylä asema FIN 53 Ck56
Makkarkoski FIN 62 Ce59
Makkola FIN 54 Cn56
Makkola FIN 55 Cs57
Makkum NL 106 Al74
Maklár H 240 Ca85
Makljenovac = Malschwitz D 118 Bk78
Makó H 252 Ca88
Makole SLO 135 Bm88
Mąkolice PL 227 Bu77
Mąkoszyce PL 226 Bq78
Makov SK 233 Br82
Makovac = Makaj RKS 271 Cc95
Makovište SRB 261 Bt92
Makovo MK 277 Cd98
Maków PL 227 Ca77
Mąkowarsko PL 222 Bs74
Makowiska PL 227 Bt78
Makowlany PL 224 Cg73
Maków Mazowiecki PL 228 Cc75
Maków Podhalański PL 233 Bu81
Makrádes GR 276 Bu101
Makreš Donji = Makresh i Epërm RKS 271 Cc95
Makresh i Epërm RKS 271 Cc95
Makrigialos GR 277 Cf100
Makrigialos GR 291 Cm110
Makrihóri GR 277 Cd102
Makrihóri GR 279 Ck98
Makrinítsa GR 283 Cf102
Makripláio GR 279 Ci98
Makrirráhi GR 283 Ce102
Makríssia GR 286 Cb105
Makryca BY 219 Cg71
Maksamaa = Maxmo FIN 44 Ce54
Maksniemi FIN 36 Ck49
Maksutlu TR 281 Ct99
Maksymec' UA 246 Ci84
Makušino RUS 215 Cr67
Mala E 205 Su106
Mala E 203 Ro12
Mala IRL 90 Sc76
Malá Domaša SK 241 Cd83
Malaďečna BY 219 Co72
Maláevka RUS 211 Cl63
Málaga E 205 Sm107
Málaga del Fresno E 193 So99
Malagón E 199 Sn102

Mala Gora SLO 134 Bk89
Malaguilla E 193 So99
Malahide = Mullach Íde IRL 88 Sh74
Malahora de Sus MD 248 Cq84
Malahvianvaara FIN 45 Cu51
Malaia RO 254 Cg90
Mălăieşti MD 249 Ct87
Mălăieşti RO 254 Cl88
Mălăieşti RO 255 Ck88
Malajivci UA 249 Ct86
Malakása GR 284 Ch104
Malákko GR 287 Cc107
Malák Čardak BG 273 Ck96
Mala Kladuša BIH 259 Bm90
Malák Porovec BG 266 Co93
Malák Preslavec BG 266 Cq92
Mala Krsna SRB 263 Cc91
Malalbergo I 138 Bd91
Malá Lehota SK 239 Bs83
Malalcocino I 133 Ad89
Malá Morávka CZ 232 Bp80
Mălâncrav RO 255 Ck88
Malandrénio GR 286 Cf105
Malandrinó GR 283 Ce104
Mălâng S 49 Bk54
Malangen N 22 Bq42
Malangseidet N 22 Bs42
Mălăngsstuga S 60 Bm58
Malanów PL 227 Br77
Mala Plana SRB 263 Cc94
Mälarbaden S 60 Bn62
Malarby FIN 63 Cg60
Mälarhusen S 73 Bi70
Malaryta BY 229 Ci77
Mălăská FIN 44 Cn52
Malaskog S 72 Bi67
Mala Subotica HR 135 Bk88
Malataverne F 178 Ak92
Malaucène F 179 Al92
Malaunay F 160 Ac81
Mala' U'pa CZ 231 Bn79
Mălâvaara FIN 37 Cr47
Malá-Vännäs S 34 Br50
Mala Wola PL 228 Ca77
Malax FIN 52 Cd55
Malborghetto-Valbruna I 134 Bg87
Malbork PL 222 Bt72
Malborn D 120 An80
Malborough GB 97 Sn80
Malbouzon F 172 Ag91
Malbuisson F 169 An87
Malbun FL 131 Au86
Malcesine I 132 Bb89
Malchin D 110 Bf73
Malching D 127 Bg84
Malchow D 110 Be74
Malčice SK 241 Cd83
Malčika BG 265 Cl94
Malcocinado E 198 Sl104
Malcontenta I 133 Be90
Malczyce PL 226 Bo78
Maldegem B 155 Ag78
Maldon GB 95 Ab77
Maldytý PL 216 Bu73
Maldžiūnai LT 218 Cm70
Mâle DK 103 Bb70
Malè I 132 Bb88
Malechiv UA 235 Ch81
Malé Kosihy SK 239 Bs85
Măleme GR 290 Ch109
Malène, La F 172 Ag92
Malenovo BG 273 Cm97
Malente D 101 Bb72
Male Pijace SRB 252 Bu88
Mălerás S 73 Bm67
Males GR 291 Cm110
Malesco I 131 As88
Malešecy = Malschwitz D 118 Bk78
Malesherbes F 160 Ae84
Malešići BIH 260 Br91
Malesina GR 283 Cg103
Malešov CZ 231 Bl81
Malestroit F 164 Sq85
Malexander S 70 Bl64
Malfa I 153 Bn103
Malgersdorf D 127 Bf83
Malgrad I 131 Ba88
Malgovik S 41 Br50
Malgrat de Mar E 189 Af97
Malha Sorda P 191 Sg99
Mali BY 218 Cm71
Mália GR 291 Cl110
Maliano E 185 Sn94
Maliarde AL 270 Bt97
Malič BIH 260 Br92
Mali Drenovec BG 264 Cf93
Mali Hejivci UA 241 Ce83
Mali idoš SRB 252 Bu89
Malijai F 180 An92
Malí Konjari MK 271 Cc98
Mália LV 215 Cp68
Malta P 191 Sf99
Mali Lošinj HR 258 Bi91
Mali Lug HR 134 Bk89
Malín CZ 231 Bl81
Malina BG 267 Cr93
Malina PL 232 Bq79
Mălinec SK 240 Bu84
Malines = Mechelen B 156 Ai78
Malingsbo S 60 Bl61
Malinniki PL 229 Cg75
Malinovka RUS 223 Cb71
Mali Pozareva SRB 262 Cb91
Mália E 205 Sm108
Maliuc RO 257 Ct90
Malva E 192 Sk97
Mali Zvornik SRB 261 Bt92

Maljasalmi FIN 55 Cs55
Maljkovo HR 259 Bo93
Maljovica BG 272 Cg96
Malkara TR 280 Co99
Malka Željazna BG 273 Cl94
Mâkinia Górna PL 229 Ce75
Malki Vârsci BG 274 Ck94
Malkocin PL 111 Bl74
Malko Čočoveni BG 274 Cn95
Malko Kadievo BG 280 Cm97
Malkomes D 115 Au79
Malko Šarkovo BG 275 Co96
Malko Târnovo BG 281 Cq98
Malko Vranovo BG 266 Cq93
Mallaig GB 78 Si66
Mállänien FIN 62 Cf59
Mallång S 50 Bn57
Mállångstuga S 60 Bm58
Mallby S 50 Bn57
Mallemoisson F 180 An92
Mallemort F 179 Al93
Mallén E 186 Ss97
Mallentin D 103 Bc73
Malleray CH 169 Ap86
Mallersdorf-Pfaffenberg D 236 Be83
Malles Venosta I 131 Bb87
Mallidere TR 280 Cp100
Malling DK 100 Ba68
Mallinkainen FIN 63 Ck59
Malliß D 110 Bc74
Mallnitz A 134 Bg87
Mallow IRL 90 Sc76
Mallow = Mala IRL 90 Sc76
Mallusjoki FIN 63 Cm59
Mallwyd GB 92 Sn75
Malm N 38 Bc54
Malm N 38 Bc52
Malmbäck S 69 Bi65
Malmberget S 29 Cb46
Malmédy B 113 An80
Malmein N 66 An63
Malmen S 60 Bo61
Malmesbury GB 98 Sq77
Malmköping S 70 Bo62
Malmö S 73 Bf69
Malmön S 68 Bc64
Malmslätt S 70 Bm64
Malnaş Băi RO 255 Cm88
Malnate I 131 As89
Malnes N 27 Bk43
Malnia PL 232 Bq79
Mal'hiv UA 235 Cg81
Malo C 132 Bc89
Malo Bučino BG 272 Cg95
Maloe Lugovoe RUS 223 Cf71
Maloe Zaborod'e RUS 65 Cu61
Małogoszcz PL 234 Ca79
Maloja CH 131 At88
Malojaroslavec' Peršyj UA 257 Ct88
Malomir BG 274 Co96
Malomirovo BG 275 Co96
Malomožajskoe RUS 217 Ce71
Malónas GR 292 Cr108
Malonno I 132 Ba88
Malopеštene BG 264 Ch94
Malorad BG 264 Ch94
Malošište SRB 263 Cd94
Malo Tičevo BIH 259 Bn92
Mălov DK 101 Be69
Malovan HR 259 Bm92
Malovăt RO 264 Cf91
Malpals GB 93 Sp74
Malpica E 182 Sc94
Malpica (Malpica de Bergantiños) = Malpica E 182 Sc94
Malpica de Arba E 186 Ss96
Malpica de Bergantiños = Malpica E 182 Sc94
Malpica de Tajo E 192 Sl101
Malpica do Tejo P 197 Sf101
Malpils LV 214 Ci66
Malsätra S 61 Bp60
Malsburg-Marzell D 124 Aq85
Malsch D 124 Ar82
Malschwitz D 118 Bk78
Malsfeld D 115 Au78
Malšice CZ 231 Bk82
Malton GB 85 St72
Malu cu Flori RO 265 Ck90
Maluenda E 194 Ss98
Malu Mare RO 264 Cg92
Mălu muiža LV 214 Cn66
Malung S 59 Bg59
Malungen N 58 Bd59
Malungsfors S 59 Bh59
Maluszów PL 226 Bo77
Maluszyn PL 233 Bu79
Malva E 192 Sk97

Malvaste EST 208 Cf62
Malveira P 196 Sb103
Malveira da Serra P 196 Sb103
Malvik N 38 Bc54
Malville F 164 Sr86
Malvito I 151 Bn101
Malye Njastanaviči BY 219 Cg72
Malyj Bereznyj UA 241 Ce83
Malyj Ključiv UA 247 Ck84
Malyj Kučuriv UA 247 Cm84
Malý Lipnik SK 234 Cb82
Małyri BG 87 Bt77
Mały Płock PL 223 Ce74
Małyševo RUS 65 Cs60
Mały Wjelkow = Kleinwelka D 118 Bi78
Malženice SK 239 Bq84
Malzieu-Ville, Le F 172 Ag91
Mamaia RO 267 Cs93
Mamalyha UA 248 Co84
Mamarrosa P 190 Sc100
Mamavys LT 218 Cd72
Mambrilla de Castrejón E 193 Sn97
Mambrillas de Lara E 185 So96
Mamer L 162 An81
Mamers F 159 Aa84
Mamiano I 138 Ba91
Maminas AL 270 Bu98
Mammendorf D 126 Bc86
Mämmenkylä FIN 53 Cm55
Mammola I 151 Bo104
Mamoiada I 140 At100
Mamone I 140 At99
Mamonovo RUS 216 Bu72
Mamontovka RUS 65 Ct60
Mám Trasna IRL 86 Sa73
Mamurras AL 270 Bu97
Manacor E 207 Ag101
Manacore del Gargano I 147 Bn97
Manadas P 190 Qd103
Managarai E 185 So94
Manamansalo FIN 44 Cp52
Mănărade RO 254 Ch88
Mañaria E 186 Sq97
Mánaris GR 286 Ce106
Manarola I 137 Au92
Manastir BG 273 Cm97
Manastír BG 275 Cq94
Mănăstirea RO 253 Cc90
Mănăstirea RO 266 Cq92
Mănăstirea Caşin RO 256 Co88
Mănăstirea Humorului RO 247 Cm85
Mănăstirea Neamţ RO 247 Cn86
Mănăstireni RO 253 Cg87
Manastirica SRB 263 Cc91
Manastirište BG 264 Ch94
Manastirište BG 274 Ck97
Mănăştiur RO 245 Ce89
Mănăştur RO 253 Cc88
Mănăştur, Copalnic- RO 246 Ch85
Mancera de Arriba E 192 Sk99
Mancha Blanca E 203 Rn122
Mancha Real E 205 Sn105
Manchas, La E 202 Re123
Manchecourt F 160 Ae84
Manchester GB 84 Sq74
Manching D 126 Bd83
Manchita E 198 Sh103
Manciano I 144 Bd95
Manciet F 177 Aa93
Mançoye E 192 Sl98
Mandagas LV 213 Ck66
Mandal N 66 Ap64
Mândalen N 47 Ap55
Mándalo GR 277 Ce99
Mandámados GR 285 Cn102
Mandanici I 150 Bl105
Mandas I 141 At101
Mandatoricco I 151 Bo102
Mandayona E 193 Sp99
Mandelieu-la-Napoule F 136 Ao93
Mandello del Lario I 131 At89
Mandelsloh D 109 Au75
Mander NL 108 Ao76
Manderfeld B 119 An80
Manderscheid D 119 Ao80
Mandeure F 124 Ao86
Mandić MNE 269 Bf95
Mandira TR 280 Cp98
Mandling A 127 Bh86
Mando By DK 102 As70
Mândok H 241 Ce84
Mándra GR 284 Ch104
Mándra GR 280 Cn98
Mândra GR 284 Cg104
Mândra RO 255 Cl89
Mandráki GR 289 Cp107
Mandrica BG 280 Cn98
Mandrikó GR 292 Cq108
Manduel F 179 Ak93
Manduria I 149 Bg100
Manea GB 95 Aa76
Mâneciu-Ungureni RO 255 Cm90
Manent-Montané F 187 Ab94
Manerba del Garda I 132 Bb89
Manerbio I 131 Ba90
Maneset N 39 Bc51
Mănești RO 265 Cl91
Manétti CZ 233 Bt76
Manfredonia I 147 Bm97
Mangalia RO 267 Cs93
Mångana GR 279 Ck99
Manganári GR 288 Ck108
Manganeses de la Lampreana E 192 Si97
Manganeses de la Polvorosa E 184 Si96
Mångbyn S 42 Cc52
Mangen N 58 Bd60
Manger N 56 Al59
Mangfrej S 42 Am82
Manglieu F 172 Ag91
Mangotsfield GB 93 Sp78
Mångsbodarna S 59 Bh58
Mangskog S 59 Bf61
Manguálde P 191 Se101
Mánhay B 156 Am80
Manhelhes F 162 Am82
Máni GR 280 Cn98

Maniago I 133 Bf88
Maniáki GR 277 Cd99
Manilva E 204 Sk108
Maninghem F 112 Ad79
Maniów PL 241 Ce82
Manises E 201 Su102
Manjärv S 34 Cb49
Manjaur S 41 Bt51
Manjava UA 246 Ci83
Manjinac SRB 263 Ce93
Mank A 237 Bl84
Mankala FIN 64 Cn59
Månkarbo S 60 Bp60
Man'kavičy BY 219 Co70
Marki PL 223 Ca73
Mankinholes GB 84 Sq73
Mankmuß D 110 Bd74
Manlahti FIN 65 Ct58
Manlleu E 189 Ae97
Männa GR 283 Ce105
Mannersdorf am Leithagebirge A 238 Bo85
Mannervaara FIN 55 Db56
Mannheim D 113 Az82
Mannheller N 57 Ap58
Mannichswalde D 117 Be79
Mannikjölden S 59 Bi61
Männikkö S 29 Ce46
Männiku EST 63 Ck62
Mannila FIN 62 Ce58
Manningtree GB 95 Ac77
Männistönpää FIN 30 Ci46
Manole BG 274 Ck96
Manoleasa RO 248 Cp85
Manolovo BG 273 Cl95
Manorbier GB 96 Sl77
Manoppello I 145 Bi96
Manorhamilton IRL 87 Sd72
Manosque F 180 Am93
Manot F 171 Ab89
Manou F 160 Ab83
Manresa E 189 Ad97
Mans, Le F 159 Aa84
Mansarp S 69 Bi65
Månsåsen S 49 Bi54
Manschnow D 225 Bk75
Mansfeld D 116 Bc77
Mansfield GB 85 Ss74
Mansfield Woodhouse GB 85 Ss74
Mansigné F 165 Aa85
Mansikkamäki FIN 54 Cn58
Mansilla E 185 Sp96
Mansilla de Burgos E 185 Sn96
Mansilla de las Mulas E 184 Sk96
Mansjöstngan S 39 Bf53
Mansle F 170 Aa89
Mansoniemi FIN 52 Cf57
Månstad S 69 Bg65
Mantasiá GR 283 Ce102
Manteigas P 191 Se100
Mantel D 122 Be81
Mantello I 131 At88
Mantes-la-Jolie F 160 Ad83
Mantes-la-Ville F 160 Ad83
Mantet F 178 Ae96
Manthelan F 166 Ab86
Manthelon F 160 Ac83
Manthiréa GR 286 Ce106
Mänthlahti FIN 64 Cp59
Mantila FIN 52 Cf56
Mantilonperä FIN 53 Ch56
Måntorp S 40 Bn52
Mantorp S 70 Bl64
Mantoúdi GR 284 Cg103
Mantova I 138 Bd81
Mäntsälä FIN 63 Cl59
Mänttä FIN 53 Ck56
Mäntyharju FIN 54 Co58
Mantyjärvi FIN 37 Cq48
Mäntyjärvi FIN 54 Cs54
Mäntylä FIN 53 Cn54
Mäntylahti FIN 44 Cp54
Mäntyluoto FIN 52 Cc57
Mäntyrinne FIN 30 Ck46
Mäntyvaara FIN 45 Ct51
Mäntyvaara S 35 Cd47
Manuel E 201 Su102
Manuhnovo RUS 215 Cq66
Manyas TR 281 Cq100
Mânzălești RO 256 Co90
Manzanares E 199 So103
Manzanares el Real E 193 Sn99
Manzaneda E 183 Sf96
Manzaneda E 183 Sh96
Manzaneda de Torio E 184 Sk95
Manzanedo E 185 Sn95
Manzaneque E 199 Sn101
Manzanera E 195 St100
Manzanilla E 203 Sh106
Manzano I 134 Bg89
Manzat F 172 Af89
Manziana I 144 Be96
Maó E 207 Ai101
Mão EST 210 Cm63
Maoča BIH 261 Bs91
Maoron = Mauron F 158 Sq84
Mappach D 236 Be82
Maqellarë AL 270 Ca97
Maqueda E 193 Sm100
Mar P 190 Sc97
Mara I 140 As100
Marac F 162 Al85
Maracena E 205 Sn106
Mărăcineni RO 256 Co90
Maračkova BY 215 Cr69
Maradik SRB 261 Bu90
Mărăjilahti FIN 45 Da54
Maramaa EST 210 Co64
Maramonovca MD 240 Cq84
Maramorka RUS 211 Cs65
Maranchón E 194 Sq98
Maranello I 138 Bb91
Marange-Silvange F 119 An82
Maranhão P 197 Se102
Marano I 138 Ba91
Marano di Napoli I 146 Bi99
Marano di Valpolicella I 132 Bb89
Marano Lagunare I 133 Bg89
Marano sul Panaro I 138 Bb92
Marans F 165 St88
Maraš BG 275 Co94
Mărăşeşti RO 256 Cp89
Mărăşti RO 256 Co88

Mărăşu RO 267 Cq91
Maratea I 148 Bm101
Marateca P 196 Sc103
Maratha GR 284 Cg102
Marathiás GR 283 Ce104
Marathókampos GR 289 Co105
Marathónas GR 287 Ch104
Marathópolis GR 286 Cd106
Marausa I 152 Bf105
Marazion GB 96 Sk80
Marazlijivka UA 257 Da88
Marbach D 121 Au79
Marbach am Neckar D 121 At83
Marbach im Felde A 129 Bl83
Marbäck S 69 Bg65
Marbäck S 69 Bk65
Marbäcka S 59 Bg61
Marbella E 204 Sl107
Marbévelle F 162 Al84
Marboué F 160 Ac84
Marboz F 168 Al88
Marc F 177 Ac95
Marça E 188 Ab98
Marca RO 245 Cf86
Mărčaevo BG 272 Cg95
Marcali H 250 Bp87
Marcaltő H 242 Bp86
Marčana HR 258 Bh91
Marcaria I 138 Bb90
Marcé F 166 Ab85
Marcelle E 182 Sc95
Marcelová SK 239 Br85
Marcenat F 172 Af90
Märcevo BG 264 Cg93
March GB 95 Aa75
Marchagaz E 191 Sh100
Marchais F 161 Ah81
Marchamalo E 193 So99
Marchaux-Chaudefontaine F 169 An86
Marche-en-Famenne B 156 Al80
Marchegg A 129 Bo84
Marchena E 204 Sk106
Marchenoir F 166 Ac85
Marcheprime F 170 St91
Marcheseuil F 168 Ai86
Marchiennes F 112 Ag80
Marchin B 113 Al80
Marching D 122 Bd83
Marchtrenk A 128 Bi84
Marciac F 187 Aa93
Marciana I 143 Ba95
Marciana Marina I 143 Ba95
Marcianise I 146 Bi98
Marciena LV 214 Cn67
Marcigny F 167 Ai88
Marcilhac-sur-Célé F 171 Ad91
Marcilla E 186 Sr96
Marcillac F 170 St90
Marcillac-la-Croisille F 171 Ae90
Marcillac-Lanville F 170 Aa89
Marcillac-Vallon F 172 Ae92
Marcillat-en-Combraille F 167 Af88
Marcilloles F 173 Al90
Marcilly F 161 Af82
Marcilly-en-Gault F 166 Ad86
Marcilly-en-Villette F 166 Ae85
Marcilly-le-Hayer F 161 Ah84
Marcilly-sur-Eure F 160 Ac83
Marcinkonys LT 218 Ci72
Marcinkowice PL 234 Cb81
Marcinów PL 229 Ce78
Marcinowice PL 284 Cn105
Marciszów PL 231 Bn79
Marck F 112 Ad79
Marckolsheim F 163 Aq84
Marco E 183 St94
Marco I 132 Bc89
Marco de Canaveses P 190 Sd98
Marcoing F 155 Ag80
Marcolès F 172 Ae91
Marcross GB 92 Sn78
Mărculeşti MD 248 Cr85
Marcyporeba PL 233 Bu81
Mârdaklev S 72 Bf68
Mardalen N 47 Ar55
Mardasy BY 219 Cp72
Mârdec BG 274 Cn96
Mar de Cristal E 207 St105
Marden GB 154 Aa78
Mardorf D 109 At76
Mårdsele S 41 Bt51
Mårdshyttan S 59 Bl61
Mårdsjö S 40 Bm54
Mårdsjö S 40 Bo52
Mårdsjöberg S 41 Bp51
Mårdsund S 39 Bh54
Mårdudden S 35 Cc48
Marea, la S 184 Sk94
Maredret S 156 Ak80
Mare-du-Parc, la F 98 Sr82
Marek S 70 Bl65
Mårem N 57 As60
Marene I 136 Aq91
Mareneve I 153 Bl105
Marengo I 132 Bb90
Mařenice CZ 131 Bl78
Marennes F 170 Ss89
Marentes E 183 Sg94
Mareo de Arriba E 184 Si94
Maresfield GB 154 Aa78
Marettimo I 152 Be105
Mareuil-en-Périgord F 170 Aa90
Mareuil-sur-Arnon F 166 Ae87
Mareuil-sur-Lay F 165 Ss87
Mareuil-sur-Ourcq F 161 Ag82
M 151 Bi109
Marga RO 253 Cf89
Margam GB 97 Sn77
Mărgăriteşti RO 256 Co90
Margariti GR 276 Ca102
Margate GB 95 Ac78
Mărgău RO 254 Cf87
Margaux-Cantenac F 170 St90
Margecany SK 241 Cc83
Margem P 197 Se102
Margerie-Hancourt F 161 Ak83
Margès F 173 Al90

Margherita di Savoia I 147 Bn98
Marghita RO 245 Ce86
Margina RO 253 Ce89
Marginea RO 247 Cm85
Margininkai LT 217 Ci71
Margolles E 184 Sk94
Margone I 174 Ap90
Margonin PL 221 Bp75
Margraten NL 113 Am79
Margreid an der Weinstraße = Magrè sulla Strada del Vino I 132 Bc88
Marguerittes F 179 Ai93
Margueron F 170 Aa91
Margut F 162 Al81
Mári GR 287 Cf106
Maria E 206 Sq105
Maria Alm am Steinernen Meer A 127 Bf86
Maria de Huerva E 195 St97
Maria de la Salut E 207 Ag101
Mariager DK 100 Au67
Mariakirchen D 127 Bf83
Maria Luggau A 133 Bf87
Maria Luisa, Rifugio I 130 Ar88
Marialva P 191 Sf99
Mariana E 194 Sq100
Maria Neustift A 237 Bk85
Mariannelund S 70 Bm65
Mariano Comense I 175 At89
Marianopoli I 152 Bh105
Mariánosztra H 239 Bs85
Mariánské Lázně CZ 230 Bf81
Mariapfarr A 128 Bh86
Máriapócs H 241 Ce85
Maria Saal A 134 Bi87
Maria Taferl A 237 Bl84
Maria Veen D 107 Ap77
Maria Wörth A 134 Bi87
Mariazell A 129 Bl85
Maribánez E 204 Sl106
Maribo DK 104 Bd71
Maribor SLO 250 Bm87
Marica BG 272 Ch96
Marieberg S 51 Bd55
Marieberg S 70 Bl62
Marieby S 49 Bk54
Mariedamm S 70 Bl63
Mariefred S 70 Bp62
Mariehamn AX 61 Bu60
Marieholm S 72 Bg69
Marieholm S 72 Bh66
Marielund S 33 Bq49
Marielund S 61 Bq61
Marielyst DK 104 Bd71
Mariembourg B 156 Ak80
Marienbaum D 114 An77
Marienberg D 123 Bg79
Mariënberg NL 107 Ao75
Marienfeld D 115 Ar77
Marienhafe D 107 Ap73
Marienheide D 114 Aq78
Marienmünster D 115 At77
Mariensee A 242 Bm85
Mariental D 110 Bb76
Mari Ermi I 141 Ar101
Mariès GR 279 Ck99
Mariestad S 69 Bk62
Marifjora N 47 Aq58
Marigenta E 203 Sg105
Marigliano I 146 Bi99
Marignac F 170 Su89
Marignane F 179 Al94
Marigny F 161 Ah83
Marigny-Brizay F 166 Aa87
Marigny-le-Châtel F 161 Ah84
Marigny-Le-Lozon F 159 Ss82
Marigny-Marmande F 166 Aa87
Marija Bistrica HR 135 Bn88
Marijampolė LT 224 Cg71
Marijampolis LT 218 Ci71
Marijas LV 212 Cc67
Marikostinovo BG 272 Cg98
Marilleva I 132 Bb88
Marín E 182 Sc96
Marina I 182 Sc96
Marina RO 277 Ce99
Marina HR 259 Bn93
Marina, la E 201 St104
Marina di Amendolara I 148 Bo101
Marina di Andora I 181 Ar93
Marina di Arbus I 141 Ar101
Marina di Belvedere I 151 Bm101
Marina di Bibbona I 143 Bb94
Marina di Camerota I 148 Bl100
Marina di Campo I 143 Ba95
Marina di Caronia I 153 Bi104
Marina di Carrara I 137 Ba92
Marina di Castagneto-Donoratico I 143 Bb94
Marina di Cecina I 143 Ba94
Marina di Chieuti I 147 Bl97
Marina di Davoli I 151 Bo103
Marina di Gairo I 141 Au101
Marina di Ginosa I 149 Bo100
Marina di Gioiosa Ionica I 151 Bn104
Marina di Grosseto I 143 Bb95
Marina di Leuca I 149 Br101
Marina di Mancaversa I 149 Br101
Marina di Massa I 137 Ba92
Marina di Modica I 153 Bk107
Marina di Montemarciano I 139 Bg93
Marina di Novaglie I 149 Br101
Marina di Orosei I 140 Au100
Marina di Palma I 152 Bh106
Marina di Pietrasanta I 137 Ba92
Marina di Pisa I 143 Ba93
Marina di Pulsano I 149 Bp100
Marina di Ragusa I 153 Bk107
Marina di Ravenna I 139 Be92
Marina di San Lorenzo I 144 Bf97
Marina di San Lorenzo I 151 Bm105
Marina di Siscu = Marine de Sisco F 181 At95
Marina di Vasto I 147 Bk96
Marinaleda E 204 Sl106
Marina Romea I 139 Be91
Marinas E 184 Si94
Marina San Giovanni I 149 Br101
Marina Schiavonea I 148 Bo101

Marina Serra I 149 Br101
Marinca F 142 At95
Marine de Bravone F 181 Au96
Marine de Sisco F 181 At95
Marinella I 152 Bf105
Marineo I 152 Bg105
Marines E 201 St101
Marines F 160 Ad82
Maringues F 172 Ag89
Marinha das Ondas P 190 Sc100
Marinha Grande P 196 Sc101
Marinka BG 275 Cp96
Marinkainen FIN 43 Cg53
Mariņkalns LV 215 Co66
Marinkýlä FIN 64 Cn60
Marino I 144 Bf97
Mar'insko RUS 211 Cs63
Mariola GR 283 Ce102
Marió, Skála GR 279 Ck99
Mariol F 172 Ag88
Mariotto I 148 Bo98
Maripérez E 200 Sq102
Mărişel RO 254 Cg87
Mărişelu RO 247 Ck86
Maristuen N 57 Ar58
Maritoméni GR 278 Ch98
Maritsá GR 292 Cr108
Marjaliza E 199 Sn101
Märjamaa EST 209 Ci63
Marjan BG 274 Cm95
Marjaniemi FIN 43 Ck50
Marjokylä FIN 45 Cu51
Marjoniemi FIN 54 Cn57
Marjoperä FIN 53 Ci55
Marjoß D 121 Au80
Marjotaipale FIN 54 Cn57
Marjovaara FIN 55 Db55
Mark S 40 Bn51
Marka N 32 Bh47
Marka S 69 Bg64
Markabygd N 39 Bc53
Mārkan = Markkina FIN 29 Ce44
Markaryd S 72 Bh68
Markdorf D 225 Bl86
Markelo NL 107 An76
Marken FIN 43 Cf54
Markendorf D 117 Bg77
Markersbach, Raschau- D 123 Bf79
Market Drayton GB 84 Sq75
Market Harborough GB 94 St76
Markethill GB 88 Sg72
Market Rasen GB 85 Su74
Market Stainton GB 85 Su74
Market Weighton GB 85 St73
Markgrafenheide D 104 Be72
Markgröningen D 121 At83
Markhausen D 108 Aq75
Markhus N 56 An61
Marki PL 228 Cc76
Markina-Xemein E 186 Sq94
Märkisch Buchholz D 117 Bh76
Märkisch Wilmersdorf D 111 Bg76
Märkit = Markitta S 29 Cd46
Markitta S 29 Cd46
Markkina FIN 29 Ce44
Markkinamäki FIN 64 Cn60
Markkleeberg D 117 Be78
Markkula FIN 43 Ci53
Marklohe D 109 At75
Marklowice PL 233 Bs81
Marknadsbacken = Markkinamäki FIN 64 Cn60
Marknesse NL 107 Am75
Márkó H 243 Bq86
Markópoulo GR 284 Ch105
Markovac SRB 262 Cb92
Markovac SRB 263 Cc92
Markovac SRB 263 Cc92
Markova Sušica MK 271 Cc97
Markovica SRB 261 Ca93
Markovina MNE 269 Br95
Markovo BG 273 Ck96
Markovo BG 275 Cp94
Markovo BY 219 Cc72
Markowa PL 235 Cd80
Markowice PL 227 Br75
Markowo PL 216 Bu72
Markranstädt D 117 Be78
Marksburg GB 97 Sq78
Markstein, le F 163 Ap85
Marks Tey GB 95 Ab77
Marksuhl D 116 Ba79
Markt Berolzheim D 121 Bb82
Markt Bibart D 122 Ba81
Marktbreit D 121 Ba81
Markt Erlbach D 122 Bb82
Markt Heidenfeld D 121 Au81
Markt Indersdorf D 126 Bc84
Marktjärn S 50 Bn55
Marktleugast D 122 Bd80
Marktleuthen D 230 Be80
Marktoberdorf D 126 Bb85
Marktredwitz D 122 Be80
Markt Rettenbach D 126 Ba85
Markt Sankt Florian A 237 Bi84
Markt Schwaben D 126 Bd84
Marktschorgast D 122 Bd80
Markulešty = Mărculești MD 248 Cr85
Markuni BY 218 Cn71
Markušica HR 251 Bs90
Markušovce SK 240 Cb83
Markuszów PL 229 Ce78
Marl D 114 Bo72
Marl D 109 At75
Marlborough GB 93 Sr78
Marle F 155 Ah81
Marlenheim F 124 Ap83
Marliana I 138 Bb93
Marlieux F 173 Al88
Marlishausen D 116 Bb79
Marloes GB 92 Sk77
Marlow D 104 Bd72
Marlow GB 98 Sr77
Marly F 162 Al84
Marly-Gomont F 155 Ah81
Marma S 60 Bp60
Marmagne F 167 Ae86
Marmagne F 166 Ai87
Marmande F 170 Aa91
Marmara GR 283 Ce103
Marmara TR 281 Cq99

Marmaraereğlisi TR 281 Cq99
Marmári GR 286 Ce108
Marmári GR 287 Cl104
Marmári GR 289 Cp107
Marmaricik TR 281 Cq98
Marmarini GR 277 Cf101
Marmaris TR 292 Cr107
Mármaro GR 285 Cn103
Marmelar P 196 Sc102
Marmeleira P 196 Sc102
Marmeleiro P 196 Sd101
Marmelete P 202 Sc106
Marmirolo I 138 Bb90
Marmolejo E 199 Sm104
Marmora N 39 Bd51
Marmorbru N 39 Bc51
Marmorbyn S 70 Bn62
Marmortier F 124 Ap83
Marnäs S 60 Bm59
Marnay F 166 Aa88
Marnay F 168 Am86
Marne D 103 At73
Marnheim D 63 Ah77
Marnitz D 110 Bd74
Maro E 205 Sn107
Marœuil F 155 Af80
Maroilles F 155 Ah80
Maroldsweisach D 122 Bb80
Marolle-en-Sologne, La F 166 Ad85
Marolles-les-Braults F 159 Aa84
Marolles-sous-Lignières F 161 Ah85
Mâron S 69 Bh62
Marone I 131 Ba89
Marónia GR 279 Cm99
Maroslele H 244 Ca88
Marostica I 132 Bd89
Marotta I 139 Bg93
Maroúsi GR 287 Ch104
Marovac SRB 271 Cd95
Mârøyfjord N 24 Cp39
Marpingen D 163 Aq83
Marpíssa GR 288 Cl106
Marple GB 84 Sq74
Marpod RO 255 Ci89
Marquina-Jemein = Markina-Xemein E 186 Sq94
Marquion F 155 Ag80
Marquise F 154 Ad79
Marradi I 138 Bd92
Marrasjärvi FIN 36 Cl47
Marraskoski FIN 36 Cl47
Marroquin-Encina Hermosa E 205 Sn105
Marrum NL 107 Am74
Marrupe E 192 Sl100
Märrviken S 49 Bl56
Mars, Les F 172 Ae89
Mârşa RO 265 Cm92
Marsac F 170 Aa89
Marsac F 177 Ab93
Marsac-en-Livradois F 172 Ah89
Marsac-sur-Don F 164 Sr85
Marsais F 165 St88
Marsala I 152 Be105
Marsalforn M 151 Bi108
Marşani BY 219 Co72
Marsan F 187 Ab93
Marsaneix F 171 Ab90
Mârsani RO 264 Ci92
Marsanne F 173 Ak91
Marsberg D 115 As78
Marschacht D 109 Ba74
Marsciano I 144 Be95
Marsden GB 84 Sr73
Marseillan F 178 Ah94
Marseille F 180 Al94
Marseille-en-Beauvaisis F 160 Ad81
Marsh GB 97 So79
Marshalstown IRL 91 Sg75
Marshfield GB 93 Sq78
Marsh Gibbon GB 94 Ss77
Marske-by-the-Sea GB 85 Ss71
Mars-la-Tour F 119 An82
Mårslet DK 100 Ba68
Marslev DK 104 Ba68
Mârsnäni LV 214 Cm66
Marson F 161 Ak83
Marsonnas F 168 Al88
Marsovice CZ 123 Bk81
Marssac-sur-Tarn F 178 Ae93
Marssum NL 107 Am74
Marstal DK 103 Bb71
Marstein N 47 Aq56
Marstrand S 68 Bc64
Marsum = Marssum NL 107 Am74
Marszów PL 225 Bi77
Marta I 144 Bd95
Martailly-lès-Brancion F 168 Ak92
Martainville-Epreville F 154 Ac82
Mártaizé F 165 Aa87
Mârtanberg S 60 Bl59
Martanesh AL 270 Ca98
Martano I 149 Br100
Martebo S 71 Rd65
Martel F 171 Ad91
Martelange B 156 Am81
Martell = Martello I 132 Bb87
Martellago I 138 Be89
Martello I 132 Bb87
Mártély H 244 Ca88
Marten BG 265 Cn93
Martensdorf D 104 Bf72
Martfeld D 109 At75
Martfü H 244 Ca86
Martiago E 191 Sh100
Martie RO 267 Cs91
Martigliacco I 133 Bh90
Martigna F 168 Al88
Martignacco I 133 Bg89
Martignas-sur-Jalle F 170 St91
Martigné-Briand F 165 Sq85
Martigné-Ferchaud F 165 Ss85
Martigné-sur-Mayenne F 159 St84
Martigny CH 130 Ap88
Martigues F 179 Al94
Martillala FIN 44 Cp54
Martim Afonso P 196 Sd102
Martimporra E 184 Si94
Martin RO 267 Cs91
Martin SK 240 Bs82
Martina Franca I 149 Bp99

Martiñán E 183 Se94
Martin Brod BIH 259 Bn92
Martinci SRB 261 Bt90
Martín de la Jara E 204 Sl106
Martín del Río E 195 St99
Martín de Yeltes E 191 Sh99
Martin-Église F 99 Ac81
Martinengo I 131 Au89
Mârtineşti RO 254 Cg89
Martinet E 177 Ad96
Martinet, Le F 173 Ai92
Martinganca P 196 Sc101
Martíni, Rifugio I 150 Bi105
Mârtiniş RO 255 Cl88
Martín Muñoz de las Posadas E 192 Sl99
Martinniemi FIN 36 Cl50
Martino GR 283 Cg103
Martinovo BG 264 Cf94
Martinsberg A 129 Bl84
Martinšćica HR 258 Bi91
Martinsicuro I 145 Bh95
Martinvast F 158 Sr81
Martis I 140 As99
Martizay F 166 Ad86
Martjanci SLO 242 Bn87
Martlesham GB 95 Ac76
Martley GB 93 Sq76
Martna EST 209 Ch63
Martock GB 97 Sp79
Martofte DK 103 Bb69
Mârton D 110 Be74
Marton GB 85 St74
Marton GB 93 Sq75
Marton GB 93 Sq74
Martonoš SRB 252 Ca88
Martonvaara FIN 55 Ct54
Martonvásár H 243 Bs86
Martorell E 189 Ad98
Martos E 205 Sn105
Martres-Tolosane F 177 Ac94
Martron F 170 Su90
Mårtsbo S 60 Bp59
Martti FIN 31 Cr46
Marttila FIN 62 Cf59
Marttila FIN 63 Ch59
Marttila FIN 63 Cl59
Marttisenjärvi FIN 44 Co53
Marttisjärvi FIN 44 Cp50
Mâru RO 253 Ce90
Måsvik N 22 Bs41
Maszewko PL 221 Bq71
Maszewo PL 220 Bi73
Maszewo PL 118 Bi76
Maszewo Duże PL 227 Bu75
Mata, la E 193 Sm101
Mata, La E 204 Sn107
Mata de Alcántara E 197 Sg101
Mata de Monteagudo, La E 184 Sk95
Matala GR 291 Ck111
Matalalahti FIN 44 Cp53
Matalascañas E 203 Sg107
Matalebreras E 186 Sq97
Matallana de Valmadrigal E 184 Sk96
Matamala de Almázán E 194 Sp97
Matamorosa E 185 Sm95
Matanza E 184 Sk96
Matanza, La E 185 So94
Matanza de Acentejo, La E 202 Rh124
Mataporquera E 185 Sm95
Matapozuelos E 192 Sl98
Matara FIN 45 Cu54
Mataramäki FIN 54 Co56
Mataronga GR 282 Cd103
Mataró E 189 Ae97
Mataruge MNE 262 Bt94
Mataruška Banja SRB 262 Cb93
Mâtasari RO 264 Cg91
Mâtasaru RO 265 Cl91
Matas Blanca = Casas de Matas Blancas E 203 Rn124
Mâtăsvaara FIN 45 Cu54
Matca RO 256 Cq89
Matcze PL 235 Ch79
Mateești RO 255 Cl88
Matejče MK 271 Cd96
Matejevac SRB 263 Cd94
Matelica I 145 Bg94
Matelles, Les F 179 Ah93
Matera I 148 Bo99
Mateszalka H 241 Ce85
Matfen GB 81 Sr70
Matfors S 50 Bp56
Matha F 170 Su89
Mathes, Les F 170 Ss89
Mathieu F 159 Su82
Mathildedal = Matilda FIN 62 Cf60
Mathod CH 169 Ao87
Mathon A 132 Ba87
Mathopen N 56 Am58
Mathráki GR 276 Bu101
Mathry GB 92 Sk77
Matiaška SK 241 Cd82
Matignon F 158 Sq83
Matigny F 155 Ag81
Matilda FIN 62 Cf60
Matilla, La E 203 Rn123
Matilla de los Caños del Río E 192 Si99
Matísi LV 214 Cl65
Matjuškino RUS 215 Cs67
Matka MK 271 Cc97
Matkaniva FIN 43 Cl52
Matkavaara FIN 45 Cs51
Matku FIN 63 Ch59
Matlock GB 93 Sr74
Matnäset S 49 Bi55
Matojärvi S 36 Ch48
Matosinhos P 190 Sc98
Matour F 168 Ak88
Matovaara FIN 45 Da54
Matra F 181 At94
Mätraderecske H 240 Ca85
Matrafüred D 240 Ca85
Mätraterenye H 240 Bu84
Matre N 56 Am59
Matre N 56 Am61

Matrei am Brenner **A** 132 Bc86
Matreier Tauernhaus **A** 138 Be86
Matrei in Osttirol **A** 133 Bf86
Matres-de-Veyre **F** 172 Ag89
Matrosovo **RUS** 216 Cc70
Matsi **EST** 209 Cb64
Matsuri **EST** 211 Cq65
Matt **CH** 131 At87
Mattarello **I** 132 Bc88
Matteröd **S** 72 Bh68
Mattersburg **A** 129 Bn85
Mattie **I** 136 Ap90
Mattighofen **A** 128 Bg84
Mattila **FIN** 37 Cu49
Mattila **FIN** 53 Ch58
Mattilanmäki **FIN** 37 Cr47
Mattinata **I** 147 Bn97
Mattinen **FIN** 62 Cc59
Mattisenperä **FIN** 36 Ck48
Mattisudden **S** 34 Bu47
Mattmar **S** 39 Bh54
Mattnäs **FIN** 62 Cd60
Måttö **FIN** 62 Cd60
Mattsås **S** 59 Bh58
Mattsee **A** 128 Bg85
Mattsmyra **S** 50 Bl57
Matuizos **LT** 218 Ca72
Matulji **HR** 134 Bi90
Matuszów **PL** 226 Bn78
Matzen-Raggendorf **A** 238 Bo84
Matzlow-Garwitz **D** 110 Bd74
Maubeuge **F** 156 Ah80
Maubourguet **F** 187 Aa94
Maubuisson **F** 170 Ss90
Mauchline **GB** 83 Sm69
Mauerbach **A** 238 Bn84
Mauer bei Melk **A** 129 Bl84
Mauerkirchen **A** 236 Bg84
Mauern **D** 127 Bd83
Mauges-sur-Loire **F** 165 St86
Maughold **GBM** 83 Sm72
Maukkula **FIN** 55 Db55
Maula **FIN** 36 Ck49
Maulbeerwalde **D** 110 Be74
Maulbronn **D** 120 As82
Maulburg **D** 169 Aq85
Maulde **F** 112 Ag79
Maule **F** 160 Ad83
Mauléon **F** 165 St87
Mauléon-Barousse **F** 187 Ab95
Mauléon-Licharre **F** 176 St94
Maulévrier **F** 165 St86
Mauls = Mules **I** 132 Bd87
Maumusson-Laguian **F** 187 Su93
Maun **HR** 258 Bk92
Maunola **FIN** 54 Cg57
Maunu **S** 29 Ce44
Maunujärvi **FIN** 30 Cl46
Mauperthuis **F** 161 Ag83
Maur **CH** 125 As86
Maura **N** 58 Bc60
Maurach **A** 126 Bd86
Maure-de-Bretagne **F** 158 Sr85
Mauriac **F** 172 Ae90
Maurnes **N** 27 Bl43
Mauron **F** 158 Sq84
Maurs **F** 171 Ae91
Maurset **N** 57 Ap60
Mauru **FIN** 54 Cg57
Mauručiai **LT** 217 Cn71
Maurumaa **FIN** 62 Cc59
Maurvangen **N** 47 As57
Maury **F** 178 Af95
Maussac **F** 171 Ae90
Maussane-les-Alpilles **F** 179 Ak93
Mausundvær **N** 38 As53
Mauterndorf **A** 133 Bh86
Mautern in Steiermark **A** 128 Bk86
Mauth **D** 123 Bh83
Mauthausen **A** 128 Bk84
Mauthen, Kötschach- **A** 133 Bg87
Mauvages **F** 162 Am83
Mauves-sur-Huisne **F** 160 Ab84
Mauvezin **F** 177 Ab93
Mauzac **F** 174 Ae94
Mauzé-sur-le-Mignon **F** 165 St88
Mavranéi **GR** 277 Cc100
Mavréli **GR** 277 Cd101
Mávri Míti **GR** 288 Cm107
Mavrohóri **GR** 277 Cc100
Mavrodin **RO** 265 Cl92
Mavroklíssi **GR** 280 Cn98
Mavrolithári **GR** 283 Ce103
Mavrommáta **GR** 282 Cd102
Mavrommáti **GR** 277 Cd102
Mavrommáti **GR** 283 Cg104
Mavronéri **GR** 271 Cf99
Mavronmáti **GR** 286 Cd106
Mavropigí **GR** 277 Cd100
Mavrothálassa **GR** 278 Ch99
Mavroúda **GR** 278 Cg99
Mavrovi Anovi **MK** 270 Cb97
Mavrovoúni **GR** 283 Ce101
Mavrovoúni **GR** 286 Cf107
Maxent **F** 158 Sq85
Maxéville **F** 162 An83
Maxhütte-Haidhof **D** 236 Be82
Maxieira **P** 197 Se101
Mäxinieni **RO** 256 Cq90
Mayalde **E** 192 Si98
Maybole **GB** 78 Sl70
Mayen **D** 120 Ap80
May-en-Multien **F** 161 Ag82
Mayenne **F** 159 St84
Mayens-de-Riddes **CH** 130 Ap88
Mayet **F** 165 Aa85
Mayet-de-Montagne, Le **F** 172 Ah88
Mayfield **GB** 93 Sr74
Mayfield **GB** 154 Aa78
Maynooth **IRL** 91 Sg74
Mayobridge **GB** 83 Sh72
Mayorga **E** 184 Sk96
Mäyränperä **FIN** 43 Cl52
Mayres **F** 173 Ai91
Mäyry **FIN** 53 Cg55
May-sur-Evre, Le **F** 165 St86
Mazagón **E** 203 Sg106
Mazaleón **E** 195 Aa84
Mazali **BY** 219 Cp72
Mazamet **F** 178 Ae94
Mazan **F** 179 Ai92

Măzănăeşti **RO** 247 Cn85
Mazanal del Puerto **E** 184 Sh95
Mazancat del Vallo **I** 152 Bf105
Mazara del Vallo **I** 152 Bf105
Mazarakiá **GR** 276 Ca102
Mazarambroz **E** 199 Sm101
Mazarefes **P** 190 Sc97
Mazarete **E** 194 Sq98
Mazarrón **E** 207 Ss105
Máza-Szászvár **H** 251 Bf88
Mazaterón **E** 194 Sq97
Mažeikiai **LT** 213 Ce68
Maželiai **LT** 218 Da65
Mažėnai **LT** 218 Cn70
Mazères **F** 177 Ad94
Mazères-sur-Salat **F** 177 Ab94
Mazerny **F** 162 Ak81
Mazerolles **F** 166 Ab88
Mazerolles **F** 187 Su94
Mazet-Saint-Voy **F** 173 Ai90
Mazew **PL** 227 Bt78
Mazeyrolles **F** 171 Ac91
Mazhë **AL** 270 Bu98
Maziha **RUS** 211 Cr63
Mazin **HR** 259 Bm92
Mazirbe **LV** 213 Ce65
Mazo **E** 202 Re123
Mazo de Doiras **E** 183 Sg95
Mazsalaca **LV** 210 Ce65
Mažucie **PL** 223 Ce72
Mažučište **MK** 271 Cd98
Mazuco, El **E** 184 Sl94
Mazuelo de Muñó **E** 185 Sn96
Mazurki **PL** 227 Bt78
Mazy **B** 113 Ak79
Mazzarino **I** 153 Bi106
Mazzarrone **I** 153 Bk106
Mazzin **I** 132 Bd88
Mazzo di Valtellina **I** 132 Ba88
Mcely **CZ** 231 Bl80
Mchy **PL** 226 Bg76
Mda **RUS** 211 Cq64
Mdina **M** 151 Bi109
Meadela **P** 190 Sc97
Mealha **P** 203 Se106
Mealhada **P** 190 Sd100
Mealsgate **GB** 81 So71
Meana Sardo **I** 141 At101
Meanus **IRL** 90 Sc75
Measham **GB** 94 Sr75
Meåstrand **S** 40 Bo54
Meathas Troim = Edgeworthstown **IRL** 87 Se73
Méaudre-en-Vercors, Autrans- **F** 173 Am90
Meaulne-Vitray **F** 167 Af87
Meaux **F** 161 Af83
Meàvollan **N** 48 Bb55
Mebø **N** 67 At64
Mebry **N** 28 Bg43
Mecentju **RO** 245 Cf85
Mechelen **B** 156 Ai78
Mechernich **D** 119 Ao79
Mechowo **PL** 105 Bl73
Mecidiye **TR** 280 Cn99
Mečin **CZ** 230 Bg82
Mečka **BG** 265 Cm93
Meckenbeuren **D** 125 Au85
Meckenheim **D** 120 Ar82
Meckenheim **D** 120 As82
Mecklenburg, Dorf **D** 104 Bc73
Mečkujevci **MK** 271 Ce97
Meco **E** 193 So99
Mecsér **H** 238 Bp85
Meda **P** 191 Sf99
Meda **SRB** 253 Cb89
Medak **HR** 259 Bm92
Medåker **S** 60 Bm62
Medalsbu **N** 47 Aq57
Medasvallen **S** 50 Bn56
Medbourne **GB** 94 St75
Medby **N** 22 Bp42
Medby **N** 26 Bm43
Meddo **NL** 114 Ao76
Mede **I** 137 Ba90
Medebach **D** 115 As78
Medeikiai **LT** 214 Ck68
Medeiros **E** 183 Se97
Medelås **S** 41 Bf51
Medelby **D** 103 At71
Medelim **P** 191 Sf100
Medellín **E** 198 Si103
Medelplana **S** 69 Bg63
Medemblik **NL** 106 Al75
Meden Buk **BG** 280 Cn98
Médénec **CZ** 117 Bg80
Medeni Poljani **BG** 272 Cl97
Meden Kladenec **BG** 274 Cn96
Medeno Polje **BIH** 259 Bn91
Medesano **I** 137 Ba89
Medevi **S** 70 Bk63
Medgidia **RO** 267 Cr92
Médginai **LT** 213 Cd68
Medgyesegyháza **H** 245 Cc87
Medhamn **S** 69 Bh62
Mediana **E** 195 St98
Mediaş **RO** 254 Ci88
Medicina **I** 138 Bd92
Medière **F** 124 Ao86
Medieşu Aurit **RO** 246 Cg85
Medinaceli **E** 194 Sq99
Medina de las Torres **E** 197 Sh104
Medina del Campo **E** 184 Sk99
Medina de Pomar **E** 185 So95
Medina de Rioseco **E** 184 Sk97
Medina-Sidonia **E** 204 Sl108
Medinginkai **LT** 213 Cc68
Medinýa **S** 189 Af96
Mediona **E** 189 Af98
Medjana **RUS** 65 Cs59
Medjedja **BIH** 252 Bs92
Medjedja **BIH** 261 Bt93
Medjuhana **SRB** 263 Cc94
Medjurečje **MNE** 270 Bt95
Medjurečje = Medjurječje **BIH** 269 Bt93

Medkovec **BG** 264 Cg93
Medle **S** 42 Cb51
Medna **BY** 229 Ch77
Medni **LT** 215 Cq69
Medole **I** 132 Bb90
Medovina **BG** 264 Cf93
Medovo **BG** 275 Cq95
Medovoe **RUS** 223 Ca71
Médréac **F** 158 Sq84
Medskogen **S** 49 Bf56
Medstugan **S** 39 Be53
Medulin **HR** 258 Bh91
Medumi **LV** 214 Cn69
Meduno **I** 133 Bf88
Medurječe **BIH** 269 Bt93
Meduvode **BIH** 259 Bo90
Medveda **SRB** 263 Cd95
Medveda **SRB** 263 Cc92
Medved'ov **SK** 239 Bq85
Medveja **UA** 248 Co84
Medvida **HR** 259 Bm92
Medvode **SLO** 134 Bi88
Medyka **PL** 235 Cf81
Medynia Głogowska **PL** 235 Ce80
Medzev **SK** 240 Cb83
Medzibrod **SK** 240 Bt83
Medzilaborce **SK** 234 Cd82
Medžitlija **MK** 271 Cc99
Meeder **D** 121 Bb80
Meeksi **EST** 211 Cd65
Meerane **D** 117 Be79
Meerapalu **EST** 210 Cp64
Meerbusch **D** 114 Ao78
Meerdorf **D** 109 Ba76
Meerhof **D** 115 As77
Meerhout **B** 156 Ai78
Meeri **EST** 211 Cd65
Meerkerk **NL** 106 Al77
Meerle **B** 113 Ak78
Meerlo-Wanssum **NL** 113 An77
Meersburg **D** 125 Au85
Meerssen **NL** 113 Am79
Mées, Les **F** 179 Ak92
Meeuwen-Gruitrode **B** 156 Am78
Méga Dérion **GR** 280 Cn98
Méga Eleftherohóri **GR** 277 Ce101
Méga Horió **GR** 282 Cd103
Megála Kalívia **GR** 282 Cd101
Megáli Panagía **GR** 278 Cg99
Megalohóri **GR** 283 Cd101
Megalohóri **GR** 289 Cp108
Megalópoli **GR** 286 Ce106
Méga Peristéri **GR** 276 Cc101
Mégara **GR** 284 Cg105
Megárhi **GR** 277 Cd101
Mégaro **F** 277 Cc100
Megeces **E** 192 Sl98
Megève **F** 174 Ab90
Megévette **F** 160 Aa88
Meggerdorf **D** 103 At72
Megginen **GB** 79 So70
Megísti **GR** 292 Cu108
Megrá Vólvi **GR** 278 Cg99
Megrunn **N** 47 Au58
Megyaszó **H** 241 Cc84
Mehadia **RO** 253 Ce90
Mehamn **N** 25 Cq38
Méharin **F** 186 Ss94
Mehedeby **S** 60 Bp67
Meheia **N** 57 At61
Mehikoorma **EST** 210 Cp64
Mehlingen **D** 120 Aq82
Mehlis, Zella- **D** 116 Bb79
Mehna **D** 117 Be79
Mehringen **D** 116 Bd77
Mehrum **D** 115 Ba76
Mehtäkylä **FIN** 43 Ci52
Mehtäperä **FIN** 43 Ck53
Mehun-sur-Yèvre **F** 166 Ae86
Meianiga **I** 132 Bd90
Meidrim **GB** 92 Sm77
Meifod **GB** 93 So75
Meigle **GB** 76 So67
Meijel **NL** 114 Am78
Meikirch **CH** 130 Ap86
Meikleour **GB** 76 So67
Meilán **E** 183 Sf94
Meilen **CH** 125 As86
Meilhan **F** 187 Ab94
Meilhards **F** 171 Ad89
Meillac **F** 158 Sr84
Meillant **F** 167 Af87
Meilleraye-de-Bretagne, La **F** 165 Ss85
Meillerie **F** 169 Ao89
Meillers **F** 167 Ag87
Meilūnai **LT** 214 Ck68
Meilūnai **LT** 218 Ck70
Meina **I** 175 As89
Meine **D** 109 Bb76
Meinedo **P** 190 Sd98
Meinersen **D** 109 Ba76
Meinerzhagen **D** 114 Aq78
Meinhard **D** 116 Au78
Meinheim **D** 122 Bb82
Meiningen **D** 122 Ba79
Meinkenbracht **D** 115 Ar78
Meira **E** 183 Sf94
Meirama **E** 182 Sd94
Meiringen **CH** 130 Ar87
Meisburg **D** 119 Ao80
Meisdorf **D** 116 Bd77
Meiselding **A** 134 Bi87
Meisenheim **D** 120 Aq81
Meisfjord **N** 32 Bf48
Meißen **D** 118 Bg78
Meißenheim **D** 163 Aq84
Meißenheim **D** 109 Au75
Meitene **EST** 210 Co64
Meitingen **D** 122 Bb82
Meitinkerbekk **N** 57 At59
Meix-devant-Virton **B** 162 Al81
Méjannes-lès-Alès **F** 179 Ai92
Mejby **DK** 100 Ba69
Mejorada **E** 192 Sl100
Mejorada del Campo **E** 193 So100
Mekinjar **HR** 259 Bm92
Mekiš **SRB** 263 Cd94
Mekjarvik **N** 66 Am62

Mekrijärvi **FIN** 55 Db55
Mel **I** 133 Be88
Mela **BY** 229 Ch77
Melag = Melago **I** 131 Bb87
Melago **I** 131 Bb87
Melaj **SRB** 262 Ca94
Melalahti **FIN** 44 Cq52
Mélambes **GR** 291 Ck110
Meland **N** 56 Ad61
Meland **N** 56 Am61
Melaniós **GR** 285 Cm103
Melánthi **GR** 278 Cg99
Melánthio **GR** 277 Cc100
Melás **GR** 277 Cc99
Melaune **D** 118 Bk78
Melazzo **I** 136 Ar91
Melbeck **D** 109 Ba76
Melbourn **GB** 95 Aa76
Melbourne **GB** 93 Ss75
Melbu **N** 27 Bk43
Melby Ho **GB** 77 Sr60
Melč **CZ** 232 Bq81
Melchnau **CH** 169 Aq86
Melchtal **CH** 130 Ar87
Meldal **N** 47 Au54
Meldola **I** 139 Be92
Meldorf **D** 103 At72
Melegnano **I** 131 At90
Melen **S** 39 Be53
Melenci **SRB** 252 Ca89
Melendreras **E** 184 Sk94
Melendugno **I** 149 Br100
Melesse **F** 158 Sr84
Mêle-sur-Sarthe, Le **F** 159 Aa83
Meleta **I** 143 Bc94
Meletovo **RUS** 211 Cs65
Melfa **I** 146 Bh97
Melfi **I** 148 Bm98
Melfjordbotn **N** 32 Bh47
Melfjordvær **N** 22 Bp41
Melgaço **P** 182 Sd96
Melgar de Arriba **E** 184 Sk96
Melgar de Fernamental **E** 185 Sm96
Melgar de Yuso **E** 185 Sm96
Melgarve **GB** 78 Se66
Melgiew **PL** 229 Cf78
Melgraseyri **IS** 20 Qh24
Melholt **N** 38 Ba54
Melì **GR** 283 Cf101
Meliá **GR** 283 Cf101
Melia **I** 150 Bl105
Meliana **E** 201 Su101
Mélida **E** 176 Sr96
Melide **I** 131 As89
Melide **E** 182 Sd95
Melides **P** 196 Sc104
Meligalás **GR** 286 Cd106
Melíki **GR** 278 Ce99
Mellía = Melilla **E** 205 Sp110
Melilli **I** 153 Bl106
Melineşti **RO** 264 Cg91
Melin-y-ddól **GB** 93 So75
Mélisey **F** 124 Ao85
Mélissa **GR** 282 Cc105
Mélissa **GR** 283 Cf101
Melissa **I** 151 Bf105
Melissohóri **GR** 278 Cf99
Melissohóri **GR** 283 Cg104
Melissópetra **GR** 277 Cc100
Melissótopos **GR** 277 Cc99
Melitéa **GR** 283 Ce102
Melíti **GR** 271 Cd99
Melito di Porto Salvo **I** 151 Bm105
Melito Irpino **I** 148 Bl98
Melívia **GR** 278 Cf101
Melívia **GR** 279 Ck98
Melk **A** 237 Bl84
Melkoniemi **FIN** 55 Ct57
Melksham **GB** 94 Sq78
Mella **S** 29 Ch46
Mellac **F** 157 So84
Mellajärvi **FIN** 36 Ck48
Mellakoski **FIN** 36 Ck48
Mellanbyn **S** 50 Bp57
Mellanfjärden **S** 50 Bp57
Mellángård **S** 50 Bu56
Mellansel **S** 41 Bf54
Mellanström **S** 34 Bf49
Mellanzos **E** 184 Sk95
Mellau **A** 126 Au86
Melle **D** 115 Ar76
Melby **S** 69 Bg64
Melby **S** 70 Bl65
Mellby **S** 68 Bd63
Melle **F** 165 St88
Melle **I** 174 Ap91
Melleck **D** 127 Bf85
Mellen **D** 110 Bd74
Mellendorf **D** 109 Au75
Mellensee **D** 118 Bg76
Mellenthin **D** 105 Bi73
Melleran **F** 165 Aa88
Mellerup **DK** 100 Ba67
Mellgård **S** 50 Bl55
Melliehä **M** 151 Bi109
Mellilä **FIN** 62 Cf59
Mellin **D** 109 Bb76
Mellingen **CH** 125 Ar86
Mellingen **D** 116 Bc79
Mellinghausen **D** 108 As75
Mellionnec **F** 158 Sp84
Melliste **EST** 210 Co64
Mellon Charles **GB** 74 Si65
Mellösa **S** 70 Bm63
Mellrichstadt **D** 116 Ba80
Mellrup **S** 41 Bd54
Melmerby **GB** 81 Sp72
Melnica **MK** 271 Cd97
Mélnica **SRB** 263 Cd91
Melnice **HR** 258 Bl91
Mělnické Vtelno **CZ** 231 Bk80
Melnik **BG** 272 Cg97
Mělník **CZ** 231 Bi80
Mel'niki **BY** 229 Ch77
Melnikovo **RUS** 65 Cu59
Melnikovo **RUS** 65 Cu59
Melnragé **LT** 216 Cq69
Melnsils **LV** 213 Ce65
Mełnycja-Podil's'ka **UA** 247 Cn83
Mel'nyky **UA** 229 Ch77

Melón **E** 182 Sd96
Meløy **N** 32 Bg47
Melrand **F** 158 Sp85
Melres **P** 190 Sd98
Melrose **GB** 81 Sp69
Mels **CH** 131 At86
Melsomvik **N** 68 Ba62
Melster **D** 97 So63
Melsträsk **S** 34 Cb50
Meltaus **FIN** 36 Cl47
Meltham **GB** 84 Sr73
Meltingen **N** 38 Bb53
Melton Mowbray **GB** 94 St75
Meltosjärvi **FIN** 36 Ck47
Melun **F** 161 Af83
Melvaig **GB** 74 Si65
Melverley **GB** 93 Sp75
Melvich **GB** 75 Sn63
Mélykút **H** 252 Bt88
Melzo **I** 131 At89
Melchnau **CH** 169 Aq86
Membrilla **E** 199 So103
Membrillar **E** 184 Sl95
Membrio **E** 197 Sf101
Membrolle-sur-Choisille, La **F** 166 Ab86
Memer **F** 171 Ad92
Memmi **BIH** 261 Bs92
Memleben **D** 116 Bc78
Memmelsdorf **D** 121 Bb81
Memmingen **D** 125 Ba85
Memmingerberg **D** 125 Ba85
Memucaj **AL** 276 Bu100
Menaam = Menaldum **NL** 107 Am74
Menaggio **I** 175 At88
Menai Bridge **GB** 92 Sm74
Mènaičiai **LT** 217 Ch69
Menaldum **NL** 107 Am74
Menàrguens **E** 188 Ab97
Menasalbas **E** 199 Sm101
Menat **F** 167 Af88
Mencshely **H** 243 Bg87
Mendavia **E** 186 Sq96
Mende **F** 172 Ah91
Menden (Sauerland) **D** 114 Aq78
Mendenitsa **GR** 283 Cf103
Mendig **D** 120 Ap80
Mendiga **P** 196 Sc101
Mendigorria **E** 186 Sr95
Mendo Gordo **P** 191 Sf99
Mendola **I** 152 Bf105
Mendon **F** 265 Ck91
Mendrisio **CH** 131 As89
Ménéac **F** 158 Sq84
Menen **B** 112 Ag79
Menesjärvi = Menešjávri **FIN** 30 Cn43
Ménestreau-en-Villette **F** 166 Ae83
Menetou-Salon **F** 167 Ae86
Ménétréols-sous-Vatan **F** 166 Ad86
Ménétréol-sur-Sauldre **F** 167 Ae86
Menfi **I** 152 Bf105
Ménfőcsanak **H** 243 Bq85
Mengamuñoz **E** 192 Sl100
Mengara **I** 144 Bf94
Mengele **LV** 214 Cl67
Mengen **D** 125 At84
Mengen **D** 120 Ar79
Mengerskirchen **D** 120 Ar79
Mengeš **SLO** 134 Bk88
Mengibar **E** 199 Sn106
Mengiševo **BG** 275 Co94
Mengkofen **D** 236 Be83
Mènigoute **F** 165 Su88
Ménil-la-Tour **F** 119 Am83
Ménil-sur-Belvitte **F** 124 Ao84
Menkijärvi **FIN** 53 Ch55
Menlough **IRL** 86 Sc74
Mennetou-sur-Cher **F** 166 Ad86
Menonen **FIN** 63 Cg58
Menou **F** 167 Ag86
Mens **F** 174 Am91
Mensignac **F** 171 Ab90
Menslage **D** 108 Aq75
Menstrásk **S** 41 Bt50
Menstrup **DK** 104 Bd70
Mentana **I** 144 Bf96
Menthonnex-en-Bornes **F** 174 An88
Menthon-Saint-Bernard **F** 174 An89
Menton **F** 181 Ap93
Mèntrida **E** 193 Sm100
Menuires, Les **F** 174 Ao90
Menz **D** 111 Bg74
Menzberg **CH** 130 Ar87
Menzelalban = Montauban-de-Bretagne **F** 158 Sq84
Menzingen **CH** 125 As86
Menzingen **D** 120 As82
Menzlin **D** 105 Bf73
Méobecq **F** 166 Ac87
Meolo **I** 133 Be90
Méounes-lès-Montrieux **F** 180 Am94
Meppel **NL** 107 An75
Meppen **D** 108 Ap75
Mequinenza **E** 195 Aa98
Mer **F** 166 Ad85
Mera **E** 183 Se93
Mera **RO** 256 Cq89
Mèracq **F** 187 Su93
Merag **HR** 258 Bi91
Meråker **N** 39 Bd54
Merán = Merano **I** 132 Bc87
Meranges **E** 178 Ad94
Merás **E** 183 Sh94
Merasjärvi **S** 29 Cd45
Merate **I** 131 At89
Merc, A **E** 183 Se96
Mercadal, Es **E** 207 Ai100
Mercadillo (Soperta) **E** 185 So94
Mercadillo, El (Liérganes) **E** 185 Sn94

Mercadillo = Mercadill (Soperta) **E** 185 So94
Mercatale **I** 138 Bc92
Mercatello sul Metauro **I** 139 Be93
Mercatino Conca **I** 139 Be93
Mercato San Severino **I** 147 Bk99
Mercato Saraceno **I** 139 Be92
Mercedes, Las **E** 202 Rh123
Merčež **SRB** 263 Cc94
Merching **D** 126 Bb84
Merchtem **B** 113 Ai79
Merchweiler **D** 120 Ap81
Mercœur **F** 171 Ad90
Mercurès **F** 171 Ac92
Mercurey **F** 168 Ak87
Merdanja **BG** 273 Cm94
Merdare **SRB** 263 Cc95
Merdrignac **F** 158 Sq84
Mërdzene **LV** 215 Cq67
Meré **E** 184 Sl94
Mere **GB** 84 Sj74
Mere **GB** 98 Sq78
Mere, Erpe- **B** 156 Ah79
Méreau **F** 166 Ae86
Merei **RO** 266 Co90
Mereni **RO** 267 Cr92
Merenlahti **FIN** 64 Cr58
Mérens-les-Vals **F** 178 Ad95
Mereşti **RO** 255 Cl88
Merevo **RUS** 211 Da63
Mereworth **GB** 95 Aa78
Merfeld **D** 107 Ap77
Merginal **F** 172 Ae89
Mérigny **F** 166 Ab87
Mérignac **F** 170 St91
Mérigon **F** 177 Ab94
Mérindol **F** 179 Ak93
Mérinchal **F** 172 Ae89
Mering **D** 126 Bb84
Meri-Pori **FIN** 52 Cd57
Merişani **RO** 265 Ck91
Merishausen **CH** 125 As85
Merişoru de Munte **RO** 253 Cf89
Mérk **H** 241 Ce85
Merkadale **GB** 74 Sh66
Merkendorf **D** 122 Bb82
Merket **N** 57 At59
Merkine **LT** 217 Ci72
Merklingen **D** 125 Au83
Merksplas **B** 113 Ak78
Mèrkulešt' = Mărculeşti **MD** 248 Ci85
Merkwiller-Pechelbronn **F** 120 Aq83
Merlänna **S** 70 Bo62
Merlara **I** 138 Bc90
Merlebach, Freyming- **F** 163 Ao82
Merlerault, Le **F** 159 Aa83
Merlette **F** 174 An91
Merlevenez **F** 164 So85
Merlimont **F** 99 Ad80
Merlimont-Plage **F** 154 Ac80
Mern **DK** 101 Be70
Mernye **N** 251 Bg87
Merošina **SRB** 263 Cd94
Merpins **F** 170 Ss90
Merrahalsen **N** 47 At58
Merrivale **GB** 97 So76
Mersch **L** 119 An81
Merschwitz **D** 118 Bg78
Merseburg **D** 116 Bd78
Mersevät **N** 242 Bp86
Mers-les-Bains **F** 154 Ac80
Merspags **LV** 213 Cg66
Mērsrags **LV** 213 Cf66
Merta **S** 52 Ce58
Mertajärvi **S** 29 Ce44
Merthyr Tydfil **GB** 93 So77
Mertingen **D** 126 Bb83
Mertish **AL** 276 Bu99
Mértola **P** 203 Se105
Merton **GB** 97 Sm79
Mertzwiller **F** 120 Aq83
Méru **F** 160 Ae82
Merufe **P** 182 Sd96
Merusaglia = Morosaglia **F** 142 At96
Mervans **F** 168 Al87
Mervelier **CH** 124 Ao86
Mervi **FIN** 63 Ci58
Merville **F** 177 Ac93
Merville-Franceville-Plage **F** 159 Su82
Merxheim **F** 163 Ap85
Méry-sur-Seine **F** 161 Ah83
Merza **E** 182 Sd95
Merzalben **D** 120 Aq82
Merzdorf **D** 118 Bg77
Merzen **D** 108 Aq76
Merzenich **D** 119 Ao80
Merzhausen **D** 119 At79
Merzig **D** 119 Ao82

Mesihovina **BIH** 268 Bp93
Mesinge **DK** 103 Bb70
Meškalaukis **LT** 213 Ci68
Meskla **GR** 290 Ch110
Meškučiai **LT** 217 Cf72
Meškuičiai **LT** 213 Cg68
Meskusvaara **FIN** 37 Cs48
Meslan **F** 158 So85
Mesland **F** 166 Ac85
Meslay-du-Maine **F** 159 St85
Meslay-le-Vidame **F** 160 Ac84
Mesna **N** 58 Bd58
Mesnalien **N** 58 Bb58
Mesnières-en-Bray **F** 154 Ac81
Mešnik **SRB** 261 Bu93
Mesnil-en-Ouche **F** 160 Ab82
Mesnil-Eury, Le **F** 159 Ss82
Mesnil-Réaume, le **F** 99 Ac81
Mesnil-Simon, le **F** 160 Ad83
Mesnils-sur-Iton **F** 160 Ac83
Mesnil-Thomas, Le **F** 160 Ac83
Mesocco **CH** 131 At88
Mesohória **GR** 277 Cc102
Mesola **I** 139 Be91
Mesolóngi **GR** 282 Cc104
Mesón do Vento **E** 182 Sd94
Mesones **E** 193 So99
Mesopotam **AL** 276 Ca101
Mesopotamía **GR** 277 Cc99
Mesopótamo **GR** 282 Cb102
Mesoraca **I** 151 Bo102
Mesóvouno **GR** 277 Cd99
Mespelbrunn **D** 121 At81
Mesplits **F** 160 Ae84
Mesquer **F** 164 Sq86
Messancy **B** 162 Am81
Messaure **S** 34 Ca47
Meßdorf **D** 110 Bd75
Messeix **F** 172 Af89
Messejana **P** 202 Sd105
Messel **D** 120 As81
Messelt **N** 48 Bc58
Méssi **GR** 279 Cl99
Messianó **GR** 277 Cf99
Messigny-et-Vantoux **F** 168 Al86
Messina **I** 153 Bm104
Messingen **D** 108 Ap76
Messingham **GB** 85 St73
Messini **GR** 286 Cd106
Meßkirch **D** 125 At85
Messlingen **S** 49 Bf55
Messohóri **GR** 271 Cd99
Messohóri **GR** 277 Ce101
Messohóri **GR** 283 Ce102
Messohóri **GR** 292 Cp109
Messohória **GR** 284 Ci104
Messóngi **GR** 276 Bu102
Meßstetten **D** 125 As84
Messubodarna **S** 49 Bl56
Mestá **GR** 285 Cm104
Mestanza **E** 199 Sm103
Městečko Trnávka **CZ** 232 Bq81
Městec Králové **CZ** 231 Bl80
Mesteri **H** 242 Bp86
Mestervik **N** 22 Bs42
Mésti **GR** 279 Cm99
Meštica **BG** 272 Cg95
Mestilä **FIN** 62 Ce58
Mestlin **D** 110 Bd74
Město Albrechtice **CZ** 232 Bp80
Město Libavá **CZ** 232 Bq81
Město Touškov **CZ** 230 Bg81
Mestre **I** 133 Be90
Mestrino **I** 132 Bd90
Mesudiye **TR** 289 Cq107
Mesul **AL** 270 Ca97
Mesum **D** 107 Ap76
Mesvres **F** 168 Aj87
Mesztegnyő **H** 250 Bg87
Meta **I** 146 Bi99
Metajna **HR** 258 Bi91
Metaljka **BIH** 269 Bt93
Metamórfossi **GR** 277 Ce101
Metamórfossi **GR** 278 Ch100
Metamórfossi **GR** 283 Ce101
Metamórfossi **GR** 287 Cf107
Metangitsi **GR** 278 Ch100
Metanjac **MNE** 262 Bu94
Metaponto **I** 149 Bo100
Metaurilia **I** 139 Bg93
Metaxádes **GR** 280 Cn98
Metaxáta **GR** 282 Cb104
Metbäcken **S** 59 Bf60
Méthana **GR** 287 Cg105
Metheringham **GB** 85 Su74
Methil **GB** 76 So68
Methlick **GB** 76 Sg64
Méthoni **GR** 286 Cd107
Methven **GB** 76 Sn68
Methwold **GB** 95 Ab75
Metis **RO** 254 Ci88
Metković **BIH** 268 Bq94
Metlič **SRB** 262 Bu91
Metličina **BG** 266 Cq94
Metlika **SLO** 135 Bl89
Metnitz **A** 134 Bi87
Metno **RO** 210 Cp75
Metochi **GR** 282 Cd96
Metodievo **BG** 275 Co94
Metóhi **GR** 286 Cc110
Metóhi **GR** 284 Ch103
Metovnica **SRB** 263 Ce94
Metsäkansa **FIN** 63 Ch58
Metsäkartano **FIN** 45 Cs53
Metsäkylä **EST** 209 Ck64
Metsäkylä **FIN** 37 Cr50
Metsäkylä **FIN** 53 Ch57
Metsäkylä **FIN** 55 Ct58
Metsälä **FIN** 64 Cp59
Metsämäki **FIN** 37 Cr49
Metsäperä **FIN** 37 Cq49
Metsäkylä **FIN** 35 Cl47
Mettälä **FIN** 64 Cn59
Mettäjärvi **S** 35 Ch47
Metslawier **NL** 107 An74
Metsolahti **FIN** 53 Cn56
Metsoola **FIN** 55 Ct58
Metslä **FIN** 55 Ct58
Metten **D** 128 Bf83
Mettet **B** 156 Ak80

Modra SK 238 Bp84
Modran BIH 251 Bg91
Modrany SK 239 Br85
Modrava CZ 123 Bh82
Modriach A 135 Bl87
Modriča BIH 251 Br91
Modrica SRB 263 Cc93
Modrovka SK 239 Bg83
Modruš HR 258 Bl90
Modrý Kameň SK 240 Bt84
Modrze PL 226 Bo76
Modrzewie PL 111 Bk73
Modugno I 149 Bo98
Modum N 58 Au61
Moe EST 210 Cn62
Moeche E 183 Se93
Moëlan-sur-Mer F 157 Sn85
Moelfre GB 92 Sm74
Moelv N 58 Bb59
Moen N 28 Bs42
Moen N 39 Bc53
Moen N 57 Ap62
Moen N 57 Ar62
Moena I 132 Bd88
Moergestel NL 113 Al77
Moers D 114 Ao78
Moeskroen = Mouscron B 112 Ag79
Moëze F 170 Ss89
Mofalla S 69 Bi64
Moffans-et-Vacheresse F 169 Ao85
Moffat GB 79 So70
Mofjell N 67 Ar63
Mofreita P 183 Sg97
Moftinu Mare RO 245 Cf85
Moftinu Mic RO 245 Cf85
Mogadouro P 191 Sg98
Mogán E 202 Ri125
Mogata S 70 Bn64
Mogen N 57 Ar61
Mogenpört = Munapirtti FIN 64 Co60
Mogenstrup DK 104 Bd70
Moggio Udinese I 133 Bg88
Mogielnica PL 228 Cb77
Mogila BG 266 Cg94
Mogila MK 277 Cc98
Mogilany PL 234 Bu81
Mogilica BG 273 Ck98
Mogilište BG 267 Cr94
Mogilno PL 226 Bg75
Mogilovo BG 273 Cl96
Moglia I 138 Bb91
Mogliano I 145 Bg94
Mogliano Veneto I 133 Be89
Mogón E 200 So104
Mogorella I 141 As101
Mogorić HR 259 Bm92
Mogoro I 141 As101
Mogoş RO 254 Cg88
Mogoşeşti RO 248 Cg86
Moguer E 203 Sg106
Mogutovo RUS 211 Cs64
Mohács H 243 Bs89
Moharras E 200 Sg102
Moheda S 72 Bk67
Mohedas E 192 Sh100
Mohedas de la Jara E 198 Sk101
Mohelnice CZ 232 Bo81
Mohelno CZ 238 Bn82
Mohill IRL 82 Se73
Möhkö FIN 55 Dc55
Möhlau D 117 Be77
Möhlin CH 169 Af84
Mohol GR 291 Cm110
Mohlsdorf-Teichwolframsdorf D 117 Be79
Möhnesee D 115 Ar77
Möhnsen D 109 Ba73
Moholm S 69 Bi63
Mohon F 158 Sp84
Mohora H 240 Bt85
Mohorn D 230 Bg78
Mohós GR 291 Cl110
Möhra D 116 Ba79
Mohus N 27 Bl46
Mohyliv-Podil's'kyj UA 248 Cq84
Moi N 66 Ao64
Moià B 189 Ae97
Moie I 139 Bg93
Moieciu de Jos RO 255 Cl90
Moigrad RO 246 Cg86
Moikipää = Molpe FIN 52 Cc55
Moilala FIN 54 Cp57
Moimenta da Beira P 191 Se99
Moineşti RO 256 Cn88
Moinsalmi FIN 55 Ct57
Mointeach Mílic = Mountmellick IRL 90 Sf74
Moio Alcantara I 150 Bl105
Moira GB 83 Sn72
Mo i Rana N 32 Bi48
Moirans F 173 Am90
Moirans-en-Montagne F 168 Am88
Moircy B 156 Al81
Moïsaküla EST 209 Cl64
Moisburg D 109 Au74
Moisdon-la-Rivière F 165 Ss83
Moisei RO 247 Ck85
Moisiovaara FIN 45 Ct51
Moissac F 177 Ac92
Moissat F 172 Ag89
Moita P 196 Sc103
Moita da Serra P 190 Sd100
Moivre F 162 Ak83
Moixent E 201 St103
Möja S 61 Bs62
Mojácar E 206 Sr106
Mojados E 192 Sl98
Mojęcice PL 226 Bo78
Mojkovac MNE 262 Bu95
Mojmirovce SK 239 Br84
Mojonera, La E 206 Sp107
Mojstrana SLO 134 Bh88
Mojtin SK 239 Br83
Mökkiperä FIN 44 Co52
Møklevika N 39 Bg51
Möklinta S 60 Bo60
Mokliste MK 271 Ce98
Mokločno RUS 211 Cr63
Mokotów PL 228 Cb76
Mokra Druga PL 233 Bs79
Mokra Gora SRB 269 Bu93

Mokranje SRB 263 Cf92
Mokren BG 275 Co95
Mokreni MK 271 Cc97
Mokreš BG 264 Cg93
Mokrin SRB 244 Ca89
Mokrino MK 271 Ce99
Mokro BIH 261 Bs93
Mokro MNE 261 Bs93
Mokronog SLO 135 Bl89
Mokronoge BIH 260 Bp92
Mokronoge BIH 260 Bp93
Mokronos PL 226 Bp77
Mokro Polje HR 259 Bm92
Mokrotyn UA 235 Ch80
Mokrsko Dolne PL 234 Ca79
Mokrzesz PL 233 Bt79
Mokrzeszów PL 232 Bn79
Mokrzyska PL 234 Cb80
Moksi FIN 53 Ci56
Moksi FIN 53 Ci60
Möksy FIN 53 Ci54
Mol B 156 Al78
Mola di Bari I 149 Bp98
Mólai GR 287 Cf107
Moland N 57 As61
Moland N 67 Ar62
Molar, El E 193 Sn99
Molar, El E 200 So104
Molare CH 131 As88
Molare I 175 As91
Molares, Los E 204 Si106
Molat HR 258 Bk92
Molay-Littry, Le F 159 St82
Molbergen D 108 Aq75
Mold GB 93 So74
Moldava CZ 230 Bh79
Moldava nad Bodvou SK 241 Cc83
Molde N 46 Ap55
Moldora N 38 Bb53
Moldova Nouă RO 253 Cd91
Moldoveneşti RO 254 Ch88
Moldoveni RO 248 Co87
Moldovo UA 257 Cu88
Moldreim N 46 An57
Møldrup DK 100 Al67
Moledo P 191 Se99
Moleşti MD 257 Cs87
Molétai LT 218 Cl70
Molezuelas de la Carballeda E 184 Sh96
Molfetta I 149 Bo98
Molfsee D 103 Ba72
Moliden S 41 Br54
Molières F 177 Ac92
Moliets-et-Maa F 176 Ss93
Moliets-Plage F 176 Ss93
Molina Aterno I 146 Bh96
Molina de Aragón E 194 Sr99
Molina de Segura E 201 Ss104
Molina di Ledro I 132 Bb89
Molinella I 138 Bd91
Molineuf F 166 Ac85
Molini di Tures I 132 Bd87
Molino del Piano I 138 Bc93
Molinons F 161 Ah84
Molinos E 195 Su99
Molinos, Los E 193 Sm99
Molinos de Duero E 185 Sp97
Molinos de Rei E 189 Ae98
Molins de Rey = Molins de Rei E 189 Ae98
Moliterno I 148 Bm100
Molitg-les-Bains F 189 Ae95
Möljeryd S 73 Bl68
Molkojärvi FIN 30 Cl46
Molkom S 59 Bh61
Moll I 130 Aq89
Molla S 69 Bg65
Mollagjesh AL 270 Ca98
Mollafveit N 56 An61
Mölle S 101 Bf68
Möllenbeck D 115 At76
Möllenbeck D 220 Bg74
Möllenhagen D 110 Bf73
Möllensen D 116 Au76
Mollerup DK 100 Ak67
Mollerusa = Mollerussa E 188 Ab97
Mollerussa E 188 Ab97
Mollès F 167 Ah88
Mollet del Vallès E 189 Ae97
Mollia I 130 Ar89
Molliens-Dreuil F 155 Ae81
Mollina E 205 Sl106
Mollišjøk-fjellstue N 24 Ci41
Molln A 237 Bi85
Mölln D 109 Bb73
Mölln D 111 Bg73
Molló E 178 Ae96
Möllösund S 68 Bc64
Mølltorp S 69 Bi64
Mølna N 39 Bc53
Mølnarodden N 26 Bg44
Mölnbo S 70 Bp62
Mølnbukt N 38 Au53
Mölndal S 68 Be65
Mölnlycke S 68 Be65
Mølno N 56 Al60
Mölntorp S 60 Bn61
Molnycja UA 247 Cn84
Mołoczki PL 229 Cg75
Molodečno = Maladzečna BY 219 Co72
Molodežnoe RUS 65 Cu60
Molodi RUS 211 Cr64
Molodi RUS 211 Co64
Mołodiatycze PL 235 Ch79
Molodovo UA 242 Cd83
Moloha UA 257 Da88
Molompize F 172 Ag90
Mólos GR 283 Cf103
Moloskovicy RUS 65 Ct62
Molovata MD 249 Cs86
Moloy F 168 Ak85
Moložane RUS 211 Cs64
Molpe FIN 52 Cc55
Molremmen N 32 Bg49
Molschleben D 116 Bb78
Molsdorf D 116 Bb79

Molsheim F 124 Ap83
Mołtajny PL 223 Cc72
Moltzow D 110 Bf73
Molunat HR 262 Bn96
Molve HR 250 Bp88
Molveno I 132 Bb88
Molvik N 24 Ck39
Molvizar E 205 Sn107
Molzegg A 242 Bm85
Mombaroccio I 139 Bf93
Mombarruzzo I 175 Ar91
Mombeltrán E 192 Sk100
Mömbris D 121 At80
Mombuey E 183 Sh96
Momčilgrad BG 274 Ci97
Momčilovci BG 273 Ck97
Momčilovo BG 266 Cp94
Momiano = Momjan HR 133 Bh90
Momignies B 156 Ai80
Momina Cárkva BG 275 Cp96
Momino BG 266 Cn94
Momino Selo BG 274 Ck96
Momin Šor BG 273 Cl94
Momjan HR 133 Bh90
Momkovo BG 274 Cn97
Mommark DK 103 Ba71
Mommila FIN 63 Cl59
Momo I 175 As89
Momoty Górne PL 235 Ce79
Momrak N 67 Ar62
Momyckelberget S 59 Bh59
Momyr N 38 Bb52
Mon S 33 Bl49
Monå FIN 42 Ce54
Monachil E 205 Sn106
Monacilioni I 147 Bk97
Monaco MC 181 Ap93
Monaghan = Muineachán IRL 82 Sg72
Monaghan IRL 87 Sg72
Monahiti GR 277 Cc101
Monäs FIN 42 Ce54
Monäsi FIN 91 Sh75
Monasterace I 151 Bo104
Monasterace Marina I 151 Bo104
Monasterboice IRL 87 Sh73
Monasterevin IRL 90 Sf74
Monasterio de la Sierra E 185 So96
Monasterio del Coto E 183 Sg94
Monasterio de Rodilla E 185 So96
Monasterolo di Savigliano I 136 Aq91
Monastier-sur-Gazeille, Le F 173 Ai91
Monastir I 141 At102
Monastiráki GR 282 Cb103
Monastiráki GR 283 Cd105
Monastýrek RUS 211 Cr62
Monbahus F 171 Ab91
Monbardon F 187 Ab94
Monbrun F 177 Ac93
Moncada E 201 Su101
Moncalieri I 136 Aq90
Moncalvillo E 185 So97
Moncalvo I 175 Ar90
Monção P 182 Sd96
Moncarapacho P 203 Se106
Moncaut F 177 Ab92
Moncayolle-Larrory-Mendibieu F 176 St94
Moncé-en-Belin F 159 Aa85
Moncel-sur-Seille F 124 An83
Moncey F 169 An86
Mönchberg D 121 At81
Mönchengladbach D 114 An78
Mönchhof A 238 Bo85
Monchique P 202 Sc106
Monchy-Humières F 155 Af82
Monclar F 171 Ab92
Monclar-de-Quercy F 177 Ad93
Monclar-sur-Losse F 187 Aa93
Moncófa E 201 Su101
Moncontour = Moncófa E 201 Su101
Moncontour F 158 Sp84
Moncontour F 165 Sa87
Moncoutant F 165 St87
Moncrabeau F 177 Aa92
Monda E 204 Sl107
Mondariz E 182 Sd96
Möndävere EST 64 Cm62
Mondavezan F 177 Ac94
Mondavio I 139 Bf93
Mondéjar E 193 So100
Mondello I 152 Bg104
Mondilhan F 187 Ab94
Mondim de Basto P 191 Se98
Mondolfo I 139 Bg93
Mondoñedo E 183 Sf94
Mondorf-les-Bains L 162 An81
Mondoubleau F 166 Ab85
Mondovi I 175 Aq92
Mondragone I 146 Bh98
Mondreville F 161 Af84
Mondriz E 183 Sf94
Mondsee A 236 Bg85
Møne S 69 Bg65
Moneasa RO 245 Ce88
Moneglia I 137 At92
Monegrillo E 195 Su97
Monein F 187 St94
Monemvasía GR 290 Cg107
Monesi I 181 Aq92
Monesiglio I 175 Ar92
Monesterio E 198 Sh104
Monestier-de-Clermont F 173 Am91
Monestiés F 178 Ae92
Monestirolo I 138 Bd91
Monestrol F 177 Ad94
Monétay-sur-Loire F 167 Ah88
Monéteau F 161 Ah85
Monêtier-Allemont F 174 Am92
Monêtier-les-Bains, Le F 174 Ao91
Moneva E 195 St98
Moneygall IRL 89 Sd74
Moneymore GB 82 Sg71
Moneymore IRL 87 Sf71
Monfalcone I 133 Bh89
Monfarracinos E 192 Si97
Monflanquin F 171 Ab91
Monflorite E 187 St96
Monfort F 177 Ab93
Monforte P 197 Sf102

Monforte da Beira P 197 Sf101
Monforte del Cid E 201 St104
Monforte de Lemos E 183 Sf94
Monfortinho P 191 Sg101
Monghidoro I 138 Bc92
Mongiana I 151 Bn103
Mongiardino Ligure I 175 At91
Mongie, la F 187 Aa95
Mongrando I 130 Ar89
Mongstad N 56 Al59
Monguelfo-Tesido I 133 Be87
Monheim D 114 Ao78
Monheim D 121 Bb83
Moniaive GB 80 Sn70
Mönichkirchen A 242 Bm85
Mon-Idée F 156 Ai81
Monieux F 180 Al92
Monifieth GB 79 Sp68
Moniste EST 215 Co65
Monistrol-d'Allier F 172 Ah91
Monistrol de Montserrat E 189 Ad97
Monistrol-sur-Loire F 173 Ai90
Monivea IRL 86 Sc74
Mönkäre FIN 55 Ct58
Mönkeberg D 103 Ba72
Mönkebude D 220 Bh73
Monk Fryston GB 85 Ss73
Mońki PL 224 Cf74
Monkland GB 93 Sp76
Monkleigh GB 95 Ab76
Monks Eleigh GB 95 Aa76
Monléon-Magnoac F 187 Ab94
Monleras E 192 Sh98
Monlezun-d'Armagnac F 176 Su93
Monlong F 187 Aa94
Monmouth GB 93 Sp77
Monnai F 159 Aa83
Monnaie F 166 Ab85
Monnerén F 179 An82
Mönni FIN 55 Da55
Mönni FIN 83 Ck59
Monnickendam NL 106 Al76
Monninkylä FIN 63 Cm60
Monnoinen FIN 62 Cd59
Monodéndri GR 276 Cb101
Monok H 241 Cc84
Monokklisiá GR 278 Cg108
Monola FIN 64 Cg58
Monólithos GR 292 Cg108
Monor H 112 Ah90
Monor RO 247 Ck87
Monoskylá FIN 53 Ci56
Monóspita GR 277 Ce99
Monóvar E 201 St104
Monpazier F 171 Ab91
Monreal D 119 Ap80
Monreal E 176 Sr95
Monreal de Ariza E 194 Sq98
Monreal del Campo E 194 Ss99
Monreale I 152 Bg104
Monroy E 198 Sh101
Monroyo E 195 Su99
Mons B 112 Ah80
Mons F 180 Ao93
Monsampolo del Tronto I 145 Bh95
Monsanto P 191 Sf100
Monsaraz = Monsarraz P 197 Sf104
Monsarraz P 197 Sf104
Monschau D 119 An79
Monségur F 170 Aa91
Monselice I 138 Bd90
Mönsheim D 120 As83
Monsheim D 163 Ar81
Monsols F 168 Ak88
Mønsted DK 100 Ak67
Monster NL 113 Ai76
Mönsterås S 73 Bn66
Monsummano Terme I 138 Bb93
Montà I 175 Aq91
Montabaur D 114 Aq80
Montafia I 136 Ar91
Montagnac F 178 Af92
Montagnana I 138 Bc90
Montagnano I 144 Bd94
Montagne, La F 164 Sr86
Montagnola, Rifugio I 153 Bk105
Montagney F 168 Am86
Montagne F 171 Ad90
Montagrier F 171 Ab90
Montaigu-de-Quercy F 171 Ac92
Montaiguët-en-Forez F 167 Ah88
Montaigut F 167 Af88
Montaigut-le-Blanc F 166 Ad88
Montaigut-sur-Save F 177 Ac93
Montaione I 143 Bb94
Montala FIN 54 Cp56
Montalba-le-Château F 189 Af95
Montalbán E 195 St99
Montalbán de Córdoba E 205 Sl105
Montalbanejo E 200 Sq101
Montalbano Elicona I 153 Bl104
Montalbo E 194 Sp101
Montalcino I 144 Bc94
Montaldo di Cosola I 175 At91
Montale I 138 Bc93
Montalegre P 183 Se97
Montaliau-Vercieu F 173 Al90
Montalivet-les-Bains F 170 Ss90
Montallegro I 152 Bh106
Montalto delle Marche I 145 Bh95
Montalto di Castro I 144 Bd96
Montalto Marina I 144 Bd96
Montalto Uffugo I 151 Bn102
Montalvão P 197 Sf102
Montalvos E 200 Sq102
Montamarta E 184 Si97
Montamisé F 166 Aa87
Montana BG 264 Cg94
Montañana E 188 Bb90
Montanara I 138 Bb90
Montánchez E 198 Sh102
Montanejos E 195 St100
Montaner F 187 Su94
Montanges F 168 Am88

Montano Antilia I 148 Bl100
Montardone I 138 Bb92
Montargil P 196 Sd102
Montargis F 161 Af85
Montarguil E 188 Ac97
Montari FIN 64 Cm59
Montastruc-la-Conseillère F 177 Ad93
Montataire F 160 Ae82
Montauban F 177 Ac92
Montauban-de-Bretagne F 158 Sq84
Montbard F 168 Ai85
Montbazens F 171 Ae92
Montbazon F 166 Ab86
Montbéliard F 169 Ao85
Montbenoît F 169 An87
Montbeugny F 167 Ag87
Montbizot F 159 Aa84
Montblanc E 188 Ac98
Montblanch = Montblanc E 188 Ac98
Montboyer F 170 Aa90
Montbozon F 124 An86
Montbras F 162 Am83
Montbrió del Camp E 188 Ac98
Montbrison F 173 Ai90
Montbron F 171 Ab89
Montbrun-Bocage F 177 Ac94
Montbrun-les-Bains F 173 Al92
Montcabrier F 171 Ac91
Montcaret F 170 Aa91
Montceau-les-Mines F 168 Ai87
Montceaux-lès-Provins F 161 Ag83
Montcenis F 168 Ai87
Montchamp F 172 Ag90
Montchanin F 168 Ai87
Montchevrier F 166 Ad88
Montcornet F 155 Ai81
Montcoy F 168 Al87
Montcresson F 161 Af85
Montcuq-en-Quercy-Blanc F 171 Ac92
Montdardier F 179 Ah93
Mont-Dauphin F 174 Ao91
Mont-de-Marsan F 176 Su93
Montdidier F 161 Af81
Mont-Dore F 172 Af89
Monte I 182 Sd93
Monte I 184 Sk94
Monteagudo E 186 Sr97
Monteagudo de las Salinas E 200 Sr101
Monteagudo de las Vicarías E 194 Sq98
Montealegre E 184 Sl97
Montealegre del Castillo E 201 Ss103
Montebello I 144 Bf96
Montebello di Bertona I 145 Bh96
Montebello Ionico I 151 Bm105
Montebello Vicentino I 132 Bc90
Montebelluna I 133 Be89
Montebibico I 144 Bf95
Montebourg F 159 Sa82
Montebruno I 137 At91
Montecalvo in Foglia I 139 Bf93
Montecalvo Irpino I 148 Bl98
Montecarelli I 138 Bc92
Monte-Carlo MC 181 Ap93
Montecarotto I 139 Bg93
Montecassiano I 145 Bg94
Montecastrilli I 144 Be95
Montecatini Terme I 138 Bb93
Montecatini Val di Cecina I 138 Bb94
Montecchia di Crosara I 132 Bc90
Montecchio I 139 Bf93
Montecchio I 144 Be95
Montecchio Emilia I 138 Ba91
Montecchio Maggiore I 132 Bc89
Montecelio, Guidonia- I 146 Bf96
Monte Cerignone I 139 Be93
Montech F 177 Ac93
Montecilfone I 147 Bk97
Monte Claro P 197 Sf101
Montecompatri I 144 Bf97
Montecorto E 204 Sk107
Montecorvino Rovella I 148 Bk99
Montecos P 202 Sc105
Montecreto I 138 Bb92
Monte da Légua P 203 Se105
Monte da Pedra P 197 Se102
Monte de Goula P 197 Se101
Montederramo E 183 Sf96
Montedor P 190 Sc97
Montedoro I 152 Bh106
Monte do Trigo P 197 Se104
Monte Estremo F 142 As96
Montefalco I 144 Bf95
Montefalcone di Val Fortore I 147 Bl98
Montefalcone nel Sannio I 145 Bk97
Montefano I 139 Bg94
Montefelcino I 139 Bf93
Montefiascone I 144 Be95
Monte Fidalgo P 197 Se101
Montefiore Conca I 139 Bf93
Montefiore dell'Aso I 145 Bh94
Montefiorino I 138 Bb92
Monteforte Irpino I 147 Bk99
Montefortino I 145 Bg95
Montefrío E 205 Sm106
Montegabbione I 144 Be95
Montegalda I 132 Bd90
Montegil E 204 Si106
Montegiordano I 148 Bo100
Montegiorgio I 145 Bh94
Montegrosso Pian Latte I 181 Aq92
Montegrotto Terme I 132 Bd90
Montehermoso E 191 Sh100
Monteils F 171 Ad92
Montejaque E 204 Sk107
Montejicar E 205 Sn105
Montejo de Bricia E 185 Sn95
Montejo de la Sierra E 193 Sn98

Montejo de la Vega de la Serrezuela E 193 Sn97
Montejos del Camino E 184 Si95
Montelanico I 146 Bg97
Montelavar P 196 Sb103
Montel-de-Gelat F 172 Af89
Monteleone di Puglia I 148 Bl98
Monteleone di Spoleto I 144 Bf95
Monteleone d'Orvieto I 144 Be95
Monteleone Rocca Doria I 140 As100
Montelepre I 152 Bg104
Montelibretti I 145 Bg96
Montélimar F 173 Ak90
Montella I 148 Bl99
Montellano E 204 Si107
Montelupo Fiorentino I 138 Bc93
Montemaggiore Belsito I 152 Bh105
Montemagno I 136 Ar91
Montemarano I 148 Bk99
Montemarciano I 139 Bg93
Montemassi I 143 Bc95
Montemayor E 193 Sm97
Montemayor E 205 Sl105
Montemayor del Río E 192 Si100
Montemerano I 144 Bc95
Montemesola I 149 Bg99
Montemignaio I 138 Bd93
Montemilone I 148 Bl98
Montemolín E 198 Sh104
Montemonaco I 145 Bg95
Montemor-o-Novo P 196 Sd103
Montemor-o-Velho P 190 Sc100
Montemurlo I 138 Bc93
Montemurro I 148 Bm100
Montendre F 170 Su90
Monteneuf F 158 Sq85
Montenegro de Cameros E 185 Sp96
Montenero I 138 Ba94
Montenero di Bisaccia I 147 Bk97
Montenero Sabino I 144 Bf96
Monteneuf F 158 Sq85
Monteoru, Sărata- RO 266 Co90
Montepastore I 138 Ba92
Montepescali I 143 Bc95
Monte Petrosu I 140 Au99
Montepiano I 138 Bc92
Monte Porzio I 139 Bg93
Montepulciano I 144 Bd94
Monterchi I 139 Be94
Monterde de Albarracín E 194 Ss99
Monte Real P 196 Sc101
Montereale I 145 Bg96
Montereale Valcellina I 133 Be88
Montereau F 161 Af85
Montereau-Fault-Yonne F 161 Af84
Monte Redondo P 190 Sc101
Monteregio I 137 Au92
Monterenzio I 138 Bc92
Monteriggioni I 143 Bc94
Monte Rinaldo I 145 Bh94
Monte Romano I 144 Bd96
Monterosi I 144 Be96
Monterosso al Mare I 137 Au92
Monterosso Almo I 153 Bk106
Monterotondo I 144 Bf96
Monterotondo Marittimo I 143 Bb94
Monterroso E 183 Se95
Monterrubbiano I 145 Bh94
Monterrubio de la Serena E 198 Sk103
Monterrubio de la Sierra E 192 Si99
Monterubbiano I 145 Bh94
Montesa E 201 St103
Monte Salgueiro = Monte Salgueiro E 182 Sd94
Montesalgueiro = Monte Salgueiro E 182 Sd94
Monte San Giovanni I 138 Bg92
Monte San Giovanni in Sabina I 144 Bf96
Monte San Giusto I 145 Bh94
Monte San Savino I 144 Bd94
Monte Santa Maria Tiberina I 139 Be94
Monte Sant'Angelo I 147 Bm97
Montesarchio I 147 Bk98
Montescaglioso I 148 Bo99
Montescudo I 139 Bf93
Montese I 138 Bb92
Montesilvano Marina I 145 Bi95
Montespertoli I 143 Bc93
Montespluga I 131 At88
Montesquieu F 177 Ac92
Montesquieu-Avantès F 177 Ac94
Montesquieu-Volvestre F 177 Ac94
Montesquiou F 187 Aa93
Montestruc-sur-Gers F 177 Ab93
Montet, Le F 167 Ag88
Monte Urano I 145 Bh94
Monteu Roero I 175 Aq91
Monteux F 179 Ak92
Montevago I 152 Bg105
Montevarchi I 138 Bd93
Montevecchio I 141 As101
Monteverde I 147 Bm99
Monteverdi Marittimo I 143 Bb94
Monte Virgem P 197 Se103
Montfalcó Murallat E 188 Ac97
Montfaucon CH 124 Ap86
Montfaucon F 162 Al82
Montfaucon F 165 Ss86
Montfaucon-en-Velay F 173 Ai90
Montferrand-du-Périgord F 171 Ab91
Montferrat F 173 Am90
Montfoort NL 113 Ak76
Montfort F 175 St94
Montfort NL 114 Am78
Montfort-en-Chalosse F 176 St93
Montfort-l'Amaury F 160 Ad83
Montfort-le-Gesnois F 159 Aa84
Montfort-sur-Boulzane F 178 Ae95
Montfort-sur-Meu F 158 Sr84
Montfort-sur-Risle F 160 Ab82
Montfranc F 178 Af93
Montgaillard F 187 Aa95
Montgaillard F 177 Ad93

Mont-Gauthier B 156 Al80
Montgenèvre F 174 Ao91
Montgibaud F 171 Ac89
Montgiscard F 177 Ad94
Montgomery GB 93 So75
Montguyon F 170 Su90
Mönthal CH 124 Ar85
Montheries F 162 Ak84
Monthermé F 156 Ak81
Monthey CH 130 Ao88
Monthoiron F 166 Ab87
Monthois F 162 Ak82
Monthou-sur-Cher F 166 Ac86
Monthureux-sur-Saône F 162 Am84
Monti I 140 At99
Montiano E 185 So94
Montiano I 139 Be92
Montiano I 143 Bc95
Monticelli d'Ongina I 137 Ba90
Monticelli Ripa d'Oglio I 138 Ba90
Montichiari I 132 Ba90
Monticiano I 143 Bc94
Montiel E 200 Sp103
Montier-en-Der F 162 Ak84
Montieri I 143 Bc94
Montiers-sur-Saulx F 162 Al83
Montiglio Monferrato I 136 Ar90
Montignac F 171 Ac90
Montignac-Charente F 170 Aa89
Montignac-de-Lauzun F 170 Aa91
Montigny F 124 Ao83
Montigny-le-Gannelon F 160 Ac84
Montigny-Lencoup F 161 Ag84
Montigny-lès-Metz F 162 Ar82
Montigny-le-Tilleul B 156 Ai80
Montigny-sur-Aube F 162 Ak85
Montijo E 197 Sg103
Montijo P 196 Sc103
Montijo E 205 Sl105
Montilla E 205 Sl105
Montils, Les F 166 Ac86
Montinho P 196 Sc103
Montivilliers F 159 Aa81
Montjay F 173 Am92
Montjean F 170 Aa89
Montjean-sur-Loire F 165 St86
Montlandon F 160 Ac84
Montlaur F 178 Af93
Montlaur F 178 Af94
Montlieu-la-Garde F 170 Su90
Mont-Louis F 189 Ae95
Montlouis-sur-Loire F 166 Ab86
Montluçon F 167 Af88
Montluel F 173 Al89
Montmarault F 167 Af88
Montmartin-sur-Mer F 158 Sr83
Montmaurin F 187 Aa94
Montmédy F 162 Al81
Montmélian F 174 An89
Montmerle-sur-Saône F 173 Ak88
Montmesa F 187 St96
Montmeyan F 180 An93
Montmeyran F 173 Ak91
Montmirail F 161 Ah83
Montmirail F 161 Ah83
Montmirey-le-Château F 168 Am86
Montmoreau-Saint-Cybard F 170 Aa90
Montmorency F 160 Ae83
Montmorillon F 166 Ab88
Montmorin F 173 Am92
Montmorot F 168 Am87
Montmort-Lucy F 161 Ah83
Montoggio I 175 At91
Montoille F 169 An85
Montoir-de-Bretagne F 164 Sq86
Montoire-sur-le-Loir F 166 Ab85
Montoito P 197 Se103
Montolieu F 178 Ae94
Montón E 194 Sr98
Montone I 144 Be94
Montopoli in Val d'Arno I 143 Bb93
Montório al Vomano I 145 Bh95
Montoro E 205 Sm104
Montpaon F 178 Ag93
Montpelhièr = Montpellier F 179 Ah93
Montpellier F 179 Ah93
Montpezat F 171 Ab91
Montpezat-de-Quercy F 171 Ac92
Montpezat-sous-Bauzon F 173 Ai91
Montpon-Ménestérol F 170 Aa90
Montpont-en-Bresse F 168 Al87
Montpreveyres CH 169 Ao87
Mont-ral E 188 Ac98
Montréal F 162 Al82
Montréal F 177 Aa93
Montréal F 178 Ae94
Montreal = Mont-ral E 188 Ac98
Montredon-Labessonié F 178 Ae93
Montréjeau F 187 Ab94
Montrésor F 166 Ac86
Montresta I 140 As100
Montret F 168 Al87
Montreuil F 154 Ad81
Montreuil-Bellay F 165 Su86
Montreuil-Bonnin F 165 St85
Montreuil-Juigné F 165 St85
Montreuil-l'Argillé F 160 Aa83
Montreuil-sur-Ille F 158 Sr84
Montreux CH 130 Ao88
Montreux-Château F 169 Ao85
Montrevault-sur-Èvre F 165 Ss86
Montrevel-en-Bresse F 168 Al88
Montrichard-Val-de-Cher F 166 Ac86
Montricoux F 177 Ad92
Mont-roig del Camp E 188 Ab98
Montrond-les-Bains F 173 Ai89
Montrose GB 79 Sq67
Montrouleau = Morlaix F 157 Sn83
Montroy E 201 St102
Montrozier F 172 Ae92
Mont-Saint-Aignan F 154 Ac82
Mont-Saint-Vincent F 168 Ai87
Montsalvy F 172 Ae91
Montsauche-les-Settons F 167 Ah86
Montségur F 178 Ad95
Montségur-sur-Lauzon F 173 Ak92
Montseny E 189 Ae97
Montséret F 178 Af94

Muškovića Rijeka MNE 269 Bu95
Musland N 56 Am61
Musninkai LT 218 Ck71
Musqetë AL 270 Bu98
Mussalo FIN 64 Co60
Musselburgh GB 76 So69
Musselkanaal NL 107 Ap75
Mussey F 162 Al83
Mussey-sur-Marne F 162 Al84
Mussidan F 170 Aa90
Musso I 131 At88
Mussomeli I 152 Bh105
Mussy-sur-Seine F 162 Ai85
Mustadfors S 68 Be63
Mustafakemalpaşa TR 281 Cr100
Müstair CH 132 Ba87
Mustajärvi FIN 52 Cf56
Mustajärvi FIN 53 Ci56
Mustajoki FIN 52 Cf56
Mustalammi FIN 52 Cf56
Mustamaa FIN 44 Co52
Mustamaa FIN 52 Cg54
Mustapić SRB 263 Cd91
Mustasaari = Korsholm FIN 52 Cd54
Mustavaara FIN 37 Cs50
Mustavaara FIN 45 Cs52
Müstecep TR 280 Cp99
Musteika LT 218 Ci73
Mustér = Disentis CH 131 As87
Mustila FIN 63 Ck58
Mustin D 110 Bb73
Mustinlahti FIN 54 Cr56
Mustinsalo FIN 54 Cr56
Mustio = Svartå FIN 63 Cn60
Mustjala EST 208 Ce64
Mustjärvi FIN 64 Cm58
Mustjõe EST 209 Ci62
Mustla EST 210 Cm64
Mustolanmäki FIN 44 Cr53
Mustolanmäki FIN 54 Cp55
Mustolanmutka FIN 44 Cr52
Mustvee EST 210 Co63
Mušutište = Meshutishtë RKS 270 Cb96
Mušyčy BY 219 Cg72
Muszaki PL 223 Cb74
Muszyna PL 241 Cb76
Muszynka PL 234 Cc82
Muta SLO 151 Bl87
Mutala FIN 53 Ch57
Mutalahti FIN 55 Dc56
Mutanj SRB 262 Ca92
Mutéjovice CZ 230 Bh80
Mutenice CZ 129 Bp83
Muthill GB 79 Sn68
Mutka FIN 55 Ct54
Mútne SK 233 Bt82
Mutriku E 186 Sq94
Muttenz CH 169 Aq85
Mutters A 126 Bc86
Muttersholtz F 163 Aq84
Mutterstadt D 163 Ar82
Mutxamel E 201 Su104
Mutzig F 124 Ap83
Mutzschen D 117 Bf78
Muuga EST 210 Co62
Muukko FIN 65 Cr58
Muuksi EST 209 Cm61
Muurame FIN 53 Cm56
Muuras FIN 43 Cl53
Muurasjärvi FIN 43 Cl53
Muurikkala FIN 64 Cg59
Muurla FIN 63 Cg60
Muurola FIN 36 Cl48
Muurola FIN 64 Cg59
Muuruvesi FIN 54 Cr54
Muxía E 182 Sb94
Muy, Le F 180 Ao94
Mužakow = Bad Muskau D 118 Bk77
Muzga BG 273 Ci95
Muzilheg = Muzillac F 164 Sq83
Muzillac F 164 Sq83
Muziné AL 276 Ca101
Mužla SK 239 Bs85
Mužlja SRB 252 Ca90
Mybster GB 75 So64
Mychajlivka UA 257 Cu89
Myckelberget Vastra S 59 Bh59
Myckelgensjö S 41 Bg53
Myckleby S 68 Bd64
Myckling S 50 Bg56
Mydland N 66 An64
Mydroilyn GB 92 Sm76
Myggenäs S 68 Bd64
Myggsjö S 49 Bk57
Myhinpää FIN 54 Co56
Myhove UA 247 Cl84
Myjava SK 239 Bq83
Mykanów PL 230 Bt79
Mykines FO 26 Se56
Myking N 46 An59
Mykland N 46 An57
Myklebost N 46 An55
Myklebostad N 27 Bl45
Myklebostad N 47 Aq55
Myklebust N 46 Ao57
Mykolaivka-Novorosijs'ke UA 257 Cu88
Mykolajiv UA 235 Ch81
Mykulyčyn UA 247 Ck84
Mylly-Karttu FIN 52 Cf57
Myllykoski FIN 52 Cf54
Myllykoski FIN 53 Ci55
Myllykylä FIN 30 Co46
Myllykylä FIN 52 Ce55
Myllykylä FIN 53 Ci56
Myllykylä FIN 63 Ci59
Myllykylä FIN 63 Ci60
Myllykylä FIN 64 Cm58
Myllykylä FIN 64 Cs59
Myllylä FIN 55 Cs54
Myllylahti FIN 45 Ct50
Myllymaa FIN 52 Cf58
Myllymäki FIN 53 Ci55
Myllyperä FIN 53 Ci56
Mymäs S 50 Bm54
Mynämäki FIN 62 Cd59
Mynterlä FIN 63 Ci60
Myntilä FIN 54 Co58
Myon F 168 Am86

Myöntäjä FIN 52 Ce57
Myra N 67 At63
Myran N 38 Bb53
Myrane N 66 Am63
Myrås S 34 Bq49
Myrdal N 56 Ap59
Myre N 27 Bl43
Myre N 27 Bm42
Myre S 41 Br54
Myren S 59 Bg60
Myreng N 47 At57
Myresjö S 71 Bb66
Myrgrubben S 59 Bf60
Myrhaug N 22 Bt42
Myrheim N 48 Bc55
Myrheden S 34 Ca49
Myrheden S 34 Ca50
Mýri IS 21 Rc25
Myrkky FIN 52 Cc56
Myrland N 26 Bg44
Myrland N 27 Bm43
Myrlandshaug N 28 Bg43
Myrmoen N 48 Bd55
Myrnes N 23 Ce40
Myrnopil'ta UA 257 Ct88
Myrset N 26 Bn42
Myrskylä FIN 64 Cm59
Myrvik N 39 Bc51
Myrviken S 49 Bi54
Myščana UA 235 Ch81
Mysen N 58 Bd56
Myshall IRL 91 Sg75
Mysingsborg S 50 Bl57
Mysłaków PL 227 Ca76
Mysłakowice PL 228 Ca77
Mysłakowice PL 231 Bm79
Myślenice PL 234 Bu81
Mysletín CZ 231 Bl82
Myšliboŕice CZ 237 Bm82
Myślibórz PL 220 Bk75
Myślina PL 233 Br79
Mysłowice PL 233 Bt80
Mysovka RUS 216 Cc70
Mysubyttseter N 47 Aq57
Mysuseter N 47 Au57
Myšyn UA 247 Ck84
Myszewo PL 222 Bt72
Myszków PL 233 Bt79
Myszyniec PL 223 Cc74
Mýtna SK 239 Bu84
Mýtne Ludany SK 239 Bs84
Mýto CZ 123 Bh81
Mýto SK 240 Bu83
Myttäälä FIN 53 Ci58
Myza RUS 215 Cr67

N

Näälävaara FIN 45 Ct51
Naaldwijk NL 106 Ai77
Naamijoki FIN 36 Ch47
Naantali FIN 62 Cc60
Naapila FIN 53 Ci57
Naapurinvaara FIN 44 Cr52
Naarajärvi FIN 54 Cp56
Naarajoki FIN 52 Ce55
Naarden NL 106 Ai76
Näärinki FIN 54 Cq57
Naarminkylä FIN 52 Cg56
Naartijärvi S 35 Ch49
Naarva FIN 55 Dc54
Naas IRL 91 Sg74
Näätämö FIN 25 Ct41
Näätänmaa FIN 54 Cr56
Nabben S 73 Bm68
Nabburg D 230 Be82
Naburn GB 83 Sp76
Nača BY 218 Ck72
Naçak TR 280 Cp97
Na Cealla Beaga = Killybegs IRL 87 Sd71
Načeradec CZ 237 Bk81
Náchod CZ 232 Bn80
Nachrodt-Wiblingwerde D 114 Aq78
Nacimiento E 206 Sp106
Nacka S 71 Br62
Näckådalen S 49 Bi58
Nackel D 110 Bc73
Nackenheim D 120 Ar81
Nacław PL 221 Bo72
Na Clocha Liatha = Greystones IRL 91 Sh74
Nadaillac F 171 Ac90
Nadalj SRB 252 Ba89
Nadarevo BG 275 Co94
Nadarzyn PL 228 Cb76
Nadąż RO 245 Cd88
Nadąş RO 245 Cd89
Nádasd H 135 Bo87
Nádasdladány H 243 Br86
Naddnistrjans'ke UA 248 Cp83
Naddvik N 57 Aq58
Nadela E 183 Sf95
Nädendal = Naantali FIN 62 Ce60
Nadeş RO 245 Cd88
Nadinici BIH 269 Br94
Nadlac RO 253 Cb88
Nadma PL 228 Cc76
Nädrag RO 253 Cc89
Nadričне UA 257 Ct88
Nádudvar H 245 Cc86
Nadvirna UA 247 Ck83
Nadzież PL 227 Br77
Näeni RO 256 Cn90
Naensen D 116 Au77
Nærbø N 46 Am63
Nærøysteine N 39 Bc51
Nærsnes N 58 Bb61
Næs DK 104 Be71
Næsbjerg DK 108 Ad71
Næstved DK 104 Bd70
Næsum S 70 Bm62
Nafpaktos GR 283 Cd104
Nafplio GR 287 Cd105
Nafría la Llana E 193 Sg97
Nagel D 122 Bd80
Nagele NL 107 Am75
Nages F 178 Af93
Naggen S 50 Bm56
Na Gleannta = Glenties IRL 82 Sd71
Nagłowice PL 233 Ca79

Nagnajów PL 234 Cd79
Nagodzice PL 232 Bo80
Nagold D 125 As83
Nago-Torbole I 132 Bb89
Nagu FIN 62 Cd60
Nagyacsád H 242 Bp86
Nagyalásony H 242 Bp86
Nagyatád H 242 Bp88
Nagybajom H 243 Bp88
Nagybaracska H 252 Bs88
Nagyberki H 251 Br88
Nagybörzsöny H 239 Bs85
Nagycenk H 242 Bn85
Nagydobos H 241 Ce84
Nagydorog H 251 Bs87
Nagyecsed H 241 Ce85
Nagyesztergár H 243 Bq86
Nagyfüged H 244 Cd85
Nagyhalász H 241 Cd84
Nagyharsány H 243 Br89
Nagyigmánd H 243 Br85
Nagyiván H 245 Cb86
Nagykálló H 241 Cd85
Nagykamarás H 245 Cc88
Nagykanizsa H 250 Bo88
Nagykapornak H 242 Bo87
Nagykáta H 244 Bu86
Nagykereki H 245 Cc86
Nagykölked H 135 Bo86
Nagykőnyi H 251 Br87
Nagykörös H 244 Ba86
Nagylak H 252 Cb88
Nagyloc H 244 Bu84
Nagymágocs H 244 Ca87
Nagymaros H 239 Bs85
Nagyoroszi H 239 Bt84
Nagypeterd H 243 Bq88
Nagyrábé H 245 Cc86
Nagyszékely H 251 Bs87
Nagyszénás H 244 Cb87
Nagyvázsony H 243 Bq87
Naháči UA 235 Ch81
Nahavki BY 219 Cp71
Nahe D 109 Ba73
Nahirne UA 257 Cr90
Nahrendorf D 110 Bb74
Nahtavárri = Nattavaara S 35 Cb47
Nahwinden D 116 Bc79
Naidàs RO 253 Cd91
Naila D 122 Bd80
Naillat F 166 Ad88
Nailloux F 177 Ad94
Nailly F 161 Ag84
Nailsea GB 93 Sp78
Nailsworth GB 93 Sq77
Nain S 59 Bh60
Naipköy TR 281 Cp99
Naipu RO 265 Cm92
Nairn GB 75 Sn64
Naisey-les-Granges F 169 An86
Naisiai LT 213 Ck68
Naisjärv S 35 Ce47
Naitschau D 122 Be79
Naizin F 158 Sp85
Najac F 171 Ad92
Najdenovo BG 273 Cl96
Nájera E 186 Sp96
Nåkkålä FIN 29 Ch43
Nakkeslett N 22 Bu40
Nakkila FIN 52 Ce58
Nakksjo N 67 At62
Nakło PL 233 Br79
Nakło PL 233 Bu79
Nakło nad Notecią PL 221 Bq74
Nakolec MK 270 Cc99
Nakomiady PL 223 Cc72
Nakovo SRB 244 Cb89
Nakskov DK 103 Bc71
Nalbach D 163 Ao82
Nalbant RO 267 Cs90
Nalda E 186 Sq96
Nalden S 40 Bi54
Nälden S 40 Bi54
Nałęczów PL 229 Ce78
Nalepkovo SK 240 Cb83
Näljänkä FIN 37 Cr50
Nalles I 132 Bc87
Nalovardo S 33 Bg49
Nals = Nalles I 132 Bc87
Nalzen F 178 Ad95
Nalžovské Hory CZ 230 Bh82
Námäeşti RO 255 Cl90
Námata GR 277 Cf101
Namborn D 163 Ap81
Nambroca E 199 Sm101
Namdalseid N 38 Bc52
Nämdö S 71 Bs62
Namèche B 113 Al80
Namen = Namur B 113 Ak80
Náměšť nad Oslavou CZ 238 Bn82
Náměšť na Hané CZ 238 Bp81
Namlos A 126 Bb86
Namna H 58 Be59
Namoloasa RO 256 Cq89
Nämpnes FIN 52 Cc55
Nampont-Saint-Martin F 154 Ad80
Nampteuil-sous-Muret F 161 Ag82
Namsos N 39 Bc52
Namsskogan N 39 Bg51
Namsvassgardan N 39 Bh51
Namur B 113 Ak80
Namysłów PL 228 Bp78
Namysłów PL 232 Bq78
Nana RO 266 Co92
Nançay F 166 Ae86
Nanclares de la Oca E 185 Sp95
Nancras F 170 St89
Nancray F 169 An86
Nandlstadt D 126 Bd86
Nânesti RO 256 Cq89
Nangis F 161 Ag83
Nannerch GB 93 So74
Nanov RO 265 Cl92
Nanovica BG 273 Cm97
Nans-les-Pins F 180 Am94
Nans-sous-Sainte-Anne F 169 An87
Nant F 178 Ag92
Nanterre F 160 Ae83
Nantes F 164 Sr86
Nantes-en-Ratier F 174 Am91

Nanteuil-le-Haudouin F 161 Af82
Nantiat F 171 Ac88
Nantmel GB 93 So76
Nantua F 168 Am88
Nantwich GB 93 Sp74
Nant-y-moel GB 97 Sn77
Naours F 155 Ae80
Náousa GR 288 Cl106
Náoussa GR 277 Ce99
Nápădeni MD 248 Cr86
Nápågard N 57 As61
Napajedla CZ 239 Bq82
Napierki PL 223 Ca74
Napiwoda PL 223 Ca74
Napkor H 241 Cd85
Napodova MD 249 Cs84
Napola I 152 Bf105
Napoli I 146 Bi99
Napp N 26 Bg44
Nápradea RO 246 Cg86
Napton on the Hill GB 93 Sh76
Náquera E 201 Su101
När S 71 Bs65
När S 71 Bs66
Nara TR 280 Cn100
Naraç BY 219 Cq69
Naramice PL 247 Cn94
Naran IRL 82 Sd71
Narberth GB 92 Sh77
Narbonne F 178 Af94
Narbonne-Plage F 178 Ag94
Narborough GB 95 Ab75
Narbuvoll N 48 Bc56
Narcao I 141 As102
Narcy F 167 Ag86
Nardò I 149 Br100
Narew PL 224 Ch75
Narewka PL 229 Ch75
Närhilä FIN 54 Cn55
Narila FIN 54 Cq56
Narjoki FIN 62 Cd58
Narkaus FIN 36 Cn48
Narken S 35 Cf47
Närlinge S 60 Bg60
Narni I 144 Bf95
Naro I 152 Bh106
Naro PL 235 Cg80
Naronovo RUS 211 Cr65
Närpes FIN 52 Cc56
Närpiö = Närpes FIN 52 Cc56
Narranco E 184 Si94
Narros del Castillo E 192 Sk99
Närsäkkälä FIN 55 Da57
Närsen S 59 Bh60
Narta AL 276 Bt100
Narta HR 242 Bo89
Narteikiai LT 213 Ci68
Nårtesalo FIN 54 Cn57
Narthàki GR 283 Ce102
Nártuna S 60 Bf65
Näruja RO 256 Cq89
Narunga S 69 Bf65
Naruska FIN 31 Ct46
Naruszewo PL 228 Ca75
Narva EST 64 Cr62
Narva FIN 53 Cg58
Narva S 33 Cf57
Nårvå = Mertajärvi S 29 Ce44
Narva-Jõesuu EST 64 Cr62
Närvijoki FIN 52 Cd55
Narvik N 28 Bp44
Narvydžiai LT 212 Cd68
Narzole I 175 Aq91
Nås AX 61 Ca60
Nås N 67 At62
Näs S 40 Bo54
Nås S 59 Bk60
Näs S 60 Bm60
Näs S 71 Br64
Nasafjället S 33 Bl48
Näsåker S 40 Bo54
Näsäud RO 246 Ci86
Nasavrky CZ 231 Bm81
Näsberg S 35 Cd48
Näsberg S 50 Bm57
Näsbjällsåsen S 49 Bl58
Nasbinals F 172 Ag91
Näs bruk S 60 Bi60
Näsby S 60 Bl61
Näsby S 69 Bi66
Na Sceirí = Skerries IRL 88 Sh73
Náscio I 137 At92
Náset S 40 Bl51
Näset S 41 Bl51
Näset S 50 Bn54
Näset S 58 Bd61
Näset S 59 Bi58
Näset S 70 Bm62
Näsfjällsåsen S 49 Bl58
Nashec RKS 270 Cb96
Náshult S 73 Bl66
Näshulta S 70 Bn62
Nasice HR 251 Br90
Näsinge S 68 Bc62
Näsliden S 34 Ca48
Nasna I 150 Ba104
Näsland S 41 Bt54
Näsmark S 41 Bt53
Naso I 150 Bk104
Nassau D 120 Aq80
Nassenfels D 126 Bc83
Nassenheide D 111 Bg75
Nassereith A 126 Bb86
Nässja S 60 Bo60
Nässjö S 40 Bn53
Nässjö S 69 Bk66
Naßwald A 129 Bm85
Nastadsæter N 39 Bg52
Nastansjö S 40 Bq51
Nästebacka S 58 Be62
Nästeln S 49 Bi55
Nästi FIN 62 Cd58
Nastola FIN 64 Cm59
Nästruelo RO 265 Cl93
Näsum S 72 Bk68
Nasutów PL 229 Cf78

Nasva EST 208 Ce64
Näsviken S 40 Bm53
Näsviken S 50 Bo57
Natalinci SRB 262 Cb92
Natendorf D 109 Ba74
Naters CH 130 Aq88
Natile-di-Careri I 154 Cd70
Natland N 56 An62
Natolin PL 228 Cc77
Natoye B 156 Al80
Nátrad PL 235 Cg81
Natternberg D 123 Bf83
Nattheim D 126 Ba83
Nättraby S 73 Bm68
Nattvatn N 24 Cl41
Naturno I 132 Bc87
Naturns = Naturno I 132 Bc87
Natzungen D 115 At77
Natzwiller F 124 Ap84
Naucelle F 172 Ae92
Nauders A 131 Bb87
Naudvaris LT 217 Cg69
Nauen D 110 Bf75
Nauen N 68 Ba62
Naŭgarody BY 219 Cq69
Nauheim D 120 Ar81
Naujamiestis LT 217 Ci69
Naujasis Daugeliškis LT 218 Cn70
Naujas Obelynas LT 217 Ce70
Naujoji Akmené LT 213 Cf68
Naujoji Ūta LT 224 Ch71
Naujokis LV 209 Cl65
Naul IRL 88 Sh73
Naulaperä FIN 44 Cq51
Naulavaara FIN 44 Cr53
Naum S 69 Bf64
Naumburg D 115 At78
Naumburg (Saale) D 116 Bd78
Naumovščina RUS 211 Cr64
Naundorf D 118 Bc78
Naunhof D 117 Bf78
Naurisniemi S 35 Cf47
Naurisvaara FIN 55 Dc55
Naurod D 120 Ar80
Naustad N 27 Bk46
Naussac F 171 Ae91
Nausta S 34 Bt48
Naustan N 38 Ba53
Naustbukt N 22 Bs41
Naustdal N 46 Am57
Nauste N 47 Ar55
Naustermoen N 48 Ba56
Naustvika N 47 As56
Nautijaur S 34 Bt47
Nautsund N 46 Al58
Nauvo = Nagu FIN 62 Cd60
Nava E 184 Sk94
Nava de Abajo E 200 Sr104
Nava de Arévalo E 192 Sl99
Nava de Campana E 200 Sr104
Nava del Rey E 192 Sk98
Nava de Ordunte E 185 So94
Nava de Ricomalillo, La E 198 Sl101
Nava de Roa E 193 Sn97
Navacepeda de Tormes E 192 Sl100
Navacepedilla de Corneja E 192 Sl100
Navacerrada E 193 Sm99
Navacerrada E 199 Sm103
Navaconcejo E 192 Sl100
Nava de Abajo E 200 Sr104
Nava de Arévalo E 192 Sl99
Navahermosa E 199 Sm101
Navahrudak BY 219 Cg70
Navailles-Angos F 176 Su94
Naval E 187 Aa96
Navalacruz E 192 Sl100
Navalagamella E 193 Sm100
Navalcaballo E 194 Sp97
Navalcán E 192 Sk100
Navalcarnero E 193 Sm100
Navalcuervo E 198 Sk104
Navaleno E 185 So97
Navalguijo E 192 Sl100
Navalilla E 193 Sn98
Navalmanzano E 193 Sm98
Navalmoral E 192 Sl100
Navalmoral de la Mata E 192 Sl101
Navalmorales, Los E 199 Sl101
Navalón de Arriba E 201 St103
Navalonguilla E 192 Sk100
Navalperal de Pinares E 193 Sm99
Navalpotro E 194 Sp99
Navalucillos, Los E 199 Sl101
Navaluenga E 192 Sl100
Navalvillar de Pela E 198 Sk102
Navamorcuende E 192 Sl100
Navan IRL 87 Sg73
Navapolack BY 219 Cs69
Navarcles E 189 Ad97
Navardún E 176 St95
Navarnás S 49 Bh58
Navarrenx F 187 St94
Navarrés E 201 St102
Navarrevisca E 192 Sl100
Navarrés E 201 St102
Navarrete E 186 Sp96
Navarrete del Río E 194 Ss99
Navarrès E 201 St102
Navàs E 189 Ad97
Navàs E 187 Su95
Navas E 189 Ad97
Navascués E 176 Ss95
Navas de Estena E 199 Sl102
Navas de Jorquera E 200 Sr102
Navas de la Concepción, Las E 204 Sk105
Navas del Madroño E 197 Sg101
Navas del Marqués, Las E 193 Sm99
Navas del Rey E 193 Sm100
Navas de San Antonio E 193 Sm99
Navas de San Juan E 199 Sn104
Navasfrías E 191 Sg100
Navatalgordo E 192 Sl100
Navatrasierra E 198 Sk101
Nave P 191 Sg100
Nave de Haver P 191 Sg99
Näsårelo RO 265 Cl93
Navelgas E 183 Sg94

Navelli I 145 Bh96
Navelsaker N 46 An57
Nävelsjö S 69 Bk66
Nåverdal N 47 Ba55
Näverede S 40 Bi54
Näverkärret S 60 Bm61
Naveros de Pisuerga E 185 Sm96
Näversjön S 40 Bi54
Navès E 189 Ad97
Navia E 183 Sg93
Navicello I 138 Bc91
Navilly F 168 Al87
Navis A 126 Bc86
Navit N 23 Cd41
Năvodari RO 265 Cl93
Năvodari RO 267 Cs92
Nävrăgöl S 73 Bm68
Navruz TR 280 Cp101
Nawcz PL 222 Bq71
Nawiady PL 223 Cc73
Nawojowa PL 240 Cb81
Nawra PL 222 Bs74
Nawsie PL 234 Cd81
Na Xemena E 206 Ac102
Náxos GR 288 Cl106
Nay-Bourdettes F 176 Su94
Nayland GB 95 Ab77
Nayrac, Le F 172 Af91
Nazarcea RO 267 Cs92
Nazaré P 196 Sb101
Nazarje SLO 134 Bk88
Nazelles-Négron F 166 Ab86
Nazimovo RUS 215 Cs65
Nazza D 116 Ba78
Ndërmenas AL 276 Bt99
Ndroq AL 270 Bu98
Néa Aghíalos GR 283 Cf102
Néa Apollonia GR 278 Cg99
Néa Artáki GR 284 Ch103
Néa Éfesos GR 278 Ce100
Néa Epídavros GR 287 Cg105
Néa Figalía GR 286 Cd106
Néa Filadélfia GR 278 Cf99
Néa Fókea GR 278 Cg100
Neagra Şarului RO 247 Cl86
Neahčil = Näkkälä FIN 29 Ch43
Néa Hili GR 280 Cm99
Néa Ionía GR 283 Cf102
Néa Kallikrátia GR 278 Cg100
Néa Kariés GR 283 Ce101
Néa Karváli GR 279 Ck99
Néa Kerdília GR 278 Ch99
Néa Kios GR 286 Cf105
Néa Koróni GR 286 Cd107
Néa Lévki GR 283 Ce101
Néa Máditos GR 278 Ch99
Néa Mákri GR 287 Ch104
Néa Mesimvría GR 278 Cf99
Néa Messángala GR 278 Cf101
Néa Mihanióna GR 276 Cf100
Néa Moudaniá GR 278 Cg100
Néa Nikomidia GR 277 Ce99
Néa Nikópoli GR 277 Cd100
Néa Péla GR 277 Cf99
Néa Péramos GR 279 Ck99
Néa Péramos GR 284 Cg105
Néa Pétra GR 278 Cg100
Néa Potídea GR 278 Cg100
Néa Róda GR 278 Ch100
Néa Sánda GR 279 Cm99
Néa Sílata GR 278 Cg100
Néa Stíra GR 287 Ci104
Néa Ténedos GR 278 Cg100
Néa Triglía GR 278 Cg100
Neaua RO 255 Ck88
Neauphle-le-Vieux F 160 Ad83
Néa Víssa GR 280 Cp98
Néa Zíhni GR 278 Ch98
Néa Zoí GR 277 Ce99
Nebel D 102 Ar71
Nebljusi HR 259 Bm91
Nebojani MK 272 Ce96
Nebory CZ 233 Bs81
Nebra (Unstrut) D 116 Bd78
Nebreda E 185 Sn96
Nebrowo Wielkie PL 222 Bs73
Nechanice CZ 231 Bm80
Nechvalice CZ 237 Bi81
Nečín CZ 123 Bi81
Necipköy TR 281 Cq100
Neckargemünd D 120 As82
Neckargerach D 121 At82
Neckarsteinach D 120 As82
Neckarsulm D 121 At83
Neckartenzlingen D 125 At83
Neckenmarkt A 242 Bo85
Necpaly SK 240 Ba83
Neçeşti RO 265 Cl92
Nectin CZ 123 Bg81
Necton GB 95 Ab75
Nečujam HR 259 Bn94
Neda E 182 Sd94
Nedalshytta N 48 Be55
Nedan BG 255 Co96
Nedansjö S 50 Bo56
Nedavić BIH 260 Br94
Nedde F 171 Ad89
Neddemin D 111 Bg73
Neded SK 239 Bq84
Nedelino BG 274 Cl98
Nedelišće HR 242 Bn88
Nederby DK 100 Ar68
Nederhögen S 49 Bi56
Nederkalix S 35 Cd48
Nedervetil FIN 43 Cg53
Nederweert NL 113 Am78
Nedging Tye GB 95 Ab76
Nedlitz D 116 Bd76
Nedlitz D 117 Bf77
Nedoblicy RUS 65 Cs62
Nedožery SK 240 Bu83
Nedre Bäck S 42 Cc51
Nedre Flåsjön S 35 Cd49
Nedre Gärdsjö S 60 Bl59
Nedre Heimdalen N 47 At58
Nedre Jervan N 38 Bb54
Nedre Rikeby FIN 64 Cm59
Nedre Saxnäs S 33 Bq50
Nedre Soppero S 29 Cd44
Nedre Tollådal N 33 Bk47
Nedre Tvåråselet S 35 Cb49
Nedre Ullerud S 59 Bg61
Nedre Vojakkala S 36 Ch49
Nedstrand N 56 Am62
Nedvědice CZ 230 Bn82
Nędza PL 233 Br80
Neede NL 114 Ao76
Needham Market GB 95 Ac76
Neˆlovo RUS 211 Cr65
Neeme EST 209 Cl61
Neemiskülä EST 210 Cn64
Neerijnen NL 106 Ai77
Neerlage D 108 Ap74
Neermoor D 108 Ap74
Neeroeteren B 156 Am78
Neerpelt B 113 Al78
Neerstedt D 108 Ar75
Nees DK 100 Ar68
Neetze D 109 Bb74
Neftenbach CH 125 As85
Nefyn GB 88 Sl75
Negades GR 276 Cb101
Negbina SRB 269 Bu93
Negenborn D 109 Au75
Negorci MK 278 Ce98
Negoslavci HR 251 Bs90
Negotin SRB 263 Cf92
Negotino MK 272 Ce98
Negotino MK 271 Ce98
Negovanci BG 272 Ci96
Negras, Las E 206 Sq107
Negraşi RO 265 Cl91
Negreira E 182 Sc95
Nègrepelisse F 177 Ad92
Negreşti RO 248 Cn86
Negreşti RO 248 Cp87
Negreşti-Oaş RO 246 Cg85
Negri RO 256 Cq87
Négrondes F 171 Ab90
Negru Vodă RO 267 Cr93
Negureni RO 266 Cq92
Neheim-Hüsten D 114 Aq78
Nehoiu RO 255 Cn90
Nehringen D 104 Bf73
Nehvonniemi FIN 55 Dc55
Neiden N 25 Ct41
Neila E 185 Sp96
Neilston GB 79 Sm69
Neindorf D 110 Bb76
Neistenkangas S 36 Ch47
Neitisuanto S 29 Cb46
Neittävä FIN 44 Co53
Nejdek CZ 230 Bf80
Nejkovo BG 274 Cn95
Nekla PL 222 Bq73
Nekrasovo RUS 216 Cb71
Nekrašiony FIN 217 Cr65
Nekso = Nexø DK 105 Bl70
Nelas P 191 Se99
Nelaug N 67 As63
Nellim FIN 31 Cr43
Nellingen D 125 Au83
Nelson GB 84 Sq73
Nelypivci UA 248 Co84
Nemakščiai LT 217 Cf70
Neman RUS 217 Ce70
Nemanice CZ 230 Bf82
Nemanskoe RUS 217 Cr69
Nembro I 131 Au89
Němčice SK 239 Br83
Němčice nad Hanou CZ 232 Bp82
Němčičany SK 239 Br84
Neméa GR 286 Cf105
Nemčiné LT 218 Cl71
Nemenikúce SRB 252 Cb92
Nemeňo SK 239 Sc94
Nemesnádudvar H 251 Bt88
Nemétkér H 243 Bs87
Nemézis LT 218 Cl71
Nemours F 161 Af84
Nemška Loka SLO 135 Bl89
Nemšová S 239 Br83
Nemțeni MD 248 Cr87
Nemti H 240 Bu84
Nemunaitis LT 224 Cn72
Nemunelio Radviliškis LT 214 Ck68
Nemyriv UA 235 Cg80
Nenagh IRL 87 Sd75
Nenince SK 239 Bt84
Nénita GR 285 Cn104
Nennhausen D 110 Bf75
Nenonpelto FIN 54 Cp56
Nenovo BG 275 Cp94
Nenset N 67 Au62
Nensjö S 51 Bq55
Nentershausen D 114 Aq80
Nentershausen D 116 Au78
Nenthead GB 81 Sq71
Nenthorn GB 81 Sp69
Nenzing A 125 Au86
Néo Erásmio GR 279 Cl99
Neofit Rilski BG 266 Cq94
Néo Ginekókastro GR 271 Cf99
Neohoráki GR 284 Cg104
Neohóri GR 277 Cd101
Neohóri GR 278 Cf98
Neohóri GR 280 Cn97
Neohóri GR 282 Ca101
Neohóri GR 282 Cc100
Neohóri GR 282 Cc104
Neohóri GR 282 Cc102
Neohóri GR 284 Ci104
Néo Horió GR 290 Ci110
Néo Monastíri GR 283 Ce102
Neoneli I 141 As100
Néo Perivóli GR 277 Cf102
Néo Petrítsi GR 278 Cg98
Neoric HR 268 Bo93
Néo Sidiróhori GR 279 Cl98
Néos Marmarás GR 278 Ch100
Néo Soúli GR 278 Cg98
Néos Pagóntas GR 284 Ch103
Néos Skopós GR 278 Ch98
Neotriviá GR 284 Ch103

Nepi I 144 Be 96
Nepolokivci UA 247 Cm 84
Nepomuk CZ 230 Bh 82
Neptun RO 267 Cs 93
Nérac F 177 Aa 92
Neraida GR 282 Cd 102
Neratovice CZ 123 Bk 80
Neräu RO 244 Cb 89
Nerchau D 117 Bf 78
Nerdal N 27 Bo 44
Nerdal N 47 As 55
Nerdvika N 38 Ar 54
Néré F 170 Su 89
Nereju RO 256 Co 89
Nerenstetten D 125 Ba 82
Neresheim D 126 Ba 83
Neresnica SRB 263 Cd 92
Nereta LV 214 Cl 68
Nereto I 145 Bh 95
Nerezine HR 258 Bi 91
Nerežišča HR 268 Bo 94
Nergård N 48 Ba 56
Neringa LT 216 Cc 70
Néris-les-Bains F 167 Af 88
Nerja E 205 Sn 107
Nerkoo FIN 44 Cp 54
Nerodime e Epërme RKS 270 Cc 96
Nerofráktis GR 278 Ci 98
Nerokoúros GR 290 Ci 110
Nerola I 146 Bf 96
Néronde F 173 Ai 89
Nérondes F 167 Af 87
Nerpio E 200 Sq 104
Nersac F 170 Aa 89
Nerskogen N 47 Au 55
Nerušaj UA 257 Cu 89
Nerva E 203 Sg 105
Nervei N 25 Cg 39
Nervesa della Battaglia I 133 Be 89
Nervi I 175 As 92
Nervieux F 173 Ai 89
Nes FO 26 Sg 56
Nes N 27 Bl 44
Nes N 27 Bm 44
Nes N 38 Au 53
Nes N 38 Bb 53
Nes N 46 Am 57
Nes N 46 An 57
Nes N 46 Ap 58
Nes N 47 Ap 58
Nes N 57 As 62
Nes N 57 At 62
Nes N 58 Au 59
Nes N 66 An 62
Nes N 67 Ba 62
Nes NL 107 Am 74
Nesaseter N 39 Bf 51
Nesbosjoen N 56 Al 59
Nesbru N 58 Ba 61
Nesbryggen N 68 Ba 62
Nesbyen N 57 At 59
Neschwitz D 118 Bi 78
Nese N 56 Al 59
Nesebär BG 275 Cq 95
Nešec = Nashec RKS 270 Cb 96
Neset N 23 Cc 40
Neset N 48 Ba 57
Neset N 56 Al 59
Neset N 57 Ar 61
Nesflaten N 56 Ao 61
Nesgremda N 67 As 63
Neshamn N 56 Al 61
Nesheim N 56 An 59
Nesheim N 66 Am 62
Nesholmen N 46 Am 57
Nesje N 46 Ak 57
Neskaupstaður IS 21 Rg 25
Nesland N 26 Bg 44
Nesland N 67 As 62
Neslandsvatn N 67 At 63
Nesle F 155 Af 81
Neslovice CZ 238 Bn 82
Neslušá SK 233 Ba 82
Nesna N 32 Bg 48
Nesodden N 58 Bb 61
Nesoddtangen N 58 Bb 61
Nesovice CZ 238 Bn 82
Nespereira P 191 Se 99
Nesscliffe GB 93 Sg 75
Nesseby N 25 Cs 40
Nesselwang D 126 Ba 85
Nesset N 38 As 53
Nesslau CH 125 Ar 84
Neßmersiel D 108 Ap 73
Nesso I 175 At 88
Nestáni GR 286 Ce 105
Nestaniški BY 224 Cf 71
Nestavoll N 47 Au 56
Nesterov RUS 224 Cf 71
Nestinarka BG 275 Cq 96
Nestojita UA 249 Ct 85
Neston GB 84 So 74
Nestório GR 278 Cc 100
Nestun N 56 Al 60
Nesvady SK 239 Br 85
Nesvatnstemmen N 67 Ar 63
Nesvik N 66 An 62
Nesvollberget N 49 Bf 58
Nesvrta SRB 271 Ce 95
Nether Broughton GB 85 St 75
Nether Langwith GB 85 Ss 74
Netherton GB 79 So 67
Netherton GB 81 Sq 70
Netín CZ 232 Bm 82
Netolice CZ 123 Bi 82
Netphen D 115 Ar 79
Netra D 115 Ba 78
Netretić HR 135 Bi 89
Netro I 175 Aq 89
Nettelsee D 108 Ba 73
Nettersheim D 114 Ao 80
Nettetal D 114 Ak 78
Nettlebed GB 98 St 77
Nettleton GB 85 Ss 74
Nettuno I 146 Bf 98
Netvořice CZ 123 Bk 81
Netzschkau D 122 Be 79
Neu-Anspach D 120 As 80
Neubeckum D 115 Ar 77
Neuberg an der Mürz A 242 Bm 85
Neubörger D 107 Ap 75
Neubourg, Le F 160 Ab 82
Neubrandenburg D 111 Bg 73

Neubruchhausen D 108 As 75
Neubruck A 237 Bl 85
Neubrück (Spree) D 111 Bi 76
Neubrunn D 121 Au 81
Neubukow D 104 Bd 72
Neubulach D 125 As 83
Neuburg am Inn D 126 Bg 83
Neuburg an der Donau D 126 Bc 83
Neuburg an der Kammel D 126 Ba 84
Neuburg-Steinhausen D 104 Bd 73
Neuburxdorf D 117 Bg 78
Neuchâtel CH 130 Ah 74
Neu Darchau D 110 Bb 74
Neudenau D 121 At 82
Neudietendorf D 116 Bb 79
Neudorf D 117 Bf 80
Neudorf, Graben- D 163 Ar 82
Neudorf bei Staatz A 129 Bn 83
Neudorf im Sausal A 135 Bl 87
Neudörfl A 238 Bn 85
Neudrossenfeld D 122 Bd 80
Neu-Eichenberg D 116 Au 78
Neuenburg D 108 Aq 74
Neuenbürg D 125 As 83
Neuenburg = Neuchâtel CH 130 Ah 74
Neuenburg am Rhein D 124 Aq 85
Neuendeich D 109 Au 73
Neuendettelsau D 121 Bb 82
Neuendorf D 105 Bg 71
Neuendorf am Damm D 110 Bc 75
Neuendorf bei Elmshorn D 109 Au 73
Neuendorf-Sachsenbande D 103 At 73
Neuenfelde D 109 Au 73
Neuengamme D 109 Ba 74
Neuenhagen bei Berlin D 111 Bh 75
Neuenhaus D 108 Ao 76
Neuenheerse D 115 As 77
Neuenkirch CH 130 Ar 86
Neuenkirchen D 107 Ap 76
Neuenkirchen D 108 Aq 76
Neuenkirchen D 108 As 73
Neuenkirchen D 108 As 74
Neuenkirchen D 109 Au 74
Neuenkirchen D 115 Ar 76
Neuenkirchen D 220 Bg 71
Neuenkirchen-Vörden D 108 Ar 75
Neuenmarkt D 122 Bd 80
Neuenrade D 114 Aq 78
Neuensalz D 122 Be 79
Neuenstein D 121 Au 82
Neuental D 115 At 78
Neuenwalde D 108 As 73
Neuenburg D 119 Au 74
Neuenweg D 124 Aq 85
Neufahrn bei Freising D 126 Bd 84
Neufahrn in Niederbayern D 236 Be 83
Neuf-Brisach F 124 Aq 84
Neufchâteau B 156 Al 81
Neufchâteau F 162 Am 84
Neufchâtel-en-Bray F 154 Ac 81
Neufchâtel-en-Saosnois F 159 Aa 84
Neufchâtel-Hardelot F 99 Ad 79
Neufchâtel-sur-Aisne F 155 Ai 82
Neufeld D 103 At 73
Neufelden A 128 Bi 84
Neuffen D 125 At 83
Neuf-Marché F 160 Ad 82
Neufra D 125 At 84
Neugattersleben D 116 Bd 77
Neugersdorf, Ebersbach- D 118 Bk 79
Neugersdorf, Ebersbach- D 231 Bk 78
Neug'lobsow D 111 Bg 74
Neuhardenberg D 225 Bi 75
Neuharlingersiel D 108 Aq 73
Neuhaus D 110 Bb 74
Neuhaus D 115 Au 77
Neuhaus (Oste) D 109 At 73
Neuhaus am Rennweg D 121 Bc 79
Neuhaus an der Pegnitz D 122 Bd 81
Neuhäusel D 114 Aq 80
Neuhausen D 118 Bg 79
Neuhausen am Rheinfall CH 125 As 85
Neuhausen bei Landshut D 236 Bd 83
Neuhausen ob Eck D 125 As 85
Neu Helgoland N 104 Be 73
Neuhof A 129 Bl 86
Neuhof D 115 Au 80
Neuhof D 120 Ar 80
Neuhof an der Zenn D 122 Bb 82
Neuhofen an der Krems A 128 Bi 84
Neuillay-les-Bois F 166 Ac 87
Neuillé-Pont-Pierre F 166 Ab 85
Neuilly-en-Donjon F 167 Ah 88
Neuilly-le-Réal F 167 Ag 88
Neuilly-l'Évêque F 162 Al 85
Neuilly-Saint-Front F 161 Ag 82
Neu-Isenburg D 120 As 80
Neukalen D 104 Bf 73
Neu Kaliß D 110 Bc 74
Neukamperfehn D 107 Aq 74
Neukieritzsch D 117 Be 78
Neukirch D 125 Au 85
Neukirch/Lausitz D 118 Bi 78
Neukirchen A 236 Bh 85
Neukirchen D 102 As 71
Neukirchen D 103 Au 71
Neukirchen D 115 At 79
Neukirchen D 116 Ba 78
Neukirchen D 122 Bd 82
Neukirchen D 122 Bf 79
Neukirchen (Altmark) D 110 Bd 75
Neukirchen (Erzgebirge) D 117 Bf 79
Neukirchen am Großvenediger A 127 Be 86
Neukirchen am Walde A 128 Bh 84
Neukirchen an der Enknach A 127 Bg 84
Neukirchen beim Heiligen Blut D 123 Bf 82

Neukirchen bei Sulzbach-Rosenberg D 122 Bd 81
Neukirchen-Vluyn D 114 Ao 78
Neukirchen vorm Wald D 128 Bg 83
Neukloster D 104 Bd 73
Neukloster D 109 Au 74
Neulengbach A 238 Bm 84
Neulewin D 225 Bi 75
Neulikko FIN 44 Cq 51
Neu Lübbenau D 117 Bh 76
Neulise F 173 Ai 89
Neum BIH 268 Bg 95
Neumagen-Dhron D 120 Ao 81
Neumark D 116 Bc 78
Neumark D 122 Be 79
Neumarkt am Wallersee A 236 Bg 85
Neumarkt im Hausruckkreis A 236 Bh 84
Neumarkt im Tauchental A 129 Bn 86
Neumarkt in der Oberpfalz D 122 Bc 82
Neumarkt in Steiermark A 134 Bi 86
Neumarkt-Sankt Veit D 236 Bf 84
Neu Mukran D 105 Bh 72
Neumünster D 103 Au 72
Neunburg vorm Wald D 230 Be 82
Neung-sur-Beuvron F 166 Ad 85
Neunkirch CH 125 Ar 85
Neunkirchen A 129 Bn 85
Neunkirchen D 115 Ar 79
Neunkirchen D 119 Ap 82
Neunkirchen D 121 At 81
Neunkirchen am Brand D 122 Bc 81
Neunkirchen-Seelscheid D 114 Ap 79
Neuötting D 127 Bf 84
Neupölla A 238 Bl 83
Neupré B 156 Al 79
Neuried D 163 Aq 84
Neuruppin D 110 Bf 74
Neusäß D 126 Bb 84
Neuses am Sand D 121 Ba 81
Neusiedl am See A 238 Bo 85
Neusiedl an der Zaya A 129 Bo 83
Neusorg D 230 Bd 81
Neuss D 114 Ao 78
Neussargues-en-Pinatelle F 172 Af 90
Neustadt D 116 Bb 77
Neustadt D 116 Bd 77
Neustadt (Dosse) D 110 Be 75
Neustadt (Hessen) D 115 At 79
Neustadt, Titisee- D 163 Ar 85
Neustadt (Wied) D 120 Ap 79
Neustadt am Kulm D 122 Bd 81
Neustadt am Main D 121 Au 81
Neustadt am Rennsteig D 122 Bb 79
Neustadt am Rübenberge D 109 At 75
Neustadt an der Aisch D 121 Bb 81
Neustadt an der Donau D 122 Bd 83
Neustadt an der Orla D 116 Bd 79
Neustadt an der Waldnaab D 230 Be 81
Neustadt an der Weinstraße D 163 Ar 82
Neustadt bei Coburg D 121 Bc 80
Neustadt-Glewe D 110 Bd 74
Neustadt in Holstein D 104 Bb 72
Neustadt in Sachsen D 231 Bi 78
Neustadt I und II D 108 Ar 74
Neustift an der Lafnitz A 129 Bn 86
Neustift im Stubaital A 132 Bc 86
Neustift-Innermanzing A 238 Bm 84
Neustrelitz D 111 Bg 74
Neutal A 242 Bn 85
Neutraubling D 122 Be 83
Neutz-Lettewitz D 116 Bd 77
Neu-Ulm D 125 Ba 84
Neuvéglise-Oradour-sur-Truyère F 172 Af 91
Neuvic F 170 Aa 90
Neuvic F 172 Ae 90
Neuville-aux-Bois F 160 Ae 84
Neuville-de-Poitou F 165 Aa 87
Neuville-lès-Dames F 168 Al 88
Neuville-lès-Decize F 167 Ag 87
Neuville-sur-Saône F 173 Ak 89
Neuvilly-en-Argonne F 162 Al 82
Neuvoton FIN 64 Cp 59
Neuvy-Bouin F 165 Su 87
Neuvy-le-Roi F 166 Ab 85
Neuvy-Paillioux F 166 Ad 86
Neuvy-Saint-Sépulchre F 166 Ad 87
Neuvy-Sautour F 161 Ah 84
Neuvy-sur-Barangeon F 167 Ae 86
Neuvy-sur-Loire F 167 Af 85
Neuwarft D 102 As 71
Neuwegersleben D 116 Bc 76
Neuwied D 114 Ap 80
Neuwiler-lès-Saverne F 119 Ap 83
Neuwirthshaus D 121 Au 80
Neu Wulmstorf D 109 Au 74
Neuzelle D 118 Bk 76
Neu Zittau D 111 Bh 76
Neva S 59 Bi 60
Névache F 136 Ao 90
Neuwe SRB 262 Cb 91
Nevarénai LT 213 Cc 68
Neveklov CZ 123 Bk 81
Nevele B 155 Ah 78
Neverdal N 32 Bh 47
Neverfjord N 23 Ch 40
Nevern GB 92 Sn 76
Nevernes N 32 Bf 50
Nevers F 167 Af 86
Nevesinje BIH 269 Br 94
Nevest HR 259 Bn 93
Nevestino BG 272 Cf 96
Névez F 97 Sr 84
Neviano degli Arduini I 138 Ba 91
Neviges D 114 Ap 78
Néville F 99 Ab 81

Nevša BG 275 Cp 94
Nevskoe RUS 224 Cf 71
New Abbey GB 80 Sr 71
New Addington GB 95 Aa 78
New Alresford GB 98 Sr 78
Newark on Trent GB 85 St 74
Newbald GB 85 St 73
Newbiggin GB 84 Sq 71
Newbiggin-by-the-Sea GB 81 Sr 70
Newbliss IRL 87 Sf 72
Newborough GB 84 Sp 74
Newbridge IRL 87 Sd 73
Newbridge = Droichead Nua IRL 91 Sg 74
Newbridge-on-Wye GB 93 So 76
New Buckenham GB 95 Ac 76
New Buildings GB 87 Sd 71
Newburgh GB 76 Sq 66
Newburgh GB 79 So 68
Newburn GB 81 Sr 71
Newbury GB 94 Ss 78
Newby Bridge GB 84 Sp 72
Newcastle GB 83 Si 72
Newcastle IRL 90 So 76
Newcastle IRL 91 Sh 74
Newcastle Emlyn GB 92 Sm 76
Newcastleton GB 80 Sp 71
Newcastle-under-Lyme GB 93 Sq 74
Newcastle upon Tyne GB 81 Sr 71
Newcastle West IRL 90 Sb 76
Newchurch GB 93 So 76
New Cross GB 92 Sm 76
New Cumnock GB 79 Sm 70
Newent GB 93 Sq 77
Newgale GB 92 Sl 77
New Galloway GB 80 Sm 70
Newhaven GB 99 Aa 79
New Holland GB 85 Su 73
New Houghton GB 85 Ab 75
New Inn IRL 82 Sf 73
New Inn IRL 87 Sd 74
Newinn IRL 90 Se 76
New Kildimo IRL 89 Sc 75
New Luce GB 80 Sl 71
Newmachar GB 76 Sq 66
Newmains GB 80 Sn 69
Newmarket GB 95 Aa 76
Newmarket IRL 89 Sc 76
Newmarket on Fergus IRL 89 Sc 75
New Mills GB 84 Sr 74
New Mills GB 93 So 75
New Milton GB 98 Sr 79
Newnham GB 93 Sq 77
Newnham Bridge GB 93 Sp 76
New Pitsligo GB 76 Sq 65
Newport GB 81 So 71
Newport GB 93 Sq 75
Newport GB 94 Sr 75
Newport GB 95 Aa 77
Newport GB 97 Sp 77
Newport GB 98 Ss 79
Newport IRL 86 Sa 73
Newport IRL 90 Sb 75
Newport-on-Tay GB 79 Sp 68
Newport Pagnell GB 98 Su 76
Newport Trench IRL 88 Sg 71
New Quay GB 92 Sn 76
Newquay GB 96 Sk 80
New Radnor GB 93 So 76
New Romney GB 99 Ab 79
New Ross IRL 91 Sg 76
New Rossington GB 85 Ss 74
Newry GB 87 Sg 72
New Scone GB 79 So 68
Newton GB 85 Sk 64
Newton GB 78 Sk 68
Newton GB 95 Aa 75
Newton GB 93 Sp 76
Newton IRL 87 Sf 75
Newton Abbot GB 97 Sn 79
Newton Aycliffe GB 84 Sr 71
Newton Ferrers GB 97 Sm 80
Newtonferry GB 74 Sh 65
Newtongrange GB 76 So 69
Newtonhill GB 79 Sq 66
Newton-le-Willows GB 84 Sp 74
Newton Mearns GB 79 Sm 69
Newtonmore GB 79 Sm 66
Newton-on-Trent GB 85 St 74
Newton Poppleford GB 97 So 79
Newton Sandes IRL 89 Sb 75
Newton Stewart GB 83 Sm 71
Newtown GB 93 So 76
Newtown GB 93 Sp 76
Newtownabbey GB 88 Si 71
Newtownards GB 88 Si 71
Newtownbutler GB 87 Sf 72
Newtown-Crommelin GB 83 Sh 71
Newtown Cunningham IRL 82 Se 71
Newtown Forbes IRL 87 Se 73
Newtown Gore IRL 87 Se 72
Newtownhamilton GB 88 Sg 72
Newtown Mount Kennedy IRL 91 Sh 74
Newtown Saint Boswells GB 79 Sp 69
Newtownstewart GB 82 Sf 71
New Tredegar GB 93 So 77
Nexø DK 100 Bf 68
Nexon F 171 Ac 89
Neyland GB 92 Sm 77
Nežadovo RUS 211 Ct 63
Nezavertailova MD 257 Cu 87
Néžilovo MK 271 Cd 97
Nežnovo RUS 65 Cs 61
Nianfors S 50 Bo 57
Nibbiano I 137 At 91
Nibe DK 100 Au 67
Nibles F 172 An 90
Nica LV 214 Cc 68
Nicaj E 180 Sq 107
Nicastro = Lamezia Terme I 153 Bi 105
Nice F 136 Ap 93
Nickelsdorf A 129 Bp 85
Nicknoret S 41 Bt 50
Nicolae Bălcescu RO 256 Co 88
Nicolae Bălcescu RO 266 Cp 92
Nicolae Bălcescu RO 267 Cs 90
Nicolae Titulescu RO 265 Ck 92
Nicolinţ RO 253 Cd 91
Nicolosi I 153 Bl 105

Nicoreni MD 248 Cq 85
Nicoreşti RO 256 Cp 89
Nicosia I 153 Bi 105
Nicotera I 151 Bm 103
Nicotera Marina I 151 Bm 103
Nicşeni RO 248 Co 85
Niculeşti RO 265 Cm 91
Niculiţel RO 257 Cr 90
Nida LT 216 Cb 70
Nidau CH 130 Ap 86
Nidda D 115 At 80
Nidderau D 120 As 80
Nide S 42 Cb 50
Nideggen D 114 An 79
Nidri GR 284 Cb 103
Nidzica PL 223 Ca 74
Niebiszczany PL 241 Ce 81
Niebla E 203 Sg 106
Nieborów PL 227 Ca 76
Niebrzegów PL 228 Cd 77
Niebüll D 102 As 71
Nieby D 103 Au 71
Niebylec PL 234 Cd 81
Niechanowo PL 226 Bq 76
Niechmirów PL 227 Bt 77
Niechobrz PL 234 Cd 81
Niechorze PL 105 Bk 72
Niedalino PL 221 Bn 72
Niedaltdorf D 119 Ao 82
Niedenstein D 115 At 78
Niederaudorf D 127 Be 85
Niederaula D 115 Au 79
Niederaußem D 114 Ao 79
Niederbeisheim D 115 Au 78
Niederbergheim D 115 Ar 78
Niederbipp CH 124 Aq 86
Niederbreitbach D 120 Ap 79
Niederbronn-les-Bains F 120 Aq 83
Niederdorf = Villabassa I 133 Be 87
Niedere Börde D 110 Bd 76
Niedereisenhausen D 115 Ar 79
Niederems D 120 Ar 80
Niedereschach D 125 As 84
Niederfinow D 225 Bh 75
Niederfischbach D 114 Aq 79
Niedergörsdorf D 117 Bf 77
Niedergründau D 121 At 80
Niederhain, Langenleuba- D 117 Bf 79
Niederhaverbeck D 109 Au 74
Niederheimbach D 120 Aq 80
Niederhone D 115 Ba 78
Niederhörne D 108 Ar 74
Niederkassel D 114 Ao 79
Niederkreuzstetten A 238 Bn 84
Niederkrüchten D 114 An 78
Niederndodeleben D 116 Bd 76
Niederndorf A 127 Be 85
Niedernhausen D 120 Ar 80
Niedernsill A 127 Bf 86
Niederorschel D 116 Ba 78
Niederrödern F 124 Ar 83
Niederröβla D 117 Bc 78
Niederschlettenbach D 163 Aq 82
Nieder Seifersdorf D 118 Bk 78
Niedersfeld D 115 As 78
Niederstetten D 121 Au 82
Niederstotzingen D 126 Ba 83
Niedersulz D 238 Bo 84
Niederunen D 131 At 86
Niederviehbach D 236 Be 83
Niederwerrn D 121 Ba 80
Niederwiesa D 117 Bg 79
Niederwinkling D 128 Bf 83
Niederwölz A 123 Bf 81
Niederwörresbach D 120 Ap 81
Niederzier D 114 An 79
Niedorp NL 106 Ak 75
Niedrzwica Duża PL 229 Ce 78
Niedrzwica Kościelna PL 229 Ce 78
Niedźbórz PL 223 Ca 75
Niedzica PL 234 Ca 82
Niedźwiada PL 229 Cf 77
Niedźwiedź PL 225 Bl 76
Niedźwież PL 222 Bf 74
Niefern-Öschelbronn D 120 As 83
Niegosławice PL 225 Bm 77
Niegosławice PL 234 Ca 79
Niegów PL 228 Cc 75
Niegowa PL 233 Bt 79
Niegowić PL 234 Ca 81
Niegowonice PL 233 Bt 80
Niegripp D 110 Bd 76
Nieheim D 115 At 77
Niekłań Mały PL 228 Cb 77
Niel B 156 Ai 78
Nieledew PL 235 Ch 79
Nielisz PL 235 Cg 79
Niemce PL 229 Cf 78
Niemcza PL 232 Bo 79
Niemegk D 117 Bf 76
Niemelä FIN 25 Cq 40
Niemelä FIN 30 Cd 46
Niemelä FIN 37 Ct 47
Niemelänkylä FIN 43 Ck 52
Niemenkylä FIN 52 Cd 55
Niemenkylä FIN 52 Cd 57
Niemenkylä FIN 52 Cf 57
Niemenkylä FIN 64 Cq 58
Niemenmäki FIN 45 Cs 53
Niemica PL 221 Bn 72
Niemica PL 221 Bo 72
Niemijärvi FIN 55 Dc 55
Niemikylä FIN 64 Cq 58
Nieminen FIN 55 Cu 56
Nieminen FIN 52 Cg 55
Niemisel S 35 Ce 48
Niemisjärvi FIN 54 Cp 55
Niemisjärvi FIN 54 Cs 56
Niemistenkylä FIN 54 Cn 57
Niemitalo FIN 37 Cu 48
Niemojki PL 229 Cf 76
Niemyslów PL 227 Bs 77
Nienadówka PL 235 Ce 80
Nienaszów PL 241 Cd 81
Nienborstel D 103 Au 72
Nienburg (Saale) D 116 Bd 77
Nienburg (Weser) D 109 At 75

Niendorf (Schönberger Land) D 104 Bb 73
Nienhagen D 104 Bd 72
Nienstädt D 109 At 76
Nienstedt am Harz D 115 Ba 77
Niepars D 104 Bf 72
Niepart PL 226 Bo 77
Niepołomice PL 234 Ca 80
Nieporęt PL 228 Cc 76
Nierodzim D 233 Bs 81
Nierosno PL 224 Cg 73
Nierstein D 120 Ar 81
Niesi FIN 36 Cm 46
Niesky D 118 Bk 78
Nieste D 115 Au 78
Niestetal D 115 Au 78
Nieszawa PL 226 Bq 75
Nietków PL 118 Bk 76
Nieuil F 171 Ac 89
Nieuil-le-Dolent F 164 Sr 87
Nieul-lès-Saintes F 170 Su 89
Nieul-le-Virouil F 170 St 90
Nieul-sur-Mer F 165 Ss 88
Nieuw-Amsterdam NL 108 Ao 75
Nieuwegein NL 113 Al 76
Nieuwendijk NL 113 Ak 77
Nieuwe Pekela NL 108 Ao 74
Nieuwerkerk aan den IJssel NL 106 Ak 77
Nieuwerkerken B 113 Al 79
Nieuwkoop NL 113 Ak 76
Nieuwkuijk NL 113 Al 77
Nieuwe-Tonge NL 113 Ai 77
Nieuwkerke B 155 Af 79
Nieuwkoop NL 113 Ak 76
Nieuwleusen NL 107 An 75
Nieuw Milligen NL 107 Am 76
Nieuwolda NL 108 Ao 74
Nieuwpoort B 155 Af 78
Nieuw-Vennep NL 106 Ak 76
Nieuw-Vossemeer NL 113 Ai 77
Niewęgłosz PL 229 Cf 77
Niewiesze PL 233 Br 80
Niewiech D 118 Bi 76
Niezdów PL 228 Cd 78
Nieznajowa PL 234 Cc 82
Nieznamierowice PL 228 Cb 78
Nieżyn PL 221 Bm 72
Nigrán E 182 Sc 96
Nigrita GR 278 Ch 99
Niharra E 192 Sl 99
Nihattula FIN 63 Ci 58
Nihatu EST 208 Cf 63
Nihkäluokta = Nikkaluokta S 28 Bt 45
Niinikoski FIN 64 Cn 59
Niinikumpu FIN 73 Da 56
Niinilahti FIN 53 Cm 55
Niinimaa FIN 53 Cg 55
Niinimäki FIN 44 Co 53
Niinimäki FIN 54 Cr 56
Niinimäki FIN 64 Cp 58
Niinisaari FIN 54 Cr 58
Niinisalo FIN 52 Cd 57
Niinivaara FIN 55 Cs 54
Niinivesi FIN 54 Cn 55
Niirala FIN 55 Db 56
Niirokumpu FIN 37 Cr 48
Niitsiku EST 220 Cp 65
Niittumaa FIN 52 Cd 58
Niittylahti FIN 55 Cs 57
Niittylahti FIN 55 Cs 57
Nijar E 206 Sq 107
Nij Beets NL 107 An 74
Nijemci HR 251 Bt 90
Nijkerk NL 106 Al 76
Nijlen B 156 Ak 78
Nijmegen NL 114 Am 77
Nijvel = Nivelles B 113 Ai 79
Nijverdal NL 107 An 76
Nikaranperä FIN 53 Cl 55
Níkea GR 278 Cf 101
Níkea GR 284 Ch 105
Nikel' RUS 25 Da 42
Niki GR 271 Cc 99
Nikiá GR 289 Cp 107
Nikinci SRB 261 Bu 91
Nikisiani GR 279 Ci 99
Nikitas GR 278 Ch 100
Nikitsch A 242 Bn 85
Nikjup BG 274 Cm 94
Nikkala S 36 Ch 49
Nikkaroinen FIN 53 Cm 58
Nikkeby N 23 Cb 40
Nikodim MK 271 Cd 98
Nikóklia GR 271 Cq 99
Nikolaevo BG 266 Cg 94
Nikolaevo BG 265 Ck 94
Nikolaevo BG 274 Cm 95
Nikolaevskoe RUS 211 Ct 63
Nikola Kozlevo BG 266 Cp 93
Nikolinac SRB 263 Cd 93
Nikolinci SRB 253 Cc 90
Nikolitsi GR 278 Cb 102
Nikolovo BG 266 Cn 93
Nikolovo BG 274 Cm 94
Nikofskoe RUS 65 Ck 61
Nikopol BG 265 Ck 93
Nikópoli GR 278 Cg 99
Nikovići MNE 269 Bs 94
Nikšić MNE 269 Bs 95
Nikudin BG 271 Cg 97
Nilivaara FIN 30 Cf 45
Nilivaara S 29 Cd 46
Nilovo RUS 223 Cg 72
Nilsby S 59 Bg 61
Nilsiä FIN 44 Cr 54
Nilslarsberg S 60 Bd 59
Nilsby S 59 Bg 61
Nímfeo GR 278 Cc 99
Nim DK 100 Au 67
Nimec'ka Mokra UA 246 Ck 84
Nimereuca MD 249 Cs 84
Nîmes F 179 Ai 93
Nimfea GR 279 Cl 98
Nímfeo GR 277 Cc 99
Nimfoletra GR 278 Cg 99

Nimigea de Jos RO 246 Ci 86
Nimis I 134 Bg 88
Nimisenkangas FIN 45 Cs 53
Nimisjärvi FIN 44 Co 51
Nimtofte DK 101 Bb 68
Nin HR 258 Bl 92
Ninemilehouse IRL 90 Sf 76
Ninfield GB 154 Aa 79
Niño, El E 200 Sr 104
Ninove B 155 Ai 79
Niort F 165 St 88
Nipen N 27 Bo 43
Nípsa GR 280 Cn 99
Nirza LV 215 Cg 68
Niš SRB 263 Cd 94
Nisa P 197 Se 101
Niscemi I 153 Bk 107
Nischwitz D 117 Bf 78
Nisevac SRB 263 Ce 94
Nisipitu RO 247 Cl 85
Niska = Niesky D 118 Bk 78
Niška Banja SRB 263 Ce 94
Niskankorpi FIN 43 Ck 53
Nisko D 235 Ce 79
Niskos FIN 53 Cg 56
Nisovo BG 265 Cn 93
Nispen NL 113 Ai 78
Nispen = Nisporeni MD 248 Cq 86
Nisporeni MD 248 Cr 86
Nisporeny = Nisporeni MD 248 Cr 86
Nissafors S 72 Bh 66
Nissáki GR 276 Bu 101
Nissedal N 67 As 62
Nissi GR 277 Ct 99
Nissilä FIN 44 Co 53
Nissinvaara FIN 37 Ct 48
Nissio GR 278 Ce 99
Nissoria I 153 Bi 105
Nisterode NL 113 Am 77
Nistoreşti RO 256 Co 89
Nisula FIN 53 Cm 54
Nisula FIN 54 Cm 55
Nitaure LV 214 Cl 66
Niţchidorf RO 253 Cd 89
Niton GB 98 Ss 79
Nitra SK 239 Br 84
Nitrianske Pravno SK 239 Bs 83
Nitrianske Rudno SK 239 Br 83
Nitry F 167 Ah 85
Nittel D 162 An 81
Nittenau D 122 Be 82
Nittorp S 69 Bg 65
Niürönys LT 218 Cl 69
Niva FIN 37 Cl 48
Niva FIN 37 Co 50
Niva FIN 45 Cu 52
Niva RUS 55 Da 57
Nivala FIN 43 Ck 53
Nivankylä FIN 36 Cm 47
Nivelles B 113 Ai 79
Nivenskoe RUS 223 Cb 71
Nivjanin BG 264 Ch 94
Nivnice CZ 239 Bq 83
Niwica PL 118 Bk 77
Niwiska PL 225 Bl 77
Niwiska PL 234 Cd 80
Niwiski PL 229 Ce 76
Niwnice PL 225 Bl 78
Nízbor CZ 123 Bi 80
Nizino RUS 65 Cu 61
Niziny PL 234 Cz 79
Nižná Boca SK 240 Bu 83
Nižná Jablonka SK 241 Ce 82
Nižná Polianka SK 234 Cc 82
Nižná Sitnica SK 241 Cd 82
Nižná Slaná SK 240 Ca 83
Nižný Hrabovec SK 241 Cd 83
Nižný Hrušov SK 241 Cd 83
Nižný Mirošov SK 234 Cc 82
Nižný Slavkov SK 240 Cb 82
Nižný Žipov SK 241 Cd 83
Nizov'e RUS 223 Cb 71
Nizovicy RUS 211 Cu 64
Nizovskaja RUS 211 Cu 62
Nizy-le-Comte F 155 Ai 81
Nizza = Nice F 136 Ap 93
Nizza Monferrato I 136 Ar 91
Njallablieke S 33 Bl 49
Njallavárri = Nilivaara S 29 Cd 46
Njarðvík IS 20 Qh 27
Njávdán = Näätämö FIN 25 Cd 41
Njave S 34 Bj 47
Njegovuota MNE 269 Bt 94
Njellim = Nellim FIN 31 Cr 43
Njeswačidło = Neschwitz D 118 Bi 78
Njetsavare S 34 Ca 47
Njivice HR 258 Bk 90
Njunnás = Nunnanen FIN 30 Ci 44
Njurggán = Nuorgam FIN 25 Cq 40
Njurunda S 50 Bp 56
Njurundabommen S 50 Bp 56
Njutånger S 50 Bp 58
Noailles F 160 Ae 82
Noáin E 176 Sr 95
Noale I 133 Be 89
Noalejo E 205 Sn 105
Noarootsi EST 209 Ch 62
Noasca I 130 Ap 90
Nöbbele S 73 Bl 67
Nobber IRL 82 Sg 73
Nobitz D 117 Be 79
Noblejas E 193 So 101
Noćaj SRB 261 Bu 91
Noceda E 183 Sh 95
Nocedo de Curueño E 184 Sk 95
Nocedo de Gordón E 184 Si 95
Nocelleto I 146 Bi 98
Nocera Inferiore I 147 Bk 99
Nocera Terinese I 151 Bn 102
Nocera Umbra I 144 Bf 94
Noceto I 137 Ba 91
Noćevo RUS 215 Cr 67
Nochten D 118 Bk 78
Nocí I 149 Bp 99
Nociglia = Noci I 149 Br 100
Nocina E 185 So 94

Olula del Río **E** 206 Sq 106
Olustvere **EST** 209 Cm 63
Olvan **E** 189 Ad 96
Olvega **E** 186 Sr 97
Olveiroa **E** 182 Sb 95
Olvera **E** 204 Sk 107
Olzai **I** 140 At 100
Olzheim **D** 119 An 80
Omagh **GB** 87 Sf 71
Omali **GR** 277 Cc 100
Omaló **GR** 271 Ce 99
Omalós **GR** 290 Ch 110
Oman **BG** 275 Cq 96
Omarčevo **BG** 274 Cn 96
Omarska **BIH** 250 Bo 91
Õmassa **H** 244 Bh 97
Ömböly **H** 245 Ce 85
Ombrée-d'Anjou **F** 165 Ss 85
Ombreiro **E** 183 Se 94
Omeath **IRL** 88 Sh 72
Omedu **EST** 210 Cp 63
Omegna **I** 130 Ar 89
Omeñaca **E** 186 Sq 97
Omenamaki **FIN** 45 Cs 53
Omerobaköy **TR** 275 Co 97
Omessa **F** 181 At 96
Omholtseter **N** 57 Au 61
Omiš **HR** 259 Bo 94
Omišalj **HR** 258 Bk 90
Ommedal **N** 46 Am 57
Ommen **NL** 107 An 75
Omnäs **S** 41 Bp 54
Omne **S** 51 Br 55
Omnes **N** 67 As 62
Omólio **GR** 277 Cf 101
Omoljica **SRB** 252 Cb 91
Omont **F** 162 Ak 81
Omonville-la-Rogue **F** 98 Sr 81
Omorani **MK** 271 Cd 97
Omšenie **SK** 239 Br 83
Omsjö **S** 41 Bp 52
Omsland **N** 68 Au 62
Omurtag **BG** 274 Cn 94
Omvriaki **GR** 283 Ce 102
Ön **S** 40 Bl 53
Oña **E** 185 So 95
Ona **N** 46 Ao 55
Onano **I** 144 Bd 95
Onara **I** 132 Bd 89
Onarheim **N** 56 Am 61
Oñati **E** 186 Sq 94
Onceşti **RO** 256 Cp 88
Onda **E** 195 Su 101
Öndal **S** 70 Bo 64
Ondara **E** 201 Aa 103
Ondarroa **E** 186 Sq 94
Ondić **HR** 259 Bm 92
Ondres **F** 186 Ss 93
Ondres-Plage **F** 186 Ss 93
Oneaga **RO** 248 Co 85
Önerler **TR** 281 Cg 98
Oneşti **RO** 256 Co 88
Onex **CH** 169 An 88
Oniceni **RO** 248 Cp 87
Onich **GB** 78 Sk 67
Onil **E** 201 St 103
Onkamaa **FIN** 46 Cq 59
Onkamo **FIN** 37 Ct 47
Onkamo **FIN** 55 Da 56
Onkijoki **FIN** 63 Cg 59
Onkiniemi **FIN** 53 Cn 58
Onnaing **F** 155 Ah 80
Önnebo **N** 70 Bl 64
Önnestad **S** 72 Bi 68
Önningby **AX** 61 Ca 60
Onnivaara **FIN** 55 Cs 55
Onno **I** 131 At 89
Onsaker **N** 58 Ba 60
Onsala **S** 68 Be 66
Onsares **E** 200 Sp 104
Onsevig **DK** 103 Bc 71
Onstmettingen **D** 125 At 84
Onstwedde **NL** 108 Ap 74
Ontaneda **E** 185 Sn 94
Ontigola **E** 193 Sn 100
Ontika **EST** 64 Cp 62
Ontinar del Salz **E** 187 St 97
Ontiñena **E** 195 Aa 97
Ontinyent **E** 201 St 103
Ontojoki **FIN** 45 Cs 52
Ontón **E** 185 So 94
Onttola **FIN** 55 Cu 55
Ontur **E** 200 Sr 103
Önum **S** 69 Bg 64
Önusberg **S** 35 Cg 50
Onuškis **LT** 214 Cm 68
Onzain **F** 166 Ac 86
Onzonilla **E** 184 Si 95
Ooltgensplaat **NL** 113 Ai 77
Oonga **EST** 209 Cn 63
Oos **D** 163 Ar 83
Oostakker **NL** 115 Ah 78
Oostburg **NL** 112 Ag 78
Oost-Cappel **F** 112 Af 79
Oostende **B** 112 Ad 78
Oosterend **NL** 106 Ak 74
Oosterend **NL** 106 Al 73
Oosterhesselen **NL** 107 Ao 75
Oosterhout **NL** 113 Ak 77
Oosterwolde **NL** 107 An 75
Oosterzee **B** 155 Ah 79
Oosterzele **NL** 106 Al 75
Oosthuizen **NL** 106 Al 75
Oostkamp **NL** 112 Af 78
Oostkapelle **NL** 112 Ah 77
Oostmalle **B** 113 Ak 78
Oost-Souburg **NL** 112 Ah 78
Ooststellingwerf **NL** 107 An 75
Oostvleteren **B** 112 Af 79
Oost-Vlieland = East Flylân **NL** 106 Al 74
Oostvoorne **NL** 106 Ah 76
Ootmarsum **NL** 108 Ao 76
Opaka **BG** 265 Cn 94
Opálenec **BG** 274 Cl 96
Opalenica **PL** 226 Bn 76
Opaljenik **SRB** 261 Ca 93
Opan **BG** 273 Cm 96
Opanec **BG** 265 Ck 94
Opařany **CZ** 231 Bi 82
Oparić **SRB** 263 Cc 93
Opatija **HR** 134 Bi 90
Opatje selo **SLO** 133 Bh 89

Opatov **CZ** 237 Bm 82
Opatovec **CZ** 232 Bn 81
Opatovice nad Labem **CZ** 231 Bn 80
Opatów **PL** 225 Br 78
Opatów **PL** 233 Bs 79
Opatów **PL** 234 Cc 79
Opatówek **PL** 227 Br 77
Opatowiec **PL** 234 Cb 80
Opava **CZ** 232 Bq 81
Ope **S** 49 Bk 54
Opera **I** 131 At 90
Opglabbeek **B** 156 Am 78
Ophasselt **B** 155 Ah 79
Ophemert **NL** 106 Al 77
Opi **I** 145 Bh 97
Opinogóra **PL** 228 Cb 75
Opitter **B** 156 Am 78
Oplonae **SRB** 262 Cb 92
Oplotnica **SLO** 135 Bl 88
Opočka **RUS** 215 Cs 67
Opočno **CZ** 231 Bn 80
Opoczno **PL** 228 Ca 78
Opole **PL** 232 Bq 79
Opoľe **RUS** 65 Cs 62
Opole Lubelskie **PL** 228 Cd 78
Opolno-Zdrój **PL** 118 Bk 79
Oporelu **RO** 264 Ci 91
Oporów **PL** 227 Bu 76
Opoul-Périllos **F** 178 Af 95
Opovo **SRB** 252 Ca 90
Oppach **D** 231 Bi 78
Oppäkermoen **N** 58 Bd 60
Oppala **S** 60 Bp 59
Oppboga **S** 60 Bm 62
Oppdal **N** 47 Au 55
Oppdal **N** 47 As 55
Oppeano **I** 132 Bc 90
Oppeby **S** 70 Bm 64
Oppedal **N** 46 Al 57
Oppède-le-Vieux **F** 179 Al 93
Oppegård **N** 58 Bb 61
Oppegård **N** 58 Bd 59
Oppenau **D** 124 Ar 84
Oppenberg **A** 128 Bi 86
Oppendorf **D** 108 As 79
Oppenheim **D** 120 Ar 81
Opphaug **N** 38 Au 53
Oppheim **N** 56 Ao 59
Opphus **N** 48 Bc 58
Oppido Lucano **I** 147 Bn 99
Oppido Mamertina **I** 151 Bm 104
Oppmanna **S** 72 Bi 68
Opponitz **A** 237 Bk 85
Oppsal **N** 58 Bb 61
Oppset **N** 58 Be 60
Oppsjö **S** 41 Bq 54
Oppstad **N** 46 Ao 55
Oppurg **D** 116 Bd 79
Oprisavci **HR** 260 Br 90
Oprişeşti **RO** 256 Cp 88
Oprişor **RO** 264 Cg 92
Oprtalj = Portole d'Istria **HR** 134 Bh 90
Opsa **BY** 219 Co 69
Opsaheden **S** 59 Bh 60
Opsterlân = Opsterland **NL** 107 An 74
Opsterland **NL** 107 An 74
Optaşi **RO** 265 Ck 91
Opuli **LV** 215 Cr 68
Opusztaszer **H** 244 Ca 88
Opuzen **HR** 268 Bq 94
Oquillas **E** 185 Sn 97
Ör **I** 241 Ce 85
Ør **N** 68 Bd 62
Ör **S** 68 Be 63
Ör **S** 72 Bk 67
Öra **N** 23 Cd 40
Öra **S** 69 Bg 65
Ora = Auer **I** 132 Bc 88
Oraás **F** 155 Bn 77
Oraczew Mały **PL** 227 Bs 77
Orada **P** 197 Sf 103
Oradea **RO** 245 Cd 86
Oradour-sur-Glane **F** 171 Ac 89
Oradour-sur-Vayres **F** 171 Ab 89
Orago **I** 131 As 89
Orah **BIH** 269 Br 95
Orah **BIH** 268 Bp 94
Orahova **BIH** 259 Bp 90
Orahova Do **BIH** 268 Bq 95
Orahovica **HR** 251 Bq 89
OrahoviČko Polje **BIH** 260 Bq 92
Oraison **F** 180 Am 93
Orajärvi **FIN** 36 Ci 47
Orakylä **FIN** 30 Co 46
Orange **F** 179 Ak 92
Orani **I** 140 At 100
Oranienbaum-Wörlitz **D** 117 Be 77
Oranienburg **D** 117 Bg 75
Oranmore **IRL** 89 Sc 74
Oraovica **SRB** 263 Ce 95
Oraşac **BIH** 259 Bn 91
Oraşac **HR** 269 Br 95
Oraşac **MK** 271 Cd 96
Oraşac **SRB** 262 Cb 91
Oraşani **MNE** 269 Bs 96
Orasi **MNE** 269 Bt 96
Orašje **BIH** 261 Bs 90
Orasjöbodarna **S** 49 Bl 55
Orasso **I** 131 As 88
Orăştie **RO** 254 Cg 89
Orăştioara de Sus **RO** 254 Cg 89
Oraşu Nou **RO** 246 Cg 85
Oratjärn **S** 50 Bn 57
Orava **FIN** 53 Cg 54
Oravainen = Oravais **FIN** 42 Ce 54
Oravais **FIN** 42 Ce 54
Öravan **S** 41 Br 51
Oravankylä **FIN** 44 Cm 53
Oravasaari **FIN** 54 Cm 56
Oravattnet **S** 40 Bm 54
Oravi **FIN** 54 Cs 56
Oravice **SK** 238 Bu 83
Øravikarlið **FO** 26 Sg 57
Oravikoski **FIN** 54 Cq 55

Oravisalo **FIN** 55 Cu 56
Oraviţa **RO** 253 Cd 90
Oravivaara **FIN** 44 Cr 51
Oravská Lesná **SK** 233 Bt 82
Oravská Polhora **SK** 240 Bt 81
Oravské Veselé **SK** 233 Bt 82
Oravský Podzámok **SK** 240 Bt 82
Orba **E** 201 Su 103
Orbacém **P** 182 Sc 97
Orbada, La **E** 192 Sk 98
Orbaicetą **E** 176 Ss 95
Orbais **F** 161 Ah 83
Orbassano **I** 136 Aq 90
Orbe **CH** 169 Ao 87
Orbeasca de Jos **RO** 265 Cl 92
Orbec **F** 159 Aa 82
Orbeni **RO** 256 Cp 88
Örberga **S** 69 Bk 64
Orbessan **F** 187 Ab 93
Orbetello **I** 143 Bc 96
Orbey **F** 124 Ap 84
Orbigny **F** 166 Ac 86
Örbottyán **H** 243 Bt 85
Örby **S** 69 Bf 66
Örby Hage **DK** 103 Au 70
Örbyhus **S** 60 Bq 60
Orca **P** 191 Sf 100
Orcau **E** 188 Ab 96
Orce **E** 200 Sp 104
Orches **I** 146 Ba 87
Orchies **F** 112 Ag 80
Orchivka **UA** 257 Cs 89
Orchowo **PL** 227 Br 75
Orciano Pisano **I** 138 Bb 94
Orcières **F** 174 An 91
Orcival **F** 172 Ae 89
Ordejón de Arriba o San Juan **E** 185 Sm 95
Ordes **E** 182 Sc 94
Ordesa, Refugio Nacional de **E** 187 Su 95
Ordizia **E** 186 Sq 94
Ordona **I** 147 Bm 98
Ordovaga **E** 183 Sg 94
Ordovés **E** 176 St 96
Ördrup **DK** 101 Bc 69
Orduña **E** 185 So 95
Öre **S** 41 Bu 53
Öre **E** 194 Sr 99
Orebić **HR** 268 Bp 95
Örebro **S** 70 Bl 62
Orée-d'Anjou **F** 165 Ss 86
Öregcsertő **H** 251 Bt 87
Öregrund **S** 61 Br 60
Orehovec **MK** 271 Cd 97
Orehovica **HR** 135 Bo 88
Orehovo **RUS** 211 Cs 63
Orehovo **BG** 273 Ck 97
Orehovo **RUS** 65 Da 60
Orei **GR** 283 Cg 103
Orel **MK** 271 Cd 97
Orellana la Sierra u Orellanita **E** 198 Sk 102
Orellana la Vieja **E** 198 Si 103
Ören **TR** 292 Cq 106
Orense = Ourense **E** 183 Se 96
Oreókastro **GR** 276 Cf 99
Öreryd **S** 69 Bh 66
Oreş **BG** 265 Cl 93
Oreşak **BG** 266 Cq 94
Oreşak **BG** 273 Ck 95
Oreşane **MK** 271 Cd 97
Oreşari **BG** 280 Cm 97
Oreşe **BG** 272 Ch 97
Oreşec **BG** 263 Cf 93
Oreşino **BG** 274 Cn 98
Oreškovica **SRB** 263 Cc 92
Orestiáda **GR** 274 Cq 98
Öreström **S** 41 Bt 52
Øresvik **N** 32 Bg 48
Öretjärndalen **S** 50 Bm 55
Öreye **B** 113 Al 79
Orford **GB** 95 Ad 76
Orfu **H** 243 Br 88
Orgáni **GR** 278 Cm 98
Organyà **E** 188 Ac 96
Orgaz **E** 199 Sn 101
Orom **SRB** 244 Bu 89
Oron-la-Ville **CH** 130 Ao 87
Oronoz **E** 176 Sr 94
Oroŕisko **PL** 228 Cb 78
Oropa **I** 175 Aq 89
Oropesa **E** 192 Sk 101
Oropós **GR** 284 Cn 104
Oropoú, Skála **GR** 284 Ch 104
Oror **SRB** 244 Bu 89
Oroszlány **H** 243 Br 86
Oroszló **H** 251 Br 88
Orotava, La **E** 202 Rg 124
Orotelli **I** 140 At 100
Oroz-Betelu **E** 186 Ss 95
Örpen **N** 57 Bj 60
Orpesa **E** 195 Aa 100
Orphin **F** 160 Ad 83
Orpierre **F** 173 Am 92
Orpington **GB** 97 So 83
Orp-Jauche **B** 156 Ak 79
Orre **DK** 100 As 68
Orrefors **S** 73 Bm 67
Orresanden **N** 66 Am 63
Orrestad **N** 66 An 64
Orria **I** 148 Bl 100
Orriols **E** 189 Af 96
Orrmo **S** 49 Bi 57
Orrnäs **S** 40 Bh 53
Orrsättra **S** 70 Bp 62
Orrviken **S** 49 Bi 54
Orsa **S** 59 Bk 58
Orsala **I** 48 Bn 100
Orsan **F** 179 Ak 92
Orsaro **N** 260 Bg 90
Orsiovac **MK** 260 Bg 90
Oripää **I** 62 Cf 59
Orsara di Puglia **I** 147 Bl 98
Örsås **S** 69 Bg 66
Orsay **F** 160 Ae 83

Orísoain **E** 176 Sr 95
Orissaare **EST** 209 Cg 63
Oristano **I** 141 As 101
Orisuo **FIN** 63 Cg 58
Öriszentpéter **H** 242 Bm 87
Oriveden asema **FIN** 53 Ci 57
Orivesi **FIN** 53 Ci 57
Orizare **BG** 275 Cq 95
Orizari **MK** 272 Ce 97
Orizovo **BG** 274 Cl 96
Orjahovec **BG** 273 Cl 97
Orjahovo **BG** 264 Ch 93
Orjahovo **BG** 274 Cn 97
Orja Luka **MNE** 269 Bt 95
Örjavik **N** 47 Ap 55
Ørje **N** 58 Bd 62
Orkanger **N** 38 Au 54
Orkdal **N** 38 Au 54
Örkelljunga **S** 72 Bg 68
Örkelljohytta **N** 48 Au 55
Örkény **H** 243 Bt 86
Orkesta **S** 61 Br 61
Orla **PL** 229 Cg 75
Oramünde **D** 116 Bd 79
Oŕańka **BY** 229 Cn 77
Orlãt **RO** 254 Ch 89
Orlate = Arllat **RKS** 270 Cb 95
Orléans **F** 160 Ad 85
Orlec **HR** 258 Bi 91
Orleix **F** 187 Aa 94
Orleşti **RO** 264 Ci 91
Orlické Záhoří **CZ** 232 Bn 80
Orlina **MNE** 269 Bs 95
Orlivka **UA** 257 Cr 90
Orljak **BG** 266 Cq 93
Orljane **BG** 273 Ck 95
Orljevo **SRB** 263 Cc 92
Orllan **RKS** 263 Cc 95
Orlová **CZ** 233 Br 81
Orlova Mogila **BG** 266 Cq 93
Orlovat **SRB** 252 Cb 90
Orlov Dol **BG** 274 Cn 96
Orłów Drewniany **PL** 235 Cg 79
Orłów-Parcel **PL** 227 Bu 76
Orly **F** 160 Ae 83
Orly **RUS** 65 Cr 62
Örma **GR** 271 Cd 99
Ormaiztegi **E** 186 Sq 94
Orman **MK** 271 Cc 96
Orman **RO** 246 Cf 86
Ormanlı **TR** 281 Cr 98
Ormea **I** 181 Aq 92
Ormeholt **N** 62 Aj 59
Oremmyr **N** 57 At 61
Ömeniş **RO** 255 Cm 88
Ormenyküh **H** 244 Cb 87
Ormesberga **S** 72 Bk 66
Ormes-sur-Voulzie, Les **F** 161 Ag 84
Ormília **GR** 278 Ch 100
Ormont **D** 119 An 80
Ormós **GR** 276 Cf 100
Ormós Korakas **GR** 285 Ck 105
Ormós Panórmou **GR** 288 Cl 105
Ormós Prínou **GR** 279 Ck 99
Ormož **SLO** 135 Bn 88
Ormskirk **GB** 91 Sq 75
Ömahusen **S** 73 Bi 70
Ornaisons **F** 178 Af 94
Ornans **F** 169 An 86
Örnäs **S** 33 Bg 49
Ornäs **S** 60 Bm 59
Ornatowice **PL** 235 Ch 79
Ornavasso **I** 175 At 89
Ornbau **D** 122 Bb 82
Örnberget **N** 56 Ao 59
Ørnes **N** 32 Bh 47
Ørneset **N** 32 Bi 50
Ornhøj **DK** 100 As 68
Ornö **S** 71 Br 62
Örnsköldsvik **S** 41 Bs 54
Örnvika **N** 32 Bf 48
Orny **CH** 169 Ao 87
Orodel **RO** 264 Cg 92
Orolik **HR** 253 Bs 90
Orológi **GR** 284 Ci 103
Orom **SRB** 244 Bu 89
Oron-la-Ville **CH** 130 Ao 87
Oronoz **E** 176 Sr 94
Oroŕisko **PL** 228 Cb 78
Oropa **I** 175 Aq 89
Oropesa **E** 192 Sk 101
Oropós **GR** 284 Cn 104
Oropoú, Skála **GR** 284 Ch 104

Örsbäck **S** 41 Bu 53
Orscholz **D** 163 Ao 81
Orsenhausen **D** 126 Au 84
Orsennes **F** 166 Ad 88
Örserum **S** 69 Bk 64
Orsières **CH** 174 Ap 88
Orşivci **UA** 247 Cm 84
Örsjö **S** 73 Bm 67
Örslev **DK** 104 Bc 70
Orsoy **D** 113 An 78
Örslösa **S** 69 Bg 63
Orsmaal-Gussenhoven **B** 156 Al 79
Ørsnes **N** 46 Ao 56
Ørsneset **N** 46 Ao 56
Orsogna **I** 145 Bi 96
Orsoja **BG** 264 Cg 93
Orsomarso **I** 148 Bm 101
Orşova **RO** 253 Ce 91
Orsoy **D** 114 Ao 77
Orsta **S** 60 Bm 61
Ørsted **I** 136 Ba 68
Ørsted **DK** 103 Ba 70
Örsundsbro **S** 60 Bp 61
Ortaca **TR** 280 Cq 100
Ortakcı **TR** 275 Co 97
Ortakent **TR** 292 Cp 106
Ortaköy **TR** 281 Cf 98
Ortaköy **TR** 281 Ct 98
Orta Nova **I** 147 Bm 98
Ortaoba **TR** 281 Cp 100
Orte **I** 144 Bd 96
Ortel Królewski Pierwszy **PL** 229 Cg 77
Ortenberg **D** 121 At 80
Ortenburg **D** 128 Bg 83
Ortevatn **N** 66 Ao 63
Orth **D** 103 Bc 72
Orth an der Donau **A** 238 Bo 84
Orthez **F** 187 St 94
Orthovoúni **GR** 277 Cc 101
Ortiga **P** 196 Sd 102
Ortigosa **E** 186 Sp 96
Ortigosa de Rioalmar **E** 192 Sk 99
Ortigueira **E** 183 Se 93
Ortiguera **E** 183 Sg 93
Ørting **DK** 100 Ba 69
Ortisei **I** 132 Bd 87
Ortişoara **RO** 245 Cd 89
Ortnevik **N** 56 An 58
Ortomista **S** 70 Bm 61
Orton **GB** 91 Sq 72
Orton **GB** 94 Su 75
Ortona **I** 145 Bj 96
Ortovero **I** 181 Aq 92
Ortrand **D** 118 Bh 78
Örträsk **S** 41 Bs 52
Ortsjö **S** 50 Bp 56
Ortu = Orto **F** 142 As 96
Ortueri **I** 141 As 100
Ortülüce **TR** 280 Cp 100
Oru **EST** 64 Cq 62
Orubica **HR** 260 Bp 90
Orucbeyli **TR** 280 Cp 99
Örum **DK** 100 Au 68
Orusco de Tajuña **E** 193 So 100
Orvalho **P** 191 Se 100
Ørvella **N** 57 At 61
Orvelte **NL** 107 Ao 75
Orvieto **I** 144 Be 95
Örviken **S** 42 Co 51
Orvinio **I** 146 Bf 96
Orwell **GB** 94 Su 76
Orxa, l' = Lorcha **E** 201 Su 103
Oryahovo **BG** 222 Bs 74
Oryahovo **BG** 226 Bp 76
Oryhove **PL** 233 Bs 80
Orzesze **PL** 233 Bq 80
Orzinuovi **I** 131 At 90
Orzola **E** 203 Ro 122
Orzola-Garri **S** 61 Br 61
Orzyny **PL** 223 Cg 73
Orzysz **PL** 223 Cd 73
Os **N** 27 Bk 45
Os **N** 48 Bc 55
Os **S** 72 Bi 67
Osa **N** 56 Ap 59
Osada **PL** 228 Bu 77
Osada, Czyżew- **PL** 229 Ce 75
Osada, Kuczbork- **PL** 223 Ca 74
Osada de la Vega **E** 200 Sp 101
Osan **E** 263 Cf 93
Oşane **BG** 263 Cf 93
Osanica **BIH** 269 Bs 93
Oşaonica **SRB** 262 Ca 94
Osarhyttan **S** 60 Bl 59
Osbakk **N** 33 Bk 47
Osbaldeston **GB** 84 Sq 73
Osby **DK** 72 Bi 68
Oščadnica **SK** 233 Bs 82
Oscarshaug **N** 47 Aq 57
Oschatz **D** 117 Bg 78
Oschersleben (Bode) **D** 116 Bc 76
Oschiri **I** 140 At 100
Osebol **S** 59 Bg 60
OseČina **SRB** 262 Bu 92
OseČná **CZ** 118 Bk 79
Osek **CZ** 123 Bh 79
Osek nad BeČvou **CZ** 239 Bq 81
Osekovo **HR** 135 Bo 89
Öselin **CZ** 123 Bf 81
Oselja **UA** 235 Cg 81
Oseki **RUS** 65 Da 60
Osen **BG** 264 Ch 94
Osen **N** 38 Bc 52
Osen **N** 46 An 58
Osen **N** 47 At 55
Øsen **N** 40 Bh 52
Osenec **BG** 266 Cp 94
Osenovo **BG** 274 Cl 95
Oseče **MK** 271 Ce 96

Osidda **I** 140 At 99
Osie **PL** 222 Br 73
Osieciny **PL** 227 Bs 75
Osieck **PL** 228 Cc 77
Osieczna **PL** 226 Bo 77
Osiecznica **PL** 118 Bl 76
Osiek **PL** 221 Bp 74
Osiek **PL** 222 Bt 74
Osiek **PL** 233 Bt 81
Osiek **PL** 234 Cc 79
Osielsko **PL** 222 Br 74
Osijek **HR** 251 Bs 89
Osikovica **BG** 272 Ci 95
Osikovo **BG** 265 Cm 94
Osilnica **SLO** 134 Bk 89
Osilo **I** 140 At 99
Osimo **I** 139 Bg 94
Osina **PL** 111 Bl 73
Osinja **BIH** 251 Bq 91
Osinoviči **RUS** 215 Cs 65
Osinovka **RUS** 216 Cb 71
Osinów Dolny **PL** 111 Bi 75
Osiny **PL** 229 Ce 77
Osipaonica **SRB** 263 Cc 91
Osipoviči **BY** 219 Co 72
Osivica **BIH** 260 Bq 91
Osjaków **PL** 227 Bs 78
Osječani **BIH** 251 Br 91
Osječenica **MNE** 269 Bs 95
Oskar **S** 73 Bn 67
Oskar-Fredriksborg **S** 61 Br 62
Oskarshamn **S** 73 Bn 66
Oskarström **S** 72 Bf 67
Oslany **CZ** 238 Bn 82
Oslavičká **CZ** 232 Bm 82
Osli **H** 242 Bp 85
Öljane **SRB** 263 Ce 93
Ösľje **HR** 268 Bq 95
Oslo **N** 58 Bb 61
Oslomej **MK** 270 Cc 97
Øslos **DK** 100 At 66
Osma **E** 193 Sn 97
Osma **FIN** 36 Cm 46
Osmancık **TR** 280 Cp 97
Osmanki **FIN** 44 Cn 53
Osmanlı **TR** 281 Cq 98
Osmar **BG** 275 Cq 94
Ösmjany **BY** 218 Cm 72
Ösmo **S** 71 Bq 63
Osnabrück **D** 108 Ar 76
Osnäs = Vuosnainen **FIN** 62 Cc 59
Osnić **SRB** 263 Ce 93
Ošno Lubuskie **PL** 111 Bk 76
Osny **F** 160 Ae 82
Osoblaha **CZ** 232 Bq 80
Osogovo **BG** 271 Cf 96
Osoi **RO** 248 Cq 86
Osor **E** 189 Af 97
Osor **SRB** 244 Cd 89
Osorhei **RO** 245 Ce 86
Osorhel **RO** 246 Cf 86
Osorno **E** 185 Sm 96
Osová Bítýška **CZ** 232 Bn 82
Osovo **BY** 219 Cp 71
Osowa **PL** 224 Cf 75
Osowa **PL** 229 Ch 78
Osøyro **N** 56 Al 60
Ospedale, L' **F** 140 At 97
Ospedaletti **I** 181 Aq 93
Ospedaletto **I** 132 Bd 89
Ospedaletto **I** 133 Bg 88
Ospedaletto **I** 144 Be 95
Ospedaletto Lodigiano **I** 137 Au 90
Ospitaletto **I** 138 Bb 92
Oss **NL** 113 Am 77
Ossa **GR** 278 Cg 99
Ossa **PL** 224 Cf 75
Ossa de Montiel **E** 200 Sp 103
Ossauskoski **FIN** 36 Cl 48
Osse **PL** 224 Cf 75
Osséby-Garn **S** 61 Br 61
Osséja **F** 178 Ad 96
Ossendorf **D** 115 At 77
Ossendrecht **NL** 113 Ai 78
Osséas **F** 186 Ss 94
Ossett **GB** 84 Sr 73
Ossi **I** 140 As 99
Össjö **S** 72 Bg 68
Ossjøen **N** 57 Ar 60
Öbling **D** 117 Be 78
Oßmannstedt **D** 116 Be 78
Osso **E** 195 Aa 97
Ossówka **PL** 229 Cg 76
Osstøl **N** 57 Ar 61
Össun **F** 176 St 94
Östa **S** 60 Bo 60
Östad **S** 68 Be 65
Östanå **S** 72 Bi 68
Östanbäck **S** 42 Cc 51
Östanbäck **S** 50 Bo 57
Östansjö **S** 33 Bg 48
Östansjö **S** 49 Bi 57
Östansjö **S** 49 Bi 57
Östansjö **S** 50 Bo 57
Östansjö **S** 70 Bk 62
Östanskär **S** 50 Bp 57
 Östärje **HR** 258 Bl 90
Östaszewo **PL** 222 Bs 72
Östava **BG** 272 Cg 97
Östavall **S** 50 Bl 56
Östavik **S** 60 Bl 58
Östebevern **D** 81 Br 61
Ostellato **I** 132 Be 91
Östen **S** 59 Bg 60
Östenäker **S** 70 Bm 62
Östarije **HR** 258 Bl 90
Östaszewo **PL** 222 Br 72
Oster **S** 60 Bl 59
Östbirk **DK** 100 Au 69
Östby **N** 49 Bf 59
Østbyn **S** 41 Bl 53
Östby **N** 49 Bf 58
Östende = Oostende **B** 112 Ad 78
Ostenfeld (Husum) **D** 103 At 72
Osteråker **S** 61 Br 61
Osteräker **S** 70 Bm 62
Oster-Åliden **S** 42 Ca 50

Øster Alling **DK** 100 Ba 68
Østeräs **S** 41 Bp 54
Øster Assels **DK** 100 As 67
Øster Bjerregrav **DK** 100 Au 68
Østerbø **N** 57 Ap 59
Østerbø **N** 68 Bc 62
Østerbo **S** 60 Bo 60
Österbølle **DK** 100 At 67
Osterbrock **D** 108 Ap 75
Osterburg (Altmark), Hansestadt **D** 110 Bd 75
Osterburken **D** 121 At 82
Østerby **DK** 100 Ba 66
Østerby **DK** 101 Bc 66
Østerby **DK** 104 Bc 71
Österbybruk **S** 61 Bq 60
Østerby Havn **DK** 101 Bc 66
Österbymo **S** 70 Bl 65
Östercappeln **D** 108 Ar 76
Östereistedt **D** 109 At 74
Österfärnebo **S** 60 Bo 60
Osterfeld **D** 116 Bd 78
Osterforse **S** 50 Bp 54
Öster Galåbodarna **S** 49 Bh 55
Östergraninge **S** 50 Bp 55
Österhammar **S** 60 Bm 62
Österhaninge **S** 71 Br 62
Österhankmo **FIN** 42 Cd 54
Osterheide **D** 70 Au 75
Osterhever **D** 102 As 72
Osterhofen **D** 128 Bg 83
Osterholz-Scharmbeck **D** 108 As 74
Øster Hornum **DK** 100 Au 67
Øster Hurup **DK** 100 Bc 67
Øster Hvidbjerg **DK** 100 As 67
Osteria Grande **I** 138 Bd 92
Osteria Nuova **I** 144 Be 96
Øster Jølby **DK** 100 As 67
Österjörn **S** 42 Ca 50
Österlid **DK** 100 As 66
Österlo **S** 60 Bo 56
Österlövsta **S** 61 Bq 60
Östermarie **DK** 105 Bf 70
Östermark **FIN** 42 Cd 54
Ostermiething **A** 128 Bf 84
Ostermundigen **CH** 169 Ap 87
Osternienburg **D** 117 Be 77
Osternoret **S** 41 Bp 52
Osterö **FIN** 42 Ce 54
Osterode am Harz **D** 116 Ba 77
Osterrade **D** 103 At 72
Österrunda **S** 60 Bp 61
Östersele **S** 41 Bs 52
Östersode **D** 108 As 74
Øster Stillinge **DK** 104 Bc 70
Österstrand **S** 41 Bq 52
Östersund **S** 40 Bk 54
Östersundom = Itäsalmi **FIN** 63 Cl 60
Øster Svenstrup **DK** 100 At 66
Øster Ulslev **DK** 104 Bd 71
Östervåla **S** 60 Bp 60
Östervallskog **S** 58 Bd 61
Ostervik **N** 27 Bp 43
Ostervik **S** 59 Bj 60
Østervik **S** 60 Bn 62
Øster Vrå **DK** 100 Ba 66
Osterwick **D** 114 Ap 76
Osterwieck **D** 116 Bb 77
Osterzell **D** 126 Bb 85
Ostffyasszonyfa **H** 242 Bp 86
Ostfildern **D** 125 At 83
Östfora **S** 60 Bp 61
Ostgrossfehn **D** 107 Aq 74
Östhammar **S** 61 Br 60
Ostheim **F** 124 Ap 84
Ostheim vor der Rhön **D** 116 Ba 80
Osthofen **D** 120 Ar 81
Østhusvik **N** 66 Am 62
Ostiano **I** 138 Ba 90
Ostiglia **I** 138 Bc 90
Ostiz **E** 176 Sr 95
Ostli **N** 28 Bu 42
Östloning **S** 50 Bp 55
Östmark **S** 59 Bf 60
Östmarkum **S** 51 Br 54
Østnäs **N** 39 Bh 51
Østnor **S** 59 Bi 58
Ostofte **DK** 104 Bc 71
Ostojičevo **SRB** 244 Ca 89
Ostrá **CZ** 231 Bk 80
Ostra **I** 139 Bg 93
Ostra **RO** 247 Cm 86
Östra Ämtervik **S** 59 Bg 61
Östra Bispgården **S** 50 Bo 55
Östra Boda **S** 58 Be 62
Östra Bodane **S** 69 Bf 63
Östraby **S** 72 Bi 69
Östra Ed **S** 70 Bo 64
Östra Flakaträsk **S** 35 Cg 48
Östra Frölunda **S** 72 Bg 70
Östra Grevie **S** 73 Bg 70
Östra Harg **S** 70 Bm 64
Östra Husby **S** 70 Bo 63
Östra Karup **S** 72 Bf 68
Östra Lagnö **S** 61 Bs 61
Östra Ljungby **S** 72 Bg 68
Östra Löa **S** 59 Bl 61
Østra Luka **BIH** 261 Bq 90
Östra Multtjärn **S** 59 Bf 60
Östra Ny **S** 70 Bo 64
Östra Ormsjö **S** 40 Bl 52
Östra Oskevik **S** 59 Bl 61
Östra Ryd **S** 70 Bn 64
Östra Sjulsmark **S** 42 Cb 52
Östra Skrukeby **S** 70 Bm 64
Östra Sönnarslöv **S** 72 Bi 69
Östra Stenby **S** 70 Bn 63
Östra Tollstad **S** 70 Bl 64
Östra Tommarp **S** 105 Bf 70
Östra Tunhem **S** 69 Bh 64
Ostrau **D** 117 Be 77
Ostrava **CZ** 233 Br 81
Östra Vålådalen **S** 48 Bg 54
Östra Vemmerlöv **S** 73 Bi 69
Ostravice **CZ** 239 Br 81
Östra Vingåker **S** 70 Bn 63
Östredek **CZ** 231 Bk 81

Oštrelj **BIH** 259 Bn 92
Ostrelj **MNE** 262 Bu 95
Ostren i madhë **AL** 270 Ca 98
Ostretice **CZ** 230 Bg 82
Ostfetín **CZ** 231 Bn 80
Ostrężnica **PL** 233 Bu 80
Ostrhauderfehn **D** 107 Aq 74
Ostrica **BG** 265 Cm 93
Östringen **D** 120 As 82
Ostritz **D** 231 Bk 78
Ostriv'ja **UA** 229 Ch 77
Ostróda **PL** 222 Bu 73
Ostrołęka **PL** 223 Cd 74
Ostromecko **PL** 222 Br 74
Ostroměř **CZ** 231 Bm 80
Ostroróg **PL** 226 Bn 75
Ostros **MNE** 269 Bf 96
Ostroszowice **PL** 232 Bo 79
Ostrov **BG** 264 Ci 93
Ostrov **CZ** 123 Bf 80
Ostrov **CZ** 230 Bg 81
Ostrov **RO** 266 Cp 92
Ostrov **RO** 267 Cr 91
Ostrov **RUS** 211 Cs 64
Ostrov **RUS** 211 Cr 66
Ostrova **HR** 251 Bs 90
Ostrovačice **CZ** 238 Bn 82
Ostrovče **BG** 266 Co 94
Ostrovcy **RUS** 211 Cq 64
Ostroveni **RO** 264 Ch 93
Ostrov nad Oslavou **CZ** 232 Bm 82
Ostrovno **RUS** 211 Ct 63
Ostrovo **BG** 266 Co 93
Ostrovu Corbului **RO** 263 Cf 91
Ostrov Zalita **RUS** 211 Cr 64
Ostrów **PL** 235 Cf 81
Ostrowąsy **PL** 226 Bp 77
Ostrówek **PL** 227 Br 78
Ostrówek **PL** 228 Cc 76
Ostrówek **PL** 228 Cc 76
Ostrowiec Świętokrzyski **PL** 234 Cc 79
Ostrowite **PL** 222 Bt 74
Ostrowite **PL** 227 Bo 75
Ostrówki **PL** 229 Cf 77
Ostrów Lubelski **PL** 229 Cf 78
Ostrów Mazowiecka **PL** 228 Cd 75
Ostrów Wielkopolski **PL** 227 Bn 77
Ostrowy nad Okszą **PL** 233 Bt 79
Ostrowy Tuszowskie **PL** 234 Cd 80
Ostrožac **BIH** 250 Bm 91
Ostrožac **BIH** 268 Bq 93
Ostrožnica **PL** 233 Br 80
Ostrožská Nová Ves **CZ** 238 Bp 82
Ostrozub = Astrazub **RKS** 270 Cb 96
Østrup **DK** 100 At 67
Østrup **DK** 101 Be 69
Ostružnica **SRB** 252 Ca 91
Ostrycja **UA** 247 Cn 84
Ostrzeszów **PL** 226 Bq 78
Østsinni **N** 58 Ba 59
Oststeinbek **D** 109 Ba 73
Östuna **S** 61 Bq 61
Ostuni **I** 149 Bq 99
Osturňa **SK** 234 Ca 82
Ostvik **S** 42 Cc 51
Østvollen **N** 48 Bc 57
Osuchów **PL** 228 Cb 77
Osuchy **PL** 235 Cf 80
Osula **EST** 210 Co 65
Osuna **E** 204 Sk 106
Osvallen **N** 49 Bf 55
Osveja **BY** 215 Cr 68
Osvětimany **CZ** 238 Bp 82
Osvoll **N** 48 Bd 58
Oswestry **GB** 84 So 75
Oświęcim **PL** 227 Br 78
Oświęcim **PL** 233 Bt 80
Oszczów **PL** 235 Ci 79
Osztopán **H** 251 Bq 87
Ota **P** 196 Sc 102
Otaci **MD** 248 Cq 84
Otalampi **FIN** 63 Ci 60
Otamo **FIN** 52 Cd 57
Otanmäki **FIN** 44 Cp 52
Otava **S** 54 Cp 57
Otavice **HR** 259 Bn 93
Otčín **BY** 229 Ci 77
Oteiza **E** 186 Sr 95
Otelec **RO** 253 Cb 89
Oţeleni **RO** 248 Cp 86
Oţelu Roşu **RO** 253 Ce 89
Oteo **E** 185 So 95
Otepää **EST** 210 Co 64
Oterbekk **N** 68 Ba 62
Oteren **N** 22 Bu 42
Oterma **FIN** 44 Cp 51
Otero de Herreros **E** 193 Sm 99
Otero de las Dueñas **E** 184 Si 95
Otersen **D** 109 At 75
Oterstranda **N** 32 Bh 47
Oteşani **RO** 264 Ci 90
Oteševo **MK** 270 Cb 99
Otfinów **PL** 234 Cb 80
Othery **GB** 97 Sp 78
Othfresen **D** 116 Ba 76
Othoní **GR** 276 Bt 99
Othoniá **GR** 284 Ci 103
Oti **S** 60 Bm 61
Ötigheim **D** 120 Ar 83
Otilovići **MNE** 262 Bt 94
Otivar **E** 205 Sn 107
Otley **GB** 95 Ac 76
Otmice **PL** 233 Br 79
Otmuchów **PL** 232 Bp 80
Otnes **N** 47 Az 54
Otnes **N** 48 Bc 57
Otočac **HR** 258 Bl 91
Otočec **SLO** 135 Bl 89
Otok **HR** 252 Bs 90
Otok **HR** 268 Bo 93
Otok **SLO** 134 Bl 89
Otoka **BIH** 250 Bm 91
Otopeni **RO** 266 Cn 91
Otorowo **PL** 226 Bn 75
Otorp **S** 60 Bn 62
Otovica **MK** 271 Cd 97
Otovice **CZ** 232 Bn 79
Otradnoe **RUS** 65 Da 59
Otradnoe **RUS** 65 Db 61
Otradnoe **RUS** 211 Cq 62
Otradnoe **RUS** 216 Cd 72
Otranto **I** 149 Br 100

Otravaara **FIN** 55 Ct 54
Otrębusy **PL** 228 Cb 76
Otrić **HR** 259 Bn 92
Otricoli **I** 144 Be 96
Otrokovice **CZ** 239 Bq 82
Otta **N** 47 Au 57
Ottana **I** 140 At 100
Ottange **F** 119 An 82
Ottenbach **D** 115 Ba 76
Ottenbach **CH** 125 Ar 86
Ottenby **S** 73 Bn 68
Ottendorf-Okrilla **D** 118 Bh 78
Ottenheim **D** 163 Aq 84
Ottenhöfen im Schwarzwald **D** 124 Ar 83
Ottenschlag **A** 129 Bl 84
Ottensheim **A** 128 Bi 84
Ottenstein **D** 114 Ao 76
Ottenstein **D** 115 At 77
Otter **D** 109 Au 74
Otterbach **D** 163 Aq 83
Otterbäcken **S** 69 Bi 63
Otterberg **D** 163 Aq 81
Otterburn **GB** 81 Sq 70
Otter Ferry **GB** 80 Sk 68
Otterfing **D** 126 Bd 85
Otterlo **NL** 113 Am 76
Otterndorf **D** 108 As 73
Otternhagen **D** 109 Au 75
Otterøy **N** 39 Bc 51
Ottersberg **D** 109 At 74
Ottersøy **N** 39 Bc 51
Otterstad **N** 56 Am 59
Otterstad **S** 69 Bg 63
Otterstedt **D** 109 At 74
Ottersweier **D** 124 Ar 83
Otterswick **GB** 77 Ss 59
Otterup **DK** 103 Ba 69
Otterwisch **D** 117 Bf 78
Ottery Saint Mary **GB** 97 So 79
Ottevény **H** 242 Bp 85
Ottignies-Louvain-la-Neuve **B** 156 Ak 79
Otting **D** 121 Bb 83
Ottmarsbocholt **D** 107 Aq 77
Ottmarsheim **F** 124 Aq 85
Ottnang am Hausruck **A** 127 Bh 84
Ottobeuren **D** 126 Ba 85
Ottobrunn **D** 126 Bd 84
Ottone **I** 137 At 91
Ottonträsk **S** 41 Bt 52
Ottrau **D** 115 At 79
Ottrott **F** 124 Ap 84
Ottsjö **S** 39 Bg 54
Ottsjön **S** 40 Bk 53
Ottum **S** 69 Bg 64
Ottweiler **D** 119 Ap 82
Otvice **CZ** 118 Bg 80
Otwock **PL** 228 Cc 76
Otxandio **E** 186 Sp 94
Otziás **GR** 288 Ci 105
Ouanne **F** 167 Ag 85
Ouarville **F** 160 Ad 84
Ouca **P** 190 Sc 99
Oucques **F** 166 Ac 85
Oud-Beijerland **NL** 106 Ai 77
Ouddorp **NL** 106 Ah 77
Oudemirdum **NL** 107 Am 75
Oudenbosch **NL** 112 Ah 78
Oudenaarde **B** 112 Ah 79
Oude Pekela **NL** 108 Ap 74
Ouder-Amstel **NL** 106 Ak 76
Oude-Tonge **NL** 113 Ai 77
Oudewater **NL** 113 Ai 77
Oud Gastel **NL** 113 Ai 77
Oudkerk = Aldtsjerk **NL** 107 Am 74
Oudleusen **NL** 107 An 75
Oudon **F** 165 Ss 86
Oughterard **IRL** 86 Sb 74
Oughtibridge **GB** 84 Sr 74
Ouguela **P** 197 Sf 102
Ouistreham **F** 159 Su 82
Oulainen **FIN** 43 Ck 52
Oulanka **FIN** 37 Ct 48
Oulart **IRL** 91 Sh 75
Oulches **F** 166 Ac 87
Oulchy-le-Château **F** 161 Ag 82
Oullins **F** 173 Ak 89
Oulmes **F** 165 St 88
Oulu **FIN** 43 Cm 50
Oulunsalo **FIN** 44 Cl 51
Ounas **FIN** 44 Cp 52
Oundle **GB** 94 Su 76
Oura **FIN** 191 Se 97
Oural **E** 183 Sf 95
Ouranópoli **GR** 278 Ch 100
Ourém **P** 196 Sc 101
Ourense **E** 183 Se 96
Ourenta **P** 190 Sc 100
Ourique **P** 202 Sd 105
Ourol **E** 183 Se 93
Ouroux-en-Morvan **F** 167 Ah 86
Ouroux-sur-Saône **F** 168 Ak 87
Oursbelille **F** 187 Aa 94
Ourville-en-Caux **F** 159 Ab 81
Ousse **F** 176 Su 94
Oussoy-en-Gâtinais **F** 161 Af 85
Oust **F** 177 Ac 95
Outakoski **FIN** 24 Cm 41
Outarville **F** 160 Ae 84
Outeiro **P** 191 Sg 97
Outeiro da Cabeça **P** 196 Sb 102
Outeiro de Rei **E** 183 Se 94
Outeiro do Alho **P** 197 Sf 102
Outeiro Seco **P** 191 Sf 97
Outes = Serra de Outes **E** 182 Sc 95
Outines **F** 162 Ak 83
Outokumpu **FIN** 55 Ct 55
Outomuro (Cartelle) **E** 182 Sd 96
Outwell **GB** 95 Aa 75
Ouville-la-Rivière **F** 99 Ab 81
Ouzouer-le-Marché **F** 160 Ad 85
Ouzouer-sur-Loire **F** 167 Af 86
Ouzouer-sur-Trézée **F** 167 Af 85
Ovacik **TR** 285 Cn 104
Ovada **I** 175 As 91
Ovågen **N** 56 Ak 59
Ovanåker **S** 58 Bm 58
Ovanmo **S** 40 Bn 53
Ovansjö **S** 41 Bs 54
Ovar **P** 190 Sc 99

Ovaro **I** 133 Bf 88
Ovayenice **TR** 281 Cr 98
Ovča **SRB** 252 Cb 91
Ovčaga **BG** 275 Cp 94
Ovča Mogila **BG** 265 Ci 94
Ovčara **HR** 251 Bs 89
Ovčarovo **BG** 274 Cn 96
Ovčarovo **BG** 275 Co 94
Ovčepolci **BG** 273 Ci 96
Ovči Kladenec **BG** 274 Cn 96
Ove **DK** 100 Au 67
Øved **S** 72 Bh 69
Ovelgönne **D** 108 Ar 74
Ovelgünne **D** 116 Bc 76
Oven **BG** 266 Cp 93
Ovenhausen **D** 115 At 77
Ovenstädt **D** 108 As 76
Över-ammer **S** 40 Bm 54
Øveråneset **N** 46 Aq 56
Överäng **S** 39 Bg 53
Överås **N** 27 Bm 45
Överås **N** 47 Ar 55
Överåsberget **N** 58 Bd 60
Överath **D** 114 Ap 79
Överberg **N** 46 Am 56
Øverberg **S** 49 Bk 56
Överbo **S** 41 Bs 51
Över-Böle **S** 50 Bn 54
Överby **DK** 101 Bc 69
Överby **N** 58 Bc 62
Överby **S** 61 Bs 62
Överby **S** 68 Bc 63
Överbygd **N** 28 Bd 42
Överdal **N** 32 Bi 48
Överenhörna **S** 70 Bp 62
Övergård **N** 22 Bu 42
Övergard **N** 28 Br 43
Övergård **N** 28 Bt 42
Övergran **S** 60 Bq 61
Överhalle **N** 39 Bd 51
Överhogdal **S** 49 Bk 56
Överijsse **B** 156 Ak 79
Over Jerstal **DK** 103 At 70
Överkalix **S** 35 Cf 48
Överklinten **S** 42 Cb 52
Överlännäs **S** 50 Bq 54
Överlida **S** 72 Bf 66
Överloon **NL** 114 Am 77
Övermalax **FIN** 52 Cd 55
Övermark **FIN** 52 Cc 55
Övermorjärv **S** 35 Cf 48
Övernäs **S** 34 Bq 48
Övre **AX** 62 Cb 60
Øverøye **N** 46 Aq 56
Överpelt **B** 158 Al 78
Överselö **S** 60 Bp 62
Över Simmelkær **DK** 100 As 68
Övertänger **S** 60 Bm 59
Overton **GB** 84 Sp 75
Overton **GB** 98 Ss 78
Övertornaeä **S** 34 Ce 48
Överturingen **S** 50 Bk 56
Överum **S** 70 Bn 65
Oveşelu **RO** 264 Ci 91
Ovezande **NL** 112 Ah 78
Oviedo **E** 184 Si 94
Oviglio **I** 136 Ar 91
Oviken **S** 49 Bi 54
Oviñana **E** 184 Sh 94
Ovindoli **I** 146 Bh 96
Oviši **LV** 212 Cd 65
Ovodda **I** 141 At 100
Ovoštnik **BG** 274 Cl 95
Övra **S** 40 Bo 53
Ovragi **RUS** 65 Da 59
Övre Ålta **N** 23 Cg 41
Øvre Årdal **N** 47 Aq 58
Øvrebø **N** 67 Aq 64
Øvre Rendal **N** 48 Bc 57
Øvre Rindal **N** 47 At 54
Øvre Röra **S** 68 Bd 64
Övre Sæter **N** 47 At 54
Övre Sandsele **S** 33 Bp 49
Övre Saxnäs **S** 33 Bp 50
Övre Soppero **S** 29 Cd 44
Övre Tväråselet **S** 35 Cb 49
Övre Vojakkala **S** 36 Ci 49
Ovriá **GR** 286 Cd 104
Ovronnaz **CH** 132 Bp 88
Ovsišče **RUS** 211 Cs 62
Ovsište **SRB** 262 Cb 92
Ovsjanoe **RUS** 65 Ct 60
Øvstebo **N** 66 An 63
Øvstedal **N** 46 Ap 56
Øvstedal **N** 47 Aq 56
Ovtrup **DK** 100 Ar 69
Owczarki **PL** 222 Bs 73
Owczarnia **PL** 228 Cb 76
Owen **D** 125 At 83
Owińska **PL** 226 Bn 75
Owschlag **D** 103 Au 72
Owston **GB** 94 St 75
Owston Ferry **GB** 85 St 74
Öxabäck **S** 101 Bi 66
Oxberg **S** 59 Bi 58
Oxelösund **S** 70 Bo 63
Oxford **GB** 94 Ss 77
Oxhalsö **S** 61 Bs 61
Oxie **S** 69 Bg 64
Oxílithos **GR** 284 Ci 103
Oxiniá **GR** 277 Cc 101
Öxnevalla **S** 101 Bf 66
Oxsjön **S** 50 Bn 56
Oxted **GB** 99 Aa 78
Oxton **GB** 81 Sp 69
Oxvattnet **S** 41 Bq 52

Oxwich **GB** 97 Sm 77
Øy **N** 67 As 63
Øya **N** 32 Bf 47
Øybergseter **N** 47 Aq 56
Øybin **D** 231 Bk 79
Øybost **N** 46 Am 57
Øyenkilen **N** 68 Bb 62
Oye-Plage **F** 112 Ae 79
Øyeren **N** 58 Be 60
Øygardslia **N** 67 As 63
Oykel Bridge **GB** 75 Sl 65
Oylo **N** 57 As 58
Øynan **N** 57 Az 59
Øyno **N** 56 An 61
Oyonnax **F** 168 Am 88
Oyón-Oion **E** 186 Sq 95
Oyré **F** 166 Ab 87
Øyslebø **N** 67 Aq 64
Øysletta **N** 39 Be 51
Øystese **N** 56 An 60
Øystøl **N** 57 As 61
Oyten **D** 109 At 74
Øyuvstad **N** 66 Ap 63
Øyungen seter **N** 58 Bb 58
Øyvatnet **N** 27 Bo 43
Øyvollen **N** 48 Bd 54
Ozaeta **E** 186 Sq 95
Ožaičiai **LT** 217 Ch 69
Ozalj **HR** 135 Bl 89
Ožarów **PL** 227 Bs 78
Ožarów **PL** 234 Cd 79
Ozaryncci **UA** 248 Cq 83
Özbaşı **TR** 289 Cp 105
Özd **H** 240 Ca 84
Özd **RO** 254 Ci 88
Ožd'any **SK** 240 Bu 84
Özegöw **PL** 233 Bt 79
Ozerki **RUS** 223 Cb 71
Ozerne **UA** 257 Cs 90
Ozersk **RUS** 216 Ca 72
Ozërskoe **RUS** 65 Ct 59
Ozieri **I** 140 At 99
Ozimek **PL** 233 Bs 79
Ozimica **BIH** 260 Br 92
Ožionys **LT** 218 Cn 70
Ozolaine **LV** 214 Ci 66
Ozoli **LV** 214 Ci 65
Ozoli **LV** 214 Ck 65
Ozolnieki **LV** 213 Cf 67
Ozon **F** 187 Ba 94
Ozora **H** 243 Bt 87
Ozorków **PL** 227 Bt 77
Ozun **RO** 255 Cm 89
Ozzano dell'Emilia **I** 138 Bc 92
Ozzano Monferrato **I** 136 Ar 90
Ozzano Taro **I** 137 Ba 91

P

Pääaho **FIN** 37 Cq 50
Pääjärvi **FIN** 53 Ck 55
Paakinmäki **FIN** 44 Cr 52
Paakkila **FIN** 54 Cs 55
Paakkola **FIN** 36 Ck 49
Paal **B** 156 Al 78
Paalasmaa **FIN** 45 Ct 54
Päällysmäki **FIN** 44 Cr 51
Paaluonys **LT** 217 Ch 70
Paaren, Uetz- **D** 110 Bf 76
Paare **P** 235 Cg 80
Paasikoski **FIN** 44 Co 58
Pääsinniemi **FIN** 54 Cm 57
Paaso **FIN** 54 Cr 57
Paasolanmäki **FIN** 54 Co 58
Paatela **FIN** 54 Cr 57
Paatsalu **EST** 209 Cf 63
Paattinen **FIN** 62 Ce 59
Paavola **FIN** 43 Cl 51
Paavonvaara **FIN** 55 Db 55
Pabaiskas **LT** 218 Ck 70
Pabaré **LT** 218 Cl 72
Pabaži **LV** 214 Cg 66
Paberžė **LT** 218 Cl 71
Pabianice **PL** 227 Bt 77
Pabillonis **I** 141 As 101
Pabneukirchen **A** 237 Bk 84
Pabradė **LT** 218 Cm 71
Pabutkalnis **LT** 217 Cf 69
Paca, La **E** 206 Sr 105
Pacanów **PL** 234 Cc 80
Pacaudière, la **F** 167 Ah 88
Pacé **F** 158 Sr 84
Paceco **I** 152 Bf 105
Pacentro **I** 146 Bh 96
Pachino **I** 153 Bl 107
Pácin **H** 241 Cd 84
Pacios (Paradela) **E** 183 Se 95
Pacios = Ribas de Miño **E** 183 Se 95
Pačir **SRB** 244 Bt 89
Păclişa **RO** 254 Ch 88
Paço **P** 191 Se 98
Paço de Sousa **P** 190 Sd 98
Paços de Ferreira **P** 190 Sd 98
Pacov **CZ** 231 Bk 82
Pacsa **H** 242 Bp 87
Pacyna **PL** 227 Bt 76
Pacy-sur-Eure **F** 160 Ac 82
Paczków **PL** 232 Bp 80
Paczyna **PL** 233 Bs 80
Padankovki **BIH** 251 Bt 90
Pădarevo **BG** 275 Co 95
Padasjoki **FIN** 53 Ck 57
Pădaste **EST** 209 Cg 63
Padauguva **LT** 217 Ch 70
Padborg **DK** 103 At 71
Padene **HR** 259 Bn 92
Padenstedt **D** 103 Au 72

Oxwich **GB** 97 Sm 77
Paderborn **D** 115 As 77
Padern **F** 178 Af 95
Paderne **P** 202 Sd 106
Paderne de Allariz **E** 183 Se 96
Padeš **BG** 272 Cg 97
Padew Narodowa **PL** 234 Cd 80
Padeż **SRB** 263 Cg 93
Padežine **BIH** 260 Br 93
Padiham **GB** 84 Sq 73
Padina **BG** 275 Cq 94
Padina **SRB** 252 Cb 90
Padinska Skela **SRB** 252 Ca 91
Padirac **F** 171 Ad 91
Padise **EST** 209 Cd 62
Padlipki **BY** 224 Ch 74
Padna **SLO** 133 Bf 90
Padova **I** 132 Bd 90
Padovinys **LT** 224 Cg 71
Padria **I** 140 As 100
Padrón **E** 182 Sc 95
Padru **I** 140 Au 99
Padstow **GB** 96 Sl 79
Padsville **BY** 219 Cq 70
Padul **E** 205 Sn 106
Padula **I** 147 Bm 100
Paduli **I** 138 Bk 99
Padure **LV** 212 Cd 66
Pădureni **RO** 256 Co 90
Pădureni **RO** 256 Cr 87
Paesana **I** 174 Ap 91
Paese **I** 133 Be 89
Paežeriai **LT** 224 Cg 71
Pag **HR** 258 Bl 92
Păgaia **RO** 245 Cf 86
Paganica **I** 145 Bg 96
Paganico **I** 144 Bc 95
Pagégiai **LT** 216 Cd 70
Pagelešiai **LT** 218 Ck 70
Pági **GR** 276 Bu 101
Paglieta **I** 146 Bk 96
Pagnona **I** 137 At 88
Pagny-sur-Meuse **F** 162 Am 83
Pagny-sur-Moselle **F** 119 An 83
Pago **E** 205 So 107
Pagóndas **GR** 290 Co 105
Pagów **PL** 226 Bq 78
Pagramantis **LT** 217 Ce 70
Paharany **BY** 224 Ch 73
Páhi **GR** 284 Cg 105
Pahila **EST** 209 Cf 63
Pahía Ámmos **GR** 291 Cm 110
Pahkajärvi **FIN** 54 Cr 55
Pahkakoski **FIN** 37 Cq 47
Pahkala **FIN** 43 Ck 52
Pahkalahti **FIN** 54 Ct 55
Pahkamäki **FIN** 44 Cn 54
Pähl **D** 126 Bc 85
Pahlen **D** 103 At 72
Pahranichaja **BY** 229 Cg 76
Pahranićny **BY** 224 Ch 74
Pai **I** 132 Bb 89
Paialvo **P** 196 Sd 101
Paignton **GB** 97 Sn 80
Paihola **FIN** 55 Cu 55
Päijälä **FIN** 53 Ck 57
Paijärvi **FIN** 64 Cp 59
Paikuse **EST** 209 Cd 64
Päilahti **FIN** 53 Cm 57
Pailhès **F** 177 Ac 94
Pailton **GB** 94 Ss 76
Paimbœuf **F** 164 Sq 86
Pamela **FIN** 63 Cm 58
Paimio **FIN** 62 Cd 59
Paimpol **F** 158 So 83
Paimpont **F** 158 Sq 84
Painswick **GB** 93 Sq 77
Painten **D** 122 Bd 83
Paisievo **BG** 266 Co 93
Paisley **GB** 80 Sm 69
Paistu **EST** 210 Cm 64
Paisua **FIN** 44 Cq 53
Paitakylä **FIN** 54 Cr 55
Paittasjärvi **S** 29 Cf 44
Päiuşeni **RO** 245 Ce 88
Paivola **FIN** 43 Cl 51
Päivärinne **FIN** 44 Cm 51
Päiviälä **FIN** 54 Cs 57
Paizay-le-Chapt **F** 170 Su 88
Paizay-le-Sec **F** 166 Ab 87
Pajala **S** 29 Cg 46
Pajanosas, Las **E** 204 Sh 105
Pájara **E** 203 Rm 124
Pajares de la Lampreana **E** 192 Si 97
Pajaron **E** 194 Sr 101
Pajęczno **PL** 227 Bs 78
Pajevonys **LT** 224 Cf 71
Pajovë **AL** 276 Bu 98
Pajujärvi **FIN** 44 Cp 54
Pajuküla **LT** 213 Cg 69
Pajula **FIN** 63 Ch 58
Pajumäki **FIN** 54 Cs 57
Pajuperä **FIN** 44 Cr 51
Pajukoste **FIN** 24 Cp 40
Pajupuro **FIN** 53 Ci 55
Pajūris **LT** 217 Ce 70
Pajuskylä **FIN** 54 Cq 54
Pajusti **EST** 210 Cn 62
Páka **H** 250 Bo 87
Pakaa **FIN** 64 Cm 59
Pakajärvi **FIN** 30 Ch 45
Pakapė **LT** 213 Cg 69
Pakarita **FIN** 54 Cs 55
Pakila **FIN** 54 Co 59
Pakinainen **FIN** 62 Cd 60
Pakinmaa **FIN** 54 Cq 57
Pakkala **FIN** 53 Ci 58
Paklino **BG** 275 Cq 95
Paklupys **LT** 213 Cf 68
Pakość **PL** 227 Br 75
Pakoslaw **PL** 226 Bp 77
Pakoświecie **PL** 262 Br 94
Pakosze **PL** 216 Ca 72
Pakrac **HR** 250 Bp 90
Pakroujis **LT** 213 Ch 69
Paks **I** 251 Bt 87
Paksuniemi **S** 29 Cd 45
Palla Green (New) **IRL** 90 Sd 75
Pakslaw **PL** 261 Bq 92
Pakulonys **LT** 218 Ck 70
Pala **EST** 210 Cp 63
Pala **P** 190 Sd 100
Pakungen **LT** 224 Cn 71
Pal **AND** 176 Ac 93

Palacios de Goda **E** 192 Sl 98
Palacios del Arzobispo **E** 192 Sl 98
Palacios de la Sierra **E** 185 So 97
Palacios de la Valduerna **E** 184 Si 96
Palacios del Sil **E** 183 Sh 95
Palacios de Sanabria **E** 183 Sg 96
Palaciosrubios **E** 192 Sk 98
Palacios y Villafranca, Los **E** 204 Si 106
Paladru **F** 173 Am 90
Palafrugell **E** 189 Ag 97
Palagiano **I** 149 Bg 99
Palagonia **I** 153 Bk 106
Palaia **I** 143 Bb 93
Palais, Le **F** 164 So 86
Palaiseau **F** 160 Ae 83
Palamarca **BG** 265 Cn 94
Palamás **GR** 282 Ce 101
Palamós **E** 189 Ag 97
Palamuse **EST** 210 Co 63
Palamutbükü **TR** 292 Cp 107
Palanca **MD** 257 Da 88
Palanca **RO** 255 Cn 87
Palanca **RO** 265 Cn 91
Palanfrè **I** 186 Ag 92
Palanga **LT** 212 Cc 69
Palanquinos **E** 184 Si 96
Palántio **GR** 286 Ce 106
Palanzano **I** 137 Ba 92
Palárikovo **SK** 239 Br 84
Palas de Rei **E** 183 Se 95
Palata **I** 147 Bk 97
Pălatca **RO** 246 Ci 87
Palatítsia **GR** 277 Ce 100
Palatna = Pollatë **RKS** 263 Cc 94
Palau **I** 140 At 98
Palavas-les-Flots **F** 179 Ah 93
Palazuelos **E** 194 Sp 98
Palazzo Adriano **I** 152 Bg 105
Palazzo del Perro **I** 138 Bd 94
Palazzolo Acreide **I** 153 Bk 106
Palazzolo dello Stella **I** 133 Bg 89
Palazzolo sull'Oglio **I** 131 Au 89
Palazzolo Vercellese **I** 136 Ar 90
Palazzo San Gervasio **I** 147 Bm 99
Palazzuolo **I** 144 Bd 94
Palca **PL** 233 Bu 81
Paldau **A** 242 Bm 87
Paldiski **EST** 63 Ci 62
Pale **BIH** 261 Bs 93
Pale **GB** 84 Sn 75
Pâle **LV** 214 Ck 65
Paleá Epídavros **GR** 287 Cg 105
Paleá Fókea **GR** 287 Ch 105
Paleira **I** 183 Se 94
Palékastro **GR** 291 Cn 110
Palena **I** 145 Bi 97
Palenberg, Übach- **D** 113 An 79
Palencia **E** 184 Sl 96
Palenciana **E** 205 Sl 106
Palenzuela **E** 185 Sm 96
Paleó Ginekókastro **GR** 271 Cf 99
Paleóhora **GR** 278 Cd 100
Paleóhora **GR** 290 Ch 110
Paleóhóri **GR** 277 Cc 101
Paleóhóri **GR** 277 Cf 100
Paleóhóri **GR** 278 Ch 100
Paleóhóri **GR** 286 Cf 106
Paleokastritsa **GR** 276 Bu 101
Paleókastro **GR** 277 Cd 100
Paleókastro **GR** 278 Cg 98
Paleókastro **GR** 283 Cd 103
Paleokerasséa **GR** 283 Cf 103
Paleokómi **GR** 278 Ch 99
Paleology, Albesti- **RO** 255 Cn 90
Paleománina **GR** 282 Cc 103
Paleópirgos **GR** 277 Cf 101
Paleópirgos **GR** 283 Cd 104
Paleópoli **GR** 279 Cm 99
Paleópoli **GR** 284 Ci 105
Paleostáni **GR** 278 Ce 100
Palermo **AL** 276 Bu 100
Palermo **I** 152 Bg 104
Páleros **GR** 282 Cb 103
Palesse **BY** 218 Cn 70
Palestrina **I** 146 Bf 97
Pâlgârdhaug **N** 57 Ar 59
Palhaça **P** 190 Sc 99
Palhais **P** 196 Sb 103
Palhais **P** 196 Sd 101
Pálháza **H** 241 Cd 84
Palheirinhos **P** 203 Se 106
Palheiros da Tocha **P** 190 Sc 100
Páli **GR** 289 Cp 107
Paliano **I** 145 Bg 97
Palić **SRB** 252 Bu 88
Palidoro **I** 144 Be 97
Paliepiai **LT** 217 Ch 70
Paligrad **MK** 271 Cc 97
Palikkala **FIN** 63 Cg 59
Palin **H** 250 Bo 88
Palin **SK** 241 Ce 83
Palinges **F** 168 Ai 87
Palinuro **I** 148 Bl 100
Palioúri **GR** 278 Ch 101
Palioúri **GR** 283 Cd 102
Palioúrja **GR** 277 Cd 101
Paliseul **B** 156 Al 81
Palisse **F** 171 Ae 90
Palūniškis **LT** 214 Ci 69
Palivere **EST** 209 Cd 63
Paljai **I** 151 Bm 105
Paljakiški **BY** 218 Cl 72
Paljakka **FIN** 37 Cr 50
Paljakka **FIN** 44 Cr 51
Paljakka **FIN** 54 Co 58
Pălkane **FIN** 53 Ci 58
Pälkáne **FIN** 53 Ci 58
Palkino **RUS** 215 Cn 65
Palkisoja **FIN** 31 Cp 43
Palladio **GR** 279 Ck 99
Pallarès **I** 188 Ad 96
Pallaruelo de Monegros **E** 188 Su 97
Pallas Green **IRL** 90 Sd 75
Pallas Green (New) **IRL** 90 Sd 75
Pallaskenry **IRL** 89 Sc 75
Pallastunturin matkailuhotelli **FIN** 30 Cl 44

Pallerols del Cantó **E** 177 Ac 96
Palling **D** 127 Bf 84
Palluau **F** 164 Sr 87
Palluau-sur-Indre **F** 166 Ac 87
Palma **E** 206-207 Af 101
Palma **I** 196 Sc 104
Palma, La **E** 207 St 105
Palma Campania **I** 147 Bk 99
Pálmaces de Jadraque **E** 193 Sg 98
Palma del Condado, La **E** 203 Sg 106
Palma del Río **E** 204 Sk 105
Palma de Mallorca = Palma **E** 206-207 Af 101
Palma di Montechiaro **I** 152 Bh 106
Palmadula **I** 140 Ar 99
Palmanova **I** 134 Bg 89
Palmar, El **E** 201 Ss 105
Palmar de Troya, El **E** 204 Si 106
Palmariggi **I** 149 Br 100
Palmas de Gran Canaria, Las **E** 202 Rk 124
Palme **P** 190 Sc 97
Palme, La **F** 178 Af 95
Palmeira **E** 182 Sc 95
Palmela **P** 196 Sc 103
Palmi **I** 151 Bm 104
Palmižana **HR** 268 Bn 94
Palm-Mar, El **E** 202 Rg 124
Palmones **E** 205 Sk 108
Pálmonostora **H** 244 Bu 87
Palmse **EST** 210 Cm 61
Palnackie **GB** 80 Sn 71
Pâlnovikstugan **S** 28 Bs 43
Palo **S** 29 Cd 46
Palo, La **E** 203 Sg 106
Palo del Colle **I** 148 Bo 98
Palohuornas **S** 35 Cc 47
Palojärvi **FIN** 25 Cd 43
Palojärvi **FIN** 36 Cl 47
Palojoensuu **FIN** 29 Cg 44
Palokangas **FIN** 54 Cq 55
Palokastër **AL** 276 Ca 100
Palokki **FIN** 54 Cs 55
Palolampi **FIN** 45 Ct 51
Palomaa **FIN** 24 Cp 42
Palomäki **FIN** 45 Cu 54
Palomar de Arroyos **E** 195 St 99
Palomares **E** 206 Sr 106
Palomares del Campo **E** 194 Sp 101
Palomas **E** 198 Sh 103
Palombara Sabina **I** 146 Bf 96
Palombaro **I** 146 Bi 96
Palomené **LT** 218 Ci 71
Palomera **E** 194 Sq 100
Palomonte **I** 148 Bl 99
Paloniki **PL** 234 Cb 79
Palonurmi **FIN** 44 Cr 54
Palopera **FIN** 37 Cr 48
Palopuro **FIN** 63 Ck 59
Palo de la Frontera **E** 203 Sg 106
Palosenjärvi **FIN** 44 Cp 53
Palosenmäki **FIN** 54 Cn 56
Paloskylä **FIN** 54 Cn 56
Palota **SK** 241 Ce 82
Palovaara **FIN** 55 Da 55
Pals **E** 189 Ag 97
Pålsboda **S** 70 Bl 62
Palsina **FIN** 53 Ck 57
Palsmane **LV** 214 Cn 66
Pälstråsk **S** 35 Cc 49
Paltamo **FIN** 44 Cq 52
Paltanen **FIN** 54 Co 56
Paltaniemi **FIN** 44 Cq 52
Paltin **RO** 256 Co 89
Palting **A** 128 Bg 84
Pâltiniş **RO** 247 Cl 86
Pâltiniş **RO** 248 Co 84
Pâltiniş **RO** 254 Ch 90
Pâltiniş **RO** 254 Ci 89
Pâltiniş **RO** 256 Cr 87
Pâltinoasa **RO** 247 Cm 85
Pâltsastugorna **S** 28 Ca 43
Palù del Fersina **I** 132 Bc 88
Paluknys **LT** 218 Ck 71
Palus **FIN** 52 Ce 57
Palù San Marco **I** 133 Be 87
Paluzza **I** 133 Bg 87
Palzem **D** 162 An 81
Pământeni, Poseşti- **RO** 255 Cn 90
Pambukovica **SRB** 262 Bu 92
Pámfilla **GR** 285 Co 102
Pamhagen **A** 129 Bo 85
Pamiątkowo **PL** 226 Bo 75
Pamiers **F** 177 Ad 94
Pamma **EST** 208 Cf 63
Pammana **EST** 208 Cf 63
Pampáli **LV** 213 Ce 67
Pamparato **I** 136 Aq 92
Pampelonne **F** 178 Ae 92
Pamphilosne **P** 190 Sd 100
Pampilhosa da Serra **P** 191 Se 100
Pampliega **E** 185 Sm 96
Pamplona **E** 176 Sr 95
Pamporovo **BG** 273 Ck 97
Pampow **D** 110 Bc 73
Pamproux **F** 165 Su 88
Pamukčii **BG** 266 Co 94
Pamukčii **BG** 273 Cm 96
Pamūšis **LT** 213 Ch 68
Panaci **RO** 247 Cl 86
Pănade **RO** 254 Ch 88
Panagía **GR** 277 Cf 100
Panagia **GR** 278 Cg 100
Panagia **GR** 279 Ck 99
Panagía **GR** 284 Ci 104
Panagía **GR** 287 Ci 106
Panagîtsa **GR** 277 Cd 100
Panagîtsa **GR** 277 Cd 100
Panagyurište **BG** 273 Ci 95
Panaja **AL** 276 Bt 99
Panajot Volovo **BG** 266 Co 94
Panassac **F** 187 Ab 94
Panătău **RO** 256 Co 90
Pancalieri **I** 136 Aq 91
Pancarevo **BG** 272 Cg 96
Pančarevo **MK** 272 Cf 97
Pancarköy **TR** 280 Cp 98
Pâncești **RO** 256 Cp 88
Pancey **F** 162 Al 84
Pančicy-Kukow = Panschwitz-Kuckau **D** 118 Bi 78

Panciu RO 256 Cp89
Pancole I 144 Bc95
Pâncota RO 245 Cd88
Pancrudo E 194 Ss99
Pandanássa GR 290 Cf107
Pandélys LT 214 Cl68
Pandino I 131 Au90
Pândrosso GR 289 Co105
Pandrup DK 100 Au66
Pandy GB 93 Sp77
Panelia FIN 62 Cd58
Panemunė LT 216 Cd70
Panemunélis LT 214 Cl69
Panemuninkai LT 224 Cl71
Panemunis LT 214 Cl68
Panes (Peñamellera Baja) E
 184 Sl94
Pănet RO 254 Ci87
Panetólio GR 282 Cc103
Paneveggio I 132 Bd88
Panevėžiukas LT 217 Ch70
Panevėžys LT 218 Cl69
Panfilovo RUS 216 Cc72
Pang D 236 Be85
Panga EST 208 Ca63
Pângărați RO 247 Cn87
Pangbourne GB 94 Ss78
Pange F 162 An82
Pangodi EST 210 Co64
Paničale I 144 Be94
Paničerevo BG 274 Cm95
Panicovo BG 275 Cq95
Paníkovichi RUS 215 Cq65
Paniówki PL 233 Bs80
Panissières F 173 Ai89
Paniza E 194 Ss98
Panjačiċy BY 219 Cp72
Panjevac SRB 263 Cd92
Panka FIN 44 Co54
Pankajärvi FIN 45 Da54
Pankakoski FIN 45 Da54
Panketal D 111 Bh75
Panki PL 233 Bs79
Pankow D 111 Bg75
Panne, De B 155 Af78
Pannerden NL 113 An77
Panni I 148 Bl98
Pannonhalma H 243 Bq85
Panočiai LT 218 Ck72
Panóias P 202 Sd105
Panópoulos GR 282 Cd105
Panórama GR 282 Cg99
Panórama GR 278 Ch98
Pánormos GR 288 Cl105
Pánormos GR 291 Ck110
Pánormos GR 292 Co107
Pansartorp S 59 Bk61
Panschwitz-Kuckau D 118 Bi78
Pansdorf D 103 Bb73
Panské Dubenky CZ 237 Bl82
Pański PL 227 Br77
Pant GB 93 So75
Pantalowice PL 235 Ce81
Pântâne FIN 52 Ce56
Pantano I 144 Be94
Pantano del Chorro E 204 Sl107
Pantano del Guadalén E
 199 So104
Pantano de Puentes E 206 Sr105
Panteleimonas GR 277 Cf101
Pantelej MK 274 Ce97
Pantelimon RO 265 Cn92
Pantelimon RO 267 Cr91
Pantelleria I 152 Bd107
Panticeu RO 246 Ck86
Pantina = Pantinë RKS 262 Cb95
Pantinë RKS 262 Cb95
Pantoja E 193 Se90
Panttila FIN 52 Ce55
Panuma FIN 36 Cn50
Pany CH 131 Au92
Panyola H 241 Ce84
Paola I 151 Bn102
Paola M 155 Bk109
Pápa H 242 Bp86
Papadiánika GR 287 Cf107
Paparčiai LT 218 Ck71
Papariano I 134 Bg89
Páparis GR 286 Ce106
Papasidero I 148 Bm101
Pápateszér H 243 Bq86
Papatrigo E 192 Sl99
Pape LV 212 Cc68
Papenburg D 107 Ap74
Papendorf D 104 Be72
Papenhagen D 104 Bf72
Papernja BY 219 Cq72
Pápigo GR 276 Cb101
Papilė LT 213 Cf68
Papilys LT 214 Cl68
Pápín SK 241 Ce82
Papinniemi FIN 55 Cu56
Papiškės LT 218 Cl72
Papiu Ilarian RO 254 Ci87
Papjalėva BY 229 Ci75
Papki BY 219 Cq70
Paplin PL 228 Cd76
Pappádes GR 284 Cg103
Pappenheim D 121 Bd83
Papperhavn N 68 Bb62
Pappinen FIN 54 Cm57
Pappinen FIN 62 Cf59
Papraća BIH 261 Bs92
Páprád H 243 Bn89
Papradnik MK 270 Cb98
Paprotnia PL 228 Ca76
Par GB 96 Sl80
Parabiago I 131 As89
Parabita I 149 Bri02
Paraćin SRB 263 Cc93
Paracuellos E 200 Sr101
Paracuellos de Jiloca E 194 Sr98
Parád H 240 Ca85
Parada P 183 Se97
Parada P 191 Se99
Parada (Parada do Sil) E 183 Se96
Parada de Ester P 190 Sd99
Parada de Ventosa E 182 Sd97
Paradas E 204 Sk106
Paradavella E 183 Sf94
Paradela E 183 Se95
Paradela P 191 Se97

Paradilla, La E 193 Sm99
Paradinas de San Juan E
 192 Sk99
Paradisgård S 59 Bh61
Paradísi GR 292 Cr108
Paradiso I 153 Bl104
Paradíssia GR 285 Cd104
Parador de las Hortichuelas, El E
 206 Sp107
Paradyż PL 227 Ca78
Parafjanava BY 219 Cq71
Parage SRB 252 Bt90
Parainen FIN 62 Ce60
Parakálamos GR 276 Cb101
Parákila GR 285 Cn102
Parakka S 29 Cd45
Paralía GR 277 Cf100
Paralía GR 286 Cd104
Paralía GR 287 Cf104
Paralía Hiliadoú GR 284 Ch103
Paralía Irión GR 287 Cf106
Paralía Kímis GR 284 Ci103
Paralía Platánou GR 286 Ce104
Paralía Tiroú GR 287 Cf106
Paralía Velíkas GR 286 Cd106
Paralímni GR 278 Ch99
Parálio Ástros GR 286 Cf106
Paramé F 158 Sr83
Paramithía GR 276 Ca102
Páramo E 184 Sh94
Páramo del Sil E 183 Sh95
Paranésti GR 276 Ck98
Paranhos P 191 Se100
Parantala FIN 53 Cn55
Parapótamos GR 282 Ca101
Paraspuar AL 276 Bu99
Parasznya H 240 Cb84
Pârău RO 255 Cl89
Parava RO 256 Co88
Paravóla GR 282 Cd103
Paray-le-Monial F 167 Ai88
Parbayón E 185 Sn94
Parcani MD 249 Cr87
Parciaki PL 223 Ca74
Parcice PL 227 Br78
Parcines I 132 Bc87
Parcoul-Chenaud F 170 Aa90
Parcq, le F 155 Ae80
Parczew PL 226 Bq77
Parczew PL 229 Cf77
Paryšče UA 247 Ck83
Parysów PL 228 Cd77
Parzân E 188 Aa95
Parzęczew PL 227 Bt77
Parznice PL 228 Cc78
Parzno PL 227 Bt78
Parzymiechy PL 233 Bs78
Pas, le F 172 Ae92
Paşaçiftlik TR 281 Cq100
Paşaçtoı RO 256 Co90
Pasaia E 186 Sr94
Pasai Donibane E 186 Sr94
Pasajes = Pasaia E 186 Sr94
Paşaköy TR 280 Cn99
Paşaköy TR 285 Cn101
Pasala FIN 44 Cm54
Pasalankylä FIN 54 Cr54
Paşalar TR 281 Cr101
Paşalimanı TR 281 Cq100
Paşaltuonys LT 217 Cf70
Pasarel BG 272 Cb95
Pâsăreni RO 255 Ca88
Pasarón de la Vera E 192 Sl100
Paşayiğit TR 280 Co99
Pascani MD 249 Cp87
Pârgârești RO 256 Co88
Pargas FIN 63 Cg61
Pargas = Parainen FIN 62 Ce60
Pargolovo RUS 65 Da64
Pargues F 161 Ai84
Parhalahti FIN 43 Ci52
Parhimaučy BY 224 Ci74
Pári H 243 Bq87
Parigné-l'Évêque F 159 Aa85
Parikkala FIN 55 Cu57
Paril BG 272 Ch98
Parincea RO 256 Cp88
Paring D 122 Be83
Paris F 160 Ae83
Parisot F 171 Ad92
Parisot F 178 Ad93
Pârjânsou FIN 37 Cp49
Pârjol RO 256 Co87
Park GB 82 Sl71
Parkajoki S 29 Cg45
Parkalompolo S 29 Cd45
Parkano FIN 52 Cg56
Parkgate GB 80 Sn70
Parkkila GR 63 Cl53
Parkkila FIN 44 Cr50
Parkkila FIN 54 Cp57
Parkkima FIN 44 Cn57
Parkkuu FIN 53 Ch57
Parknasilla IRL 88 Sa75
Parkoszów PL 225 Bm78
Parkowo PL 226 Bo76
Parksepa EST 210 Co65
Parkstein D 122 Be81
Parkstetten D 123 Bf83
Parkua FIN 44 Cq52
Parkumäki FIN 54 Cr57
Parla E 193 Sn100
Parlavà E 189 Ag96
Pârlicevo BG 274 Cl97
Pärnämäki FIN 54 Cn57
Parndorf A 238 Bo85
Pärnica SK 240 Bt82
Pärnjõe EST 210 Ck63
Pärnu EST 209 Cl64
Pärnu-Jaagupi EST 209 Ci63
Parois F 161 Ai84
Parola FIN 63 Ci58
Páros GR 288 Cl106
Parowa PL 225 Bl78
Parpan CH 131 Au87

Parracombe GB 97 Sn78
Parra de las Vegas, La E
 194 Sq101
Parrillas E 192 Sk100
Parsau D 110 Ba75
Parsberg D 122 Bd82
Pârşcov RO 256 Co90
Parsiainen FIN 55 Da55
Parsów PL 220 Bk74
Parstein D 120 Bi75
Parszów PL 226 Bn78
Parszowice PL 226 Bn78
Partaharju FIN 54 Cp56
Partakko FIN 31 Ck49
Partakoski FIN 55 Cq58
Partala FIN 43 Ch54
Partala FIN 53 Cl57
Partala RUS 55 Db59
Partanna I 152 Bf105
Parteń = Partesh RKS 271 Cc96
Parteni RO 264 Ci92
Partenstein D 121 Au80
Parteş = Partesh RKS 271 Cc96
Partesh RKS 271 Cc96
Pârteştii de Jos RO 247 Cm85
Pârteştii de Sus RO 247 Cm85
Pârtestugorna S 34 Bq46
Parthéni GR 288 Ce106
Parthéni GR 292 Co106
Parthenónas GR 278 Ch100
Partille S 68 Be65
Partinello F 181 As96
Partinico I 152 Bg104
Partinguí BG 275 Cp94
Partizani RO 257 Cs90
Partizani BG 275 Cp94
Partizani SRB 262 Ca92
Partizani BG 274 Cl97
Partizánske SK 239 Br83
Partney GB 85 Aa74
Parton GB 80 Sm70
Partschins = Parcines I 132 Bc87
Partyzanski BY 219 Cp72
Paruchów PL 226 Bq76
Parum D 109 Bc73
Pârup DK 100 At68
Parva RO 247 Ck86
Parvavaara FIN 45 Cu51
Pârvenec BG 273 Ck96
Pârvenec BG 275 Co96
Pârvomaj BG 273 Cm96
Pârvomaj BG 273 Cl96
Páryd S 73 Bm67
Parysów PL 228 Cd77
Parzân E 188 Aa95
Pârzău RO 257 Cs90
Pasaia E 186 Sr94

Pãstrãveni RO 248 Co86
Pãstren BG 274 Cm96
Pãstrêvys LT 218 Ck71
Pãstrogor BG 274 Cn97
Pãstrovo BG 273 Ck96
Pastuchów PL 232 Bn79
Pastwiska PL 228 Cc78
Pasvalys LT 214 Cl68
Paşym RO 223 Cp73
Paszowice PL 231 Bn78
Pászto H 240 Bu85
Pata SK 239 Bq84
Pataholm S 73 Bn67
Pataias P 196 Sc101
Patajoki FIN 53 Cl57
Patalenica BG 273 Ci96
Patana FIN 43 Ch54
Pătârş RO 245 Cd89
Patay F 160 Ad84
Patchole GB 97 Sn78
Paterna del Campo E 203 Sh106
Paterna de Madera E 200 Sq103
Paterna del Río E 206 Sp106
Paterna de Rivera E 204 Sl107
Paternion A 133 Bh87
Paternò I 153 Bk105
Paternopoli I 147 Bl99
Patersdorf D 123 Bf82
Paterswolde NL 107 Ao74
Pâteruд S 58 Be61
Patilčiai LT 224 Cg72
Patin AL 270 Ca97
Patiópoulo GR 282 Cc102
Patiška MK 271 Cc97
Patitiri GR 284 Ch102
Pătlãgeanca RO 257 Cs90
Pátmos GR 289 Co106
Patna GB 78 Sl70
Pato FIN 62 Cd59
Patok AL 270 Bu97
Patokoski FIN 36 Cl47
Patones E 193 So99
Patonaniemi FIN 37 Cs48
Patoniva FIN 24 Cp41
Patopirrti FIN 31 Ct46
Patos AL 270 Bu99
Pātra GR 286 Cd104
Pãtrãuți RO 247 Cn85
Patreksfjörður IS 20 qG25
Patriarh Evtimovo BG 274 Cl96
Patrickswell IRL 90 Sc71
Patrika FIN 53 Cl57
Patrington GB 85 Su73
Pattada I 140 At90
Pattensen D 109 Au76
Pattensen D 109 Ba74
Patti I 153 Bk104
Pattijoki FIN 43 Ck51
Pãtulele RO 263 Cd91
Patumãsi LT 213 Cf69
Páty H 244 Bs85
Pau F 176 Su94
Paučina MNE 262 Ca95
Paudy F 166 Ad86
Pauillac F 170 Sr90
Paukarlahti FIN 54 Cq55
Paukkaja FIN 55 Da55
Paul P 191 Se100
Paularo I 133 Bg87
Paul do Mar P 190 Rf115
Pâuleşti RO 265 Cm90
Pâuleşti RO 253 Cd88
Paulistrôm S 70 Bm66
Paullo I 131 At90
Paulnay F 165 Ac86
Paüls E 188 Aa99
Pauls dels Ports = Paüls E
 188 Aa99
Paulstown IRL 90 Sf75
Paulton GB 97 Sq78
Paulushofen D 122 Bd82
Paunakúla EST 210 Ci62
Paúossini I 147 Bn99
Paupys LT 217 Cf70
Pausa-Mühltroff D 230 Bd79
Pâuşeşti RO 264 Ci90
Pâuşeşti-Mãglaşi RO 264 Ci90
Pausin D 111 Bf74
Paussac-et-Saint-Vivien F
 171 Ab90
Pautrãsk S 41 Bq51
Pauvres F 161 Ak82
Pavandené LT 213 Ce69
Pavel BG 265 Cm94
Pavel Banja BG 273 Cl95
Pavia I 175 At90
Pavia P 196 Sd103
Pavia di Udine I 134 Bg89
Pavías E 195 Su101
Pavie F 187 Ab93
Pavilion-Sainte-Julie, Le F
 161 Ah84
Pavilly F 160 Ab81
Pâvilosta LV 212 Cc67
Pavištytis LT 217 Cf72
Pâvliani GR 284 Ce104
Pavlica SRB 262 Cb94
Pavlikeni BG 274 Cl94
Pavliš SRB 253 Cb93
Pavlivka UA 257 Ct89
Pávlos GR 283 Cf96
Pavlovac HR 250 Bp89
Pavlova Huť CZ 230 Bd79
Pavlovce SK 240 Ca84
Pavlovce nad Uhom SK 241 Ce83
Pavlovo-Bliny RUS 215 Cq96
Pavlullo nel Frignano I 138 Bb92
Pavy RUS 211 Cu64

Pawłów PL 229 Cg78
Pawłów PL 234 Cc79
Pawłówek PL 227 Bt77
Pawłowice PL 233 Bs81
Pawłowiczki PL 232 Bq80
Pawłowo Żońskie PL 221 Bp75
Pawonków PL 233 Bs79
Payerne CH 130 Ao87
Paymogo E 203 Sf105
Payns F 161 Ah84
Payo, El E 191 Sg100
Paz RH 134 Bd90
Pazardžik BG 273 Ci96
Pazaric BIH 260 Br93
Pazin HR 258 Bh90
Pazo de Irixoa = Irixoa E 182 Sd94
Pazos E 182 Sd95
Pazuengos E 185 Sp96
Pazurek PL 233 Bu80
Pčela BG 274 Cn96
Pčelič MK 273 Bq89
Pčelino BG 266 Cq93
Pčelinovo BG 273 Cm95
Pčelnik BG 275 Cq94
Pcim PL 234 Bu81
Pcinja MK 271 Cc96
Peacehaven GB 102 Cc100
Péage-de-Roussillon, Le F
 173 Ak90
Peanía GR 284 Ch105
Pearson MB 89 Ab79
Peáule F 159 Sq84
Péc = Pejë RKS 270 Ca95
Pečanec = Peçanc RKS 271 Cc95
Pečane HR 259 Bm91
Peccioli I 143 Au86
Pécel H 244 Bt86
Peceneaga RO 267 Cr90
Pečenčin SRB 261 Bu91
Pecineaga RO 267 Cr93
Peciu Nou RO 253 Cc89
Pecka SRB 262 Bu92
Peckelsheim D 115 At77
Pecka FIN 43 Ci54
Pellaro I 153 Bm104
Pecorara I 137 At91
Pečory RUS 211 Cq65
Pec pod Sněžkou CZ 231 Bm79
Pécs H 243 Br88
Pečša MNE 262 Bu95
Pécsely H 243 Bq87
Pécsvárad H 251 Br88
Pečznenw PL 227 Bs77
Pello GB 36 Cl47
Pello S 36 Ch47
Pellosniemi FIN 54 Cp58
Pelnik PL 223 Ca73
Pedace I 151 Bn102
Pedalino I 153 Bk106
Pedaso I 145 Bh94
Peddenberg D 114 Ao77
Pedednie LV 215 Cp66
Pedernoso, El E 200 Sp102
Pederobba I 132 Bd89
Pedersâ FIN 62 Cf59
Pedersôre FIN 43 Cf53
Pedersôren kunta = Pedersôre FIN
 43 Cf53
Pedi GR 292 Cq107
Pedorido P 190 Sd99
Pedrafita do Cebreiro E 183 Sf95
Pedrajas de San Esteban E
 192 Sl98
Pedralba E 201 St101
Pedraza de la Sierra E 193 Sn98
Pedreguer E 201 Aa103
Pedreira E 182 Sd93
Pedreña E 185 Sn94
Pedrera E 204 Sl106
Pedro Abad E 199 Sm105
Pedro Barba E 203 Ro122
Pedro Bernardo E 192 Sl100
Pedroche E 198 Sl104
Pedro Muñoz E 200 Sp102
Pedrones, Los E 201 Ss102
Pedrosa de Duero E 193 So97
Pedrosa del Príncipe E 185 Sm96
Pedro-Martínez E 205 So106
Pedrosillo E 192 Sk99
Pedroso E 185 Sn94
Pedroso do Mar P 190 Sd101
Pedrógão Grande P 190 Sd101
Pedrógão P 191 Sf100
Pedrógão P 190 Sc101
Pedrógão P 197 Se104
Pedrógão Pequeno P 190 Sd101
Pedro-Martínez E 205 So106

Pegnitz D 122 Bd81
Pego E 201 Su103
Pego P 196 Sd102
Pegomagga I 138 Bb91
Pegolotte I 139 Be90
Pégomas F 136 Ao93
Peguera E 206 Ae101
Pehčevo MK 272 Cf92
Peheim D 108 Aq75
Pehkonlanlahti FIN 44 Cp52
Pehlivanköy TR 280 Co98
Peillac F 164 Sr84
Peilstein im Mühlviertel A
 128 Bh83
Peinchorran GB 74 Sh66
Peine D 109 Ba76
Peipohja FIN 62 Ce58
Peippu FIN 52 Cd57
Peïra-Cava F 136 Ap93
Peisey-Nancroix F 174 Ao89
Peißenberg D 126 Bc85
Peites E 183 Sf96
Peiting D 126 Bb85
Peitz D 118 Bi77
Pejë RKS 270 Ca95
Pejo I 132 Bb88
Pekanpää FIN 36 Ch48
Pekisht AL 276 Bu98
Pekkala FIN 37 Co48
Pekkula FIN 55 Db56
Pektel D 114 Aq77
Pelago I 143 Bd94
Pélancy F 171 Au91
Pelariga P 190 Sc101
Pelarne S 70 Bm65
Pelasgía GR 283 Cf103
Pelatikovo BG 272 Cf96
Pelczyce PL 220 Bl74
Pelczyn PL 226 Bo78
Peleagonzalo E 192 Sk98
Pelejaneta E 195 Su100
Pélekas GR 276 Bu101
Pelesh RUS 211 Cr62
Peletā E 287 Cf106
Pelhřimov CZ 231 Bl82
Pelinci MK 271 Cc96
Pelinei MD 257 Cr89
Pelinia MD 248 Cp85
Pelišča BY 229 Ch76
Pélissanne F 179 Aj93
Pelkinie PL 235 Cf80
Pelkosenniemi FIN 37 Cs46
Pelkopeçrä FIN 43 Cn52
Pelkosenniemi FIN 37 Cp46
Pelkum D 114 Aq77
Pellaro I 153 Bm104
Pellaro I 153 Bm104
Pellebodarna S 39 Bi53
Pellegrino Parmense I 137 Au91
Pellegrue F 170 Aa91
Pellerin, Le F 164 Sr86
Pellerine, La F 159 Ss84
Pellesmäki FIN 54 Cg55
Pellestrina I 133 Be90
Pellevoisin F 166 Ac87
Pellinge = Pellinki FIN 64 Cm60
Pellingen D 163 Ao81
Pellinki FIN 64 Cm60
Pello Intelvi I 175 At89
Pello GB 36 Cl47
Pello S 36 Ch47
Pellosniemi FIN 54 Cp58
Pellossalo FIN 55 Ct57
Pellouailles-les-Vignes F 165 Su85
Pellworm D 102 As71
Pelnik PL 223 Ca73
Peloponiemi FIN 54 Cq55
Pelovo BG 264 Ci94
Pelpin PL 222 Bs73
Pelsin D 105 Bh73
Pelso FIN 44 Cn51
Peltokangas FIN 43 Ci54
Pelton GB 81 Sr71
Peltosalmi FIN 44 Cp53
Peltovuoma FIN 30 Ci44
Pélussin F 173 Ak90
Pêly H 244 Ca86
Pelynt GB 96 Sl80
Pembridge GB 93 Sp76
Pembroke GB 91 Sl77
Pembroke Dock GB 91 Sl77
Pembury GB 154 Aa78
Pempelijärvi S 35 Ce47
Pempoull = Paimpol F 158 So83
Peñacerrada = Urizaharra E
 186 Sp95
Penacova P 190 Sd100
Peña del Águila E 203 Sh107
Peñafiel E 193 Sm97
Peñafiel P 190 Sd99
Peñaflor E 195 Ss97
Peñaflor E 204 Sk105
Peñalba E 195 Su101
Peñalba de Santiago E 183 Sg96
Peñalén E 194 Sq99
Peñalsordo E 198 Sk103
Penalva do Castelo (Ìnsua) P
 191 Se99
Peñalver E 193 Sp99
Penamacor P 191 Sf100
Peñaparda E 191 Sg100
Peñaranda de Bracamonte E
 192 Sk99
Peñaranda de Duero E 193 So197
Peñarroya de Tastavins E
 195 Aa99
Peñarroya-Pueblonueva E
 198 Sk104
Penarth GB 93 So78
Peñas de San Pedro E 200 Sq103
Pena Verde P 191 Sf99
Penc H 239 Bt85
Pendalófos GR 280 Cn97
Pendéli GR 287 Ch104

Pendilla E 184 Si94
Pendine GB 92 Sl77
Pendock GB 93 Sq77
Pendueles E 184 Sl94
Penedono P 191 Sf99
Penela P 190 Sd100
Péner F 164 Sp85
Pénestin F 164 Sq86
Penészlek H 245 Ce85
Penfro = Pembroke GB 91 Sl77
Pengerjoki FIN 53 Cl56
Pengsjö S 41 Bq53
Penha Garcia P 191 Sf100
Penhascoso P 196 Sd101
Penhas da Saúde P 191 Se100
Penhors F 157 Sm85
Peniche P 196 Sb102
Penicuik GB 81 So69
Penig D 230 Bf79
Penijõe EST 209 Ck63
Penikkajärvi FIN 37 Cu49
Penilla, La E 185 Sn94
Peninky FIN 44 Cm54
Penino RUS 211 Ct63
Penisa'r Waun GB 92 Sm74
Peñíscola E 195 Aa100
Penkefitz D 109 Bc74
Penkridge GB 94 Sq75
Penkun D 111 Bi74
Penmachno GB 92 Sn74
Penmaenmawr GB 92 Sm74
Penmarc'h F 157 Sm85
Pennabilli I 139 Be93
Pennainen FIN 62 Cf59
Pennal GB 92 Sn75
Pennala FIN 63 Cm59
Pennan GB 76 Sq65
Penna Sant'Andrea I 145 Bh95
Penne F 177 Ad92
Penne I 145 Bh94
Penne N 66 Ao64
Penne-d'Agenais F 171 Ab92
Pennedepie F 154 Aa82
Pennes I 132 Bc87
Penne-sur-Huvenne, La F
 180 Am94
Pennigsehl D 109 At75
Penol F 173 Ai90
Penon, le F 176 Ss93
Penrhyn Bay GB 92 Sm74
Penrhyndeudraeth GB 92 Sm75
Penrith GB 84 Sp71
Penruddock GB 84 Sp71
Penryn GB 96 Sk80
Pens = Pennes I 132 Bc87
Pensala FIN 42 Cf54
Pensford GB 98 Sp78
Pentágii GR 283 Ce103
Pentálofo GR 282 Cc104
Pentálofos GR 277 Cc98
Pentávrissos GR 277 Cc100
Penteória GR 283 Ce104
Pentes E 183 Sf97
Penthaz CH 169 Aa87
Pentidattilo I 151 Bm105
Pentinkylä FIN 64 Cr59
Pentone I 151 Bo102
Pentraeth GB 92 Sm74
Pentre Berw GB 92 Sm74
Penttilänlahti FIN 44 Cq54
Penttilänvaara FIN 37 Ct49
Penude P 191 Se98
Penuja EST 210 Ci64
Penvins F 164 Sp85
Penybontfawr GB 84 Si74
Penycae GB 93 So74
Penygroes GB 92 Sm74
Penysarn GB 92 Sm74
Penzance GB 96 Si80
Penzberg D 126 Bc85
Pénzesgyör H 243 Bq86
Penzin D 104 Bd73
Penzing D 126 Bb84
Penzlin D 111 Bg73
Péone F 180 Ao92
Pepelijevac SRB 263 Cc93
Pepelish AL 276 Cb100
Pepelow D 104 Bd72
Pepeni MD 249 Cr85
Pepinster B 119 An79
Péplos GR 280 Cn99
Peponiã GR 278 Cp99
Peqin AL 276 Bu98
Peque E 183 Sh96
Pér H 243 Bq86
Pera I 138 Bd92
Perabroddze BY 219 Cp69
Perahóra GR 287 Cf104
Perã-Hyyppä FIN 52 Ce56
Peraia GR 277 Cd99
Peräkylä FIN 54 Cr58
Perälä FIN 37 Cq48
Perälä FIN 52 Cd58
Peralada E 189 Ag96
Peraleda de la Mata E 192 Sk103
Peraleda de Zaucejo E 198 Si104
Peralejos de las Truchas E
 194 Sr99
Perales de Alfambra = Perales del
 Alfambra E 195 St99
Perales del Alfambra E 195 St99
Perales del Puerto E 191 Sg100
Perales de Tajuña E 193 So100
Peralta E 186 Sr96
Peralta E 200 Sa104
Peralta de Alcofea E 187 Su97
Peralta de la Sal E 187 Aa97
Peraltilla E 188 Su96
Peralveche E 194 Sq99
Pérama GR 285 Ch105
Pérama GR 285 Cn102
Pérama GR 277 Cc99
Pérama GR 277 Cd99
Peranka FIN 37 Ct50
Peränne FIN 53 Ch56
Peranzanes E 183 Sg95
Perarolo di Cadore I 133 Be88
Peraria P 190 Sa100
Perarrúa E 188 Aa96
Peräseinäjoki FIN 52 Cg55
Peräsma GR 277 Cc99
Perast MNE 269 Bs96

Perat AL 276 Cb 100
Perbál H 243 Bs 85
Perchtoldsdorf A 238 Bn 84
Percy-en-Normandie F 159 Ss 83
Perdasdefogu I 141 At 101
Perdaxius I 141 As 102
Perdifumo I 148 Bl 100
Perdigão P 197 Se 101
Perdigón, El E 192 Si 98
Perdiguera E 195 St 97
Pérdika GR 276 Ca 102
Pérdika GR 276 Cb 102
Pérdika GR 284 Cg 105
Perdikáki GR 282 Cc 102
Perdikas GR 277 Cd 99
Perdiki GR 289 Cn 105
Perduhovo BIH 260 Bo 92
Peréa GR 274 Cf 99
Perebykivci UA 247 Cn 83
Perečíny RUS 211 Da 63
Perečyn UA 241 Ce 83
Pereda de Ancares E 183 Sg 95
Peredkino RUS 211 Cs 63
Peregu Mare RO 245 Cb 88
Pereira E 183 Sf 96
Pereira E 183 Sf 96
Pereiro E 183 Sf 96
Pereiro P 196 Sd 101
Pereiro P 203 Se 106
Pereiro = Moeche E 183 Se 93
Pereles'e RUS 211 Cs 61
Perelló, el E 195 Ab 99
Pereña E 191 Sg 98
Pererita MD 248 Co 84
Pereruela E 192 Si 98
Peresecina MD 249 Cs 86
Pereslavskoe RUS 216 Ca 71
Peressaare EST 210 Co 62
Perestrelovo RUS 215 Cr 66
Pereto I 146 Bg 96
Peretu RO 261 Cl 92
Perfugas I 140 Aq 99
Perg A 128 Bk 84
Pergine Valdarno I 138 Bd 94
Pergine Valsugana I 132 Bc 88
Pergola I 139 Bf 93
Perhenieni FIN 64 Cn 59
Perho FIN 43 Cl 54
Perho FIN 63 Ch 58
Peri I 132 Bb 89
Periam RO 245 Cb 88
Periana E 205 Sm 107
Pericei RO 247 Cf 86
Perieni RO 256 Cq 88
Périers F 159 Ss 82
Perieţi RO 265 Ck 92
Perieţi RO 266 Cp 91
Pérignac F 170 Su 89
Perigné F 165 Su 88
Périgueux F 171 Ab 90
Perikliá GR 277 Ce 98
Perín-Chym SK 241 Cc 83
Perino I 137 Au 91
Periönranta FIN 45 Ck 51
Periprava RO 257 Cu 90
Periş SRB 263 Ce 94
Perişani RO 254 Ci 90
Perişor RO 264 Cg 92
Perişoru RO 266 Cq 92
Perissa GR 291 Cl 108
Périssac F 170 Su 90
Peristasi GR 277 Cf 100
Peristerá GR 278 Cg 99
Peristério GR 279 Ci 98
Peristério GR 286 Cc 105
Perithório GR 287 Ch 104
Perithório GR 278 Ch 98
Perivóli GR 276 Ca 102
Perivóli GR 283 Ce 103
Perjasica HR 135 Bl 90
Perkam D 122 Be 83
Perkáta H 243 Bs 86
Perkivci UA 248 Co 84
Pérkoni LV 214 Cl 66
Perković HR 259 Bn 93
Perl D 119 An 82
Perleberg D 110 Bd 74
Perlejewo PL 229 Cf 75
Perlez SRB 252 Ca 90
Perlica RUS 215 Cr 67
Perlo I 175 Ar 92
Perloja LT 218 Ci 72
Permani HR 134 Bi 90
Pérmet AL 276 Ca 100
Pernaja FIN 64 Ch 60
Pernarava LT 217 Ch 70
Pernarec CZ 230 Bg 81
Pernay F 165 Ab 86
Pernek SK 238 Bp 84
Pernes P 196 Sc 102
Pernes-les-Fontaines F 179 Al 93
Pernik BG 272 Cg 95
Pernink CZ 123 Bf 80
Perniö FIN 63 Cg 60
Perniön asema FIN 63 Cg 60
Pernitz A 237 Bm 85
Pernoo FIN 64 Co 59
Pernu FIN 37 Cq 48
Peroguarda P 196 Sd 104
Pérols-sur-Vézère F 171 Ad 89
Péronne F 155 Af 81
Perorrubio E 193 Sn 98
Perosa Argentina I 174 Ap 91
Perosinho P 190 Sd 102
Pêro Soares P 191 Sf 99
Pérouges F 173 Al 89
Perperek BG 274 Cm 97
Perpezac-le-Noir F 171 Ad 90
Perpignan F 189 Af 95
Perranporth GB 96 Sk 80
Perray-en-Yvelines, Le F 160 Ad 83
Perrecy-les-Forges F 168 Aa 87
Perrero I 136 Aq 91
Perrier, Le F 164 Sr 87
Perrignier F 169 An 88
Perros-Guirec F 157 So 83
Perroz-Gireg = Perros-Guirec F 157 So 83
Persac F 166 Ab 88
Persal A 132 Bd 86
Peršamajski BY 218 Cl 73

Persan F 160 Ae 82
Persberg S 59 Bi 61
Persbo S 60 Bl 60
Persenk BG 273 Ck 97
Perserud S 59 Bf 61
Pershagen S 71 Bq 62
Pershore GB 94 Sq 76
Persiana I 138 Bf 89
Perskogen N 29 Cb 42
Persnäs S 73 Bo 66
Persön S 35 Ce 49
Peršotravneve UA 247 Ct 89
Perštejn CZ 123 Bg 80
Perstorp S 72 Bg 68
Perth GB 76 So 68
Perthes F 161 Af 84
Perthus, Le F 178 Af 96
Pertisau A 126 Bd 86
Pertočá SLO 135 Bn 87
Pertoûli GR 282 Cc 101
Pertre, Le F 159 Ss 84
Perttaus FIN 36 Cm 46
Pertteli FIN 63 Cg 60
Perttula FIN 63 Ch 60
Pertuis F 180 Am 93
Pertunmaa FIN 54 Cn 57
Pertusa E 188 Su 96
Peruc CZ 230 Bh 80
Perućac SRB 262 Bt 93
Perugia I 144 Be 94
Perunkajärvi FIN 36 Cm 47
Perušić HR 258 Bl 91
Peruspohja FIN 55 Ct 57
Peruštica BG 273 Ck 96
Péruwelz B 112 Ah 79
Pervalka LT 216 Cc 70
Pervenchères F 159 Aa 84
Pervijze B 155 Af 78
Pervoe Maja RUS 65 Cr 62
Pervomaisc MD 257 Cs 87
Pervomajskoe RUS 65 Cu 60
Pervomajskoe UA 257 Cu 87
Perwez B 113 Ak 79
Péry CH 169 Ap 86
Pesadas de Burgos E 185 Sn 95
Pesaguero-Laparte E 184 Sl 94
Pesaro I 139 Bf 93
Pescaglia I 138 Ba 93
Pescantina I 132 Bb 90
Pescara I 145 Bi 96
Pescarolo ed Uniti I 137 Ba 90
Pescasseroli I 145 Bh 97
Pesceana RO 264 Ci 91
Peschici I 147 Bn 97
Peschiera Borromeo I 131 At 90
Peschiera del Garda I 132 Bb 90
Pescia I 138 Bb 93
Pescia Romana I 144 Bc 96
Pescina I 146 Bh 96
Pescocostanzo I 145 Bi 97
Pescolanciano I 146 Bi 97
Pescopagano I 146 Bm 98
Pescorocchiano I 145 Bg 96
Pesco Sannita I 147 Bk 98
Pescueza E 191 Sg 101
Peseux CH 130 Ao 87
Peshkëpi AL 276 Bu 100
Peshkopi AL 270 Ca 97
Pesinki FIN 55 Ct 57
Pesiökylä FIN 45 Cs 51
Peski RUS 65 Cf 60
Peski RUS 65 Da 60
Pesmes F 168 Am 86
Pesnopoj BG 274 Ck 96
Pesnica pri Mariboru SLO 127 Bg 88
Pesočane MK 270 Cb 98
Pesočnoe RUS 65 Cu 60
Pesočnyj RUS 65 Da 60
Peso da Régua P 191 Se 98
Pesolanmäki FIN 55 Ct 56
Pesoz (Pezós) E 183 Sg 94
Pesquera de Duero E 193 Sm 97
Pessac F 170 St 91
Pessáda GR 282 Cb 104
Pessanes GR 280 Cn 98
Pessegueiro do Vouga P 190 Sd 99
Pessin D 110 Bf 75
Peštani MK 276 Cb 98
Pestenacker D 126 Bb 84
Peštera BG 273 Ci 96
Peştera RO 267 Cr 92
Pesthidegkút H 244 Bs 85
Peştişani RO 264 Cg 90
Pestovë RKS 270 Cb 98
Pestovo = Pestovë RKS 270 Cc 95
Pestszentimre H 244 Bt 86
Pešurići BIH 261 Bt 93
Petäjäjärvi FIN 53 Ck 57
Petacciato Marina I 147 Bk 96
Petäisenpää FIN 54 Cp 55
Petäiskylä FIN 45 Ct 53
Petäjäjärvi FIN 37 Co 49
Petäjäkangas FIN 36 Co 50
Petäjämäki FIN 44 Cn 54
Petäjälahti FIN 44 Cp 52
Petäjälampi FIN 45 Cu 53
Petäjämäki FIN 54 Cq 55
Petäjäskoski FIN 36 Cl 48
Petäjäskoski FIN 43 Ck 52
Petäjävaara FIN 45 Cs 52
Petäjävesi FIN 53 Cl 56
Petalax FIN 52 Cc 55
Petalídi GR 286 Cd 107
Pétange L 162 Am 81
Pétas GR 282 Cc 102
Petelea RO 255 Ck 87
Petelovo BG 273 Cl 97
Peterborough GB 94 Su 75
Peterculter-Milltimber GB 79 Sq 66
Peterhead GB 76 Sr 65
Peterlee GB 81 Sf 69
Péterniki LV 213 Ch 67
Petersberg D 116 Bd 77
Petersberg D 121 Au 79
Petersdorf D 103 Bc 72
Petersdorf D 126 Bc 83
Petersdorf II A 242 Bm 87
Petersfeld D 108 Aq 75
Petersfield GB 98 St 78
Petershagen D 108 As 76
Petershagen D 111 Bi 76
Petershagen/Eggersdorf D 111 Bh 75
Petershausen D 126 Bc 84

Peterskirchen D 236 Be 84
Pétervására H 240 Ca 84
Petes S 71 Br 66
Pétfürdő H 243 Bt 86
Pethelinos GR 278 Ch 99
Petid RO 245 Ce 87
Petiknäs S 41 Ca 51
Petikträsk S 41 Bu 50
Petília Policastro I 151 Bo 102
Petilla de Aragón E 176 Ss 96
Petin E 183 Sf 96
Petina I 148 Bl 99
Pětipsy CZ 230 Bg 80
Petisträsk S 41 Bu 51
Petit-Caux F 99 Ac 81
Petite-Pierre, La F 149 Ao 85
Petites-Tailles B 156 Am 80
Petko Karavelovo BG 265 Cm 94
Petko Slavejkov BG 274 Ck 94
Petkovci BIH 262 Bt 92
Petkum D 108 Ap 74
Petkus D 111 Bg 77
Petlovac HR 251 Bs 89
Petlovača SRB 262 Bt 91
Pet Mogili BG 274 Cn 96
Petna PL 241 Cc 81
Petokladenci BG 265 Cl 93
Petolahti = Petalax FIN 52 Cc 55
Petómihályfa H 135 Bo 87
Petoúsio P 282 Cb 101
Petra E 207 Ag 101
Pétra GR 277 Ce 100
Pétra GR 283 Cg 104
Pétra GR 285 Cn 102
Petrádes GR 280 Co 98
Petralba = Pietralba I 181 At 95
Petralia Sottana I 153 Bi 105
Petralona GR 278 Cg 100
Petran AL 276 Ca 100
Petraná GR 277 Cd 99
Petra Nera = Pietranera F 181 At 95
Petrašavica UA 247 Cn 84
Petrčane HR 258 Bk 92
Petrelë AL 270 Bu 98
Petrelik BG 272 Ch 98
Petrella Salto I 145 Bg 96
Petrella Tifernina I 145 Bk 97
Petreni MD 248 Cq 85
Petrer E 201 St 104
Pétres GR 277 Cd 99
Petreşti RO 245 Ce 85
Petreşti RO 254 Ch 89
Petreşti RO 256 Cp 88
Petreşti RO 265 Cl 91
Petreştii de Jos RO 254 Ch 87
Petreto-Bicchisano F 142 As 97
Petrevene BG 272 Ci 94
Petrič BG 272 Ca 95
Petrić BG 278 Cg 98
Petrića BG 279 Ck 98
Petricani RO 248 Cn 86
Petrijanec HR 135 Bn 88
Petrijevci HR 251 Bs 89
Petrila RO 254 Cg 90
Pétrina GR 286 Ce 107
Petrindu RO 246 Cg 87
Petrinja HR 135 Bn 90
Petriţi RO 253 Ce 88
Petritoli I 145 Bh 94
Petrivs'k UA 257 Cs 88
Petrizia, la I 151 Bo 103
Petrizzi I 151 Bn 103
Petrodvorec RUS 65 Cu 61
Petrohan BG 272 Cg 94
Petrohóri GR 282 Cd 103
Petrokérasa GR 278 Cg 99
Pétrola E 200 Sr 103
Petromäki FIN 54 Cq 55
Petronà I 151 Bo 102
Petronell-Carnuntum A 238 Bo 84
Petropavlivka UA 257 Cu 88
Petroşani RO 254 Cg 90
Petrotá GR 280 Cn 97
Petroússa GR 278 Ci 98
Petrova RO 246 Ci 85
Petrovaara FIN 45 Cs 53
Petrovac SRB 263 Cc 92
Petrovac na moru MNE 269 Bs 96
Petrovaradin SRB 252 Ba 90
Petrova Ves SK 238 Bp 83
Petrovce SK 241 Cc 83
Petrovce SK 241 Ce 83
Petrovci MK 252 Bs 90
Petrovice CZ 236 Bg 81
Petrovice CZ 237 Bi 81
Petrovice u Karviné CZ 233 Bs 81
Petrovići BIH 261 Bs 92
Petrovići MNE 269 Bs 95
Petrovo BG 272 Ch 98
Petrovo RUS 216 Ca 71
Petrovo Selo SRB 263 Ce 91
Petrovskoe RUS 65 Cu 61
Petrovskoe RUS 65 Da 59
Petruma FIN 55 Cs 56
Petřvald CZ 233 Br 81
Petrykozy PL 228 Ca 78
Petryški BY 219 Cp 72
Petsaki GR 286 Ce 104
Petsmo FIN 42 Cd 54
Pettboll S 61 Br 60
Pettenbach A 237 Bi 85
Pettigoe IRL 87 Se 71
Pettillä FIN 54 Cq 58
Pettinengo I 175 Aq 89
Petting D 236 Bf 85
Pettneu am Arlberg A 132 Ba 86
Pettorano sul Gizio I 145 Bh 97
Petworth GB 98 St 79
Peuerbach A 128 Bh 84
Peura FIN 36 Cl 48
Peurasuvanto FIN 30 Co 45
Peuravaara FIN 44 Cr 51
Pevec BG 275 Co 94
Pevensey Bay GB 99 Aa 79
Peverágno I 175 Aq 92
Pewel Mała PL 233 Bt 81
Pewsey GB 94 Sr 78
Pewsum D 107 Ap 74
Peymeinade F 136 Ao 93
Peyrat-le-Château F 171 Ad 89
Peyratte, La F 165 Su 87

Peyrebrune F 171 Ad 91
Peyrefitte-sur-l'Hers F 178 Ad 94
Peyrehorade F 186 Ss 93
Peyrelevade F 171 Ae 89
Peyresq F 180 Ao 92
Peyrieu F 173 Am 89
Peyrilhac F 171 Ac 89
Peyrins F 173 Al 90
Peyrissac F 171 Ad 90
Peyruis F 180 Am 92
Peyrusse-Grande F 187 Aa 93
Peza, I 205 So 106
Pézarches F 161 Af 83
Pezè e Madhe AL 270 Bu 98
Pézenas F 178 Ag 94
Pezinok SK 238 Bp 84
Pezobre = Pezobres E 182 Sd 95
Pezobres E 182 Sd 95
Pezovo MK 271 Cd 96
Pezuela de las Torres E 193 So 100
Pezuls F 171 Ab 91
Pfaffenberg, Mallersdorf- D 236 Be 83
Pfaffendorf D 111 Bi 76
Pfaffendorf D 121 Bb 80
Pfaffenhausen D 126 Ba 84
Pfaffenhofen A 126 Bc 86
Pfaffenhofen an der In D 126 Bd 83
Pfaffenhofen an der Roth D 125 Ba 84
Pfaffenhoffen F 120 Aq 83
Pfaffenschlag A 237 Bl 83
Pfäfikon D 125 Aq 83
Pfäffing D 236 Be 84
Pfäffingen D 120 Ba 83
Pfaffnau CH 169 Aq 86
Pfahlheim D 121 Ba 82
Pfalzel, Ehrang- D 119 Ao 81
Pfalzgrafenweiler D 125 As 83
Pfarre, Zell- A 134 Bi 88
Pfarrkirchen D 128 Bf 84
Pfarrweisach D 122 Bb 80
Pfastatt F 124 Ap 85
Pfatter D 122 Be 83
Pfeffenhausen D 236 Bd 83
Pfelders = Plan I 132 Bc 87
Pfinztal D 120 As 83
Pflersch = Fleres I 132 Bc 87
Pförring D 126 Bd 83
Pforzen D 126 Bb 85
Pforzheim D 120 As 83
Preimd D 230 Be 82
Pfronstetten D 121 At 84
Pfronten D 126 Bb 85
Pfullendorf D 125 At 85
Pfullingen D 125 At 84
Pfunders = Fundres I 132 Bd 87
Pfunds A 131 Bb 87
Pfungstadt D 120 As 81
Pfünz D 122 Bd 83
Pfyn CH 125 As 85
Phalsbourg F 156 Ak 80
Philippeville B 156 Ak 80
Philippsbourg F 119 Aq 83
Philippsburg D 163 Ar 82
Philippsreut D 123 Bh 83
Philippsthal (Werra) D 116 Au 79
Pia F 178 Af 95
Piacenza I 137 Au 90
Piacenza d'Adige I 138 Bd 90
Piadena I 138 Ba 90
Piagge I 139 Bf 93
Pialatte, la F 174 An 91
Piamprato I 136 Ao 90
Pian d'Alma I 143 Bb 95
Piandelagotti I 138 Bb 92
Piandimeleto I 139 Be 93
Pianella I 144 Bc 94
Pianella I 145 Bi 96
Pianello I 144 Bf 94
Pianello Val Tidone I 137 At 91
Pianezza I 136 Aq 90
Pianoconte I 150 Bk 104
Pianoro I 138 Bc 92
Pianosa I 143 Ba 96
Pianottoli-Caldarello I 181 At 98
Pianottoli-Caldarellu = Pianottoli-Caldarello I 181 At 98
Pians A 132 Bb 86
Piansano I 144 Bd 95
Piantón E 183 Sf 94
Pianu de Sus RO 254 Cg 89
Pias E 183 Sg 96
Pias P 203 Sf 104
Piasecznik PL 220 Bl 74
Piaseczno PL 228 Cc 76
Piasek PL 220 Bi 75
Piasek PL 233 Bs 80
Piasek Wielki PL 234 Cb 80
Piaski PL 222 Bu 72
Piaski PL 226 Bp 77
Piaski PL 229 Cf 78
Piastów PL 228 Cb 77
Piątek PL 227 Bt 76
Piątnica Poduchowa PL 223 Ce 74
Piatra RO 265 Cl 93
Piatra RO 267 Cs 92
Piatra-Neamţ RO 248 Cn 87
Piatra-Olt RO 264 Ci 92
Piatra Şoimului RO 248 Cn 87
Piazza al Serchio I 138 Ba 92
Piazza Armerina I 153 Bi 106
Piazza Brembana I 131 Au 89
Piazzola sul Brenta I 132 Bd 90
Picamoixons E 188 Ac 98
Picassent E 201 Su 102
Picazo, El E 200 Sq 102
Piccione I 144 Bf 94
Piccovaggia I 142 At 98
Picerno I 148 Bm 99
Picher D 110 Bb 74
Picherande F 172 Af 90

Pichl bei Wels A 236 Bh 84
Pichlern A 133 Bh 86
Pickala = Pikkala FIN 63 Ci 60
Pickering GB 85 St 72
Picnjo = Peitz D 118 Bi 77
Pico I 146 Bh 98
Picón E 199 Sm 102
Picquigny F 155 Aa 81
Pidbuž UA 235 Cg 82
Piddletrenthide GB 97 Sq 79
Pidhajčyky UA 247 Cl 83
Pidhirne UA 257 Da 88
Pidhoroci UA 235 Cg 82
Pidleski UA 235 Cg 81
Pidlisne UA 247 Cm 84
Pidpleša UA 246 Ch 84
Pidula EST 208 Cd 64
Piecki PL 223 Cc 73
Pięczkowo PL 226 Bp 76
Piedade P 190 Qd 104
Piè del Sasso I 145 Bg 95
Piedicavallo I 175 Aq 89
Piedicorte-di-Gaggio F 142 At 96
Piedicroce F 181 At 96
Piedilluco I 144 Bf 95
Piedimonte Matese I 146 Bi 98
Piedimulera I 175 Ar 88
Piedra, La E 185 Sn 95
Piedrabuena E 199 Sm 102
Piedrafita E 184 Si 94
Piedrafita de Babia E 184 Sh 95
Piedrahita E 192 Sk 100
Piedrahita de Castro E 192 Si 97
Piedralaves E 192 Sl 100
Piedras Albas E 197 Sg 101
Piedras Blancas (Castrillón) E 184 Si 93
Piedrasluengas E 185 Sn 94
Piedratajada E 187 St 96
Piedruja LV 215 Cp 69
Piégut-Pluviers F 171 Ab 89
Piehinki FIN 43 Ci 51
Pieiro E 182 Sd 94
Piekary Śląskie PL 233 Bs 80
Piekielnik PL 233 Bu 82
Piekoszów PL 234 Cb 79
Pieksämäki FIN 54 Cp 56
Pieksanlahti FIN 54 Cr 57
Pielachleiten A 237 Bl 85
Pielavesi FIN 44 Co 54
Pielenhofen D 236 Bd 82
Pielešti RO 264 Ch 92
Pielgrzymka PL 225 Bm 78
Pienava LV 213 Cg 67
Piene F 181 Aq 93
Pieniążkowice PL 240 Bu 81
Pieniężno PL 216 Ca 72
Pieńsk PL 118 Bi 78
Pienza I 144 Bd 94
Pieptani RO 264 Cg 91
Piera E 188 Ae 97
Pieranie PL 227 Br 75
Piercebridge GB 84 Sr 71
Piercetown IRL 91 Sh 76
Pierlas F 181 Aq 92
Piérnigas E 185 So 95
Pierowall GB 77 Sp 62
Pierre-Buffière F 171 Ac 89
Pierreclos F 168 Ak 88
Pierrecourt F 168 Am 85
Pierre-de-Bresse F 168 Al 87
Pierrefeu-du-Var F 180 An 94
Pierrefitte F 159 Su 83
Pierrefitte-en-Cinglais F 159 Su 83
Pierrefitte-lès-Bois F 167 Af 85
Pierrefitte-Nestalas F 176 Su 95
Pierrefitte-sur-Aire F 162 Al 83
Pierrefitte-sur-Sauldre F 166 Ae 85
Pierrefonds F 161 Af 82
Pierrefontaine-les-Varans F 169 Ao 86
Pierrefort F 172 Af 91
Pierrelatte F 173 Ak 92
Pierremont F 161 Ae 81
Pierre-Levée F 161 Ag 83
Piermont F 112 Ae 80
Pierre-Perthuis F 167 Ah 86
Pierrepont F 156 Am 82
Pierrepont F 161 Ah 81
Pierrepont-sur-Avre F 155 Af 81
Pierreton F 170 St 91
Piershil NL 113 Ai 77
Pietinjaure S 34 Bt 47
Piesalankylä FIN 53 Ci 56
Piesjoki FIN 24 Cm 41
Pieskehaurestugan S 33 Bo 46
Pieski PL 225 Bi 76
Pieskow D 117 Bi 76
Pieskowa Skała PL 233 Bu 80
Piesport D 119 Ao 81
Pieštany SK 239 Bq 83
Pieszyce PL 232 Bo 79
Pietarsaari = Jakobstad FIN 42 Cf 53
Pieterlen CH 169 Ap 86
Pietrabbondante I 146 Bi 97
Pietracamela I 145 Bh 95
Pietracupa I 145 Bi 97
Pietragalla I 147 Bm 99
Pietralba F 181 At 95
Pietra Ligure I 181 Ar 92
Pietralunga I 139 Be 94
Pietramala I 138 Bc 92
Pietramelara I 146 Bi 98
Pietramontecorvino I 147 Bl 97
Pietranera F 181 At 95
Pietraperzia I 153 Bi 106
Pietraporzio I 174 Ap 92
Pietrasanta I 137 Ba 93
Pietravairano I 146 Bi 98
Pietrelcina I 147 Bk 98
Pietrele RO 254 Cf 90
Pietreni RO 264 Ci 91
Pietroasele RO 266 Cp 90
Pietroşani RO 265 Ck 93
Pietroşani RO 265 Cm 93
Pietroşiţa RO 255 Cl 90
Pietrowice Głubczyckie PL 232 Bq 80

Pievebovigliana I 145 Bg 94
Pieve del Cairo I 137 As 90
Pieve di Cadore I 133 Be 88
Pieve di Cento I 138 Bc 91
Pieve di Ledro I 132 Bb 89
Pieve di Soligo I 133 Be 89
Pieve di Teco I 181 Aq 92
Pieve Fosciana I 138 Ba 92
Pievepelago I 138 Bb 92
Pieve Porto Morone I 137 At 90
Pieve Santo Stefano I 139 Be 93
Pievescola I 143 Bc 94
Pieve Torina I 145 Bg 94
Pigádi GR 283 Cf 102
Pigádi GR 287 Cf 106
Pigádia GR 279 Ck 98
Pigés GR 277 Cc 102
Piglio I 145 Bg 97
Pigna I 181 Aq 93
Pignan F 179 Ah 93
Pignataro Interamna I 146 Bh 98
Pignataro Maggiore I 146 Bi 98
Pignola I 147 Bm 99
Pihkainmäki FIN 54 Cp 55
Pihla EST 208 Cf 63
Pihlaisto FIN 53 Ck 57
Pihlajakoski FIN 53 Cl 57
Pihlajalahti FIN 44 Cn 54
Pihlajalahti FIN 54 Cr 57
Pihlajamäki FIN 44 Cr 51
Pihlajaniemi FIN 55 Cu 56
Pihlajavaara FIN 44 Cr 51
Pihlajavaara FIN 55 Dc 54
Pihlajavesi FIN 53 Ci 56
Pihlava FIN 62 Cf 59
Pihtipudas FIN 43 Cm 54
Pihtsulku FIN 53 Ci 55
Piikiö FIN 62 Cf 60
Piikkilänkylä FIN 52 Cd 56
Piili FIN 53 Ci 56
Pililjärvi S 29 Cc 45
Piilo FIN 55 Da 56
Piippola FIN 44 Cm 52
Piiri FIN 37 Co 48
Piiri EST 211 Cq 64
Piittisjärvi FIN 37 Co 48
Pijanów PL 233 Ca 78
Pijavec BG 273 Cl 98
Pijnacker NL 113 Ai 76
Pikeliai LT 213 Ce 68
Pikkala FIN 63 Ci 60
Pikkalanranta FIN 44 Cn 52
Pikkarainen FIN 37 Cu 49
Pikkarala FIN 44 Cm 51
Pikkujako S 35 Cc 47
Piktuižiai LT 213 Cg 68
Pila CZ 123 Bf 80
Piła I 139 Be 91
Piła PL 221 Bo 74
Piła-Canale F 181 As 97
Pilas E 204 Sh 106
Pilastri I 138 Bc 91
Pilawa PL 228 Cd 77
Pilawa Górna PL 232 Bo 79
Pilczyca PL 234 Bu 79
Piléa GR 280 Cn 99
Pilés GR 292 Cp 109
Pilgersdorf A 129 Bn 86
Pilgrimstad S 49 Bl 55
Pili GR 284 Cg 104
Pili GR 289 Cp 107
Pilica PL 233 Bu 80
Pilica SRB 262 Ba 93
Pílio GR 284 Ch 103
Piliscsaba H 244 Bs 85
Pilisszentkereszt H 244 Bs 85
Pilisvörösvár H 244 Bs 85
Piliuona LT 217 Ci 71
Pilka PL 226 Bn 75
Pilla I 126 Bd 76
Pilles, Les F 173 Al 92
Pillovo RUS 211 Cs 61
Pilníkov CZ 231 Bm 79
Pilos GR 286 Cd 107
Pilpala FIN 63 Ch 60
Pilskalns LV 215 Co 66
Pilštanj SLO 135 Bm 88
Pilsting D 127 Bf 83
Pilszcz PL 232 Bq 81
Piltene LV 212 Cd 66
Piltown IRL 90 Sf 76
Piltrāsk S 34 Bu 49
Piltsätern S 59 Bg 58
Pilu RO 245 Ce 87
Pilvišķiai LT 217 Cg 71
Pilzno PL 234 Cc 81
Pimelles F 161 Ai 85
Pin, Le F 167 Ah 86
Piña de Campos E 185 Sm 96
Pina de Ebro E 195 St 98
Piñar E 205 So 106
Pınarca TR 281 Cr 98
Pınarca TR 289 Cp 106
Pinarejo E 193 Sm 98
Pinarejos E 193 Sm 98
Pinarella I 139 Be 92
Pinarello F 140 At 97
Pinar Hermoso E 200 Sr 105
Pınarköy TR 281 Cq 97
Pınarköy TR 292 Cq 106
Pinas F 177 Aa 94
Pincehely H 243 Br 87
Pinchbeck PL 234 Cb 79
Pindères F 170 Aa 92
Pindo, O E 182 Sc 94
Piñero, El E 192 Sk 98
Pinerolo I 174 Ap 91
Pineto I 145 Bi 96
Piney F 161 Ai 84
Pinhal Novo P 196 Sc 103
Pinhão P 191 Se 98
Pinheiro P 191 Sd 99
Pinheiro P 196 Sc 104
Pinheiro da Bemposta P 190 Sd 99
Pinheiro Grande P 196 Sc 102
Pinhel P 191 Sf 99
Pieux, Les F 98 Sr 81
Pinilla E 200 Sp 103

Pinilla E 200 Sr 103
Pinilla, La E 207 Ss 105
Pinilla de Toro E 192 Sk 97
Pinilla-Trasmonte E 185 Sn 97
Pinipaju FIN 62 Cd 59
Pinjainen = Billnäs FIN 63 Ch 60
Pinkafeld A 129 Bn 86
Piņķi LV 213 Ch 67
Pinneberg D 109 Au 73
Pinnow D 110 Bd 73
Pinnow D 118 Bk 77
Pino F 142 At 95
Pino del Río E 184 Sl 95
Pino de Val = Pino de Val E 182 Sc 95
Pinofranqueado E 191 Sh 100
Pinols F 172 Ag 90
Pinoso E 201 St 104
Pinos-Puente E 205 Sn 106
Pinsaguel F 177 Ac 94
Pin-sec, le F 170 Ss 90
Pinseque E 194 Ss 97
Pinsiö FIN 53 Cg 57
Pinsoro E 186 Ss 96
Pinsot F 174 An 90
Pintamo FIN 37 Cq 50
Pinto E 193 Sn 100
Pinu, U = Pino F 142 At 95
Pinwherry GB 83 Sl 70
Pinzano al Tagliamento I 133 Bf 88
Pinzio P 191 Sf 99
Pinzolo I 132 Bb 88
Pinzón E 204 Sh 106
Piobbico I 139 Bf 93
Piobesi Torinese I 136 Aq 91
Piódão P 191 Se 100
Piode I 130 Ar 89
Piojárvi FIN 55 Cs 57
Piolenc F 179 Ak 92
Piólithos GR 283 Ce 105
Piombino I 143 Bb 95
Pione I 137 Au 91
Pionerskij RUS 216 Ca 71
Pionki PL 228 Cc 78
Pionsat F 167 Af 88
Pioppo I 152 Bg 104
Pioraco I 144 Bf 94
Piornal E 192 Si 100
Piorunowice PL 232 Bq 80
Piossasco I 174 Aq 91
Piotrkosz Kujawski PL 227 Bs 75
Piotrków Pierwszy PL 229 Cf 78
Piotrków Trybunalski PL 227 Bu 78
Piotrów PL 226 Bq 77
Piotrów PL 227 Bt 76
Piotrowice PL 226 Bn 78
Piotrowice PL 228 Cc 76
Piotrowice PL 229 Ce 78
Piotrowice PL 233 Bt 81
Piotrowice PL 234 Cb 80
Piotrowice Wielkie PL 233 Br 80
Piotrowiec PL 223 Cc 72
Piotrówka PL 226 Bq 78
Piotrowo PL 226 Bn 75
Piotta CH 131 As 87
Piove di Sacco I 138 Be 90
Piovene-Rocchette I 132 Bc 89
Piovera I 175 As 91
Pipaón E 186 Sp 95
Piper's Inn GB 97 Sp 78
Piperskärr S 70 Bo 65
Piperspool GB 97 Sm 79
Pipirig RO 247 Cn 86
Pipriac F 164 Sr 85
Pigeras AL 276 Bu 100
Pir RO 245 Ce 86
Piran SLO 133 Bh 89
Piranë RKS 270 Cb 98
Pirane = Piranë RKS 270 Cb 98
Pirano = Piran SLO 133 Bh 89
Piras I 140 At 99
Pirčiupiai LT 218 Ck 72
Pirdop BG 273 Ci 95
Pireás GR 284 Ch 105
Piré-sur-Seiche F 159 Ss 84
Pirgadikia GR 278 Ch 100
Pirgetós GR 277 Cf 101
Pirgi GR 277 Cd 99
Pirgi GR 285 Cm 104
Pirgi GR 286 Cc 105
Pirgi Thérmis GR 285 Cn 102
Pirgos GR 276 Cb 100
Pirgos GR 283 Ce 103
Pirgos GR 283 Cg 103
Pirgos GR 286 Cc 105
Pirgos GR 289 Co 105
Pirgos GR 291 Cl 110
Pirgos Diroú GR 286 Ce 107
Pirgovo BG 265 Cm 93
Piriac-sur-Mer F 164 Sp 86
Pıricse F 241 Cd 86
Pirin BG 272 Cg 97
Pirk D 117 Be 80
Pirkensee D 122 Be 82
Pirkkala FIN 53 Ch 58
Pirkkiö FIN 36 Ci 49
Pīrlīţa MD 248 Cq 86
Pirmas Barklainiai LT 218 Ci 69
Pirmasens D 163 Aq 82
Pirna D 117 Bh 79
Pırnar TR 280 Co 99
Pirnmill GB 80 Sk 69
Pirok MK 270 Cb 97
Pirot SRB 263 Cf 94
Pirou F 158 Sr 82
Pirovac HR 259 Bm 93
Pirri I 141 At 102
Pirsógianni GR 276 Cb 100
Pirtó H 251 Bt 87
Pirttijärvi FIN 52 Cd 57
Pirttijärvi FIN 55 Db 55
Pirttikoski FIN 37 Cr 48
Pirttikoski FIN 43 Ci 52
Pirttikoski FIN 53 Ch 56
Pirttikylä FIN 54 Cn 54
Pirttikylä = Pörtom FIN 52 Cc 55
Pirttilehto FIN 64 Cq 57
Pirttimäki FIN 44 Co 53
Pirttimäki FIN 44 Cr 53
Pirttimäki FIN 54 Co 55

Pirttiniemi FIN 43 Ch53
Pirttivaara FIN 45 Cu50
Pirttivaara FIN 55 Da55
Pirttivuopio S 28 Bt45
Pisa FIN 36 Cl48
Pisa I 138 Ba93
Pisamaniemi FIN 54 Cr56
Pisanec BG 265 Cn93
Pisankoski FIN 44 Cr54
Pisany F 170 St89
Pisarevo BG 266 Cp94
Pisarovina HR 250 Bm89
Pisarovo BG 264 Ci94
Pisarovo RO 267 Cr93
Pisary PL 233 Bu80
Pisarzowa PL 234 Cb81
Pišča UA 229 Ch77
Piščanka UA 249 Cs84
Pischeldorf D 134 Bi87
Pischelsdorf in der Steiermark A 242 Bm86
Pişchia RO 245 Cc89
Pisciotta I 148 Bl100
Pişçolt RO 245 Ce85
Piscu RO 256 Cq89
Piscu Vechi RO 264 Cg93
Pisečná CZ 232 Bp80
Písek CZ 231 Bi82
Piseux F 160 Ab83
Piskokéfalo GR 291 Cn110
Piškorevci HR 251 Br90
Piskovići RUS 211 Cr65
Piskupat AL 276 Cb98
Pismenovo BG 275 Cq96
Pisões P 191 Se97
Pisogne I 131 Ba89
Pisseloup F 168 Am85
Pissia GR 287 Cf104
Pissiniemi S 29 Ch45
Pissodéri GR 277 Cc99
Pisso Livádi GR 288 Cl106
Pissónas GR 284 Ch103
Pissos F 170 St92
Pissot, le F 164 Sr87
Píšt CZ 233 Br81
Pistala FIN 55 Ct56
Pištánkiv UA 249 Cs84
Pistiana GR 282 Cb102
Pisticci I 148 Bo100
Pisto FIN 37 Ct150
Pistoia I 138 Bb93
Pistula MNE 269 Bu97
Pistull AL 269 Bu97
Pisty̌ń UA 247 Cl84
Pišúrka BG 264 Cg93
Pisweg A 134 Bi87
Pisz PL 223 Cg73
Piszczac PL 229 Cg77
Pitäjänmäki FIN 43 Cm53
Pitchcombe GB 93 Sg77
Pitcox GB 76 Sp69
Piteå S 35 Cc50
Pite Altervattnet S 35 Cc49
Piteccio I 138 Bb92
Piteglio I 138 Bb92
Piteşti RO 265 Ck91
Pithágorio GR 289 Co105
Pithio GR 277 Ce100
Pithio GR 280 Co98
Pithiviers F 160 Ae84
Piţic, Bumbeşti- RO 264 Ch90
Pitigliano I 144 Bd95
Pitillas E 176 Sk96
Pitioús GR 285 Cn104
Pitkäaho FIN 54 Cr57
Pitkäjärvi FIN 54 Ck57
Pitkäjärvi FIN 63 Cg59
Pitkakoski FIN 64 Cg59
Pitkälä FIN 55 Ct57
Pitkälahti FIN 54 Cq55
Pitkälahti FIN 54 Cr57
Pitkäluoto FIN 54 Cq55
Pitkäsenkylä FIN 43 Cl52
Pitkjaranta RUS 55 Dc57
Pitlochry GB 79 Sn67
Pitmedden GB 76 Sq66
Pitomača HR 242 Bp89
Pitres E 205 So107
Pitretu Bicchisgia = Petreto-Bicchisano F 142 As97
Pitscottie GB 76 Sp68
Pitsinéika GR 282 Cd104
Pitten A 129 Bn85
Pittentrail GB 75 Sm65
Pittenweem GB 79 Sp68
Pittulongu I 140 Au99
Pitvaros H 244 Cb88
Piusa EST 210 Cp65
Pivašiúnai LT 218 Ci72
Pivdenne UA 257 Da88
Pivka SLO 134 Bi89
Pivnice SRB 252 Bt90
Piwniczna-Zdrój PL 234 Cb82
Pixariá GR 284 Ch103
Pizarra E 205 Sl107
Pizzano I 132 Bb88
Pizzighettone I 137 Au90
Pizzo I 151 Bn103
Pizzo Alto, Rifugio I 175 At88
Pizzoferrato I 145 Bi97
Pizzolato I 152 Be105
Pizzone I 146 Bi97
Pjarčžyry BY 219 Co73
Pjaršai BY 219 Co72
Pjäsörn S 41 Bu51
Pjatčino RUS 65 Cs61
Pjatidoróžnoe RUS 223 Ca71
Pjätteryd S 72 Bi67
Pjelax FIN 52 Cc56
Pjenovac BIH 261 Bs92
Pješčanica HR 135 Bm90
Pjesker S 34 Bu49
Pjezgë AL 270 Bu98
Plaaz D 104 Be73
Plabennec F 157 Sm83
Plabennec = Plabennec F 157 Sm83

Plagiá GR 282 Cb103
Plagiá GR 289 Cn105
Plagiári GR 278 Cf100
Plagne, La F 174 Am85
Plaidt D 114 Ap80
Plăieşii de Jos RO 255 Cn88
Plaigne F 178 Ad94
Plaimpied-Givaudins F 167 Ae87
Plaine, La F 165 St86
Plaintel F 158 Sp84
Plaisance F 178 Af93
Plaisance F 178 Aa93
Plaisance-du-Touch F 177 Ac93
Plaiul Foii RO 255 Cl89
Pláka GR 279 Cl100
Pláka GR 282 Cd101
Pláka GR 291 Cm110
Plake MK 270 Cb98
Plakiás GR 290 Cl110
Plakoti GR 282 Ca101
Plakovo BG 273 Cm95
Plampinet F 174 Ao91
Plan E 188 Aa95
Plan I 132 Bc87
Plana BG 272 Cg96
Plana BIH 269 Br95
Planá CZ 123 Bf81
Plana SRB 263 Cc93
Planá nad Lužnicí CZ 231 Bk82
Plánany CZ 231 Bl80
Planas, Las E 195 Su99
Planay F 130 Ao90
Plancher-les-Mines F 124 Ao85
Planchez F 167 Ai86
Plancoët F 158 Sp83
Plancy-l'Abbaye F 161 Ah83
Plan-de-Cuques F 180 Al94
Plandište SRB 253 Ca90
Plan-d'Orgon F 179 Ak93
Plan-du-Lac F 174 Ao84
Planfili = Pleine-Fougères F 158 Sr83
Planfoy F 173 Ai90
Plangeroß A 132 Bb87
Plangoed = Plancoët F 158 Sq83
Planguenoual F 158 Sp83
Plánice CZ 230 Bg82
Planina SLO 134 Bi89
Planina SRB 261 Bt92
Planina pri Sevnici SLO 135 Bl88
Plániniica BIH 261 Ca92
Planinica SRB 262 Cb93
Planitero GR 283 Ce105
Plankenfels D 122 Bc81
Plankenstein A 237 Bl84
Planoles E 178 Ae96
Plános GR 282 Cb105
Plánov = Plœmeur F 157 So85
Plasencia E 192 Sh104
Plasenzuela E 198 Sh102
Plaški HR 258 Bl90
Plas Llysyn GB 92 Sn75
Plašnica MK 271 Cc98
Plassen N 49 Bb49
Plåstina BG 275 Cq94
Plášt'ovce SK 240 Bs84
Plasy CZ 123 Bg81
Plat HR 269 Br95
Platak I 148 Bn101
Platamona Lido I 140 Ar99
Platamónas GR 277 Cf101
Platamónas GR 279 Cf98
Platanákia GR 278 Cf98
Platánia GR 279 Ci98
Plataniá GR 283 Cg102
Platania I 151 Bn102
Plataniás GR 290 Ch109
Platanistós GR 284 Ck104
Plátanos GR 277 Cd101
Plátanos GR 277 Cf99
Plátanos GR 282 Cd103
Plátanos GR 282 Cd105
Plátanos GR 283 Cf102
Plátanos GR 289 Co105
Plátanos GR 290 Ch110
Platánou, Paralía GR 286 Ce104
Platanoússa GR 276 Cc102
Plătăreşti RO 266 Ca92
Plate D 110 Bc73
Plateès GR 287 Cf105
Plateliai LT 212 Cd68
Platerówka PL 231 Bl78
Plath D 220 Bg74
Plati GR 277 Cf99
Platí GR 277 Cf99
Plati I 151 Bn104
Platiá GR 286 Cd106
Platičevo SRB 252 Bu91
Plati Gialó GR 288 Cl106
Platikambos GR 277 Cf101
Platischis I 134 Bg88
Platis Gialós GR 288 Ck107
Platíšino RUS 215 Cr67
Platistomo GR 283 Ce103
Platja, La E 201 Su101
Platja d'Aro E 189 Ag97
Platja de Nules E 195 Su101
Platja Es Pirat E 206 Ac103
Platone LV 213 Ch67
Plátsa GR 286 Ce107
Plattenburg D 110 Be75
Plattling D 236 Bf83
Platz, Davos- CH 131 Au87
Platz, Klosters- CH 131 Au87
Plau am See D 110 Be74
Plaue D 110 Be76
Plauen D 122 Be79
Plaurs MNE 270 Bu95
Plav MNE 270 Bu95
Plava = Plavě RKS 270 Cb96
Plavě SLO 133 Bh88
Plaveč SK 240 Cb82
Plavecký Mikuláš SK 238 Bp83
Plavecký Štvrtok SK 238 Bo84
Plaviņas LV 214 Cm67
Plavmuiža LV 213 Ci66
Plavna SRB 251 Bt90
Plavna SRB 264 Ce92
Plavni UA 257 Cs90
Plavnica SK 234 Cb82

Plavno HR 259 Bn92
Plavy CZ 231 Bl79
Pławanice PL 229 Ch78
Pławna PL 231 Bm78
Pławno PL 233 Bt79
Playa Blanca E 203 Rm123
Playa Calera, La E 202 Rf124
Playa de Aro = Platja d'Aro E 189 Ag97
Playa de las Américas E 202 Rg124
Playa del Inglés E 202 Ri125
Playa de Mogán, La E 202 Ri125
Playa de Veneguera, La E 202 Ri125
Playa Quemada E 203 Rn123
Playa Serena E 206 Sp107
Plažane SRB 263 Cc92
Plażów PL 235 Cg80
Pleaux F 171 Ae90
Plech D 122 Bc81
Pléchâtel F 158 Sr85
Plechy CZ 232 Bp81
Plecka Dąbrowa PL 227 Bu76
Plédéliac F 158 Sp84
Pléder D 121 Bb82
Pleinfeld D 121 Bb82
Pleinting D 128 Bg83
Pleiskirchen D 236 Bf84
Plélan-le-Grand F 158 Sq84
Plélan-le-Petit F 158 Sp84
Plélann-Veur = Plélan-le-Grand F 158 Sq84
Plélann-Vihan = Plélan-le-Petit F 158 Sq84
Plémet F 158 Sp84
Plénée-Jugon F 158 Sp84
Pleneg-Nanatraezh = Pléneuf-Val-André F 158 Sp83
Pléneuf-Val-André F 158 Sp83
Plénimir BG 265 Cn93
Pleniţa RO 264 Cg92
Plenmeller GB 81 Sq71
Plentzia E 185 Sq94
Plérin F 158 Sp83
Plérin = Plérin F 158 Sp83
Pleš SK 240 Bu84
Pleš SRB 262 Cb94
Pleščanicy BY 219 Cq72
Pleşcuţa RO 245 Cc88
Pleşeni MD 257 Cr88
Pleshey GB 95 Aa77
Plešin SRB 262 Ca94
Plešivec BG 264 Ci93
Plešivec SK 240 Ca83
Pleškovec MR 250 Bn88
Pleslin-Trigavou F 158 Sq83
Plesná CZ 122 Be79
Pleśna PL 234 Cb81
Pleşoiu RO 264 Cf91
Płoty RO 220 Bl73
Plötzkau D 116 Bd77
Plouagat F 158 Sp83

Plessa D 117 Bd79
Pléssala F 158 Sp84
Plessé F 164 Sr85
Pléssio GR 276 Ca101
Plestin-les-Grèves F 157 Sn83
Pleszew PL 226 Bq77
Pletana GR 272 Ch97
Pleternica RO 251 Bq90
Pleubian F 158 So83
Pleucadeuc F 164 Sq85
Pleuguenec F 158 Sr84
Pleumartin F 166 Ab87
Pleurs F 161 Ah83
Pleurtuit F 158 Sq83
Pleuville F 166 Aa88
Pleven BG 265 Ck94
Pléven F 158 Sq84
Plevna RO 266 Cq92
Plevun BG 274 Cn98
Plewiska PL 226 Bo76
Plewno PL 222 Br74
Pleyben F 157 Sn84
Pleyber-Christ F 157 Sn83
Pleystein D 122 Be81
Pliberk = Bleiburg A 134 Bk87
Pliego E 201 Ss105
Plienciems LV 213 Cg66
Pliening D 126 Bd84
Pliešovce = Pleščanicy BY 219 Cq72
Pliezhausen D 125 At83
Plikáti GR 276 Cb100
Plinkšės LT 213 Ce68
Pliska BG 266 Cn92
Plišpajärvi FIN 37 Ct50
Plistin = Plestin-les-Grèves F 157 Sn83
Plitra GR 287 Cd87
Plitvica HR 250 Bm91
Plitvički Ljeskovac HR 259 Bm91
Pljevlja MNE 261 Bt94
Pljusy BY 215 Cp69
Pllanë AL 270 Bu97
Ploaghe I 140 As99
Ploče AL 276 Ba100
Ploče HR 268 Bp94
Plochingen D 125 At83
Płočica SRB 253 Cb91
Płociczno PL 217 Cd72
Płock PL 227 Bu75
Płockton GB 74 Si66
Płočnik SRB 263 Cc94
Plodovitovo RUS 65 Cl66
Ploemel F 164 So85
Plœmeur F 157 So85
Ploërdut F 158 So84
Ploërmael = Plœrmel F 158 Sp85
Plœrmel F 158 Sp85
Plœuc-l'Hermitage F 158 Sp84
Plœuc-sur-Lié F 158 Sp84
Plœven F 157 Sm84
Plogastel-Saint-Germain F 157 Sm85
Plogoff F 157 Sl84
Plogonnec F 157 Sm84
Ploheg = Plœuc-sur-Lié F 158 Sp84
Ploiești RO 265 Cn91
Ploki PL 233 Bu80
Plokšciai LT 217 Cg70
Plomári GR 285 Cn103
Plombières B 114 Am79
Plombières-les-Bains F 162 An85

Plomeur F 157 Sm85
Plomin HR 258 Bi90
Plomion F 155 Ai81
Plomodiern F 157 Sm84
Plonéour-Lanvern F 157 Sm85
Plonévez-Porzay F 157 Sm84
Plørisk BG 258 Sf95
Plopana RO 256 Cp87
Plopeni RO 265 Cm90
Plopeni RO 267 Cr93
Plopi RO 264 Cg91
Plopiş RO 245 Cf86
Plopii-Slăviteşti RO 265 Ck93
Plopoasa RO 264 Cg91
Plopşoru RO 264 Cg91
Plop-Ştiubei MD 257 Cp87
Plopu RO 265 Cn90
Ploscoş RO 254 Ci87
Ploshtan AL 270 Ca97
Ploska GR 288 Cl105
Ploski BG 272 Cg97
Ploskie PL 235 Cg79
Ploskoye RUS 211 Da64
Płośnica PL 223 Ca74
Plößberg D 122 Be81
Plostagals LV 212 Cc68
Plosti LV 213 Cf66
Ploştina RO 264 Cf91
Płoty RO 220 Bl73
Plötzkau D 116 Bd77
Plouagat F 158 Sp83
Plouaret F 157 So83
Plouarzel F 157 Sl83
Plouay F 158 So85
Ploubalay F 158 Sq83
Ploubazlanec F 158 Sp83
Ploudalmézeau F 157 Sl83
Ploudiry F 157 Sm84
Ploue = Plouay F 158 So85
Plouégat-Moysan F 157 Sn83
Plouénan F 157 Sn83
Plouescat F 157 Sm83
Ploueskad = Plouescat F 157 Sm83
Plouézec F 158 Sp83
Plougasnou F 157 Sn83
Plougastel-Daoulas F 157 Sm84
Plougonvelin F 157 Sl84
Plougonven F 157 Sn83
Plougonver F 157 So84
Plougonvaz = Plouguenast F 158 Sp84
Plougrescant F 158 So83
Plouguenast F 158 Sp84
Plouguer, Carhaix- F 157 Sn84
Plouguerneau F 157 Sl83
Plouha F 158 Sp83
Plouharnel F 164 So85
Plouigneau F 157 Sn83
Plouigno = Plouigneau F 157 Sn83
Plounéour-Brignogan-Plages F 157 Sm83
Plounéventer F 157 Sm83
Plounévez-du-Faou F 157 Sn84
Plounévez-Quintin F 158 So84
Plourac'h F 158 Sn84
Plouray F 157 So84
Plouvien F 157 Sm83
Plouvorn F 157 Sn83
Plouzané F 157 Sl84
Plouzévédé F 157 Sm83
Plouzin = Ploudiry F 157 Sm84
Plovdiv BG 273 Cl96
Plozévet F 157 Sm84
Plüderhausen D 125 Au83
Pludry D 233 Br79
Pluduno F 158 Sq83
Plugari RO 248 Cp86
Plugova RO 253 Ce91
Pluguffan F 157 Sm84
Puhův Žďár CZ 237 Bk82
Plumbridge GB 82 Sf71
Plumelec F 158 Sp85
Pluméliau F 158 Sp85
Plumieux F 158 Sp85
Plumlov CZ 232 Bp82
Plumpton GB 81 Sp71
Plungė LT 212 Cd68
Plüschow D 104 Bc73
Pluszkiejmy PL 224 Cd71
Plutiškės LT 224 Ch71
Pluvigner F 164 So85
Plužine BIH 269 Bs94
Plymouth GB 97 Sm80
Plympton GB 97 Sm80
Plzeň CZ 230 Bg81
Pnev RO 247 Ck83
Pnevo RUS 211 Cq64
Pniewo-Czeruchy PL 223 Ca75
Pniewy PL 226 Bn75
Pnikut UA 235 Cg79
Poarta Albă RO 267 Cp92
Pobadura E 183 Se95
Pobeda BG 265 Ck93
Pobeda BG 266 Cq93
Pobeda RO 259 Bt94
Pobedino RUS 217 Cf71
Pobenhausen D 126 Bc83
Pobes E 185 Sp95
Pobéžovice CZ 236 Bf81
Pobiedna PL 231 Bl79
Pobiednik Wielki PL 234 Ca80
Pobiedziska PL 226 Bp76
Pobierowo PL 105 Bk72
Pobirka UA 249 Ct83
Pobit Kamák BG 266 Cn91
Pobla, Sa E 207 Ag101
Población de Cerrato E 185 Sm97
Pobla de Benifassà, la E 195 Aa99
Pobla de Lillet, la E 178 Ad96
Pobla de Masaluca = Pobla de Massaluca, la E 188 Aa98
Pobla de Massaluca, la E 188 Aa98
Pobla de Segur, la E 188 Ab96
Pobla de Vallbona, la E 201 St101
Pobla Llarga, la E 201 Su102
Poblenou del Delta, El E 195 Ab99

Poblete E 199 Sn103
Pobłocie PL 223 Bq71
Pobłocie Wielkie PL 221 Bm72
Pobo de Dueñas, El E 194 Sr99
Poboleda E 188 Ab98
Poboru RO 264 Cb91
Pobra (Navia de Suarna) E 183 Sf95
Pobra de San Xián E 183 Sf95
Pobra de Trives E 183 Sf96
Pobra do Brollón E 183 Sf95
Pobra do Caramiñal E 182 Sc95
Počátky CZ 237 Bl82
Pocelonys LT 218 Ci72
Pöchlarn A 129 Bl84
Počinok RUS 65 Da59
Počitelj BIH 268 Bq94
Pociūnėliai LT 217 Ck69
Pockar = Pukaro FIN 64 Cn59
Pockau-Lengefeld D 117 Bg79
Pocking D 128 Bg84
Pocklington GB 85 St73
Pocol I 133 Be87
Pocola RO 245 Cc87
Pocrovca MD 248 Cg84
Pocsaj H 245 Cd86
Počúvadlo SK 239 Bs84
Poczesna PL 233 Bt79
Podajva BG 266 Co93
Podareš MK 271 Cf97
Podari RO 264 Ch92
Podbanské SK 240 Bu82
Podbiel SK 233 Bt82
Podbořanský Rohozec CZ 123 Bg80
Podbořany CZ 123 Bg80
Podborov'e RUS 211 Cq64
Podborov'e RUS 215 Cs65
Podbrdo SLO 134 Bh88
Podbrezová SK 239 Bt83
Podčetrtek SLO 135 Bm88
Poddębice PL 227 Bs77
Poddub'e RUS 215 Cq65
Poddubby RUS 223 Ce71
Podďebrady CZ 231 Bl80
Podedwórze PL 229 Cg77
Podelzig D 111 Bk76
Podem BG 265 Ck93
Podence P 191 Sg97
Podeni RO 253 Cf91
Podenii Noi RO 265 Cn90
Podensac F 170 Su91
Podersdorf am See A 238 Bo85
Podgaj MNE 261 Bs94
Podgajci Posavski HR 251 Bs91
Podgarić HR 250 Bo89
Podgora HR 268 Bq94
Podgorač HR 251 Br90
Podgorac BG 263 Cd93
Podgori AL 276 Ca99
Podgoria RO 256 Cp90
Podgorica MNE 270 Bt96
Podgorje SLO 134 Bh89
Podgórska Wola PL 234 Cc80
Podgrad SLO 134 Bi89
Podgrađe BIH 260 Bq93
Podhorod' SK 241 Ce83
Podhum BIH 259 Bq93
Podhum BIH 260 Bq93
Podil's'k UA 257 Da88
Podivin CZ 238 Bo82
Podkloštar = Eisenkappel A 134 Bk88
Podkomorzyce PL 221 Bq72
Podkoren SLO 133 Bh88
Podkova BG 273 Cl98
Podkowa Leśna PL 228 Cb76
Podkum SLO 135 Bl88
Podlapača HR 259 Bm91
Podlešie BG 266 Co93
Podłęże PL 234 Ca80
Podlipovo RUS 216 Cd72
Podljubelj SLO 134 Bi88
Podlož'e RUS 211 Ct64
Podlugovi BIH 260 Bs93
Podmol MK 271 Cd98
Podmolje MK 276 Cb98
Podmotsa EST 211 Cq65
Podnovlje BIH 251 Br91
Pododgora SRB 252 Cb103
Podohóri GR 278 Ci99
Podoklin'e RUS 211 Ct65
Podole PL 234 Cb81
Podole PL 234 Cb80
Podoleni RO 248 Co87
Podoleś'e RUS 211 Cq63
Podoleś'e RUS 211 Cq64
Podolie SK 239 Bq83
Podolí CZ 231 Bi82
Podolínec SK 240 Cb82
Podolš'e RUS 211 Cq64
Podoly CZ 231 Bi82
Podor RO 254 Ci89
Podorože UA 235 Ci82
Podospa RUS 211 Cr63
Podozieran'y PL 224 Ch74
Podpeč SLO 134 Bi89
Podplat SLO 135 Bm88
Podrašnica BIH 260 Bq93
Podravno BIH 261 Bt92
Podravske Sesvete HR 242 Bp88
Podromanija BIH 261 Bs93
Podrosche D 118 Bk78
Podsreda SLO 135 Bm88
Podturen HR 135 Bm90
Podu Iloaiei RO 248 Cp86
Podujeve = Podujevë RKS 263 Cc95
Podunavci SRB 262 Cb93
Podu Turcului RO 256 Cp88
Podvelež BIH 260 Bq94
Podvinje HR 260 Br90
Podvirne UA 248 Co84
Podvis BG 275 Co95
Podvrška SRB 253 Cf91
Podwilk PL 240 Bu81
Podujevë RKS 263 Cc95
Poduri RO 248 Cp86

Pola de Somiedo (La Pola) E 183 Sh94
Polaincourt-et-Clairefontaine F 162 An85
Połajewo PL 226 Bo75
Poláky CZ 230 Bg80
Polán E 199 Sn101
Polana PL 235 Cf82
Polarczyk PL 235 Ce82
Polanica-Zdrój PL 232 Bo83
Połaniec PL 234 Cc80
Polanów PL 220 Bo72
Polany PL 234 Cd82
Połapi UA 229 Ch78
Polbathic GB 97 Sm80
Polch D 119 Ap80
Polcirkeln S 35 Cc47
Połczno PL 221 Bq72
Połczyn Zdrój PL 221 Bn73
Polegate GB 99 Aa79
Polekėlė LT 217 Cg69
Poleñ CZ 230 Bg82
Poleny RUS 215 Cr65
Polesella I 138 Bd91
Polesie PL 228 Cb78
Polešovice CZ 238 Bp82
Polessk RUS 216 Cc71
Polgár H 241 Cc85
Polgárdi-Tekeres H 243 Br86
Polía I 151 Bn103
Poliani GR 286 Ce106
Poliantho GR 279 Cl98
Poliçan AL 276 Ca99
Poliçan AL 276 Ca99
Policastro Bussentino I 148 Bm100
Police PL Bk73
Police nad Metují CZ 232 Bn79
Polichna PL 235 Ce79
Polichno PL 233 Bu79
Polička CZ 232 Bn82
Poličnik HR 258 Bl90
Polično RUS 211 Cq63
Policoro I 148 Bo100
Policzna PL 228 Cd78
Polidendro GR 277 Ce100
Polidrosos GR 283 Cf103
Polientes E 185 Sn95
Poligiros GR 283 Cg100
Poligiros GR 282 Cb101
Polignano a Mare I 149 Bp99
Poligny F 168 Am87
Polihnitos GR 285 Cn102
Polihrono GR 278 Ch100
Polikárpi GR 271 Ce99
Polikástano GR 277 Cc100
Polikastro GR 277 Ce100
Polikraište BG 273 Cm94
Polimilos GR 277 Cd100
Polinago I 138 Bb92
Polinéri GR 277 Cc100
Polipótamo GR 277 Cc99
Polis GR 276 Ca98
Polissito GR 279 Cl98
Polistena I 151 Bn104
Polístilo GR 279 Ci99
Polistvere EST 210 Cn63
Politiká GR 284 Ch103
Polízz I 109 Ba73
Polizzi Generosa I 150 Bh105
Põlja FIN 54 Cq54
Poljaci SRB 263 Cc94
Poljacite BG 275 Cp95
Poljana BG 266 Co92
Poljana BG 273 Ck98
Poljana BG 275 Co96
Poljana SRB 263 Cc92
Poljana UA 241 Cf83
Poljana UA 241 Cf84
Poljanak HR 250 Bm91
Poljana Pakračka HR 250 Bo90
Poljane SLO 134 Bi88
Poljani BIH 260 Br92
Poljanice SRB 262 Ca92
Poljanovo BG 274 Cn97
Poljany RUS 65 Ct60
Poljčane SLO 135 Bm88
Polje BIH 261 Bs91
Polje MNE 269 Bs94
Polje Biševko HR 268 Bn95
Poljice BIH 260 Br92
Poljice Popovo BIH 269 Br95
Poljska Ržana SRB 272 Cf94
Połki FIN 53 Ck54
Polkovnik Čolakovo BG 266 Cq94
Polkovnik Djakovo BG 266 Cq93
Polkovnik Lambrinovo BG 266 Cq92
Polkovnik Serafimovo BG 273 Cl97
Polkowice PL 226 Bn77
Polla I 148 Bl99
Pöllakkä FIN 54 Cq56
Pöllakkä FIN 55 Cs56
Pollanten D 122 Bc82
Pollara I 153 Bk103
Pollastra I 137 As91
Pollatë RKS 263 Cc94
Poll a'tSómais IRL 86 Sa72
Pöllau A 129 Bm86
Polle D 115 Ba77
Polleben D 116 Bd77
Pollença E 207 Ag101
Pollenfeld D 122 Bc83
Pollenza I 145 Bg94
Pollestad N 66 Aa63
Polhagen D 109 At76
Polliat F 168 Al88
Pollica I 148 Bl100
Pölliku EST 210 Cl63
Pollina I 150 Bi105
Pölling D 122 Bc82
Pollos E 185 Sl97
Polmak N 25 Cq40
Polmont GB 76 Sn69
Polná RUS 211 Cr64
Polne PL 221 Bp73
Polnica PL 221 Bp73
Polný Kesov SK 239 Br84
Poločany BY 219 Cq72
Polock = Polack BY 219 Cs70
Polojárvi FIN 37 Cp47
Połom BIH 261 Bt92
Połomin PL 224 Cg73

Polomka **SK** 240 Bu83
Polope **E** 200 Sr103
Polopos **E** 206 Sq106
Poloski **RUS** 211 Cs64
Pološko **MK** 271 Cd98
Polovragi **RO** 264 Ch90
Połowce **PL** 229 Cg75
Položeve **UA** 229 Ch78
Polperro **GB** 96 Sl80
Polsingen **D** 122 Bb83
Polska Cerkiew **PL** 233 Br80
Polski Gradec **BG** 274 Cm94
Polski Trámbeš **BG** 265 Cm94
Polsko Pădarevo **BG** 274 Cn96
Polso **FIN** 43 Ci54
Poltár **SK** 240 Bu84
Põltsamaa **EST** 210 Cm63
Polttila **FIN** 62 Cc59
Polujakovo **RUS** 211 Cs63
Połupin **PL** 118 Bl76
Põlva **EST** 210 Cp64
Polvela **FIN** 55 Ct54
Polverigi **I** 139 Bg93
Polvijärvi **FIN** 55 Ct55
Polwarth **GB** 79 Sq69
Polz **D** 110 Bc74
Polzeath **GB** 96 Sl79
Polzela **SLO** 135 Bl88
Pölzig **D** 230 Be79
Pomarance **I** 143 Bb94
Pomar de Cinca **E** 187 Aa97
Pomar de Valdivia **E** 185 Sm95
Pomarez **F** 187 St93
Pomarico **I** 148 Bw94
Pomarkku **FIN** 52 Ce57
Pomárla **RO** 248 Cn84
Pomaro Monferrato **I** 137 As90
Pomas **F** 178 Ae94
Pomáz **H** 243 Bt85
Pombal **P** 190 Sc101
Pómbia **GR** 291 Ck110
Pombriego **E** 183 Sg96
Pomen **BG** 265 Cm94
Pomeroy **GB** 87 Sg71
Pomezí **CZ** 122 Be80
Pomezí **CZ** 232 Bn81
Pomezia **I** 144 Be97
Pomi **RO** 246 Cg85
Pomianowo **PL** 221 Bn72
Pomiany **PL** 227 Br78
Pomigliano d'Arco **I** 146 Bi99
Pömiö **FIN** 36 Cl49
Pommard **F** 168 Ak86
Pommelsbrunn **D** 122 Bd81
Pommeréval **F** 154 Ac81
Pommersfelden **D** 121 Bb81
Pomocne **PL** 231 Bn78
Pomonte **I** 143 Ba95
Pomorie **BG** 275 Cg95
Pomorsko **PL** 225 Bl76
Pomorzowiczki **PL** 232 Bq80
Pomoštnik **BG** 274 Cn96
Pomoy **F** 124 An85
Pompa **MD** 248 Cq85
Pompey **F** 162 An83
Pompignan **F** 179 Ah93
Pompogne **F** 170 Aa92
Pomposa **I** 139 Be91
Pomßen **D** 117 Bf78
Pomysk Maly **PL** 221 Bq72
Ponashec **RKS** 270 Ca96
Poncé-sur-le-Loir **F** 166 Ab85
Poncin **F** 168 Al88
Pondersbridge **GB** 94 Su75
Pondivi = Pontivy **F** 158 Sp84
Pondorf **D** 122 Bd83
Ponferrada **E** 183 Sg95
Poniatów **PL** 232 Bo80
Poniatowa **PL** 229 Ce78
Poniatowo **PL** 222 Bu74
Ponice **PL** 234 Bu81
Poniec **PL** 226 Bo77
Ponikva **MK** 272 Ce96
Ponjos **E** 184 Sh95
Ponoarele **RO** 245 Ce88
Ponoarele **RO** 264 Cf91
Ponor **RO** 254 Cg88
Ponor **SRB** 263 Ce93
Ponor **SRB** 272 Ce94
Ponoševac = Ponashec **RKS**
 270 Ca96
Pons **F** 170 St89
Ponsa **FIN** 53 Ci57
Ponsacco **I** 143 Bb93
Ponta **P** 190 Rh114
Pont-à-Bucy **F** 155 Ag81
Pont-à-Celles **B** 156 Ai79
Pontacq **F** 187 Su94
Ponta Delgada (Flores) **P**
 182 Ps101
Ponta Delgada (São Miguel) **P**
 182 Qi105
Ponta do Pargo **P** 190 Rf115
Ponta do Sol **P** 190 Rf115
Ponta Garça **P** 182 Qk105
Pontailler-sur-Saône **F** 168 Al86
Pont-à-Marcq **F** 155 Ag79
Pont-à-Mousson **F** 119 An83
Pontardawe **GB** 92 Sn77
Pontardulais **GB** 92 Sm77
Pontarion **F** 171 Ad89
Pontarlier **F** 169 An87
Pontassieve **I** 138 Bc93
Pont-Audemer **F** 159 Ab82
Pontaumur **F** 172 Af89
Pont-Authou **F** 160 Ab82
Pont-Aven **F** 157 Sm85
Pontavert **F** 161 Ah82
Pont-Béranger, Le **F** 164 Sr86
Pont-Canavese **I** 174 Ag89
Pont-Carral **F** 171 Ac91
Pontcarré **F** 161 Af83
Pontcharra **F** 174 An90
Pontchâteau **F** 164 Sq86
Pont-Croix **F** 157 Sm84
Pont-d'Agris, le **F** 170 Aa89
Pont-d'Ain **F** 173 Al88
Pont-de-Beauvoisin, Le **F**
 173 An89
Pont-de-Buis-lès-Quimerch **F**
 157 Sm84

Pont-de-Chéruy **F** 173 Al89
Pont-de-Claix, Le **F** 173 Am90
Pont-de-Dore **F** 172 Ag89
Pont-de-Labeaume **F** 173 Ai91
Pont-de-l'Arche **F** 160 Ac82
Pont-de-l'Isère **F** 173 Ak90
Pont-de-Molins **E** 178 Ak96
Pont-de-Montvert, Le **F** 172 Ah92
Pont-de-Poitte **F** 168 Am87
Pont-de-Rhodes **F** 171 Ac91
Pont-de-Roide **F** 124 Ao86
Pont-de-Salars **F** 172 Ah92
Pont de Suert, el **E** 177 Ab96
Pont-de-Vaux **F** 168 Ak88
Pont de Vilomara, el **E** 189 Ad97
Pont-d'Héry **F** 168 Am87
Pont-d'Ouche **F** 168 Ak86
Pont-d'Ouilly **F** 159 Su83
Pont-du-Casse **F** 171 Ab92
Pont-du-Château **F** 172 Ag89
Pont-du-Fossé **F** 174 An91
Pont-du-Navoy **F** 168 Am87
Ponte **I** 147 Bk98
Ponte à a Leccia, U = Ponte Leccia
 F 142 At96
Ponte a Moriano **I** 138 Bb93
Ponte-Aranga **E** 182 Sd94
Ponte Arche **I** 132 Bb88
Ponteareas **E** 182 Sb96
Ponte Barxas **E** 182 Sd96
Pontebba **I** 133 Bg87
Pontecagnano-Faiano **I** 147 Bk99
Ponte-Caldelas **E** 182 Sc96
Ponteceso **E** 182 Sc94
Pontechianale **I** 136 Ap91
Pontecorvo **I** 146 Bh98
Ponte da Barca **P** 182 Sd94
Pontedassio **I** 181 Ar93
Pontedecimo **I** 137 As91
Ponte Delgada **P** 190 Rg115
Ponte de Lima **P** 190 Sc97
Ponte della Venturina **I** 138 Bb92
Ponte dell'Olio **I** 137 Au91
Ponte de Mera = Mera **E** 183 Se93
Pontedera **I** 143 Bb93
Ponte de Sor **P** 196 Sd102
Pontedeume **E** 182 Sd94
Ponte di Legno **I** 132 Bb88
Ponte di Nava **I** 181 Ag92
Ponte di Piave **I** 138 Be89
Ponte Nizza **I** 175 At91
Ponte Nossa **I** 131 As87
Pontenova, A **E** 183 Sf94
Ponte Novu **F** 181 At96
Ponte-en-Royans **F** 173 Al90
Pontenure **I** 137 Au90
Pontenx-les-Forges **F** 170 Ss92
Ponte Pattoli **I** 144 Be94
Pontepedra (Tordoia) **E** 182 Sc94
Pontepetri **I** 138 Bb93
Ponte Priula **I** 133 Be89
Ponte Ronca **I** 138 Bc92
Ponterwyd **GB** 92 Sn76
Ponte Sampaio **E** 182 Sc96
Ponte San Marco **I** 132 Ba90
Ponte San Nicolò **I** 132 Bd90
Ponte San Pietro **I** 131 Au89
Pontes de García Rodríguez, As **E**
 183 Se94
Pontestura **I** 136 Ar90
Pontet, le **F** 190 Sf98
Ponte Tresa **CH** 131 As89
Pontevedra **E** 182 Sc96
Pontével **P** 196 Sc102
Pont-Évêque **F** 173 Ak89
Pont-Farcy **F** 159 Ss83
Pontfaverger-Moronvilliers **F**
 161 Ai82
Pontgibaud **F** 172 Af89
Pontgouin **F** 160 Ac84
Pont-Hébert **F** 159 Ss82
Ponti **I** 175 Ar91
Pontida **I** 131 At89
Pontigny **F** 161 Ah85
Pontinia **I** 146 Bg98
Pontinvrea **I** 175 Ar92
Pontivy **F** 158 Sp84
Pont-l'Abbé **F** 157 Sm85
Pont-l'Abbé **F** 159 Sq84
Pont-l'Abbé-d'Arnoult **F** 170 St89
Pont-la-Ville **F** 162 Ak84
Pont-l'Évêque **F** 159 Aa82
Pontlevoy **F** 166 Ac86
Pontoise **F** 160 Ae82
Pontones **E** 200 Sp104
Pontonnyj **RUS** 65 Db61
Pontoon **IRL** 86 Sb73
Pontorson **F** 158 Sr83
Pontremoli **I** 137 Au92
Pont-Rémy **F** 154 Ad80
Pontresina **CH** 131 Au87
Pontrev = Pontrieux **F** 158 So83
Pontrhydfendigaid **GB** 92 Sn76
Pontrieux **F** 158 So83
Pontrilas **GB** 93 Sp77
Ponts **E** 188 Ac97
Pont-Sainte-Marie **F** 161 Ai84
Pont-Sainte-Maxence **F** 161 Af82
Pont-Saint-Esprit **F** 173 Ak92
Pont-Saint-Mamet **F** 171 Ab91
Pont-Saint-Martin **F** 174 Ag86
Pont-Saint-Martin **I** 175 Aq86
Pont-Saint-Pierre **F** 160 Ac82
Pont-Scorff **F** 157 Sp85
Ponts-de-Cé, Les **F** 165 St86
Pontśod **FIN** 30 Ck45
Pont-sur-Seine **F** 161 Ah83
Pont-sur-Yonne **F** 161 Ag84
Pontvallain **F** 165 Aa85
Pontyberem **GB** 92 Sm77

Pontycymer **GB** 97 Sn77
Pontypool **GB** 93 Sn77
Pontypridd **GB** 97 So77
Pontypwl = Pontypool **GB** 93 So77
Ponza **I** 146 Bf99
Ponzone **I** 136 Ar91
Poola **FIN** 52 Cd55
Poole **GB** 98 Sr79
Poolewe **GB** 74 Si65
Pooley Bridge **GB** 84 Sp71
Popadić **SRB** 261 Ca92
Popalegre **P** 197 Sf102
Popalrubio **E** 194 Ss99
Portals Vells **E** 206-207 Af102
Popel'nyky **UA** 247 Cl84
Poperinge **B** 155 Af79
Popeşti **RO** 245 Ce86
Popeşti **RO** 248 Cp86
Popeşti-Leordeni **RO** 265 Cn92
Popica **BG** 264 Ch94
Popielawy **PL** 228 Bu77
Popielno **PL** 223 Cd73
Popielów **PL** 232 Bq79
Popina **BG** 260 Cg76
Popina **SRB** 262 Cb93
Popinci **BG** 273 Ci96
Popnova Gora **RUS** 211 Cr62
Poplaca **RO** 254 Ci89
Popoli **I** 145 Bk96
Popovac **HR** 243 Bs89
Popov d'Andratx **E** 206 Ae101
Popova Hreblja **UA** 249 Ct84
Popović **BG** 275 Cg95
Popovica **BG** 273 Cm97
Popovica **BG** 274 Cn96
Popović-Brdo **HR** 135 Bm90
Popovo **BG** 265 Cm94
Popovo **BG** 275 Cp96
Popovyči **UA** 235 Cf81
Popowo **PL** 221 Bm72
Popowo Kościelne **PL** 226 Bp75
Poppel **B** 113 Al78
Poppendorf **D** 104 Be72
Poppenhausen **D** 121 Ba80
Poppenhausen (Wasserkuppe) **D**
 116 Au80
Poppi **I** 138 Bd94
Poprad **SK** 240 Ca82
Popricani **RO** 248 Cq86
Poproč **SK** 240 Cb83
Popsko **BG** 280 Cm97
Popučke **SRB** 261 Bu92
Pópulo **P** 191 Sf98
Populonia **I** 143 Ba95
Poraj **PL** 233 Br79
Poranen **FIN** 53 Ci54
Porasa **FIN** 53 Ck58
Poraż **PL** 235 Ce82
Porcari **I** 138 Bb93
Porcelette **F** 119 Ao82
Porcsalma **H** 241 Cf85
Porcuna **E** 205 Sm95
Porczyny **PL** 227 Bs77
Pordenowo **PL** 222 Bs72
Pordenone **I** 133 Bf89
Pordic **F** 158 Sp83
Pordim **BG** 265 Ck94
Poręba **PL** 233 Br79
Poręba Wielka **PL** 233 Ca81
Poreč **HR** 139 Bh90
Poreč'e **RUS** 211 Cs62
Porečje **LV** 215 Cj68
Porezza **I** 175 At88
Porlock **GB** 97 Sn78
Porlom = Porlammi **FIN** 64 Cn59
Pornainen **FIN** 63 Cl60
Pornassio **I** 181 Aq92
Pörnbach **D** 126 Bc83
Pornic **F** 164 Sq86
Pornichet **F** 164 Sq86
Pórnóapáti **H** 242 Bn86
Poroçan i poshtëm **AL** 270 Ca99
Porodin **SRB** 263 Cc92
Poroina Mare **RO** 264 Cf92
Porojna **BG** 274 Ci96
Pörölännäki **FIN** 54 Cp55
Poromiv **UA** 235 Cf79
Poronin **PL** 233 Ca82
Póros **GR** 282 Cb104
Póros **GR** 287 Cg106
Porosalmi **FIN** 54 Cr56
Poroschia **RO** 265 Ci93
Poroškovo **UA** 241 Cf83
Porost **PL** 221 Bo73
Poroszló **H** 244 Cb85
Porotto **I** 138 Bd91
Porozina **HR** 258 Bg87
Pörpi **GR** 279 Ck98
Porqueres **E** 178 Ak96
Porqueroles **F** 180 An95
Porrakoski **FIN** 63 Ck58
Porras **FIN** 63 Ci59
Porrau **A** 129 Bn83
Porrentruy **CH** 124 Ap86
Porreres **E** 207 Ag101
Porretta Terme **I** 138 Bb92
Porriño, O **E** 182 Sc96
Porrosillo **E** 199 So104
Porsa **N** 23 Ch40
Porsangermoen **N** 24 Cl41
Pörsänmäki **FIN** 44 Cp54
Porsgrunn-Skien **N** 67 Au62
Porsi **S** 34 Gu41
Porspoder **F** 157 Sl83
Port **N** 24 Cl41

Port, Le **F** 164 Sr88
Porta, La **F** 142 At96
Port a' Chlóidh **IRL** 86 Sa72
Portacomaro **I** 175 Ar91
Portadown **GB** 87 Sh72
Portaferry **GB** 88 Sk74
Portaje **E** 191 Sg101
Portal, El **E** 204 Sh107
Portaleen **IRL** 82 Sf70
Portalegre **P** 197 Sf102
Portalrubio **E** 194 Ss99
Port Appin **GB** 78 Sk67
Portaria **GR** 283 Cg102
Portaria **GR** 287 Cg106
Portarlington **IRL** 90 Sf74
Port Askaig **GB** 78 Sh69
Portavadie **GB** 80 Sk69
Porta Westfalica **D** 108 As76
Portbail **F** 98 St82
Portballintrae **GB** 82 Sg70
Port-Barcarès **F** 178 Ai93
Port-Blanc **F** 157 So83
Portbou **E** 178 Aq96
Port Carlisle **GB** 83 So71
Port Charlotte **GB** 78 Sh69
Port d'Addaia **E** 207 Ai101
Port d'Alcúdia **E** 207 Ag101
Port-d'Atelier-Amance **F** 169 An85
Port-de-Bouc **F** 178 Ak94
Port-de-By **F** 170 St90
Port de la Selva, el **E** 178 Aq96
Port de Pollença **E** 207 Ag101
Port de Sagunt, el **E** 201 Su101
Port-des-Barques **F** 155 Ss89
Port-des-Callonges **F** 170 St90
Port de Sóller **E** 206-207 Af101
Port d'es Torrent **E** 206 Ac103
Port d'es Valldemossa **E**
 206-207 Af101
Port Durlainne **IRL** 86 Sa72
Portegrandi **I** 133 Be89
Portel **P** 197 Se104
Portel, le **F** 99 Se78
Portela **I** 199 Se98
Portela **E** 202 Sd106
Portela **E** 203 Se106
Portel-des-Corbières **F** 178 Af94
Portellada, La **E** 195 Su99
Portell de Morella **E** 195 Su99
Port Ellen **GB** 78 Sh69
Port-en-Bessin-Huppain **F**
 159 St82
Portencross **GB** 80 Sl69
Porté-Puymorens **F** 189 Ad95
Port'Ercole = Porto Ercole **I**
 143 Bc96
Port Erin **GBM** 83 Sl72
Pórtes **GR** 282 Cd105
Portes-en-Ré, Les **F** 165 Ss88
Portes-lès-Valence **F** 173 Ak91
Port-Eynon **GB** 97 Sm77
Portezuelo **E** 197 Sh101
Port Glasgow **GB** 78 Sl69
Portglenone **GB** 83 Sh71
Port-Grimaud **F** 180 Ao94
Porthcawl **GB** 92 Sn78
Porthkerry **GB** 93 So78
Porthleven **GB** 96 Sk80
Porthmadog **GB** 92 Sm75
Porthyrhyd **GB** 92 Sm77
Porticcio **F** 142 As97
Portichuelo **E** 205 Ss103
Portici **I** 146 Bi99
Portico di Romagna **I** 138 Bd92
Portilla de la Reina **E** 184 Sl94
Portillo **E** 192 Sl98
Portimão **P** 202 Sc106
Portinatx **E** 206 Ad102
Portinho da Arrábida **P** 196 Sc104
Port Isaac **GB** 96 Sl79
Portishead **GB** 93 Sp78
Portivechju = Porto-Vecchio **F**
 140 At97
Port-Jérôme-sur-Seine **F** 159 Ab81
Port-Joinville **F** 164 Sq87
Port Láirge = Waterford **IRL**
 90 Sf76
Port-la-Nouvelle **F** 178 Af94
Port Laoise **IRL** 90 Sf74
Portlaw **IRL** 90 Sf74
Portlethen **GB** 79 Sq66
Port-Leucate **F** 178 Ag94
Portloe **GB** 96 Sl80
Port-Louis **F** 157 Sp85
Portmagee **IRL** 89 Ru77
Portmahomack **GB** 75 Sn65
Portman **E** 207 St105
Port-Manec'h **F** 157 Sn85
Portmarnock **IRL** 88 Sh74
Port-Maubert **F** 170 St90
Port-Mort **F** 160 Ac82
Portnacroish **GB** 78 Sk67
Portnaguran = Port Nan Giuran **GB**
 74 Sh64
Portnahaven **GB** 78 Sg69
Port-Navalo **F** 164 Sp85
Port Nis **GB** 74 Sh64
Pörnóapáti = ...
Porto **E** 183 Sg96
Porto **E** 142 Ar96
Porto **P** 190 Sc97
Porto Alabe **I** 140 Ar100
Porto Azzurro **I** 143 Ba95
Portobello di Gallura **I** 140 At98
Porto Botte **I** 180 An95
Portobuffolè **I** 133 Bf89
Portocannone **I** 147 Bk97
Porto Cervo **I** 141 As96
Porto Ceresio **I** 131 As89
Porto Cervo **I** 140 Au98
Portocolom **E** 207 Ag101
Porto-Corrubedo = Porto Covo da Bandeira **P**
 202 Sc105
Portocristo **E** 207 Ag101
Porto da Cruz **P** 190 Rg115
Porto d'Ascoli **I** 145 Bh95
Porto de Bares **E** 183 Sf93
Porto de Barqueiro (Mogor) = Porto
 do Barqueiro **E** 183 Se93

Porto de Espasante **E** 183 Se93
Porto de Lagos **P** 202 Sc106
Porto de Mós **P** 196 Sc101
Porto do Barqueiro **E** 183 Se93
Porto do Son **E** 182 Sc95
Porto Empedocle **I** 152 Bh106
Porto Ercole **I** 143 Bc96
Portoferraio **I** 143 Ba95
Port of Menteith **GB** 79 Sm68
Port of Ness **GB** 74 Sh64
Porto Formoso **P** 182 Qk105
Porto Garibaldi **I** 139 Be91
Portogruaro **I** 133 Bf89
Portohéli **GR** 287 Cg106
Pórto Kágio **GR** 286 Ce108
Pórto Karrás **GR** 278 Ch99
Pórto Koufós **GR** 278 Ch101
 134 Bh90
Porto Levante **I** 139 Be90
Porto Levante **I** 150 Bk104
Pörtom **FIN** 52 Cd55
Portomaggiore **I** 138 Bd91
Portomarín **E** 183 Se95
Porto Mantovano **I** 138 Bb90
Porto Moniz **P** 190 Rf115
Portomouro **E** 182 Sc95
Portonovo **E** 182 Sc96
Porto Palma **I** 141 Ar101
Porto Palo **I** 152 Bf105
Portopalo di Capo Passero **I**
 153 Bl107
Portopetro **E** 207 Ag102
Porto Pollo **F** 142 As97
Porto Potenza Picena **I** 258 Bh94
Porto Pozzo **I** 140 At98
Pórto Rafti **GR** 284 Ci105
Porto Recanati **I** 139 Bg94
Portorose = Portorož **SLO**
 133 Bh89
Porto Rotondo **I** 140 Au98
Portorož **SLO** 133 Bh89
Porto San Giorgio **I** 145 Bh94
Porto San Paolo **I** 140 Au99
Porto Sant'Elpidio **I** 145 Bh94
Porto Santo Stefano **I** 143 Bc96
Portoscuso **I** 141 Ar102
Porto Tolle **I** 139 Be91
Porto Torres **I** 140 Ar99
Porto Valtravaglia **I** 175 As89
Porto-Vecchio **F** 140 At97
Portovenere **I** 137 Au92
Porto Viro **I** 139 Be90
Portovoe **RUS** 65 Da59
Portpatrick **GB** 80 Sk71
Portraine **IRL** 88 Sh74
Portreath **GB** 96 Sk80
Portree **GB** 74 Si66
Portroe **IRL** 87 Sd75
Portrush **GB** 82 Sg70
Port-Sainte-Marie **F** 170 Aa92
Port-Saint-Louis-du-Rhône **F**
 179 Ak94
Port-Saint-Père **F** 164 Sr86
Portsall **F** 157 Sl83
Portsalon **IRL** 82 Se70
Portskerra **GB** 75 Sn63
Portsmouth **GB** 98 Ss79
Portsoy **GB** 76 Sp65
Port Stíobhaird = Portstewart **GB**
 82 Sg70
Port-sur-Saône **F** 169 An85
Port Talbot **GB** 97 Sn77
Port Tywyn = Burry Port **GB**
 97 Sm77
Portugalete **E** 185 So94
Portumna **IRL** 90 Sd74
Portu Polu = Porto Pollo **F**
 142 As97
Portuzelo **P** 190 Sc97
Port-Vendres **F** 189 Ag95
Port William **GB** 83 Sl71
Poručik Kărdžievo **BG** 266 Cq93
Porumbacu de Jos **RO** 254 Ci89
Porun' **UA** 246 Ch83
Porvoo **FIN** 63 Cm60
Porz **D** 114 Ap79
Porzuna **E** 199 Sm102
Posabina **BG** 265 Cn94
Posada **E** 184 Sl94
Posada **I** 140 Au99
Posada de Valdeón **E** 184 Sl94
Posadas **E** 185 Sm96
Posadas **E** 204 Sk105
Posadowice **PL** 232 Bp78
Posadza **PL** 234 Ca80
Posaga **RO** 254 Cg88
Posanges **F** 168 Ak86
Poschiavo **CH** 131 Ba88
Posedarje **HR** 258 Bl92
Poseritz **D** 105 Bg72
Poseştii-Pământeni **RO** 255 Cn90
Poshnje **AL** 276 Bu99
Posidonia **GR** 288 Ck106
Posina **I** 132 Bc89
Pósing **D** 286 Bf72
Posio **FIN** 37 Cr48
Positano **I** 146 Bi99
Posoka **PL** 227 Bs76
Possagno **I** 132 Bd88
Posseck **D** 230 Be80
Possendorf **D** 118 Bn79
Pößneck **D** 116 Bd79
Posta **I** 145 Bg95
Poşta Câlnău **RO** 256 Co90
Posta di Gaudiano **I** 148 Bm98
Postau **D** 127 Be83
Postbauer-Heng **D** 126 Bc82
Postbridge **GB** 97 Sn79
Postel **B** 113 Al78
Posterholt **NL** 113 An78
Postiglione **I** 148 Bk99
Postioma **I** 133 Be89
Postira **HR** 259 Bl96
Postojna **SLO** 134 Bi89
Postoliska **PL** 228 Cb76
Postolopry **CZ** 230 Bh80
Postomino **PL** 221 Bo72
Postřelmov **CZ** 232 Bo81
Postřižín **CZ** 231 Bi80

Postupice **CZ** 231 Bk81
Posušje **BIH** 260 Bp94
Poświetne **PL** 224 Cf75
Poświetne **PL** 228 Cc76
Potami **GR** 278 Ci98
Pótami **GR** 284 Cl106
Potamiá **GR** 279 Ck99
Potamós **GR** 289 Cm107
Potamós **GR** 290 Cg109
Potamoúla **GR** 282 Cc103
Potarzyca **PL** 226 Bp77
Potcoava **RO** 265 Ck92
Poteau, le **F** 164 Sp85
Potegowo **PL** 221 Bp72
Potěhy **CZ** 231 Bl81
Potelyč **UA** 235 Cf80
Pötenitz **D** 104 Bb73
Potenza **I** 148 Bm99
Potenza Picena **I** 145 Bh94
Potes **E** 184 Sl94
Potidanía **GR** 283 Ce104
Potirna **HR** 268 Bo95
Potkom **HR** 259 Bn92
Potkrajci **MNE** 262 Bu94
Potku **FIN** 44 Co51
Potlogi **RO** 265 Cm91
Potočac **SRB** 263 Cc93
Potočani **BIH** 251 Bq91
Potočani **BIH** 260 Br90
Potočari **BIH** 251 Bs91
Potoci **BIH** 259 Bq92
Potoci **BIH** 260 Bq94
Potočnica **BG** 280 Cm97
Potoczek **PL** 235 Ce79
Potok **HR** 135 Bm90
Pótor **SK** 239 Bf84
Potós **GR** 279 Ck99
Potoskavaara **FIN** 55 Da56
Potrehnovo **RUS** 211 Cq63
Potsdam **D** 111 Bg76
Pötsölänni **FIN** 55 Cu56
Pötsönvaara **FIN** 55 Cu54
Potštát **CZ** 232 Bn80
Pottenbrunn **A** 238 Bm84
Pottendorf **A** 238 Bn85
Pottenstein **D** 122 Bc81
Potter Heigham **GB** 95 Ad75
Potters Bar **GB** 94 Su77
Pöttmes **D** 126 Bc83
Potton **GB** 94 Su76
Pöttsching **A** 238 Bn85
Potůčky **CZ** 117 Bf80
Potulice **PL** 221 Bg74
Potworów **PL** 228 Cb77
Pötzen **D** 115 At76
Pouance **F** 165 Ss85
Pouan-les-Vallées **F** 161 Ai83
Pouch **D** 117 Be77
Pougues-les-Eaux **F** 167 Ag86
Pouillé **F** 165 St87
Pouillenay **F** 168 Ak85
Pouillon **F** 187 St93
Pouilly-en-Auxois **F** 168 Ak86
Pouilly-sous-Charlieu **F** 167 Ai88
Pouilly-sur-Loire **F** 167 Af86
Pouldavid **F** 157 Sm84
Pouldergat **F** 157 Sm84
Pouldreuzic **F** 157 Sm85
Pouldu, le **F** 157 Sn85
Poulgorm Bridge **IRL** 89 Sb77
Pouliguen, Le **F** 164 Sq86
Poúlithra **GR** 287 Cf106
Poullaouen **F** 157 Sn84
Poulton-le-Fylde **GB** 84 Sp73
Poúnda **GR** 288 Cl106
Pound Bank **GB** 93 Sq76
Pourcy **F** 161 Ah82
Pourí **GR** 283 Cg102
Pourlans **F** 168 Al87
Pourrain **F** 167 Ag85
Pourunperä **FIN** 53 Ch56
Pousos **P** 196 Sc101
Pousso **FIN** 37 Ct49
Pouticayres **F** 187 Aa94
Pouxeux **F** 124 Ao84
Pouyastruc **F** 187 Aa94
Pouy-de-Touges **F** 177 Ac94
Pouzauges **F** 165 St87
Pouzay **F** 166 Aa86
Pouzilhac **F** 179 Ak92
Pouzin, le **F** 173 Ak91
Pouzol **F** 167 Af88
Považská Bystrica **SK** 239 Br82
Povedilla **E** 200 Sp103
Povelić **BIH** 260 Bq90
Poviglio **I** 138 Bb91
Povino Polje **MNE** 269 Bu94
Povitno **UA** 235 Ch81
Povjare **F** 232 Bp78
Povlja **HR** 260 Bq94
Povljana **HR** 258 Bl92
Póvoa **P** 197 Sf104
Póvoa de Lanhoso **P** 190 Sd97
Póvoa de Santa Iria **P** 196 Sb103
Póvoa de Varzim **P** 190 Sc98
Póvoa e Meadas (Nossa Senhora
 da Graça) **P** 197 Se101
Powalice **PL** 221 Bn73
Powburn **GB** 81 Sr70
Powick **GB** 93 Sq76
Powidz **PL** 226 Bq76
Powodów **PL** 227 Bs76
Powodowo **PL** 226 Bn76
Powroźnik **PL** 234 Cb82
Poyales del Hoyo **E** 192 Sk100
Poyatos **E** 194 Sq100
Põyliö **FIN** 62 Cf60
Poynton **GB** 84 Sq73
Poyntz Pass **GB** 87 Sh72
Poyrazli **TR** 281 Cq100
Põyry **FIN** 54 Co57
Poysdorf **A** 129 Bo83
Põytyä **FIN** 62 Cf59
Poza de la Sal **E** 185 Sn95
Pozal de Gallinas **E** 192 Sl98
Pozáldez **E** 192 Sl98
Pożarewa = Pozharan **RKS**
 271 Cc96
Požarevac **SRB** 263 Cc94
Požarevo **BG** 266 Cq94
Požarkić **BY** 224 Cf74
Pozdeň **CZ** 123 Bh80

Poźega **HR** 251 Bq90
Požega **SRB** 261 Ca93
Pozharan **RKS** 271 Cc96
Poznań **PL** 226 Bo76
Pozo Alcón **E** 206 Sp105
Pozoantiguo **E** 192 Sk98
Pozoblanco **E** 198 Sl104
Pozo-Cañada **E** 200 Sr103
Pozo de Guadalajara **E** 193 So100
Pozo de la Serna **E** 199 So103
Pozo de los Frailes, El **E**
 206 Sq107
Pozohondo **E** 200 Sr103
Pozo-Lorente **E** 201 Ss102
Pozón **E** 183 Sg94
Pozondón **E** 194 Ss99
Pozo Negro **E** 203 Rn124
Pozofice **CZ** 238 Bo82
Pozorrubio **E** 200 Sp103
Pozřządło **RO** 183 Bl76
Pozuelo **E** 200 Sp104
Pozuelo de Alarcón **E** 193 Sn100
Pozuelo de Aragón **E** 186 Ss97
Pozuelo de Calatrava **E** 199 Sn103
Pozuelos de Calatrava, Los **E**
 199 Sm103
Pozza di Fassa **I** 132 Bd88
Pozzallo **I** 153 Bk107
Pozzillo **I** 152 Bf105
Pozzillo **I** 153 Bk105
Pozzo **I** 133 Bf89
Pozzo **I** 144 Bd94
Pozzolengo **I** 132 Bb90
Pozzomaggiore **I** 140 As100
Pozzuoli **I** 146 Bi99
Pozzuolo **I** 144 Bd94
Prabuty **PL** 222 Bt73
Prača **BIH** 265 Bs93
Prachatice **CZ** 123 Bi82
Prachovice **CZ** 231 Bm81
Pračno **HR** 135 Bn90
Prada **E** 183 Sf96
Prad am Stilfserjoch = Prato allo
 Stelvio **I** 131 Bb87
Prádanos de Ojeda **E** 185 Sm95
Pradejón **E** 186 Sq96
Pradelles **F** 172 Ah91
Prádena **E** 193 Sn98
Prades **E** 188 Ab98
Prades **F** 178 Ad95
Prades **F** 189 Ae95
Prades-d'Aubrac **F** 172 Af91
Pradet, Le **F** 180 An94
Pradielis **I** 133 Bg88
Pradiers **F** 172 Af90
Pradła **PL** 233 Bu79
Pradleves **F** 174 Ag92
Prado **E** 182 Sd95
Prado **E** 184 Ss94
Prado **E** 184 Sk97
Prado **P** 190 Sd97
Pradocabalos **E** 183 Sf96
Prado del Rey **E** 204 Si107
Pradoluengo **E** 185 So96
Prads-Haute-Bléone **F** 174 An92
Præstbro **DK** 100 Ba66
Præstø **DK** 104 Be70
Prague Nord = ...
Praga Północ **PL** 228 Cc76
Praga Południe **PL** 228 Cc76
Pragelato **I** 136 Ao90
Pragersko **SLO** 135 Bm88
Prägraten am Großvenediger **A**
 133 Be86
Prags = Braies **I** 133 Be87
Praha **CZ** 231 Bi80
Prahecq **F** 165 St87
Prahovo **SRB** 263 Cf92
Praia **P** 196 Sc101
Praia **P** 190 Qc102
Praia (Moaña) **E** 182 Sc96
Praia a Mare **I** 148 Bm101
Praia da Vitória, Vila da **P**
 182 Qf103
Praia de Mira **P** 190 Sc100
Praia de São Bernardino **P**
 196 Sb102
Praia do Almoxarife **P** 190 Qc103
Praia do Norte **P** 190 Qc103
Praia Formosa **P** 182 Qk107
Praiano **I** 147 Bk99
Praid **RO** 255 Cl87
Prainha de Baixo **P** 190 Qd104
Prăjeni **RO** 248 Co86
Prăjescu, Stolniceni- **RO** 248 Co86
Prakovce **SK** 240 Cb83
Pralboino **I** 131 Ba90
Pralognan-la-Vanoise **F** 130 Ao90
Pralong **CH** 130 Ap88
Pralormo **I** 175 Aq91
Pra-Loup **F** 174 An92
Prámanda **GR** 282 Cc101
Prambachkirchen **A** 236 Bh84
Pramhus **N** 58 Be90
Pramort **D** 104 Bf72
Pramouton **F** 174 Ao92
Prančičkova **BY** 219 Co72
Pranjani **SRB** 261 Ca92
Pranzac **F** 170 Aa92
Prapatnica **HR** 264 Bm93
Prapratnica **HR** 268 Bg95
Prašice **SK** 239 Br83
Prassés **GR** 290 Ch110
Prássino **GR** 283 Ce105
Prästholm **S** 35 Ce49
Prästkulla **FIN** 63 Cg61
Prästo **MNE** 269 Bu94
Prästvallen **S** 50 Bn57
Praszka **PL** 228 Br78
Prat **F** 158 Bs83
Prata Camportaccio **I** 131 At88
Prat d'Ansidonia **I** 145 Bh96
Prata di Pordenone **I** 133 Bf89
Prat-Bonrepaux **F** 177 Ac94
Prat-Communal **F** 177 Ac95
Prat de Comte **E** 188 Aa94
Prat-de-Crest **F** 178 Af94
Prati **I** 187 Sa91
Prati di Tivo **I** 145 Bh96
Prato **I** 138 Bc93
Prato (Leventina) **CH** 131 As88
Prato alla Drava **I** 133 Be87
Prato allo Stelvio **I** 131 Bb87

Prato Carnico I 133 Bf87
Pratola Peligna I 146 Bh96
Pratola Serra I 147 Bk99
Pratolino I 138 Bc93
Pratorotondo I 136 Ao92
Pratovecchio I 138 Bd93
Prats de Lluçanès E 189 Ae96
Prats de Llusanès = Prats de Lluçanès E 189 Ae96
Prats-de-Mollo-la-Preste F 178 Ae96
Prats-du-Périgord F 171 Ac91
Pratteln CH 169 Ag85
Pratulin PL 229 Cg76
Prauthoy F 168 Al85
Praużda BG 263 Cf93
Pravăţ, Valea Mare- RO 255 Cl90
Pravda BG 266 Co93
Pravda UA 235 Ci79
Pravdino RUS 65 Cs58
Pravdino RUS 65 Cu59
Pravdino RUS 217 Cf71
Pravdinsk RUS 216 Cc72
Pravec BG 274 Cn96
Praveška Lakavica BG 272 Ch95
Pravia E 184 Sh94
Pravieniškes LT 217 Ci71
Praviste BG 273 Ck96
Pravoslav BG 273 Cl96
Prawda PL 227 Bt77
Prawikow PL 226 Bo78
Prayssas F 171 Ah92
Pražnica HR 268 Bo94
Prazzo I 174 Ag92
Prčanj MNE 269 Bs96
Préaux F 154 Ac82
Prebberede D 104 Be73
Prebold SLO 135 Bl88
Préchac F 170 Su92
Preci I 145 Bg95
Précigné F 165 Su85
Precín SK 239 Bs82
Précy-sous-Thil F 168 Ai86
Précy-sur-Oise F 160 Ae82
Predajná SK 240 Bt83
Predappio I 138 Bd92
Predazzo I 132 Bd88
Preddöhl D 110 Be74
Predeal RO 255 Cm89
Predeal RO 255 Cn90
Predejane SRB 264 Ce95
Predeşti RO 264 Ch92
Predgrad SLO 135 Bl89
Předín CZ 237 Bm82
Preding A 135 Bl87
Predjastrabie SK 239 Br82
Predlitz, Stadl- A 134 Bh86
Predmeja SLO 134 Bh83
Předměřice nad Jizerou CZ 231 Bk80
Predmier SK 239 Bs82
Předni Výtoň CZ 128 Bi83
Predosa I 175 As91
Predošćica HR 258 Bi91
Pré-en-Pail-Saint-Samson F 159 Su82
Prees GB 84 Sp75
Preesall GB 84 Sp73
Prees Green GB 84 Sp75
Preetz D 103 Ba72
Préfailles F 164 Sq86
Préfontaines F 161 Af84
Preg A 128 Bk86
Preganziol I 133 Be89
Pregara SLO 134 Bh90
Pregarje SLO 134 Bi89
Pregrada HR 135 Bm88
Preila LT 216 Cb70
Preiļi LV 215 Co68
Prein an der Rax A 242 Bm85
Preiviiki FIN 52 Cd58
Prejano E 186 Sq96
Prejmer RO 255 Cm89
Preko HR 258 Bg94
Prekopa HR 135 Bh90
Prekopčelica SRB 263 Cd95
Prekräste BG 263 Cf95
Prelez BG 266 Co94
Prelez i Muhaxhereve RKS 271 Ca96
Preljina SRB 262 Ca93
Prelog HR 135 Bo88
Přelouč CZ 231 Bm80
Premana I 178 Ai88
Premantura HR 258 Bh91
Premariacco I 134 Bg88
Premeno I 175 As89
Prémery F 167 Ag86
Premià de Mar E 189 Ae98
Premich D 121 Ba80
Premilcuore I 138 Bd93
Premnitz D 110 Be75
Prémont F 155 Ag80
Premosello Chiovenda I 175 Ar88
Premslin D 110 Bd74
Premuda HR 258 Bk92
Prenčani MNE 262 Bt94
Prenika MK 270 Cc97
Prénouvellon F 160 Ad85
Prenteg GB 92 Sm75
Prenzlau D 120 Bh74
Prepelița RO 249 Cr85
Prepolac = Përpellas RKS 263 Cc95
Prepotto I 134 Bg88
Přerov CZ 232 Bp82
Perow D 104 Bf72
Pré-Saint-Didier I 130 Ao89
Preschen D 118 Bh77
Prescot GB 84 Sp74
Preselec BG 275 Co94
Preselenci BG 267 Cf93
Preselka BG 266 Cp94
Presencio E 185 Sn96
Preševo SRB 271 Cd96
Presicce I 149 Br101
Presjeka MNE 269 Bs95
Preslav = Veliki Preslav BG 275 Co94
Presly F 167 Ae86
Prešov SK 241 Cc83

Prespieraeg = Pipriac F 164 Sr85
Prespa = Pesqueira E 182 Sc95
Pressac F 166 Ab88
Pressath D 230.Bd81
Preßbaum A 238 Bm84
Presseck D 122 Bd80
Pressel D 117 Bf77
Pressig D 122 Bc80
Prestatyn GB 84 So74
Prestbyen N 68 Ba62
Prestebakke N 68 Bd63
Prestegård N 57 Ap61
Prestegne GB 93 So76
Prestesætra N 39 Bf52
Prestholtseter N 57 Ar59
Přeštice CZ 236 Bg81
Prestin D 110 Bd73
Preston GB 79 Sq69
Preston GB 81 Sr70
Preston GB 84 Sp73
Preston GB 97 Sq79
Preston Candover GB 98 Ss78
Prestseter N 58 Bc58
Prestwick GB 83 Sl69
Pretoro I 145 Bi96
Prettin D 117 Bf77
Preturo I 145 Bg96
Pretzen D 127 Bd84
Pretzfeld D 122 Ba81
Pretzien D 116 Bd76
Pretzier D 110 Bc75
Pretzsch (Elbe) D 117 Bf77
Preuilly-sur-Claise F 166 Ab87
Preussisch Oldendorf D 108 Ar76
Preußisch Ströhen D 108 As75
Preuteşti RO 248 Cn86
Prevala BG 264 Cf94
Prevalje SLO 134 Bk87
Prévenchères F 172 Ah91
Préveranges F 167 Ae88
Prevešt SRB 263 Cc93
Préveza GR 282 Cb103
Previš MNE 269 Bt95
Prevlaka HR 269 Bs96
Prey F 160 Ac83
Prezë AL 270 Bu98
Prezelle D 110 Bc75
Prezid HR 134 Bk89
Prezma LV 215 Cp68
Prez-vers-Noréaz CH 169 Ap87
Prezza I 146 Bh96
Priaranza del Bierzo E 183 Sg95
Pribelja BIH 260 Bo92
Pribeta SK 239 Br85
Pribinić B 260 Bg91
Pribislavec HR 135 Bo88
Priboiem RO 265 Ci91
Priboj BIH 252 Bs91
Priboj SRB 269 Bu93
Priboj SRB 264 Ce95
Přibor CZ 233 Br81
Přibovce SK 239 Bs82
Příbram CZ 123 Bi81
Pribrežnyj RUS 223 Ca71
Pribude HR 268 Bn93
Pribuž RUS 211 Cr63
Pribylina SK 240 Bu82
Pribylovo RUS 65 Cs60
Přibyslav CZ 237 Bm81
Pričaly RUS 65 Cr71
Pri Cerkvi-Struge SLO 134 Bk89
Prichsenstadt D 121 Ba81
Pričinović SRB 261 Bu91
Prickwillow GB 99 Sa76
Pridjel BIH 260 Br91
Pridorica RKS 262 Cb94
Pridvorje HR 269 Br95
Priedaine LV 212 Cd67
Priego E 194 Sq100
Priego de Córdoba E 205 Sm106
Priekule LT 212 Cd68
Priekule LT 216 Cc69
Priekuļi LV 214 Cl66
Prienai LT 218 Cm71
Prienai LT 224 Ch71
Prien am Chiemsee D 236 Be85
Prieros D 118 Bh76
Priesca E 184 Si94
Prießnitz D 117 Bf78
Priestewitz D 118 Bg77
Prietrž SK 238 Bp83
Prievidza SK 239 Bs83
Prigonrieux F 170 Aa91
Prigor RO 253 Ce91
Prigoria RO 264 Ch90
Prigradica HR 268 Bo95
Prigrevica SRB 251 Bt89
Přihrazy CZ 118 Bl79
Priipalu EST 210 Cn65
Prijeboj HR 259 Bm91
Prijedjel = Prijedjel BIH 261 Bs94
Prijedor BIH 250 Bo91
Prijepolje SRB 261 Bu94
Prijevor SRB 262 Ca92
Přílađožskoe RUS 65 Da59
Prilep BG 275 Co95
Prilep MK 271 Cd98
Prilike SRB 261 Ca93
Prilluzhë RKS 270 Cc95
Prilly CH 169 Ao87
Priluka BIH 260 Bo93
Priluzje = Prilluzhë RKS 270 Cc95
Prima Porta I 144 Be96
Primaube, la F 172 Af92
Přímda CZ 230 Bf81
Primel-Trégastel F 157 Sn83
Primorʹe RUS 216 Ca71
Primorsk RUS 65 Cs60
Primorsk RUS 216 Bu71
Primorski Dolac HR 259 Bn93
Primorsko BG 275 Cq96
Primošten HR 259 Bm93
Primstal D. 120 Ao81
Princes Risborough GB 94 St77
Prinos GR 279 Ck99
Prinos GR 282 Cd101
Prinsenbeek NL 113 Ak77
Prinsuéjols-Malbouzon F 172 Aq91
Prinzersdorf A 129 Bm84

Priola I 136 Ar92
Priolo Gargallo I 153 Bl106
Prioro E 184 Sl95
Priors Marston GB 94 Ss76
Priozersk RUS 65 Da58
Pripek BG 274 Cl98
Priponeşti RO 256 Cp88
Prišćani RO 248 Cq86
Prisad BG 267 Cr93
Prisad BG 275 Cp96
Prisad MK 271 Cd98
Prisadec RO 274 Co97
Prisches F 155 Ah80
Priseaca RO 264 Ci91
Priselci BG 275 Cq96
Prishtina = Prishtinë RKS 271 Cc95
Prishtinë RKS 271 Cc95
Prishtinë = Prishtina RKS 271 Cc95
Prisjan SRB 272 Cf94
Prislop RO 254 Cg89
Prisoje BIH 259 Bp93
Prisovo BG 274 Cn94
Prissac F 166 Ac87
Pristeg HR 259 Bm93
Pristina = Prishtinë RKS 271 Cc95
Pristoe BG 266 Cp93
Pritton GB 95 Ad75
Pritzerbe D 110 Be75
Pritzier D 109 Bc74
Pritzwalk D 110 Be74
Privas F 173 Ak91
Priverno I 146 Bg98
Privetninskoe RUS 65 Ct60
Privlaka HR 252 Bs90
Privlaka HR 258 Bi92
Privolʹnoe RUS 216 Cd71
Prižba HR 268 Bo95
Priziac F 157 So84
Prizna HR 258 Bk91
Prizren RKS 270 Cb96
Prizzi I 152 Bg105
Prkosi BIH 259 Bn91
Prkovci HR 251 Bs90
Prlov CZ 239 Bg82
Prnjavor BIH 251 Bq91
Prnjavor BIH 261 Bs92
Prnjavor SRB 262 Bt91
Prnjavor Mali BIH 251 Bq91
Proásti GR 283 Cd101
Proaza E 184 Sh94
Probištip MK 271 Ce97
Probojnica BG 272 Cg94
Probota RO 248 Cq86
Probstereienhagen D 103 Ba72
Probstzella D 122 Bc79
Probuda BG 266 Cn92
Probus GB 96 Sl80
Procchio I 143 Ba95
Proceno I 144 Bd95
Prócheňsko Duże PL 228 Bu78
Prochod BG 275 Cp96
Prochot SK 239 Bs83
Prochowice PL 226 Bn78
Procida I 146 Bi99
Prodan A 276 Cb100
Prodăneşti MD 249 Cr85
Prodo I 144 Be95
Pródromos GR 282 Cc103
Pródromos GR 287 Cf104
Produleşti RO 265 Cn91
Proença-a-Nova P 197 Se101
Proença-a-Velha P 191 Sf100
Profen D 117 Be78
Profesor Iširkovo BG 267 Cg93
Profesor Zlatarski BG 266 Cp93
Profitis GR 278 Cg99
Profitis GR 291 Cl110
Progar SRB 261 Ca91
Progër AL 276 Cb99
Progled BG 273 Ck97
Progress MD 249 Cs86
Progress RUS 223 Cc72
Progresu RO 266 Co92
Prohladnoe RUS 216 Cc70
Prohn D 105 Bg72
Prohor Pčinskij SRB 271 Cd96
Prokópi GR 283 Cn103
Prokuplje SRB 263 Cd94
Prolaznica BG 263 Cf93
Prolez BG 267 Cr93
Prolog = Orguz BIH 260 Bo93
Prolom SRB 263 Cc94
Prölsdorf D 121 Bb81
Prómahi GR 277 Cd98
Promahónas GR 278 Cg98
Promiri GR 283 Cg102
Promna PL 228 Cb77
Promnik PL 234 Ca79
Proncy GB 75 Sm65
Pronsfeld D 119 An80
Propriano F 181 As97
Prora D 220 Bh72
Proschim D 118 Bi77
Proseč CZ 231 Bn81
Prosecco I 134 Bh89
Prosek AL 270 Bu97
Prosena BG 265 Cn93
Prosenik PL 234 Cb80
Prosienica PL 229 Ce75
Prosigk D 117 Be77
Prosjek BIH 262 Bt93
Proskinites GR 279 Ci99
Proškovo RUS 215 Cs68
Proslav, Kvartal BG 273 Ck96
Prossedi I 146 Bg97
Prosselsheim D 121 Ba81
Prossotsáni GR 278 Ch98
Prostějov CZ 232 Bp82
Prostibof CZ 123 Bf81
Prostki PL 224 Ce73
Prostorno GR 266 Cn93
Prószów PL 227 Cd75
Proszówki PL 234 Ca81
Próti GR 278 Cf99
Protići BIH 260 Bo92
Protivanov CZ 232 Bo82
Protivin CZ 123 Bi82
Prottes A 238 Bo84
Pröttlin D 110 Bd74
Prötzel D 225 Bh75

Proüssos GR 282 Cd103
Provadija BG 275 Cp94
Provadura = Pobadura E 183 Se95
Provaglio d'Iseo I 131 Ba89
Proveis = Proves I 132 Bc88
Provence CH 130 Ao87
Provenchères-et-Colroy F 163 Ap84
Provencio, El E 200 Sp102
Proves I 132 Bc88
Provins F 161 Ag83
Proviţa de Sus RO 265 Cm90
Provo SRB 262 Bu91
Prozor HR 258 Bi91
Prozor = Ramax BIH 260 Bq93
Prožura HR 268 Bq95
Prrenjas AL 276 Cb98
Pruchnik PL 235 Cf81
Prud BIH 260 Br90
Prudhoe GB 81 Sr71
Prudnik PL 232 Bq80
Prudy RO 65 Ct58
Prugovac SRB 263 Cd93
Prugy N 241 Cc84
Průhonice CZ 123 Bk81
Prüm D 119 An80
Pruna E 204 Sk107
Prundeni RO 264 Ci91
Prundu RO 265 Cn92
Prundu Bărgăului RO 247 Ck86
Prunelli-di-Fiumorbo F 142 At96
Prunete F 181 Au96
Pruniers F 166 Ac87
Pruniers-en-Sologne F 166 Ad86
Prunişor RO 254 Cg91
Prunkila FIN 62 Cf59
Prupia = Propriano F 181 As97
Prusac BIH 260 Bp92
Prušánky CZ 238 Bo83
Prusice PL 226 Bo78
Pruské SK 239 Br82
Prusy PL 232 Bo79
Pruszcz Gdański PL 223 Ca71
Pruszków PL 227 Bt77
Pruszków PL 228 Cb78
Prut, Rădăuţi- RO 248 Co84
Prutting D 236 Be85
Prutz A 132 Bb86
Prützke D 110 Be76
Prüzen D 110 Be73
Pružina SK 239 Br82
Prybarava BY 229 Cn77
Prybytki BY 229 Cn76
Pryluki BY 229 Cn76
Prymusowa Wola PL 227 Ca78
Prypernae BY 219 Cp70
Prypjat' UA 229 Cl78
Pryvalka BY 217 Ch73
Przasnysz PL 223 Cb74
Przechlewo PL 221 Bp73
Przechód PL 232 Bq79
Przecław PL 111 Bi74
Przecławice PL 234 Cb79
Przecza PL 232 Bq79
Przeczów PL 232 Bq78
Przedbórz PL 228 Bu78
Przedecz PL 227 Bs76
Przedmoście PL 226 Bn77
Przegaliny Duże PL 229 Cf77
Przeginia PL 233 Bu80
Przeginia Duchowna PL 233 Bu80
Przejazdowo PL 222 Bs72
Przelewice PL 111 Bl74
Przemęt PL 226 Bn76
Przemiarowo PL 228 Cc75
Przemków PL 225 Bm77
Przemocze PL 111 Bk74
Przemyśl PL 235 Cf81
Przerąb PL 227 Bs78
Przeróśl PL 217 Cf72
Przerzeczyn-Zdrój PL 232 Bo79
Przesieczany PL 118 Bl78
Przesieki PL 221 Bm74
Przesmyki PL 229 Cf76
Przewale PL 235 Ch79
Przewęż PL 111 Bm74
Przewłoka PL 229 Cg77
Przewodów PL 235 Ce80
Przeworsk PL 235 Cf81
Przewóz PL 118 Bk78
Przezmark PL 222 Bt73
Przeźmierowo PL 226 Bo79
Prżine BIH 259 Bo92
Przodkowo PL 222 Br72
Przybiernów PL 111 Bk74
Przybin PL 220 Ba73
Przyborów PL 225 Bm77
Przyborów PL 228 Cb78
Przybów PL 225 Br77
Przybymierz PL 225 Bl77
Przybyszówka PL 234 Cd80
Przykop PL 234 Cc80
Przyrów PL 233 Bu79
Przysietnica PL 235 Ce81
Przystajn PL 233 Bs79
Przystałowice Duże PL 228 Cb78
Przysucha PL 228 Cb78
Przyszów PL 234 Cd80
Przyszowa PL 234 Cb81
Przytkowice PL 233 Bu81
Przytoczna PL 111 Bm75
Przytoczno PL 229 Ce77
Przytuły PL 224 Ce74
Przytyk PL 228 Cb78
Przywarówka PL 239 Bu81
Przywidz PL 222 Br72
Przywory PL 232 Bq79
Przyzby PL 225 Br78
Psača MK 271 Ce96
Psahná GR 284 Ch103
Psáka GR 276 Ca102

Psakoúdia GR 278 Ch100
Psará GR 285 Cm103
Psarádes GR 270 Cc99
Psári GR 283 Ce105
Psári GR 286 Cd106
Psary PL 226 Bo77
Psary PL 233 Bs79
Psary PL 233 Bu79
Psáthi GR 288 Ck107
Psathópirgos GR 283 Cd104
Psérimos GR 292 Cp107
Psihikó GR 278 Ce100
Psihro GR 291 Cl110
Psíli Ammos GR 292 Cp105
Psínthos GR 292 Cr108
Pskov RUS 211 Cr65
Psofida GR 283 Cd105
Pszczew PL 226 Bm75
Pszczółki PL 222 Bs72
Pszczonów PL 228 Bu77
Pszczyna PL 233 Bs81
Pszów PL 233 Br80
Ptaki PL 223 Cd74
Ptaszkowice PL 227 Bs77
Pteléa GR 279 Ci98
Pteleós GR 283 Cf102
Ptéri GR 286 Ce104
Pteriá GR 276 Cc99
Ptichevo BG 274 Cn94
Ptihevo BG 274 Cn94
Ptolemaída GR 277 Cd99
Ptuj SLO 250 Bm88
Pucarevo = Novi Travnik BIH 260 Bq92
Pucciarelli I 144 Be94
Püces LV 213 Cf67
Pucheni RO 255 Cl90
Puchenii Mari RO 265 Cn91
Puchenstuben A 237 Bl85
Puchheim D 126 Bc84
Púchov SK 239 Br82
Pucilava BY 219 Cg72
Pucioasa RO 265 Cl90
Pučišća HR 259 Bo94
Puck PL 222 Br71
Puçol E 201 Su101
Puconci SLO 135 Bn87
Puczniew PL 227 Bt77
Pudarci BG 274 Cl97
Pudasjärvi FIN 37 Cc50
Puddletown GB 97 Sp80
Puderbach D 119 Aq79
Pudliszki PL 226 Bo77
Pudosť RUS 65 Da61
Pudsey GB 84 Sr73
Puebla de Albortón E 195 St98
Puebla de Alcocer E 198 Sh101
Puebla de Almenara E 200 Sp101
Puebla de Almoradiel, La E 200 So101
Puebla de Almoradiel, La E 200 So101
Puebla de Benifasa = Pobla de Benifassà, la E 195 Aa99
Puebla de Brollón = Pobra do Brollón E 183 Sf95
Puebla de Castro, La E 187 Aa96
Puebla de Cazalla, La E 204 Sk106
Puebla de Don Fadrique E 200 Sq105
Puebla de Don Rodrigo E 199 Sl102
Puebla de Guzmán E 203 Sf105
Puebla de Hijar, La E 195 St98
Puebla de la Calzada E 197 Sg102
Puebla de la Reina E 198 Sh103
Puebla de la Sierra E 193 Sn100
Puebla del Caramiñal = Pobra do Caramiñal E 182 Sc95
Puebla del Caramiñal = Pobra do Caramiñal E 182 Sc95
Puebla de Lillo E 184 Sk94
Puebla del Maestre E 198 Sh104
Puebla de los Infantes, La E 204 Sk105
Puebla del Príncipe E 200 Sp103
Puebla del Prior E 198 Sh103
Puebla del Río, La E 204 Sh106
Puebla del Salvador E 200 Sr101
Puebla de Montalbán, La E 193 Sm101
Puebla de Obando E 197 Sg102
Puebla de Parga E 183 Se94
Puebla de Sanabria E 183 Sg96
Puebla de Sancho Pérez E 197 Sh104
Pueblanueva, La E 192 Sl101
Puebla de Trives = Pobra de Trives E 183 Sf96
Puebla de Valdavia, La E 184 Sl95
Puebla de Vallés E 193 Sp99
Puebla de Valverde, La E 195 St100
Puebla, La E 192 Sl101
Puéchabon F 179 Ah93
Puente, El E 183 Sp96
Puente Almuhey E 184 Sl95
Puente de Domingo Flórez E 183 Sg96
Puente de Génave E 200 Sp104
Puente del Arzobispo, El E 198 Sk101
Puente de los Fierros E 184 Si94
Puente de Montañana E 188 Ab96
Puente de Vadillos E 194 Sr100
Puentedeume E 185 Sn95
Puente-Genil E 204 Sl106
Puente la Reina E 186 Sr95
Puente la Reina de Jaca E 176 St95
Puente Mayorga E 205 Sk108
Puentenansa E 185 Sm95
Puente Nuova I 153 Bi107
Puente-Pumar E 185 Sm94
Puente-Sampaio = Ponte Sampaio E 182 Sc96
Puente-Viesgo E 185 Sn94
Puerta de Segura, La E 200 Sp104

Puertas E 184 Si94
Puertas E 191 Sh98
Puerto de Arinaga E 202 Rk125
Puerto de Güímar E 202 Rh124
Puerto de la Cruz E 202 Rg124
Puerto de la Estaca E 202 Re125
Puerto de la Laja E 203 Sf105
Puerto de la Peña E 203 Rm124
Puerto del Carmen E 202 Rn124
Puerto del Rosario E 203 Rn124
Puerto de Mazarrón E 207 Sa105
Puerto de las Nieves E 202 Ri124
Puerto de Pozo Negro = Pozo Negro E 203 Rn124
Puerto de Santa Cruz E 198 Sl102
Puerto de Santa María, El E 204 Sh107
Puerto de Vega E 183 Sg93
Puerto Hurraco E 198 Si103
Puerto Lajas E 203 Rn123
Puerto Lápice E 199 Sn103
Puertollano E 199 Sm103
Puerto Lumbreras E 206 Sr105
Puertomingalvo E 195 Su100
Puerto Naos E 202 Re123
Puerto Real E 204 Sh107
Puerto Rico E 202 Ri125
Puerto Seguro E 191 Sg99
Puerto Serrano E 204 Si107
Pueyo de Fañanás E 187 Su96
Pufeşti RO 256 Cp88
Puffendorf D 114 An79
Puget-sur-Argens F 136 Ao94
Puget-Théniers F 136 Ao93
Puget-Ville F 180 An94
Pugnac F 170 Su90
Pugnochiuso I 147 Bn97
Puha EST 208 Cf64
Puhja EST 210 Cn64
Puhmu EST 210 Cn62
Puhos FIN 37 Cq50
Puhos FIN 55 Cu56
Puhossalo FIN 55 Cu56
Puhovac BIH 260 Br92
Pui RO 254 Cg89
Puieşti RO 256 Cp88
Puieştii de Sus RO 256 Cp90
Puig E 201 Su101
Puigcerdà E 178 Ad96
Puig-reig = Puig-Reig E 189 Ad97
Puigpunyent E 206-207 Af101
Puikule LV 214 Ck65
Puimisson F 180 An93
Puiseaux F 160 Ae84
Puiset-Doré, Le F 165 Ss86
Puiškalni LV 213 Cf65
Puissenguier F 178 Ag94
Puivert F 178 Ae95
Pujols F 170 Su91
Pujols, Les F 177 Ad94
Puka EST 210 Cn64
Pukaro FIN 64 Cn59
Pukë AL 270 Bu96
Pukinkylä FIN 64 Cr59
Pukinlehto FIN 36 Ci48
Pukkila FIN 63 Ch59
Pula I 243 Bg87
Pula HR 258 Bh91
Pula I 141 At102
Pulaj AL 270 Bt97
Puławy PL 228 Cd78
Pulborough GB 98 St79
Pulemeć UA 229 Cn77
Pulfero I 134 Bg88
Pulgar E 199 Sm101
Pulham Market GB 95 Ac76
Pulheim D 114 Ao78
Puliciano I 144 Bd94
Pulju FIN 30 Ci44
Pulkau A 129 Bm83
Pulkkila FIN 62 Cd60
Pulkkila FIN 37 Ct46
Pulkkila FIN 44 Cm52
Pulkkila FIN 64 Cl58
Pulkonkoski FIN 54 Cn58
Pulkovo RUS 65 Da61
Pullenried D 236 Be81
Pulliala FIN 54 Cp57
Pullinmäki FIN 55 Cs54
Pulʹmo UA 229 Cn77
Pulpí E 206 Sr106
Pulsa FIN 64 Cq59
Pulsano I 149 Bp100
Pulsnitz D 117 Bi78
Pulsujärvi D 29 Cc44
Pułtusk PL 228 Cc75
Pumarole E 184 Bd94
Pümpénai LT 214 Ci69
Pumpuri LV 213 Ch67
Pumsaint GB 92 Sn76
Puna-pakka FIN 52 Cd58
Pūnas LV 213 Cf66
Punat HR 258 Bk90
Pungeşti RO 256 Cp87
Punghina RO 264 Cf92
Punia LT 224 Ch71
Punitz A 135 Bn86
Punkaharju FIN 55 Ct57
Punkalaidun FIN 63 Cg58
Punkasalmi = Punkaharju FIN 55 Ct57
Puńsk PL 217 Cg72
Punta Ala I 143 Bb96
Punta del Hidalgo E 202 Rh123
Punta de Paso Chico E 203 Rm123
Puntagorda E 202 Re123
Punta Křiža HR 258 Bk91
Puntallana E 202 Re123
Punta Prima E 207 At101
Puntarskoli FIN 55 Ct58
Punta Sabbioni I 133 Be90
Punta Secca I 153 Bi107
Punta Umbria E 203 Sg106
Punti la Drossa CH 131 Ba87
Puoddopohki = Patovina FIN 24 Cp41
Puokio FIN 44 Cp51

Puolakka FIN 53 Cm57
Puolakkavaara FIN 30 Co45
Puolalaki = Pikkujako S 35 Cc47
Puolanka FIN 44 Cq51
Puoliväli FIN 44 Cq54
Puoltikasvaara S 29 Cc48
Puottaure S 34 Ca49
Puračič BIH 260 Br91
Puralankylä FIN 43 Cl54
Purani RO 265 Cl92
Purani RO 265 Cl93
Puras FIN 45 Cu51
Purbach am Neusiedler See A 238 Bo85
Purcari MD 257 Cu87
Purchena E 206 Sq106
Püre LV 213 Cf66
Purgarija-Čepić HR 258 Bi90
Pürgen D 126 Bc84
Purgstall an der Erlauf A 129 Bl84
Purkersdorf A 129 Bn84
Purley GB 154 Su78
Purmerend NL 106 Ak75
Purmo FIN 43 Cf53
Purmojärvi FIN 43 Cg54
Purnujärvi FIN 55 Ct58
Purnumukka FIN 31 Cp44
Purnuvaara FIN 37 Cs49
Purola FIN 64 Co60
Puromäki FIN 53 Cu55
Puronkylä FIN 53 Cn55
Purontaka FIN 43 Cl53
Purrath A 237 Bk84
Purroy de la Solana E 187 Aa96
Pürschhaus A 126 Bc86
Pursu FIN 36 Cl48
Purtichju = Porticcio F 142 As97
Purton GB 98 Sr77
Purtse EST 64 Cp62
Purujärvi FIN 55 Cu57
Purullena E 205 So106
Purunpää FIN 62 Ce60
Purvėnai LT 213 Cf68
Purviniške LT 224 Cg71
Puša LV 215 Cp68
Pušalotas LT 213 Ci69
Pusiano I 131 At89
Puškarëvo RUS 223 Cs71
Puškin RUS 65 Da61
Puškino RUS 211 Cs63
Puškino UA 241 Cf84
Puškinskie Gory RUS 215 Cs69
Puśmucova LV 215 Cq67
Pusne LT 218 Cl70
Pušnoe RUS 65 Cf60
Püspökladány H 245 Cc86
Püssi EST 64 Cp62
Pustec AL 276 Cb99
Pustelnik PL 228 Cc76
Pusterwald A 128 Bk86
Pusté Úľany SK 239 Bq84
Pustinka LV 215 Co68
Pustków PL 234 Cd80
Pustków Wilczkowski PL 232 Bo79
Pustolysty UA 235 Ch81
Pustoška RUS 215 Cr66
Pustoška RUS 215 Cs66
Pusula FIN 63 Ch60
Puszcza Mariańska PL 228 Ca77
Puszczew PL 233 Bs79
Puszczykowo PL 226 Bo76
Pusztakovácsi H 243 Bs86
Pusztavám H 243 Br86
Putaja FIN 52 Cf58
Putanges-le-Lac F 159 Su83
Putbus D 220 Bg72
Putgarten D 220 Bg71
Putiñeiri I 140 Ar99
Putikko FIN 55 Ct57
Putim CZ 123 Bi82
Putinci SRB 252 Bu91
Putineio RO 265 Ck93
Putineiu RO 265 Cm93
Putišić HR 259 Bo94
Putkela FIN 55 Dc55
Putkilahti FIN 53 Cm57
Putkiniemi FIN 54 Cp57
Putkivaara FIN 37 Co48
Putlitz D 110 Be74
Putna RO 247 Cm85
Putniki BY 219 Cp72
Putnok H 240 Ca84
Putriški BY 224 Ch73
Putte B 156 Ai78
Putte NL 113 Ak78
Putten S 49 Bg55
Puttelange-aux-Lacs F 120 Ao82
Putten NL 107 Am76
Puttgarden D 103 Bc72
Püttlingen D 163 Ao82
Puttola FIN 53 Cn58
Putula FIN 63 Cl58
Putzu Idu I 141 Ar100
Puukari FIN 45 Cs53
Puukkoinen FIN 53 Cl57
Puukkokumpu FIN 36 Ci49
Puuluoto FIN 36 Ci48
Puumala FIN 54 Cr57
Puuppola FIN 53 Cm56
Puurmani EST 210 Cn63
Puurs B 156 Ai78
Puutossalmi FIN 54 Cq51
Puuvoiai LT 218 Ci72
Puycasquier F 177 Ab93
Puycelci F 177 Ad92
Puydarrieux F 187 Aa94
Puydrouard F 165 St88
Puy-en-Velay, Le F 172 Ah90
Puyguilhem F 170 Aa91
Puy-Guillaume F 172 Ag89
Puylaroque F 178 Ac92
Puylaurens F 178 Ae94
Puy-l'Évêque F 171 Ac91
Puylobier F 180 Am93
Puymiclan F 170 Aa91
Puymirol F 171 Ab92
Puy-Notre-Dame, Le F 165 Su90
Puyôo F 187 St93
Puyravault F 165 Ss88

Puyvalador F 189 Ae 95
Puzdrowo PL 222 Bq 72
Puznjakivci UA 246 Cf 83
Puzyry BY 219 Cp 71
Pwllheli GB 88 Sm 75
Pyburg A 128 Bk 84
Pyhäjärvi FIN 37 Cp 46
Pyhäjärvi FIN 44 Cm 53
Pyhäjärvi FIN 54 Co 56
Pyhäjoki FIN 43 Ci 52
Pyhäjoki FIN 62 Ce 58
Pyhäkylä FIN 37 Cs 50
Pyhälahti FIN 53 Cn 55
Pyhämaa FIN 62 Cc 59
Pyhäniemi FIN 64 Cl 58
Pyhänkoski FIN 43 Ci 52
Pyhäntä FIN 44 Cn 52
Pyhäntä FIN 44 Cr 52
Pyhäntaka FIN 64 Cm 58
Pyhäranta FIN 62 Cc 59
Pyhäselkä FIN 55 Cu 56
Pyhe FIN 62 Cd 59
Pyhöltö FIN 64 Cm 58
Pyhra A 129 Bm 84
Pyhrabruck A 237 Bk 83
Pyhtää FIN 64 Co 60
Pyla-Plage F 170 Sq 91
Pyla-sur-Mer F 170 Sq 91
Pyle GB 97 Sn 77
Pylkönmäki FIN 53 Ck 55
Pylvänälä FIN 54 Co 57
Pymore GB 95 Aa 76
Pynnöskylä FIN 53 Ck 57
Pyntäinen FIN 52 Cd 57
Pyöli FIN 63 Cg 59
Pyötsia FIN 64 Cp 59
Pyrožna UA 249 Ct 84
Pyrrönperä FIN 44 Cm 52
Pyrzyce PL 220 Bk 74
Pysarivka UA 249 Cz 84
Pyšely CZ 231 Bk 81
Pyskowice PL 233 Bs 80
Pyssykangas FIN 52 Cd 58
Pyssyperä FIN 44 Cq 50
Pysznica PL 233 Ce 79
Pytowice PL 227 Bt 78
Pytten N 66 Ap 63
Pyttis = Pyhtää FIN 64 Co 60
Pyydyskylä FIN 54 Cn 55
Pyykkölänvaara FIN 45 Cs 51
Pyykköskylä FIN 37 Ct 50
Pyyli FIN 54 Cs 56
Pyyrinlahti FIN 53 Cm 55
Pyzdry PL 226 Bq 76

Q

Qafmoiië AL 270 Bu 98
Qafzez AL 276 Cb 100
Qarrishtë AL 270 Ca 98
Qelzë AL 270 Bu 96
Qerem AL 270 Bu 96
Qinam AL 270 Bu 98
Qormi M 151 Bi 109
Qorraj AL 270 Bu 98
Quakenbrück D 108 Aq 75
Quarff GB 77 Ss 60
Quargnento I 136 Ar 91
Quarna Sotto I 130 Ar 89
Quarona I 175 Ar 89
Quarrata I 138 Bb 93
Quarré-les-Tombes F 167 Ai 86
Quarteira P 202 Sd 106
Quarten CH 131 At 86
Quartes B 112 Ah 79
Quartesana I 138 Bd 91
Quarto d'Altino I 133 Be 89
Quartu Sant'Elena I 141 At 102
Quassel D 109 Bc 74
Quatre-Chemins, Les B 156 Al 81
Quatremare F 160 Ac 82
Quattropani I 153 Bk 103
Queaux F 166 Ab 88
Quecedo E 185 Sn 95
Quedlinburg D 116 Bc 77
Queen Head GB 84 Sp 75
Queensbury GB 84 Sr 73
Queidersbach D 163 Aq 82
Queimada P 190 Qd 103
Queis D 117 Be 78
Quel E 186 Sq 96
Quelaines-Saint-Gault F 159 St 85
Quellendorf D 117 Be 77
Queluz P 196 Sb 103
Quemada E 193 Sn 97
Quénéven F 157 Sm 84
Quemigny-Poisot F 168 Ak 86
Quend F 99 Ad 80
Quendon GB 95 Aa 77
Quenoche F 169 An 86
Queralbs E 178 Ae 96
Quercianella I 138 Ba 94
Querença P 203 Se 106
Querenhorst D 110 Bb 76
Querfurt D 116 Bd 78
Quérigut F 189 Ae 95
Quero E 199 So 101
Querol E 188 Ac 98
Querqueville F 158 Sr 81
Querrien F 158 Sn 85
Quers F 124 An 85
Quesada E 206 So 105
Quesnoy, le F 155 Ah 80
Quessoy F 158 Sp 84
Questembert F 164 Sq 85
Quettehou F 159 Ss 81
Quevauvillers F 155 Ae 81
Quévy-le-Grand B 156 Ah 80
Queyrac F 170 St 90
Quézac F 172 Ah 92
Quiaios P 190 Sc 100
Quiberon F 164 So 86
Quiberville F 99 Ab 81
Quickborn D 109 Au 73
Quiddelbach D 120 Ao 80
Quierschied D 163 Aq 82
Quiévrain B 112 Ah 80
Quillan F 189 Ae 95
Quillebeuf-sur-Seine F 159 Ab 82
Quillio, Le F 158 Sp 84
Quilly F 164 Sr 86
Quilty IRL 86 Sb 75

Quimper F 157 Sm 85
Quimperlé F 157 Sn 85
Quincampoix F 160 Ac 81
Quincoces de Yuso E 185 So 95
Quincy F 166 Ae 86
Quindons = Quindóus E 183 Sg 95
Quindóus E 183 Sg 95
Quinéville F 159 Ss 81
Quingentole I 138 Bc 90
Quingey F 168 Am 86
Quinn IRL 89 Sc 75
Quiñoneria, La E 194 Sq 97
Quinson F 180 An 93
Quinta do Anjo P 196 Sc 103
Quinta dos Ricos P 190 Sc 99
Quintana E 183 Sh 94
Quintana de Fon E 184 Sh 95
Quintana de la Serena E 198 Si 103
Quintana del Castillo E 184 Sh 95
Quintana del Marco E 184 Si 96
Quintana del Puente E 185 Sm 96
Quintana-Martín-Galíndez E 185 So 95
Quintanapalla E 185 Sn 96
Quintanar de la Orden E 200 So 101
Quintanar de la Sierra E 185 So 97
Quintanar del Rey E 200 Sr 102
Quintana Redonda E 194 Sp 97
Quintanilla-Colina E 185 Sn 95
Quintanilla de la Losada E 183 Sg 96
Quintanilla de Arriba E 193 Sm 97
Quintanilla de Flórez E 184 Sh 96
Quintanilla del Agua E 185 Sn 96
Quintanilla de la Mata E 185 Sn 97
Quintanilla del Coco E 185 Sn 97
Quintanilla del Molar E 184 Sk 97
Quintanilla del Rebollar E 185 Sn 94
Quintanilla de Onésimo E 193 Sm 97
Quintanilla de Trigueros E 184 Sl 97
Quintanilla-Montecabezas E 185 Sn 95
Quintanilla-Pedro Abarca E 185 Sn 95
Quintanillas, Las E 185 Sn 96
Quintanilla-San García E 185 So 95
Quintanilla-Sobresierra E 185 Sn 95
Quintãs P 190 Sc 99
Quinten CH 131 At 86
Quintenas F 173 Ak 90
Quintin F 158 Sp 84
Quinto E 195 Su 98
Quinto di Treviso I 133 Be 89
Quintos P 197 Se 105
Quinzano d'Oglio I 131 Ba 90
Quiroga E 183 Sf 96
Quirra I 141 Au 101
Quismondo E 193 Sm 100
Quissac F 179 Ai 93
Quistello I 138 Bb 90
Quistinic F 158 So 85
Quittebeuf F 160 Ac 82
Quitzdorf am See D 118 Bk 78
Quitzow D 110 Bd 74
Qukës AL 276 Ca 98
Quorn GB 94 Ss 75
Qyteti Stalin = Kuçovë AL 276 Bu 99

R

Raa S 72 Bf 68
Raab A 127 Bh 84
Raabs an der Thaya A 238 Bl 83
Raahe FIN 43 Ci 51
Rääkkylä FIN 55 Cu 56
Raalte NL 107 An 76
Raaminmäki FIN 54 Cs 56
Raanujärvi FIN 36 Ck 47
Raappanamäki FIN 44 Cq 51
Raasiku EST 63 Cl 62
Raasinkorpi FIN 62 Ce 59
Raatala FIN 63 Cg 59
Raate FIN 45 Cu 51
Raattama FIN 30 Ci 44
Raattama FIN 44 Cr 54
Rab HR 258 Bk 91
Rabac HR 258 Bi 90
Råbäcken S 35 Cd 49
Rabade E 183 Se 94
Råbäfüzes H 135 Bm 87
Rábágani RO 245 Ce 87
Rabal (Chandrexa de Queixa) E 183 Sf 96
Rabalen N 57 At 58
Rabanal del Camino E 183 Sh 96
Rábano E 193 Sm 97
Rábano de Sanabria E 183 Sg 96
Rábanos, Los E 194 Sq 97
Rabastens F 177 Ad 93
Rabastens-de-Bigorre F 187 Aa 94
Rabat M 151 Bi 109
Rabat = Victoria M 151 Bi 108
Rábaújfalu H 242 Bp 85
Rabbalshede S 68 Bc 63
Rabben N 56 Al 60
Rabbi I 132 Bb 88
Rabča SK 233 Bt 82
Rabczyn PL 226 Bp 75
Rabe SRB 252 Ca 88
Rabeki BY 219 Cp 70
Raben D 117 Bf 76
Rabenau D 115 As 79
Raben Steinfeld D 110 Bc 73
Råberg S 41 Bg 51
Råbergsvallen S 50 Bo 57
Rabí CZ 123 Bh 82
Rabino PL 221 Bm 73
Rabisa BG 263 Cf 93
Rábita, La E 205 So 107
Rabka-Zdrój PL 234 Bu 81
Rabo D 110 Bb 76
Raboania MD 248 Ck 85
Rabenau D 115 As 79
Raboutulle F 178 Ae 95

Rabrovo BG 263 Cf 92
Rabrovo SRB 263 Cd 91
Rabun' BY 219 Cp 71
Råby DK 100 Ba 67
Råby Rekarne S 60 Bn 62
Råby-Rönö S 70 Bo 63
Råcå SK 129 Bp 84
Rača SRB 262 Bu 93
Rača SRB 262 Cb 92
Rača SRB 263 Cc 94
Racale I 149 Br 101
Racalmuto I 152 Bh 106
Răcari RO 265 Cm 91
Răcăşdia RO 253 Cd 91
Răcătău, Măguri- RO 254 Cg 87
Raccolana I 134 Bg 88
Racconigi I 136 Aq 91
Raccuja I 150 Bk 104
Race SLO 135 Bn 88
Rachanie PL 235 Ch 79
Rachau A 128 Bk 86
Răchitele RO 254 Cf 87
Răchitoasa RO 256 Cp 88
Răchitova RO 254 Cf 89
Rachiv UA 246 Ci 84
Rachtig, Zeltingen- D 120 Ap 81
Raciąż PL 227 Ca 75
Raciążek PL 227 Bs 75
Raciborowice Górne PL 225 Bm 78
Raciborsko PL 233 Ca 81
Racibórz PL 233 Br 80
Raciechowice PL 234 Ca 81
Račišće HR 268 Bp 95
Rača Vas SLO 134 Bi 90
Rackenford GB 97 Sn 79
Racksund S 33 Bg 48
Rackwitz D 117 Be 78
Racławice PL 233 Bi 80
Racławice PL 234 Ca 80
Racławice PL 234 Ca 78
Racławice Śląskie PL 232 Bq 80
Răcoasa RO 256 Co 89
Racoş RO 255 Cl 88
Racoşul de Sus RO 255 Cm 88
Racot PL 226 Bo 76
Racova RO 246 Cf 86
Racova RO 256 Co 87
Racovița RO 254 Ci 89
Racovița RO 256 Cp 89
Racovițeni RO 256 Co 90
Racu RO 255 Cm 88
Racula I 225 Bm 77
Raczki PL 217 Cf 73
Rączyna PL 235 Ce 81
Rada S 69 Bg 64
Råda S 69 Bf 62
Rådane MK 271 Ce 97
Radanovo BG 265 Cm 94
Rådăşeni RO 247 Cm 86
Radava SK 239 Br 84
Radavac RKS 270 Ca 95
Radawa PL 235 Cf 80
Radawie PL 233 Br 79
Radawnica PL 221 Bo 74
Radbruch D 109 Ba 74
Radcenci SLO 250 Bn 87
Rădeni Vechi MD 248 Cq 86
Radenka SRB 263 Cd 91
Radensdorf D 118 Bh 77
Radenthein A 133 Bh 87
Rades, La E 193 Sn 98
Rădeşti RO 254 Ch 88
Radevce SRB 263 Cd 94
Radevë RKS 270 Cc 95
Radevo BG 274 Cn 94
Radevo = Radevë RKS 270 Cc 95
Radevormwald D 114 Ap 78
Radewege D 110 Bf 76
Radhimë AL 276 Bt 99
Radičevo MK 271 Cf 97
Radicofani I 144 Bd 95
Radicondoli I 143 Bb 94
Radievo BG 273 Cm 96
Radijevići SRB 261 Bu 93
Radijovce MK 270 Cb 97
Radilovo BG 273 Ci 96
Radiměř CZ 232 Bn 81
Radis D 117 Bf 77
Radjsns'ke = Knjaža Krynycja UA 249 Cs 84
Radków PL 232 Bn 80
Radlett GB 94 St 77
Radlin PL 233 Br 80
Radlin PL 234 Cb 80
Radljevo SRB 261 Bt 92
Radlje ob Dravi SLO 135 Bl 87
Rădmăneşti RO 253 Cd 90
Radmirje SLO 134 Bk 88
Radmkmala PL 234 Cd 59
Rădnăvrre = Randijaure S 34 Bf 47
Radnejaur S 34 Bf 49
Radnevo BG 274 Cm 96
Radnice CZ 230 Bh 81
Radniki BY 219 Cn 71
Rådoaia MD 248 Cp 85
Radobudja SRB 261 Ca 93
Radocza PL 233 Bt 81
Radogoszcz PL 234 Cc 80

Radohova BIH 260 Bq 92
Rădoieşti-Vale RO 265 Cl 92
Radojevo SRB 253 Cb 89
Radolfzell am Bodensee D 125 As 85
Radom PL 228 Cc 78
Radom S 40 Bo 54
Radomin PL 222 Bt 74
Radomir RO 264 Ci 92
Radomirci BG 264 Ck 94
Radomsko PL 233 Bt 78
Radomyśl CZ 230 Bh 82
Radomyśl RO 253 Ce 88
Radomyśl nad Sanem PL 234 Cd 79
Radomyśl Wielki PL 234 Cc 80
Radosele RUS 211 Cr 63
Radošice CZ 236 Bh 81
Radošina SK 239 Bq 83
Radošovce SK 238 Bp 83
Radostín nad Oslavou CZ 232 Bm 82
Radostowice PL 233 Bs 80
Radoszewice PL 227 Bs 78
Radoszyce PL 228 Ca 78
Radoszyce PL 241 Ce 82
Radotin CZ 231 Bi 81
Radotína BG 263 Ch 93
Radovan RO 264 Ch 92
Radovanu RO 266 Co 92
Radovec BG 274 Co 97
Radovići MNE 269 Bs 96
Radoviš MK 272 Ce 97
Radovljica SLO 134 Bi 88
Radovnica SRB 271 Ce 96
Radowo Wielkie PL 220 Bl 73
Radożda MK 276 Ca 98
Radrul Mare MD 248 Cq 84
Radstadt A 127 Bg 86
Radsted DK 104 Bd 71
Radstock GB 97 Sq 78
Răducăneni RO 248 Cq 87
Răducanu, Tochile- MD 257 Cr 87
Răduciči HR 259 Bo 92
Raducz PL 228 Ca 77
Raduhovce SRB 262 Ca 94
Raduil BG 272 Ch 96
Radujevac SRB 263 Cf 92
Radulenii Vechi MD 248 Cq 85
Radun' BY 218 Cl 72
Radunci BG 273 Cm 95
Radušă MK 271 Cc 96
Radu Negru RO 266 Cp 92
Rădușa MK 271 Cc 96
Radužnoe RUS 224 Cf 72
Radván nad Laborcom SK 241 Cd 82
Radviliškis LT 213 Ch 69
Radwanice PL 232 Bp 78
Radwanka PL 227 Ca 77
Radymno PL 235 Cf 81
Radzanów PL 223 Ca 75
Radzanów PL 228 Cb 77
Radzeż BY 229 Cn 77
Radzice PL 228 Ca 78
Radziechowy PL 233 Bt 81
Radziejowice PL 228 Cb 76
Radziki Duže PL 222 Bt 74
Radzików PL 111 Bk 76
Radziłów PL 224 Ce 74
Radzimowice PL 232 Ca 79
Radzymin PL 224 Cd 76
Radziwiłłówka PL 229 Cg 76
Radzyń PL 234 Cd 80
Radzyń Chełmiński PL 222 Bs 74
Radzyń Podlaski PL 229 Cf 77
Raeanu MK 271 Cd 98
Rælingen N 58 Bc 61
Raeren B 113 An 79
Raesfeld D 114 Ao 77
Raëvka BY 219 Cp 72
Rafelbunyol E 201 Su 101
Raffadali I 152 Bh 106
Rafina GR 287 Ch 104
Râfov RO 265 Cn 91
Rafsbotn N 23 Ch 40
Rafti, Pórto GR 284 Ci 105
Raftsjöhöjden S 40 Bl 53
Rafz CH 125 As 85
Ragacems LV 213 Cg 66
Ragada I 132 Bb 88
Ragalna I 153 Bk 105
Ragály H 240 Cb 84
Ragana LV 214 Ck 66
Rágelerje DK 101 Be 68
Rageliai LT 214 Cm 69
Råggärd S 68 Be 63
Rägelp S 50 Bm 55
Raggsjö S 41 Bt 51
Raggsteindalen N 57 Aq 59
Raglan GB 93 Sp 77
Råglanda S 59 Bf 62
Råglanda S 69 Bg 62
Ragnerud S 59 Bf 61
Ragnitz A 135 Bm 87
Rågsveden S 59 Bi 60
Raguhn D 117 Be 77
Ragunda S 50 Bn 54
Ragusa I 153 Bk 107
Raguva LT 214 Cm 69
Rágyolc = Radzovce SK 240 Cb 84
Rahány BY 219 Cp 72
Rahden D 108 As 76
Rähiem N 46 An 58
Ráhes GR 283 Cf 103
Rahēl, List- SRB 262 Cb 92
Rahkla EST 210 Co 62
Rahling F 119 Ap 83
Râhlusă S 70 Bc 65
Rältla S 59 Bl 59
Ram SRB 253 Cc 91
Rámuč GR 282 Ce 103
Rahóna GR 277 Cf 99
Rahoula GR 283 Ce 101
Rahovcite BG 273 Cl 94
Rahovec RKS 270 Cb 96

Ráhtan = Raattama FIN 30 Ci 44
Rahula FIN 54 Cp 57
Raiano I 146 Bh 96
Raigada E 183 Sf 96
Raijala FIN 62 Cf 58
Raikku FIN 53 Ci 58
Raikküla EST 209 Ck 63
Raikuu FIN 55 Cu 56
Räimä FIN 54 Cq 54
Raimonda P 190 Sd 98
Rain D 126 Bb 83
Rainau D 121 Ba 83
Rainfeld A 238 Bm 84
Rainford GB 84 Sp 74
Rain in Taufers = Riva di Tures I 133 Bc 87
Räisälä FIN 37 Cq 47
Räisälänmäki FIN 43 Cl 53
Raisdorf D 103 Ba 72
Raisio FIN 62 Ce 60
Raisjavri N 23 Ce 42
Raiskio FIN 45 Ct 52
Raismes F 155 Ag 80
Raistakka FIN 37 Cr 48
Raisting D 126 Bc 85
Raitaperä FIN 53 Ci 55
Raitenbuch D 122 Bc 82
Raitenhaslach D 127 Bf 84
Raittijärvi FIN 29 Cc 42
Ráj CZ 118 Bk 80
Raja EST 210 Co 63
Raja-aho FIN 53 Ck 56
Rajac SRB 262 Ca 93
Rajaharju FIN 63 Cn 58
Raja-Jooseppi FIN 31 Cr 44
Rajala FIN 30 Cn 45
Rajalahti FIN 62 Cf 60
Rajamäenkylä FIN 52 Cd 56
Rajamäki FIN 63 Ch 59
Rajanotko FIN 55 Ct 57
Rajanovci BG 263 Cf 93
Rajaselkä FIN 55 Cu 56
Rajastrand S 40 Bl 51
Rajavartioasema = Kemihaara FIN 31 Cs 45
Rajčani MK 271 Ce 97
Rajčë AL 276 Cb 98
Rajcza PL 239 Bt 81
Rajë AL 270 Bu 96
Rajec SK 239 Bs 82
Rajec-Jestřebí CZ 232 Bo 82
Rajecké Teplice SK 239 Bs 82
Rajgród PL 224 Cf 73
Rajhrad CZ 238 Bo 82
Rajić HR 250 Bp 90
Rajince SRB 271 Cd 96
Rajka H 238 Bp 85
Rajkonkoski RUS 55 Dd 57
Rajkova Mogila BG 274 Cn 97
Rajković SRB 261 Ca 92
Rajnino BG 266 Co 93
Rajvio RUS 55 Cu 57
Raka EST 209 Ck 62
Raka SLO 135 Bi 89
Rakaca H 240 Cb 84
Rakalj HR 258 Bi 91
Rakamaz H 241 Cc 84
Rakaü BY 219 Cp 73
Rake N 46 Ao 57
Rakecy = Königswartha D 118 Bi 78
Rakeie N 58 Bd 60
Rakek SLO 134 Bi 89
Raketbas = Esrange S 29 Cc 45
Rakevo BG 264 Cg 94
Rakita BG 264 Ci 94
Rakitna SLO 134 Bi 89
Rakitnica BG 263 Cf 92
Rakitnica BG 273 Cm 96
Rakitnica BIH 269 Br 93
Rakitovica HR 251 Br 89
Rakitovo BG 272 Ci 97
Rakiva UA 249 Cr 83
Rakke EST 210 Co 63
Rakkestad N 58 Bc 62
Raknes N 46 Al 59
Rakoc RKS 270 Ca 95
Rákóczifalva H 244 Ca 86
Rakofutby SK 239 Bq 83
Rakoniewice PL 226 Bn 76
Rakoš = Rakoshi RKS 270 Cb 95
Rakoshi RKS 270 Cb 95
Rákoskeresztúr H 244 Bt 86
Rákosliget H 244 Bt 86
Rakoszyn UA 246 Cf 87
Rakoszyce PL 226 Bo 78
Rakova BG 273 Ck 96
Rakovac = Rakoc RKS 270 Ca 95
Rakovec nad Ondavou SK 241 Cd 83
Rakovica BIH 260 Bq 93
Rakovica HR 250 Bn 91
Rakovník CZ 123 Bh 80
Rakovo BG 271 Cf 96
Rakovo BG 274 Cn 95
Rakovski BG 266 Co 93
Rakovski BG 267 Cr 94
Rakovski BG 274 Ck 96
Rakow D 105 Bg 72
Raków PL 234 Cc 79
Raków PL 228 Bz 87
Rákszava H 244 Ca 86
Ráksianalava FIN 45 Ct 54
Rakszawa PL 235 Ce 80
Rakvere EST 64 Cn 62
Rakvice CZ 238 Bo 83
Rála S 73 Bc 67
Rallinrta IRL 87 Sd 71
Råna N 27 Bp 45
Råna N 27 Bp 44
Rana N 66 Ao 64
Ranalt A 132 Bc 86
Rånäs S 49 Bg 57
Rånåsfoss N 58 Bc 60
Rânca RO 254 Ch 90
Rance B 156 Ai 80
Ranchio I 139 Be 93
Rancon F 166 Ac 88
Rançonnières F 162 Am 85
Randaberg N 66 Am 63
Randabygda N 46 An 57
Randalstown GB 83 Sh 71
Randalsvollen N 33 Bl 48
Randan F 172 Ag 88
Randazzo I 150 Bk 105
Rånddalen S 49 Bg 56
Rande P 190 Sd 98
Randegg A 237 Bk 84
Randen N 47 At 57
Randen N 57 Ar 59
Randerath D 114 An 78
Randers DK 100 Ba 68
Randersacker D 121 Ba 81
Randerup DK 102 As 70
Randijaure S 34 Bt 47
Randküla EST 208 Cf 63
Randonnai F 160 Ab 83
Randsjö S 49 Bh 56
Randsverk N 47 At 57
Rångedala S 69 Bd 62
Rangendingen D 125 As 84
Rangersdorf A 133 Bf 87
Rangsby FIN 52 Cc 55
Rangsdorf D 118 Bg 76
Rangstrup DK 103 At 70
Ranhados P 191 Sf 99
Ranheim N 38 Bb 54
Ranheimstal N 57 At 58
Rani List BG 273 Cl 96
Raniluč SRB 262 Cb 92
Ranilug = Ranillug RKS 271 Cd 96
Ranis D 116 Bd 79
Ranizów PL 234 Cd 80

Rannankulma FIN 62 Ce 59
Rannankylä FIN 44 Cn 53
Rannankylä FIN 53 Cm 56
Rannanmäki FIN 62 Ce 59
Rannapungerja EST 210 Cp 63
Rånnaväg S 69 Bg 65
Rännelanda S 68 Be 63
Ränneslöv S 72 Bg 68
Rännö S 50 Bo 56
Rannoch Station GB 78 Sl 67
Rannsundet S 49 Bg 56
Rannu EST 210 Cn 64
Rannungen D 121 Ba 80
Rånön S 35 Cf 49
Ranovac SRB 263 Cc 92
Rånøy N 56 Ak 58
Ransäter S 59 Bg 61
Ransbach D 116 Au 79
Ransbach-Baumbach D 114 Aq 80
Ransberg S 69 Bi 64
Ransby S 59 Bf 59
Ransbysäter S 59 Bg 60
Ranshofen A 127 Bg 84
Ransibodarna S 49 Bg 58
Ranskill GB 85 Ss 74
Ransol AND 189 Ad 95
Ranspach-le-Bas F 169 Ap 85
Ranst B 156 Ak 78
Ransta S 60 Bo 61
Ranstadt D 120 As 80
Rantajärvi S 35 Ch 47
Rantakylä FIN 53 Ch 55
Rantakylä FIN 54 Cp 57
Rantakylä FIN 55 Cu 56
Rantala FIN 64 Cr 58
Rantasalmen asema FIN 54 Cr 56
Rantasalmi FIN 54 Cr 56
Ranta-Töysä S 53 Ch 55
Ranten A 128 Bi 86
Rantrum D 103 At 72
Rantsila FIN 43 Cm 51
Ranttila FIN 30 Cm 42
Rantum D 102 Ar 71
Rantzausminde DK 103 Bb 70
Ranua FIN 36 Co 49
Ranum DK 100 Ad 67
Rånvassbotn N 27 Bp 44
Ranvik N 47 Aq 55
Ranzano I 138 Ba 92
Rao E 183 Sg 95
Raon-l'Étape F 163 Ao 84
Raon-sur-Plaine F 124 Ap 83
Raossi I 132 Bc 89
Raotince MK 271 Cc 96
Råpa RO 245 Ce 87
Rapagnano I 145 Bh 94
Rapakkojoki FIN 44 Co 53
Rapala FIN 53 Cm 58
Rapale F 181 At 95
Rapallo I 175 At 92
Rapattila FIN 55 Cu 57
Rapavaara FIN 45 Ct 53
Rapersdal I 44 Au 57
Rapèza AL 276 Bu 99
Raphamn N 47 Au 57
Raphoe IRL 82 Se 71
Rápina EST 210 Cp 64
Rápita, Sa E 206-207 Af 102
Rapla EST 209 Cl 62
Rapness GB 77 Sp 62
Rapolano Terme I 144 Bd 94
Rapolla I 147 Bm 99
Rapoltu Mare RO 254 Cg 89
Raposeira P 202 Sc 106
Rapotin CZ 232 Bp 81
Rapoula do Côa P 191 Sf 100
Rapovce SK 240 Bu 84
Rapperswil-Jona CH 125 As 86
Rappin D 220 Bg 71
Rapplinge S 73 Bo 67
Rappottenstein A 129 Bl 83
Rappvika N 23 Cd 40
Rapsáni GR 277 Cf 101
Raptópoulo GR 286 Cd 106
Rapuli FIN 45 Cs 53
Rårup DK 100 Au 69
Rårup DK 103 Bc 71
Raša HR 258 Bi 90
Rasa, La E 193 So 97
Rasal E 176 St 96
Råsälä FIN 54 Cr 56
Rasavci BG 250 Bo 91
Rasbo S 61 Bq 61
Raskokil S 61 Bq 60
Râşca RO 247 Cn 86
Rascaeti MD 257 Cr 87
Răscaeti RO 265 Cl 91
Rascáfria E 193 Sn 99
Râşcani = Rîşcani MD 248 Cg 85
Raschau-Markersbach D 123 Bf 79
Raşcov MD 249 Cs 85
Rasdorf D 116 Au 79
Raseiniai LT 217 Cg 70
Rašeljka BIH 259 Bg 93
Rasen N 58 Bd 59
Rasen-Antholz = Rasun Anterselva I 133 Be 87
Rasenna I 144 Bf 95
Råseruci RO 246 Ch 87
Rashedoge IRL 82 Se 71
Rasi FIN 64 Cp 59
Rašica SLO 134 Bk 89
Rasila FIN 55 Cs 58
Rasimäki FIN 44 Cp 53
Rasimäki FIN 54 Cs 54
Rasimbegov MK 277 Cd 98
Rasina FIN 54 Cp 57
Råşnari RO 254 Ci 89
Rasinja HR 135 Bo 88
Rasinkylä FIN 44 Cq 51
Rasinvaara FIN 45 Ct 51
Rásjö S 50 Bm 56
Råsjö S 50 Bn 56
Raška SRB 262 Cb 94
Raski FIN 54 Cr 57
Raskiv UA 247 Cn 83
Raskopel' RUS 212 Ck 64
Raškovo BG 272 Ch 94
Råsmierbg RO 265 Cm 92
Råsná CZ 237 Bl 82

Richelieu F 166 Aa86
Richelsdorf D 115 Ba79
Richhill GB 88 Sg72
Richiş RO 254 Ci88
Richisau CH 131 As86
Richmond GB 81 Sr72
Richmond GB 94 Su78
Richtenberg D 104 Bf72
Richterswil CH 125 As86
Richvald SK 234 Cc82
Ričice HR 259 Bm92
Ricigliano I 148 Bl99
Rička UA 247 Ck84
Rickebo S 60 Bn58
Rickeby S 61 Bq61
Ricken CH 125 At86
Ricklea S 42 Cb52
Rickling D 103 Ba78
Rickmansworth GB 99 Su77
Ričky UA 235 Ch80
Ricla E 194 Ss97
Ricobayo E 192 Si97
Ricse H 241 Cd84
Ridala EST 209 Ch63
Ridane HR 259 Bn93
Ridanna I 132 Bc87
Ridasjärvi FIN 63 Cl59
Riddarhyttan S 60 Bm61
Ridderkerk NL 106 Ak77
Riddes CH 130 Ap88
Ridgeway Cross GB 93 Sq76
Riding Mill GB 81 Sr71
Ridkivci UA 247 Ck84
Ridnaun = Ridanna I 132 Bc87
Ridsdale GB 81 Sq70
Riebiņi LV 215 Co68
Rieblingen D 126 Bb83
Riebrau D 110 Bb74
Riec-sur-Belon F 157 Sn85
Ried D 126 Bc83
Ried D 126 Bc84
Riede D 108 As75
Rieden D 230 Bd82
Riedenberg D 121 Au80
Riedenburg D 122 Bd83
Riedhausen D 125 At85
Ried im Innkreis A 236 Bg84
Ried im Oberinntal A 132 Bb86
Ried im Zillertal A 127 Bd86
Riedisheim F 169 Ap85
Riedlhütte, Sankt Oswald- D 123 Bg83
Riedlingen D 125 At84
Riedstadt D 120 As81
Riefensbeek-Kamschlacken D 116 Ba77
Riegersburg A 134 Bh87
Riegersdorf A 134 Bh87
Riegoabajo E 184 Sh93
Riegohausen D 125 At85
Riego de Ambrós E 183 Sh95
Riego de la Vega E 184 Si96
Riego del Camino E 192 Si97
Riehen CH 169 Aq85
Riekki FIN 37 Cu48
Rielasingen-Worblingen D 125 As85
Riello E 184 Si95
Rielves E 193 Sm101
Riemäsjuuha = Repojoki FIN 30 Cm44
Rieneck D 121 Au80
Rieni RO 245 Ce87
Riensena E 184 Si94
Riepe D 107 Ap74
Rieponlahti FIN 54 Co55
Rieps D 110 Bb73
Riepsdorf D 104 Bb72
Riesa D 117 Bg78
Rieseby D 103 Au71
Riesi I 153 Bi106
Rießen D 118 Bk76
Rieste D 108 Ar76
Riestedt D 116 Bc77
Rietavas LT 216 Cd69
Rietberg D 115 Ar77
Rieti I 144 Bf96
Rietschen D 118 Bk78
Rietzneuendorf-Friedrichshof D 117 Bh76
Rieumes F 177 Ac94
Rieupeyroux F 172 Ae92
Rieux F 164 Sg85
Rieux F 177 Ac94
Rieux-Minervois F 178 Af94
Riez F 180 An93
Riezlern A 126 Ba86
Riffian = Rifiano I 132 Bc87
Rifiano I 132 Bc87
Rifredo I 138 Bc92
Rifugio Bassano I 132 Bd89
Rifugio Chiusa I 132 Bd87
Rifugio Ciriè I 174 Ap90
Rifugio Citelli I 153 Bl105
Rifugio Conti I 153 Bl105
Rifugio Fratelli Longo I 131 Au88
Rifugio Grostè I 133 Bh88
Rifugio Montagnola I 153 Bk105
Rīga LV 213 Ci67
Rigáni GR 282 Cd104
Riggisberg CH 169 Aq85
Rignac F 172 Ae92
Rignano Flaminio I 144 Be96
Rignano sull'Arno I 138 Bc93
Rigney F 169 An86
Rigny-le-Ferron F 161 Ah84
Rigny-Ussé F 165 Aa86
Riguepeu F 187 Aa93
Riguldi EST 209 Ch62
Rihéa GR 287 Cf107
Rihtniemi FIN 62 Cc58
Riihikoski FIN 62 Cf59
Riihilahti FIN 55 Cc57
Riihimäki FIN 55 Cc55
Riihimäki FIN 63 Ck59
Riihiniemi FIN 54 Cn57
Riihivaara FIN 45 Da53
Riihivalkama FIN 63 Ch59
Riiho FIN 52 Cf57
Riipi FIN 30 Cn46
Riippi FIN 52 Cd56
Riisa EST 210 Ck64
Riisikkala FIN 63 Ch58
Riisipere EST 209 Ci62

Riispyy FIN 52 Cc57
Riistavesi FIN 54 Cr55
Riitakylä FIN 45 Cs51
Riitiala FIN 52 Cf57
Rijeća BIH 261 Bs93
Riječani MNE 269 Bs95
Riječani MNE 269 Bt96
Rijeka BIH 261 Bt93
Rijeka HR 134 Bi90
Rijeka Crnojevića MNE 269 Bt96
Rijen NL 113 Ak77
Rijkevorsel B 113 Ak78
Rijnwaarden NL 107 An77
Rijp, De NL 106 Ak75
Rijsbergen NL 113 Ak77
Rijsenburg, Driebergen- NL 113 Al76
Rijssen-Holten NL 107 Ao76
Rijswijk NL 106 Al77
Rijswijk NL 113 Ai76
Rikkaranta FIN 55 Cs55
Rikkilä FIN 64 Cr59
Riksgränsen S 28 Br44
Rilaxö S 62 Cd59
Rillaar B 113 Ak79
Rillé F 165 Aa86
Rillo E 195 St99
Rilly-la-Montagne F 161 Ai82
Rilly-Sainte-Syre F 161 Ah84
Rilly-sur-Loire F 166 Ac86
Rima-San Giuseppe I 175 Ar89
Rimasco I 130 Ar89
Rimavská Baňa SK 240 Bu83
Rimavská Seč SK 240 Ca84
Rimavská Sobota SK 240 Ca84
Rimbach D 123 Bf82
Rimbo S 61 Br61
Rimeize F 172 Ag91
Rimella I 175 Ar89
Rimetea RO 254 Ch88
Rimforsa S 70 Bm64
Rimini I 139 Bf92
Rimkai LT 216 Cc69
Rimling F 120 Ap82
Rimmila FIN 63 Cg53
Rimniö GR 277 Cd100
Rimpar D 121 Au81
Rimsbo S 60 Bn58
Rimše LT 218 Cn69
Rimske Toplice SLO 135 Bl98
Rimsting D 236 Be85
Rincón, El E 206 Sr106
Rincón de la Victoria E 205 Sm107
Rincón de Soto E 186 Sr96
Rindal N 47 Al54
Rindby Strand DK 102 Ar70
Rinddalseter N 58 Ba58
Rinde N 56 Ao58
Rindseter N 47 At57
Rindsholm DK 100 At68
Rinella I 153 Ba103
Ringamäla S 73 Bk68
Ringarum S 70 Bn64
Ringaskiddy IRL 90 Sd77
Ringe DK 103 Ba70
Ringebu N 48 Ba57
Ringelia N 58 Ba59
Ringford GB 80 Sm71
Ringmer GB 99 Aa79
Ringnäs S 49 Bg58
Ringnes N 57 Au60
Ringøy N 56 Ao60
Ringsend GB 82 Sg70
Ringsta S 40 Bk54
Ringstad N 58 Bb60
Ringsted DK 104 Ba70
Ringvattnet S 40 Bl52
Ringwood GB 98 Sr79
Rinkaby S 72 Bi69
Rinkabyholm S 73 Bn67
Rinkerode D 107 Aq77
Rinkilä FIN 55 Cs57
Rinlo E 183 Sf93
Rinn S 59 Bg60
Rinna S 70 Bk64
Rinnthal D 163 Aq82
Rinøyvåg N 27 Bm44
Rinsumageast = Rinsumageest NL 107 An74
Rinsumageest NL 107 An74
Rintala FIN 63 Cg54
Rintala RUS 55 Ct58
Rinteln D 115 At76
Rinyabesenyő H 251 Bg88
Río E 203 Ro122
Río GR 286 Cd104
Riobianco I 132 Bc87
Rioca BIH 269 Br94
Río Caldo P 190 Sd97
Riocorvo E 185 Sn94
Rio de Moinhos P 197 Sf103
Rio de Onor P 183 Sg97
Rio de Trueba E 185 Sn94
Riodeva E 194 Ss100
Riofreddo I 133 Bh88
Riofrío E 184 Si95
Riofrío E 192 Sl99
Rio Frío P 182 Sd97
Rio Frío P 196 Sc103
Riofrío de Aliste E 184 Sh97
Riofrío del Llano E 193 Sp98
Riojuan = Rixoán E 183 Sf94
Riola di Vergato I 138 Bc92
Riola Sardo I 141 As101
Riolobos E 191 Sh101
Riolo Terme I 138 Bd92
Riom F 172 Ag89
Rio Maior P 196 Sc102
Riomalo de Arriba E 191 Sh100
Rio Marina I 143 Ba95
Rio Mau P 190 Sc97
Riom-ès-Montagnes F 172 Af90
Rion-des-Landes F 176 St93
Rionegro del Puente E 184 Sh96
Rionero Sannitico I 146 Bi97
Rions F 170 Su91
Riorges F 137 Au91
Riosa E 183 Sh95
Rioseco E 193 Sq97
Rioseco de Tapia E 184 Si95
Rioseco de Tapia E 184 Sk94

Riotord F 173 Ai90
Riotorbio E 184 Si94
Rioz F 169 An86
Ripa E 176 Sr95
Ripač BIH 250 Bm91
Ripacandida I 148 Bm99
Ripanj SRB 252 Cb91
Riparbella I 143 Bb94
Ripa Teatina I 145 Bi96
Ripatransone I 145 Ak94
Ripats S 35 Cb47
Ripe DK 102 Bc64
Ripe I 139 Bg93
Ripi I 146 Bg97
Ripiceni RO 248 Cp85
Ripley GB 84 Sr72
Ripley GB 93 Ss74
Ripley GB 94 Su78
Ripoll E 189 Ae96
Ripon GB 84 Sr72
Riposto I 153 Bl105
Rippberg D 121 At81
Rippingale GB 85 Su75
Ripponden GB 84 Sr73
Rips NL 113 Am77
Ripsa S 70 Bo63
Ris E 138 Bd91
Riš BG 275 Co95
Risadiye TR 292 Cq107
Risan MNE 269 Bs95
Risåsarna S 59 Bk60
Risbäck S 40 Bm51
Risberg S 42 Bu51
Risberg S 59 Bh58
Risbrunn S 49 Bi57
Risca GB 97 So77
Rişca RO 254 Cg87
Rişcani MD 248 Cq85
Rischenau D 115 At77
Riscle F 187 St93
Risco E 198 Sk103
Risco del Paso E 203 Rm124
Rişculiţa RO 254 Cf88
Rise N 27 Bl43
Riseberga S 72 Bg68
Risede S 40 Bl52
Riseley GB 94 St78
Risinge S 70 Bn63
Risinge S 73 Bn68
Risliden S 41 Bp51
Risnes N 56 Al58
Risnes N 66 Ao63
Rišňovce SK 239 Ba84
Risøgrund S 35 Cg49
Risohäll FIN 42 Cf53
Risør N 67 At63
Risøy N 22 Bs41
Risøyhamn N 26 Bm43
Rispel D 107 Aq73
Rissa N 38 Au53
Risskov DK 100 Ba68
Rissna S 50 Bl54
Riŝtissen D 126 Au84
Riste S 59 Bl59
Risteli FIN 45 Ct52
Risti EST 209 Ci63
Ristiina FIN 54 Cp57
Ristijärvi FIN 44 Cr51
Ristijärvi FIN 53 Ck57
Ristikangas FIN 54 Cn56
Ristilä FIN 37 Cr48
Ristilä FIN 54 Co56
Ristilahti RUS 56 Db57
Ristimäki FIN 54 Cn56
Ristinen FIN 54 Co54
Ristinge DK 103 Bb71
Ristinkylä FIN 55 Ct55
Ristinpohja FIN 55 Cs56
Ristonmännikkö FIN 30 Cn46
Ristovac SRB 271 Cd96
Riststräsk S 35 Cd47
Riströsk S 41 Bp51
Risudden S 36 Ch48
Risulahti FIN 54 Cp57
Risum-Lindholm D 102 As71
Risuperä FIN 43 Ck54
Risviken S 68 Be62
Risvolvollen N 39 Bd53
Ritamäki FIN 52 Cg55
Riteri LV 214 Cm67
Ritini GR 277 Ce100
Ritola FIN 53 Ch55
Ritošići SRB 261 Bt94
Ritterhude D 108 As74
Rittersgrün D 117 Bf80
Ritvala RO 254 Cd94
Ritzleben D 110 Bc74
Riu de Mori RO 254 Cd94
Riudoms E 188 Ac98
Riumar E 195 Ab99
Riu Sadului RO 254 Cd89
Riutta FIN 43 Ci53
Riutta FIN 52 Ce57
Riuttala FIN 52 Cf57
Riuttala FIN 54 Cp55
Riuttanen FIN 53 Ch56
Rīva LV 212 Cc67
Rivabella I 138 Bc92
Riva del Garda I 132 Bb89
Riva di Tures I 133 Be87
Rivanazzano I 175 At91
Riva presso Chieri I 175 Ar91
Rivarolo Canavese I 130 Aq90
Rivarolo Mantovano I 138 Ba90
Rive N 32 Bg47
Riva San Vitale CH 131 As89
Rivas de Tereso E 185 Sp95
Rive-de-Gier F 173 Ak89
Rivedoux-Plage F 165 Ss88
Rivello I 148 Bm100
Riverchapel IRL 91 Sh75
Rivèrenert F 177 Ac95
Rivergaro I 137 Au91
Riverie I 173 Ak89
Riverstown IRL 83 Sh73
Rivesaltes F 178 Af95
Rives-d'Andaine F 159 Su83

Rives-sur-Fure F 173 Am90
Rivier, le F 174 An90
Rivignano I 133 Bg89
Rivinperä FIN 44 Cn52
Rivis I 133 Bf88
Rivne UA 229 Cn78
Rivne UA 257 Ct88
Rivoli I 136 Aq90
Rivolta d'Adda I 131 Au90
Rixensart B 156 So83
Rixheim F 124 Ap85
Rixö S 68 Bc64
Rixoán E 183 Sf94
Rixø S 68 Bc64
Riza GR 282 Cd104
Ríza GR 286 Cf104
Rizário GR 277 Ce100
Rízes GR 286 Ce106
Rizia GR 271 Cf99
Rizia GR 280 Cn97
Rizoma GR 277 Cd101
Rizómilos GR 277 Cf102
Rizómilos GR 286 Cd106
Rjabinovka RUS 216 Cc72
Rjabovo RUS 55 Cs60
Rjabovo BG 266 Cn93
Rjánes N 46 Am56
Rjascy RUS 215 Cq66
Rjasino RUS 55 Ca58
Rjatikkja RUS 55 Da58
Rjukan N 57 Ar61
Rjukanfjellstue N 57 Ar61
Ro I 138 Bd91
Rö S 51 Bg55
Rö S 61 Br61
Roa N 38 Ba52
Roa/Lunner N 58 Bb60
Roade GB 94 St76
Roadside GB 75 So63
Roald N 46 An55
Roaldkvam N 56 An61
Roaldkvam N 56 Ao61
Roan N 38 Ba52
Roanne F 173 Ai88
Roasjö S 69 Bf65
Roata de Jos RO 265 Cm92
Roavesavvon = Rovisuvanto FIN 24 Cm42
Roazhon = Rennes F 158 Sr84
Röbäck S 42 Ca53
Robakowo PL 222 Bs74
Robănești RO 264 Ci92
Robbio I 175 As90
Robeasca RO 266 Cp90
Robecco d'Oglio I 131 Ba90
Robecco sul Naviglio I 131 As90
Röbel/Müritz D 110 Bf74
Roberton GB 79 Sp70
Robertsbridge GB 114 Aa77
Robertsfors S 42 Cb52
Robertstown IRL 87 Sg74
Robertville B 113 An80
Robeston Wathen GB 92 Sl77
Robežnieki LV 215 Cq69
Robin Hood's Bay GB 85 St72
Robledillo de Trujillo E 198 Sl102
Robledo E 191 Sg100
Robledo E 200 Sq103
Robledo, El E 199 Sm102
Robledo de Chavela E 193 Sm99
Robledo del Buey E 199 Sl101
Robledo del Mazo E 198 Sl101
Robledollano E 198 Sk101
Robles de la Valcueva E 184 Sk95
Röblingen am See D 116 Bd78
Robliza E 191 Sg99
Robliza de Cojos E 192 Sj99
Robregordo E 193 Sn98
Robres E 187 Su97
Robres del Castillo E 186 Sq96
Robru N 57 Ar61
Roč HR 134 Bi90
Roca de la Sierra, La E 197 Sg102
Roca del Vallès, la E 189 Ae97
Rocafort de Queralt E 188 Ac98
Rocamadour F 171 Ad91
Roca Vecchia I 149 Br100
Rocca, i I 153 Bk104
Roccabascerana I 147 Bk98
Roccabianca I 137 Ba90
Roccacanavese I 130 Aq90
Roccacasale I 147 Bi97
Roccadaspide I 147 Bl100
Rocca de' Giorgi I 137 At91
Rocca di Botte I 146 Bg96
Rocca di Cambio I 145 Bg96
Rocca di Mezzo I 145 Bh96
Rocca di Neto I 151 Bo102
Rocca di Papa I 144 Bf97
Roccaforte del Greco I 151 Bm104
Roccafranca I 131 Au90
Roccagorga I 146 Bg97
Roccaguglielma I 146 Bh98
Rocca Imperiale I 148 Bo100
Rocca Imperiale Marina I 148 Bo100
Roccalbegna I 144 Bd95
Roccalumera I 150 Bl105
Rocca Massima I 146 Bf97
Roccamena I 152 Bg105
Roccamonfina I 146 Bh98
Roccamorice I 145 Bi96
Roccanova I 148 Bn100
Roccapalumba I 152 Bh105
Roccaraso I 145 Bi97
Rocca San Casciano I 138 Bd92
Rocca Santo Stefano I 145 Bg97
Roccasecca I 146 Bh97
Rocca Sinibalda I 144 Bf96
Roccaspinalveti I 145 Bi97
Roccastrada I 143 Bc94
Roccavione I 174 Ap92
Roccella Ionica I 151 Bn104
Roccella Valdemone I 150 Bl105
Rocchetta Ligure I 175 At91
Rocchetta Nervina I 180 Ap93
Rocchetta Tanaro I 136 Ar91
Rocester GB 84 Sr75
Rocévić BIH 262 Ca93
Roc'han = Rohan F 158 Sp84
Rochdale GB 84 Sq73

Roche E 204 Sh108
Roche, La CH 169 Ap87
Rochebeaucourt-et-Argentine, La F 170 Aa90
Roche-Bernard, La F 164 Sq85
Roche-Canillac, La F 171 Ad90
Roche-Chalais, la F 170 Aa90
Rochechouart F 171 Ab90
Roche-de-Rame, la F 174 Ao91
Roche-Derrien, La F 158 So83
Roche-des-Arnauds, La F 174 Am91
Roche-en-Ardenne, La B 156 Am80
Roche-en-Brenil, La F 167 Ai86
Rochefort B 156 Al80
Rochefort F 170 St89
Rochefort-en-Terre F 164 Sq85
Rochefort-Montagne F 172 Af90
Rochefort-sur-Loire F 165 St86
Rochefort-sur-Nenon F 168 Am86
Rochefoucauld, La F 170 Aa89
Roche-Guyon, la F 160 Ad82
Rochehaut B 156 Al81
Rochejean F 169 An87
Roche-l'Abeille, L' F 171 Ac89
Rochelle, La F 165 Ss88
Rochemaure F 173 Ak91
Roche-Maurice, La F 157 Sm84
Roche-Posay, La F 166 Ab87
Roche-Saint-Secret-Béconne F 173 Al92
Rocheservière F 164 Sr87
Rochesson F 163 Ao84
Rochester GB 95 Aa78
Roche-sur-Foron, La F 174 An88
Roche-sur-Yon, La F 165 Ss87
Rochette, la F 174 An90
Rochford GB 99 Ab78
Rochfortbridge IRL 87 Sf74
Rochlitz D 230 Bf78
Rociana del Condado E 203 Sg106
Ročínj SLO 133 Bh88
Rocio, El E 203 Sh106
Rociu RO 265 Cl91
Rock GB 96 Sf77
Rockanje NL 106 Ai77
Rockchapel IRL 90 Sb76
Rockcorry IRL 87 Sf72
Rockenhausen D 163 Aq81
Rockesholm S 59 Bk61
Rockhammar S 60 Bl61
Rockhill IRL 90 Sc76
Rockingham GB 94 St75
Ročov CZ 230 Bh80
Roda GB 276 Bu101
Roda, La E 183 Sg93
Roda, La E 200 Sq102
Roda de Andalucía, La E 204 Sl106
Roda de Isábena E 187 Ab96
Roda de Ter E 189 Ae97
Rodakowice PL 226 Bo78
Rodal N 47 Ap56
Rodal N 47 As54
Rodalben D 163 Aq82
Rodaljice HR 259 Bm92
Rodalquilar E 206 Sq107
Ródánás S 42 Bu52
Rod an der Weil D 120 Ar80
Rodatyči UA 235 Cd81
Rødberg N 38 Au54
Rødberg N 57 As60
Rødby DK 104 Bc71
Rødbyhavn DK 104 Bc71
Rødding DK 100 As67
Rødding DK 100 Au68
Rødding DK 103 At70
Rødding DK 104 Be71
Røddinge S 105 Bb70
Rødeby S 73 Bm68
Rode Heath GB 93 Sq74
Rodeiro E 183 Se95
Rødekro DK 103 At70
Rodel = Roghadal GB 74 Sg65
Rodellar E 188 Su96
Roden NL 107 An74
Rodenbach D 121 At80
Rodenberg D 109 At76
Rodengo-Saiano I 131 Ba90
Rodenkirchen D 108 Ar74
Rodenrijs, Berkel en NL 106 Ai77
Rödental D 121 Bc80
Rödermark D 120 As81
Rodersdorf CH 124 Ap86
Rodewald D 109 At75
Rodewisch D 228 Be79
Rodez F 172 Af92
Rodgau D 120 As80
Rodì GR 277 Cc100
Rodiá GR 277 Cc101

Roeselare B 112 Ag79
Roești RO 264 Ci91
Roetgen D 119 An79
Roez D 110 Bf74
Röfors S 69 Bk63
Rofrano I 148 Bl100
Rogač HR 259 Bn94
Rogačica SRB 261 Bu92
Rogačice = Rogaçiçë RKS 271 Cd95
Rogaçiçë RKS 271 Cd95
Rogale PL 223 Ce72
Rogalice PL 232 Bq79
Rogalin PL 226 Bo76
Rogăsen D 110 Be76
Rogaška Slatina SLO 135 Bm88
Rogate GB 98 St78
Rogatec SLO 135 Bm88
Rogatica BIH 261 Bt93
Rogătz D 110 Bd76
Rogberga S 69 Bi65
Rogen stugan S 48 Be56
Roggel NL 114 Am78
Roggenburg D 126 Ba84
Roggendorf D 109 Bc73
Roggentin D 110 Bf74
Roggiano Gravina I 151 Bn101
Rogliano F 142 At95
Rogliano I 151 Bn102
Rognac F 179 Al94
Rognaldsvåg N 46 Ak57
Rognan N 33 Bl46
Rogne N 46 An55
Rogne N 57 At58
Rognes F 180 Al93
Rognes N 48 Ba54
Rognli N 28 Ca42
Rognmo N 28 Bs42
Rognsbru N 67 At62
Rogny-les-Sept-Écluses F 167 Af85
Rogojel RO 264 Cg91
Rogojevac SRB 262 Cb92
Rogoš BG 274 Ck96
Rogova RO 264 Cf92
Rogovë RKS 270 Cb96
Rogovka LV 215 Cp67
Rogovo RUS 215 Cr65
Rogovo = Rogovë RKS 270 Cb96
Rogów PL 228 Ca78
Rogów PL 233 Br81
Rogów PL 233 Ch79
Rogowo PL 226 Bq75
Rogozen BG 264 Ch93
Rogozina BG 267 Cr93
Rogoznica HR 259 Bm93
Rogoźniczka PL 229 Cf76
Rogóźnik PL 226 Bn78
Rogóźno PL 226 Bo75
Rogóźno PL 227 Bs78
Rogóźno-Zamek PL 222 Bs73
Rogslösa S 69 Bk64
Rogsta S 50 Bp57
Roguszyn PL 228 Cd76
Rohan F 158 Sp84
Rohizna UA 248 Co83
Rohovládova Bělá CZ 231 Bm80
Rohožník SK 238 Bp84
Rohr D 121 Bb79
Rohr D 121 Bb82
Rohrbach D 236 Be85
Rohrbach an der Lafnitz A 129 Bm86
Rohrbach in Oberösterreich A 128 Bh83
Rohrbach-lès-Bitche F 119 Ap82
Rohrberg D 109 Bc75
Rohrbrunn D 121 At81
Rohr in Niederbayern D 236 Bd83
Röhrmoos D 126 Bc84
Röhrnbach D 127 Bh83
Rohukküla EST 209 Cg63
Rohuneeme EST 209 Ck61
Roigheim D 121 At82
Roio del Sangro I 145 Bi97
Rois E 182 Sc95
Roisel F 155 Ag81
Roismala FIN 52 Cf58
Roitegui E 186 Sq95
Roitzsch D 117 Be77
Roiu EST 210 Co64
Roizy F 156 Ai82
Roja LV 213 Cf65
Rojales E 201 St104
Rojão Grande P 190 Sd100
Röjáfors S 59 Bl60
Röjeråsen S 59 Bg59
Rojewo PL 222 Br75
Rojişte RO 264 Ci92
Rojfanka UA 257 Cu88
Rójnoret S 42 Ca51
Rôk S 69 Bk64
Rökå S 41 Bs50
Rokansalo FIN 54 Cr57
Röke S 72 Bh68
Rokenes N 27 Bm43
Rókkum N 47 Ar55
Rokland N 33 Bl46
Roknäs S 35 Cc50
Rokosowo PL 221 Bm79
Rokszyce Wola PL 227 Bt78
Rokuvik HR 251 Bs90
Rokøya N 27 Bm43
Rokycany CZ 230 Bh81
Rokytnice nad Jizerou CZ 231 Bl79

Rokytnice v Orlických horách CZ 232 Bn80
Rolampont F 162 Al85
Rôlanda S 68 Bd63
Rolandstorp S 39 Bi51
Rold DK 100 Au67
Røldal N 56 Ao61
Roldán E 207 Ss105
Rolde NL 107 Ao75
Rolfs S 35 Cg49
Rolfstorp S 72 Be66
Roliça P 196 Sb102
Roligheten N 66 An64
Rollag N 57 At60
Rollamienta E 186 Sp97
Rollán E 192 Si99
Rolle CH 169 An88
Rollset N 38 Bc54
Roløkken N 57 At59
Rølvåg N 32 Be48
Rolvsnes N 56 Al61
Rolvsvåg N 56 Am60
Rom F 165 Aa88
Roma I 144 Bf97
Roma RO 248 Co85
Romagné F 159 Ss84
Romagne F 165 Aa88
Romainmôtier CH 169 An87
Romakkajärvi FIN 36 Ck47
Romakloster S 71 Br65
Roma kyrkby S 71 Br65
Roman BG 272 Ch94
Roman RO 248 Co87
Romănaşi RO 246 Cg86
Romancos E 193 Sp99
Romanengo I 131 Au90
Romăneşti RO 248 Cp85
Romăneşti RO 248 Cp86
Români RO 248 Co87
Romanija BIH 261 Bs93
Romanillos de Medinaceli E 194 Sq98
Romanivka UA 248 Da85
Romankivci UA 248 Co84
Romano di Lombardia I 131 Au89
Romanòs GR 286 Cq107
Romanovce MK 271 Cd96
Romanovka RUS 65 Db60
Romanovo RUS 216 Ca71
Romanów PL 233 Br79
Romans I 133 Bg89
Romanshorn CH 125 At85
Romans-sur-Isère F 173 Al90
Romanu RO 256 Cq90
Romanyà de la Selva E 189 Af97
Romaski RUS 65 Cu59
Romaszki PL 229 Cg77
Rombas F 119 An82
Romberg S 50 Bl57
Rombiolo I 151 Bn103
Rombohöjden S 59 Bk61
Rom By DK 100 Ar67
Roméan E 183 Sf94
Romedal N 58 Bc59
Romejki PL 224 Cf74
Romenay F 168 Al87
Romeral, El E 199 So101
Römerstein D 125 At83
Rometta I 150 Bl104
Romfartuna S 60 Bo61
Romfo N 47 As55
Romford GB 99 Aa77
Romhány H 240 Bt85
Römhild D 116 Bb80
Romillé F 158 Sr84
Romilly-sur-Seine F 161 Ah83
Romma S 59 Bl59
Rommele S 68 Be64
Rommerskirchen D 114 Ao78
Romont (FR) CH 130 Ao87
Rømonysetra N 48 Be57
Romoos CH 130 Ar86
Romorantin-Lanthenay F 166 Ad86
Romos RO 254 Cg89
Romppala FIN 55 Cu55
Romrod D 115 At79
Romsey GB 98 Ss79
Romsila FIN 63 Cg60
Rømskog N 58 Bd61
Romstad N 39 Bd52
Römstedt D 109 Bb74
Romuli RO 246 Ci85
Romundgard N 47 At57
Rona de Jos RO 246 Ci85
Rona de Sus RO 246 Ci86
Rönas S 33 Bk49
Roncade I 133 Be89
Roncadello I 138 Ba91
Roncal E 176 St95
Roncesvalles E 176 Ss94
Ronchamp F 169 Ao85
Ronchi dei Legionari I 133 Bh89
Ronciglione I 144 Be96
Roncobilaccio I 138 Bc92
Ronco Campo Canneto I 138 Ba91
Ronco Canavese I 130 Aq89
Roncole Verdi I 137 Ba91
Ronco Scrivia I 137 As91
Ronda E 204 Sk107
Rondablikk N 47 Au57
Rondane N 47 Au57
Rondbjerg DK 100 As67
Rønde DK 100 Ba68
Rondetunet N 48 Ba57
Rondissone I 175 Aq90
Rone S 71 Br66
Ronehamn S 71 Br66
Rong N 56 Ak59
Rõngu EST 210 Cn64
Ronkaisperä FIN 43 Cl53
Ronkeli FIN 45 Ct53
Rönkönvaara FIN 55 Ct56
Rönnäng S 68 Bd65
Rönnbacken S 40 Bl50
Rönnberg S 60 Bn59
Rønne DK 105 Bk70
Ronneburg D 230 Be79
Ronneby S 73 Bl68
Ronnebyhamn S 73 Bl68
Rønnede DK 104 Be70

Ronnenberg D 109 Au76
Rönneshytta S 69 Bl63
Rönnholm FIN 52 Cd55
Rönnholm S 41 Bt53
Ronningen N 22 Br42
Ronningen N 28 Br43
Rönnliden S 34 Bt50
Rönnöfors S 39 Bh53
Rönnskär S 42 Cc51
Rönnynkylä FIN 43 Cm54
Rönö S 70 Bo64
Rönök H 242 Bn87
Ronov nad Doubravou CZ 231 Bm81
Ronquillo, El E 204 Sh105
Ronse B 112 Ah79
Ronshausen D 116 Au79
Roodeschool NL 107 Ao74
Rööla FIN 62 Cd60
Roonagh Quay IRL 86 Sa73
Roosendaal NL 113 Ai77
Roosinpohja FIN 53 Ck56
Roosna-Alliku EST 210 Cm62
Ropa PL 241 Cc81
Ropaži LV 214 Ck67
Ropczyce PL 234 Cd80
Ropeid N 56 An61
Ropelv N 25 Da41
Ropenkåtan S 33 Bk49
Roperuelos del Páramo E 184 Si96
Ropinsalmi FIN 29 Cd43
Ropley GB 95 Sa78
Ropočevo SRB 262 Cb91
Ropot BG 272 Cf94
Ropotovo MK 271 Cc98
Ropša RUS 65 Cu61
Roquebillière F 181 Ap92
Roquebrun F 178 Ad93
Roquebrussanne, La F 180 Am94
Roquecourbe F 178 Ae93
Roquefort F 176 Su92
Roquefort-de-Sault F 178 Ae95
Roquefort-sur-Soulzon F 178 Af93
Roqueredonde F 178 Ag93
Roque-Sainte-Marguerite, La F 178 Af92
Roquesteron F 136 Ap93
Roque-sur-Cèze, La F 180 Al93
Roquetas de Mar E 206 Sp107
Roquetes E 195 Ab99
Roquevaire F 180 Am94
Rora N 39 Bc53
Röra S 68 Bd64
Rörbäck S 35 Cf49
Rörbäcksnäs S 59 Bf58
Rörby DK 101 Bc69
Rore BIH 259 Bo92
Roren S 50 Bn57
Rorholt N 67 At62
Roriz P 190 Sd98
Rörön S 49 Bi55
Roros N 48 Bc55
Rørøy N 32 Be49
Rorstad N 17 Bl45
Rørvattnet S 39 Bi53
Rørvig DK 101 Bd69
Rørvik N 38 Ba53
Rørvik N 38 Bc51
Rørvik N 66 Ao64
Rörvik S 72 Bk66
Ros N 58 Bb62
Rosais P 190 Qd103
Rosala FIN 62 Ce61
Rosal de la Frontera E 197 Sf105
Rosalejo E 192 Sk101
Rosa Marina I 149 Bg99
Ros an Mhil IRL 86 Sa74
Rosans F 173 Al92
Rosário P 197 Sf103
Rosário P 202 Sd105
Rosarno I 151 Bm104
Rosasco I 175 As90
Rosate I 175 At90
Rosbach D 114 Aq79
Rosbach vor der Höhe D 120 As80
Roščia UA 237 Bl84
Roşcani RO 245 Cf89
Roscanvel F 157 Sl84
Rosche D 109 Bb75
Roščino RUS 65 Cu60
Roscoff F 157 Sn83
Rosedale Abbey GB 85 St72
Rosegg A 134 Bi87
Rosegreen IRL 90 Se76
Rosehearty GB 76 Sd65
Roseldorf A 129 Bm83
Rosell = Rossell E 195 Aa99
Rosen BG 272 Cg95
Rosenallis IRL 90 Sf74
Rosenau-Schloss A 129 Bl83
Rosenbach A 134 Bi87
Rosenberg D 121 Ba82
Rosenberg, Sulzbach- D 122 Bd81
Rosendahl D 114 Ap76
Rosendal N 56 An61
Rosendal S 59 Bl61
Rosenfeld D 125 As84
Rosenfors S 73 Bm66
Rosenheim D 236 Be85
Rosenovo BG 266 Cq93
Rosenow D 111 Bg73
Rosenthal D 115 As79
Rosenthal-Bielatal D 117 Bi79
Rosentorp S 49 Bk58
Roses E 189 Ag96
Roseţi RO 266 Cg92
Roseto degli Abruzzi I 145 Bi95
Roseto Valfortore I 147 Bl98
Rosheim F 163 Ap84
Rosia I 143 Bc94
Roşia RO 254 Ci89
Roşia de Amaradia RO 264 Ch90
Roşia de Secaş RO 254 Cb88
Roşia Montană RO 254 Cc88
Roşia Nouă RO 253 Ce88
Rosica BG 266 Cq93

Rosica BY 215 Cq69
Rosice CZ 238 Bn82
Rosière, la F 130 Ao89
Rosières F 177 Ak89
Rosières-en-Santerre F 155 Af81
Rosiers, Les F 165 Su86
Rosignano Marittimo I 138 Ba94
Rosignano Solvay I 138 Ba94
Roşiile RO 264 Ch91
Rosina BG 266 Cn94
Rosina SK 239 Bs82
Rosin'e RUS 215 Cr66
Roşiori RO 245 Cd86
Roşiori RO 256 Cp87
Roşiori de Vede RO 265 Ck92
Rositz D 230 Be78
Roskhill GB 74 Sd66
Roskilde DK 108 Be69
Rośko PL 221 Bn75
Roskovec AL 276 Bu99
Roskow D 110 Bf76
Roslags-Bro S 61 Bs61
Roslags-Kulla S 61 Bs61
Röslau D 230 Bd80
Roslev DK 100 As67
Roslin GB 76 So69
Rosmalen NL 113 Al77
Rosmaninhal P 197 Sf101
Rosnay F 166 Ac87
Rosnay-l'Hôpital F 162 Ai84
Rosnowo PL 221 Bn72
Rosny-sur-Seine F 160 Ad86
Rosochate Kościelne PL 229 Ce75
Rosochy UA 235 Cf82
Rosolina I 139 Be90
Rosolina Mare I 139 Be90
Rosolini I 153 Bk107
Rosoman MK 271 Cd97
Rosovice CZ 123 Bi81
Rosow D 111 Bi74
Rosporden F 157 Sn85
Rösrath D 114 Aq79
Rossa CH 131 At88
Rössä N 32 Bh48
Rossano I 151 Bo101
Rossau D 110 Bd75
Roßbach D 128 Bf83
Roßbach D 236 Be82
Rossberg S 50 Bk54
Rossbol S 50 Ba54
Rössbyn S 58 Be62
Rosscarbery IRL 90 Sb77
Roßdorf D 110 Be76
Roßdorf D 116 Ba79
Roßdorf D 120 As81
Rossegg A 135 Bl87
Rossell E 195 Aa99
Rosseng S 57 At58
Rosses Point IRL 87 Sc72
Rossett GB 93 Sp74
Rossevatn N 66 Ap63
Rossfjord N 22 Br42
Roßhaupten D 126 Bb86
Rosshyttan S 60 Bn60
Rossiglione I 175 As91
Rossillon F 173 Am89
Rossinver IRL 87 Sd72
Rossio ao Sul do Tejo P 196 Sd102
Rössjö S 41 Br54
Roßla D 116 Bc78
Rossland N 56 Al59
Rosslare IRL 91 Sh76
Rosslare Harbour IRL 91 Sh76
Roßlau D 117 Be77
Roßlau, Dessau- D 117 Be77
Rosslea GB 82 Sf72
Roßleben D 116 Bc78
Ross Mhic Thríuin = New Ross IRL 91 Sg76
Rossnes S 62 Ce82
Rossnowlagh IRL 87 Sd73
Rossön S 40 Bn53
Ross-on-Wye GB 93 Sp77
Rossosz PL 229 Cg77
Rossoszyca PL 227 Bs77
Rossow D 110 Bf74
Roßtal D 122 Bb82
Rossum NL 108 An76
Rossvassbukt N 32 Bi49
Rossvik N 32 Be56
Rossvoll N 22 Br42
Roßwein D 232 Be78
Rost N 26 Be45
Rostadalen N 28 Bu43
Rostadseter N 47 At55
Rostadsetra N 58 Bc58
Röstånga S 72 Bg69
Rostarzewo PL 226 Bn76
Rostassac F 171 Ac91
Rostberg S 60 Bm59
Rosti N 47 At57
Rostock D 104 Be72
Rostrenen = Rostrenen F 158 So84
Rostrevor GB 83 Sh72
Röström S 40 Bn53
Rostrup DK 100 Au67
Rostudel F 157 Sl84
Rostusa MK 270 Cb97
Røstvollen N 48 Be56

Roth D 114 Aq79
Roth D 121 Bc82
Rötha D 117 Be78
Roth an der Our D 119 An81
Rothbach F 119 Aq83
Rothbury GB 81 Sr70
Rotheau A 129 Bm84
Rothemühl D 111 Bh73
Röthenbach an der Pegnitz D 122 Bc82
Rothenbrunnen CH 131 At87
Rothenbuch D 121 Ba81
Rothenburg/O.L. D 118 Bk78
Rothenburg ob der Tauber D 121 Ba82
Rothenkirchen D 123 Bf79
Rothenschirmbach D 116 Bd78
Rothenstadt D 122 Be81
Rothenuffeln D 108 As76
Rothenturm D 114 Am80
Rothes GB 76 Sb65
Rothesay GB 80 Sk69
Rothienorman GB 76 Sc65
Rothiesholm GB 77 Sp62
Rothleiten A 129 Bl86
Rothrist CH 124 Aq86
Rothwell GB 85 Ss73
Rothwell GB 94 St76
Rotimlja BIH 260 Bs95
Rotimojoki FIN 44 Cc53
Rotkreuz CH 125 Ar86
Rotnäset S 40 Bm52
Rotnes N 58 Bb60
Rotonda I 148 Bn101
Rotondella I 148 Bo100
Rótova E 201 Su103
Rotova RUS 215 Cq65
Rotselaar B 156 Ak79
Rotsjö S 50 Bm55
Rotsund N 23 Cb41
Rött D 126 Bb85
Rottach-Egern D 126 Bd85
Rottal GB 76 So67
Røttangen N 27 Bm45
Röttås N 48 Ba57
Rottenacker D 125 Au84
Röttenbach D 116 Bc79
Röttenbach D 121 Bc82
Rottenbuch D 126 Bb85
Rottenburg am Neckar D 125 As84
Rottenburg an der Laaber D 127 Be83
Rottendorf D 121 Ba81
Rottenhällan S 49 Bh57
Rottenmann A 128 Bi85
Rotterdam NL 106 Ai77
Rotthalmünster D 236 Bg84
Röttingen D 121 Au81
Rottmersleben D 116 Bc76
Rottna S 59 Bf61
Rottne S 73 Bk66
Rottneros S 59 Bg61
Rottofreno I 143 Al90
Rottorf D 109 Ba74
Rottum NL 107 Am75
Rottweil D 125 As84
Rotunda RO 264 Ci93
Roturas E 198 Sa101
Rotvik N 28 Bg43
Rötviken S 39 Bi50
Rotvoll N 39 Bd54
Rötz D 230 Be81
Roubaix F 155 Ag79
Roúbick BY 229 Cl75
Rouchovany CZ 238 Bn82
Roudná CZ 123 Bg81
Roudnice nad Labem CZ 231 Bi80
Roudouallec F 157 Sn84
Rouède F 177 Ab94
Rouen F 154 Ac82
Rouffilesures F 124 Am84
Rouffach F 163 Ap85
Rouffiac F 170 Su84
Rouffignac-Saint-Cernin-de-Reilhac F 171 Ab90
Rõuge EST 215 Co65
Rougé F 165 Ss85
Rougemont F 124 Am86
Rougemont-le-Château F 169 Ao85
Rougham GB 95 Ss78
Roughsike GB 81 Sp70
Roughton GB 95 Ac75
Rougnat F 172 Af88
Rouillac F 170 Su89
Rouillé F 165 Aa88
Roujan F 178 Ag93
Roukala FIN 43 Ch52
Roukalahti FIN 55 Cu56
Roulans F 169 Am86
Roulers = Roeselare B 112 Ag79
Roundstone IRL 86 Sa74
Roundwood IRL 91 Sh74
Roupy F 155 Ag81
Rouravaara FIN 30 Cl45
Roure I 136 Ap91
Rouret F 181 Ap93
Rousinov CZ 238 Bo82
Rousky GB 82 Sf71
Roússa GR 280 Cn98
Rousset F 173 Al91
Rousset-les-Vignes F 173 Al92
Roussillon F 180 Al93
Roussines F 166 Ac88
Roussy-le-Village F 119 An82
Routio FIN 63 Ci60
Routot F 160 Ab82
Rouville F 159 Ab81
Rouvray F 167 Ai86
Rouvres-les-Bois F 166 Ad86
Rouvres-sur-Aube F 162 Ak85
Rouvroy-sur-Audry F 156 Ai81
Roux, le F 136 Ao91
Røv N 47 As55
Røvačko Trebaljevo MNE 269 Bu95
Rovakka S 35 Ch47
Rovala FIN 37 Co47
Rovale I 151 Bo102

Rovaniemi FIN 36 Cm47
Rovaniemi S 29 Cf46
Rovanpää FIN 36 Cl47
Rovasenda I 135 Aq91
Rovastinaho FIN 36 Cn49
Rovato I 131 Ba89
Rovensko pod Troskami CZ 231 Bi79
Roverbella I 132 Bb90
Roverdo CH 131 At88
Roveredo in Piano I 133 Bf88
Rovereto I 132 Bc91
Rovereto I 138 Bd91
Rövershagen D 104 Be72
Roverud N 58 Be60
Roviés GR 283 Cg103
Rovigno = Rovinj HR 139 Bh90
Rovigo I 138 Bd90
Rovinari RO 264 Cg91
Rovine SRB 261 Ca94
Roviniţa Mare RO 253 Cc90
Rovinj HR 139 Bh90
Rovinjsko Selo HR 258 Bh90
Roviŝče HR 242 Bh94
Rovisuvanto FIN 24 Cm42
Rovná CZ 230 Bf80
Rovnae Pole BY 215 Cr69
Rovon F 173 Al90
Rovte SLO 134 Bi89
Row PL 220 Bk75
Rowardennan Lodge GB 78 Sl68
Rowlands Gill GB 81 Sr71
Rôwne PL 241 Cd81
Rowsley GB 93 Sr74
Rowy PL 221 Bp71
Roxel D 107 Ap77
Roxheim, Bobenheim- D 163 Ar81
Royal Tunbridge Wells GB 154 Aa78
Royal Wootton Bassett GB 98 Sr77
Royan F 170 Ss89
Royat F 172 Ag89
Roybon F 173 Al90
Roybridge GB 71 Sl67
Røydland N 66 Ap64
Røyken N 58 Ba61
Røykkä FIN 63 Ck60
Røyksund N 56 Al62
Røymoen N 47 As55
Royos E 206 Sa105
Røyrbakken N 28 Br43
Røyrvik N 39 Bh51
Røysheim N 47 At59
Røysland N 66 Ap63
Royston GB 85 Ss73
Royston GB 94 Su76
Royton GB 84 Sq73
Røytta N 32 Bg46
Røytvik N 32 Be50
Royuela E 194 Si98
Royuela de Río Franco E 185 Sn97
Roza BG 274 Cn96
Rozadas E 183 Sg94
Rożaje MNE 262 Ca95
Różan PL 228 Cc75
Różanki PL 225 Bl75
Różanna PL 222 Br74
Rożanstvo SRB 261 Bu94
Różanystok PL 224 Cg73
Rozavlea RO 246 Ci85
Rozay-en-Brie F 161 Af83
Rożd'alovice CZ 231 Bl80
Rożden MK 277 Cd98
Rozdil UA 235 Ci82
Rozdiłna UA 249 Da87
Rozdrażew PL 226 Bq77
Rozel, Le F 98 St82
Rozelieures F 124 Bk87
Roženi LV 209 Ck65
Roženica HR 260 Bs94
Rozental PL 222 Bu73
Rozewie PL 222 Br71
Różewo PL 221 Bn74
Rozhanovce SK 241 Cc83
Rozhen MK 277 Cd98
Rozier, le F 172 Ag92
Rozières-en-Beauce F 160 Ad85
Rozières-sur-Mouzon F 162 Am84
Rozino BG 273 Ck95
Rozkopaczew Pierwszy PL 229 Cf78
Rozkoš CZ 237 Bm82
Rożmberk nad Vltavou CZ 128 Bi83
Rozmierka PL 233 Br79
Rožmitál pod Třemšínem CZ 236 Bh81
Rožňava SK 240 Cb83
Rożniatów PL 233 Bq80
Rożniaty PL 234 Cc80
Rožnica PL 233 Ca79
Rozniszew PL 228 Cc77
Rožniv UA 247 Cf85
Rožnjatiwka UA 249 Cr83
Roznov RO 248 Co87
Rožnov pod Radhoštěm CZ 233 Br82
Roznów PL 234 Cb81
Rožnowice PL 234 Bo75
Rozogi PL 222 Cb75
Rozovec BG 274 Cl96
Rozoy-sur-Serre F 156 Ai81
Rozprza PL 230 Bu78
Rozsály H 241 Cf85
Rozseč nad Kunštátem CZ 238 Bn81
Rozstani CZ 232 Bo82
Roztoka PL 233 Ca79
Roztoka UA 241 Cf83
Roztoky CZ 231 Bi80
Roztoky UA 247 Cl84
Rozula I 140 Cb86
Rozvadiv UA 235 Cl82
Rozvadov CZ 230 Bf81

Różyce PL 228 Bu76
Rozzano I 131 At90
Rrapë AL 270 Bu96
Rrazën AL 269 Bu96
Rrejë e Velës AL 270 Bu97
Rrëmbull AL 276 Bu98
Rrëshen AL 270 Bu97
Rrogozhinë AL 276 Bu98
Rsovac CZ 238 Ci94
Rsovci SRB 262 Cd93
Rtina HR 258 Bl92
Rtkovo SRB 263 Cf91
Rtynĕ v Podkrkonoší CZ 231 Bn79
Ru E 182 Sd94
Rúa E 183 Sf96
Ruabon GB 84 So75
Ruba BY 213 Cf68
Rubano I 132 Bd90
Rubbäsen N 28 Bg42
Rubbestadneset N 56 Al61
Rubcovšćina RUS 211 Cq63
Rübeland D 116 Bb77
Rübenau D 123 Bg79
Rubene LV 214 Cm68
Rubeni LV 214 Cm68
Rubercy F 159 St82
Rubery GB 94 Sq77
Rubeži MNE 269 Bt95
Rubha Mor GB 74 Si65
Rubí E 189 Ae98
Rubia E 183 Sg96
Rubián E 183 Sf95
Rubiás = Rubiás E 183 Sf96
Rubiás de los Mistos = Rubiás dos Mistos E 183 Se97
Rubiás dos Mistos E 183 Se97
Rubielos Bajos E 200 Sa102
Rubielos de la Cérida E 194 Sk99
Rubielos de Mora E 195 St100
Rubiera I 138 Bb91
Rubik AL 270 Bu97
Rubikiai LT 218 Cl69
Rublacedo de Abajo E 185 Sn95
Rucăr RO 255 Cl90
Rucas I 174 Ap91
Rucava LV 212 Cc68
Ruchna PL 229 Ce76
Ruči RUS 65 Cu58
Ruciane-Nida PL 223 Cd73
Ručica HR 223 Cd73
Rückersdorf D 122 Bc82
Rückersdorf D 230 Be79
Ruckland GB 85 Ac76
Rucphen NL 113 Ak77
Rud N 56 Ap58
Rud N 58 Au61
Ruda RO 254 Ci90
Rudabánya H 240 Cb84
Rudaci MNE 269 Bt94
Rudae BY 219 Cp70
Rūdaičiai LT 212 Cc69
Ruda Maleniecka PL 228 Ca78
Rudamina LT 218 Cl71
Rudamina LT 224 Cg72
Ruda nad Moravou CZ 232 Bo81
Rudanmaa FIN 52 Ce57
Rudare SRB 263 Cd92
Ruda Rożaniecka PL 235 Cg80
Ruda Śląska PL 233 Bq80
Ruda Strawczyńska PL 234 Ca79
Rudawica PL 225 Bl77
Ruda Wielka PL 228 Cc78
Ruda Wolińska PL 229 Ce76
Rudbärži LV 212 Cd67
Rudbol DK 102 As71
Rüddingshausen D 115 As79
Ruddington GB 85 Ss75
Rude HR 135 Bm89
Rude LV 212 Cc68
Rude LV 213 Cf65
Ruden A 134 Bk87
Rudersberg D 121 Ba83
Rudersdorf A 135 Bn86
Rüdersdorf bei Berlin D 111 Bh76
Rüdesheim am Rhein D 120 Aq81
Rudiliai LT 218 Ck69
Rudilla E 194 Sk99
Rudine HR 258 Bh90
Rudine MNE 269 Bs95
Rudine RKS 262 Cb94
Rüdiškes LT 218 Ck71
Rudiškiai LT 213 Cg68
Rudka PL 229 Cf75
Rudka PL 229 Ce78
Rudkivci UA 248 Cp83
Rudkøbing DK 103 Bb71
Rudky UA 235 Cg81
Rudná CZ 123 Bi80
Rudna PL 226 Bn77
Rudna S 34 Cd47
Rudná = Rudna S 34 Cb47
Rudna Glava SRB 263 Ce92
Rudňany SK 240 Cb83
Rudne UA 235 Ch81
Rudnia LT 218 Ck72
Rudnia RUS 215 Cs68
Rudnica MNE 261 Bt94
Rudnica SRB 262 Cb94
Rudnik BG 275 Cp95
Rudnik BG 275 Cp95
Rudnik CZ 231 Bm79
Rudnik PL 233 Bu81
Rudnik PL 233 Bu81
Rudnik SRB 262 Cb92
Rudnik = Runik RKS 270 Cb95
Rudnik nad Sanem PL 235 Cg80
Rudnik Szlachecki-Kolonia PL 235 Ce79
Rudno PL 222 Bs73
Rudno PL 226 Bo79
Rudno SRB 262 Cb94
Rudno polje SLO 134 Bh88
Rudno Trzecie PL 229 Cf77

Rudnycja UA 249 Cs84
Rudnyky UA 235 Ch82
Rudo BIH 269 Bt93
Rudolfov CZ 123 Bk83
Rudolstadt D 116 Bc79
Rudovci SRB 262 Ca92
Rudozem BG 274 Ck98
Rudsgrend N 57 As61
Rudsjön S 40 Bn53
Ruds Vedby DK 104 Bc69
Rudy D 233 Br80
Rudzāti LV 214 Cn68
Rudžiai LT 217 Cl70
Rudziczka PL 232 Bq80
Rudzienice PL 222 Bu73
Rudziniec PL 233 Br80
Rudziszki PL 216 Cd72
Rue CH 130 Ao87
Rue F 154 Ad80
Ruec BG 275 Co94
Ruecas E 198 Si102
Rueda E 192 Sl98
Rueda de Jalón E 194 Ss97
Rueda de Pisuerga E 185 Sm95
Rueil-Malmaison F 160 Ae83
Ruelle-sur-Touvre F 170 Aa89
Ruen BG 275 Cp95
Ruffano I 149 Br101
Ruffec F 166 Ac87
Ruffec F 170 Aa88
Ruffieu F 164 Am89
Ruffieux F 173 Am89
Rufford GB 84 Sp73
Rufina I 138 Bc93
Rufsholm N 32 Bi48
Rugby GB 94 Ss76
Rugeley GB 93 Sr75
Rugendorf D 122 Bc80
Ruggstorp S 73 Bn67
Ruginoasa RO 248 Co86
Ruginești RO 256 Cp88
Rugișjo N 48 Bc55
Rügland D 122 Bb82
Rugles F 160 Ab83
Rugvica HR 135 Bm89
Ruha FIN 52 Cf55
Ruhala FIN 53 Ci57
Rühen D 110 Bb76
Ruhkaperä FIN 44 Cm53
Ruhla D 116 Ba79
Ruhland D 118 Bh78
Rühlerfeld D 107 Ap75
Ruhlkirchen D 115 At79
Ruhlsdorf D 111 Bh75
Ruhpolding D 127 Bf85
Ruhstorf an der Rott D 127 Ba84
Ruidera E 200 Sp103
Ruigómez E 202 Rg124
Ruikka FIN 36 Cl48
Ruinas I 141 As101
Ruinen NL 107 An75
Ruislip GB 99 Su77
Ruissalo FIN 62 Cd60
Ruja RO 255 Ck88
Rūjiena LV 210 Cl65
Rujište SRB 263 Cd93
Ruka FIN 37 Ct48
Rukai LT 216 Cd70
Rukla LT 218 Cj70
Rukov BIH 260 Bs95
Ruków PL 221 Bn72
Rukovo RUS 215 Cs68
Rukšyn UA 248 Cp84
Rukwe N 57 As59
Rukła LT 218 Cj70
Rukovo RUS 215 Cs68
Rukšyn UA 248 Cn84
Rula S 41 Bs51
Rulbo S 49 Bh57
Rülzheim D 163 Ar82
Rum A 126 Bc86
Rum BY 218 Cn72
Rum H 242 Bo86
Rumar PL 222 Br71
Rumboci BIH 260 Bp93
Rumenka SRB 252 Bu90
Rumes B 155 Ag79
Rumia PL 222 Br71
Rumigny F 174 Am89
Rumijancevo MD 257 Cr84
Rümlang CH 125 Ar86
Rummu EST 209 Ck62
Rummukkala FIN 54 Cr56
Rumo FIN 45 Cs53
Rumpu FIN 64 Cr59
Rumšiskes LT 217 Cj71
Rumska SRB 262 Bu91
Rumskulla S 70 Bm65
Run CH 131 At87
Runå-berg S 40 Bo54
Runan F 158 So83
Runavik FO 26 Sg56
Runcorn GB 84 Sp74
Runcu RO 264 Cg90
Runcu RO 264 Ci90
Rundāle LV 213 Cj68
Rundēni LV 213 Cj68
Runde N 46 Am56
Rundēni LV 215 Cq68
Rundfloen N 59 Bf58
Rundhaug N 28 Bs42
Rundhögen S 39 Be54
Runding D 123 Bf82
Rundvik S 41 Bt53
Runemo S 60 Bm61
Rungsted DK 101 Bf69
Runik RKS 270 Cb95
Runkel D 115 Ar79
Runni FIN 44 Cn53

Runnskogen N 57 Au60
Runsten S 73 Bo67
Runtuna S 70 Bp63
Ruohola FIN 36 Cm49
Ruokee FIN 55 Cu57
Ruokojärvi FIN 30 Ci46
Ruokojärvi FIN 55 Cf57
Ruokojärvi S 35 Cg47
Ruokolahti FIN 55 Cs58
Ruokolanranta FIN 45 Ct51
Ruokoniemi FIN 54 Cs57
Ruokotaipale FIN 54 Cq58
Ruokto S 28 Bt46
Ruolahti FIN 53 Cl57
Ruomi FIN 64 Cq58
Ruoms F 173 Aj92
Ruona FIN 37 Co48
Ruona FIN 53 Cg55
Ruona FIN 62 Cd58
Ruonlahti FIN 62 Cf60
Ruopsa FIN 37 Cp47
Ruorasmäki FIN 53 Cm57
Ruotanen FIN 44 Cn53
Ruotanmäki FIN 44 Co54
Ruotsalo FIN 43 Cg53
Ruotsinkylä FIN 54 Cn59
Ruotsinpyhtää FIN 64 Cn59
Ruottisenharju FIN 37 Cp50
Ruovesi FIN 53 Ci57
Rupa SLO 134 Bi90
Rupča S 34 Cb47
Rupci BG 264 Cj93
Rupe HR 259 Bm93
Rupea RO 255 Cl88
Rupingrande I 134 Bh89
Rupit Ě 189 Ae99
Rupniów PL 234 Ca81
Ruppersdorf D 122 Bd79
Rupperstenrod F 124 Ass79
Rupperstshütten D 121 Au80
Ruppichteroth D 114 Ap79
Ruppovaara FIN 55 Da56
Ruprechtshofen A 237 Bl84
Rupt-sur-Moselle F 163 Ao85
Rus RO 246 Ch86
Rusalka BG 275 Cg94
Rusalka BGS 265 Cg94
Rusănes N 33 Bl47
Rusava UA 249 Cr84
Rusazia = Rosazia F 142 As96
Rusbend D 109 At76
Rusca Montană RO 253 Ce88
Ruscova RO 246 Ci85
Rusdal N 66 An63
Ruse BG 265 Cm93
Ruše SLO 250 Bm87
Rusele S 41 Br51
Ruseni MD 248 Cp84
Ruseţu RO 266 Cp91
Ruševo HR 251 Bp90
Rush IRL 88 Sh73
Rushden GB 94 St76
Rusi FIN 53 Cn57
Ruşi RO 254 Ci89
Rusiec PL 227 Bs78
Ruşii-Munţi RO 247 Ck87
Rusinovo MK 277 Cf97
Rusinów PL 225 Bm77
Rusinów PL 228 Cb78
Rusiny BY 229 Co70
Rus'ka UA 247 Cl85
Rus'ka, Rava- UA 235 Ch80
Ruskae Sjalo BY 219 Co71
Ruská Poruba SK 241 Cd82
Ruskeala FIN 53 Cn57
Ruskeala RUS 55 Db57
Ruskela FIN 63 Ck60
Ruski Bród PL 228 Cb78
Ruski Krstur SRB 252 Bt89
Ruskila FIN 54 Cr55
Ruskington GB 85 Su74
Rusko FIN 62 Ce59
Rusko PL 226 Bn72
Rus'koivanivka UA 257 Cu88
Rusko Selo SRB 252 Cb89
Ruskov SK 241 Cc83
Rukselе S 41 Bs51
Ruskträsk S 41 Bs51
Ruskulava LV 215 Cq67
Ruskulla FIN 62 Cf60
Ruský Hrabovec SK 241 Ce83
Ruský Potok SK 241 Ce82
Rusné LT 216 Cc70
Rusokastro BG 275 Cp96
Rusovce SK 129 Bp84
Rußbach am Pass Gschütt A 128 Bg85
Rüsselsheim am Main D 120 Ar81
Russeluft N 23 Cg40
Russelv N 22 Ca41
Russenes N 24 Cl40
Russey, Le F 169 An86
Russhaugen N 27 Bn44
Russi I 139 Be92
Russkoe RUS 216 Ca71
Rüssow PL 227 Br77
Rust A 238 Bo85
Rust D 163 Aq84
Rust N 57 Au58
Rustan N 58 Ba61
Rustefjellma N 25 Cr40
Rusteikiai LT 218 Cn69
Rusteseter N 47 As56
Rusti N 47 At57
Rustøy N 46 Ao57
Rustrel F 180 Al93
Ruswil CH 130 Ar86
Rusynja RUS 211 Da63
Ruszki PL 227 Ca76
Rutakoski FIN 54 Cm56
Rutalahti FIN 54 Cm58
Rutava FIN 62 Cd58
Rute E 205 Sm106
Rute S 71 Bs65
Rütenbrock D 107 Ap75
Ruthin GB 93 So74
Ruthwell GB 81 So71

Saint-Germain-de-la-Coudre **F** 160 Ab84
Saint-Germain-des-Fossés **F** 167 Ag88
Saint-Germain-des-Prés **F** 161 Af85
Saint-Germain-du-Bois **F** 168 Al87
Saint-Germain-du-Plain **F** 168 Ak87
Saint-Germain-du-Puch **F** 170 Su91
Saint-Germain-du-Puy **F** 167 Ae86
Saint-Germain-du-Salembre **F** 170 Aa90
Saint-Germain-du-Teil **F** 172 Ag92
Saint-Germain-en-Laye **F** 160 Ae80
Saint-Germain-la-Campagne **F** 160 Aa82
Saint-Germain-Laval **F** 173 Ai89
Saint-Germain-Lembron **F** 172 Ag90
Saint-Germain-lès-Arlay **F** 168 Am87
Saint-Germain-les-Belles **F** 171 Ac89
Saint-Germain-Lespinasse **F** 167 Ah88
Saint-Germain-l'Herm **F** 172 Ah90
Saint-Germain-sur-Ay **F** 158 Sr82
Saint Germans **GB** 97 Sm80
Saint-Germé **F** 176 Su93
Saint-Germer-de-Fly **F** 154 Ad82
Saint-Germier **F** 165 Su88
Saint-Gervais-d'Auvergne **F** 172 Af88
Saint-Gervais-les-Bains **F** 174 Ao89
Saint-Gervais-sur-Mare **F** 178 Ag93
Saint-Géry **F** 170 Aa91
Saint-Géry-Vers **F** 171 Ad92
Saint-Geyrac **F** 171 Ab90
Saint-Gildas **F** 158 Sp84
Saint-Gildas-de-Rhuys **F** 164 Sp85
Saint-Gildas-des-Bois **F** 164 Sq85
Saint-Gilles **F** 179 Ai93
Saint-Gilles-Croix-de-Vie **F** 164 Sr87
Saint-Gilles-du-Mené **F** 158 Sp84
Saint-Gilles-Pligeaux **F** 158 So84
Saint-Gingolph **F** 169 Ao88
Saint-Girons **F** 177 Ac95
Saint-Girons-en-Marensin **F** 176 Ss93
Saint-Girons-Plage **F** 176 Ss93
Saint-Glen **F** 158 Sp84
Saint-Gobain **F** 161 Ag81
Saint-Gravé **F** 164 Sq85
Saint-Guen **F** 158 Sp84
Saint-Guénolé **F** 157 Sm85
Saint-Guilhem-le-Désert **F** 179 Ah93
Saint-Haon **F** 172 Ah91
Saint Helens **GB** 84 Sp74
Saint Helens **GB** 98 Ss79
Saint Helier **GBJ** 158 Sq82
Saint-Herblain **F** 164 Sr86
Saint-Hilaire **F** 178 Ae94
Saint-Hilaire, Talmont- **F** 164 Sr88
Saint-Hilaire-Bonneval **F** 171 Ac89
Saint-Hilaire-de-Brens **F** 173 Al89
Saint-Hilaire-des-Loges **F** 165 St88
Saint-Hilaire-de-Villefranche **F** 170 St89
Saint-Hilaire-de-Voust **F** 165 St87
Saint-Hilaire-du-Harcouët **F** 159 Ss83
Saint-Hilaire-Fontaine **F** 167 Ah87
Saint-Hilaire-la-Palud **F** 165 St88
Saint-Hilaire-la-Treille **F** 166 Ac88
Saint-Hilaire-le-Vouhis **F** 165 Ss87
Saint-Hippolyte **F** 124 Ao86
Saint-Hippolyte **F** 124 Ap84
Saint-Hippolyte **F** 166 Ac86
Saint-Hippolyte **F** 170 St89
Saint-Hippolyte-du-Fort **F** 179 Ah93
Saint-Honoré-les-Bains **F** 167 Ah87
Saint-Hubert **B** 156 Al80
Saint-Hubert **F** 166 Aa85
Saint-Illide **F** 172 Ae90
Saint-Imier **CH** 97 Sm80
Saint-Inglevert **F** 95 Ad79
Saint Ive **GB** 97 Sm80
Saint Ives **GB** 94 Su76
Saint Ives **GB** 96 Sk80
Saint-Jacques **L** 130 Aq89
Saint-Jacques-des-Blats **F** 172 Af90
Saint-James **F** 159 Ss83
Saint-Jean-Brévelay **F** 158 Sp85
Saint-Jean-d'Angély **F** 170 St89
Saint-Jean-d'Angle **F** 170 St89
Saint-Jean-d'Arvey **F** 174 An89
Saint-Jean-d'Assé **F** 159 Aa84
Saint-Jean-d'Aulps **F** 169 Ao84
Saint-Jean-de-Barrou **F** 178 Af95
Saint-Jean-de-Blaignac **F** 170 Su91
Saint-Jean-de-Bournay **F** 173 Al89
Saint-Jean-de-Côle **F** 171 Ab90
Saint-Jean-de-Daye **F** 159 Ss82
Saint-Jean-de-Duras **F** 170 Aa91
Saint-Jean-de-Liversay **F** 165 St88
Saint-Jean-de-Losne **F** 168 Al86
Saint-Jean-de-Luz **F** 176 Sr94
Saint-Jean-de-Marsacq **F** 186 Ss93
Saint-Jean-de-Maruéjols-et-Avéjan **F** 173 Ai92
Saint-Jean-de-Maurienne **F** 174 An90
Saint-Jean-de-Monts **F** 164 Sq87
Saint-Jean-des-Sauves **F** 165 Aa87
Saint-Jean-de-Sixt **F** 174 An89
Saint-Jean-d'Illac **F** 170 St91
Saint-Jean-du-Bruel **F** 178 Ag92
Saint-Jean-du-Doigt **F** 157 Sn83
Saint-Jean-du-Gard **F** 179 Ah92
Saint-Jean-en-Royans **F** 173 Al90
Saint-Jean-la-Rivière **F** 181 Ap93

Saint-Jean-le-Centenier **F** 173 Ak91
Saint-Jean-le-Thomas **F** 158 Sr83
Saint-Jean-le-Vieux **F** 173 Al88
Saint-Jean-le-Vieux **F** 176 Ss94
Saint-Jean-Ligoure **F** 171 Ac89
Saint-Jeannet **F** 181 Ap93
Saint-Jean-Pied-de-Port **F** 176 Ss94
Saint-Jean-Poutge **F** 177 Aa93
Saint-Jean-Soleymieux **F** 173 Ai89
Saint-Jean-sur-Erve **F** 159 Su84
Saint-Jean-sur-Reyssouze **F** 174 An90
Saint-Jeoire **F** 169 An88
Saint-Jeure-d'Ay **F** 173 Ak90
Saint-Joachim **F** 164 Sq86
Saint John's **GBM** 80 Sl72
Saint John's Chapel **GB** 81 Sq71
Saint Johnstown **IRL** 82 Sf71
Saint John's Town of Dalry **GB** 80 Sm70
Saint-Jores **F** 159 Ss82
Saint-Jory **F** 177 Ac93
Saint-Jouin-Bruneval **F** 159 Aa81
Saint-Jouin-de-Marnes **F** 165 Su87
Saint-Jouvent **F** 171 Ac89
Saint-Juéry **F** 178 Ae93
Saint Julian's **M** 151 Bi109
Saint-Julien **F** 168 Al88
Saint-Julien **F** 173 Al90
Saint-Julien-Chapteuil **F** 173 Ai90
Saint-Julien-de-Civry **F** 168 Ai88
Saint-Julien-des-Landes **F** 164 Sr87
Saint-Julien-de-Vouvantes **F** 165 Ss85
Saint-Julien-du-Sault **F** 161 Ag84
Saint-Julien-en-Beauchêne **F** 173 Am91
Saint-Julien-en-Born **F** 176 Ss92
Saint-Julien-en-Genevois **F** 169 An88
Saint-Julien-en-Quint **F** 173 Al91
Saint-Julien-l'Ars **F** 166 Ab87
Saint-Julien-la-Vêtre **F** 172 Ah89
Saint-Julien-le-Faucon **F** 159 Aa82
Saint-Julien-lès-Metz **F** 119 An82
Saint-Julien-sur-Reyssouze **F** 168 Al88
Saint-Junien **F** 171 Ab89
Saint-Just **F** 173 Ak92
Saint Just **GB** 96 Si80
Saint-Just-en-Chaussée **F** 160 Ae81
Saint-Just-en-Chevalet **F** 172 Ah89
Saint-Justin **F** 176 Ss93
Saint-Just-Luzac **F** 170 Ss89
Saint-Just-Malmont **F** 173 Ai90
Saint-Just-Saint-Rambert **F** 173 Ai89
Saint Keverne **GB** 96 Sk80
Saint Kew Highway **GB** 96 Sl79
Saint-Lambert-du-Lattay **F** 165 St86
Saint-Laon **F** 165 Su87
Saint-Lary **F** 167 Ah89
Saint-Lary-Soulan **F** 187 Aa95
Saint-Lattier **F** 173 Al90
Saint-Laurent **F** 177 Ab94
Saint-Laurent-d'Aigouze **F** 179 Ai93
Saint-Laurent-de-Cerdans **F** 178 Af96
Saint-Laurent-de-Chamousset **F** 173 Ai89
Saint-Laurent-de-la-Cabrerisse **F** 178 Af94
Saint-Laurent-de-la-Plaine **F** 165 St86
Saint-Laurent-de-la-Prée **F** 170 Ss89
Saint-Laurent-de-la-Salanque **F** 178 Af95
Saint-Laurent-de-Mure **F** 173 Al89
Saint-Laurent-de-Neste **F** 177 Aa94
Saint-Laurent-des-Autels **F** 165 Ss86
Saint-Laurent-des-Bois **F** 160 Ac85
Saint-Laurent-des-Hommes **F** 170 Aa90
Saint-Laurent-du-Bois **F** 170 Su91
Saint-Laurent-du-Pape **F** 173 Ak91
Saint-Laurent-du-Pont **F** 173 Am90
Saint-Laurent-en-Caux **F** 160 Ab81
Saint-Laurent-en-Gâtines **F** 166 Ab85
Saint-Laurent-en-Grandvaux **F** 168 Am87
Saint-Laurent-la-Vallée **F** 171 Ac91
Saint-Laurent-la-Vernède **F** 179 Ai92
Saint-Laurent-les-Bains **F** 172 Ah91
Saint-Laurent-Médoc **F** 170 St90
Saint-Laurent-sur-Gorre **F** 171 Ab89
Saint-Laurent-sur-Manoire **F** 171 Ab90
Saint-Laurent-sur-Mer **F** 159 St82
Saint-Léger **B** 162 Am81
Saint-Léger **F** 160 Ad83
Saint-Léger-Magnazeix **F** 166 Ac88
Saint-Léger-sous-Beuvray **F** 167 Ai87
Saint-Léger-sur-Dheune **F** 168 Ak87
Saint-Léon **F** 167 Ah88
Saint-Léonard-de-Noblat **F** 171 Ad89
Saint-Léon-sur-Vézère **F** 171 Ac90
Saint-Lizier **F** 177 Ac95
Saint-Lô **F** 159 Ss82
Saint-Lô-d'Ourville **F** 98 Sr82
Saint-Loubès **F** 170 Su91
Saint-Louis **F** 169 Aq85
Saint-Louis-de-Montferrand **F** 170 St91
Saint-Loup-de-la-Salle **F** 168 Ak87
Saint-Loup-du-Dorat **F** 159 Su85
Saint-Loup-Hors **F** 159 St82
Saint-Loup-Lamaire **F** 165 Su87

Saint-Loup-sur-Semouse **F** 162 An85
Saint-Lunaire **F** 158 Sq83
Saint-Lyphard **F** 164 Sq86
Saint-Lys **F** 177 Ac94
Saint-Macaire **F** 170 Su91
Saint-Macaire-en-Mauges **F** 165 Ss86
Saint-Maclou **F** 160 Aa82
Saint-Magne **F** 170 St91
Saint-Maigrin **F** 170 Su90
Saint-Maixant **F** 171 Ae89
Saint-Maixent-l'École **F** 165 Su88
Saint-Malo **F** 158 Sq83
Saint-Malo-de-Beignon **F** 158 Sq85
Saint-Malo-des-Trois-Fontaines **F** 158 Sq84
Saint-Malo-du-Bois **F** 165 St87
Saint-Malo-en-Donziois **F** 167 Ag86
Saint-Mamert **F** 168 Ak88
Saint-Mamert-du-Gard **F** 179 Ai93
Saint-Mamet-la-Salvetat **F** 172 Ae91
Saint-Mandrier-sur-Mer **F** 180 Am94
Saint-Marcel-de-Careinet **F** 179 Ai92
Saint-Marcellin **F** 173 Al90
Saint-Marcet **F** 177 Ab94
Saint-Marc-sur-Seine **F** 168 Ak85
Saint-Mards-de-Reno **F** 160 Ab83
Saint-Mards-en-Othe **F** 161 Ag84
Saint-Mard-sur-le-Mont **F** 162 Ak83
Saint Margaret's at Cliffe **GB** 154 Ac78
Saint Margaret's Hope **GB** 77 Sp63
Saint-Mars-des-Pres **F** 165 Ss87
Saint-Mars-d'Outillé **F** 159 Aa85
Saint-Mars-du-Désert **F** 165 Ss86
Saint-Mars-la-Jaille **F** 165 Ss85
Saint-Martial **F** 173 Ai91
Saint-Martial-de-Valette **F** 171 Ab89
Saint-Martial-sur-Isop **F** 166 Ab89
Saint Martin **GBG** 98 Sp82
Saint-Martin-aux-Buneaux **F** 154 Aa81
Saint-Martin-d'Ablois **F** 161 Ah82
Saint-Martin-d'Ardèche **F** 173 Ak92
Saint-Martin-d'Auxigny **F** 167 Ae86
Saint-Martin-de-Belleville **F** 174 Ao90
Saint-Martin-de-Boscherville **F** 154 Ad82
Saint-Martin-de-Bossenay **F** 161 Ah84
Saint-Martin-de-Bréhal **F** 158 Sr83
Saint-Martin-de-Crau **F** 179 Ak93
Saint-Martin-de-la-Lieue **F** 159 Aa82
Saint-Martin-de-Lamps **F** 166 Ad87
Saint-Martin-de-la-Place **F** 165 Su86
Saint-Martin-de-Londres **F** 179 Ah93
Saint-Martin-d'Entraunes **F** 180 Ao92
Saint-Martin-de-Queyrières **F** 174 Ao91
Saint-Martin-de-Ré **F** 165 Ss88
Saint-Martin-des-Besaces **F** 159 St82
Saint-Martin-de-Seignanx **F** 186 Ss93
Saint-Martin-des-Faux **F** 178 Af92
Saint-Martin-des-Puits **F** 178 Af94
Saint-Martin-d'Estréaux **F** 167 Ah88
Saint-Martin-d'Estréaux **F** 173 Ak89
Saint-Martin-de-Valmas **F** 173 Ai91
Saint-Martin-d'Oney **F** 176 St93
Saint-Martin-d'Ordon **F** 161 Ag84
Saint-Martin-d'Oydes **F** 177 Ac94
Saint-Martin-du-Fouilloux **F** 165 Su87
Saint-Martin-du-Frêne **F** 168 Am88
Saint-Martin-en-Campagne **F** 99 Ac91
Saint-Martin-l'Ars **F** 166 Ab88
Saint-Martin-le-Gaillard **F** 99 Ac81
Saint-Martin-Lestra **F** 173 Ai89
Saint-Martin-le-Vieux **F** 171 Ac89
Saint-Martin-lez-Tatinghem **F** 112 Ae79
Saint-Martin-l'Heureux **F** 162 Ai82
Saint-Martin-Osmonville **F** 160 Ac81
Saint-Martin-sur-Ouanne **F** 161 Ag85
Saint-Martin-Valmeroux **F** 172 Ae90
Saint-Martin-Vésubie **F** 181 Ap92
Saint-Martory **F** 177 Ab94
Saint Mary's **GB** 77 Sp63
Saint-Mathieu **F** 171 Ab89
Saint-Mathieu-de-Tréviers **F** 179 Ah93
Saint-Mathurin-sur-Loire **F** 165 Su86
Saint-Matré **F** 171 Ac92
Saint-Maulvis **F** 154 Ad81
Saint-Maur **F** 160 Ad81
Saint-Maurice **CH** 130 Ap88
Saint-Maurice-de-Lignon **F** 173 Ai90
Saint-Maurice-des-Lions **F** 171 Ab90
Saint-Maurice-lès-Charencey **F** 160 Ab83
Saint-Maurice-près-Pionsat **F** 172 Af88
Saint-Maurice-sur-Aveyron **F** 161 Af85
Saint-Maurice-sur-Moselle **F** 163 Ao85
Saint-Mawes **GB** 96 Sk80
Saint-Max **F** 162 Al84
Saint-Maximin-la-Sainte-Baume **F** 180 Am94
Saint-Maxire **F** 165 Su88
Saint-Méard-de-Drône **F** 170 Aa90

Saint-Méard-de-Gurçon **F** 170 Aa94
Saint-Médard-de-Guizières **F** 170 Su90
Saint-Médard-de-Presque **F** 171 Ad91
Saint-Médard-en-Jalles **F** 170 St91
Saint-Médard **F** 170 Su89
Saint-Méen-le-Grand **F** 158 Sq84
Saint-Meille **F** 177 Aa92
Saint-Menges **F** 156 Ak81
Saint-Menoux **F** 167 Ag87
Saint-Mesmin **F** 161 Ah84
Saint-Mesmin **F** 165 St87
Saint-Michel **F** 156 Ai81
Saint-Michel **F** 177 Ac94
Saint-Michel **F** 187 Aa94
Saint-Michel-Chef-Chef **F** 164 Sq86
Saint-Michel-de-Castelnau **F** 170 Su92
Saint-Michel-de-Double **F** 170 Aa90
Saint-Michel-de-Maurienne **F** 174 An90
Saint-Michel-en-Brenne **F** 166 Ac87
Saint-Michel-en-Grève **F** 158 Sn83
Saint-Michel-en-l'Herm **F** 165 Ss88
Saint-Michel-l'Observatoire **F** 180 Am93
Saint-Michel-Mont-Mercure **F** 165 St87
Saint-Mihiel **F** 162 Am83
Saint-Mitre-les-Remparts **F** 179 Al94
Saint Monance **GB** 76 Sp68
Saint Mullin's **IRL** 91 Sg76
Saint-Nabord **F** 124 Ao84
Saint-Nauphary **F** 177 Ac93
Saint-Nazaire **F** 164 Sq86
Saint-Nazaire-le-Désert **F** 173 Al91
Saint-Nectaire **F** 172 Ag89
Saint Neot **GB** 96 Sl80
Saint Nic **F** 157 Sm84
Saint Nicholas **GB** 93 So78
Saint-Nicodème **F** 157 So84
Saint-Nicolas **B** 156 Am79
Saint-Nicolas = Sint-Niklaas **B** 155 Ai78
Saint-Nicolas-de-la-Grave **F** 177 Ac92
Saint-Nicolas-de-Port **F** 124 An83
Saint-Nicolas-des-Motets **F** 166 Ac85
Saint-Nicolas-du-Pélem **F** 158 So84
Saint-Omer **F** 155 Ae79
Saint-Omer-en-Chaussée **F** 160 Ae81
Saint-Ost **F** 187 Aa94
Saint-Ouen-de-Thouberville **F** 160 Ab82
Saint-Ouen-du-Breuil **F** 160 Ac81
Saint-Ovin **F** 159 Ss83
Saint-Pair-sur-Mer **F** 158 Sr83
Saint-Palais **F** 176 Ss94
Saint-Palais-sur-Mer **F** 170 Ss89
Saint-Pal-de-Mons **F** 173 Ai90
Saint-Pal-de-Senouire **F** 172 Ah90
Saint-Papoul **F** 178 Ae94
Saint-Pardoux **F** 165 Su87
Saint-Pardoux **F** 171 Ac88
Saint-Pardoux-la-Rivière **F** 171 Ab90
Saint-Parize-le-Châtel **F** 167 Ag87
Saint-Pastour **F** 171 Ab92
Saint-Paterne-Racan **F** 166 Aa85
Saint-Paul **F** 171 Ac89
Saint-Paul **F** 174 An89
Saint-Paul-Cap-de-Joux **F** 178 Ad93
Saint-Paul-de-Fenouillet **F** 178 Ae95
Saint-Paul-de-Jarrat **F** 177 Ad95
Saint-Paul-des-Landes **F** 172 Ae91
Saint-Paul-de-Varax **F** 168 Al88
Saint-Paul-d'Oueil **F** 187 Ab95
Saint-Paul-en-Forêt **F** 180 Ao93
Saint-Paul-le-Jeune **F** 173 Ai92
Saint-Paul's-les-Dax **F** 176 Ss93
Saint Paul's Walden **GB** 94 Su77
Saint-Paul-Trois-Châteaux **F** 173 Ak92
Saint-Pé-de-Bigorre **F** 176 Su94
Saint-Pée-sur-Nivelle **F** 176 Sr94
Saint-Péran **F** 158 Sq84
Saint-Péravy-la-Colombe **F** 160 Ad84
Saint-Péray **F** 173 Ak91
Saint-Perdon **F** 176 St93
Saint-Père **F** 167 Af86
Saint-Père-en-Retz **F** 164 Sq86
Saint Peter Port **GBG** 98 Sp82
Saint-Pey-d'Armens **F** 170 Su91
Saint-Philbert-de-Grand-Lieu **F** 164 Sr86
Saint-Pierre **F** 174 Ap89
Saint-Pierre-à-Champ **F** 165 Su86
Saint-Pierre-d'Albigny **F** 174 An89
Saint-Pierre-de-Chartreuse **F** 174 Am90
Saint-Pierre-de-Chignac **F** 171 Ab90
Saint-Pierre-des-Jards **F** 166 Ad87
Saint-Pierre-de-Maille **F** 166 Ab87
Saint-Pierre-d'Entremont **F** 159 Ss83
Saint-Pierre-de-Plesguen **F** 158 Sr84
Saint-Pierre-des-Corps **F** 166 Ab86
Saint-Pierre-de-Trivisy **F** 178 Ae93
Saint-Pierre-d'Oléron **F** 170 Ss89
Saint-Pierre-du-Chemin **F** 165 St87
Saint-Pierre-du-Vauvray **F** 160 Ac82
Saint-Pierre-Église **F** 159 Ss81
Saint-Pierre-en-Auge **F** 159 Aa82
Saint-Pierre-en-Port **F** 154 Aa81

Saint-Pierre-le-Moûtier **F** 167 Ag87
Saint-Pierre-Montlimart **F** 165 Ss86
Saint-Pierre-Quiberon **F** 164 So85
Saint-Pierre-sur-Dives **F** 159 Su82
Saint-Pierre-sur-Mer **F** 178 Ag94
Saint-Pierre-sur-Orthe **F** 159 Su84
Saint-Pierreville **F** 173 Ak91
Saint-Plancard **F** 187 Ab94
Saint-Pois **F** 159 Ss83
Saint-Poix **F** 159 Ss85
Saint-Pol-de-Léon **F** 157 Sn83
Saint-Polgues **F** 172 Ah89
Saint-Pol-sur-Mer **F** 155 Ae78
Saint-Pol-sur-Ternoise **F** 155 Ae79
Saint-Polycarpe **F** 178 Ae94
Saint-Pompont **F** 171 Ac91
Saint-Poncy **F** 172 Ag90
Saint-Pons-de-Thomières **F** 178 Af94
Saint-Porchaire **F** 170 St89
Saint-Pourçain-sur-Sioule **F** 167 Ag88
Saint-Priest-des-Champs **F** 172 Af89
Saint-Priest-sous-Aixe **F** 171 Ac89
Saint-Priest-Taurion **F** 171 Ac89
Saint-Privat **F** 171 Ae90
Saint-Privat-la-Montagne **F** 162 An82
Saint-Prouant **F** 165 St87
Saint-Puy **F** 177 Aa93
Saint-Quay-Portrieux **F** 158 Sp83
Saint-Quentin **F** 155 Ag81
Saint-Quentin-en-Tourmont **F** 99 Ad80
Saint-Quentin-la-Poterie **F** 179 Ai92
Saint-Quentin-les-Anges **F** 165 St85
Saint-Quentin-sur-Indrois **F** 166 Ac86
Saint-Quentin-sur-Isère **F** 173 Am90
Saint-Quirin **F** 124 Ap83
Saint-Rambert-d'Albon **F** 173 Ak90
Saint-Raphaël **F** 136 Ao94
Saint-Remèze **F** 173 Ak92
Saint-Rémy **F** 168 Ak87
Saint-Rémy **F** 170 Aa91
Saint-Rémy-Blanzy **F** 161 Ag82
Saint-Rémy-de-Provence **F** 179 Ak93
Saint-Rémy-du-Plain **F** 158 Sr84
Saint-Rémy-en-Bouzemont-Saint-Genest-et-Isson **F** 162 Ak83
Saint-Rémy-en-Montmorillon **F** 166 Ab88
Saint-Rémy-en-Rollat **F** 167 Ag88
Saint-Rémy-sur-Avre **F** 160 Ac83
Saint-Rémy-sur-Durolle **F** 172 Ah89
Saint-Renan **F** 157 Sl84
Saint-Révérien **F** 167 Ah86
Saint-Fénan I 130 Ap89
Saint-Fhémy-en-Bosses I 130 Ap89
Saint-Fiquier **F** 154 Ad80
Saint-Fivoal **F** 157 Sm84
Saint-Fomain **F** 166 Aa88
Saint-Romain-de-Colbosc **F** 159 Aa81
Saint-Romain-le-Puy **F** 173 Ai89
Saint-Rome-de-Cernon **F** 178 Af92
Saint-Rome-de-Tarn **F** 178 Af92
Saint-Saëns **F** 160 Ac81
Saint-Salvy-de-la-Balme **F** 178 Ae93
Saint-Samson-la-Poterie **F** 160 Ad81
Saint-Sardos **F** 177 Ac93
Saint-Satur **F** 167 Af86
Saint-Saturnin **F** 166 Ae87
Saint-Saturnin **F** 172 Ag89
Saint-Saturnin-de-Lenne **F** 172 Ag92
Saint-Saturnin-lès-Apt **F** 180 Al93
Saint-Saud-Lacoussière **F** 171 Ab89
Saint-Saulge **F** 167 Ah86
Saint-Sauvant **F** 165 Aa88
Saint-Sauvant **F** 170 Su89
Saint-Sauves-d'Auvergne **F** 172 Af89
Saint-Sauveur **F** 124 An85
Saint-Sauveur **F** 157 Sn84
Saint-Sauveur **F** 164 Sq87
Saint-Sauveur **F** 165 Su87
Saint-Sauveur-de-Montagut **F** 173 Ak91
Saint-Sauveur-en-Puisaye **F** 167 Ag85
Saint-Sauveur-en-Rue **F** 173 Ai90
Saint-Sauveur-Lendelin **F** 159 Ss82
Saint-Sauveur-le-Vicomte **F** 98 Sr82
Saint-Sauveur-sur-Tinée **F** 181 Ap92
Saint-Savin **F** 124 An85
Saint-Savin **F** 170 Su90
Saint-Savinien **F** 170 St89
Saint-Sébastien-sur-Loire **F** 164 Sr86
Saint-Secondin **F** 166 Aa88
Saint-Séglin **F** 158 Sq85
Saint-Seine **F** 167 Ah87
Saint-Seine-en-Bâche **F** 168 Al86
Saint-Seine-l'Abbaye **F** 168 Ak86
Saint-Senoch **F** 166 Ab86
Saint-Sernin-sur-Rance **F** 178 Af93
Saint-Servan-sur-Mer **F** 158 Sq83
Saint-Seurin-de-Cadourne **F** 170 Su90
Saint-Sever **F** 176 St93
Saint-Sever-Calvados **F** 159 Ss83
Saint-Sever-de-Rustin **F** 187 Aa94
Saint-Séverin **F** 170 Aa90
Saint-Sclrin-d'Arves **F** 174 An90
Saint-Scrnin **F** 170 Aa89
Saint-Scrnin-Leulac **F** 166 Ac88
Saint-Scupplets **F** 161 Af82
Saint-Sulpice **F** 171 Ad91

Saint-Sulpice **F** 177 Ad93
Saint-Sulpice-de-Favières **F** 160 Ae83
Saint-Sulpice-Laurière **F** 171 Ac88
Saint-Sulpice-les-Champs **F** 171 Ae89
Saint-Sulpice-sur-Lèze **F** 177 Ac94
Saint-Sylvain **F** 159 Su82
Saint-Symphorien **F** 170 Su92
Saint-Symphorien-de-Lay **F** 173 Ai89
Saint-Symphorien-d'Ozon **F** 173 Ak89
Saint-Symphorien-sur-Coise **F** 173 Ai89
Saint-Thégonnec **F** 157 Sn83
Saint-Thibault **F** 168 Al86
Saint-Thibéry **F** 178 Ag94
Saint-Thurien **F** 157 Sn85
Saint-Trivier-de-Courtes **F** 168 Al88
Saint-Trivier-sur-Moignans **F** 173 Ak89
Saint-Trojan-les-Bains **F** 170 Ss89
Saint-Trond = Sint-Truiden **B** 156 Al79
Saint-Tropez **F** 180 Ao94
Saint-Urcize **F** 172 Ag91
Saint-Ursanne **CH** 124 Ap86
Saint-Vaast-la-Hougue **F** 159 Ss81
Saint-Valérien **F** 161 Ag84
Saint-Valery-en-Caux **F** 99 Ab81
Saint-Valery-sur-Somme **F** 99 Ad80
Saint-Vallier **F** 168 Al87
Saint-Vallier **F** 173 Ak90
Saint-Vallier-de-Thiey **F** 136 Ao93
Saint-Varent **F** 165 Su87
Saint-Vaury **F** 166 Ad88
Saint-Véran **F** 136 Ao91
Saint-Venant **F** 112 Af79
Saint-Viâtre **F** 166 Ad85
Saint-Victor **F** 167 Af88
Saint-Victor-et-Melvieu **F** 178 Af92
Saint-Victor-l'Abbaye **F** 160 Ac81
Saint-Vigor-des-Mézerets **F** 159 St83
Saint-Vigor-le-Grand **F** 159 St82
Saint-Vincent-Bragny **F** 167 Ai87
Saint-Vincent-de-Connezac **F** 170 Aa90
Saint-Vincent-de-Reins **F** 173 Ai88
Saint-Vincent-de-Tyrosse **F** 186 Ss93
Saint-Vincent-du-Lorouër **F** 160 Aa85
Saint-Vincent-la-Châtre **F** 165 Su88
Saint-Vincent-Sterlanges **F** 165 St87
Saint-Vincent-sur-Jabron **F** 173 Am92
Saint-Vincent-sur-Oust **F** 164 Sq85
Saint-Vit **F** 168 Am86
Saint-Vith **B** 119 An80
Saint-Vivien-de-Médoc **F** 170 Su90
Saint-Vran **F** 158 Sq84
Saint-Vulbas **F** 173 Al89
Saint-Wandrille-Rançon **F** 160 Ab81
Saint-Yaguen **F** 176 St93
Saint-Yorre **F** 172 Ag89
Saint-Yrieix-la-Perche **F** 171 Ac89
Saint-Yvy **F** 157 Sn85
Saint-Yzans-de-Médoc **F** 170 St90
Saint-Zacharie **F** 180 Am94
Sainville **F** 160 Ad84
Sairakkala **FIN** 63 Cl58
Sairiala **FIN** 63 Ck58
Sairinen **FIN** 62 Cd59
Saissac **F** 178 Ae94
Saittarova **S** 29 Ce46
Saizerais **F** 162 An83
Sajach **A** 135 Bm87
Sajaniemi **FIN** 63 Ci59
Sajince **SRB** 271 Ce96
Sajólád **H** 240 Cb84
Sajópüspöki **H** 240 Ca84
Sajószentpéter **H** 240 Cb84
Sajóvámos **H** 240 Cb84
Sajvis **S** 35 Ch49
Saka **LV** 212 Cc67
Šakágkiri **FIN** 64 Cq59
Sakalova **BY** 219 Cq70
Šakiai **LT** 217 Cg71
Säkinmäki **FIN** 64 Cm56
Sakiz **TR** 281 Cp98
Säkkilä **FIN** 37 Ct48
Sakovičy **BY** 219 Cq71
Sakovščina **BY** 218 Cn72
Sakowczyk **PL** 235 Ce82
Sakrisheim **N** 32 Bi48
Saksala **FIN** 62 Cb59
Saksala **FIN** 63 Ci58
Sakseid **N** 56 Al61
Saksild **DK** 100 Ba69
Sakskøbing **DK** 104 Bd79
Saksum **N** 58 Ba58
Saksun **FO** 26 Sf56
Saku **EST** 209 Ck62
Sakule **SRB** 252 Ca90
Šakvietis **LT** 217 Ce70
Säkylä **FIN** 62 Ce58
Sal **S** 69 Bf64
Sala **I** 139 Be92
Sala **S** 60 Bo61
Šal'a **SK** 239 Bq84
Sala Baganza **I** 137 Ba91
Salacea **RO** 245 Ce86
Salacgrīva **LV** 209 Ci65
Saladamm **S** 60 Bo61
Salahmi **FIN** 44 Co53
Salakas **LT** 218 Ck70
Salakos **GR** 292 Cq108
Salakovac **SRB** 263 Cc91
Salamajärvi **FIN** 43 Cd54
Salamanca **E** 192 Sg99
Salamina **GR** 284 Cg105
Šalandra **I** 144 Bh99
Šalanky **UA** 241 Cf84
Salantai **LT** 212 Cd68

Salão **P** 190 Qc103
Salar **E** 205 Sm106
Sälard **RO** 245 Ce86
Sälard **RO** 247 Cl87
Salardú **E** 188 Ab95
Salas **E** 183 Sh94
Salas **SRB** 263 Ce92
Salas Altas **E** 187 Aa96
Salasco **I** 130 Ar90
Salas de Bureba **E** 185 So95
Salas de los Infantes **E** 185 So96
Salàs de Pallars **E** 188 Ab96
Salaši **LV** 214 Cl67
Šalašu de Sus **RO** 254 Cf89
Šălătig **RO** 246 Cg88
Šălătrucu **RO** 255 Ce90
Salbantone = Salmantón **E** 185 Sn94
Salbertrand **I** 136 Ao90
Salbo **S** 59 Bk61
Sälboda **S** 59 Bf61
Salbohed **S** 60 Bn61
Salboro **I** 132 Bd90
Sal-Breizh = Sel-de-Bretagne, Le **F** 158 Sr85
Salbris **F** 166 Ae86
Salce **E** 183 Sh94
Salce **I** 184 Sl94
Salcea **RO** 248 Cn85
Salcedo **E** 184 Si94
Salcia **RO** 266 Cn90
Salcia Tudor **RO** 256 Cq90
Salciile **RO** 256 Co91
Šalčininkai **LT** 218 Cl72
Šalčininkéliai **LT** 218 Cl72
Sălcioara **RO** 266 Co91
Sălciua de Jos **RO** 254 Cg88
Salcombe **GB** 97 Sn80
Sălcuţa **MD** 257 Ct87
Saldaña **E** 184 Sl94
Saldañuela **E** 185 Sn95
Sälden **S** 69 Bg64
Saldes **E** 189 Ad96
Saldus **LV** 213 Ce69
Sale **GB** 84 Sq74
Sale **I** 137 As91
Saleby **S** 69 Bg64
Salem **D** 125 At85
Salem **S** 71 Bq62
Salemi **I** 152 Bf105
Salen **GB** 78 Si67
Salen **N** 39 Bc51
Sälen **S** 59 Bg58
Salérans **F** 173 Am92
Salernes **F** 180 Ao93
Salerno **I** 147 Bk99
Salers **F** 172 Ae90
Salettes **F** 172 Ah91
Salford **GB** 84 Sq74
Salgótarján **H** 240 Ba84
S'Algar **E** 207 Ai101
Salgueiro do Campo **P** 197 Se101
Sali **HR** 258 Bl93
Salica **I** 151 Bp102
Salice **F** 142 As96
Salice Salentino **I** 149 Bq100
Salice Terme **I** 175 At91
Saliente Alto **E** 206 Sq105
Salientes **E** 183 Sh95
Salies-de-Béarn **F** 176 St94
Salies-du-Salat **F** 177 Ab94
Salignac-Eyvignes **F** 171 Ac91
Saligny **RO** 267 Cr92
Saligny-sur-Roudon **F** 167 Ah88
Salihler **TR** 280 Cn101
Salillas **E** 187 Su97
Salinas **E** 184 Si93
Salinas **E** 201 St103
Salinas de Pinilla **E** 200 Sq103
Salinas de Pisuerga **E** 185 Sm95
Salinas de Sin **E** 188 Aa95
Salin-de-Giraud **F** 179 Ak94
Salindres **F** 179 Ai92
Saline **F** 159 Su82
Saline di Volterra **I** 143 Bb94
Salinge **S** 60 Bp61
Šalinkää **FIN** 63 Cl59
Salins-d'Hyères, les **F** 180 An94
Salins-les-Bains **F** 168 Am87
Salir **P** 202 Sd106
Salir do Porto **P** 196 Sb102
Salisbury **GB** 98 Sr78
Sälişte **RO** 254 Ch89
Sälişte **RO** 254 Cg89
Sälişte de Sus **RO** 246 Ci85
Salka **SK** 239 Bs85
Salkola **FIN** 63 Ch59
Salla **FIN** 37 Cs47
Sallahn **D** 110 Bb74
Sallanches **F** 174 Ao89
Sallent **E** 189 Ad97
Sallent de Gállego **E** 176 Su95
Sälleryd **S** 73 Bm68
Salles **F** 170 St91
Salles **F** 178 Ae92
Salles-Courbatiès **F** 171 Ae92
Salles-Curan **F** 172 Af92
Salles-sur-l'Hers **F** 178 Ad94
Salles-sur-Verdon, Les **F** 180 An93
Sallgast **D** 118 Bh77
Sällinkylä **FIN** 53 Ci56
Sallins **IRL** 87 Sg74
Sällsjö **S** 39 Bh54
Sällstorp **S** 72 Bg66
Salmaise **F** 168 Ak86
Salman **TR** 285 Cn103
Salmanovo **BG** 275 Co94
Salmanskirchen **D** 126 Be84
Salmantón **E** 185 Sn94
Salme **EST** 208 Ca64
Salme **S** 28 Ca44
Salmenkylä **FIN** 45 Cs54
Salmenkylä **FIN** 54 Co56
Salmenniemi **FIN** 53 Ci58
Salmerón **E** 194 Sq99
Salmi **FIN** 64 Cp59
Salmi **FIN** 172 Af92
Salmijärvi **FIN** 37 Cq50
Salminen **FIN** 54 Cp55
Salmis **S** 36 Ch49
Salmivaara **FIN** 30 Ch45

Salmivaara FIN 37 Cr47
Salmoral E 192 Sk99
Salo E 189 Ad97
Salo FIN 63 Cg60
Salo FIN 63 Cn58
Salö I 132 Bb89
Salobral, El E 200 Sr103
Salobreña E 205 Sn107
Saločiai LT 214 Ci68
Saloinen FIN 43 Ci51
Saloinen FIN 63 Ck59
Salo-Issakka FIN 65 Cs58
Salokunta FIN 53 Ci57
Salokylä FIN 55 Ct55
Salokylä FIN 55 Da54
Salon F 161 Ai83
Salon-de-Provence F 179 Al93
Saloniki GR 282 Cb101
Saloniki = Thessaloniki GR
 276 Cf99
Salonkylä FIN 43 Ch53
Salonpää FIN 55 Cu56
Salonta RO 245 Cd87
Salorino E 197 Sf102
Salornay-sur-Guye F 168 Ak87
Salorno I 132 Bc88
Salou E 188 Ac98
Salouël F 155 Ae81
Šalovci SLO 135 Bn87
Šalovo RUS 211 Cu63
Sálpi GR 279 Cl98
Salsadella = Salzedella, La E
 195 Aa100
Salsån S 49 Bk55
Salsbruket N 39 Bd51
Salses F 178 Al95
Sälsig RO 246 Cg85
Salsomaggiore Terme I 137 Au91
Salt E 189 Af97
Saltarö S 61 Bs62
Saltash GB 97 Sm80
Saltbæk DK 101 Bc69
Saltburn-by-the-Sea GB 85 St71
Saltcoats GB 78 Si69
Saltfleet GB 85 Aa74
Salto P 191 Se97
Saltö S 68 Bc63
Saltoluoktafjällstation S 28 Br46
Salton GB 85 St72
Saltrod N 43 Ax64
Saltsjöbaden S 71 Br62
Saltum DK 100 Au66
Saltvik S 73 Bo66
Saltvikhamn N 38 Bb53
Saluböle S 41 Bt54
Saludecio I 139 Bf93
Saludes de Castroponce E
 184 Si96
Saluggia I 175 Ar90
Salungen S 59 Bf61
Salur TR 281 Cq100
Salurn = Salorno I 132 Bc88
Saluzzo I 136 Aq91
Salva RO 246 Ci86
Salvacañete E 194 Sr100
Salvada P 203 Se105
Salvador de Zapardiel E 192 Sl98
Salvagnac F 177 Ad93
Salvaleón E 197 Sg103
Salvaterra de Magos P 196 Sc102
Salvaterra do Extremo P
 197 Sg101
Salvaterra do Miño E 182 Sd96
Salvatierra E 183 Sq95
Salvatierra de Esca E 186 Ss95
Salvatierra de los Barros E
 197 Sg104
Salve I 149 Br101
Salvetat-Peyralès, La F 171 Ae92
Salvetat-sur-Agout, La F 178 Af93
Salviac F 171 Ac91
Salvore = Savudrija HR 133 Bh90
Salwayash GB 97 Sp79
Salza di Pinerolo I 136 Ap91
Salzano I 138 Be89
Salzatal D 116 Bd77
Salzberg D 115 Au79
Salzbergen D 108 Ap76
Salzburg A 236 Bg85
Salzedella, La E 195 Aa100
Salzgitter D 116 Ba76
Salzhausen D 109 Ba74
Salzhemmendorf D 115 Au76
Salzkotten D 115 As77
Salzmünde D 116 Bd77
Salzwedel D 109 Bc75
Salzweg D 128 Bg83
Šama E 184 Si94
Samadet F 187 Su93
Samaila SRB 262 Cb93
Samala GB 74 Sf65
Samalia MD 257 Cr88
Šámano E 185 So94
Samaría GR 276 Cc100
Samarineşti RO 264 Cg91
Samassi I 141 As102
Samatan F 177 Ab94
Samatzai I 141 At102
Sambade P 191 Sg98
Sâmbăta RO 245 Ce87
Sâmbăta, Staţiunea RO 255 Ck89
Sâmbăta de Jos RO 255 Ck89
Sâmbăta de Sus RO 255 Ck89
Sambir UA 235 Cg81
Samboal E 193 Sm98
Samborowo PL 222 Bu73
Šambreville B 113 Ak80
Šambron SK 240 Cb82
Sambuc, le F 178 Al93
Sambuca di Sicilia I 152 Bg105
Sambuca Pistoiese I 138 Bc92
Sâmbureşti RO 264 Ci91
Samedan CH 131 Au87
Samer F 154 Ad79
Sames E 184 Sk94
Sameteli TR 280 Cp100
Sámi GR 282 Cb104
Şamlar TR 281 Cs98
Šammakko S 35 Cd47
Sammakkola FIN 44 Cr53
Sammakkovaara FIN 55 Ct55

Sammaljärvi FIN 64 Cr58
Sammaljoki FIN 52 Cg58
Sämmarlappastugan S 33 Bp46
Sammatti FIN 53 Cg56
Sammatti FIN 63 Cu56
Sammi FIN 52 Ce57
Sammichele di Bari I 149 Bo99
Samnaun CH 132 Ba87
Samo I 151 Bn104
Samobor HR 135 Bm89
Samodiva BG 273 Cl98
Samodreža = Samadrexhë RKS
 270 Cc95
Samoëns F 174 Ao88
Samões P 191 Sf98
Samoklęski PL 229 Ce78
Samoklęski Małe PL 221 Bq74
Samokov BG 272 Ch96
Samokov MK 271 Cc97
Samolva RUS 211 Cq64
Samora Correira P 196 Sc103
Samoranovo BG 272 Cg96
Šamorín SK 238 Bp84
Samos E 183 St95
Sámos GR 289 Co105
Samoš SRB 253 Cb90
Samothráki GR 279 Cm100
Samovodene BG 273 Cm94
Samper de Calanda E 195 Su98
Sampeyre I 136 Ap91
Sampieri I 153 Bk107
Sampigny F 162 Am83
Samprizón E 182 Sd95
Sampu FIN 62 Cf58
Samro RUS 211 Cs63
Šamšádin GR 278 Cg99
Šamtens D 120 Bg72
Samuel P 190 Sc100
Samugheo I 141 As101
Samuilovo BG 274 Cn95
Samujlíkovo RUS 211 Cr63
Saná GR 278 Cg99
San Abbondio CH 131 As88
Sanadinovo BG 265 Ck93
San Adrián E 186 Sr96
San Agustín E 202 Ri125
San Agustín de Guadalix E
 193 Sn99
Sanaigmore GB 78 Sh69
Sânandrei RO 245 Cc89
San Andrés E 186 Sp96
San Andrés E 202 Re125
San Andrés E 202 Rh123
San Andrés de Aulestia (Etxebarria)
 E 186 Sq94
San Andrés de la Regla E 184 Sl95
San Andrés del Rey E 193 Sp99
San Andrés de San Pedro E
 186 Sq97
San Andrés y Sauces E 202 Re123
San Antonino E 184 Sh94
San Antoniño (Barro) E 182 Sc95
San Antonio del Fontanar E
 204 Sk106
San Antonio de Requena E
 201 Ss101
Sanary-sur-Mer F 180 Am94
San Asensio E 186 Sp96
Sânătăuca MD 249 Cs84
Sanaüja E 188 Ac97
San Bartolomé E 203 Rn122
San Bartolomé de las Abiertas E
 199 Sl101
San Bartolomé de la Torre E
 203 Sf106
San Bartolomé de Pinares E
 192 Sl99
San Bartolomé de Rueda E
 184 Sk95
San Bartolomé de Tirajana E
 202 Ri125
San Bartolomeo al Mare I 181 Ar93
San Bartolomeo in Galdo I
 147 Bl98
San Bartolomeo Valmara I
 131 As88
San Basilio I 149 Bo99
San Benedetto I 137 Au92
San Benedetto dei Marsi I
 146 Bh96
San Benedetto del Tronto I
 145 Bh95
San Benedetto in Alpe I 138 Bd93
San Benedetto Po I 138 Bb90
San Benedetto Val di Sambro I
 138 Bc92
San Benito E 199 Sl103
San Benito de la Contienda E
 197 Sf103
San Bernardino CH 131 At88
San Besso, Rifugio I 130 Aq89
San Biagio di Callalta I 138 Be89
San Biagio Platani I 152 Bh105
San Blas E 194 Ss100
San Bonifacio I 132 Bc90
San Buono I 146 Bh96
San Cadurniño = Avenida do
 Marqués de Figueroa E
 182 Sd93
San Calixto E 198 Sk105
San Candido I 133 Be87
San Carlo CH 131 As88
San Carlo I 139 Be92
San Carlo I 152 Bg105
San Carlos del Valle E 199 So103
San Casciano dei Bagni I
 144 Bd95
San Casciano in Val di Pesa I
 143 Bc93
San Cassiano I 132 Bd87
San Cassiano I 138 Bd92
San Cataldo I 149 Br100
San Cataldo I 152 Bh106
San Cebrián de Campos E
 184 Sl96
San Cebrián de Mazote E
 192 Sk97
Sâncel RO 254 Ch88
Sancergues F 167 Af86
Sancerre F 167 Af86
San Cesario di Lecce I 149 Br100
Sancheville F 160 Ad84

Sanchidrián E 192 Sl99
San Chirico Nuovo I 147 Bn99
San Chirico Raparo I 148 Bn100
Sancho Abarca E 186 Ss97
Sanchón de la Ribera E 191 Sh98
Sanchonuño E 193 Sm98
Sanchotello E 192 Sl99
San Cibrao E 183 Sf93
San Cipirello I 152 Bg105
San Ciprián E 183 Sg96
San Ciprián = San Cibrao E
 183 Sf93
San Cipriano Picentino I 147 Bk99
San Clemente E 200 Sq102
San Clemente E 206 Sp105
San Clemente I 138 Bc92
Sancoins F 167 Af87
San Colombano al Lambro I
 137 At90
San Cosme (Barreiros) E 183 Sf93
San Costanzo I 139 Bg93
Sâncrăieni RO 255 Cm88
Sâncraiu RO 246 Cf87
San Cristóbal de Entreviñas E
 184 Si96
San Cristóbal de La Laguna E
 202 Rh124
San Cristóbal de la Vega E
 192 Sl98
San Cristóbal de los Mochuelos E
 191 Sh99
Sancti Petri E 204 Sh108
Sancti-Spíritus E 191 Sh99
Sancti-Spíritus E 198 Sk103
Sand A 237 Bi85
Sand D 163 Ar83
Sand N 26 Bg44
Sand N 56 An61
Sand N 58 Bc60
Sand N 58 Bc61
Sand N 58 Bd60
Sanda S 62 Cb60
Sand N 67 At62
Sandane N 46 An57
San Daniele del Friuli I 133 Bg88
San Daniele Po I 137 Ba90
Sandanski BG 272 Cg97
Sandared S 69 Bf65
Sandarne S 50 Bp58
Sandau (Elbe) D 110 Be75
Sandavágur FO 26 Sf56
Sandbach GB 93 Sq74
Sandbäckshult S 73 Bn66
Sandbakk N 27 Bl45
Sandberg D 121 Ba80
Sandbol S 69 Bf63
Sandby DK 103 Bc71
Sandby S 60 Bq60
Sande D 108 Ar74
Sande D 115 As77
Sande N 46 Al56
Sande N 46 Am58
Sande N 46 Ao57
Sande N 58 Ba61
Sande, Enge-D 102 As71
Sandefjord N 68 Ba62
Sandeggen N 22 Bt41
Sandeid N 56 Am61
Sandem N 58 Bd61
San Demetrio Corone I 151 Bn101
San Demetrio ne'Vestini I
 145 Bh96
Sanden N 57 As61
Sandersdorf-Brehna D 117 Be77
Sandersleben D 116 Bd77
Sanderstølen N 57 At59
Sandesneben D 109 Ba73
Sandgerði IS 20 Qh26
Sandhamn S 71 Bs62
Sandhead GB 80 Sl71
Sandhem S 69 Bf65
Sandiás E 183 Se96
Sandillon F 166 Ae85
Sandim P 183 Sf97
Sandin E 183 Sh96
Sand in Taufers = Campo Tures I
 132 Bd87
Sandl A 128 Bk83
Sandla EST 208 Cf64
Sandland N 23 Cd40
Sandnäset S 49 Bk55
Sandnes N 47 Ar55
Sandnes N 56 Al59
Sandnes N 66 Am63
Sandnes N 67 At62
Sandnes N 67 At63
Sandnesbotn N 27 Bn45
Sandneshamn N 22 Br41
Sandnessjoen N 32 Bf48
Sandö AX 62 Ca60
Sandö E 192 Sh99
Sandö S 51 Bq55
San Domenico I 130 Aq90
Sândominic RO 255 Cm87
Sandon GB 94 Sq75
San Donaci I 149 Bq100
San Donà di Piave I 133 Bf89
San Donato I 143 Bc95
San Donato di Ninea I 148 Bn101
San Donato Val di Comino I
 146 Bh97
Sandorenget N 22 Bq47
Sándorfalva H 244 Ca88
San Dorligo della Valle I 134 Bh89
Sandoval de la Reina E 185 Sm95
Sandown GB 98 Ss79
Sandoy N 46 Ao55
Sandoy N 47 Ap54
Sandra RO 245 Cb89
Sándrigo I 132 Bd89
Šandrovac HR 242 Bg89
Sandrovo BG 265 Cn93
Sandsbråten N 57 Au60
Sandsele N 33 Bk50
San Giorgio la Molara I 147 Bl98
Sandsjö S 34 Bq50

Sandsjö S 41 Bq52
Sandsjö S 49 Bk57
Sandsjön S 59 Bi61
Sandsjönäs S 34 Bq50
Sandslån S 51 Bq54
Sandsnes N 58 Bc60
Sandsoy N 27 Bo43
Sandstad N 38 At53
Sandstedt D 108 As74
Sandtorg N 27 Bo43
Sandträsk S 35 Cc48
Sandudden S 35 Cf48
Sănduleni RO 256 Co88
Sândulești RO 254 Ch87
Sandum E 57 Au60
Sandur FO 26 Sg57
Sandvad S 70 Bm62
Sandvatn S 51 Br55
Sandvatn N 66 Ao64
Sandve N 66 Al62
Sandvig DK 104 Bd70
Sandvik N 32 Bg49
Sandvig DK 106 Bh70
Sandvik FO 26 Sg57
Sandvik N 22 Bs41
Sandvik N 27 Bl46
Sandvik N 27 Bn43
Sandvik N 32 Bf49
Sandvik N 46 Al56
Sandvik N 48 Bd58
Sandvik S 50 Bn57
Sandvik S 70 Bl64
Sandvik S 72 Bg66
Sandvik S 73 Bo66
Sandvika N 58 Bb61
Sandvika N 59 Bg53
Sandvika N 39 Be53
Sandvikdal N 66 Ao63
Sandviken S 39 Bg53
Sandviken S 50 Bo59
Sandviken S 60 Bo59
Sandviken S 71 Bq62
Sandvikhamn N 56 Al60
Sandviki N 47 Ap58
Sandvikvåg N 56 Al61
Sandwich GB 99 Ac78
Sandwick GB 77 Ss61
Sandy GB 94 Su76
Sane I 141 At102
Sanem L 162 Am81
San Emiliano E 184 Sh95
San Esteban I 183 Sg94
San Esteban E 184 Si93
San Esteban = Santo Estevo E
 183 Se94
San Esteban de Gormaz E
 193 So97
San Esteban de Litera E 187 Aa97
San Esteban del Molar E 184 Si97
San Esteban del Valle E 192 Sl100
San Esteban de Nogales E
 184 Si96
San Esteban de Valdueza E
 183 Sg95
San Felé I 148 Bm99
San Felice Circeo I 146 Bg98
San Felices de los Gallegos E
 191 Sg99
San Felice sul Panaro I 138 Bc91
San Feliz de Torío E 184 Si95
San Ferdinando I 151 Bm104
San Ferdinando di Puglia I
 147 Bn98
San Fernando E 204 Sh108
San Fernando de Henares E
 193 Sn100
San Fili I 151 Bn102
San Filippo e Giacomo I 152 Bf105
Sanfins do Douro P 191 Se98
San Fiurenzu = Saint-Florent F
 181 At95
San Francesco I 138 Bf88
San Francisco de Olivenza E
 197 Sf103
San Fratello I 153 Bk104
Sanfront I 136 Ap91
Sânga S 50 Bg54
Sangalhos P 190 Sd100
Sangarcía E 193 Sm99
Sangarrén E 187 Su96
Sângas GR 286 Ce105
Sangaste EST 210 Cn65
Sangatte F 95 Ad79
San Gavino Monreale I 141 As101
San Gemini I 145 Bf95
San Genesio Atesino I 132 Bc87
San Genesio ed Uniti I 175 At90
Sângeorgiu de Mureş RO
 255 Ck88
Sângeorgiu de Pădure RO
 255 Ck88
Sânger RO 254 Ci87
Sangerhausen D 116 Bc78
San Germano Chisone I 174 Ap91
San Germano Vercellese I
 130 Ar90
Sângeru RO 266 Cn90
San Giacomo I 132 Bd87
San Gillio I 136 Aq90
San Gimignano I 138 Bc94
San Ginesio I 145 Bg94
Sangineto Lido I 151 Bm101
Sanginjoki FIN 44 Cn51
Sanginkylä FIN 44 Co51
San Giobbe I 138 Bc91
San Giorgio I 153 Bk104
San Giorgio Albanese I 151 Bn101
San Giorgio a Liri I 146 Bh98
San Giorgio Canavese I 130 Aq90
San Giorgio della Richinvelda I
 133 Bf88
San Giorgio del Sannio I 147 Bk98
San Giorgio di Lomellina I
 137 As90
San Giorgio di Nogaro I 133 Bg89
San Giorgio di Piano I 138 Bc91
San Giorgio in Bosco I 132 Bd89
San Giorgio Ionico I 149 Bp100
San Giorgio Lucano I 148 Bn100
San Giorgio Piacentino I 137 Au91

San Giovanni I 133 Bf88
San Giovanni Bianco I 131 Au89
San Giovanni d'Asso I 144 Bd94
San Giovanni di Sinis I 141 Ar101
San Giovanni Incarico I 146 Bh97
San Giovanni in Croce I 138 Ba90
San Giovanni in Fiore I 151 Bo102
San Giovanni in Galilea I 139 Be93
San Giovanni in Marignano I
 139 Bf93
San Giovanni in Persiceto I
 138 Bc91
San Giovanni la Punta I 153 Bl105
San Giovanni Rotondo I 147 Bm97
San Giovanni Suergiu I 141 Ar102
San Giovanni Teatino I 145 Bi96
San Giovanni Valdarno I 138 Bd93
Sangis S 35 Cg49
San Giuliano I 133 Be93
San Giuliano Nuovo I 137 As91
San Giuliano Terme I 138 Ba93
San Giuseppe Vesuviano I
 147 Bk99
San Giustino I 139 Be93
San Godenzo I 138 Bd93
Sangonera La Verde E 207 Ss105
San Gregorio I 153 Bm104
San Gregorio da Sassola I
 146 Bf97
San Gregorio Magno I 148 Bl99
Sangrüda LT 224 Cg72
Sânguinetto I 138 Bb90
San Guiseppe I 138 Bc90
Saní GR 278 Cg100
Sanica BIH 259 Bq91
San Ildefonso o La Granja E
 193 Sm99
Sanilhac F 171 Ab90
San Isidro de Nijar E 206 Sq107
Sanislău RO 245 Ce85
Sanitz D 104 Be72
San Javier E 207 St105
San Jorge = Sant Jordi del Maestrat
 E 195 Aa99
San José E 206 Sq107
San José de la Rábita E
 205 Sm106
San José de la Rinconada E
 204 Si106
San José del Valle E 204 Si107
San Juan E 185 Sn96
San Juan E 202 Rg124
San Juan d'Alacant E 201 Su104
San Juan de Alicante = San Juan
 d'Alacant E 201 Su104
San Juan de Aznalfarache E
 204 Sh106
San Juan de la Encinilla E
 192 Sl99
San Juan de la Nava E 192 Sl100
San Juan de la Rambla E
 202 Rg124
San Juan de los Terreros E
 206 Sr106
San Juan del Puerto E 203 Sg106
San Juan de Moró = San Juan E
 184 Si93
San Juan de Plan E 188 Aa95
San Justo de la Vega E 184 Sh96
Sankikangas FIN 37 Ct49
Sankola FIN 63 Ck58
Sankt Andrä A 138 Be86
Sankt Andrä A 134 Bk87
Sankt Andrä in Innkreis A
 127 Bg84
Sankt Andrä = Sant'Andrea in
 Monte I 132 Bd87
Sankt Andrä-Wördern A 238 Bn84
Sankt Andreasberg D 116 Bb77
Sankt Anna S 70 Bo64
Sankt Anton am Aigen A 242 Bm87
Sankt Anton am Arlberg A
 132 Ba86
Sankt Anton an der Jeßnitz A
 237 Bl85
Sankt Anton im Montafon A
 131 Au86
Sankt Augustin D 114 Ap79
Sankt Barbara im Mürztal A
 242 Bm85
Sankt Blasien D 124 Ar85
Sankt Christina in Gröden = Santa
 Cristina Valgardena I 132 Bd87
Sankt Christoph am Arlberg A
 131 Ba86
Sankt Englmar D 123 Bf82
Sankt Gallen A 128 Bk85
Sankt Gallen CH 125 At86
Sankt Gallenkirch A 131 Au86
Sankt Georgen am Fillmannsbach
 A 236 Bg84
Sankt Georgen am Längsee A
 134 Bk87
Sankt Georgen am Reith A
 237 Bk85
Sankt Georgen an der Gusen A
 237 Bk84
Sankt Georgen an der Stiefing A
 135 Bm87
Sankt Georgen bei Salzburg A
 128 Bf84
Sankt Georgen im Attergau A
 236 Bg85
Sankt Georgen im Lavanttal A
 134 Bk87
Sankt Georgen im Schwarzwald D
 125 Ar84
Sankt Georgen ob Judenburg A
 134 Bk87
Sankt Gertraud = Santa Gertrude I
 132 Bb88
Sankt Gilgen A 128 Bg85
Sankt Goar D 120 Aq80
Sankt Goarshausen D 120 Aq80
Sankt Ingbert D 163 Ap82
Sankt Jacob, Mülsen D 117 Bd79
Sankt Jakob = San Giacomo I
 132 Bd87
Sankt Jakob bei Mixnitz A
 129 Bl86
Sankt Jakob im Lesachtal A
 133 Bf87
Sankt Jakob in Rosental A
 134 Bi87

Sankt Jakob im Rosental =
 Šentjakob v Rožu A 134 Bi87
Sankt Jakob in Defereggen A
 133 Be87
Sankt Jani in Defereggen A
 133 Be87
Sankt Johann am Tauern A
 128 Bi86
Sankt Johann am Walde A
 127 Bg84
Sankt Johann im Pongau A
 127 Bg86
Sankt Johann in Tirol A 127 Be85
Sankt Johann im Salzkammergut
 139 Bf93
Sankt Kanzian am Klopeiner See A
 134 Bk87
Sankt Kassian = San Cassiano I
 132 Bd87
Sankt Katharein, Tragöß- A
 129 Bl86
Sankt Katharinen D 120 Ap79
Sankt Lambrecht A 134 Bi86
Sankt Leonhard A 134 Bi87
Sankt Leonhard am Forst A
 237 Bl84
Sankt Leonhard an der Saualpe A
 134 Bk87
Sankt Leonhard in Pitztal A
 132 Bb86
Sankt Leonhard in Passeier = San
 Leonardo in Passiria I 132 Bc87
Sankt Lorenzen = San Lorenzo di
 Sebato I 132 Bd87
Sankt Lorenzen im Lesachtal A
 133 Bf87
Sankt Magdalena = Santa
 Maddalena I 132 Bd87
Sankt Magdalena = Santa
 Maddalena I 133 Be87
Sankt Marein bei Graz A
 135 Bm86
Sankt Marein im Mürztal A
 129 Bl86
Sankt Margareten im Rosental A
 134 Bi87
Sankt Margarethen an der Raab A
 135 Bm86
Sankt Margarethen im Burgenland
 A 238 Bo85
Sankt Margarethen im Lavanttal A
 134 Bk87
Sankt Märgen D 124 Ar84
Sankt Margrethen CH 125 Au86
Sankt Marien A 237 Bk84
Sankt Marienkirchen bei Schärding
 A 236 Bg84
Sankt Martin A 127 Bg86
Sankt Martin A 128 Bk83
Sankt Martin CH 131 At87
Sankt Martin im Innkreis A
 127 Bg84
Sankt Martin im Sulmtal A
 135 Bl87
Sankt Michael A 237 Bl84
Sankt Michael im Burgenland A
 135 Bn86
Sankt Michael im Lungau A
 133 Bf86
Sankt Michael in Obersteiermark A
 129 Bl86
Sankt Michaelisdonn D 103 At73
Sankt Michel = Mikkeli FIN
 54 Cp57
Sankt Moritz CH 131 Au88
Sankt Niklaus CH 130 Aq88
Sankt Nikola an der Donau A
 237 Bk84
Sankt Nikolai im Sölktal A 128 Bi86
Sankt Olav N 58 Bc59
Sankt Oswald A 134 Bk87
Sankt Oswald bei Freistadt A
 128 Bk83
Sankt Oswald bei Plankenwarth A
 135 Bl86
Sankt Oswald in Freiland A
 135 Bl87
Sankt Oswald-Möderbrugg A
 128 Bk86
Sankt Oswald ob Eibiswald A
 135 Bl87
Sankt Oswald-Riedlhütte D
 123 Bg83
Sankt Pankraz = San Pancrazio I
 132 Bc87
Sankt Pauli D 109 Au73
Sankt Paul im Lavanttal A
 134 Bk87
Sankt Peter = San Pietro I
 133 Be86
Sankt Peter, Westendorf D
 236 Be85
Sankt Peter am Kammersberg A
 128 Bi86
Sankt Peter am Ottersbach A
 242 Bm87
Sankt-Peterburg RUS 65 Da61
Sankt Peter im Lavanttal A
 134 Bk86
Sankt Peter in der Au A 128 Bk84
Sankt Peter-Ording D 102 As72
Sankt Peter-Pagig CH 131 Au87
Sankt Peterzell CH 125 At86
Sankt Pölten A 237 Bm84
Sankt Radegund bei Graz A
 129 Bl86
Sankt Ruprecht an der Raab A
 242 Bm86
Sankt Salvator A 134 Bi87
Sankt Sigfrid S 73 Bn67
Sankt Sigmund im Sellrain A
 126 Bc86
Sankt Stefan A 134 Bk87
Sankt Stefan im Rosental A
 242 Bm87
Sankt Stefan ob Stainz A 135 Bl87
Sankt Thomas am Blasenstein A
 237 Bk84
Sankt Ulrich = Ortisei I 132 Bd87
Sankt Ulrich am Pillersee A
 127 Bf85
Sankt Urban A 134 Bi87
Sankt Valentin A 128 Bk84
Sankt Valentin auf der Haide = San
 Valentino alla Muta I 131 Bb87

Sankt Veit, Neumarkt- D 236 Bf84
Sankt Veit an der Glan A 134 Bi87
Sankt Veit im Mühlkreis A 128 Bi84
Sankt Veit in Defereggen A
 133 Be87
Sankt-Vith = Saint-Vith B 119 An80
Sankt Wendel D 163 Ap82
Sankt Willibald A 127 Bh84
Sankt Wolfgang A 134 Bk86
Sankt Wolfgang D 127 Be84
Sankt Wolfgang im Salzkammergut
 A 127 Bg85
San Lazzaro di Savena I 138 Bc92
San Leo I 139 Be93
San Leonardo de Siete Fuentes I
 140 As100
San Leonardo de Yagüe E
 185 So97
San Leonardo in Passiria I
 132 Bc87
San Leone I 152 Bh106
San Lorenzo E 193 Sm99
San Lorenzo al Mare I 136 Aq93
San Lorenzo a Merse I 144 Bc94
San Lorenzo Bellizzi I 148 Bn101
San Lorenzo de Calatrava E
 199 Sn104
San Lorenzo de la Parrilla E
 194 Sq101
San Lorenzo di Sebato I 132 Bd87
San Lorenzo in Campo I 139 Bf93
San Lorenzo Nuovo I 144 Bd95
San Lovrenzo = Lovreč HR
 133 Bh90
San Luca I 151 Bn104
Sanlúcar de Barrameda E
 203 Sh107
Sanlúcar de Guadiana E
 203 Sf106
Sanlúcar la Mayor E 204 Sh106
San Lucido I 151 Bn102
San Lugano I 132 Bc88
San Luis de Sabinillas E
 204 Sk108
Sanluri I 141 As101
San Mamés I 185 Sp94
San Marcello Pistoiese I 138 Bb92
San Marco I 148 Bk100
San Marco Argentano I 151 Bn101
San Marco dei Cavoti I 147 Bk98
San Marco in Lamis I 147 Bm97
San Marco la Catola I 147 Bl97
San Marcos E 182 Sd95
San Marcos, Cuevas de E
 205 Sm106
San Marino RSM 139 Be93
San Martín E 191 Sg98
Sânmartin RO 245 Cd86
Sânmartin RO 245 Cd86
Sânmartin RO 255 Cm88
San Martín = San Martíno (Neira de
 Rei) E 183 Sf95
San Martín de Boniches E
 194 Sr101
San Martín de Castañeda E
 183 Sg96
San Martín de la Vega E
 193 Sn100
San Martín de los Herreros E
 184 Sl95
San Martín del Pedroso E
 191 Sg97
San Martín del Pimpollar E
 192 Sk100
San Martín de Montalbán E
 199 Sm101
San Martín de Oscos (Samartiín) E
 183 Sg94
San Martín de Pusa E 199 Sl101
San Martín de Trevejo E
 191 Sg100
San Martín de Unx E 176 Sr95
San Martín de Valdeiglesias E
 193 Sm100
San Martín de Valderaduey E
 184 Si97
San Martino I 175 As92
San Martino (Neira de Rei) E
 183 Sf95
San Martino al Cimino I 144 Be96
San Martino dall'Argine I 138 Bb90
San Martino de Cambre = Cambre
 E 182 Sd94
San Martino di Campagna I
 133 Bf88
San Martino di Castrozza I
 132 Bd88
San Martino di Venezze I 138 Bd90
San Martino e il Tesorillo E
 204 Sk108
San Martín in Colle I 144 Be94
San Martín Sarroca = Sant Martí
 Sarroca E 189 Ac98
San Mateo de Gállego E 187 St97
San Mateu = Sant Mateu E
 195 Aa100
San Maurizio I 130 Aq90
San Maurizio Canavese I 175 Aq90
San Mauro Castelverde I
 150 Bi105
San Mauro Forte I 147 Bn100
San Mauro Marchesato I
 151 Bo102
San Menaio I 147 Bm97
San Michele I 146 Bf98
San Michele al Adige I 132 Bc88
San Michele al Tagliamento I
 133 Bf89
San Michele di Ganzaria I
 153 Bi106
San Michele Extra I 132 Bc90
San Michele Mondovì I 155 Aq93
San Michele Salentino I 149 Bq99
Sânmiclăuş RO 254 Ci88
San Miguel E 202 Rg124
San Miguel de Bernúy E 193 Sn98
San Miguel del Arroyo E 193 Sm98
San Miguel de las Dueñas E
 183 Sg95
San Miguel de Salinas E
 201 St105
San Mihaiu Almaşului RO 246 Cg86
Sânmihaiu de Cîmpăe RO
 246 Ci87

San Millán de la Cogolla E 185 Sp96
San Millán de San Zadornil E 185 So95
San Millao E 183 Se97
San Miniato I 143 Bb93
San Muñoz E 192 Sh99
Sannahed S 70 Bl62
Sannainen FIN 64 Cm60
Sannäs = Sannainen FIN 64 Cm60
Sannazzaro de'Burgondi I 137 As90
San Nazzaro Val Cavargna I 131 At88
Sanne S 49 Bi55
Sanne S 68 Bd63
Sannerud S 68 Bd62
Sannicandro di Bari I 149 Bo99
San Nicandro Garganico I 147 Bm97
San Nicola da Crissa I 151 Bn103
San Nicola dell'Alto I 151 Bo102
San Nicola di Tremiti I 147 Bm96
San Nicola l'Arena I 152 Bh104
San Nicolás, La Aldea de E 202 Ri125
San Nicolás del Puerto E 204 Si104
San Nicolás de Tolentino = La Aldea de San Nicolás E 202 Ri125
Sânnicolau Mare RO 252 Cb88
San Nicolò I 138 Bd91
San Nicolò d'Arcidano I 141 As101
San Nicolò Gerrei I 141 At102
Sannidal N 67 At63
Sanniki PL 228 Bu76
Sänningstjärn S 50 Bo56
Sänningsvallen S 50 Bm56
Sanok PL 241 Ce81
Sanovo BG 274 Cm95
San Pablo = Sant Pau E 195 Su100
San Pablo de los Montes E 199 Sn101
San Pablo o Buceite E 204 Sk108
San Pancrazio I 132 Bc87
San Pancrazio Salentino I 149 Bq100
San Pantaleo I 140 At98
San Pantaleón de Losa E 185 So95
San Paolo I 131 Ba90
San Paolo I 153 Bl107
San Paolo Cervo I 130 Ar89
San Paolo di Civitate I 147 Bl97
San Pedro E 185 Sn94
San Pedro E 200 Sq103
San Pedro Alcántara E 204 Sl108
San Pedro Cansoles E 184 Sl95
San Pedro de Ceque E 184 Sh96
San Pedro del Arroyo E 192 Sl99
San Pedro de las Dueñas E 184 Sk96
San Pedro de Latarce E 192 Sk97
San Pedro del Pinatar E 207 St105
San Pedro del Romeral E 185 Sn94
San Pedro del Valle E 192 Sl98
San Pedro de Mérida E 198 Sh103
San Pedro de Ribas = Sant Pere de Ribes E 189 Ad98
San Pedro de Riudevitlles = Sant Pere de Riudebitlles E 189 Ad98
San Pedro de Valderaduey E 184 Sl96
San Pedro Manrique E 186 Sq96
San Pedro Palmiches E 194 Sq100
San Pelaio = San Pelayo E 185 Sp94
San Pelayo E 185 Sp94
San Pellegrino Terme I 131 Au89
Sânpetru RO 255 Cm89
Sânpetru de Câmpie RO 254 Ci87
Sânpetru Mare RO 253 Cb88
San Piero a Sieve I 138 Bc93
San Piero in Bagno I 138 Bd93
San Piero Patti I 150 Bk104
San Pietro I 131 At88
San Pietro I 133 Be86
San Pietro I 150 Bl103
San Pietro al Natisone I 134 Bg88
San Pietro di Cadore I 133 Bf87
San Pietro in Bevagna I 149 Bq100
San Pietro in Cariano I 132 Bb89
San Pietro in Casale I 138 Bc91
San Pietro in Gu I 132 Bd89
San Pietro in Palazzi I 143 Bb94
San Pietro in Vincoli I 139 Be92
San Pietro in Volta I 133 Be90
San Pietro Vara I 137 Au92
San Pietro Vernotico I 149 Bq100
San Polo d'Enza I 138 Ba91
San Priamo I 141 Au102
Sanquhar GB 79 Sn70
San Quintín de Mediona = Sant Quintí de Mediona E 189 Ad98
San Quirico I 138 Bb93
San Quirico d'Orcia I 144 Bd94
San Rafael E 193 Sm99
San Rafael del Río = Sant Rafael del Maestrat E 195 Aa99
Sanremo I 181 Aq93
San Remo = Sanremo I 181 Aq93
San Rocco Cadarese I 130 Ar88
San Román E 183 Sf95
San Román E 185 Sn94
San Román de Hornija E 192 Sk98
San Román de la Cuba E 184 Sl96
San Román de los Montes E 192 Sl100
San Román el Antiguo E 184 Si96
San Roque E 204 Sk108
San Roque (Coristanco) E 182 Sc94
San Sadurní de Noya = Sant Sadurní d'Anoia E 189 Ad98
San Sadurniño = Avenida do Marqués de Figueroa E 182 Sd93
Sansais F 165 St88
San Salvador de Cantamuda E 185 Sm95
San Salvatore I 137 Ba90
San Salvatore I 141 Ar101

San Salvatore Monferrato I 175 As91
San Salvatore Telesino I 146 Bi98
San Salvo I 147 Bk96
San Salvo Marina I 147 Bk96
San Sebastiá E 185 Sm94
San Sebastián, Donostia / E 186 Sr94
San Sebastián de La Gomera E 202 Rf124
San Sebastián de los Ballesteros E 204 Sl105
San Sebastián de los Reyes E 193 Sn99
San Sebastiano Curone I 175 At91
San Secondo Parmense I 137 Ba91
Sansepolcro I 139 Be93
San Severino Lucano I 148 Bn100
San Severino Marche I 145 Bg94
San Severo I 147 Bl97
San Silvestre de Guzmán E 203 Sf106
Sânsimion RO 255 Cm88
Sanski Most BIH 259 Bo91
San Sosti I 151 Bn101
San Sperate I 141 At102
Santa, La E 203 Rn122
Santa Agnès de Corona E 206 Ac102
Santa Amalia E 198 Sh102
Santa Ana E 200 Sg103
Santa Ana E 200 Sr103
Santa Ana E 205 Sn106
Santa Bárbara E 185 Sm96
Santa Bárbara E 195 Aa99
Santa Bárbara E 201 Ss102
Santa Bárbara de Sen E 204 Si106
Santa Bárbara (Pico) P 190 Qd104
Santa Bárbara (Santa Maria) P 182 Qk107
Santa Bárbara (Terceira) P 182 Qf103
Santa Bárbara de Casa E 203 Sf105
Santa Bárbara de Nexe P 203 Se106
Santa Bárbara de Padrões E 203 Se105
Santa Brigida E 199 Sm104
Santa Brigida E 202 Ri124
Santacara E 176 Sr96
Santa Catarina da Fonte do Bispo P 203 Se106
Santa Catarina da Serra P 196 Sc101
Santa Caterina I 132 Bc87
Santa Caterina dello Ionio I 151 Bo103
Santa Caterina dello Ionio-Marina I 151 Bo103
Santa Caterina di Pittinuri I 141 Ar100
Santa Caterina Valfurva I 132 Ba88
Santa Caterina Villarmosa I 153 Bi105
Santa Cecilia del Alcor E 184 Sl97
Santa Clara-a-Velha P 202 Sd105
Santa Clara de Louredo P 197 Se105
Santa Coloma de Farners E 189 Af97
Santa Coloma de Queralt E 188 Ac97
Santa Colomba E 183 Sg94
Santa Colomba de Somoza E 184 Sh96
Santa Comba E 182 Sc94
Santa Comba Dão P 190 Sd100
Santa Cristina da Polvorosa E 184 Si97
Santa Cristina Valgardena I 132 Bd87
Santa Croce I 133 Bh89
Santa Croce Camerina I 153 Bk107
Santa Croce di Magliano I 147 Bl97
Santa Croce sull'Arno I 138 Bb93
Santa Croya de Tera E 184 Si97
Santa Cruz E 205 Sb102
Santa Cruz P 196 Sb102
Santa Cruz P 203 Se106
Santa Cruz P 190 Rg115
Santa Cruz da Graciosa P 190 Qd102
Santa Cruz das Flores P 182 Ps102
Santa Cruz da Trapa P 190 Sd99
Santa Cruz de Alhama o cel Comercio E 205 Sn106
Santa Cruz de Campezo E 186 Sq95
Santa Cruz de Grío E 194 Ss98
Santa Cruz de la Palma E 202 Re123
Santa Cruz de la Serós E 187 St95
Santa Cruz de la Zarza E 193 So101
Santa Cruz de Llanera E 184 Si94
Santa Cruz del Retamar E 193 Sm100
Santa Cruz de Moya E 194 Ss101
Santa Cruz de Mudela E 199 So103
Santa Cruz de Tenerife E 202 Rh124
Santa Cruz de Yanguas E 194 Sq99
Santadi I 141 As102
Santa Domenica Talao I 148 Bm101
Santa Domenica Vittoria I 150 Bk105
Sant'Adriano I 138 Bd92
Sant'Elena I 199 Sn104
Santa Elena de Emera = Santa Elena de Emerando E 185 Sp94
Santa Elena de Emerando E 185 Sp94
Santa Elisabetta I 152 Bh106
Santaella E 204 Sl105
Santa Engracia E 186 Ss97

Santa Espina, La E 192 Sk97
Santa Eufemia E 183 Se96
Santa Eufemia E 198 Sl103
Santa Eufemia I 191 Sf99
Santa Eufemia Lamezia I 151 Bn103
Santa Eugènia E 206-207 Af101
Santa Eugenia (Ribeira) = Santa Uxia (Ribeira) E 182 Sc95
Santa Eugènia de Berga E 189 Ae97
Santa Eulalia E 184 Sk94
Santa Eulalia E 194 Ss99
Santa Eulàlia P 197 Sf102
Santa Eulàlia de Gállego E 187 St96
Santa Eulalia de Oscos (Santalla d'Ozcos) E 183 Sf94
Santa Eulalia de Riuprimer E 189 Ae97
Santa Eulàlia de Tineo E 183 Sh94
Santa Eulària des Riu E 206 Ad103
Santa Fé E 205 Sn106
Santa Fiora I 144 Bd95
Santa Gadea E 185 Sn95
Santa Gadea del Cid E 185 So95
Sant'Agata I 153 Bm104
Sant'Agata de'Goti I 147 Bk98
Sant'Agata di Esaro I 151 Bm101
Sant'Agata di Militello I 153 Bk104
Sant'Agata di Puglia I 148 Bl98
Sant'Agata Feltria I 139 Be93
Sant'Agata sui Due Golfi I 146 Bi99
Santa Gertrude I 132 Bb88
Santa Gertrudis de Fruitera E 206 Ac103
Santa Giuletta I 137 At90
Santa Giulia I 139 Be91
Santa Giusta I 141 As101
Santa Giustina I 133 Be88
Sant'Agostino I 138 Bc91
Sant'Agustí de Lluçanès E 189 Ae96
Sant Agustí des Vedrà E 206 Ac103
Santahamina FIN 63 Cl60
Santaika LT 217 Cn72
Santa Isabel E 195 St97
Sant'Alberto I 139 Be92
Sant-Albin-an-Hiliber = Saint-Aubin-du-Cormier F 159 Sk94
Sant-Albin-Elvinieg = Saint-Aubin-d'Aubigné F 158 Sr84
Santalha P 183 Sf97
Santa Liestra y San Quílez E 187 Aa96
Sant Altoni de Calonge E 189 Ag97
Santa Lucia E 202 Ri125
Santa Lucia I 140 Aq99
Santa Lucia (Moraña) E 182 Sc95
Santa Lucia del Mela I 150 Bl104
Santa Lucia di Portivechju = Sainte-Lucie-de-Porto-Vecchio F 181 At97
Santa Luzia P 202 Sd105
Santa Luzia P 190 Qd103
Santa Maddalena I 132 Bd87
Santa Maddalena I 133 Be87
Santa Magdalena de Polpis E 195 Aa100
Santa Magdalena de Pulpis = Santa Magdalena de Polpis E 195 Aa100
Santa Mare RO 248 Cp85
Santa Margalida E 207 Ag101
Santa Margarida da Serra P 196 Sc104
Santa Margarida de Montbui E 189 Ad97
Santa Margarida do Sado P 196 Sd104
Santa Margherita I 141 As103
Santa Margherita di Belice I 152 Bg105
Santa Margherita Ligure I 175 At92
Santa María E 176 St96
Santa Maria, el Pla de E 188 Ac98
Santa María del Bagno I 149 Br100
Santa Maria in Monte I 138 Bb93
Santa Maria Capua Vetere I 146 Bi98
Santa Maria da Feira P 190 Sc99
Santa María de Arzua = Arzúa E 182 Sd95
Santa María de Corcó E 189 Ae96
Santa María de Getxo E 185 So94
Santa María degli Angeli I 144 Bf94
Santa María de Huerta E 194 Sq98
Santa Maria dei Sabbioni I 137 Au90
Santa María del Águila E 206 Sp107
Santa María de las Hoyas E 185 Sp97
Santa María de la Vega E 184 Si96
Santa María del Berrocal E 192 Sk99
Santa María del Camí E 206-207 Af101
Santa María del Campo E 185 Sp96
Santa María del Campo Rus E 200 Sq101
Santa María del Cedro I 148 Bm101
Santa María del Espino E 194 Sq99
Santa Maria della Versa I 137 At91
Santa María de los Caballeros E 192 Sk100
Santa María del Páramo E 184 Si96
Santa María del Taro I 137 At92
Santa María de Mave E 185 Sm95
Santa María de Nava la Zapatera u Hoya de Santa María E 204 Sh104
Santa María de Nieva E 206 Sr104
Santa María de Redondo E 185 Sm95
Santa María de Riaza E 193 So98

Santa María de Trassierra E 204 Sl103
Santa Maria di Licodia I 153 Bk105
Santa Maria la Real de Nieva E 193 Sm98
Santa Maria Maggiore I 130 Ar88
Santa Maria Navarrese I 141 Au101
Santa Maria Nuova I 139 Bg94
Sântămăria-Orlea RO 254 Cf89
Santa Maria Rezzonico I 175 At88
Santa Maria Val Mustair CH 132 Ba87
Santa Marina E 184 Si94
Santa Marina I 150 Bl104
Santa Marina del Rey E 184 Si95
Santa Marina del Sil E 183 Sg95
Santa Marina Salina I 153 Bk103
Santa Marinella I 144 Bd96
Santa Marta E 197 Sg103
Santa Marta E 200 Sq102
Santa Marta de Magasca E 198 Sh101
Santa Marta de Penaguião P 191 Se98
Santa Marta de Tormes E 192 Sl99
Santana E 202 Sd105
Santana P 196 Sb104
Santana P 190 Rg115
Sântana RO 245 Cd88
Santa Ninfa I 152 Bf105
Sant'Anatolia di Narco I 144 Bf95
Sant'Andrea Apostolo dello Ionio I 151 Bo103
Sant'Andrea Bagni I 137 Ba91
Sant'Andrea Frius I 141 At102
Sant'Andrea in Monte I 132 Bd87
Sant Andreu de Llavaneres E 189 Ae97
Sant'Angelo I 133 Be89
Sant'Angelo I 146 Bh99
Sant'Angelo I 151 Bn103
Sant'Angelo a Fasanella I 147 Bl100
Sant'Angelo d'Alife I 146 Bi98
Sant'Angelo dei Lombardi I 147 Bl99
Sant'Angelo di Brolo I 150 Bk104
Sant'Angelo in Lizzola I 139 Bf93
Sant'Angelo in Pontano I 145 Bg94
Sant'Angelo in Vado I 139 Be94
Sant'Angelo Lodigiano I 137 At90
Sant'Anna I 151 Bn104
Sant'Anna Arresi I 141 As102
Sant'Anna di Valdieri I 136 Ap92
Sant'Antioco I 141 Ar102
Sant'Antioco di Bisarcio I 140 As99
Sant'Antone = Saint-Antoine F 142 At96
Sant Antoni Abat = Sant Antoni de Portmany E 206 Ac103
Sant Antoni de Llombai E 201 St102
Sant'Antonio di Portmany E 206 Ac103
Sant'Antonino di Susa I 136 Ap90
Sant'Antonio I 138 Bd91
Sant'Antonio di Gallura I 140 At99
Sant'Antonio di Santadi I 141 Ar101
Santanyí E 207 Ag102
Santa Olaja de la Acción E 184 Sk95
Santa Olaja de la Vega E 184 Sl95
Santa Olalla E 193 Sm100
Santa Olalla del Cala E 204 Sh105
Santa Pau E 189 Af96
Santa Pola E 201 St104
Santa Ponça E 206 Ae101
Santar P 191 Se99
Sant'Arcangelo I 148 Bn100
Santarcangelo di Romagna I 139 Be92
Santarém P 196 Sc102
Santa Rita P 182 Qf103
Sant'Arsenio I 147 Bl99
Santa Saba I 153 Bm104
Santa Sabina I 149 Bq99
Santa-Severa I 181 At95
Santa Severa I 144 Bd96
Santa Severina I 151 Bo102
Santas Martas E 184 Sk96
Santa Sofia I 138 Bd93
Santa Sofia P 196 Sd103
Santa Susana E 196 Sd104
Santa Suvera = Santa-Severa F 181 At95
Santa Teresa di Gallura I 140 At98
Santa Teresa di Riva I 150 Bl105
Santău RO 245 Cd86
Santău Mare RO 245 Cd86
Santa Uxia (Ribeira) E 182 Sc95
Santa Valha P 191 Sf97
Santa Venere I 148 Bm101
Santa Venerina I 153 Bl105
Santa Vitória P 196 Sd105
Santa Vittoria I 138 Bb91
Santa Vittoria d'Alba I 175 Aq91
Santa Vittoria in Matenano I 145 Bg94
Sant Boi de Llobregat E 189 Ae98
Sant-Brieg = Saint-Brieuc F 158 Sp83
Sant-Brizh-Gougleiz = Saint-Brice-en-Coglès F 159 Sk84
Sant Carles de la Ràpita E 195 Ab99
Sant Carles de Peralta E 206 Ad103
Sant Celoni I 189 Ae97
Sant Climenç E 188 Ac98
Sant Climent E 207 Ai101
Sant Climent Sescebes E 178 Af96
Sant Cugat del Vallès E 189 Ae98
Sant'Egidio alla Vibrata I 145 Bh95
Sant'Elia a Pianisi I 147 Bk97

Santel ces E 185 Sn94
San Elm E 206 Ae101
San Telmo E 203 Sg105
Sant'Elpidio a Mare I 145 Bh94
Sante Marie I 146 Bg96
Santenay F 166 Ac85
Santer S = E 192 Si99
San Teodoro I 140 Au99
Santeramo in Colle I 149 Bo99
Santervás de Campos E 184 Sk96
Santervás de la Vega E 184 Sl95
Santes Creus E 188 Ac98
Santesteban E 176 Sr94
Santeuil F 160 Ad84
San Feliu de Codines E 189 Ae97
San Feliu de Guíxols E 189 Ag97
San Feliu de Pallerols E 189 Af96
San Feliu Sasserra E 189 Ae96
Sant Francesc de Formentera E 206 Ac103
Sant Francesc de ses Salines E 206 Ac103
Sant Gregori E 189 Af97
Sant Guim de Freixenet E 188 Ac97
Santhià I 130 Ar90
Sant Hilari Sacalm E 189 Af97
Sant Hipòlit de Voltregà E 189 Ae96
Santiago da Guarda P 190 Sd101
Santiago de Alcántara E 197 Sf101
Santiago de Calatrava E 205 Sm105
Santiago de Castroverde = Castroverde E 183 Sf94
Santiago de Compostela E 182 Sc95
Santiago de la Espada E 200 Sp104
Santiago de la Puebla E 192 Sk99
Santiago de la Ribera E 207 St105
Santiago del Campo E 197 Sh101
Santiago do Cacém P 196 Sd103
Santiago do Escoural P 196 Sd103
Santiago Maior (Aldeia das Pias) P 197 Sf102
Santibáñez de Ayllón E 193 So98
Santibáñez de Béjar E 192 Si100
Santibáñez de la Peña E 184 Sl95
Santibáñez de la Sierra E 192 Si99
Santibáñez de Murias E 184 Si94
Santibáñez de Vidriales E 184 Sh96
Sant'Ilario d'Enza I 138 Ba91
Santillán E 184 Sk94
Santillana E 185 Sn94
Sant'Ippolito I 139 Bf93
Santisical, El E 204 Si107
Santiste E 199 So104
Santiuste de San Juan Bautista E 192 Sl98
Sant Jaume d'Enveja E 195 Ab99
Sant Joan E 207 Ag101
Sant Joan de Labritja E 206 Ad102
Sant Joan de les Abadesses E 189 Ae96
Sant Joan de Penyagolosa E 195 Su100
Sant Joan de Vilatorrada E 189 Ad97
Sant Joan les Fonts E 189 Af96
Sant Jordi = Platja Es Pirat E 206 Ac103
Sant Jordi del Maestrat E 195 Aa99
Sant Josep de sa Talaia E 206 Ac103
Sant Llorenç de Morunys E 189 Ad96
Sant Llorenç d'es Cardassar E 207 Ag101
Sant Lluís E 207 Ai101
Sant-Maloù = Saint-Malo F 158 Sp83
Sant Martí de Llémena E 189 Af96
Sant Martí de Maldà = Sant Martí de Riucorb E 188 Ac97
Sant Martí de Riucorb E 188 Ac97
Sant Martí de Tous E 189 Ad97
Sant Martí Sarroca E 189 Ad98
Sant Mateu E 195 Aa100
Sant Mateu d'Aubarca E 206 Ac102
Sant Maurici E 188 Ac95
Sant Miquel de Balansat E 206 Ac102
Santo Aleixo E 197 Sf103
Santo Aleixo da Restauração P 197 Sf104
Santo Amador P 197 Sf104
Santo Amaro P 190 Qd104
Santo André E 196 Sc104
Santo André das Tojeiras P 197 Se101
Santo Antão P 190 Qe103
Santo António (Pico) P 190 Qd103
Santo António (São Jorge) P 190 Qd103
Santo António (Saõ Miguel) P 182 Qi105
Santo António da Serra P 190 Rg115
Sant'Omobono Terme I 131 Au89
Santoña E 185 Sp94
Santo Pietro I 153 Bi106

Santo-Pietro-di-Tenda = Santu Petru di Tenda F 181 At95
Santorcaz E 193 So100
Sant'Oreste I 144 Bf96
Santorini = Thira GR 288 Cl108
Santos, Los E 192 Si99
Santos de Maimona, Los E 197 Sh104
Santo Spirito I 149 Bo98
Santo Stefano Belbo I 136 Ar91
Santo Stefano d'Aveto I 137 At91
Santo Stefano di Cadore I 133 Bf87
Santo Stefano di Camastra I 153 Bi104
Santo Stefano di Magra I 137 Aa92
Santo Stefano in Aspromonte I 151 Bm104
Santo Stefano Lodigiano I 137 Au90
Santo Stefano Quisquina I 152 Bg105
Santo Stefano Udinese I 134 Bg89
Santo Stino di Livenza I 133 Bf89
Santo Tirso P 190 Sd98
Santo Tomé I 200 So104
Santo Tomé de Rozados E 192 Si99
Santo Tomé Lourenzá = Lourenzá (San Tomé) E 183 Sf94
Santovenia E 184 Si97
Sant Pau E 195 Su100
Sant Pau de Seguries E 189 Ae96
Santpedor E 189 Ad97
Sant Pere de Ribes E 189 Ad98
Sant Pere de Riudebitlles E 189 Ad98
Sant Pere de Torelló E 189 Ae96
Sant Pere Pescador E 189 Ag96
Sant Pol de Mar E 189 Af97
Sant Quintí de Mediona E 189 Ad98
Sant Quirze de Besora E 189 Ae96
Sant Rafael del Maestrat E 195 Aa99
Sant Rafel de Forca E 206 Ac103
Sant Ramon E 188 Ac97
Sant Sadurní d'Anoia E 189 Ad98
Sant Salvador de Guardiola E 189 Ad97
Sant-Tegonec = Saint-Thégonnec F 157 Sn83
Sant-Teve = Saint-Avé F 164 Sp85
Santtio FIN 62 Cfc59
Sant Tomàs E 207 Ai101
Santu Lussurgiu I 141 As100
Santu Petru di Tenda F 181 At95
Sant'Urbano I 144 Bf96
Santurde I 185 Sp96
Sant Vicenç de Castellet E 189 Ad97
Sant Vicenç dels Horts E 189 Ae98
Sant-Yann-Brevele = Saint-Jean-Brévelay F 158 Sp85
San Valentino alla Muta I 131 Bb87
San Valentino in Abruzzo Citeriore I 145 Bh96
San Venanzo I 144 Be95
Sanvensa F 171 Ae92
San Vicente (A Baña) = Baña, A E 182 Sc95
San Vicente de Alcántara E 197 Sf102
San Vicente de Barakaldo = Barakaldo E 185 Sp94
San Vicente de la Barquera E 185 Sm94
San Vicente de la Sonsierra E 185 Sp95
San Vicente del Raspeig E 201 St104
San Vicente dels Horts = Sant Vicenç dels Horts E 189 Ae98
San Vicente de Mar E 182 Sc96

San Vincenzo I 143 Bb94
San Vincenzo Valle Roveto I 145 Bh97
San Vitero E 183 Sh97
San Vito I 141 Au102
San Vito al Tagliamento I 133 Bf89
San Vito Chietino I 145 Bi96
San Vito dei Normanni I 149 Bq99
San Vito di Cadore I 133 Be88
San Vito lo Capo I 152 Bf104
San Vito sullo Ionio I 151 Bn103
San Vittore del Lazio I 146 Bh98
San Vittore delle Chiuse I 139 Bf94
Sanxay F 165 Aa88
Sanxenxo E 182 Sc96
Sanxenxo (Sangenjo) = Sanxenxo E 182 Sc96
Sanza I 148 Bm100
Sanzeno I 132 Bc88
San Zenone al Lambro I 131 At90
Sânzieni RO 255 Cn88
Sanzoles E 192 Si98
São Bárnabé P 202 Sd104
São Bartolomeu da Serra P 202 Sc104
São Bartolomeu de Messines P 202 Sd106
São Bartolomeu de Regatos P 182 Qf103
São Bartolomeu dos Galegos P 196 Sb102
São Bento P 196 Sc101
São Bento da Porta Aberta P 182 Sd97
São Brás da Regedoura P 196 Sd104
São Brás de Alportel P 203 Se106
São Caetano P 190 Qd103
São Cipriano P 191 Se98
São Cosmado P 191 Se98
São Cristóvão P 196 Sd104
São Domingos P 196 Sd101
São Domingos P 202 Sc105
São Facundo P 196 Sd102

São Francisco da Serra P 196 Sc104
São Geraldo P 196 Sd103
São Jacinto P 190 Sc99
São Joaninho P 190 Sd100
São João P 190 Qd104
São João da Corveira P 191 Sf97
São João da Madeira P 190 Sd99
São João da Pesqueira P 191 Se98
São João da Ribeira P 196 Sc102
São João de Negrilhos P 202 Sd105
São João de Tarouca P 191 Se99
São João do Campo P 190 Sc100
São João do Monte P 190 Sd100
São João dos Caldeireiros P 203 Se105
São Jorge P 190 Sc99
São Jorge P 190 Sd103
São Jorge P 190 Rg115
São José das Matas P 197 Se101
São José de Lamarosa P 196 Sd102
São Lourenço P 196 Sb103
São Lourenço de Mamporcão P 197 Se103
São Luis P 202 Sc105
São Mamede de Ribatua P 191 Sf98
São Manços P 197 Se104
São Marcos da Ataboeira P 203 Se105
São Marcos da Serra P 202 Sd106
São Martinho P 190 Rg115
São Martinho da Cortiça P 190 Sd100
São Martinho das Amoreiras P 202 Sd105
São Martinho de Angueira P 191 Sh97
São Martinho de Antas P 191 Se98
São Martinho do Porto P 196 Sb101
São Mateus P 190 Qd104
São Matias P 197 Se101
São Matias P 197 Se104
São Miguel de Acha P 191 Sf100
São Miguel de Machede P 197 Se103
São Miguel do Outeiro P 190 Sd99
São Miguel do Pinheiro P 203 Se105
Saône F 169 An86
São Pedro P 191 Sf98
São Pedro da Cadeira P 196 Sb102
São Pedro da Gafanhoeira P 196 Sd103
São Pedro da Torre P 182 Sc97
São Pedro de Muel P 196 Sb101
São Pedro de Serracenos P 191 Sg97
São Pedro de Solis P 203 Se106
São Pedro de Tomar P 196 Sd101
São Pedro do Esteval P 197 Se101
São Pedro do Sul P 190 Sd99
São Roque P 182 Sc97
São Roque do Pico P 190 Qd103
São Salvador da Aramenha P 197 Sf102
São Sebastião P 182 Qf103
São Sebastião dos Carros P 203 Se105
São Teotónio P 202 Sc105
São Tomé P 190 Sd104
Saou F 173 Al91
São Vicente P 183 Sf97
São Vicente P 190 Rf115
São Vicente da Beira P 191 Se100
Sap SK 239 Bq85
Sápanta RO 246 Ch85
Sapareva Banja BG 272 Cg96
Sapërnoe RUS 65 Cu59
Sápes GR 278 Ce98
Sapiãos P 191 Se97
Sápila FIN 52 Cf58
Sapine SRB 263 Cc91
Săpoca RO 256 Co90
Sapockin BY 224 Ch73
Saponara I 150 Bl104
Sappada I 133 Be88
Sappee FIN 53 Ck57
Sappee FIN 63 Ck58
Sappemeer, Hoogezand- NL 107 Ao74
Sappen N 63 Cc41
Sappetsele S 34 Bg50
Sappu FIN 55 Cs56
Sapri I 148 Bm100
Sasoperä FIN 45 Cs52
Sara FIN 52 Cf56
Saraby N 23 Ch40
Saracena I 148 Bn101
Sarafovo, Kvartal BG 275 Cq95
Saraiki LV 212 Cc67
Saraiu RO 267 Cr91
Saraj MK 271 Cc97
Saraja BG 273 Ci96
Sarajärvi FIN 37 Cp49
Sarajärvi FIN 55 Ct57
Sarajevo BIH 260 Br93
Sarakini GR 271 Cd99
Sarakini GR 277 Cd101
Sarakini GR 277 Cd101
Saralog RUS 211 Cs63
Saramo FIN 45 Ct53
Saramon F 160 Ad85
Saranby F 187 Ab93
Sarančany BY 218 Cn70
Saranci BG 272 Ch95
Sarandë AL 276 Bu101
Sărand H 245 Cd86
Saranovo SRB 262 Cb92
Saransk RUS 216 Cc71
Sarantáporo GR 277 Cc100
Sáraorci SRB 253 Cc92
Šarapanivka UA 249 Cs84
Sarapiniškės LT 218 Ck72
Sa Ràpita E 206-207 Af102
Saraginishtë AL 276 Ca100
Sarasa E 186 Sr95
Sarasău RO 246 Ch85

Šarašova BY 229 Ci75
Sarata UA 257 Cu88
Sărata-Monteoru RO 266 Co90
Sărata Noua MD 248 Cg86
Sărata Yalbenă MD 257 Cs87
Sărăţel RO 246 Ci86
Sărăţeni RO 255 Cl87
Saratovskoe RUS 217 Ce71
Saray TR 275 Cq98
Saraylar TR 281 Cq99
Šarbanovac SRB 263 Ce93
Sârbenii de Jos RO 265 Cl92
Sârbi RO 245 Ce86
Sarbia PL 221 Bo75
Sarbinowo PL 221 Bm72
Sarbinowo PL 225 Bk75
Sárbogárd H 242 Bn87
Sarby Dolne PL 232 Bp79
Sarche I 132 Bb88
Sardañola del Vallès = Cerdanyola
 del Vallès E 189 Ae98
Sardara I 141 As101
Sardés GR 279 Cl101
Šardice CZ 129 Bp83
Sardina E 202 Ri124
Sardoal P 196 Sd101
Šare F 176 Sr94
Šare SRB 262 Ca94
ş'Arenal E 206-207 Af101
Šarengrad HR 252 Bt90
Šarenik SRB 261 Ca93
Sarentino I 132 Bc87
Sărestad S 69 Bf64
Särevere EST 209 Cl63
Sargans CH 131 At86
Sargentes de la Lora E 185 Sn95
Sargé-sur-Braye F 160 Ab85
Sárggavárre = Sarkavare S
 34 Ca47
Sárhát I 252 Bs88
Sariai LT 218 Cn70
Saribelen TR 292 Ct108
Sarichioi RO 267 Cs91
Sari-d'Orcino F 142 As96
Sariego E 184 Si94
Sarighiol de Deal RO 267 Cs91
Sarıkemer TR 289 Cp105
Sarıköy TR 281 Cq100
Sârile RO 256 Co89
Sarinasuf RO 267 Ct90
Sariñena E 188 Su97
Šarišské Cierne SK 234 Cc82
Šarišské Michaľany SK 241 Cc82
Šarišský Štiavnik SK 241 Cd82
Sarıyer TR 281 Ct98
Sar'ja BY 215 Cq69
Sarjankylä FIN 43 Cl53
Šárjásjaurestugan S 27 Bn46
Sarkad H 245 Cc87
Sarkadkeresztúr H 245 Cc87
Sarkamäki FIN 54 Cr56
Šarkamen SRB 263 Ce92
Šarkaúščyna BY 219 Cp70
Sarkavare S 34 Ca47
Särkelä FIN 37 Cs46
Särkelä FIN 37 Cs49
Särkeresztes H 243 Br86
Sárkeresztúr H 243 Bs86
Särkijärvi FIN 30 Ch45
Särkijärvi FIN 36 Cm49
Särkijärvi FIN 44 Cp51
Särkijärvi FIN 45 Cu52
Särkijärvi FIN 45 Co53
Sarkikorpi FIN 45 Ct54
Särkilahti FIN 53 Cn57
Särkilahti FIN 55 Ct57
Särkiluoma FIN 37 Cu48
Särkimäki FIN 54 Cn56
Särkimo FIN 42 Ce54
Särkiniemi FIN 54 Cp55
Särkisalmi FIN 55 Ct57
Särkisalo FIN 53 Cn55
Särkisalo RO 62 Cf60
Särkkä FIN 44 Cr54
Šarkovo BG 266 Co96
Şarköy TR 280 Cp99
Šarlat-la-Canéda F 171 Ac91
Sarliac-sur-l'Isle F 171 Ab90
Sărmaş RO 247 Cl87
Sărmăşag RO 246 Cf86
Sărmăşel Gară RO 254 Cl87
Sărmaşu RO 254 Ci87
Sármellék H 242 Bp87
Sarmijärvi FIN 31 Cr43
Sarmingstein A 237 Bk84
Sarmizegetusa RO 254 Cf89
Särna S 49 Bg57
Sarnadas de Ródão P 197 Se101
Sarnaki PL 229 Cf76
Sarnano I 145 Bg94
Särnate LV 212 Cc66
Sarnen CH 131 At86
Sarnesfield GB 93 Sp76
Šárnevo BG 274 Cm96
Šárnevo BG 275 Cm96
Sărnez BG 266 Cp93
Sarnia Zwola PL 234 Cc79
Sărnica BG 272 Ci97
Sarnıçköy TR 292 Cr106
Sarnico I 131 Au89
Sărnino BG 267 Cr93
Sarno I 147 Bk99
Sarnonico I 132 Bc88
Sarnow D 220 Bh73
Sarnow PL 234 Cd80
Sarnowa PL 226 Bo77
Sarnówek Duży PL 234 Cc78
Sarnowo PL 223 Ca74
Särnstugan S 49 Bg57
Sarö S 68 Bd65
Sa Roca Llisa E 206 Ac103
Sarone I 133 Be89
Saronída GR 287 Cg106
Saronno I 131 At89
Şaroş RO 255 Ck88
Šárosd H 243 Bs86
Šárospatak H 241 Cd84
Šarovce SK 239 Bs84
Sarpdere TR 275 Cq97
Sarpdere TR 280 Cn99
Sárpovo BG 266 Cp92
Sarpsborg, Fredrikstad- N 68 Bb62

Sarpsborg, Fredrikstad- N 68 Bc62
Sarracín E 185 Sn96
Sarral E 188 Ac98
Sarralbe F 163 Ap82
Sarrancolin F 177 Aa95
Sarras F 173 Ak90
Sarre F 173 Ak90
Sarreal = Sarral E 188 Ac98
Sarreaus E 183 Se96
Sarrebourg F 163 Ap83
Sarreguemines F 120 Ap82
Sárrétudvari H 245 Cc86
Sarre-Union F 120 Ap83
Sarria E 183 Sf95
Sarria de Ter E 189 Af96
Sarrians F 179 Ak92
Sarrión E 195 St100
Sarroca = Sarroca de Lleida E
 195 Ab98
Sarroca de Bellera E 177 Ab96
Sarroca de Lleida E 195 Ab98
Sarroch I 141 At102
Sarrola-Carcopino F 142 As96
Sarron F 187 Su93
Sarrula Carcopinu =
 Sarrola-Carcopino F 142 As96
Sarsina I 139 Be93
Sarstedt D 116 Au76
Sárszentlőrinc H 251 Bs87
Sart B 119 Am79
Sartaguda E 186 Sq96
Sartè = Sartène F 142 As97
Sarteano I 144 Bd95
Sartène F 142 As97
Sárti GR 278 Ch100
Sartilly-Baie-Bocage F 159 Ss83
Sartininkai LT 216 Cd70
Šartirana Lomellina I 137 As90
Šartovo RUS 211 Cq64
Sart-Saint-Laurent B 113 Ak80
Saru EST 215 Co65
Sarud H 244 Cb85
Şaru Dornei RO 247 Cl86
Sărule I 140 At100
Săruleşti RO 256 Co90
Săruleşti RO 266 Co92
Sárvár H 129 Bo86
Sarvela FIN 52 Cd55
Sarvijoki FIN 52 Cd55
Sarvikas FIN 53 Ci57
Sarvikotamaa FIN 31 Cp44
Sarvikumpu FIN 55 Cr57
Sarvilahti = Sarvlax FIN 64 Cn60
Sarviluoma FIN 52 Ce56
Sarvinki FIN 55 Da55
Sarvisalo = Sarvsalö FIN 64 Cm60
Sarvisé E 188 Su95
Sarvisvaara S 35 Cc47
Sarvlax FIN 64 Cn60
Sarvsalö FIN 64 Cm60
Sárvsjön S 49 Bg55
Sarzana I 137 Au92
Sarzbüttel D 103 At72
Sarzeau F 164 Sp85
Sarzedas P 197 Se101
Sarzedo P 191 Se98
Şarzhav = Sarzeau F 164 Sp85
Šaš HR 250 Bo90
Sasa MK 271 Cf96
Sása SK 240 Bt84
Sasa del Abadiado E 187 Su96
Sasamón E 185 Sm96
Şăşuş RO 255 Ck89
Sa Savina E 206 Ac103
Sasbach D 124 Ar83
Sasbach am Kaiserstuhl D
 124 Aq84
Sasbachwalden D 124 Ar83
Sasca-Română RO 263 Cd91
Saschiz RO 255 Ck88
Săsciori RO 254 Cf89
Săscut RO 256 Cp88
Sásd H 243 Br88
Sase BIH 262 Bt92
Sase BIH 262 Bt93
Sasi FIN 53 Cg57
Sąsiadka PL 235 Cf79
Sasina BIH 259 Bo91
Šašinci SRB 261 Bu91
Sasnava LT 224 Cg71
Sasnovy Bor BY 215 Cs69
Sassalbo I 137 Ba92
Sassali FIN 30 Cm46
Sassari I 140 As99
Sassello I 175 Ar92
Sassenage F 173 Am90
Sassenberg D 115 Ar77
Sassenburg D 109 Bb75
Sassenheim NL 106 Ak76
Sassen-Trantow D 105 Bg72
Sassetta I 143 Bb94
Sassnitz D 220 Bh71
Saßnitz = Sassnitz D 220 Bh71
Sasso I 144 Be96
Sassocorvaro I 139 Be93
Sassoferrato I 139 Bf94
Sassoleone I 138 Bc92
Sasso Marconi I 138 Bc92
Sassuolo I 138 Bb91
Šástago E 195 Su98
Šastavci SRB 263 Ce93
Sas van Gent NL 113 Ah77
Sātāhaugen N 48 Bb55
Sátão P 191 Se99
Şatchinez RO 245 Cc89
Šateikiai LT 212 Cd69
Säter S 60 Bm60
Sáter S 69 Bh64
Säterbo S 60 Bm62
Saterland D 107 Aq74
Sātes LT 212 Cd68
Sáti LV 213 Cf67
Šatilla S 68 Bd65
Satillieu F 173 Ak90
Sátmárel RO 247 Cf85
Satnica Đakovačka HR 251 Br90
Şatopy PL 223 Cg72
Satovča BG 272 Ch97
Satow D 104 Bd73
Sátra S 60 Bn60
Sátrabrunn S 60 Bn61
Sátres GR 271 Cf98
Satriano di Lucania I 147 Bm99
Satrup D 103 Au71

Sattajärvi FIN 36 Ci48
Sattajärvi FIN 35 Cg46
Sattanen FIN 30 Co45
Satteins A 125 Au86
Sattel CH 131 As86
Satteldorf D 121 Ba82
Sattendorf A 134 Bh87
Sätter S 35 Cd47
Sättna S 50 Bp56
Sattvik N 23 Cg41
Satul Nou MD 257 Cs87
Satul Nou MD 257 Cs87
Satulung RO 246 Cg85
Satu Mare RO 241 Cf85
Satu Mare RO 247 Cm85
Satu Nou RO 266 Cq92
Satu Nou RO 267 Cr92
Saturnia I 144 Bd95
Sauan N 57 At61
Saubach D 116 Bd78
Saubusse F 186 Ss93
Saucats F 170 St91
Saucejo, El E 204 Sk106
Saucelle E 191 Sg98
Sauclières F 178 Ag93
Sauda N 56 An61
Saußarkrókur IS 20 Ql25
Saudasjøen N 56 An61
Saue EST 209 Ck62
Saue N 56 An59
Sauensiek D 109 Au74
Sauerlach D 126 Bd85
Sauga EST 209 Ck64
Saughtree GB 81 Sp70
Saugnacq-et-Muret F 170 St92
Saugon F 170 St90
Saugos LT 216 Cc70
Saugues F 172 Ah91
Sauguis-Saint-Etienne F 176 St94
Saugykla LT 218 Ck71
Sauherad N 57 At62
Saujon F 170 Ss90
Šaukénai LT 213 Cf69
Saukko FIN 45 Cs53
Saukkojärvi FIN 36 Cn48
Saukkola FIN 53 Ci56
Saukkola FIN 63 Ci60
Saukkoriipi FIN 36 Ci47
Saukonkylä FIN 53 Ch55
Saukonperä FIN 52 Cg57
Šaukotas LT 217 Cg69
Saul GB 93 Sq77
Sauland N 57 As61
Saulburg D 123 Bf83
Saulce, La F 174 Am92
Saulce-sur-Rhône F 173 Ak91
Sauldorf D 125 At85
Saules F 169 An85
Sauleskalns LV 214 Cn69
Saulgé F 166 Ab88
Saulgrub D 126 Bc85
Saulheim D 120 Ar81
Šaúlia RO 254 Ci87
Šauliai LT 218 Ci71
Saulieu F 168 Ai86
Saulkalne LV 214 Ci66
Saulkrasti LV 214 Ci66
Saulnay F 166 Ac87
Saulnot F 169 Ao85
Sault F 180 Al92
Sault-de-Navailles F 187 St93
Saulx F 169 An85
Saulxures-sur-Moselotte F
 163 Ao85
Saulzais-le-Potier F 167 Ae87
Saumeray F 160 Ac84
Saumos F 170 St91
Saumur F 165 Su86
Saunajärvi FIN 45 Cu53
Saunakylä FIN 52 Ce56
Saunakylä FIN 53 Ck54
Saunavaara FIN 37 Cq46
Saundersfoot GB 92 Sl77
Saunton GB 97 Sm78
Sauqueville F 99 Ac81
Saurat F 177 Ad95
Surieši LV 214 Ci67
Sauris I 133 Bf88
Šayhtee FIN 64 Cn59
Šäynäjä FIN 37 Ct48
Šäynätsalo FIN 53 Cm56
Šäyneinen FIN 44 Cr54
Šäynelahti FIN 55 Da57
Šäynelahti FIN 54 Cs56
Sayrakçı TR 289 Cq105
Šäytsjärvi FIN 24 Cp42
Sauve, La F 170 Su91
Sauvere EST 208 Ce64
Sauvetat-de-Savères, La F
 171 Ab92
Sauveterre-de-Béarn F 176 St94
Sauveterre-de-Guyenne F
 170 Su91
Sauveterre-de-Rouergue F
 172 Ae92
Sauveterre-la-Lémance F
 171 Ac91
Sauvo FIN 62 Cf60
Saux F 171 Ac92
Sauxillanges F 172 Ag89
Sauzal E 202 Rh124
Sauze d'Oulx I 136 Ao90
Sauzet F 171 Ac92
Sauzet F 173 Ak91
Sauzé-Vaussais F 165 Aa88
Sauzon F 164 So86
Sava BG 275 Cp94
Sava I 149 Bq100
Săvădisla RO 254 Cg87
Savalberget N 48 Bf56
Savalen N 48 Bb56
Savália GR 282 Cc105
Savannano Jonico I 148 Bo100
Scar GB 77 Sq62
Scarborough GB 85 Su72
Ščarby BY 219 Cq70
Ščarčova BY 229 Ci76
Săvărşin RO 253 Cd88
Săvăştin S 35 Cd49
Savci SLO 250 Bn88
Savčne UA 249 Cs84
Sávdijári = Skaulo S 29 Cc46
Sáve S 68 Bd65
Savedalen S 68 Bd65
Saveenkylä FIN 52 Cf55

Savelli I 145 Bg95
Savelli I 151 Bo102
Savenaho FIN 54 Cn57
Savenay F 164 Sr86
Säveni RO 248 Co85
Säveni RO 266 Cq91
Saverdun F 177 Ad94
Saverès F 177 Ac94
Saverkeit FIN 62 Cc60
Saverna EST 210 Co64
Saverne F 124 Ap83
Savero FIN 64 Co59
Sävi FIN 52 Cf57
Säviä FIN 44 Co54
Savigliano I 136 Aq91
Savignano Irpino I 148 Bl98
Savignano sul Rubicone I
 139 Be92
Savigné-l'Evêque F 159 Aa84
Savigné-sous-le-Lude F 165 Aa84
Savigny-en-Sancerre F 167 Af86
Savigny-sur-Braye F 160 Ab85
Savigny-sur-Orge F 160 Ae83
Savijärvi FIN 45 Cu53
Savijoki FIN 63 Cm59
Savikylä FIN 45 Cs53
Savilahti FIN 54 Cs58
sa Vileta E 208-207 Af101
Savímäki FIN 44 Co53
Saviñán E 194 Sr98
Savines-le-Lac F 174 An91
Sävineni FIN 44 Cq52
Savíniemi FIN 63 Ch59
Savino Polje MNE 262 Bu94
Savino Selo SRB 252 Bu89
Savinovščina RUS 211 Cr62
Savio FIN 53 Cn56
Savio I 139 Be92
Saviore dell'Adamello I 132 Ba88
Saviselkä FIN 44 Co53
Savitaipale FIN 64 Cq58
Šavja S 60 Bg61
Savnik MNE 269 Bt95
Savo FIN 53 Ch58
Savoľščina RUS 65 Ct61
Savona I 175 Ar92
Savonkylä FIN 53 Ch54
Savonlahti FIN 54 Cs58
Savonlinna FIN 55 Cs57
Savonranta FIN 55 Ct56
Savoulx F 136 Ao90
Savran' UA 249 Da84
Sävsjö S 69 Bk66
Sävsjön S 41 Bu51
Sävsjön S 59 Bk61
Sävsjöström S 73 Bl67
Sävtorp S 59 Bf60
Savudrija HR 133 Bh90
Savukoski FIN 31 Cr46
Savulca TR 289 Cp105
Savvynci UA 249 Ct84
Sawbridge Worth GB 95 Aa77
Sawin PL 229 Cg78
Sawley GB 84 Sq73
Sawrey GB 83 Sr69
Sawston GB 95 Aa76
Sax E 201 St103
Saxängen S 70 Bd64
Saxby EST 209 Cg62
Saxby = Saksala FIN 63 Cm60
Saxdalen S 59 Bk60
Saxemara S 73 Bl68
Saxhyttan S 59 Bi61
Saxhyttan S 59 Bi60
Saxilby GB 85 St74
Saxmundham GB 95 Ac76
Saxnäs S 40 Bl51
Saxtead Green GB 95 Ac76
Saxthorpe GB 95 Ac75
Saxtorp S 72 Bf56
Saxvallbygget S 49 Bg56
Saxvallen S 39 Be53
Sayalar TR 281 Cr98
Sayatón E 193 Sp100
Sayda D 118 Bg79
Sáyhtee FIN 64 Cn59
Şaynäjä FIN 37 Ct48

Scarriff IRL 86 Sc75
Scartaglin IRL 89 Sb76
Scarva GB 87 Sh72
Scauri I 146 Bh98
Scauri I 152 Bd107
Sceaux F 160 Ae83
Sceaux-d'Anjou F 165 St85
Ščegly RUS 223 Ce71
Ščenica-Bobani BIH 269 Br95
Ščepan Polje MNE 269 Bs94
Ščerbanka UA 257 Da87
Ščerkawa BY 218 Cl73
Ščerni I 145 Bk96
Scesýcy BY 219 Cp71
Scey-sur-Saône-et-Saint-Albin F
 168 Am85
Schaafheim D 120 At81
Schaan FL 125 Au86
Schacht-Audorf D 103 At71
Schadeleben D 116 Bc77
Schaffhausen CH 125 As85
Schafflund D 103 At71
Schafstädt D 116 Bd78
Schafstedt D 103 At72
Schäftlarn D 126 Bc85
Schagen NL 106 Ak75
Schagerbrug NL 106 Ak75
Schaijk NL 113 Am77
Schalchen A 128 Bg84
Schale D 107 Aq76
Schalkau D 121 Bc80
Schalkenmehren D 119 Ao80
Schalksmühle D 114 Aq78
Schallstadt D 163 Aq85
Schambach D 121 Bb83
Schangnau CH 130 Aq87
Schänis CH 125 At86
Schaprode D 220 Bg71
Scharbeutz D 103 Bb72
Schärding A 128 Bg84
Scharendijke NL 112 Ah77
Scharfling A 128 Bf84
Scharmbeck, Osterholz- D
 108 As74
Scharnebeck D 109 Bb74
Scharnitz A 126 Bc86
Scharnstein Markt A 236 Bh85
Scharrel (Oldenburg) D 108 Aq74
Scharsterland = Skarsterlân NL
 107 Am75
Schauenburg D 115 At78
Schauenstein D 122 Bd80
Scheden D 115 Au78
Scheemda NL 108 Ao74
Scheeßel D 109 At74
Scheffau D 127 Bg85
Schefflenz D 121 At82
Scheggia I 139 Bf94
Scheggino I 144 Bf95
Ščeia RO 247 Cm85
Ščeia RO 248 Cq87
Scheibbs A 129 Bl84
Scheibenberg D 123 Bf79
Scheidegg D 126 Au85
Scheidingen D 114 Aq77
Scheifling A 128 Bi86
Scheinfeld D 122 Ba81
Schela RO 256 Cq90
Schela RO 264 Cq91
Schela RO 265 Cl92
Schelklingen D 125 Au84
Schellerten D 115 Ba76
Schellinkhout NL 106 Al75
Schemmerhofen D 125 Au84
Schenefeld D 103 At72
Schenefeld D 109 Au73
Schengen L 119 An85
Schenklengsfeld D 116 Au79
Scheppach, Jettingen- D 126 Ba84
Scherfede D 115 At77
Schermbeck D 114 Ao77
Scherpenheuvel B 113 Ak79
Scherpenisse NL 113 Ai77
Scherpenzeel NL 113 Al76
Scheßlitz D 121 Bc80
Scheuring D 126 Bb84
Scheveningen NL 113 Ai76
Schiavi di Abruzzo I 145 Bk97
Schiavon I 132 Bd89
Schidnycja UA 235 Cg82
Schiedam NL 106 Ai77
Schiermonnikoog = Skiermûntseach
 NL 107 An74
Schieranco I 175 Ar88
Schierke D 116 Bb77
Schierling D 122 Be83
Schiers CH 131 At87
Schiffdorf D 108 As73
Schifferstadt D 163 Ar82
Schifflange L 162 An81
Schiffweiler D 119 Ap82
Schijndel NL 113 Al78
Schildau D 117 Bf78
Schildau, Belgern- D 117 Bg78
Schilde B 113 Ak78
Schildow D 111 Bg75
Schildthurn D 236 Bf84
Schillersdage D 109 Au76
Schillingsfürst D 121 Ba82
Schilpario I 131 Ba88
Schiltach D 125 Ar84
Schiltigheim F 124 Aq83
Schimborn D 121 At80
Schimm D 104 Bd73
Schinna D 116 Ar77
Schinznach-Dorf CH 124 Ar86
Schio I 132 Bc88
Schipkau D 118 Bh77
Schirgiswalde-Kirschau D 231 Bi78
Schirmeck F 163 Ap84
Schirmitz D 122 Be81
Schirnding D 230 Be80
Schitu RO 265 Cm92
Schitu Goleşti RO 255 Cl90
Schkeuditz D 117 Be78
Schkölen D 116 Bd78
Schkona D 117 Bf77
Schkopau D 116 Bd78
Schladen-Werla D 116 Bb76
Schladming A 127 Bh86
Schlägisoara RO 254 Cf88
Schlaitdorf D 125 At83
Schlammersdorf D 122 Be81
Schlangen D 115 Ar77

Schlanders = Silandro I 132 Bb87
Schlangen D 115 As77
Schlarigna = Celerina CH
 131 Au87
Schlaubetal D 118 Bi76
Schleching D 127 Be85
Schledehausen D 108 Ar76
Schleiden D 119 An79
Schleife D 118 Bk77
Schleithal F 124 Ar83
Schleitheim CH 125 Ar85
Schleiz D 122 Bd79
Schlepzig D 117 Bh76
Schlesen D 103 Ba72
Schleswig D 103 Au71
Schlettau D 123 Bf79
Schleusegrund D 122 Bd79
Schleusingen D 121 Bb79
Schlieben D 118 Bg77
Schliengen D 124 Aq85
Schlierbach D 237 Bi85
Schlierbach D 115 At79
Schlieren CH 125 Ar86
Schliersee D 127 Bd85
Schlitz D 115 Au79
Schloß Holte-Stukenbrock D
 115 As77
Schloß Neuhaus D 115 As77
Schloßvippach D 116 Bc78
Schlotheim D 116 Bb78
Schluchsee D 125 Ar85
Schlüchtern D 121 Au80
Schluderbach = Carbonin I
 133 Be87
Schluderns = Sluderno I 131 Bb87
Schlüsselburg D 109 At76
Schlüsselfeld D 121 Bb81
Schlüttsiel D 102 As71
Schmalfeld D 103 Au73
Schmalförden D 108 As75
Schmalkalden D 116 Ba79
Schmallenberg D 115 Ar78
Schmatzin D 105 Bh73
Schmelz D 163 Ao82
Schmelz D 163 Ao82
Schmidgaden D 230 Be82
Schmidmühlen D 236 Bd82
Schmidt D 119 An79
Schmiedeberg D 108 Aq74
Schmiedeberg D 117 Bh79
Schmiedefeld am Rennsteig D
 122 Bb79
Schmilau D 109 Bb73
Schmirn A 132 Bd86
Schmitten D 169 Ap87
Schmittlotheim D 115 As78
Schmölau D 109 Bb75
Schmölln D 117 Be79
Schmölln D 220 Bi74
Schnackenburg D 110 Bd74
Schnaitsee D 236 Be84
Schnaittach D 122 Bc81
Schnaittenbach D 236 Be81
Schnakenbach D 122 Bc81
Schneeberg D 123 Bf79
Schneeberg D 123 Bf79
Schneegattern A 236 Bg84
Schneeren D 109 At75
Schnega D 110 Bb75
Schneizlreuth D 127 Bf85
Schnelldorf D 121 Ba82
Schnepfau A 126 Au86
Schneverdingen D 109 Au74
Schöder A 128 Bi86
Schœnau F 124 Aq84
Schöftland CH 124 Ar86
Scholen D 108 As75
Schollene D 110 Be75
Schöllkrippen D 121 At80
Schöllnach D 236 Bg83
Schömberg D 125 As84
Schömberg D 125 As83
Schönach D 122 Be82
Schönaich, Herdwangen- D
 125 At85
Schonach im Schwarzwald D
 163 Ar84
Schönau D 120 As82
Schönau D 236 Bf84
Schönau = Belprato I 132 Bc87
Schönau am Königssee D
 128 Bf85
Schönau an der Brend D 115 Ba80
Schönau im Schwarzwald D
 124 Aq85
Schönbeck D 220 Bh73
Schönberg D 119 An80
Schönberg D 104 Bc79
Schönberg D 109 Ba73
Schönberg D 123 Bg83
Schönberg (Holstein) D 103 Ba72
Schönberg am Kamp A 129 Bm83
Schönbühl, Urtenen- CH 130 Aq86
Schönburg D 116 Bd78
Schondorf am Ammersee D
 126 Bc84
Schönebeck D 110 Be74
Schönebeck (Elbe) D 116 Bd76
Schöneck D 120 As80
Schöneck (Vogtland) D 117 Be80
Schönecken D 119 An80
Schönefeld D 111 Bg76
Schöneiche bei Berlin D 111 Bh76
Schönenberg-Kübelberg D
 119 Ap82
Schönermark D 111 Bg74
Schönermark D 111 Bh74
Schönewalde D 117 Bg77
Schönfeld D 237 Bl83
Schönfeld D 118 Bh78
Schönfels D 117 Be79
Schongau D 126 Bb84
Schöngleina D 116 Bd79
Schönhagen D 103 Ba73
Schönhausen (Elbe) D 110 Be75
Schönheide D 123 Bf79
Schöningen D 110 Bb76
Schöningsdorf D 107 Ap75
Schönkirchen D 103 Ba72
Schönsee D 236 Bf82
Schöntal D 121 Au82
Schönthal D 230 Bf82
Schönungen D 121 Ba80
Schönwald D 230 Be80

Schönwalde D 111 Bg75
Schönwalde D 118 Bi76
Schönwalde am Bungsberg D
 103 Bb72
Schönwalde-Glien D 111 Bg75
Schönwald im Schwarzwald D
 163 Ar84
Schoondijke NL 112 Ah78
Schoonebeek NL 108 Ao75
Schoonhoven NL 106 Ak77
Schoonloo NL 107 Ao75
Schoonord NL 107 Ao75
Schoorl NL 106 Ak75
Schopfheim D 163 Aq85
Schöpfloch D 121 Ba82
Schopfloch D 125 Ar84
Schöppenstedt D 116 Bb76
Schoppernau A 125 Au86
Schöppingen D 114 Ap76
Schorfheide D 220 Bi75
Schörfling am Attersee A 236 Bh85
Schorndorf D 125 Au83
Schortens D 108 Aq73
Schoten B 113 Ai78
Schotten D 121 At79
Schötz CH 169 Aq86
Schramberg D 125 Ar84
Schraplau D 116 Bd78
Schrecken A 126 Au86
Schrecksbach D 115 At79
Schrems A 129 Bl83
Schrems bei Frohnleiten A
 129 Bl86
Schrick A 129 Bn84
Schriesheim D 120 As82
Schrobenhausen D 126 Bc83
Schröcken A 125 Ba86
Schrozberg D 121 Au82
Schruns A 131 Au86
Schuby D 103 Au71
Schuddebeurs NL 112 Ah77
Schuld D 114 Ao80
Schulenberg im Oberharz D
 116 Ba77
Schulenburg (Leine) D 115 Au76
Schuls = Scuol CH 132 Ba87
Schulzendorf D 111 Bg76
Schulzendorf D 111 Bh76
Schüpfen CH 130 Ap86
Schüpfheim CH 130 Ar87
Schüttdamm D 109 At73
Schüttertal D 124 Aq84
Schütterwald D 124 Aq84
Schüttorf D 108 Ap76
Schützen am Gebirge A 238 Bo85
Schwaan D 104 Be73
Schwaabach D 121 Bc82
Schwaben, Markt D 127 Bd84
Schwabhausen D 126 Bc84
Schwabhausen bei Landsberg D
 126 Bb84
Schwäbisch Gmünd D 121 Au83
Schwäbisch Hall D 121 Au82
Schwabmünchen D 126 Bb84
Schwabstedt D 103 At72
Schwadorf A 238 Bo84
Schwaförden D 108 As75
Schwagstorf D 108 Aq75
Schwaiganger D 126 Bc85
Schwaigern D 121 At82
Schwaikheim D 121 At83
Schwaim D 127 Bg84
Schwalbach (Saar) D 163 Ao82
Schwalenberg, Schieder- D
 115 At77
Schwalmstadt D 115 At79
Schwalmtal D 114 An79
Schwalmtal D 115 At79
Schwanau D 163 Aq84
Schwanberg A 135 Bl87
Schwanden CH 131 At86
Schwandorf D 230 Be82
Schwanebeck D 116 Bc77
Schwanenstadt A 236 Bh84
Schwanewede D 108 As74
Schwaney D 115 As77
Schwangau D 126 Bb85
Schwanheide D 109 Bb74
Schwante D 111 Bg75
Schwarme D 109 At75
Schwarmstedt D 109 Au75
Schwarz D 110 Bf74
Schwarza D 121 Bb79
Schwarzach D 121 Bc80
Schwarzach D 124 Ar83
Schwarzach bei Nabburg D
 230 Be82
Schwarzach im Pongau A
 127 Bg86
Schwarzautal A 135 Bm87
Schwarzau D 116 Au79
Schwarzburg D 122 Bc79
Schwarzenau A 237 Bl83
Schwarzenbach D 230 Bd81
Schwarzenbach D 230 Be81
Schwarzenbach am Wald D
 122 Bd80
Schwarzenbach an der Saale D
 230 Bd80
Schwarzenbek D 109 Ba74
Schwarzenberg/Erzgebirge D
 123 Bf79
Schwarzenberg im Mühlkreis A
 128 Bh83
Schwarzenborn D 115 At79
Schwarzenburg CH 169 Ap87
Schwarzenegg CH 169 Aq87
Schwarze Pumpe D 118 Bi77
Schwarzhausen D 116 Ba79
Schwarzheide/Niederlausitz D
 118 Bh78
Schwarzhofen D 230 Be82
Schwarzheide (Saar) D 163 Ao82
Schwarzsee CH 169 Ap87
Schwaz A 132 Bd86
Schwebenried D 121 Ba80
Schwechat A 129 Bn84
Schwedt/Oder D 220 Bi74
Schweich D 119 Ao81
Schweiggers A 129 Bl83

Schweighouse-sur-Moder F 120 Aq83
Schweinfurt D 121 Ba80
Schweinitz D 117 Bg77
Schweinrich D 110 Bf74
Schweinsberg D 115 As79
Schwelm D 114 Ap78
Schwemsal D 117 Bf77
Schwend D 122 Bd82
Schwenden CH 130 Ap87
Schwendi D 126 Au84
Schwendt A 127 Be85
Schwenningen D 125 As84
Schwenningen D 126 Bb83
Schwenningen, Villingen- D 125 As84
Schwentinental D 103 Ba72
Schwepnitz D 118 Bh78
Schwerfen D 119 Ao79
Schwerin D 110 Bc73
Schwertberg A 128 Bk84
Schwerte D 114 Aq78
Schwerting A 128 Bf85
Schwesing D 103 At72
Schwetzingen D 163 As82
Schwieberdingen D 121 At83
Schwielochsee D 117 Bi76
Schwiesau D 110 Bc75
Schwindkirchen D 236 Be84
Schwinkendorf D 110 Bf73
Schwörstadt D 169 Aq85
Schwülper D 109 Ba76
Schwyz CH 131 As86
Sciacca I 152 Bd96
Sciale Frattarolo I 147 Bm97
Scianica I 132 Ba88
Sciara I 152 Bh105
Scicli I 153 Bk107
Sciez F 169 An88
Scilla I 151 Bm104
Scillé F 165 St87
Ścinawa PL 226 Bn78
Ścinawa Mała PL 232 Bg80
Ścinawa Dolna PL 232 Bg80
Ścinawka Średnia PL 232 Bn79
Ścirsk RUS 211 Ct64
Ścit BIH 260 Bg93
Scleddau GB 91 Sl77
Scoarța RO 264 Cg90
Scobinți RO 248 Cc86
Scoglitti I 153 Bi107
Sconser GB 74 Sh66
Scopello I 152 Bf104
Scopello I 175 Ar89
Scoppito I 145 Bg96
Scordia I 153 Bk106
Scoreni MD 249 Cs86
Scornicești RO 265 Ck91
Scorrano I 149 Br100
Scorțaru Nou RO 256 Cq90
Scorțaru Vechi RO 256 Cq90
Scorțeni RO 256 Co90
Scorțeni RO 265 Cm90
Scorțoasa RO 256 Co90
Scorzè I 133 Be89
Scotch Corner GB 81 Sr72
Scotter GB 85 St74
Scourie GB 75 Sk64
Scoury F 166 Ac87
Scrabbi IRL 82 Se73
Scremerston GB 81 Sr69
Scrignac F 157 Sn84
Scrioaștea RO 265 Ck92
Scriob IRL 86 Sa74
Ścuki BY 219 Cp72
Sculeni RO 248 Cq86
Scunthorpe GB 85 St73
Scuol CH 132 Ba87
Scurcola Marsicana I 146 Bg96
Scurtești RO 266 Co90
Scurtu Mare RO 265 Cl92
Scutelnici RO 266 Co91
Ścýrec¹ UA 235 Ch81
Seaca de Padure RO 264 Cg92
Seaford GB 99 Aa79
Seaham GB 81 Ss71
Seamer GB 85 Su72
Seamill GB 80 Sl69
Sea Palling GB 95 Ad75
Seara P 190 Sc97
Seascale GB 81 So72
Seaton GB 97 So79
Seaton Delaval GB 81 Sr70
Seave Green GB 85 Ss72
Sebbersund DK 100 Au67
Sebečevo SRB 262 Ca94
Sebepliköy TR 281 Cq101
Sebeş RO 254 Cb89
Şebetov CZ 238 Bo81
Sebež RUS 215 Ct68
Sebiş RO 245 Ce88
Sebnitz D 231 Bi79
Seboncourt F 155 Ag81
Seborga I 181 Aq93
Sebranice CZ 232 Bn81
Sebuzín CZ 123 Bi79
Seč CZ 231 Bm81
Seč CZ 236 Bh81
Seca, La E 192 SI98
Sečanica SRB 263 Cd94
Sečanj SRB 253 Cb90
Seča Reka SRB 262 Bu92
Secăria RO 255 Cm90
Secaş RO 245 Cd89
Sece LV 214 Cl67
Secemin PL 233 Bu79
Séchault F 162 Ak82
Seckau A 128 Bd86
Seckington GB 94 Sr75
Seclin F 112 Ag79
Secondigny F 165 Su87
Sečovce SK 239 Ka86
Sečovlje SLO 133 Bh90
Sečovská Polianka SK 241 Cd83
Secu RO 253 Cd90
Secu RO 264 Cg92
Secugnago I 137 Au90
Secui RO 264 Cq92
Secuieni RO 255 Ck88

Secuiu RO 256 Cn89
Secusigiu RO 253 Cb88
Seda LT 213 Ca68
Seda LV 214 Cm65
Sedan F 156 Ak81
Sedano E 185 Sn95
Sedas P 203 Se105
Sedbergh GB 81 Sp72
Seddin D 111 Bg76
Sedegliano I 133 Bf88
Sedella E 205 Sm107
Séderon F 173 Am92
Sedgeberrow GB 93 Sr76
Sedgefield GB 81 Ss71
Sedgley GB 93 Sq75
Sedico I 133 Be88
Sedilo I 141 As100
Sedini I 140 As99
Sedlare = Shalë RKS 270 Cb96
Sedlčany CZ 231 Bi81
Sedlec-Prčice CZ 123 Bk81
Sedlice CZ 230 Bh82
Sedlice SK 241 Cd83
Sedliská SK 241 Cd83
Sedlitz D 117 Bi77
Sedlovina BG 273 Cl97
Sedmihorky CZ 118 Bl79
Sedrina I 131 As90
Sedring DK 100 Ba67
Sedrun CH 131 Ar87
Šeduva LT 217 Ch69
Šędziszów PL 233 Ca79
Sędziszów Małopolski PL 234 Cd80
See A 132 Ba86
Seebauer A 133 Bg86
Seeboden am Millstätter See A 134 Bg87
Seebruck, Seeon- D 236 Be85
Seebs A 238 Bl83
Seeburg D 116 Bd78
Seeburg D 125 At84
Seedorf D 103 Ba72
Seefeld D 108 Ar74
Seefeld D 126 Bc84
Seefeld in Tirol A 126 Bc86
Seehausen D 108 As74
Seehausen D 116 Bc76
Seehausen D 117 Bf77
Seehausen (Altmark) D 110 Bd75
Seeheim-Jugenheim D 120 As81
Seekirchen am Wallersee A 236 Bg85
Seeland D 116 Bc77
Seelbach D 124 Aq84
Seelingstädt D 230 Be79
Seelow D 215 Cb77
Seelscheid, Neunkirchen- D 114 Ap79
Seelze D 109 Au76
Seengen CH 125 Ar86
Seeon-Seebruck D 236 Be85
Seerhausen D 117 Bg78
Sées F 159 Aa83
Seesen D 115 Ba77
Seeshaupt D 126 Bc85
Seesta FIN 64 Cm58
Seethal A 128 Bh86
Seevetal D 109 Ba76
Seewalchen am Attersee A 236 Bh85
Seewald D 125 Ar83
Seewen CH 184 Ua95
Seewiesen A 129 Bl85
Séez F 130 Ah88
Sefkerin SRB 252 Ca90
Seftigen CH 169 Ah86
Ségalas F 177 Ac94
Segalstad N 58 Ba58
Segarcea RO 264 Cg92
Segård N 58 Ba59
Segenässätern S 59 Bg60
Segersta S 50 Bo58
Segerstad S 69 Bh64
Segerstad S 73 Bo68
Segesd N 250 Bp88
Seghe I 132 Bc89
Segl = Sils in Engadin CH 131 Au88
Seglicy RUS 211 Cs63
Seglinge AX 62 Cb60
Seglingsberg S 60 Bn61
Seglora S 69 Bf65
Seglvik N 23 Cc40
Segmon S 69 Bg62
Segni I 146 Bg97
Segonzac F 170 Su89
Segonzac F 172 Af90
Segorbe E 195 Su101
Segovia E 193 Sm99
Segré-en-Anjou-Bleue F 165 St85
Ségrie F 159 Aa84
Segromigno I 138 Bb93
Ségur F 172 Af92
Segura P 197 Sg101
Segura de la Sierra E 200 Sp104
Segura de León E 197 Sg104
Segura de los Baños E 195 St99
Séguret F 173 Al92
Segurilla E 192 SI100
Ségur-les-Villas F 172 Af90
Sehestedt D 103 Au72
Šehitler TR 280 Bi74
Šehitlik TR 280 Cn100
Sehlde D 116 Ba76
Sehlen D 115 As79
Sehnde D 109 Ba76
Šehnyj UA 235 Cf81
Seia P 191 Se100
Şeica Mare RO 254 Cl88
Şeica Mică RO 254 Ci88
Seiches-sur-le-Loir F 165 Su85
Seierstad N 39 Bc51
Seiffen D 118 Bg79
Seifhennersdorf D 118 Bk79
Seignelay F 161 Ah85
Seignosse F 176 Ss93
Seilhac F 171 Ad90
Seillans F 180 Ao93
Seilles B 113 Al79
Seinäjoki FIN 52 Cl55
Seinapalu EST 210 Cm63

Seines N 27 Bi46
Seini RO 246 Cg85
Seipäjärvi FIN 30 Cn46
Seira E 177 Aa96
Seirijai LT 217 Cn72
Seis = Siusi I 132 Bd87
Seissan F 187 Ab94
Seitajärvi FIN 31 Cq45
Seitin RO 253 Cb88
Seitlax = Seitlahti FIN 64 Cm60
Seivika N 47 Aq54
Seixal DK 101 Bc69
Seixal P 190 Sb103
Seixal P 190 Rf115
Seixo da Beira P 191 Se100
Sejerby DK 101 Bc69
Sejerslev DK 100 As67
Sejlflod DK 100 Ba67
Šejnovo BG 274 Cl95
Sejny PL 224 Cg72
Seke BG 273 Ci96
Sekirmik MK 272 Cf98
Sekkemo N 23 Cd41
Sekköy TR 292 Cq106
Şekocin BG 226 Cb76
Šekoulas GR 286 Cd105
Šekovići BIH 261 Bs92
Sekowa PL 241 Cc81
Sekule SK 129 Bo83
Sekulovo BG 266 Cp93
Sela E 182 Sd96
Sela kapell N 38 Bb52
Seláncer S 50 Bp56
Selánoja FIN 63 Ck59
Selanovci BG 264 Ch93
Selantaus FIN 43 Cl54
Selargius I 141 At102
Šelatrô FO 26 Sg56
Selaya E 185 Sn94
Selb D 230 Be80
Selbäck S 59 Bi58
Selbitz D 117 Bf77
Selbitz D 230 Bd80
Selborne GB 98 St78
Selbu N 38 Bc54
Selbustrand N 38 Bb54
Selby GB 85 Ss73
Selca HR 268 Bg94
Selca SLO 134 Bi88
Selcë AL 270 Bu95
Selce HR 258 Bk90
Selce MK 270 Cb98
Selci I 139 Be93
Selci Đakovački HR 251 Br90
Selčo RUS 211 Cr64
Sefčy RUS 211 Cq63
Selde DK 100 At67
Sel-de-Bretagne, Le F 158 St85
Selec SK 239 Bq83
Sele-Cerkev = Zell-Pfarre A 134 Bi88
Šelechovo UA 248 Da85
Selegas I 141 At101
Selenča SRB 252 Bt90
Selenicë AL 276 Bu100
Selent D 103 Ba72
Sélero GR 279 Ck98
Sélestat F 124 Ap84
Selet S 35 Cd49
Selet S 40 Bm54
Selet S 42 Cc50
Seleuş RO 245 Cd88
Seleuş SRB 253 Cb90
Selevac SRB 253 Cb92
Selezněvo RUS 65 Cs59
Selfkant D 114 Am78
Selfoss IS 20 Qi27
Selfranga CH 131 Au87
Selho P 190 Sd98
Séli GR 277 Cd99
Séli LV 210 Cl65
Seligenstadt D 120 As80
Seligenthal, Floh- D 116 Ba79
Selihnovo RUS 215 Cs66
Selijašnica SRB 261 Bu94
Selimbär RO 254 Cl88
Şelimiye TR 292 Cr107
Selimpaşa TR 281 Cr98
Selišče RUS 211 Cu62
Seliştat RO 255 Cl88
Selişte MD 249 Cr86
Seliste MNE 270 Cb96
Selişte SRB 263 Cd92
Selitë e Malit AL 270 Bu98
Selja S 59 Bi58
Seljakula EST 209 Ch62
Seljance = Zijaçê RKS 262 Cb94
Seljankulma FIN 63 Cg59
Seljatyn UA 247 Cl85
Selje N 46 Al56
Seljelvnes N 22 Bt42
Seljestad N 56 Ao61
Seljord N 57 As61
Selkäkylä FIN 71 Cu60
Selkälä FIN 37 Ct47
Selkäydenkylä FIN 44 Co54
Selkentjakkstugan S 40 Bk51
Selki FIN 63 Ck60
Selkingen CH 130 Ar88
Selkirk GB 81 Sp69
Selkopp N 24 Ck39
Selkoskylä FIN 37 Ct50
Sella E 201 Su103
Sella di Corno I 145 Bg96
Sellano I 144 Bf95
Sellässia GR 286 Ce106
Selles E 162 An95
Selles-Saint-Denis F 166 Ad86
Selles-sur-Cher F 166 Ad86
Sellevoll N 27 Bm42
Sellia GR 290 Ci110
Sellia Marina I 151 Bo103
Sellin D 105 Bh72
Sellières F 168 An89
Sellrain A 126 Bc86
Selm D 114 Ap77

Selmes P 197 Se104
Selmsdorf D 104 Bb73
Selnes N 22 Bt42
Selnes N 28 Bp43
Selnes N 38 At54
Selnes N 38 Au53
Selommes F 166 Ac85
Seloncourt F 124 Ao86
Selongey F 168 Al85
Selonnet F 174 An92
Selow D 104 Bd73
Selseng N 46 Ao58
Selsey GB 98 St79
Selsingen D 109 At74
Selsjön S 41 Bp54
Selsøya N 47 Aq54
Selters (Taunus) D 120 Ar80
Selters (Westerwald) D 120 Aq79
Seltjärn S 20 qh26
Seltz F 124 Ar83
Selva P 197 Se104
Selva E 206-207 Af101
Selva I 133 Bf88
Selva M 38 Au53
Selva, la = Selva del Camp, la E 188 Ac98
Selva dei Molini I 132 Bd87
Selva di Cellu SLO 135 Bl88
Selva di Val Gardena I 132 Bd87
Selvág N 38 Al53
Selvag N 56 Al59
Selve, La F 178 Af92
Selvik N 58 Ba61
Selyeb N 240 Cb84
Selzach CH 169 Aq86
Sem N 39 Bd52
Sem N 68 Ba62
Semakivci UA 247 Cl84
Sembadel-Gare F 172 Ah90
Sembrancher CH 174 Af92
Semčice CZ 231 Bk80
Semeglievo SRB 269 Bu93
Semeljci HR 251 Bs90
Šemenivka UA 257 Da88
Šemenovci BIH 259 Bg92
Semenovo RUS 223 Cb71
Semerdžievo BG 265 Cn93
Semič SLO 135 Bl89
Semideiro P 196 Sd102
Semily CZ 231 Bl79
Seminara I 151 Bm104
Semizovac BIH 260 Br93
Semjén H 241 Cd84
Semjuny BY 218 Cm72
Šëmkava BY 219 Cq72
Semlac RO 253 Cb88
Semlow D 104 Bf72
Semmering Kurort A 242 Bm85
Semmoutiers-Montsaon F 162 Al84
Sempach CH 130 Ar86
Šempas SLO 134 Bh89
Semproniano I 144 Bd95
Semriach A 129 Bl86
Semur-en-Auxois F 168 Ai86
Semussac F 170 St89
Semyhyniv UA 235 Ch82
Sena E 188 Su97
Seňa SK 241 Cc83
Sena de Luna E 184 Si95
Senalés I 132 Bb87
Senan F 161 Ag85
Senarpont F 154 Ad81
Senas F 179 Al93
Senasalis LT 218 Cn71
Senčanski Trešnjevac SRB 244 Bu89
Sencelles E 206-207 Af101
Senčur SLO 134 Bi88
Senden D 107 Ap77
Senden D 125 Ba84
Şendenhorst D 114 Aq77
Şenderivka UA 248 Cq83
Sendim P 191 Sh98
Sendo N 56 Ao59
Şendreni RO 256 Cq90
Sendriceni RO 248 Cn85
Sené F 164 Sp85
Şeici BIH 260 Bg92
Şeici BIH 261 Bs92
Seneffe B 150 Ak79
Senec SK 238 Bp84
Senečica GR 277 Cd88
Senereuş RO 255 Ck88
Senez F 180 An92
Senftenberg D 118 Bh77
Sengouagnet F 177 Ab95
Senhora da Graça de Padrões P 203 Se105
Sénia, la E 195 Aa99
Senica SK 238 Bp83
Senice na Hané CZ 238 Bp81
Senigallia I 139 Bg93
Senis I 141 At101
Senise I 148 Bn100
Senj HR 258 Bk91
Senje SRB 263 Cc93
Senjehesten N 27 Bo42
Senjehopen N 22 Bp42
Šen'kava BY 215 Cq68
Senkovec HR 135 Bm88
Şenkvice SK 238 Bp84
Senlis F 161 Af82
Senna Comasco I 130 Ar90
Sennaiolo I 140 As100
Sennels DK 100 As67
Sennely F 166 Ae85
Senneville-sur-Fécamp F 154 Aa81
Sennheim = Cernay F 124 Ap85
Sennik BG 273 Cl95
Senning S 40 Bn54
Sennori I 140 As99
Sennwald CH 135 At86
Sénonches F 159 Ab83
Senonches F 165 Sl85
Senorbì I 141 At101
Senoji Ipiltis LT 212 Cc68
Senoji Varéna LT 218 Ck72

Senokos BG 267 Cr93
Senokos BG 272 Cg97
Šenov CZ 230 Bh80
Senonches F 160 Ao83
Senones F 163 Ao84
Senonnes F 165 Ss85
Senorbì I 141 At101
Senovo BG 266 Cn93
Senovo SLO 135 Bl88
Senože�e SLO 135 Bl89
Sens F 161 Ag84
Sens-Beaujeu F 167 Af86
Sens-de-Bretagne F 158 Sr84
Sent CH 132 Ba87
Senta I 176 St95
Senta SRB 244 Ca89
Sentein F 177 Ab95
Senterac-d'Oust F 177 Ac95
Senterada E 177 Ab96
Šentilj SLO 135 Bl88
Šentjakob v Rožu = Sankt Jakob im Rosental A 134 Bi88
Šentjanž SLO 135 Bl88
Šentjernej SLO 135 Bl89
Šentjur pri Celju SLO 135 Bl88
Šentrupert SLO 135 Bl89
Šentvid pri Stični SLO 134 Bk89
Šentvidska Gora SLO 134 Bh88
Senumstad N 67 Ar64
Seoane E 183 Sf94
Seoane E 183 Sf95
Seoca MNE 269 Bt96
Seon CH 124 Ar86
Sepánkylä FIN 54 Cr57
Sépeaux F 161 Ag85
Sepelovo RUS 65 Ct61
Sepino I 147 Bk98
Sepli UA 247 Cl85
Serã P 196 Sd101
Sertã P 196 Sd101
Sepôlno Krajeńskie PL 221 Bg74
Sepôlno Wielkie PL 221 Bg73
Sepopol PL 216 Cc72
Seppenrade D 114 Ap77
Seppois-le-Bas F 169 Ap85
Seprŭug RO 245 Cd87
Sepstrup DK 100 At68
Septември BG 273 Ck96
Septemvrijci BG 264 Ch93
Septemvrijci BG 267 Cr93
Septeuil F 160 Ad83
Septfonds F 177 Ad92
Septmoncel F 168 Am88
Sept-Saulx F 161 Ai82
Sepúlveda E 193 Sn98
Sepx F 177 ab94
Sequeiros E 183 Sf96
Sequeros E 192 Si99
Serafin I 132 Bd88
Seraincourt F 161 Ai81
Seraing B 156 Am79
Sérauscourt-le-Grand F 155 Ag81
Seravezza I 137 Ba93
Šerbáneşti RO 247 Cn85
Şerbáneşti RO 265 Cк92
Šerbăuţi RO 247 Cn85
Šerbeti TR 280 Co100
Serbino RUS 211 Cs63
Serby PL 226 Bn77
Şercaia RO 255 Cl89
Şercœur F 124 Ao84
Serdiana F 189 Ae95
Sère F 187 Ab94
Seredka RUS 211 Cr64
Seredkevyči UA 235 Ch80
Sredn e Wielkie PL 235 Ce82
Sredni j Majdan UA 247 Cl84
Sredn e UA 246 Cf83
Sredžius LT 217 Cg70
Seregé�yes H 243 Bs86
Seregno I 175 At89
Séréilhac F 171 Ac89
Šeremetja BG 273 Cm94
Sérent F 164 Sp85
Sergen TR 281 Cq97
Sergino RUS 215 Cq66
Sergnano I 131 Au90
Serhiji UA 247 Cl85
Serhijivca UA 257 Cu88
Seriate I 131 As89
Séricourt F 154 Ae80
Serifontaine F 160 Ad82
Sérifos GR 287 Ci106
Sérignan-du-Comtat F 173 Ak92
Serina I 131 Au89
Serlich CZ 232 Bn79
Sermaises F 160 Ae84
Sermaize-les-Bains F 162 Ak83
Sermano F 181 At96
Sermenin MK 278 Ce98
Sermide I 138 Bc90
Sermoneta I 146 Bg97
Sernache da Bonjardim P 196 Sd101
Sernancelhe P 191 Sf99
Serneus CH 131 Au87
Sernikäki GR 283 Ce104
Serno D 117 Be76
Serock PL 222 Br74
Serock PL 228 Cc75
Seroczyn PL 228 Cd76
Serokomla PL 229 Ce77
Serón E 206 Sp106
Serón de Nágima E 194 Sq98
Seròs E 195 Aa98
Serovo RUS 215 Cs67
Serpa P 203 Se105
Serpneve UA 257 Ct88
Serqigny F 160 Ab82
Serra P 196 Sd101
Serracapriola I 148 Bl97
Serrada E 192 SI98
Serra de'Conti I 139 Bg93
Serra di Maida I 151 Bo103
Serra de Outes E 182 Sc95
Serradifalco I 152 Bi106
Serradilla E 192 Sh101
Serradilla del Arroyo E 191 Sh99

Serra-di-Scopamène F 142 At97
Serenum NL 113 An78
Sévérac-le-Château F 172 Ag92
Séverci BG 266 Cg93
Sever do Vouga P 190 Sd99
Severin AP 260 Bg89
Severin na Kupi HR 135 Bl90
Severnaja RUS 65 Cr60
Severn Beach GB 98 Sp77
Seveso I 175 At89
Ševětín CZ 123 Bk82
Sevettijärvi FIN 25 Cs41
Sévigny-Waleppe F 155 Ai81
Sevilla E 204 Si106
Şevketiye TR 280 Co100
Şevketiye TR 281 Cq100
Şevlievo BG 273 Cl94
Sevnica SLO 135 Bl88
Sevojno SRB 261 Bu93
Sèvremoine F 165 Ss86
Sèvremont F 165 St87
Sévrier F 174 An88
Sevugi TR 280 Co100
Seven Sisters GB 92 Sn77
Severin GB 269 Bg85
Sewekow D 110 Bf74
Sexcles F 171 Ae90
Sexdrega S 69 Bg65
Sexten = Sesto I 133 Be87
Seyches F 170 Aa91
Seyda D 117 Bf77
Seyðisfjörður IS 21 Rf25
Seyitler TR 280 Cp98
Seymen TR 280 Co94
Seymen TR 281 Cq98
Seyne F 174 An92
Seynes F 179 Ai92
Seyne-sur-Mer, La F 180 Am94
Seyssel F 174 Am89
Seysses F 177 Ac94
Sežana SLO 134 Bh89
Sézanne F 161 Ah83
Sezelhe P 183 Se97
Sezemice CZ 231 Bk82
Sezimovo Ústí CZ 231 Bk82
Sezzadio I 175 As91
Sezze I 146 Bg98
Sfáka GR 291 Cm110
Sfântu Gheorghe RO 255 Cm89
Sfântu Gheorghe RO 267 Cu91
Sfelinós GR 278 Ch98
Sfendámi GR 277 Cf100
Sferracavallo I 152 Bg104
Sferro I 153 Bk106
Sfikiá GR 277 Ce100
Sfinári GR 290 Ch110
's-Gravendeel NL 113 Ak77
's-Gravenhage = Den Haag NL 113 Ai76
's-Gravenzande NL 113 Ai76
Sgurgola I 166 Bg97
Shader GB 74 Sh64
Shaftesbury GB 98 Sq78
Shalbourne GB 94 Sr78
Shalë RKS 270 Cb96
Shalês AL 276 Cb100
Shanagolden IRL 90 Sb75
Shanavogh IRL 86 Sb75
Shanklin GB 98 Ss79
Shanlaragh IRL 90 Sb74
Shannon IRL 89 Sc75
Shannonbridge IRL 87 Sd74
Shantonagh IRL 82 Sg72
Shap GB 84 Sp71
Sharnbrook GB 94 St76
Sharpness GB 97 Sq78
Shavington GB 93 Sq74
Shawbury GB 93 Sq75
Sheddings, The GB 83 Sh71
Sheepy Magna GB 94 Sr76
's-Heerenberg NL 107 An77
Sheerness GB 95 Ab78
Sheffield GB 85 Ss74
Shefford GB 94 St76
Shelcan AL 276 Ca98
Shemëri AL 270 Ca96
Shëmil AL 270 Ca98
Shëmri AL 270 Ca98
Shëngjergj AL 270 Bu98
Shëngjin AL 276 Bt99
Shëngjini AL 276 Bt100
Shëta GR 284 Ah103
Shëta LT 218 Ci70
Setcases E 178 Ae96
Sète F 179 Ah94
Setenil E 204 Sk107
Setihovo BIH 269 Bt93
Setiles E 194 Sr99
Šetonje SRB 263 Cc92
Setså N 27 Bm46
Settalsjølia N 47 Ba56
Settecamini I 144 Bf97
Settima I 137 Au91
Settimo Torinese I 136 Aq90
Settimo Vittone I 175 Aq89
Settle GB 84 Sq72
Setúbal P 196 Sc103
Seubersdorf D 122 Bb82
Seubersdorf in der Oberpfalz D 122 Bd82
Seu d'Urgell, La E 177 Ac96
Seui I 141 At101
Seulingen D 115 Ba77
Seulo I 141 At101
Seurre F 168 Al89
Seutula FIN 63 Ck60
Seva E 189 Ae97
Sevaldrud N 58 Ba60
Sevalla S 60 Bn61
Sevar BG 266 Co93
Sevaster AL 276 Bu100
Sevasti GR 277 Cf100
Sevatdalen N 48 Cl55
Ševčenkove UA 257 Cs89
Sevel DK 100 As68
Sevelen CH 131 At86
Sevelen D 114 An78
Sevenoaks GB 95 Aa78
Seven Springs GB 98 Sr78
Ševeti GR 284 Ah103
Severnaja RUS 65 Cr60
Seven Sisters GB 92 Sn77
Sevenum NL 113 An78
Sevgatly TR 292 Cr107
Seve BG 189 Ae97
Shëmri AL 270 Ca98
Sevenoaks GB 95 Aa78

Seven Sisters GB 92 Sn77
Sevenum NL 113 An78
Sévérac-le-Château F 172 Ag92
Séverci BG 266 Cg93
Sever do Vouga P 190 Sd99
Severin AP 260 Bg89
Severin na Kupi HR 135 Bl90
Severnaja RUS 65 Cr60
Severn Beach GB 98 Sp77
Seveso I 175 At89
Ševětín CZ 123 Bk82
Sevettijärvi FIN 25 Cs41
Sévigny-Waleppe F 155 Ai81
Sevilla E 204 Si106
Şevketiye TR 280 Co100
Şevketiye TR 281 Cq100
Şevlievo BG 273 Cl94
Sevnica SLO 135 Bl88
Sevojno SRB 261 Bu93
Sèvremoine F 165 Ss86
Sèvremont F 165 St87
Sévrier F 174 An88
Sevugi TR 280 Co100
Shiel Bridge GB 75 Sk66
Shieldaig GB 74 Si65
Shifnal GB 93 Sq75
Shijak AL 270 Bu98
Shilavät MD 248 Co84
Shilbottle GB 81 Sr70
Shildon GB 84 Sr71
Shillelagh IRL 88 Sg75
Shillingford GB 98 Ss77
Shimatári GR 284 Ch104
Shiniäs GR 287 Ci104
Shinoússa GR 288 Cm107
Shinrone IRL 87 Se75
Shipal RKS 262 Cb95
Shipbourne GB 99 Aa78
Shipley GB 84 Sr73
Shipston-on-Stour GB 94 Sr76
Shipton GB 93 Sq75
Shiptonthorpe GB 85 St73
Shipton-under-Wychwood GB 93 Sr77
Shirl Heath GB 93 Sp76
Shirokë AL 270 Bt96
Shishtavec AL 270 Cb98
Shkallnur AL 270 Bu98
Shkodër AL 269 Bu96
Shkozë AL 270 Bu97
Sholári GR 278 Cg99
Shømsvik N 32 Bh47
Shorwell GB 98 Ss79
Shotley Gate GB 95 Ac77
Shottisham GB 95 Ac76
Shotton GB 81 Ss71

Shotts GB 79 Sn69
Shrewsbury GB 93 Sp75
Shrewton GB 98 Sr78
Shrivenham GB 98 Sr77
Shrule IRL 86 Sb73
Shtepaj AL 270 Ca99
Shtërpcë RKS 270 Cc96
Shtime RKS 270 Cc96
Shtrezë Maji AL 270 Cb97
Shtupeli i Madh RKS 270 Ca95
Shuec AL 276 Cb99
Shulbatër AL 270 Ca97
Shullaz AL 270 Bu97
Shupal AL 270 Bu98
Shupenzë AL 270 Ca97
Siadar Iarach GB 74 Sh64
Siadcza PL 233 Bу79
Siamanna I 141 As101
Siána GR 292 Cq108
Sianów PL 221 Bn72
Siátista GR 277 Cd100
Siaulénai LT 217 Cg69
Siauliai LT 213 Cg69
Sibari I 148 Bn101
Sibbarp S 101 Bf66
Sibbesse D 116 Au76
Sibbhult S 72 Bi68
Sibbo = Sipoo FIN 63 Cl60
Sibenik HR 259 Bm93
Sibiel RO 254 Ch89
Sibin PL 105 Bk73
Sibinj HR 258 Bk90
Sibinj HR 260 Bg90
Sibişel RO 254 Cg89
Sibiu RO 254 Cg89
Sible Hedingham GB 95 Ab76
Sibnica SRB 262 Ca92
Sibo S 60 Bo58
Sibot RO 254 Cg89
Sibratsgfäll A 125 Ba86
Sibratshofen D 125 Ba85
Sibsey GB 85 Aa74
Siča HR 151 Bl90
Sicciole = Sečovlje SLO 133 Bh90
Sićevo SRB 263 Ce94
Sichevița RO 253 Cd91
Sichów PL 226 Bn78
Sicista PL 228 Bu77
Sicklesmere GB 95 Ab76
Sickte D 116 Bb76
Sicula RO 245 Cd88
Siculeni RO 255 Cm88
Siculiana I 152 Bg106
Siculiana Marina I 152 Bg106
Šid SRB 261 Bt90
Sidabravas LT 217 Ch69
Sidári GR 276 Bu101
Sidariai LT 217 Cg69
Sidbäck FIN 52 Cd55
Siddeburen NL 108 Ao74
Siddessen D 115 At77
Siddington GB 84 Sq74
Sideby FIN 52 Cc56
Sidensjö S 41 Br54
Siderno I 151 Bn104
Siders = Sierre CH 169 Aq88
Sidford GB 97 So79
Sidirá GR 280 Cn98
Sidirókastro GR 278 Cg98
Sidirókastro GR 286 Cd106
Sidirónero GR 279 Ci98
Sidiroúnda GR 285 Cm104
Sidlesham GB 98 Sт79
Sidlyšče UA 247 Ck83
Sidmouth GB 97 So79
Sidorovo RUS 215 Cr67
Sidra PL 224 Cg73
Sidsjö S 49 Bl55
Sidskogen S 50 Bm57
Sidvallen S 49 Bg57
Sidzina PL 232 Bp79
Sidzina PL 240 Bu81
Siebe N 29 Cg43
Siebenlehn D 230 Bg78
Sieber D 116 Ba77
Siebing A 135 Bm87
Siebnen CH 125 As86
Siecq F 170 Su89
Sieczka PL 228 Bu78
Siedenburg D 108 As75
Sieding A 129 Bm85
Siedlątków PL 226 Be77
Siedlce PL 229 Ce76
Siedlec PL 226 Cu76
Siedlęcin PL 231 Bm79
Siedlice PL 220 Bl73
Siedlinghausen D 115 At78
Siedliska PL 234 Cb81
Siedlisko PL 221 Bn75
Siedlisko PL 226 Bm77
Siedliszcze PL 229 Cg78
Siedliszcze PL 229 Cf78
Siedliszczki PL 229 Cf78
Siegburg D 114 Aq79
Siegen D 115 At79
Siegenburg D 127 Bd83
Siegertsbrunn, Höhenkirchen- D 126 Bd84
Sieggraben A 242 Bn85
Sieglos D 115 Au79
Siegsdorf D 236 Bf85
Siekierki PL 111 Bi75
Siekkinen FIN 37 Cr49
Siekluki PL 228 Cc77
Sielenbach D 126 Bc84
Sielhorst D 108 As76
Sielow D 118 Bg77
Siemianowice Śląskie PL 233 Bt80
Siematycze PL 229 Cf76
Siemień PL 229 Cf77
Siemiochów PL 234 Cb81
Siemirowice PL 222 Bg72
Siemkowice PL 227 Bs78
Siemyśl PL 221 Bm72
Sien D 119 Aq81
Siena I 144 Bc94
Siene S 69 Bf65
Sieniawa PL 235 Cf80
Sieniawka DL 83 Bh79
Sieniawka PL 232 Bо79
Sieniec PL 227 Bs78
Siennica PL 228 Cd76
Siennica Różana PL 229 Cg79
Sienno PL 228 Cc78

Siennów PL 235 Ce81
Sieńsko PL 233 Ca79
Sieppijärvi FIN 30 Ch46
Sieradz PL 227 Bs77
Sieradzice PL 228 Cc78
Sieraków PL 226 Bn75
Sierakow PL 233 Bs79
Sierakowice PL 222 Bq72
Sierakowice PL 233 Br80
Sierakowo PL 226 Bq76
Sierck-les-Bains F 119 An82
Sierentz F 169 Ap85
Siernicze Małe PL 227 Br76
Sierniki PL 221 Bp74
Sierning A 237 Bi84
Siero de la Reina E 184 Sl95
Sierosławice PL 234 Ca80
Sierpc PL 227 Bu75
Sierra de Fuentes E 198 Sh102
Sierra de Luna E 187 Sn96
Sierra de Yeguas E 204 Sl106
Sierre CH 169 Aq88
Sierro E 206 Sq106
Siersburg, Rehlingen- D 119 Ao82
Sierville F 160 Ac81
Sierzchów PL 228 Cc77
Siesikai LT 218 Ck70
Siestrzeń PL 228 Cb76
Siete Aguas E 201 St102
Siete Iglesias E 192 Sk98
Sietesz PL 235 Ce81
Șieu RO 247 Ck86
Șieuț RO 247 Ck87
Sievershausen D 109 Ba76
Sieverstedt D 103 At71
Sievi FIN 43 Ck53
Siewierz PL 233 Bt80
Sifferbo S 60 Bl59
Sifne TR 285 Cn104
Sigale F 136 Ao93
Sigaste EST 209 Ck64
Sigdal N 57 Au60
Sigean F 178 Af94
Sigerfjord N 27 Bm43
Sigersvoll N 66 Ao64
Sigetec HR 242 Bo88
Sigfridstorp S 59 Bi60
Siggavuona = Sikovuono FIN 30 Co43
Siggelkow D 110 Bd74
Siggerud N 58 Bb61
Siggjarvåg N 56 Al61
Sigglesthorne GB 85 Su73
Sighetu Marmației RO 246 Ch85
Sighișoara RO 255 Ck88
Sigieki PL 235 Ce80
Sigillo I 144 Bf94
Sığırcılı TR 280 Co98
Siglufjörður IS 20 Rb24
Sigmaringen D 125 At84
Sigmaringendorf D 125 At84
Sigmen BG 273 Ch91
Signa I 138 Bc93
Signalnes N 22 Ca42
Signes F 135 Am94
Signora F 180 Am94
Signoressa I 133 Be89
Signy-l'Abbaye F 162 Ai81
Signy-le-Petit F 156 Ai81
Sigogne F 170 Su89
Sigoulès F 170 Aa91
Sigri GR 285 Cm102
Sigriswil CH 169 Aq87
Sigtuna S 60 Bg61
Sigüeiro E 182 Sl95
Sigüenza E 194 Sp98
Sigüés E 176 Ss95
Sigulda LV 214 Ck66
Sigurdsrud N 57 As61
Sihlbrugg CH 125 As86
Sihlea RO 256 Cp90
Sihtuuna FIN 36 Ck48
Siikainen FIN 52 Cd57
Siikajärvi FIN 53 Ck60
Siikajoki FIN 43 Ck51
Siika-Kämä FIN 36 Cn48
Siikakoski FIN 54 Cq57
Siikala FIN 63 Ci59
Siikalahti FIN 44 Co53
Siikamäki asema FIN 54 Cp56
Siikasaari FIN 55 Ct56
Siikava FIN 64 Co58
Siikavaara FIN 45 Da54
Siilinjärvi FIN 54 Cp56
Siimusti EST 210 Cn63
Siipyy = Sideby FIN 52 Cc56
Siironen FIN 43 Ch52
Siitama FIN 53 Ci57
Siitarja GR 271 Cd99
Siitonen FIN 30 Cl45
Siivikkala FIN 53 Ch57
Šijovikko FIN 37 Cq50
Šijakovo BG 265 Ck93
Sijarinska Banja SRB 271 Cd95
Sijekovac BIH 260 Bq90
Sikaminia GR 285 Cn102
Sikás S 40 Bl53
Sikéa GR 287 Cf107
Sikeå S 42 Cb52
Sikées GR 277 Ce102
Síkfőkút H 240 Ca85
Sikfors S 35 Cc49
Sikfors S 59 Bk61
Šikiá GR 277 Ce101
Šikiá GR 278 Ch100
Síkinos GR 288 Cl107
Sikióna GR 283 Cf105
Sikirevci HR 260 Br90
Siklahahti FIN 45 Db54
Siklós H 243 Br89
Šiknas S 35 Cc49
Sikole SRB 263 Ce92
Sikonda H 251 Br88
Sikopohja RUS 55 Da57
Sikorráhi GR 279 Cm99
Sikóry PL 227 Bu75
Sikóry-Piotrowięta PL 224 Cf74
Sikórz PL 227 Bu75
Sikoúrio GR 277 Cf101
Sikovicy RUS 211 Cs64
Sikovuono FIN 30 Co43
Šikrags LV 213 Ce65
Siksele S 33 Bg50
Siksele S 41 Bt51
Sikselet S 34 Br48

Siksjö S 41 Bp51
Siksjö S 41 Bq52
Siksjön S 49 Bk57
Siksjönäs S 40 Bn51
Sil S 40 Bn53
Sila N 32 Bg48
Šilai LT 218 Ck70
Šilalė LT 217 Ce70
Silandro I 132 Bb87
Silanus I 141 As100
Silба HR 258 Bk92
Šilbaš SRB 252 Bt90
Silberstedt D 103 At71
Silbertal A 126 Au86
Sil'ce UA 241 Cg84
Sildhopen N 27 Bm45
Sileby GB 94 Ss75
Silen BG 273 Cm97
Silene LV 219 Co69
Silenen CH 131 As87
Siles E 200 Sp104
Silfiac F 158 Sd84
Silica SK 240 Cb83
Silická Jablonica SK 240 Cb83
Siličy BY 219 Cq72
Siligo I 140 As99
Șilindia RO 245 Cd88
Șilindru RO 245 Cc86
Șiliqua I 141 As102
Siliștea RO 265 Cl92
Siliștea, Glodeanu- RO 266 Co91
Siliștea Crucii RO 264 Cg92
Siliștea Nouă RO 265 Cl92
Silistra BG 266 Cg92
Silistraru RO 256 Cq90
Silius I 141 At101
Silivașu de Câmpie RO 254 Cl87
Silivri TR 281 Cr98
Siljan N 67 Au62
Siljansnäs S 59 Bk59
Siljuberget N 58 Be59
Silken S 59 Bk61
Silkku FIN 55 Da55
Silla E 201 Su102
Silla EST 209 Ch63
Silla EST 209 Ck64
Silla I 138 Bb92
Sillamäe EST 64 Cq62
Sillano I 138 Ba92
Sillanpää BIH 63 Ck58
Sillebotten S 68 Be62
Silleda E 182 Sd95
Sille-le-Guillaume F 159 Su84
Sillemála S 73 Bm68
Sillenstede D 108 Aq73
Sillerud S 68 Be62
Sillian A 133 Be87
S'Illot E 207 Ag101
Silloth GB 81 So71
Sillre S 50 Bo55
Šilțukalns LV 215 Co67
Šilute LT 216 Cc70
Šiluva LT 217 Cg69
Silvåkra S 72 Bg69
Silvalen N 32 Be49
Silván E 183 Sg96
Silvano d'Orba I 175 As91
Silvaplana CH 131 Au88
Silvares P 191 Se100
Silverberg S 60 Bl60
Silveiros P 190 Sc98
Silvela E 183 Se94
Silvella I 133 Bg88
Silverberg S 33 Bn66
Silverdale GB 84 Sp72
Silverdalen S 70 Bm65
Silvergruvan S 59 Bi61
Silverstone GB 94 Ss76
Silves P 202 Sd106
Silvi Marina I 145 Bl95
Silvola FIN 55 Ct57
Simala I 141 As101
Simalan Metsäkulma FIN 63 Cg59
Simanala FIN 55 Cs56
Simancas E 192 Sl97
Șimand RO 245 Cc88
Șimanda RO 278 Cg100
Šimanovci SRB 261 Ca91
Simat de la Valldigna E 201 Su102
Simavik N 23 Cf40
Simaxis I 141 As101
Simbach D 127 Bf83
Simbach am Inn D 236 Bg84
Simbário I 151 Bn103
Simbäta Nouă RO 267 Cr91
Siméa S 38 Bn57
Simeonovgrad BG 274 Cm96
Simeria RO 254 Cg89
Simested DK 100 Au67
Šimi GR 292 Cq107
Šimian RO 245 Ce86
Šimiane-la-Rotonde F 180 Am93
Šimićevo SRB 262 Cb91
Šimići BIH 250 Bg91
Šimići BIH 261 Bt92
Šiminicea RO 248 Cn85
Șimișna RO 246 Cg86
Šimitli BG 272 Cg97
Simjánci LT 217 Cg70
Šimlău Silvaniei RO 246 Cf86
Šimlângsdalen S 72 Bg67
Simleu Silvaniei RO 246 Cf86
Simmelsdorf D 122 Bc81
Simmerath D 119 An79
Simmerberg, Weiler- D 126 Au85
Simmern (Hunsrück) D 119 Aq81
Simmersfeld D 125 As83
Simmershofen D 121 Ba81
Simmertal D 119 Aq81

Simnas LT 217 Ch72
Șimnicu de Sus RO 264 Ch92
Šimo FIN 36 Cl49
Simola FIN 64 Cr59
Simon AL 270 Bu97
Simonby FIN 62 Ce60
Simonești RO 255 Cl88
Šimoniemi FIN 36 Ck49
Simonjaty RUS 215 Cr66
Simonkylä FIN 36 Ck49
Simonkylä = Simonby FIN 62 Ce60
Simonsbath GB 97 Sn78
Simonsberg D 102 As72
Simonsbo S 60 Bn60
Simonstorp S 70 Bn63
Šimontornya H 243 Bs87
Šimonys LT 218 Cl69
Simópoulo GR 282 Cd105
Simorre F 187 Ab94
Simos GR 283 Cd103
Simpele = Rautjärvi FIN 55 Ct58
Simpelveld NL 114 Am79
Simpiänniemi FIN 54 Cr57
Simplon CH 130 Ar88
Simrishamn S 105 Bi69
Simsjö S 40 Bo52
Simskäla AX 62 Ca60
Simskan N 32 Bh50
Šimuna EST 210 Cn62
Simuna FIN 54 Cn56
Simvola GR 279 Cl98
Sinac HR 258 Bl91
Sinagovci BG 264 Cf93
Sinaia RO 255 Cm90
Sinalunga I 144 Bd94
Sinanaj AL 276 Bu100
Sinanköy TR 285 Cn104
Sinanlı TR 281 Cr98
Sinarcas E 201 Ss101
Șinca Veche RO 255 Cl89
Șincai RO 254 Cl87
Sindal DK 68 Ba56
Sindelfingen D 125 At83
Sindendro GR 277 Cc100
Sindi EST 209 Ck64
Sindia I 140 As100
Sinding DK 100 As68
Sindos GR 278 Cf99
Sindrilița RO 266 Co91
Sinekçi TR 280 Cp100
Sinekli TR 281 Cr98
Sinemorec BG 275 Cq96
Sinersig RO 253 Cd89
Sines P 196 Sc105
Sinești RO 264 Ch91
Sinești RO 266 Cn91
Sinetta FIN 36 Ci47
Sineu E 207 Ag101
Sinevo RUS 65 Da59
Sinevró GR 286 Ce104
Singen (Hohentwiel) D 125 As85
Singera MD 249 Cs87
Singerei MD 248 Cr85
Singerin A 129 Bm85
Singhofen D 120 Aq80
Singistugorna S 28 Br45
Singla N 23 Cb40
Singleton GB 98 Sт79
Singö S 61 Bs60
Singsås N 48 Bb55
Sing-stad N 38 Au54
Singureni RO 265 Cm92
Singusdal N 67 As62
Sinilähde FIN 54 Cm58
Sinimäe EST 64 Cq62
Siniscola I 140 Au99
Sini Vir BG 266 Cр93
Sinj HR 259 Bo93
Sinjaja Nikola RUS 215 Cr67
Sinja Voda BG 266 Co94
Sinji Vrh SLO 135 Bl90
Sinjo Bärdo BG 272 Ch94
Sin-le-Noble F 155 Ag80
Sinn D 120 Ar79
Sinnai I 141 At102
Sinnerbo S 73 Bn66
Sinnes N 66 Ao63
Sinntal D 121 Au80
Sinoie RO 267 Cs91
Sinopoli I 151 Bm104
Sins CH 125 Ar86
Sinsheim D 120 As82
Sinspelt D 119 An81
Sint-Amands B 156 Ai78
Sint Annaparochie NL 107 Am74
Sint Anne = Sint Annaparochie NL 107 Am74
Sint Anthonis NL 114 Am77
Sint-Antonius B 113 Ak78
Sintautai LT 217 Cf71
Sintea Mare RO 245 Cd87
Sintereag RO 246 Ck86
Sinteu RO 245 Cf86
Sint-Gillis-Waas B 155 Ai78
Sint Jabik = Sint Jacobiparochie NL 107 Am74
Sint Jacobiparochie NL 107 Am74
Sint-Katelijne-Waver B 156 Ak78
Sint Maartensbrug NL 106 Ak75
Sint Maartensdijk NL 113 Ai77
Sint Michielsgestel NL 113 Al77
Sint Nicolaasga NL 107 Am75
Sint-Niklaas B 155 Ai78
Sint Nyk = Sint Nicolaasga NL 107 Am75
Sint Oedenrode NL 113 Al77
Sint Philipsland NL 113 Ai77
Sintra P 196 Sb103
Sintsi RO 246 Cg86
Sint-Truiden B 156 Al79
Sinués E 187 St95
Sinzheim D 163 Ar83
Sinzig D 120 Ap79
Sinzing D 126 Bd82
Siófok H 243 Br87
Siokovac SRB 263 Cd93
Siołkó RO 224 Cn73
Siôn CH 130 Ap88
Sionainn = Shannon IRL 89 Sc75
Sion Mills GB 82 Sf71
Sion-sur-l'Océan F 164 Sr87

Sipa EST 209 Ci63
Şipahi TR 280 Co98
Šipanska Luka HR 268 Bq95
Šipca MD 249 Cu86
Şipet RO 253 Cc89
Šipilánperä FIN 53 Ck55
Sipinen FIN 44 Cr52
Šipka BG 273 Cl95
Šipkovica MK 270 Cb96
Šipkovica MK 272 Ce97
Šipkovo BG 273 Ck95
Šipola FIN 44 Cn54
Šipolje = Shipal RKS 262 Cb95
Sipoo FIN 63 Cl60
Šipote RO 248 Cp86
Šipotele RO 267 Cq92
Şipoviči BY 219 Co70
Šipovo BIH 259 Bp92
Šippola FIN 64 Cp59
Šiprage BIH 260 Bq92
Sira N 66 Ao64
Širač HR 250 Bp89
Siracusa I 153 Bl106
Sirakovo BG 274 Cn97
Sirakovo SRB 253 Cc91
Sirault S 155 Ah79
Širča SRB 262 Cb93
Siresa E 176 St95
Siret RO 247 Cn85
Siret, Mogoșești- RO 248 Co86
Sirevåg N 66 An63
Sirgala EST 211 Cq62
Širia RO 245 Cd88
Širidan F 187 Ab95
Sirig SRB 252 Bu90
Sirijorda N 32 Bg49
Sirjorda N 32 Bi49
Širçavuş TR 281 Cq100
Širineasa RO 264 Ci91
Širinçavuş TR 280 Cp99
Širitovci HR 259 Bn93
Širiu RO 255 Cn90
Sirkka FIN 30 Ck45
Sirkkamäki FIN 54 Cn55
Širkovo RUS 211 Cs64
Sirma N 24 Cp40
Sirmione I 132 Bb90
Sirna RO 286 Ce105
Šírna RO 265 Cm91
Šírnea RO 255 Cl90
Sirnes N 66 Ao64
Sirniö FIN 37 Cr49
Sirnitz A 134 Bi87
Sirogojno SRB 262 Bу93
Širok H 240 Ca85
Široka Läka BG 273 Ck97
Široka Niva CZ 232 Bn79
Široké SK 240 Cb83
Široke UA 246 Cg86
Široki Brijeg BIH 260 Bq94
Širokoe RUS 223 Cb72
Širokovo BG 265 Cn93
Sirolo I 139 Bh93
Sırpsındığı TR 274 Cn97
Siruela E 198 Sk103
Sirvintos LT 218 Ck70
Sisak HR 135 Bn90
Šišan HR 258 Bh91
Sisante E 200 Sq102
Šišáve SRB 263 Ce94
Sisco F 181 At95
Šiscu = Sisco F 181 At95
Šišenci BG 263 Ce93
Sişeşti RO 246 Ch85
Sişeşti RO 264 Cf91
Šisevac SRB 263 Cd93
Sisikon CH 131 As87
Šiškovci BG 271 Cf96
Šišljavić HR 135 Bm89
Šišmanci BG 274 Cl96
Šismundi E 183 Se93
Šišov SK 239 Br83
Sissach CH 124 Aq86
Šissano = Šišan HR 258 Bh91
Sisses GR 291 Ck110
Sissonne F 161 Ah81
Sista-Palkino RUS 65 Cs61
Sistarovăț RO 253 Cd88
Şistelo P 182 Sd97
Sisteron F 174 Am92
Sistin E 182 Sc93
Sisto E 182 Sc94
Sisto E 183 Se93
Sistranda N 38 As53
Sita Buzăluí RO 255 Cn89
Sitaniec PL 235 Cg79
Sitasjaurestugorna S 28 Bq45
Sitenka RUS 211 Cu63
Sitges E 189 Ad98
Sitía GR 291 Cn110
Sit Ibb S 101 Bf69
Sitikkala FIN 64 Cn59
Sitio de Calahonda E 205 Sl107
Sitke H 242 Bp86
Sitneš BIH 260 Bq90
Sitnica BIH 260 Bo91
Sitnja RUS 211 Cu64
Sitno PL 221 Bo73
Sitojaurestugorna S 28 Br49
Sitómena GR 282 Cd103
Sitovo BG 266 Cp92
Sitovo BG 273 Ck97
Sitovo BG 275 Co96
Sittard NL 114 Am78
Sitten = Sion CH 130 Ap88
Sittensen D 109 Au74
Sitter N 38 Bb51
Sittersdorf A 134 Bk87
Sittingbourne GB 95 Ab78
Sittisjön S 50 Bm54
Sitzendorf an der Schmida A 129 Bm83
Sitzenroda D 117 Be78
Siuntio = Seutula FIN 63 Ci60
Siuntion asema FIN 63 Ci60
Šiupyliai LT 213 Cg68
Siurgus Donigala I 141 At101
Siuro FIN 53 Cg58
Siurua FIN 36 Cn50
Siurunmaa FIN 30 Co46
Siusi I 132 Bd87

Šivac SRB 252 Bt89
Šivačevo BG 274 Cn95
Sivakka FIN 45 Ct53
Sivakka FIN 45 Cu53
Sivakkavaara FIN 55 Cs55
Siva Reka BG 274 Cn97
Sivčina SRB 261 Ca93
Siverić HR 259 Bn93
Siverskij RUS 211 Da62
Sivica BY 219 Co72
Sivkovo BG 273 Ck95
Sívota GR 276 Ca102
Sivriler TR 275 Cq97
Sivros GR 282 Cb103
Sivry-Rance B 156 Ai80
Sivry-sur-Meuse F 162 Al82
Šiwętochłowce PL 233 Bs80
Six Ashes GB 93 Sq76
Six Crosses IRL 89 Sa76
Six-Fours-les-Plages F 180 Am94
Sixmilebridge IRL 90 Sc75
Sixmilecross GB 87 Sf71
Sizun F 157 Sm84
Sjabero RUS 211 Ct63
Sjalec BY 218 Cn72
Šjälevad S 41 Bs54
Sjaljavščyna BY 215 Cs69
Själlarin S 34 Ca47
Sjanovo BG 266 Co93
Sjarednjae BY 219 Cq72
Sjarheevičy BY 219 Cp70
Sjästad N 58 Ba61
Sjau stru S 71 Bs66
Sjelle DK 100 Au68
Sjemec BIH 261 Bt93
Sjenica SRB 262 Bu94
Sjeničak Lasinjski HR 135 Bm90
Sjenogošte MNE 269 Bu95
Sjerslev DK 100 At68
Sjoa N 47 Au57
Sjöändan S 49 Bk57
Sjöarbergssätern S 59 Bg59
Sjøåsen N 38 Be52
Sjöberg FIN 42 Ce54
Sjöberg S 40 Bn51
Sjöbo S 73 Bh69
Sjöbotten S 42 Cc51
Sjöbränet S 41 Bj52
Sjøenden N 58 Be60
Sjøfallstugan S 28 Br46
Sjögestad S 70 Bl64
Sjøholt N 46 Ao56
Sjöland S 51 Br54
Sjøli N 48 Bc57
Sjølund DK 103 Au70
Sjömarken S 69 Bf65
Sjomoen N 48 Au54
Sjoneidet N 32 Bh48
Sjong N 57 At59
Sjonhem S 71 Bs66
Sjørring DK 100 As67
Sjösa S 70 Bp63
Sjöskog = Seutula FIN 63 Ck60
Sjötofta S 72 Bg66
Sjötorp S 69 Bh63
Sjoutnäs S 40 Bk51
Sjövästa S 50 Bn57
Sjøvegan N 28 Bq43
Sjøvollan N 48 Bc54
Sjulnäs S 34 Br49
Sjulnäs S 35 Cc50
Sjulsåsen S 40 Bk52
Sjulsmark S 35 Cc49
Sjulsmark S 40 Bo51
Sjundeå = Siuntio FIN 63 Ci60
Sjundeå stationssamhälle = Siuntion asema FIN 63 Ci60
Sjungarbygget S 49 Bg57
Sjuntorp S 68 Be64
Sjursheim S 30 Bq44
Sjursvik N 27 Bo42
Sjusjøen N 58 Bb58
Sjuvjaoro RUS 55 Cu58
Skå S 61 Bg62
Skabland S 58 Bb60
Skåbu N 47 At57
Skadla PL 234 Cb79
Skads DK 102 As69
Skælingur FO 26 Sf56
Skælskør DK 104 Az70
Skaer = Scaër F 157 Sn84
Skærbæk DK 102 As70
Skærholla N 49 Bf58
Skævinge DK 101 Be69
Skaftafell IS 21 Rc26
Skäfthammars ka S 61 Br60
Skaftung FIN 52 Cc56
Skagaströnd IS 20 Qk25
Skagaströnd = Höfðakaupstaður IS 20 Qk25
Skage N 39 Bd52
Skagen DK 68 Bb65
Skagshamn S 41 Bt54
Skagsudde S 41 Bt54
Skaidi N 24 Ck40
Skakai LT 213 Ch68
Skakava Donja BIH 251 Bs91
Skakkervollen N 39 Bd54
Skala BG 266 Cp93
Skála GR 282 Cb104
Skála GR 283 Cg103
Skála GR 285 Cn102
Skála GR 286 Cl107
Skała PL 233 Bu80
Skálabotnur FO 26 Sg56
Skála Eressoú GR 285 Cm102
Skála Foúrkas GR 278 Cg100
Skałągi PL 233 Br78
Skála Kalliráhis GR 279 Ck99
Skála Marió GR 279 Ck99
Skála Oropoú GR 284 Ch104
Skála Rahoníou GR 279 Ck99
Skálavík FO 26 Sg57
Skalbmierz PL 234 Ca80
Skälboö S 59 Bi55
Skälderviken S 72 Bf68

Skäldö FIN 63 Cg61
Skålen N 57 Aq61
Skålerud S 58 Bd61
Skålevig = Skålavík FO 26 Sg57
Skalhamn S 68 Bc64
Skålholt IS 20 Qk26
Skáli FO 26 Sg56
Skalica BG 274 Cn96
Skalica SK 238 Bp83
Skalité SK 233 Bs82
Skałka PL 232 Bo78
Skallelv N 25 Da40
Skällerud S 68 Be63
Skallevoll N 68 Bb62
Skallhult S 69 Bi64
Skallmeja S 69 Bg64
Skallsjö S 68 Be65
Skallskog S 59 Bk59
Skällvik S 70 Bo64
Skalmierz PL 227 Br77
Skalmodalen S 33 Bk50
Skalmsjö S 41 Bq53
Skalná CZ 230 Be80
Skáló S 59 Bi59
Skalohóri GR 277 Cc100
Skalohóri GR 285 Cn102
Skaloti GR 273 Ci98
Skals DK 100 At67
Skáls S 71 Br66
Skálsjön S 60 Bm58
Skalstugan S 39 Be53
Skalsvik N 32 Bi46
Skalunda S 69 Bg63
Skålvallen S 50 Bm57
Skålvum S 69 Bg63
Skam'ja RUS 211 Cq63
Skamsdalssetra N 47 As56
Skandáli GR 279 Cl101
Skandawa PL 223 Cc72
Skanderborg DK 100 Au68
Skånela S 61 Bq61
Skånes-Fagerhult S 72 Bg68
Skånes Värsjö S 72 Bg68
Skånevik N 56 Am61
Skånings-Åsaka S 69 Bh64
Skåningsbukt N 22 Bu40
Skänninge S 70 Bl64
Skanör S 73 Bf70
Skansbacken S 59 Bi60
Skansholm S 40 Bn51
Skansnäs S 33 Bn50
Skansnäs S 39 Bj49
Skåpafors S 68 Be62
Skape PL 225 Bl76
Skapiškis LT 214 Cl69
Skapji LV 213 Cl67
Skar N 33 Bl46
Skår N 40 As56
Skår N 66 An62
Skara S 69 Bg64
Skaråsen N 47 At58
Skaraseter N 57 At59
Skåret N 48 Be57
Skåret S 59 Bk61
Skårhamn S 68 Bd65
Skårkdalen S 49 Bf55
Skårkind S 70 Bn64
Skärlöv S 73 Bo68
Skärmnäs S 59 Bf61
Skarmunken N 22 Bu41
Skarnes N 58 Bd60
Skaro By DK 103 Ba70
Skarpengland N 67 Aq64
Skärplinge S 61 Bq60
Skarpnatö AX 61 Bu60
Skarp Salling DK 100 At67
Skarrild DK 100 As69
Skårså S 50 Bp58
Skarsfjord N 22 Bs41
Skärsjövålen S 49 Bg56
Skarstad N 27 Bn44
Skarstad S 69 Bj64
Skärstad S 69 Bj65
Skarstein N 26 Bd42
Skarsterlån NL 107 Am75
Skarsvåg N 24 Cm38
Skarszewy PL 222 Br74
Skarszyn PL 226 Bp78
Skartlia N 58 Ba58
Skarvagen S 48 Be57
Skarvanes FO 26 Sg57
Skarvfjordhamn N 23 Cg39
Skarvollen N 47 Au55
Skarvsjöby S 41 Bp51
Skaryszew PL 228 Cc78
Skarżysko-Kamienna PL 228 Cb78
Skarżysko Kościelne PL 228 Cb78
Skarżysko Książęce PL 228 Cb78
Skasenden N 58 Be60
Skašov CZ 236 Bf81
Skåstra S 50 Bn57
Skåtøy N 67 At63
Skattkärr S 59 Bf62
Skattlösberget S 59 Bk60
Skattora N 22 Bu41
Skattungbyn S 59 Bk58
Skatval N 38 Bb53
Skatvik N 22 Bq42
Skaudville LT 217 Cf70
Skaugvoll N 32 Bi47
Skaulo S 29 Cd40
Skaun N 38 Ba54
Skaune LV 215 Cq68
Skåv S 69 Bh64
Skave DK 100 As68
Skavik N 24 Ck39
Skavnakk N 23 Cd40
Skaw GB 77 St60
Skawina PL 233 Bu81
Skeberg S 59 Bk59
Skebobruk S 61 Bs61
Skebokvarn S 70 Bo62

Skęczniew PL 227 Bs77
Skeda S 70 Bm64
Skedala S 72 Bf67
Skedbrostugan S 48 Be56
Škēde LV 213 Cf66
Skede S 70 Bl66
Skederid S 61 Bs61
Skedevi S 70 Bm63
Skedsmokorset N 58 Bc60
Skedvik S 50 Bp56
Skedvi kyrkby S 60 Bm60
Skee S 68 Bc63
Skegness GB 85 Aa74
Skei N 39 Bd50
Skei N 39 Bd52
Skei N 46 An57
Skei N 47 As55
Skeie N 46 Ap64
Skeikampen N 48 Ba58
Skela SRB 261 Ca91
Skelani BIH 262 Bu93
Skelberry GB 77 Ss61
Skelby DK 104 Bd70
Skelde DK 103 Au71
Skelivka UA 241 Cf81
Skellefteå S 42 Cc51
Skelleftehamn S 42 Cc51
Skellvik N 32 Bi46
Skelmanthorpe GB 84 Sr73
Skelmersdale GB 84 Sp73
Skelmorlie GB 80 Sl69
Skelton GB 85 St71
Škeltova LV 215 Cp68
Skelund DK 100 Ba67
Skēmiai LT 214 Cm69
Skemiai LT 217 Ch69
Skenderaj RKS 270 Cb95
Skender Vakuf = Kneževo BIH 260 Bp92
Skenfrith GB 93 Sp77
Skenshyttan S 60 Bl60
Skepastó GR 278 Ch99
Skępe PL 227 Bf75
Skephult S 69 Bf65
Skepperstad S 73 Bk66
Skeppianda S 68 Be65
Skeppshult S 72 Bg66
Skeppsvik AX 61 Bi60
Skeppsvik S 42 Cb53
Skepptuna S 61 Br61
Skerries = Na Sceirí IRL 88 Sh73
Skewen GB 97 Sn77
Ski N 58 Bb61
Skiadás GR 276 Cb102
Skiadás GR 282 Cd105
Skiag Bridge GB 75 Sl64
Skiathos GR 284 Cg102
Skibbereen IRL 89 Sb77
Skibby DK 101 Bd69
Skibotn N 22 Ca42
Skidal'BY 224 Ci73
Skidby GB 85 Su73
Skidra GR 277 Ce99
Skiemonys LT 218 Cl70
Skien, Porsgrunn– N 67 Au62
Skierbieszów PL 235 Cg79
Skiermûntseach NL 107 An74
Skierniewice PL 224 Ca77
Skifjellhytta N 67 Au62
Skillefjordnes N 23 Cg40
Skillemo N 23 Cg41
Skillingaryd S 69 Bi66
Skillinge S 73 Bi70
Skillingsfors S 54 Bd64
Škilondiški BY 218 Cn71
Skindro N 47 At58
Skindzierz PL 224 Cg73
Skinnarbø N 58 Be60
Skinnarbu N 57 Ar61
Skinnarvik FIN 62 Ce60
Skinnerup DK 100 As67
Skinnskatteberg S 60 Bm61
Skipagurra N 25 Cr40
Skipnes N 38 As54
Skipness GB 78 Sk69
Skipsea GB 85 Su73
Skipstadstrand N 68 Bb62
Skipton GB 84 Sq73
Skiptvet N 58 Bc62
Skirdzimy BY 218 Cn72
Skirö S 73 Bi66
Škiros GR 284 Ck103
Škirotava LV 213 Cf67
Skirsnemunė LT 217 Cf70
Skirva N 57 As60
Skiti GR 278 Cf101
Skittenelv N 22 Bt41
Skivarp S 73 Bh70
Skive DK 100 At67
Skivjan RKS 270 Ca96
Skivjane = Skivjan RKS 270 Ca96
Skivsjön S 41 Bt52
Skiwy Duże PL 229 Cf76
Skjærberget N 58 Be58
Skjæret N 48 Bd56
Skjærhalden N 68 Bc62
Skjærvangen N 48 Au57
Skjaervik N 27 Bp44
Skjåk N 47 Ar57
Skjåk seter N 47 Aq56
Skjånes N 25 Cr39
Skjåvik N 32 Bh49
Skjeberg N 68 Bc62
Skjeggdal N 47 Ar63
Skjeggedal N 56 Ao60
Skjelbred N 39 Bg51
Skjelfoss N 58 Bd61
Skjeljavik N 56 Am61
Skjellávollen N 48 Bc56
Skjellesvik N 37 Bn44
Skjelnen N 22 Bt41
Skjelstad N 38 Bb53
Skjelsvik N 67 Au62
Skjeltene N 46 An55
Skjenangen N 57 Au58
Skjerdal N 46 Ap59
Skjerdingen N 48 Bb57
Skjern DK 100 As69
Skjersholmane N 56 Al61
Skjerstad N 37 Bf46
Skjervheim N 56 An59
Skjervøy N 23 Cd40
Skjold N 28 Bt42
Skjoldastraumen N 56 Am62
Skjoldehamn N 26 Bl43

Skjolden N 47 Aq57
Skjomen N 28 Bp44
Skjønhaug N 58 Bc61
Skjøtningberg N 24 Cp38
Skjutfält S 71 Bq62
Skláře CZ 230 Bf81
Sklené SK 239 Bs83
Sklené Teplice SK 239 Bs83
Sklithro GB 278 Cf101
Sklo UA 235 Ch81
Skobelevo BG 273 Ck94
Skobelevo BG 274 Cl95
Skobelevo BG 274 Cl96
Škočivir MK 271 Cd99
Škocjan SLO 135 Bl89
Škoczów PL 233 Bs81
Skodborg DK 103 At70
Skodje N 46 Ao55
Škofja Loka SLO 134 Bi88
Škofljica SLO 134 Bk89
Škofteland N 66 Ap64
Skog N 22 Bu41
Skog N 39 Bd51
Skog S 40 Bn50
Skog S 51 Br55
Skog S 59 Bg61
Skog S 60 Bo58
Skogaby S 72 Bg67
Skogaholm S 70 Bl62
Skogalægret N 57 Au58
Skogalund S 59 Bi62
Skoganvarra N 24 Cl41
Škogar IS 20 Ql27
Skoga Sörda S 59 Bg60
Skogbo S 60 Bp61
Skogböle = Kuovila FIN 63 Cg60
Skogby FIN 63 Cg61
Skogen S 68 Be62
Skogen S 68 Bf62
Skoger N 58 Ba61
Skogfoss N 25 Cu42
Skoghall S 69 Bg62
Skogmo N 39 Be51
Skogn N 38 Bc53
Skognes N 22 Bu42
Skogså S 35 Cd49
Skogsätern S 69 Bf60
Skogsberg S 59 Bg61
Skogsby S 73 Bo67
Skogstorp S 70 Bn62
Skogstorp S 72 Bd67
Skogstrand N 27 Bk43
Skogstue N 39 Bd52
Skoki PL 226 Bg75
Skoki Duže PL 227 Bf75
Skokloster S 60 Bq61
Skokowa PL 226 Bo78
Sköldinge S 70 Bn62
Sköldvik = Kilpilahti FIN 63 Cm60
Skollenborg N 57 Au61
Sköllersta S 70 Bl62
Skolnes N 33 Bk47
Skölvene S 69 Bg64
Skópelos GR 284 Ch102
Skópelos GR 285 Cn102
Skopí GR 286 Ce105
Skopí GR 291 Cn110
Skopiá GR 283 Ce102
Skopje MK 271 Cd97
Skópos GR 271 Cd99
Skopos GR 279 Ck98
Skoppum N 58 Ba62
Skopun FO 26 Sg57
Skorabisht RKS 270 Cb96
Skórcz PL 222 Bs73
Skorczów PL 234 Ca80
Skorczyce PL 235 Ce78
Skore N 67 Aq63
Skorenovac SRB 253 Cb91
Skorica SRB 238 Cd104
Skoro N 57 Aq59
Skorobište = Skorabisht RKS 270 Cb96
Skorogoszcz PL 232 Bq79
Skoroszyce PL 232 Bp79
Skorovass gruver N 39 Bg51
Skorovatn N 39 Bg51
Skorovot AL 283 Cd100
Skorpa N 23 Cd41
Skorpa N 46 Ak57
Skorped S 41 Bq54
Skorpetorp S 73 Bn66
Skørping DK 100 Au67
Skørpinge DK 104 Bc70
Skorstad N 38 Bc51
Skörstorp S 69 Bh64
Skortsinós GR 286 Ce106
Skórzec PL 229 Ce76
Skorzęcin PL 226 Bg76
Skorzewo PL 222 Bq72
Skoszewy Stare PL 227 Bu77
Skotfoss N 67 Au62
Skotina GR 277 Ce100
Skotiní GR 286 Ce105
Skotnes N 32 Be50
Skotniki PL 229 Bt78
Skotoússa GR 277 Ce102
Skotoússa GR 278 Cg98
Skoträsk S 41 Br50
Skotselv N 58 Au61
Skotten seter N 48 Ba57
Skottorp S 68 Be60
Skottkjær N 67 As63
Skottlanda S 69 Bi62
Skottorp S 72 Bf68
Skottsund S 50 Bp56
Skoúpa GR 286 Cc102
Skoúra GR 286 Ce106
Skoútari GR 278 Ch98
Skoútari GR 286 Ce107
Skovby DK 100 Au68

Skovby DK 103 Au71
Skövde S 69 Bh64
Skovlund DK 100 As69
Skrá GR 277 Ce98
Skråckarberget S 59 Bf59
Skrad HR 134 Bk90
Skradin HR 259 Bm93
Skraišionys LT 218 Ci72
Skråmestø N 56 Ak59
Skråmträsk S 42 Cb51
Skrautvål N 57 At58
Skravena BG 264 Ci92
Skrbuša MNE 269 Bu95
Skrea S 68 Be63
Skrebiškiai LT 214 Cl68
Skreda N 46 Ao63
Skredalegret N 47 At56
Skredsvik S 68 Bb63
Skreia N 58 Bb59
Skreland N 67 Aq63
Skreros N 67 Ar64
Skriaudžiai LT 217 Ch71
Skriperö GR 276 Bu101
Skripovo RUS 211 Ct65
Skripton-on-Swale GB 81 Ss72
Skrivena Luka HR 268 Bo95
Skrīveri LV 214 Cl67
Skrochovice CZ 232 Bq80
Skrollsvik N 27 Bo42
Skrova N 27 Bk44
Skröven S 35 Cd47
Skrudaliena LV 215 Co69
Skrudki PL 229 Ce77
Skrunda LV 213 Ce67
Skruv S 73 Bi67
Skrwilno PL 222 Bu74
Skrydstrup DK 103 At70
Skryje CZ 123 Bh81
Skrzydlna PL 234 Ca81
Skrzynno PL 228 Cb78
Skrzyńsko PL 228 Cb78
Skrzypiów PL 234 Ca79
Skrzyszów PL 234 Cc81
Skucani BIH 260 Bq93
Skucku S 40 Bh53
Skudeneshavn N 66 Al62
Skugry RUS 211 Cu65
Skuhrov CZ 231 Bm81
Skujene LV 214 Cl66
Škukani HR 135 Bl90
Skuki LV 215 Cq69
Skulamus GB 74 Si66
Skule S 51 Br54
Skulerud N 58 Bd61
Skulgam N 22 Bt41
Skull IRL 89 Sa77
Skulsfjord N 22 Bs41
Skulsk PL 227 Bf76
Skulte LV 214 Ci66
Skultorp S 69 Bh64
Skultuna S 60 Bn61
Skuntiki BY 219 Cp70
Skur = Skúvoy FO 26 Sg57
Skuodas LT 212 Bd68
Skurów PL 228 Cb77
Skurraj AL 270 Bu97
Skurup S 73 Bh70
Skuteč CZ 232 Bm81
Skutskär S 60 Bp59
Skuttunge S 60 Bq61
Skutvik N 22 Bs42
Skutvik N 27 Bl44
Skúvoy FO 26 Sg57
Skvorec CZ 231 Bk80
Skvoricy RUS 65 Cu61
Skvrňany CZ 230 Bg81
Skwarki PL 235 Cg80
Skwierzyna PL 225 Bm75
Skýcov SK 239 Br84
Skyllberg S 69 Bl63
Skylstad N 46 Ao56
Skymnäs Västra S 59 Bh61
Skyttmon S 40 Bm54
Skyttorp S 60 Bq61
Skyum DK 100 As67
Slabada BY 219 Cr71
Slabadai LT 217 Cf71
Slabinja HR 250 Bo90
Slabodka BY 219 Cp70
Słabosżów PL 234 Ca80
Slåbratten S 59 Bg61
Slådalen N 47 At57
Sladka Voda BG 275 Cp94
Sladki Vrh SLO 135 Bm87
Sládkovičovo SK 239 Bq84
Sladojevci PL 251 Bq89
Sładów PL 228 Ca76
Sladun TR 274 Cn97
Slagavallen S 49 Bg56
Slagelse DK 104 Bc70
Slagharen NL 107 Ao75
Slagnäs S 34 Br49
Slaidburn GB 84 Sq73
Slaka S 70 Bm64
Slåley GB 81 Sq71
Slamannan GB 76 Sn69
Slamino BG 275 Cq95
Slampe LV 213 Cg67
Slănčev Brjag BG 273 Cq95
Slancy RUS 211 Cr62
Slane IRL 88 Sg73
Slanec SK 241 Cc83
Slanesti RO 254 Cl89
Slangerup DK 101 Be69
Slănic RO 255 Cm90
Slănic-Moldova RO 256 Cn90
Slano HR 268 Bp95
Slaný CZ 123 Bi80
Šlāp S 58 Bf59
Šlapanice CZ 123 Bi80
Šlapanice CZ 238 Bq83
Šlapanov CZ 237 Bm81
Šlapod Idricii SLO 134 Bh88
Slapton GB 97 Sn80
Slapy CZ 231 Bi81
Šlāstad N 58 Bb59
Slatina BG 266 Cg93
Slatina BG 266 Ci92
Slatina BG 273 Ck94
Slatina BIH 260 Bq93
Slatina BIH 260 Bq93
Slatina HR 251 Bs90
Slatina MNE 271 Cb94
Slatina RKS 263 Cc93
Slatina RO 247 Cm86

Slatina RO 255 Ck90
Slatina RO 264 Ci92
Slatina SRB 261 Bu92
Slatina SRB 262 Ca93
Slatina SRB 263 Ce92
Slatina de Mureş RO 253 Cd88
Slatina Donja BIH 250 Bp91
Slatina nad Zdobnici CZ 232 Bn80
Slatiňany CZ 231 Bm81
Slatina-Timiş RO 253 Ce90
Slatino BG 272 Cg96
Slatino MK 270 Cc96
Slatinské Lazy SK 240 Bt83
Slatinski Drenovac HR 251 Bq90
Slătioara RO 247 Cn86
Slătioara RO 264 Ch90
Slătioara RO 264 Ci92
Slåtmon S 70 Bm64
Slato BIH 269 Br94
Slåttakra S 72 Bf67
Slåttberg S 35 Cc47
Slåttberg S 59 Bk58
Slåtten N 24 Ck39
Slåtthög S 72 Bk66
Slåttmon S 67 Bh67
Slåttön S 50 Bp55
Slåttön S 49 Bl54
Slattum N 58 Bb60
Šlava Cherchezâ BG 267 Cs91
Slava Rusâ RO 267 Cs91
Slavaj Rusâ RO 267 Cs91
Slaveevo BG 266 Cq94
Slaveevo BG 280 Cn97
Slavejkovo BG 275 Cp94
Slavejno BG 274 Ck97
Slavětín CZ 232 Bo81
Slavičín CZ 239 Bq82
Slavikai LT 217 Cf71
Slavinsk RUS 216 Cc71
Slavjanci BG 275 Co95
Slavjani BG 273 Ck94
Slavjanovo BG 265 Ck94
Slavjanovo BG 265 Cn94
Slavjanovo BG 274 Cm97
Slavkov CZ 239 Bq82
Slavkovic SRB 262 Ca92
Slavkov u Brna CZ 238 Bq83
Slavnija SRB 272 Cf94
Slavonice CZ 237 Bl83
Slavonski Brod HR 260 Br90
Slavonski Kobaš HR 260 Bq90
Slavošovce SK 240 Ca83
Slavotin BG 264 Ch90
Slavovica BG 264 Ci93
Slavsk RUS 216 Cd70
Slavske RUS 223 Ca71
Slavsko Polje HR 135 Bm90
Slawa PL 221 Bm73
Sławęcin PL 221 Bq73
Sławków PL 233 Bt80
Sławniowice PL 232 Bp80
Sławno PL 221 Bq74
Sławno PL 227 Cb78
Sławoborze PL 221 Bm73
Sławsk PL 227 Bf76
Słušovice CZ 239 Bq82
Slussfors S 33 Bn50
Służewko PL 227 Bs75
Służewo PL 227 Bs75
Slyngstad N 46 An55
Smäbakkan N 47 Ba56
Smábönders FIN 43 Ch54
Småge N 46 Ao55
Smagów PL 228 Cb78
Smålandsstenar S 72 Bg66
Smålåsen N 39 Bg50
Smalfjord N 25 Cr40
Smalininkai LT 217 Cf70
Smaljavičy BY 219 Cr72
Smallburgh GB 95 Ac75
Smallingerland NL 107 An74
Smalvos LT 218 Cn69
Smârdan RO 256 Co90
Smârde LV 213 Cg67
Smârdioasa RO 265 Cl93
Smardzewo PL 227 Bs77
Smarhon' BY 218 Cn72
Šmarje SLO 133 Bh89
Šmarje pri Jelšah SLO 135 Bm88
Šmarje-Sap SLO 134 Bk89
Šmarjeta SLO 135 Cm89
Šmartno ob Dreti SLO 134 Bk88
Šmartno pri Slovenj Gradc SLO 135 Bl88
Šmartno v Tuhinju SLO 134 Bk88
Småsjøvollen N 48 Be56
Smečno CZ 123 Bh80
Smedås N 48 Bc55
Smedby S 73 Bo67
Smedby S 73 Bn68
Smědeč CZ 123 Bi81
Smederevo SRB 253 Cb91
Smederevska Palanka SRB 252 Cb92
Smedjebacken S 60 Bl60
Smedjeviken S 39 Bf53
Smedsbyn S 35 Ce49
Smedsgården S 57 At59
Smedstorp S 73 Bi70
Smeeni RO 266 Co91
Smęgorzów PL 234 Cc80
Smeland N 66 Aq63
Smetowo Graniczne PL 228 Cc77
Šmica S 34 Ca48
Smidary CZ 231 Bl80
Śmielin PL 222 Bs73
Śmigiel PL 226 Bf76
Smilčić HR 259 Bm92
Smilde NL 107 An75
Smilec BG 266 Cg92
Smilec BG 273 Ci96
Smilevo MK 270 Cc98
Smilgiai LT 213 Ci69
Smiljan BG 274 Cl97
Smilna UA 235 Cg82
Smilovci SRB 272 Cf94
Śmiłowo PL 221 Bo74
Smiltene LV 214 Cm66
Smiltynė LT 216 Cc69

Sllatinë AL 270 Ca97
Sllatinë e Madhe RKS 270 Cc95
Slobidka UA 249 Ct85
Słobity PL 222 Bu72
Sloboda BY 219 Cq72
Sloboda UA 249 Co71
Sloboda RUS 219 Co71
Sloboda UA 247 Cn84
Slobodka BY 218 Cm71
Slobodka BY 219 Cp69
Slobodzeja = Slobozia MD 257 Cu87
Slobozia MD 257 Cu87
Slobozia RO 266 Cp91
Slobozia Bradului RO 256 Cp90
Slobozia Ciorăşti RO 256 Cp89
Slobozia Conachi RO 256 Cq89
Slobozia Mândra RO 265 Ck93
Slobozia Moară RO 265 Cm91
Slobyn S 59 Bf61
Slochteren NL 108 Ao74
Slomer BG 265 Cl94
Słomki Suchy PL 227 Bs77
Słomniki PL 233 Ca80
Slon RO 255 Cn90
Słoncowice PL 221 Bm73
Słoncowice PL 221 Bo72
Słońsk PL 225 Bk75
Słopnice PL 234 Ca81
Sloptsevo RUS 65 Da59
Slørdal N 38 Au54
Sløta S 69 Bh64
Sloten NL 107 Am75
Slottet S 56 An59
Slottsbron S 69 Bg62
Slough GB 98 St77
Sloup CZ 232 Bo82
Slovac SRB 261 Ca92
Sløvåg N 56 Al59
Slovenj Gradec SLO 135 Bl87
Slovenska Bistrica SLO 135 Bm88
Slovenska Lúpča SK 239 Bt83
Slovenska Ves SK 240 Ca82
Slovenské Darmoty SK 239 Bs84
Slovenské Konjice SLO 135 Bl88
Slovenské Nové Mesto SK 241 Cd84
Slovenské Pravno SK 239 Bs83
Slovenský Grob SK 238 Bp84
Słow no PL 221 Bo72
Słubice PL 111 Bk76
Słubice PL 228 Ca76
Słubów PL 228 Cc75
Sluderno I 131 Bb87
Sługocice PL 228 Ca78
Sluis NL 112 Ag78
Sluiskil NL 112 Ah78
Šluknov CZ 231 Bk79
Slunj HR 259 Bm90
Słupca PL 226 Bg76
Słupia PL 227 Br76
Słupia Nadbrzeżna PL 234 Cd79
Słupica PL 228 Cc78
Słupiec PL 234 Cc80
Słupno PL 228 Bu75
Słupno PL 228 Cc76
Słuppoen N 38 At54
Słupsk PL 221 Bp72
Slussfors S 33 Bn50
Służewko PL 227 Bs75
Służewo PL 227 Bs75
Slyngstad N 46 An55

Smínes N 27 Bk43
Smiřice CZ 232 Bm80
Smirnenski BG 264 Cg93
Smithborough IRL 82 Sf72
Smithfield GB 81 Sp71
Smižany SK 240 Cb83
Smjadovo BG 275 Cp94
Smlednik SLO 134 Bi88
Smočan BG 274 Ck94
Smögen S 68 Bc64
Smogorzów PL 226 Bq78
Smogulec PL 221 Bp74
Smojlovo RUS 215 Cs65
Smokinite BG 275 Cq96
Smokovljani HR 268 Bp95
Smokovou, Loutrá GR 283 Cd102
Smokvica HR 268 Bo95
Smokvica MK 278 Ce98
Smolajny PL 223 Ca72
Smolarnia PL 232 Bq80
Smolča BG 272 Cf94
Smołdzino PL 221 Bp71
Smolenice SK 238 Bp84
Smolevici = Smaljavičy BY 219 Cr72
Smolice PL 226 Bp77
Smoliny RUS 215 Cs67
Smoljan BG 273 Ck97
Smoljanovci BG 264 Cf93
Smoljinac SRB 263 Cc91
Smolmark S 58 Be61
Smolnica BG 266 Cg93
Smolnica PL 111 Bk75
Smolnice CZ 123 Bh80
Smolnik SK 240 Cb83
Smolsko BG 272 Ch95
Smorfjord N 24 Cl39
Smorhamn N 46 Ak57
Smorleiset N 47 As57
Smorodino RUS 211 Ct63
Smorsund N 56 Al61
Smorten N 27 Bi44
Snagov RO 265 Cn91
Snainton GB 85 St72
Snålroa N 58 Be59
Snappertuna FIN 63 Ch60
Snaptun DK 100 Ba69
Snåre FIN 43 Cg53
Snarki BG 228 Ca78
Snarstadtorp S 59 Bh62
Snartemo N 66 Ap64
Snarum S 58 Au60
Snarup DK 103 Ba70
Snåsa N 39 Be52
Snaten S 50 Bn57
Snausen N 38 Au54
Snavlunda S 70 Bk63
Snedsted DK 100 As67
Sneek = Snits NL 107 Am74
Sneem IRL 89 Sa77
Snegirëvka RUS 65 Da59
Snehi BY 219 Cp70
Sneisen N 38 Bb54
Snejbjerg DK 100 As68
Snekkerup DK 104 Bd69
Snertingdal N 58 Ba59
Snesbøl N 58 Be61
Sneslev DK 104 Bd70
Snesslinge S 61 Br60
Snesudden S 34 Ca48
Snevere DK 104 Bd70
Snežina BG 275 Cp94
Snežnë CZ 232 Bl81
Śniadowo PL 223 Cd74
Śniatowo PL 105 Bk73
Śnietnica PL 241 Cc81
Snilldal N 38 Au54
Snillfjord N 38 Au54
Snina SK 241 Ce83
Snits = Sneek NL 107 Am74
Snjatyn UA 247 Cm84
Snjegotina-Velika BIH 260 Bq91
Snøbarden S 59 Bi59
Snöberg S 50 Bl55
Snøde DK 104 Bb70
Snøfjord N 24 Ck39
Snogebæk DK 105 Bl70
Snøheim N 47 At56
Snultabäck S 59 Bl60
Soajo P 182 Sd97
Soalhães P 190 Sd98
Soares i CZ 123 Bh80
Soave I 132 Bc90
Soazza CH 131 At88
Sober E 183 Se96
Sobčslav CZ 237 Bk82
Sobędzin PL 229 Cb78
Sobibór PL 229 Ch78
Sobienie Szlacheckie PL 228 Cc77
Sobięski PL 227 Br77
Sobiesewo P 222 Bs72
Sobków PL 234 Ca79
Soblówka PL 233 Bt82
Sobocisko PL 226 Bp79
Sobolew PL 228 Cd77
Sobolice PL 225 Bk78
Sobolic PL 233 Br79
Sobota PL 227 Bu76
Sobótin CZ 232 Bo80
Sobótka SK 238 Bp83
Sobótka PL 232 Bo79
Sobra HR 268 Bq95
Sobradelo E 183 Sf96
Sobradillo E 191 Sg99
Sobrado E 183 Sf95
Sobrado = Sobrado dos Monxes E 182 Sd94
Sobrado da Adiça P 203 Sf104

Smines N 27 Bk43
Sobral de Monte Agraço P 196 Sb102
Sobrance SK 241 Ce83
Sobreira Formosa P 197 Se101
Sobreiro de Cima P 183 Sf97
Sobrelapeña E 185 Sm94
Sobrón E 185 So95
Søby DK 103 Ba71
Soča SLO 133 Bh88
Sočanica RKS 262 Cb94
Soccia F 142 As96
Soceni RO 253 Cd90
Sochaczew PL 228 Ca76
Sochau A 135 Bn86
Sochaux F 169 Ao85
Sochocin PL 228 Ca75
Socodor RO 245 Cc87
Socol RO 253 Cd91
Second RO 246 Cf53
Socovos E 200 Sr104
Socuéllames E 200 Sp102
Sodankylä FIN 30 Ca46
Söderäkra S 50 Bo58
Söderås S 59 Bl59
Söderberke S 60 Bm60
Söderboda S 61 Br60
Söderby S 71 Bs62
Söderby-Karl S 61 Bs61
Söderfors S 60 Bp60
Söderhamn S 50 Bp58
Söderköping S 70 Bn64
Söderkulla FIN 63 Cl60
Söderlångvik FIN 62 Ce60
Söderrå S 50 Bp57
Söderstorf D 109 Ba74
Södersunda AX 61 Bu60
Södertälje S 71 Br62
Söderudden FIN 42 Cc54
Söderveckoski = Ali-Vekkoski FIN 63 Cl60
Södingberg, Geisthal–A 135 Bl86
Södra Åsarp S 69 Bg65
Södra Björke S 69 Bg64
Södra Blommaberg S 50 Bl57
Södra Bredåker S 35 Cc49
Södra Fågelås S 69 Bi64
Södra Finnskoga S 59 Bf59
Södra Harads S 35 Cd48
Södra Härene S 69 Bf64
Södra Johannisberg S 34 Br50
Södra Kedum S 69 Bf64
Södra Ljunga S 72 Bh67
Södra Löteб S 59 Bf58
Södra Lundby S 69 Bg64
Södra Noret S 41 Bp52
Södra Ny S 69 Bg62
Södra Ösjö S 49 Bl55
Södra Paipis = Etelä-Paippinen FIN 63 Cl60
Södra Råda S 69 Bi62
Södra Renbergsvattnet S 42 Cb51
Södra Rörum S 72 Bh69
Södra Sandby S 72 Bg69
Södra Sandsjö S 73 Bi67
Södra Skärvången S 40 Bl53
Södra Tansbodarna S 59 Bl60
Södra Tresund S 40 Bo51
Södra Vallgrund FIN 42 Cc54
Södra Vi S 70 Bm65
Sodražica SLO 134 Bk89
Sodupe E 185 So94
Soe EST 210 Cn64
Soest D 115 Ar77
Soest NL 113 Al76
Sofades F 178 Ce102
Sofia MD 248 Cq85
Sofia MD 249 Cр87
Sofiáda GR 283 Ce102
Sofija BG 272 Cg95
Sofikó GR 283 Cg105
Sofronea RO 245 Cc88
Sofronievo BG 264 Ch93
Søfteland N 56 Al60
Søften DK 100 Ba68
Sofuentes E 176 Sa96
Sofular TR 280 Cp100
Sögel D 107 Aq75
Sogge N 47 Aq55
Sogliano al Rubicone I 139 Be92
Soglio CH 131 Au88
Sogndalsfjora N 46 Ap58
Sogndalstrand N 66 Ap64
Søgne N 67 Aq64
Sognefjellhytta N 47 Ar57
Søgnesand N 46 Ao57
Sogn Gions CH 131 As87
Söğücak TR 280 Cp100
Söğüt TR 292 Ct107
Söğütlüdere TR 280 Co97
Soham GB 95 Aa76
Sohatu RO 266 Cn92
Sohland am Rotstein D 118 Bk78
Sohland an der Spree D 231 Bi78
Söhlde D 116 Ba76
Sohodol RO 254 Cg88
Sohós GR 278 Cg99
Soidinkumpu FIN 37 Cs48
Soidinvaara FIN 45 Cs52
Soignies B 155 Ai79
Soilukka FIN 55 Cs57
Soimari RO 255 Cn90
Soini FIN 44 Cp57
Soimus RO 246 Cg89
Şoimuş, Buceava– RO 253 Ce88
Soini FIN 53 Ci55
Soiniemi FIN 54 Cn57
Soiniemi FIN 54 Cr56
Soininkylä FIN 54 Ch56
Soinlahti FIN 44 Cp53
Soinlahti FIN 55 Cp55
Soissons F 161 Ae82
Soisy-sur-École F 160 Ae84
Soivio FIN 37 Ct47
Sojkówka PL 235 Ce80
Sojmy UA 246 Cg83
Sojtör H 250 Bd87
Sojvide S 71 Br66
Søke TR 289 Cp105
Sokil UA 248 Co83
Sokil UA 248 Cр84
Sokil'nyky UA 235 Ch81

Sokli FIN 31 Ct45
Soklot FIN 42 Cf53
Sokn N 66 Am62
Sokna N 58 Aq60
Soknedal N 48 Ba55
Soko BIH 260 Br91
Soko Banja SRB 263 Cd93
Sokojärvi FIN 55 Da54
Sokol BG 266 Co93
Sokola PL 231 Bn79
Sokolany PL 224 Cg74
Sokolarci MK 271 Ce97
Sokolare BG 264 Ch94
Sokolda PL 224 Cg74
Sokolec PL 232 Bn79
Sokolinskoe RUS 65 Cs59
Sokolivka UA 247 Cl84
Sokolivka UA 249 Cs84
Sokółka PL 224 Ch74
Sokolnice CZ 238 Bo82
Sokolniki PL 227 Br78
Sokolov CZ 230 Bf80
Sokolovci BG 273 Ce97
Sokoloviči BIH 261 Bs93
Sokolovo BG 264 Ch94
Sokolovo BG 273 Ck94
Sokolovo BG 273 Cl94
Sokołów Małopolski PL 235 Ce80
Sokołowo PL 226 Bq76
Sokołów Podlaski PL 229 Ce76
Sokoły PL 224 Cf75
Sokorópátka H 243 Bg86
Sokyrjany UA 248 Cg84
Sokyrnycja UA 246 Ch84
Sól FIN 233 Bt82
Sól PL 235 Cf79
Soľ SK 241 Cd83
Sola FIN 55 Ct55
Sola N 66 Am63
Šolać SRB 262 Ca93
Solacolu RO 266 Co92
Solana, La E 199 So103
Solana de los Barros E 197 Sg103
Solana del Pino E 199 Sm104
Solanas I 141 At102
Solares E 185 Sn94
Solarino I 153 Bl106
Solaris HR 259 Bn93
Solaro F 181 Af97
Solarolo I 138 Bd92
Solarussa I 141 As101
Solbakk N 66 Am62
Solberg FIN 63 Ci60
Solberg N 24 Cl39
Solberg N 67 At62
Solberg S 40 Bl53
Solberg S 41 Bg53
Solberg S 49 Bk54
Solberg S 59 Bg60
Solberga S 68 Bd65
Solberga S 69 Bk65
Solbergelva N 58 Ba61
Solbjerg DK 100 Ba67
Solbø N 28 Bt43
Solbodarna S 59 Bi59
Solca RO 247 Cm85
Solčava SLO 134 Bk88
Solda I 131 Bb87
Şoldăneşti MD 249 Cs85
Šoldanu RO 266 Co92
Søldarfjørður FO 26 Sg56
Šølden A 132 Bc87
Şoldăneşti = Şoldăneşti MD 249 Cs85
Soldeu AND 189 Ad95
Solduba RO 246 Cg85
Solduengo E 185 So95
Solec Kujawski PL 222 Br74
Solec nad Wisłą PL 228 Cd78
Soleil N 47 As57
Soleistølen N 57 Ar58
Solem N 39 Bd52
Solem N 47 Ar55
Solem N 67 As63
Solemoa N 57 At60
Solenzara F 181 At97
Solera del Gabaldón E 200 Sr101
Solesino I 138 Bd90
Solesmes F 155 Ah80
Soleşti RO 256 Cq87
Soleure = Solothurn CH 169 Aq86
Solevåg (Sunde) N 46 An56
Solf FIN 52 Cd54
Solférino F 176 St92
Solferino I 132 Bb90
Solfonn N 56 Ao61
Solhaug N 32 Bi50
Solheim N 46 Al57
Solheim N 46 Am57
Solheim N 46 An57
Solheim N 56 Al59
Solheim N 56 Am58
Solheim N 56 Am61
Solheim N 66 Ao63
Solheimstul N 57 Ar60
Solheimsvik N 56 Ao61
Solholmen N 46 Ao55
Solhom N 66 Ao63
Solignac F 171 Ac89
Solignac-sur-Loire F 172 Ah91
Solignano I 137 Ba91
Solignano Nuovo I 138 Bb91
Soligny-les-Étangs F 161 Ah84
Solihull GB 93 Sr76
Solin HR 268 Bn93
Solina PL 235 Ce82
Soline HR 258 Bk92
Soliški BY 219 Cl72
Soliskylä FIN 53 Cm54
Solivella I 188 Ac98
Soljani HR 252 Bs91
Solje S 59 Bf62
Solkan SLO 133 Bh89
Solkei FIN 64 Cq58
Sollana E 201 Su102
Sollebrunn S 69 Bf64
Solleftea S 50 Bp54
Solleiros E 182 Sc95
Sollentuna S 61 Bg62
Soller E 206-207 Af101
Sollerön S 59 Bk59

Sollers Hope GB 93 Sp77
Søllested DK 104 Bc71
Sollia N 27 Bn43
Sollia N 48 Ba57
Söllichau D 117 Bf77
Solliès-Pont F 180 An94
Sollihøgda N 58 Ba61
Sollstedt D 116 Bb78
Solms D 120 Ar79
Solmyra S 60 Bm61
Solna S 61 Br62
Solncevo RUS 65 Ct58
Solnečnoe RUS 65 Cu60
Solnečnoe RUS 65 Da59
Solnes N 25 Da40
Solnes N 39 Bd52
Solnhofen D 121 Bb83
Solniece CZ 232 Bn80
Solniczki PL 224 Cg74
Solnik BG 275 Cq95
Solofra I 147 Bk99
Sologny F 168 Ak88
Solomós GR 287 Cf105
Solonka UA 235 Ci81
Solonţ RO 256 Co87
Solopaca I 147 Bk98
Solórzano E 185 Sn94
Sološnica SK 238 Bp84
Solothurn CH 169 Aq86
Solotuša SRB 262 Bu93
Solotvyna UA 246 Ch85
Solováštru RO 255 Ck87
Solov'ëvka RUS 65 Da59
Solov'ëvo RUS 65 Da59
Solpke D 110 Bc75
Solre-le-Château F 155 Ai80
Solrenningshytta N 56 An58
Solrod Strand DK 104 Be69
Solsem N 39 Bd50
Sølsnes N 47 Ap55
Solsona E 189 Ad97
Solstad N 28 Br42
Solstad N 48 Be58
Solsvik N 56 Ak60
Solt H 244 Bs87
Soltau D 109 Au75
Soltendieck D 109 Bb75
Solterre I 161 Af85
Soltvadkert H 251 Bt87
Solumshamn S 51 Bq55
Solund N 64 Ak58
Solvang N 56 Am59
Sølvesborg S 72 Bk68
Solvik N 27 Bm46
Solvik S 68 Be62
Solvorn N 46 Ap58
Soly BY 218 Cn71
Solymár H 244 Bs85
Sol y Nieve = Sol y Nieve E 205 So106
Solynieve = Sol y Nieve E 205 So106
Somaén E 194 Sq98
Somaggia I 131 At88
Somain F 155 Ag80
Šombacour F 169 An87
Somberek H 251 Bs88
Sombernon F 168 Ak86
Somborn D 121 At80
Sombreffe B 113 Ak79
Šomcuta Mare RO 246 Cg85
Someenjärvi FIN 54 Cg58
Somere FIN 44 Cg51
Someren NL 113 Am78
Somerford Keynes GB 98 Sr77
Somerniemi FIN 63 Ch59
Somero FIN 63 Ch59
Someronkylä FIN 43 Ci52
Šömerpalu EST 210 Co65
Somersham GB 95 Aa76
Somerton GB 96 Sd78
Somerton GB 97 Sp78
Sömeru EST 64 Cn62
Someş-Gurusläu RO 246 Cg86
Sommacampagna I 132 Bb90
Somma Lombardo I 175 As89
Sommariva del Bosco I 175 Aq91
Sommarset N 27 Bm45
Sommatino I 152 Bh106
Somma Vesuviana I 146 Bi99
Sommecaise F 161 Ag85
Sommen S 70 Bk64
Sommepy-Tahure F 161 Ak82
Sommerau F 127 Bg85
Sömmerda D 116 Bc78
Sommerfeld D 111 Bg75
Sommerhausen D 121 Au81
Sommerstedt DK 103 At70
Sommery F 160 Ac81
Sommesous F 161 Ai83
Somme-Tourbe F 162 Ak82
Sommevoire F 162 Ak84
Summières F 179 Ai93
Sommières-du-Clain F 166 Aa88
Somo E 185 Sn94
Somogyapáti H 251 Bg87
Somogyfajsz H 251 Bg88
Somogyhárságy H 251 Bg88
Somogyjád H 251 Bg88
Somogysárd H 243 Bg88
Somogyszob H 250 Bp88
Somogytarnóca H 250 Bp88
Somogytúr H 243 Bg87
Somogyudvarhely H 250 Bp88
Somogyvár H 251 Bg87
Somolinos E 193 Sq99
Somonino PL 222 Br72
Somoskőújfalu H 240 Bu84
Somova RO 257 Cs90
Somovit BG 265 Ck91
Sompa EST 210 Cp62
Sompolno PL 229 Bt76
Sompting-Lancing GB 99 Su79
Sompuis F 161 Ai83
Somvix CH 131 As87
Šona RO 254 Ci88
Son Bou de Baix E 207 Ai101
Soncebéz CH 169 Ap86
Soncino I 131 Au90
Sonda EST 64 Co62

Sondalen N 39 Bc54
Sondalo I 132 Ba88
Sondby FIN 64 Cm60
Søndeled N 67 At63
Sønderbæk DK 100 Au68
Sønderballe Strand DK 103 At70
Sønder Balling DK 100 As67
Sønder Bjerge DK 100 Au69
Sønder Bjerre DK 103 Au70
Sønderborg DK 103 Au71
Sønderborg DK 103 Au71
Sønderby DK 101 Be69
Sønderby DK 103 Au71
Sønder Dalby DK 104 Be70
Sønder Dråby DK 100 Ar66
Sønder Felding DK 100 As69
Sønderho DK 102 Ar70
Sønderholm DK 100 Au67
Sønder Hygum DK 102 As70
Sønder Karstoft DK 100 As69
Sønder Kirkeby DK 104 Bd71
Sønder Nissum DK 100 Ar68
Sønder Omme DK 100 As69
Sønder Rubjerg DK 97 Ad66
Søndersø DK 100 As67
Sønder Stenderup DK 103 Au70
Sønder Thise DK 100 At67
Sønderup DK 100 Au67
Søndervig DK 100 Ar68
Sønder Vissing DK 100 As69
Søndre N 36 Bf45
Søndre Eldåseter N 47 Ba57
Søndre Mangen N 58 Bd62
Søndre Messeltseter N 48 Bd58
Søndrio I 131 Au88
Søne S 69 Bf63
Soneja E 201 Su101
Sonka FIN 36 Cl47
Sonkajärvi FIN 44 Cq53
Sonkakoski FIN 44 Cq53
Sonkamuotka FIN 29 Cg44
Son Macià E 207 Ag101
Sonnberg D 122 Bc80
Sonneberg D 122 Bc80
Sonnefeld D 121 Bc80
Sonnenbühl D 125 At84
Sonneville F 170 Su89
Sonnewalde D 118 Bh77
Sonnino I 146 Bg98
Sonogno CH 131 As88
Sonsbeck D 114 An77
Sonseca E 199 Sn101
Sonstavbovagen N 56 Al61
Sonsterud N 58 Be59
Son-Store Brevik N 58 Bo61
Sonstorp S 70 Bn63
Sonta SRB 251 Bt89
Sontheim D 126 Ba84
Sontheim an der Brenz D 126 Ba83
Sonthofen D 126 Ba85
Sontra D 116 Au78
Šóo E 203 Rn122
Soorts-Hossegor F 186 Ss93
Šopalja BIH 269 Br94
Sopište MK 271 Cc97
Sopkino RUS 216 Cc72
Sopnes N 23 Ce40
Soponya H 243 Br86
Šoporňa SK 239 Bg84
Sopot AL 276 Ca98
Sopot BG 273 Ci94
Sopot BG 273 Ck95
Sopot PL 222 Bs72
Sopot RO 264 Cg92
Sopot SRB 262 Cb91
Sopotnia Mała PL 240 Bt81
Sopotnia Wielka PL 240 Bt81
Sopotnica MK 271 Ca98
Şopotu Nou RO 253 Cd91
Šoppela FIN 37 Cq47
Sopron H 242 Bo85
Šopronkövesd H 242 Bo85
Šopsko Rudare MK 271 Cd96
Sora I 146 Bh97
Soragna I 137 Ba91
Šöråker S 50 Bq55
Soraluze = Placencia de las Armas E 186 Sq94
Sorano I 144 Bd95
Sørarnøy N 26 Bh46
Sorbara I 138 Bc91
Sorbas E 206 Sq106
Sörbo S 50 Bn58
Sörböle S 49 Bk55
Sorbolo I 138 Ba91
Sørbyrøy N 38 At53
Sörby S 50 Bo57
Sörby S 59 Bg61
Sörbygden S 50 Bn55
Sörbymagle DK 104 Bc70
Sörbyn S 35 Cd48
Sord = Swords IRL 88 Sh74
Sordal N 33 Bm47
Sordal N 67 Aq62
Sordalen N 32 Bi49
Sore F 170 St92
Søreba N 46 An58
Søred N 243 Bn86
Søreide N 56 Am58
Soreidet N 22 Bu41
Sörenberg CH 130 Ar87
Soresina I 131 Au90
Sörfjärden S 50 Bp56

Sörgärdsbo S 60 Bn61
Sorges-et-Ligueux-en-Périgord F 171 Ab90
Sorgono I 141 At100
Sør-Grunnfjord N 22 Bs40
Sorgues F 179 Ak92
Sør-Halsnes N 47 Ar54
Sørheim N 47 Aq55
Sørhella N 47 As56
Sørhorsfjord N 39 Bd50
Sori I 175 At92
Soria E 186 Sq97
Soriano Calabro I 151 Bn103
Soriano nel Cimino I 144 Be96
Sorigny F 166 Ab86
Sorihuela E 192 Si100
Sorihuela de Guadalimar E 200 Sc104
Sorila FIN 53 Ch57
Sorinières, Les F 164 Sr86
Sorisdale GB 78 Sh67
Sorita E 195 Su99
Sørkedalen N 58 Bo60
Sørkjos N 23 Cd41
Sørkjosen N 23 Cb41
Sørkjosen N 24 Ch39
Sorkwity PL 223 Cc73
Sørland N 26 Bf45
Sør Lenangen N 22 Ca41
Sør-Leringen S 50 Bn55
Sørli N 22 Bq42
Sörli N 39 Bc53
Sorlia N 39 Bc53
Sörmark S 59 Bf60
Sörmjöle S 42 Bu53
Sørmo N 28 Bs43
Sørmoen N 39 Be53
Sørmyr N 57 Au62
Sørn GB 83 Sm69
Sornac F 171 Ae89
Sorno D 118 Bh77
Soro DK 104 Bd70
Soroca MD 249 Cr84
Soroca = Soroca MD 249 Cr84
Soroki = Soroca MD 249 Cr84
Sorokpolány H 242 Bo86
Soroky UA 247 Cl83
Soroni GR 292 Cr108
Sorpe E 188 Ac97
Sørreisa N 22 Br42
Sorrento I 146 Bi99
Sorring DK 100 Au68
Sørrollnes N 27 Bo43
Sorsakoski FIN 54 Cq56
Sorsele S 33 Bq49
Sörsjön S 49 Bg58
Sørsjona N 32 Bg48
Sörskog S 60 Bl59
Sorso I 140 As99
Sörstafors S 60 Bn61
Sørstraumen N 23 Cd41
Sort E 177 Ac96
Sortavala RUS 55 Db97
Sortelha P 191 Sf100
Sortino I 153 Bl106
Šörtjärn S 49 Bk56
Sør-Tverrfjord N 23 Cd40
Sõru EST 208 Cf63
Sørum N 58 Au59
Sørumsand N 58 Bc61
Sorunda S 71 Bq62
Sørup D 103 Au71
Sorvad DK 100 As68
Sørvær N 23 Cd39
Sørvågen N 26 Bf45
Sørvágur FO 26 Sf56
Sörvattnet S 49 Bf56
Sorveus FIN 45 Ct54
Sørvik N 27 Bo43
Sørvik N 27 Bp43
Sorvik S 59 Bl60
Sørvik N 48 Bd56
Sørviken S 40 Bm53
Sos F 177 Aa92
Sosa I 117 Bf80
Sošdala S 72 Bk68
Sos del Rey Católico E 176 Ss96
Sosedno RUS 215 Cs64
Sosenka BY 219 Cp71
Soses E 195 Aa97
Sošice HR 135 Bl89
Sósjó S 50 Bl55
Sośnica PL 221 Bn74
Sośnicowice PL 233 Bs80
Sośnie PL 226 Bq78
Sosnivka UA 235 Cf82
Sosno PL 221 Bq74
Sosnovyj Bor RUS 65 Ct60
Sosnovyj Bor RUS 65 Ct61
Sosnowica PL 229 Cg77
Sosnowiec PL 227 Bu77
Sosnowiec PL 233 Bt80
Sosnówka PL 229 Cg77
Sosnówka PL 231 Bn79
Soso FIN 44 Cn51
Sospel F 136 Ap93
Sospirolo I 133 Be88
Sossais F 166 Aa87
Sossonniemi S 37 Cl87
Sota RO 255 Cl87
Sotaseter N 47 Aq57
Sotelstølan N 57 Ar58
Sotholmen N 68 Bc63
Sotillo de la Adrada E 192 Sl100
Sotillo de la Ribera E 185 Sn97
Sotillo del Rincón E 186 Sq97
Sotin HR 251 Bt90
Sotira GR 279 Cx99
Sotira GR 277 Ce99
Sotirovo BG 266 Cq93
Sotkamo FIN 44 Cr52
Sotkanio FIN 44 Cr52
Soto E 184 Sh93
Sotobañado y Priorato E 185 Sn95
Sør-Fron N 48 Au57

Soto del Real E 193 Sn99
Soto de Ribera E 184 Si94
Soto en Cameros E 186 Sq96
Sotondrio E 184 Si94
Sotopalacios E 185 Sn96
Soto-Rucandio E 185 Sn95
Sotosalbos E 193 Sn98
Sotoserrano E 192 Si100
Sotres E 184 Si94
Sotresgudo E 185 Sm95
Şotrile RO 255 Cm90
Şotta F 140 At97
Sottrum D 109 At74
Sottunga AX 62 Cb60
Sotuélamos E 200 Sp102
Soturac F 171 Ac92
Soual F 178 Ae93
Soubès F 178 Ag93
Soubey CH 124 Ap86
Souboz CH 124 Ap86
Soucy F 161 Ag84
Soúda GR 290 Ci110
Soudan F 165 Su88
Soudes P 203 Se106
Soueich F 177 Ab94
Souesmes F 166 Ae86
Souffelheim F 120 Aq83
Souffli GR 280 Cn98
Sougé F 166 Ab85
Sougères-en-Puisaye F 167 Ag85
Sougia GR 290 Ch110
Sougy F 160 Ad84
Souhain-Perthes-lès-Hurlus F 161 Ak82
Souillac F 171 Ac91
Souilly F 162 Al82
Soukainen FIN 62 Cd59
Soulac-sur-Mer F 170 Ss89
Soulaines-Dhuys F 162 Ak84
Soulaures F 171 Ab91
Souleuvre-en-Bocage F 159 St83
Soulgé-sur-Ouette F 159 St84
Soúli GR 283 Cf105
Soúli GR 286 Cd104
Soultzeren F 124 Ap84
Soultz-Haut-Rhin F 163 Ap85
Soultzmatt F 163 Ap85
Soultz-sous-Forêts F 120 Aq83
Soumoulou F 176 Su94
Souppes-sur-Loing F 161 Af84
Souprosse F 176 St93
Souquet F 176 Ss93
Sourdeval F 159 St83
Sourdon F 155 Ae81
Soure P 190 Sd97
Sournia F 178 Ae95
Souro Pires P 191 Sf99
Sourton GB 97 Sn77
Sousceyrac-en-Quercy F 171 Ae91
Sousel P 197 Se103
Soussac F 170 Aa91
Soustons F 176 Ss93
Soutelinho da Raia P 183 Se97
Soutelo P 190 Sd97
Souterraine, La F 166 Ac88
Southam GB 93 Ss76
Southampton GB 98 Ss79
South Benfleet GB 99 Ab77
Southborough GB 99 Aa78
South Brent GB 97 Sn80
South Cave GB 85 St73
South Clifton GB 85 St74
South Creake GB 85 Ab75
Southend GB 80 Si70
Southend-on-Sea GB 99 Ab77
Southerness GB 80 Sn71
Southery GB 95 Aa75
South Ferriby GB 85 St73
South Hayling GB 98 St79
South Kirby GB 85 Ss73
Southminster GB 99 Ab77
South Molton GB 97 Sn78
South Muskham GB 85 St74
South Otterington GB 81 Ss72
South Perrott GB 97 Sp79
South Petherton GB 97 Sp79
South Petherwin GB 97 Sn78
Southport GB 84 So73
South Shields GB 81 Ss71
South Skirlaugh GB 85 Su73
Southwell GB 85 St74
Southwold GB 95 Ad76
South Woodham Ferrers GB 99 Ab77
South Zeal GB 97 Sn79
Souto E 182 Sc95
Souto E 182 Sd95
Souto E 182 Sd97
Souto P 191 Sg100
Souto P 196 Sd101
Soutochao E 183 Sf97
Souto da Carpalhosa P 196 Sc101
Soutra Mains GB 81 Sp69
Souvála GR 284 Cg105
Souvigné F 165 Su88
Souvigny F 167 Ag87
Souvigny-en-Sologne F 166 Ae85
Sovana I 144 Bd95
Søvang DK 103 At71
Søvassli N 38 At54
Sovata RO 255 Cl87
Söve TR 281 Cr101
Soveja RO 256 Co89
Sover I 132 Bc88
Soverato I 151 Bo103
Sovere I 131 Ba89
Soveria Mannelli I 151 Bn102
Soveria Simeri I 151 Bo103
Sovetsk RUS 216 Cd70
Sovetskij RUS 65 Cs59
Sovicille I 143 Bc94
Søvik N 46 Ao56
Sovilla E 184 Sh87
Sovljak SRB 261 Ca92
Sovodenj SLO 133 Bi88
Sowerby GB 84 Sr73
Sowin PL 232 Bq79
Sowliny PL 234 Ca81

Soye F 124 An86
Soyons F 173 Ak91
Søysdal N 67 As63
Sozopol BG 275 Cq96
Spa B 114 Am80
Spaboda S 60 Bm61
Spačva HR 261 Bs90
Spadafora I 150 Bl104
Spahievo BG 274 Cl97
Spahnharz D 125 As84
Spalding-Pinchbeck GB 94 Su75
Spálené Poříčí CZ 236 Bh81
Spalt D 121 Bb82
Spanbroek NL 106 Ak75
Spančevac SRB 271 Cd96
Spančevci BG 272 Cg94
Spančevo MK 271 Ce97
Spanci SRB 263 Cc94
Spandau D 111 Bg75
Spangenberg D 115 Au78
Spania Dolina SK 239 Bt83
Spannarp S 72 Be66
Spannberg A 238 Bo84
Spantekow D 220 Bh73
Spanțov RO 266 Co92
Sparagović HR 268 Bq95
Sparanise I 146 Bi98
Spáras FIN 42 Ce74
Sparbu N 39 Bc53
Spåre LV 213 Ce66
Sparkær DK 100 At68
Sparkford GB 98 Sp78
Sparlösa S 69 Bf64
Sparneck D 122 Bd80
Sparone I 130 Aq90
Sparreholm S 70 Bo62
Sparråtra S 60 Bo61
Spartá I 153 Bm104
Spárti GR 286 Ce106
Spartiás GR 282 Cd103
Spartó GR 282 Cc103
Spartohóri GR 282 Cb103
Spas AL 270 Ca96
Spasova RUS 247 Cm84
Spas'ka UA 247 Cm84
Spasovo BG 267 Cr93
Spasovo BG 273 Ci96
Spáta GR 284 Ch105
Spatariá GR 289 Co105
Spatharéi GR 289 Co105
Spathossoúni GR 283 Cf105
Spätind N 58 Au58
Spay D 119 Aq80
Spay F 159 Aa85
Spean Bridge GB 75 Sl67
Spechbach-le-Bas F 169 Ap85
Spedy PL 216 Bu72
Speia MD 249 Ct87
Speicher CH 125 At86
Speicher D 119 Ao81
Speichersdorf D 122 Bd81
Speinshart D 122 Bd81
Speke S 59 Bf61
Spekedalssetra N 48 Bc56
Spekeröd S 68 Bd64
Spelle D 108 Ap76
Spello I 144 Bf95
Spenge D 115 Ar76
Spennymoor GB 81 Sr71
Spentrup DK 100 Ba67
Sperenberg D 118 Bg76
Sperhiás GR 283 Ce103
Sperlinga I 153 Bj105
Sperlonga I 146 Bg98
Spermezeu RO 246 Ci86
Spetalen N 68 Bb62
Spetchley GB 94 Sq76
Spétses GR 287 Cg106
Speuld NL 107 Am76
Spey Bay GB 76 So65
Speyer D 163 Ar82
Spézet F 157 Sn84
Spezia, La I 137 Au92
Spezzano Albanese I 151 Bn101
Spezzano della Sila I 151 Bn102
Spičák CZ 236 Bg82
Spicyno RUS 211 Cq63
Spiczyn PL 229 Cf78
Spiddal = An Spidéal IRL 86 Sb74
Spidsbjerg seter N 48 Ba57
Spiegelau D 123 Bg83
Spieka D 108 As73
Spiekeroog D 108 Aq73
Spielfeld A 135 Bm87
Spiennes B 156 Ah80
Spiez CH 169 Aq87
Spiggen S 35 Cf49
Spigno Monferrato I 175 Ar91
Spijkenisse NL 106 Ai77
Spiken S 69 Bg63
Spikkestad N 58 Ba61
Spilamberto I 138 Bc91
Spildra N 22 Br42
Spileo GR 280 Cn97
Spiliá GR 290 Ch110
Spiliá GR 277 Ct101
Spilimbergo I 133 Bf88
Spiljani SRB 262 Ca95
Spille AL 276 Bt98
Spillum N 39 Bd52
Spilsby GB 85 Aa74
Spinaceto I 144 Be97
Spinazzola I 147 Bn99
Spincourt F 162 Ak82
Spindlerův Mlýn CZ 231 Bn79
Spinea I 133 Be90
Spineni RO 265 Ck91
Spineta Nuova I 147 Bk99
Spinetta I 175 As91
Spinoso I 148 Bm100
Spinuș RO 245 Ce86
Spionica BIH 261 Bs91
Spirakula LT 213 Cg69
Spirgus LV 213 Cg67
Spiss A 132 Ba87
Spišská Belá SK 240 Ca82
Spišská Nová Ves SK 240 Cb83
Spišská Stará Ves SK 234 Ca82
Spišské Bystré SK 240 Ca82
Spišské Hanušovce SK 234 Ca82
Spišské Podhradie SK 240 Cb83
Spišské Tamašovce SK 240 Ca83
Spišský Hrhov SK 240 Cb83
Spišský Štvrtok SK 240 Ca82
Spital am Pyhrn A 128 Bi85

Spital am Semmering A 242 Bm85
Spiten AL 270 Bu97
Spiterstulen N 47 Ar57
Spitrénai LT 218 Cm69
Spittal an der Drau A 134 Bg87
Spitz A 129 Bl84
Spjald DK 100 As68
Spjärsbodarna S 60 Bm59
Spjelkavik N 46 An56
Spjutmyra S 50 Bl58
Spjutsål S 59 Bh58
Spjutsbygd S 73 Bm68
Spjutsund FIN 63 Cm60
Split HR 268 Bn93
Splügen CH 131 At87
Spoá GR 292 Cp109
Spodnja Idrija SLO 134 Bi88
Spodnja Voličina SLO 250 Bm87
Spodnje Gorice SLO 134 Bi88
Spodnje Škofije SLO 134 Bh89
Spodnji Brnik SLO 134 Bi88
Spodsbjerg DK 104 Bb71
Spofforth GB 85 Ss73
Spogi LV 215 Co68
Spóland S 42 Bu53
Spoleto I 144 Bf95
Spoltore I 145 Bi96
Spondigna I 131 Bb87
Spondinig = Spondigna I 131 Bb87
Sponevollen N 58 Ba61
Spontin B 156 Al80
Spontour F 171 Ae90
Spornitz D 110 Bd74
Spørring DK 100 Ba68
Sportgastein A 133 Bg86
Spotorno I 136 Ar92
Sprakel D 114 Aq76
Sprakensehl D 109 Ba75
Språncenata RO 265 Ck92
Sprang-Capelle NL 113 Al77
Spreenhagen D 118 Bh76
Spreitenbach CH 125 Ar86
Spremberg D 118 Bi77
Sprendlingen D 120 Aq81
Spresiano I 133 Be89
Spridlington GB 85 Su74
Sprimont B 114 Am79
Sprimont B 156 Al80
Spring RO 254 Ch89
Springe D 115 Au74
Springfield GB 82 Se72
Sproatiey GB 85 Su73
Sprockhövel D 114 Ap78
Sprötze D 109 Au74
Sprova N 39 Bc52
Sproxton GB 85 Ss72
Spruga CH 131 As88
Spuhlja SLO 250 Bm88
Spurstow GB 93 Sp74
Spuž MNE 269 Bt95
Spychowo PL 223 Cc73
Spycimierz PL 227 Bs77
Spydeberg N 58 Bc61
Spytihněv CZ 238 Bp82
Spytkowice PL 240 Bu81
Squillace I 151 Bo103
Squinzano I 149 Br100
Sračinec HR 135 Bn88
Sráid na Cathrach = Milltown Malbay IRL 86 Sb75
Sraith Salach = Recess IRL 86 Sa74
Šráklevo BG 265 Cn93
Srb HR 259 Bj90
Srbac BIH 260 Bq92
Srbica MK 270 Cc97
Srbica = Skenderaj RKS 270 Cb95
Srbinje = Foča BIH 261 Bs94
Srbinovo MK 270 Cb97
Srbljani BIH 260 Bn91
Srobobran SRB 252 Bu89
Srbovac RKS 262 Cb95
Srdeviči BIH 260 Bo93
Srdiečko SK 240 Bu83
Srebārna BG 266 Cp92
Srebrenica BIH 262 Bt92
Srebrnik BIH 261 Bs91
Srebrna Góra PL 232 Bo79
Sredec BG 273 Cm96
Sredec BG 275 Cp96
Sredina BG 267 Cr93
Središče ob Dravi SLO 242 Bn88
Središte BG 266 Cp93
Sredkovec BG 266 Cq93
Srednij Majdan UA 247 Ck83
Sredni Kolibi BG 273 Cm95
Srednjevo SRB 263 Cc91
Srednogorci BG 274 Cl97
Srednogorovo BG 272 Ci95
Srednogradište BG 273 Cl96
Sredno Selo BG 274 Cn94
Śrem PL 226 Bp76
Sremčica SRB 262 Ca91
Sremska Kamenica SRB 252 Bu90
Sremska Mitrovica SRB 252 Bt90
Sremska Rača SRB 251 Bt91
Sremski Karlovci SRB 252 Bu90
Srnetica BIH 259 Bo92
Srní CZ 236 Bg82
Srnice Gornje BIH 260 Br91
Srokowo PL 223 Cd72
Sromowce Niżne PL 234 Ca82
Srpci MK 277 Cc98
Srpska MNE 269 Bt96
Srpska Crnja SRB 252 Cb89
Srpska Kostajnica = Bosanska Kostajnica BIH 250 Bo90
Srpski Brod = Brod BIH 260 Br90
Srpski Itebej SRB 252 Cb90
Srpski Miletić SRB 251 Bt89
Srpsko Goražde = Ustiprača BIH 261 Bt93
Srpski Šamac = Šamac BIH 260 Br90
Staatz A 129 Bn83
Stabbursnes N 24 Ck40
Stabedorf D 104 Bc72
Stabiotiskės LT 218 Ck71
Staby DK 100 Ar68
Stachlew PL 227 Ca76
Stachovskija BY 219 Cp70
Stačiūnai LT 213 Ch69
Stacja, Nurzec- PL 229 Cg76

Stacja, Szepietowo- **PL** 229 Cf75
Stackelitz **D** 117 Be76
Stackmora **S** 59 Bk58
Staddajåkkstugorna **S** 27 Bo46
Stad Delden **NL** 107 Ao76
Stade **D** 109 At73
Stadecken-Elsheim **D** 120 Ar81
Stadel **CH** 125 Ar85
Stadelhofen **D** 122 Bc80
Staden **B** 112 Ag79
Stadensen **D** 109 Bb75
Stadhampton **GB** 94 Ss77
Stadl-Predlitz **A** 134 Bh86
Stadra **S** 59 Bk61
Stadskanaal **NL** 108 Ao75
Stadtallendorf **D** 115 At79
Stadtbergen **D** 126 Bb84
Stadthagen **D** 109 At76
Stadtilm **D** 116 Bc79
Stadtkyll **D** 119 Ao80
Stadtlauringen **D** 121 Ba80
Stadtlengsfeld **D** 115 Ba79
Stadtlohn **D** 107 Ao77
Stadtoldendorf **D** 115 Au77
Stadtprozelten **D** 121 At81
Stadtroda **D** 116 Bc79
Stadtschlaining **A** 129 Bh86
Stadtsteinach **D** 122 Bd80
Stadt Wehlen **D** 117 Bi79
Stadum **D** 108 As71
Stäfa **CH** 125 As86
Staffanstorp **S** 73 Bg69
Staffarda **I** 136 Ag91
Staffelde **D** 110 Bf75
Staffelfelden **F** 124 Ap85
Staffin **GB** 74 Sh65
Stafflach **D** 132 Bc86
Staffolo **I** 139 Bg94
Stafford **GB** 94 Sq75
Stafsinge **S** 72 Be67
Stagbrenna **N** 58 Bb58
Staggträsk **S** 34 Bg50
Ståġira **GR** 278 Ch99
Stagsden **GB** 94 St76
Ståhlavy **CZ** 123 Bh81
Stahlbrode **D** 105 Bg72
Stahle **D** 115 At77
Stahnsdorf **D** 111 Bg76
Stahovica **SLO** 134 Bk88
Stai **N** 48 Bc57
Staicele **LV** 209 Ck65
Stainach-Pürgg **A** 128 Bi85
Staindrop **GB** 84 Sr71
Staines **GB** 94 St78
Stainforth **GB** 84 Sq72
Stainville **F** 162 Al83
Stainz **A** 135 Bi87
Staithes **GB** 85 St71
Staiti **I** 151 Bn105
Stáj **CZ** 231 Bm82
Stajčovci **BG** 272 Cf95
Stajetiškis **LT** 219 Co70
Stajićevo **SRB** 252 Ca90
Stajki **BY** 219 Cg72
Stajnica **RO** 258 Bl90
Stakčín **SK** 241 Ce82
Stake Pool **GB** 84 Sp73
Ståket **S** 61 Bq62
Stakevci **BG** 263 Cf93
Stakkvik **N** 22 Bu41
Stakliškés **LT** 218 Ci71
Stakroge **DK** 100 As69
Stala **S** 68 Bd64
Stalać **SRB** 252 Cc93
Ståĺbåga **S** 70 Bo62
Stalbridge **GB** 94 Sq77
Stalden (VS) **CH** 130 Aq88
Staldzene **LV** 212 Cd66
Stale **PL** 234 Cd79
Stalgénai **LT** 212 Cd69
Stalgéne **LV** 213 Ch67
Stalham **GB** 95 Ad75
Stalheim **N** 56 Ao59
Stalica **BY** 219 Cq70
Štalije **HR** 258 Bi90
Stalijska Mahala **BG** 264 Cg93
Stall **A** 133 Bg87
Stallarholmen **S** 60 Bp62
Stallavena **I** 132 Bc89
Ställberg **S** 59 Bk61
Ställdalen **S** 59 Bk61
Stallhofen **A** 135 Bl86
Stalling Busk **GB** 84 Sq72
Stallogargo **N** 24 Ch39
Stalltjärnstugan **S** 39 Bf54
Stallvik **N** 38 Au53
Stallwang **D** 236 Bf82
Stalnivci **UA** 248 Co84
Staloluoktastugorna **S** 27 Bo46
Stalon **S** 40 Bm51
Stalowa Wola **PL** 235 Ce79
Stålpieni **RO** 265 Ck90
Stålpu **RO** 266 Co90
Stalybridge **GB** 84 Sq74
Stambolijski **BG** 273 Ck96
Stambolovo **BG** 272 Cf96
Stambolovo **BG** 274 Cl94
Stämeriena **LV** 215 Co66
Stamford **GB** 94 St76
Stamford Bridge **GB** 85 St73
Stammbach **D** 122 Bd80
Stammham **D** 122 Bc83
Stammham **D** 127 Bf84
Stamná **GR** 282 Cc103
Stamnan **D** 48 Au55
Stamnared **S** 72 Be66
Stamnes **N** 56 Am59
Stamnica **SRB** 263 Cd92
Stams **A** 126 Bb86
Stamsele **S** 40 Bm53
Stamseter **N** 47 Aq57
Stamsried **D** 236 Bf82
Stamsund **N** 26 Bh44
Stan **BG** 264 Ch97
Ståna **RO** 246 Cf85
Ståna de Vale **RO** 245 Cf87
Stanari **BIH** 260 Bg91
Stanča **MK** 271 Ce96
Stănceni **RO** 247 Cl87
Stăncuţa **RO** 266 Cq91
Standalshytta **N** 46 An56
Standgarth **GB** 77 Sp62
Standon **GB** 95 Aa77
Stăneşti **RO** 264 Cg90
Stăneşti **RO** 265 Cm93

Stanevo **BG** 264 Ch93
Stanford-le-Hope/Corringham **GB** 99 Aa77
Stang **A** 242 Bn85
Stang **N** 58 Bc62
Stånga **S** 71 Br66
Stângăceaua **RO** 264 Cg91
Stange **N** 58 Bc59
Stangerode **D** 116 Bc77
Stanghelle **N** 56 Am59
Stångviken **S** 40 Bi53
Stanhoe **GB** 85 Ab75
Stanhope **GB** 81 Sr71
Stănică **BG** 272 Cf94
Stănișești **RO** 256 Cr87
Staninci **BG** 272 Cf94
Stănișeşti **RO** 256 Cp88
Stanišić **SRB** 243 Bt89
Staniśinci **SRB** 252 Ca91
Stanislavčyk **UA** 249 Ct85
Stanisławice **PL** 234 Ca81
Stanisławów **PL** 228 Cd76
Stanisławów **PL** 235 Bs78
Stănița **RO** 248 Cp86
Stanjel **SLO** 134 Bh89
Stanjevci **MK** 271 Cd97
Stanjovci **BG** 271 Cf95
Stanke Dimitrov = Dupnica **BG** 272 Cg96
Staňkov **CZ** 236 Bg81
Stankovany **SK** 239 Bt82
Stankovci **HR** 259 Bm93
Stanley **GB** 76 Sa68
Stanley **GB** 81 Sr71
Stannewisch **D** 118 Bk79
Stannington **GB** 81 Sr70
Stanomin **PL** 227 Bs75
Stanomino **PL** 221 Bm73
Stános **GR** 282 Cc103
Stanowice **PL** 232 Bn79
Stanowice **PL** 233 Bs80
Stans **CH** 130 Ar87
Stanstead Abbots **GB** 95 Aa77
Stansted Mountfitchet **GB** 95 Aa77
Stanton **GB** 94 Sr76
Stanton **GB** 95 Ab76
Stanton Saint Quintin **GB** 98 Sq77
Stanzach **A** 126 Bb86
Stanz bei Landeck **A** 126 Bb86
Stapar **SRB** 251 Bt89
Stapel **D** 110 Bb74
Stapelfeld **D** 109 Ba73
Staphorst **NL** 107 An75
Stapleford **GB** 94 St75
Stapleford **GB** 98 St78
Staplehurst **GB** 154 Ab78
Stapnes **N** 66 An64
Stąporków **PL** 228 Cb78
Stara Baška **HR** 258 Bk91
Stará Bělá **CZ** 238 Bt82
Stara Bystrica **SK** 240 Bs82
Stara Caryčanka **UA** 257 Cu88
Starachowice **PL** 228 Cc78
Stara Dobrzyca **PL** 221 Bm73
Stara Fužina **SLO** 134 Bh88
Stara Gradiška **HR** 260 Bp90
Stará Huta **PL** 226 Bq78
Stará Huta **SK** 240 Bt84
Stará Huta **UA** 246 Ci83
Staraja Ruda **BY** 224 Ci73
Staraja Rudnja **BY** 218 Cn71
Staraja Žadova **UA** 247 Cm84
Stara Jedlanka **PL** 229 Ce77
Stara Kamienica **PL** 231 Bm79
Stara Kiszewa **PL** 222 Bp73
Stará Knížecí Huť **CZ** 230 Bd81
Stara Kornica **PL** 229 Cf76
Stara Kuźnia **PL** 233 Br80
Stará Libavá **CZ** 232 Bt81
Stará Ľubovňa **SK** 234 Cb82
Stara Moravica **SRB** 244 Bt89
Stara Nekrasivka **UA** 257 Cs90
Stara Novalja **HR** 258 Bk91
Stará Paka **CZ** 231 Bl79
Stara Pazova **SRB** 261 Ca91
Stara Rečka **BG** 274 Cn94
Stara Reka **BG** 274 Cl94
Stara Rijeka **BIH** 250 Bo91
Stará Říše **CZ** 231 Bk81
Stará Role **CZ** 123 Bf80
Stara Róża **PL** 229 Ce77
Stara Ruś **PL** 224 Cf75
Stara Sil' **UA** 235 Cf82
Stará Studnica **PL** 221 Bm74
Stará Turá **SK** 239 Bq83
Stara Tymienica **PL** 228 Cd78
Stará Ves nad Ondřejnicí **CZ** 233 Br81
Stará Voda **CZ** 230 Bf81
Stara Wieś **PL** 228 Bu76
Stara Wieś **PL** 229 Bu78
Stara Wieś **PL** 229 Ce78
Stara Wieś **PL** 229 Cf78
Stara Wieś **PL** 235 Cf79
Stara Wiśniewka **PL** 221 Bp74
Stara Wrona **PL** 228 Cb77
Stara Zagora **BG** 273 Cm96
Stårbnäs **S** 61 Bt61
Starby **S** 72 Bf68
Starcevo **BG** 274 Cl98
Starčevo **SRB** 252 Cb91
Starchiojd **RO** 255 Co90
Stârciu **RO** 246 Cf86
Starcross **GB** 97 So79
Starè **AL** 270 Bt96
Stare Babice **PL** 228 Cb76
Stare Bogaczowice **PL** 232 Bn79
Stare Brudki **PL** 222 Cd75
Stařeč **CZ** 238 Bm80
Stare Czarnowo **PL** 220 Bk74
Stare Drawsko **PL** 221 Bp73
Stare Galkowice **PL** 227 Bt78
Stare Gronowo **PL** 221 Bp73
Staré Hamry **CZ** 233 Br82
Stare Hobzí **CZ** 238 Bl80
Staré Hory **SK** 239 Bt83
Stare Jabłonki **PL** 223 Ca73
Stare Jeżewo **PL** 224 Cf74
Stare Juchy **PL** 217 Ce73
Stare Kiejkuty **PL** 223 Cb73
Stare Kiełbonki **PL** 223 Cb73
Stare Kolnie **PL** 232 Bq79
Stare Komorowo **PL** 228 Cd75
Stare Kurowo **PL** 225 Bm75

Staré Město **CZ** 232 Bo80
Staré Město **CZ** 232 Bo81
Staré Město **CZ** 238 Bg82
Staré Mesto pod Landštejnem **CZ** 129 Bl82
Stare Miasto **PL** 227 Br76
Stare Mierzwice **PL** 229 Cf76
Stare Pole **PL** 222 Bt72
Staré Rębieskie **PL** 227 Bs77
Staré Sedliště **CZ** 230 Bf81
Stare Strącza **PL** 228 Bo77
Stare Zadybie **PL** 228 Cd77
Stare Załubice **PL** 228 Cc76
Stargard Gubiński **PL** 225 Br77
Stargard Szczeciński **PL** 111 Bl74
Stärgel **BG** 272 Ce77
Stårheim **N** 46 Am57
Stari Banovci **SRB** 252 Ca91
Stari Bar **MNE** 269 Bt96
Stari Broskivci **UA** 247 Cm84
Stari Dojran **MK** 278 Cf98
Starie Policy **RUS** 211 Cu63
Stari Farkašić **HR** 135 Bn90
Starigrad **HR** 258 Bk91
Stari Grad **HR** 268 Bq94
Stari Grad **MNE** 269 Bt96
Starigrad-Paklenica **HR** 258 Bl92
Stari Jankovci **HR** 252 Bs90
Stari Majdan **BIH** 250 Bo91
Stari Mikanovci **HR** 251 Bs90
Stari Raušić = Raushiq **RKS** 270 Ca95
Stari Slankamen **SRB** 261 Ca90
Stari trg ob Kolpi **SLO** 135 Bl90
Stari Žednik **SRB** 244 Bu89
Starjava **UA** 235 Cg81
Starnberg **D** 126 Bc84
Starnomino **PL** 221 Bm73
Stános **GR** 282 Cc103
Starod **SLO** 134 Bi90
Staroec **MK** 270 Cb98
Staroe Sjalo **BY** 229 Ci76
Starogard **PL** 221 Bm73
Starogard Gdański **PL** 222 Bs73
Starogród **PL** 228 Cd76
Starojicka Lhota **CZ** 239 Bq82
Staro Konjarevo **MK** 278 Cf98
Starokozače **UA** 257 Cu89
Starokrzepice **PL** 233 Bs79
Staro Nagoričane **MK** 271 Cd96
Staro Orjahovo **BG** 275 Cq95
Staropatica **BG** 263 Ce93
Staro Petrovo Selo **HR** 251 Bq90
Staroscin **PL** 229 Ce78
Staroselci **BG** 264 Ci93
Staro Selo **BG** 266 Co93
Staro Selo **BG** 272 Cg96
Staro Selo **BG** 272 Ch94
Staro Selo **BG** 273 Ck95
Staro Selo **BIH** 260 Bp92
Staro Selo **SLO** 133 Bh88
Staro Selo **SRB** 263 Cg92
Staro Selo Topusko **HR** 250 Bn90
Staro Slano **BIH** 269 Br95
Starosylľa **UA** 257 Ct88
Starozagorski Bani **BG** 274 Cl96
Staro Železare **BG** 273 Ck96
Starożreby **PL** 228 Ca76
Starrkärr **S** 68 Be65
Starrsätter **S** 70 Bo62
Starum = Stavoren **NL** 106 Al75
Starup **DK** 103 Au70
Stary Brus **PL** 229 Cg78
Stary Brzozów **PL** 227 Bs77
Stary Budzisław **PL** 227 Bs76
Staryči **UA** 235 Ch81
Stary Dębsk **PL** 227 Ca76
Stary Dzierzgoń **PL** 222 Bt73
Stary Dzikowiec **PL** 234 Cd80
Stary Folwark **PL** 217 Cg72
Stary Gołębin **PL** 226 Bo76
Stary Gorajec **PL** 235 Ce79
Stary Gostków **PL** 227 Bt77
Stary Gózd **PL** 228 Cc77
Starý Hrozenkov **CZ** 239 Bq83
Starý Jičín **CZ** 239 Bq81
Stary Sambir **UA** 241 Cf82
Stary Kisielin **PL** 225 Bm77
Stary Kobrzyniec **PL** 222 Bt75
Stary Las **PL** 232 Bp80
Stary Licheń **PL** 227 Br76
Stary Modlin **PL** 228 Cb76
Staryncy **BY** 229 Cj77
Starynki **BY** 219 Cp71
Stary Pągost **BY** 219 Cm73
Starý Plzenec **CZ** 123 Bg81
Stary Rębień **PL** 228 Bu77
Stary Sącz **PL** 240 Cb81
Starý Smokovec **SK** 240 Ca82
Stary Targ **PL** 228 Bt73
Stary Tomyśl **PL** 226 Bn76
Stary Tychów **PL** 228 Cc78
Starý Vestec **CZ** 231 Bk80
Stary Węglniec **PL** 118 Bl78
Starzechowice **PL** 227 Ca78
Starzyno **PL** 222 Br71
Starzyny **PL** 231 Bg79
Stašēvica **HR** 268 Bp94
Staškov- Olešná **SK** 233 Bs82
Staßfurt **D** 116 Bd77
Stássimo **GR** 286 Cd106
Staszów **PL** 234 Cc79
Stathelle **N** 67 Au62
Stathmós **GR** 278 Cf98
Stathmós Angístis **GR** 278 Ch98
Statijivka **UA** 249 Ct86
Statjunea Sâmbăta **RO** 255 Ck89
Statsås **S** 40 Bo51
Statte **I** 149 Bg99
Statzendorf **A** 237 Bm84
St-Auban **F** 180 Am92
Stauceni **MD** 249 Cs86
Stăuceni **RO** 248 Co85
Stauchitz **D** 117 Bg78
Staufenberg **D** 115 As79
Staufenberg **D** 115 Au78
Staufen im Breisgau **D** 163 Aq85
Staughton Highway **GB** 94 Su76
Staunton **GB** 93 Sq77
Staunton on Wye **GB** 93 Sp76
Staurdal **N** 56 Al58
Staurust **N** 47 As57
Stav **S** 60 Bo60

Štava **SRB** 262 Cb94
Staval **I** 175 Aq89
Staval **SRB** 262 Ca94
Stavang **N** 46 Al57
Stavanger **N** 66 Am63
Stavaträsk **S** 42 Ca50
Stavby **S** 61 Bq60
Stavčany **UA** 247 Cm83
Stavčany **UA** 248 Cn84
Stave **N** 26 Bm42
Stave **SRB** 262 Bu92
Staveley **GB** 93 Ss74
Stavelot **B** 114 Am80
Stavemsgjerde **N** 47 Ar56
Stavenes **N** 28 Bl43
Stavenhagen, Reuterstadt **D** 110 Bf73
Stavenisse **NL** 113 Ai77
Stavern **N** 67 Ba62
Štavica **SRB** 262 Ca92
Stavik **N** 46 Ap55
Stavn **N** 57 At60
Stavnäs **S** 59 Bf62
Stavne **UA** 235 Cf83
Stavnes **N** 27 Bl43
Stavoren **NL** 106 Al75
Stavós **GR** 279 Ck98
Stavoy **N** 46 Al57
Stavre **S** 39 Bi54
Stavre **S** 50 Bl55
Stavreviken **S** 50 Bp55
Stavrodrómi **GR** 277 Cc100
Stavrodrómi **GR** 283 Cd105
Stavrohóri **GR** 277 Cf98
Stavroménos **GR** 290 Ck110
Stavrós **GR** 277 Ce102
Stavrós **GR** 277 Ce99
Stavrós **GR** 278 Ch99
Stavrós **GR** 282 Cb104
Stavrós **GR** 283 Ce103
Stavrós **GR** 284 Ch103
Stavrós **GR** 290 Ck110
Stavroskiásio **GR** 276 Ca100
Stavroúpoli **GR** 279 Ck98
Stavsåtra **S** 50 Bm57
Stavseng **N** 57 At58
Stavsjø **N** 58 Bb59
Stavsjö **S** 70 Bn63
Stavsnäs **S** 71 Bs62
Stavtrup **DK** 100 Ba68
Stavy **BY** 229 Cg76
Stawe **PL** 111 Bk75
Staw **PL** 227 Br77
Stawce **PL** 225 Ce79
Stawiguda **PL** 223 Ca74
Stawiski **PL** 224 Ce73
Stawiszyn **PL** 227 Br77
Staxton **GB** 85 Su73
Staylittle **GB** 92 Sn75
Steane **N** 67 As62
Steart **GB** 97 So78
Stębark **PL** 223 Ca74
Stębnyk **UA** 235 Ch82
Steceva **UA** 247 Cm83
Stechelberg **CH** 130 Aq87
Štěchovice **CZ** 231 Bi81
Stechow **D** 116 Be75
Steckborn **CH** 125 As85
Stede Broec **NL** 106 Al75
Stedjestølen **N** 46 Am58
Steeg **A** 126 Ba86
Steenbergen **NL** 113 Ai77
Steenderen **NL** 114 An76
Steenvoorde **F** 155 Af79
Steenwijk **NL** 107 An75
Steeple Bumpstead **GB** 95 Aa76
Steesow **D** 110 Bd74
Štefan cel Mare **RO** 248 Co87
Štefan cel Mare **RO** 256 Co88
Štefan cel Mare **RO** 256 Cq87
Štefan cel Mare **RO** 264 Ci93
Štefan cel Mare **RO** 265 Cl92
Štefăneşti **MD** 249 Cr85
Štefăneşti **RO** 248 Cp85
Štefăneşti **RO** 266 Cr91
Štefăneştii de Jos **RO** 265 Cn91
Štefaneuca **MD** 257 Cu88
Ştefani **GR** 252 Cd92
Stefánia **GR** 286 Cf107
Štefanje **HR** 135 Bo89
Stefan Karadža **GR** 266 Co93
Stefan Karadžovo **BG** 275 Co96
Stefanovo **BG** 266 Cq94
Stefanovo **BG** 274 Cq94
Stefanów **PL** 227 Ce101
Stefanów **PL** 228 Cd78
Ştefan Vodă **MD** 257 Cu87
Ştefan Vodă **RO** 266 Cq92
Steffeln **D** 119 Ao80
Steffenshagen **D** 110 Be72
Steffisburg **CH** 169 Aq87
Steg **CH** 125 As86
Stegaros **N** 57 Ar60
Stegaurach **D** 121 Ba81
Stege **DK** 104 Be71
Stegelitz **D** 111 Be79
Stegen, Bargfeld- **D** 109 Ba73
Stegersbach **A** 242 Bn86
Steg-Hohtenn **CH** 169 Aq88
Stegna **PL** 222 Bt72
Stehelčeves **CZ** 123 Bi80
Ştei **RO** 245 Ce87
Şteige **F** 124 Ap84
Steigra **D** 116 Bd78
Steikvasselv **N** 32 Bi49
Steimbke **D** 109 At75
Stein **D** 121 Bc82
Stein **D** 38 Bc50
Stein **NL** 113 Am79
Stein, Königsbach- **D** 120 As83
Steinach **D** 116 Bc80
Steinach **D** 123 Bf83
Steinach **D** 124 Ar84
Steinach am Brenner **A** 132 Bc86
Steinach an der Saale **D** 121 Ba80
Steinakirchen am Forst **A** 129 Bl84
Steinalben **D** 163 Aq84
Steinau an der Straße **D** 121 At80
Steinbach **D** 117 Bh78

Steinbach **D** 123 Bg79
Steinbach am Attersee **A** 127 Bh85
Steinbach am Wald **D** 116 Bc80
Steinbach-Hallenberg **D** 116 Bb79
Steinbeck **D** 225 Bh75
Steinberg **N** 58 Au61
Steinberg am Rofan **A** 126 Bd85
Steinberg am See **D** 236 Be82
Steinberg an der Rabnitz **A** 129 Bn86
Steinbergalmshytta **N** 57 Aq59
Steinbergkirche **D** 103 Au71
Steinbrunn-le-Bas **F** 169 Ap85
Steindorf **A** 127 Bf86
Steine **D** 117 Bl43
Steine **N** 56 Al59
Steinen **D** 169 Aq85
Steinensittenbach **D** 122 Bc81
Steinesto **N** 56 Al59
Steinfeld **D** 114 An79
Steinfeld **D** 120 Ar82
Steinfeld **D** 121 Au81
Steinfeld (Oldenburg) **D** 108 Ar79
Steinfort **L** 119 Am81
Steinfurt **D** 114 Ap76
Steingaden **D** 126 Bb85
Steinhagen **D** 105 Bg72
Steinhagen **D** 115 Ar76
Steinheid **D** 116 Bc80
Steinheim **D** 115 At77
Steinheim **D** 82 Br42
Steinheim am Albuch **D** 125 Ba83
Steinheim an der Murr **D** 121 At83
Steinhöfel **D** 111 Bi76
Steinhude **D** 109 At76
Steinigtwolmsdorf **D** 231 Bi78
Steinkjer **N** 39 Bd52
Steinland **D** 27 Bl43
Steinløysa **N** 47 Aq56
Steinnes **N** 22 Bt40
Stein-Neukirch **D** 115 Ar79
Steinsasen **N** 58 Ba60
Steinsbøle **N** 57 Aq56
Steinsdal **N** 38 Au53
Steinsdorf **D** 118 Bk76
Steinset **N** 46 An58
Steinshamn **N** 46 An55
Steinsholt **N** 58 Au62
Steinsland **N** 27 Bo43
Steinsland **N** 32 Bg47
Steinsland **N** 56 Al58
Steinssund **N** 38 Au53
Stein-oynes **N** 38 Aq54
Steins-oy-Sund **N** 38 Ar54
Steinstøen **N** 57 As59
Steinsund **N** 22 Bt41
Steinsvik **N** 46 Am56
Steinvik **S** 50 Bm54
Steinvollen **N** 22 Bt40
Steinwiesen **D** 122 Bc80
Steiro **N** 32 Bg48
Steißlingen **D** 125 As85
Stejaru **RO** 267 Cs91
Stejaru **RO** 254 Ch88
Stekene **B** 155 Ai78
Stekenjakk **S** 48 Ar58
Steklin **D** 222 Bs75
Stekljannyj **RUS** 65 Da60
Steknica **PL** 221 Bq71
Stellata **I** 138 Bc91
Stelle **D** 109 Ba74
Stellendam **NL** 106 Af77
Stelle-Wittenwurth **D** 103 At72
Stelmuže **LT** 214 Cn69
Stelnica **RO** 266 Cq92
Stelvio **I** 131 Bb87
Stemnitsa **GR** 286 Cd105
Stemwede **D** 108 Ar79
Stenabäck **S** 41 Bt51
Stenåsa **S** 73 Bo67
Stenåsen **S** 59 Bh61
Stenay **F** 156 Al82
Stenberga **S** 73 Bl66
Stenbjerg **DK** 100 Ar67
Stenbo **S** 70 Bn66
Stenbrohult **S** 72 Bl67
Stenbyn **S** 59 Bf62
Stendal **D** 110 Bd75
Stende **LV** 214 Cf67
Stender **DK** 100 As69
Stene **N** 48 Au54
Steneby **S** 68 Be63
Stenestad **S** 72 Bg68
Stengårdshult **S** 69 Bh65
Stengelsrud **N** 57 Au60
Steni Dírfios **GR** 284 Ch103
Stenies **GR** 285 Ck105
Stenimahos **GR** 277 Ce99
Steninge **S** 101 Bd72
Stenje **MK** 270 Cb99
Stenkullen **S** 86 Sk80
Stenkyrka **S** 68 Bd64
Stenlille **DK** 104 Bd69
Stenløse **DK** 101 Be69
Stennäs **S** 41 Bs53
Stenness **GB** 77 Sr60
Stenó **GR** 283 Ce105
Stenó **GR** 286 Ce106
Stensån **S** 49 Bf56
Stensåsen **N** 48 Bd57
Stensby **N** 48 Bd57
Stensdals stugorna **S** 49 Bf54
Stensele **S** 41 Bp50
Stensjö **S** 40 Bn54
Stensjö **S** 50 Bn55
Stensjön **S** 73 Bn66
Stensjön **S** 59 Bf61
Stenskär **S** 69 Bk65
Stensnäs = Kiviniemi **FIN** 64 Co60
Stenstorp **S** 69 Bg65
Stoby **S** 73 Bh65
Stochov **CZ** 123 Bh80
Stocka **S** 50 Bp57
Stöckach **D** 121 Bb80
Stockaryd **S** 73 Bl65
Stochov **CZ** 123 Bh80
Stockåpen **S** 49 Bf54
Stochová **S** 73 Bn66
Stöckalp **CH** 130 Ar87
Stockamöllan **S** 72 Bg69
Stockaryd **S** 72 Bk66

Steinbach **D** 123 Bg79
Stenudden **S** 34 Bq47
Stenungsund **S** 68 Bd64
Stenvad **DK** 101 Bb68
Stenviksstrand **S** 40 Bn53
Stenžaryči **UA** 235 Ci79
Steórnabhagh = Stornoway **GB** 74 Sh54
Stepanci **MK** 271 Cd98
Štěpánov **CZ** 232 Bp81
Stepanovićevo **SRB** 252 Ba90
Štěpánov nad Svratkou **CZ** 238 Bn81
Stepenitz **D** 110 Be74
Stephanskirchen **D** 236 Be85
Stepnica **PL** 111 Bk73
Stepojevac **SRB** 262 Ca91
Stepov **MNE** 271 Cd96
Stepove **UA** 257 Da87
Stepping **DK** 103 Au70
Stepuchowo **PL** 226 Bp75
Sterdyń **PL** 229 Ce75
Sterkrade **D** 114 Ao77
Sterľawki Wielkie **PL** 223 Cd72
Sterley **D** 110 Bb73
Stern = La Villa **I** 132 Bd87
Sterna **GR** 279 Ck98
Stérna **GR** 280 Cn97
Stérna **GR** 286 Cf105
Sterna **HR** 134 Bh90
Sterna = Šterna **HR** 134 Bh90
Sternberg **D** 110 Bd73
Šternberk **CZ** 232 Bp81
Stérnes **GR** 290 Ci109
Sterringi **N** 47 As57
Sterup **D** 103 Au71
Sterzing = Vipiteno **I** 132 Bc87
Stestrup **DK** 104 Bd69
Stęszew **PL** 226 Bn76
Štětí **CZ** 118 Bi80
Stetten am kalten Markt **D** 125 At84
Stettfeld **D** 121 Bd81
Stèučen' = Stauceni **MD** 249 Cs86
Steutz **D** 117 Be77
Stevenage **GB** 94 Su77
Stevenson **GB** 80 Sl69
Stevrek **BG** 274 Cn95
Stewarton **GB** 78 Sl70
Stewarton **GB** 78 Sl69
Stewartstown **GB** 87 Sg71
Stewkley **GB** 94 St77
Steyerberg **D** 109 At75
Steyr **A** 237 Bi84
Steyregg **A** 237 Bi84
Stezerovo **BG** 265 Cl93
Stężyca **PL** 226 Bo77
Stężyca **PL** 228 Cd77
Stia **I** 138 Bd93
Štiavnička Bane **SK** 239 Bs84
Stibanken **DK** 104 Bc71
Stibb Cross **GB** 97 Sm79
Stichtse Vecht **NL** 113 Al76
Stickhausen **D** 107 Aq74
Stična **SLO** 134 Bi89
Stiens **NL** 107 Am74
Stift Griffen **A** 134 Bk87
Stige **DK** 103 Ba70
Stigen **N** 48 Be58
Stigen **S** 68 Be63
Stigliano **I** 147 Bn100
Stignița **RO** 264 Cg92
Stigsbo **S** 60 Bn60
Stigtomta **S** 70 Bo63
Stilida **DK** 283 Cf103
Stilida **DK** 283 Cf103
Stilling **DK** 100 Au68
Stillinge Strand **DK** 103 Bc70
Stilo **I** 151 Bn104
Štiřka **UA** 235 Ci81
Stímánga **GR** 283 Cf105
Stimfalía **GR** 283 Ce105
Stimigliano **I** 144 Bf96
Štimlje = Shtime **RKS** 270 Cc96
Stimpfach **D** 121 Ba82
Štinica **HR** 258 Bk91
Stintino **I** 140 Ar99
Štio **I** 148 Bl100
Štip **MK** 271 Ce97
Štipoklasy **CZ** 231 Bl81
Štipsko **BG** 266 Cq94
Stira **GR** 287 Ci104
Stirfaka **GR** 283 Ce103
Stiri **GR** 283 Cf104
Stiring-Wendel **F** 120 Ao82
Stirling **GB** 79 Sn68
Štit **BG** 274 Cq97
Štitar **SRB** 261 Bu91
Štithians **GB** 96 Sk80
Štitkovo **SRB** 261 Bu94
Štitná nad Vláří **CZ** 239 Bq82
Štitnik **SK** 240 Ca83
Štity **CZ** 232 Bn81
Štiubieni **RO** 248 Co85
Štiuca **RO** 253 Cc92
Štivan **HR** 258 Bi91
Štivica **HR** 260 Bq90
Stivos **GR** 278 Cg99
Stjärnfors **S** 59 Bl61
Stjärnhov **S** 70 Bo62
Stjärnorp **S** 70 Bn63
Stjärnsund **S** 60 Bn61
Stjärnvik **S** 60 Bn61
Stjern **N** 38 Bc52
Stjørdalshalsen **N** 38 Bd54
Stø **N** 39 Bd52
Støa **N** 49 Bf58
Stoa **N** 49 Bf58
Stoba **N** 39 Bd52
Støbber **S** 69 Bf64
Støde **S** 50 Bo56
Stoènešti **RO** 255 Cl90
Stoènešti **RO** 264 Ci92
Stoènešti **RO** 265 Cm92
Stoetze **D** 109 Bb74
Støfring **N** 46 An58
Stoholm **DK** 100 At68
Stoicănești **RO** 265 Ck92
Stoina **RO** 264 Ch91
Stojakovo **MK** 277 Cf98
Stojan Mihajlovski **BG** 266 Cp94
Stojanovo **BG** 272 Cg94
Stojanovo **BG** 272 Cg94
Stojanovo **BG** 273 Ck94
Stojanovo **BG** 274 Cl97
Stojdraga **HR** 135 Bm89
Stojkite **BG** 274 Cl97
Stojnci **SLO** 250 Bm88
Stoke Ash **GB** 95 Ac76
Stoke Bruerne **GB** 94 St76
Stoke-by-Nayland **GB** 95 Ab77
Stoke Ferry **GB** 95 Ab75
Stoke Fleming **GB** 97 Sn80
Stoke Goldington **GB** 94 St76
Stokenham **GB** 97 Sn80
Stoke-on-Trent **GB** 93 Sq74
Stokesley **GB** 85 Ss72
Stokite **BG** 274 Cl95
Stokka **N** 32 Be49
Stokke **N** 68 Bd62
Stokkasjøen **N** 32 Bf49
Stokke **N** 67 Aq64
Stokkemarke **DK** 104 Bc71
Stokkseyri **IS** 20 Qi27
Stokksund **N** 38 Ba52
Stokksund **N** 46 Am56
Stokkvågen **N** 32 Bg48
Stokmarknes **N** 27 Bk43
Stola **S** 69 Bg64
Stolac **BIH** 268 Bq94
Stolát **GB** 274 Ck95
Stolberg (Harz) **D** 116 Bb77
Stolberg (Rheinland) **D** 114 An79
Stolbovo **RUS** 211 Cs63
Stolec **PL** 232 Bo79
Stolen **N** 37 Al58
Stolerova **LV** 215 Cq68
Stolice **SRB** 262 Bt92
Stollberg (Erzgebirge) **D** 230 Bf79
Stöllet **S** 59 Bg60
Stollhamm **D** 108 Ar73
Stolnici **RO** 265 Ck91
Stolno **PL** 222 Bs74
Stólos **GR** 286 Cf106
Stolpe **D** 110 Bd74
Stolpe **D** 220 Bi75
Stolpen **D** 231 Bi78
Stølsvang **N** 48 Au55
Stolzenau **D** 109 At75
Stolzenhain **D** 117 Bg77
Stórmio **GR** 278 Cf101
Stommeln **D** 114 Ao78
Stömne **S** 59 Bf62
Stomorska **HR** 259 Bn94
Stompetoren **NL** 106 Ak75
Ston **HR** 268 Bq95
Stonařov **CZ** 237 Bm82
Stonava **CZ** 233 Bs81
Stone **GB** 84 Sq75
Stonehaugh **GB** 81 Sq70
Stonehaven **GB** 79 Sq67
Stonehouse **GB** 79 Sn69
Stonehouse **GB** 93 Sq77
Stoney Cross **GB** 98 Sr79
Stongfjorden **N** 46 Al58
Stonglandet **N** 27 Bg42
Stonndalen **N** 57 Ap59
Stonne **F** 162 Ak81
Stonnesbotn **N** 22 Bg42
Stonybreck **GB** 77 Sr61
Stopárfors **S** 59 Bg61
Stopanja **SRB** 263 Cc93
Stoperce **SLO** 135 Bm88
Stopnica **PL** 234 Cb80
Stora **S** 59 Bl61
Storå **S** 59 Bl61
Stora Åby **S** 69 Bk64
Storåbränna **S** 40 Bm51
Stora Blåsjön **S** 39 Bl51
Stora Forsa **S** 69 Bl65
Stora Herrestad **S** 73 Bh70
Stora Höga **S** 68 Bd64
Stora Levene **S** 69 Bf64
Stora Malm **S** 70 Bn63
Stora Mellösa **S** 69 Bf64
Stora Mellby **S** 69 Bf64
Stora rör **S** 73 Bo67
Storås **N** 47 Au54
Störåsen **S** 40 Bk53
Stora Sten **S** 59 Bk60
Stora Stensjön **S** 59 Bh59
Storbäck **S** 40 Bm51
Storbacka **FIN** 43 Cg57
Storbäcken **S** 35 Cb48
Storbäcken **S** 49 Bf57
Storberg **S** 34 Bs49

Storberget N 58 Bd59
Storberget S 35 Cd47
Storberget S 41 Bp51
Storborgaren S 41 Br53
Storbränna S 40 Bk53
Storbrännan S 42 Ca51
Storbron S 49 Bf58
Storbudal N 48 Bb55
Storbudalsetra N 48 Bb55
Storbukt N 25 Cu41
Storby AX 61 Bu60
Stord N 56 Am61
Storby AX 39 Bd52
Stordal N 39 Bd54
Stordal N 46 Ao56
Stordalfjellstove N 56 Am59
Stordalselv N 22 Bu42
Store SLO 135 Bl88
Store Brevik, Son- N 58 Bb61
Storebro S 70 Bm59
Storebrun N 46 Am57
Store Ebberup DK 104 Bd70
Storefjell N 57 As59
Storegarden N 58 Bc58
Storehaug N 46 Am58
Store Heddinge DK 104 Be70
Storeidet N 27 Bm45
Storekorsnes N 23 Cg40
Store Kvalfjord N 23 Cf40
Storel N 23 Cf39
Storelvavoll N 48 Bd55
Stor-Elvdal N 48 Bd54
Store Merløse DK 104 Bd69
Store Molvik N 25 Cs39
Støren N 48 Ba54
Storeng N 23 Cc41
Storenga N 33 Bm47
Storerikvollen N 48 Bd54
Store-Rørebæk DK 100 Au67
Storeskær N 57 Ar59
Store Sommarøy N 22 Br41
Store Standal N 46 An56
Storestølen N 57 Aq59
Store Taskeby N 23 Cb41
Storfall S 41 Bt53
Stor-Finnforsen S 40 Bn53
Storfjäten S 49 Bg56
Storfjellseter N 48 Bh57
Storfjord N 22 Bu42
Storfors S 59 Bi61
Storforshei N 33 Bk48
Storgård FIN 62 Cf61
Storhågna S 49 Bi56
Storhallaren N 38 As53
Stor-Hallen S 49 Bi55
Storhögen S 40 Bl54
Storholiseter N 47 At58
Storholmsjön S 40 Bi53
Storje SLO 134 Bh89
Storjord N 33 Bl47
Storkåge S 42 Cb51
Storkow D 111 Bi74
Storkow (Mark) D 118 Bh76
Storkyan S 59 Bh59
Stor-Laxjön S 50 Bp55
Storli N 56 An61
Storlia N 47 At55
Stormark S 42 Cb51
Stormi FIN 52 Cg58
Storms S 71 Br67
Stormyren S 34 Bp49
Stormysätern S 59 Bf59
Storna N 38 Au53
Stornara I 147 Bm98
Stornarella I 147 Bm98
Stornäs S 40 Bl50
Storndorf D 121 At79
Stornes N 27 Bn43
Storneset N 22 Br42
Storneshamn N 23 Cc41
Stornoway = Steòrnabhagh GB 74 Sh64
Storo I 132 Bb89
Storobåneasa RO 265 Cl93
Storoddan N 38 At54
Storön S 35 Cg49
Storøy vollen N 48 Bb55
Storožynec' UA 247 Cm84
Storridge GB 93 Sq76
Storrington GB 99 Su79
Storrosta N 48 Bb56
Storsandsjö S 41 Bq52
Storsätern S 48 Be56
Storsåvarträsk S 42 Bu52
Storsele N 40 Bo51
Storsjö S 41 Bg53
Storsjö S 49 Bg55
Storsjön S 50 Bo58
Storslett N 23 Cc41
Storsletta N 23 Cd41
Storstein N 23 Cd40
Storsteinnes N 22 Bt42
Storsund S 41 Bq52
Storsveden S 50 Bo56
Storsvedjan S 35 Cf48
Stortorgnes N 32 Be49
Stortorp S 70 Bl62
Stortråsk S 34 Ca50
Stortråskbyn S 35 Cc50
Storulväns fjällstation S 48 Be54
Storuman S 41 Bo54
Storvallen S 39 Be54
Stor-Vasselnäs S 49 Bi58
Storvika N 38 Ba52
Storvollen N 48 Ba56
Storvollen N 47 As56
Storvollen N 48 Au56
Storvorde DK 100 Ba66
Storvreta S 60 Bq61
Stós SK 240 Cd83
Stößen D 116 Bd78
Stössing A 237 Bm84
Stotfold GB 94 Sf78
Stötten am Auerberg D 126 Bb85
Stotternheim D 116 Bc78
Stotzing A 238 Bd85
Stouby DK 108 Au72
Stoughton GB 98 St79
Stoumont B 113 Am80
Stoúpa GR 286 Ce107
Stourbridge GB 94 Sq76
Stourport-on-Severn GB 93 Sq76

Støvring DK 100 Au67
Støvset N 27 Bk46
Stow GB 79 Sp69
Stowięcino PL 221 Bp71
Stowmarket GB 95 Ab76
Stow-on-the-Wold GB 93 Sr77
Stožec CZ 123 Bh83
Stožer BG 266 Cq94
Stožer MNE 269 Bu94
Stožer Mračaj BIH 260 Bp93
Strá I 133 Be90
Straach D 117 Bf77
Strabane GB 82 Sf71
Strabyčovo UA 246 Cf84
Strachan GB 79 Sp66
Strachomino PL 221 Bm72
Strachotice CZ 238 Bn83
Strachówka PL 228 Cd76
Strachur GB 78 Sk68
Stracin BG 275 Cq95
Strackholt D 107 Aq74
Strada in Chianti I 143 Bc93
Strådalen S 49 Bg56
Stradbally IRL 90 Sf74
Stradbally IRL 90 Sf74
Stradbroke GB 95 Ac76
Stradella I 137 At90
Stradishall GB 95 Ab76
Stradone IRL 82 Sf73
Stradonice CZ 123 Bk83
Stradouň CZ 231 Bn81
Stradsett GB 95 Aa75
Straduny PL 217 Ce73
Stradzečy BY 229 Ch77
Straelen D 113 An78
Stræte N 27 Bo43
Strætkvern N 58 Bd59
Strahilovo BG 265 Cm94
Straid IRL 86 Sb73
Straimont B 156 Al81
Straiton GB 83 Sl70
Strakonice CZ 236 Bh82
Straky CZ 231 Bk80
Straldža BG 275 Co95
Stralendorf D 110 Bc73
Stralendorf D 110 Bd74
Stralki BY 215 Cr69
Stralsund D 105 Bg72
Štramberk CZ 239 Br81
Strambino I 130 Aq90
Stramproy NL 156 Am78
Strâmtura RO 246 Ci85
Strand N 27 Bl43
Strand N 33 Bk47
Strand N 47 Au58
Strand N 48 Bc58
Strand S 60 Bm60
Stranda N 24 Cm39
Stranda N 27 Bi43
Stranda N 46 Ao56
Stranda N 58 Ba58
Strandasmyrvallen S 49 Bi57
Strandbro S 60 Bl60
Strandby DK 68 Ba66
Strandby DK 100 At67
Strandebarm N 56 An60
Strandhill IRL 82 Sc72
Strandlykkia N 58 Bc59
Strandrak N 67 As62
Strandval N 39 Bc51
Strandvik N 56 Am60
Strandža BG 275 Co96
Strandža BG 275 Cq96
Strangford GB 80 Si72
Strängnäs S 60 Bp62
Strängsered S 69 Bh65
Strångsjö S 70 Bn63
Strångsund S 49 Bl55
Stráni CZ 239 Bq82
Stranice SLO 135 Bl88
Stranocum GB 83 Sh70
Stranorlar IRL 82 Se71
Stranraer GB 80 Sk71
Stransko BG 273 Cm96
Stråoane RO 256 Cp89
Strasatti I 152 Bf105
Strasbourg F 123 Cf77
Strasburg (Uckermark) D 111 Bh73
Strášeni MD 249 Cs86
Strášeny = Strášeni MD 249 Cs86
Strašice CZ 230 Bh81
Strašice CZ 123 Bh82
Stráškov-Vodochody CZ 123 Bi80
Strašnice RUS 211 Cu65
Strässa S 60 Bl61
Straßberg D 116 Bc77
Straßburg A 134 Bf87
Straßburg = Strasbourg F 124 Aq83
Straßengel, Judendorf- A 135 Bl86
Straß im Straßertale A 237 Bm84
Strass im Zillertal A 127 Bd86
Straßkirchen D 123 Bf83
Straßlach-Dingharting D 126 Bd84
Straßwalchen A 236 Bg85
Straszów PL 225 Bk77
Straszydle PL 224 Cd81
Straszyn PL 222 Bs72
Stratford IRL 90 Sf74
Stratford-upon-Avon GB 94 Sr76
Strathaven GB 80 Sm69
Strathblane GB 80 Sm69
Strathcarron GB 75 Sk66
Strath Kanaird GB 75 Sl65
Strathpeffer GB 75 Sl65
Strathyre GB 79 Sm68
Stratinista GR 276 Ca101
Stratinska BIH 260 Bo91
Stratóni GR 278 Ch99
Strátos GR 282 Cc103
Stratton GB 96 Sf79
Straubing D 123 Bf83
Straufhain D 121 Bb80
Straum N 32 Bg49
Straumbu N 47 Ba57
Straume N 46 Am57
Straume N 56 Am59
Straume N 67 At62
Straumen N 27 Bn42
Straumen N 27 Bk46
Straumen N 27 Bm46

Straumen N 27 Bn43
Straumen N 27 Bp43
Straumen N 32 Bn48
Straumen N 38 Ar54
Straumen N 39 Bc53
Straumen N 39 Bd51
Straumfjord N 27 Bm45
Straumfjorden N 23 Cc41
Straumgjerde N 46 Ao56
Straumsjøen N 27 Bi43
Straumsli N 28 Bt42
Straumsnes N 22 Bp42
Straumsnes N 27 Bk43
Straumsnes N 27 Bl46
Straumsnes N 28 Bq44
Straumsnes N 56 Al60
Straupe LV 214 Ck66
Straupitz D 117 Bi77
Strausberg D 225 Bh75
Straußfurt D 116 Bb78
Stravaj AL 270 Ca99
Strawczynek PL 234 Ca79
Stráž CZ 123 Bf81
Stráža BG 275 Co94
Stráža SLO 135 Bl89
Stráža SRB 253 Cq91
Stráže, Šaaštín- SK 238 Bp83
Stražec BG 280 Cm98
Stražica BG 274 Cm94
Strážkovice CZ 123 Bk83
Stráž nad Nežárkou CZ 237 Bk82
Strážnice CZ 238 Bp83
Strážný CZ 123 Bh83
Strážov CZ 230 Bg82
Stráž pod Ralskem CZ 231 Bk79
Štrba SK 138 Bt42
Štrbské pleso SK 240 Ca82
Streatham GB 94 Su78
Streatley GB 98 Ss77
Strečno SK 239 Bt82
Streda nad Bodrogom SK 241 Cd84
Street GB 97 Sp78
Strehaia RO 264 Cg91
Strehla D 117 Bg78
Strei RO 254 Cf88
Streisângeorgiu RO 254 Cg89
Streitberg D 122 Bc81
Strejești RO 264 Ci91
Strejnicu RO 265 Cm91
Strelac SRB 263 Ce95
Strelča BG 273 Ci95
Strelci CZ 273 Cl97
Strelci S 274 Ck96
Strelci SRB 274 Cb98
Strefčovo RUS 65 Ct59
Strelec BG 265 Cm94
Streliškai LT 212 Cd68
Strelkovo RUS 65 Cq93
Strel'na RUS 65 Da61
Strelnieky SK 239 Bt83
Strem A 135 Bn86
Stremţ RO 254 Ch88
Stremutka RUS 215 Cr65
Strenči LV 214 Cm65
Strendene N 32 Bg50
Strendur FO 26 Sg56
Strengberg A 128 Bk84
Strengelvåg N 27 Bl43
Strengen A 132 Ba86
Strengen N 67 At62
Strengereid N 67 As63
Strenggjerdet N 32 Bf48
Stresa I 175 Aa89
Strešen' = Strášeni MD 249 Cs86
Stretham GB 95 Aa76
Stretti I 133 Bf89
Stretton GB 94 St75
Stretton-le-Field PL 121 Bb80
Streufdorf D 121 Bb80
Strezimirovci SRB 272 Ce95
Strezovce RKS 271 Cd96
Strezovce SRB 271 Cd95
Strib DK 103 Au69
Striberg S 59 Bk61
Štíbro CZ 123 Bg81
Strichen GB 76 Sq65
Stridholm S 35 Cc50
Strigleben D 110 Bd74
Strigno I 132 Bd88
Strigova HR 250 Bn88
Strihovce SK 241 Ce83
Strijen NL 113 Ak77
Strikçan AL 270 Ca98
Strílec'kyj Kut UA 247 Cm84
Strilki UA 241 Cf82
Strimasund S 33 Bk48
Strími GR 279 Cn99
Strimmelen N 25 Cr40
Strinda N 27 Bn45
Stripeikiai LT 218 Cm70
Stripuny BY 218 Cn72
Střítež CZ 231 Bn82
Střítež CZ 237 Bn82
Střížov BIH 268 Bg93
Strizivojna HR 251 Br90
Strjama BG 274 Ck96
Strmac HR 250 Bp90
Strmec = Novi Cerkev SLO 135 Bl88
Strmica HR 259 Bn92
Strmilov CZ 237 Bl82
Strmovo SRB 262 Bu92
Strö S 69 Bg63
Strobl A 128 Bg85
Ströböhög S 60 Bm61
Strodi LV 215 Cp68
Stroești RO 264 Ch90
Strofiliá GR 284 Cg103
Ströhen D 108 As75
Ströhlein D 108 As75
Strojkirchen D 109 Ba73
Stroiești RO 247 Cn85
Strojec PL 233 Bf80
Strojkovce SRB 263 Cd95
Strojne UA 246 Cf84
Strokestown IRL 87 Sd73
Ström N 38 As53
Ström S 33 Bk49

Ström S 41 Bt52
Ström S 58 Be62
Strömåker S 40 Bo51
Strömåker S 41 Bs53
Strömås S 51 Bn54
Strömberg D 120 Aq81
Stromboli I 180 Bl103
Strömby S 73 Bm68
Stromeferry GB 74 Si66
Strömfors S 70 Bn63
Strömfors S 34 Ca50
Strömfors S 42 Ca51
Strömfors = Ruotsinpyhtää FIN 64 Cn59
Stromiec PL 228 Cc77
Strömma AX 61 Bu60
Strömma FIN 62 Cf60
Strömma S 71 Bs62
Strömnäs S 40 Bo53
Strömnäs S 40 Bl53
Stromness GB 77 So63
Strömsätt N 58 Au60
Strömsbäck S 42 Ca53
Strömsberg S 60 Bq60
Strömsbruk S 50 Bp57
Strömsdal S 59 Bk60
Strömsfors S 70 Bn63
Strömsholm S 60 Bn62
Stromsik N 32 Bk47
Strömsnäs S 35 Cf48
Strömsnäs S 50 Bm54
Strömsnäsbruk S 72 Bh67
Strömstad S 68 Bc63
Strömsund S 33 Bo50
Strömsund S 40 Bm53
Strona I 175 Ar89
Stronachlachar GB 78 Sl68
Stroncone I 144 Bf96
Strongoli I 151 Bp102
Stronie Śląskie PL 232 Bo80
Stronsdorf A 129 Bn83
Stroński PL 227 Bs77
Strontian GB 78 Sj68
Stropkov SK 241 Cd82
Stroppiana I 175 Ar90
Stroppo I 136 Ap91
Stroud GB 93 Sq77
Strovja MK 271 Cc97
Stróża PL 234 Bu81
Stróže PL 234 Cb81
Strpce = Shtërpcë RKS 270 Cc96
Strpci SRB 262 Bt93
Struckum D 102 Aa71
Struga MK 276 Cb98
Strugan RO 267 Cr91
Strugi-Krasnye RUS 215 Cp67
Strugupče CZ 118 Bh80
Strúpina RO 226 Bo78
Strupin Mały PL 229 Ch78
Strupli LV 215 Co67
Struth D 116 Ba78
Struvenhütten D 103 Ba73
Struy GB 75 Sl66
Stružani LV 215 Cp67
Stružec HR 135 Bc89
Stružka PL 118 Bl77
Stryckele S 41 Bt52
Stryeváka S 241 Cf82
Stryckele S 41 Bt52
Stryjno Drugie PL 229 Cf78
Strykowo PL 226 Bo76
Stryn N 46 Ao57
Stryno By DK 103 Bb71
Stryszawa PL 233 Bu81
Strzakły PL 229 Cf77
Strzałków PL 233 Bt78
Strzałkowo PL 226 Bo76
Strzebielino PL 222 Br71
Strzegocin PL 228 Cc77
Strzegom PL 232 Bn79
Strzegowo PL 228 Ca75
Strzelbin PL 233 Bs79
Strzelce PL 227 Bt76
Strzelce Dolne PL 222 Br74
Strzelce Krajeńskie PL 221 Bm75
Strzelce Opolskie PL 230 Bt80
Strzelce Wielkie PL 227 Bt78
Strzelin PL 232 Bp79
Strzelno PL 227 Br75
Strzemiele PL 221 Bm73
Strzepcz PL 222 Br72
Strzeszkowice Duże PL 229 Ce78
Strzyżew PL 226 Bq77
Strzyżewice PL 229 Ce78
Strzyżów PL 234 Cd81
Strzyżów PL 235 Ci79
Strzyżowice PL 233 Bt80
Stua N 58 Ba61
Stubal SRB 262 Cb93
Stubbekøbing DK 104 Be71
Stubben D 109 Ba73
Stubbendorf D 104 Bf73
Stubel BG 264 Cg94
Stuben am Arlberg A 131 Ba86
Stubenberg A 242 Bm86
Stubica SRB 263 Cc93
Stubičke Toplice HR 242 Bm89
Stubik SRB 263 Ce92
Stubline SRB 262 Ca91
Stubøen N 47 Ar55
Stuchowo PL 221 Bm73
Stučka = Aizkraukle LV 214 Cl66
Studánka CZ 230 Bf81
Studena BG 271 Cd96
Studena BG 274 Cn97
Studená CZ 237 Bk82
Studena SRB 263 Cf95
Studena UA 249 Cs84
Studena Bara MK 271 Cd96

Studenac SRB 263 Cd94
Studenčane = Studençanë RKS 270 Cb96
Studenci HR 258 Bl91
Studenci HR 268 Bp93
Studenec BG 266 Co94
Studenec BG 231 Bm79
Studenica BG 274 Co94
Studeničani MK 271 Cd97
Studenka A 233 Br81
Studeno Buče BG 264 Cg94
Studënoe RUS 65 Cu59
Studenzen A 135 Bm86
Studienka SK 238 Bp83
Studina RO 264 Ci93
Studland GB 98 Sr79
Studley GB 93 Sr76
Studnica PL 226 Bn78
Studsviken S 41 Bs53
Studzianna PL 228 Ca77
Studzieniec PL 221 Bq72
Studzieniec PL 228 Bu76
Studzienki PL 221 Bq74
Studzionka PL 233 Bs81
Studzjanica BY 219 Cp71
Stuer D 110 Be74
Stugsund S 50 Bp58
Stugubacken S 60 Bn58
Stugufläten N 47 Ba56
Stuguliseter N 48 Ba56
Stugun S 40 Bm56
Stuguvattenfjället S 40 Bo53
Stuguvollmoen N 48 Bd55
Stuhlfelden A 127 Be86
Stühlingen D 125 Ar85
Stuhr D 108 As74
Stukany BY 219 Cq70
Stukenbrock, Schloß Holte- D 115 As77
Stulgiai LT 217 Cf70
Stulhi BY 218 Cm72
Stul'hi BY 214 Cl70
Stülpe D 117 Bg76
Stulpicani RO 247 Cm86
Stumbriškis LT 214 Ck69
Stumlia N 58 Ba59
Stumsnäs S 59 Bk59
Stun' UA 229 Ci78
Stuoramjarrga N 23 Cg42
Stupany RUS 215 Cq66
Stupari BIH 261 Bs92
Stupava SK 129 Bp84
Stupina RO 267 Cr91
Stupna BIH 259 Bp92
Stupnik HR 250 Bm89
Stupnycja UA 235 Cg82
Stuposiany PL 235 Cf82
Stuppach D 121 Au82
Stupstad N 67 Aq64
Sturefors S 70 Bm64
Sturevågen N 56 Ak59
Stüri LV 213 Cf67
Sturkö S 73 Bm68
Štúrlič BIH 259 Bm90
Sturminster Newton GB 98 Sq79
Štúrovo SK 239 Bs85
Sturry GB 95 Ac78
Sturton by Stow GB 85 St74
Sturzelbronn F 119 Aq82
Sturzești MD 248 Cq85
Stusshyttan S 60 Bn60
Stutensee D 120 Ar82
Stuttgart D 125 At83
Stützerbach D 122 Bb79
Stuv S 68 Be66
Stuvetra N 57 Ar61
Stužycja UA 241 Cf82
Stvolny CZ 123 Bg80
Štvrtok na Ostrove SK 238 Bp84
Stwolno PL 226 Bo77
Stybbersmark S 41 Bs54
Styggberget S 50 Bn56
Styggbo S 60 Bn58
Stykkishólmsbær IS 20 Qh25
Styków PL 228 Cd78
Stypsi GR 285 Cn102
Stypułów PL 225 Bm77
Styri N 58 Bc60
Styrkesvik N 27 Bm45
Styrnäs S 51 Bq54
Styrsö S 68 Bd65
Su E 189 Sd97
Suances E 185 Sm94
Suare F 142 Aa96
Suatu RO 254 Ch87
Suaudek D 111 Bl76
Subaşı TR 280 Cn98
Subaşı TR 281 Cn84
Subate LV 214 Cm68
Subbiano I 138 Bd93
Subcetate RO 247 Cl87
Subcetate RO 254 Cf89
Šubiaco I 145 Bg97
Šubičov CZ 232 Bc81
Subkowy PL 222 Bs72
Sublaines F 146 Ab86
Subotica SRB 252 Bu88
Subotica Podravska HR 250 Bo88
Subotište SRB 252 Bu91
Subotniki BY 217 Cm72
Sučany SK 239 Bt82
Suceava RO 247 Cn85
Sucé-sur-Erdre F 164 Sr86
Sucevița RO 247 Cn85
Sucha CZ 231 Bm80
Sucha PL 228 Cd78
Sucha Beskidzka PL 233 Bu81
Sucha Hora SK 233 Bu82
Sucha Koszalińska PL 221 Bn72
Sucharři PL 220 Bl74
Suchaverch'e BY 219 Cq69
Suchdol CZ 231 Bm80
Suchdol nad Lužnicí CZ 237 Bk83
Suchdol nad Odrou CZ 232 Bq81
Suchedniów PL 228 Cd78
Suchodoly UA 235 Ci79
Suchohrdly CZ 238 Bn83
Suchomasty CZ 123 Bi81
Suchorze PL 221 Bp72
Suchów PL 235 Ce79
Suchowola PL 224 Cg73
Suchowola PL 234 Cc79
Suchowola PL 235 Cg79
Suchożebry PL 229 Ce76

Süchteln D 114 An78
Suchy Las PL 226 Bo76
Sucina E 207 St105
Suçko HR 268 Bp94
Sudargas LT 217 Cf70
Sūdava IS 20 Qh24
Sudbrookmerland D 108 Ap74
Sudbury GB 84 Sr75
Sudbury GB 95 Ab76
Suddesjaur S 34 Bf49
Süden D 102 As72
Süderbrarup D 103 Au71
Suderburg D 109 Ba75
Süderhafen D 102 As72
Süderhastedt D 103 At72
Süderzollhaus D 103 At71
Südharz D 116 Bb77
Sudice CZ 233 Br80
Sudiste EST 210 Cm64
Sudiţi RO 266 Cq91
Sudjävari = Suijavaara S 29 Cf44
Südliches Anhalt D 116 Bd77
Südlohn D 107 Ao77
Sudniki BY 219 Cp72
Sudoměřice CZ 183 Cg81
Sudoměřice CZ 237 Bk81
Sudova Vyšnja UA 235 Cg81
Sudovec HR 135 Bn88
Suðureyri IS 20 Qg24
Suður-Múla IS 21 Rf25
Sudwalde D 108 As75
Sueca E 201 Su102
Sueros de Cepeda E 184 Sh95
Suèvres F 166 Ac85
Suffersheim D 121 Bc83
Şugag RO 254 Ch89
Şugères F 172 Ag89
Suginčiai LT 218 Cm70
Suha BIH 260 Bp92
Suhače BG 272 Ci94
Suhaia RO 265 Cl93
Suharekë RKS 270 Cb96
Suhindol BG 273 Cl94
Suhl D 121 Bb79
Sühlen D 103 Ba73
Suhlendorf D 109 Bb75
Suhlovo RUS 211 Cu65
Suhmura FIN 55 Cu56
Suho Polje BIH 252 Bt91
Suhopolje HR 251 Bq89
Suhozem BG 274 Ck96
Şuhr CH 124 Ar86
Šuica BIH 259 Bp93
Şuici RO 255 Ck90
Šuigu EST 209 Ck63
Suijavaara S 29 Cf44
Suikka FIN 54 Cr58
Suilly-la-Tour F 167 Ag86
Suinula FIN 53 Ci57
Suinula FIN 53 Ck57
Suippes F 161 Ak82
Suislepa EST 210 Cm64
Sukë AL 276 Ca100
Šukeva FIN 44 Cp53
Šukioniai LT 213 Ch69
Šukionys LT 214 Ck68
Sukošan HR 258 Bl92
Sükösd H 244 Bs88
Sukovo SRB 272 Cf94
Sukow D 110 Bd74
Sükow D 110 Bd74
Sükow PL 234 Cb79
Sukth AL 270 Bt98
Şuî N 39 Be53
Šula MNE 261 Bt94
Šula N 38 Ar53
Šufa SK 240 Bt84
Sulaghju, U = Solaro F 181 At97
Sulámo N 39 Bd53
Suldalsei N 56 An61
Suldalsosen N 56 Ao61
Suldalsosen N 56 Ao61
Sulden = Solda I 131 Bb87
Suldrup DK 100 Au67
Sulechów PL 225 Bm76
Sulęcin PL 111 Bl76
Sulęcinek PL 226 Bp76
Sulęczyno PL 222 Bq72
Sulejów PL 228 Bu78
Sulejów PL 234 Cd79
Sulejówek PL 228 Cc76
Sülestausee D 109 Bb74
Sulesund N 46 An56
Suletea RO 256 Cp89
Sülfeld D 109 Ba73
Sulgen CH 125 At85
Sulgrave GB 94 Ss76
Sulheim N 47 Ar57
Sulibórz PL 221 Bn74
Sulików PL 231 Bl78
Sulina RO 267 Cu90
Sulingen D 108 As75
Suliškavice PL 234 Cc79
Sulistrowice PL 232 Bo79
Suliszewice PL 221 Bm73
Sulița RO 248 Cp84
Sulița, Moldova- RO 247 Cl85
Sulitjelma N 33 Bl46
Sulkava FIN 44 Co54
Sulkava FIN 54 Cr57
Sulkava FIN 63 Ci59
Sulkavanjärvi FIN 44 Cn54
Sulkavanjärvi FIN 44 Co54
Sulkavankylä FIN 44 Cn54
Sully F 168 Ai86
Sully-sur-Loire F 167 Ae85
Sulmierzyce PL 226 Bq77
Sulmierzyce PL 227 Bt78
Sulmona I 146 Bh96
Sułoszowa PL 233 Bu80
Šúľov SK 239 Bs82
Sulów PL 235 Ce78
Sulów PL 234 Cb78
Sulów PL 235 Ci79
Sulowiec PL 235 Cf79
Sulseter N 48 Au57
Sulsted DK 100 Au66
Sultana RO 266 Co92

Sultaniça TR 280 Cn99
Sultaniye TR 281 Cr100
Sultanköy TR 280 Cn98
Sultanköy TR 281 Cq98
Sülte D 110 Bc73
Suluca TR 280 Cn99
Sulva = Solf FIN 52 Cd54
Sulvik S 58 Be61
Sulviken S 39 Bg53
Sülysáp H 244 Bu86
Sulz am Neckar D 125 As84
Sulzbach am Inn D 236 Bg84
Sulzbach am Main D 121 At81
Sulzbach an der Donau D 127 Be82
Sulzbach an der Murr D 121 At82
Sulzbach-Laufen D 121 Au83
Sulzbach-Rosenberg D 122 Bd81
Sulzdorf an der Lederhecke D 121 Bb80
Sülze D 109 Ba75
Sulzemoos D 126 Bc84
Sulzfeld (im Grabfeld) D 122 Ba80
Sulzheim D 121 Ba81
Sulz im Weinviertel A 129 Bo83
Sulz im Wienerwald A 238 Bn84
Sumacàrcer E 201 St102
Šumartín H 268 Bo94
Šumavské Hoštice CZ 236 Bh82
Šumba FO 26 Sg58
Šume SRB 262 Ca93
Sümeg H 242 Bp87
Sumegor BG 274 Ck96
Šumen BG 275 Co94
Šumenci BG 266 Co93
Sümer BG 264 Cg94
Šumiac SK 240 Ca83
Sumiainen FIN 53 Cn55
Sumiswald CH 130 Aq86
Sumivka UA 249 Ct84
Summa FIN 64 Cg59
Summer Bridge GB 84 Sr72
Summerhill IRL 87 Sg74
Šumnata CZ 237 Bm83
Šumnatica BG 279 Cl98
Šumperk CZ 232 Bo81
Sumsa FIN 45 Cu52
Šumsk RUS 211 Ct62
Šumskas LT 218 Cm71
Sumstad N 38 Ba52
Sumukka FIN 55 Ct54
Sunäkste LV 214 Cl68
Sünching D 122 Be83
Sund AX 61 Ca60
Sund N 56 Al60
Sund S 50 Bm56
Sund S 51 Br54
Sund S 61 Br60
Sund S 68 Bd62
Sund S 70 Bi65
Sundals-Ryr S 68 Be63
Sundborn S 60 Bo59
Sundby DK 100 As67
Sundby DK 104 Bd71
Sundby FIN 42 Cf53
Sundby N 58 Bd60
Sundby S 60 Bp62
Sundby S 60 Bp62
Sundby S 69 Bi62
Sundbyberg S 61 Bq62
Sundbyfoss N 58 Ba61
Sunde bru N 67 At63
Sunderland GB 81 Ss71
Sundern (Sauerland) D 115 Ar78
Sundet N 38 Ba52
Sundet N 67 Ba62
Sundet S 39 Bf53
Sundet S 40 Bn52
Sunde-Valen N 56 Am61
Sundginge S 68 Be62
Sundhultsbrunn S 69 Bk65
Sundnes N 56 Am61
Sundö S 41 Bt52
Sundom FIN 52 Cd54
Sundom S 35 Ce49
Sundøy N 32 Bf49
Sundre S 71 Br67
Sunds DK 100 At68
Sundsbø N 46 An53
Sundsby N 38 Ar54
Sundsbyn S 58 Bd62
Sundsfjord N 32 Bi47
Sundsjö S 49 Bl55
Sundsjøåsen S 49 Bl54
Sundsjön S 59 Bh61
Sundsli N 67 Ar62
Sundsnäs S 35 Cd48
Sundsvall S 50 Bp56
Sundvollen N 58 Ba60
Sungurlare BG 275 Co95
Suni I 140 As100
Sunja HR 135 Bo90
Sünlük TR 281 Cr101
Sunnan N 39 Bd52
Sunnanå S 41 Bt52
Sunnanhed S 60 Bl58
Sunnansjö S 41 Bt53
Sunnansjö S 50 Bo55
Sunnansjö S 59 Bk60
Sunnäs S 50 Bp55
Sunnäs S 60 Bp58
Sunndal N 46 Am57
Sunndal N 56 An60
Sunndalen N 46 Ap57
Sunndalsora N 47 As55
Sunndalsseter N 47 Ap57
Sunne S 58 Be61
Sunne S 59 Bg61
Sunnerå S 50 Bm55
Sunnersberg S 69 Bg63
Sunnet S 49 Bh57
Sunnfjordtunet N 46 Am58
Sunskai LT 224 Cg73
Suntažai LV 214 Ck67
Šünzhausen D 126 Bd84
Suo-Antilla FIN 64 Cq59
Suobbat S 35 Cd48
Suodenniemi FIN 52 Cf57

Suodnjo N 23 Ch 42
Suojala FIN 45 Cu 52
Suojanperä FIN 25 Cr 42
Suojoki FIN 52 Cd 56
Suolahti FIN 53 Cm 55
Suolijärvi FIN 37 Cr 50
Suolijoki FIN 36 Cl 48
Suolipera FIN 44 Cr 50
Suoločielgi = Saariselkä FIN 31 Cp 44
Suolovuobme N 23 Ch 41
Suomela FIN 63 Ci 60
Suomenkylä FIN 54 Cp 58
Suomenniemi FIN 54 Cp 58
Suomijärvi FIN 52 Cf 56
Suomusjärvi FIN 63 Ch 60
Suomussalmi FIN 45 Cs 51
Suonenjoki FIN 54 Cp 55
Suonsalmi FIN 54 Co 57
Suontaka FIN 62 Cd 59
Suontee FIN 54 Cp 56
Suopelto FIN 53 Cm 58
Suorajärvi FIN 37 Ct 48
Suorra = Suorva S 28 Br 45
Suorsa FIN 37 Cp 48
Suorva S 28 Br 45
Suošjavrre N 24 Ci 42
Suotaalanmaa FIN 52 Cf 58
Suotuperä FIN 43 Cl 52
Suovaara FIN 44 Cr 52
Suovaara FIN 55 Ct 55
Suovanlahti FIN 53 Cn 54
Superbagnères F 187 Ab 95
Superga I 136 Aq 90
Super-Sauze F 174 Ao 92
Supetar HR 259 Bo 94
Supetarska Draga HR 258 Bk 91
Suphella N 46 Ao 58
Supino I 146 Bg 97
Suplac RO 255 Ck 88
Suplacu de Barcău RO 245 Cf 86
Suplai RO 246 Ci 86
Supranenty BY 218 Cn 71
Supraśl PL 224 Cg 74
Supska SRB 263 Cc 92
Supuru de Jos RO 246 Cf 86
Suradówek PL 227 Bt 75
Surahammar S 60 Bn 61
Suraia RO 256 Cp 89
Şura Mare RO 254 Ci 89
Şura Mică RO 254 Ci 89
Şuramščyna BY 219 Cq 69
Şurany SK 239 Br 84
Suraż PL 224 Cf 75
Surbo I 149 Br 100
Surch = Zurich NL 106 Al 74
Surčin SRB 252 Ca 91
Surd H 242 Bo 88
Surdegis LT 218 Ck 69
Şurdeşti RO 246 Ch 85
Surdila-Găiseanca RO 266 Cq 90
Surdila-Greci RO 266 Cp 90
Surduc RO 246 Cg 86
Surduk SRB 261 Ca 90
Surdulica SRB 271 Ce 95
Şurean RO 254 Ch 89
Şurgères F 165 St 88
Surhuisterveen NL 107 An 74
Surhuisterfean = Surhuisterveen NL 107 An 74
Súria E 189 Ad 97
Surier I 174 Ap 89
Surin F 170 Aa 88
Suris F 171 Ab 89
Surju EST 209 Ck 64
Surka N 58 Bb 60
Surlien S 34 Bs 50
Surmin PL 226 Bq 78
Surnadalsøra N 47 As 55
Şuroide D 109 Au 75
Şúrovce SK 239 Bq 84
Surowe PL 223 Cc 74
Surroj AL 270 Ca 96
Sursee CH 124 Ar 86
Surtainville F 98 Sr 82
Surte S 68 Be 65
Survie F 159 Aa 83
Survilškis LT 217 Ci 70
Surwold D 107 Aq 75
Sury-ès-Bois F 167 Af 86
Sury-le-Comtal F 173 Ai 89
Surty PL 216 Cb 72
Surzur F 164 Sp 85
Sus F 176 St 94
Susa I 136 Ap 90
Susak HR 258 Bi 91
Susana, A E 182 Sd 95
Şuşani RO 264 Ci 91
Susanino RUS 36 Da 62
Sušara SRB 253 Cc 91
Sušary RUS 65 Da 61
Susch CH 131 Ba 87
Susegana I 133 Be 89
Susek SRB 252 Ba 90
Süsel D 103 Bb 72
Suseni RO 265 Ck 91
Suševo BG 266 Co 93
Sušica BG 274 Cm 94
Sušica MK 271 Cg 97
Sušice CZ 123 Bh 82
Susikas FIN 63 Ch 59
Sušino RUS 65 Cu 58
Suškava BY 219 Cq 71
Susleni MD 249 Cs 86
Sušninkai LT 217 Cg 72
Sušnjevica HR 134 Bi 90
Suspiro del Moro E 205 Sn 106
Süßen D 125 Au 83
Susteren NL 156 Am 78
Sustinente I 138 Bz 90
Susuzmüsellim TR 280 Cp 98
Susz PL 222 Bt 73
Suszec PL 233 Bs 80
Sutai LT 218 Cn 70
Sutavičy BY 218 Cn 72
Suțeşti RO 256 Cp 90
Sutina BIH 268 Bp 93
Sutivan HR 268 Bn 94
Sutjeska Cyrjecka SRB 252 Cb 90
Sutme S 40 Bk 51
Sutomore MNE 269 Bt 96

Sutri I 144 Be 96
Sutterhöjden S 59 Bh 61
Sutterton GB 85 Su 75
Sutton GB 94 Su 78
Sutton GB 95 Aa 76
Sutton Bridge GB 95 Aa 75
Sutton Coldfield GB 94 Sr 75
Sutton in Ashfield GB 93 Ss 74
Sutton on Sea GB 85 Aa 74
Sutton-on-the-Forest GB 85 Ss 72
Sutton Saint James GB 95 Aa 75
Sutton Scotney GB 98 Ss 78
Sutton-under-Whitestonecliffe GB 85 Ss 72
Suuraho FIN 54 Cr 55
Suure-Jaani EST 210 Cl 63
Suurejõe EST 210 Cl 63
Suuremõisa EST 208 Cf 63
Suure-Usenitsa EST 211 Cq 65
Suurikylä FIN 55 Cu 57
Suurimäki FIN 44 Cq 54
Suurlahti FIN 54 Cr 55
Suurmäki FIN 55 Cs 55
Suur-Miehikkälä FIN 64 Cq 59
Suurpea EST 210 Cm 61
Suur-Saimaa FIN 54 Cm 51
Suur-Selänpää FIN 64 Co 58
Suutarinkylä FIN 44 Cm 51
Suutarinkylä FIN 44 Co 52
Suutarla FIN 62 Cf 59
Suvainiškis LT 214 Cl 68
Suvanto FIN 31 Cp 46
Suva Reka = Suharekë RKS 270 Cb 96
Suvereto I 143 Bb 94
Suvi Do SRB 262 Ca 94
Suvi Do SRB 263 Cd 92
Suviekas LT 214 Cn 69
Suvodol MK 277 Cd 98
Suvojnica SRB 271 Ce 95
Suvorove UA 257 Cs 89
Suvorovo BG 266 Cq 94
Suvorovo = Ştefan Vodă MD 257 Cu 87
Suwałki PL 217 Cf 72
Suze-la-Rousse F 173 Ak 92
Suze-sur-Sarthe, La F 159 Aa 85
Suzette F 179 Al 92
Sužionys LT 218 Cn 71
Suzzara I 138 Bb 91
Sva S 70 Bl 64
Svabensverk S 60 Bm 58
Svadhall S 60 Bm 62
Sværdborg DK 104 Bd 70
Sværen N 46 An 58
Svaipavalle S 33 Bn 48
Svalenik BG 265 Cn 93
Svålestad N 66 An 63
Svaljava UA 246 Cf 83
Svallerup DK 103 Bc 69
Svalöv S 72 Bg 69
Svanabyn S 40 Bm 53
Svaneke DK 105 Bl 70
Svanesund S 68 Bd 64
Svängsta S 73 Bk 68
Svanhals S 69 Bk 64
Svanhult S 69 Bk 63
Svaningen S 40 Bl 52
Svännäs S 34 Br 48
Svannäs S 40 Bl 51
Svanön S 51 Bp 54
Svanoy N 46 Al 57
Svansele S 40 Bl 51
Svansele S 42 Bu 51
Svanskog S 69 Bf 63
Svanstein S 36 Ch 47
Svanträsk S 34 Bu 50
Svappavaara S 29 Cc 45
Svärdsjö S 60 Bm 59
Svare N 47 At 57
Svarinci LV 219 Cq 69
Svarstad N 58 Au 62
Svartå FIN 63 Ch 60
Svartå S 69 Bk 62
Svärta S 70 Bp 63
Svartåsen N 28 Br 42
Svartbäck = Purola FIN 64 Co 60
Svartberget S 35 Cg 48
Svartbyn S 35 Cf 48
Svarte S 73 Bh 70
Svarteborg S 68 Bd 63
Svartehallen S 68 Bd 64
Svarthyttan S 60 Bl 60
Svärtinge S 70 Bn 63
Svartisdalen N 32 Bi 48
Svartlå S 35 Cc 48
Svartliden S 41 Bs 51
Svartnäs S 60 Bn 59
Svartnes N 22 Bt 42
Svartnes N 33 Bk 46
Svartöstaden S 35 Ce 49
Svartrå S 72 Bf 66
Svartvik N 24 Ck 38
Svartvik S 50 Bp 56
Svatki RUS 219 Cp 71
Svatobořice CZ 238 Bp 83
Svatsum N 48 Bc 58
Svätý Jur SK 238 Bp 84
Svätý Peter SK 239 Br 85
Svea N 56 Ao 58
Svebølle DK 104 Bc 69
Svedala S 105 Bg 69
Svedasai LT 218 Cl 69
Svedernik SK 239 Bs 82
Svedje S 41 Bs 53
Svedje S 41 Bs 54
Svedje S 49 Bk 54
Svedje S 50 Bp 56
Svedjorna S 60 Bn 58
Šved'y BY 219 Co 72
Sveg S 49 Bi 58
Sveggesundet N 47 Aq 54
Šveicarija LT 218 Cf 81
Sveindal N 66 Ap 64
Sveingardsbotn N 57 Aq 59
Sveio N 56 Al 61
Svejbæk DK 100 Au 68
Šveklino RUS 215 Co 66
Svelgen N 46 Al 57
Svelvik N 58 Ba 61
Svenarum S 69 Bi 66

Švenčionėliai LT 218 Cn 70
Švenčionys LT 218 Cn 70
Švenčiuliškiai LT 217 Ci 70
Svendborg DK 103 Bb 70
Svene N 57 Au 61
Sveneby S 69 Bh 63
Svenes N 67 Ar 63
Svenljunga S 69 Bg 66
Svenneby N 58 Bd 60
Svenneby S 68 Bc 63
Svennebyster N 58 Bd 59
Svennevad S 70 Bl 62
Svensby N 22 Bu 41
Svensbyn S 35 Cc 50
Svenskby = Ruotsinkylä FIN 64 Cn 59
Svenskö S 72 Bh 69
Svensnäs S 59 Bl 61
Svenstavik S 49 Bi 55
Svenstrup DK 100 Au 67
Svenstrup DK 100 Av 67
Svente LV 214 Cm 69
Šventoji LT 212 Cd 68
Šventorp S 69 Bi 64
Švermov CZ 123 Bi 80
Švešțari BG 266 Cq 93
Sveštarovo BG 266 Cq 93
Sveta Ana = Tenja HR 251 Bs 89
Sveta Marija HR 250 Bd 88
Sveta Nedelja HR 250 Bm 89
Svete LV 213 Ch 67
Sveti Đurađ HR 251 Br 89
Sveti Filip i Jakov HR 258 Bl 93
Sveti Ivan Žabno HR 242 Bo 89
Sveti Ivan Zelina HR 242 Bn 89
Sveti Juraj HR 258 Bk 91
Sveti Jurij SLO 242 Bn 87
Sveti Jurij ob Pesnici = Jurski Vrh SLO 250 Bm 87
Sveti Konstantin BG 273 Ci 96
Sveti Konstantin BG 275 Cq 94
Sveti Nikola BG 267 Cr 94
Sveti Nikola MNE 269 Bt 97
Sveti Nikole MK 271 Cd 97
Sveti Petar na moru HR 258 Bl 93
Sveti Petar u šumi HR 258 Bh 90
Sveti Rok HR 259 Bm 92
Sveti Stefan MNE 269 Bs 96
Sveti Tanriflo S 40 Bo 54
Sveti Vlas BG 275 Cq 94
Světlá nad Sázavou CZ 231 Bl 81
Svetlen BG 266 Cn 94
Svetlice SK 241 Cd 82
Svetlina BG 274 Cn 94
Svetlodolins'ke UA 257 Cu 88
Svetloe RUS 223 Ca 71
Svetlogorsk RUS 216 Ca 71
Svetlyj RUS 223 Ca 71
Svetogorsk RUS 65 Cs 58
Svetozar Miletić SRB 243 Bt 89
Svetvinčenat HR 258 Bh 90
Svežen BG 274 Cl 95
Sviby EST 209 Cg 63
Svidnik SK 234 Cd 82
Švidnja BG 272 Cg 95
Svihov CZ 230 Bg 82
Svihus N 66 Am 63
Svilajnac SRB 263 Cc 92
Svilengrad BG 274 Cn 97
Svineng N 24 Cl 42
Svines N 32 Bf 49
Svinesund S 68 Bc 62
Svingvoll N 48 Bb 58
Svinhult S 70 Bl 65
Svinica SK 241 Cc 83
Svinița RO 263 Ce 91
Svinná SK 239 Br 83
Svinndal N 58 Bc 62
Svinningen S 60 Bp 61
Svinninge S 61 Br 62
Svino = Svinoy FO 26 Sh 56
Svinoy FO 26 Sh 56
Svinvik N 38 Au 54
Svir BY 218 Cn 71
Svirany BY 219 Cn 71
Svirkančiai LT 213 Cf 68
Svirkovo BG 274 Cm 96
Svištovac BY 224 Ci 74
Svištov BG 265 Cl 93
Svitava BIH 268 Bq 94
Svitavy CZ 232 Bn 81
Svitjaz' UA 229 Ch 78
Svoboda BG 266 Bq 94
Svoboda BG 273 Ci 96
Svoboda RUS 223 Cd 71
Svoboda nad Úpou CZ 231 Bm 79
Svobodne Heřmanice CZ 232 Bq 81
Svobodnoe RUS 65 Ct 58
Svode BG 272 Ch 94
Svode SRB 263 Ce 95
Svodín SK 239 Bs 85
Svodna BIH 259 Bo 90
Svoge BG 272 Cg 94
Svogerslev DK 104 Be 69
Svojetin CZ 230 Bh 80
Svolvær N 27 Bk 44
Svor CZ 118 Bk 79
Svork-land N 38 Au 54
Svortemyr N 56 Am 58
Svortevik N 46 Al 57
Svortland N 56 Ak 61
Svratouch CZ 231 Bn 81
Svrčinovec SK 233 Bs 82
Svrljig SRB 263 Ce 94
Svukuriset N 48 Be 56
Svullrya N 58 Be 60
Svysten DK 100 Ba 66

Swarożyn PL 222 Bs 72
Swarzędz PL 226 Bp 76
Swaton GB 85 Su 75
Świątniki Górne PL 234 Ba 81
Świbie PL 233 Bt 79
Świderki PL 229 Ce 77
Świdnica PL 233 Br 79
Świdnica PL 232 Bn 79
Świdnik PL 227 Ce 77
Świdry PL 229 Ce 77
Świdwin PL 221 Bm 73
Świebodzice PL 232 Bn 79
Świebodzin PL 225 Bm 76
Świecie PL 222 Br 74
Święciechowa PL 226 Bo 77
Świecko PL 111 Bk 76
Świedziebnia PL 223 Bt 75
Świekatowo PL 222 Br 74
Świeradów-Zdrój PL 231 Bl 79
Świerczów PL 232 Bq 79
Świerczyna PL 226 Bo 77
Świerki Górne PL 232 Bn 79
Świerklaniec PL 233 Bs 80
Świerklany Górne PL 233 Bs 80
Świerzawa PL 232 Bn 79
Świerże PL 229 Ch 78
Świerzno PL 105 Bk 73
Świeszyno PL 221 Bn 72
Święta PL 111 Bk 73
Święta Anna PL 233 Bu 79
Świętajno PL 223 Cc 73
Święta Katarzyna PL 234 Cb 79
Święta Lipka PL 223 Cc 72
Święte PL 235 Cf 81
Świętno PL 226 Bn 76
Świętoszów PL 225 Bl 78
Świętny Polski PL 232 Bp 80
Święty Gaj PL 222 Bt 73
Świlcza PL 233 Br 80
Swindon GB 98 Sr 77
Swinefleet GB 85 St 73
Swineshead GB 85 Su 75
Swinford GB 86 Sc 73
Świniary PL 223 Cb 74
Świnice Warckie PL 227 Bs 76
Świniokierz Włościański PL 228 Bu 77
Świnoujście PL 105 Bi 73
Swinton GB 82 Sg 69
Swinton GB 85 Ss 72
Swistttal D 114 Ao 79
Swobnica PL 220 Bk 74
Swords = Sord IRL 88 Sh 74
Swornegacie PL 221 Bp 73
Swory PL 229 Cf 76
Swyre GB 97 So 80
Syberia PL 222 Bu 74
Syčevičy BY 219 Cp 72
Sycewice PL 221 Bo 72
Syców PL 226 Bq 78
Sycowice PL 225 Bm 76
Sydänmaa FIN 52 Cf 57
Sydänmaa FIN 53 Cg 55
Sydänmaa FIN 54 Cq 56
Sydänmaa FIN 62 Cd 56
Sydänmaankylä FIN 44 Cn 53
Sydlangeland DK 103 Bb 71
Sydmo FIN 62 Ce 60
Syðradalur FO 26 Sg 56
Syðrugøta FO 26 Sg 56
Sygnefest N 56 Al 58
Syhaja Dalina BY 224 Ci 74
Sykäräinen FIN 43 Ci 53
Syke D 108 As 75
Sykkylven N 46 Ao 56
Sylda D 116 Bc 77
Sylling N 58 Ba 61
Syl'ne UA 229 Ci 78
Sylstationen Sylarna S 48 Be 54
Sylt D 102 Ar 71
Sylte N 46 Am 56
Sylte N 46 Ap 55
Sylte N 46 Ap 56
Sylte N 47 Au 57
Syltevikmyra N 25 Da 39
Sylvänä FIN 63 Cg 59
Sylvåsvård N 47 At 57
Symbister GB 77 Ss 60
Symkove UA 248 Da 85
Symoneli BY 218 Cm 71
Syndicat, le F 120 Aa 84
Synes N 46 An 55
Synevyr UA 246 Ch 83
Synevyr's'ka Poljana UA 246 Ch 83
Synjak UA 246 Cf 83
Synnerby S 69 Bg 64
Synod Inn GB 92 Sm 76
Synżerej = Sîngerei MD 248 Cr 85
Syötekylä FIN 37 Cq 49
Syra N 48 Bc 58
Syrau D 122 Be 79
Syri FIN 43 Ci 53
Syrjä FIN 54 Cr 56
Syrjäjeve UA 240 Da 86
Syrjäntaka = Tuulos FIN 63 Ck 58
Syrke N 46 An 56
Syrkovicy RUS 65 Ct 62
Şyrmež BY 219 Cp 71
Şyrokyj Luh UA 246 Ch 84
Syrovatki BY 218 Cn 71
Syrstad N 47 Au 54
Syrynia PL 233 Br 80
Sysma FIN 53 Cm 58
Sysslebäck S 59 Bg 60
Syston GB 94 Ss 75
Syväjärvi FIN 30 Cm 46
Syvälä FIN 54 Cm 55
Syvänniemi FIN 54 Cp 55
Syvänsi FIN 54 Cq 56
Syvärinpää FIN 54 Cq 54
Syväsmäki FIN 54 Cm 56
Syvde N 46 Am 56
Syvdsnes N 46 Am 56
Syvinki FIN 53 Ci 56
Sysspohja FIN 54 Cn 58
Szabadbattyán H 243 Bs 86
Szabadszállás H 243 Bt 87
Szabás H 250 Bp 88
Szachy PL 229 Cf 77
Szadek PL 227 Bs 76
Szadki PL 228 Cb 75
Szadłowice PL 227 Ca 78
Szaflary PL 233 Ca 82

Szajol H 244 Ca 86
Szakcs H 251 Br 87
Szakmár H 251 Bt 87
Szákszend H 243 Br 85
Szalafő H 242 Bn 87
Szalánta H 243 Bt 89
Szalejów Górny PL 232 Bo 80
Szalkszentmárton H 243 Bt 87
Szalonna H 240 Cb 84
Szamocin PL 221 Bp 74
Szamotuły PL 226 Bo 75
Szanda H 240 Bt 85
Szandaszőlős H 244 Ca 85
Szank H 243 Bt 88
Szany H 242 Bp 86
Szápár H 243 Bs 86
Szarbków PL 234 Cb 79
Szárföld H 242 Bp 86
Szarvas H 244 Cb 87
Szarvaskő H 240 Ca 85
Szatmárcseke H 246 Cd 84
Szatymaz H 244 Ca 88
Százhalombatta H 244 Bs 86
Szczaniec PL 225 Bm 76
Szczawa PL 240 Ca 81
Szczawnica H 234 Ca 82
Szczawno-Zdrój PL 232 Bn 79
Szczebrzeszyn PL 235 Cf 79
Szczecin PL 111 Bk 74
Szczecinek PL 221 Bo 73
Szczecno PL 234 Cb 79
Szczejkowice PL 233 Bs 80
Szczepańcowa PL 234 Cd 81
Szczepankowo H 223 Cd 74
Szczepankowo PL 226 Bo 78
Szczepanowice PL 233 Ca 80
Szczepocice Rządowe PL 233 Bt 78
Szczerbice PL 233 Br 80
Szczerców PL 227 Bt 78
Szczucin PL 234 Cc 80
Szczuczki Czwarte PL 229 Ce 78
Szczuczyn PL 224 Ce 73
Szczurkowo PL 216 Cb 72
Szczurowa PL 234 Cb 80
Szczyrk PL 233 Bt 81
Szczytna PL 232 Bn 80
Szczytniki PL 227 Br 77
Szczytno PL 223 Cb 73
Szécsény H 239 Bu 84
Szederkény H 243 Br 89
Szedres H 243 Bs 88
Szeged H 244 Ca 88
Szeghalom H 245 Cc 86
Szegvár H 244 Cb 87
Székely H 241 Cd 84
Székesfehérvár H 243 Br 86
Székkutas H 244 Cb 87
Szekszárd H 243 Bs 88
Szeleste H 129 Bo 86
Szelevény H 244 Ca 87
Szellő H 251 Br 88
Szemere H 241 Cd 84
Szemud PL 222 Br 72
Szendehely H 240 Bt 85
Szendrő H 240 Cb 84
Szenna H 243 Bq 88
Szenta H 242 Bp 88
Szentbalázs H 243 Bq 88
Szentendre H 244 Bt 86
Szentes H 244 Ca 87
Szentgotthárd H 242 Bn 87
Szentgyörgyvölgy H 242 Bn 87
Szentlászló H 251 Bq 88
Szentlászló H 250 Bo 87
Szentlőrinc H 251 Bq 88
Szentmártonkáta H 244 Bu 86
Széphalom H 241 Cd 84
Szepietowo-Stacja PL 229 Cf 75
Szerencs H 241 Cc 84
Szerzyny PL 234 Cc 81
Szestno H 216 Cc 73
Szewnia Górna PL 235 Cg 79
Szigetszentmiklós H 244 Bt 86
Szigetvár H 251 Bq 88
Szigliget H 242 Bp 87
Szikáncs H 244 Ca 88
Szikszó H 240 Cb 84
Szil H 242 Bp 85
Szilasárkány H 242 Bp 85
Szilvágy H 135 Bo 87
Szilvásvárad H 240 Ca 84
Szin H 240 Cb 83
Szirák H 239 Bu 85
Szkaradowo PL 226 Bp 77
Szklarnia PL 235 Ce 79
Szklarska Poręba PL 231 Bm 79
Szklary Dolne PL 226 Bn 78
Szklary Górne PL 226 Bn 78
Szkodna PL 234 Cd 81
Szlachta PL 222 Br 73
Szlichtyngowa PL 226 Bn 77
Szob H 239 Bt 85
Szőcsénypuszta H 250 Bp 87
Szokolya H 240 Bt 85
Szolnok H 244 Ca 86
Szombathely H 242 Bo 86
Szonów PL 232 Bq 80
Szostka PL 226 Ca 74
Szóstka PL 229 Cf 77
Szpetal Górny PL 227 Bt 75
Szpica PL 223 Cb 73
Szprotawa PL 225 Bm 77
Szprotawka PL 225 Bm 77
Szreniawa PL 234 Bu 80
Szreńsk PL 223 Ca 74
Sztabin PL 224 Cg 73
Sztum PL 222 Bt 73
Sztutowo PL 222 Bt 72
Szubin PL 221 Bq 74
Szücsi H 240 Bu 85
Szulok H 242 Bp 88
Szumanie PL 228 Bu 75
Szumowo PL 223 Cd 74
Szwagrów PL 234 Cb 80
Szwarcenowo PL 223 Ca 74
Szwecja PL 221 Bo 74
Szybowice PL 232 Bp 80
Szydłów PL 234 Cb 79

Szydłowiec PL 228 Cb 78
Szydłówka PL 229 Cf 76
Szymany PL 223 Cb 74
Szymbark PL 222 Bt 73
Szymbark PL 241 Cc 81
Szymiszów PL 233 Br 79
Szymki PL 224 Ch 75
Szymonka PL 216 Cd 73
Szynkielów PL 227 Bs 78
Szypliszki PL 217 Cg 72
Szyszków PL 235 Cf 80

T

Taagepera EST 210 Cm 65
Taalintehdas = Dalsbruk FIN 62 Cf 60
Taapajärvi FIN 30 Ck 46
Taarstedt D 103 Au 71
Taasia FIN 64 Cn 59
Taastrup DK 104 Be 69
Taattola FIN 44 Cr 52
Taavetti FIN 64 Cq 59
Taavetti = Luumäki FIN 64 Cq 59
Tab H 243 Br 87
Tabačka BG 265 Cm 93
Tabaiba E 202 Rh 124
Tabaky UA 257 Cs 89
Tabalt RO 253 Cd 88
Tabanera de Cerrato E 185 Sm 96
Tabanera la Luenga E 193 Sm 98
Tabanköy TR 281 Cp 100
Tabanovac SRB 263 Cd 92
Tabanovce MK 271 Cd 96
Tabaqueros E 201 Ss 102
Tábara E 184 Si 97
Tăbăra MD 249 Cs 86
Tabariškės LT 218 Cn 71
Tabayesco E 203 Ro 122
Tabaza E 184 Si 93
Taberg S 69 Bi 65
Tabernas E 206 Sq 106
Tabivere EST 210 Co 63
Tablate E 205 Sn 107
Tablero, El E 202 Ri 125
Tablier, le F 165 Ss 87
Taboada E 183 Se 95
Taboadela E 183 Se 96
Tabód H 243 Bs 88
Tábor CZ 231 Bk 82
Tábua P 190 Sd 100
Tabuaço P 191 Se 98
Tabuenca E 194 Sr 97
Tabuyo del Monte E 184 Sh 96
Täby S 61 Br 62
Täby S 70 Bn 63
Tăcău RO 266 Cq 91
Taceno I 175 At 88
Tacherting D 127 Bf 84
Tachoires F 187 Ab 94
Tachov CZ 230 Bf 81
Tackåsen S 49 Bl 57
Tackskog = Takkula FIN 63 Ck 60
Tacoronte E 202 Rh 124
Tăcuta RO 248 Cq 87
Tacuz MD 257 Ct 87
Taczanów II PL 226 Bq 77
Tadaiki LV 212 Cc 67
Tadcaster GB 85 Ss 73
Tadley GB 94 Ss 78
Tadulina BY 219 Cq 72
Taebla EST 209 Cg 63
Tæbring DK 100 As 67
Tælavåg N 56 Ak 60
Taevaskoja EST 210 Cp 64
Tafalla E 176 Sr 95
Tafers CH 130 Ap 87
Tafjord N 47 Aq 56
Tåfteå S 41 Bs 54
Tåfteå S 42 Cd 53
Taftesund N 46 An 55
Taga RO 246 Ci 87
Tagaràdes E 202 Rh 124
Tagaranna EST 208 Ce 63
Tagarp S 72 Br 69
Tagarre E 208 Cf 63
Taggia I 181 Aq 93
Taghmon IRL 91 Sg 76
Taglio di Po I 139 Bd 90
Tagnière, La F 168 Ai 87
Tagoat IRL 91 Sh 76
Tagsdorf F 169 Ap 85
Tágszőberg S 40 Bo 53
Tagula-1 EST 210 Cn 65
Tahal E 206 Sq 106
Tahitótfalu H 239 Bt 85
Tahivilla E 205 Si 108
Tahkoranta FIN 54 Cq 56
Tähtelä FIN 30 Co 46
Tähtelä = Täkter FIN 63 Ci 60
Taibeart = Tarbert IRL 89 Sb 75
Taibique E 202 Re 125
Taide P 190 Sd 97
Taikkokylä FIN 54 Cn 55
Tailfingen D 125 At 84
Taillant F 170 St 89
Taillebois F 159 Su 83
Taillebourg F 170 St 89
Tailovo RUS 211 Cq 65
Taimaniemi FIN 53 Cm 54
Tain GB 75 Sm 65
Taininkoski FIN 65 Cs 58
Tain-l'Hermitage F 173 Ak 90
Tintrux F 163 Ao 84
Taio I 132 Bc 88
Taipale FIN 53 Cm 54
Taipale FIN 44 Cp 54
Taipale FIN 54 Co 54
Taipaleenharju FIN 37 Co 50
Taipaleensuu S 29 Ch 45
Taipalsaari FIN 64 Cr 58
Taipas (Caldelas) P 190 Sd 98
Tai'l Bald GB 94 ...
Taiskirchen im Innkreis A 127 Bh 84
Taivalkoski FIN 37 Cr 49
Taivalkunta FIN 53 Cg 58

Taivalmaa FIN 52 Cf 55
Taivassalo FIN 62 Cd 59
Taizé F 165 Su 87
Taizé F 168 Ak 87
Taizé-Aizie F 170 Aa 88
Taizon F 165 Su 86
Taja E 184 Sh 94
Tajcy RUS 65 Da 61
Tajmište MK 270 Cb 97
Tajov SK 239 Bt 83
Tákac BG 266 Cp 93
Takácsi H 242 Bp 86
Takamaa FIN 53 Ch 57
Takamaa FIN 54 Cp 56
Takaryški BY 218 Cn 72
Takeley GB 95 Aa 77
Takene S 69 Bg 62
Takkula FIN 63 Ck 60
Takkulankulma FIN 62 Ce 59
Taklax FIN 52 Cc 55
Takovo BG 266 Cp 93
Takovo BG 262 Ca 92
Taktaharkány H 241 Cc 84
Täkter FIN 63 Ci 60
Talais F 170 Ss 90
Talamanca E 189 Ad 97
Talamantes E 194 Sr 97
Talamone I 143 Bc 95
Talana I 141 Au 100
Talarn E 188 Ab 96
Talarrubias E 198 Sk 102
Talaton GB 97 So 79
Talaudière, La F 173 Ai 90
Talaván E 198 Sh 101
Talavera de la Reina E 192 Sl 101
Talavera la Real E 197 Sg 103
Talayuela E 192 Si 101
Talayuelas E 194 Ss 101
Talcy F 166 Ac 85
Tále SK 240 Bu 83
Talea RO 255 Cm 90
Talefsac F 158 Sr 84
Tales E 195 Su 101
Talgarth GB 93 So 77
Talgje N 66 Am 62
Talhadas P 190 Sd 99
Talheim D 125 Aa 84
Tali EST 209 Ck 64
Táliga E 197 Sf 103
Talinestugan S 29 Ce 46
Talişoara RO 255 Cm 88
Talizat F 172 Ag 90
Talkau D 109 Bb 73
Talla I 138 Bd 93
Tallaght = Tamhlacht IRL 87 Sh 74
Tallard F 174 An 92
Tallåsen S 50 Bn 57
Tallbacken S 59 Bk 60
Tallberg S 42 Bu 52
Tällberg S 60 Bk 59
Tallberget S 35 Ce 48
Taller F 176 Ss 93
Tallhed S 59 Bk 58
Tallinn EST 63 Ck 62
Talljärv S 35 Ce 48
Talloires-Montmin F 174 An 89
Tallow IRL 90 Sd 76
Tallowbridge IRL 90 Sd 76
Tallsjö S 41 Br 52
Tallsund S 34 Bu 49
Tällträsk S 35 Cb 50
Tallträsk S 42 Bu 51
Talluskylä FIN 54 Co 54
Tallvik S 35 Cf 48
Tállya H 241 Cc 84
Tălmaciu RO 254 Ci 89
Talmassons I 133 Bg 89
Talmaz MD 257 Cu 87
Talmont F 170 St 89
Talmont-Saint-Hilaire F 164 Sr 88
Talpaki RUS 223 Cc 71
Talpa-Ograşile RO 265 Cl 92
Talpe RO 245 Ce 87
Talsi LV 213 Cd 66
Taltitz D 117 Be 80
Taluc' BY 211 Cc 67
Taluskylä FIN 43 Ci 52
Talviainen FIN 53 Ck 57
Talvik N 23 Cf 40
Tal-y-bont GB 92 Sm 75
Tal-y-bont GB 92 Sn 76
Tal-y-cafn GB 92 Sn 74
Tama E 184 Sl 94
Tămădău Mare RO 266 Co 92
Tamaimo E 202 Rg 124
Tamajón E 193 So 98
Tamallancos E 183 Se 96
Tamame E 192 Si 98
Tamames E 192 Sh 99
Tamanhos P 191 Sf 99
Tamara I 138 Bd 91
Tamaraceite E 202 Rk 124
Tamarë AL 269 Bu 96
Tamarin E 207 Ah 101
Tamarino BG 275 Cp 95
Tamarit E 188 Ac 98
Tamarite de Litera E 187 Aa 97
Tamariz de Campos E 184 Sk 97
Tămaşda RO 245 Cd 87
Tămăşeni RO 248 Cq 87
Tamási H 251 Br 87
Tambach-Dietharz D 116 Bb 79
Támboeşti RO 256 Cp 89
Tâme S 42 Cc 51
Tameiga E 182 Sc 96
Tamengont RUS 65 Cu 61
Tåmeträsk S 42 Ce 50
Tamhlacht = Tallaght IRL 87 Sh 74
Tamins CH 131 At 87
Tamis TR 285 Cn 101
Tamme EST 209 Ck 63
Tammela FIN 37 Da 49
Tammela FIN 63 Ci 59
Tammenlahti FIN 54 Cr 57
Tammensiel D 102 As 71
Tammerfors = Tampere FIN 53 Ch 58
Tammijärvi FIN 53 Cm 57
Tammikoski FIN 53 Cm 57
Tammilahti FIN 53 Ci 56

Tholária **GR** 288 Cm107
Tholen **NL** 113 Ai77
Tholey **D** 120 Ap82
Thollet **F** 166 Ac88
Tholy, le **F** 124 Ao84
Thomas-Müntzer-Stadt Mühlhausen = Mühlhausen (Thüringen) **D** 116 Ba78
Thomastown **IRL** 90 Sf75
Thomm **D** 119 Ao81
Thommen **B** 119 An80
Thonac **F** 171 Ac90
Thônes **F** 174 An89
Thonnelle **F** 162 Al81
Thonon-les-Bains **F** 169 An88
Thor, le **F** 179 Ak93
Thorame-Basse **F** 180 Ao92
Thorame-Haute **F** 180 Ao92
Thorée-les-Pins **F** 165 Aa86
Thorembais-les-Béguines **B** 113 Ak79
Thorenc **F** 136 Ao93
Thorens-Glières **F** 174 An89
Thorigné-sur-Dué **F** 159 Ab84
Thorigny **F** 165 Ss87
Thorigny-sur-Oreuse **F** 161 Ag84
Thorikó **GR** 287 Ci105
Thörishaus **CH** 130 Ap87
Thörl **A** 129 Bl85
Thorn **NL** 114 Am78
Thornaby-on-Tees **GB** 85 Ss71
Thornbury **GB** 97 Sm79
Thornbury **GB** 98 Sp77
Thornby **GB** 94 Ss76
Thorne **GB** 85 St73
Thorney **GB** 94 Su75
Thornhill **GB** 79 Sm68
Thornhill **GB** 80 Sn70
Thorning **DK** 100 At68
't Horntje **NL** 106 Ak74
Thornton-Cleveleys **GB** 84 So73
Thornton Curtis **GB** 85 Su73
Thorntonloch **GB** 76 Sg69
Thoronet, Le **F** 180 An94
Thorpe-le-Soken **GB** 95 Ac77
Thorpeness **GB** 95 Ac77
Thorsager **DK** 100 Ba68
Thorshavn = Tórshavn **FO** 26 Sg56
Þórshöfn **IS** 21 Re24
Thou **F** 167 Af85
Thouarcé **F** 165 Su86
Thouaré-sur-Loire **F** 165 Ss86
Thouars **F** 165 Su87
Thoult-Trosnay, Le **F** 161 Ah83
Thoúri **GR** 275 Co98
Thouria **GR** 286 Ce106
Thourie **F** 159 Ss85
Thourotte **F** 155 Af82
Thourout = Torhout **D** 155 Ag78
Thrapsanó **GR** 291 Cl110
Thrapston **GB** 94 Ss76
Threekingham **GB** 85 Su75
Threlkeld **GB** 84 So71
Thresfield **GB** 84 Sa72
Thrilóri **GR** 279 Cl98
Thrumster **GB** 75 So64
Thue-et-Mue **F** 159 St82
Thuès-entre-Valls **F** 189 Ae95
Thueyts **F** 173 Ai91
Thuin **B** 156 Ai80
Thuir **F** 189 Af95
Thülen **D** 115 As78
Thum **D** 230 Bf79
Thumeries **F** 112 Ag80
Thun **CH** 96 Aq87
Thüngen **D** 121 Au81
Thurcroft **GB** 85 Ss74
Thuret **F** 172 Ag89
Thurey **F** 168 Al87
Thüringen **A** 125 Au86
Thürkow **D** 104 Bf73
Thurlby **GB** 94 Su75
Thurles **IRL** 90 Se75
Thurlestone **GB** 97 Sn80
Thurnau **D** 122 Bc80
Thuro By **DK** 103 Bb70
Thursby **GB** 81 So71
Thursford **GB** 95 Ab75
Thurso **GB** 77 Sn63
Thurstonfield **GB** 81 So71
Thury **F** 168 Ak86
Thury-Harcourt **F** 159 Su83
Thusis **CH** 131 At87
Thuy **F** 174 An89
Thyboron **DK** 100 Ar67
Þykkvibær **IS** 20 Qk27
Thyregod **DK** 100 At69
Thyrnau **D** 127 Bh83
Thyrow **D** 111 Bg76
Tiagua **E** 203 Rn122
Tiainen **FIN** 36 Cn47
Tiarno di Sopra **I** 132 Bb89
Tiarp **S** 69 Bg84
Tías **E** 203 Rn123
Tibana **RO** 248 Cp87
Tibănești **RO** 248 Cp87
Tibava **SK** 241 Ce83
Tibble **S** 60 Bq61
Tiberget **S** 59 Bh58
Tibi **E** 201 St103
Tibro **S** 69 Bi64
Tibshelf **GB** 93 Ss74
Tibucani **RO** 248 Co86
Tiča **BG** 274 Cn95
Tichileşti **RO** 266 Cq90
Tichindeal **RO** 254 Ci89
Tickhill **GB** 85 Ss74
Ticknall **GB** 93 Sq75
Ticleni **RO** 264 Cg91
Ticuşu Vechi **RO** 255 Ci89
Ticvaniu Mare **RO** 253 Cd90
Tidaholm **S** 69 Bh64
Tidan **S** 69 Bi63
Tidavad **S** 69 Bh63
Tiddische **D** 109 Bb75
Tidersrum **S** 70 Bm66
Tidewell **GB** 84 Sr74
Tido **S** 60 Bn62
Tiedra **E** 192 Sk97
Tiefenbach **D** 230 Bf82
Tiefenbronn **D** 120 As83
Tiefencastel **CH** 131 At87
Tiefenort **D** 116 Ba79
Tiefensee **D** 225 Bh75

Tiefenstein **D** 120 Ap81
Tiel **NL** 106 Al77
Tielmes **E** 193 So100
Tielt **B** 112 Ag79
Tielt **B** 113 Ak79
Tiemblo, El **E** 192 Sl100
Tienen **B** 156 Ak79
Tiengen, Waldshut- **D** 125 Ar85
Tienhaara **FIN** 37 Da49
Tiercé **F** 165 Su85
Tierga **E** 194 Sr97
Tiermas **E** 176 Ss95
Tierp **S** 60 Bq60
Tierrantona **E** 187 Aa94
Tiers = Tires **I** 132 Bd88
Tierzo **E** 194 Sr99
Tiétar del Caudillo **E** 192 Sk100
Tietelsen **D** 115 At77
Tietjerksteradeel = Tytsjerksteradiel **NL** 107 Am74
Ţiţeşti **RO** 256 Cp89
Tiffauges **F** 165 Ss86
Tigaday **E** 202 Rd125
Tigănaşi **RO** 248 Cp86
Tigănaşi **RO** 263 Cf92
Tigăneşti **RO** 265 Cl93
Tigare **BIH** 262 Bt92
Tigase **EST** 210 Cp64
Tigerton **GB** 79 Sp67
Tigharry (Tigh a Ghearraidh) **GB** 74 Se65
Tighina = Bender **MD** 249 Ct87
Tighnafiline **GB** 74 Si65
Tiglieto **I** 175 As91
Tignes **F** 130 Ao90
Tigveni **RO** 265 Ck90
Tigy **F** 166 Ae85
Thaljina **BIH** 268 Bp94
Thâu **RO** 246 Cg86
Themetsa **EST** 210 Cl64
Theró **GR** 280 Cn98
Thilä **FIN** 44 Cn53
Thilö **GR** 277 Cc99
Thiomir **BG** 279 Cl98
Tiillää **FIN** 63 Cn59
Tiilikkala **FIN** 54 Cf56
Tiimola **FIN** 54 Cr57
Tiistenjoki **FIN** 52 Cg55
Tiitilänkylä **FIN** 54 Co55
Tiitsa **EST** 215 Co65
Tijarafe **E** 202 Re123
Tíjola **E** 206 Sq104
Tikkakoski **FIN** 53 Cm56
Tikkala **FIN** 55 Da56
Tíköb **DK** 72 Be68
Tikos **H** 250 Bp87
Tikvarići **BIH** 261 Bt92
Tilburg **NL** 113 Al77
Tilbury **GB** 95 Aa78
Til-Châtel **F** 168 Al85
Tileagd **RO** 247 Cb86
Tilh **F** 187 St93
Tilişca **RO** 254 Ch89
Tílisos **GR** 291 Cl110
Tilkerode **D** 116 Bc77
Tillac **F** 187 Aa94
Tillberga **S** 60 Bo61
Tilleda (Kyffhäuser) **D** 116 Bc78
Tillières-sur-Avre **F** 160 Ac83
Tilloy-et-Bellay **F** 162 Ak82
Tilly **F** 166 Ac88
Tilly-sur-Seulles **F** 159 St82
Tilst **DK** 100 Ba68
Tiltagaliai **LT** 214 Ck69
Tiltrem **N** 38 Ad53
Tilža **LV** 215 Cp67
Tim **DK** 100 Ar68
Timahoe **IRL** 87 Sf75
Timár **H** 241 Cc84
Timar **MNE** 262 Bt95
Timau **I** 133 Bf88
Timbáki **GR** 291 Ck110
Time **N** 66 An63
Timelkam **A** 127 Bh84
Timermani **LV** 214 Cn66
Timfors **S** 34 Cb49
Timfristós **GR** 283 Cd103
Timirjazevo **RUS** 216 Cd70
Timiş, Slatina- **RO** 253 Ce90
Timişeşti **RO** 248 Co86
Timişoara **RO** 253 Cc89
Timişu de Sus **RO** 255 Cm89
Timmel **D** 107 Aq74
Timmele **S** 69 Bg65
Timmendorf **D** 104 Bc73
Timmendorfer Strand **D** 103 Bb73
Timmernabben **S** 73 Bn67
Timmersdala **S** 69 Bh63
Timmervik **S** 68 Be64
Timola **FIN** 54 Cq56
Timolin **IRL** 91 Sf76
Timoleague **IRL** 90 Sc77
Timoniemi **FIN** 45 Ct52
Timovaara **FIN** 55 Ct54
Timpinvaara **FIN** 37 Ct50
Timrå **S** 50 Bp56
Timring **DK** 100 As68
Timsfors **S** 72 Bh68
Timsgearraidh **GB** 74 Sf63
Tinajas **E** 194 Sp100
Tinajo **E** 203 Rn122
Tinalhas **P** 191 Se101
Tiu **RO** 264 Cg92
Tinchebray-Bocage **F** 159 St83
Tindaya **E** 203 Rn123
Tindbæk **DK** 100 Au68
Tinden **N** 38 At53
Tineo **E** 183 Sh94
Tinéu = Tineo **E** 183 Sh94
Tingelstad **N** 58 Ba60
Tinglev **DK** 108 As71
Tingsryd **S** 73 Bk67
Tingstad **S** 70 Bq64
Tingstäde **S** 71 Bs65
Tingsted **DK** 104 Bd72
Tingvoll **N** 47 Ar55
Tingwall **GB** 77 So62

Tinieblas **E** 185 So96
Tinizong-Rona **CH** 131 Au87
Tinjan **HR** 258 Bh90
Tinlot **B** 113 Al80
Tinos **GB** 288 Cl105
Tiñosillos **E** 192 Sl99
Tinosu **RO** 265 Cn91
Tintagel **GB** 96 Sl79
Ţinţăreni **MD** 249 Ct87
Tinténiac **F** 158 Sr84
Tinteniwg = Tinténiac **F** 158 Sr84
Intern Parva **GB** 93 Sp77
Tintigny **B** 156 Am81
Tinūži **LV** 214 Ck67
Tiobraid Árann = Tipperary **IRL** 90 Sd76
Tione di Trento **I** 132 Bb88
Tipala **MD** 249 Cs87
Tipasjoki **FIN** 45 Cs52
Tipasoja **FIN** 45 Cs52
Tipčenica **BG** 272 Ch94
Tipperary **IRL** 90 Sd76
Tiptree **GB** 95 Ab78
Tipu **EST** 210 Cl64
Tirane **BIH** 262 Bt92
Tiranë **AL** 270 Bu98
Tiranges **F** 172 Ah90
Tirano **I** 131 Ba88
Tiraspol **MD** 249 Cu87
Tiream **RO** 245 Ce85
Tireli **LV** 213 Ch67
Tires **I** 132 Bd88
Tiriez **E** 200 Sq103
Tirig **E** 195 Aa100
Tiriolo **I** 151 Bo102
Tirkšliai **LT** 213 Ce68
Tirlemont = Tienen **B** 156 Ak79
Tirmo **FIN** 64 Cm60
Tirnavos **GR** 277 Ce101
Tirnova **MD** 248 Cq84
Tirol **RO** 253 Cd90
Tirol, Dorf = Tirolo **I** 132 Bc87
Tirolo **I** 132 Bc87
Tirós **GR** 287 Cf106
Tirrenia **I** 143 Ba93
Tirro **FIN** 30 Co43
Tirschenreuth **D** 122 Be81
Tirstrup **DK** 101 Bb68
Tirvia **E** 188 Ac95
Tirza **LV** 214 Cn66
Tisa Nouă **RO** 253 Cc90
Tišća **BIH** 261 Bs92
Tiscar-Don Pedro **E** 206 So105
Tisens = Tesimo **I** 132 Bc87
Tiševica **BG** 272 Ch94
Tišina **HR** 135 Bh89
Tišino **RUS** 223 Cb71
Tisjölandet **S** 59 Bg59
Tismana **RO** 264 Cf90
Tisno **HR** 259 Bm93
Tisnov **CZ** 230 Bt81
Tisová **CZ** 230 Bf81
Tisovec **SK** 240 Bu83
Tisselskog **S** 68 Be63
Tissi **I** 140 As99
Tisvildeleje **DK** 101 Be68
Titaguas **E** 195 St101
Titel **SRB** 252 Ca90
Titelle **I** 132 Bd88
Ţiţeşti **RO** 265 Ck90
Tithóréa **GR** 283 Cf103
Titisee-Neustadt **D** 163 Ar85
Titograd = Podgorica **MNE** 270 Bt96
Titoici **BIH** 259 Bn92
Titova Mitrovica = Mitrovicë **RKS** 262 Cb95
Titova Užice = Užice **SRB** 261 Bu93
Titovo Velenje = Velenje **SLO** 135 Bl88
Titov Vrbas = Vrbas **SRB** 252 Bu89
Titran **N** 38 Ar53
Tittling **D** 128 Bg83
Tittmoning **D** 128 Bf84
Tittola **RO** 265 Cm91
Titu **RO** 265 Cm91
Titulcia **E** 193 Sn100
Tiu **RO** 264 Cg92
Tiuccia **F** 142 As96
Tiukka = Tjöck **FIN** 52 Cc56
Tiurajärvi **FIN** 30 Ck45
Tivat **MNE** 269 Bs96
Tived **S** 69 Bk63
Tivenys **E** 188 Ab99
Tiverton **GB** 97 Sd79
Tivisa = Tivissa **E** 188 Ab94
Tivissa **E** 188 Ab94
Tívoli **I** 144 Bf97
Tivsjön **S** 50 Bh59
Tixall **GB** 94 Sq75
Tizac-de-Curton **F** 170 Su91

Tizzano **F** 140 As97
Tjačiv **UA** 246 Cb84
Tjäderåsen **S** 49 Bk57
Tjädernäset **S** 40 Bm52
Tjæreborg **DK** 102 As70
Tjåkkele stugorna **S** 32 Bi50
Tjåkkjokk **S** 34 Br49
Tjallingen **S** 48 Be54
Tjällmö **S** 70 Bl63
Tjámodis = Tjämotis **S** 34 Bs47
Tjámotis **S** 34 Bs47
Tjanevo **BG** 266 Cq93
Tjappsåive **S** 34 Bt49
Tjärlevo **RUS** 65 Da61
Tjärn **S** 41 Bq53
Tjärnberg **S** 40 Bm52
Tjärnmyrberget **S** 40 Bm52
Tjärnvall **S** 50 Bl57
Tjärstad **S** 70 Bm64
Tjäruträsk **S** 35 Cf48
Tjäurek **S** 28 Bu44
Tjautjas **S** 29 Cb46
Tjeldstø **N** 36 Ad58
Tjeldsund **N** 27 Bn43
Tjelle **N** 47 Aq55
Tjentiśte **BIH** 261 Bs94
Tjernagel **N** 56 Al61
Tjöck **FIN** 52 Cc56
Tjoflat **N** 56 Ba60
Tjøme **N** 68 Ba62
Tjomsland **N** 66 Ao64
Tjong **N** 32 Bg47
Tjønna **N** 32 Bi50
Tjønnefoss **N** 67 As63
Tjønvik **N** 39 Bg51
Tjørhom **N** 66 Ao63
Tjörn **S** 20 Qk25
Tjörnarp **S** 72 Bh69
Tjørnuvik **FO** 26 Sf56
Tjøtta **N** 32 Be49
Tjourenstugorna **S** 39 Bg53
Tjuda **FIN** 62 Cf60
Tjudö **AX** 61 Bu60
Tjugesta **S** 60 Bl62
Tjugum **N** 56 Al62
Tjulenovo **BG** 267 Cs94
Tjutboda **S** 50 Bk55
Tkon **HR** 258 Bl93
Tlaćene **BG** 264 Ch94
Tlamino **SRB** 272 Ce96
Tleri **FIN** 222 Br73
Tlmače **SK** 239 Bs84
Tłuchowo **PL** 227 Bt75
Tlučná **CZ** 230 Bg81
Tlumaczów **CZ** 239 Bq82
Tłumaczów **PL** 232 Bn79
Tłuszcz **PL** 228 Cc76
Toab **GB** 77 Ss61
Toaca **RO** 247 Cn84
Toarcla **RO** 255 Ck89
Toba **GB** 126 Bb78
Toba **SRB** 252 Cb89
Tobar **GB** 185 Sn96
Tobar an Choire = Tobercurry **IRL** 86 Sc72
Tobarra **E** 200 Sr103
Tobed **E** 194 Ss98
Tobercurry **IRL** 86 Sc72
Tobermore **GB** 82 Sg71
Tobermory **GB** 78 Sh67
Toberonochy **GB** 78 Si68
Tobha Mor = Howmore **GB** 74 Sf66
Toblach = Dobbiaco **I** 133 Be87
Tobo **S** 60 Bq60
Tobo **S** 70 Bq62
Tobol **SK** 102 Au69
Tobolac **SRB** 263 Cc93
Toboso, El **E** 200 So101
Tocane-Saint-Apre **F** 170 Aa90
Tocco da Casauria **I** 145 Bh96
Tocha **P** 190 Sc100
Tochile-Răducani **MD** 257 Ct87
Tocina **E** 204 Si105
Tockfors **S** 58 Bd61
Tockenham **GB** 98 Sp77
Tocón **E** 205 Sn106
Tódal **N** 38 As54
Todber **GB** 97 Sn80
Todi **I** 144 Be95
Todireni **RO** 248 Cp85
Todireşti **RO** 247 Cn85
Todireşti **RO** 248 Cp87
Todmorden **GB** 84 Sq73
Todolella **E** 195 Sk99
Todolella, La **E** 195 Sk99
Todoričane **BG** 273 Ci94
Todorići **BIH** 259 Bn92
Todor Ikonomovo **BG** 266 Cq93
Todsø **DK** 100 At68
Todtmoos **D** 169 Ar85
Todtnau **D** 163 Aq85
Tofeli **BY** 215 Cs69
Toffen **CH** 169 Ap87
Toft **GB** 77 Ss60
Tofta **S** 69 Bi64
Tofte **N** 47 At56
Tofte **N** 58 Bb61
Toftebjerg **DK** 101 Bb69
Töftedal **S** 68 Bd63
Tofterup **DK** 102 As69
Tofteryd **S** 69 Bj66
Toftlund **DK** 108 As70
Toftir **FO** 26 Sg56
Toftlia **N** 33 Bk47
Toftlund **DK** 103 At70
Tofterseter **N** 57 As64
Togher **IRL** 83 Sh73
Töging am Inn **D** 236 Bf84
To-Grenda **N** 38 At54
Tohmajärvi **FIN** 55 Da56
Tohmo **FIN** 31 Cp43
Toholampi **FIN** 43 Ci53
Toija **FIN** 63 Cd58
Toijala **FIN** 63 Cl58
Toikkala **FIN** 64 Co59

Tõikvere **EST** 210 Co63
Toila **EST** 64 Cq62
Toirano **I** 181 Ar92
Toivakka **FIN** 37 Ct48
Toivakka **FIN** 53 Cn56
Toivala **FIN** 54 Co58
Toivola **FIN** 54 Co58
Tojby **FIN** 52 Cc55
Tõjśici **BIH** 261 Bs92
Tokačka **BG** 271 Cm84
Tokaj **H** 241 Cc84
Tokajik **SK** 241 Cd82
Tokarevo **RUS** 65 Cs59
Tokarnia **PL** 233 Bu81
Tokarówka **PL** 235 Cf79
Tokeensalmi **FIN** 54 Cm58
Tokod **H** 241 Bs86
Tököl **H** 244 Bs86
Tokrajärvi **FIN** 55 Db55
Toksovo **RUS** 65 Db60
Toksværd **DK** 104 Bd70
Tolbaños **E** 192 Sl99
Tolbuhin = Dobrič **BG** 266 Cq93
Tolcsva **H** 241 Cc84
Tolcze **PL** 224 Cg74
Toledo **E** 193 Sm101
Tolentino **I** 145 Bg94
Tolfa **I** 144 Bd96
Tolffa **S** 60 Bq60
Tolg **S** 73 Bk66
Tolinas **E** 184 Sh94
Tolišnica **SRB** 262 Ca93
Tolivia **E** 184 Si94
Tolk **D** 103 As71
Tolkee **FIN** 45 Cu53
Tolkis = Tolkkinen **FIN** 63 Cm60
Tolkkinen **FIN** 63 Cm60
Tolkmicko **PL** 222 Bu72
Tolko **PL** 223 Cb72
Tolkūnai **LT** 218 Ci72
Tollånes **N** 33 Bk47
Tollarp **S** 72 Bh69
Tolleshunt d'Arcy **GB** 95 Ab77
Tollevshaugen **N** 48 Au56
Tollikko **FIN** 42 Cf54
Tollo **I** 145 Bi96
Toll of Birness **GB** 76 Bi69
Tølløse **DK** 104 Bd69
Tõllsjö **S** 69 Bg65
Tolmezzo **I** 133 Bf88
Tolmin **SLO** 134 Bh88
Tolminske Ravne **SLO** 134 Bh88
Tolna **H** 251 Bs88
Tolnanémedi **H** 243 Br87
Tolne **DK** 68 Ba66
Toló **GR** 287 Cf105
Tolofóna **GR** 283 Ce104
Tolonen **FIN** 36 Cl47
Tolosa **E** 186 Sq94
Tolosa **I** 197 Se102
Tolosenmäki **FIN** 55 Da56
Tolox **E** 204 Sl107
Tolskeppo **S** 70 Bm63
Tolva **FIN** 37 Cs48
Tolva **I** 147 Bo99
Tolvojarvi **RUS** 55 Dc56
Tolweni **MD** 257 Cs88
Tomai **MD** 257 Cs88
Tomaševac **MNE** 269 Bu94
Tomaševka **UA** 229 Cb77
Tomašica **BIH** 260 Bo91
Tomašovce **SK** 240 Bu84
Tomašpil' **UA** 245 Cs83
Tomasvatn **N** 32 Bg50
Tomaszów Górny **PL** 225 Bm78
Tomaszów Lubelski **PL** 235 Cg80
Tomaszów Mazowiecki **PL** 227 Ca77
Tomatin **GB** 75 Sn66
Tombe, La **F** 161 Ag84
Tombebœuf **F** 170 Aa91
Tombo **S** 73 Bn67
Tomelilla **S** 105 Bh79
Tomellosa **E** 193 Sp99
Tomelloso **E** 200 Sq102
Tomeşti **RO** 248 Cp86
Tometno Polje **SRB** 261 Ca92
Tomich **GB** 75 Sm66
Tomislavgrad **BIH** 260 Bp93
Tomma **N** 32 Bf48
Tommaplayed **H** 129 Bo86
Tomra **N** 38 Bc54
Tomrefjord **N** 46 Ao55
Tomşani **RO** 264 Ci90
Tomşani **RO** 266 Cn91
Tomta **S** 60 Bo61
Tomter **N** 58 Bc61
Tona **E** 189 Ae97
Tonara **I** 141 At100
Tonbridge **GB** 164 Aa79
Tondela **P** 190 Sd99
Tondorf **D** 114 Ao80
Tonezza del Cimone **I** 132 Bc89
Tong **GB** 93 Sj73
Tongeren **B** 113 Al79
Tongres = Tongeren **B** 113 Al79
Tongue **GB** 75 Sm64
Tonídio **I** 144 An78
Tonkopura **FIN** 37 Cr47
Tonara di Bonagia **I** 152 Bf104
Tonnara Saline **I** 147 Ar100
Tonnare **I** 141 Ar102
Tonnay-Boutonne **F** 170 Su89
Tonnay-Charente **F** 170 Su89
Tønne **N** 68 Ba63
Tonneins **F** 170 Aa92
Tonnerre **F** 168 Ah85

Tönnersjö **S** 72 Bg67
Tonnes **N** 32 Bg47
Tönning **D** 102 As72
Tönning **DK** 100 Au69
Tonno **I** 175 At91
Tønsberg **N** 68 Ba62
Tönsåsen **N** 57 Au59
Tønsberg **N** 68 Ba62
Tönsen **S** 60 Bo58
Tonstad **N** 66 Ao63
Tønsvik **N** 22 Bt41
Tonyrefail **GB** 97 So77
Toomaa **EST** 210 Cn63
Toome **GB** 83 Sh71
Toomyvara **IRL** 87 Sd75
Toormakeady = Tuar Mhic Éadaigh **IRL** 86 Sb73
Toormore **IRL** 89 Sa77
Tootsi **EST** 209 Ck63
Topalu **RO** 267 Cr91
Topana **RO** 265 Ck91
Topas **E** 192 Si98
Töpchin **D** 117 Bh76
Topčić Polje **BIH** 260 Bq92
Topčii **BG** 266 Co93
Topcliffe **GB** 81 Ss72
Topczewo **PL** 229 Cf75
Töpen **D** 230 Bd80
Topeno **FIN** 63 Ci59
Tophisar **TR** 281 Cr100
Toplet **RO** 253 Ce91
Topliceni **RO** 256 Cp90
Toplița **RO** 247 Cl87
Toplița **RO** 254 Cf89
Topo **P** 190 Qe103
Topola **PL** 232 Bo80
Topola **SRB** 262 Cb92
Topola Krolewska **PL** 227 Bt76
Topolčani **MK** 271 Cc98
Topol'čany **SK** 239 Br83
Topol'čianky **SK** 239 Br84
Topoli **BG** 275 Cq94
Topólia **GR** 290 Ch110
Topolje **HR** 135 Bn89
Topólka **PL** 227 Bt75
Topol'ki **RUS** 65 Ct58
Topolnica **SRB** 263 Ce92
Topol'niky **SK** 239 Bq85
Topolog **RO** 267 Cr91
Topolovac **HR** 135 Bn90
Topolovăţu Mare **RO** 253 Cd89
Topolovec **BG** 263 Cf93
Topoloveni **RO** 265 Cl91
Topolovgrad **BG** 274 Cn96
Topolovnik **SRB** 253 Cc91
Topolovo **I** 134 Cl97
Toplišica **SLO** 135 Bl88
Toponár **I** 251 Bq88
Toponica **SRB** 262 Cb93
Toponica **SRB** 263 Cc91
Toponica **SRB** 263 Cd94
Toporec **SK** 240 Ca82
Toporivci **UA** 247 Cn84
Toporów **PL** 234 Cd80
Toporowice **PL** 233 Bt80
Toporu **RO** 265 Cm92
Toppenstedt **D** 109 Ba74
Toprasiar **RO** 267 Cr92
Topusko **HR** 250 Bm90
Tor **E** 188 Ac95
Torá **E** 188 Ac97
Torajärvi **FIN** 63 Ch59
Tomaševac **MNE** 252 Cb90
Toral de los Guzmanes **E** 184 Si96
Toral de los Vados (Viladecanes) **E** 183 Sg95
Torasalo **FIN** 54 Cr56
Torasjärvi **S** 35 Cf47
Torba **TR** 292 Cp106
Torbačevo **RUS** 211 Cr63
Torberget **N** 58 Bd64
Torbergskogen **N** 32 Bf50
Torbjörnstorp **S** 69 Bh64
Torbole-Casaglia **I** 131 Ba89
Torcello **I** 133 Be90
Torchiarolo **I** 149 Br100
Torcieu **F** 173 Al89
Torcross **GB** 97 Sn80
Torcy-le-Grand **F** 154 Ac81
Torda **SRB** 252 Ca89
Tordas **H** 243 Bs86
Tordehúmos **E** 184 Sk97
Tordera **E** 189 Af97
Tordesillas **E** 184 Sk97
Tordesilos **E** 194 Sr99
Tordillos **E** 192 Sk99
Tordinci **HR** 251 Bs90
Tordómar **E** 185 Sm96
Tore **GB** 75 Sm65
Töre **S** 35 Cf49
Töreboda **S** 69 Bi63
Toreby **DK** 104 Bd72
Torekov **S** 101 Bf68
Torella del Sannio **I** 145 Bk97
Torelló **E** 189 Ae96
Toreno **E** 183 Sg95
Torestorp **S** 101 Bf66
Torete **E** 194 Sq99
Torfjanoe **RUS** 65 Cs59
Torfjanovka **RUS** 64 Cq59
Torfou **F** 165 Ss86
Torgau **D** 117 Bf77
Torgelow **D** 111 Bi73
Torgestad **S** 68 Bd64
Torget **N** 58 Bc59
Torgiano **I** 144 Be94
Torgnon **I** 130 Aq89
Torhamn **S** 73 Bn68
Torheim **N** 46 An57
Torhout **B** 113 Ag78
Torhovycja **UA** 247 Cl83
Tori **EST** 209 Ck64
Torigni-les-Villes **F** 159 St82
Torija **E** 193 Sp99
Toriki **RUS** 211 Cs65
Torikka **FIN** 62 Cf60
Toril **E** 194 Ss100
Torino **I** 130 Ap89
Torino di Sangro Marina **I** 145 Bk96
Torittu **FIN** 53 Cl58
Torjulvågen **N** 47 Ar55
Torkanivka **UA** 249 Ct84
Torkelsbo **S** 50 Bo51
Torkkala **FIN** 62 Cf59

Torla **E** 188 Su95
Torma **EST** 210 Co63
Tormac **RO** 253 Cc89
Törmälä **FIN** 55 Da54
Tormaleo **E** 183 Sg95
Törmänen **FIN** 31 Cp43
Törmänen **FIN** 37 Cr50
Törmänki **FIN** 36 Ck47
Törmänmäki **FIN** 44 Cq51
Tormás **H** 243 Bq88
Törmäsenvaara **FIN** 37 Ct49
Törmäsjärvi **FIN** 36 Ci48
Törmäsniska **FIN** 29 Ch46
Tormestorp **S** 72 Bh68
Tornac **F** 179 Ak92
Tornada **P** 196 Sb102
Tornal'a **SK** 240 Ca84
Tornanádaska **H** 240 Cb83
Tornau vor der Heide **D** 117 Be77
Tornavacas **E** 192 Si100
Tornby **DK** 100 Au65
Tornby **N** 58 Bd61
Tornehamn **S** 28 Bs44
Tornes **N** 27 Bn44
Tornes **N** 46 Ap55
Tornesch **D** 109 Au73
Torneträsk **S** 28 Bu44
Törnevalla **S** 70 Bm64
Törnevik **S** 70 Bm64
Tornimäe **EST** 209 Cg64
Tornio **FIN** 36 Cj47
Tornjoš **SRB** 244 Bu89
Torno, EI **E** 204 Si107
Tornos **E** 194 Ss99
Törnsfall **S** 70 Bn65
Tornyiszentmiklós **H** 250 Bo87
Tornyosnémeti **H** 241 Cc83
Toro **E** 192 Sk97
Torö **S** 71 Bq63
Törökbálint **H** 244 Bs86
Törökkoppány **H** 251 Br87
Törökszentmiklós **H** 244 Ca86
Toróni **GR** 278 Ch110
Toroppala **FIN** 55 Ct57
Toros **BG** 273 Ci94
Torošino **RUS** 211 Cs65
Torp **AX** 61 Bu60
Torp **N** 58 Bd63
Torp **S** 68 Bd64
Torpa **S** 70 Bl65
Torpa **S** 72 Bh67
Torpè **I** 140 Au99
Torpeheimen **N** 38 Ba58
Torpet **N** 48 Bd55
Torphins **GB** 79 Sp66
Torpo **N** 57 As59
Torpoint **GB** 97 Sm79
Torpsbruk **S** 72 Bk66
Torpshammar **S** 50 Bn56
Torquay **GB** 97 Sn80
Torquemada **E** 185 Sm96
Torraca **I** 148 Bm100
Torralba **E** 194 Sq100
Torralba **I** 140 As99
Torralba de Aragón **E** 187 St97
Torralba de Calatrava **E** 199 Sn102
Torralba del Moral **E** 194 Sq98
Torralba de los Frailes **E** 194 Ss98
Torrão **P** 196 Sd104
Torråsen **S** 68 Bd59
Torrazza **I** 136 Aq93
Torre, La **E** 201 Ss101
Torreaguera **E** 201 Ss105
Torre-Alháquime **E** 204 Sk107
Torre a Mare **I** 149 Bo98
Torre Annunziata **I** 146 Bi99
Torrebaja **E** 194 Sq100
Torre Baja = Torrebaja **E** 194 Sq100
Torrebarrio **E** 184 Si94
Torrebelña **E** 193 Sp97
Torre-Beltrans = Torre dels Beltrans, la **E** 195 Su100
Torre Beretti **I** 137 As90
Torreblacos **E** 193 Sp97
Torreblanca **E** 195 Aa100
Torreblanca de los Caños **E** 204 Si106
Torreblascopedro **E** 199 Sn105
Torrebruna **I** 145 Bk97
Torrecaballeros **E** 193 Sm99
Torrecampo **E** 199 Sl104
Torre Canne **I** 149 Bq99
Torre-Cardela **E** 205 So106
Torrechiara **I** 138 Ba91
Torrecilla **E** 199 Sm104
Torrecilla de Alcañiz **E** 188 Su99
Torrecilla del Pinar **E** 193 Sm98
Torrecilla de Valmadrid **E** 195 St97
Torrecilla en Cameros **E** 186 Sp96
Torrecillas de la Tiesa **E** 198 Si101
Torre Colimena **I** 149 Bq100
Torre de' Busi **I** 131 At89
Torre de Cabdella, la **E** 177 Ab96
Torre de Coelheiros **P** 197 Se104
Torre de Dona Chama **P** 191 Sf97
Torre de Don Miguel **E** 191 Sg102
Torre de Embesora = Torre d'En Besora, La **E** 195 Su100
Torre de Endoménech = Torre dels Domenges **E** 195 Aa100
Torre de Esteban Hambrán, La **E** 193 Sm100
Torre de Juan Abad **E** 200 So103
Torre de la Higuera **E** 203 Sg106
Torre del Bierzo **E** 183 Sh95
Torre del Campo **E** 205 Sn105
Torre del Greco **I** 146 Bi99
Torre del Lago Puccini **I** 138 Ba93
Torre dell'Impiso **I** 152 Bf104
Torre del Mar **E** 205 Sm107
Torre de Miguel Sesmero **E** 197 Sg103
Torre de Moncorvo **P** 191 Sf98
Torre d'En Besora, La **E** 195 Su100
Torre de'Passeri **I** 145 Bh96

Truébano E 184 Sh95
Trujillanos E 198 Sh103
Trujillo E 198 Si102
Trullo di Mezzo I 148 Bn99
Trumieje PL 222 Bt73
Trumisgarry GB 74 Sf65
Trumpan GB 74 Sg65
Trumpet GB 93 Sp76
Trumpji LV 213 Ce65
Trun CH 131 At87
Trun F 159 Aa83
Trundön S 35 Cd50
Trupale SRB 263 Cd94
Truro GB 96 Sk80
Truşeşti RO 248 Cp85
Trusetal D 116 Ba79
Trusetal, Brotterode- D 116 Ba79
Trush AL 269 Bt97
Truskava LT 217 Ci70
Truskavec' UA 235 Ch82
Truskaw PL 228 Cb76
Truskolasy PL 233 Bs79
Trustrup DK 101 Bb68
Trutnevo RUS 211 Cq63
Trutnov CZ 232 Bm79
Truttikon CH 125 As85
Trybusivka UA 249 Cs84
Tryggeboda S 69 Bk62
Tryggestad N 46 Ao56
Tryland N 66 Ap64
Tryńcza PL 235 Cf80
Tryserum S 70 Bo64
Trysil N 48 Be58
Tryškiai LT 213 Cf68
Trysunda S 51 Bs54
Trżac HR 259 Bm90
Trzciana PL 234 Cd80
Trzcianka PL 221 Bn74
Trzciel PL 226 Bm76
Trzciniec PL 229 Cf78
Trzcinna PL 111 Bi75
Trzcinno PL 221 Bp72
Trzciński Zdrój PL 220 Bk75
Trzebawie PL 220 Bl73
Trzebiatów PL 220 Bl72
Trzebiel PL 225 Bk77
Trzebielino PL 221 Bp72
Trzebiesławice PL 233 Bd80
Trzebieszów PL 229 Cf77
Trzebieszowice PL 232 Bo80
Trzebież PL 111 Bi73
Trzebina PL 228 Ca78
Trzebinia PL 233 Bt80
Trzebnica PL 226 Bp78
Trzebnice PL 226 Bn78
Trzeboś PL 235 Ce80
Trzebownisko PL 235 Ce80
Trzemeśnia PL 233 Ca81
Trzemeszno PL 226 Bg75
Trzemeszno Lubuskie PL 225 Bl76
Trzemżal PL 226 Bg75
Trzepnica PL 227 Bu78
Trzęsacz PL 105 Bk72
Trzęsacz PL 222 Br74
Trześcianka PL 224 Cg75
Trześniów PL 234 Cd81
Trzić SLO 134 Bi88
Trzišće SLO 135 Bl89
Trzyciąż PL 233 Bu80
Trzylatków Mały PL 228 Cb77
Trzyniec PL 221 Bp73
Tsamantás GR 276 Ca101
Tsangaráda GR 283 Cg102
Tsaritsani GR 277 Ce101
Tschagguns A 131 Au86
Tschernitz D 118 Bk77
Tschirn D 116 Bc80
Tschlin CH 142 Ba87
Tschuggen CH 131 Au87
Tsepélovo GR 276 Cb101
Tséria GR 286 Ce107
Tsirguliina EST 210 Cn65
Tsitália EST 287 Cf106
Tsjummarum = Tzummarum NL 107 Am74
Tsótili GR 277 Cc100
Tsoúka GR 283 Ce103
Tsoukaládes GR 282 Cb103
Tsoukaládes GR 283 Cf104
Tsoukaléika GR 286 Cd106
Tsoútsouros GR 291 Cl111
Tšupc = Straupitz D 117 Bl77
Tua N 38 Bc53
Tuaim = Tuam IRL 86 Sc73
Tuam IRL 86 Sc73
Tuar Mhic Éadaigh IRL 86 Sb73
Tubala EST 208 Cf63
Tubbergen NL 108 Ao76
Tubici SRB 262 Bu93
Tübingen D 125 At83
Tubize B 113 Ai79
Tubre I 132 Ba87
Tučapy CZ 231 Bk82
Tučepi HR 268 Bp94
Tuchan F 178 Af95
Tüchen D 110 Be74
Tuchlino PL 222 Bq72
Tuchlovice CZ 230 Bh80
Tuchola PL 222 Bq73
Tuchola Mała PL 118 Bl77
Tuchomie PL 221 Bp72
Tuchorza PL 226 Bn76
Tuchów PL 234 Cc81
Tucquegnieux F 119 Am82
Tuczempy PL 235 Cf81
Tuczna PL 229 Cg77
Tuczno PL 221 Bn74
Tuczno PL 226 Bp75
Tudal N 67 Au62
Tudanca E 185 Sm94
Tuddal N 57 As61
Tudeils F 171 Ad90
Tudela E 184 Si96
Tudela de Duero E 192 Sl97
Tudela-Veguín E 184 Sl94
Tudjemili MNE 269 Bt96
Tudora RO 248 Co85
Tudor Vladimirescu RO 256 Cq89
Tudor Vladimirescu RO 256 Cq90
Tudu EST 210 Co62
Tudulinna EST 210 Cp62

Tuéjar E 201 Ss101
Tuelas, Los E 207 Ss105
Tuen N 58 Bc61
Tufjord N 24 Ch38
Tuffé-Val-de-la-Chèronne F 159 Ab84
Tufo Basso I 146 Bg96
Tuglui RO 264 Ch92
Tuhala EST 210 Ck62
Tuhaň CZ 123 Bi79
Tuhkakylä FIN 44 Cr52
Tui E 182 Sc96
Tuilla E 184 Si94
Tuin MK 270 Cc97
Tuineje E 203 Rm124
Tuiskula FIN 52 Ce55
Tuixén E 189 Ad96
Tuiza de Abajo E 184 Si94
Tüja LV 214 Ci66
Tujetsch CH 131 As87
Tuksi EST 209 Cd62
Tukums LV 213 Cg67
Tula I 140 Aa99
Tulach Mhór = Tullamore IRL 87 Sf74
Tulare SRB 271 Cc95
Tůlau D 110 Bb75
Tuławki PL 216 Cb73
Tulca RO 267 Cq93
Tulce PL 226 Bp76
Tulcea RO 267 Cs90
Tuleşti CZ 238 Bn82
Tulette F 173 Ak92
Tulghiolove UA 235 Ch81
Tuliszków PL 227 Br76
Tulla IRL 86 Sc75
Tullaghought IRL 90 Sf76
Tullamore IRL 87 Sf74
Tullaree IRL 89 Sa76
Tulle F 171 Ad90
Tullebølle DK 104 Bb71
Tulleråsen S 40 Bi54
Tullibody GB 79 Sn68
Tullins F 173 Al90
Tulln A 237 Bn84
Tulnici RO 256 Co89
Tulovo BG 273 Cm95
Tułowice PL 232 Bq79
Tulppio FIN 31 Ct45
Tulsk IRL 87 Sd73
Tulucești RO 256 Cr89
Tumba S 71 Bq62
Tumbalejo, El E 203 Sg106
Tumbarino I 140 Ar98
Tumby S 60 Bn62
Tumby GB 85 Su74
Tumpen A 126 Bb86
Tumšupe LV 214 Ck66
Tun S 69 Bf64
Tuna S 50 Bp56
Tuna S 61 Br60
Tuna S 70 Bn65
Tuna S 70 Bo63
Tunaberg S 70 Bo63
Tunadal S 50 Bp56
Tunari RO 265 Cn91
Tunbyn S 50 Bp56
Tundradalssæter N 47 Aq57
Tune DK 104 Be69
Tune N 58 Bd60
Tune N 68 Bc62
Tungaseter N 47 Aq56
Tungastølen N 46 Ao57
Tunjë A 276 Ca109
Tunkkari FIN 43 Ch53
Tunnerstad S 69 Bi64
Tunnhovd N 57 As60
Tunnhovddammen N 57 As60
Tunnila FIN 54 Cr57
Tunnsjø N 39 Bh51
Tunnsjø-Røyvik N 39 Bg51
Tuno By DK 100 Ba69
Tunstall GB 84 Sp72
Tunstall GB 85 Su73
Tunstall GB 95 Ac76
Tuntenhausen D 236 Be85
Tunturikeskus Kiilopää FIN 31 Cp44
Tunvågen S 49 Bk55
Tuohikotti FIN 64 Cp58
Tuohittu FIN 63 Cg60
Tuolluvaara S 28 Ca49
Tuomaala FIN 37 Cs49
Tuomikylä FIN 53 Cf54
Tuomioja FIN 43 Cl51
Tuomiperä FIN 43 Cl53
Tuonjoki FIN 55 Cu54
Tuorila FIN 52 Cd57
Tuoro sul Trasimeno I 144 Be94
Tuottarstugorna S 27 Bp46
Tuovilanlahti FIN 44 Cp54
Tupa SK 239 Br84
Tupadly PL 227 Br75
Tupale SRB 263 Cd95
Tupanari BIH 261 Bs92
Tupanurme EST 209 Cg63
Tupicy RUS 211 Cr65
Tupicyno RUS 211 Cr63
Tupilaţi RO 248 Co86
Tupkoviči BIH 261 Bs92
Tuplice PL 225 Bk77
Tupos FIN 44 Cl51

Turburea RO 264 Ch91
Turćc-Bajary BY 219 Co72
Turceni RO 264 Cg91
Turčianske Teplice SK 239 Bs83
Turcifal P 196 Sb102
Turcio I 132 Bd89
Turckheim F 124 Ap84
Turcoaia RO 267 Cr90
Turda RO 254 Ch87
Turdaş RO 254 Cg89
Turégano E 193 Sm98
Turek PL 227 Br76
Tureni RO 254 Ch87
Turenki FIN 63 Ck59
Turenne F 171 Ad90
Turgeliai LT 218 Cm72
Turgenevo RUS 216 Cc71
Turgut TR 292 Cr107
Turgutbey TR 275 Cp98
Turgutreis TR 292 Cp106
Turhala FIN 44 Co53
Türi EST 210 Cl63
Turi I 149 Bp99
Turia RO 255 Cn88
Turija SRB 252 Bu89
Turija SRB 263 Cm91
Tur i Remety UA 241 Cf83
Turís E 201 St102
Turiststasjon N 28 Bg43
Turja EST 208 Cf64
Tur'ja Bystra UA 241 Cf83
Turjaci HR 268 Bn94
Turjak SLO 134 Bk89
Tur'ja Poljana UA 241 Cf83
Turjatka UA 247 Cn84
Türje H 242 Bp87
Tur'je UA 235 Cg82
Türka UA 235 Cg78
Turka UA 241 Cg82
Türkbükü TR 292 Cp106
Türkeli = Avşa TR 281 Cp99
Türkenfeld D 126 Bc84
Türkenfeld D 127 Be83
Türkeve H 244 Cb86
Türkgücü TR 281 Cq98
Turkhauta FIN 63 Ck59
Türki LV 214 Cn68
Türkismühle D 163 Ap81
Türkmenli TR 280 Cq98
Türkobaşı TR 280 Co98
Turkoviči BIH 268 Bq95
Turku FIN 62 Ce60
Turlava LV 212 Bi48
Turleque E 199 Sn101
Turmantas LT 218 Cn69
Turmenti BIH 269 Br95
Turmiel E 194 Sq98
Turňa nad Bodvou SK 240 Cb83
Turnau A 129 Bl85
Turnberry GB 80 Sl70
Turnhout B 113 Ak78
Turnitz D 114 Ao79
Türnitz A 238 Bl85
Turnov CZ 118 Bl79
Turnu RO 245 Cc86
Turnu Măgurele RO 265 Ck93
Turnu Roşu RO 254 Ci89
Turnu Ruieni RO 253 Ce90
Turnu Severin, Drobeta RO 263 Cf91
Turobin PL 235 Cf79
Turośl PL 223 Cd73
Turoszów PL 231 Bk79
Turów PL 227 Bs79
Turów PL 229 Cf77
Turowiec PL 235 Cf79
Turowo PL 221 Bn73
Turrach A 134 Bh87
Turre E 206 Sr106
Turriers F 174 An92
Turriff GB 76 Sq65
Tursi I 148 Bn100
Tursite TR 285 Cn104
Turţ RO 246 Cg85
Turtagro N 47 Aq57
Turtola FIN 36 Ch47
Turula FIN 42 Cp53
Turulung RO 246 Cg85
Turunç TR 292 Cr107
Turycja UA 241 Cf83
Turynka UA 235 Cg81
Turza PL 233 Br81
Turza PL 234 Cc81
Turza Wielka PL 223 Ca74
Turzovka SK 233 Bs82
Tus E 200 Sq104
Tusa I 150 Bi105
Tusa RO 246 Cf86
Tuscania I 144 Bd96
Tuse DK 101 Bd69
Tušilović HR 135 Bg88
Tuskas = Tuuski FIN 64 Co60
Tușnad RO 255 Cm88
Tusovica BG 275 Cn97
Tussenhausen D 126 Bb84
Tustervatn N 32 Bh49
Tustna N 38 Ba54
Tusvik N 46 An56
Tuszów Narodowy PL 234 Cc80
Tuszyn PL 227 Bu77
Tutana RO 265 Cm90
Tutaryd S 72 Bi67
Tutbury GB 84 Sr75
Tutin SRB 262 Ca95
Tutjunniemi FIN 55 Cu56
Tuţora RO 248 Cq86
Tutova RO 256 Cq88
Tutow D 105 Bg73
Tutrakan BG 266 Cq92
Tuttlingen D 125 As85
Tutuleşti RO 265 Ck91
Tützing D 126 Bc85
Tützpatz D 111 Bg73
Tuudi EST 209 Cd63
Tuukkala FIN 54 Co57
Tuukkala FIN 54 Cp57
Tuulenkylä FIN 52 Cf56

Tuuliharju FIN 30 Ck46
Tuulos FIN 63 Ck58
Tuunajärvi FIN 52 Ce57
Tuupovaara FIN 55 Db56
Tuurala FIN 52 Ce54
Tuuri FIN 53 Cf54
Tuusjärvi FIN 54 Cr55
Tuuski FIN 64 Co60
Tuusmäki FIN 54 Cr56
Tuusniemi FIN 54 Cs55
Tuusula FIN 63 Cl60
Tuv N 57 Ar59
Tuvaseter N 57 Ar60
Tuven N 32 Bh49
Tuvsletta N 28 Bs43
Tuvträsk S 41 Bs51
Tuxford GB 85 St74
Tuzan, Le F 170 St92
Tuzburgazı TR 289 Cp105
Tuzi MNE 270 Bt96
Tuzla BIH 261 Bs91
Tuzla RO 267 Cs92
Tuzla TR 285 Cn101
Tuzlata BG 267 Cr94
Tuzly UA 257 Da89
Tužno HR 250 Bn88
Tvååker S 72 Be66
Tvärå = Tvøroyri FO 26 Sg57
Tvärbäck S 41 Bu52
Tvärålund S 41 Bu52
Tvärämark S 42 Ca53
Tvärån S 35 Cc49
Tvärdalen S 34 Bq50
Tvårdica BG 267 Cr93
Tvårdica BG 274 Cm95
Tvardiţa MD 257 Cs88
Tvärminne FIN 63 Cg61
Tvärred S 69 Bg65
Tvärskog S 73 Bn67
Tved DK 100 Ba68
Tvedestrand N 67 As63
Tveit N 56 Ap59
Tveit N 56 Am60
Tveita N 56 Am62
Tveitan N 68 Bd60
Tveitarå N 56 An62
Tveitebo N 67 Aq62
Tverai LT 217 Cc69
Tverrå N 32 Bi48
Tverråmo N 27 Bm46
Tverrberg N 46 Am56
Tverrelvmo N 28 Bu43
Tverrfjell N 46 Ap55
Tverrlandet N 27 Bk46
Tversted DK 68 Ba65
Tveta S 69 Bf62
Tveta S 70 Bn62
Tveta S 73 Bm66
Tveter N 68 Bc62
Tving S 73 Bn66
Tvis DK 100 As68
Tvist N 67 Ar59
Tvoroyri FO 26 Sg57
Tvorožkovo RUS 211 Cs64
Tvrdići SRB 261 Bq93
Tvrdonice CZ 238 Bo83
Tvrdošin SK 239 Bu82
Tvrdošovce SK 239 Br83
Twarda PL 227 Ca78
Twardawa PL 233 Bq80
Twardogóra PL 226 Bp78
Twatt GB 77 So62
Tweedmouth GB 81 Sq69
Tweedsmuir GB 79 So69
Twello NL 113 An76
Tweng A 237 Bg86
Twenterand NL 107 Ao76
Twickenham GB 94 Su78
Twiehausen D 108 As76
Twielenfleth, Hollern- D 109 Au73
Twist D 107 Ap75
Twiste D 115 As78
Twistetal D 115 As78
Twistringen D 108 Ar76
Two Bridges GB 97 Sn79
Twomileborris IRL 90 Se75
Tworków PL 233 Br80
Tworóg PL 233 Bs79
Tworzyjanów PL 232 Bo79
Twycross GB 93 Ss75
Twyford GB 94 St78
Twyford GB 94 Su78
Tychowo PL 221 Bn73
Tychowo PL 221 Bn72
Tychy PL 233 Bt80
Tyczyn PL 235 Ce81
Tydal N 48 Bd56
Tyddewi = Saint David's GB 92 Sk77
Tye S 59 Bh62
Tyfors S 59 Bh60
Tyin N 57 Ar58
Tyinholmen N 47 Ar58
Tyinstølen N 47 Ar58
Tykocin PL 224 Cf74
Tykölä FIN 63 Ci58
Tylawa PL 234 Cd82
Tylicz PL 234 Cc82
Tylldal N 48 Bb56
Tyllinge S 70 Bn64
Tylstrup DK 100 Au66
Tylwica PL 224 Cg75
Tymakivka UA 249 Cs83
Tymbark PL 234 Cb81
Tymień PL 221 Bm72
Tymkowe PL 226 Bn78
Tymowa PL 234 Cb82
Tyn PL 221 Bo72
Tynagh IRL 90 Sd74
Tynan GB 82 Sg72
Tynderö S 50 Bp56
Tyndrum GB 78 Sl68
Týnec nad Labem CZ 231 Bl80

Tynemouth GB 81 Ss70
Tyngsjö S 59 Bh60
Týniště nad Orlicí CZ 231 Bn80
Tynkä FIN 43 Ci52
Týn nad Vltavou CZ 237 Bi82
Tynningö S 61 Br62
Tynset N 48 Bd60
Typpö FIN 43 Ci52
Tyra CZ 233 Bs81
Tyresö S 71 Br62
Tyresta S 71 Br62
Tyrins S 49 Bg58
Tyringe S 72 Bh68
Tyrislöt S 70 Bo64
Tyristrand N 58 Ba60
Tyrjänsaari FIN 55 Db55
Tyrnävä FIN 44 Cl51
Tyrrellspass IRL 87 Sf74
Tyruliai LT 213 Cf68
Tyrvänto FIN 63 Ci58
Tyry FIN 53 Cl57
Tysdal N 66 An62
Tyskeberget N 58 Be59
Tysken N 58 Be59
Tyśmienica PL 229 Cf77
Tysnes N 27 Bm44
Tysnes N 56 Am60
Tysse N 46 Al58
Tysse N 56 Am60
Tyssebotn N 56 Am59
Tyssedal N 56 Ao60
Tysslinge S 60 Bl62
Tystberga S 70 Bp63
Tysvær N 56 Am62
Tyszowce PL 235 Ch79
Tytsjerksteradiel NL 107 Am74
Tyttbo S 60 Bo60
Tytuvénai LT 217 Cg69
Tyukod H 241 Cf85
Tywyn GB 92 Sm75
't Zandt NL 107 Ao74
Tzermiádo GR 291 Cl110
Tzummarum NL 107 Am74

U

Uachdar GB 74 Sf66
Uachtar Ard = Oughterard IRL 86 Sb73
Ub SRB 261 Ca92
Übach-Palenberg D 113 An79
Ubbergen NL 114 Am77
Ubbetorp S 70 Bl63
Ubby DK 103 Bd69
Úbeda E 205 So104
Übelbach A 129 Bl86
Ubergsmoen N 67 As63
Überherrn D 119 Ao82
Überlingen D 125 At85
Ubierna E 185 Sn96
Ubja EST 64 Cn62
Ubl'a SK 241 Ce83
Ubli HR 268 Bo95
Ubli MNE 269 Bs95
Ubli MNE 270 Bt96
Ubrique E 204 Sk107
Ubstadt-Weiher D 120 As82
Ucea RO 255 Ck89
Uceda E 193 So99
Uceira E 183 Se94
Ucero E 193 So97
Uchacq-et-Parentis F 176 St93
Uchanie PL 235 Da75
Uchaud F 179 Ai93
Uchorowo PL 226 Bo75
Uchte D 108 As75
Uchtspringe D 110 Bd75
Uckange F 119 An82
Uckerath D 114 Ap79
Uckfield GB 95 Aa78
Ucklum S 68 Bd64
Uckro D 118 Bh77
Uclés E 193 Sp101
Uçmakdere TR 280 Cp99
Ucraincea MD 257 Ct88
Ucria I 150 Bi105
Uda RO 265 Ck91
Udalla E 185 So94
Udavské SK 241 Cd83
Udbina HR 259 Bm91
Udby DK 104 Bd70
Udbyhøj Vasehuse DK 100 Ba67
Uddebo S 69 Bg66
Uddebo S 69 Bi66
Uddeholm S 59 Bh61
Uddevalla S 68 Bd64
Uddheden S 59 Bf61
Uddington GB 80 Sn69
Udel'naja RUS 65 Da60
Uden NL 113 Am77
Udenhausen D 115 At78
Udenhout NL 113 Al77
Uder D 115 Ba78
Udeşti RO 248 Cn85
Udiča SK 239 Bt82
Udine I 133 Bg88
Udorpie PL 221 Bp72
Udosolovo RUS 211 Cs61
Udria LT 217 Ch72
Udrión E 184 Si94
Udvar H 243 Bp97
Uebigau-Wahrenbrück D 117 Bg77
Ueckermünde D 111 Bi73
Uedem D 114 An77
Ueffeln D 108 Aq76
Uehlfeld D 122 Bb81
Uelsby D 104 Au72
Uelsen D 107 Ap75
Uelzen D 109 Bb75
Uentrop D 114 Aq77
Uerdingen D 113 An78
Uetersen D 105 Ba73
Uetze D 109 Bb77
Uffculme GB 97 Sn80
Uffenheim D 121 Ba81
Uffing am Staffelsee D 126 Bc85
Ufs N 57 At62
Uftrungen D 116 Bb78

Ugåle LV 213 Ce66
Ugao SRB 262 Ca94
Ugao-Miraballes E 185 Sp94
Ugaran E 186 Sp94
Ugarana (Dima) E 185 Sp94
Ugarana = Ugarana (Dima) E 185 Sp94
Ugárčin BG 273 Ci94
Ugento I 149 Br101
Ugerløse DK 104 Bd69
Uggdal N 56 Al60
Uggerby DK 68 Ba65
Uggiano la Chiesa I 149 Br100
Uggleheden S 58 Be59
Ugglekull S 73 Bk67
Ugglum S 69 Bh64
Ugijar E 206 So107
Ugilt DK 68 Ba66
Ugine F 174 An89
Uglev DK 100 As67
Ugljan HR 258 Bl92
Ugljane HR 268 Bo93
Ugljevik BIH 261 Bt91
Ugly RUS 211 Cs65
Ugrinovci BIH 261 Ca91
Ugrinovci SRB 262 Ca92
Ugrjumovo RUS 223 Cd71
Ugulsvik N 46 Ap58
Uğurlutepe TR 279 Cn100
Uhart-Mixe F 186 Ss94
Uhelná Příbram CZ 231 Bm81
Uherce Mineralne PL 235 Ce82
Uherské Hradiště CZ 238 Bp82
Uherský Brod CZ 239 Bq82
Uherský Ostroh CZ 238 Bp83
Uhingen D 125 Au83
Uhlíň, Birkendorf D 125 Ar85
Uhlířské Janovice CZ 231 Bl81
Uhlja UA 246 Ce84
Uhorske SK 240 Bu84
Uhowo PL 224 Cf74
Uhrovec SK 239 Br83
Uhryń PL 234 Cb82
Uhtna EST 64 Co62
Uhyst D 118 Bk78
Uhyst am Taucher D 118 Bi78
Uig GB 74 Sh65
Uiherla FIN 53 Ck57
Uileacu de Beiuş RO 245 Ce87
Uimaharju FIN 55 Da55
Uimaniemi FIN 30 Cm46
Uimaniemi FIN 54 Cn57
Uimila FIN 64 Co58
Uitgeest NL 106 Ak75
Uithoorn NL 106 Ak76
Uithuizen NL 107 Ao74
Uivar RO 253 Cb89
Ujazd PL 226 Bp77
Ujazd PL 228 Bp77
Ujazd PL 233 Br80
Ujazd Górny PL 226 Bo78
Ujezd u Brna CZ 238 Bo82
Ujezdziec Wielki PL 226 Bp78
Újfehértó H 241 Cd85
Újkígyós H 245 Cc87
Ujma Duża PL 227 Bs79
Újpetre H 243 Br89
Ujście PL 221 Bo74
Újsoly PL 233 Bt82
Újszász H 244 Ca86
Újszentmargita H 245 Cc85
Újszőlőskert H 241 Cd85
Újué E 179 Ss95
Ukk H 242 Bp86
Ukkola FIN 55 Da55
Ukkolanvaara FIN 55 Dc55
Ukmergė LT 218 Ck70
Ukna S 70 Bn64
Ukri LV 213 Cg68
Ukrinai LT 213 Cc68
Ukta PL 223 Cd73
Ula N 68 Ba62
Ulaberg N 28 Bu43
Uland S 50 Bq55
Ulanka SK 240 Bt83
Ulan-Majorat PL 229 Ce77
Ulanów PL 235 Ce80
Ulaş TR 281 Cq98
Ulassai I 141 Au101
Ulbering D 128 Bg84
Ulbjerg DK 100 At67
Ulbroka LV 214 Ci67
Ulbster GB 75 Sc64
Ulceby GB 85 Aa74
Ulcinj MNE 269 Bt97
Uldum DK 100 Au69
Ulea E 201 Ss104
Uleåborg = Oulu FIN 43 Cm50
Ulefoss N 67 At62
Uleila del Campo E 206 Sq106
Uleviken S 68 Be63
Uležė AL 270 Bu97
Ulęż PL 229 Ce77
Ulfborg DK 100 Ar68
Ulft NL 107 An77
Ulgardereköy TR 280 Cn100
Ulgham GB 81 Sr70
Úlibice CZ 231 Bl80
Ulič SK 241 Ce83
Ulieş RO 255 Cl88
Ulieşti RO 265 Cl91
Ulinia PL 221 Bq71
Ulis, Les F 160 Ae83
Uliūnai LT 218 Ci69
Uljanik HR 250 Bp89
Ul'janovca RUS 217 Ce71
Uljma SRB 253 Cc90
Ulla N 46 An55
Ullanda S 60 Bp60
Ullånger S 51 Br54
Ullapool GB 75 Sk65
Ullared S 72 Be66
Ullarp S 101 Bf67
Ullastret E 189 Ai96
Ullatti S 29 Cd46
Ullava FIN 43 Ck52
Ullbergsträsk S 34 Bu50
Ullbolsta S 60 Bp61

Ulldecona E 195 Aa99
Ullene S 69 Bg64
Ullensaker N 58 Bc60
Ullensvang N 56 Ao60
Ulleren N 58 Bd60
Ullerslev DK 103 Bb70
Ullervad S 69 Bh63
Ülles H 244 Ba88
Ulleskelf GB 85 Ss73
Ullisjaur S 33 Bn50
Ülló H 243 Bt86
Ullsfjord N 22 Bu41
Ullsnesvik N 22 Bu41
Ullvi S 60 Bn62
Ullvi S 60 Bo61
Ully-Saint-Georges F 160 Ae82
Ulm D 126 Au84
Ulma RO 247 Cl85
Ulmale LV 212 Cc67
Ulmbach D 121 At80
Ulme P 196 Sd102
Ulmen D 120 Ao80
Ulmeni RO 246 Cg86
Ulmeni RO 266 Cp90
Ulmeni RO 266 Cp90
Ulmerfeld A 237 Bk84
Ulmetu = Olmeto F 181 As97
Ulmi RO 255 Cl91
Ulmu MD 249 Cs86
Ulmu RO 266 Cp91
Ulnes N 25 Da42
Ulnes N 57 At58
Ulog BIH 260 Br94
Ulrichsberg A 128 Bh83
Ulrichstein D 121 At79
Ulrika S 70 Bl64
Ulriksberg S 59 Bk60
Ulriksfors S 40 Bm53
Ulrum NL 107 An74
Ulsak N 57 As59
Ulsberg N 48 Au55
Ulslev DK 104 Be71
Ulsnis D 103 Au71
Ulsta GB 77 Ss60
Ulsted DK 100 Ba66
Ulstein N 46 Am56
Ulsteinvik N 46 Am56
Ulstrup DK 100 Au68
Ulstrup DK 101 Bd66
Ulten = Ultimo I 132 Bb87
Ultimo I 132 Ba87
Uluabat TR 281 Cr100
Ülüce TR 280 Co99
Ulvan N 38 At53
Ulvenes N 57 As62
Ulvenhout NL 113 Ak77
Ulverston GB 81 So72
Ulvi EST 210 Co62
Ulvik N 56 Ao59
Ulvila FIN 52 Cd58
Ulvkälla S 49 Bi56
Ulvoberg S 41 Bp51
Ulvöhamn S 51 Bs54
Ulvsås S 40 Bi54
Ulvshyttan S 60 Bl60
Ulvsjön S 49 Bk58
Ulvsjön S 50 Bn56
Ulvsnes N 38 As54
Ulvsund S 70 Bp62
Ulvsvåg N 27 Bm44
Ulyčne UA 235 Ch82
Ulzurrun E 186 Sr95
Umag HR 133 Bh90
Umago = Umag HR 133 Bh90
Umasjö S 33 Bl49
Umberleigh GB 97 Sm79
Umbertide I 144 Be94
Umbralejo E 193 So98
Umbrărești RO 256 Cq89
Umbukafjellstue N 33 Bk48
Umbusi EST 210 Cn63
Umčari SRB 262 Cb91
Umeå S 42 Ca53
Umetić HR 250 Bn90
Umgransele S 41 Br51
Umhausen A 132 Bb86
Umieri PL 227 Bs76
Umin Dol MK 271 Cd96
Umka SRB 262 Ca91
Umkirch D 124 Aq84
Umljanović HR 259 Bn93
Ummanz D 105 Bg72
Ummeljoki FIN 64 Co59
Ummendorf D 116 Bc76
Ummendorf D 126 Ba84
Ummerstadt D 121 Bb80
Umnäs S 33 Bn50
Umpferstedt D 116 Bc79
Umurbey TR 280 Co100
Umurcu TR 280 Co98
Umurga LV 214 Ck65
Uña E 194 Sr100
Unaðsdalur IS 20 Qh24
Unaja FIN 52 Cd58
Unanov CZ 237 Bm81
Unari FIN 30 Cm46
Unbyn S 35 Cd49
Uncastillo E 176 Sk96
Unčeń = Ungheni MD 248 Cq86
Undeloh D 109 Au74
Undenäs S 69 Bi64
Undersåker S 39 Bg54
Understed DK 100 Ba66
Undløse DK 104 Bd69
Undredal N 56 Ap59
Undurein F 176 St94
Unelanperå FIN 42 Cp52
Úněšov CZ 230 Bg81
Ungerdorf A 242 Bm87
Ungerhausen D 126 Ba84
Ungheni MD 248 Cq86
Ungheni RO 265 Ck92
Ungheni RO 255 Cl89
Unguraş RO 255 Ci86
Ungureni RO 248 Co85
Ungureni RO 248 Cp87

Valldossera E 188 Ac 98
Vall d'Uixó, La E 201 Su 101
Valle LV 214 Cd 67
Valle N 32 Bh 46
Valle N 46 Ao 56
Valle N 67 Ag 62
Valle N 67 Au 63
Valle = Bale HR 258 Bh 90
Valle (Valle de Cabuérniga) E 185 Sm 94
Valle Castellana I 145 Bg 95
Vallecillo E 184 Sk 96
Vallecorsa I 146 Bg 98
Valle-d'Alesani F 142 At 96
Valle d'Alisgiani, E = Valle-d'Alesani F 142 At 96
Valle de Abdalajís E 205 Sl 107
Valle de Cerrato E 185 Sm 97
Valle de Guerra E 202 Rh 123
Valle de la Serena E 198 Sj 103
Valle de Matamoros E 197 Sg 104
Valle de Santa Ana E 197 Sg 104
Valledolmo I 152 Bh 105
Valledoria I 140 Aa 99
Valle Dorizzo I 132 Ba 89
Valle Gran Rey E 202 Rf 124
Vallehermoso E 202 Rf 124
Vallelado E 193 Sm 98
Vallelunga Pratameno I 152 Bh 105
Valle Mosso I 130 Ar 89
Vallen S 40 Bn 53
Vallen S 40 Bo 53
Vallen S 42 Cc 52
Vallendar D 114 Aq 80
Vallensved DK 104 Bd 70
Vallentuna S 61 Br 61
Valleraugue F 179 Ah 92
Vallermosa I 141 As 102
Vallerstad S 70 Bf 64
Valleseco E 202 Ri 124
Valletta M 151 Bk 109
Valleviken S 71 Bs 65
Valley GB 92 Sl 74
Vallfogona de Ripollès E 189 Ae 96
Vallibona E 188 Aa 95
Vallico I 138 Ba 92
Valli del Pasubio I 132 Bc 89
Vallières F 171 Ae 89
Vallières F 174 Am 89
Vallières-les-Grandes F 166 Ac 86
Valliguières F 179 Ak 92
Vallivana, la E 195 Aa 99
Vallivana = Vallivana, la E 195 Aa 99
Valljobbi S 69 Bi 63
Vallmoll E 188 Ac 98
Vallo N 57 Ar 59
Vallobal E 184 Sk 94
Vallo della Lucania I 148 Bl 100
Valloire F 174 An 90
Vallombrosa I 138 Bd 93
Vallon-en-Sully F 167 Af 87
Vallon-Pont-d'Arc F 173 Ai 92
Vallon-sur-Gée F 159 Su 85
Vallorbe CH 169 An 87
Vallorcine F 174 Ao 88
Vallouise-Pelvoux F 174 Ao 91
Vallrun S 40 Bi 53
Valls E 188 Ac 98
Vallsbo S 60 Bo 59
Vallset N 58 Bc 59
Vallsjärv S 35 Cf 47
Vallsnäs S 70 Bf 64
Vallsta S 60 Bn 57
Vallstedt D 109 Ba 76
Vallstena S 71 Bs 65
Vallvik S 60 Bp 58
Vällviken S 49 Bi 54
Valmadrid E 195 St 98
Valmaggiore I 131 Au 89
Valmanya F 189 Af 95
Valmeinier F 174 An 90
Valmen N 48 Bd 58
Valmiera LV 214 Cl 65
Valmojado E 193 Sm 100
Valmont F 159 Ab 81
Valmontone I 146 Bf 97
Valmorel I 133 Be 88
Välnari BG 266 Cp 93
Valne S 39 Bi 54
Valö S 61 Br 60
Valognes F 159 Ss 81
Valongo P 190 Sc 98
Valongo dos Azeites P 191 Sf 98
Valonne F 124 Ao 86
Válor E 206 So 107
Valoria la Buena E 184 Sl 97
Valøy N 38 Bb 51
Valøy N 39 Bd 52
Valožyn BY 219 Co 72
Valpaços P 191 Sf 97
Valpalmas E 187 St 96
Valpelline I 174 Ap 89
Valpiana I 143 Bb 95
Valpovo HR 251 Br 89
Valpperi FIN 62 Ce 59
Valprato Soana I 130 Aq 89
Valpromaro I 138 Ba 93
Valras-Plage F 178 Ag 94
Valréas F 173 Ak 92
Valsaín E 193 Sm 99
Valsamáta GR 282 Cb 104
Valsănesti RO 265 Ck 90
Valsås FIN 52 Cd 58
Valsavarenche I 174 Ap 89
Välse DK 104 Bd 71
Valsebo S 68 Bd 62
Valseca E 193 Sm 99
Valsemé F 159 Aa 82
Valsequillo E 198 Sk 104
Valset N 38 Au 53
Valsinni I 148 Bn 100
Vålsjö S 50 Bn 57
Valsjöbyn S 39 Bi 52
Valsjön S 50 Bn 56
Valskog S 60 Bo 59
Vals-les-Bains F 173 Ai 91
Valsøybotn N 47 As 54
Vals-Platz CH 131 At 87
Vålsta S 50 Bp 57
Valstad S 69 Bf 64
Valstad S 70 Bo 65
Valstagna I 132 Bd 89
Valsvikdalen N 56 An 59

Valtaiki LV 212 Cd 67
Valtessinikó GR 286 Ce 105
Valtétsi GR 286 Ce 106
Val-Thorens F 174 Ao 90
Valtice CZ 238 Bd 83
Valtierra E 186 Sr 96
Valtimo FIN 45 Cs 53
Valtin, le F 163 Ap 84
Valtopina I 144 Bf 94
Valtorp S 69 Bh 64
Valtorta I 131 Au 89
Váltos GR 280 Cn 97
Valtotópi GR 278 Ch 99
Valtournenche I 130 Aq 89
Val Trompia I 131 Ba 89
Valtura HR 258 Bh 91
Valtuvalta S 50 Bm 56
Valu lui Traian RO 267 Cr 92
Valun HR 258 Bi 91
Valva I 148 Bl 99
Valvåg N 27 Bn 44
Valvåg N 38 Ar 53
Valvengo E 197 Sg 104
Valverde E 186 Sr 97
Valverde E 202 Re 125
Valverde de Burguillos E 197 Sg 104
Valverde de Júcar E 200 Sq 101
Valverde de la Vera E 192 Sk 100
Valverde de Leganés E 197 Sg 103
Valverde del Camino E 203 Sg 105
Valverde del Fresno E 191 Sg 100
Valverde de Llerena E 198 Sk 104
Valverde del Majano E 193 Sm 99
Valverde de Mérida E 198 Sh 103
Valverdón E 192 Si 98
Valvignères F 173 Ak 92
Valvik N 46 Ak 57
Valvísjölinden S 42 Ca 52
Valvträsk S 35 Cd 48
Valy CZ 231 Bm 80
Vama RO 246 Cg 85
Vama RO 247 Cm 85
Vama Buzăului RO 255 Cm 89
Vámartveit N 52 Aq 61
Vama Veche RO 267 Cs 93
Vámb S 69 Bf 64
Vamberk CZ 232 Bn 80
Vamdrup DK 103 At 70
Vámhus S 59 Bi 58
Vamlingbo S 71 Br 67
Vammala FIN 52 Cf 58
Vammen DK 100 Au 67
Vammervollsetra N 47 At 56
Vámos GR 290 Ci 110
Vámosgyörk H 244 Bu 85
Vámosmikola H 239 Bs 85
Vámospércs H 245 Cd 85
Vámosszabadi H 239 Bq 85
Vampula FIN 62 Cf 58
Vámvaka GR 286 Ce 107
Vamvakiá GR 278 Cg 98
Vamvakoú GR 277 Ce 102
Vamvakoú GR 286 Cf 106
Vana SRB 262 Bu 91
Vanagi LV 212 Cc 66
Vanagi LV 214 Cn 68
Vanaja FIN 54 Co 58
Vanaja FIN 63 Ck 59
Vana-Kariste EST 210 Cl 64
Vana-Koiola EST 210 Cp 65
Vanassaare EST 210 Co 63
Vânători RO 245 Cd 87
Vânători RO 255 Ck 88
Vânători RO 256 Cr 89
Vânători RO 264 Cf 92
Vânători Mici RO 265 Cm 92
Vanault-le-Châtel F 162 Ak 83
Vanault-les-Dames F 162 Ak 83
Vana-Vigala EST 209 Ci 63
Vancé F 160 Ab 85
Van'čykivci UA 248 Cn 84
Vanda = Vantaa FIN 63 Ci 60
Vandāni LV 214 Cn 68
Vandans A 131 Au 86
Vandenesse F 167 Ah 87
Vandenesse-en-Auxois F 168 Ak 86
Vandoies I 132 Bd 87
Vandoma P 190 Sd 98
Vandra EST 209 Ci 63
Vande DK 102 Ar 69
Vandzene LV 213 Cf 66
Vandžiogala LT 217 Ch 70
Vane LV 213 Cf 67
Väne-Åsaka S 68 Be 64
Vanebu N 57 Au 62
Vänersborg S 59 Bh 60
Vänersborg S 68 Be 64
Vänersnäs S 69 Bf 64
Väne-Ryr S 68 Be 64
Vang DK 100 As 67
Vang N 57 As 58
Vang N 58 Ba 60
Vanga I 132 Bc 87
Vänga S 69 Bf 65
Vänga S 70 Bo 65
Vånga S 72 Bi 68
Vanga = Wangen I 132 Bc 87
Vangaži LV 214 Ck 66
Vänge S 60 Bp 61
Vänge S 71 Bs 66
Vängel S 40 Bn 53
Vangen N 58 Bd 61
Vangshamn N 22 Br 42
Vangshaugen N 47 As 55
Vangshylla N 38 Bc 53
Vängsjö S 70 Bp 62
Vangsnes N 56 Ao 58
Vangsvik N 22 Bq 42
Vanha-Kihlanki FIN 29 Cg 45
Vanhakylä FIN 45 Cs 52
Vanhakylä FIN 52 Cd 56
Vanhakylä FIN 64 Cm 60
Vanhala FIN 54 Co 57
Vanhamäki FIN 54 Co 57
Vänjärvi FIN 63 Ci 60
Vänjaurbäck S 41 Bs 52
Vänjaurträsk S 41 Bs 52
Vânju Mare RO 264 Cf 92
Vankiva S 72 Bh 68
Vanlay F 161 Ai 84

Vannareid N 22 Bu 40
Vännäs S 41 Bt 53
Vännäs S 41 Bu 53
Vännäsberget S 35 Cf 48
Vännäsby S 42 Bu 53
Vannes F 164 Sp 85
Vannes-sur-Cosson F 166 Ae 85
Vannsätter S 50 Bo 58
Vannvåg N 22 Bu 40
Vänö FIN 62 Ce 60
Vänö FIN 62 Ce 61
Vanonen FIN 64 Cp 58
Vans, les F 173 Ai 92
Vansbro S 59 Bi 59
Vanse N 66 Ao 64
Vansjø S 60 Bn 60
Vansjö S 60 Bo 61
Vansö S 60 Bo 62
Vanstad S 105 Bh 69
Vantaa FIN 63 Ci 60
Vanţina MD 247 Cm 84
Vanttauskylä FIN 36 Co 48
Vanttauskoski FIN 36 Co 48
Vanttila FIN 62 Cf 58
Vanvikan N 38 Ba 53
Vanxains F 170 Aa 90
Vanyarc H 170 Su 90
Vanzac F 170 Su 90
Vanzone con San Carlo I 130 Ar 89
Vao EST 210 Cn 62
Vaour F 178 Ad 92
Vapavaara FIN 37 Cu 48
Vaplan S 40 Bi 54
Vapnjarka UA 249 Cs 83
Vapnjarky UA 249 Cs 83
Vaprio d'Adda I 131 Au 89
Vaquèira E 188 Ab 95
Vaqueiros P 203 Se 106
Var RO 253 Ce 90
Vara EST 210 Co 63
Vara S 69 Bf 64
Varacieux F 173 Al 90
Vara de Rey E 200 Sq 102
Varadero, El E 205 Sn 107
Varades F 165 Sa 86
Várădia RO 253 Cd 90
Várădia de Mureş RO 253 Ce 88
Varadouro P 190 Qc 103
Varages F 180 Am 93
Varaize F 170 Su 89
Varajärvi FIN 37 Cu 48
Varajoki FIN 45 Cu 52
Varakļāni LV 215 Cl 67
Värälä FIN 64 Co 59
Varaldskogen N 58 Be 60
Varaldsøy N 56 Am 60
Varallo I 175 Ar 89
Varana BG 265 Cl 94
Varangerbotn N 25 Cs 40
Varano de'Melegari I 137 Ba 91
Varanpää FIN 62 Cc 59
Varapaeva BY 219 Cp 70
Varapodio I 151 Bm 104
Vărăşti RO 266 Co 92
Văratic MD 248 Cp 85
Văratic RO 247 Cn 86
Varazdin HR 135 Bn 88
Varaždinske Toplice HR 135 Bn 88
Varazze I 175 As 92
Várbak BG 266 Co 92
Vărbanovo = Careva Livada BG 274 Cl 95
Varberg S 101 Be 66
Vărbešnica BG 272 Ch 94
Vărbica BG 263 Cf 91
Vărbica BG 265 Ck 94
Vărbica BG 274 Cm 94
Vărbilău RO 255 Cm 90
Vărbino BG 275 Co 95
Vărbjane BG 266 Cp 94
Varbla EST 209 Ch 64
Vărbnica BG 272 Cg 95
Vărbovka BG 274 Cl 94
Vărbovo BG 280 Cm 97
Varchentin D 110 Bf 73
Várciorog RO 245 Ce 87
Várda SRB 261 Bu 92
Varda RO 264 Cg 93
Vardali GR 283 Ce 102
Vardamičy BY 219 Cq 71
Varde DK 102 Ar 69
Várdinge S 70 Bp 62
Várdnäs S 70 Bn 64
Vardnes N 24 Cp 39
Vårdö AX 52 Cc 60
Vårdomb H 243 Bs 88
Vardsberg S 70 Bm 64
Vardun BG 274 Co 94
Varedo I 175 At 89
Varejoki FIN 36 Ck 48
Varekil S 68 Bd 64
Varel D 108 Ar 74
Varen F 178 Ad 92
Váréna LT 218 Ck 72
Varengeville-sur-Mer F 99 Ab 81
Varenna I 175 At 88
Varenne, La F 165 Ss 86
Varennes F 177 Ad 94
Varennes-Changy F 161 Af 85
Varennes-en-Argonne F 162 Al 82
Varennes-Saint-Sauveur F 168 Al 88
Varennes-sur-Allier F 167 Ag 88
Varennes-sur-Amance F 162 Am 85
Varennes-sur-Fouzon F 166 Ad 86
Varennes-Vauzelles F 167 Ag 86
Vareš BIH 260 Br 92
Varese I 131 As 89
Varese Ligure I 137 Ba 92
Várfu Câmpului RO 248 Cn 85
Várfurile RO 245 Cf 88
Vårgårda S 69 Bf 64
Vargas E 185 Sn 94
Vargträsk S 41 Bs 52
Várghiş RO 255 Cm 88
Vargön S 68 Be 64
Varhaug N 66 An 63
Varhela FIN 62 Cd 59

Vári GR 288 Ck 106
Variaş RO 253 Cc 88
Variaşu Mic RO 245 Cc 88
Varieba LV 213 Cf 67
Varigotti I 136 Ar 92
Varíko EST 209 Ch 62
Varilhes F 177 Ad 94
Varin SK 239 Bs 82
Váring N 69 Bh 63
Varislahti FIN 54 Cs 55
Varisperä FIN 43 Cl 53
Varistaipale FIN 54 Cs 55
Variz P 191 Sg 98
Varize F 160 Ad 84
Varja EST 64 Cp 62
Varjakka FIN 36 Ck 51
Varjaž UA 235 Ci 79
Varkaus FIN 54 Cr 56
Varkku FIN 53 Ch 56
Varland N 57 Ar 61
Várlezi RO 256 Cr 89
Varmahlíð IS 20 Ql 25
Värme LV 213 Ce 67
Varmo FIN 55 Cu 57
Varmo I 133 Bf 89
Värmlands Bro S 69 Bf 62
Värmskog S 59 Bf 62
Varna BG 275 Cq 94
Värna S 70 Bm 64
Varnavič LV 215 Cp 69
Varnenci BG 266 Cp 93
Varnhem S 69 Bh 64
Varniai LT 217 Ce 69
Varnja EST 210 Cp 64
Varnjany BY 218 Cn 71
Värns S 51 Bi 54
Varntresk N 32 Bi 49
Varnum S 69 Bg 65
Varnupiai LT 217 Ch 72
Värö S 68 Be 66
Varois-et-Chaignot F 168 Al 86
Varola S 69 Bi 64
Város GR 279 Cl 101
Varoška Rijeka BIH 259 Bn 90
Varpaisjärvi FIN 44 Cq 54
Várpalota H 243 Br 86
Varpanen FIN 45 Cu 54
Varpanen FIN 54 Co 58
Varparanta FIN 55 Cs 57
Varparanta FIN 55 Cu 55
Varpasalo FIN 55 Ct 56
Varpsjö S 40 Bi 52
Varpuselkä FIN 37 Cs 47
Varputénai LT 213 Cf 69
Varpuvaara FIN 37 Cr 47
Varrelbusch D 108 Ar 75
Värriö FIN 31 Cq 46
Värriöjoki FIN 31 Cq 46
Vars F 174 Ao 91
Vârşand RO 253 Cd 87
Vârşand RO 264 Cg 92
Vârşas S 69 Bi 64
Vârşec BG 272 Cg 94
Varsi I 137 Au 91
Vârşilo BG 275 Cp 96
Vârska EST 211 Cq 65
Vârşolţ RO 246 Cf 86
Varsseveld NL 107 An 77
Vårst DK 100 Ba 67
Vârsta S 71 Bq 62
Varstu EST 215 Co 65
Vartai LT 224 Cg 72
Vartdal N 46 An 56
Varteig N 58 Bc 62
Vartemjagi RUS 65 Da 60
Vârteşcoiu RO 256 Cp 89
Vartholomió GR 282 Cc 105
Vartiala FIN 54 Cr 55
Vartius FIN 45 Cu 51
Várvölgy H 242 Bp 87
Vârvoru de Jos RO 264 Ch 92
Vary UA 246 Cl 84
Várzea P 190 Sc 97
Varzi I 175 At 91
Varzjany BY 218 Cn 71
Varzo I 130 Ar 88
Varzy F 167 Ag 86
Vås S 50 Bm 56
Vasa = Vaasa FIN 52 Cd 54
Vasalemma EST 209 Ci 62
Vasanello I 144 Be 96
Vasankari FIN 43 Ci 52
Vasara FIN 37 Cs 50
Vasaraperä FIN 37 Cs 48
Vasárosnamény H 241 Ce 84
Vasbeck D 115 As 78
Vasbro S 69 Bi 63
Vascœuil F 154 Ac 82
Vascon I 138 Be 89
Vásdalen N 48 Ba 58
Våse S 59 Bf 62
Vaset seter N 57 As 58
Vashtëmi AL 283 Cb 99
Vasia Ny S 70 Bk 63
Vasilaţi RO 266 Co 92
Vasilcău MD 249 Cr 84
Vasileuţi MD 248 Cp 84
Vasilevo BG 267 Cr 93
Vasilevo MK 272 Cf 98
Vasil'evo RUS 65 Cu 59

Vasiľevo RUS 215 Cq 65
Vasiľevščina RUS 211 Cr 63
Vasilj SRB 263 Ce 93
Vasiljov BG 273 Ci 95
Vasil Levski BG 266 Cp 93
Vasil Levski BG 274 Ck 95
Vasil Levski BG 274 Cm 96
Vastsjön S 39 Bh 53
Vaška LT 213 Ci 68
Vaskelovo RUS 65 Da 60
Vaški RUS 215 Cq 67
Väskinde S 71 Br 65
Vaskio FIN 62 Cf 60
Vaškovci UA 247 Cm 84
Vaškovci UA 248 Cp 84
Vaskivesi FIN 53 Ch 56
Vasknarva EST 211 Cq 63
Vaskuu FIN 53 Ch 56
Vasles F 165 Su 87
Vaslui RO 256 Cq 87
Vassånda S 68 Be 63
Vassarás GR 286 Ce 106
Vassbotten S 68 Bd 63
Vassdal N 28 Bq 43
Vässejävri = Vassijaure S 28 Br 44
Vasselbodarna S 59 Bh 58
Vasselhyttan S 59 Bl 61
Vassenden N 46 An 57
Vassenden N 47 Ar 57
Vassenden N 47 Au 58
Vassendvik N 56 Am 62
Vassfarplass N 57 At 59
Vasshus N 56 An 62
Vassijaure S 28 Br 44
Vassilikí GR 286 Cd 105
Vassiliká GR 278 Cg 100
Vassiliká GR 285 Cn 102
Vassiliki GR 282 Cb 103
Vassilikó GR 276 Cb 100
Vassilikó GR 286 Cd 104
Vassilikós GR 282 Cb 105
Vassilís GR 277 Ce 102
Vassilitsi GR 286 Cd 107
Vassilópoulos GR 282 Cc 103
Vassli N 38 At 54
Vassli N 46 Ao 58
Vassmoen N 38 Bc 52
Vassmolösa S 73 Bn 67
Vassnäs S 39 Bg 53
Vassnäs S 50 Bl 56
Vassne N 66 An 63
Vassor FIN 42 Ce 54
Vasstrand N 22 Br 41
Vasstulan N 57 Ar 60
Vastveit N 57 At 61
Vassunda S 60 Bq 61
Vassurány H 129 Bp 86
Vassy F 159 St 83
Vassy F 161 Ai 85
Vast, le F 159 Ss 81
Västanå S 50 Bo 55
Västanå S 50 Bp 56
Vastanå S 59 Bk 58
Västanfjärd FIN 62 Cf 60
Västanfors S 60 Bm 61
Västanhede S 60 Bn 60
Västanhede S 60 Bo 60
Västansjö S 33 Bl 49
Västansjö S 41 Bg 52
Västansjö S 50 Bo 55
Västansjö S 50 Bp 55
Västansjö S 50 Bo 56
Västansjön S 50 Bo 56
Västanträsk S 42 Ca 52
Västantrask S 42 Ca 52
Västanvik S 59 Bi 59
Västbacken S 39 Bh 54
Västby S 60 Bo 58
Västbyn S 40 Bi 53
Vaste-Kuuste EST 210 Co 64
Vastemõisa EST 210 Cl 64
Västerås S 60 Bo 61
Västerbacke S 41 Br 54
Västerby S 60 Bm 60
Västerby S 71 Bq 62
Västerby S 71 Bs 66
Västerbykil S 60 Bn 60
Västerdal S 70 Bn 62
Västerfärnebo S 60 Bm 61
Västerfjäll S 34 Bp 47
Västergarn S 71 Br 66
Västergissjö S 41 Bs 53
Västerhållan S 49 Bi 56
Västerhaninge S 71 Br 62
Väster Hjäggböle S 42 Cb 51
Västerhus S 41 Bs 54
Västerlanda S 68 Be 64
Västerlandsjö S 41 Bs 54
Väster-Ledinge S 61 Br 61
Västerljung S 70 Bp 63
Västerlösa S 70 Bl 64
Västermo S 70 Bn 62
Västermyckeläng S 59 Bi 58
Västersel S 41 Br 54
Västerstrasjö S 50 Bn 57
Västerstråsjö S 50 Bm 57
Västertäsjö S 40 Bm 52
Västervåla S 60 Bm 61
Västervik FIN 52 Cd 54
Västervik S 70 Bo 65
Västila FIN 53 Ck 57
Vastila FIN 64 Co 59
Västinniemi FIN 54 Cr 55
Västland S 60 Bq 60
Vasto I 147 Bk 96
Vastorf D 109 Bb 74
Vážany CZ 238 Bp 82
Vazaş = Vittangi S 29 Cd 45
Važec SK 240 Bu 82
Vazerac F 177 Ac 92
Vazia I 144 Bf 96
Vazovo BG 266 Co 93
Vazzola I 133 Be 89

Västra Stugusjön S 50 Bl 55
Västra Torup S 72 Bh 68
Västra Tunhem S 68 Be 64
Västra Yttermark FIN 52 Cc 55
Västrum S 70 Bo 65
Vastseliina EST 215 Cp 65
Västsjön S 39 Bh 53
Västtjärna S 59 Bl 59
Vasvár H 135 Bo 86
Vát H 129 Bo 86
Vata de Jos RO 253 Cf 88
Vatala FIN 55 Da 56
Vatan F 166 Ad 86
Vătava RO 247 Ck 87
Vaterá GR 285 Cn 102
Vaterstetten D 126 Bd 84
Váthi GR 278 Cf 98
Vathi GR 282 Cb 103
Vathi GR 289 Cn 107
Vathi GR 289 Co 105
Vathí GR 286 Ce 108
Vathílakkos GR 278 Cf 99
Vathílakos GR 277 Cd 100
Vathís GR 292 Cp 107
Váthult S 72 Bg 66
Váti GR 292 Cq 108
Vatia FIN 54 Cm 55
Vaticana, Cività V 144 Be 97
Vatici MD 249 Cs 86
Vatisi GR 287 Ci 104
Vatjusjärvi FIN 43 Cl 52
Vátkölssätern S 49 Bf 58
Vatland N 66 Ap 64
Vatnås N 57 Au 61
Vatne N 46 An 56
Vatne N 46 Ao 55
Vatne N 66 An 63
Vatne N 67 Aq 63
Vatneli N 67 Ar 64
Vatnet N 27 Bk 46
Vatnfjord N 27 Bi 44
Vatnhamn N 23 Cf 39
Vatnstrom N 67 Ar 64
Vätö S 61 Bs 61
Vatohóri GR 277 Cc 99
Vatoússa GR 285 Cn 102
Vatra Dornei RO 247 Cl 86
Vätrane LV 214 Cl 67
Vatry F 161 Ai 83
Vats N 56 An 61
Vats N 57 Ar 59
Vatta H 240 Cb 85
Vättak S 69 Bh 64
Vattholma S 60 Bq 60
Vättis CH 131 At 87
Vattjom S 50 Bp 56
Vättlången S 50 Bp 57
Vättlax FIN 62 Cf 61
Vattnäs S 59 Bk 58
Vattuaho FIN 55 Dc 55
Vattukylä FIN 43 Cl 52
Vatula FIN 52 Cf 57
Vatvet N 58 Bc 62
Våtvik N 32 Bi 46
Vaubadon F 159 St 82
Vaubecourt F 162 Al 83
Vauchassis F 161 Ah 84
Vauclaix F 167 Ah 86
Vaucouleurs F 162 Am 83
Vaud I 130 Ap 89
Vaudoy-en-Brie F 161 Ag 83
Vaufrey F 124 Ao 86
Vaugneray F 173 Ak 89
Vaulammi FIN 63 Cg 59
Vauldalen N 48 Be 55
Vaulino RUS 211 Cr 65
Vaulruz CH 130 Ao 87
Vaulx-Vraucourt F 155 Af 80
Vaumas F 167 Ah 88
Vautorte F 159 St 84
Vauvenargues F 180 Am 93
Vauvert F 179 Ai 93
Vauville F 98 Sr 81
Vauvillers F 162 Am 85
Vaux-et-Chantegrue F 169 An 87
Vaux-lès-Saint-Claude F 168 Am 88
Vaux-sur-Sûre B 156 Am 81
Vavd S 61 Bq 60
Vávdos GR 278 Cg 100
Väversunda S 69 Bk 64
Vavincourt F 162 Al 83
Vavkalata BY 219 Cp 71
Vaxbo S 50 Bn 58
Vaxjö S 73 Bk 67
Váxtorp S 72 Bg 68
Vaxvik S 58 Be 61
Vay F 164 Sr 85
Väylä FIN 31 Cq 44
Väylänpää FIN 36 Ch 46
Vayrac F 171 Ab 91
Vayres F 171 Aa 90
Väyrylä FIN 44 Cq 51
Vaysal TR 275 Co 97
Väystäjä FIN 36 Ci 48
Vaz CH 131 At 87
Vážany CZ 238 Bp 82

Vecchiano I 138 Ba 93
Veče RUS 215 Cs 66
Vecerd RO 254 Ci 89
Vechelde D 109 Ba 76
Vechta D 108 Ar 75
Vecilla de Curueño, La E 184 Sk 95
Vecindario E 202 Rk 125
Vecinos E 192 Si 99
Veckalēji LV 213 Ce 67
Veckholm S 60 Bp 61
Vecpiebalga LV 214 Cm 66
Vecpils LV 212 Cc 67
Vecružina LV 215 Cp 68
Vecsés H 243 Bt 86
Vecslabada LV 215 Cq 68
Vecstropi LV 215 Co 69
Vecstrūžāni LV 215 Cp 67
Vecumnieki LV 214 Ck 67
Vedavågen, Åkrahamn- N 66 Al 62
Vedbo N 38 Bn 61
Vedby S 72 Bg 68
Veddige S 72 Be 66
Vede LV 212 Cd 65
Vedea RO 265 Ck 91
Vedea RO 265 Cm 91
Vedelago I 133 Be 89
Vederslöv S 72 Bk 67
Vederso DK 100 Ar 68
Vedevåg S 60 Bl 61
Vedrare BG 274 Ck 95
Vedriano I 138 Bd 92
Vedrina BG 266 Cq 93
Védrines-Saint-Loup F 172 Ag 90
Vedum S 69 Bg 64
Veendam NL 108 Ao 74
Veenendaal NL 113 Am 76
Veensgarth GB 77 Ss 60
Veenwouden NL 107 An 74
Veere EST 208 Ce 64
Veere NL 112 Ak 77
Vega E 185 Sn 94
Vega, La (Vega de Liébana) E 184 Sl 94
Vegacervera E 184 Si 95
Vega de Almanza, La E 184 Sk 95
Vega de Espinareda E 183 Sg 95
Vegadeo (A Veiga) E 183 Sf 94
Vega de Pas E 185 Sn 94
Vega de Río Palmas E 203 Rm 124
Vega de San Mateo E 202 Ri 124
Vega de Valcarce E 183 Sg 95
Vega de Valdetronco E 192 Sk 97
Vegaquemada E 184 Sk 95
Vegarienza E 184 Sh 95
Vegårshei N 67 As 63
Vegas de Coria E 192 Sh 100
Vegas de Domingo Rey E 191 Sh 100
Vegas del Condado E 184 Sk 95
Vegaviana E 191 Sg 100
Vegby S 69 Bg 65
Vegesack D 108 As 74
Vegger DK 100 Au 67
Veggli N 57 At 60
Veghel NL 113 Am 77
Veglie I 149 Bq 100
Végora GR 277 Cd 99
Vegset N 39 Be 52
Veguilla E 185 Sn 94
Veguillas, Las E 192 Si 99
Veguillas de la Sierra E 194 Ss 100
Vegusdal N 67 As 63
Vehkajärvi FIN 53 Ck 57
Vehkalahti FIN 64 Cp 59
Vehkaperä FIN 53 Ci 55
Vehkaranta FIN 54 Ci 55
Vehkasalo FIN 53 Cm 57
Vehkataipale FIN 64 Cp 58
Vehma FIN 54 Cq 57
Vehmaa FIN 62 Cd 59
Vehmalainen FIN 62 Ce 59
Vehmasjärvi FIN 44 Cq 53
Vehmaskylä FIN 54 Cp 55
Vehmaskylä FIN 54 Cp 57
Vehmasmäki FIN 54 Cq 55
Vehmersalmi FIN 54 Cr 55
Vehniä FIN 53 Cm 56
Vehovo BG 275 Cp 94
Vehu FIN 53 Ci 55
Vehus N 57 Ar 61
Vehuvarpee FIN 52 Cf 57
Vehvilä FIN 54 Cp 55
Veidarvon N 48 Au 58
Veidholmen N 38 Aq 53
Veidnes N 24 Co 39
Veiga, A E 183 Sf 94
Veigge = Pirttivuopio S 28 Bt 45
Veigné F 166 Ad 86
Veihivaara FIN 45 Cu 51
Veilsdorf D 116 Bb 80
Veines N 25 Ct 39
Veinge S 72 Bg 67
Veiros P 197 Se 102
Veisiejai LT 224 Ch 72
Veitsbronn D 122 Bb 81
Veitsch A 242 Bl 85
Veitservasa FIN 30 Ck 45
Veitshöchheim D 121 Au 81
Veiverai LT 217 Ch 71
Veivirženai LT 216 Cd 69
Vejano I 144 Be 96
Vejby DK 101 Be 68
Vejbystrand S 72 Bf 68
Vejen DK 103 At 70
Vejer de la Frontera E 204 Sh 108
Vejers Strand DK 102 Ar 69
Vejle DK 103 At 70
Vejle DK 103 Ba 70
Vejlø DK 104 Bd 70
Vejmara RUS 65 Cs 62
Vejno RUS 211 Cr 63
Vejprty CZ 117 Bg 80
Vejrum DK 100 As 68
Vekarajärvi FIN 64 Co 58
Vekilski BG 266 Cp 93
Vekkula FIN 53 Cl 56
Vektarlia N 39 Bf 51
Velaatta FIN 53 Ch 57
Velada E 192 Sl 101
Velagići BIH 259 Bo 91

Vėlaičiai LT 213 Cf68
Vela Luka HR 268 Bo95
Velanidiá GR 277 Cc100
Velanidia GR 287 Cg108
Velaóra GR 282 Cc102
Velars-sur-Ouche F 168 Ak86
Velas P 190 Qd103
Velasco, Cuevas de E 194 Sq100
Veľaty SK 241 Cd83
Velayos E 192 Sl99
Velbert D 114 Ap78
Velburg D 122 Bd82
Velčevo BG 274 Ck95
Velden D 122 Bd81
Velden D 236 Be84
Velden am Wörthersee A 134 Bi87
Veldenz D 119 Ap81
Veldhoek NL 114 An76
Veldhoven NL 113 Al78
Veldre N 58 Bb59
Veldwezelt B 156 Am79
Veľe RUS 215 Cs67
Velefique E 206 Sg106
Velehrad CZ 238 Bq82
Velemín CZ 123 Bh79
Vele Mune SLO 134 Bi90
Velen D 107 Ao77
Velēna LV 214 Cn66
Velence H 243 Bs86
Velenje SLO 135 Bl88
Velentzikó GR 282 Cc102
Vele Polje SRB 263 Cd94
Velerín, El E 204 Sk108
Veles MK 274 Cd97
Velešín CZ 123 Bi83
Velesmes-Echevanne F 168 Am86
Velešta MK 270 Cb98
Velestíno GR 277 Cf102
Velestovo MK 276 Cb98
Veletovo RUS 211 Cs65
Vélez Blanco E 206 Sq105
Vélez de Benaudalla E 205 Sn107
Vélez-Málaga E 205 Sm107
Vélez Rubio E 206 Sq105
Velgast D 104 Bf72
Velgen D 109 Ba74
Vel Horožanka UA 235 Ch81
Veli Drvenik HR 258 Bn94
Veliés GR 287 Cf107
Velika GR 278 Cf101
Velika HR 251 Bg90
Velika MNE 270 Bu95
Velika Barna HR 250 Bp89
Velika Cista HR 268 Bo93
Velika Dobron' UA 241 Ce84
Velika Gorica HR 268 Bo88
Velika Greda SRB 262 Cb91
Velika Ivanča SRB 262 Cb92
Velikaja Rusava UA 249 Cb83
Velika Kladuša BIH 259 Bm90
Velika Kopanica HR 260 Br90
Velika Kopašnica SRB 263 Ce95
Velika Krsna SRB 253 Cb92
Velika Kruša = Krushë e Madhe RKS 270 Cb96
Velika Lomnica SRB 263 Cc94
Velika Nedelja SLO 242 Bn88
Velika Obarska BIH 251 Bt91
Velika Pisanica HR 250 Bp89
Velika Plana SRB 262 Cb91
Velika Plana SRB 263 Cc94
Velika Polana SLO 260 Bn89
Velika Šatra SRB 263 Cc94
Velika Slatina = Sllatinë e Madhe RKS 270 Cc95
Velika Trnovitca HR 250 Bo89
Velike Draga HR 135 Bl90
Velike Krčmare SRB 262 Cb92
Velike Lašče SLO 134 Bk89
Velike Livade SRB 252 Cb89
Velike Pčelice SRB 262 Cb93
Velike Središte SRB 253 Cc90
Velike Trgovišče HR 242 Bm88
Velike Trnjane SRB 263 Cd95
Veliki Belačevac = Bardhi i Madh RKS 270 Cb95
Veliki Crljeni SRB 252 Ca92
Veliki Gaj SRB 253 Cc90
Veliki Grđevac HR 250 Bp89
Veliki Izvor SRB 263 Cc90
Veliki Kičić = Kçiq i Madh RKS 262 Cb95
Veliki kupci SRB 263 Cc94
Veliki Obljaj HR 250 Bn90
Veliki Popović SRB 263 Cc92
Veliki Popović SRB 263 Cc92
Veliki Preslav BG 275 Co94
Veliki Prolog HR 268 Bp94
Veliki Radić BIH 251 Bu90
Veliki Radinci SRB 261 Bu90
Veliki Šiljegovac SRB 263 Cd93
Veliki Štupelj = Shtupeli i Madh RKS 270 Ca95
Veliki Trnovac SRB 271 Cd96
Veliki Zdenci HR 250 Bp89
Velikoe Selo RUS 211 Da63
Velikoe Selo RUS 215 Cr68
Veliko Gradište SRB 253 Cd91
Veliko Laole SRB 263 Cc92
Veliko Orašje SRB 263 Cc92
Veliko Selo SRB 253 Cc92
Veliko Tărnovo BG 273 Cm94
Veliko Tičevo BIH 259 Bo92
Veliko Trebeljevo SLO 134 Bk88
Veliko Trojstvo HR 242 Bo89
Velikovo BG 267 Cr93
Velilla de Cinca E 195 Aa97
Velilla del Rio Carrión E 184 Sl95
Velilla de Tarilonte E 184 Sl95
Veli Lošinj HR 258 Bk91
Veli Iž HR 258 Bl92
Velimáhi GR 283 Cd105
Velimeşe TR 281 Cg98
Velimirovac HR 251 Br89
Velimlje MNE 269 Bs95
Velinga S 69 Bh64
Velingrad BG 272 Ch96
Velinovo BG 272 Cf95
Veli Rat HR 258 Bk92
Velise EST 209 Ck63
Veliuona LT 217 Cg70
Veljatyn UA 246 Cg84

Velje Duboko MNE 269 Bt95
Veljun HR 135 Bm90
Velká Biteš CZ 232 Bn82
Velká Bystřice CZ 238 Bp81
Veľká Hleď'sebe CZ 230 Bf81
Veľká Ida SK 241 Cc83
Veľká Lehota SK 239 Bs84
Veľká Lomnica SK 240 Ca82
Veľká nad Ipľom SK 240 Bu84
Veľká nad Veličkou CZ 239 Bq83
Velká Polom CZ 233 Br81
Veľké Bílovice CZ 238 Bo83
Veľké Heraltice CZ 232 Bq81
Veľké Hoštice CZ 232 Bq81
Veľké Kapušany SK 241 Ce83
Veľké Karlovice CZ 233 Br82
Veľké Kosihy SK 239 Bq85
Veľké Kostoľany SK 239 Bq83
Veľké Kunětice CZ 232 Bq81
Veľké Meziřiči CZ 231 Bn82
Velken N 56 Ao59
Veľké Němčice CZ 238 Bo83
Veľké Opatovice CZ 232 Bo81
Veľké Pavlovice CZ 238 Bo83
Veľké Pole SK 239 Bs83
Veľké Popovice CZ 231 Bk81
Veľké Přílepy CZ 231 Bi80
Veľké Ripňany SK 239 Bq84
Veľké Rovné SK 233 Bs82
Veľké Straciny SK 239 Bt84
Veľké Úľany SK 239 Bq84
Veľké Zálužie SK 239 Bq84
Velkota RUS 211 Cs61
Velkua FIN 62 Cd60
Velkuankaupunki FIN 62 Cd60
Veľký Beranov CZ 231 Bm82
Veľký Blh SK 240 Ca84
Veľký Bor CZ 230 Bh82
Veľký Dřevič CZ 232 Bn79
Vel'ky Dur SK 239 Br84
Veľky Kamenec SK 241 Cd84
Veľky Krtíš SK 240 Bt84
Veľky Malahov CZ 123 Bf81
Veľky Meder SK 239 Bq85
Veľky Osek CZ 231 Bl80
Veľky Pesek SK 239 Bs84
Veľky Šenov CZ 231 Bi79
Veľky Slavkov SK 240 Ca82
Veľky Újezd CZ 238 Bp81
Vella CH 131 At87
Vellahn D 110 Bb74
Vellamelen N 39 Bc52
Vellberg D 121 Au82
Vellescot F 169 Ap85
Velletri I 146 Bf97
Velling DK 100 Ak68
Vellinge S 73 Bg70
Velliza E 192 Sl97
Vellón, El E 193 Sn99
Vellua FIN 62 Cc59
Velluire F 165 St88
Vélo GR 283 Cf105
Velpke D 110 Bb76
Velsen NL 106 Ak76
Velt RO 254 Ci88
Velta N 58 Be59
Velten D 111 Bg75
Veltheim D 115 As76
Veltrusy CZ 231 Bi80
Velušary CZ 123 Bi80
Velušina MK 270 Cc99
Veľvary CZ 123 Bi80
Velventós GR 277 Ce100
Velvina GR 282 Cd104
Velyka Byjhan' UA 246 Cf84
Velyka Horožanka UA 235 Ch81
Velyka Kopanja UA 246 Cf84
Velyka Mychajlivka UA 249 Cu86
Velyka Palad' UA 241 Cf84
Velyki Berehy UA 241 Cf84
Velyki Kom'jaty UA 241 Cf84
Velyki Lučky UA 246 Cf84
Velyki Mosty UA 235 Ci82
Velykobojarka UA 248 Da85
Velykomarjanivka UA 257 Da88
Velykyj Bereznyj UA 241 Ce83
Velykyj Byčkiv UA 246 Cf85
Velykyj Kučuriv UA 247 Cm84
Velykyj Ljubin' UA 235 Ch82
Velykyj Rakovec' UA 246 Cg84
Velžys LT 218 Ci69
Vemb, Ulfborg- DK 100 Ak68
Vemdalen S 49 Bh56
Vemdalsskalet S 49 Bh56
Véménd H 251 Bs88
Vemhán S 49 Bi56
Vemmedrup DK 104 Be70
Vemmelev DK 104 Bc70
Vemmenæs DK 103 Bb71
Vemork N 57 Ar61
Vemundvik N 39 Bd51
Ven N 66 An63
Vena S 73 Bm65
Venäänaho FIN 54 Cr54
Venabu N 48 Ba57
Venabygd N 48 Ba57
Venaco F 181 At96
Venacu = Venaco F 181 At96
Venafro I 146 Bi98
Venarey-les-Laumes F 168 Ai85
Venaria Reale I 136 Aq90
Venarotta I 145 Bg95
Venås N 47 Ap55
Venas di Cadore I 133 Be88
Venåsen N 48 Au57
Venasque F 179 Al93
Venaus I 136 Ap90
Venčan BG 275 Cp94
Venčane SRB 262 Ca92
Vence F 181 Ap93
Venčiūnai LT 224 Ci72
Vendada P 191 Sf99
Venda Nova P 191 Se97
Vendas da Barreira P 183 Sf97
Vendas Novas P 196 Sd103
Vendays-Montalivet F 170 Sq90
Vendel N 46 An57
Veren BG 274 Cl96

Vendel S 60 Bq60
Vendelä = Ventelä FIN 63 Ci60
Vendeuil F 155 Ad91
Vendeuvre-sur-Barse F 162 Ai84
Vendinha P 197 Se104
Vendœuvres F 166 Ac87
Vendoli CZ 232 Bn81
Vendôme F 166 Ac85
Vendrell, El E 189 Ad98
Vendyčany UA 248 Cq83
Veneby DK 100 As67
Venec BG 266 Co93
Venec BG 275 Cp95
Veneheitto FIN 44 Co52
Venejärvi FIN 30 Ci46
Venejoki FIN 55 Cu55
Venekoski FIN 54 Cn56
Venelin BG 275 Cq94
Venelles F 180 Al93
Venesjärvi FIN 62 Cf57
Veneskoski FIN 52 Cg55
Venetmäki FIN 44 Co54
Venetmäki FIN 54 Co56
Veneto I 132 Bd89
Venezia I 133 Be90
Veng DK 100 Au68
Vengedal N 47 Aq55
Venhuizen NL 106 Al76
Venialbo E 192 Sl98
Venjan S 59 Bh59
Venlo NL 113 An78
Venne D 108 Ar76
Vennesla N 67 Aq64
Vennesund N 32 Be50
Venray NL 114 An77
Vent A 132 Bb87
Venta LT 213 Cf68
Venta de Ballerías E 187 Su97
Venta de Baños E 185 Sm98
Venta de Gaeta E 201 St102
Venta de la Chata E 205 So105
Venta de las Ranas E 184 Sk93
Venta de la Virgen E 207 Ss105
Venta del Charco E 199 Sm104
Venta del Moro E 201 Ss102
Venta de los Santos E 200 So104
Venta del Tollo E 201 Ss104
Ventanueva E 183 Sg94
Ventas con Peña Aguilera, Las E 199 Sm101
Ventas de Huelma E 205 Sn106
Ventas de Muniesa E 195 St98
Ventas de San Julián, Las E 192 Sk100
Venté LT 216 Cc70
Ventelä FIN 63 Ci60
Ventimiglia I 181 Aq93
Ventimiglia di Sicilia I 152 Bh105
Ventiseri F 181 At97
Ventlinge S 73 Bn68
Ventnor GB 98 Ss79
Ventorrillo E 185 Sm97
Ventorro del Negro E 204 Sh105
Ventorros de Balerma E 205 Sm106
Vépriai LT 218 Ck70
Veprinac HR 134 Bi90
Vepřová CZ 237 Bm81
Vepsä FIN 44 Cn51
Vepsä FIN 45 Ct53
Vepsä FIN 55 Da56
Vera E 206 Sr106
Vera N 39 Be53
Verab'i BY 219 Cq70
Veracei BY 219 Cq70
Vera Cruz de Marmelar P 197 Se104
Vera de Bidasoa E 176 Sr94
Vera de Moncayo E 186 Sr97
Verbania I 175 As89
Verberie F 161 Af82
Verbeshtiče RKS 270 Cb96
Verbicaro I 148 Bm101
Verbier CH 130 Ap88
Verbka UA 249 Ct84
Verbka UA 249 Ct84
Verbūnai LT 213 Cg68
Vercelli I 130 Ar90
Vercel-Villedieu-le-Camp F 124 An86
Verchen D 104 Bf73
Verchnij Jalovec' UA 247 Cl85
Verchnij Lužok UA 241 Ce83
Verchni Petrivci UA 247 Cm84
Verchni Stanivci UA 247 Cm84
Verchnja Hrabivnycja UA 241 Cf83
Verchnja Vyznycja UA 246 Cf83
Verchnje Vysoc'ke UA 241 Cg83
Vercjališki BY 224 Ci73
Vercurago I 139 Be93
Verçun AL 276 Cb98
Verd SLO 134 Bi89
Verdalen, Kleppe- N 66 Am63
Verdalsøra N 39 Bc53
Verdatičy BY 224 Ci74
Verdello I 131 Au89
Verden (Aller) D 109 Ba74
Verdens Ende N 68 Ba62
Verdes F 166 Ac85
Verdière, La F 180 Am93
Verdikoússa GR 277 Cd101
Verdille F 170 Su89
Verdon-sur-Mer, Le F 170 Sa89
Verdun F 162 Al82
Verdun-sur-Garonne F 170 Ab92
Verdun-sur-le-Doubs F 168 Al87
Véreaux F 167 Ad87
Verebejai LT 217 Ch72
Verebkovo RUS 211 Cq65
Vereide N 46 An57
Veren BG 274 Cl96

Verenčanka UA 247 Cm83
Verenci BG 274 Cn94
Vereniki GR 282 Cb101
Vereşti RO 248 Cn85
Vereščyca UA 235 Ch81
Verevo RUS 211 Ct65
Verfeil F 177 Ad93
Vergale LV 212 Cc67
Vergato I 138 Bc92
Vergel E 201 Aa103
Vergeletto CH 131 As88
Verges E 189 Ag96
Vergheria I 139 Be93
Verghia F 181 As97
Vergi EST 210 Cn61
Vérgi GR 278 Cg99
Vergiate I 175 As89
Vergons F 180 Am93
Vergt F 171 Ab90
Verguleasa RO 264 Ci90
Verhnij Most RUS 215 Cs65
Verholino RUS 211 Cr64
Véria GR 277 Ce99
Verići BIH 250 Bp91
Vérignon F 180 Am93
Verin E 183 Sf97
Veringenstadt D 125 At84
Verinsko BG 264 Cj96
Veriora EST 210 Cp64
Veriškés LT 218 Cl71
Verket N 58 Ba61
Verl D 115 As77
Verla FIN 64 Co58
Verma I 136 Aq92
Vermand F 155 Ag81
Vermenton F 165 Aa86
Vermes RO 253 Cd89
Vermezzo I 131 As90
Vérmice RKS 270 Cb96
Vermiosa P 191 Sg99
Vermoil P 196 Sc101
Vermoim P 190 Sd98
Vermont, le F 163 Ap84
Vermosh AL 270 Bu96
Vermuntila FIN 62 Cd58
Vernante I 136 Aq92
Vernantes F 165 Aa86
Vernár SK 240 Ca83
Vernayaz CH 130 Ap88
Verne D 115 As77
Verneřice CZ 231 Bi79
Verneşti RO 256 Co90
Vernet F 177 Ac94
Vernet, le F 177 Ac94
Vernet-la-Varenne F 172 Ag90
Vernet-les-Bains F 189 Ae95
Verneuil d'Avre et d'Iton F 160 Ab83
Verneuil-le-Château F 166 Aa86
Vernier CH 130 Ao88
Verninge DK 103 Ba70
Vernio I 138 Bc92
Vernioz F 174 Ak90
Vernoil F 165 Aa86
Vernois-lès-Vesvres F 168 Al85
Vernole I 149 Br100
Vernon F 160 Ab82
Vernou-en-Sologne F 166 Ad85
Vernoux-en-Vivarais F 173 Ak91
Vern-sur-Seiche F 158 Sr84
Verny F 162 An82
Verőce H 241 Bl94
Veroce H 240 Bh85
Verolanuova I 131 Ba90
Veroli I 146 Bg97
Verona I 132 Bb90
Verosvres F 168 Ai88
Veroviče CZ 239 Br81
Verpe N 57 As62
Verpelét H 240 Ca85
Verrès I 130 Aq89
Verrey-sous-Salmaise F 168 Ak86
Verrie, La F 165 St87
Verrières F 166 Ab88
Vers F 169 An88
Vers F 171 Ad92
Versailles F 160 Ae83
Versam CH 131 At87
Verseg H 244 Bu85
Veršiai LT 217 Cg71
Versmold D 115 Ar76
Versoix CH 169 An88
Verstaminai LT 224 Cn72
Veritaizon F 172 Ag89
Vertava LV 215 Cp66
Vertavillo E 185 Sm97
Verteillac F 170 Aa90
Vertenglio = Brtonigla HR 133 Bh90
Verteuil-d'Agenais F 170 Aa92
Verteuil-sur-Charente F 170 Aa89
Verthier F 174 An89
Vertiskos GR 278 Cg99
Vertolaye F 172 Ah89
Vertop AL 276 Ca99
Vertou F 165 Ss86
Verttu FIN 52 Cf57
Vertukšne LV 215 Cp68
Vertus F 161 Ai83
Verušuša MNE 269 Bu95
Vervelelð N 70 Bm65
Verviers B 119 Am79
Vervins F 155 Ah79
Verwood GB 98 Sn79
Veržej SLO 250 Bn87
Verzino I 151 Bo102
Verzuolo I 136 Ap91
Verzy F 161 Ai82
Vesajärvi FIN 52 Cf57
Vesala FIN 37 Cl49
Vesamäki FIN 54 Co55
Vesanka FIN 53 Cn56
Vesanto FIN 54 Cn55
Vescovato F 181 At96
Vesdun F 167 Ad87
Vése H 250 Bp88
Vesela BIH 260 Bp91

Vesela FIN 44 Cn50
Vesela Balka UA 257 Da89
Vesela Dolyna UA 257 Ct88
Veselec BG 266 Co93
Veselie BG 275 Cq96
Veselij Kut UA 257 Ct88
Veselina BG 266 Cn93
Vesel nad Lužnicí CZ 237 Bk82
Veselí nad Moravou SK 238 Bp83
Veselinovac SRB 274 Co95
Veselinovo BG 275 Cp95
Veseloe RUS 222 Bu71
Vesenaz CH 169 An88
Vesetrud N 58 Ba60
Veseud RO 255 Ck89
Vesijako FIN 53 Cl58
Vesijärvi FIN 52 Cd56
Vesilahti FIN 53 Ch58
Vesime I 38 Ar91
Věšín CZ 236 Bh81
Vesivehmaa FIN 63 Cm58
Veskoniemi FIN 31 Cg43
Veskonjarga = Veskoniemi FIN 31 Cg43
Veslesetra N 58 Ba61
Vesleskag N 47 At58
Vesmajärvi FIN 30 Cm45
Vesnino RUS 219 Cg72
Vesnovo RUS 217 Ce71
Vesoul F 169 An85
Vespolate I 131 As90
Véssa GR 285 Cn104
Vesseaux F 173 Ai91
Vessem NL 113 Al78
Vessige S 101 Bf67
Vestad N 47 Ap55
Vestbjerg DK 100 Au66
Vestby N 58 Bb91
Vestbygd N 27 Bl44
Vestbygd N 66 Ao64
Vester DK 102 As70
Vesterbølle DK 100 At68
Vesterborg DK 104 Bc71
Vester Bregninge DK 103 Ba71
Vesterby DK 100 Au69
Vesterby DK 103 Ba69
Vester Egesborg DK 104 Bd70
Vesterelv N 25 Cs40
Vester Gammelby DK 102 As70
Vester Grønning DK 100 At67
Vester Hæsinge DK 103 Ba70
Vester Hassing DK 100 Au66
Vester Hjermitslev DK 100 Au66
Vesterli N 33 Bl46
Vesterlund DK 100 At69
Vester Nebel DK 103 At69
Vesterø Havn DK 101 Bb66
Vester Skørringe DK 104 Bc71
Vester Sottrup DK 103 Au71
Vestertana N 25 Cq40
Vester Torslev DK 100 Au67
Vester-Vandet DK 100 Aq66
Vester Velling DK 100 Au68
Vestervig DK 100 Aq66
Vic E 189 Ae97
Viča SRB 262 Ca93
Vicálvaro E 193 Sn100
Vicari I 152 Bh105
Vicchio I 138 Bc92
Viccola SRB 271 Cd96
Vic-en-Bigorre F 187 Aa94
Vicenza I 132 Bd90
Vic-Fezensac F 177 Aa93
Vichy F 167 Ag88
Vicién E 187 Su96
Viciomaggio I 138 Bd94
Vickan S 69 Be62
Vickleby S 73 Bn67
Vic-le-Comte F 172 Ag89
Vico F 142 As96
Vico del Gargano I 147 Bm97
Vico Equense I 146 Bi99
Vicoforte I 175 Aq92
Vicopisano I 138 Bb93
Vicosoprano CH 131 Au88
Vicovaro I 146 Bf96
Vičovo BG 267 Cr93
Vicovu de Jos RO 247 Cm85
Vicovu de Sus RO 247 Cm85
Vicq-sur-Nahon F 166 Ad86
Vicques CH 124 Ap86
Vic-sur-Aisne F 161 Ag82
Vic-sur-Cère F 172 Af91
Victoria M 151 Bl108
Victoria RO 248 Cq86
Victoria RO 255 Ck89
Victoria RO 266 Cq91
Victoria, La E 204 Sl105
Vicu = Vicu F 142 As96
Vid (Narona) HR 268 Bq94
Vidago P 191 Se97
Vidais P 196 Sb102
Vidamlja BY 229 Ch76
Vidanes E 184 Sk95
Vidángoz E 176 Ss94
Vidanola Mare I 140 At98
Vidauban F 180 An94
Vidbo S 61 Br61
Viddal N 46 An56
Viddalba I 140 As99
Vide P 191 Se100
Videbæk DK 100 As68
Videle RO 265 Cm92
Videm = Videm ob Ščavnici SLO 250 Bn87
Videm ob Ščavnici SLO 250 Bn87
Videm pri Ptuju SLO 242 Bm88
Videnškiai LT 218 Cl70
Videseter N 47 Ap57
Vidhareiđi = Viđareiđi FO 26 Sg56
Vidice CZ 236 Bf81
Vidigueira P 197 Se104
Vidigufo I 191 Se99
Vidima BG 274 Ck95
Vidin BG 263 Cg93
Vidiškiai LT 218 Ck70
Vidlin GB 77 Sf60
Vidly CZ 232 Bp80
Vidnava CZ 232 Bq81
Vidno BG 267 Cr93
Vidöy RUS 215 Cq69
Vidoni RUS 211 Cu64
Vidonin CZ 232 Bn82

Vidor I 133 Be89
Vidou F 187 Aa94
Vidovište MK 272 Ce97
Vidra RO 254 Cf88
Vidra RO 256 Co89
Vidra RO 265 Cn92
Vidrar BG 271 Cf95
Vidrare BG 272 Ci95
Vidreres E 189 Af97
Vidriži LV 214 Ck66
Vidsodis LT 213 Cf69
Viduklé LT 217 Cf70
Vidutinė LT 218 Cn70
Vidzy BY 219 Ck69
Viechtach D 123 Bf82
Viečiūnai LT 224 Ci72
Viedãs = Vietas S 28 Br46
Viehbrock D 109 At74
Viehhofen A 127 Bf86
Vieille-Brioude F 172 Ag90
Vieilleville F 165 Ss87
Vieils-Maisons F 161 Ag83
Vieira de Leiria P 196 Sc101
Vieira do Minho P 190 Sd97
Vieki FIN 45 Cu54
Viekšniai LT 213 Cf68
Vielank D 109 Bc74
Vielha e Mijaran E 188 Ab95
Viella-Mitg Aran = Vielha e Mijaran E 188 Ab95
Vielle-Aure F 177 Aa95
Vielle-Soubiran F 176 Su92
Vielmur-sur-Agout F 178 Ae93
Vielsalm B 119 Am80
Vielunft N 23 Ch40
Vienenburg D 116 Bb77
Vienne F 173 Ak89
Viens F 180 Am93
Viensuu FIN 45 Cu54
Vierchnjadzvinsk BY 215 Cq69
Viereck D 111 Bi73
Vieremä FIN 44 Co53
Viereth-Trunstadt D 122 Bb81
Vierhouten NL 107 Am76
Vieritz D 110 Be75
Vierlinden D 225 Bi75
Vierlingsbeek NL 113 An77
Viernheim D 163 As81
Vierraden D 111 Bi74
Viersen D 114 An78
Viersla N 57 Ap60
Vierumäki FIN 64 Cm58
Vierville-sur-Mer F 159 St82
Vierzon F 166 Ae86
Viesati LV 213 Cf67
Vieselbach D 116 Bc79
Viesimo FIN 55 Da56
Viešintos LT 218 Ck69
Viesīte LV 214 Cm68
Viessoix F 159 St83
Vieste I 147 Bo99
Viešvėnai LT 213 Ce69
Viešvilė LT 217 Ce70
Vietas S 28 Br46
Vietmannsdorf D 111 Bh74
Vietri di Potenza I 148 Bm99
Vietri sul Mare I 147 Bk99
Vietze D 110 Bc74
Vieux-Boucau-les-Bains F 176 Ss93
Vievis LT 218 Ck71
Vieyes I 174 Aq90
Vif F 173 Am90
Viffort F 161 Ag83
Vig DK 103 Bb69
Vig AL 269 Bu97
Vig DK 101 Bd69
Vigan, Le F 179 Ah93
Viganj HR 268 Bp95
Viganella I 131 As89
Vigarano Mainarda I 138 Bd91
Vigasio I 132 Bb90
Vigdalsmo N 38 Ba54
Vigdel N 66 Am63
Vigeland N 66 An63
Vigeland N 67 As64
Vigeois F 171 Ad90
Vigevano I 131 As90
Vigge S 49 Bi55
Vigge S 50 Bo56
Viggianello I 148 Bn101
Viggiano I 147 Bm100
Viggja N 38 Ba54
Vigfaš SK 239 Bt83
Vigmostad N 66 Ap64
Vignacourt F 156 Ae80
Vignale Monferrato I 136 Ar90
Vignanello I 144 Be96
Vignats F 159 Su83
Vignes, Les F 172 Ag92
Vigneulles-lès-Hattonchâtel F 119 Am83
Vigneux-de-Bretagne F 164 Sr86
Vigneux-Hocquet F 156 Ah81
Vignola I 138 Bc92
Vignola Mare I 140 At98
Vignole I 133 Be88
Vignolles F 170 Aa90
Vignory F 162 Al84
Vignoux-sous-les-Aix F 167 Ae86
Vignoux-sur-Barangeon F 166 Ae86
Vigny F 160 Ad82
Vigo E 182 Sc96
Vigo I 132 Bb90
Vigo Rendena I 132 Bb88
Vigrestad N 66 Am63
Vigsnæs DK 104 Bd71
Vigso DK 100 As66
Viguzzolo I 137 As91
Vigy F 119 An82
Vihajärvi FIN 44 Cq51
Vihanninkylä FIN 53 Ck55
Vihantasalmi FIN 54 Co58
Vihanti FIN 43 Ck52
Vihari FIN 45 Cu53
Vihavuosi FIN 53 Ck58
Viherlahti FIN 62 Cc59
Vihiers F 165 St86
Vihren BG 272 Cg97
Vihtari FIN 55 Ct56
Vihtasuo FIN 45 Ct54

Vihtavuori FIN 54 Cm56
Vihteljärvi FIN 52 Cf57
Vihti FIN 63 Ci60
Vihtiälä FIN 52 Cg58
Vihtijärvi FIN 63 Ck59
Vihu FIN 52 Cf57
Vihula EST 210 Cn61
Viiala FIN 63 Ch58
Viianki FIN 45 Da51
Viiksimo FIN 45 Da52
Viile RO 266 Cq92
Viile Satu Mare RO 246 Cf85
Viimsi EST 209 Ck61
Viinijärvi FIN 55 Ct55
Viinikkala FIN 44 Cn54
Viinistu EST 210 Cm61
Viiratsi EST 210 Cm64
Viirilä FIN 64 Cn59
Viirinkylä FIN 36 Co48
Viisarimäki FIN 53 Cn56
Viişoara MD 248 Cg84
Viişoara RO 245 Ce86
Viişoara RO 247 Cn87
Viişoara RO 248 Co84
Viişoara RO 256 Cg88
Viişoara RO 267 Cr92
Viitaila FIN 63 Cl58
Viitajärvi FIN 44 Cm54
Viitakoski FIN 44 Da53
Viitakylä FIN 53 Cn55
Viitala FIN 45 Da53
Viitala FIN 52 Cg55
Viitamäki FIN 44 Cn53
Viitaniemi FIN 54 Cr54
Viitapohja FIN 53 Ci57
Viitasaari FIN 54 Cm54
Viitataival FIN 54 Cp55
Viitavaara FIN 45 Cs52
Viitavaara FIN 45 Ct51
Viitna EST 210 Cm61
Viivikonna EST 211 Cq62
Vijciems LV 214 Cm65
Vik IS 20 Rb27
Vik N 32 Be50
Vik N 39 Bc51
Vik N 46 Ao55
Vik N 56 Ao58
Vik N 57 At61
Vika FIN 36 Cn47
Vika N 38 Bc53
Vika N 48 Bd55
Vika N 48 Bd57
Vika S 60 Bm59
Vikajärvi FIN 36 Cn47
Vikan N 38 Ar54
Vikane N 68 Bb62
Vikanes N 56 Am59
Vikarbodrna S 50 Bq56
Vikarbyn S 59 Bl59
Vikarbyrgi FO 26 Sg58
Vikartovce SK 240 Ca83
Vika Sörda S 59 Bl59
Vikatunet N 46 An62
Vikbyn S 60 Bn60
Vike N 47 Ar55
Vike N 56 Ao60
Vike S 50 Bo55
Vikebukt N 46 Ap55
Vikedal N 56 Am61
Vikeid N 27 Bl43
Viken S 39 Bh51
Viken S 49 Bk55
Viken S 49 Bl56
Viken S 50 Bm56
Viken S 59 Bi61
Viken S 101 Bf68
Viker N 58 Bc59
Viker S 58 Bd62
Viker S 59 Bk62
Vikersund N 58 Au61
Vikeså N 66 An63
Vikevåg N 66 Am62
Vikholmen N 32 Bf48
Viki EST 208 Ce64
Viki N 57 Ar62
Vikingstad S 70 Bl64
Vikjorda N 27 Bi44
Vikmanshyttan S 60 Bm60
Vikna N 38 Bb51
Vikno UA 247 Cm83
Vikoč BIH 261 Bs94
Vikran N 22 Bs41
Vikran N 27 Bo43
Viksberg S 60 Bm61
Viksdalen N 46 An58
Viksjö S 80 Bp55
Viksjöfors S 50 Bm58
Viksmon S 50 Bp54
Viksøy N 56 Al60
Viksøyri N 56 Am59
Viksta S 60 Bq60
Vikstøl N 57 Ar60
Vikstraum N 38 As53
Viksvatn N 38 Ba52
Viktring A 134 Bi87
Vila Baleira = Porto Santo P 190 Rh114
Vilaboa E 183 Sf94
Vila Boa P 190 Sc97
Vila Boim P 197 Sf103
Vilachá E 183 Sf96
Vila Chã P 190 Sc98
Vila Chã P 190 Sd100
Vila Chão do Marão P 190 Sd98
Vilacoba E 182 Sd94
Vila Cortês da Serra P 191 Se99
Vila Cova a Coelheira P 191 Se99
Vila Cova da Lixa P 190 Sd98
Viladamat E 189 Ag96
Vila da Praia da Vitória P 182 Qf103
Vila de Cruces E 182 Sd95
Vila de Cucujães P 190 Sc98
Vila de Frades P 197 Se104
Vila de Rei P 196 Sd101
Vila do Bispo P 202 Sc106
Vila do Conde P 190 Sc98
Vila do Corvo P 182 Ps101
Vila do Porto P 182 Qk107
Vilafamés E 195 Su100
Vilafant E 189 Af96
Vila Fernando P 191 Sf100
Vila Fernando P 197 Sf103
Vilaflor P 202 Rg124

Vila Flor P 191 Sf98
Vilaframil E 183 Sf94
Vila Franca das Naves P 191 Sf99
Vilafranca de Bonany E 207 Ag101
Vilafranca del Maestrat E 195 Su100
Vilafranca del Penedès E 189 Ad98
Vila Franca de Xira P 196 Sc103
Vila Franca do Campo P 182 Qk105
Vilafrío E 183 Se95
Vilagarcía de Arousa E 182 Sc95
Vilainiai LT 217 Ci70
Vila Joiosa, La E 201 Su103
Vilajuïga E 178 Ag96
Vilaka LV 215 Cg66
Vilalba E 183 Se94
Vilalba dels Arcs E 188 Aa98
Vilaller E 177 Ab96
Vilamaior da Boullosa E 183 Se97
Vilamarxant E 201 St101
Vilamoura P 202 Sd106
Vilāni LV 215 Co67
Vila Nogueira de Azeitão = São Lourenço P 196 Sb103
Vilanova E 182 Sc96
Vilanova E 183 Sf96
Vilanova E 183 Sg96
Vilanova (Lourenzá) E 183 Sf94
Vila Nova da Baronia P 196 Sd104
Vila Nova da Barquinha P 196 Sd102
Vilanova de Arousa E 182 Sc95
Vilanova de Bellpuig E 188 Ab97
Vila Nova de Cacela P 203 Se106
Vila Nova de Cerveira P 182 Sc97
Vila Nova de Famalicão P 190 Sc98
Vila Nova de Foz Côa P 191 Sf98
Vila Nova de Gaia P 190 Sc98
Vilanova del Camí E 189 Ad97
Vilanova de Meià E 188 Ac97
Vila Nova de Milfontes P 202 Sc105
Vila Nova de Ourém = Ourém P 196 Sc101
Vila Nova de Paiva P 191 Se99
Vila Nova de Poiares P 190 Sd100
Vilanova de Sau E 189 Ae97
Vila Nova do Ceira P 190 Sd100
Vila Nova do Corvo = Corvo, Vila do P 182 Ps101
Vilanova i la Geltrú E 189 Ad98
Vilaosende E 183 Sf94
Vilapedre E 183 Se94
Vilapedre (San Miguel) E 183 Sf95
Vila Pouca de Aguiar P 191 Se98
Vila Praia de Âncora P 182 Sc97
Vilar E 182 Sd95
Vilar P 196 Sb102
Vilarandelo P 191 Sf97
Vilarbacú E 183 Sf95
Vilarbarú = Vilarbacú E 183 Sf95
Vilar da Veiga P 190 Sd97
Vilar de Barrio E 183 Se96
Vilar de Donas E 183 Se95
Vilar de Ossos P 183 Se97
Vilar de Santos E 183 Se96
Vilardevós E 183 Sf97
Vila Real P 191 Se98
Vila Real de Santo António P 203 Sf106
Vilarello E 183 Se95
Vilar Formoso P 191 Sf99
Vilarinho P 190 Sc98
Vilarinho P 190 Sd98
Vilarinho da Castanheira P 191 Sf98
Vilarinho das Azenhas P 191 Sf98
Vilarinho do Bairro P 190 Sc100
Vilariño de Conso E 183 Sf96
Vilariño Frío E 183 Se96
Vilar Maior P 191 Sg100
Vila-rodona E 188 Ac98
Vilarouco P 191 Sf98
Vilar Torpim P 191 Sg99
Vila Ruiva P 197 Sd104
Vilasantar = Ru E 182 Sd94
Vilas de Turbón E 187 Ab96
Vila Seca P 190 Sc98
Vila Seca P 190 Sc99
Vilaseca = Vila-seca de Solcina E 188 Ac98
Vilassar de Dalt E 189 Ae97
Vilassar de Mar E 189 Ae97
Vila Velha de Ródão P 197 Se101
Vila Verde P 190 Sc98
Vila Verde da Raia P 191 Sf97
Vila Verde de Ficalho P 203 Sf105
Vila Viçosa P 197 Sf103
Vilaza E 183 Sf97
Vilce LV 213 Ch68
Vilcele MD 257 Cf89
Vilches E 199 Sn104
Vilchivci UA 247 Cm83
Vildbjerg DK 100 As68
Vilê AL 270 Bu96
Vileiika BY 219 Co72
Vilela E 183 Se94
Vilela E 183 Se95
Vilella Baja = Vilella Baixa, la E 188 Ab98
Vilémov CZ 231 Bm81
Vilers E 189 Af97
Vilhelmina S 40 Bo51
Vilia GR 287 Cg104
Viliejka BY 219 Co72
Viljakkala FIN 53 Cg57
Viljandi EST 209 Cm64
Viljanemi FIN 63 Cm59
Viljevo HR 251 Br89
Viljolahti FIN 54 Cn56
Vilkaviškis LT 224 Cg71
Vilkene LV 214 Ca65
Vilkiautinis LT 224 Ci72
Vilkija LT 217 Ch70
Vilkjärvi FIN 64 Cp59
Vilkyškiai LT 217 Ce70
Villa I 133 Be88
Villa, La I 132 Bd87
Villabáñez E 192 Sf97
Villa Bartolomea I 138 Bc90

Villabáscones E 185 Sn94
Villa Basilica I 138 Bb93
Villabassa I 133 Be87
Villablanca E 203 Sf106
Villablino E 183 Sg95
Villabona E 184 Si94
Villabona E 186 Sq94
Villabrágima E 184 Sk97
Villabruna I 132 Bd88
Villabuena del Puente E 192 Sk98
Villacañas E 199 So101
Villacarriedo E 185 Sn94
Villacarrillo E 200 So104
Villa Castelli I 149 Bp99
Villacastín E 193 Sm99
Villach A 134 Bh87
Villacidro I 141 As102
Villaciervos E 186 Sp97
Villacintor E 184 Sk96
Villaconejos E 193 Sc100
Villaconejos de Trabaque E 194 Sq100
Villada E 184 Sk96
Villa de Don Fadrique, La E 199 So101
Villa del Conte I 132 Bd89
Villa del Prado E 193 Sm100
Villa del Rey E 197 Sg101
Villa del Río E 199 Sm105
Villa di Chiavenna I 131 Al88
Villadiego E 185 Sm95
Villadose I 138 Bd90
Villadossola I 175 Ar88
Villaeles de Valdavia E 184 Sl95
Villaescusa de Haro E 200 Sp101
Villaescusa la Sombría E 185 So96
Villaespesa E 194 Ss100
Villa Estense I 138 Bd88
Villaesteres, Los E 192 Sk97
Villafáfila E 184 Sk97
Villafalletto I 136 Aq91
Villaflores E 192 Sk98
Villafontana I 132 Bc90
Villafranca E 188 Ec96
Villafranca d'Asti I 136 Aq91
Villafranca de Córdoba E 199 Sl105
Villafranca de Ebro E 195 St97
Villafranca del Bierzo E 183 Sg95
Villafranca del Campo E 194 Si96
Villafranca del Cid = Vilafranca del Maestrat E 195 Su100
Villafranca de los Barros E 197 Sh103
Villafranca de los Caballeros E 199 So102
Villafranca del Panadés = Vilafranca del Penedès E 189 Ad98
Villafranca di Forlì I 139 Be92
Villafranca di Verona I 138 Bb90
Villafranca in Lunigiana I 137 Au92
Villafranca-Montes de Oca E 185 So96
Villafranca Padovana I 132 Bd90
Villafranca Piemonte I 136 Aq91
Villafranca Tirrena I 167 Bl104
Villafranco del Guadalquivir E 204 Sh106
Villafrati I 152 Bg105
Villafrechos E 184 Sk97
Villafruela E 185 Sc97
Villagarcía de Campos E 184 Sk97
Villagarcía de la Torre E 198 Sh104
Villagarcía del Llano E 200 Sr102
Villa Garibaldi I 138 Bb90
Villa Garzoni I 138 Bb93
Villaggio Mancuso I 151 Bc102
Villagómez la Nueva E 184 Sk96
Villagonzalo E 198 Sh103
Villagrains F 170 St91
Villagrande I 145 Bg96
Villagrande Strisaili I 141 Au101
Villa Grazia di Carini I 152 Bg104
Villaharta E 198 Sl104
Villähde FIN 64 Cm59
Villahermosa E 200 Sp103
Villahermosa del Río E 195 Su100
Villaherreros E 184 Sk96
Villahizán E 185 Sn96
Villahoz E 185 Sn96
Villainclán E 183 Sg96
Villaines-en-Duesmois F 168 Ak85
Villaines-la-Juhel F 159 Sa84
Villajimena E 185 Sm96
Villa Joyosa = Vila Joiosa, La E 201 Su103
Villala FIN 55 Co58
Villala FIN 64 Cr59
Villalago I 145 Bd97
Villalangua E 176 St96
Villalba I = Vilalba E 183 Se94
Villalba del Alcor E 203 Sh106
Villalba de la Sierra E 194 Sq100
Villalba de los Alcores E 184 Sl97
Villalba de los Arcos = Vilalba dels Arcs E 188 Aa98
Villalba de los Barros E 197 Sg103
Villalba de los Morales E 194 Ss99
Villalba del Rey E 194 Sp100
Villalba de Rioja E 185 Sp95
Villalbilla de Burgos E 185 Sn96
Villalcampo E 192 Sh97
Villalcázar de Sirga E 184 Sl96
Villalbrín E 184 Sl96
Villalegre E 184 Si93
Villalengua E 194 Sr98
Villalgordo del Júcar E 200 Sq102
Villalgordo del Marquesado E 200 Sp101
Villa Literno I 146 Bi98
Villalobar de Rioja E 185 Sp95
Villalobos E 184 Sk97
Villalobón E 184 Sl96
Villalon de Campos E 184 Sk96
Villalonga E 201 Su103
Villalonga E 184 Sk97
Villalpando E 184 Sk97
Villalpando, Castillo de o Torres Secas E 187 St96
Villalpardo E 200 Sr102
Villalquite E 184 Sk95

Villalta I 132 Bd89
Villalube E 192 Si97
Villaluenga de la Sagra E 193 Sn100
Villaluenga del Rosario E 204 Sk107
Villalumbroso E 184 Sl96
Villálvaro E 193 So97
Villamalea E 200 Sr102
Villamañán E 184 Si96
Villamanin E 184 Si95
Villamanrique E 200 So103
Villamanrique de la Condesa E 204 Sh106
Villamanta E 193 Sm100
Villamar I 141 As101
Villamarco E 184 Si96
Villamartín de Campos E 184 Sl96
Villamartín de Don Sancho E 184 Sk95
Villamartín del Sil E 183 Sh95
Villamassargia I 141 As102
Villamayor E 184 Sk94
Villamayor E 192 Si98
Villamayor E 195 St97
Villamayor de Calatrava E 199 Sm103
Villamayor de Campos E 184 Sk97
Villamayor de Santiago E 200 Sp101
Villamayor de Treviño E 185 Sm96
Villambard F 171 Ab90
Villambrán de Cea E 184 Sl96
Villamediana E 184 Sl95
Villamediana E 185 Sm96
Villamejil E 184 Si95
Villamesías E 198 Si102
Villaminaya E 199 Sn101
Villa Minozzo I 138 Ba92
Villamo I 138 Bc89
Villamontán de la Valduerna E 184 Si96
Villamor de los Escuderos E 192 Si98
Villamuelas E 199 Sn101
Villamuera de la Cueza E 184 Sl96
Villamuriel de Campos E 184 Sk97
Villamuriel de Cerrato E 184 Sl97
Villanasur-Río de Oca E 185 Sn96
Villandraut F 170 St92
Villandry F 166 Ab86
Villaño E 185 So95
Villanova I 138 Bd92
Villanova I 149 Bq99
Villanova d'Asti I 175 Aq91
Villanova-Monteleone I 141 As101
Villanova Marchesana I 138 Bd91
Villanova Mondovì I 175 Aq92
Villanova Monferrato I 136 Ar90
Villanova sull'Arda I 138 Ba90
Villanova Truschedu I 141 As101
Villanova Tulo I 141 At101
Villanovilla E 176 Sp96
Villanterio I 137 At90
Villanubla E 184 Sl97
Villanueva de Alcardete E 200 So101
Villanueva de Alcorón E 194 Sq99
Villanueva de Algaidas E 205 Sm106
Villanueva de Argaño E 185 Sm96
Villanueva de Argaño E 185 Sn96
Villanueva de Bogas E 199 Sn101
Villanueva de Cameros E 186 Sp96
Villanueva de Cauche E 205 Sm107
Villanueva de Córdoba E 199 Sl104
Villanueva de Duero E 192 Si97
Villanueva de Gállego E 187 St97
Villanueva de Gumiel E 193 So97
Villanueva de Huerva E 194 Ss98
Villanueva de la Cañada E 193 Sm100
Villanueva de la Concepción E 205 Sl107
Villanueva de la Fuente E 200 Sp103
Villanueva de la Jara E 200 Sr102
Villanueva de la Nía E 185 Sn94
Villanueva de la Peña E 185 Sm94
Villanueva de la Reina E 205 Sn104
Villanueva de la Vera E 192 Sk100
Villanueva del Campo E 184 Sk97
Villanueva del Duque E 198 Sk104
Villanueva del Fresno E 197 Sf104
Villanueva de los Castillejos E 203 Sf105
Villanueva de los Infantes E 200 So103
Villanueva del Rey E 198 Sk104
Villanueva del Río y Mina E 204 Sh105
Villanueva de Oscos E 183 Sg94
Villanueva de San Carlos E 199 Sn103
Villanueva de San Juan E 204 Sk106
Villanueva de Sijena E 188 Sg97
Villanueva de Tapia E 205 Sm106
Villa Vela I 153 Bl107
Villanueva y Geltrú = Vilanova i la Geltrú E 189 Ad98
Villány H 243 Br89
Villapalacios E 200 Sp103
Villapeceñil E 184 Sk96

Villapiana I 148 Bn101
Villapiana Lido I 148 Bn101
Villa Potenza I 145 Bg94
Villapourçon F 167 Ah87
Villapriolo I 153 Bi105
Villaproviano E 184 Sl96
Villaputzu I 141 Au102
Villavernia I 137 As91
Villaquejida E 184 Si96
Villaquilambre E 184 Si95
Villaquirán de los Infantes E 185 Sm96
Villar E 204 Sk105
Villaralbo E 192 Si98
Villaralto E 198 Sl104
Villarcayo E 185 Sn95
Villarcazo E 184 Sk94
Villar d'Arène F 174 An90
Villar-Bonnet F 174 Am90
Villard-d'Abas, le F 174 Ao92
Villar de Arnedo, el E 186 Sq96
Villar de Cañas E 200 Sp101
Villar de Chinchilla E 200 Sr103
Villar de Ciervo E 191 Sg99
Villardeciervos E 183 Sh97
Villar de Corneja E 192 Sk100
Villar de Domingo García E 194 Sq100
Villardefrades E 192 Sk97
Villar de Huergo E 184 Sk94
Villar de la Encina E 200 Sp101
Villar del Arzobispo E 201 St101
Villar del Buey E 192 Sh98
Villar del Cobo E 194 Sr100
Villar del Humo E 194 Sr101
Villar de los Navarros E 194 Ss98
Villar del Pedroso E 198 Sk101
Villar del Rey E 197 Sg102
Villar del Río E 186 Sq96
Villar del Salz E 194 Sr99
Villar del Saz de Navalón E 194 Sq100
Villar de Mazarife E 184 Si96
Villar de Olalla E 194 Sq100
Villar de Olmos E 201 Ss101
Villar de Peralonso E 192 Sh98
Villardiegua de la Ribera E 192 Sh97
Villardompardo E 205 Sm105
Villard-sur-Doron F 174 Ao89
Villarejo de Fuentes E 200 Sp101
Villarejo de Montalbán E 199 Sl101
Villarejo de Salvanés E 193 So100
Villarejo-Periesteban E 194 Sq101
Villarente E 184 Si95
Villares, Los E 205 Sn105
Villares del Saz E 194 Sq101
Villargordo E 194 Ss99
Villargordo del Cabriel E 201 Ss101
Villaricos E 206 Sm105
Villarino E 191 Sh98
Villarino del Sil E 183 Sh95
Villarluengo E 195 St99
Villarmayor E 192 Si98
Villarosa I 153 Bi105
Villarquemado E 194 Ss99
Villarramiel E 184 Sl96
Villarrasa E 203 Sg106
Villarreal E 197 Sf103
Villarreal = Vila-real E 195 Su101
Villarrín de Campos E 184 Si97
Villarroañe E 184 Si96
Villarroblero E 200 Sp104
Villarrodrigo E 200 Sp104
Villarrodrigo de la Vega E 184 Sl96
Villarroquel E 184 Si95
Villarroya de la Sierra E 194 Ss98
Villarroya de los Pinares E 195 St99
Villarrubia E 204 Sl105
Villarrubia de los Ojos E 199 Sn102
Villarrubia de Santiago E 193 So101
Villarrubio E 193 Sp101
Villars F 160 Ad84
Villars F 171 Ab90
Villars-Burquin CH 169 Ao87
Villars-les-Dombes F 173 Al88
Villars-sur-Ollon CH 169 Ap88
Villars-sur-Var F 136 Ap93
Villarta E 200 Sr102
Villarta de los Montes E 198 Sl102
Villarta de San Juan E 199 Sn102
Villasalto I 141 At102
Villasana de Mena E 185 Sn94
Villasandino E 185 Sm96
Villa San Giovanni I 153 Bm104
Villa Santa Maria I 145 Bg97
Villa Santina I 133 Bf88
Villasavary F 178 Ae94
Villasayas E 194 Sp98
Villaseca E 185 Sp95
Villaseca de Laciana E 183 Sh95
Villaseca de la Sagra E 193 Sn100
Villaseco de los Gamitos E 192 Sh98
Villaseco de los Reyes E 192 Sh98
Villaselán E 184 Sk96
Villasequilla de Yepes E 193 Sn101
Villasimius I 141 Au102
Villasor I 141 As102
Villasrubias E 191 Sg100
Villastar E 194 Ss99
Villastellone I 136 Aq91
Villatalla I 181 Aq93
Villatobas E 193 So101
Villatoro E 192 Sk99
Villatoya E 201 Ss102
Villaturiel E 184 Si96
Villaur E 176 Sr95
Villavaliente I 145 Bh97
Villavaquerín E 193 Sm97
Villa Vela I 153 Bl107
Villaverde de Guadalimar E 200 Sp104
Villaverde de Íscar E 192 Sk98
Villaverde del Monte E 185 Sm96
Villaverde del Río E 204 Sh105

Villaverde de Medina E 192 Sk98
Villaverde de Pontones E 185 Sn94
Villaverde y Pasaconsol E 200 Sq101
Villaverla I 132 Bc89
Villaviciosa E 184 Sk94
Villaviciosa de Córdoba E 198 Sk104
Villaviciosa de Odón E 193 Sn100
Villavieja = Vilavella, La E 195 Su101
Villavieja de Yeltes E 191 Sh99
Villaviudas E 185 Sm96
Villayón E 183 Sg94
Villé F 124 Ap84
Ville-aux-Clercs, La F 160 Ac85
Villebaudon F 159 Ss83
Villebois-Lavelette F 170 Aa90
Villebon F 160 Ac84
Villebrumier F 177 Ac93
Villecerf F 161 Af84
Villecomtal F 172 Af91
Villecomtal-sur-Arros F 187 Aa94
Villecroze F 180 An93
Villedaigne F 178 Af94
Villedieu F 161 Ai85
Villedieu, La F 172 Ah91
Villedieu-les-Poêles F 159 Ss83
Villedieu-sur-Indre F 166 Ad87
Villefagnan F 170 Aa88
Villefort F 172 Ah92
Villefranche F 174 Ap89
Villefranche-d'Albigeois F 178 Ae93
Villefranche-d'Allier F 167 Af88
Villefranche-de-Conflent F 189 Ac95
Villefranche-de-Lauragais F 177 Ad94
Villefranche-de-Lonhat F 170 Aa93
Villefranche-de-Panat F 178 Af92
Villefranche-de-Rouergue F 171 Ae92
Villefranche-du-Périgord F 171 Ac91
Villefranche-sur-Cher F 166 Ad86
Villefranche-sur-Mer F 181 Ap93
Villefranche-sur-Saône F 173 Ak89
Villegenon F 167 Af86
Villegongis F 166 Ad87
Villel E 194 Ss100
Villelaure F 180 Al93
Villel de Mesa E 194 Sr98
Villemade F 177 Ac92
Villemaur-sur-Vanne F 161 Ah84
Villemeux-sur-Eure F 160 Ab83
Villemontais F 172 Ah89
Villemorien F 161 Ah85
Villemur-sur-Tarn F 177 Ad93
Villena E 201 St103
Villenauxe-la-Grande F 161 Ah83
Villeneuve-d'Ornon F 170 St91
Villeneuve CH 130 Ao88
Villeneuve F 164 Sr87
Villeneuve F 170 St90
Villeneuve F 171 Ae92
Villeneuve-d'Allier F 172 Ag90
Villeneuve-de-Berg F 173 Ak91
Villeneuve-de-Marsan F 176 Su93
Villeneuve-d'Olmes F 178 Ad95
Villeneuve-l'Archevêque F 161 Ah84
Villeneuve-le-Comte F 161 Af83
Villeneuve-lès-Avignon F 179 Ak93
Villeneuve-lès-Béziers F 178 Ag94
Villeneuve-sur-Allier F 167 Ag87
Villeneuve-sur-Cher F 166 Ae86
Villeneuve-sur-Lot F 171 Ab92
Villeneuve-sur-Vère F 178 Ae92
Villeneuve-sur-Yonne F 161 Ag84
Villentrois F 166 Ab86
Villeperdue F 166 Ab86
Villequier F 160 Ab81
Villeréal F 171 Ab91
Villerest F 173 Ai89
Villeries de Campos E 184 Sl97
Villerouge-Termenès F 178 Af94
Villers-aux-Bois F 161 Ah83
Villers-Bocage F 155 Sa84
Villers-Bocage F 159 St82
Villers-Bretonneux F 155 Af81
Villers-Carbonnel F 155 Af81
Villers-Cotterêts F 161 Ag82
Villersexel F 124 Am85
Villers-Farlay F 168 Am86
Villers-la-Ville B 113 Ak79
Villers-le-Gambon B 156 Ak80
Villers-le-Lac F 130 Ac86
Villers-lès-Nancy F 162 An83
Villers-sur-Mer F 159 Aa82
Villerupt F 119 Am82
Villerville F 159 Aa82
Villeseneux F 161 Ai83
Villesèque F 171 Ac92
Ville-sur-Illon F 162 An84
Ville-sur-Terre F 162 Ak84
Ville-sur-Tourbe F 162 Ak82
Villetelle F 178 Ai93
Villetta Barrea I 145 Bd97
Villeurbanne F 173 Ak89
Villevêque F 179 Aa94
Villevocance F 173 Ak90
Villiers F 166 Ad86
Villiers-Charlemagne F 159 Ss84
Villiers-en-Bois F 165 Su88
Villiers-en-Plaine F 165 St88
Villiers-Saint-Benoît F 167 Ag88
Villiers-Saint-Georges F 161 Ag83
Villiers-sur-Loir F 166 Ab85
Villikkala FIN 64 Co59
Villikkala FIN 64 Co59

Villingen-Schwenningen D 125 Ar84
Villingsberg S 69 Bk62
Vilmanstrand = Lappeenranta FIN 64 Cr58
Vilmar D 115 Ar80
Vilmergen CH 125 Ar86
Villnöß = Funes I 132 Bd87
Villoldo E 184 Sl96
Villora E 200 Sr101
Villora I 133 Be89
Villoria E 192 Sk98
Villorobe E 185 So96
Villoruela E 192 Sk98
Villotta I 133 Bf89
Villstad S 72 Bd56
Villtungla S 70 Bm62
Villvattnet S 42 Ca51
Vilminore di Scalve I 131 Ba88
Vilnes N 46 Ak58
Vilnius LT 218 Cl71
Viloria E 186 Sq95
Vilov CZ 230 Bg82
Vilovo SRB 252 Ca90
Vilppula FIN 53 Ck56
Vilpulka LV 210 Cl65
Vils A 126 Bb85
Vils DK 100 Ak66
Vîlşana UA 249 Cs84
Vîlşany UA 246 Ch84
Vilsbiburg D 236 Be84
Vilseck D 122 Bd87
Vilsen, Bruchhausen- D 109 At75
Vilsheim D 236 Be84
Vilshofen D 128 Bg83
Vilshofen D 230 Bd82
Vilshult S 72 Bi68
Vilskelevsa S 69 Bg64
Vilsund-Vest DK 100 As67
Vîlşynky UA 241 Cf83
Vilters-Wangs CH 131 At86
Viluksela FIN 63 Cg59
Vilūnai LT 217 Ci71
Vilusi MNE 269 Bs95
Vilvestre del Pinar E 185 So97
Vilvoorde B 156 Ai79
Vilzèni LV 214 Cl65
Vima Micâ RO 246 Ch86
Vimbodí E 188 Ac98
Vimeiro P 196 Sb102
Vimercate I 131 At89
Vimianzo E 182 Sb94
Vimieiro P 197 Se103
Vimioso P 191 Sg97
Vimmerby S 70 Bm65
Vimoutiers F 159 Aa83
Vimpeli FIN 53 Ch54
Vimperk CZ 123 Bf82
Vinac BIH 260 Bp92
Vinaceite E 195 St98
Vinadio I 174 Ap92
Vinaixa E 188 Ab98
Vinarós E 195 Aa100
Vinarovo BG 264 Cf92
Vinarsko BG 275 Cp95
Vinäs S 59 Bk59
Vinători RO 248 Co86
Vinători RO 256 Cp89
Vinay F 173 Al90
Vinça F 189 Af95
Vinča SRB 252 Cb91
Vinçan AL 276 Cb99
Vincelles F 167 Ah85
Vinchiaturo I 147 Bk98
Vinci I 138 Bb94
Vinci MK 271 Cd97
Vindblæes DK 100 At67
Vindbyholt DK 104 Be70
Vindeby DK 103 Bb70
Vindedalen N 47 Aq58
Vindeikiai LT 218 Ck70
Vindelgransele S 41 Br50
Vindelkroken S 33 Bm48
Vindeln S 41 Bu52
Vinderei RO 256 Cq88
Vinderslev DK 100 At68
Vinderup DK 100 As68
Vindhella N 57 Aq58
Vindinge DK 104 Be69
Vindsvik N 66 An62
Vinebre E 195 Ab98
Vinets F 161 Ai83
Vinga RO 253 Cc88
Vingåker S 70 Bm62
Vingelen N 48 Bb56
Vingnes N 58 Ba58
Vingrau F 178 Af95
Vingsand N 38 Ba52
Vingstad N 28 Au42
Vinhais P 183 Sf97
Vinica HR 241 Cf97
Vinica SK 240 Bt84
Vinica SLO 135 Bl90
Vinicar MK 271 Cd97
Viniegra de Abajo E 185 Sp96
Vinišče HR 259 Bu66
Vinjak AL 276 Ca100
Vinjall AL 270 Ca97
Vinje N 56 Ao59
Vinje N 57 Aq61
Vinjeora N 38 As54
Vinjestötta N 48 Bb57
Vinjoll AL 270 Bu97
Vinkara FIN 53 Db54
Vinkel DK 100 At68
Vinkeveen NL 106 Ak76
Vinkkilä FIN 62 Cd59
Vinköl S 69 Bd63
Vinni EST 210 Cn62
Vinninga S 69 Bg64
Vinograd BG 265 Cm94
Viñón E 183 Sf96
Vinon S 71 Bt65
Vinon-sur-Verdon F 180 Am93
Vinor S 71 Bt65
Vinromà, Les Coves de E 195 Aa100

Vinsa S 35 Cf47
Vinslöv S 72 Bh68
Vinsternes N 38 Ar54
Vinstra N 47 Au57
Vintala FIN 62 Ce59
Vintermossen S 59 Bk61
Vintervollen N 25 Da41
Vintilă Vodă RO 256 Co90
Vintjärn S 60 Bn59
Vintl = Vandoies I 132 Bd87
Vintrosa S 70 Bk62
Vintu de Jos RO 254 Cg89
Viñuela E 205 Sm107
Viñuela de Sayago E 192 Si98
Viñuelas E 193 So99
Vinuesa E 185 Sp97
Vinzaglio I 131 As90
Vinzelberg D 110 Bd75
Viöl D 103 At71
Viola I 175 Aq92
Violay F 173 Ai89
Viols-le-Fort F 179 Ah93
Vion F 173 Ak90
Vionnaz CH 130 Ao88
Viozene I 181 Aq92
Vipava SLO 134 Bh89
Viperești RO 256 Cn90
Vipiteno I 132 Bc87
Viplaix F 167 Ae88
Vipperod DK 101 Bd69
Vipperow D 110 Bf74
Vir BIH 268 Bp93
Vir CZ 238 Bn81
Vir HR 258 Bl92
Vir MNE 269 Bs95
Vira HR 268 Bn94
Vira (Gambarogno) CH 131 As88
Virala FIN 63 Ck59
Virbalis LT 224 Cf71
Virböle = Viirilä FIN 64 Cn59
Vircava LV 213 Ch67
Virda RUS 65 Db53
Vireda S 69 Bk65
Virenoja FIN 64 Cm59
Vire Normandie F 159 St83
Vireši LV 214 Cn66
Virestad S 72 Bi67
Vireux-Wallerand F 156 Ak80
Virgen A 133 Be86
Virgen de la Cabeza E 199 Sm104
Virgen de la Vega E 195 St100
Virginia IRL 82 St73
Virieu-le-Grand F 173 An89
Virje HR 242 Bp88
Virkby = Virkkala FIN 63 Ch60
Virkkala FIN 63 Ch60
Virkkala FIN 37 Ct48
Virkkunen FIN 37 Cq49
Virklund DK 100 Au68
Virksund DK 100 At67
Virmaanpää FIN 54 Cq55
Virmaila FIN 53 Cl58
Virmutjoki FIN 55 Cs58
Virneburg D 119 Ap80
Virojoki FIN 64 Cq59
Virolahden kirkonkylä FIN 64 Cq59
Vironchaux F 154 Ad80
Virónia GR 278 Cg98
Virove BG 264 Cg93
Virovsko BG 264 Cg93
Virovitica HR 242 Bp89
Virpazar MNE 269 Bt96
Virpe LV 213 Ce66
Virrankylä FIN 37 Cs48
Virrat FIN 53 Ch56
Virring DK 100 Ba68
Virsbo S 60 Bn61
Virserum S 73 Bm66
Viršužiglis LT 217 Ci71
Virtaa FIN 53 Cm58
Virtaniemi FIN 31 Cr43
Virtasalmi FIN 54 Cp56
Virton B 162 Am81
Virtsu EST 209 Ch63
Virttaa FIN 62 Ci59
Viru-Jaagupi EST 210 Cn62
Viru-Nigula EST 64 Co62
Virville F 159 Aa81
Viry F 169 An88
Vis HR 268 Bn94
Viš MNE 269 Bt95
Visag RO 253 Cd89
Visaginas LT 218 Cn69
Visaille, La I 130 Ao89
Višakio Rūda LT 217 Cg71
Visan F 173 Ak92
Vişani RO 266 Cp90
Visbek D 108 Ar75
Visby DK 100 Ar67
Visby S 71 Br65
Visé B 156 Am79
Višegrad BIH 262 Bt93
Visegrád H 240 Bb85
Višegrad Banja BIH 262 Bt93
Viserba I 139 Bf92
Viseu P 191 Se99
Vişeu de Jos RO 246 Ci85
Vişeu de Sus RO 246 Ci85
Visiedo E 194 Ss99
Vişina RO 265 Cl91
Vişineşti RO 265 Cm90
Visingsö S 69 Bi64
Viška UA 241 Cf83
Viskafors S 69 Bf65
Viskan S 50 Bn56
Viskedal N 46 An58
Viški LV 215 Co68
Visland N 66 Ao63
Vislanda S 72 Bi67
Višli LV 213 Ce66
Visnes N 56 Al62
Višneva BY 218 Cn72
Višněovcy BY 219 Cp71
Višnevka RUS 65 Ct60
Višnevo BY 219 Co71
Vişniovca MD 257 Cr88
Višnja Gora SLO 134 Bk89
Višnjan HR 134 Bh90
Višnjevac HR 251 Bs89
Višnjica SRB 252 Cb91
Višnjica Do MNE 269 Bs94
Višnjićevo SRB 251 Bt91
Višňová CZ 118 Bl79
Višňové CZ 238 Bn83
Visnum S 69 Bi62

Visnumskil S 69 Bi62
Viso, El E 198 Sl104
Visoca MD 248 Cq84
Visočka Ržana SRB 272 Cf94
Viso del Alcor, El E 204 Si106
Viso del Marqués E 199 Sn103
Visoka SRB 261 Bu93
Visoko BIH 260 Br93
Visoko SLO 134 Bi88
Visone I 175 As91
Višovgrad BG 273 Cl94
Visp CH 130 Aq88
Vispvallen S 49 Bg55
Viss H 241 Cd84
Vissani GR 276 Cb101
Vissefjärda S 73 Bm67
Visselhövede D 109 Au75
Visseltofta S 72 Bh68
Vissenbjerg DK 103 Ba70
Vissinéa GR 277 Cc99
Visso I 145 Bg95
Vissoie CH 169 Aq88
Vistabella E 194 Ss98
Vistabella del Maestrat E 195 Su100
Vistabella del Maestrazgo = Vistabella del Maestrat E 195 Su100
Vistasstugorna S 28 Bs44
Vistheden S 35 Cb49
Visthus N 32 Bf49
Vistino RUS 65 Cr61
Vistorp S 69 Bh64
Vištytis LT 217 Cf72
Visuvesi FIN 53 Ch56
Vita I 152 Bf105
Vitåfors S 35 Ce49
Vitănești RO 265 Cl92
Vitanje SLO 135 Bl88
Vitanovac SRB 262 Cb93
Vitanovac SRB 263 Cc94
Vitanvaara FIN 37 Cp49
Vitaperä FIN 44 Cq50
Vítaz SK 240 Cb83
Vitberget S 34 Ca49
Vitemölla S 72 Bi69
Viterbo I 144 Be96
Vitez BIH 260 Bq92
Viti EST 63 Ci62
Vitigudino E 191 Sh98
Vitina GR 286 Ce105
Vitina BIH 269 Bp94
Vitina = Viti RKS 271 Cc96
Vitini LV 213 Cf68
Vitino RUS 65 Cu61
Vitis A 129 Bl83
Vitkovo SRB 263 Cc94
Vitkov Wigstadl CZ 232 Bq81
Vitolište MK 277 Cd98
Vitomirica = Vitumiruše RKS 270 Ca95
Vítonice CZ 238 Bn83
Vitorchiano I 144 Be96
Vitória P 190 Qd102
Vitoria-Gasteiz E 186 Sp95
Vitoševac SRB 263 Cd93
Vitovlje BIH 260 Bq92
Vitrac F 171 Ac91
Vitrac-Saint-Vincent F 171 Ab89
Vitré F 159 Ss84
Vitrey-sur-Mance F 168 Am85
Vitrolles F 180 Al94
Vitrolles F 180 Am93
Vitry-aux-Loges F 160 Ae85
Vitry-en-Artois F 155 Af80
Vitry-le-Croisé F 162 Ak84
Vitry-le-François F 162 Ak83
Vitry-sur-Seine F 160 Ae83
Vitsakumpu FIN 30 Ci45
Vitsikkopalo FIN 29 Ch45
Vitt D 220 Bg71
Vittajoki FIN 44 Cp51
Vittangi S 29 Cd45
Vittaryd S 72 Bh67
Vitte D 105 Bg71
Vitteaux F 168 Ak86
Vittel F 162 Am84
Vittiko FIN 37 Cr47
Vittinge S 60 Bp61
Vittjärn S 50 Bf60
Vittjärv S 35 Cd49
Vittoria I 153 Bk107
Vittorio Veneto I 133 Be89
Vittorp S 70 Bn62
Vittsjö S 72 Bh68
Vitulano I 147 Bk98
Vituniči BY 219 Cq71
Vitvattnet S 35 Cg48
Vitzenburg D 116 Bd78
Vitzli UA 241 Cf83
Vitznau CH 130 Ar86
Viú I 174 Ap90
Viuf DK 103 At69
Viuhkola FIN 64 Cp58
Viul N 58 Ba60
Vivar del Cid E 185 Sn96
Vivario F 181 At96
Vivaro I 133 Bf88
Vivaru = Vivario F 181 At96
Vivaro I 133 Bf88
Vivastbo S 60 Bo60
Vive DK 100 Ba67
Viveda S 185 Sm94
Vieviro E 183 Se93
Vieviró E 183 Se94
Vivel del Rio Martín E 195 St99
Vivelstadsveia N 58 Bc58
Viver E 195 St101
Viverols F 172 Ah90
Viveros E 200 Sp103
Vivestad N 58 Ba62
Viviers F 173 Ak92
Vivier-sur-Mer, Le F 158 Sr83
Vivild DK 100 Ba68
Viviljunga S 72 Bh67
Vivonne F 165 Aa88
Vivungi S 29 Cd45
Vivunperä FIN 53 Cl54
Vivy F 165 Su86
Vix F 165 St88
Vizcaínos E 185 So96

Vize TR 281 Cq97
Vizić SRB 251 Bt91
Vizille F 174 Am90
Viziru RO 266 Cq90
Vizitsa GR 282 Cj102
Vizovice CZ 239 Bq82
Vizsoly H 241 Cc84
Vizvár H 242 Bp88
Vizzavona F 181 At96
Vizzini I 153 Bk106
Vjalikae Sjalo BY 219 Cg70
Vjalikaja Berastavica BY 224 Ci74
Vjalikaryta BY 229 Ci77
Vjalikija Ejsmanty BY 224 Ci74
Vjarchovičy BY 229 Ch76
Vjarhi BY 229 Ci76
Vjarhovity BY 229 Cg76
Vjartsilja RUS 55 Db56
Vjarzjki BY 224 Ci74
Vjazyn' BY 219 Cp72
Vjetrenik BIH 261 Bs93
Vlaardingen NL 106 Ai77
Vlachovice CZ 239 Bq82
Vlachovo SK 240 Ca83
Vlachovo SRB 209 Cm63
Vlachovo Březí CZ 236 Bh82
Vlad AL 270 Ca96
Vlădeni RO 248 Co85
Vlădeni RO 248 Cg86
Vlădeni RO 265 Cm91
Vlădeni RO 265 Cm91
Vlădeni RO 256 Cr89
Vlădești RO 264 Ci91
Vlădești RO 264 Ci92
Vlădești RO 265 Ck90
Vladičin Han SRB 271 Ce95
Vlădila RO 264 Cj92
Vladilovce MK 271 Cd97
Vladimir MNE 269 Bt96
Vladimir RO 264 Ch91
Vladimir (Andreesti) RO 264 Ch91
Vladimirci SRB 262 Bu91
Vladimirescu RO 253 Cc88
Vladimirovac SRB 253 Cb89
Vladimirovo BG 264 Cg93
Vladimirovo BG 266 Cq93
Vladimirskij RUS 65 Da51
Vladimirovka RUS 65 Da59
Vladimirskij RUS 211 Ct64
Vladinja BG 265 Ck94
Vladislav CZ 232 Bm82
Vlad Ţepeş RO 266 Cp92
Vlăduleni RO 264 Ci92
Vladyčen' UA 257 Cs89
Vladyčna UA 248 Cn84
Vlagtwedde NL 107 Ap74
Vlahaţa GR 282 Cb104
Vlăhava GR 277 Cd101
Vlaherna GR 286 Ce105
Vlahii GR 284 Cb103
Vlahii RO 264 Cq92
Vlahiota GR 286 Cf107
Vlăhita RO 265 Cm88
Vlahokerassiá GR 286 Ce106
Vlahoklisiá GR 278 Cf99
Vlahovići BIH 269 Br94
Vlahovo BG 273 Ck97
Vlajkovac SRB 253 Cc90
Vlajkovci SRB 262 Cb94
Vlajnovići SRB 262 Bt92
Vlaka HR 268 Bn94
Vlakča SRB 262 Ca92
Vlaole SRB 263 Cd92
Vlasatice CZ 238 Bn83
Vlase SRB 271 Cd95
Vlasenica BIH 261 Bs92
Vlašići HR 258 Bl92
Vlašim CZ 231 Bk81
Vlaşin RO 265 Cm91
Vlasina Okruglica SRB 272 Ce95
Vlasina Rid SRB 272 Ce95
Vlašiners RO 248 Co85
Vlaška SRB 252 Cb92
Vlaški Do SRB 253 Cc92
Vlaško Polje MNE 262 Br93
Vlasotince SRB 263 Ce95
Vlatten D 119 Ao79
Vlčany SK 239 Bg84
Vlčice CZ 231 Bm79
Vlčnov CZ 239 Bq82
Vledder NL 107 Am75
Vlesno RUS 215 Cr67
Vleuten NL 113 Ai76
Vlijmen NL 113 Ai77
Vlissingen NL 112 Ah78
Vlkava CZ 231 Bk80
Vlkolínec SK 240 Bt82
Vlohós GR 283 Cc101
Vlönkylä FIN 62 Cf60
Vlorë AL 276 Bt100
Vlotho D 115 As76

Voer DK 100 Ba67
Voerde (Niederrhein) D 114 Ao77
Voerendaal NL 114 Am79
Voerladegård DK 100 Au68
Voersă DK 100 Ba66
Vœuil-et-Giget F 171 Aa89
Vogar IS 20 Qh26
Vogatsikó GR 277 Cc100
Vogelsberg D 116 Bc78
Vögelsen D 109 Ba74
Vogersberg D 116 Bc78
Voghenza I 138 Bd90
Voghera I 175 At91
Vognill N 47 Au55
Vognsild DK 100 At67
Vogogna I 175 Ar88
Vogošća BIH 260 Br93
Vogt D 125 Au85
Vogtareuth D 236 Be85
Vogtei D 116 Ba78
Vogüé F 173 Ai91
Vohburg an der Donau D 126 Bd83
Vohenstrauß D 230 Be81
Vöhl D 115 As78
Vohma EST 208 Ce63
Vohonovo RUS 211 Cu61
Vöhrenbach D 125 Ar84
Vöhringen D 125 As84
Vöhringen D 125 Ba84
Vöhrum D 109 Ba76
Voiakkala FIN 36 Ci49
Voicești RO 264 Ci91
Void-Vacon F 162 Am83
Voikkaa FIN 64 Co59
Voikoski FIN 54 Co58
Voiluoto FIN 62 Cc58
Voina RO 255 Cl90
Voineasa RO 254 Ch90
Voineşti RO 265 Cm90
Voinsalmi FIN 54 Cr56
Voiron F 173 Am90
Voismaut A 238 Bm95
Vóiste EST 209 Ci64
Voiteg RO 253 Cc90
Voiteur F 168 Am87
Voitoinen FIN 62 Ce58
Voitsdorf A 128 Bl84
Võivaku EST 210 Cn64
Voivodeni RO 255 Ck87
Vojakkala FIN 63 Ci62
Vójani SK 241 Cd83
Vojčice CZ 232 Bm82
Vojens DK 103 At70
Vojislavci MK 272 Ce97
Vojka SRB 241 Ca91
Vojkovica SRB 252 Cb91
Vojmån S 40 Bo51
Vojnić HR 135 Bm90
Vojnica BG 264 Cq92
Vojnidenjaty BY 218 Cn71
Vojnik MK 271 Cd96
Vojnik SLO 135 Bl88
Vojnika BG 275 Co96
Vojnjagovo BG 273 Ck95
Vojnův Městec CZ 231 Bm81
Vojšanci MK 271 Ce98
Vojska SRB 263 Cc92
Vojskaja BY 229 Ch76
Vojstom BY 219 Co71
Vojtajaurekapell S 33 Bl49
Vojtjajahti SK 240 Bt82
Vojtyči UA 241 Cg81
Vojvoda BG 266 Cp94
Vojvoda Stepa SRB 252 Cb89
Vojvodino BG 266 Cq94
Vojvodinovo BG 273 Ck96
Voka EST 64 Cq62
Vokil BG 266 Cp93
Voknavolok RUS 45 Db51
Voksa N 46 Al56
Vokslev DK 100 Au67
Võlakas GR 278 Ch98
Volary CZ 123 Bh83
Volče Dragea SLO 133 Bh89
Volda N 46 Al56
Voldby DK 100 Au68
Voldby DK 101 Bb68
Volden N 48 Bb55
Volders A 126 Bd86
Volduchy CZ 123 Bh81
Voldum DK 100 Ba68
Volendam NL 106 Al76
Volenice CZ 236 Bh82
Volenseter N 48 Au58
Volesy = Valjasy BY 215 Cr68
Volgsele S 40 Bo51
Volímes GR 282 Cb105
Volintiri MD 257 Cu88
Volissós GR 285 Cm104
Volja BY 229 Ci76
Volja Baranec'ka UA 235 Cg81
Volja-Blaživs'ka UA 235 Cg82
Voljice BIH 260 Bq92
Volkach D 121 Ba81
Volkenschwand D 127 Bd83
Völkermarkt A 134 Bk87
Völkersweiler CH 125 As86
Völklingen D 163 Ao82
Volkmarsen D 115 At78
Volkovija MK 270 Cb97
Volkovija MK 270 Cd97
Volkovrinehausen D 114 Aq78
Volla RO 253 Cf88
Volljatvič BY 219 Cq71
Vólos GR 282 Cb103
Voltaggio I 137 As91
Voltago I 133 Be89
Volta Mantovana I 132 Bb90
Volterra I 138 Bb94
Voltlage D 108 Aq76
Voltri I 175 As92
Voltti FIN 43 Cf54
Volturara Irpina I 147 Bk99
Volturino I 147 Bl98
Voluja SRB 253 Cd92
Volujac SRB 262 Bu91
Volum N 48 Be58
Voluntari RO 265 Cn92
Volvera I 136 Aq91
Volvic F 172 Ag89
Volx F 180 Am93
Volycja UA 235 Ch80
Volyně CZ 123 Bh82
Volyns'kyj, Volodymyr- UA 235 Ci79
Vončeha B 156 Ak80
Voneshta Voda BG 273 Cm93
Vónitsa GR 282 Cb103
Vonnas F 173 Ak90
Vönnu EST 210 Cp64
Võnnu EST 210 Cp64
Võõpsu EST 211 Cq64
Voorburg NL 113 Ai76
Voorschoten NL 113 Ai76
Voorst NL 117 Am75
Voorthuizen NL 113 Am76
Vöpsa RUS 65 Da61
Võra FIN 52 Ce54
Voranava BY 218 Cl72
Vorau A 129 Bm86
Vorbasse DK 103 At69
Vorchdorf A 236 Bh85
Vorde DK 100 Au67
Vorden NL 114 An76
Vörden, Neuenkirchen- D 108 Ar75
Vorderkaser = Casera di Fuori I 132 Bb87
Vorderlanersbach A 132 Bd86
Vorderriß D 126 Bc85
Vorderstoder A 128 Bl85
Vordingborg DK 104 Bd70
Vordónia GR 286 Ce106
Vorë AL 270 Bu98
Voreppe F 173 Am90
Vorey F 172 Ah90
Vorhelm D 114 Aq77
Vóri GR 291 Ck110
Vorinó GR 277 Ce98
Vormark SE 41 Bs51
Vormstad N 38 Au54
Vormsund N 58 Bc60
Vorna FIN 44 Cm52
Vorniceni RO 248 Cq85
Vorobino RUS 211 Ct64
Voroblevići UA 235 Cd82
Vorochta UA 247 Ck84
Vorona RO 248 Co85
Voronići BY 219 Co71
Vorring DK 100 Au67
Vorselaar B 156 Ak79
Vorsfelde D 110 Bb76
Vorst D 114 An78
Vorţa RO 253 Cf88
Vorwerk D 109 At74
Vosava BY 219 Cq71
Vosiiiškis LT 217 Cd69
Voskop AL 276 Cb99
Voškopojë AL 276 Cb99
Voşlăbeni RO 255 Cm87
Voss N 56 An59
Võsu EST 210 Cm61
Votice CZ 231 Bk81
Votonóssi GR 277 Cc101
Vou F 166 Ab86
Voúčøn BY 229 Cg76
Voúdia GR 287 Cj107
Voué F 161 Ai84
Vougy F 174 An88
Vouhé F 165 St88
Vouillé F 165 Aa87
Vouillé-les-Marais F 165 St88
Vouillon F 166 Ad87
Voukoliés GR 290 Ch110
Voúla GR 284 Ch105
Vouliagméni GR 284 Ch105
Voúlpi GR 282 Cd102
Voulte-sur-Rhône, La F 173 Ak91
Voulx F 161 Af84
Vouneuil-sous-Biard F 165 Aa87
Vouneuil-sur-Vienne F 166 Ab87
Vounihora GR 283 Ce104
Vourkári GR 288 Ci105
Vourliótes GR 289 Co105
Voúrvoura GR 286 Ce106
Vourvourou GR 278 Ch100
Voutás GR 290 Ch110
Voutenay-sur-Cure F 167 Ah85
Vrhovine HR 258 Bl92
Voutiáni GR 286 Ce106
Voutás GR 283 Cg105
Vovčans'k UA 235 St87
Vovčivka UA 235 Cg82
Vovkovyici UA 241 Ce84
Vowchyn BY 229 Ch76
Voxna S 50 Bn58
Voxnabruk S 50 Bl58
Voxtorp S 72 Bi66
Voxtorp S 73 Bn67
Vöyri = Võrå FIN 52 Ce54
Vozgjaljancy BY 219 Co70
Vozilici HR 258 Bi90
Voznesenka UA 257 Ct88
Voznice CZ 123 Bi81
Vozroždenie RUS 65 Cs59
Vozuća BIH 260 Br92
Vra DK 100 Au66
Vrå S 72 Bg67

Vrigstad S 72 Bi66
Vrin CH 131 At87
Vrinners DK 100 Ba68
Vrisses GR 286 Cd106
Vrisses GR 290 Ci110
Vrissiá GR 283 Ce102
Vrissochóri GR 276 Cb101
Vrissoúla GR 282 Cb102
Vrlika HR 259 Bn93
Vrmdža SRB 263 Cd93
Vrnčani SRB 261 Ca93
Vrnjačka Banja SRB 262 Cb93
Vrnograč BIH 250 Bm90
Vron F 154 Ad80
Vrondádos GR 285 Cn104
Vronderó GR 276 Cc99
Vrondoú GR 278 Ce100
Vrontamás GR 286 Cf107
Vroomshoop NL 107 Ao76
Vrossina GR 276 Cb101
Vrpile HR 259 Bm91
Vrpolje HR 251 Br90
Vrpolje HR 259 Bn91
Vrrith SRB 270 Ca96
Vršac SRB 253 Cc90
Vršani BIH 251 Bt91
Vrsar HR 139 Bh90
Vršatské Podhradie SK 239 Br82
Vrsi HR 258 Bl92
Vrtoče BIH 259 Bn91
Vruda RUS 65 Ct62
Vrulja MNE 262 Bn94
Vrulje HR 258 Bl93
Vrutice CZ 123 Bi79
Vrútky SK 239 Bs82
Vrutok MK 270 Cb97
Všestary CZ 231 Bm80
Všetaty CZ 123 Bk80
Vsetín CZ 232 Bq81
Vsevoložsk RUS 65 Db60
Vuarrens CH 169 Ao87
Vuča MNE 262 Ca91
Vučinice SRB 262 Ca94
Vučitrn = Vushtri RKS 262 Cb95
Vučje SRB 263 Cd96
Vučkovica SRB 262 Cb93
Vue F 164 Sr86
Vught NL 113 Ai77
Vujetinci SRB 262 Cb93
Vujinovača SRB 261 Bu92
Vuka HR 251 Bs90
Vukanja SRB 263 Cd94
Vukelj AL 269 Bu96
Vukova Gorica HR 135 Bl90
Vukovar HR 251 Bt90
Vukovići MNE 270 Bt96
Vuku N 39 Bd53
Vulcan RO 254 Cg90
Vulcan RO 255 Ci89
Vulcana-Băi RO 265 Cl90
Vulcana-Pandele RO 265 Cl90
Vulcăneşti MD 257 Cr89
Vulkan, Kvartal BG 273 Cm96
Vulpeni RO 264 Ci91
Vulpeşti RO 265 Ck91
Vultureni RO 246 Ch87
Vultureni RO 256 Cn89
Vultureşti RO 248 Cg87
Vultureşti RO 264 Cj91
Vulturu RO 256 Cp89
Vulturu RO 267 Cr91
Vuoggatjålme S 33 Bn47
Vuohčču = Vuotso FIN 31 Cp44
Vuohijärvi FIN 64 Co58
Vuohiniemi FIN 63 Ci59
Vuohtomäki FIN 44 Cn53
Vuojalahti FIN 54 Co57
Vuojärvi FIN 36 Cn46
Vuojat stugorna S 34 Bs47
Vuokatti FIN 44 Cr52
Vuoksenniska FIN 65 Cs58
Vuolenkoski FIN 64 Co58
Vuolijoki FIN 44 Co52
Vuoliijoki FIN 53 Ci58
Vuolleriebme = Vuollerim S 34 Cb48
Vuollerim S 34 Cb48
Vuomajärvi S 35 Ch48
Vuomatakka N 23 Cd42
Vuonislahti FIN 55 Da54
Vuontisjärvi FIN 30 Ci44
Vuontispirtti FIN 30 Ci44
Vuorenkylä FIN 54 Cn57
Vuorenmaa FIN 54 Cq57
Vuorenmaa FIN 62 Cf58
Vuoreslahti FIN 44 Cq52
Vuorijärvi FIN 52 Cf56
Vuorilahti FIN 53 Cm55
Vuorimäki FIN 44 Cq53
Vuoriniemi FIN 55 Ct57
Vuorz = Waltensburg CH 131 At87
Vuosaari FIN 63 Ci60
Vuosanka FIN 45 Ct52
Vuoskojaure S 28 Ca44
Vuosnainen FIN 62 Cc59
Vuostimo FIN 37 Cq47
Vuotinainen FIN 63 Ci59
Vuotlahti FIN 54 Cr54
Vuotso FIN 31 Cp44
Vuottas S 35 Cd48
Vuottisjärvi = Vuontisjärvi FIN 30 Ci44
Vuottolahti FIN 44 Cp52
Vuotunki FIN 37 Cu48
Vuovdaguoika = Outakoski FIN 24 Cm41
Vurben BG 274 Ck96
Vurbovo BG 263 Cf93
Vurhari BG 272 Ch97
Vurpăr RO 254 Ci88
Vusanje MNE 270 Bu95
Vushtri RKS 262 Cb95
Vust DK 100 At66
Vutcani RO 256 Cq88
Vutudal N 38 At54
Vuzenica SLO 135 Bl87
Vuzlove = Bat'ovo UA 241 Ce84
Vvedenka UA 242 Cd88
Vvedenskaja RUS 65 Da62
Vy-lè RUS 64 Cr61
Vyborg RUS 65 Cs59
Výčapy-Opatovce SK 239 Br84

Východná SK 240 Bu82
Vydeniai LT 218 Ck72
Vydraň SK 234 Cd82
Vydyniv UA 247 Cl84
Vyhalavičy BY 219 Cp71
Vykoty UA 235 Cg81
Vylkove UA 257 Cu90
Vylok UA 241 Cf84
Vynogradiv = Vynohradiv UA 241 Cg84
Vynohradiv UA 241 Cg84
Vynohradne UA 257 Cs89
Vyrica RUS 65 Da62
Vyšgorodok RUS 215 Cr66
Vyskatka RUS 211 Cr62
Vyškov CZ 238 Bp82
Vyškovo UA 246 Cg84
Vyskytná CZ 231 Bl82
Výsluní CZ 117 Bg80
Vyšná Revúca SK 239 Bt83
Vyšné Nemecké SK 241 Ce83
Vyšné Raslavice SK 241 Cc82
Vyšné Ružbachy SK 234 Cb82
Vyšniv UA 229 Ci78
Vyšný Klátov SK 241 Cd83
Vyšný Komárnik SK 234 Cd82
Vyšný Koniec SK 233 Bs82
Vysočany CZ 238 Bm83
Vysock RUS 65 Cs59
Vysoc'k UA 229 Ch78
Vysoka CZ 230 Bf81
Vysokaje BY 229 Cg76
Vysoká nad Kysucou SK 233 Bs82
Vysoká pri Morave SK 238 Bo84
Vysoké Mýto CZ 232 Bn81
Vysoké Veseli CZ 231 Bl80
Vysokij Most RUS 215 Cq65
Vysokoe RUS 216 Cd71
Vysokoe RUS 217 Cf71
Vysokokljucevoj RUS 65 Da62
Vyšší Brod CZ 128 Bi83
Vyžni Bereziv UA 247 Ck84
Vyžnycja UA 247 Cl84
Vyžuonos LT 218 Cl69
Vzmor'e RUS 223 Ca71

W

Waabs D 103 Au71
Waakirchen D 126 Bd85
Waal D 126 Bb85
Waalre NL 113 Al78
Waalwijk NL 113 Al77
Waben F 154 Ad80
Wabern D 115 At78
Wabienice PL 226 Bq78
Wąbrzeźno PL 222 Bs74
Wachenheim an der Weinstraße D 120 Ar82
Wachenzell D 122 Bc83
Wachow D 110 Bf75
Wachtberg D 119 Ap79
Wachtebeke B 155 Ah78
Wachtendonk D 114 An78
Wächtersbach D 121 At80
Wacken D 103 At72
Wackersdorf D 130 Be79
Wadahl N 47 Au57
Waddesdon GB 98 St77
Waddewitz D 110 Bb75
Waddington GB 85 Sc74
Waddinxveen NL 113 Ak76
Wadebridge GB 96 Sl79
Wädenswil CH 125 As86
Wadern D 163 Ao81
Wadersloh D 115 Ar77
Wadgassen D 163 Ao82
Wadlew PL 227 Bt77
Wadowice PL 233 Bt81
Wagenfeld D 108 As75
Wagenhofen D 126 Bc83
Wagenhoff D 109 Bb75
Wageningen NL 107 Am77
Waghäusel D 163 As82
Waging am See D 236 Bf85
Waglin PL 227 Bu78
Wagrain A 127 Be84
Wagrodno PL 228 Cc77
Wągrowiec PL 226 Bp75
Wahl D 114 Aq79
Wahlsburg D 115 Au77
Wahlsdorf D 118 Bg77
Wahlstedt D 103 Ba73
Wahlstorf D 110 Be74
Wahrenbrück, Uebigau- D 117 Bg77
Wahrenholz D 109 Bb75
Waiblingen D 121 At83
Waibstadt D 120 As82
Waidhaus D 122 Bf81
Waidhofen an der Thaya A 237 Bl83
Waidhofen an der Ybbs A 237 Bk85
Waidring A 127 Bf85
Wailly-Beaucamp F 154 Ad80
Waimes B 113 An80
Wainfleet GB 85 Aa74
Waischenfeld D 122 Bc81
Waizenkirchen A 236 Bh84
Wakefield GB 85 Ss73
Walbach F 163 Ap84
Walbeck D 109 Bc76
Walbeck D 113 An77
Walbeck D 116 Bc77
Wałbrzych PL 232 Bl80
Walburg D 115 Au78
Walburgskirchen D 236 Bf84
Walce PL 233 Br80
Walchen A 126 Bd86
Walchsee A 127 Be85
Walchum D 108 Ao74
Walchwil CH 131 As86
Walcourt B 156 Ai80
Walcz PL 221 Bn74
Wald D 125 At85
Wald (ZH) CH 125 As86
Waldaschaff D 121 At81
Waldböckelheim D 120 Aq81
Waldbreitbach D 120 Ap79

Waldbröl D 114 Aq79
Waldbrunn D 121 At82
Waldburg D 125 Au85
Walddorf D 118 Bk79
Walddrehna D 117 Bh77
Waldeck D 115 At78
Waldems D 120 Ar80
Waldenbuch D 125 At:83
Waldenburg CH 124 Aq86
Waldenburg D 117 Bf79
Waldenburg D 121 Au82
Waldenstein A 134 Bk87
Walderbach D 122 Be82
Waldersbach F 163 Ap84
Waldershof D 230 Be81
Waldesch D 119 Ap80
Waldfeucht D 113 An78
Waldfischbach-Burgalben D 163 Aq82
Waldhausen im Strudengau A 237 Bk84
Waldheim D 230 Bg78
Waldighofen F 169 Ap85
Wald im Pinzgau A 127 Be86
Walding A 128 Bi84
Waldkappel D 234 Cd82
Waldkirch CH 125 At86
Waldkirch D 124 Aq84
Waldkirchen D 127 Bh83
Waldkirchen/Erzgebirge D 230 Bg79
Waldkirchen am Wesen A 128 Bh84
Waldkraiburg D 127 Be84
Wald-Michelbach D 120 As81
Waldmohr D 163 Ap82
Waldmünchen D 230 Bf82
Wałdowo D 221 Bq74
Waldsassen D 230 Be80
Wäldsein = Woudsend NL 107 Am75
Waldshut-Tiengen D 125 Ar85
Waldsolms D 115 Ar79
Waldstetten D 126 Au83
Waldthurn D 122 Be81
Waldwisse F 119 Ao82
Waldzell A 128 Bg84
Walenstadt CH 131 At86
Walentynów PL 228 Cd78
Wales GB 85 Ss74
Walferdange L 162 Aa81
Walford GB 93 Sq76
Walgherton GB 93 Sq74
Walim PL 232 Bn79
Walincourt-Selvigny F 155 Ag80
Waliska PL 228 Cc77
Waliszów PL 232 Bo80
Walkendorf D 104 Bf73
Walkenried D 116 Bb77
Walkersdorf A 135 Bm86
Wallasey GB 84 So74
Wallau (Lahn) D 115 Ar79
Walldorf D 120 As80
Walldorf D 120 As82
Walldorf D 122 Ba79
Walldorf, Mörfelden- D 120 As81
Walldürn D 121 At81
Wallendorf (Luppe) D 117 Be78
Wallenfels D 122 Bc80
Wallenhorst D 108 Ar76
Wallerfangen D 119 Ao82
Wallerfing D 127 Bf83
Wallern an der Trattnach A 236 Bh84
Wallern im Burgenland A 129 Bo85
Wallers F 155 Ag80
Wallersdorf D 127 Bf83
Wallerstein D 122 Ba83
Wallgau D 126 Bc86
Wallhalben D 119 Aq82
Wallhausen D 116 Ba77
Wallhausen D 120 Aq81
Wallhausen D 121 Ba82
Wallingford GB 98 St77
Wallitz D 110 Bf74
Wallsbüll D 103 At71
Wallstawe D 109 Bc75
Wałowice PL 118 Bk77
Walpole Saint Peter GB 95 Aa75
Wał-Ruda PL 234 Cb80
Walsall GB 94 Sr75
Walsdorf D 121 Bb81
Walsleben D 110 Bf75
Walsrode D 109 Au75
Walstedde D 114 Aq77
Walsum D 114 An76
Waltenhofen D 126 Ba85
Waltensburg CH 131 At87
Waltershausen D 116 Ba79
Waltham GB 85 Su73
Waltham Abbey GB 95 Aa77
Waltham on the Wolds GB 85 St75
Walton-on-the-Naze GB 95 Ac77
Walton-Weybridge GB 94 Su78
Waltrop D 114 Aq77
Wały F 162 Al82
Wamba E 192 Sl97
Wampierzów PL 234 Cc80
Wandersleben D 116 Bb79
Wanderup D 103 At71
Wandlitz D 110 Bf76
Wandsbek D 109 Ba73
Wanfried D 115 Ba78
Wang D 127 Bd84
Wangen = Vanga I 132 Bc87
Wangen an der Aare CH 169 Aq86
Wangenbourg-Engenthal F 124 Ap83
Wangen im Allgäu D 125 Au85
Wangerland D 108 Aq73
Wangerooge D 108 Aq73
Wangersen D 109 At74
Wanhöden D 108 As73
Wańkowa PL 241 Ce81
Wanlockhead GB 79 Sn70
Wansford D 94 Su75
Wantage GB 98 Ss77
Wantzenau, La F 124 Aq83
Wanzleben-Börde D 116 Bc76
Wapenveld NL 107 An76

Wapnica PL 220 Bl74
Wapno PL 221 Bp75
Wara PL 235 Ce81
Warbomont B 113 Am80
Warboys GB 94 Su76
Warburg D 115 At78
Warching D 121 Bb83
Wardböhmen D 109 Au75
Wardenburg D 108 Ar74
Wardin B 119 Am80
Wardington GB 94 Ss76
Wardlow GB 84 Sr74
Wardow D 104 Be73
Ware GB 94 Su77
Waregem B 112 Ag79
Wareham GB 98 Sq79
Waremme B 156 Ak79
Waren (Müritz) D 110 Bf73
Warendorf D 114 Aq77
Warffum NL 107 Ao74
Warga = Wergea NL 107 Am74
Warin D 110 Bd73
Wark GB 81 Sq70
Warka PL 228 Cc77
Warlubie PL 222 Bq75
Warmensteinach D 122 Bd81
Warmington GB 93 Sr76
Warminster GB 98 Sq78
Warmsen D 108 As76
Warmwell GB 97 Sq79
Warnemünde D 104 Be72
Warnino PL 221 Bm72
Warnkenhagen D 104 Be73
Warnow D 104 Bc73
Warnow D 110 Bd73
Warrenpoint GB 88 Sh72
Warrington GB 84 Sq74
Warsingsfehn D 108 Ap74
Warslow GB 93 Sr74
Warsop GB 85 Ss74
Warstein D 115 Ar78
Warszawa PL 228 Cb76
Warszawice PL 228 Cc77
Warszkowo PL 221 Bo72
Warta PL 227 Bs77
Warta Bolesławiecka PL 225 Bm78
Wartenberg D 121 At79
Warth A 126 Ba86
Wartha D 116 Ba79
Wartmannsroth D 121 Au80
Warwick GB 93 Sr76
Wasbek D 103 Au72
Wasbister GB 77 So62
Wasen im Emmental CH 130 Aq86
Washford GB 97 So78
Washington GB 81 Sr71
Washington GB 99 Su79
Wasigny F 161 Ai81
Wasilków PL 224 Cg74
Waskemeer NL 107 An74
Waśniów PL 234 Cc79
Wąsosz PL 224 Ce73
Wąsosz PL 226 Bo77
Wąsosz Górny PL 233 Bs78
Wąsowo PL 226 Bn76
Waspik NL 113 Ak76
Wasselonne F 124 Ap83
Wassen CH 131 As87
Wassenaar NL 113 Ai76
Wassenberg D 114 An78
Wasserauen CH 125 At86
Wasserbillig L 119 An81
Wasserbourg F 163 Ap84
Wasserburg (Bodensee) D 125 Au85
Wasserburg am Inn D 236 Be84
Wasserleben D 116 Bb77
Wasserlosen D 121 Ba80
Wassermungenau D 121 Bb82
Wassertrüdingen D 122 Bb82
Wassigny F 155 Ah80
Wassy F 162 Ak84
Wast, le F 154 Ad79
Wastl am Wald A 237 Bl85
Wasungen D 116 Ba79
Watchet GB 97 So78
Watchfield GB 97 Sp78
Watenstedt D 116 Bb76
Waterbeach GB 95 Aa76
Waterbeck GB 81 So70
Waterford IRL 90 Sf76
Watergrasshill IRL 90 Sd76
Waterhouses GB 93 Sr74
Waterloo B 156 Ai79
Waterloo Cross GB 97 So78
Waterlooville GB 98 Ss79
Watermeetings GB 79 Sn70
Waterville GB 94 Su75
Waterville = An Coireán IRL 89 Ru77
Watervliet B 112 Ah78
Watford GB 99 Su77
Wathlingen D 109 Ba75
Watlington GB 98 Ss77
Watou B 155 Af79
Watten F 112 Ae79
Watten GB 75 So64
Wattenbach D 115 Au78
Wattendorf D 121 Bc80
Wattens A 126 Bd86
Watton GB 95 Ab75
Wattwil CH 125 At86
Waver = Wavre B 156 Ak79
Wavre B 156 Ak79
Wąwelno PL 221 Bq74
Wąwolnica PL 229 Ce78
Wawrów PL 225 Bl74
Wawrzeńczyce PL 234 Ca80
Wawrzyszów PL 232 Bp79
Wawryce PL 234 Cb80
Waxweiler D 119 An80
Waygaard D 102 As71
Wdzydze PL 222 Bq72
Wdzydze Tucholskie PL 222 Bq73
Wealdstone GB 99 Su77
Weaverham D 84 Sq74
Weberin D 110 Bd73
Wechselburg D 230 Bf78
Wedde NL 107 Ap74
Weddelbrook D 103 Au73
Weddingstedt D 103 At72

Wedel (Holstein) D 109 Au73
Wedemark D 109 Au75
Wedendorf D 109 Bc73
Wedhampton GB 94 Sr78
Wedmore GB 97 Sp78
Weedon Bec GB 94 Ss76
Weener D 108 Ap74
Weenzen D 115 Au76
Weer A 126 Bd86
Weerselo NL 108 Ao76
Weert NL 113 Am78
Weertzen D 109 At74
Weesow D 111 Bh76
Weesp NL 106 Al76
Weeze D 113 An77
Wefensleben D 109 Bc76
Wefersweiler, Oebisfelde- D 110 Bb76
Wegberg D 114 An78
Wegeleben D 116 Bc77
Wegenstedt D 110 Bc76
Wegenstetten CH 169 Aq85
Wegeringhausen D 114 Aq78
Weggis CH 130 Ar86
Węgierska Górka PL 240 Bt81
Węgleszyn PL 234 Ca79
Węglosen PL 131 As86
Węgłówka PL 233 Ca81
Węgłówka PL 234 Cd81
Węgorzewo PL 223 Cd72
Węgorzewo Szczecineckie PL 221 Bo73
Węgorzyno PL 221 Bm73
Węgrów PL 226 Bp78
Węgrów PL 229 Ce78
Węgrzce PL 234 Bu80
Węgrzynice PL 225 Bl77
Wegscheid A 128 Bg85
Wegscheid D 128 Bh83
Wegscheid D 129 Bl83
Wehe-Den Hoorn NL 107 An74
Wehingen D 125 As84
Wehl NL 107 An77
Wehr D 114 Ap80
Wehr D 169 Aq85
Wehrbleck D 108 As75
Wehrendorf D 108 Ar76
Wehretal D 116 Au78
Wehrheim D 120 As80
Wehrland D 105 Bh73
Weibern D 127 Bh84
Weibhausen D 236 Bf85
Weichselboden A 129 Bl85
Weida D 230 Be79
Weidenau D 115 Ar79
Weidenberg D 122 Bd81
Weidenhain D 117 Bf77
Weiden in der Oberpfalz D 230 Be81
Weidenstetten D 126 Au83
Weigetschlag A 128 Bi83
Weiher, Ubstadt- D 120 As82
Weihmichl D 127 Be83
Weikersdorf am Steinfelde A 238 Bm85
Weikersheim D 121 At82
Weikertschlag an der Thaya A 238 Bl83
Weil D 126 Bb84
Weil am Rhein D 169 Aq85
Weiler D 120 As82
Weilerbach D 163 Aq82
Weiler-Simmerberg D 126 Au85
Weilerswist D 114 Ao79
Weilheim D 125 At85
Weilheim an der Teck D 125 Au83
Weilheim in Oberbayern D 126 Bc85
Weilmünster D 115 Ar80
Weilnau D 120 Ar80
Weilrod D 120 Ar80
Weimar D 115 Ar79
Weimar D 116 Bc79
Weinberg D 121 Ba82
Weinböhla D 117 Bf78
Weinfelden CH 125 At85
Weingarten D 125 Au84
Weingarten (Baden) D 163 As82
Weinheim D 120 As81
Weinsberg D 121 At82
Weisen D 110 Bd74
Weisendorf D 122 Bb81
Weiskirchen D 163 Ao81
Weismain D 122 Bc80
Weissach D 120 As83
Weißbach an der Alpenstraße D 127 Bf85
Weißbriach A 133 Bg87
Weißenbach A 128 Bi85
Weißenbach = Riobianco I 132 Bc87
Weißenbach am Attersee A 127 Bh85
Weißenbach am Lech A 126 Bb86
Weißenbach an der Triesting A 238 Bm85
Weißenborn D 118 Bg78
Weißenborn D 115 Ba78
Weißenborn (Erzgebirge) D 118 Bg79
Weißenborn-Lüderode D 116 Ba77
Weißenbrunn D 122 Bc80
Weißenburg in Bayern D 122 Bb82
Weißenfels D 116 Bd78
Weißenhaus D 103 Bb72
Weißenkirchen in der Wachau A 238 Bl84
Weißensberg D 125 Au85
Weißensee D 126 Bb85
Weißenstadt D 230 Bd80
Weißenthurm D 114 Ap80
Weißenstein D 110 Bd78
Weißkeißel D 118 Bk78
Weißkirchen in Steiermark A 128 Bk86

Weisslingen CH 125 As86
Weisstannen CH 131 At87
Weißwasser/Oberlausitz D 118 Bk77
Weiswampach L 119 An80
Weiswell D 163 Aq84
Weiten A 237 Bl84
Weitendorf D 104 Be73
Weitersfeld A 237 Bm83
Weitersfelden A 128 Bk84
Weiterstadt D 120 As81
Weitin D 111 Bg73
Weitnau D 126 Ba85
Weitra A 237 Bk83
Weitramsdorf D 122 Bb80
Weixdorf D 118 Bh78
Weiz A 242 Bm86
Wejherowo PL 222 Br71
Wejsuny PL 223 Cd73
Wekerom NL 113 Am76
Welden D 126 Ba84
Wełdkowo PL 221 Bn73
Welkenraedt B 114 An79
Wellaune D 117 Bf77
Wellen B 113 Al79
Wellesbourne GB 94 Sr76
Wellheim D 122 Bc83
Wellin B 156 Al80
Wellingborough GB 94 St76
Wellingholzhausen D 115 Ar76
Wellington GB 97 So79
Wellington GB 93 Sq76
Wellingtonbridge IRL 91 Sg76
Wellmitz D 118 Bk77
Wells GB 98 Sp78
Wells-next-the-Sea GB 95 Ab75
Welney GB 95 Aa76
Welnin PL 234 Cb80
Wels A 236 Bi84
Welsberg-Taisten = Monguelfo-Tesido I 133 Be87
Welschbillig D 119 Ao81
Welschen Ennest D 114 Ar78
Welschenrohr CH 124 Aq86
Welschnofen = Nova Levante I 132 Bc88
Welshampton GB 84 Sp75
Welshpool GB 93 Sp75
Welsickendorf D 117 Bg77
Welsleben D 116 Bd76
Welshay GB 97 So79
Welt D 102 As72
Welterod D 120 Aq80
Welver D 114 Aq77
Welwyn GB 94 Su77
Welwyn Garden City GB 94 Su77
Welzheim D 121 Au83
Welzow D 117 Bi77
Wem GB 84 Sp75
Wembley GB 99 Su77
Wemding D 122 Bb83
Wemeldinge NL 112 Ah77
Wemmel B 156 Ai79
Wemyss Bay GB 78 Sl69
Wendeburg D 109 Ba76
Wendelsheim D 120 Aq81
Wendelstein D 121 Bc82
Wenden D 114 Aq79
Wendisch Baggendorf D 104 Bf72
Wendisch Rietz D 118 Bh76
Wendlingen am Neckar D 125 At83
Wendorf D 110 Bd73
Wendover GB 94 St77
Wenecja PL 226 Bq75
Weng D 236 Bg84
Wengen CH 130 Aq87
Wengi bei Büren CH 124 Ap86
Weng im Innkreis A 127 Bg84
Wennigsen (Deister) D 109 Au76
Wenns A 126 Bb86
Wensley GB 81 Sr72
Wentnor GB 93 Sp75
Wentorf bei Hamburg D 109 Ba74
Wenzen D 115 Au77
Wépion B 113 Ak80
Weppersdorf Markt A 242 Bn85
Werbach D 121 At81
Werbelow D 111 Bh74
Werben (Elbe) D 110 Bd75
Werbig D 117 Bg77
Werbkowice PL 235 Ch79
Werchrata PL 235 Cg80
Werda D 117 Be80
Werdau D 117 Be79
Werden D 114 Ap78
Werder (Havel) D 110 Bf76
Werdohl D 114 Aq78
Werdum D 108 Aq73
Werentzhouse F 169 Ap85
Werfen A 127 Bg86
Wergea NL 107 Am74
Werken, Zarren- B 155 Af78
Werkendam NL 106 Ak77
Werl D 114 Aq77
Werlte D 108 Aq75
Wermelskirchen D 114 Ap78
Wermsdorf D 117 Bf78
Wernau (Neckar) D 125 At83
Wernberg-Köblitz D 236 Be81
Werne D 114 Aq77
Werneck D 121 Ba81
Werneuchen D 111 Bh75
Wernfeld D 121 Au80
Wernigerode D 116 Bb77
Wernshausen D 116 Ba79
Wertach D 126 Ba85
Wertheim D 121 Au81
Werther (Westfalen) D 115 Ar76
Wertingen D 126 Bb83
Werverstoof NL 106 Al75
Wervik B 155 Ag79
Wesel D 114 An77
Wesenberg D 110 Bf74
Wesendorf D 109 Bb75
Wesoła PL 233 Ca80
Wesoła PL 234 Cb80
Wespelaar B 113 Ak79
Wesselburen D 102 As72
Wesseloh D 109 Au74
Weßling D 126 Bc84
Wessobrunn D 126 Bc85
Wester Bay GB 97 Sp79
West Bergholt GB 95 Ab77
West Bridgford GB 85 Ss75
West Bromwich GB 94 Sq75
West Burrafirth GB 77 Sr60
Westbury GB 93 Sp75

Westbury GB 98 Sq78
Westbury-sub-Mendip GB 97 Sp78
West Calder GB 76 Sn69
West Coker GB 97 Sp79
Weste D 109 Bb74
Westen D 109 At75
Westende B 155 Af78
Westendorf A 127 Be86
Westensee D 103 Au72
Westerau D 109 Ba73
Westerbeck D 109 Bb75
Westerbork NL 107 Ao75
Westerburg D 108 Ar74
Westerburg D 120 Aq79
Westerdale GB 75 So64
Westerdale GB 85 St72
Westeregeln D 116 Bc77
Westerein, De NL 107 An74
Westerende-Kirchloog D 107 Ap74
Westergellersen D 109 Ba74
Westerhaar-Vriezenveensewijk NL 107 Ao76
Westerham GB 95 Aa78
Westerham, Feldkirchen- D 127 Bd85
Westerhausen D 116 Bc77
Westerholt D 107 Ap73
Westerholt D 114 Ap77
Westerholz D 103 Au71
Westerhorn D 103 Au73
Westerkappeln D 108 Aq76
Westerland D 102 Ar71
Westerlo B 156 Ak78
Westermarkelsdorf D 103 Bc71
Westernbödefeld D 115 At78
Westerndorf Sankt Peter D 236 Be85
Wester-Ohrstedt D 103 At71
Westerschreps D 108 Aq74
Westerstede D 108 Aq74
Westertilli D 102 As71
Westervesede D 109 Au74
West Haddon GB 94 Ss76
West Harptree GB 98 Sp78
West Harting GB 98 St79
Westhausen D 116 Bb78
Westhausen D 121 Ba83
Westhay GB 97 Sp78
Westheim D 121 Bb82
Westhill GB 79 Sq66
Westhofen D 120 Ar81
Westhoffen F 124 Ap83
Westhope GB 93 Sp76
Westkapelle NL 112 Ag77
West Kilbride GB 80 Sl69
West Kingsdown GB 95 Aa78
Westkirchen D 115 Ar77
West Lavant GB 98 St79
West Lavington GB 94 Sr78
Westleton GB 95 Ad76
West Linton GB 79 So69
West Lulworth GB 98 Sq79
West Lutton GB 85 St73
Westmalle B 113 Ak78
West Meon GB 98 Ss79
West Mersea GB 95 Ab77
West Mors GB 98 Sr79
Weston GB 84 Sp75
Weston-on-the-Green GB 94 Ss77
Weston Subedge GB 93 Sr76
Weston-Super-Mare GB 97 Sp78
Weston-under-Lizard GB 93 Sq75
Westoverledingen D 107 Ap74
West Pennard GB 98 Sp78
Westport IRL 86 Sa73
Westrauderfehn D 107 Ap74
Westruther GB 81 Sp69
West Sandwick GB 77 Sr59
West-Skylge = West-Terschelling NL 106 Al74
Weststellingwerf NL 107 An75
West Tanfield GB 84 Sr72
West-Terschelling NL 106 Al74
West Wittering GB 98 St79
West Woodburn GB 81 Sp70
Wetheral GB 81 Sp71
Wetherby GB 85 Ss73
Wetlina PL 241 Ce82
Wętosów = Vetschau (Spreewald) D 117 Bi77
Wettenberg D 120 As79
Wetter (Hessen) D 115 As79
Wetter (Ruhr) D 114 Ap78
Wetteren B 155 Ah78
Wettin D 116 Bd77
Wettingen CH 125 Ar86
Wettin-Löbejün D 116 Bd77
Wettmar D 109 Au75
Wettringen D 107 Aq75
Wettrup D 107 Aq75
Wetwang GB 85 St72
Wetzdorf D 116 Bd78
Wetzikon (ZH) CH 125 As86
Wetzlar D 120 As79
Wevelgem B 112 Ag79
Wewelsburg D 115 As77
Wewer D 115 As77
Weybourne GB 95 Ac75
Weybridge, Walton- GB 94 Su78
Weyer A 237 Bk85
Weyerbusch D 114 Aq79
Weyhausen D 109 Ba75
Weyhausen D 109 Ba76
Weyhe D 108 As75
Weyhill GB 98 Sr78
Weymouth GB 97 Sp79
Weyregg am Attersee A 127 Bh85
Wezep NL 107 An76
Wezet = Visé B 156 Al79
Whaley Bridge GB 84 Sr74
Whalley GB 84 Sq73
Whalton GB 81 Sr70
Whaplode GB 85 Su75
Whatstandwell GB 93 Ss74
Whauphill GB 83 Sm71
Wheathampstead GB 94 Su77
Wheatley GB 94 St77
Wheatley Hill GB 81 Ss71
Wheddon Cross GB 97 So78
Werwell D 163 Aq83
Wherwell GB 98 Ss78
Whickham GB 81 Sr71
Whiddon Down GB 97 Sn78

Whitburn GB 76 Sn69
Whitburn GB 81 Ss71
Whitby GB 85 St72
Whitchurch GB 84 Sp75
Whitchurch GB 94 St77
Whitchurch GB 98 Sq78
Whitchurch GB 97 Sq79
Whitecroft GB 93 Sp77
Whitegate IRL 87 Sd75
Whitegate IRL 90 Sd74
Whitehall GB 77 Sp62
Whitehaven GB 84 Sn71
Whitehead GB 80 Si71
Whitehills GB 79 Sp65
Whitekirk GB 81 Sp68
Whiteparish GB 98 Sr78
White's Cross IRL 90 Sd77
Whithorn, Isle of GB 83 Sm71
Whitland GB 92 Sl77
Whitley GB 85 Ss73
Whitley Bay GB 81 Ss70
Whitstable GB 95 Ac78
Whitstone GB 97 Sm79
Whittingham GB 81 Sr70
Whittington GB 84 So75
Whittlesey GB 94 Su75
Whitwell-on-the-Hill GB 85 St72
Whorlton GB 81 Ss72
Wiązów PL 232 Bp79
Wiązowna PL 228 Cc76
Wiązownica PL 235 Cf80
Wiblingen D 126 Au84
Wiblingwerde, Nachrodt- D 114 Aq78
Wibtoft GB 94 Ss76
Wicewo PL 221 Bn73
Wichmannshausen D 116 Au78
Wichów PL 225 Bl77
Wicimice PL 220 Bl73
Wicina PL 118 Bi77
Wick GB 75 So64
Wick GB 92 Sn78
Wickede (Ruhr) D 114 Aq77
Wickford GB 99 Ab77
Wickham GB 98 Ss79
Wickham Market GB 95 Ac76
Wicklow IRL 88 Sh75
Wicko PL 221 Bq71
Wickrath D 114 An78
Wickwar GB 97 Sq77
Widawa PL 227 Bs78
Widecombe in the Moor GB 97 Sn79
Widełka PL 234 Cd80
Widełki PL 234 Cb79
Widford GB 95 Aa77
Widnau CH 125 Au86
Widnes GB 84 Sp74
Widuchowa PL 220 Bi74
Wiednergut PL 217 Cg72
Wiebrechtshausen D 115 Ba77
Więcbork PL 221 Bp74
Wiechowo PL 220 Bl74
Wieck am Darß D 104 Bf72
Więckowice PL 226 Bo76
Wieda D 116 Bb77
Wiedenbrück, Rheda- D 115 Ar77
Wiedensahl D 109 At76
Wiederau, Königshain- D 117 Bf79
Wiederitzsch D 117 Bf78
Wiefelstede D 108 Ar74
Wiehe D 116 Bd78
Wiehl D 114 Aq79
Wiek D 220 Bg71
Większyce PL 233 Br80
Wielawino PL 221 Bn73
Wielbark PL 223 Cb74
Wiele PL 222 Bq73
Wieleń PL 221 Bn74
Wielgie PL 227 Bs78
Wielgolas PL 228 Cd76
Wielgomłyny PL 233 Bu78
Wielichowo PL 226 Bo76
Wieliczka PL 233 Ca81
Wieliszew PL 228 Cb76
Wielka Nieszawka PL 222 Br75
Wielka Wieś PL 233 Ca81
Wielka Wieś PL 234 Cb81
Wielkie Oczy PL 235 Cg80
Wielki Klincz PL 222 Br72
Wielki Komorsk PL 222 Bs73
Wielki Łęck PL 222 Bu74
Wielkolas PL 229 Ce78
Wielkopole PL 234 Bu79
Wielmoża PL 233 Bu81
Wielobycz PL 235 Cg79
Wielopole Skrzyńskie PL 234 Cd81
Wielowieś PL 233 Br80
Wielowieś Klasztorna PL 227 Br77
Wieluń PL 227 Bs78
Wien A 238 Bn84
Wiener Neustadt A 238 Bn85
Wienhausen D 109 Ba75
Wieniawa PL 228 Cb78
Wieniec PL 227 Bs75
Wiepersdorf D 117 Bg77
Wiepke D 110 Bc75
Wierden NL 107 Ao76
Wieren D 109 Bb75
Wieringerwerf NL 106 Al75
Wiers B 112 Ah79
Wieruszów PL 227 Br78
Wierzbica PL 228 Cc78
Wierzbica Dolna PL 226 Bq78
Wierzbica Górna PL 232 Bq78
Wierzbie PL 227 Br78
Wierzbie PL 232 Bq78
Wierzbięcin PL 220 Bl73
Wierzbnik PL 220 Bj74
Wierzbowo PL 223 Ca74
Wierzchaczewo PL 226 Bn75
Wierzchosławice PL 234 Cb80
Wierzchowiny PL 229 Cf78
Wierzchowo PL 221 Bn74
Wierzchowo PL 221 Bo74
Wierzchucin Królewski PL 222 Bq74
Wierzchucino PL 222 Br71
Wierzchy PL 233 Br79
Wierzonka PL 226 Bp76

Wies **A** 135 Bl87
Wies **D** 126 Bb85
Wiesau **D** 230 Be81
Wiesbaden **D** 120 Ar80
Wiesbaum **D** 119 Ao80
Wieściszowice **PL** 232 Bm79
Wiesedermeer **D** 108 Aq74
Wieselburg **A** 237 Bl84
Wiesembach **F** 124 Ap84
Wiesen **A** 129 Bn85
Wiesen **D** 121 At80
Wiesen (GR) **CH** 131 Au87
Wiesenburg/Mark **D** 117 Be76
Wiesenfelden **D** 236 Bf82
Wiesensteig **D** 125 Au83
Wiesentheid **D** 121 Ba81
Wieseth **D** 122 Ba82
Wiesloch **D** 120 As82
Wiesmath **A** 242 Bn85
Wiesmoor **D** 108 Aq74
Wieszczyce **PL** 221 Bq73
Wieszowa **PL** 233 Bs80
Wietmarschen **D** 108 Ap75
Wietrzychowice **PL** 234 Cb80
Wietze **D** 109 Au75
Wietzen **D** 109 Au75
Wietzendorf **D** 109 Au75
Wietzetze **D** 110 Bb74
Wieuwerd = Wiuwert **NL** 107 Am74
Wiewiórki **PL** 222 Bs74
Wigan **GB** 84 Sp73
Wiggen **CH** 130 Aq87
Wiggensbach **D** 126 Ba85
Wigmore **GB** 93 Sp76
Wigston **GB** 94 Ss75
Wigton **GB** 81 So71
Wigtown **GB** 83 Sm71
Wijchen **NL** 107 Am77
Wijewo **PL** 226 Bn77
Wijhe **NL** 107 An76
Wijk, De **NL** 107 An75
Wijk bij Duurstede **NL** 106 Al77
Wiktoryn **PL** 234 Cd79
Wil (SG) **CH** 125 At86
Wilamowa **PL** 232 Bp80
Wilamowice **PL** 233 Bt81
Wilanów **PL** 228 Cc76
Wilbarston **GB** 94 St76
Wilburgstetten **D** 121 Ba82
Wilchta **PL** 228 Cd77
Wilcza Wola **PL** 234 Cd80
Wilczków **PL** 226 Bn78
Wilczkowice **PL** 227 Bt76
Wilczkowo **PL** 216 Ca72
Wilczogóra **PL** 227 Bs77
Wilczopole **PL** 229 Cf78
Wilczyn **PL** 227 Br76
Wildalpen **A** 128 Bk85
Wildau **D** 111 Bh76
Wildbad Kreuth **D** 126 Bd85
Wildberg **D** 110 Bf75
Wildberg **D** 111 Bg73
Wildberg **D** 125 As83
Wildbergerhütte **D** 114 Aq79
Wildeck **D** 116 Au79
Wildegg, Möriken- **CH** 125 Ar86
Wildemann **D** 116 Ba77
Wildenau **D** 122 Be81
Wildenberg **D** 127 Bd83
Wildendürnbach **A** 238 Bn83
Wildenstein **F** 163 Ao85
Wildenthal **D** 117 Bf80
Wilderswil **CH** 130 Aq87
Wildeshausen **D** 108 Ar75
Wildflecken **D** 116 Ba78
Wildhaus-Alt Sankt Johann **CH** 125 At86
Wildon **A** 135 Bm87
Wilfersdorf **A** 129 Bo83
Wilga **PL** 228 Cc77
Wilhelm-Pieck-Stadt Guben = Guben **D** 118 Bk77
Wilhelmsburg **A** 238 Bm84
Wilhelmsdorf **D** 125 At85
Wilhelmshaven **D** 108 Ar73
Wilhelmsthal **D** 122 Bc80
Wilhering **D** 128 Bi84
Wilhermsdorf **D** 122 Bb82
Wilkasy **PL** 223 Cd72
Wilkau-Haßlau **D** 230 Bf79
Wilkinstown **IRL** 87 Sp73
Wilków **PL** 226 Bm78
Wilków **PL** 226 Bq78
Wilków **PL** 228 Cb77
Wilków **PL** 228 Cd78
Wilkowa **PL** 234 Cd81
Wilkowice **PL** 233 Bt81
Wilkowsko **PL** 234 Ca76
Willebadessen **D** 115 At77
Willebroek **B** 156 Ai78
Willemstad **NL** 113 Ai77
Willersley **GB** 93 So76
Willerzie **B** 156 Ak81
Willesden **GB** 99 Su77
Willgottheim **F** 124 Aq83
Williamstown **IRL** 82 Sc73
Willich **D** 114 Ao78
Willingen (Upland) **D** 115 As78
Willingham **GB** 95 Aa76
Willingshausen **D** 115 At79
Willington **GB** 81 Sr71
Willington **GB** 84 Sr75
Willington **GB** 93 Sp75
Willisau **CH** 130 Aq86
Williton **GB** 97 So78
Willmering **D** 236 Bf82
Willoughby **GB** 85 Aa74
Willstätt **D** 124 Aq83
Wilmersdorf **D** 220 Bh74
Wilmslow **GB** 84 Sq74
Wilnsdorf **D** 115 Ar78
Wilstead **D** 94 Su76
Wilster **D** 103 At73
Wilsum **D** 108 Ao75
Wilthen **D** 118 Bi78
Wiltingen **D** 163 Ao81
Wilton **GB** 98 Sr78
Wiltz **L** 119 Am81
Wimbledon **GB** 99 Su78
Wimblington **GB** 95 Aa75
Wimborne Minster **GB** 98 Sr79
Wimereux **F** 99 Ad79
Wimmis **CH** 169 Aq87

Wincanton **GB** 97 Sq78
Wincentów **PL** 228 Ca78
Winchcombe **GB** 93 Sr77
Winchelsea **GB** 99 Ab79
Winchester **GB** 98 Ss78
Windbergen **D** 103 At72
Windeberg **D** 116 Bb78
Windeck **D** 114 Aq79
Windecken **D** 120 As80
Winden **D** 163 Ar82
Winden am See **A** 238 Bo85
Winden im Elztal **D** 124 Aq83
Windermere **GB** 81 Sp72
Windesheim **NL** 107 An76
Windhaag bei Freistadt **A** 128 Bk83
Windheim **D** 109 At76
Windischeschenbach **D** 122 Be81
Windischgarsten **A** 128 Bi85
Windischleuba **D** 230 Be78
Windorf **D** 128 Bg83
Windsbach **D** 122 Bb82
Windsor **GB** 94 St78
Wing **GB** 94 St77
Wingate **GB** 81 Ss71
Wingene **B** 155 Ag78
Wingen-sur-Moder **F** 119 Ap83
Wingfield **GB** 95 Ac76
Wingham **GB** 95 Ac78
Winhöring **D** 127 Bf84
Winkel, Oestrich- **D** 120 Ar80
Winklarn **D** 230 Be82
Winkleigh **GB** 97 Sn79
Winklern **A** 133 Bf87
Winnebach = Prato alla Drava **I** 133 Be87
Winnenden **D** 121 At83
Winnert **D** 103 At72
Winnica **PL** 228 Cb75
Winningen **D** 116 Bc77
Winningen **D** 119 Aq80
Winnweiler **D** 163 Aq81
Winonowo **PL** 233 Bt79
Winschoten **NL** 107 Ap74
Winscombe **GB** 97 Sp78
Winsen (Aller) **D** 109 Au75
Winsen (Luhe) **D** 109 Ba74
Winsford **GB** 93 Sp74
Wiśsko **PL** 226 Bo78
Winslow **GB** 94 St77
Winster **GB** 93 Sr74
Winston **GB** 84 Sr71
Winsum **NL** 107 Am74
Winsum **NL** 107 An74
Winsum **NL** 107 Ao74
Winten **A** 135 Bn86
Winterbach **D** 125 At83
Winterberg **D** 115 As78
Winterborne Whitechurch **GB** 98 Sq79
Winterbourne Abbas **GB** 98 Sp79
Winterbourne Stoke **GB** 98 Sr78
Winterburg **D** 120 Aq81
Winterlingen **D** 125 At84
Winterspelt **D** 119 Am80
Winterswijk **NL** 107 Ao77
Winterthur **CH** 125 As85
Winterton **GB** 85 St73
Wintrich **D** 120 Ao81
Wintzenheim **F** 163 Ap84
Winzeln, Fluorn- **D** 125 Ar84
Winzenburg **D** 116 Au77
Wipperdorf **D** 116 Bb78
Wipperfürth **D** 114 Ap78
Wippra **D** 116 Bc77
Wir **PL** 228 Cb78
Wirdum **D** 108 Aq74
Wirges **D** 114 Aq80
Wirksworth **GB** 93 Sr74
Wirtshaus Eng **A** 126 Bd86
Wiry **PL** 226 Bo78
Wiry **PL** 232 Bo79
Wisbech **GB** 95 Aa76
Wisborough Green **GB** 99 Su78
Wisch **NL** 107 An77
Wischhafen **D** 109 At73
Wishaw **GB** 79 Sn69
Wiskitki **PL** 228 Ca76
Wisła **PL** 233 Bs81
Wisła Wielka **PL** 233 Bs81
Wiślica **PL** 234 Cb80
Wiślok Wielki **PL** 234 Cd82
Wismar **D** 104 Bc73
Wiśniew **PL** 228 Cd76
Wiśniewo Ełckie **PL** 224 Cf73
Wiśniowa **PL** 234 Ca76
Wiśniowa **PL** 234 Cd81
Wissant **F** 95 Ad79
Wissembourg **F** 163 Aq82
Wissen **D** 114 Aq79
Wissenkerke **NL** 112 Ah77
Wistanstow **GB** 93 Sp76
Wistedt **D** 109 Au74
Wisznice **PL** 229 Cg77
Witaszewicki **PL** 227 Bt76
Witaszyce **PL** 226 Bq77
Witham **GB** 95 Ab77
Witheridge **GB** 97 So79
Withern **GB** 85 Aa74
Withernsea **GB** 85 Aa73
Withington Green **GB** 84 Sq74
Withleigh **GB** 97 Sn79
Withnell **GB** 84 Sp73
Witków **PL** 235 Ch79
Witkówko **PL** 226 Bq76
Witmarsum **NL** 106 Al74
Witney **GB** 93 Ss77
Witnica **PL** 220 Bi75
Witnica **PL** 225 Bk75
Witonia **PL** 227 Bt76
Witosław **PL** 221 Bp74
Witosławice **PL** 233 Br80
Witów **PL** 233 Bu82
Witowo **PL** 227 Bs75
Wittdün **D** 102 As72
Wittelsheim **F** 124 Ap85
Witten **D** 114 Ap78
Wittenbach **CH** 125 At86
Wittenberg, Lutherstadt **D** 117 Bf77
Wittenberge **D** 110 Bd78
Wittenburg **D** 110 Bb74
Wittendörp **D** 109 Bc73
Wittenhagen **D** 105 Bg72
Wittenheim **F** 163 Ap81
Wittenhofen **D** 125 At85
Witterheim **F** 124 Aq84

Wittichenau **D** 118 Bi78
Wittighausen **D** 121 Au81
Witting **F** 119 Ap82
Wittingen **D** 109 Bb75
Wittisheim **F** 124 Aq84
Wittislingen **D** 126 Ba83
Wittlich **D** 120 Ao81
Wittmund **D** 107 Aq79
Witton-le-Wear **GB** 81 Sr71
Wittstock/Dosse **D** 110 Be74
Witzenhausen **D** 116 Au78
Witzhave **D** 109 Ba73
Witzin **D** 110 Bd73
Wiuwert **NL** 107 Am74
Wiveliscombe **GB** 97 So78
Wivenhoe **GB** 95 Ab77
Wixoe **GB** 95 Ab76
Wiżajny **PL** 217 Cf72
Wizernes **F** 112 Ae78
Wizna **PL** 224 Ce74
Wjelcej = Welzow **D** 117 Bi77
Władysławowo **PL** 222 Br71
Wleń **PL** 231 Bm78
Włocin **PL** 227 Br77
Włocławek **PL** 227 Bt75
Włodary **PL** 232 Bq80
Włodawa **PL** 229 Ch77
Włodowice **PL** 233 Br79
Włodzienin **PL** 232 Bq80
Włosienica **PL** 233 Bt80
Włostów **PL** 234 Cc79
Włoszakowice **PL** 226 Bn77
Włoszczowa **PL** 234 Bu79
Wnory-Pażochy **PL** 224 Cf74
Wöbbel **D** 115 At77
Wöbbelin **D** 110 Bd74
Woburn Sands **GB** 94 St76
Wochozy = Nochten **D** 118 Bk78
Wodniki **PL** 226 Bo77
Wodynie **PL** 228 Cd76
Wodzisław **PL** 234 Ca79
Wodzisław Śląski **PL** 233 Br80
Woerden **NL** 113 Ak76
Wœrth **F** 120 Aq83
Wognum **NL** 106 Al75
Wohlde **D** 103 At72
Wohlen (AG) **CH** 125 Ar86
Wohlen bei Bern **CH** 130 Ap87
Wohratal **D** 115 As79
Wöhrden **D** 102 As72
Wohyń **PL** 229 Cf77
Woippy **F** 162 An82
Wojakowa **PL** 234 Cb81
Wojbórz **PL** 232 Bo80
Wojciechów **PL** 229 Ce78
Wojciechów **PL** 233 Br79
Wojcieszków **PL** 229 Ce77
Wojcieszów **PL** 232 Bn79
Wojcieszyce **PL** 231 Bm79
Wojerecy = Hoyerswerda **D** 118 Bi78
Wojkowice **PL** 233 Br80
Wojnarowa **PL** 234 Cb81
Wojnicz **PL** 234 Cb81
Wojnowice **PL** 226 Bn76
Wojnówka **PL** 229 Ch75
Wojnowo **PL** 222 Bq74
Wojsław **PL** 234 Cc80
Wojsławice **PL** 235 Ch79
Wojtowice **PL** 232 Bp79
Woking **GB** 94 St78
Wokingham **GB** 94 St78
Wokuhl **D** 111 Bg74
Wola **PL** 228 Cb78
Wola Batorska **PL** 234 Ca80
Wola Filipowska **PL** 233 Bu80
Wola Gołkowska **PL** 228 Cb76
Wola Jachowa **PL** 234 Ca79
Wola Jedlińska **PL** 227 Bt78
Wola Klasztorna **PL** 228 Cd77
Wola Korybutowa **PL** 229 Cg78
Wola Krzysztoporska **PL** 227 Bu78
Wola Mielecka **PL** 234 Cc80
Wola Młocka **PL** 228 Ca75
Wola Mołodycka **PL** 235 Cf80
Wola Moszczenicka **PL** 227 Bu78
Wola Mysłowska **PL** 228 Cd77
Wola Mystkowska **PL** 228 Cc75
Wola Niechcicka **PL** 227 Bu78
Wola Niżna **PL** 234 Cd82
Wolanów **PL** 228 Cb78
Wola Obszańska **PL** 235 Cf80
Wola Okrzejska **PL** 229 Ce77
Wola Osowińska **PL** 229 Ce77
Wola Przybysławska **PL** 229 Ce78
Wola Rakowa **PL** 227 Bu77
Wola Rasztowska **PL** 228 Cc76
Wola Rębkowska **PL** 228 Cd77
Wola Rudlicka **PL** 227 Bs78
Wola Sernicka **PL** 229 Cf78
Wola Uhruska **PL** 229 Ch78
Wola Wereszczyńska **PL** 229 Cg78
Wola Wiązowa **PL** 227 Bt78
Wola Wielka **PL** 235 Cg80
Wola Wierzbowska **PL** 228 Cb75
Wola Zabierzowska **PL** 234 Ca80
Wola Zaleska **PL** 235 Cf81
Wola Żarczycka **PL** 235 Ce80
Wola Życka **PL** 228 Cd77
Wolbeck **D** 114 Aq77
Wölbling **A** 238 Bm84
Wolbórz **PL** 227 Bu78
Wolbrom **PL** 233 Bu80
Wolczyn **PL** 226 Cd78
Wolczyn **PL** 233 Br78
Wolde **D** 111 Bg73
Woldegk **D** 220 Bh74
Wolfach **D** 163 Ar84
Wolfegg **D** 125 Au85
Wolfen, Bitterfeld- **D** 117 Be77
Wolfenbüttel **D** 116 Bb76
Wolfersdorf **D** 115 As80
Wolfhagen **D** 115 At78
Wolframs-Eschenbach **D** 121 Bb82
Wolfratshausen **D** 126 Bc85
Wolfsberg **A** 134 Bk87
Wolfsberg **D** 116 Bc77
Wolfsburg **D** 109 Bb76
Wolf's Castle **GB** 91 Sl77
Wolfstein **D** 163 Aq81
Wölfterode **D** 115 Ba78
Wolfurt **A** 125 Au86
Wolgast **D** 105 Bh72

Wolhusen **CH** 130 Ar86
Wolibórz **PL** 232 Bo79
Wolica **PL** 234 Ca79
Wolica Ucharńska **PL** 235 Cg79
Wolin **PL** 105 Bk73
Wólka **PL** 233 Ca78
Wólka Abramowicka **PL** 229 Cf78
Wólka Biska **PL** 235 Cf80
Wólka Dobryńska **PL** 229 Cg76
Wólka Gonciarska **PL** 228 Cc78
Wólka Gościeradowska **PL** 234 Cd79
Wólka Łabuńska **PL** 235 Cg79
Wólka Leszczańska **PL** 235 Ch78
Wólka Milanowska **PL** 234 Cc79
Wólka Niedźwiedzka **PL** 235 Ce80
Wólka Tarnowska **PL** 235 Ch79
Wólka Wieprzecka **PL** 235 Cg80
Wólka Zastawska **PL** 229 Ce77
Wolkenburg-Kaufungen **D** 117 Bf79
Wolkenstein **D** 123 Bg79
Wolkenstein in Gröden = Selva di Val Gardena **I** 132 Bd87
Wolkersdorf im Weinviertel **A** 238 Bo84
Wölkisch **D** 118 Bg78
Wolkramshausen **D** 116 Bb78
Wollaston **GB** 94 St76
Wollersheim **D** 114 Ao79
Wollin **D** 110 Be76
Wöllnau **D** 117 Bf77
Wöllstadt **D** 120 As80
Wöllstein **D** 120 Aq81
Wolmirstedt **D** 110 Bd76
Wolnica **PL** 216 Ca72
Wolnzach **D** 126 Bd83
Wołomin **PL** 228 Cc76
Wołosate **PL** 241 Cf82
Wołoskowola **PL** 229 Cg78
Wołów **PL** 226 Bn78
Wołowe Lasy **PL** 221 Bn74
Wołowice **PL** 233 Bu81
Wolpertshausen **D** 121 Au82
Wolphaartsdijk **NL** 112 Ah77
Wolsingham **GB** 81 Sr71
Wolsztyn **PL** 226 Bn76
Woltem **D** 109 Au75
Woltersdorf **D** 110 Bb75
Woltersdorf **D** 111 Bh76
Woltersdorf **D** 117 Bg76
Wolthausen **D** 109 Au75
Wöltingerode **D** 116 Bb77
Wolvega **NL** 107 An75
Wolvegea = Wolvega **NL** 107 An75
Wolvercote **GB** 94 Ss77
Wolverhampton **GB** 94 Sq75
Wolverton **GB** 85 Aa75
Wolverton-Stony Stratford **GB** 94 St76
Wolvey **GB** 93 Ss76
Wombourne **GB** 94 Sq75
Wommelgem **B** 156 Ak78
Wommels **NL** 107 Am74
Wonck **B** 156 Am79
Wonsees **D** 122 Bc81
Wonseradeel = Wünseradiel **NL** 106 Al74
Woodbridge **GB** 95 Ac76
Woodbury **GB** 97 So79
Woodchurch **GB** 154 Ab78
Woodenbridge **IRL** 88 Sh75
Woodford **IRL** 90 Sd74
Woodhall Spa **GB** 85 Su74
Woodseaves **GB** 84 Sq75
Woodstock **GB** 93 Ss77
Woodton **GB** 95 Ac75
Woodyates **GB** 98 Sr79
Woofferton **GB** 93 Sp76
Wool **GB** 98 Sr79
Woolacombe **GB** 97 Sm78
Wooler **GB** 81 Sr69
Woolfardisworthy **GB** 97 Sn79
Woolpit **GB** 95 Ab76
Woolstone **GB** 98 Sr77
Wooperton **GB** 81 Sr70
Woore **GB** 84 Sq75
Wootton Bassett = Royal Wootton Bassett **GB** 98 Sr77
Wootton Wawen **GB** 93 Sr76
Wootz **D** 110 Bc74
Worb **CH** 169 Aq87
Worbis **D** 116 Ba78
Worcester **GB** 93 Sq76
Wördern, Sankt Andrä- **A** 238 Bn84
Wörgl **A** 127 Be86
Workington **GB** 84 Sn71
Worksop **GB** 85 Ss74
Workum **NL** 106 Al75
Wörlitz, Oranienbaum- **D** 117 Be77
Wormeldange **L** 162 An81
Wormer **NL** 106 Ak76
Wormhout **F** 155 Ae79
Worms **D** 163 Ar81
Worpswede **D** 108 As74
Worringen **D** 114 Ao78
Wörrstadt **D** 120 Ar81
Wörschach **A** 128 Bi85
Wört **D** 121 Ba82
Wörth **A** 237 Be86
Wörth am Main **D** 121 At81
Wörth am Rhein **D** 163 Ar82
Wörth an der Donau **D** 127 Be82
Wörth an der Isar **D** 127 Be83
Worthen **GB** 93 Sp76
Worthing **GB** 99 Su79
Woskowice Górne **PL** 226 Bq78
Wóspork = Weißenberg **D** 118 Bk78
Wotton-under-Edge **GB** 97 Sq77
Woudenberg **NL** 107 Am75
Woudsend **NL** 107 Am75
Woumen **B** 155 Af78
Wouw **NL** 113 Ai77
Wozławki **PL** 223 Cd72
Woźniki **PL** 227 Bu78
Woźniki **PL** 233 Br79
Wragby **GB** 85 Su74
Wrea Green **GB** 84 Sp73
Wręczyca Wielka **PL** 233 Bs79
Wredenhagen **D** 110 Bf74
Wrelton **GB** 85 St72
Wremen **D** 108 As73
Wrentham **GB** 95 Ad76

Wrestedt **D** 109 Bb75
Wrestlingworth **GB** 94 Su76
Wrexen **D** 115 At77
Wrexham **GB** 93 Sp74
Wrexham Industrial Estate **GB** 93 Sp74
Wriedel **D** 109 Ba74
Wriezen **D** 225 Bi75
Wrist **D** 103 Au73
Writtle **GB** 95 Aa77
Wróblewo **PL** 228 Ca75
Wróbliniec **PL** 226 Bq77
Wrocki **PL** 222 Bt74
Wrocław **PL** 232 Bp78
Wrohm **D** 103 At72
Wroniawy **PL** 226 Bn76
Wroniniec **PL** 226 Bn77
Wronki **PL** 217 Ce72
Wronki **PL** 226 Bn75
Wroughton **GB** 98 Sr77
Wroxeter **GB** 93 Sp75
Wrząca Wielka **PL** 227 Bs76
Wrzelowiec **PL** 228 Cd78
Września **PL** 226 Bq76
Wrzeszczów **PL** 228 Cb78
Wrzos **PL** 228 Cb78
Wrzosowa **PL** 233 Bt79
Wschowa **PL** 226 Bn77
Wszeliwy **PL** 228 Bu76
Wulfen **D** 114 Ap77
Wulfen **D** 116 Bd77
Wulfersdorf **D** 110 Be74
Wülfrath **D** 114 Ap78
Wulfsode **D** 109 Ba74
Wulften **D** 116 Ba77
Wulkenzin **D** 111 Bg73
Wulke Żdżary = Groß Särchen **D** 118 Bi78
Wulkow **D** 110 Be75
Wullowitz **A** 128 Bi83
Wünschendorf/Elster **D** 230 Be79
Wünsdorf **D** 118 Bg76
Wünschach **NL** 106 Al74
Wunsiedel **D** 230 Be80
Wunstorf **D** 109 At76
Wuppertal **D** 114 Ap78
Würenlingen **CH** 125 Ar85
Wurmannsquick **D** 236 Bf84
Wurmlingen **D** 125 As84
Würnsdorf **A** 237 Bl84
Würselen **D** 113 An79
Wurzbach **D** 116 Bd80
Würzburg **D** 121 Au81
Wurzen **D** 117 Bf77
Ybbs an der Donau **A** 129 Bl84
Ybbsitz **A** 237 Bk85
Ychoux **F** 170 St92
Ydby **DK** 100 Ar67
Yddebu **N** 57 At58
Ydermossa **S** 72 Bg58
Ydes **F** 172 Ae90
Ydrefors **S** 70 Bm65
Y Drenewydd = Newtown **GB** 93 So75
Yealmpton **GB** 97 Sn80
Yeamana **MD** 249 Ct87
Yébenes, Los **E** 199 Sn101
Yebra **E** 193 Sq100
Yebra de Basa **E** 176 Su96
Yéchar **E** 201 Ss104
Yecla **E** 201 Ss103
Yecla de Yeltes **E** 191 Sh99
Yeles **E** 193 Sn100
Yelverton **GB** 97 Sm80
Yenesma **MD** 257 Cf87
Yenibedir **TR** 281 Cp98
Yenice **TR** 275 Cq97
Yenice **TR** 280 Cn99
Yenice **TR** 281 Cr98
Yenice **TR** 292 Cr106
Yenicegöriüce **TR** 280 Cn98
Yeniciftlik **TR** 280 Cp100
Yeniciftlik **TR** 281 Cp98
Yenikarpuzlu **TR** 280 Cn99
Yeniköy **TR** 280 Co98
Yeniköy **TR** 280 Co99
Yeniköy **TR** 289 Cp105
Yeniköy **TR** 281 Ct98
Yeniköy **TR** 292 Co106
Yeniköy **TR** 292 Cu108
Yeniköy Plajı **TR** 281 Cr100
Yeni Mahalle **TR** 280 Cp97
Yeni Sardes **TR** 281 Cr100
Yenne **F** 174 Am89
Yeovil **GB** 98 Sp79
Yerkesik **TR** 292 Cr106
Yerseke **NL** 113 Ai78
Yerville **F** 160 Ab81
Yesa **E** 176 Ss95
Yeşilce **TR** 275 Cq99
Yeşilköy **TR** 289 Cq99
Yeşilköy **TR** 289 Cq105
Yeşilköy **TR** 292 Ct108
Yeşilirt **TR** 281 Cp98
Yeşilyurt **TR** 292 Cr106
Yesnaby **GB** 77 So62
Yeste **E** 200 Sq104
Yestebo **N** 56 Al59
Yetts o'Muckhart **GB** 76 Sn68
Y-Fenni = Abergavenny **GB** 93 So77
Yffiniac **F** 158 Sp84
Y Ffôr **GB** 92 Sm75
Ygle **N** 48 Bc58
Ygos-Saint-Saturnin **F** 176 St93
Ygrande **F** 167 Af87
Ygskorset **S** 50 Bm57
Yhidighici **MD** 249 Cs86
Yiğitler **TR** 281 Cq100
Ykspihlaja **FIN** 43 Cg53
Ylakiai **LT** 42 Cc53
Ylä-Kintaus **FIN** 53 Ci56
Ylä-Kolkki **FIN** 53 Ci55
Ylä-Kuona **FIN** 55 Ct57
Ylä-Luosta **FIN** 55 Cr57
Yläämaa **FIN** 64 Cr59
Ylämylly **FIN** 55 Cu55
Yläne **FIN** 62 Ce59
Ylä-Valtimo **FIN** 45 Cs53
Ylä-Vehkalahti **FIN** 54 Cr54
Yli **N** 57 At61
Ylihärmä **FIN** 52 Cf54
Ylijärvi **FIN** 64 Cq59

Yli-Kärppä **FIN** 36 Cm49
Ylike **FIN** 64 Cm60
Ylikiiminki **FIN** 44 Cn50
Yli-Kitinen **FIN** 30 Co45
Yli-Körkkö **FIN** 36 Cn48
Ylikuhna **FIN** 63 Ch59
Ylikulma **FIN** 63 Cg60
Yli-Kurki **FIN** 37 Cg50
Ylikylä **FIN** 37 Cp47
Ylikylä **FIN** 43 Ci54
Ylikylä **FIN** 45 Ct53
Ylikylä **FIN** 52 Cd56
Ylikyla **FIN** 53 Cg55
Ylikyla **FIN** 62 Cg59
Yli-Lesti **FIN** 43 Ck54
Yli-Ii **FIN** 36 Cn50
Ylimarkku = Övermark **FIN** 52 Cc55
Yli-Muonio **FIN** 29 Ch44
Yli-Nampa **FIN** 36 Cn47
Ylinenjärvi **S** 35 Cg47
Yli-Olhava **FIN** 36 Cn49
Ylipää **FIN** 36 Ck47
Ylipää **FIN** 43 Ck52
Ylipää **FIN** 43 Cl51
Ylipää **FIN** 43 Cl53
Ylipää **FIN** 44 Cm51
Ylipää **FIN** 44 Cn51
Ylipää **FIN** 53 Ch54
Yli-Paakkola **FIN** 36 Ck48
Yli-Siurua **FIN** 36 Co49
Yliskulma **FIN** 62 Cf59
Yliskylä **FIN** 52 Cg57
Ylistaro **FIN** 52 Cf55
Ylistaron asema **FIN** 52 Cf55
Yli-Tannila **FIN** 36 Cn50
Ylitornio **FIN** 35 Ch48
Yli-Utos **FIN** 44 Co51
Yli-Valli **FIN** 52 Ce56
Ylivesi **FIN** 54 Cq57
Yliviesika **FIN** 43 Ck52
Yli-Viirre **FIN** 43 Ch53
Yli-Vuotto **FIN** 44 Co51
Ylläsjärvi **FIN** 30 Ci45
Yllestad **S** 69 Bh64
Ylöjärvi **FIN** 53 Ch57
Yltäkylä **FIN** 63 Ci61
Ylterhogdal **S** 50 Bk56
Ylvingen **N** 32 Be49
Ymonville **F** 160 Ad84
Yngsjö **S** 72 Bi69
Ynnesdal **N** 56 Al59
Yoğuntas **TR** 280 Co97
Yolageldi **TR** 280 Cp97
Yolağzı **TR** 281 Cr100
Yordinesti **MD** 248 Cp84
York **GB** 85 Ss73
Yörükler **TR** 280 Cp98
Yoteşti **MD** 256 Cr88
Youghal **IRL** 90 Se77
Youlgreave **GB** 93 Sr74
Yôvesi **FIN** 54 Cp58
Yoxford **GB** 95 Ad76
Ypäjä **FIN** 63 Cg59
Ypäjänkylä **FIN** 63 Cg59
Yport **F** 154 Aa81
Yppäri **FIN** 43 Ci52
Ypres = Ieper **B** 155 Af79
Ypreville-Biville **F** 159 Ab81
Ypyä **FIN** 43 Ck53
Ypykkävaara **FIN** 45 Ct52
Yrigorieva **MD** 257 Ct87
Yrigoriopol **MD** 249 Ct86
Yrouerre **F** 167 Ah85
Yrttivaara **S** 35 Cd47
Yset **N** 48 Ba55
Yspertal **A** 129 Bl84
Ysselsteyn **NL** 114 Am78
Yssingeaux **F** 173 Ai90
Ystad **S** 73 Bh70
Ystalyfera **GB** 92 Sn77
Ystebrød **N** 66 Am64
Ystradfellte **GB** 92 Sn77
Ystradgynlais **GB** 92 Sn77
Ytre Arna **N** 56 Ak63
Ytre Billefjord **N** 24 Cl40
Ytre Bu **N** 56 Ao60
Ytre Enebakk **N** 58 Bc61
Ytre Frønningen **N** 56 Ap58
Ytre Gåradak **N** 24 Cl40
Ytre Honningsvåg **N** 46 Al56
Ytre Kårvik **N** 22 Bs41
Ytre Kjæs **N** 24 Cm39
Ytre Korsnes **N** 24 Co40
Ytre Lauvrak **N** 67 Ar63
Ytre Leirpollen **N** 24 Cm40
Ytre Matre **N** 56 Am61
Ytre Ofredal **N** 57 Ap58
Ytre Oppedal **N** 56 Al58
Ytre Ramse **N** 67 Ar63
Ytre Rendal **N** 48 Bc57
Ytre Stand **N** 46 Ac59
Ytre Veines **N** 24 Cl40
Ytterån **S** 39 Bg53
Ytterås **N** 38 Bd54
Ytterberg **S** 49 Bi56
Ytterboda **S** 42 Cb53
Ytterby **N** 39 Bd51
Ytterby **S** 68 Bd65
Ytterbystrand **S** 61 Br62
Ytteresse **FIN** 43 Cf53
Ytterjärna **S** 71 Bq62
Ytterjeppo **FIN** 42 Cf54
Ytterlännäs **S** 50 Bq54
Yttermalung **S** 59 Bh59
Ytterocke **S** 39 Bh54
Ytterolden **S** 39 Bh53
Ytterøy **N** 38 Bd52
Ytter-Rissjö **S** 41 Bg52
Ytterselö **S** 60 Bp62
Yttersjön **S** 41 Bu52
Ytterstad **N** 27 Bm44
Yttertållmo **S** 41 Bq53
Yttervik **S** 34 Bs48
Ytt Heden **S** 60 Bm60
Yttilä **FIN** 62 Ce58
Yttre Lansjärv **S** 35 Ce47
Yttrö **S** 60 Bp60
Yukarıkılıçlı **TR** 280 Cp99
Yuncos **E** 193 Sn100
Yunquera **E** 204 Sl107
Yunquera de Henares **E** 193 So99

Yunta, La E 194 Sr99
Yurduleşti = Guirguilşti MD 256 Cr90
Yürük TR 280 Cp99
Yutz F 162 An82
Yuvacık TR 292 Cr107
Yverdon-les-Bains CH 169 Ao87
Yvetot F 160 Ab81
Yvignac F 158 Sq84
Yville-sur-Seine F 160 Ab82
Yvoir B 156 Ak80
Yvonand CH 130 Ao87
Yvré-le-Pôlin F 165 Aa85
Yvré-l'Évêque F 159 Aa84
Yxnerum S 70 Bn64
Yxpila = Ykspihlaja FIN 43 Cg53
Yxsjö S 41 Bq52
Yxsjöberg S 59 Bk60
Yzeure F 167 Ag87
Yzeures-sur-Creuse F 166 Ab87

Z

Zaamslag NL 156 Ah78
Zaanstad NL 106 Ak76
Ząb PL 234 Bu82
Žaba PL 232 Bq79
Zăbala RO 255 Cn89
Zabalac' BY 218 Ck73
Žabalj SRB 252 Ca90
Zabalocce BY 219 Cp71
Zabar H 240 Ca84
Zăbărdo BG 273 Ck97
Žabari SRB 263 Cc92
Zabartowo PL 221 Bq74
Zabelsdorf D 111 Bg74
Žabica BIH 269 Bn95
Žabiče SLO 134 Bi89
Zábiedovo SK 233 Bu82
Zabiele B 223 Cd74
Zabierzów PL 233 Bb80
Zabinka BY 229 Ci76
Ząbki PL 228 Cc76
Ząbkowice Śląskie PL 232 Bo79
Zablaće SRB 262 Ca93
Žabljak MNE 266 Bt88
Žabljak MNE 269 Bt96
Zabłudów PL 224 Cg74
Žabno PL 239 Bt81
Zabok HR 242 Bm88
Žabokreky nad Nitrou SK 239 Br83
Žabokryč UA 249 Ct84
Žabokryčka UA 249 Ct84
Zabolotiv UA 247 Cl84
Zabolottja UA 247 Cf85
Zaborcy BY 219 Cq71
Zabor'e RUS 219 Cq71
Zaborów PL 228 Cb76
Zaborowice PL 226 Bo77
Zaborowo PL 226 Bp76
Zabór PL 111 Bk74
Zabowo PL 111 Bi73
Zăbrani RO 253 Cd88
Zabrde BIH 252 Bs91
Zabrde MNE 268 Bt94
Zabrde SRB 269 Bt93
Zabrega SRB 263 Cc91
Zábřeh CZ 232 Bo81
Zabren SRB 262 Ca94
Zabrez'e BY 218 Cn72
Zăbriceni MD 248 Cp84
Zabrnie PL 234 Cc80
Zabrnie Dolne PL 234 Cd79
Zabrnjica SRB 269 Bt93
Ząbrowo PL 222 Bt73
Zabrzeg PL 233 Bs80
Zabrzeż PL 240 Ca81
Zabużźja UA 229 Ch78
Zabzuni AL 270 Ca98
Zacharivka UA 249 Cu86
Zacharzew PL 226 Bo77
Zacharzowice PL 233 Bs80
Záchlumí CZ 231 Bf81
Zaclér CZ 232 Bn79
Zadar HR 258 Bl92
Zădăreni RO 253 Cc88
Zadedža BY 215 Cr69
Zádielske Dvorníky SK 240 Cb83
Zadubenne BY 219 Cp71
Zadubrivci UA 247 Cl83
Zadunaivka UA 257 Ct89
Žadvainiai LT 216 Cd69
Zadzim PL 227 Bs77
Zafarraya E 205 Sm107
Zafferana Etnea I 153 Bl105
Zafirovo BG 266 Cg93
Zafra E 197 Sn104
Zafra de Záncara E 194 Sp101
Zafrilla E 194 Sr100
Žaga SLO 134 Bg88
Zagajica SRB 253 Cc91
Žagań PL 111 Bk74
Žagarė LT 214 Ca68
Žagarė LT 213 Cg68
Žagarinė LT 218 Cl72
Zagarise I 151 Bo103
Zagarolo I 146 Bl97
Zaglav HR 258 Bl93
Zaglavak SRB 262 Bu93
Zaglavica BIH 259 Bn92
Zagłobien PL 234 Cd79
Zagnańsk PL 236 Ca79
Zagoni BIH 268 Bt97
Zagorá GR 283 Cg102
Zagora MNE 269 Bt95
Zagorci BG 274 Cm96
Zagor'e RUS 215 Cr69
Zagorica SLO 134 Bk89
Zagorje SLO 134 Bi90
Zagorje ob Savi SLO 135 Bl88

Zagórnik PL 229 Ch79
Zagórów PL 226 Bq76
Zagórsko PL 234 Cc80
Zagórz PL 241 Ce81
Zagórze PL 233 Bt80
Zagórze Śląskie PL 232 Bn79
Zagra E 205 Sm106
Zagrad MNE 262 Bu95
Zagrade SRB 263 Ce92
Zagrade SRB 263 Ce93
Zagradje SRB 262 Ca92
Zagrażden BG 265 Ck93
Zagrażden BG 274 Ck97
Zagreb HR 250 Bm89
Zagrilla E 205 Sm106
Zagriv'e RUS 211 Cq62
Zagrodno PL 226 Bm78
Žagubica SRB 263 Cd92
Zagumienie PL 229 Ch78
Zagvozd HR 259 Bp94
Zagwiżdzie PL 232 Bq79
Zahajki PL 229 Cf77
Zahara E 204 Sk107
Zahara de los Atunes E 205 Si108
Zaháro GR 286 Cd105
Zahattja UA 241 Cf84
Zahinos E 197 Sg104
Zahodne RUS 211 Cr64
Zahody RUS 215 Cq66
Zahon'e RUS 211 Cr63
Záhony H 241 Ce84
Záhor SK 241 Ce83
Záhoří CZ 231 Bi82
Záhorská Ves SK 238 Bo84
Záhrádky CZ 123 Bk79
Zahrensdorf D 109 Bb74
Zahrish AL 270 Ca96
Zaïcani MD 248 Cp85
Žaiginys LT 217 Cg70
Zaim MD 257 Ct87
Zainingen D 125 Au84
Zaisersfhofen D 126 Bb84
Zaistovec HR 135 Bn88
Zaječa SRB 261 Bt92
Zaječar SRB 263 Ce93
Zaječov CZ 123 Bh81
Zajezierze PL 216 Bu73
Zajezierze PL 228 Cd77
Żakai LT 217 Ce70
Zákamenné SK 233 Bt82
Zákány H 250 Bo88
Zákányszék H 244 Bu88
Zákas GR 277 Cc100
Zákinthos GR 282 Cb105
Zakliczyn PL 234 Cb81
Zaklików PL 235 Ce79
Zaklin'e RUS 211 Cr63
Zakłopane PL 234 Bu82
Zakopane PL 234 Bu82
Zákopčie SK 233 Bs82
Zakroczym PL 228 Cb76
Zákros GR 291 Cn110
Zakrzew PL 228 Cb78
Zakrzew PL 221 Bp74
Zakrzew PL 235 Bs75
Zakrzów PL 229 Cf78
Zakrzów PL 236 Bp73
Zakrzów PL 233 Bu81
Zakrzówek-Osada PL 235 Ce79
Zákupy CZ 118 Bk79
Zalabaksa H 242 Bo87
Zalabér H 242 Bp87
Zalacsány H 242 Bp87
Zalaegerszeg H 242 Bo87
Zalahásságy H 135 Bo87
Zalakaros H 242 Bp87
Zalakoppány H 242 Bp87
Zalalövő H 135 Bo87
Zalamea de la Serena E 198 Si103
Zalamea la Real E 203 Sg105
Žalany CZ 123 Bh79
Zalasowa PL 234 Cc81
Zalaszabar H 250 Bp87
Zalaszántó H 242 Bp87
Zalaszentbalázs H 250 Bo87
Zalaszentgrót H 242 Bp87
Zalaszentlászló H 242 Bp87
Zalatárnok H 242 Bo87
Zalău RO 246 Cg86
Zalaudvarnok H 242 Bp87
Żałazy PL 228 Cd79
Zaldibar E 186 Sp94
Žaléc SLO 135 Bl88
Załęcze PL 236 Bo73
Żeleniek LV 213 Ch67
Zales'e BY 219 Cq70
Zales'e RUS 211 Cu65
Zales'e RUS 216 Cd71
Zales'e UA 229 Ch78
Zalesie RUS 211 Cu64
Zalesie PL 229 Cg76
Zalesie Śląskie PL 233 Br80
Zalesse BY 219 Cq70
Zaleszany PL 224 Ch75
Zaleszany PL 235 Cd79
Zalewo PL 222 Bu73
Zalha RO 246 Cg86
Zališčyky UA 247 Cm83
Zalivnoe RUS 216 Cf71
Zalla = Mimetiz E 185 So94
Zall i Dardhës AL 270 Ca97
Zall i Gjoçishi AL 270 Ca97
Zallkuqh RKS 270 Cb95
Zalog RKS 270 Ca97
Zalogovac SRB 263 Cc93
Zálongo GR 276 Cb101
Zálongo GR 282 Cb102

Zalosem'e RUS 215 Cr68
Zaloseme RUS 215 Cr68
Żalpiai LT 217 Cf70
Zálti Brjag BG 273 Cm97
Zalustež'e RUS 211 Cs63
Záluží CZ 123 Bh79
Zalve LV 214 Cl68
Zam RO 246 Ci86
Zamárdi H 243 Bq87
Zamarte PL 221 Bp73
Zamasciany BY 218 Ck73
Zamastočča BY 219 Cq71
Zamberk CZ 232 Bn80
Zambra E 205 Sm106
Zambrana E 185 Sp95
Zâmbreasca RO 265 Ck92
Zambrów PL 224 Ce75
Zambrzyce PL 233 Bu81
Zambujeira do Mar P 202 Sc105
Zamch PL 235 Cf80
Zamfirovo BG 265 Ch95
Zamočok UA 235 Ch80
Zamogil'e RUS 211 Cq63
Zámoly H 243 Bt86
Zamość PL 235 Cg79
Zamoš'e RUS 211 Cs65
Zamoš'e RUS 211 Cu64
Zamos'e RUS 65 Da59
Zamostea RO 247 Cm86
Zamostja UA 247 Cl84
Zamostoč'e RUS 211 Ct65
Zamšany BY 229 Ci77
Zámutov SK 241 Cd83
Zándov CZ 123 Bi79
Zandt, 't NL 107 Ao74
Zandvoort NL 106 Ak76
Zăneşti RO 248 Co87
Zangenstein D 128 Bb82
Zangliveri GR 278 Cg99
Zaniemysl PL 226 Bp76
Zanižė PL 235 Ce79
Zante LV 213 Cd67
Zaorejas E 194 Sq99
Zaostrog HR 268 Bo94
Zaostrov'e RUS 65 Da59
Zaovine SRB 262 Bu93
Zaozernoe RUS 223 Cd72
Zapałów PL 235 Cf80
Zapasiški BY 215 Cq69
Zapfendorf D 121 Bb80
Zapilja UA 229 Ch78
Zápio GR 277 Ce102
Zaplus'e RUS 211 Cu64
Zapod AL 270 Ca96
Zápodeni RO 256 Cq87
Zapole PL 227 Bs78
Zapole PL 234 Cd80
Zapol'e RUS 65 Cu62
Zapol'e RUS 211 Cs64
Zapol'e RUS 211 Cs64
Zapol'e RUS 211 Cs63
Zapoljarnyj RUS 25 Db42
Zapovednoe RUS 216 Cc70
Zapponeta I 148 Bm98
Zaprešić HR 242 Bm89
Zapuntel HR 258 Bk92
Zapýskis LT 217 Ch71
Zaraevo BG 266 Cm94
Zaragoza E 195 St97
Zárăiska RO 247 Cn83
Zárándzszék H 135 Bo87
Zaránd RO 245 Cd88
Zarańsko PL 221 Bm73
Zárász RO 254 Ci87
Zarán E 192 Sl97
Zarautz E 186 Sq94
Zarbince SRB 271 Cd95
Zaręba Górna PL 225 Bl78
Zaręby Kościelne PL 229 Ce75
Zareče BY 219 Cq72
Zareč'e RUS 211 Ct65
Zareč'e RUS 211 Cu65
Žárénai LT 213 Ce69
Zarenthien D 110 Bd74
Zariččja UA 247 Ck83
Zaričevo UA 241 Cf83
Zarki PL 233 Bt79
Zárkos GR 277 Ce101
Zárnesti RO 255 Cl89
Zârnevo BG 266 Cp93
Zarnik D 266 Cg93
Žarnovica SK 239 Bs84
Żarnów PL 227 Ca78
Żarnowiec PL 222 Br71
Żarnowiec PL 234 Bu80
Żarnówka PL 233 Bu81
Zarnsdorf A 129 Bl84
Zarodišči RUS 215 Cs68
Zaronica BG 275 Co95
Zarós GR 291 Cm110
Zaróuhla GR 283 Ce105
Žarovnica HR 242 Bn88
Žarów PL 232 Bn79
Zarożje SRB 261 Bu92
Zarpen D 103 Bb73
Zarrendorf D 105 Bg73
Zarrentin am Schaalsee D 110 Bb73
Zarren-Werken B 155 Af78
Zarszyn PL 241 Ce81
Zaruden'e RUS 211 Cs63
Zarudnia PL 229 Ch78
Żary PL 118 Bl77
Zarza, La E 192 Sl98
Zarza-Capilla E 198 Si100
Zarza da Alange E 198 Sh103
Zarza de Granadilla E 192 Sh100
Zarza de Pumareda, La E 191 Sg98
Zarzadilla de Totana E 206 Sr105
Zarza la Mayor E 197 Sg101
Zarzecze PL 227 Bt78
Zarzecze PL 234 Cb81
Zarzosa E 186 Sq96
Zarzuela E 194 Sq100
Zarzuela del Monte E 193 Sn99
Zarzuela del Pinar E 193 Sm98
Zarzyn PL 235 Bl76
Zas E 182 Sc94
Zás = Zas E 182 Sc94

Zasa LV 214 Cm68
Zásaví́ca SRB 261 Bu91
Zaseki RUS 211 Cs64
Zasiadki P. 229 Cf76
Zasitino RUS 215 Cr68
Zaskoviči BY 219 Co72
Zaslav'e BY 219 Cq72
Žasliai LT 218 Cl70
Zaśmjano 3G 266 Cg94
Zásmuky CZ 231 Bl81
Zasos'e RUS 211 Cs62
Zásów PL 234 Cc80
Zástávka CZ 231 Bk80
Zastavna UA 247 Cm83
Zastražišče HR 268 Bo94
Zastronie PL 228 Cb78
Zasviř BY 218 Cn71
Žatec CZ 230 Bh80
Zaton RO 254 Cg88
Zaton MNE 262 Bu94
Zatonie PL 225 Bm77
Zatonje SRB 253 Cc91
Zator PL 228 Ca77
Zator PL 233 Bt81
Zatory PL 228 Cc76
Zaube LV 214 Cl67
Zauchseehaus A 127 Bg86
Zauchwitz D 111 Bg76
Zau de Câmpie RO 254 Ci87
Zauličie BY 219 Cp70
Zaumsko SRB 262 Bu94
Zaunhof A 132 Bb86
Zauzan RO 245 Cf86
Závada pod Čiernym vrchom SK 239 Br83
Zavadiv UA 235 Cg80
Zavadka SK 241 Cc83
Zavala BG 272 Cf95
Zavala HR 268 Bo94
Zavalatica HR 268 Bo95
Zavaliné AL 270 Ca99
Zavalje BIH 259 Bm91
Zavallja UA 249 Cu85
Zavar SK 239 Bq84
Zavattarello I 137 At91
Zavefcy BY 218 Cn71
Zaventem B 156 Ah79
Zaverduže RUS 211 Ct63
Zavetnoe RUS 65 Cu58
Zavidovići BIH 260 Br92
Zavišyna BY 219 Cq72
Zav''jazanci UA 235 Cg81
Zavlaka SRB 262 Bt92
Závoaia RO 266 Cp91
Zavod SK 129 Bp83
Zavodne SLO 135 Bl88
Závoi RO 253 Ce89
Zavoj MK 270 Cb98
Zavračma BG 272 Cm96
Zawada PL 225 Bm77
Zawada PL 233 Br80
Zawada PL 227 Bt76
Zawada PL 235 Cg79
Zawadka PL 234 Cd79
Zawady-Kolonia PL 235 Cb78
Zawadzkie PL 233 Br79
Zawichost PL 234 Cd79
Zawidów PL 231 Bl78
Zawiercie PL 233 Bt79
Zawiść PL 232 Bq79
Zawoja PL 233 Bt81
Zawonia PL 226 Bp78
Zażriva SK 240 Bt82
Zbarzewo PL 226 Bn77
Zbąszyń PL 226 Bn76
Zbąszynek PL 226 Bn76
Zbečno CZ 230 Bh80
Zbehy SK 239 Bq84
Zberki PL 226 Bp76
Zbiersk PL 227 Br77
Zbiroh CZ 230 Bh81
Zblewo PL 222 Br73
Zboj SK 241 Ce82
Zbójna PL 223 Cd74
Zbójno PL 222 Bt74
Zbojstica SRB 262 Bu93
Zborov SK 234 Cd82
Zborowice PL 232 Bp82
Zborów P. 234 Cb80
Zborowske PL 233 Bs79
Zbrachlin PL 222 Bt74
Zbraslav CZ 231 Bi81
Zbraslavice CZ 231 Bl81
Zbucz PL 229 Cg75
Zbúdská Belá SK 240 Bt83
Zbýšov CZ 231 Bk82
Zbytowa PL 226 Bp78
Zburaž BY 229 Ch77
Zbýšov CZ 231 Bk82
Zbytowa PL 226 Bp78
Zdala HR 250 Bo88
Zďáňa SK 241 Cc83
Ždáni CZ 238 Bp82
Ždánice CZ 238 Bp82
Zdanovich' BY 219 Cp73
Žďár CZ 118 Bi79
Žďár CZ 123 Bh81
Žďár'ec CZ 232 Bn82
Žd'ar nad Sázavou CZ 238 Bm81
Zdbice PL 232 Bp79
Ždiar SK 234 Ca82
Zdiby CZ 231 Bi80
Zdice CZ 123 Bh81
Ždíkovec CZ 123 Bh82
Ždírec nad Doubravou CZ 231 Bm81

Zdunje MK 271 Cc97
Zduńska Wola PL 227 Bs77
Zduny PL 226 Bp77
Zduny PL 227 Bu76
Żdżary PL 228 Ca77
Żdżary PL 234 Cc80
Żdżiary PL 235 Ce79
Zdziechowa PL 228 Cb78
Zdzieszowice PL 233 Br80
Zdziłowice PL 235 Cf79
Žebětín CZ 238 Bm82
Zebil BG 266 Co93
Zębowice PL 233 Br79
Zebrák CZ 230 Bh80
Zebráky CZ 230 Bf81
Zebreira P 197 Sf101
Zebrene LV 213 Cf67
Zeče SLO 135 Bl88
Zechin D 111 Bi75
Zeddam NL 107 An77
Zedelgem B 155 Ag78
Zederhaus A 127 Bh86
Zedna BG 272 Cf96
Zednia PL 224 Cg74
Zeebrugge B 112 Ag78
Zeeland NL 143 An77
Zeetze D 110 Bd74
Zeewolde NL 107 Am76
Zegama E 186 Sq95
Zegerscappel F 155 Ae79
Zegocina PL 234 Ca81
Zegra = Zhergë RKS 271 Cc96
Zegrze Południowe PL 228 Cc76
Zegrze Pomorskie PL 221 Bn72
Żegulja BIH 269 Br94
Zehdenick D 220 Bg75
Zehlendorf D 111 Bg75
Zehna D 110 Bd74
Žehra SK 240 Cb83
Zehren D 118 Bd76
Žehuň CZ 231 Bl80
Žehušice CZ 231 Bl81
Zeil am Main D 121 Bb80
Zeilarn D 236 Bf84
Zeilfeld D 116 Bd80
Żeimelis LT 213 Ci68
Žeimiai LT 218 Ck70
Žeimiai LT 217 Ci70
Zeiningen CH 169 Aq85
Zeisholz, Cosel- D 118 Bh78
Zeist NL 113 Al76
Zeithain D 118 Be79
Zeitlarn D 127 Be82
Zeitlofs D 117 Au80
Zeitz D 230 Be78
Zejane HR 134 Bi90
Žejtun M 151 Bk109
Żelazna PL 222 Bq71
Żelazna PL 227 Ca73
Zelazna PL 232 Bp79
Żelazno PL 232 Bo80
Zelazowa Wola PL 228 Ca76
Zele B 155 Ai78
Żeleč CZ 231 Bk82
Zelechlinek PL 227 Ca77
Żelechów PL 228 Cb76
Żelechów PL 228 Cc76
Zelena UA 248 Co84
Zelenaja Rošča RUS 65 Cl60
Zelená Lhota CZ 236 Be83
Zelencovo RUS 223 Cd71
Zelengora BIH 261 Bs94
Zelenik SRB 263 Ce93
Zelenika MNE 269 Bs96
Zelenikovo BG 273 Cl96
Zelenikovo MK 271 Cc97
Zelenogir's'ke UA 248 Ca85
Zelenogorsk RUS 65 Cu60
Zelenogradsk RUS 216 Ca71
Zeleni Jadar BIH 262 Bt92
Zeletava CZ 238 Bm82
Železná Breznica SK 240 Bt83
Železná Kapla = Bad Eisenkappel A 134 Bk87
Železná Kapla-Bela = Eisenkappel-Vellach A 134 Bk87
Železná Ruda CZ 123 Bg82
Żeleznë SK 240 Bt83
Železnica BG 272 Cg95
Železnik BG 275 Co95
Železniki SLO 134 Bi88
Železnodorožnyj RUS 223 Cc72
Železný Brod CZ 231 Bl79
Zelhem NL 114 An76
Zelichów PL 234 Cb80
Zeliezovce SK 239 Bs84
Želino MK 270 Cb97
Želiv CZ 237 Bl81
Želivec CZ 231 Bk81
Zelizna PL 229 Cf77
Żelkowo PL 221 Bp71
Zelki BG 273 Cm97
Zelków PL 234 Cc80
Zell D 122 Be82
Zell D 126 Bc83
Zell (LU) CH 130 Aq86
Zell (Mosel) D 120 Ap80
Zell am Harmersbach D 124 Ar84
Zell am See A 127 Bf86
Zell an der Pram A 127 Bh84
Zell bei Zellhof A 127 Bh84
Zellerfeld, Clausthal- D 116 Ba77
Zellerndorf A 129 Bm83
Zell im Fichtelgebirge D 122 Bd80
Zell im Wiesental D 169 Aq85

Zellingen D 121 Au81
Zell-Pfarre A 134 Bi88
Zelovce SK 240 Bt84
Zelovo HR 259 Bo93
Zelów PL 227 Bt78
Zeltingen-Rachtig D 120 Ap81
Zeltini LV 215 Co66
Zeltweg A 128 Bk86
Želva LV 218 Cl70
Zelzate B 155 Ah78
Žemaičiu Kalvarija LT 213 Ce68
Žemaičiu Naumiestis LT 216 Cd70
Žemaitéliai LT 218 Cl71
Žemalė LT 213 Ce68
Zembérovce SK 239 Bs84
Zemblak AL 276 Cb99
Zeme I 137 Aq90
Zeméchy CZ 123 Bh80
Zemen BG 272 Cf96
Zemenó GR 286 Cf104
Zemeš RO 248 Cn86
Zemianska Olča SK 239 Bq85
Zemité LV 213 Cf67
Zemlen BG 273 Cl97
Zemné SK 239 Br85
Zempin D 105 Bh72
Zemplénagárd H 241 Ce84
Zemplínska Teplica SK 241 Cd83
Zemun SRB 252 Ca91
Zenda BG 273 Cl97
Zendek PL 233 Bt80
Zenica BIH 260 Bq92
Żeniowska PL 234 Cb82
Zenna I 131 As88
Zennor GB 96 Si80
Zerbst/Anhalt D 117 Be77
Zerebino RUS 215 Cr67
Zerf D 163 Ao81
Zeri I 137 Au92
Zerind RO 245 Cd87
Zerków PL 226 Bq76
Zerkowice PL 233 Bu79
Zermatt CH 175 Aq88
Zernez CH 131 Ba88
Zernien D 110 Bb74
Zerniki PL 226 Bq75
Zerniki PL 235 Ch80
Zernitz-Lohm D 110 Be75
Zernsdorf D 111 Bh76
Zero Branco I 133 Be89
Zerocin PL 229 Cf77
Zerpenschleuse D 111 Bh75
Zergan AL 270 Ca97
Zerrenthin D 220 Bi74
Zestoa E 186 Sq94
Zetale SLO 135 Bm88
Zetea RO 255 Cl88
Zetel D 108 Aq74
Zetjovo BG 274 Cl96
Zeulenroda-Triebes D 230 Bd79
Zeuthen D 111 Bh76
Zeven D 109 At74
Zevenaar NL 107 An77
Zevenbergen NL 113 Ak77
Zevgolatió GR 278 Cg98
Zevgolatió GR 287 Cf105
Zevgolatió GR 286 Cd106
Zevio I 132 Bc89
Zeytinler TR 285 Cn104
Zezulin CZ 229 Cf78
Zgalevo BG 265 Ck94
Zgierz PL 227 Bt77
Zglinna Duża PL 227 Ca77
Zgłobice D 234 Cb81
Zgłobień PL 234 Cd80
Zgnilocha PL 223 Cb73
Zgnorje-Gorje SLO 134 Bi88
Zgornje Jezersko SLO 134 Bi88
Zgornji Duplek SLO 250 Bm87
Zgorzelec PL 118 Bk78
Zgozhd AL 270 Ca97
Zgurita MD 248 Cr84
Zhergë RKS 271 Cc96
Zhorany UA 229 Ch78
Zhubi RKS 270 Ca96
Zhukë AL 276 Bu99
Zhur RKS 270 Cb95
Ziano di Fiemme I 132 Bd88
Ziar nad Hronom SK 239 Bs83
Zibalai LT 218 Ck70
Zibello I 137 Ba90
Zibuliai LT 217 Ch70
Zicavo F 181 At97
Zicavu = Zicavo F 181 At97
Zičie SLO 135 Bl88
Zichow D 111 Bi74
Zicişti AL 276 Cb99
Zickhusen D 110 Bc73
Zidani Most SLO 135 Bl88
Zidarovo BG 275 Cp94
Židikai LT 213 Ce68
Zidlov Bor RUS 211 Cr65
Zidlochovice CZ 238 Bo82
Żiebice PL 232 Bp79
Ziębice PL 232 Bo79
Zieby PL 223 Ca72
Ziegelroda D 116 Bc78
Ziegendorf D 110 Bd74
Ziegenhain D 115 At79
Ziegenrück D 122 Bd79
Zielenice PL 234 Ca80
Zieleniec PL 232 Bn80
Zieleniewo PL 221 Bm72
Zieleniewo PL 221 Bn74
Zielona PL 233 Bu79
Zielona Góra PL 225 Bm77
Zielonka PL 228 Cc76
Zielonki PL 235 Ce80

Ziesar D 110 Be76
Ziesendorf D 104 Be73
Ziethen D 105 Bh73
Zieuwent NL 114 Ao76
Žiežmariai LT 218 Cl71
Žigljan HR 258 Bk91
Zigós GR 279 Ci98
Žiguri LV 215 Cq66
Žihárec SK 239 Bq84
Zijące RKS 262 Bc94
Zijemlje BIH 260 Br94
Zilaiskalns LV 214 Cl65
Žilani LV 214 Cm67
Žile LV 214 Cn65
Žilenci BG 272 Cf96
Žili RUS 215 Cq67
Žilina SK 239 Bs82
Žilino RUS 216 Cd71
Zillis-Reischen CH 131 At87
Zilly D 116 Bb77
Ziltendorf D 118 Bk76
Žilupe LV 215 Cs66
Zimadi RUS 215 Cs66
Zimandu-Nou RO 245 Cc88
Zimány H 243 Bq88
Zimbor RO 246 Cg86
Zimbru RO 245 Ce88
Zimbru RO 266 Co92
Zimin PL 226 Bp76
Zimmernsupra D 116 Bb79
Zimna Brzeźnica PL 226 Bm77
Zimnica BG 275 Co95
Zimnicea RO 265 Cl93
Zinal CH 169 Aq88
Zinasco Nuovo I 137 At90
Zindaičiai LT 217 Cf70
Zingsheim D 119 Ao79
Zingst D 104 Bf72
Zinkgruvan S 70 Bl63
Zinna, Kloster D 117 Bg76
Zinnik = Soignies B 155 Ai79
Zinnowitz D 220 Bi72
Zinnwald-Georgenfeld D 118 Bh79
Zinswiller, Oberbronn- F 120 Aq83
Zinzenzell D 236 Bf82
Žiobiškis LT 214 Cm67
Zipári GR 289 Cp107
Ziras LV 212 Cd66
Zirc H 243 Bq86
Žirče SRB 262 Ca94
Zirchow D 105 Bi73
Žiri SLO 134 Bi89
Zirje HR 259 Bm93
Zirl A 126 Bc86
Zirndorf D 122 Bb82
Žírnešti MD 256 Cr88
Zirni LV 213 Ce67
Ziros GR 291 Cn110
Žirovnica MK 270 Cb97
Žirovnica SRB 263 Cd92
Žirovnice CZ 237 Bl82
Zistersdorf A 129 Bo83
Žitara vas = Sittersdorf A 134 Bk87
Žitarovo BG 275 Cp95
Žitište SRB 252 Cb90
Žitkovac SRB 263 Cd93
Žitkovicy RUS 211 Cs63
Žitkovo RUS 65 Cl59
Žitnica BG 273 Ck96
Žitnica BG 275 Cq94
Žitni Potok SRB 263 Cd94
Žitorađa SRB 263 Cd94
Žitosvjat BG 275 Cp94
Zitsa GR 276 Cb101
Zittau D 118 Bk79
Žituša BG 272 Cf96
Živinice BIH 261 Bs92
Živkovci SRB 262 Ca92
Živkovo BG 272 Cf96
Živogošče HR 268 Bp94
Živojno MK 271 Cd99
Zizers CH 131 Au87
Zjabki BY 215 Cr69
Zjum = Zym RKS 270 Cb96
Žlaków Borowy PL 227 Bu76
Zlarin HR 259 Bm93
Zlata SRB 263 Cd94
Zlatá Baňa SK 241 Cc83
Zlatá Koruna CZ 123 Bj83
Zlatar HR 242 Bn88
Zlatar Bistrica HR 250 Bn88
Zlatari SRB 263 Cd94
Zlatarica BG 272 Cm97
Zlatarica BG 273 Cm94
Zlaté Hory CZ 232 Bp80
Zlaté Klasy SK 238 Bp84
Zlaté Moravce SK 239 Bs84
Zlatibor SRB 262 Bu93
Zlatica BG 272 Ci95
Zlatija BG 264 Ch93
Zlati Vojvoda BG 274 Cn95
Zlatna RO 254 Cg88
Zlatna Greda HR 252 Bs89
Zlatna na Ostrove SK 239 Bq85
Zlatna Niva BG 266 Cp94
Zlatna Panega BG 272 Ci94
Zlatni Pjasăci BG 275 Cr94
Zlatograd BG 279 Cl98
Zlatoklas BG 266 Cp94
Zlatopole BG 274 Cm96
Zlatovo SRB 263 Cc92
Zlatuša BG 272 Cf96
Zławieś Wielka PL 222 Br74
Žlebič SLO 134 Bk89
Žlebki CZ 231 Bi81
Žlékas LV 212 Cd66
Zletovo MK 271 Cc97
Žlibinai LT 213 Ce69
Zlín CZ 239 Bq82
Zliv CZ 123 Bi82
Žljebovi BIH 261 Bs93
Żłobek PL 235 Cf82
Zlobin HR 134 Bk90
Zlochowice PL 233 Bs79
Złocieniec PL 221 Bn73
Złoczew PL 227 Bs77
Zlogoš BG 271 Cf96
Zlojec PL 235 Cg79
Zlokućane = Zallkuq RKS 270 Cb95
Zlonice CZ 123 Bi80

Zlosela **BIH** 260 Bp 93
Zlostup **MNE** 269 Bs 95
Zlot **SRB** 263 Cd 92
Zlota **PL** 234 Cb 80
Zlotniki Lubańskie **PL** 231 Bl 78
Zlotoria **PL** 222 Bs 75
Zlotoryja **PL** 226 Bm 78
Zlotów **PL** 221 Bp 74
Zlotów **PL** 226 Bp 78
Zloty Potok **PL** 233 Bt 79
Zloty Stok **PL** 232 Bo 80
Žlutice **CZ** 123 Bg 80
Zmajevac **HR** 251 Bs 89
Zmajevo **SRB** 252 Bu 90
Žman **HR** 258 Bl 93
Zmejovo **BG** 273 Cm 96
Zmiennica **PL** 234 Cd 81
Žmigród **PL** 226 Bo 78
Zminj = Gimino **HR** 258 Bh 90
Zminjak **SRB** 262 Bt 91
Žnin **PL** 226 Bp 75
Znojmo **CZ** 237 Bn 83
Zoagli **I** 175 At 92
Zöbern **A** 242 Bn 85
Zöblitz **D** 123 Bg 79
Zocca **I** 138 Bg 92
Žodino = Žodzina **BY** 219 Cr 72
Žodiški **BY** 218 Cn 71
Žodzina **BY** 219 Cr 72
Zoersel **B** 113 Ak 78
Zoetermeer **NL** 113 Ai 76
Zofingen **CH** 124 Aq 86
Zogaj **AL** 270 Bt 96
Zogaj **AL** 270 Ca 96
Zogno **I** 131 Au 89
Zograf **BG** 266 Cq 93

Zohor **SK** 129 Bo 84
Zoio **P** 191 Sg 97
Zoiţa **RO** 256 Cp 90
Zola Predosa **I** 138 Bc 92
Żoliborz **PL** 228 Cb 76
Żółkiewka **PL** 235 Cf 79
Żółkow **D** 110 Bd 73
Zollikofen **CH** 130 Ap 87
Zollikon **CH** 125 As 86
Zolling **D** 126 Bd 84
Zolotievca **MD** 257 Ct 87
Zolotkovýči **UA** 235 Cg 81
Zolt **RO** 253 Ce 89
Żółtnica **PL** 221 Bo 73
Żołynia **PL** 235 Ce 80
Zomba **H** 251 Bs 88
Zonhoven **B** 156 Al 79
Zóni **GR** 274 Cn 98
Zonianá **GR** 291 Ck 110
Zons **D** 114 Ao 78
Zonza **F** 181 At 97
Zoppè di Cadore **I** 133 Be 88
Zora, Kvartal **BG** 273 Cm 96
Żórawina **PL** 232 Bp 79
Zörbig **D** 117 Be 77
Zorge **D** 116 Bb 77
Zorita **E** 198 Si 102
Zorita de la Loma **E** 184 Sk 96
Zorita del Maestrazgo = Sorita **E** 195 Su 99
Zorja **UA** 257 Cu 89
Zorleni **RO** 256 Cq 88
Zorlenţu Mare **RO** 253 Cd 90
Zorneding **D** 127 Bd 84
Zornica **BG** 266 Cq 94
Zornica **BG** 275 Co 96
Zornotza = Amorebieta-Etxano **E** 186 Sp 94
Żory **PL** 233 Bs 80
Zosin **PL** 229 Ce 77

Zosin **PL** 235 Ci 79
Zosna **LV** 215 Cp 68
Zossen **D** 118 Bg 76
Zotes del Páramo **E** 184 Si 96
Zottegem **B** 155 Ah 79
Zoutkamp **NL** 107 An 74
Zoutleeuw **B** 156 Al 79
Zoúzouli **GR** 276 Cc 100
Žovkva **UA** 235 Ch 80
Žovtneve = Karakurt **UA** 257 Cs 89
Žovtyj Jar **UA** 257 Cu 89
Zrenjanin **SRB** 252 Ca 90
Zrmanja-Velo **HR** 259 Bn 92
Žrnovci **MK** 272 Cq 97
Žrnovnica **HR** 268 Bo 93
Zruč nad Sázavou **CZ** 231 Bl 81
Zrze **MK** 271 Cc 97
Zrze = Xërxë **RKS** 270 Cb 96
Zsadány **H** 245 Cc 87
Zsámbék **H** 243 Bs 85
Zsámbok **H** 244 Bu 85
Zsana **H** 244 Bu 88
Zschopau **D** 230 Bg 79
Zschoppach **D** 117 Bf 78
Zschornewitz **D** 117 Be 77
Zschortau **D** 117 Be 78
Zsórifürdő **H** 240 Ca 85
Zsurk **H** 241 Ce 84
Zuazo de Cuartango **E** 185 Sp 95
Žub = Zhubi **RKS** 270 Ca 96
Zuberec **SK** 240 Bu 82
Zubia **E** 205 Sn 106
Zubialde (Zeberio) **E** 185 Sp 94
Zubiaur **E** 185 Sp 94
Zubiaur (Orozco) = Zubiaur (Orozko) **E** 185 Sp 94
Zubiaur (Orozko) **E** 185 Sp 94
Zubići **BIH** 260 Bq 92

Zubieta **E** 186 Sr 94
Zubin Potok **RKS** 262 Cb 95
Zubiri **E** 176 Sr 95
Zubné **SK** 241 Ce 82
Zubornička = Kleinsaubernitz **D** 118 Bk 78
Zubowice **PL** 235 Ch 79
Zubrzyca Górna **PL** 240 Bu 81
Zubrzyce **PL** 232 Bq 80
Žuč **SRB** 263 Cc 94
Zucaina **E** 195 Su 100
Zuchau **D** 116 Bd 77
Zuchwil **CH** 169 Aq 86
Zudaire **E** 186 Sq 95
Zudar **D** 220 Bg 72
Zudiviarte **E** 185 So 94
Zuera **E** 187 St 97
Zufía **E** 186 Sq 95
Zufre **E** 203 Sh 105
Zug **CH** 125 As 86
Zuglio **I** 133 Bg 88
Žuheros **E** 205 Sm 105
Zuid-Beijerland **NL** 113 Ai 77
Zuidhorn **NL** 107 An 74
Zuidlaren **NL** 107 Ao 74
Zuidwolde **NL** 107 An 75
Zújar **E** 206 Sp 105
Żuków **PL** 226 Bn 77
Żuków **PL** 229 Cg 77
Żukowice **PL** 234 Cc 80
Żukowo **PL** 222 Br 72
Żulin **PL** 229 Cg 78
Žulin **UA** 235 Ch 82
Žuljana **HR** 268 Bp 95
Žulová **CZ** 232 Bp 80
Zumaia **E** 186 Sq 94
Zumárraga **E** 186 Sq 94
Zumiè **I** 132 Bb 89
Zundert **NL** 113 Ak 78

Zungoli **I** 148 Bl 98
Zungri **I** 151 Bm 103
Žunjeviće **SRB** 262 Ca 94
Zunzarren **E** 176 Ss 95
Zuoz **CH** 131 Au 87
Župa **HR** 259 Bp 94
Županja **HR** 261 Bs 90
Županjac **SRB** 261 Ca 92
Županjevac **SRB** 263 Cc 93
Župče **RKS** 262 Cb 95
Župčići **BIH** 269 Bs 93
Župrany **BY** 218 Cn 72
Žuraw **PL** 233 Bt 79
Žurawica **PL** 235 Cf 81
Zurgena **E** 206 Sq 106
Zürich **CH** 125 As 86
Zürich **NL** 106 Al 74
Zuriza **E** 176 St 95
Zürndorf **A** 129 Bp 85
Žuromin **PL** 222 Bu 74
Žurominek **PL** 223 Ca 74
Zurow **D** 104 Bd 73
Zurrieq **M** 151 Bi 109
Zürs **A** 125 Ba 86
Zusamzell **D** 126 Bb 84
Züschen **D** 115 As 78
Züschen **D** 115 At 78
Zusmarshausen **D** 126 Bb 84
Züsow **D** 104 Bd 73
Züssow **D** 105 Bh 73
Zutendaal **B** 156 Am 79
Zutphen **NL** 114 An 76
Zuzela **PL** 229 Ce 75
Zuzwil **CH** 125 At 86
Žvan **MK** 271 Cc 98
Žvan **UA** 248 Cp 83

Zvănari **BG** 266 Cn 93
Zvănarka **BG** 273 Cm 98
Žvanec' **UA** 248 Cn 83
Zvăničevo **BG** 273 Ci 96
Zvečan **RKS** 262 Cb 95
Zvečan = Zvečan **RKS** 262 Cb 95
Zvečka **SRB** 262 Ca 91
Zvegor **MK** 272 Cf 97
Zvejniekciems **LV** 214 Ci 66
Zvenimir **BG** 266 Co 93
Zverino **BG** 272 Ch 94
Zvezda **BG** 274 Cn 94
Zvezdec **BG** 275 Cp 96
Zvezdel **BG** 273 Cm 98
Zvíkovské Podhradí **CZ** 231 Bi 82
Zvinkove **UA** 241 Ce 84
Žvirče **SLO** 134 Bk 89
Zvirgzde **LV** 214 Ci 67
Zvirinė **AL** 276 Cb 99
Zvole **CZ** 232 Bn 82
Zvolen **SK** 240 Bt 83
Zvolenéves **CZ** 123 Bi 80
Zvolenská Slatina **SK** 239 Bt 83
Zvonce **SRB** 263 Cf 95
Zvorištea **RO** 247 Cn 85
Zvornik **BIH** 261 Bt 92
Zwaagwesteinde = De Westerein **NL** 107 An 74
Zwanenburg **NL** 106 Ak 76
Zwardoń **PL** 240 Bs 81
Zwaring, Dobl- **A** 135 Bl 87
Zwartsluis **NL** 107 An 75
Zweeloo **NL** 107 Ao 75
Zweibrücken **D** 119 Ap 82
Zweifall **D** 114 An 79
Zweisimmen **CH** 130 Ap 87
Zwenkau **D** 117 Be 78
Zwentendorf an der Donau **A** 238 Bm 84
Zwethau, Großtreben- **D** 117 Bg 77

Zwettl **A** 129 Bl 83
Zwettl an der Rodl **A** 237 Bi 84
Zwevezele **B** 155 Ag 78
Zwiartów **PL** 235 Ch 79
Zwickau **D** 125 At 84
Zwickau **D** 117 Be 79
Zwiefalten **D** 125 At 84
Zwierzno **PL** 222 Bt 72
Zwierzyn **PL** 225 Bm 75
Zwierzyniec **PL** 235 Cf 79
Zwiesel **D** 123 Bg 82
Zwieselstein **A** 132 Bc 87
Zwijndrecht **B** 113 Ai 78
Zwillbrock **D** 114 Ao 76
Zwinge **D** 116 Ba 77
Zwingenberg **D** 163 As 81
Zwingendorf **A** 129 Bn 83
Zwischenwasser = Longega **I** 132 Bd 87
Zwochau **D** 117 Be 78
Zwoleń **PL** 228 Cd 78
Zwolle **NL** 107 An 75
Zwönitz **D** 123 Bf 79
Żychlin **PL** 227 Bu 76
Życiny **PL** 234 Cc 79
Żydowo **PL** 221 Bo 72
Żygląd **PL** 222 Bs 74
Żyguli **BY** 219 Cq 69
Żylow = Sielow **D** 118 Bi 77
Žym **RKS** 270 Cb 96
Zymne **UA** 235 Ci 79
Żyraków **PL** 234 Cc 80
Żyrardów **PL** 228 Ca 76
Żyrzyn **PL** 229 Ce 78
Żytkiejmy **PL** 217 Cf 72
Żytniów **PL** 233 Bs 78
Żytno **PL** 233 Bu 79
Żytomlja **BY** 224 Ci 73
Żywiec **PL** 233 Bt 81
Żywocice **PL** 232 Bq 80